조선조 서예미학

서예는 마음의 그림이다

조선조 서예미학

서예는
마음의 그림이다

조민환 지음

성균관대학교
출판부

목 차

책을 열면서

1.

서양예술과 차별화된 동양예술의 한 장르를 거론하라면 모필毛筆을 운용하여 일필휘지一筆揮之할 것을 강조한 서예를 들 수 있다. 『생활의 발견』을 써 중국문화를 세계에 알린 임어당林語堂은 "서예는 중국민에게 기본적인 미학을 제공하였는데, 중국인은 서예를 통해서만 비로소 선과 형체의 기본개념을 배울 수 있었다. 이 때문에 만약 그 예술의 영감을 이해하지 못하면 중국의 예술을 논할 방법이 없다. 세계예술사에서 중국서예의 지위는 매우 독특한 것이다"라고 하여 예술로서 서예의 가치와 위상位相을 밝히고 있다.

중국서예사를 보면 서예를 심화心畵 차원에서 이해하고 아울러 문인 사대부들의 예술로서 상의尙意 서풍을 강조한 것을 살펴보면 이미 서예를 철학과 미학 측면에서 이해한 것을 발견할 수 있다. 그 실질적인 시작을 알린 것은 한대 말기부터 일어난 초서의 유행인데, 이후 당대에 오면 장회관張懷瓘을 비롯하여 여러 인물들이 서예를 『주역』의 태극음양론 및 노장철학의 도론道論을 근간으로 하여 이해하는 경향이 보인다. 인물로 보면 동진東晉대에는 '진선진미盡善盡美'라고 평가받는 왕희지王羲之가 등장하여 서예가 지향하는 아름다움의 전형을 확립하고, 이후 왕희지는 서성書聖으로 추앙받는다. 중국서예사를 보면 진晉대의 '상운尙韻' 서풍,

당대의 '상법尚法' 서풍, 송대의 '상의尚意' 서풍, 원·명대의 '상태尚態' 서풍 등이 등장하지만 그 중심에는 항상 왕희지가 있었는데, 이 같은 왕희지 추앙 현상에는 서예를 철학과 미학의 측면에서 규명한다는 사유가 담겨 있다.

　이런 정황에서 위대한 서예가는 전문적인 서예이론가였고 때론 서화수장가인 경우가 많았다. 왕희지王羲之를 비롯하여 송대의 소식蘇軾, 원대의 조맹부趙孟頫, 명대의 동기창董其昌과 부산傅山, 청대의 강유위康有爲 등을 그 예로 들 수 있다. 『서법아언書法雅言』을 써서 유가철학에 근간한 서예미학을 전개한 명대 항목項穆처럼 서예이론가이지만 뛰어난 서예가는 아닌 예외도 있다. 하지만 항목의 경우는 아버지 항원변項元汴이 중국 서화역사에서 건륭乾隆과 더불어 가장 유명한 서화수장가였다는 점을 감안하면 항목도 예외라고 할 수 없다. 조선조 경우에도 이론에 관한 분량 차이와 기교의 고하는 있지만, 본 책에서 거론하는 이서李漵, 윤순尹淳, 이광사李匡師, 정조正祖, 이삼만李三晚, 김정희金正喜, 송기면宋基冕 등도 대개 전문서예가이면서 이론가였다.

2.

중국의 현대 역사학자이면서 철학자인 장음린張蔭麟은 언어부호가 심미의 대상이 된다는 점에서 '서법' 아닌 서예의 예술성 및 미학성을 의미하는 차원에서의 '서예'를 강조한다. 이에 '중국서예지미학中國書藝之美學(The Aesthetics of Chinese Calligraphy)'의 명칭을 사용하면서 '서예미학에 입각한 서예작품'이어야 함을 강조한다. 이 책은 장음린이 말한 '서예의 미학'을 조선조 유학자들의 서예이론과 풍격을 규명하는 데 적용하되, 구체적으로는 주자학, 양명학, 노장학 측면에서 조선조 유학자들의 서예미학 특징과 그 흐름을 밝히고자 한 것이다.

이런 시각에서 접근할 때 일단 거론해야 할 인물이 있다. 바로 퇴계退溪 이황李滉이다. 이황은 전문적인 서예이론이 별로 없고 아울러 순수예술론 차원에서는 전문서예가라고 평가할 수 없기 때문이다. 하지만 이황이 왕희지를 중심에 놓고 이른바 '서예의 도통〔書統〕'을 주장하면서 조맹부를 비판하고, 아울러 바람직한 서예란 지경持敬의 자세와 심화心畵라는 인식을 가져야 한다는 언급은 이후 조선조 유학자들이 지향하는 서예관의 핵심이 된다는 점을 상기할 필요가 있다. 아울러 주로 기교의 공졸과 관련된 '서법書法'을 사용하지 않고 '서예書藝'라는 용어를 사용하여 조선조 유학자들의 서예미학의 한 전형을 제기한 인물은 바로 퇴계 이황이란 사실도 주목할 필요가 있다.

중국과 다른 서풍 및 서예미학을 찾고자 한다면, 조선조 유학자들이 주자학 사유를 기준으로 하거나 이기론理氣論을 적용하여 서예미학을 전개한 것에도 주목할 필요가 있다. 유학자들이 직접적으로 서예이론을 이기론 혹은 주자학적 사유에 적용하여 말한 경우가 아니라도 그 속내에는 서예를 이기론에 적용하여 이해하는 경우가 많았기 때문이다. 흔히 조선시대 성리학의 특징으로 '사문난적斯文亂賊'이란 말이 상징하듯 주자학이 강력한 기제로 작용한 것을 들곤 한다. 주희朱熹를 '주부자朱夫子'라고 극존칭한 것도 상대적으로 중국과 비교할 때 조선조 유학자들의 특징을 보여준다. 이런 점은 주로 이황을 존숭하는 영남남인嶺南南人 계열의 유학자들에게 더 뚜렷하게 보이고 동시에 서예인식에 반영되고 있다. 조선조에서의 중국철학과 문예의 이기론화는 조선조 철학과 문예가 중국과 다른 특징을 보이는 것에 속한다.

조선조 서예미학에 나타난 비평 쪽에 초점을 맞추어 말한다면, 한 서예가에 대한 비평의 호불호에는 이른바 정파의 다름, 학파의 다름 혹은 문중의 학문 경향 등이 강력한 기제로 작동하였다. 즉 비평의 호불호에는 서예미학 이론 밖의 정치적 정황이나 파벌 의식이 작동한 점을 확인

할 수 있다. 물론 중국서예사에도 이런 경향이 없지는 않지만 조선조는 매우 뚜렷하게 드러났고, 현대 한국서단에도 암암리에 여전히 작동하고 있는 흔적을 발견할 수 있다.

이밖에 조선조 서예미학의 흐름을 보면, 중국서예사의 흐름의 영향 관계도 일정 정도 찾아볼 수 있다. 예를 들면 청대에 '남첩북비南帖北碑'라는 사유가 등장하고 이에 강유위 등이 북비에 대한 아름다움을 강조하는 현상이 일어나는데, 조선조에서는 그런 미적 인식의 변화가 이광사나 김정희에게서 나타난다는 것이다. 다만 그 영향력의 강도에서는 차이점은 있었다.

3.

이 책은 대략 다음과 같은 내용으로 전개된다.

제1부에서는 입론으로, 조선조 서예미학을 이해하는 기본 사유에 대해 알아보고자 하였다.

이런 점을 먼저 조선조 유학자들의 서예인식을 특히 '서예書藝'라는 용어를 '마음의 그림〔心畵〕'이라고 이해한 것에 초점을 맞추어 논하였다. '예藝'라는 글자가 갖는 기예적 의미를 고려하면 '서예'란 '문자를 운용하여 창작에 임할 때 요구되는 기예'라는 의미를 지닌다. 따라서 기예적 측면에서 본다면 '서법書法'과 상당히 유사한 점이 있다. 그런데 조선조 이황李滉이 사용한 '서예'라는 용어는 '서예의 예술성'이란 의미로 사용한 것을 발견할 수 있다. 이에 조선조 유학자들이 서예를 말할 때 주로 '서법'이란 말을 사용하지만, '서예'라는 용어를 사용하는 경우에는 글씨를 쓰는 것을 통해서 자신의 마음을 표현하는 '심화' 차원으로 이해한 것을 알 수 있다. 즉 서예를 심화 차원으로 이해하면 조선조 유학자들이 글씨를 쓰는 것을 통해 서예의 예술성과 미학사상을 토로한 것을 알 수 있다.

이런 점을 본 책에서는 먼저 '심화心畵'로 이해한 사유에 담긴 서예인식을 통해 규명하고, 다음 '서예'라는 용어 사용에 따른 서예인식을 통해 규명하고자 하였다. 이런 규명을 통해 조선조 유학자들이 서예라는 용어를 통해 자신이 지향하는 철학과 학식은 물론 예술적 감성을 표현하고자 한 것을 밝히고자 하였다.

다음 조선조 유학자들이 서예라는 용어를 사용했을 때에는 기교 이외에 심화 차원에서 접근할 수 있는 내용이 담겨 있는 것을 확인하였다. 이런 사유를 철학 차원에서 말하면, 구체적으로 드러난 소연所然의 세계로서의 형상, 운치, 맛보다는 행간에 숨어 있는 보다 근원적인 의미를 지닌 형상, 운치, 맛과 관련된 '소이연所以然의 이치 혹은 원리'에 대한 이해를 요구하는 것이다. 특히 이황이 여가에 행했던 차원의 '서예'란 용어는 말 그대로 '문자를 통해 예술성을 표현한 서예'라는 말로 이해해도 전혀 문제가 없음을 확인할 수 있다.

다음 서예의 발생론 및 실제 창작에 적용된 이론은 태극음양론이었다. 조선조 유학자들은 이런 사유를 이기론을 적용하여 이해하기도 하였다. 이에 본 책에서는 조선시대 서예이론에 나타난 음양론과 이기론 차원의 서예인식을 살펴보고, 이 같은 사유가 '영자팔법永字八法'에 어떻게 적용되었는지를 살펴보고자 하였다. 이런 분석을 통하여 조선조 유학자들이 서예의 형이상학적 측면을 어떤 내용으로 이해했는지의 한 단면을 밝히고자 하였다. 서예의 어떤 획이라도 '일음일양'의 이치가 담겼다고 본다면 서예는 결국 '일음일양'의 이치가 담긴 획을 통해 대자연의 오묘한 원리와 그 원리에 입각한 현상 세계를 글자 형태를 통해 그 아름다움을 표현하는 예술에 속한다고 할 수 있다.

다음 '영자팔법'에 대한 이해에는 실제 붓을 들고 글자를 쓸 때 어떤 원리에 입각하여 글자를 써야 하는 것과 관련된 가장 기본적인 사유가 담겨 있다. 따라서 영자팔법에 담긴 의미를 알게 되면 서예란 실제 어떤

철학을 근간으로 해서 전개된 것이며 아울러 점과 획 및 문자를 통해 무엇을 담아 표현했을 때 진정한 예술로서 자리 매김되는가 하는 점을 확실하게 알 수 있다. 한걸음 더 나아가 석지형石之珩의 서예인식에서 볼 수 있듯이, 각각의 획을 긋는 것에 담긴 수양론, 정치론 등과 같은 점을 동시에 이해하고자 하였다. 이런 점을 알게 되면, 왜 서예가 '마음의 그림'이라고 하는 것도 알 수 있다. 결론적으로 서예란 단순 문자 쓰기를 통한 의사전달이나 다양한 사실을 기록하는 차원에서 벗어나 미학적 차원에서 논의될 수 있는 여지를 발견할 수 있다.

다음 이 책에서 실질적으로 밝히고자 하는 조선조 서예미학과 조선조 유학자들의 서예인식을 주자학, 양명학, 노장학이란 세 가지 사유틀에서 분석하고자 하였다. 그것의 대강은 다음과 같다.

제2부에서는 주자학이 조선조 유학자들의 서예미학에 끼친 영향을 다루었다.

제일 먼저 실질적으로 조선조 서예미학의 큰 틀을 제시한 퇴계 이황의 서예미학을 다루었다. 이런 점을 이황이 지경持敬을 바탕으로 한 서예미학을 펼치면서 '심화心畵' 차원의 서예라는 점을 분명하게 밝힌 점에 초점을 맞추어 기술하였다. 특히 이황이 '서법'이 아닌 '서예'라는 용어를 사용하여 기술한 점에 주목하였다. 이황의 서예인식은 주로 영남남인 계열에 속한 인물들에게 지대한 영향을 주었다는 점에서 조선조 서예미학의 한 경향성과 그 특징을 보여준다.

이황을 매우 존숭하는 옥동玉洞 이서는 한국서예사에서 최초로 체계적인 서예이론서인 『필결筆訣』을 저술한다. 이서는 '역리易理'를 근간으로 한 서예철학을 통해 서예발생론과 관련된 형이상학을 전개하는데, 특히 유가 경전 문구를 서예에 적용하는 방식을 취하면서 전체적으로는 중화미학 차원의 서예미학을 논하였다. 이밖에 서통론書統論 차원에서 왕희지를 서성으로 존숭하면서 '서예 벽이단闢異端' 의식을 통한 서예비평을

전개하는데, 전반적으로 기술하고 있는 내용의 핵심은 중국의 손과정孫過庭의 『서보書譜』와 항목의 『서법아언』과 유사성을 보인다. 하지만 주자학의 이기론, 성정론 등과 같은 사유를 통해 서예를 이해했다는 점에서 항목과 차별성이 있다. 이런 이서의 서풍에 대해 허전許傳은 동국진체東國眞體의 맥을 열어주었다고 평가한다. 영남남인 계통의 학맥을 이어받은 식산息山 이만부李萬敷는 이황을 추앙하고 이황이 제시한 서예미학을 추종하고 있다. 이상 거론한 인물들은 크게는 이황과 연계된 영남남인 계통과 관련이 있고, 이런 점에서 그들이 지향한 서예미학은 이황이 제시한 철학 및 서예미학과 유사성을 띠고 있다.

정조正祖는 주자학을 지배이데올로기로 삼아 당시 유행하는 윤순尹淳의 '시체時體'풍 서체는 진기眞氣가 없다고 비판을 가하면서 '심화' 차원의 서예를 강조한다. 이에 조맹부 서체를 숭상하면서 조선조 제왕서풍의 정점을 이룬다. 정조의 이 같은 서예인식은 구체적으로 '육녕육무설六寧六毋說'이란 서예미학으로 나타난다. '육녕육무설'은 노장철학과 양명학 사유와 관련이 있는 부산傅山의 '사녕사무설四寧四毋說'과 차별화된 주자학적 서예이론이란 점에서 그 특징을 드러낸다. 전북지역에서 간재艮齋 전우田愚의 학맥으로 통하는 유재裕齋 송기면宋基冕에 대해서는 구체신용舊體新用 지향의 서예미학을 전개한 점에 초점을 맞추었다. 송기면은 흔히 전각이라고 일컫는 인장印章에도 관심을 가지는데, 기존 조선조 유명 서예가들이 인장에 별로 관심을 보이지 않은 점과 차별화된다.

최종적으로는 서화書畵에서 문자향文字香과 서권기書卷氣를 담아낼 것을 요구하는 추사 김정희의 서예미학을 다루었다. 서예의 청고고아淸高古雅함을 강조하는 김정희는 서예[書法]가 시품詩品 및 화수畵髓와 묘경妙境은 동일하다고 강조하여 서예의 예술성을 극대화시킨다. 한중서예사를 통관할 때 서예를 소기小技 차원이 아닌 '군자의 예술'로 승격시켜 기존 서예인식과 차별화를 꾀한 대표적인 인물은 김정희인데, 본 책에서

는 이런 점에 착안하여 피에르 부르디외[Pierre Bourdieu]가 제기한 '구별 짓기[Distinction]' 사유를 적용하여 분석하고자 하였다. 피에르 부르디외는 『구별 짓기: 문화와 취향의 사회학』 제1부 「취향에 대한 사회적 비판」 부분에서 '아비투스[Habitus]'를 통해 문화귀족은 원래의 귀족과 마찬가지로 가지고 태어난 탁월성에 의해 남들과 구별되며 아울러 예술적 정통성을 독점하는 사람들이라는 점을 밝히고 있는데, 이런 견해를 김정희의 '군자의 서화예술관'을 분석하는 데 적용하여 김정희 서예미학의 특징을 규명하였다. 최근 중국 서단에서는 '전·예·해·행·초'의 5체 이외에 '합체자合體字'를 새로운 서체로 인정하자는 운동이 일어나고 있는데, 이런 점을 김정희가 '침계梣溪'를 쓰면서 합체자로 쓴 것을 통해 밝혔다.

제3부에서는 양명학과 노장학이 서예미학에 끼친 영향을 다루었다.

양명학의 영향을 받은 백하白下 윤순尹淳은 글씨에 진기眞氣를 통한 창경발속蒼勁發俗을 담아내고자 하였는데, 겉으로는 주자학의 중화 서풍을 보이지만 마음속으로는 미불米芾 등의 이른바 광기 서풍에 대한 열망이 담겨 있었다. 이같이 겉으로는 주자학이나 안으로는 양명학을 지향한 윤순 서예의 '외주내양外朱內陽'의 총체적 결과는 당시 시대를 풍미하는 '시체時體'로 나타났다. 정조는 이런 윤순의 서체를 '진기眞氣'가 없다고 문제시하는데, 조선조 서예미학을 이해할 때 정조의 윤순의 서예 비판에 담긴 예술성 이외의 정치, 윤리, 교육적 측면에 대한 서예이해에도 주목할 필요가 있다.

『서결書訣』을 지어 한국서예사에서 가장 정치한 서예이론을 펼친 원교圓嶠 이광사李匡師는 당시 유행하는 서풍을 '연정기도緣情棄道'라는 사유를 통해 비판하면서 특히 만호제력萬毫齊力의 운필법을 강조한다. 아울러 양명학에 이해가 깊었던 이광사는 자연의 천기조화天機造化를 드러낼 것을 강조하면서 자신의 생각과 맞지 않으면 왕희지도 거부하겠다는 '심득

신행心得身行'의 주체적 서예정신을 발휘하였다. 그 심득신행을 중시하는 사유에는 왕수인王守仁이 지향하는 정신이 담겨 있다. 이 같은 주체적 서예정신이 담긴 이광사 서예미학을 분석할 때는 그 정신을 한국전통미의식과 연계하여 어떤 긍정적인 면이 있는가를 규명하고자 하였다.

창암蒼巖 이삼만李三晩은 한국서예사에서는 매우 드물게 노장의 우졸愚拙 철학을 자신의 서예창작에 적용하여 광기어린 서풍을 보인 인물이다. 이런 점을 광견서풍과 행운유수체行雲流水體 및 우졸통령愚拙通靈풍 지향의 서예미학이란 두 가지 관점에서 분석하고자 하였다. 이삼만처럼 노장의 우졸 철학에 기반한 서예창작 경향은 중국서예사에서도 좀처럼 찾기 어렵다는 점에서 의미가 있다.

보론에서는 양명학과 노장학을 통한 한국서예 정체성을 모색하였다.

서예의 경우 남아있는 자료로 한국서예 정체성을 규명하고자 한다면 두 가지 측면이 있을 수 있다. 하나는 주로 비학碑學 혹은 금석문 서예에 보이는 부정형성, 무작위성을 들 수 있다. 이런 점은 한국미 특질로 말해지는 자연미와 상당히 유사한 점이 있는데, 다만 이런 분석이 한국서예사의 중심을 이루고 있는 첩학帖學의 측면에서 제대로 밝혀지지 않은 것은 여전히 한계다. 다른 하나는 왕희지 추앙에 담긴 유가의 중화미학 틀에서 논의되는 한국서예 정체성에 대한 규명이다. 한국서예 정체성을 규명할 때는 한국서예가들이 중국서예가들과 어떤 차별상을 보였는가에 대한 정치한 분석을 통해 '고아古雅한 예술 측면으로서의 한국서예미의 특질과 정체성'을 밝힐 필요가 있다. 구체적으로 말하면 왕희지 서예와 같으면서도 '다른 점'이 무엇인가를 밝힐 필요가 있다. 그 '다른 점'에 한국인의 심성과 미의식이 담겨 있기 때문이다. 특히 '편偏'에 담긴 서예를 예술에서의 기교의 공졸 혹은 미美의 우열이란 점을 기준으로 하여 평가하는 방식에서 벗어나서 천진스러움과 천기天機를 담아낸 서체, 즉 자신의 감성을 어떤 서체를 통해 자유롭게 표현했는가 하는 점을 심도

있게 분석할 필요가 있다. 이에 서예에서의 문화사대주의인 왕희지 중심주의에서 벗어나 오늘날 '우리들의 눈'으로 과거 한국의 위대한 서예가들에 대한 다양한 평가를 통해 한국서예의 정체성을 논할 필요가 있음을 강조하였다.

이상 본 바와 같이 조선조에 나타난 서예이론의 큰 틀을 보면, 주자학으로 서예를 접근한 예가 많고 양명학이나 노장학 측면에서 서예를 분석한 것은 상대적으로 적은 것을 알 수 있다. 이런 정황에서 볼 때 양명학을 서예에 실현하고자 한 이광사와 노장철학을 서예에 적용한 이삼만李三晩은 주목할 만한 인물들이다.

이상과 같은 조선조 서예미학의 경향과 특징을 밝히는 데 자료 부족상 다루지 못한 인물이 있다. 흔히 조선조 4대 서예가로 거론될 정도로 유명한 한호韓濩[=한석봉韓石峯]와 안평대군安平大君 이용李瑢이다. 한호는 선조가 국가차원에서 공식적으로 인정했던 뛰어난 서예가였다. 하지만 이서나 이광서처럼 서예를 학문과 연계하여 이해한 조선조 서예가들은 기교 측면에 장기를 보인 한호를 '서노書奴', '서장書匠'이라 폄하하였고, 한호 자신만의 서예이론도 거의 없다는 제한점이 있다. 조맹부趙孟頫 서체인 송설체松雪體 혹은 촉체蜀體를 능숙하게 써 조선조 4대 서예가의 한 사람으로 평가받는 안평대군은 수양대군[=세조]과의 권력 싸움에서 패한 결과[계유정난癸酉靖難] 38세 정도의 젊은 나이에 생을 마감했고, 주자[=주희朱熹]를 매우 존숭한 정조正祖가 왕실 서체의 모범으로 여겨 조맹부 서체인 촉체蜀體를 매우 높이면서 안평대군을 복관復官시켰지만 남아 있는 작품은 거의 없다. 아울러 서예이론도 거의 없다. 역사에 '혹시'라는 식의 가정법을 통한 이론제시를 하는 것은 문제가 있지만, 혹 안평대군이 천수를 누렸다면 전문적인 서예이론에 관한 글을 저술할 기회가 있었을지도 모른다는 아쉬움이 있다. 이렇게 말하는 것은 안평대군은 당시 최대의 서화수장가였다는 점을 고려한 것이다. 이 책에서는 한호

처럼 이른바 기교 차원에서는 능숙함을 보였지만 서예에 관한 이론을 제시한 것이 없는 경우는 자세하게 다루지 않았다. 안평대군도 마찬가지다.

　이상 이 책에서 다룬 서예가들이 예술차원으로 형상화한 필적에는 그들이 지향한 철학에 근간한 서예정신과 미학이 담겨 있음을 확인할 수 있었다. 마음을 표현하는 예술로서 서예는 결과적으로 작가가 자신의 어떤 마음을 표현하느냐에 따라 구체적인 작품이 다르게 나타난다는 것이다. 이에 어느 한 작가의 작품을 평가하려면 한 작품 속에 담긴 철학과 미학에 대한 이해는 필수적이란 점도 확인할 수 있다. 조선조 이전에도 서예를 심화心畵 차원에서 거론한 단편적인 언급은 있지만 그것은 이후 한국 서예미학사를 통사적으로 다루는 저서를 낼 때 언급할 예정이다. 조선조 서예미학의 전모를 체계적으로 다룬 저작이 아직까지는 없다는 점에 이 책의 의미를 부여하고 싶다.

4.

이 졸저는 많은 분들의 가르침과 격려가 있었기에 가능했다. 먼저 지도교수님이신 상허 안병주 선생님께 감사드린다. 책 향기가 가득한 선생님 연구실에서 서예를 마음 표현의 예술로 규정하면서 유가와 도가 미학을 아우른 손과정孫過程『서보書譜』를 한글자씩 꼼꼼히 읽으면서 서예미학의 큰 틀을 배운 지가 벌써 30여년이 더 지났다. 선생님의 가르침은 이후 서예미학공부의 지남이 되었다. 그동안 주로 중국서예미학에 관심을 가지고 있다가 한국서예미학에 관심을 갖게 된 것은 순전히 우산 송하경 선생님 덕분이다. 한국서예학회를 창립하여 한국서예미학의 정초를 마련한 송하경 선생님의 가르침은 이 책의 근간이 되었다. 항상 격려를 해주시는 해든 미술관 박춘순 관장님과 이기동 교수님께도 감사드린다.

이밖에 서예에 대해 학술적 차원에서 많은 도움을 주신 전북대 김병기 교수, 경기대 장지훈 교수를 비롯하여 꼼꼼하게 원고를 읽으면서 문제점을 지적하고 윤문을 해준 한윤숙, 신현애, 최미숙, 김혜경, 한용화, 서희연 박사들에게도 감사드린다.

인문학 출판 분야에 새로운 이정표를 세우고 있는 성균관대학교 '知의회랑' 시리즈에 이 책을 선정한 성균관대학교출판부 여러분에게도 감사를 드린다.

就閑齋에서

道如 曺玟煥 謹識

일러두기

1. 본문에서 번역해 인용한 원문은 미주로 제시했다.
2. 비록 본문에 번역해 옮기지 않았더라도 전후 문맥을 이해하는 데 도움이 되거나 논의 전개상 연구 자료로서 가치가 있다고 판단되는 원문들도 함께 미주로 제시했다.
3. 참고문헌은 서명과 저자명 등을 임의로 통일하지 않고, 출판된 상태 그대로 적는 것을 원칙으로 했다.
4. 도판들은 진위 문제를 따지지 않고, 그에 담긴 철학과 예술정신이 무엇인지에 초점을 맞추었다.

제1부

조선조 서예미학 입론

중국의 20세기 미학가 중 한 사람인 장음린張蔭麟은 '서법' 아닌 서예의 예술성 및 미학성을 의미하는 차원에서의 '서예'에 대하여 미학적 측면에서 이전에 아무도 고찰하지 않았다는 것을 말한다. 이에 「중국서예비평학서언中國書藝批評學序言」[1]에서 언어부호가 심미의 대상이 된다는 점에서 '서법이 아닌 서예'를 말하면서 '중국서예지미학中國書藝之美學(The Aesthetics of Chinese Calligraphy)'의 명칭과 '서예비평학건립書藝批評學建立'을 제시한 적이 있다. 장음린은 자신이 말하는 '서예'라는 점에서 볼 때 과거 왕희지를 비롯한 역대 유명작가들의 작품은 '서법에 입각한 서예작품'으로서, 이제는 '서예미학에 입각한 서예작품'을 해야 할 때임을 말한다. 장음린의 발언에 대한 당위성을 인정한다면 조선조 유학자들이 서예와 철학이 어떤 상관관계를 가지고 있다고 이해했는지와 서예란 무엇인가에 대해 철학과 미학 측면에서 어떤 의미가 있다고 했는지를 분석할 필요가 있다.

제 1 장

조선조 서론書論에 나타난
심화心畵로서 서예인식

1

–

들어가는 말

후한시대 허신許慎(?~?)이 『설문해자說文解字』「서序」에서 말한 바와 같이 문자는 지식을 전달하고, 과거 성인의 업적을 기록하고, 인륜을 밝히는 등 다양한 효용성이 있는데,[1] 이런 문자를 모필로 쓰는 과정에서 문자의 형사形似와 형식미 측면이 갖는 다양한 형상성과 더불어 신사神似와 정신 측면의 사의寫意성 등이 가미됨에 따라 서예는 이후 예술화되는 경향을 보인다. 이에 문자를 어떠한 형상으로, 어떠한 운필로 표현하는 것이 보다 아름다운 것인지에 대한 서예의 예술화, 미학화, 철학화 현상이 나타나게 된다. 즉 '마음의 회화로서 육서六書'라는 사유가 나타나고 이에 서예는 이른바 추상예술화된다. 이런 서예의 추상화에는 다양한 철학과 미학이 담겨 있게 된다. 본 책에서는 이런 점을 먼저 조선조 유학자들이 철학과 서예가 어떤 상관관계가 있는지를 규명한 것을 통해 알아보기로 한다.

　　노론老論인 김정희는 초의艸衣에게 보낸 편지에서 반反영조 세력이면서 소론少論인 이광사李匡師가 쓴 대흥사의 대웅전 편액을 보면서 "나도 모르게 헛하는 웃음이 난다〔불각아연일소不覺哦然一笑〕"라는 냉소적인 평을 한 뒤 서법이란 지극히 어려워서 쉽사리 말할 것이 못됨을 알겠다는 말을 한다.[2] 이때 김정희가 말한 서법은 오늘날 우리들이 일반적으로 말하는 서예를 의미하는데, 서법이 얼마나 어렵기에 김정희 같은 인물이 이렇게 말하는 것일까? 이런 질문은 결국 문자를 통해 예술성을 표현하는 서예란 어떤 예술인가 하는 질문으로 이어진다.

　　명대 항목項穆(?~?)은 『서법아언書法雅言』에서 문자를 쓰는 사람이 어떤

원교圓嶠 이광사李匡師, 대흥사大興寺 〈대웅보전大雄寶殿〉

성질의 사람이냐에 따라 문자 형상을 미추와 공졸工拙로 판단하고, 이에 따라 중화中和와 광견狂狷을 중심으로 한 다양한 서예비평론3을 전개한 다. 항목의 이 같은 견해에는 궁극적으로 서예란 한 작가가 지향하는 철학 및 학식, 인품이 담겨 있을 뿐만 아니라 마음을 표현하는 예술이란 사유가 담겨 있다. 중국처럼 조선조에서도 한 서예가를 평가할 때 기교의 공졸工拙 이외에 학식과 인품을 겸하여 평가하곤 하는데, 이 같은 평가에는 '글씨쟁이〔서장書匠〕' 혹은 '글씨 노예〔서노書奴〕'에 머무르지 않는 '진정한 서예가'에 대한 인식 및 '서예가 어떤 점을 표현했을 때 품격 높은 예술이 될 수 있는가'하는 질문이 담겨 있다. 한대 양웅揚雄(BC 53~AD 18)은 이런 점에 대해 글씨는 '마음의 그림이다〔심화心畵〕'라는 식으로 규정하였는데, 이후 이런 사유는 서예가 문자를 통한 이른바 단순 의사소통과 지식전달이라는 실용적 차원에서 벗어나 '마음을 그린 예술'이라는 예술적 차원으로 승화될 수 있는 이론의 근거 된다. 이 같은 서예인식은 조선조 유학자들의 서예인식에서도 확인할 수 있다.

흔히 한국은 '서예書藝', 중국은 '서법書法', 일본은 '서도書道'라는 용어를 써서 서예가 지향하는 점에 대한 차별점을 드러낸다. '서도'는 '서예'를 도의 경지로 승화시켰다는 점에서 기교와 법도 측면을 강조하는 서법과 차별성을 보인다. 문제는 '서예'라는 용어를 어떤 내용으로 규정하느냐 하는 것이다. '예藝'[4]라는 글자가 갖는 의미를 본다면 '서예'는 '문자를 운용하여 창작에 임할 때 요구되는 기예'라는 의미를 지닌다. 따라서 기예적 측면에서 본다면 서법과 상당히 유사한 점이 있다. 그런데 오늘날 한국 서단에서 사용하는 '서예'라는 용어는 중국의 서법과 일본의 서도가 의미하는 바와 달리 '서예의 예술성'을 강조한다는 의미로 사용하고 있다. 그런 예술성과 관련된 서예라는 용어는 '한글전서'라는 독특한 서체를 창안해 현대 한국서예의 한 획을 그은 소전素筌 손재형孫在馨(1903~1981)이 1945년 해방을 맞이하여 일본인들이 써온 '서도'라는 용어 대신 사용한 것을 거론하곤 한다.[5]

'서예'라는 용어는 『고려사高麗史』(中) 권76 「백관지百官志」에 먼저 보인다.[6] 하지만 이 때의 서예라는 용어는 '백관지'라는 용어가 말해주듯 일종의 서사書寫를 담당하는 전문직업인을 의미하지 여기서 논하고자 하는 심화 차원에서의 '서예'와는 다르다. 조선조 유학자들의 문집을 보면 이미 퇴계退溪 이황李滉(1501~1570)이 '서법'이 아닌 '서예'라는 용어를 사용한 것을 발견할 수 있다. 이 경우 서예라는 용어는 '서예의 기예'라는 차원으로 이해된 것도 있고, 또 이른바 '서예의 예술성'이란 점에 초점을 맞춰 사용된 경우도 있다. 특히 후자로 사용된 서예라는 용어는 서예미학 차원의 내용이 있다는 점에서 조선조 유학자들의 서예미학을 연구하는 데 중요한 역할을 한다. 조선조 유학자들의 서예인식을 이해할 때 이런 점에 주목할 필요가 있다. 기존 연구에는 이런 관점을 다룬 것이 없다고 해도 과언이 아니다.[7] 본 글에서는 조선조 유학자들이 서예라는 용어를 사용했을 때 어떤 의미로 사용했는지를 규명하여 조선조 유학자

소전素荃 손재형孫在馨, 한글 전서 〈애국가〉

흔히 '한글 전서체篆書體'를 창안했다는 손재형의 독특한 한글 서체가 돋보이는 작품이다. 이런 서체 형상은 유가의 중화미와 법도를 준수하는 것에서 완전히 탈피하였다는 점에서 한글 서예 정체성을 논하는 데 매주 중요한 작품에 해당한다.

들의 서예미학의 한 경향을 밝히고자 한다.

먼저 양웅이 말한 심화라는 용어를 '마음의 그림[심화心畵]'으로 볼 것
인지 '마음을 그은 획[심획心劃]'으로 볼 것인지를 분석함으로써 심화로
이해된 서예인식을 살펴보고자 한다. 심화라는 인식하에서 이해된 서예
를 '서예'라는 용어를 사용했을 때 어떤 사유를 가미하여 사용한 것인지
를 미학적 측면에서의 분석을 통해 조선조 유학자들이 서예를 어떤 예술
로 이해했는지의 전모를 밝힐 수 있다.

2

'심화心畵'로 이해한 사유에 담긴 서예인식

일단 동양에서 예술은 어떻게 이해했는지를 큰 틀에서 보자. 북송시대
강기姜夔(1155?~1221?)는 예술의 지극한 경지는 처음부터 정신과 통하지
않은 것이 없다는 것을[8] 말하여, 동양예술이 갖는 철학성을 일찍이 말한
적이 있다. 청대 유희재劉熙載(1813~1881)는 '예술이란 도가 드러난 것이
다'[9]라고 하여 예술이 갖는 의미를 도와 연계하여 말한다. 이런 사유는
동양예술이 어떤 예술인가를 상징적으로 표현한 것이다. 이처럼 예술이
정신과 통하고 도가 드러난 것이라고 한다면 그 도를 체득하려면 어떻게
해야 하고, 그 체득한 도를 어떻게 실제 창작에 체현해내는가, 아울러
마음으로 체득한 도를 어떻게 표현하는 것이 올바른 것인가 하는 점은
중요한 문제이다. 이런 점에서 결국 동양예술은 마음을 표현하는 예술로
귀결되게 되는데, 서예의 경우도 마찬가지다. 그럼 이런 사유에서 출발

하여 서예를 규정한 다양한 언급을 보자.

원대 성희명盛熙明(1281?~1347?)은 서예는 마음의 흔적이기에 마음에 쌓인 것이 있으면 그것들이 밖으로 드러나고, 마음에서 얻어 손에서 응하는 것이라고 한다.[10] 즉 서예는 마음이 움직인 흔적이 드러난 것이기에 마음속에 쌓인 덕의 기운이 손에 의한 운필로 표현되는 예술이란 점을 말하였다. 유희재는 서예란 심학이고 글자를 쓴다는 것은 뜻을 쓰는 것[11]이라고 하여 심화 차원의 서예를 '심학心學'으로 분명하게 규정하였다. 이런 발언은 당연히 어떤 마음을 근거로 한 '심학'[12]인지에 대한 질문을 품고 있다. 심학이란 용어는 성리학 차원에서 말하는 유가의 '16자 심법心法'을 기준으로 한 심학과 양명학의 '심즉리心卽理' 차원에서 말하는 심학이란 두 가지 의미로 해석할 수 있다. 따라서 심학이라 할 때 어떤 철학에서 출발하여 마음을 이해한 것이냐 하는 것을 잘 분별할 필요가 있다. 대개 심학이라고 하면 양명학의 심학을 의미하는 경향이 강한데, 서예의 경우는 도리어 유가의 '16자 심법'을 기준으로 한 심학이란 점을 강조하는 경우가 많다.[13] 이런 점은 원대 학경郝經(1223~1275)이 서예란 인품을 근본으로 하기에 서법은 곧 심법이라고[14] 한 것을 보면 서예는 곧 유가 성인들이 제시한 '16자 심법'을 표현하는 예술이라는 것을 알 수 있다.

청대 하소기何紹基(1799~1873)가 글씨를 쓰는 것은 비록 하나의 예藝이지만 인간의 본성 및 도와 함께 통한다고[15] 한 것은 서예는 비록 기예를 통해 표현하는 하나의 예술이지만 그 근본은 인간의 본성과 자연의 도에 통하는 예술임을 말한 것이다. 북송대 주장문朱長文(1039~1098)은 "글씨의 지극한 것은 묘함이 도道에 참여하니 기예라고 말할 수 있겠는가?"[16]라고 한다. 즉 서예가 이룩한 지극한 경지는 기예가 아닌 다른 관점에서 접근해야 함을 강조한 것이다. 이런 점에서 당대 장회관張懷瓘(?~?)은 서예를 제대로 아는 자는 신채神采만 볼 뿐이지 글자의 형태는 보지 않는다

고[17] 하여 사의寫意와 신사神似 차원의 서예이어야 함을 강조하였고, 북송 대 심괄沈括(1031~1095)은 서화의 묘함은 정신으로 이해해야지 형기形器로 써 구하기 어렵다는 것을 말한 적이 있다.[18] 동진東晉의 왕희지王羲之 (303~361)는 천태자진天台紫眞이 자기에게 한 말인, 서예의 기운은 형적으 로 드러나게 되는데, 그 기는 자연의 도에 도달해야 하고 혼원한 이치와 동일한 경지에 올라야 함을 거론하고 있다.[19]

이상 본 바와 같이 서예에 관한 다양한 이해가 있는데, 이런 점을 총 체적으로 표현하는 것은 바로 양웅이 말한 "글씨는 마음의 그림이다"라 는 심화心畵 차원의 서예인식이다. 이처럼 서예가 마음을 그리는 예술 혹은 마음을 표현하는 예술이란 점에서 출발하면 이른바 '그 사람과 같 다'라는 '여기인如其人'[20] 사유가 나타나게 되고 아울러 성정을 다스리는 차원의 예술이란 사유[21]도 나타나게 된다.

아울러 서예란 운필을 통해 문자 형상을 기세 있게 표현하는 형학形 學 차원의 예술이어야 한다는 점을 보자. 이런 점은 청대 강유위康有爲 (1858~1927)가 잘 규정하고 있다. 강유위는 옛사람이 서예를 논할 때는 세를 우선으로 삼았다는 것을 동한東漢의 채옹蔡邕(132?, 133?~192)이 '구세 九勢'를 말하고, 서진西晉의 위항衛恒(?~291)이 '서세書勢'를 말하고, 왕희지 가 '필세筆勢'를 말했다는 것을 예로 들면서 결론적으로 서예는 형학形學 이라고 규정하면서, 형이 있으면 세가 있다고 했다.[22] 강유위의 이 같은 발언은 서예가 심화 차원의 예술이지만 궁극적으로는 운필을 통해 그 형세를 드러내는 형학 차원의 예술이란 점도 알아야 한다는 것이다.

이밖에 장회관은 형이 드러난 것이 상象이란 점에서 서예는 법상法象 의 예술임을 말한 적이 있는데,[23] 형학 차원의 서예라고 해도 단순한 형 사 차원의 형학은 아니라는 점에 유의할 필요가 있다. 강유위가 주장하 는 형학 차원의 서예는 심화 차원의 서예를 지나치게 강조하는 경우 나 타날 수 있는 운필의 기교와 형상으로 드러나는 서예의 형식미가 경시

될 수 있다는 차원에서 제기된 것이다. 이런 점은 송대 상의尚意 서풍이 지나치게 강조된 결과 서예가 갖는 문자 형태의 아름다움에 대한 것이 경시되자 그것에 대한 반발로서 제기된 상태尚態 서풍을 떠올리면 된다. '태'에는 문자의 형식미에 대한 운필의 능숙함과 기세의 생동감이란 사유가 있다. 당연히 형학을 강조하는 경우 운필을 통해 표현되는 형적을 얼마나 기세가 있게 표현하느냐 하는 것이 관건이 되는데, 이런 점에서 흔히 만호제력萬毫齊力을 강조하기도 한다.[24] 회화에서 신사와 형사의 관계에서 원대의 '중신사重神似, 경형사輕形似' 화풍이 갖는 회화의 형식미 경시에 대해 명대 이후 '불사지사不似之似'를 통해 '불사不似로서의 신사' 측면과 '사似로서의 형사' 측면을 동시에 구현할 것을 요구하는 것과 유사한 사유에 속한다.

이제 이상과 같은 기본 지식을 근간으로 하되 특히 심화 차원의 서예를 염두에 두면서 조선조에 나타난 서예인식과 서예미학을 살펴보기로 한다. 왜냐하면 조선조에서 서예이론에 관심을 가진 경우는 대부분 유학적 사유를 가진 인물들로서 그들은 주로 심화 차원에서 서예를 이해하는 경우가 많기 때문이다.[25]

우선 조선조 유학자들은 서예란 어떤 예술로 여겼는지 조선조의 죽석竹石 서영보徐榮輔(1759~1816)가 말한 것을 보자.

> 글씨는 품격과 신운神韻을 귀하게 여기며, 또한 준일한 기운이 많이 있어야 한다. 옛사람의 글씨를 배울 때 그 모양을 흡사하게 하는 것이야 원래 그만둘 수 없지만 그 신운을 터득하는 것을 더욱 귀하게 여기니, 이것은 글씨를 아는 사람과 더불어 이야기할 수 있을 뿐이다.[26]

이상은 서영보가 형사 차원에서 행해지는 서예보다는 신사 차원에서 신운 및 품격, 준일한 기운 등 서예가 갖는 예술성을 강조하면서 서예를

아는 사람만이 이런 경지를 논할 수 있다고 한 것은 서예를 특화된 예술 장르로 본다는 것이다. 이런 사유는 바로 서예는 심화라는 사유에 기반하고 있다. 그런데 문제는 서예가 마음표현과 관련된 예술이라고 할 때 '마음의 그림〔心畫〕'으로 볼 것인지 '마음을 그린 획〔심획心劃〕'으로 볼 것인지 하는 논란 여지가 있게 된다는 것이다.

조선조 유학자들의 서예인식과 먼저 해결해야 할 것 중의 하나는 조선조 유학자들의 문집에 양웅揚雄이 말한 '心畫'라는 용어가 '心畫'으로 쓰여 있는데, 이것을 '심화'로 볼 것인지 아니면 '심획'으로 볼 것인지를 확정하는 것이다. 이런 논란이 일어나는 것은 조선조 유학자들의 문집에 심화라고 쓰여 있는 '畫'자가 전후 문맥에 따라 때로 동사로서 '긋다'라는 의미를 지닌 '劃'자와 동일한 의미로 사용되는 경우가 있기 때문이다. 서예가 마음을 표현하는 예술이란 점에서 마음의 그림이란 '심화' 이외에 '마음의 획'이란 의미의 '심획'으로 볼 수도 있다는 것이다.

그럼 서예를 어떤 차원의 예술로 이해할 것인가와 관련해 심화로 볼 것인지, 심획으로 볼 것인지를 성호星湖 이익李瀷(1681~1763)의 견해를 통해 살펴보자. 이익은 기본적으로 양웅이 『법언』「문신」에서 말한 "서書,[27] 심화心畫"라고 할 때의 '心畫'를 '심화'라고 읽어야지 '심획'이라고 읽어서는 안 된다고 강조하였다.

육예六藝 중의 하나는 서書인데, 서란 육서六書를 말한다. 이런 것을 해석하는 자는, "서로써 자기 마음의 그림을 보이는 것이다"라 하였는데, 심화心畫의 화는 회화繪畫의 화와 같은 것이니, 입성入聲으로 읽은 것이 아니다. 심화心畫란 말은 『법언法言』에서 "말은 마음의 소리요, 글씨는 마음의 그림이다"고 한 데서 나왔다. 이는 마음속에 생각이 있으면 소리가 발하여 말이 된다는 것을 말한 것이다. 말은 서로 대면해서 전할 수 있지만 후세에까지 남기지 못하므로, 그 마음을 그려서 전한다는

것이다. 이를테면, 마음속에서 하늘을 생각했다면 천天자를 그려내고, 마음속에서 땅을 생각했다면 지地자를 그려내는 것과 같이, 이 천지의 글자는 곧 마음의 회화이며 육서六書가 바로 이것이다. 그런데 지금 필가筆家가 그 근골筋骨을 분변하여 심획心畫이라 이르며, 입성으로 읽고 있다. 비록 옛날의 박흡博洽한 선비도 모두 이와 같이 읽었으니, 따라 써온 지 오래라 졸지에 해득하기 어려웠던 모양이다.[28]

'心畫'의 '畫'자를 '화'로 읽으면 그린다는 뜻이 되고, '획'으로 읽으면 긋는다는 뜻이 된다. 마음을 '그린다는 것'은 마음속에 내재된 충만한 예술적 감성을 형사 차원에서 보다 다양하고 정밀하게 표현할 수 있다는 장점이 있다. 이런 장점이 있지만 마음을 표현할 때 형사적 측면에 제한당하면 표현된 서체 자체가 일정 정도 인위적 차원에서 규격화, 획일화될 수 있는 단점도 있을 수 있게 된다.

이에 비해 '긋는다는 것'은 그리는 것보다는 상대적으로 운필에 기세의 비동함이나 운동 변화성, 즉흥성, 자연성 등을 자유롭게 표현할 수 있는 장점이 있다. 하지만 마음속에 내재된 다양한 감정을 '그리는 것'보다 덜 효과적일 수 있는 단점도 있다. 즉 양웅이 '말하는 것〔언言〕을 심성心聲'으로 규정하고 '쓰는 것〔서書〕'을 심화로 규정하면서 최종적으로 군자와 소인의 학식 여부, 정감 표현의 적절성 여부, 판단력 여부, 인품의 고하高下와 관련된 이른바 '서여기인書如其人'적 사유로 귀결 짓는 것[29]은 이런 점을 암암리에 반영하고 있다. 이런 점과 관련하여 양웅이 말한 전후 문맥을 보자.

말〔언言〕로는 그 마음을 통달할 수 없고 글〔서書〕로는 그 말을 통달할 수 없으니, 어렵도다! 오직 성인만이 말의 의미를 이해할 수 있고 글의 실체를 이해하여 (성인이 말과 글로) 밝은 해로 비추고 강하로 씻으니 그

것이 넓고도 커서 막을 수가 없다. 직접 얼굴을 맞대고 말로 서로 상대하면서 마음속에 있는 말을 하고자 하는 바를 표현하거나 여러 사람들이 화난 마음을 전달하는 데는 말보다 더 좋은 것이 없고, 천하의 일을 망라하고 오래된 것을 기록하고 먼 곳의 일을 밝히며, 태곳적의 눈으로 보지 못한 일을 드러내고 천리 밖의 분명치 않은 일을 전하는 데에는 글보다 더 좋은 것이 없다. 그러므로 말은 마음의 소리이고 글씨는 마음의 그림이다. 마음의 소리〔말〕와 그림〔글〕이 형상을 이루면 군자와 소인이 드러난다. 말과 글이라는 것은 군자와 소인이 감정을 움직인 까닭이다.[30]

감정을 움직이게 하고 그것을 말과 글로 표현하는 것에는 단순히 감정 그 자체만을 의미하는 것은 아니다. 그 감정을 어떤 식으로 적절하게 조절하고 표현하는 것이 올바른 것인가, 즉 군자의 바람직한 행동거지에 맞는 것인지의 여부와 관련된 이성적 판단, 학식, 인품은 물론 예법 준수 여부 등과 같은 모든 요소가 총체적으로 융합된 감정 표현이어야만 올바르다는 것이다. 이에 말하는 것과 쓰는 것을 군자와 소인의 구분과 연계하여 규명하고 있다.

양웅이 노장철학에서 강조하는 언어문자가 갖는 '뜻을 다 표현할 수 없음〔언부진의言不盡意〕'을 거론하지만 결과적으로는 심성과 심화를 강조하는 이런 사유는 이후 동양의 문예창작에 지대한 영향을 준다. 특히 윤리론 차원에서 예술을 규정하는 데 더욱 강조된다. 문제는 심성, 심화라고 할 때의 심이 어떤 심이냐 하는 것이다. 예를 들면 '성즉리性即理'와 '심통성정心統性情' 차원의 수양된 주자학의 심인지, '심즉리心即理'와 '양지良知'에 근간한 양명학의 심인지, 진정성과 무위자연성을 강조하는 노장철학의 심인지 하는 구분이 있게 된다. 양웅이 말하는 '심성'과 '심화'는 주로 주자학적 심이란 측면과 연계되어 있다.

이처럼 양웅이 말한 "書, 心畫"라고 할 때의 '心畫'를 '심화'라고 읽는다면 서예는 단순한 기교의 공졸이나 형사 차원에서 논할 수 있는 예술 차원을 넘어선 철학과 미학 측면의 예술로 바뀌게 된다. 이익이 심화로서 서예를 인식한 것은 주자학의 심이란 차원에서 제한이 있지만, 이 글에서는 양웅이 서예를 철학화하고 미학화하는 의도가 있다는 것을 조선조 유학자들의 발언을 통해 규명하고자 한다. 양웅의 심화 차원의 서예인식은 조선조 유학자들의 서예인식의 특징에 해당한다. 우선 최립崔岦이 말한 것을 보자.

> 양자揚子〔=양웅〕는 또 말하기를 "글씨는 마음의 그림이다"고 하였는데, 이것은 자획字劃을 아울러 말한 것이다. 그 마음이 진정으로 자획 속에 드러나 있다면, 어찌 이를 애호하지 않을 수가 있겠는가.[31]

단순히 기교와 법도 차원에서의 서예가 아닌 마음이 자획 속에 들어가 있다는 점에서 이해된 서예는 철학과 미학 차원에서 논의될 수 있게 된다. 십성당十省堂 엄흔嚴昕(1508~1553)이 「필간부筆諫賦」에서 경敬을 강조하면서 '마음속에 보존된 것이 몸 밖으로 드러난다〔존내형외存內形外〕'라고 말한 바가 있다. 이런 점은 이른바 '마음속에 정성스러움이 쌓이면 밖으로 그 기운이 나타난다〔성중형외誠中形外〕'라는 관점에서 당대 유공권柳公權(778~865)이 심정心正과 필정筆正을 연계하여 말한 사유의 연장선상에서 이해될 수 있다.[32]

조선조 유학자들의 문집을 보면 '서법'과 '서예'라는 두 가지 용어가 사용된 것을 발견할 수 있다. 서예라는 용어를 사용했을 때에는 기교 이외에 심화 차원에서 접근할 수 있는 내용이 담겨 있는 것을 확인할 수 있다. 이제 이런 점을 좀 더 심층적으로 밝혀보고자 한다.

'서예書藝'라는 용어 사용에 따른 서예인식

조선조 유학자들의 문집에 나타난 서예라는 용어는 두 가지 의미로 사용되고 있다. 하나는 기교 운용 및 법도와 관련된 서예, 즉 문자를 기교 및 형상 차원에서 공교롭게 잘 쓰고 형상화했다는 의미로 쓰인 것이다. 다른 하나는 서예는 기예라는 측면을 무시할 수 없지만 그 기예를 통해 표현하고자 한 것은 결국 마음이라는, 이른바 심화 차원에 해당하는 서예라는 것이다. 유한준兪漢雋(1732~1811)은 송시열의 글씨를 평하면서 서법과 서예를 구분하여 말한 적이 있다.

> 노선생[=송시열宋時烈]은 주자를 독실하게 믿었다. 그러므로 그 전체는 주자와 같으니, 도덕이 같고, 학문이 같고, 의리가 같고, 처한 시대가 같아 그 어떤 행동[일동일정一動一靜]과 말투[일어일묵一語一墨]에 같지 않은 것이 없지만 유독 서법書法만 주자와 같지 않다(…) 서는 '육예[= 예악사어서수禮樂射御書數]'에 속하고, 육예는 내 마음을 바로하지 않는 것

우암尤庵 송시열宋時烈,〈주자명언朱子名言〉
*釋文: 天地生萬物, 聖人應萬事, 惟一直字而已.
한 시대를 호령한 인물답게 송시열의 거침없는 붓놀림에 담긴 야일미野逸美와
송시열 철학의 핵심인 '직直'의 의미를 잘 보여주는 작품이다.

이 없지만 서예가 우선적인 것이다. 서가 어찌 한갓 ('영자팔법永字八法'에서 말하는) 적趯·늑勒·파波·별撇 등만을 말하는 것이겠는가? 마음을 바로 하는 것에 귀한 것이 있을 뿐이다. 주자의 글씨는 견고하면서 응축되고[견응堅凝] 단단하면서 빽빽한 맛[뇌치牢緻]이 있고 송시열의 글씨는 정대하고 방정한 맛이 있다. (이상과 같은 차이점을 보이지만 두 사람 모두) 마음을 그린 것이니 이런 점은 같다. 그렇다면 서예도 같지 않다고 말할 수 없다. 송시열이 일찍이 다른 사람을 위하여 정자[=정이程頤]의 「사물잠四勿箴」을 써 주었는데, 글자 큰 것이 주발과 같아 굳센 것이 한겨울의 푸른 소나무의 기운과 천 길의 오래된 절벽의 세가 있으니, 진실로 보배로 완미해야 한다.[33]

유한준은 송시열이 주희와 도덕, 학문, 의리, 살았던 시대 상황은 같지만 서법과 서예에서는 차이점을 보인다고 평하면서 구체적으로 송시열과 주희 각각의 서예 풍격을 실례로 들었지만, 결과론적으로는 심화라는 차원에서 행해진 서예라는 점에서는 같다는 것이다. 이런 평은 조금 견강부회한 점이 있지만, 유한준이 궁극적으로 말하고자 하는 것은 글자의 형태와 운필법을 통해 표현하고자 한 형식과 관련된 서예미는 다르더라도 내용 측면에서 볼 때 심화라는 점에서는 결과적으로 같다는 것이다. 이 같은 유한준의 발언에서 주목할 것은 서법과 서예를 구분하여 사용한 점이다. 그럼 서예란 용어가 갖는 의미를 구체적으로 보자.

기재企齋 신광한申光漢(1484~1555), 간이簡易 최립崔岦(1539~1612), 월사月沙 이정귀李廷龜(1564~1635) 등은 한경홍韓景洪[=한호韓濩(1543~1605)]이 서예에 뛰어난 것[절륜絶倫]을 강조하고, 이 때문에 벼슬을 받았다는 것을 말하였다.[34] 서예를 학문과 관련하여 이해할 때 사자관寫字官이었던 한호는 학문이 제대로 받쳐주지 못했다는 점을 지적받곤 하는데,[35] 이상과 같은 한호에 대한 평은 한호가 기교적 차원에서 탁월한 능력을 보인 것에 초

점을 맞추어 그의 서예를 주로 기교 차원에서 이해한 것에 속한다.

이런 점에 비해 서예라는 용어가 기교 차원이 아닌 서예의 윤리성 및 예술성을 강조한 예를 보자. 우선 이황의 아래와 같은 발언과 관련된 전후 맥락을 보자.

> 보내온 편지에 "배우는 사람으로 하여금 서예書藝에 공을 들이게 할 필요가 없다"고 한 것은 정호의 뜻이 아니다. 또 "고의로 글씨를 보기 좋지 않게 쓰는 것"은 정호의 뜻과 더욱 거리가 멀다.[36]

이황이 '사자寫字' 행위를 '서법' 아닌 '서예'라는 용어를 사용하고, 그 서예라는 용어에 미학적 의미를 담아 발언한 것을 알 수 있는데, 이 편지 내용은 설월당雪月堂 김부륜金富倫(1531~1598)이 서예와 관련된 질문에 대한 최종적인 답이다.

> 정호가 말하기를, "나는 글씨를 쓸 때 매우 공경하였다"[37]라 하고, 주자는 "글씨를 보기 좋게 쓰고자 하는 것은 정호의 뜻이 아니다"라고 하였습니다. 그렇다면 글씨를 쓸 때 온전히 다시 보기 좋게 쓰고자 하지 않는 것은 스스로 공졸이 이루는 것에 맡기는 것입니까? 글씨를 보기 좋게 쓰고자 하면 마음을 해치는 것이고, 글씨를 보기 좋게 쓰고자 하지 않는다면 기예에 방해가 되니, 글씨를 보기 좋게 쓰고자 하지 않으면서 글씨를 잘 쓸 수 있는 사람은 드물 것입니다. 정호의 뜻은 배우는 자로 하여금 서예에 공교로움을 구하지 말라는 것입니까? 그러나 글씨를 쓴다는 것도 유학자의 한 기예인데, 어찌 고의로 보기 좋지 않게 쓰는 것이 가능하겠습니까?[38]

글씨를 쓴다는 것은 이른바 군자가 되기 위해 습득해야 하는 육예

〔예·악·사·어·서·수〕에 속하는 기예다. 이런 점에서 서예창작 과정에 정호의 경敬을 강조하면서 서예창작과 관련된 공졸을 무시하면, 좋을 글씨를 쓸 사람은 거의 없게 되는 문제점이 발생한다. 그런데 이런 문제점은 사자관寫字官 같은 경우에는 해당하지 않고 유학자라는 제한된 계층에 해당하는 점을 기억할 필요가 있다.

김부륜이 공졸 여부와 관련이 있는 기예 차원의 서예와 경을 중심으로 한 수양론 차원에서의 서예에서 나타날 수 있는 간극에 대해 질문한 것에 대해 이황은 앞서 말한 바와 같이 결론을 내리는 과정에서 다음과 같이 말한다.

> 정명도程明道(=정호程顥) 선생이 글씨를 쓸 적에 심히 공경한 태도로 쓴 것은 진실로 글씨를 보기 좋게 쓰고자 한 것도 아니고 또 글씨를 보기 좋지 않게 쓰고자 한 것도 아니다. 다만 글씨를 쓰는 데 공경했을 따름이다. 글씨를 공교롭게 쓰느냐 졸렬하게 쓰느냐 하는 것은 쓰는 사람의 타고난 재질의 분수와 후천적 공부의 힘에 따라 스스로 이루는 바가 있을 뿐이다. 이것이 '일삼는 것이 있지만 그것이 반드시 이루어질 것이라고 기필期必하지 말며, 마음으로 잊지도 말고, 조장助長하지 말라'는 것이 일에 나타난 것이다. 성현의 심법이 바로 이와 같아 유독 글씨를 쓸 적에만 그런 것은 아니다. 그 때문에 주자도 말하기를 "한 점 한 획에 순일함이 그 속에 있어야 한다.〔일재기중一在其中〕마음을 멋대로 풀어놓으면 거칠어지고, 예쁘게 쓰려고 하면 미혹된다"고 하였다. 이른바 '일一'이란 곧 경敬을 말하는 것이다.[39]

이황은 글씨의 공과 졸은 재분才分과 공력에 따라 행한 결과물에 해당하는 것으로 이해하고, 글씨를 쓸 때는 물론 모든 예술창작 행위는 맹자가 말한 이른바 '물망勿忘·물조장勿助長'의 원리를 체득할 것을 강조하

였다. 이런 점에서 정호가 글씨를 쓸 때 매우 공경하게 할 것이지 고의로 보기 좋지 않게 쓰지 않는다는 식의 해석은 정호가 말한 본래 뜻에 많이 어긋난다는 결론을 내린 것이다. 이황이 강조하는 것은 재분과 공력에 따른 기교의 공졸 차원의 서예가 아니라 마음을 멋대로 풀어놓으면[방의放意] 거칠어지고, 예쁘게 쓰려고 하면[취연取姸] 미혹됨이 갖는 문제점이다.

이황이 정호가 사자寫字할 때 경의 마음을 가지고 임한 것과 주희가 사자할 때 '방의'와 '취연'을 경계한 것을 서법 아닌 서예라는 말로 바꾸어 규정하고, 공졸의 여부를 개개인의 재주와 공력으로 연계한 것은 서예를 결과적으로 미학적 차원에서 이해한 것이라고 할 수 있다. 이황은 서예창작에서의 공졸을 부정한 것은 절대 아니다. 다만 서예창작에 임할 때 어떤 마음을 가지고 임하느냐 하는 것이 중요하고 이런 점에서 맹자가 말한 '물망, 물조장'의 사유를 강조한 것이다.

이처럼 '경'을 강조하면서 '방의'와 '취연'을 문제시하는 이황의 서예인식에 담긴 미의식에 대해 간재艮齋 이덕홍李德弘(1541~1596)은 미학적 의미를 담아 다음과 같이 기술하였다.

> 선생이 글씨를 쓰고 시를 짓는 데도 주자朱子의 규범을 한결 같이 좇았다. 그러므로 고절高絶하고 근고近古한 맛을 미칠 사람이 없었다. 비록 '우연히' 한 글자를 쓰더라도 점과 획이 정돈되지 않은 것이 없었다. 그 때문에 글자체는 '반듯하면서 바르며 단아하면서 중후[방정단중方正端重]'하였다. (마찬가지로) 비록 '우연히' 한 수의 시를 짓더라도 한 구 한 글자를 반드시 정밀히 생각하여 개정하였고, 가벼이 다른 사람에게 보이지 않았다.[40]

이황이 시를 짓고 글씨를 쓰는 행위에는 바로 이황이 지향하는 철학

이 오롯이 담겨 있는데, 그것이 서예적으로 드러난 것이 방정단중함이 담긴 서체로 표현되었다는 것이다. 이런 점은 서법와 서예의 차이점을 분명하게 밝힌 것에 속한다.

대산大山 이상정李象靖(1711~1781)은 '서예'라는 용어를 통해 이황이 강학講學하고 명도明道하는 여가 중 서예로서 노니는 마음을 말한다. 아울러 이황 서체의 자획이 심화 차원에서 단정하고 격력格力이 주건遒健한 특징을 가졌다고 하였다.

> 이상은 퇴도退陶〔=이황〕 선생이 직접 쓰신 『동국명현사적東國名賢事蹟』이다. 선생이 강학하고 도를 밝히는 중 여가에 때로 '서예書藝'에 마음을 두셨는데 자획이 단아하고 필력이 굳세었다. 당세의 문인 제자들은 선생의 글씨 하나, 종이 한 쪽만 얻어도 귀중한 보옥처럼 여겼다. 이 편의 경우는 손 가는 대로 기록하여 참고할 자료로 삼은 것이라서 종종 행서와 초서를 섞어 썼지만, 그 심화心畵에 드러난 것은 또한 전일하고 근엄함을 볼 수 있으니, 마치 한가한 틈에 뫼시고 있을 때 그 붓을 적셔 글씨 쓰는 모습을 직접 보는 듯하다. 더구나 이 편은 전현前賢이 사업을 행한 행적으로 모두 후학이 본보기로 삼을 만한 것이고, 선생이 마음을 비우고 선善을 구하여 선배를 존경한 뜻이 또한 은연히 필법 외에 절로 드러나니 보고 감상하는 자는 단지 그 자획의 공교로움만 감상하는 것에 그쳐서는 안 된다.[41]

이황이 평소 강학을 하는 나머지 시간인 '여가'에 따로 서예에 마음을 두었다는 것은 실용적 차원의 서예에 마음을 두었다기보다는 서예를 통한 즐거움을 얻는다든지 혹은 자신의 마음을 서예창작 과정에 펼쳐 보이고자 하는 의도가 담겨 있다고 본다. 이런 정황에서 이황이 쓴 글씨에는 그가 평소 지향하는 미의식이 담겨 있게 된다. 이상정은 이황의 이런

서예창작 결과물을 자획이 단아하고 필력이 굳세다고 평가한 것이다. 자획의 단아함과 필력의 굳셈은 단순 기교와 형사 차원에 머무는 것이 아니라 이황이 지향한 철학, 예를 들면 극존무대極尊無對의 리理를 중시하는 철학이 표현된 것이다. 이황이 종종 행서와 초서를 섞어 썼지만, 그 심화心畵에 드러난 것이 또한 전일하고 근엄하다고 한 것은 이런 점을 더욱 구체적으로 보여준다. 이처럼 이황이 쓴 서체에서 전일함과 근엄함을 볼 수 있다는 것은 글자가 바로 이황 자신을 그대로 표현하고 있다는 이른바 서여기인書如其人 차원에서 심화를 이해한 것이기도 하다.

특히 이상정이 이황의 글씨를 보는 자는 그 자획의 공교함만을 볼 것이 아니라 '필법 밖에 표현하고자 한 것[필법지외筆法之外]'을 알아야 한다고 한 것은 서예가 단순 기교 차원의 공교함을 추구하는 예술이 아니라 마음을 표현하는 예술이라는 점을 강조한 것이다. 이런 주장과 관련해 떠올릴 것은 노장철학에서 강조하는 '언부진의言不盡意'적 사유에 입각한 '무슨무슨 형상 너머[⋯外]'라는 의미를 지닌 '외外'자이다. 이를 통해 동양예술이 지향하는 궁극적인 경지를 말하고자 하는 것이다. 주로 시 창작에서 강조되는 '상외지상象外之象', '미외지미昧外之昧', '경외지경景外之景',[42] '언외지의言外之意',[43] '운외지치韻外之致'[44] 등과 같은 다양한 표현을 통해 의상意象 혹은 의경意境을 드러낼 것을 강조한 것이 그것이다.

이런 사유를 철학 차원에서 말하면, 구체적으로 드러난 소연所然의 세계로서의 형상, 운치, 맛보다는 행간에 숨어 있는 보다 근원적인 의미를 지닌 형상, 운치, 맛과 관련된 '소이연所以然의 이치 혹은 원리'에 대한 이해를 요구하는 것이다. 이상정은 이러한 관점에서 이황의 글씨를 감상할 때, 형사적 표현과 기교와 관련된 자획의 공교로움에 초점을 맞추어 감상하고 평가하면 이황이 서예를 통해 표현하고자 한 마음이나 기상을 제대로 이해할 수 없다고 강조하고 있다.

이상 이황이 여가에 행했던 차원의 서예란 용어는 말 그대로 '문자를

통해 예술성을 표현한 서예'라는 말로 이해해도 전혀 문제가 없다고 본다. 이에 이상정의 이황 서예에 대한 평가는 서예를 이른바 미학적 차원에서 규명할 수 있는 근거를 제시하고 있다고 할 수 있다.

4
–
나오는 글

이상 조선조 유학자들이 서예를 어떤 예술로 인식했는가 하는 것을 먼저 이익이 '심화'냐 '심획'이냐 하는 것에 대해 심화로 보는 것이 옳다고 여긴 것을 확인하였다. 서예가 심화로 이해되는 것을 이황이 '서법' 아닌 '서예'라는 용어 사용을 통해 말한 것에서 그 구체적인 내용을 살펴보았다. 특히 본 글에서는 주로 서예를 심화 차원에서 이해한 내용이 어떤 의미를 지니는가를 밝혔다.

조선조 유학자들이 서예를 말할 때 주로 서법이란 말을 사용하지만 서예라는 용어를 사용하는 경우에도 '글씨를 쓰는 기예'라는 차원에서 서예라는 용어를 이해하면 일정 정도 형식미 차원에서 접근할 수 있는 점이 있다. 하지만 차원을 달리하여 글씨를 쓰는 것을 통해서 자신의 마음을 표현하는 차원에서 서예라는 용어를 이해하면 형식미뿐만 아니라 내용이 담아내고자 하는 심화 차원의 미의식까지 규명할 수 있다. 즉 서예를 심화 차원으로 이해하면 서예의 예술성과 미학사상을 읽을 수 있다는 것이다.

그런데 이 같은 서예의 심화 차원만을 강조했을 때 나타날 수 있는

문제점이 있다. 이런 점은 두 가지 관점에서 분석할 수 있다. 하나는 심화에서의 심을 수양된 심, 윤리적 심 차원으로만 강조하면 서예의 예술성이 윤리성에 종속될 수 있는 여지가 발생한다는 것이다. 다른 하나는 기교와 법도 차원과 관련된 형식미를 경시할 수 있는 문제점이 나타날 수 있다는 것이다. 이런 점에서 운양雲養 김윤식金允植(1835~1922)이 주희가 말한 "법에 속박되지도 말고 법에서 벗어나기를 구하지도 마라"는 것을 제시하면서 올바른 서예는 서예의 기교성과 법칙에 대한 이해가 동시에 수반되어야 한다는 발언에 주목할 필요가 있다.

글씨는 마음의 그림이다. 유공권이 "마음이 바르면 필획도 바르다"라고 하였으니, 이 한마디가 충분히 설명을 다했다 하겠다. 그렇지만 글씨를 배우는 사람이 오직 마음만 믿고 곧바로 행할 뿐 법도가 있음을 알지 못한다면 그 폐단이 촌스러워서 함께 육예의 기예를 의논할 수 없을 것이다. 장욱張旭은 "글씨를 잘 쓰는 묘법은 붓을 잡고 원만하게 전환하는 데 달려 있으니 뻣뻣하게 하지 말아야 하고, 그 다음은 법을 알아야 하니 법도를 무시하지 말아야 하고, 그 다음은 배치를 적절히 해야 한다"라고 말했다. 주자는 "법에 속박되지도 말고 법에서 벗어나기를 구하지도 마라"라고 말했다. 이 몇 가지 말을 살펴보면 서예를 배우는 방법을 헤아려 짐작할 수 있을 것이다. 우리 반도의 문물은 중화로부터 수입해온 것이 많다. 신라와 고려 시대에는 교통이 빈번하여 문인 묵객들과 서로 함께 연마하였는데 지금은 세대가 이미 멀어져 그 남긴 서찰이나 필적을 구해 볼 수가 없다. 그러나 역사서에 기재된 것을 살펴보면, 종종 명가로 일컬어지는 사람들이 많이 있다. 하지만 최근 오백 년 동안에 사대부는 도덕만 숭상하여 육예를 닦지 않고, 붓을 잡은 선비는 서법을 알지 못하고 경솔하게 마음대로 썼다.[45]

김윤식의 이런 발언은 마치 회화의 형신론에서 "신사를 중시하고 형사를 경시하는 경향〔중신사重神似, 경형사輕形似〕"이 갖는 문제점을 지적하고 형사와 신사를 겸비할 것〔형신겸비形神兼備〕을 주장하는 말을 연상시킨다. 김윤식의 발언은 내용과 형식의 조화인 이른바 '문질빈빈文質彬彬'을 강조하는 사유에 해당한다.

이처럼 김윤식이 심화 차원의 서예와 서법 차원의 서예를 겸비할 것을 강조하지만 조선조 유학자들은 심화 차원의 서예를 강조하는 경향이 강했다는 것을 확인할 수 있다.

제 2 장

조선조 서론에 나타난
이기론理氣論적 서예인식

1
–
들어가는 말

흔히 갑골문甲骨文에서부터 뿌리를 찾는 예술 차원의 서예는 시대가 흐름에 따라 여러 가지 서체의 변화를 거치면서 오늘날에는 문자가 갖는 실용 차원에서의 유용성을 넘어 동양예술의 한 특징을 드러내는 예술로 자리 매김되고 있다. 동한시대 조일趙壹(?~?)이 이른바 '서이재도書以載道' 측면에서 서예의 실용성과 원론성에 초점을 맞춰 당시 초서 창작 경향을 비판한 것[1]과 비교할 때 최원崔瑗(78~143)이 「초서세草書勢」에서 논의한 것에서 볼 수 있듯이, 한대 말 기쯤 되면 본격적으로 서예의 예술성이 강조되고, 아울러 미의식에서도 기이함[2]을 드러냄을 강조하기도 한다.

아울러 채옹蔡邕이 이른바 '서예는 자연에서 비롯하였다[서조어자연書肇於自然]'[3]라는 발언을 통해 서예 발생론과 관련된 형이상학을 제기한 이후 당대 장회관張懷瓘은 『주역』의 논리[4] 및 노장철학[5] 등을 운용하여 서예의 형이상학을 정치하게 전개하게 된다. 왕희지는 서예

〈갑골문甲骨文〉

를 현묘한 기예로 자리매김하면서 통인通人과 지사志士가 아니면 배워도 할 수 없다[6]고 하여 서예의 예술성을 한단계 승화시킨다. 특히 양웅揚雄이 서예를 '심화心畵'로 규정한 이후 항목項穆이 『서법아언書法雅言』에서 전심傳心의 예술로,[7] 강유위康有爲가 『광예주쌍즙廣藝舟雙楫』에서 형학形學 차원[8]의 예술로 규정하여 어떤 관점에서 보느냐에 따라 서예가 달리 이해되었다. 이처럼 서예에 대한 이해는 시대가 거듭함에 따라 철학화, 윤리화, 예술화가 복합적으로 일어난다.

조선조 서예사를 통관하면 중국서예사에 보이는 것처럼 전문적이고 다양한 서론이 나타난 것은 아니다. 하지만 이서李漵(1662~?)의 『필결筆訣』, 이광사李匡師의 『서결書訣』 등 나름 체계적인 서론이 있었고, 비록 단편적인 언급이지만 서예의 발생론과 관련된 형이상학, 서예의 예술성에 관한 다양한 견해 등은 있었다. 아울러 이 같은 단편적인 언급에는 서예란 무엇인가에 대한 매우 핵심적인 내용이 압축적으로 담겨 있는 것을 발견할 수 있다. 즉 서예를 주자학의 태극음양론과 이기론을 비롯하여 심성론 차원에까지 적용하여 언급하고 있는데, 그 언급한 내용들이 단편적인 점이 있지만 중국서예사에 나타난 서예이론에서는 보기 드문 사유를 담고 있다. 이서의 『필결筆訣』 및 이광사의 『서결書訣』에서 언급한 서예의 형이상학과 관련된 것은 아래 장에서 다양하게 논의하였다. 이에 본 글에서는 이런 점을 고려하여 서예 관련 단편적인 글에 나타난 사유를 태극음양론과 이기론 차원의 서예인식과 영자팔법永字八法에 적용한 태극음양론·이기심성론이란 두 가지 측면에서 분석하고자 한다. 이런 분석을 통하여 조선조 유학자들의 서예에 대한 형이상학적 이해의 한 단면을 밝히고자 한다.

2
–
이기론 차원의 서예인식

서예란 무엇인가를 철학적으로 다양하게 규명할 수 있는데, 형이상학 측면에서는 태극음양론과 이기론을 통해 서예를 이해하였음을 발견할 수 있다. 이런 점을 이계耳溪 홍양호洪良浩(1724~1802)가 송덕문〔=송재도宋載道〕과 '서예란 어떤 예술인가'라는 것에 대해 논쟁한 것을 통해 살펴보자. 홍양호는 서예를 태극음양론 및 이기론을 통해 규명하고 있는데, 그 내용을 편의상 세부분으로 나누어 살펴보고자 한다.

이계耳溪 홍양호洪良浩, 〈간찰簡札〉(『근묵槿墨』 중에서)
금정찰방金井察訪에게 새해 선물에 감사함을 전하며 보낸 편지다.

1) 보내 주신 편지에서, "시도詩道는 성정性情을 귀하게 여기고 성정은 무위無爲에서 묘한 것이니, 무위는 함이 없어도 하지 않음이 없습니다. 청컨대 시도詩道를 가지고 필도筆道로 옮겨 보십시오"라고 말했습니다. 그 말씀이 깊어 서예의 묘를 다할 만합니다. 그러나 무위는 공자와 노자가 모두 말했으니 진실로 말하기 어렵습니다. 나는 일찍이 노자의 무위는 '기미를 감추고 (주재당하는 것이 없이) 홀로 운행하는 것'9이고, 공자의 무위는 '이치〔리理〕를 따르나 (인위적으로 무엇인가 하고자 하는 사사로운) 정이 없다'는 것이니, 참으로 공과 사의 구분이 있다고 생각하였습니다. 그러므로 내가 일찍이 반론하여 말하기를, "노자가 '함이 없지만 (결과적으로) 하지 않음이 없다'고 말했다면, 유가 성인은 '하지 않은 것이 없지만〔무불위無不爲〕 (결과적으로) 함이 없다〔무위無爲〕'고 말했습니다. 대저 성인이 만사를 응하는 데에는 한결같이 자연의 리를 따르니, '하는 것에 뜻하는 것이 없지만 스스로 하지 않는 것이 없고', '하지 않는 것이 없지만 일찍이 함이 있은 적이 없다'"라고 하였습니다. 서예에서도 또한 그러합니다.10

이 글은 홍양호가 시사詩社를 통해 교유했던 송재도宋載道(1727~1793)와 주고받은 편지글이다. 앞서 송재도에게 시도詩道를 논하여 보낸 글을 송재도가 읽고서, 홍양호에게 답변하면서 서도書道를 논해달라는 요청에 답한 글이다. 전문적인 서론書論은 아니지만 홍양호의 서예관 일면을 파악할 수 있는 주요한 자료이다.11 홍양호는 서예창작에서 가장 중시하는 것은 인위적인 붓놀림이지만 그 결과가 무위자연 차원의 붓놀림이어야 함을 주장하는데, 문제는 무위라는 용어가 갖는 의미다. 왜냐하면 홍양호는 노자가 말하는 '함이 없지만〔무위無爲〕 하지 않음이 없다〔무불위無不爲〕'라는 차원의 무위는 문제가 있다고 보기 때문이다. 유희재劉熙載는 '작가가 붓놀림과 관련된 인위적인 기교를 통해 예술성을 표현했지만 그

최종적인 결과는 자연스러움이 담겨 있어야 한다'라는 이른바 '유인복천 由人復天'[12]을 강조한 바가 있다. 서예창작을 무위와 관련하여 언급한 것은 당대 우세남虞世南(558~638)이 『필수론筆髓論』 「묘계契妙」에서 서예를 현묘한 예술로 규정하면서 필적筆跡이 무위에 근본하고 무위에 계합했을 때 서도의 현묘함을 표현할 수 있다[13]고 말한 것에 이미 나온다.

문제는 자연스러움과 관련하여 이해할 수 있는 무위를 어떻게 이해하느냐 하는 것이다. 다른 예술보다도 운필의 무위성을 강조하는 것은 서예인데, 이 같은 예술창작과 관련된 무위는 노장에서 주장하는 무위자연 차원의 무위와 유가에서 말하는 붓놀림의 익숙함이 어느 순간 무위자연과 같은 경지에 오른다는 것 두 가지로 나누어 이해할 수 있다. 전자의 경우 주로 무의無意와 무법無法 차원에서 행해지는 기교 운용으로서, 이른바 신수信手[14], 신필信筆[15] 등과 같은 표현을 통해 말해지는 경우가 많다.[16] 후자의 경우는 항목項穆이 『서법아언書法雅言』 「신화神化」에서 말하는 바와 같이, 처음에 글자의 형상과 관련된 조리條理를 배우다가 점차 이후에 『맹자孟子』에서 말하는 '물망물조勿忘勿助'[17]의 마음 상태, 즉 무엇인가 인위적으로 기필期必하는 마음이 없는 상태에서 창작에 임하여 궁극적으로는 득의망상得意忘象을 실현하는 것으로 나타난다.[18]

무위는 흔히 도가의 전유물로 여기는데, 반드시 그런 것만은 아니다. 유가도 성인의 덕을 통한 무위정치를 말하고,[19] 도체道體도 무위임을 말하기도 한다.[20] 법가의 한비자韓非子도 제왕의 '허정무위虛靜無爲'를 말한다.[21] 따라서 각각의 학파가 지향한 무위의 의미는 다르기 때문에 사용된 무위가 어떤 의미를 갖는지를 문맥에 따라 잘 이해해야 한다. 홍양호가 송덕문[=송재도宋載道]과 서예란 무엇인가에 대해 논쟁한 핵심은 무위를 어떻게 해석하느냐 하는 것이다. 홍양호는 송재도가 서예 창작과 관련된 무위를 노자가 말한 '함이 없지만 하지 않음이 없다[無爲而無不爲]'로 해석하는 것을 문제 삼는다.

유학자들이 노자 사상을 규정할 때 흔히 '사적 차원[=사私]'이란 표현을 통해 비판하는데, 홍양호의 발언에서 주목할 것은 노자의 무위는 '기미를 감추고 홀로 운행하는 것'이고, 공자의 무위는 '리를 따르나 사사로운 정이 없다'라고 여긴 것이다. 이런 발언을 서예 차원에 적용하여 말하면, 작가가 '리를 따르면서 사사로이 잘 쓰고자 하는 인위 차원의 정이 없다'고 여긴 것이 무엇이냐 하는 것이다. 그럼 홍양호의 노자의 무위와 유가 성인의 무위에 대한 견해를 보자.

노자는 『노자』 37장에서 "도는 항상[혹은 도의 항상됨은] 무위이나 무불위다"[22]라는 것을 말하고, 『노자』 48장에서 "도를 한다는 것은 날마다 덜어내는 것이다. 덜고 또 덜어 무위에 이르니, 무위이나 무불위다"[23]라고 하여 무위에 대한 견해를 밝히고 있다. 이 같은 노자의 무위관을 비판하는 홍양호는 유가 성인의 무위는 '하지 않음이 없지만 그 결과는 함이 없음'이라 규정하는데, 그 핵심은 바로 리를 따르냐 않느냐의 여부에 있다. 구체적으로 홍양호는 유가의 성인이 만사에 응하는 데 한결같이 자연의 리를 따라 하는 것을 무위로 규정한다. 자연의 리를 따라 한다는 것은 유위에 속지만 그 유위는 결과적으로 무위로 귀결된다는 것이다.

이런 점을 서예 창작 차원에 적용해보자. 자연의 리를 따른다는 것도 결국 운필을 통해 필적을 남긴다는 것이다. 그렇다면 자연의 리를 따른 행위가 무위로 귀결된다는 것은 어떤 정황에서 가능한지에 대해 홍양호는 구체적으로, '하는 것에 뜻하는 것이 없지만 스스로 하지 않는 것이 없고', '하지 않는 것이 없지만 일찍이 함이 있은 적이 없다'는 두 가지로 구분하여 말한다. 그렇다면 자연의 리를 따라 행한다는 것이 구체적으로 무엇을 의미하고 또 그런 경지는 어떤 학습 방법을 통해 가능한가다. 이런 점은 서예란 결국 어떤 예술로 이해하느냐 하는 것과 관련이 있다.

2) 서예란 무엇인가 하니 조화의 흔적이다. 서예는 상형에서 처음 시작된 것이나 또한 그 자연의 리를 따르는 것일 뿐이다. 그러나 이른바 리는 뭉쳐있는 한 둥근 덩어리의 사물이 아닐 뿐이다. 대개 리는 조리와 문리가 찬연하게 있는 것으로 음양의 형기 가운데에서 유행함이 있는 것이다. 대저 글자는 형으로서 음이고, 획은 기로서 양이다. 음은 네모나고 형은 고요하다. 양은 둥글고 기는 움직인다. 그러므로 글씨는 네모나면서 고요한 것을 귀하게 여기고, 획은 둥글면서 움직이는 것을 귀하게 여긴다. 고요하기 때문에 바꿀 수 없고, 움직이기 때문에 막을 수 없는 것이 자연의 리다. 무릇 형태가 있는 사물은 양의 기운을 받지 않은 것이 없기에 하늘의 형상을 본받는다. 그러므로 인간의 지체肢體와 만물의 장부臟腑, 초목의 가지와 줄기, 꽃과 열매에 둥글지 않은 것은 하나도 없다. 따라서 능히 살아 움직이면서 쉼이 없을 수 있는 이유이다. 서예의 획도 또한 그러하니, 이것은 모두 자연의 리이지, 인간이 얻어 할 수 있는 것은 아니다.[24]

서예란 조화의 흔적이란 것을 유가의 태극음양론에 적용하면 태극이 시공간에 들어와 음양의 상태로 드러난 것을 의미한다. 즉 관물취상觀物取象의 결과물인 상형을 통한 서예의 시작도 알고 보면 자연의 리를 형상화한 것에 불과하다. 형상화된 상형을 이기론에 적용하면 기에 속하고, 그 상형을 가능하게 한 것은 조리條理와 문리文理가 찬연한 리이다. 홍양호가 리를 조리와 문리가 찬연한 것이라 인식한 것은 성리학에서 리를 규정하는 기본에 속한다.[25] 김정희는 이런 점을 단적으로 다음과 같이 말한다.

성인의 마음은 혼연히 '한 이치[一理]'라고 하였는데, 이 뜻이 가장 이회理會하기 어려우니, 학문이 얕은 사람으로서는 가벼이 말할 수 있는

김정희

것이 아니다. 마땅히 먼저 '리' 자의 뜻이 무엇인가를 결정한 다음에야 확실해질 수 있을 것이다. 공자와 맹자 이래 '리' 자를 말해온 것은 오직 문리文理·조리條理·의리義理 등 몇 마디 말뿐이었다. 주자가 이르기를, "리란 정의情意도 없고 헤아리거나 조작함이 없는 것으로, 다만 정결하고 공활한 세계이고 아무런 형적도 없어 그것은 도리어 조작할 수 없다"라고 하였다.[26]

김정희가 문리文理·조리條理·의리義理 등으로 이해한 '리'자에 대한 이상과 같은 발언에 담긴 사유는 성리학에서 리가 무엇인지를 핵심적으로 정리한 것에 속한다. 홍양호가 김정희가 규정한 것과 같이 리를 조리와 문리가 찬연한 것으로 이해한 것은 '혼돈渾沌' 혹은 '혼성混成한 것'으로 이해되는 노장의 도와[27] 다르다는 것을 단적으로 보여준다. 홍양호는 이런 리를 체득하여 표현했을 때 유가의 성인이 지향한 무위를 서예의 필적에 제대로 표현할 수 있다고 본다. 홍양호의 이 같은 서예인식은 우주론 차원에서 노장의 도론과 다른 유학의 형이상학적 서예인식을 보여주었다는 점에 의미가 있다. 이서李漵도 『필결筆訣』에서 태극음양론 등 역리易理를 통해 서예의 형이상학을 거론하고 있는데,[28] 홍양호는 한 걸음 더 나아가 이기론을 통해 서예를 인식하고 있다는 점에서 더 정치한 면이 있다.

홍양호가 서예를 이루는 기본에 해당하는 문자와 그 문자를 쓰는 획의 운용에 대해 음양론을 적용한 것은 서예란 결국 살아있는 활발발한 생명성을 표현하는 예술이란 것을 의미한다. 홍양호는 살아 있으면서 활발발하게 움직이는 자연 만물의 생명성을 서예에 표현하는 구체적인 방법론으로 바로 그 생명성의 근간이 되는 자연의 리를 표현해야 한다는 것을 말한다. 이런 사유는 결국 서예는 단순히 문자의 형태를 통해 그형식미를 드러내는 차원의 예술이 아닌 태극음양론과 이기론의 차원에

서 이해될 수 있는 예술임을 강조하는 것이다. 그런데 이 같은 형이상학 차원의 예술 경지를 실현하는 것은 결국 인간이 자연의 리를 체득할 때 가능한데, 자연의 리를 체득한다는 것은 어떤 의미가 있는가 하는 점을 유가의 무위와 관련하여 언급한 것을 통해 살펴보자.

> 3) 후학들이 리에 밝지 않고 한갓 법法에서만 구한다면 그 본의에서 멀리 벗어날 것이다. 그러나 획과 글자에는 형이 있고 기가 있으니 곧 이른바 음양이다. 만약 음양 가운데에서 행하지만 음양에 국한되지 않는 것은 작가의 뜻이니, 곧 '이른바 뜻이 붓보다 앞서 있다〔의재필선意在筆先〕'는 것이다. 비유하면 태극이 형기의 앞에 있는 것과 같다. 서예는 비록 하나의 기예지만, 적용되는 리는 같다. 이 리를 따를 수 있다면 이에 무위를 할 수 있을 것이다.[29]

리에 해당하는 태극이 시공간에서 작용하면 음양으로 나타나는데, 태극은 붓을 들고 창작에 임하기 전의 상태에 해당하고, 붓을 들고 움직여 그것이 하나의 필적과 형상으로 표현된 것은 음양에 해당한다. 홍양호는 이런 점을 서예 창작에 적용해 '의재필선'의 의미를 태극이 형기의 앞에 있는 것과 같다는 식으로 이해한다. 서예 창작 과정에서 어떻게 쓰면 미적 보편성을 확보할 수 있는지와 관련된 법은 이른바 형기의 영역에 속한다. 그런데 이 같은 미적 보편성을 확보하려면 이른바 '의재필선' 즉 붓을 들기 이전에 이미 뜻한 바가 완성되어 있어야 함을 요구한다. 왕희지가 말한 의재필선[30]은 상의尙意풍 서예 창작에서 기본적으로 요구하는 법언法言이 되는데,[31] 특히 초서에서 더욱 그 의미를 지닌다.[32]

서예 창작과 관련하여 '의재필선意在筆先'을 강조하는 사유를 성리학의 사유에 적용하면, 그 법이 법으로 존재하기 위해서는 먼저 형기 이전의 태극에 대한 이해, 즉 리에 대한 이해가 있어야 한다는 것이다. 그런데

그 태극이나 리를 작위[=유위]와 무작위[=무위] 여부와 연계하여 보면 무
위에 속한다. 예를 들면 율곡栗谷 이이李珥(1536~1584)가 리를 무형무위無形
無爲로 규정하고 기를 유형유위有形有爲로 규정하면서 리가 무형무위이지
만 기의 유형유위의 주가 된다[33]고 규정한 것을 참조하면, 리의 본질은
기본적으로 무위에 속한다. 홍양호는 이에 이 같은 무위의 리를 체득한
상태에서 붓을 놀리면 비록 인위적인 붓놀림이지만 결과적으로 무위를
실천할 수 있는 창작행위가 가능해진다는 점에서 법 아닌 리를 체득할
것을 먼저 강조한다.

문제는 이 같은 리를 체득했을 때 어떤 학습방법론을 통해 실제 예술
창작에 적용할 수 있느냐 하는 의문이 발생한다는 것이다. 예술창작은
결국 인간이 기교를 운용하여 예술적으로 형상화하는 것인데, 리를 체득
했다는 것하고 실제 그것을 예술창작에 적용한다는 것은 다른 차원에
속하기 때문이다. 이에 관한 홍양호의 견해를 보자.

> 4) 비록 그렇더라도 지금 여기서 논한 것은 대개 서예의 근본을 말한
> 것이다. 만약 서예를 배우는 방법을 말한다면 '하학이상달下學而上達'에
> 있으니, 또 유형의 법을 버리고 갑자기 무위의 이치를 구해서는 안 된
> 다. 그대가 일컬은 '쇄락천유灑落天遊, 운행우시雲行雨施'와 같은 것은 곧
> (맹자가 말한) '대이화지大而化之[34]'의 역량을 지닌 성인의 경지에 해당하
> 는 것으로 우리들이 감히 가까이할 것은 아니다. 다만 먼저 글자와 획
> 에 담긴 음양의 설을 밝히고 종사하여 무위의 영역에 이를 것을 구하
> 라. 그 자연의 묘와 같은 것은 자득하는 것에 있을 뿐이니, 말로 전할
> 수 있는 것은 아니다. 고명께서는 어떻게 생각하시는지?[35]

아무리 리를 체득했다고 해도 그 체득한 경지를 미적 보편성이 담긴
작품으로 창작하려면 반드시 기교가 수반되어야 한다. 그런데 그런 기교

운용은 하루아침에 이루어지는 것은 아니다. 마찬가지로 미적 보편성과 관련된 예술적 형상도 유형의 법을 무시하고서 완성될 수 없다. 이런 점에서 하학상달과 유형의 법을 익힘이 요구된다. 갑자기 무위의 리를 구한다고 될 수 있는 것은 아니다. 따라서 순서를 무시하는 엽등躐等을 하지 말고 자획에 담긴 음양의 학설이 갖는 의미를 차근차근 이해한 다음에 무위의 영역에 들어갈 것을 강조한다. 이런 학습 방법은 유가가 지향하는 전형적인 학문 방법인데, 이런 점을 서예 학습에 적용하고 있다. 자연의 묘함을 얻는 것은 결국 자득하는 것에 있다는 일종의 격물치지格物致知 공부와 하학상달 공부를 통해 궁극적으로 활연관통豁然貫通에 이른다는 사유의 다른 표현이라고 본다.

이처럼 홍양호가 유가 성인의 무위를 강조하면서 태극음양론과 이기론을 통해 서예를 규정한 것은 조선조 서예사에서 철학 차원에서 서예를 이해한 대표적인 예에 속한다. 홍양호처럼 태극음양론을 서예에 적용하여 서예의 형이상학 측면을 거론하는 것은 중국 서예이론서에서도 보인다. 하지만 성리학의 이기론 측면을 적용하여 서예철학을 전개한 것은 조선조 유학자들의 서예인식의 특징이라고 본다. 조선조에서 성리학이 얼마나 다양한 분야에 영향을 끼쳤는가를 보여주는 예증이기도 하다. 아울러 이 같은 형이상학 차원에서 이해된 서예라면 왕희지가 말한 지사志士와 통인通人이 아니면 배울 수 없는 '현묘한 기예伎藝〔현묘지기기玄妙之伎〕'[36] 차원의 예술로 자리 매김될 수 있다.

왕희지가 말하는 현묘지기의 '기伎'에는 개인의 덕행, 문화소양, 심미의식 및 기능이란 점이 포괄적으로 담겨 있다. 서예창작에 있어 서예가가 이런 점을 알고서 창작에 임하느냐의 여부는 결국 한 서예가가 어떤 경지에서 서예 창작을 행하는지를 결정한다.

3
–

이기심성론과 영자팔법永字八法

홍양호가 말한 것과 같이 형이상학적 관점에서 이해된 서예에 대한 견해가 구체적으로 붓을 잡고 손을 움직이면서 실제 글씨를 쓰는 것에 적용된 예는 바로 영자팔법에 대한 견해를 들 수 있다. 즉 영자팔법에 관한 논의는 획 하나를 긋고 글자 하나를 쓰는 것이 얼마나 중요한가를 단적으로 보여주는 예에 속한다.

문자의 형성과 그 운용에 관한 태극음양론에서 실제 붓의 놀림을 통해 드러나는 세계는 음양론과 관련이 있다. 문제는 영자팔법에서 점에 해당하는 측을 태극으로 이해하느냐 아니면 음획과 양획의 하나로 이해하느냐 하는 것이다. 크게 두 가지 견해가 나타난다. 하나는 태극으로 이해하는 경우다. 이런 이해는 기본적으로 주돈이「태극도설」의 구조와 유사성을 띤다. 다른 하나는 음획과 양획으로 이해하는 경우다. 이런 경우는 붓놀림이 어떤 방향성을 갖는가 하는 점과 관련이 있다. 이상과 관련된 논의는 이후에 자세히 논하기로 한다.

조선조의 경우 영자팔법에 관한 것은 조정에서도 논의될 정도로 중요한 의미를 지닌다. 이런 정황은 미암眉巖 유희춘柳希春(1513~1577)이 선조 임금과 영자팔법에 관해 논의한 것에서 잘 나타나 있다.

> 유희춘이 나아가 아뢰기를, "전일 하문하신 별撇 자를 신이 『사림광기事林廣記』를 상고해보고 자세히 알았습니다. 대개 별撇은 약掠과 같습니다. 전일에도 말씀드렸듯이 '영永' 자에 여덟 가지 법이 있습니다. 제1필의 丶은 측세側勢요, 제2필의 ㄱ은 늑세勒勢요, ─ 말재갈과 같다. ─

〈영자팔법永字八法〉

길 '영永'자를 통해 한자의 기본 점획點劃 쓰는 법을 익히도록 만들어
놓은 운필運筆 방법 여덟 가지[측側: 점, 늑勒: 가로획, 노努: 세로획,
적趯: 갈고리, 책策: 오른쪽 치킴, 약掠: 긴 왼삐침, 탁啄: 짧은 왼삐침,
책磔: 파임]다. 후한 채옹蔡邕이 고안했다고 하지만 확실하지 않다.

제3필의 丨는 노세弩勢요, 제4필의 丨는 적세趯勢니, 뎌기츳기요, 제5
필의 ⌒은 책세策勢요, 一 말채찍이다. 一 제6필의 丿은 약세掠勢요, 제7필
의 ⌐은 탁세啄勢요, 제8필의 乀은 책세磔勢니 책磔은 펼친다는 것이
요, 연다는 것입니다. 그러나 이것은 기예의 작은 것입니다. 전일 주상
께서 말씀하신 별撇자가 자획의 책에 자세히 나타나 있어서 상고해보
니, 『사림광기』에서 이르기를 '별과撇過를 약掠이라 한다'라고 했습니
다" 하였다. 성상이 이르기를, "이 별자를 전일 강관에게 물어보았더니
척剔자의 뜻이라고 하기에 'ㅂ라티다'의 뜻을 내가 잘못 '던져버리다'로
생각했소" 하였다. 희춘이 아뢰기를, "척거剔去로 풀이한 것도 잘못된
것입니다. 다만 약과掠過의 뜻은 'ㄱ리티다'입니다" 하였다.[37]

 유희춘의 경연일기는 고전의 자구字句에 토를 어떻게 다는 것이 좋은
지, 어떻게 해석하는 것이 좋은지에 하는 자잘한 내용이 많이 나오는데,
이상 영자팔법과 관련한 논의에서도 이런 점을 확인할 수 있다. 유희춘
의 발언을 통해 영자팔법의 획 가운데 '별'자가 논란의 대상이 되었음을
알 수 있다.
 조선조 서예사에 나타난 영자팔법에 대한 태극음양론 차원의 이해는
이서가 지은 『필결筆訣』「여인규구與人規矩」(중편中篇) 부분에 잘 나와 있
다.[38] 그런데 이서 이전에 이미 석지형石之珩(1610~?)이 영자팔법에 대해
논의한 것이 있다.

 '永'자 위에 점은 둥글고 꼬리가 있으니, 둥근 것은 태극을 본뜬 것이고
 또한 천체를 본뜬 것이다. 그 꼬리는 즉 음양이 발동한 곳이다. 다음
 획이 둥근 몸체의 아래에 횡격하여 그 형세가 순하면서 기울어지니
 즉 땅의 상이다. 그 종획이 횡획에서 나와 곧바로 아래로 내리고 그
 끝에 갈고리가 위로 향한 것은 인도의 곧은 것을 본뜬 것이니, 땅에서

나와 하늘을 이은 것이다. 양방의 사획은 사상에 응한 것인데, 좌의 상획은 동에서 서로 향하니, 봄의 양기가 음을 얻어 물物을 낳는 것이다. 좌의 하획은 서에서 동으로 향하니, 여름의 양이 음을 자뢰하여 사물을 자라나게 한 것이다. 우의 상획은 서에서 동으로 향하니 가을의 음이 양을 얻어 사물을 이룬 것이다. 우의 하획은 동에서 서로 향하니, 겨울의 음이 양을 떠나 사물을 덮는 것이다. 여기에 나아가 궁구하면, '영永'자 한 글자에 태극·양의·사상의 체가 갖추어져 있고, 천·지·인 삼재三才와 사계절의 도가 갖추어져 있다.[39]

'영永'자에 태극, 양의, 사상의 체가 갖추어져 있음을 '영자의 '측'과 나머지 7개의 획〔=노努, 약掠, 탁啄, 늑勒, 적糴, 책策, 책磔〕에 적용하여 그것들이 상징하는 의미를 밝히고 있는 것은 대자연의 원리가 '영자 하나에 압축되어 있다는 것을 반영한다. 여기서 주목할 것은 '영자 위에 점〔=측側〕은 둥글고 꼬리가 있으니, 둥근 것은 태극을 본뜬 것이고 또한 천체를 본뜬 것이며, 그 꼬리는 즉 음양이 발동한 곳이라는 견해다. 그렇다면 점은 바로 태극이 음양으로 분화되는 과정을 형상한 것이라 할 수 있다. 즉 원으로서 점은 태극이고 그 원으로서 점이 운동성을 가지면 음양의 영역에 들어가게 된다는 것이다. 이런 점은 이서가 점을 음양으로 나뉘고자 하나 아직 나뉘지 않는 형상으로 보는 것[40]과 비교된다.

아울러 김정희가 점을 손에 붓을 잡고 운필할 때 최종적으로 손이 그것을 몸쪽으로 끌어당기면 점획은 음에 속하는 것이고, 손이 그것을 밀어내어 밖으로 내치면 점획은 양에 속하는 것이라고 보는 것과 다른 이해에 속한다. 석지형이 점·횡획·종획을 천·지·인 삼재에 비유한 것도 차별화된 이해가 담겨 있다. 좌우의 상하 네 개의 획을 사계절에 적용하여 이해한 것은 사상四象으로 규정한 것보다도 자연 현상에 대한 구체적인 의미 부여라는 점에서 의의가 있다.

석지형은 이상과 같은 '영자에 담긴 의미를 인간의 현실적 삶에 하나 하나 적용하여 점과 획 등이 어떤 식으로 이해할 수 있는지를 밝히되, 특히 인군의 정치행태에 초점을 맞추어 이해하는 특징을 보인다.

군주된 자는 일인의 사람으로 태어났지만 만인 위에 군림하는 사람에 해당한다. 하늘이 재앙과 상서로움을 내리는 것은 오직 군주 덕의 여부를 보여주는 것이지 만인을 위하여 아름다움과 허물을 보여주는 것이 아니다. 군주된 자가 (자기 자신이 어떤 사람인지를) 스스로 보는 것은 천지가 둘로 나뉨을 용납하지 않는 것처럼 분명하다. 천지의 큰은 손바닥을 가리키듯 쉽게 말해서는 안되는 것이니, 어찌 '영자'에 나아가 그 묘함을 체인하지 않을 수 있겠는가?[41]

그렇다면 영자팔법에 담긴 묘함이란 구체적으로 무엇을 말하는 것인지 석지형이 말한 것을 다섯 가지로 나누어 살펴보자.

1) 위의 한 점 안에 있는 음양과 동정의 상을 보면, 곧 악을 제거하고 선을 따르고, 참소와 아첨하는 것을 억제하고 인자한 자와 현명한 자를 도와 항상 양이 음을 이기게 하고 음이 양을 타게 해서 안 된다는 것을 알 수 있다. 2) 위의 점의 꼬리를 보면, 곧 인심과 도심의 발동하는 기미에 엄정하게 정일한 수양 공부를 더 해야 함을 알 수 있다. 3) 점 아래 횡획이 종획의 근본이 되고 종획이 아래로 갈고리 지다가 위를 향한 것을 보면, 곧 '인군, 부모로서의 하늘, 어머니로서 땅의 도'가 항상 천이 화내지 않게 하고, 땅이 보물을 아끼지 않게 하는 것을 알 수 있다. 4) 종획이 곧바로 아래로 내려오면서 굽어짐이 없는 것을 보면, 곧 왕도가 치우치지 않고 당파를 짓지 않아 동정과 운위云爲가 어느 하나도 공정한 것에서 나오지 않음이 없게 하는 것을 알 수 있다. 5)

양방 사획의 음양 향배를 보면, 곧 왕정이 사계절에 통하여 기쁨과 노여움, 형벌을 주고 상을 주는 것이 어느 한 때라도 절기에 합하지 않음이 없게 함을 알 수 있다. 곧 모든 일과 모든 힘씀이 이 한 도리를 미루어 널리 응하고 곡진하여 합당하지 않은 것이 없으면, 재앙은 스스로 그칠 것이고 상서로움이 저절로 이를 것이다.[42]

1) 부분에서 말한 점 속에 내재 된 음양과 동정의 관계는 이른바 '양선음악陽善陰惡',[43] '양선음후陽先陰後', '양시음수陽施陰受'[44] 및 '양주음종陽主陰從', '양귀음천陽貴陰賤', '양존음비陽尊陰卑'의 관점을 적용하여 궁극적으로는 양의 우월성과 주도성을 강조한 것이다. 주희朱熹는 마음의 드러남도 '양선음악陽善陰惡'이란 측면에서 파악하기도 한다.[45] 이런 음과 양에 대한 선후, 가치, 선악의 차별적인 인식을 통해 점의 의미를 이해한 사유는 일정 정도 무리한 점이 있다고 할 수 있지만, 이를 통해 조선조 유학

좌: 석지형石之珩의 〈영자도永字圖〉. **우**: 주돈이周敦頤의 〈태극도설太極圖說〉

자들이 얼마나 성리학의 음양론을 신봉하고 그것을 현실에 적용했는가를 알 수가 있다. 이상과 같은 석지형의 영자팔법에 대한 이해는 이서가 태극음양론 차원에서 논한 것과 큰 틀에서는 동일하나 차이점도 보인다. 그 차이점은 바로 석지형이 태극음양론 이해에다 더하여 성리학의 심성론 차원의 수양 및 행동거지를 강조했다는 것이다.

2) 부분에서 점의 꼬리가 어떤 방향성을 갖느냐에 따라 그것이 인심이 될 수 있고 도심이 될 수 있다는 것은, 꼬리라고 하지만 그 꼬리가 결국은 하나의 획으로 이어지고 아울러 그 획이 모여 글자가 된다는 사유를 가미해 이해한 것으로 보인다. 앞서 양선陽善과 음악陰惡의 경향을 대비하여 이해하면, 양선의 방향으로 가야만이 올바른 글자가 써질 수 있게 되기 때문에 잠시라도 마음이 흩어지면 안 된다. 따라서 사소한 것처럼 보이는 꼬리의 방향성에다 인심과 도심의 발동하는 기미에서 엄정하고 정일함을 요구하는 수양론을 가미해 이해한 것으로 보인다.

3) 부분에서 점 아래 횡획이 종획의 근본이 된다는 것은 양으로서 횡획이 음인 종획의 근본이 된다는 것을 의미한다. 일종의 '양주음종'의 의미를 횡획과 종획에 적용한 것이다. 종획이 아래로 갈고리 지다가 위를 향한다는 것에서 위로 향하는 것은 양을 지향한다는 것이다. 이같이 양이 중심이 되고 양기를 지향하면 천지자연이 모두 긍정적인 기운을 인간에게 끼치게 된다는 것이다.

4) 부분에서 종획이 곧바로 아래로 내려오면서 굽어짐이 없다는 것은 필획에 담긴 기운이 어느 한쪽으로 기운이 치우치지 않음을 의미하는데, 석지형은 이런 점을 정치적 차원에서 당파를 짓지 않는 공평무사함으로 이해한다. 즉 어느 쪽으로도 치우치지 않는다는 의미를 지닌 곧음으로서의 직선과 무엇인가 아부한다는 의미를 지닌 굽음으로서의 곡선이 갖는 정치적 의미를 밝힌 것인데, 이런 이해는 매우 독특한 이해에 속한다.

5) 부분에서 양방 사획의 음양 향배에 담긴 균형성과 적절한 안배를 통해 왕정이 자연 절기에 합당하게 들어맞을 것을 강조하는 사유는 양방 사획이 어느 쪽이나 다 적용되는 방향성이 갖는 정치적 의미를 밝힌 것에 해당한다. 결과적으로 영자팔법의 점을 비롯한 그 어떤 획도 법도에 맞게 제대로 운용되었을 때 재앙이 그치고 상서로움이 이른다고 한 것은 영자팔법에 담긴 서예미학을 사회정치적 측면으로 확장한 것이라 할 수 있다.

석지형이 영자팔법의 점과 획의 의미를 이같이 인군에게 초점을 맞추어 공평무사한 정치행태 및 바람직한 마음 표현, 더 나아가 사회정치적으로 안정을 유지하는 것과 연계하여 이해한 것은 아마 한·중·일 동양 삼국 서예사에서 유일한 것이 아닌가 한다. 석지형이 영자팔법이 갖는 형이상학적 의미를 서예 차원의 규정에 머무르는 것이 아니라 정치와 윤리 및 수양 차원에 응용한 것은 바로 심화心畵 차원의 서예인식을 실제 '자체字體'에 적용한 예라고 할 수 있다.

현행 『완당전집阮堂全集』을 보면 김정희가 영자팔법과 관련해 음양론 차원에서 서예를 이해하여 서예의 철학성을 잘 보여주는 글이 있는데, 문제는 김정희 자신의 글이 아니라는 것이다.

1) 글씨가 법도로 삼는 것은 비우고 움직이는 것이다. 마치 하늘과 같으니, 하늘은 남극·북극이 있어서 그것으로 굴대를 삼아 그 움직이지 않는 곳에 잡아매고 그런 뒤에 능히 그 항상 움직이는 하늘을 움직여 가게 할 수 있다. 글씨가 법도로 삼는 것도 이와 같을 뿐이다. 2) 점획이란 손에서 생기는 것이다. 손이 그것을 몸쪽으로 끌어당기면 점획은 음에 속하는 것이고, 손이 그것을 밀어내어 밖으로 내치면 점획은 양에 속하는 것이다. 한 번 밀어내고 끌어당기는 것으로 손이 능히 점획을 만들 수 있는 것이 이와 같은데 이를 버리고는 할 수 없다. 이런

까닭으로 음의 획 넷인 측側, 노努, 약掠, 탁啄은 모두 오른쪽에서 돌아 동남쪽에서 움직여 나간 것이며, 양의 획 넷인 늑勒, 적趯, 책策, 책磔은 왼쪽에서 돌아 동남쪽에서 움직여 나간 것이다. 우리 팔이 몸의 서북쪽에 나 있는 까닭으로 동남쪽으로 말고 펼 수 있는 것이다. 만약 서북쪽에서 움직여 나간다면 될 수 없을 것이다. 억지로 해서 비록 엉터리로 괴상하게 마구 글자를 만들 수는 있겠지만 군자는 그렇게 하지 않는다.[46]

1)의 내용은 청대 정요전程瑤田(1725~1814)[47]이 쓴 『서세書勢』「허운虛運」의 글을 그대로 옮긴 것이다.[48] 2)의 내용은 정요전의 『서세』「점획點劃」[49]의 글을 그대로 옮긴 것이다. 옮기는 과정에서 간혹 빠진 부분도 있다. 이런 점에서 김정희의 문집에 들어 있는 서예 관련 문장이 과연 김정희 본인의 것인지 아니면 다른 서론을 그대로 옮긴 것인지를 제대로 규명할 필요가 있다. 이런 제대로 된 규명을 통해 김정희 서론의 진면목을 밝힐 수 있다. 여기서는 중국서예사에 나타난 다양한 영자팔법에 대한 견해 중에서 김정희가 정요전의 의견을 따른 것이라는 점을 인정하는 선에서 논지를 전개한다. 김정희가 점과 획을 운용하는 데 손을 밀고 당기는 것으로 음양의 의미를 규정하는 것은 실제 손을 놀려 글자를 쓰는 행위가 어떤 철학적 의미를 지니는지를 밝힌 것인데, 영자팔법을 논한 것에서 측側을 손을 운용하는 방법에 따라 음과 양의 획으로 보는 것은 측을 태극으로 보는 것과 다른 견해에 속한다.

이상 음양론을 적용한 서예인식을 살펴보았다. 그런데 창암蒼巖 이삼만李三晩(1770~1845)에게 서예를 배운 팔하八下 서석지徐錫止(1826~1906)는 『필감筆鑑』에서 필법에는 음양이 없고 향배로 나누는 것에만 음양론을 적용할 수 있다고 하여 앞서 말한 서예의 음양론적 이해와 다른 견해를 보이기도 한다.

근래 필사들이 음양획법을 주장하는 것은 오로지 『역경易經』 일부분을 헤아려 일개 획에다 억지로 끌어다 맞춘 것이니, 이른바 무극, 태극, 양의, 삼재, 사상, 팔괘, 구궁 등과 같은 것이 그것이다. 필법이 어찌 그러하겠는가? 괴이한 것을 과장하고 술수를 좋아하는 자들이 현란하고 근거없는 말로써 끌어들이고, 도리에 맞지 않고 또 고증할 수 없는 논리로써 증명하니 심하도다. 대개 법이라는 것은 상하와 대소에 통용될 수 있는 것이다. 지금 소위 필법이라 말하는 것을 세밀한 파리머리와 같은 작은 해서에 적용할 수 있겠는가? 어찌 큰 글씨에 적용하면서 작은 글씨에 적용하지 않는단 말인가? 그러므로 나는 유독 필법에 음양이 없다고 말한다. 다만 향배로 나누어서 그것을 음양이라 말하고자 한다.[50]

중국서예사에서 원대 진역증陳繹曾(?~?),[51] 왕주王澍(1668~1743),[52] 강유위康有爲,[53] 유희재劉熙載[54] 등이 구궁九宮을 말한 적이 있고, 조선조에서는 이서가 구궁을 말한다.[55] 김정희도 음양론 차원에서 서예를 이해하고 있다.

필획의 가벼운 것은 양이 되고 무거운 것은 음이 된다. 무릇 글자 가운데 두 개의 곧은 획이 있으면 마땅히 왼쪽은 곧고 오른쪽은 거칠어야 하며, 글자 가운데에서 기둥이 되는 획은 거칠어야 하고 나머지는 의당 고와야 하니, 이것이 음양을 나누는 법일 뿐이다.[56]

이상과 같은 예를 보면 서예의 획의 발생과 그 획의 전개를 음양론 차원에서 이해한 것을 많이 발견할 수 있다. 영자팔법을 태극음양론 관점에서 분석한 것은 석지형石之珩 및 이서의 이해에서 이미 살펴보았는데, 서석지는 획의 발생론 측면에 태극음양론을 적용하는 것은 문제가

있고 다만 글자의 향배에만 적용해야 한다는 주장이다. 서석지의 이런 견해는 세밀한 파리머리와 같은 작은 해서를 쓴다고 해도 기본적으로 서예의 획에 담긴 일음일양적 요소를 무시하고 쓸 수 없다는 점에서 논란의 여지가 있다.

<div align="center">

4

–

나오는 말

</div>

이상 서예란 무엇인가에 대해 우리는 서예의 발생론과 관련된 형이상학을 태극음양론과, 이기론 차원에서 규명하였다. 아울러 영자팔법에 담긴 태극음양론 및 실제 인간의 현실세계에 영자팔법의 원리가 어떻게 적용되었는가를 살펴보았다. 이 같은 논지 가운데 홍양호가 성리학의 이기론을 통해 서예의 본질 및 실제 창작에 대해 발언한 것은 조선조에서의 서예인식이 중국에서의 서예이론과 다른 점을 보여주는 예에 속한다. 중국에서도 서예를 태극음양론의 관점에서 분석한 이론은 있지만, 조선조에 나타난 이기론 관점에서 서예를 이해한 것은 찾아보기 힘들다.

영자팔법에 대한 풀이는 실제 붓을 들고 글씨를 쓸 때 어떤 원리에 입각하여 글씨를 써야 하는 지와 관련된 가장 기본적인 사유가 담겨 있다. 따라서 영자팔법에 담긴 의미를 알게 되면 서예란 실제 어떤 철학을 근간으로 해서 전개된 것이며 아울러 점과 획 및 문자를 통해 무엇을 담아 표현했을 때 진정한 예술로서 자리 매김되는가 하는 점을 확실하게 알 수 있다. 이런 점에서 영자팔법에 관한 다양한 견해 중에서 '점' 즉

'측'자에 대한 이해에서 그것을 태극으로 보느냐―석지형의 이해에 해당함―, 음양이 나뉘고자 하지만 아직 나뉘어지지 않는 것으로 보느냐―이서의 이해에 해당함―, 운필하는 방향에 따라 '음과 양'획으로 보느냐―김정희의 이해에 해당함―하는 것과 같은 서로 다른 견해가 나타났음을 알 수 있었다.

하나의 획을 긋는 것에 담긴 이 같은 음양론적 이해는 비록 이해한 관점에 따라 달리 이해된 점이 있지만 서예의 획을 음양의 원리로 이해한다는 점에서는 동일하다. 이런 점은 결국 서예란 무엇을 표현하는 예술인가 하는 질문으로 이어지고, 어떤 획이라도 일음일양의 이치가 담겼다고 본다면 서예는 결국 일음일양의 이치가 담긴 획을 통해 대자연의 오묘한 원리와 그 원리에 입각한 현상 세계를 글자 형태를 통해 아름다움을 표현하는 예술에 속한다고 할 수 있다. 이것이 서예를 음양론의 관점에서 이해한 것에 담긴 의의다. 아울러 한걸음 더 나아가 석지형의 이해처럼 영자팔법의 각각의 획을 긋는 것에 담긴 수양론, 정치론 등과 같은 점을 동시에 이해하면 왜 서예가 심화라고 일컬어지는 것인지에 대해서도 알 수 있다. 이런 점은 서예가 단순히 문자 쓰기를 통한 의사 전달이나 다양한 사실 기록 등의 차원에서 벗어나서 미학적 차원에서 논의될 수 있는 여지를 주었다고 할 수 있다.

제 3 장

서예비평에 나타난 서예인식

1
–
들어가는 말

조선조 정조 때 서예가로 명망이 있었던 황기천黃基天(760~1821)은 한국의
역대 유명 서예가에 대해 자신의 견해를 다음과 같이 밝혔다.

황기천이 서평에 쓰기를, 우리나라 김생金生의 글씨 획은 바위굴에서
오래 익힌 것이고 영탄靈坦〔=석 탄연釋 坦然〕, 유항柳巷〔=한수韓脩〕, 함충
咸忠은 〈성교서〉〔=대당삼장성교서大唐三藏聖敎序의 약칭〕에 조금 뛰어났다.
안평대군〔=이용李瑢〕은 일풍逸風이 있고,[1] 옥봉玉峰〔=백광훈白光勳〕은 원
만하며, 고산孤山〔=황기로黃耆老〕은 모양이 유창하고, 청송聽松〔=성수침成
守琛〕은 고상하고 아담하다. 봉래蓬萊〔=양사언楊士彦〕는 웅장하나 완고
하고, 석봉石峯〔=한호韓濩〕의 큰 편액은 집이 기울 정도고 정자正字는
가로 획이 너무 거칠고 굵었다. 죽남竹南〔=오준吳竣〕은 꼭 닮게 썼고,
죽음竹陰〔=조희일趙希逸〕은 고우며, 남창南窓〔=김현성金玄成〕과 동회東淮
〔=신익성申翊聖〕는 아름답다. 옥동玉洞〔=이서李漵〕의 초서는 오히려 간략
하지 못한 흠이 있고, 백하白下〔=윤순尹淳〕는 묘하긴 하나 너무 공교로
운 단점이 있으며, 오정梧亭〔=이의병李宜炳〕은 획이 너무 무거워 맛이
적다. 원교圓嶠〔=이광사李匡師〕는 밀어 펼치는 것이 강하고 확실하나 세
세한 해서의 삐침은 단지 칼날을 늘어놓아 짐짓 꿋꿋한 것 같고, 전서
는 〈석고문石鼓文〉에 가까우나 오직 굴곡만을 나누어 놓았다. 배와坏
窩〔=김상숙金相肅〕는 자체가 뛰어나면서도 전아하고, 서남원徐南原은 짜
임새가 치밀하고, 표암豹菴〔=강세황姜世晃〕은 훤출하고, 도곡道谷〔=황운
조黃運祚〕은 평정하고 익숙하다. 송하松下〔=조윤형曺允亨〕는 치밀하고

죽음竹陰 조희일趙希逸, 〈시고詩稿〉

남창南窓 김현성金玄成, 〈심경찬心經贊〉

진덕수陳德秀의 『심경찬』 앞부분〔(舜禹授受, 十有六言, 萬世心學, 此其淵源, 人心伊何,
生於形氣,) 有好有樂, 有忿有懷, 惟欲易流, 是之謂危, 須臾或放, 衆慝從之〕을 쓴 것이다.

동회東淮 신익성申翊聖, 해서

신익성의 작은 해서楷書는 이왕二王[왕희지, 왕헌지]에 거의 가깝다. 팔분과 전주篆籒를 잘 썼다.

오정梧亭 이의병李宜炳, 시문

이의병의 필획은 비교적 무겁지만, 우아한 맛도 있다고 평가된다.

도곡道谷 황운조黃運祚, 〈북정시北征詩〉

황운조가 강화별장 김의숙金義䎘에게 써준 두보의 〈북정시北征詩〉다.

노운老耘 윤동석尹東晳, 〈오운낙사五耘樂事〉

윤동석이 입수한 17종의 한대의 〈예서비문隷書碑文〉을 임서臨書하고
그 내용을 고증한 서첩이다.

경산京山 이한진李漢鎭, 〈고백행古柏行〉

〈고백행〉은 제갈공명 사당의 측백나무를 소재로 공명을 추모하는 시로, 두보杜甫가 지었다.

*釋文: 孔明廟前有老柏, 柯如靑銅根如石. 霜皮溜雨四十圍, 黛色參天二千尺. 君臣已與時際會,
樹木猶爲人愛惜. 雲來氣接巫峽長, 月出寒通雪山白. 憶昨路繞錦亭東.

단단하고, 나씨 형제[=나열羅烈, 나걸羅杰]는 속되지 않다. 전서와 팔분은 미수眉叟[=허목許穆]가 괴상한 것을 싫어하지 않았고, 원령元靈[=이인상李麟祥]은 느슨하여 싱싱하지 않다. 상서尙書 윤동석尹東皙은 서한시대 서예[=예서]와 백중伯仲에 해당하고, 경산京山[=이한진李漢鎭]은 획에 힘줄이 있다. 종한이 나에게 글씨 쓰는 법에 대해 묻기에 간략하게 써준다.[2]

 어떤 인물을 서예가로 평가하느냐 하는 것은 평가하는 인물들의 취향과 미의식의 다름에 따라 선택이 달라지는 점이 있지만 황기천의 평가에는 한국역사에 나타난 서예가의 대략이 담겨 있다. 물론 황기천이 어떤 인물을 취사선택했는가 하는 것과 학문이나 정신을 표현한 작품보다는 서체가 갖는 형식적 측면을 통한 선정 기준에는 황기천의 주관과 미의식이 담겨 있다는 제한점도 있다. 예를 들면, 영남학파들은 퇴계 이황을 기상론과 심화 측면에서 거론하는데 황기천의 평가에는 보이지 않는 것이 그것이다.

 여기서 황기천이 무엇을 기준으로 하여 이런 평가를 하였고[3] 아울러 그의 평가가 과연 정확한 것인지에 대한 판단을 보류하고 말하면, 한국 서예사에서 이렇게 서예가에 대한 다양한 평가가 나타난 이유를 두 가지 관점에서 분석할 수 있다. 하나는 각 개인의 타고난 자질 여하로 구분하는 것이다. 다른 한 가지는 각 서예가들이 지향한 철학과 미의식의 다름을 통해 구분하는 것이다.

 여기서 미의식의 다름에 의한 평가에는 서예가 각 개개인이 지향한 서로 다른 세계관이 작동하고 있다는 점에 주목할 필요가 있다. 이런 점은 조선조뿐만 아니라 중국도 마찬가지지만, 중국에 비해 동일한 작가와 작품이라도 사색당파 혹은 문벌의 다른 여부에 따라 서로 다른 평가가 나타난 조선조의 경우는 그런 현상이 더욱 뚜렷하게 나타난 것을 확

인할 수 있다. 즉 조선조는 중국에 비해 당파성이나 정치적 입장, 학파의 다름에 따라 한 인물에 대한 평가가 서로 다르게 나타나는 경우가 많다는 것이다.

중국과 동일하게 조선조에서도 한 서예가를 평가할 때 기교의 공졸工拙에 대한 것과 더불어 학식과 인품을 겸하여 평가하곤 하는데, 이 같은 평가에는 '글씨쟁이〔서장書匠〕' 혹은 '글씨 노예〔서노書奴〕'에 머무르지 않는 '진정한 서예가'와 '서예가 어떤 점을 표현했을 때 품격 높은 예술이 될 수 있는가'하는 질문이 담겨 있다. 이 책에서는 이런 질문에 대한 답을 특히 조선조 서론에 나타난 철학적 사유와 연계하여 살펴보고자 한다. 이런 연구를 통하여 조선조 서예이론에서 철학적 함의가 갖는 의미를 확인하고 아울러 격이 높고 창의적인 서예를 창작하려면 자신의 예술창작과 관련된 예술적 고민과 더불어 철학적 고민이 필요하다는 것을 확인하고자 한다.

2
–
서론과 철학의 상관관계

동양예술에서 서예를 철학과 연계하여 이해할 수 있는 근거로는 흔히 앞서 본 바와 같은 양웅揚雄이 『법언法言』「문신問神」에서 말한 '글씨는 마음의 그림이다〔書, 心畵〕'라는 것을 들곤 한다. 포괄적으로 말하면 동양예술은 작가의 심心과 성정性情을 표현할 것을 요구한다. 즉 마음의 희노애락을 표현하는 것이 예술임을 천명하는 동양예술에서는 어떤 감정을 표현

하는가, 어떤 방식으로 감정을 표현하는가 하는 점에 대한 언급이 많다.

서예를 마음을 표현하는 예술로 볼 수 있다면, 이 경우 '어떤 마음을 표현할 것인가'와 그 표현된 마음을 '어떤 기준을 통해 평가하느냐'에 따라 동일한 작품이라도 평가가 달라진다. 이런 점은 중국보다도 특히 당파성과 정치적 성향에 따라 상호 배타적인 입장을 강하게 드러낸 조선조에서 뚜렷하게 나타난다. 왜냐하면 자신이 어떤 인물을 스승으로 삼아 배웠고 또 사숙했는지에 따라, 자신이 속한 학파에 따라, 당파에 따라, 정치적 입장의 다름에 따라 그 평가가 달라지기 때문이다. 구체적으로 말하면 스승이 주자학朱子學을 존숭했는지 아니면 양명학陽明學을 존숭했는지의 여부와 아울러 개인적 차원에서 노장에 심취했는지에 따라 서풍이 달라지는 것을 확인할 수 있다.[4]

"서예가 어떤 예술인가" 하는 질문에 대해 양웅이 말한 '글씨는 마음의 그림이다〔書, 心畵〕'라는 입장을 견지하는 유학자들은 대부분 유가의 인격미학과 관련된 기상론의 입장에서 이해하곤 했다. 이 경우는 유가철학에 기반한 기상론 입장에서 서예를 논하는 경우가 많은데, 특히 사가私家에서 선조先祖의 유묵遺墨을 수장한 의도에는 이런 점이 잘 담겨 있다. 선조의 유묵을 모아 첩을 만드는 것에는 선조를 추원追遠하고 경모敬慕하고자 한 의식이 담겨 있기도 하지만 한편으로 유명서화가들의 작품과 비등한 완상玩賞의 기능을 하였다는 점도 시사한다.[5] 조선조 서예미학을 연구하는 데 유념해야 할 것 중 하나가 바로 이점이다. 전문적인 서예가를 논할 때 거론되지 않는 퇴계 이황이 위대한 서예가의 한사람으로 평가받는 것은 이런 점이 작용하기 때문이다.

본래 '자연 대기大氣'의 운행으로 일어나는 자연의 경색景色, 산천의 풍모風貌의 현상 등과 연계되어 사용된 '기상'은 당대에 오면 심미활동과 연계되어 사용되다가[6] 송대 이학자들은 '기상'을 '성당기상盛唐氣象', '안연顏淵과 증점曾點의 기상〔안증기상顏曾氣象〕' 등과 같이 특정한 시기와 인물

의 전체적인 풍모를 지칭하는 것으로 사용한다.[7] 즉 '기상'은 자연과 인간의 생동하는 활력은 물론 더 나아가 인간의 정신적 풍모를 나타내는 심미 대상을 지칭하는 것으로 사용된다.[8] 특히 송대 이학자들은 '성인기상聖人氣象', '성현기상聖賢氣象', '요순기상堯舜氣象' 등을 통해 기상을 '성인되는 것을 구하는 것〔구성求聖〕'[9]과 연계하여 이해하고, 아울러 혼연한 중화中和기상 측면을 강조한다.[10] 이에 인물의 전체적인 풍모에서 풍기는 내면의 덕의 기운을 띠고 있다는 차원의 윤리적, 인품론적 기상론으로 전개된다. 이런 기상론에는 이른바 '도덕화된 신체'에서 나오는 덕의 기운, 인품 등과 관련지어[11] 바람직한 인간상에 깃든 도덕품성, 인격차원의 심미경지라는 점이 담겨 있다.[12] 송대의 이 같은 기상에 대한 이해는 조선조 서예미학에서 기상을 통해 한 인물의 서풍을 규정하는 것으로 나타난다.

한 인물의 됨됨이와 학식을 알기 위해서는 그가 지은 책을 보거나 읊은 시를 보면 된다. 하지만 다른 방법을 통해서도 그것이 가능한데, 식산息山 이만부李萬敷(664~1732)는 '심화'로 여겨지는 글씨를 통해서 가능하다고 말한다.

> 종제 만녕萬寧이 퇴계〔=이황李滉〕, 청송〔=성수침成守琛〕 두 선생의 필첩을 장황裝潢하여 각각 두 첩을 만들어서 공경히 감상하기를 그치지 않았다. 배우는 자는 이 두 선생의 기상을 이에 또한 징험할 수 있음을 볼 수 있으니 어찌 책을 읽거나 시를 읊는 것을 기다릴 것인가?[13]

이만부가 말한 필첩 그 자체만으로도 한 인물의 기상을 알 수 있다는 사유에는 필적에 한 개인의 인품, 사람의 됨됨이, 학식이 담겨 있기 때문이다. 일종의 서여기인書如其人적 사유인데, 일찍이 주희는 왕희지王羲之의 「십칠첩十七帖」을 보고 기상론의 관점에서 이해한 적이 있다.

왕희지王羲之,《십칠첩十七帖》

『십칠첩』은 당태종 이세민이 왕희지의 글씨를 사들여 만든 책이다. 이 첩의 첫 머리에 '十七'이라는 두 글자가 있어 '십칠첩'이라 이름 했다. 전체는 모두 초서 38첩인 134행으로 전해지는 왕희지의 초서 중에서 가장 유명하다. 왕희지가 해서 필법을 초서에 도입했기에 격이 높고 운치가 표일飄逸하다.

*釋文: 去夏得足下致邛竹杖, 皆至. 此士人多有尊老者, 皆即分布, 令知足下遠惠之至. 省足下別疏, 具彼土山川諸奇.

그 필의를 완미하니 종용하면서도 여유가 넘쳐흐르고 기상이 초연하여 법도에 구속되지도 않고 법도에서 벗어나지도 않았으니 진실로 하나하나 자기의 흉금에서부터 나온 것이다. 가만히 생각하니 (서예가 무엇인지를 제대로 모르는) 서예가 부류들은 겉으로 드러난 형식적인 아름다움만 알뿐이지 왜 위대한 서예작품이 아름다운지 하는 그 근본 이유를 모르고 있다.[14]

'흉금에서 나온 것이다'라는 것은 『대학』 6장에서 말하는 '성중형외誠中形外〔="성어중誠於中, 형어외形於外"의 준말〕'에 근간한 사유로서, 서예가 '심화'라는 점을 입증할 수 있는 철학적 근거로 작용한다. 왕희지 「십칠첩」이 왜 아름다운 것인지에 관해 '드러난 형상적 차원의 필적筆跡〔=소연미所然美〕'만을 보지 말고 왜 그것이 아름다운 것인지에 관한 근원에 해당하는 '소이미所以美〔=소이연지미所以然之美〕'를 보라는 것은 필적에 녹아 있는 왕희지의 사람 됨됨이와 인품, 학식 등을 보라는 것인데, 그것은 결국 기상론을 통한 서예의 인격미학을 전개한 것이다. 이같이 기상론의 관점에서 서예를 이해하는 것은 조선조 서론에도 보인다. 조선조 김뉴金紐는 특히 이황에 대해서는 기상론 관점에서 다음과 같이 평가한다.

이황의 서법이 순정하여 '그 사람됨을 닮았으니〔類其爲人〕' 보면 존중할 수 있다. 일찍이 '점필서원佔畢書院'이라고 큰 글자로 쓴 것을 우리 선조가 점필재 서원에 걸어놓았는데, 그 '필'자가 근엄하고 방정한 것이 마치 공의 홀로 뛰어난 기상과 같아 사람으로 하여금 더욱 우러러보게 한다.[15]

'그 사람됨을 닮았다〔類其爲人〕'라는 표현은 주로 유학자이면서 서예에 일정 정도 장기를 보인 인물들을 평가할 때 자주 거론하곤 한다. 성해응

옥산玉山 이우李瑀, 〈귀거래사歸去來辭〉
이우가 도연명「귀거래사」앞부분을
쓴 것이다.

成海應(760~1839)이 이황의 필의는 고일
高逸하고, 성수침成守琛(493~1564)의 필
의는 청진淸眞하고, 이이李珥의 동생이
면서 초서의 대가로 알려진 황기로黃耆
老(1521~1567)의 사위인 이우李瑀(1542~
1609)의 필의는 돈후敦厚하다고 평가하
면서 그 수준의 고하에 상관없이 공경
하는 마음을 가진다고[16] 하는 발언은
이런 점을 더욱 분명하게 말해준다.

유가의 중화미학을 견지하면서 엄
정하고 단아한 글씨체를 구사한 이황
을 뛰어난 서예가로 볼 것이냐 아니냐
하는 것은 보는 관점에 따라 달리 이
해되는 경향이 있다. 기교적 차원에
초점을 맞추면 앞의 황기천이 거론하
는 것에서 보듯 이황은 조선조의 뛰어
난 서예가로 평가되지 않는 경우가 많
다. 하지만 학문과 인품을 가미하여
서예가를 평가하는 경우 포함되는 경
우가 많다. 이런 점은 중국에서 사상
가인 주희를 유명 서예가로 보느냐 그
렇지 않으냐 하는 것과 유사한 점이
있다. 일단 여기서는 이황을 뛰어난
서예가로 평가하는 것을 인정하면서
글을 전개하고자 한다.

김뉴金紐(1420~?)가 이황의 글씨를

이황의 사람 됨됨이와 인품 등으로 연관하여 이해한 것은 기상론의 관점 및 서여기인 관점에서 논한 것인데, 이처럼 기상론 관점에서 작가를 평가하는 것은 유가에서 바람직한 인간상의 하나로 '성인기상', '요순기상' 등을 말하듯이 주로 인품론의 관점에서 한 인간의 윤리성과 예술성을 평가함을 말한다. 문장과 글씨에 뛰어났고 인조반정 후 승지에 추증된 오장吳長(1565~1617)은 「서학구성현연비어약첩書學求聖賢鳶飛魚躍帖」에서 기상을 기준으로 하여 송대 이전과 이후의 글씨를 구별하고 있다.[17] 송대 이전의 기상과 송대 이후의 기상이 다른 점으로 '연비鳶飛' 두 글자의 "여천장절학如千丈絶壑, 상엽초탈이규관현로霜葉初脫而窐竅現露"와 '어약魚躍' 두 글자의 "여강심반석如江心盤石, 추수신락이능각산락秋水新落而稜角散落" 등을 말한다.[18] '천장절학千丈絶壑, 상엽초탈霜葉初脫'과 '강심반석江心盤石, 추수신락秋水新落'이란 표현에는 모두 주희를 비롯한 정주이학자들이 추구한 미적 경지와 인물 됨됨이가 담겨 있다. 그것이 소인이나 묵객의 글씨와 다르다는 것에는 각각의 인물이 추구한 철학의 다름이 담겨 있다는 것이다. 오장의 이런 언급을 통해 주희가 쓴 글씨의 기고함과 주희가 서예를 통해 추구하고자 한 미의식과 기상의 대강을 짐작할 수 있다.

『향은집鄕蔭集』에서는 유가에서 서예를 소기小技로 여기지만 가정稼亭 이곡李穀(1298~1351)의 필적을 보고 "그 필의를 보면 그 심법心法을 알 수 있고, 그 기상을 볼 수 있으니 또 어찌 소기로 여겨 소홀히 할 수 있겠는가? 이 유적은 살펴보니 아조我祖의 심법이고 기상이다"라는[19] 기상론의 관점에서 이곡의 글씨를 평하고 있다. 율곡 이이의 글씨는 현재 많지 않은데, 성해응成海應이 이이의 글씨에 대해 평가한 것은 있다. 덕휘德輝가 발한 글씨가 혼연히 천성한 맛이 있어 보는 사람으로 하여금 공경하는 마음을 일으키게 한다는[20] 것이 그것이다. 『예기』「악기」에서는 예와 악의 정교적 효용성을 말하는데, 특히 덕의 기운이 마음에서 움직여 그 빛남을 드러내면 백성들이 그 덕휘에 감동받지 않음이 없다는 것을

주희朱熹, 〈봉호시권蓬戶手卷〉

주희가 지향한 은일적 삶을 엿볼 수 있다.

*釋文: (蓬戶掩兮井徑荒, 靑苔滿兮履綦絕, 園種邵平之瓜, 門栽先生之柳. 曉起呼童子, 問山桃落乎, 辛夷開未. 手甕灌花, 除蟲絲蛛總於時. 不巾不屨, 坐水窗, 追涼風, 焚好香, 烹苦茗. 忽見異鳥來鳴樹間, 小倦即臥, 康涼枕一覺), 美睡蕭然無夢, 即夢亦不離竹坪茶塢間. 朱熹.

율곡栗谷 이이李珥, 〈상태종삼사소上太宗三思疏〉

「상태종삼사소」는 위징魏徵이 당태종 이세민에게 주의奏議한 「간태종십사소諫太宗十思疏」에 나온다. 이이가 자신의 정치 신념을 위징에 빗대어 말하고자 한 것이라 추측된다.

*釋文: 臣聞求木之長者, 必固其根本, 欲流之遠者, (必浚其泉源, 思國之安者, 必積其德義. 源不深而望流之遠, 根不固而求木之長, 德不厚而思國之安, 臣雖下愚, 知其不可, 而況於明哲乎. 人君當神器之重, 居域中之大, 不念居安思危, 戒奢以儉, 斯亦伐根以求木茂, 塞源而欲流長也).

말하여 덕휘 차원의 정치적 효용성을 말하기도 한다.[21]

이이의 글씨에 대한 이런 평가는 이른바 유가의 '덕휘德輝 미학'의 전형을 보여주는 것에 해당한다. 즉 마음속에 축적된 덕의 기운이 밖으로 드러난 것이 아름답다는 의미를 지닌 덕휘 미학은 『예기』「악기」에서 말하는 '영화발외榮華發外'의 미학, 『대학』 6장에서 말하는 '성중형외誠中形外'의 미학, 맹자가 말한 "마음속에 덕의 기운이 충실하게 쌓인 것이 미이고, 충실한 것이 밖으로 광휘가 있는 것이 대이다"[22]라고 하는 사유와 관련이 있다. 당연히 이 같은 덕휘미학은 서예를 심화로 보는 사유의 다른 모습이다. 이이의 글씨를 덕휘가 발한 것이라고 한 것은 순수 예술론적 측면에서 평가한 것보다는 이이의 학식과 인품을 중심으로 한 평가라고 할 수 있다.

서예를 기교적 차원에서만 평가하는 예술이 아니고 마음을 담아 표현하는 예술[심화]로 이해할 때 확인할 수 있는 것은 어떤 마음을 어떻게 표현하는가에 따라 필적이 달라진다는 것이다. 이같이 서로 다른 필적에는 각 예술가마다 마음속에 담긴 서로 다른 철학적 지향점이 담겨 있다. 이런 점에서 기교 이외의 차원에서 이해되는 서예는 철학과 매우 밀접한 관련이 있음을 알 수 있다.

3
-

'문자향文字香, 서권기書卷氣' : 군자예술로서의 서예

한 작가의 서예의 높낮이를 평가하는 데 기준은 무엇일까? 성대중成大中

(1732~1812)은 김상숙金相肅(1717~1792)의 서예 세계에 대해 다음과 같이 평한 적이 있다.

> 성대중이 말하기를, 글씨도 또한 유식과 무식으로써 높고 낮음을 판별할 수 있는데, 배와坏窩[=김상숙]의 글씨는 그 뛰어남이 유식함에 있다.[23]

글씨를 유식과 무식을 통해 높고 낮음을 평가한다는 것은 서예를 기교 아닌 다른 기준을 가지고 평가함을 의미한다. 김상숙 글씨의 뛰어남이 유식함에 있다는 것은 김상숙의 '유식함'이 글씨에 그대로 표현되었다는 점을 말해준다. 그 유식함을 다른 차원으로 말하면, 서예 작품에 학문과 수양을 통한 문기文氣와 사기士氣가 담겨 있음을 의미한다.

김정희의 표현을 빌면, 일종의 문자향과 서권기를 강조하는 입장이다. 성대중은 '서여기인' 입장에서 격格은 법法보다, 의意는 재才보다, 신神은 기氣보다 낫다는 입장을 견지한다. 이런 점은 서예를 기교 운영과 관련된 소기 차원에서 여기는 것을 벗어나 한 인물의 뜻과 예술정신이 표현된 예술로 이해한다는 사유다. 아울러 인간 성정의 고결함, 문장의 고아함이 있어야 글씨의 품격도 따라서 귀하게 된다는 점을 강조하면서 서예를 논하려면 먼저 그 문장의 고아함을 보고, 그 문장을 논하려면 먼저 그 사람의 됨됨이를 보라는 입장을 견지한다.[24] 이런 점은 서예에 담긴 문학성과 인격성을 강조하는 것으로, 사자관寫字官 혹은 전문적으로 사경寫經하는 인물들이 쓴 형사 차원의 서예를 벗어나 일종의 문인 혹은 선비들의 예술로서 자리매김한다는 일종의 '구별 짓기' 사유를 드러낸 것이다. 이에 그는 배와坏窩 김상숙金相肅의 서예에 대해 다음과 같이 평가한다.

배와坯窩 김상숙金相肅, 도연명 〈권농勸農〉 등

흔히 직하체稷下體로 일컬어지는 김상숙 서체의 특징은 필획이 절제된 맛이 있고 간결하여 정제미가 두드러진 전아한 아름다움을 잘 표현하고 있다. 당시 동국진체의 서풍을 따르기보다는 종요鍾繇의 서체를 따랐다. 성대중成大中은 「배와김공행장坯窩金公行狀」에서 "서법이 종요를 꼭 닮았다. 세상에서는 직하체라고 전해지는데, 직하는 김상숙이 서울에 살던 마을이다. (⋯) 글씨가 단아하고 고담하여 도가 있는 자의 글씨임을 알 수 있다. 사람들이 글씨 쓰는 법을 물었을 때 '다른 법이 없다. 글씨를 쓸 때는 경의 마음으로 하였을 뿐이다'라고 대답하였다[書法肖鍾太傅. 世傳稷下體, 稷下公京居巷也(⋯)端雅古澹, 可知其有道者書也, 人間作字法, 則答曰無他法, 作字敬而已]"라고 기술한다.

배와 김공[=김상숙]은 도를 갖춘 사람이다.(…) 공도 스스로 옛날보다 좋아졌다고 했지만 공의 서예의 아름답기가 실로 자획 밖에 있으니, 암연히 안으로 온축하고, 담연히 되돌아 보며 오되 걸림이 없고, 가되 좋지 않는 것 같았다. 넓고 확 트여 소산하며 가까이하면 더욱 멀어지니 바로 이것이 공의 고상함인데, 글씨 또한 이와 같다. 그러므로 공의 글씨를 보면 그 인품을 알 수 있다. 문장도 또한 이에 비교된다. 그러므로 내가 일찍이 공을 논하기를, 인품이 최고로 높고 문장이 그 다음이며, 서예가 또 그 다음이라 말했는데, 공을 아는 사람이 한결같이 내 말이 그렇다고 여기더라. 서예는 실로 공의 여가이지만 도道의 기운을 징험할 수 있다.[25]

성대중의 이 글은 한 서예가를 평가할 때 무엇을 기준으로 평가하고 있는지를 잘 보여준다. 성대중이 김상숙의 서예 세계를 평가한 핵심은, 김상숙은 도를 갖춘 인물이고 그 도의 기운이 서예를 통해 드러났다고 보는 것에 있다. 도의 기운을 징험할 수 있다는 것은 김상숙 서예에 담긴 학문을 통한 인품의 탁월함을 강조하는 것이다. 서예를 규정함에 인품이 최고로 높고 문장이 그 다음이고 서예가 또 그 다음이란 말은 동양 문화에서 서예가 차지하는 위상이 낮음을 말하고자 한 것만은 아니다. 참으로 고품격의 서예가 무엇인지 혹은 무엇이어야 하는 질문에 대한 수사적 표현에 해당한다.

결론적으로 서예는 인품과 문장이 반영하는 예술이며 아울러 인품과 문장이 반영되었을 때 한 차원 높은 예술이 된다는 것이다. '서여기인' 차원에서 평가한 '김상숙 서예의 아름답기가 실로 자획 밖에 있다'는 것은 은일 지향적 삶을 살면서 문묵文墨으로 자오自娛한 김상숙의 서예미학에 담긴 문학적이면서 윤리적인 아름다움을 단적으로 보여준 것이라 할 수 있다. 이런 사유는 예술작품이란 기본적으로 문자향, 서권기 및 사기

土氣를 담아내야 한다는 것으로 귀결된다.

　전통적으로 문인사대부들은 속기를 배제하고 사기를 담아내고자 하였다. 그렇다면 이 같은 문기와 사기는 무엇에 의해 형성되는 것인가? 북송 곽약허郭若虛(1050~?)는 "고아한 감정을 그림에 기탁한다. 인품이 높으면 기운이 높지 않을 수 없고, 기운이 높으면 생동하지 않을 수 없다"[26]고 말한 적이 있다. 기운생동을 인품과 연계하여 이해하는 것은 작가의 창작 정신에 담긴 예술정신과 긍정적 기운을 인정하는 것이다. 청대 유희재劉熙載는 『서개書槪』에서 "모름지기 서예의 기풍을 논하는 데에는 사기를 최상의 것으로 삼는다"[27]라고 말하면서, 이어서 사기와 배치되는 다양한 기운을 말한다. 여성적인 기운, 군인처럼 강포한 기운, 시골뜨기 맛이 나는 기운, 시장사람처럼 시끄럽고 속된 기운, 창조성이 부족한 기운, 가볍고 천한 기운, 서민적인 기운, 세인들의 기호에 영합하는 기운, 승려의 맛을 내는 기운 등은 모두 선비가 버려야 할 기운이라는 것이다.[28]

　유희재의 이런 언급은 유가 차원의 온유돈후溫柔敦厚한 중화미를 근간으로 한 사기를 중심에 두고 여타의 기를 평가한 것이라는 제한점이 있지만, 문인사대부들이 지향하는 미의식의 한 측면을 엿볼 수 있다. 유희재는 결론적으로 고상한 운치, 깊은 감정, 견실한 바탕, 호연한 기운 가운데 어느 하나라도 결여되면 훌륭한 서예가 될 수 없다[29]고 말한 적이 있다. 이처럼 훌륭한 서예로 평가받으려면 당연히 문인사대부들이 가장 금하는 것은 속기가 있는 서예이다. 명대 동기창董其昌(1555~1636)은 서법의 용필로 그림 그리는 것을 사기와 연계하여 이해한 적이 있다.[30] 여기서 속기를 제거한다는 것을 다른 차원으로 말하면, 많은 독서를 통해 학문을 쌓고 아울러 수양을 통하여 인품을 높이는 것과 관련이 있다. 북송대 소식蘇軾(1037~1101)은 "글씨를 연습하다 못 쓰게 되어 버린 붓이 산같이 쌓일 정도가 되어도 아직 보배스러운 글씨가 되기에는 부족하다. 책을 일만 권이나 읽어야 비로소 정신을 통하게 할 수 있다"[31]고 말한 것과

황정견黃庭堅(1045~1105)이 "가슴에 수천 권의 독서량이 있어 세상의 용렬한 것을 따르지 않는다면 글씨는 운치가 결여되지는 않을 것이다"[32]라고 말한 것이 그것이다. 작품은 운치가 있어야지 속기가 담겨서는 안 된다는 것을 통해 독서와 운치의 상관관계를 잘 보여준다.

북송 휘종徽宗(1082~1135) 때 제작된 『선화서보宣和書譜』에서는 보다 구체적으로 "대개 흉중에 기른 것이 평범하지 않으면, 붓 끝에 나타난 것도 모두 초절하다. 그러므로 서에 대해 잘 논하는 자는 흉중에 일만 권의 책이 들어있는 다음에 글씨를 쓰면 스스로 속기가 없다고 생각한다"[33]라고 하여 독서를 통해 속기를 배제할 것을 강조했다. 청대 이서청李瑞清(1867~1920)의 다음과 같은 말은 이 점을 더 잘 말해준다.

글씨를 배움에 있어 더욱 귀중한 것은 책을 많이 읽는 것이다. 책을 많이 읽으면 글씨를 씀에 있어서 스스로 우아해진다. 그러므로 옛날에 학문이 있는 사람은 비록 글씨를 잘 쓰지 못하더라도 그의 글씨에는 서권기가 있기 마련이다. 따라서 글씨는 기미를 제일로 삼는다. 그렇지 않고 다만 손의 재주에 의해서 글씨가 이루어진 것은 귀함이 되기에 족하지 않다.[34]

이처럼 독서와 수양공부를 통해 '속기'가 제거된 연후에야 자신의 글씨를 당당하게 남에게 보일 수 있게 된다.[35] 흔히 김정희가 문자향과 서권기를 강조한 것도 이런 사유와 무관하지 않다. 즉 앞서 거론한 사유를 압축적으로 규정한 인물이 김정희인데, 김정희는 '문자향, 서권기'를 갖추었을 때 가슴속에 청고하고 고아한 뜻이 나올 수 있다고 하였다.

예서隸書는 바로 서법[=서예]의 조가祖家이다. 만약 서도에 마음을 두고자 하면 예서를 몰라서는 안 된다. 그 법은 반드시 '방정하면서 굳센

것〔방경方勁〕'과 '옛스러우면서 졸박한 것〔고졸古拙〕'을 높게 여겨야 하는
데 그 졸한 곳은 또 쉽게 얻어질 수 없다. 한예漢隷의 묘는 오로지 졸한
곳에 있다. 〈사신비史晨碑〉는 진실로 좋은데, 이 밖에도 〈예기비禮器
碑〉, 〈공화비孔和碑〉, 〈공주비孔宙碑〉 등의 비가 있다. 그러나 촉 지방
의 여러 석각이 매우 고아古雅하니 반드시 먼저 이로 들어가야만 속된
예서〔속예俗隷〕와 평범한 팔분서〔범분凡分〕의 번드르르 하게 살찐 자태
〔이태膩態〕와 시장 기운〔시기市氣〕이 없어진다. 더구나 예서의 법은 가
슴속에 '맑으면서 고상하고, 예스러우면서 우아한〔청고고아淸高古雅〕 뜻
이 들어있지 않으면 손에서 나올 수 없다. 가슴속의 청고고아한 뜻은,
또 가슴속에 문자향과 서권기가 있지 않으면 팔뚝 아래와 손가락 끝에
서 발현될 수 없으니, 또 대수롭지 않고 예사로운 해서에 비할 바가
아니다. 모름지기 가슴속에 먼저 문자향과 서권기를 갖추는 것이 예법
의 근원이며, 예서를 쓰는 신비한 비결이 된다.[36]

서예란 단순히 기교적 차원에서 논의될 수 없다는 상징적인 발언이
'문자향과 서권기'를 갖추어야 한다는 것이다. 김정희가 서예를 논하면서
특히 예서를 강조하는 것은 그만큼 예서가 문자향과 서권기가 담긴 우아
한 서체임을 반증한다. 아울러 그 예서가 지향하는 미의식이 방정한 것
과 고졸한 것을 으뜸으로 삼고, 마음속에 청고하면서 고아한 뜻이 있어
야 한다는 것은 이미 서예가 기교 너머 수양된 차원에서의 바람직한 인
간상을 요구한다는 것을 의미한다. "말은 몸의 무늬이고, 글씨는 마음의
무늬이다"란 관점에서 독서를 통해 양성하고 서화를 통해 양심할 것을
말하는 청대 장식張式(?~1850)은 독서하지 않고 뛰어난 작품을 이룬 자는
보지 못했다고 말했다.[37] 이런 언급들은 글씨에만 적용되는 것이 아니
다. 문인들이 서화창작에서 '서화동원론書畵同源論'과 '서화불이書畵不二'를
말하고 있는 점을 고려하면 그림에도 그대로 적용되는 말이다.

전통적으로 시·서·화 모두 '독만권서讀萬卷書'할 것을 요구하는 것이 상징하듯 독서를 강조한다. 작품의 아雅와 속俗을 구별짓는 서권기는[38] 기본적으로 작품을 팔아 이익을 취하고자 하는 시장 기운과 같은 속기가 제거된,[39] 주로 고아하면서 초일超逸한 운치를 말한다.[40] 청대 송년松年 (1837~1906)은 기운이 한가하고 연화煙火의 기운이 없는 것도 서권기로 보는데, 그 서권기는 조수가 아닌 산수, 대나무, 난초를 그릴 때 적용되며, 이런 서권기가 담겨 있을 때 일품逸品이라고 일컬을 수 있다고 말했다.[41] 아울러 송년은 역대로 보면 역사에 남는 위대한 서예가들과 그 작품들은 기본적으로 인품은 물론 학문이 뛰어났고 이에 서화가 청고淸高함을 표현하는 조건으로 먼저 인품이 중후해야 한다고 했다.[42]

청대 주화갱朱和羹(1795?~1850?)도 인품이 높은 자의 일점일획에 청강淸剛하고 아정雅正한 기운이 있음을 말했다.[43] 청대 장형蔣衡(1672~1742)은 서권기가 성하게 넘치는 서예가로 인품이 높은 왕희지와 충의대절忠義大節의 대명사인 당대 안진경顔眞卿(709~784)을 꼽았다.[44] 이런 언급들은 서권기가 갖는 외연을 인품에만 머무는 것이 아닌 '어떤 삶이 바람직한 삶인가'를 알 수 있는 도덕, 사공事功, 풍절風節이란 측면까지 넓혀준 것을 보여준다. 포괄적으로 말하면 서권기는 책을 중심으로 한 사기士氣, 문인기文人氣 등을 다른 차원에서 표현한 것에 해당한다. 이 같은 서권기는 이른바 문인서화가들에게 해당하지 화원화가와 사경寫經을 하는 사람이나 국가의 문서를 작성하는 사자관寫字官들 같이 직업적 서화가들에게는 해당되지 않는다는 점에서 구별되는 특징을 드러낸다.

김정희가 천품은 뛰어나고 재주가 있지만 학문이 없고 아울러 고금의 서법과 관련된 선본善本을 보지 못했기에 문제가 있었다고 심하게 비판한[45] 이광사李匡師도 서예는 비록 소도小道지만 반드시 먼저 겸후謙厚하고 홍의弘毅한 뜻을 담아내야 제대로 된 서예가 이루어짐을 말한 적이 있다.[46] 사실 이광사가 김정희에 비하면 학문적 역량에 손색遜色이 있지만

김정희가 말하는 것과 같이 '학문이 없는 것'은 아니다. 김정희가 이광사가 학문이 없다고 한 것에는 그만큼 서예에서 학문이 차지하는 비중이 강하다는 것과 어떤 학문을 하는 것이 참된 학문인가 하는 김정희 나름의 견해가 담겨 있다. 문자향을 강조한 것은 김정희의 독특한 점에 해당하는데,[47] 김정희에 의해 문자기가 없다고 비판당한 조희룡趙熙龍(1789~1866)도[48] 이광사와 마찬가지로 일정 정도의 학문적 역량이 있었고 예술에 대한 자기만의 견해도 있었다.

이광사와 조희룡은 각각 천기론天機論과 성령론性靈論 등을 전개하면서 그것들을 예술창작 정신으로 삼을 것을 주장하는데, 이런 사유들은 김정희 입장에서 볼 때 긍정적으로만 평가할 수 없는 점도 있었을 것이다. 따라서 김정희의 견해만을 옳다고 하는 것은 문제가 있지만, 여기서 확인하고자 하는 것은 그만큼 김정희가 예술창작 정신과 관련해 학문적 역량을 중시했다는 것이다. 이밖에 김정희가 제시한 미의식을 기준으로 서권기를 이해한다면, 서권기는 일정 정도 유가가 지향한 고아함을 중시하는 중화미학과 매우 밀접한 관련이 있음도 알 수 있다.

이밖에 김정희가 특히 졸拙을 강조한 것에 주목할 필요가 있다. 공工과 대비되어 말해지는 졸拙은 단순히 생경生硬하기에 치졸稚拙하다는 의미의 졸을 말하는 것이 아니라 흔히 '대교약졸大巧若拙' 차원에서 말해지는 졸이다. 그것은 주로 원대 화풍의 특징으로 거론되며, 이런 졸의 장점은 직업화가의 기운이 없는 문인의 우아한 기운을 담을 수 있다는 것이다.[49] 공과 졸의 관계에서 긍정적인 졸은 기본적으로 '공교한 기교를 익히는 과정을 거쳐 궁극적으로는 졸한 것으로 돌아가야 함〔유교반졸由巧返拙〕'을 강조하며, 아울러 그런 경지를 일품逸品과 연계하여 이해하기도 하였다.[50] 고古와 금今으로 나누어 보면 고는 졸이고 금은 교라고도 이해한다.[51] 김정희가 말하는 졸도 인품과 밀접한 관련이 있다. 결국 서예란 기교도 중요하지만 더 중요한 것은 부단한 학문과 수양의 축적에 근간하

여 형성된 '인품의 드러남'과 고아한 풍격이다. 만약 이렇게 된다면, 서화는 하찮은 기예이지만, 전심하여 공부하는 것은 성문聖門[=유가]의 격물치지格物致知의 학문과 다를 것이 없다. 이런 점에서 서화는 '완물상지玩物喪志'라는 부정적 인식으로부터 벗어날 수 있게 된다.[52]

이밖에 이광사가 말한 '겸후謙厚'와 '홍의弘毅'는[53] 작품에 임하는 선비가 갖추어야 할 마음과 몸가짐에 해당하는 것으로, 그 실질적인 내용은 김정희가 밀한 것과 유사하다. 이광사의 이런 언급은 보다 구체적으로 서예가 '글씨쟁이[서장書匠]' 차원에 머무르는 잘못을 범해서는 안 된다는 것과 관련이 있다.[54] 예술이 기교를 떠나 존재하는 것이 아니라면 부단한 노력을 통해 '글씨쟁이'가 되는 정도도 중요하다. 하지만 문인들이 생각한 고품격의 서예는 부단한 노력 그 자체로서만 이룩된 경지가 아니다. 이광사는 심화로서의 서예를 마음 부림과 더불어 의취 실현을 학식과 국량局量과 연계하여 강조하여 기교 차원에서만 머무르는 예술이 아님을 분명히 하였다. 즉 속되고 천한 것을 뛰어넘어 현묘한 극치에 통해야만 진정한 고품격의 서예가 된다는 것은 그만큼 서예가 철학적 측면에서 심오한 의미를 지닌 예술임을 말해주는 것이다.

이처럼 서예에서 독서를 통한 학문 및 문자향과 서권기를 강조하고 아울러 청고하면서도 고아한 문기와 사기를 담아낼 것을 강조하는 것은 결국 서예는 단순히 문자가 갖는 실용적 측면과 기교적 차원에서만 논의되는 예술이 아니라 철학과 미학에 바탕을 둔 예술이어야 함을 강조한 것이다. 아울러 수양론을 통한 '위기지학爲己之學으로서의 서예'와 군자가 행해야 하는 서예로 규정한 것이다. 이런 차원에서 서예가 논의될 때, 서예는 바로 '글씨쟁이'의 서예에 머무르는 것이 아닌 현묘한 경지에 통하는 고품격의 서예가 될 수 있다. 아울러 이 같은 글씨쟁이와 다른 차원의 서예로서 '군자가 행하는 예술'이라고 강조하는 것에는 '구별 짓기' 사유가 담겨 있다.

4
_

학문을 기준으로 한 서예가 평가

이상 논한 바와 같이 긍정적인 고품격의 서예는 철학 혹은 학문의 습득 여부와 매우 밀접한 연관성이 있음을 보았다. 그렇다면 서예는 반드시 학문이 있어야 하고 철학이 있어야 하는가? 그냥 기교적으로 잘 쓰면 되지 않을까? 결론적으로 말하면 이런 질문은 '어떤 서예가 좋은 서예인 가' 하는 질문과 깊은 관계가 있다. 이런 경우 조선조 서예가에서 가장 문제가 되는 서예가는 바로 한호다. 흔히 조선조를 대표하는 서예가 하 면 한호韓濩(1543~1605) 석봉石蜂을 떠올릴 정도로 유명하다. 실제로 조선 조에서 한호의 글씨를 국가에서 글씨의 표본으로 인정할 정도로 필적에 는 근엄謹嚴함, 단정端整함, 강경剛勁함이 담겨 있다.[55] 이러한 풍격은 서 예에서 추구하는 유가의 중화미학을 가장 잘 실현한 서체에서 발현된다. 물론 이런 평가에 한호가 이상적인 미의식으로 중화적 미의식을 담아내 야 한다는 의식이 있었는지에 관한 논란의 여지가 있다. 이렇게 말하는 것은 마음을 담아내는 예술인, 학문과 철학이 담긴 서예라는 점을 기준 으로 하여 평가할 때는 다른 평가가 나타나기 때문이다.

일단 한호에 대한 긍정적인 평가를 보자. 이계耳溪 홍양호洪良浩는 신 라시대의 김생金生으로부터 백하白下 윤순尹淳(1680~1741)에 이르기까지의 유명 서예가에 대해 기술하면서 각각의 서예가들이 중국의 어떤 유명서 예가들의 서풍에 영향받았는지 기술했다. 한호 글씨에 대해 평가하기를 노호老狐가 전정專精한 것과 같은 서예세계가 조화의 묘함을 훔친 것 같 다는 긍정적인 평가를 했다.[56]

한호에 대한 평가와 관련해 숙종~영조 때까지 사자관寫字官으로 활약

석봉石峯 한호韓濩, 〈추풍사秋風辭〉

《한석봉증류여장서첩韓石峯贈柳汝章書帖》에 실린 한무제漢武帝 「추풍사」다.

*釋文: 秋風起兮白雲飛, 草木黃落兮鷹南歸, 蘭有秀兮菊有芳, 懷佳人兮不能忘, 泛樓船兮濟汾河.

김생, 〈태자사낭공대사백월서운탑비첩太子寺朗空大師白月栖雲塔碑帖〉

통일신라 낭공대사 행적行寂의 치적을 기리기 위해 만든 비에 김생이 글씨를 쓴 것이다.

한 이수장李壽長(1661~1733)이 저술한 '서예를 배우는 데 가장 핵심적인 글을 추려서 모았다'는 의미를 지닌 『묵지간금墨池揀金』(하)에서 한국서예사에서 이름을 날린 인물들에 대한 평가를 참조해보자. 먼저 이수장이 행한 조선조 이전의 평가를 보자.

우리 동쪽 신라 김생金生의 서법은 우군右軍[=왕희지]을 꼭 닮았는데, 송나라 한림원 양구楊球는 김생의 글씨를 보고 크게 놀라며 "오늘 우군의 진적을 얻어 볼 줄을 생각지도 못했다"라고 하였다. 조맹부는 (김생이 쓴) 〈창림사비昌林寺碑〉를 보고 탄식하기를, "어느 땅인들 재주꾼이 나오지 않으리오. 이 글자의 자획은 전형을 깊이 지녔으니 비록 당나라 사람의 이름난 비각이라도 이것을 멀리 뛰어넘지 못할 것이다"라고 하였다. 최고운崔孤雲[=최치원]의 글씨는 풍골이 고결하고 시원하여 세속을 초월한 기상이 있는데, 다만 그 글씨가 세상에 많이 전해지지 않는다. 고려의 승려 영업靈業, 탄연坦然은 일소逸少[=왕희지의 자字]의 〈성교서聖敎序〉를 자못 배워 그 서체를 깊이 터득했다. 행촌杏村 이암李嵒은 오로지 송설松雪[=조맹부의 호]을 스승으로 삼아 그 미묘한 정취를 얻었다.[57]

최치원崔致遠(857~?)에 대한 평가에서 기상론 측면을 적용하여 평가한 것은 주목할 만하다. 하지만 이 글에서는 이런 평가가 전반적으로 주류를 이루지 않고 필법을 통한 형사形似 차원의 형식미와 기교 차원에서 왕희지나 조맹부 서체를 그대로 본뜬 점에 초점을 맞추어 논하고 있다. 즉 왕희지와 조맹부 서예가 왜 그런 서체를 통해 자신의 서예 세계를 펼쳤는지 하는 '소이연所以然'에 초점을 맞춘 분석이 아니라는 것이다. 그럼 조선조 서예가들에 대한 평가를 보자.

회인懷仁 집자, 왕희지 〈대당삼장성교서大唐三藏聖教序〉

〈대당삼장성교서〔대당 삼장법사가 전하는 성스러운 석가의 가르침에 대한 서문〕〉 부분이다.
*釋文: 대당삼장성교서. 태종 문황제 당태종께서 짓고 홍복사 중 회인이 집자集字한 진나라 우장
군 왕희지의 글씨이다. 대개 들으니, 이의二儀〔음양〕는 상이 있어, 하늘은 덮고 있고 땅은 싣고
있는 모양을 보임으로써 만물을 생성시키고(…)〔大唐三藏聖教序. 太宗文皇帝制 弘福寺沙門懷仁 集
晉右將軍王羲之書. 蓋聞, 二儀有像, 顯覆載以含生(…)〕

우리나라 안평대군 이용은 왕헌지와 조송설(=조맹부) 글씨에서 변화하여 글자의 필의가 '훨훨 날아 움직이니(편편비동翩翩飛動)' 자앙子昻(=조맹부의 자字)에 견주어도 부끄러울 것이 없다. 청송聽松 성수침成守琛의 글씨는 힘차고 시원하며 노숙하고 예스러워 골법이 빼어나고 정신이 맑다. 고산孤山 황기로黃耆老의 초서는 장동해張東海(=장필張弼)에서 나와 오로지 새롭고 기이함을 일삼았는데, 필력에 여유는 있으나 법서가 되는지는 모르겠다. 봉래蓬萊 양사언楊士彦의 글씨는 규모가 크고 너른 데 초서 필법 또한 기이하다.(…) 석봉石峯 한호韓濩는 왕희지와 왕헌지에 근거하고 곁으로 여러 명가에도 미쳐 해서·현판글씨(액서額書)·행초가 웅혼하고 순아淳雅하며 안으로 옛 필의를 머금었다. 왕엄주王弇州(=왕세정王世貞)는 필담으로 "성난 사자가 돌을 긁는 듯하다"라고 하였고, 난우蘭嵎 주지번朱之蕃은 "석봉 글씨는 마땅히 자경子敬(=왕헌지王獻之의 자字) 아래와 안진경顔眞卿 위에 두어야 하니 조송설·문형산文衡山(=문징명文徵明) 같은 무리들은 미치지 못하는 듯하다"라고 하였다. 그 말이 너무 지나치나 석봉 서법의 대략을 알 수 있다. 우리 동쪽나라 글씨에 이름난 사람이 적지 않으나 특별히 그중 가장 두드러진 사람을 들어 말했을 뿐이다. 예로부터 동쪽 사람의 필적이 다른 기예에 비해 가장 좋아 중국에 떨어지지 않는다는 말은 믿을 만하다.[58]

서예를 '심화' 차원이 아닌 기교적 측면이란 제한된 관점에서 본다면, 사자관인 이수장이 평가한 인물들은 이수장 이전의 조선조 서예계에서 영향을 끼쳤던 전문적인 서예가에 속한다고 할 수 있다.

이수장이 안평대군의 글씨와 한호의 글씨를 왕헌지에 적용하여 이해한 것은 흥미롭다고 할 수 있다. 일반적으로는 안평대군의 글씨 뿌리를 대부분 조맹부에게 근거를 대고 있다고 평가하기 때문이다. 이서李溆는 안평대군의 글씨를 '위로 치켜 올라가는 기운(부浮)'이 있다고 평가하고

석봉石峯 한호韓濩, 1650년 중간본 〈천자문千字文〉
〈천자문〉은 선조 16년(1583)에 처음 간행된 이후 왕실과
관아, 사찰, 개인에 의해 여러 차례 간행되었다.

있는데,[59] 이수장이 안평대군의 글씨를 왕헌지에 적용한 것을 참조하면
이서의 평가가 수긍이 간다. 특히 안평대군 글씨가 '훨훨 날아 움직인다'
는 점은 안평대군 서체의 '부浮'라는 측면을 구체적으로 말해준다. 한호
의 글씨를 왕희지 이외 왕헌지, 이른바 '이왕二王[=왕희지와 왕헌지를 묶어서
말한 것]'을 기준으로 하여 근거를 댄 것도 논의할 만한 내용이다. 왜냐하
면 한호는 흔히 《석봉천자문石峯千字文》으로 불리우는 서적書蹟과 이수장
이 '순아淳雅'하다고 평가하는 것에서 볼 수 있듯이 철저하게 유가의 중화
미학을 서예에 실현한 대표적인 서예가로 평가하기 때문이다.

　이수장이 행한 조선조 서예가들에 대한 평가에서도 성수침을 제외하
면 대부분 인품이나 학식 등과 관련된 심화心畵 차원에서 행한 서예가
평가보다는 주로 기교 운용과 관련하여 평가한 것을 알 수 있다. 간혹
'필의筆意'라는 관점에서 평가한 것도 있지만 주로 '필법筆法' 측면에서 논

하고 있다는 것이다. 이처럼 필법 측면에서 논한다면 한호는 당연히 긍정적으로 평가 된다. 이수장의 언급 중에서 주목할 것은 우리나라 서예가들이 중국서예가들에 비해 뒤떨어지지 않는다는 자부심이다. 이런 자부심에 대한 언급은 이수광李睟光(1563~1629)도 『지봉유설芝峯類說』에서 우리나라 유명한 서예가를 거론하면서 이런 자부심에 대해 언급하였는데, 이 말은 김남창金南窓[=김현성金玄成(1542~1621)]이 한 말이라고 기록하고 있다. 다만 그 자부심을 구체적으로 입증하는 것은 본 책에서 논의하고자 하는 범위를 넘어서기 때문에 이후의 과제로 남겨 둔다.

그런데 학문을 기준으로 하여 평가할 때는 이와 다르게 평가하는 것을 알 수 있다. 이제 이런 점을 보기로 한다. 이서李漵는 『필결筆訣』에서 조선조의 많은 서예가의 서풍에 대해 다음과 같이 평가한 적이 있다.

> 조선조 서예가를 논한다[논아조필기論我朝筆家] : 이용李瑢은 문채가 나나 가볍고, 성수침成守琛은 문채가 나나 막혔고, 황기로黃耆老는 교묘하나 속되고, 양사언楊士彦은 맑으면서 거리낌이 없고, 한호韓濩는 촌스럽고 우둔하며 완고하며, 이지정李志定은 험절하면서 각박하다. 이 몇 분들은 모두 무리를 넘어서고 세속을 넘어선 재주를 가지고 오랫동안 공을 쌓았으므로 정미한 경지에 깊이 나아갔어야 마땅한데 끝내 바른 필법을 듣지 못했으니 무엇 때문인가? 불행하게도 정법이 상실된 때에 살아 습속에 물들어 고질병이 되었기 때문이다. 간혹 한 두 분이 습속을 면하고자 하였지만 이단이 또 좇아서 유혹하였으니 누가 능히 우뚝 솟아나 다시 바른 필법을 회복할 수 있었겠는가?[60]

이서가 조선조 유명 서예가를 정법으로써 왕희지 중화미학을 중심으로 하여 평가하되 선천적 자질로서의 '자資'와 후천적 노력으로서의 '학學' 및 '문文'과 '질質', 이 두 가지를 통해 평가하고 아울러 큰 틀에서는 정법

을 습득했느냐 아니냐의 여부를 통해 말하는 것도 서예란 단순히 기교 차원의 예술이 아님을 말해준다. 이서처럼 서예에서 이단관을 전개하는 것은 한 작가가 기존의 어떤 서예정신을 '중심'으로 삼고 그것을 자신의 창작에 적용했느냐 하는 것과 관련이 있다. 이서는 김생金生은 '불가', 안진경顏眞卿은 '노자', 조맹부趙孟頫는 '조조曹操'라고 진단한 적이 있다.[61] 이서의 이 같은 평가는 그만큼 김생, 안진경, 조맹부가 위대한 서예가라는 것을 역설적으로 반증하는 것이지만 왕희지 중심주의를 통한 '서통書統'의 입장에서 이단관을 가미한 평가라는 점에서 주목할 만하다. 이서의 이 같은 사유를 통해 서예가를 학문과 연계하여 평가할 때 가장 혹독한 비판을 받는 사람은 '한호'다.

> 자질은 촌스럽고 둔하나 부지런히 힘써 비로소 (정법을) 얻어 획을 운용하고 글자를 구성하는 법은 조금 알았지만 오히려 아직 정법의 오묘함에는 깊이 통달하지 못하였다. 그러므로 글자의 구성이 촌스럽고 속되고 완고하고 둔하며, 꽉 막혀 용열하고 고루하여 변화에 합해야 할 곳을 알지 못함이 있다. 획의 운용 또한 완고하고 둔하며, 용열하고 속되어 민첩하고 긴밀하며 정미하고 절실한 뜻이 없다(…) 이 같은 글씨는 당연히 양주와 묵적, 향원과 같으니 물리치고 멀리함이 옳다.[62]

한호의 작자법과 획을 운용하는 법에 대한 부정적 인식은 한호가 자기만의 서체를 만들지 못하고 법고法古에 의한 '의양지미依樣之美'만을 추구했음을 의미한다. 다른 의미로 말하면, 참된 예술이란 자기 자신을 표현해야 하는데, 철학적 지향점이 없고 더 나아가 학문적 기반이 제대로 수반되지 않은 한호의 글씨는 기교적 측면에서는 긍정할 만한 점이 있지만 조선조 유가 선비들이 지향한 문기와 사기 등에서는 문제가 있다는 것이다. 이서가 한호를 유학의 이단관 및 유학에서 부정하는 인간상

인 '향원'에 적용해 비판한 것은 매우 심한 비판에 해당한다. 원교 이광사는 윤순尹淳의 말을 빌려 선천적 재주가 후천적인 공부보다 뛰어난 안평대군[=이용李瑢]과 비교하여 한호에 대한 평가를 다음과 같이 말하기도 한다.

> 조선에 와서 안평대군 이용, 자암 김구金絿, 봉래 양사언, 한호 석봉이 사대가가 되었다. 내가 일찍이 그 우열을 백하 윤순에게 여쭤보니, 백하가 말하기를, 봉래는 다만 초서에만 뛰어나나 그래도 진실로 나보다는 낫다. 이후에 논하여 정하니, 석봉을 우리나라의 제일로 삼았다(…) 경홍[=한호韓濩] 같은 이는 재주와 학식이 높지 않지만 오랜 기간 익혀 쌓은 공이 있어서 그 경지에 이르렀고, 비록 옛 사람의 글씨 법을 알지 못했어도 또한 자연스럽게 그 법에 맞게 되었다. 그런데 그 출신이 미천하였기 때문에 높은 벼슬에는 오르지 못했던 것이다. 표준이 되는 해서를 쓴 것은 더욱 비루하나 그래도 필력에서는 볼만한 것이 있고, 행서와 초서를 잘 쓴 것은 웅장하고 심오하며 질박하고 건장하여 송대와 원대의 경지를 뛰어넘었으니, 누구도 뭐라고 하지 못한다. 재주가 공부보다 나은 자는 안평대군이요, 공부가 재주보다 나은 자는 경홍이니, 두 사람이 성취한 바를 가히 볼 수 있다. 아깝도다! 경홍의 독실함으로써 학문에 힘써서 일찍이 도에 들어가는 문을 깨달았으면 또한 어찌 그가 진대와 당대만 같지 못했겠는가?[63]

이서가 정법을 통해 서예가를 평가하는 것이나 이광사가 도道를 기준으로 평가한다는 것은 단순히 서예가 기교적 차원에서 거론되는 예술이 아니라는 점을 말해준다. 한호를 학문이란 점을 배제하고 말하면 그가 위대한 서예가임을 의심할 바가 없다는 것은 여러 자료에 잘 나타난다.[64] 하지만 공부보다 재주가 더 뛰어난 서예가로서 규정된 한호가 학

봉래蓬萊 양사언楊士彦, 〈낙양도洛陽道〉
양사언이 당대 저광희儲光羲의 「낙양도洛陽道」 제1수를 쓴 것으로, 둥근 원필세圓筆勢의
빠르고 거침없는 운필이 돋보인다.

문을 힘써 도에 들어가는 문을 깨달았더라면 하는 아쉬움이 수반된 평가
는 그만큼 서예에서 '도'라는 것이 상징하는 것이 얼마나 중요한 것인지
를 반영한다. 그 '도'를 단순하게 말하면, 서예가 지향하는 예술성 및 철
학이라고 할 수 있다. 하나의 예로 이광사가 봉래 양사언의 초서에 대해
서도 재주와 학문이란 두 가지 관점을 가지고 재단한 것을 들 수 있다.

> 봉래[=양사언]의 초서는 호탕하고 시원시원해서 언뜻 보면 마치 장지보
> 다 뛰어나고 왕희지보다도 뛰어난 듯하다. 그러나 봉래는 재주만 있고
> 학문이 없어서 겉모양만 비슷하고 속뼈는 갖추질 못했으니, 자못 대가
> 에까지는 이르지 못하였다.[65]

양사언이 대가가 되지 못한 결정적인 이유는 학문이 없었기 때문이라
는 것인데, 이런 평가에는 서예라는 예술은 과연 어떤 예술인가 하는 화
두가 담겨 있다. 더 나아가 동양에서는 서예, 회화, 음악 등 모든 분야에
이런 질문이 던져진다는 점에 주목할 필요가 있다. 필획에 담긴 기운과
신사 측면을 상징하는 뼈가 없다는 것은 작가가 지향하는 예술창작에

철학과 학문이 부족하다는 말로도 이해된다.

　이처럼 학문이 없는 것으로 평가된 양사언에 대한 이광사의 평가와 유사한 평가는 이서의 글에서도 보인다.

　　글자 구성에 대한 대략적인 것은 꽤 알았으나 획을 운용하는 묘리는 알지 못하였다. 뜻은 비록 컸으나 법에 대해서는 어두웠다. 그러므로 절제하지 못하고 거리낌없이 내쳐 실하지 못하고 소활하여 궤이한 뜻이 많고, 단정하고 온화하며 세밀하게 조여 촘촘히 밀게 한 뜻은 적다. 만약 이쯤 되는 자질로 올바른 법을 듣게 하였다면 반드시 정미한 경지에 깊이 통하였을 것인데, 불행하게도 법이 허물어진 때를 만나 끝내 썩어 문드러지는 데에 함께 돌아갔으니 애석하도다.[66]

　조선조 서예사에서 학문 차원에서 서예를 이해하였다고 평가받는 이서가 양사언 서예에 대해 법에 대해 어두웠다고 평가하는 것도 결국 양사언 학문의 천심淺深을 문제 삼은 것이다. "절제하지 못하고 거리낌없이 내쳐 실하지 못하고 소활하여 궤이한 것이 많았다"라는 것은 유가의 중화미학에서 벗어난 양사언의 도가적 경향이 서예에 반영된 것이고, 이런 평에는 서예가 갖는 바람직한 예술성이 무엇인가를 논하게 하는 문제의식이 담겨 있다. 이처럼 한 서예가의 작품세계를 평가하는 데에 다양한 기준이 있지만 이상 거론한 것을 참조하면, 학문의 여부나 성향을 기준으로 한 평가가 상당한 영향을 발휘한다는 것을 확인할 수 있다. 이러한 논의가 진지하게 이루어질 때 서예는 단순한 실용적 차원에서 벗어난 예술로서 자리매김 된다.

　이상 한 작가의 서품에 대한 긍정적·부정적 측면을 학문의 여부나 학문적 성향을 기준으로 하여 평가되는 하나의 예로 주로 한호에 대한 평가를 중심으로 살펴보았다. 한호는 기교적 측면에서 '조선조의 유명

서예가'하면 상징처럼 일컬어지는 인물이지만 학문 여부를 중심으로 평가했을 때는 부정적인 평가가 많은 인물임을 확인하였다. 이런 평가에는 각각의 서예가가 추구한 서풍에는 그 서예가의 마음과 정신을 지배하는 사상과 철학이 작동하고 있다는 사유가 깔려 있다. 조선조 유학자들의 서예인식에는 일종의 학자서예 혹은 인문예술로서의 서예를 강조하는 사유가 담겨 있다는 것이다.

5
—
정파政派 및 학파學派를 통한 서예비평 경향

조선조 유학자들의 서예인식과 관련해 주목할 것은 정치 및 학파의 다름에 따라 작품 평가 및 비평에 나타난 호불호의 취향과 심미의식의 다름에 대한 이해다. 동양예술에서는 흔히 '서여기인書如其人', '화여기인畵如其人' 등과 같이 '~여기인如其人'의 사유를 통해 작품과 인품을 일치시킨다. 그런데 이 같은 '여기인' 사유에서 출발하여 작품을 이해하는 것에는 기본적으로 글씨 자체가 한 인간의 심성 및 철학이 담긴 것으로 여겼음을 의미한다. 이런 정황에서 자신의 세계관이나 미적 취향에 맞지 않는 인물의 글씨를 보면 그 글씨를 마치 싫어하는 사람 보듯이 했음을 발견할 수 있다. 그 하나의 예로 정사룡鄭士龍(1491~1570)과 조사수趙士秀(1502~1558)가 보인 성수침成守琛(1493~1564)과 황기로黃耆老(1521~1567)의 글씨에 대한 호불호의 차이점을 통해 보자.

坡山之下可以佳沐古澗清冷我纓斯濯飲之食之無喜無懊事奧山乾從我遊 聽松

청송聽松 성수침成守琛, 『시고詩稿』〈파산坡山〉

성수침은 글자의 모양보다는 골기에 주안점을 두고 쓴 행서와 초서에 활달한 맛이 있다. 이에 부드러움 속에 쇠밧줄이 들어 있는 듯하다고 평가된다.

*釋文: 坡山之下, 可以休沐. 古澗淸冷, 我纓斯濯. 飮之食之, 無喜無憂. 奧乎玆山, 孰從我遊.

고산孤山 황기로黃耆老, 〈등포간사후이암登蒲澗寺後二巖〉

황기로가 당대 이군옥李羣玉의 「등포간사후이암」을 쓴 것이다.

*釋文: 五仙騎五羊, 何代降玆鄕, 澗有堯時韭, 山餘禹日糧. 樓臺籠海色, 草樹發天香, 浩笑烟波裏, 浮淟興甚長.

성청송成聽松(=성수침成守琛)의 필법은 가장 고기古氣가 있어 안평대군

이후로는 그에 짝할 만한 이가 드물었다. 그런데 유독 정호음鄭湖陰(=

정사룡鄭士龍)이 좋아하지 않으며 말하기를, "친구 아무개를 방문하고

싶으나 그 집에는 성모成某(=성수침)가 쓴 병풍이 있으므로 가지 않는

다" 하였다. 황고산黃孤山(=황기로黃耆老)의 초서는 한때 제일이었는데,

오직 조송강趙松岡(=조사수趙士秀)만이 좋아하지 않아서, 매양 남의 집에

가서 황고산의 글씨를 보면 반드시 그것을 치우고 나서 들어갔다. '성

청송과 황고산' 두 분의 글씨는 비록 글 한 자라도 반드시 보존하려

하는데, 정호음과 조송강 두 분의 호오好惡는 다른 사람들과 다르니,

무슨 까닭인가?[67]

이 대목에서 정사룡과 조사수의 인물 됨됨이를 보자. 시풍과 관련해
정사룡은 말을 치밀하게 다듬어 웅대하고 호방하며 기이한 문구를 사용
하여 시를 짓는 데 장기가 있었다고 한다.[68] 정사룡의 시풍은 '기이하고
예스러우며 가파르고 웅장하고 힘이 있다(기고초발奇古峭拔)'고 평가된
다.[69] 일종의 광기 시풍을 보인 것이라 할 수 있다. 조사수는 청백리로
알려진 인물인데,[70] 조사수의 이런 삶은 은일적 삶을 살았던 성수침의
삶과 동감되는 것이 있었을 것이다. 이 같은 호오의 다름에는 당연히
자신들의 미적 취향과 세계관이 담겨 있다고 할 수 있다.

'성청송과 황고산' 두 분의 글씨는 비록 글씨 한 자라도 반드시 보존
하려 한다는 견해는 일단 성수침과 황기로의 글씨가 객관적으로 볼 때
훌륭하다는 것을 보여준다. 하지만 호오에 따라 다른 사람들과 다르게
여긴다는 것은 미적 차원 이외의 다른 요소가 담겨 있음을 눈치채야 한
다. 성수침은 조광조趙光祖(1482~1519)를 중심으로 한 대의명분과 요순堯舜
지치至治를 현실에 구현하고자 한 것이 기묘사화로 불가능하게 되자 지
조와 절개를 지킨 은일隱逸 추구의 삶을 추구하는데,[71] 그런 삶은 견자狷

者가 지향한 삶에 가깝다.[72] 성수침의 이런 견자 성향을 외골수적인 청백리로서 견자풍 인물에 가까운 조사수가 좋아하는 것은 당연하다.

황기로는 부친 황이옥黃李沃이 남곤南袞과 심정沈貞의 사주를 받아 조광조趙光祖를 처단할 것을 주장하다 사판士版에서 삭제된다. 이 일로 인해 평생 벼슬에 나아가지 않았다. 그는 고향 선산善山의 고산孤山에 매학정梅鶴亭을 짓고 '매처학자梅妻鶴子'로 불렸던 북송北宋 은둔 시인 임포林逋의 처사적 삶을 동경하면서 살았다. 조광조를 놓고 성수침과 황기로 집안은 정치적 측면에서 반대의 길을 걸었던 셈인데, 이런 점이 일단 작품의 호불호에 영향을 준 것도 있었다고 본다.

황기로와 성수침이 모두 정치적 상황에 따라 은일적 삶을 지향했지만 서예풍격에서는 차이를 보인다. 항목項穆은 『서법아언書法雅言』에서 다양한 서풍이 있지만 결과적으로는 중행中行, 광狂, 견狷이란 세 가지로 귀결된다는 것을 말한다. 항목은 중행을 기준으로 하여 광과 견을 함께 묶는다. 이 같이 항목이 말한 서풍 경향성을 성수침과 황기로의 서풍에 도식적으로 적용해보면, 성수침은 견자에 속하고 황기로는 광자에 속한다. 이런 경향이 각각 정사룡과 조사수의 호불호에 영향을 주었다는 것이다. 그런데 조선조의 경우 서풍의 이 같은 호불호에 더 영향을 준 것은 이른바 정파 및 당파의 다름이다.

박세당朴世堂(1629~1703)이 『사변록思辨錄』을 써 주희의 해석과 다른 해석을 한 것에 대해 송시열을 위시한 노론老論들이 『사변록』을 불태워 다 없애버려야 한다는 이른바 '분훼지거焚毁之擧'와 같은 극단적인 조치를 취하고자 한 것은[73] 학문 차원에서 볼 때 많은 논란거리를 제공한다. 이런 현상은 조선조에 나타난 진리 인식에서의 주자학 절대주의를 상징적으로 보여준다. 이 같은 갈등과 관련해 박세당은 소론이고 송시열은 노론이라는 점에 주목할 필요가 있다. 이런 점을 서예에 적용해보자.

조선조 서예사에서 김정희가 이광사 서론에 대해 혹심한 비판을 한

우암尤庵 송시열宋時烈, 〈각고刻苦〉
송시열 제자 유명뢰가 '刻苦'라는 두 글자를 공부하는 자로서 제일 먼저 마음에 새기려 글을 청하자 이에 써준 것이다. 유명뢰兪命賚, 권상하權尙夏, 정호鄭澔가 '각고'를 주제로 학문과 공부에 대한 자기 생각으로 발문을 달았다.

서계西溪 박세당朴世堂, 도연명 〈귀거래혜사歸去來兮辭〉
박세당《서계유묵西溪遺墨》3첩에 있는 작품으로, 노장사상에 가장 해박한 지식을 가졌던 박세당이 이정신李正臣에게 써준 것이다.

것은 객관성 여부와 관련해 많은 논란을 불러 일으킨다. 이광사는 1777년에 죽었고 김정희는 1786년생으로서 김정희는 이광사를 본 적이 없지만 당연히 이전 최고의 서예가이면서 이론가인 이광사의 『서결書訣』이나 글씨는 봤을 것이다. 이 대목에서 주목할 것은 이광사는 소론이고 김정희[74]는 노론[75]이란 점이다. 앞서 본 바와 같이 김정희는 이광사 서론 및 글씨에 대해 심하다고 할 정도로 비판하는데, 조선조 서예미학을 규명할 때 주목할 것은 순수예술론 차원의 비평이 아닌 이처럼 정파 혹은 붕당과 관련된 편향된 평가가 갖는 문제점이다.

최립崔岦은 한호韓濩〔石峯〕에 대한 글에서 "우리나라의 풍속으로 말하면, 오로지 문벌門閥만을 따져서 저울질하고 있기 때문에, 비록 경홍〔=한호〕이 쓴 글씨라 하더라도 잘못된 비평을 받는 경우를 간혹 면하지 못할 때도 있었다"[76]라고 말한 바가 있다. 최립의 이런 지적은 우리가 한국서예사에서 한 작가를 평가할 때 주목해야 할 발언에 속한다. 동일한 작가라도 글씨를 쓸 때 그가 추구하는 미의식과 운필의 다름이 있다는 입장과 그 서예가가 어떤 정파에 속했는가 하는 점에 따라 완전히 상반된 이해가 나타나기 때문이다.

철학의 경우에 이황의 영남학파와 이이의 기호학파를 비롯한 다양한 학파가 나타나 이런 점을 분명하게 보여주는데, 서예에서도 마찬가지로 적용된다. 물론 철학분야가 거의 예외 없이 스승이나 정파를 따르는 경우에 비한다면 서예에서는 예외적인 경우도 발생한다. 왜냐하면 서예는 서성書聖으로 일컬어지는 왕희지라는 인물이 있고, 왕희지가 서예비평의 기준으로 작동하는 경우가 많기 때문이다. 아울러 서예는 지역이나 인물에 따라 제한된 점을 보이는 철학에 비해 미적 보편성이 있는 점도 고려해야 한다. 이런 정황에 따른 예외적인 점은 있지만 거의 대부분 정파나 문벌에 따라 평가 기준이 달라지곤 한다.

조선조의 경우 서예를 논할 때 유학적 맥락에서 볼 경우 우선 주목할

것이 있다. 바로 자신들의 조상이나 사승 관계 등과 관련된 유묵遺墨을 모으는 경우다. 유묵을 모은다는 것은 유묵과 관련된 인물들을 존숭한다는 의미가 있다. 이런 점은 조선조 유학자들의 서예를 이해할 때, 『대동서법大同書法』 등과 같이 유명 서예가들의 글씨를 모아 첩을 만드는 경우와 후손들이 자신들 조상의 글씨 혹은 스승이나 학파를 중심으로 하여 모은 작품집으로 구별하여 이해할 필요가 있다. 즉 학문 차원에서 업적을 남긴 제현諸賢들의 글씨를 모아 첩으로 만드는 것은 『대동서법』과 같이 서예가로서 이름을 날린 인물들의 글씨를 모아 첩을 만드는 것과 출발하는 동기가 다르다는 것이다. 조선조의 경우 필적을 모으는 경우, 도통관 입장 혹은 기타 도맥道脈, 문하, 학파 등이 복합적으로 작용하여 수집되기도 한다.[77] 아울러 한 서예가를 평가할 때도 전혀 다른 견해를 표방하는 경우도 있다.

제현들의 글씨를 첩으로 만드는 것은 기본적으로 제현들의 덕성과 사업에 대한 긍정적인 인식에서부터 출발하고 글씨의 공졸工拙 여부는 그 다음 문제가 된다. 써진 작품이 공工이면 더 좋겠지만 졸拙이라도 도리어 그 졸렬함을 어떻게 하면 긍정적으로 해석할 것인가 하는 식으로 전개되는 경향이 있다. 이런 사유는 전문서예가로서 이름을 날린 인물들의 글씨를 모은 책인 경우는 반드시 작품의 공졸에 대한 다양한 평가가 수반된다는 점과 비교할 때 차이점을 보인다. 특히 자신과 동일한 학파나 문벌에 속하는 인물에게는 긍정적인 평가를 하고 그렇지 않은 경우는 뭔가 하자瑕疵를 잡고자 한다. 이런 점에서 한 인물에 대한 평가가 과연 객관적 평가인지, 공정한 평가인지에 대한 이해가 요구된다는 점에 유의할 필요가 있다. 아울러 중국문화 사대주의적 입장에서 평가하느냐 아니면 우리 민족에 대한 예술적 재능에 대한 긍정적인 인식에서 출발하느냐에 따라 평가가 달라지는 경우도 있다.[78] 요컨대 이 같은 다양한 평가의 바탕에는 평가자가 지향한 철학이 담겨 있음을 확인할

許穆
字文父号眉叟

허목

수 있는데, 조선조의 경우 이런 점에 특히 사승관계가 매우 강력하게 작동하는 것에 주목해야 한다.

하나의 예로, 허목許穆(1595~1682) 서풍에 관한 다양한 평가를 통해 한 작가에 대한 서로 다른 평가에 담긴 의미를 규명해보자. 먼저 기호남인畿湖南人에 속하는 이서李漵가 자신과 동일한 남인계열인 허목을 긍정적으로 평가할 만도 하지만 엄격하게 음양론에 의한 기준을 통해 부정적으로 보는 것을 보자.

> 장욱張旭, 안진경顏眞卿, 김생金生, 회소懷素, 소식蘇軾, 미불米芾, 조맹부趙孟頫, 한호韓濩, 장필張弼, 황기로黃耆老, 이지정李志定, 허목許穆의 법은 음이다.[79]

이서가 허목과 함께 거론하는 인물들은 모두 이서의 서예 이단관에 입각해 비판의 대상이 되는 인물들이다.[80] 이서의 이런 평가에는 허목의 고전古篆이 갖는 기괴한 점에 초점을 맞추어 허목을 '음'에 속하는 서예가로 보는 사유가 담겨 있다. 그런데 이 같은 이서의 평가는 음양론 차원에서 평가하다 보니 허목을 음으로 평가한 것이라고 보는 것이 옳다고 본다. 즉 이서가 자신과 동일한 정파에 속하는 인물인 허목을 비판적으로 평가한 이런 경우는 조선조 서예비평사에서 본다면 예외적이다.

이서가 허목을 이렇게 평가하는 것은 이유가 있다. 허목의 서풍을 평할 때는 대부분 '기奇' 혹은 '기일奇逸'이란 용어를 사용하는데, 이런 평가는 주로 허목이 '고전古篆'을 중시하였기 때문이다. 허목이 '고전'을 높인 것에 대한 이유는 「형산신우비발衡山神禹碑跋」에서 말한 다음과 같은 발언을 통해 알 수 있다.

하후씨夏后氏가 수토水土를 다스리고 나서 물체의 생김을 본떠 글자를

만들었는데, 그 글자가 기이하면서 바르고, 의젓하면서 어지럽지 않았다. 『사기史記』에 "하우는 몸이 법도가 되고 소리가 음률이 된다. 좌로는 준승準繩이 되고 우로는 규구規矩가 된다"라고 하였는데 그 글에도 준승이 있고 규구가 있다.[81]

'기이하면서도 바르다'고 한 것에서 먼저 강조되는 것은 기이함이다. 정과 기의 합일은 유가미학에서도 강조하지만 '기이하면서도 바르다'고 한 말의 핵심은 사실 기이한 것에 있다.

허목이 추구하는 서예관은 실제 다른 인물들의 허목에 대한 평가에서도 알 수 있다. 노론에 속하는 성해응成海應은 "미수의 글과 글씨는 모두 기일奇逸하고, 우리나라 사람의 품격에서 나온 것이다"[82]라고 평가한다. 아울러 허목의 서예작품 가운데 가장 유명한 〈척주동해비陟州東海碑〉의 전서체가 더욱 강경하여 기운이 족하고 정신이 완비되어 있다고 평가하고 있다.[83] 홍양호洪良浩는 허목이 쓴 비문을 보고 "글씨는 주나라 태사太史를 본받으면서도 스스로 서체를 만들어 냈으니, 줄기가 구불구불하여 천년 묵은 등 넝쿨 같다(…) 문체가 험하고 글자가 '기이[奇]'해서 신령스러운 숲과 기괴한 동굴에서 뛰쳐나온 듯했다"[84]라고 평가한다.

허목의 고전古篆에서 보이는 기일奇逸함이 유가의 중화미학에서 벗어나 있는 점을 감안하면 사실 이서의 평가는 일정 정도 설득력을 갖는다. 즉 허목의 문장과 서예가 모두 '기일奇逸'하다는 것은 유가의 중화中和 미학을 기준으로 할 때 이단시 하는 광견狂狷 미학에 속하기 때문이다. 따라서 이서처럼 유가의 중화미학을 견지하는 입장에서 볼 때 허목의 문장과 서예는 비판의 대상이 되어야 마땅하다.

물론 허목의 '기일' 서풍이 어떤 철학과 미학을 근거로 한 것인가를 고려하면 일정 정도 허목의 기일함을 긍정적으로 평가할 수 있는 점이 있다. 바로 허목이 유가의 육경을 중시하고 문자의 원형을 통한 서예

미수眉叟 허목許穆, 미수전眉叟篆 〈척주동해비陟州東海碑〉

허목 전서체 가운데 가장 대표적인 글씨라고 일컬어진다. 이 비에 대해 홍양호洪良浩는 「제척주동해비題陟州東海碑」에서 "지금 〈동해비〉를 보니 그 문사文辭의 크기가 큰 바다와 같고, 그 소리가 노도와 같다. 만약 바다에 신령이 있다면 그 붓끝에 황홀해질 것이다. 아, 허목이 아니면 누가 이 글씨를 쓸 수 있겠는가[今觀東海碑. 其辭浩森如洪濤. 其聲鏜鞳如怒浪. 若有海怪波靈. 恍惚於筆端. 嗚呼. 非叟誰歟. 能爲此者]"라고 감탄하였다.

세계를 펼쳤다는 식으로 평가하면 긍정적 평가가 된다. 이런 점이 있지만 허목의 서예 특징인 '기일奇逸'은 형식미 차원에서 볼 때 중화미학보다는 광견미학에 속하는 것이기 때문에, 이서가 허목을 '음'으로 규정한 것은 매우 타당한 면이 있다.

하지만 이서 이외에 남인계열에 속하는 인물들은 허목을 매우 높인다. 허목을 가장 높이는 인물은 이만부李萬敷(1664~1732)다. 이만부의 허목에 대한 평가는 '기일'이란 점에 초점을 맞추고 있지 않다. 허목은 흔히 상고上古시대의 고문을 전범으로 삼아 자신만의 독특한 서체인 '미수전眉叟篆'을 창안했다고 평가받는데, 이런 점과 관련해 이만부가 「경서미수선생고전권후敬書眉叟先生古篆卷後」에서 평한 것을 보자.

> 문자는 창힐이 새의 발자국을 보고 만든 것에서 시작하여 진대에 이르러 예서가 만들어지자 고문은 없어졌다. 천하에 이런 현상이 계속되다가 수천 년 만에 미수 허목 선생이 다시 동방에서 그것을 복원하였다. 대개 허목은 창힐씨에 근원하고 신농神農, 황제黃帝, 전욱顓頊, 대우大禹, 무광務光, 주매周媒, 백씨伯氏에서 귀龜, 용龍, 종鐘, 정鼎, 고문古文까지 참조하여 스스로 일가를 이루었다. 그가 글씨를 쓰는 법은 오로지 뜻을 정하고 팔뚝을 세운 상태에서 하여 근엄하면서 방사하지 않았기에 자체字體는 자연스럽고 방정하여 속태가 없다. 근세에 승척繩尺을 끌어대고 획이나 본뜨면서 연미함을 취하는 자는 어찌 말할 가치가 있겠는가?[85]

서예사 입장에서 의미를 부여한 이만부의 허목에 대한 이상과 같은 긍정적인 평가는 허목 서풍의 특징으로 거론하는 '기일'과 완전히 반대되는 평가에 속한다. '근엄하면서 방사하지 않았기에 자체字體는 자연스럽고 방정하여 속태가 없다'라는 평가는 중화미학의 핵심을 보여주는 것에

속한다. 이만부가 허목을 평가한 내용은 이황을 존숭하는 남인계열에서 추구하는 서예미학에 적합한 것이 된다. 이만부가 허목을 매우 높이는 것에 대한 자세한 것은 이만부의 서예미학 부분에서 다루기 때문에 이곳에서는 이만부가 허목을 매우 높였다는 것만 확인한다. 이처럼 동일한 인물의 서풍에 대한 완전히 다른 평가를 확인할 수 있는데, 이런 서로 다른 평가에는 정파적 입장이 담겨 있다고 할 수 있다.

다음 이서의 이복동생인 이익李瀷의 허목에 대한 평가를 보자. 정파政派로 보면 허목은 이만부와 동일한 남인 계통에 속한다. 채제공蔡濟恭 (1720~1799)이 이황－정구鄭逑(1543~1620)－허목－이익[=허목 사숙]의 도전道傳을 밝히듯이[86] 이익은 남인계열에 속한다. 당연히 남인의 영수로서 조선조 예송禮訟논쟁의 중심에 있던 허목을 이익은 다음과 같이 최고로 존숭하고 있다.

권세에 아부하지 않고 바름을 지켜 흔들리지 않은 분은 오직 허 선생이라 하였다. 나아갈 만하면 나아가고 기미를 알면 바로 물러나서, 처음부터 끝까지 처신이 아름다웠던 분은 오직 허 선생이라 하였다. 상고上古의 태평 시대에 큰 뜻을 두고 후세의 치란治亂에 대해 훤히 꿰뚫어서 이를 통해 몸소 자신을 다스리고 후학들을 인도한 인물은 또한 오직 허 선생이라 하였다. 선생은 쇠락한 세상에 그 명성을 온전하게 유지한 분이라 하겠다.[87]

이익은 동일한 남인에 속하는 허목을 가장 이상적인 삶을 산 인물로 존숭하고 있다. 그런데 남인계열 학자들이 이처럼 높이는 허목에 대해 소론少論에 속하는 이광사는 허목의 서풍과 필법에 대해 강하게 비판한다.

우리나라에서 허미수許眉叟(=허목許穆)같은 이는 다만 전서에 능하고,

미수眉叟 허목許穆,《수고본手稿本》
허목의 대표적 전서체 작품들로서,『동해비첩』1책,『금석운부』2책,
『고문운부』9책으로 총 3종 12책이다.

백석白石 박태유朴泰維,〈조조대명궁정량생료우조朝大明宮呈兩省僚友〉
박태유가 당대 하지賈至의 "早朝大明宮呈兩省僚友"[銀燭朝天紫陌長, 禁城春色曉
蒼蒼. 千條弱柳垂青瑣, 百囀流鶯滿建章" 일부분을 쓴 것이다.《박태유필적백석유
묵첩朴泰維筆蹟白石遺墨帖》은 박태유가 여러 수의 당시唐詩를 쓴 글씨와 회소懷
素〈자서첩自叙帖〉의 일부를 임서臨書한 것을 모아놓은 서첩이다.

박백석朴白石(=박태유朴泰維)은 진서에만 능하고 황고산黃孤山(=황기로黃耆老)은 다만 초서에만 능했으니, 지금 그 글씨를 보면 모두가 이단이다. 미수는 '우갈禹碣[=구루비岣嶁碑]'을 배워 길굴한 필세를 썼는데 획법을 모른다. 매 획이 붓끝을 바깥으로 붙여서 떨리고, 안쪽으로는 굴곡의 모습을 했으나 실은 바깥쪽이 평평히 매끄럽게 내려가고 안쪽이 긁혀 떨어짐이 톱니 같다. (이런 문제점이 있지만) 우리나라 사람들이 고루해서 오히려 한 세대에 명예를 떨칠 수가 있었고, 오늘에 이르러서도 그렇게 주장하는 이가 있다.[88]

이광사가 허목의 글씨를 이단시하면서 특히 문제 삼는 것은 허목이 획법을 모른다는 것인데, 전문서예가에 대한 이런 비판은 매우 심한 것에 속한다. 이광사의 이 같은 비판은 서예라는 한 길, 즉 '다섯 가지 서체가 만 가지로 다르더라도 실은 하나'라는 점에 근간하고 있다.[89] 이광사는 오체에 두루 적용되는 서예의 '기본적인 도'를 정통으로 보면서 허목이 서예의 도 및 이치를 알지 못한 한계점을 이단이란 용어를 사용해 평가하고 있다.

이광사가 이처럼 허목을 서예가 지향하는 도를 운필과 관련된 형태적 측면, 형식미 등과 연계하여 문제를 삼아 비판하지만, 허목을 높이는 이만부 등은 허목이 서예를 통해 표현하고자 한 정신과 미학에 초점을 맞추어 높여 상반된 평가를 했다는 것을 알 수 있다. 이처럼 어떤 정파에 속하느냐, 어떤 기준을 가지고 평가하느냐에 따라 한 인물에 대한 평가가 다른 점이 있음을 발견할 수 있다.

이상 본 바와 같이 서예 창작 결과물을 어떤 관점에서 보느냐에 따라 달리 이해될 수 있는 점도 있지만 조선조 서예의 전모를 이해할 때는 이 같은 정파의 다름에 따른 평가의 차이점에도 유의할 필요가 있다. 그렇다면 어떤 입장과 기준을 가지고 한 작가를 평가했을 때 올바른 평

종요鍾繇, 〈천계직표薦季直表〉

〈천계직표〉는 문제文帝에게 계직이라는 인물을 추천한 상표문上表文으로, 종요가 고체古體의 해서로 썼다고 하는데, 후세의 위작이라는 설도 있다.

가가 가능해질 수 있을까? 이런 점과 관련해 임영林泳(1649~1696)이 '서법의 장단을 논한 글〔논서법장단論書法長短〕'에서 기존 중국서예사에서 최고로 평가받는 서예가들을 평가한 것은 시사점이 있다고 본다.

> 종왕鍾王〔종요鍾繇와 왕희지王羲之〕의 필적筆跡은 맑고 참되고 정치하면서 묘하여 서법의 정종正宗이 되지만, 학문이 지극하지 않다 보니 연미한 데로 흘러 생소한 병통이 있다. 노공魯公(=안진경顔眞卿)의 필체는 넓고 거리낌 없으면서 기운차게 드날려서 글씨의 대가라고 하겠으나, 학문에 폐단이 있다 보니 거칠고 사나운 잘못이 있어 융통성이 없는 것으로 귀결되었다. 송설松雪(=조맹부趙孟頫)의 글자는 평이하면서도 능수능란

하여 글씨 가운데 가장 쓰기 적합한 체이지만, 그것을 배우는 자는 항상 비속한 데로 빠져 옛 의취意趣는 쓸어 없앤 듯 찾아볼 수가 없다. 글씨를 배우는 자가 바른 것을 주로 하고, 큰 것에 통달하며, 적합함을 얻으면서 말류에 가서 폐단에 빠지지 않는다면 이상적일 것이다. 서법가의 이름난 필적에는 각각 일종의 익히는 요령과 기상이 있다. 먼저 이 뜻을 알아야 글씨를 쓸 수 있다.[90]

임영이 학문의 지극함, 학문의 폐단, 옛 의취 등을 기준으로 하여 각각 중국서예사에서 최고로 평가받는 종요와 왕희지, 안진경, 조맹부의 장단점을 평가하되, 단점을 '감히' 말류의 폐단이라고 규정한 이 글은 왕희지와 조맹부를 숭상하는 조선조의 서예경향에서 볼 때 상당히 이채를 띠는 평가에 해당한다. 하지만 이런 평가야말로 객관적인 평가에 속하며 동시에 한 작가의 서풍을 평가할 때 서예미학 차원에서 접근해야 올바른 평가가 가능해진다는 것을 보여주는 예이다. 따라서 당파성이나 정파성, 어떤 하나의 미의식을 중심으로 하여 다른 미의식을 부정하고 폄하하는 태도는 올바른 평가가 아니라는 인식이 필요하다.

6
나오는 말

이상 본 바와 같이 한국서론에 나타난 서예에 대한 이해에서 서예를 '마음의 그림〔心畵〕'으로 이해할 경우, 작가가 무엇을 지향하는가 하는 철학

적 사유와 매우 밀접한 관련이 있고, 아울러 자신의 삶의 근간이 되는 철학의 다름에 따라 작품도 다르게 나타난 것을 확인할 수 있었다. 서예에서 독서를 통한 학문 및 문자향과 서권기를 강조하고 아울러 청고清高하면서도 고아古雅한 문기와 사기를 담아낼 것을 강조하는 것은 결국 서예가 단순히 문자가 갖는 실용적이고 기교적 차원에서만 논의되는 예술이 아니라 철학과 미학에 바탕을 둔 예술이어야 한다는 것이다.

중국도 거의 동일한 면이 있는데, 조선조에서도 한 서예가를 평가할 때 기교의 공졸工拙에 대한 것과 더불어 학식과 인품을 겸하여 평가하곤 한다. 이 같은 평가에는 '글씨쟁이〔서장書匠〕' 혹은 '글씨 노예〔서노書奴〕'에 머무르지 않는 '진정한 서예가'와 '서예가 어떤 점을 표현했을 때 품격 높은 예술이 될 수 있는가'하는 문제의식이 담겨 있다. 이에 '글씨쟁이'로서의 서예가 아닌 서예를 통해 자신을 표현하는 경우 학문에 대한 중요성은 아무리 강조해도 지나치지 않음을 보았다.

서예는 기본적으로 문자를 통한 의사소통과 지식전달 등과 같은 실용 차원에서 발생한 예술이다. 따라서 이런 실용적 측면에만 국한하여 본다면 학식과 문장 및 인품론을 통해 규명할 필요가 없고 다만 기교 차원에서 논하면 된다. 하지만 서예를 기교 차원에서만 논의하지 않았다는 점에는 서예를 문인들이 지향한 고품격의 예술로 여긴다는 사유가 담겨 있는데, 특히 이런 사유에는 철학적 고민이 갖는 중요성이 담겨 있다.

결국 서예와 철학의 관계를 논한다는 것은 서예가 무엇인지에 대한 질문에 대한 답과 서예란 마음을 표현하는 예술이란 점, 기교 너머의 아름다움이란 무엇인가에 대한 철학적, 미학적 질문이 담겨 있다. 이런 점에서 철학이나 학문 역량 여부와 매우 밀접한 관련을 갖는 '심화'라고 말해지는 서예는 단순히 문자를 통한 의사소통이나 지식전달 차원의 실용적 차원에만 머무르지 않고 마음을 표현하는 예술로서 자리매김 되는데, 이런 사유에는 서예가 갖는 윤리적 측면, 경세적 측면, 위기지

학爲己之學 측면, 인문학적 소양 배양 측면을 동시에 담아내고자 하는 점
도 있다.

제2부

주자학과 서예미학

중국서예사에서 정교政教 및 학술 차원에서 가장 먼저 서예에 대해 규명한 것은 한대 허신許慎이 『설문해자說文解字』의 서문에서 말한 것일 것이다.[1] 당대 장회관張懷瓘이 『서단書斷』, 『서의書議』, 『문자론文字論』 등 다양한 글을 통해 서예의 형이상학적 측면을 규명한 적이 있었다. 그런데 유가 입장에서의 서예에 대한 인식을 가장 잘 보여주는 것은 문자란 "경술과 예술의 근본이며 왕도 정치의 시작이다〔경예지본經藝之本, 왕정지시王政之始〕"라고 규정한 허신이다.

허신의 이상과 같은 서예인식은 이후 주희를 비롯한 유학자들에게 많은 영향을 준다. 아울러 조선조 유학자들에게도 '지대'한 영향을 준다. 조선조에서 주자학에 입각한 서예미학을 규명할 때 가장 상징적인 인물은 '심화' 및 '서이재도書以載道' 차원에서 서예를 이해한 퇴계退溪 이황李滉이다. 이 같은 이황의 서예인식은 이후 남인계열의 학자들과 서예가들의 서예인식의 기본이 된다. 이 곳에서는 이런 점을 주로 거론하기로 한다.

제 4 장

퇴계退溪 이황李滉 :
이발지경理發持敬 지향의 서예인식

들어가는 말

한 인물을 도학道學과 절행節行 등과 같은 관점에서 평가할 때, 그 인물의 서예세계를 '마음의 그림〔심화心畵〕'이라는 표현을 통해 평가하는 것은 조선조 유학자들의 서예 평가의 한 특징이 아닌가 한다. 조선조 서예사에 나타난 하나의 예를 들면, 홍양호洪良浩가 김구金絿(1488~1534)의 도학道學과 절행節行을 높이면서 김구의 봉영鋒穎이 주경遒勁하면서 운치韻致가 소

자암自菴 김구金絿, 초서
김구는 안평대군安平大君, 양사언楊士彦, 한호韓濩 등과 함께 조선전기 사대서예가의 한 사람으로, 큰 글씨 초서는 명대 장필張弼과 이동양李東陽의 초서풍의 영향을 받았다. 그의 독특한 서풍을 일컬어 그가 살았던 인수방의 이름을 따서 인수체仁壽體라고 한다.

산蕭散한 맛이 있는 서예는 이 같은 도학道學과 절행節行의 나머지 일인 '심화'라고 평가한 것을 들 수 있다.[1] 본 책에서는 일단 이런 점을 조선조 서예사에서 그 실질적인 시발점을 연 이황에게 초점을 맞추어 기술하고 자 한다.

한국서예사를 통관通觀할 때, 인물 중심과 서체 변화의 측면을 왕희지 존숭에 초점을 맞추어 살펴보면 흥미 있는 현상을 발견할 수 있다. 삼국 시대에서부터 조선조 초기 안평대군安平大君 이용李瑢 이전까지의 서예에 서는 왕희지 서체가 하나의 전범이었다. 그런데 조선조 초기는 안평대군 이 조맹부趙孟頫(1254~1322)[2]의 서체로 일컬어지는 송설체松雪體를 즐겨 씀 으로써 촉체蜀體가 유행하였고, 이후 한국서예사에서 인물과 시대에 따 라 왕희지체와 조맹부체에 대한 호오好惡가 다르게 나타난 것을 발견할 수 있다.

이런 서체의 호오 현상에는 단순히 서체에 대한 인식 그 자체에만 그치는 것이 아니라 한 서예가가 지향하는 이상적인 미의식과 철학사상 이 깔려 있다. 왕희지 서체에 대한 추앙의 중심에는 주자학을 숭상한 유학자인 이황이 있다. 여기서 주목하는 것은 이황이 조맹부체를 비판하 고 왕희지체를 숭상한 것에는 단순히 서체의 측면만을 숭상하는 것이 아니라 주자학을 숭상하는 조선조 문인사대부들의 미의식의 변천과 함 께, 서예란 무엇인가에 대한 근본적인 물음이 담겨 있다는 것이다.

주지하는 바와 같이 이황은 '경敬'을 매우 중시한다. 이황은 『성학십 도聖學十圖』 권4 「대학도大學圖」에서 '경은 한 마음의 주제이며 모든 일의 근본'이라 하고, 결론적으로 '성인이 되는 학문[성학聖學]의 처음과 끝을 이루는 것'이라고 말하면서 '경'자에 다양한 견해를 밝히고 있다.

"어떤 이가 묻기를 '경하려면 어떠한 방법으로 힘을 써야 합니까?' 주 자가 말하기를, '정자程子는 일찍이 마음을 오로지하여 다른 생각을

퇴계退溪 이황李滉, 『성학십도聖學十圖』 중 제4도 「대학도大學圖」
『성학십도』는 이황이 68세 때, 선조가 성군聖君이 될 수 있도록 그 요령을 도표로 그려 올린 책으로, 원제목은 『진성학십도차병도進聖學十圖箚幷圖』이다. 이는 '임금님께 성인이 되는 학문의 10가지 도해를 올리는 글로 그림을 첨부한다'라는 뜻이다. 「대학도」는 『대학』의 삼강령〔明明德·新民·止於至善〕과 팔조목〔格物·致知·誠意·正心·修身·齊家·治國·平天下〕을 중심으로 하되, 그것들을 각각 지知와 행行, 시始와 종終終을 연계하여 그 의미를 밝히고 있다.

가지지 않는 데 있다'고 했고, 또 '안으로 마음을 다스려 가지런히 하고 밖으로는 몸가짐을 엄숙하게 하는 것에 있다'고 하였다. 그리고 문인 사씨射氏(=상채사上蔡)의 말에 이른바 '항상 경계하여 깨어 있는 심법의 각성상태'라 한 것도 있고, 윤씨(=윤화정尹和靖)의 말에는 '그 마음을 수렴하여 한 사물도 마음에 용납하지 아니 한다'라고 한 것 등이 있다."[3]

경과 관련된 '주일무적主一無適', '정제엄숙整齊嚴肅', '항성성법常惺惺法', '불용일물不容一物' 등을 소개하고 있다. 그런데 이황이 이처럼 경을 중시하는 사유는 결국 이발理發을 중시하는 사유와 관련이 있고, 이런 사유는 그의 서예인식에도 그대로 나타난다.[4]

여기에서는 이황이 바람직한 서예란 무엇인가에 대한 인식을 원대 조맹부와 명대 장필張弼(1425~1487)[5]에 대한 비판을 중심으로 하여 살펴보되, 특히 이발을 중시하는 사유에서 출발한 '경敬' 및 '서여기인書如其人'적 서예인식과 관련지어 살핌으로써 이황의 서예인식에 관한 특징을 고찰하고자 한다.

2
-
이황의 서예인식과 서가비평

주희朱熹(1130~1200)는 문자가 갖는 정치, 교육, 예술에 대해 크게 두 가지로 구분한다. 하나는, '경전을 해석하는 것〔전경傳經〕', '유가성인이 말씀하

신 도를 싣는 것〔재도載道〕', '역사적 사실을 기술하는 것〔술사述史〕', '인간 세상에서 일어난 일을 기록하는 것〔기사記事〕', '모든 관료들이 올바른 정치를 하도록 다스리는 것〔치백관治百官〕', '만민의 잘잘못을 살피는 것〔찰만민察萬民〕', '천지인 삼재에 관통하는 이치를 기록하는 것〔관통삼재貫通三才〕' 등과 같은 역할을 하는 것을 '큰 쓰임〔大用〕 차원의 서예'로 규정한다. 이 같은 대용 차원의 예술은 유가가 지향하는 수신제가치국평천하修身齊家治國平天下를 실현하는 도구로서의 서예의 공효성 측면을 말한 것이다. 따라서 이런 사유에서 출발하면 서예가 추구하는 미의식은 기본적으로 중화미학으로 귀결되게 된다. 예술에서 윤리성이 강조되는 이른바 '서이재도론書以載道論'을 펼친 것에 해당한다.

다른 하나는, 간편함과 자미姿媚함을 추구하다가 점차로 '유학에서 추구하는 참된 것〔진리〕을 잃어버리고〔실진失眞〕' 단순히 감성적인 차원에서 '눈만 즐겁게 하는 것〔열목悅目〕'을 아름다운 것으로 여기는 '소용小用 차원의 서예'다.[6] 이 같은 소용 차원의 서예는 주희가 부정적으로 보는 서예에 속한다. 즉 서예가 갖는 순수예술성에 대한 부정적인 인식이 담겨 있다. 서예에 대한 주희의 이 두 가지 견해를 종합적으로 말하면, '존천리存天理, 거인욕去人欲'을 추구하는 사유 및 『예기』「악기」에서 말하는 '도로써 욕망을 제어하는 것〔이도제욕以道制欲〕'[7]이란 사유가 서예에 적용된 것이라고 할 수 있다. 이이李珥가 『성학집요聖學輯要』에서 극기복례克己復禮 사유를 통해 양기養氣를 강조한 것을 참조하면,[8] 서예는 양기 차원의 예술이어야 함을 강조하는 것에 해당한다.

주희의 서예관을 조선조에서 가장 이론적 측면과 실천적 측면에서 강조한 인물은 바로 퇴계 이황이다. 주지하는 바와 같이 이황은 이기불상잡理氣不相雜의 입장에서 이우위설理優位說을 견지한다.[9] 이황은 리理[10]의 구극성究極性을 다음과 같이 표현한다.

무릇 옛날이나 오늘날의 사람들이 학문과 도술이 다른 까닭은 오직 리를 알기 어렵기 때문이다(…) 이것(=리理)은 지극히 허虛하지만 지극히 실實하고, 지극히 없는 것(무無) 같지만 지극하게 있는 것(유有)임을 통견洞見해야 한다(…) 음양·오행·만물·만사의 근본이 되는 것이지만 그 속에 갇혀 있는 것이 아니다. 어찌 기氣와 섞여 일체가 된다고 보고 하나의 사물로 간주할 수 있겠는가?[11]

이황은 아울러 리理는 어떤 곳에도 다 있다는 이무소부재설理無所不在說과[12] 또 그 어떤 것에 의해서도 이래라저래라 주재당하거나 명령받지 않고 극존무대極尊無對하다는 이존설理尊說의 입장을 견지한다.[13] 이황은 이런 순수부잡純粹不雜한 리가 인간의 선한 본성의 궁극적 근원이 된다고 보고, 이에 사단칠정론四端七情論과 관련지어 사단이란 '리가 발함에 기가 따르는 것(이발이기수지理發而氣隨之)'이고, 칠정이란 '기가 발함에 리가 타는 것(기발이이승지氣發而理乘之)'이라 보았다.[14]

이런 사단칠정론을 이황이 주장하는 '이우위설理優位說', '이극존무대설理極尊無對說', '이귀기천설理貴氣賤說' 등에 적용하여 단순화시키면, 모든 철학이나 행위는 결국 모두 이발 혹은 이승理乘이어야 함을 강조한 것인데, 이황의 경우 이런 사유는 모든 예술장르에 적용된다. 즉 이황의 핵심 주장인 어떤 경우라도 리와 기는 '섞여서 하나의 동일한 경지의 사물로 이해해서는 안 된다'는 이기불상잡理氣不相雜의 사유와 관련된 이황의 리에 관한 다양한 입장은 여타의 다른 분야에도 그대로 적용된다는 것이다.

조선조 철학사를 볼 때 누구보다도 이단관이 투철했던 이황은 노장사상을 주자학 사유를 중심으로 하여 비판한다. 특히 '리는 귀하고 기는 천하다(이귀기천理貴氣賤)'라는 이우위론의 입장에서 "리의 실천을 주장하는 자는 기를 기르는 것도 그 속에 있으니 (유가의) 성현이 이러하고, 기를 기르는 데 치우친 자는 반드시 성性을 해치는 데 이르니 노장老莊이 이러

하다"[15]고 하여 리를 주로 하는 입장으로서의 정도正道[=유교儒教]와 기를 주로 하는 입장에서의 이단으로서의 이교異教[=노장老莊사상과 불가사상]를 말하고 있다. 이황이 유가의 성현을 거론하면서 노장을 배척하는 이단관에는 이기불상잡과 이우위설이 담겨 있고, 아울러 서예에 대한 입장에서도 동일한 사유가 담겨 있다.

이황은 1560년 제자 정유일鄭惟一(1533~1576)에게 시 20수首를 써 주었는데, 이황의 서예인식은 그 가운데 「습서習書」라는 시에 나타난다. 이황은 이 시에 대한 주석에서 "근래 조맹부와 장필의 글씨가 세상에 성행하나 모두 후학을 그르치는 것을 면치 못 한다"[16]라고 언급하여 당시에 유행하는 서체가 구체적으로 무엇인지를 밝히고 아울러 그것들의 폐단을 지적하고 있다. 이런 견해에는 암암리에 주희가 『중용장구서中庸章句序』에서 노불老佛이 왜 이단인가 하는 점을 진리와 연계하여 말한 다음과 같은 사유가 담겨 있다.

또 두 번 전해져 맹자가 나와 『중용』을 미루어 궁구하여 앞선 성인들의 도통을 계승하더니 그가 세상을 떠남에 미쳐서는 드디어 그 전통이 끊어지고 말았다. 이에 우리의 도가 기탁된 것이라고는 언어 문자의 테두리를 벗어나지 못하고, 이단의 주장이 날로 새로워지고 달로 성해져 노·불의 무리가 출현함에 이르러서 '더욱 이치에 가까운 듯하여 크게 진리를 어지럽힌다[미근리이대란진彌近理而大亂眞].'[17]

한 사상이 다른 사상과 뚜렷하게 구별되며 그 이론이 별로 깊이가 없는 경우라면 문제가 되지 않는다. 문제가 되는 것은 '사시이비似是而非'인지도 모를 정도의 사상일 때다. '노·불의 말이 이치에 가깝다'는 것은 그 사상이 유학사상과 뚜렷하게 차별성을 드러내지 않기 때문에 옳고 그른 지를 구별하기 어려운, 즉 어떤 것이 진리인지 하는 진리 구별의

어려움이 있음을 말하는 것이다. '이치에 가까운 듯하여 크게 진리를 어지럽힌다〔미근리이대란진彌近理而大亂眞〕'라는 말은 이후 유가의 이단관을 상징하는 핵심적인 말로 사용된다.[18] 이런 사유를 견지하는 이황은 이른바 서예에서의 이단관을 전개하고 있다.

이황은 서예를 단순 기교 차원의 예술로 이해하지 않는다. 「습서習書」에는 유가 성인이 말한 이른바 '16자 심법心法의 나머지'라는 사유를 보인다. 이런 점은 다음과 같은 시를 통하여 '서예란 무엇이며', '왜 글씨를 쓰는지', '위진시대의 서예정신', '조맹부와 장필 서예의 문제점', '점과 획이 담아내야 할 것' 등을 말한 것에 잘 나타난다.

자법종래심법여字法從來心法餘 :

자법은 이전부터 심법의 여분이니

습서비시요명서習書非是要名書 :

글씨를 익히는 것은 명필이 되고자 함이 아니라네.

창희제작자신묘蒼羲製作自神妙 :

창힐과 복희가 글자 제작한 것은 절로 신묘한데,

위진풍류녕방소魏晉風流寧放疎 :

위·진의 풍류가 어찌 자유분방하고 성긴 것인가.

학보오흥우실고學步吳興憂失故 :

어설프게 조맹부를 배우다간 옛 것마저 잃을까 걱정되고,

효빈동해공성허效顰東海恐成虛 :

그릇되게 장필[19]을 흉내 내다 '허한 것'이 될까 두렵구나.

단령점획개존일但令點劃皆存一 :

다만 점과 획이 모두 순일純一함을 지녔다면,

불계인간랑훼예不係人間浪毀譽 :

세상의 뜬 비난과 칭찬에 관계될 게 없고말고.[20]

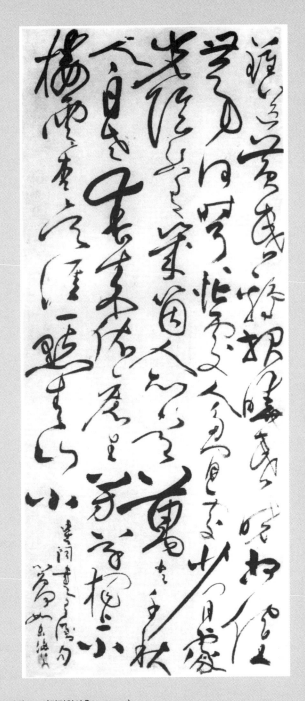

동해東海 장필張弼, 〈접련화사축蝶戀花詞軸〉

이 작품은 자형의 대소가 착락錯落하고 운필이 영활하여 기세가 웅위雄偉한 맛이 있다.

※釋文: 鍾送黃昏難報曉, 昏曉相催, 世事何時了. 萬古千秋人自老, 春來依舊生芳草. 忙處人多閒處少, 閒處光陰, 能有幾個人知道. 獨上小樓風雲杳, 天涯一點青山小. 此古詞, 書之. 有倒句, 以爲何如. 東海翁.

이황이 '자법은 심법을 표현한 것'이라고 한 것은 서예란 '심화心畵'임을 의미하는 전통적인 견해를 따른 것이다. 그런데 이황은 하나의 조건을 붙인다. 즉 그 심화에 담아내야 할 것이 반드시 심법이어야 함을 말하는 것이다. 여기서 심법은 단순히 '마음의 법'이란 의미가 아니다. 심법이 갖는 고유한 의미가 있다. 그것은 유가의 도통관道統觀과 관련된 심법이란 의미다. 유가는 전통적으로 "인심人心은 오직 위태롭고, 도심道心은 오직 은미하니, 오로지 정밀하고 오로지 순일하여 진실로 그 중中을 잡아라"[21]라는 '16자 심법'을 말한다. 이황은 "성현의 심법이 바로 이와 같은 것으로, 유독 글자를 쓸 적에만 그런 것은 아니다"[22]라는 말을 한 적이 있다. 이황은 서예도 유가의 도통관에서 말하는 이 같은 '16자 심법'을 담아내야 한다는 것을 강조한다. '16자 심법'을 한마디로 말하면 무과불급無過不及의 중용中庸 정신과 중화미中和美를 담아내라는 것이다. 서예적으로 말하면, '16자 심법'을 담아내는 서예가 바로 정통이고 정법正法에 해당한다.

왜 '서예를 하는가'에 대한 답은 '서예를 통하여 이름을 날려 명필이 되는 것에 있지 않다'는 말에 담겨 있다. 서예 그 자체가 목표가 아니라는 것이다. 이렇게 심법을 강조하는 것은 바로 정심正心을 강조하는 사유와 관련이 있다. 심법을 담아내라는 사유에는 아울러 '자법이 심법을 담은 심화'라는 서여기인의 시각이 담겨 있고, 더 나아가 궁리진성窮理盡性하고 심성도야心性陶冶를 통하여 자기를 완성한다는 성리학의 심성론 측면에서 서예를 이해한 것이 담겨 있다. 이런 이해는 서예의 최종 목적이 '서예를 통해 이름을 날리지 않는다'는 생각으로 이어진다. 즉 서예에서 기교와 관련된 공工과 졸拙을 따지지 않고 정심正心으로서의 서예를 강조하는 것으로 나타난다.

월천月川 조목趙穆(1524~1606)이 이황에게 문학에 대해 "심행心行이 바름을 얻지 못하면 비록 문학이 있다 한들 무엇에 쓰겠습니까?"라고 질문

한 적이 있다. 이에 이황은 "어찌 문학을 소홀히 여길 수 있겠는가? 글을 배우는 것은 마음을 바로 하기 위한 것〔정심正心〕이다"[23]라고 답한 적이 있다. 여기서 문학을 서예로 바꾸어 '정심正心으로서의 서예'로 이해해도 이황이 지향하는 근본 사유와 전혀 다를 것이 없다. 이런 사유는 이황 식의 '심정즉필정心正則筆正'에 해당한다.

'창힐과 복희의 제작은 절로 신묘하였다'는 것은 글자의 원형이 되는 창힐이 만든 서계書契와 복희가 만든 팔괘八卦는 모두가 천지자연의 조화 및 작용을 보고 관물취상觀物取象[24]한 결과물로서, 이런 측면에서 볼 때 글자에는 천지자연의 조화와 관련된 신묘한 이치가 담겨 있다는 것이다. 일종의 법상法象적 측면에서 서예를 이해한 것에 속한다.[25] 따라서 이런 점에 대한 이해의 근간에서 서예에 접근할 필요가 있음을 강조한 것이 다. 서예는 단순히 점과 획을 운용하여 기교적으로 글자꼴을 만들어내는 것이 아니라는 사유도 담겨 있다.

'위·진의 풍류'에서 '위'에 해당하는 것은 이황의 서예정신을 이어받 은 옥동玉洞 이서李漵가 서예에서 정도正道를 드러냈다고 평가하는 종요鍾 繇(151~230)를,[26] '진'에 해당하는 것은 동진東晉의 왕희지를 의미한다고 추측할 수 있다. 이렇게 보는 것은 손과정孫過庭(646~691)이 『서보書譜』에 서 "후한에는 장지張芝(?~192), (삼국의) 위에는 종요의 뛰어남이 있었고, 동 진 말에는 왕희지·왕헌지의 묘함을 일컬었다"[27]라고 한 것을 참조할 때 그렇다는 것이다. 이런 것은 중국서예사의 상식에 속한다. 이 시에서 이 황이 풍류라는 말을 한 것은 위진시대의 서예가 운취韻趣를 숭상한 시대 였다는 점을 염두에 두고 한 말 같다.

위진시대는 무위자연無爲自然의 '도법자연道法自然' 정신과 영아嬰兒와 적자赤子의 진정성을 강조하는 노장사상이 지식인의 관심을 끈 시대로 서, 이런 노장사상이 예술창작에도 영향을 준다. 영향을 준 대표적인 것 중 하나가 '내치거나 성긴 것〔방소放疏〕'이다. '내친 것과 성긴 것'은 바로

손과정孫過庭, 〈서보書譜〉
초서 가운데 절제된 맛을 잘 표현한 작품으로 알려져 있다. 초서체草書體 중에서 금초今
草에 해당한다.

'무과불급'의 중中이 아닌 '유과불급有過不及'한 것이며 실實한 것이 아니
다. 이황이 위진시대의 풍류를 '내치거나 성긴 것으로 이해해서는 안 된
다'고 한 것은 예를 들면, 동진의 왕희지는 비록 서예 창작에 운치를 담
아냈다 하더라도 자법의 기본이 되는 유가사상의 16자 심법을 담아낸
중화미를 드러냈고 아울러 창힐의 서계와 복희의 팔괘에 담긴 천지자연
의 조화와 관련된 신묘한 이치를 가장 올바로 체득하고서 창작을 했기
때문이다.

여기서 이황은 당시 사람들이 서예의 본질을 이해하지 못하고 겉으로
보기에 아름답게 보이거나 멋들어지게 보이는, 혹은 옛 것을 본받은 것
같은 조맹부 서체나 장필 서체를 본뜨는 것은 두 가지 점에서 문제가
있다고 본다. 먼저 이황은 조맹부가 왕희지 서체에 근간하였지만 원형에
해당하는 왕희지의 서예정신을 제대로 담아내지 못한 문제점이 있다고

본다. 이런 점을 조맹부가 말한 것과 관련지어 보자. 조맹부는 복고復古와 고법古法을 존중하고 숭배하면서 특히 서예의 용필用筆 및 결자結字와 같은 형식적인 측면을 매우 중시한다.

> 서법은 붓을 운용하는 것을 상등으로 여기는데, 글자를 구성하는 것도 모름지기 공교롭게 해야 한다. 대개 글자를 구성하는 것은 처한 시대에 따라 서로 전해졌지만 붓을 운용하는 것은 천고에 변함이 없었다. 왕희지의 필세는 고법이 한 번 변화한 것인데, 그 웅장하고 빼어난 기운은 천연스러움에서 나온 것이기에 많은 이들이 옛날이나 지금의 시대를 불문하고 스승의 법으로 삼는다. 그런데 제나라와 양나라 시대의 서가들은 글자를 구성하는 방법은 옛사람과 다르지 않았지만 준수한 기운은 부족하였다. 이런 것은 그 글씨를 쓴 사람에게도 원인이 있다. 하지만 고법은 잃어서는 안 된다.[28]

> 서를 배우는 것은 고인의 법첩을 완미하는 것에 있으니, 그 운필의 뜻을 다 알면 이에 유익함이 있으리라. 왕희지가 쓴 〈난정〉은 이미 퇴필이나 그 필세를 따라 쓰면 자기 뜻대로 쓰이지 않은 것이 없으니, 이에 그것이 신묘한 것이 되는 것이다.[29]

조맹부는 왕희지가 왜 고금에 사법師法으로 숭상되는가를 말하면서 그것을 왕희지 서체가 가지는 천연적인 측면과 관련지어 말을 하지만, 그가 주로 강조하는 것은 고법에 대한 존숭과 붓의 운용 그리고 글자 구성에 대한 '공교로움'이라는 형식적인 측면이다. 그런데 이런 사유는 단적으로 말하면, 글씨를 심화로 보는 측면보다는 기교적인 차원의 공과 졸로 작품을 평가하는 것과 밀접한 관련이 있다.

이렇다 보니 조맹부는 글씨에서 고법을 숭상한다고 하지만 유미주의

적이고 형식적인 측면을 강조하는 결과를 야기한다. 이에 그의 글씨는 자연스럽지 못하고 인위적인 화려함과 연미姸媚한 음유지미陰柔之美를 담은 서예 창작으로 흘러버릴 가능성이 있게 된다. 따라서 이황은 이 같은 점을 모르고 조맹부체를 익히다가는 마치 『장자莊子』 「추수秋水」의 '한단학보邯鄲學步'의 고사가[30] 의미하는 바와 같이 자신의 '본래 걸음걸이(=즉 정법正法, 정도正道, canon)'도 잊어버리는 잘못을 저지른다는 것이다. 즉 서예의 본질이 무엇인지를 잊게 되고, 자신에게 맞는 글씨도 쓸 수 없게 됨을 경계한 것이다. 일종의 서예에서의 '사시이비似是而非'를 경계하라는 견해다.

이황은 장필을 평가할 때도 『장자』 「천운天運」에 나오는 효빈效顰 고사[31]를 통하여 '허한 것'을 문제 삼는다. 왜 서시가 아름다운지 하는 '실질적'이면서 근본적인 이유를 모르고 겉으로 드러난 가슴앓이 병 때문에 얼굴을 찡그리는 것을 아름답게 보는 알맹이 없는 껍데기의 '허한 것'을 비웃는 예를 통하여 장필 서체를 비판한다. 장필은 술을 마신 후에 감성을 끌어내어 글씨를 쓴 것으로 이름이 있는데, 특히 당대 회소懷素(737~799)와 장욱張旭(685?~759?), 그 중에서도 술 마시고 창작에 임한 것으로 유명한 장욱의 풍을 본떴다고 한다.[32] 이런 장필의 초서는 원말·명초에 행해진 초서의 풍기를 계승하면서[33] 자신의 서체를 드러내어 명대 초서가 발전하는 데 영향을 준 것으로 평가되고 있다. 하지만, 그의 초서는 경부輕浮하면서 요요妖嬈한 작태의 필적을 드러내고 있고, 따라서 기격氣格은 속기에 가깝다고도 평해지기도 한다.[34] 물론 이런 평가에는 유가의 중화미를 근간으로 한 관점이 담겨 있다. 명대의 항목項穆은 중화미를 표준으로 하여 왕희지를 서예 차원에서는 유학을 집대성한 공자와 동일시하였다. 그는 『서법아언書法雅言』 「규구規矩」에서 장필에 대해 "후세의 용루庸陋하고 무계無稽한 무리가 대소가 고르지 않은 형세를 망령되이 짓는다"[35]라고 혹평을 하는데, 이런 항목의 혹평이나 이황의 장필에 대한

견해는 기본적으로는 일치한다.

　이황은 이 같은 장필의 서예를 실질적인 알맹이가 없는 겉껍데기에 속하는 '허한 것'이라는 측면에서 비판하고 있다. 형이상학적 차원에서 접근하면 '허한 것'이란 표현 속에는 장필의 붓놀림이 노장사상에 입각했다는 의미가 담겨 있다. 이황은 유가의 리理는 지실至實하면서 지유至有한 것임에 비해 유有보다는 무無를 강조하고 허정虛靜을 말하는 노장은 그렇지 않다고 보았기 때문이다. 초서라도 장필 식의 허탄虛誕한 마음이 아닌 엄연히 절제된 맛을 담아내는 초서이어야 한다. 이황의 조맹부와 장필에 대한 비판에는 서예는 중화미와 심법을 담아내는 심화이어야 한다는 관점이 담겨 있다. 조맹부나 장필이 겉으로는 옛 것을 본받고 나름대로의 자득의 예술세계를 펼친 것 같지만 알고 보면 외형적이고 형식적인 겉껍데기만을 숭상한 것이라는 말에는 '진정한 서예란 무엇인가'와 그것이 담아내야 할 '바람직한 아름다움이 무엇인가'에 대한 이황 자신의 견해가 담겨 있다.

　그렇다면 진정한 서예는 무엇인가? 이황은 김부필金富弼(?~?)에게 보낸 시찰詩札에서 "왕희지 글씨 본받았다고 하니 부질없는 허명이다"[36]라고 한 적이 있다. 이 말은 왕희지의 글씨가 갖는 자형적인 것에 주목할 것이 아니라 왕희지가 왜 글씨를 그렇게 썼는가 하는 왕희지가 추구하는 근본적인 예술정신에 관심을 가지라는 것이다. 이에 이황은 마음의 '순일純一'함을 담아내면 그만이지 그것이 잘 쓴 것인지 못 쓴 것인지 하는 기교의 공과 졸은 상관할 필요가 없다고 한다. '순일'함이란 앞서 본 심법의 내용을 한 마디로 표현한 것이라 할 수 있다. 이 '순일'함은 바로 이황이 그렇게 강조하는 '경'자와 매우 밀접한 관련이 있다.

　이처럼 '순일'함을 강조하는 이황의 사유는 작품에 임하는 마음가짐이나 마음상태가 중요한 것이지 운필과 용필에 의한 공과 졸이나 결자結字의 결과가 좋고 나쁨과 상관이 없다는 것으로 이어진다. 이런 사유에는

마치 문인화에서 작가의 세계인식·정신·인격과 관련된 신사神似를 중시하고 형식적 측면이나 기교와 관련된 형사形似를 경시하는 경향이 담겨 있다. 즉 이황의 서예에 대한 사유를 그의 이기론에 적용하면, 신사神似적 차원의 리를 절대적으로 중시하고 형사적 차원의 기를 경시하는 일종의 이중시理重視의 입장과 이우위설의 입장이 담겨 있다. 다른 식으로 말하면 바람직한 서예는 이발理發의 예술이 되어야 한다는 것이다.

이황이 긍정적으로 평가하는 왕희지의 서체와 서예정신은 유가의 '16자 심법'을 담은 정법正法으로서 정통이며 궁극적으로는 이발의 사유가 담긴 서예다. 조맹부와 장필의 서예는 '사시이비'의 이단의 싹이 보이거나 혹은 중용의 절제된 중화미를 벗어난 '유과불급'의 기적 측면이 섞인 차원의 서예다. 이황 이기론의 핵심 논지를 적용하여 조맹부와 장필을 평가하면, 그들은 리를 제대로 알지 못하고 예술창작에 임했다는 것이다. 그럼 이제 이황이 어떤 미의식에 의한 창작을 긍정적으로 평가했고, 그것의 바탕이 된 근본적인 사유는 무엇인지를 '경'에 대한 이황의 언급을 통해서 살펴보기로 한다.

3
경敬과 이발중시적理發重視的 서예정신

이황은 1557년 제자 설월당雪月堂 김부륜金富倫(1531~1598)에게 보낸 편지에서 '서예'를 '경'자와 관련지어 다음과 같이 말한 적이 있다. 이 내용을 편의상 네 부분으로 나누어 그 의미를 밝히고자 한다.

① 정명도程明道(=정호程顥) 선생은 글씨를 쓸 적에 심히 공경한 태도로 쓴 것은 진실로 글씨를 보기 좋게 쓰려고 한 것도 아니고 또 글씨를 보기 좋지 않게 쓰고자 한 것도 아니다. 다만 글씨를 쓰는 데 공경했을 따름이다. 글씨를 공교롭게 쓰느냐 졸렬하게 쓰느냐 하는 것은 쓰는 사람의 타고난 재질의 분수와 후천적 공부의 힘에 따라 스스로 이루는 바가 있을 뿐이다. ② 이것이 '바로 일삼는 것이 있지만 그것이 반드시 이루어질 것이라고 기필期必하지 말며, 마음으로 잊지도 말고 쓸데없이 조장助長하지 말라'는 것이 일에 나타난 것이다. 성현의 심법이 바로 이와 같은 것으로, 유독 글씨를 쓸 적에만 그런 것은 아니다. ③ 그 때문에 주자도 말하기를 "한 점 한 획에 순일함이 그 속에 있어야 한다. 마음을 멋대로 풀어놓으면 거칠어지고, 예쁘게 쓰려고 하면 미혹된다"고 하였다. 이른바 '일一'이란 곧 경敬을 말하는 것이다. ④ 보내온 편지에 "배우는 사람으로 하여금 반드시 서예書藝에 공교롭게 할 필요가 없다"고 한 것은 정호의 뜻이 아니다. 또 "고의로 글씨를 보기 좋지 않게 쓰고자 한다"는 것은 정호의 뜻과 더욱 거리가 멀다.37

위 인용문은 앞에서 한 번 거론하였지만 논의 전개상 필요하다고 보아 다시 인용한다. ①은 이황이 정호가 글씨를 쓰는 데 공졸을 가리지 않고 정신을 집중하여 온 정성을 다하는 일종의 심성도야와 관련된 도학道學적 차원에서 글씨 쓴 것을 높이 평가한 것이다. 『이정전서二程全書』 권4에는 정호가 말한 "내가 글씨를 쓸 때 심히 공경한 것은 글씨를 보기 좋게 쓰려고 한 것은 아니다. 다만 이것이 옳은 배움이다"38란 말이 나오는데, 주희는 이에 대해 구체적으로 "(글씨를 쓸 때) 붓을 잡고 붓털에 먹물을 적시고 종이를 펼쳐 글씨를 쓸 때 한 점 한 획에 '순일함'이 그 속에 있어야 한다. 뜻을 멋대로 풀어놓으면[방의放意] 거칠어지고, 예쁘게

쓰려고 하면〔취연取姸〕 미혹된다"[39]라고 말한다. 순일함을 근본으로 하면서 뜻이 멋대로 풀어짐의 결과인 거친 것, 그리고 인위적으로 예쁘게 쓰려고 함의 결과인 미혹됨을 비판한다. 이황은 이 같은 주자학의 경 사상에 바탕 한 '천리를 보존하고 인욕을 제거하라〔존천리存天理, 거인욕去人欲〕'고 하는 성리학적 예술정신을 그대로 따르면서 자신의 서예관을 전개하고 있다.

②는 궁극적으로는 서예에 임하는 자세를 『맹자孟子』「공손추장상公孫丑章上」 2장에 나오는 유명한 고사인 '물망勿忘·물조장勿助長'[40]에 적용하여 말하면서, 아울러 그것을 성인의 심법과 관련지어 말하고 있다. 이런 사유는 이황의 서예정신을 이해하는 데 매우 중요한 요소이다. 이황은 앞서 거론한 경을 물망·물조장과 관련지어 말하였다.

> 초학자는 마음과 몸을 안으로 마음을 다스려 가지런히 하고 밖으로는 몸가짐을 엄숙하게 하는 것에서 공부해 나아가는 것만큼 좋은 것이 없다. (인위적으로 마음을 가지고) '억지로 찾거나' 또는 '안배'해서는 안 된다. 다만 일상생활에서 지켜야 할 법도에 입각하여 한 순간의 어두워 알 수 없는 은미하고 미세한 일에서도 경계하고 삼가해서 이 마음을 조금도 '내치면서 제멋대로〔방일放逸〕' 하지 않는다면 오랜 시간이 지나면 마음이 저절로 항상 깨어 있어, 한 사물도 마음에 용납하지 않게 되어 마음에서 잊거나 조장하는 병통이 조금도 없게 될 것이다.[41]

이황은 경을 통한 마음 다스림과 일정한 법도 위에서 항상 조심하고 방일하지 않음으로써 물망·물조장할 것을 강조한다. 경과 거의 상반되게 말해지는 '방일'은 이황이 가장 경계하는 말로서, 이기론을 적용하면 기발氣發에 속한다. '억지로 찾아서는 안 된다는 것'은 미발지전未發之前과

관련이 있고, '안배해서는 안 된다는 것'은 이각지후己覺之後(=이발지후己發之後)와 관련이 있다. 주희는 『심경』 권1 「중용」의 '천명지위성天命之謂性' 장과 관련된 "혹문, 희노애락지전하동자하정자或問, 喜怒哀樂之前下動者下靜者"에 대한 주에서 "아직 발하기 전에 찾아서는 안 되고, 이미 깨달은 뒤에 안배해서도 안 된다. 다만 평소 장중하면서 공경하고 함양涵養하는 공부가 지극해서 인욕人欲의 사사로움으로 어지럽힘이 없으면, 아직 발하기 전은 거울처럼 맑고 물처럼 잔잔하여 발할 때 절도에 맞지 않음이 없을 것이다. 이것이 일상생활에서 본령의 공부이다" [42]라고 설명했다. 미발에 앞서 전제조건을 내걸고 아울러 그것과 이발 이후의 상황과의 통일성을 말하고 있다. 서예이론에서의 '의재필선意在筆先'을 강조하는 것은 이런 점과 관련이 있다.

그렇다면 이황은 왜 이렇게 물망·물조장을 강조하는가? 이 점에 대해 이황은 정유일鄭惟一(1533~1576)에게 보낸 편지에서 다음과 같이 말한다.

> 만일 잊지도 말고 조장하지도 말면 나에게 있는 도道가 자연스럽게 발현하고 유행하는 실상을 볼 수 있다. [43]

> 도체道體는 우리들 일상생활에서 응수應酬하는 사이에도 유행하는 것이어서 잠시도 멈추거나 그치는 일이 없다. 그러므로 어떤 일에 기필期必하지 말고 잊어버리지도 말며[물망勿忘], 털끝만큼의 안배도 하지 말아야 한다. 그러므로 모름지기 바르게 하지 말고[물정勿正] 조장[조장助長]하지 않은 뒤에 마음과 리理가 하나가 되고 나에게 있는 도체가 결함도 없고 막힘도 없게 된다. [44]

이황이 물망·물정·물조장을 강조하는 것은 '마음이 리와 하나 됨[심여리일心與理一]'을 꾀하고자 하기 때문이다. '마음이 리와 하나 됨'의 결과

는 내가 마음으로 체득한 도가 현실적으로 자연스럽게 발현하여 유행하는 실상으로 보이게 된다는 것이다. 모든 예술은 이런 상황에서부터 창작에 임해야 한다. 왜냐하면 결국 바람직한 예술은 도와 리를 담아내야 하기 때문이다. 이황은 시를 지을 때에도 물망·물조장 사유를 응용하여 다음과 같이 말하고 있다.

> 퇴계 선생은 시 짓는 것을 즐거워하여 평생에 많은 공력을 들였다(…) 시가 학자에게 가장 급한 일은 아니다. 그러나 경치를 만나고 흥을 만나게 되면 시가 없을 수 없다.[45]

> 시가 사람을 그르치게 하는 것이 아니라 사람이 스스로 시를 그르친다. 흥이 일고 감정이 나면 이미 시를 짓지 않을 수 없게 된다.[46]

이황이 흥이 일어나면 자연스럽게 자신의 감정을 드러낸다고 한 말은 물망·물조장을 시의 창작에 적용한 것이다. 이황이 맹자가 말한 물망·물조장을 인용한 것을 서예에 적용하여 생각하면, 글씨를 잘 쓰기 위해서 인위적인 꾸밈이나 조작을 하지 말고 그냥 자연스럽게 공과 졸을 떠나 한 점 한 획에 자신의 순일한 마음을 담아내라는 것이다. 마치 나의 마음에 있는 도체가 자연스럽게 발현하고 유행하듯이 말이다. 이황은 이같은 '물망·물조장'을 성현의 심법과 관련지어 이해하고 있다.

③은 어떤 마음가짐으로 글씨를 써야 하는 가를 경의 '순일'함과 관련지어 보다 구체적으로 말한 것이다. 이것은 앞서 흥이 나서 시를 짓지만 그냥 그 흥을 어떠한 형식이나 절제된 마음가짐 없이 짓는 것이 아니라는 것과 통한다. 여기서 '한 점 한 획'이라고 말한 것은 글씨를 쓰는 것은 마음을 표현하는 것이기 때문에 어떤 경우라도 경의 마음가짐을 잊어버려서는 안 된다는 것을 강조한 것에 해당한다. 이런 점은 이황이 글씨를

퇴계退溪 이황李滉, 〈정미극고精微極高〉[李滉筆蹟先祖遺墨帖]
이황이 『중용』의 "致廣大而盡精微, 極高明而道中庸"라는 문구에서 '정미'와 '극고'를 취한 것이다.

쓰고 시를 짓는 것과 관련하여 간재艮齋 이덕홍李德弘이 한 말에서 구체적인 내용을 확인할 수 있다.

> 선생이 글씨를 쓰고 시를 짓는 것도 주자朱子의 규범을 한결같이 좇았다. 그러므로 고절高絶하고 근고近古한 맛을 미칠 사람이 없었다. 비록 '우연히' 한 글자를 쓰더라도 점과 획이 정돈되지 않은 것이 없었다. 그 때문에 글자체는 '네모반듯하면서 바르며 단아하면서 중후〔방정단중方正端重〕'하였다. (마찬가지로) 비록 '우연히' 한 수의 시를 짓더라도 한 구 한 글자를 반드시 정밀히 생각하여 개정하였고, 가벼이 다른 사람에게 보이지 않았다.[47]

이 글은 이황의 서예와 작시作詩가 누구를 근간으로 해서 출발했는가

를 잘 말해준다. 바로 주희라는 것이다. 이황이 서예창작이나 작시에서 주희가 추구한 정신, 즉 거경궁리와 순일함을 추구했음을 알 수 있다. 이황은 시를 짓는 것이나 글씨를 쓰는 것을 동일한 것으로 보았기에 한 점 한 획에 온 정신을 집중하고 정성을 다하는 경의 마음가짐으로 쓴 글씨는 당연히 자체가 네모반듯하고 바르며 단아하면서 중후할 것이다. '네모반듯하고 바른 것', '단아하면서 중후한 것'은 이황이 지향하는 미다. 여기서 이덕홍이 특히 '우연히'라는 점을 매우 강조한 것에 주목할 필요가 있다. '우연히'는 자신이 의도하지 않았을 때, 준비하지 않았을 때 어떤 상황이 발생하는 경우를 말하는 것인데, 이황은 그런 경우도 한 점의 예외가 없었다는 것이다. 이황이 평소 얼마나 철저하게 경의 마음을 가지고 글씨를 쓰고 시를 지었는가를 단적으로 보여주는 말이라고 할 수 있다. 그리고 '우연히'라는 말에는 이미 오랜 기간 숙련을 거쳤다는 점이 담겨 있음을 알 필요가 있다.

사실 시를 지을 때 '정밀히 생각한다'는 이러한 이황의 예술정신은 이해의 각도에 따라 도리어 인위적인 냄새가 나며, 따라서 앞서 이황이 말한 '물망·물조장'을 강조한 것과 모순될 수 있는 말이 될 수도 있다. 그렇지만 이런 모순될 수 있는 점들이 경이 몸에 밴 이황에게는 전혀 모순되지 않는다. 만약 경이 익숙하게 '몸에 밴' 경우가 아니라면 이황의 창작 태도는 도리어 '물망·물조장'과 모순될 수 있는 부분이 있게 된다. 이어 이황은 글씨를 쓸 때 경의 '순일함'과 반대되는 마음, 즉 자신의 '욕망을 절제하지 못하고 멋대로 풀어놓거나 '진솔한 감정을 그대로 드러내지 못하고 인위적으로 꾸며 예쁘게 쓰려고 하는 것'을 문제 삼았다. 여기서 '뜻을 멋대로 풀어놓은 것〔방의放意〕'은 앞서 말한 것을 참조하면 장필張弼 식의 서예정신을, '예쁘게 쓰려고 하는 것〔취연取妍〕'은 조맹부 식의 서예정신을 비판한 것이라고 할 수 있다.

④는 앞서 말한 정호가 서예에 임하는 자세를 기본으로 하여 군자에

게 요구되는 바람직한 서예정신이 무엇인가를 밝힌 것이다. 즉 정호는 도학道學 차원에서 항상 경의 마음으로 서예에 임하여 공교로움과 졸렬함을 문제 삼지 않는데, 사람들은 이 같은 정신을 잘못 이해하고 서예에 임한다는 것이다. 서예는 애당초 기교의 공교로움이나 졸렬함과는 상관없는 것이라 잘못 생각하고 급기야는 도리어 고의로 글씨를 잘못 쓰는 행태를 보이거나, 본질을 제대로 이해하지 못하고 껍데기만을 흉내 내는 짓을 한다는 것이다. 정호가 말한 의도를 정확하게 이해할 것을 강조하고 있다. 이황은 이곳에서 '서예'라는 말을 하는데, 이때의 서예는 '공과 졸의 기교적 측면'과 관련된, 즉 '글자를 쓰는 것과 관련된 기예'라는 의미도 있지만, 동시에 서예의 예술적 측면에 대한 강조가 담겨 있다.

이상과 같이 이황은 경을 바탕으로 한 심법 및 도학과 관련지어 자신의 서예관을 말하였다. 그는 서예 창작이란 궁극적으로 서예가 자신의 마음이 리와 하나가 되어 도체道體의 실질적 유행을 글씨에 담아내는 것이며, 이런 점에서 물망·물조장을 강조하였다.

4
정주程朱 서예론 추종과 '경敬' 중시 사유

이황의 서예인식에 결정적인 영향을 준 것은 정호와 주희의 서론이다. 주희의 서예인식은 일정 정도 정호의 영향을 받았다는 점에서 먼저 정호의 서예인식을 살펴볼 필요가 있다. 정호의 서예에 관한 발언은 『심경부

주심經附注』「예기禮記・예악불가사수거신장禮樂不可斯須去身章」에 그대로 실려 있다.

> 명도明道가 말씀하였다. "내가 글자 쓰기를 매우 공경히 하니, 이는 글씨를 보기 좋게 쓰려고 해서가 아니다. 다만 이것이 옳은 배움이고 다만 이것이 '방심放心을 찾는 일'이다."[48]

이 같은 정호의 발언 가운데 주목할 것은 서예를 한다는 것 그 자체가 맹자가 말한 '구방심求放心'[49]을 실현하는 것으로 이해한 것이다. 서예를 기교 너머의 심신 수양 예술로 파악했음을 의미한다. 『심경부주』「구

퇴계退溪 이황李滉, 〈열熱〉
이황이 권호문權好文에게 글씨체본으로 써준 것이다. 두보의 「열熱」 삼수三首 중 일부〔雷霆空霹靂, 雲雨竟虛無. 炎赫衣流汗, 低垂氣不蘇. 乞爲寒水玉, 願作令秋菰〕를 쓴 것이다.

방심재명求放心齋銘」에는 주희와 황간黃幹이 '구방심'에 대해 말한 것이 실려 있다.

주희가 배우는 자들에게 "예로부터 방심한 성현은 없었다. 작은 한 생각을 마땅히 깊이 삼가야 할 것이니, 마음이 오로지 고요하고 순일하지 못하기 때문에 사려가 정밀하고 밝지 못한 것이다. 모름지기 이 마음을 수양하여 허명하고 오로지 고요하게 하여 도리로 하여금 여기에서 흘러나오게 하여야 선한 것이다"라고 말하였다.[50]

면재황씨勉齋黃氏〔=황간黃幹〕[51]가 말하였다. "마음은 신명神明의 집이니 허령하고 밝게 통하여 온갖 이치를 갖추고 만물에 응하는 것이다. 그러나 이목구비의 욕망과 희로애락의 사사로움이 모두 나의 마음에 누가 될 수 있다. 이 마음이 한 번이라도 물욕에 얽매임을 당하면 분일奔逸하고 유탕流蕩하여 올바른 이치를 잃어 못하는 짓이 없을 것이다. 이 때문에 옛 성현들은 전전하고 긍긍하여 고요할 때에는 보존하고 움직일 때에는 살펴서 깊은 못에 임한 듯, 살얼음을 밟는 듯이 조심하고 쟁반의 물을 받들 듯이 공경하여 이 마음으로 하여금 조금이라도 내치는 바가 없게 한 것이다. 이렇게 하면 이룬 성性을 보존하고 보존하여 도의道義가 행해질 것이다. 이는 맹자의 '방심을 찾으라'고 한 말씀이 배우는 자들을 경계하신 뜻이 간절한 것이다. 진한秦漢 이래로 배우는 자들이 익히는 바가 사장詞章의 풍부함이 아니면 기문記聞의 해박該博함이니, 고인의 마음을 보존한 학문에 비한다면 무슨 일이 되는가? 그러다가 주자와 정자에 이르러 성학聖學을 창명倡明하여 맹자 이후 전하지 않던 실마리를 이었다. 그러므로 문인을 가르침에 더욱 '지경持敬'을 우선하였으니, 경敬하면 이 마음이 저절로 보존되는 바, 이것이 '방심을 찾는 요지'일 것이다."[52]

"물욕에 얽매임을 당하면 분일奔逸하고 유탕流蕩하여 올바른 이치를 잃어 못하는 짓이 없을 것이다"라는 말은 왜 '구방심'해야 하는지를 단적으로 보여주는 말이다. 이 같은 수양론 차원의 '구방심'은 유가가 지향하는 '지경持敬'의 핵심이 되면서 아울러 서예정신의 핵심이 된다. 이런 정호의 서예인식을 받아들여 주희는 한 걸음 더 나아가 실질적인 서예창작과 연계지어 말하면서 '경이 아닌 상태'의 붓놀림에 대해 다음과 같이 말하고 있다.

> 정명도[=정호] 선생이 말씀하시기를 "내가 글씨를 쓸 때는 매우 경敬하였으니 글자를 보기 좋게 쓰고자 한 것은 아니다. 다만 이것이 옳은 배움이다"라고 하였다. (이런 경의 상태를 유지한 채) 필관을 잡고 터럭에 먹물을 묻혀 종이를 펼치고 글씨를 쓰면 전일함이 그 가운데 있어 점이 점다워지고 제대로 그어질 것이다. 뜻을 제멋대로 하면 황망하거나, 인위적으로 연미함을 취하면 미혹되게 되니, 반드시 일삼는 것이 있으면 신이 그 덕을 밝혀줄 것이다.[53]

이상과 같은 주희와 정호의 서예인식은 이황에게 그대로 영향을 준다. 주지하는 바와 같이 이황은 누구보다도 '경'을 강조한 인물이다. 이황은 학문을 하는데 '일이 있을 때나 없을 때', '뜻이 있을 때나 없을 때'를 막론하고 '경'을 주로 삼아서 할 것을 강조한다.

> 대저 사람이 학문함에 있어서는, 일이 있을 때나 없을 때, 뜻이 있을 때나 없을 때를 막론하고, 오직 마땅히 경敬으로 중심을 삼아 동動과 정靜에 모두 그것을 잃지 않아야 한다. 그렇게 하면, 사려가 생기지 않을 때는 심체心體가 허명해지고 본성[본령本領]이 순수해지며, 사려가 생겼을 때는 의리가 밝게 드러나고 물욕이 물러나 복종하게 된다. 이렇

게 함으로써 어지러운 근심이 점점 줄어들고 분수에 알맞음이 쌓여
성공에 이르게 되니, 이것이 학문의 핵심이다.[54]

　이황은 이처럼 학문의 핵심으로 경을 꼽고, 이어서 "경敬이란 위와 아
래에 모두 통하는 것으로서, 공부와 그 효과를 거두어들임에 있어 마땅히
종사하여 잃지 말아야 한다"[55]고 하여 경이 갖는 의미를 특별하게 강조
하였다. 이처럼 이황은 '무엇을 하든지', 그 무엇을 '어떤 상황에서 하든
지' 모두 경을 통해 실천하라고 하는데, 당연히 서예도 예외가 아니다.

　조선조 유학자들 가운데 누구보다도 '경'을 강조한 이황의 서예정신
을 가장 잘 보여주는 것은 앞서 본「습서習書」라는 시이다. 이황이 사용
한 '심법'이란 용어를 서예차원에서 말한다면, 양웅揚雄이『법언法言』에서
말한 "서書, 심화心畫"라는 사유와 연계하여 이해할 수 있다. 물론 심법의
'심'을 어떻게 이해하느냐에 따라 전개된 서예 풍격이나 미적 경지는 달
라질 수 있다. 심에 대한 이해를 크게 나누어 말한다면, 하나는 '성즉리
性卽理'를 주장하는 주자학에서 말하는 '리와 기의 합'으로서 심이고, 다
른 하나는 양명학에서 말하는 '심즉리心卽理' 차원의 심이 있기 때문이다.
주자학에서는 심이 도심道心과 같은 이理적 요소로 말해질 때는 긍정적
이지만, 인심人心과 같은 기氣적 요소일 경우에는 상황에 따라 부정적으
로 본다.

　심에 대한 이해에는 이처럼 크게 두 가지 이해가 있지만, 조선조 유
학자들이 양웅이 말한 "서書, 심화心畫"를 인용하는 경우는 대부분 유가
의 심법을 의미하는 경우가 많다. 즉 조선조 유학자들의 서예정신에 비
추어 말하면, "서, 심화"라는 사유는 유학에서 말하는 이른바 '16자 심
법'과 매우 밀접한 관련이 있다는 것이다. 이런 점과 관련지어 이황의
서예정신을 이해하는 데 주목할 것은『심경부주』에 대한 이황의 관심이
다. 이황은 남송 서산西山 진덕수眞德秀(1178~1235)가 편찬한『심경』에 부

주附注한 정민정程敏政(1446~1499)의 『심경부주心經附注』를 매주 중시하였고, 이후 「심경후론」을 쓰기도 하였다.[56] 진덕수가 편찬한 『심경』에서의 심은 양명학 차원의 심이 아니라 주자학 차원의 심이란 점에 주의할 필요가 있다. 이황은 『심경부주』를 읽고 난 소감을 다음과 같이 말한 적이 있다.

> 나는 『심경부주』를 얻고 난 뒤에 비로소 심학의 연원과 심법의 정미함을 알게 되었다. 그런 까닭에 나는 평생 이 책을 믿기를 신명처럼 하였고, 이 책을 공경하기를 엄한 아버지처럼 하였다.[57]

『심경부주』를 이처럼 소중하게 여긴 이황은 애당초 도학에 감흥하여 발심한 것은 이 책의 힘이었기 때문이라 하면서, 평생도록 이 책을 높이고 믿어서 '사서四書'와 『근사록近思錄』보다 그 중요함이 못하지 않다고 하였다.[58] 조선조 유학자들이 『심경부주』를 유학의 경전처럼 여기게 된 것에는 이 같은 이황의 『심경부주』 중시가 한 몫을 하였다고 할 수 있다. 이황이 「습서習書」에서 말한 '심법'이란 용어는 『심경부주』에 나타난 심에 대한 사유 및 경敬과 관련된 언급을 통해 그 의미를 부여할 수 있다. 이황이 말한 '자법은 심법'이라 할 때의 '심법'은 이른바 '16자 심법'에서 말하는 도심의 심을 말한다. 심법을 예술 표현에 적용하여 말한다면, 성명性命의 바름에 근원한 것을 표현해야지 형기形氣의 사사로움에서 발생하는 것을 표현해서는 안 된다는 것을 의미한다. 이런 사유는 "위·진의 풍류인들처럼 어찌 방일하고 성근 것이겠는가"라는 것으로 귀결된다. 이 밖에 '훼예毁譽에 걸릴 것이 없다'는 것은 글씨의 기교와 관련된 좋고 나쁨에 신경 쓸 필요가 없다는 것이다. 중요한 것은 점획의 전일함에 담긴 심법이란 것이다.

이황이 조맹부를 비판한 것은 해서와 관련된 정법과 고법에 대한 조

맹부의 부정적인 측면에 대한 것이고, '광초'를 잘 쓴 장필을 비판한 것은 초서를 쓸 때 범할 수 있는 방일放逸함에 대한 것이다. 그들이 유가의 심법과 경敬이 갖는 서예적 의미 및 정법正法과 고법古法을 무시하고 멋대로 운용한 것에 대한 비판이다. 이황이 존숭했던 '상운尚韻'으로 상징되는 위진시대의 왕희지를 비롯한 서예가들의 서풍이 때로는 표일하다고 평가받았지만 그들은 유가의 중화미학을 실현하였고, 이황은 그런 중화미학의 서예적 실천이 서예가라면 추구해야 할 이상적인 것임을 말하고 있다.

이 같은 이황의 비판은 매우 엄정한데, 특히 조맹부 서풍에 대한 비판에는 가혹하다. 조맹부는 비록 '실절失節'했다는 점에서 많은 비판을 받지만, 그의 서풍은 우아함과 연미함을 통한 중화미학을 가장 잘 실현한 것으로 평가받는 경우가 많기 때문이다. 예컨대 정주이학程朱理學의 서풍을 가장 잘 실현한 인물을 서예 차원에서 꼽으라면 조맹부를 꼽고, 이런 점은 청대 강희康熙나 건륭乾隆이 정주이학을 당시 서예에 적용했을 때 조맹부 서풍을 높인 점에서 잘 드러난다. 장주莊周[=장자莊子], 당대 왕유王維(701~761), 백거이白居易(772~846)를 친구로 삼고자 해 자신의 서방書房을 '사우재四友齋'라고 한 명대 하량준何良俊(1506~1573)은 중국서예사에 나타난 집대성자에 대해 다음과 같이 말한 적이 있다.

당대 이전부터 서법[=서예]을 집대성한 자는 왕우군王右軍[=왕희지王羲之]이다. 당대 이후로부터 서법을 집대성한 것은 조집현趙集賢[=조맹부趙孟頫]이다. 대개 그가 쓴 전서, 예서, 해서, 초서는 묘함에 이르지 않은 것이 없으니, 해서의 큰 것은 지영智永을 본받았고, 소해小楷는 〈황정경黃庭經〉을 본받았고, '비기碑記'를 쓴 것은 이북해李北海[=이옹李邕]를 스승 삼았고, '전계篆隸'는 이왕二王[=왕희지와 왕헌지]을 스승 삼았으니 모든 것이 놀랍게도 핍진하였다. 몇 가지 글씨 작품 중에 오

지영智永, 해서 〈천자문千字文〉

왕희지, 〈황정경黃庭經〉
왕희지가 도교 경전인 『황정경』을 쓴 것이다.

이옹李邕, 〈녹산사비麓山寺碑〉
〈녹산사비〉는 730년에 세워졌는데 이옹이 짓고 행서로 썼다. 이 글씨는 단정한 초당 글씨 분위기와 달리 이지러진 듯한 가운데 골격을 갖추었다고 평해진다. 이양빙李陽氷은 이옹 서예를 '서중선서書中仙書'라고 높인다.

퇴계退溪 이황李滉, 〈경재잠敬齋箴〉

주희의 「경재잠敬齋箴」 앞부분을 쓴 것으로, 점획과
글자에 엄정하면서도 단아함과 순일함이 담겨 있다.
°釋文: 正其衣冠, 尊其瞻視, 潛心以居, 對越上帝.

퇴계退溪 이황李滉, 목판본 〈사무사思無邪〉 등

조선중기에 제작된 목판본이다. 해서체의 친필로 쓴 이 12자 좌우명〔思無邪·毋自欺·愼其
獨·毋不敬〕은 이황이 서체를 통해 제시하고자 한 '심화心畵 서예'를 단적으로 보여준다.

직 전계箋啓가 더욱 교묘하다. 대개 이왕의 흔적이 여러 첩에 나타나는
데 오직 간찰簡札에 가장 많다(…) 이에 이왕 이후에 다시 송설松雪〔=조
맹부趙孟頫〕이 있다고 하는 그 논의는 헛된 말이 아님을 알겠다.[59]

하량준은 조맹부를 왕희지 이후 서예의 집대성자로 꼽고, 조맹부 서
예의 맥을 왕희지에 대면서 왕희지 서풍의 '진전자眞傳者'임을 밝히고 있
다.[60] 그런데 이황은 이 같이 하량준이 제시한 왕희지에서 조맹부로 이
어지는 서예 정통의 맥을 부정한다. 이처럼 이황의 서예관은 엄정하였는
데, 이런 엄정함은 그가 리理를 '극존무대極尊無對'하다고 여긴 철학에 근
간하고 있다고 할 수 있다. 그렇다면 이처럼 내적 차원의 '경'과 전일함
을 강조하는 이황의 서예정신이 가장 잘 드러난 실질적인 서예 작품을
꼽으라고 한다면 무엇을 꼽을 수가 있을까?

바로 이황은 많은 필적을 남겼지만 앞서 거론한 서예창작에 깃든 정
신을 가장 잘 보여주는 작품은 〈경재잠〉을 비롯하여 이황의 '대자大字'
서예작품인 〈무불경毋不敬〉, 〈신기독愼其獨〉, 〈무자기毋自欺〉, 〈사무사思毋
邪〉이다.

〈경재잠〉의 글씨는 글의 내용이 말하듯 의관을 바로 하고 그 바라보
는 것을 존중하면서 엄정한 몸가짐을 견지한 이황의 인간 됨됨이와 온화
한 인품이 담겨 있다. 이런 점에서 흔히 도학자들의 글씨를 학문과 수양
의 결정체라고 말한다. 이황이 '대자'로 〈무불경〉, 〈신기독〉, 〈무자기〉,
〈사무사〉를 쓴 것은 『심경부주心經附注』「예기禮記·예악불가사수거신장
禮樂不可斯須去身章」에서 주희가 다음과 같이 말한 내용과 관계가 있다.

주공섬朱公掞〔=주광정朱光庭〕[61]이 낙양洛陽에 있을 때 서실書室을 장만
하였는데, 양 곁에 각각 창문이 하나씩 있고 창문에는 각각 36개의 창
살이 있었다. 한 창문에는 천도의 요점을 쓰고, 다른 창문에는 인의의

도를 쓰고, 가운데에 〈무불경〉과 〈사무사〉라고 방榜을 붙이고는 가운데에 거처하였으니, 이 뜻이 또한 좋다.[62]

주광정이 자신의 집안을 꾸미는데, 방에다가 〈무불경〉과 〈사무사〉를 쓴 것은 자신은 항상 〈무불경〉과 〈사무사〉를 실천하면서 살겠다는 일종의 수양론적 다짐이 담겨 있다. 이황이 〈무불경〉과 〈사무사〉 등을 대자로 쓴 것은 이런 사유와 일정 정도 관련이 있지 않을까 한다. '사무사'와 '무불경'은 유학자들의 수양관의 핵심이 된다. 아울러 항목項穆이 『서법아언書法雅言』에서 말한 것을 참조하면 중화서예미학을 실천하는 데 가장 기본적으로 요구되는 핵심에 해당한다. 『심경부주心經附注』「경이직내장敬以直內章」에 정자의 말도 이런 점을 잘 말해준다.

> 정자程子가 말씀하였다. "배우는 자들은 굳이 먼 데서 구할 필요가 없고, 가까이 자기 몸에서 취하여 다만 사람의 도리를 밝혀 경敬할 뿐이니, 이것이 곧 요약처이다. 『주역周易』「건괘乾卦」에는 성인의 학문을 말하였고 「곤괘坤卦」에는 현인의 학문을 말하였는데, 오직 '경敬하여 안을 곧게 하고 의義로 밖을 방정하게 하여 경과 의가 확립되면 덕이 외롭지 않다'고만 말하였으니, 성인의 경지에 이르러서도 이와 같을 뿐이요 다시 딴 길이 없다. 천착穿鑿하고 얽매임은 자연의 도리가 아니다. 그러므로 도가 있고 이치가 있으면 하늘과 인간이 하나여서 다시 분별되지 않으니, 호연지기浩然之氣가 바로 나의 기운이다. 이것을 기르고 해치지 않으면 천지에 충만하고, 조금이라도 사심私心에 가려지면 감연歉然히 줄어들어서 작아짐을 안다. 다만 '사무사思無邪'와 '무불경毋不敬' 이 두 구句를 따라서 행하면 어찌 어긋남이 있겠는가. 어긋남이 있는 것은 모두 공경하지 않고 바르지 않기 때문이다."[63]

유가에서 성현이 되는 공부는 다른 것이 아니다. '경이직내敬以直內'하고 '의이방외義以方外'하는 공부와 '사무사思無邪'와 '무불경毋不敬'을 실천하는 것에 있다. 율곡 이이도 "'사무사'와 '무불경' 이 두 구절을 벽에 걸어두고 잠시라도 잊지 말아야 한다"[64]고 강조한 바와 같이 '사무사'와 '무불경'은 중국유학자 뿐만 아니라 조선조 유학자들이 지향하는 수양론의 핵심이 되는데, 유가가 지향하는 모든 예술론의 핵심도 이런 사유에서 크게 벗어나지 않는다.

'무불경'은 예를 행하는 어떤 상황[즉 형식]에서도 항상 공경하는 마음[즉 내용]을 가지고 대하라는 것이다. 『대학』6장의 '성의장誠意章'[65]과 『중용』1장에서 말하듯이, '신기독'과 '무자기'는 항상 타인에게 보임을 통해 평가받는 나를 어떤 나로 만들어야 하는지에 대한 수양론의 핵심이 된다. '사무사'는 공자가 『시경』300여 편의 시가 말하고자 한 궁극적인 것을 한마디로 요약할 때 한 말이다.[66] 이 '사무사'를 『시경』의 시에 적용하면 "낙이불음樂而不淫, 애이불상哀而不傷"이라 평한 「관저關雎」의 시 내용을 들수 있다. '사무사'는 결국 유가가 지향하는 '성정지정性情之正'을 중시하는 중화中和미학의 핵심이 된다.[67] 이황의 서예정신의 핵심은 이런 중화미학을 실현하고자 하는 것에 있다.

이황이 경외敬畏적 차원에서 수양론의 핵심으로 삼은 '사무사思無邪, 무불경毋不敬' 등 열두 글자는 단순히 서예 작품 그 자체로만 의미가 있는 것은 아니었다. 그것은 올곧은 선비로서 이 세상을 살아가는 삶의 전형이었고, 아울러 후대에도 영향을 끼쳤다. 『갈암집葛庵集』에 실린 동강東岡 김우옹金宇顒(1540~1603)의 행적에서 이런 점을 확인할 수 있다.

(동강 김우옹은) 적소謫所에 이른 뒤 작은 서재를 짓고 '우암寓庵'이라 이름 붙이고 또 '성건당省愆堂'이라고 이름 붙였다. 퇴도退陶 이황李滉 선생이 손수 쓰신 '사무사思無邪, 무불경毋不敬' 등 12글자를 자리 오른쪽에 걸

어놓고 날마다 그 안에서 글을 읽었고, 『속강목續綱目』 등의 책을 찬술하였다.[68]

이황은 서예를 기교의 공졸을 따지는 것 혹은 서예의 본질에서 어긋난 것을 경계하면서, 서예를 '경'의 상태에서 '물망勿忘·물조장勿助長'하는 자연스러움을 담아내는 마음 수양 공부의 하나로 이해했는데, 그런 서예 정신을 가장 잘 실현한 작품은 바로 '대자大字'로 쓴 〈무불경〉, 〈신기독〉, 〈무자기〉, 〈사무사〉다. 그 글씨들에는 엄정嚴整하면서도 단아端雅한 이황의 성품과 기상이 그대로 녹아나 있는데, 이런 작품들은 이른바 '거경居敬' 공부의 서예적 실현 및 '서이재도書以載道'를 실현한 것이다.

5
–

심성도야와 서여기인書如其人적 서예정신

'서여기인'은 한 마디로 말하면 소식蘇軾이 "옛날에 서를 논하는 경우 그 평소의 삶을 논하였다. 만약 그것에 적합한 사람이 아니라면 기교적으로 잘 썼다 하더라도 귀하게 여기지 않았다"[69]라고 말한 바와 같이 작가가 평소 어떤 사람이었고 어떤 삶을 살았는가 하는 것을 기준으로 하여 작품을 평가한다는 것이다. 따라서 황정견黃庭堅이 "서예를 배움에 반드시 흉중에 도의道義가 있어야 하며 성철聖哲의 학문으로 넓혀야 한다. 만약 심중에 준칙이 없다면 글씨가 종요나 왕희지와 같다고 해도 속된 사람에 지나지 않는다. 나는 소년을 위하여 말한 적이 있는데, 사대부가 처세하

는 데 많은 행위를 할 수 있지만 오직 속되어서는 안 된다고 생각하였다. 한 번 속되면 치료할 수 없기 때문이다"[70]라고 말하듯이 동양예술론에는 일종의 도덕적 인격수양을 예술적 소양보다 더 우선시하는, 예술이 윤리에 종속되는 일종의 인품, 인격결정론이 있다.

'서여기인'적 사유로 인해 유학자들이 주로 도의나 성철의 학문을 강조하며 또 어떤 삶을 살았는가 하는 점을 문제 삼는 경우가 많다. 이 같은 사유는 이후 유학자들의 서예관에서 하나의 전범이 되는데, 조선조 유학자 혹은 문인사대부들에게도 예외는 아니다.

> 왕희지 필법 본받았다니, 부질없는 허명이라,
> 습기만 같아져서 도성을 즐기지 못하네.
> 돌아가 『도덕경』(혹은 『황정경』) 쓰는 것은[71] 나의 할 일 아니거니,
> 임지臨池하느라 늙는 것도 잊고 진서眞書,[72] 행서行書 익히네.
> (왕희지가 평소에 복식服食과 양성養性을 좋아하고 도성에 있기를 즐기지 않았기에
> 이렇게 말한 것이다)[73]

이상은 이황이 1569년 김부필에게 보낸 시찰詩札에서 서예와 관련된 자신의 삶을 말한 것으로, '임지하느라 늙는 것도 잊었다'는 것은 이황이 그만큼 서예에 푹 빠졌음을 의미한다. 여기서 왕희지가 복식과 양성을 좋아하여 도성〔서울〕에 있기를 즐기지 않았다는 것은 일종의 은사적 삶을 통한 양성을 추구하는 것이다. 삶의 방식이 이렇다면 이 경우 서예도 삶을 닮아 보다 방일한 맛을 담아내곤 한다. 하지만 이황은 유학자가 지향하는 명도구세明道救世 정신을 한시도 놓지 않은 진정한 유학자였다. 도성에 있는 것을 좋아하지 않는, 즉 현실 정치에 일정 정도 거리를 두고 전원으로 돌아가는 삶이나 때로는 은사적 삶을 살고자 하는 바람이 있었다. 그는 그렇다고 유학자가 추구하는 정신과 사명감을 버린 것은

아니다.

특히 이황은 서예에서 일종의 정신우위론을 주장하는데,[74] 이것을 이기론에 적용하여 말하면 '이발理發'의 예술이어야 한다는 것이다. 다른 식으로 말하면, 앞서 "자법은 이전부터 심법의 나머지〔자법종래심법여字法從來心法餘〕"라 하듯이 서예는 심법의 예술이어야 한다는 것과 통한다. 이 같은 '이발'에 근간한 심법의 예술은 그가 쓴 자체에도 그대로 나타난다. 행서도 익혔지만 진서 즉 해서楷書를 익힌다는 것은 그만큼 이황이 방정한 서체 즉 이발적 차원의 서체를 좋아하였음을 의미한다. 실제로 이황의 서예 작품은 이발적 사유를 담은 서체가 많다.

이황의 필법은 처음에는 왕희지로 대표되는 진법晉法을 따른 것으로 알려져 있다. 이런 점에 대해 정유일鄭惟一은 이황 필법의 연원과 지향한 미의식을 언급하고 있다.

> 선생의 필법은 처음에 진법을 따르셨고, 나중에는 뭇 체를 섞어서 취하였다. 무릇 '굳세고 강건하며, 반듯하고 엄숙함〔경건방엄勁健方嚴〕'을 위주로 하였다.[75]

정유일의 말은 두 가지 사항을 말해준다. 하나는 이황 서예의 근원과 그 변천 과정이고, 다른 하나는 외형적 형식미의 특징이다. 먼저 진법을 따랐다는 것을 굳이 한마디로 말하면 왕희지체를 숭상한 것이라 할 수 있다. 하지만 '뭇 체를 섞어서 취하였다'라는 것은 왕희지만을 고집한 것은 아니었다고 본다. 유가적 중화미에 근간한 방정함을 잘 표현하고 있는 "굳세고 강건하며, 반듯하고 엄숙함을 위주로 하였다"라는 것은 일종의 서체에 나타난 '이발'적 표현을 말한 것이며, 아울러 '경'에 바탕을 둔 서예정신의 외형적 형식미를 밝힌 것이다. 다음과 같은 언급도 마찬가지다.

선생의 필법은 '단아하면서도 힘이 있고 우아하면서도 후중하여〔단경아중端勁雅重〕' 그 사람의 됨됨이를 닮았다. 그 큰 글자 또한 '반듯하고 엄숙하면서 정제되어〔방엄정제方嚴整齊〕' 다른 명가들이 단지 '기이하고 괴이함'을 숭상하는 것과는 다르다.[76]

여기서는 이황 글자체의 외형적 형식미를 서여기인적 시각을 통해 말하면서 '기이하고 괴이한 것을 숭상하지 않았다'는 점을 첨가하고 있다. '기이하고 괴이한 것'은 앞의 '방일함'과 결국 같은 차원이다. 이황은 이런 것을 배척하는데 그것은 단순히 서체에만 적용되는 것이 아니라 그 마음가짐 혹은 마음 상태와도 관계가 있기 때문이다. 이런 점은 이황 서예에 나타난 기상론과도 관련이 있는데, 아래에서 이와 관련된 것을 다시 보기로 한다.

유가적 사유 틀에서의 기이함은 명대의 항목項穆이 『서법아언書法雅言』 「정기正奇」에서 말한 "기이함은 바른 것 안에서 운용되고, 바름은 기이한 가운데 벌려 있다. 바르면서 기이함이 없으면 비록 장엄하고 깊이가 있고 착실하나 항상 소박하고 후중하고 문채가 적다. 기이하면서도 바르지 않으면 비록 웅건하고 상쾌하며 생동감이 있으면서 연미하나 속임이 심하고 사나워 우아함이 결핍된다(…) 세상에서 일정함을 싫어하고 새로운 것을 좋아하는

퇴계退溪 이황李滉, 〈제김사순병명題金士純屏銘〉

자는 매번 바른 것을 버리고 기이함을 사모하는데, 기이함은 반드시 구하지 않더라도 오래되면 자연히 이른다는 것을 어찌 알겠는가"[77]라는 사유가 적용된다. 혹은 명대 부산傅山이 "바른 것이 극도에 달하면 기이하게 된다"[78]라고 한 것처럼, 바름에서부터 시작해 시간이 흐르면 저절로 이루어져야지 인위적으로 조성하여 기이함〔奇〕과 바름〔正〕은 둘이 되게 해서는 안 된다.

이 같은 이황의 '단경아중'과 '방엄정제'를 추구하는 서예습관은 젊었을 때부터 이미 형성된 것이다. 학봉鶴峯 김성일金誠一(1538~1593)의 다음과 같은 언급에서 이에 대해 알 수 있다.

> 젊었을 때부터 반드시 방정하게 썼다. 비록 과거시험의 글이나 잡서를 옮겨 베낄 때에도 제멋대로 날려서 쓰는 경우가 드물었고, 또 일찍이 다른 사람에게 글씨를 구한 적도 없다. 이는 다른 사람이 '어지럽게' 쓴 것을 싫어했기 때문이다.[79]

방정함은 이황이 지향하는 궁극적인 미의식으로서, 마음이 정제되지 않은 상태에서 어지럽게 쓴 것을 싫어하고 더 나아가 다른 사람이 어지럽게 쓴 것 조차도 싫어했다는 것은 이황이 젊었을 때부터 얼마나 평소에 몸과 마음이 항상 단정하였는가를 단적으로 보여준다. 여기서 '방일함'과 더불어 '기이하고 괴이함'이나 '어지럽게 쓴다는 것'을 굳이 이기론에 적용하여 말한다면 모두 기발氣發 차원에 속한다.

여기서 우리가 또 주목할 것이 있다. 글자체가 바로 이황의 사람 됨됨이를 그대로 반영하고 있다는 것이다. 즉 심법의 예술로서의 서예는 이황에게는 그의 인품과 인격이 그대로 담겨 있는 '서여기인'의 예술로 나타났다는 것이다. 최립崔岦(1539~1612)은 「퇴계서소병지退溪書小屛識」에서 이황이 쓴 작은 병풍 글씨에 대해 언급한 적이 있는데, 그것을 통해

퇴계退溪 이황李滉, 〈강릉수망기자안江陵愁望寄子安〉
당대 여류시인 어현기魚玄機의 「강릉수망기자안江陵愁望寄子安」을
초서로 쓴 것이다.
*釋文: 楓葉千枝複萬枝, 江橋掩映暮帆遲. 憶君心似西江水, 日夜東流無歇時.

이황의 평소 서예에 임하는 모습을 엿볼 수 있다.

> 대개 글씨는 마음의 그림이다. 마음의 그림이 나타내는 바에서 진실로
> 그 사람을 상상해볼 수 있다. 하물며 선생의 글씨가 '단정하고 후중하
> 며 굳세고 긴밀함〔단중주긴端重遒緊〕'에 있어서랴. 비록 초서를 쓰더라도
> '바름〔정正〕'에서 떠나지 않았다. 평생 동안 마음에 공부를 게을리하지
> 않았고 글씨에도 반드시 좇지 않음이 없다.[80]

최립은 일단 '서여기인'적 사유에 바탕하여 이황의 글자체에 나타난

외형적 형식미를 이황의 인간 됨됨이와 연계하여 이해하고 있다. 여기서 주목할 것은 초서를 쓰더라도 '바름'에서 벗어나지 않았다는 것이다. 초서는 흔히 방일함과 관련하여 말하지만 유가적 차원에서는 '방일할 수 있는 초서가 절제된 해서의 맛'을 담고 있을 때 긍정적으로 보기도 한다.

이상 이황의 글씨에 담긴 미의식을 한마디로 말해보라면, 시에 대한 자신의 평가에서 그 단서를 찾을 수 있다. 이황은 약 2,000여 수의 시를 남겼는데, 자신의 시에 대하여 다음과 같이 말하고 있다.

> 선생이 일찍이 말하기를, 나의 시는 '마르고 담담해서〔고담枯淡〕' 좋아하는 사람이 그리 많지 않다. 그러나 내가 시에 대하여 기울인 노력은 자못 깊었다. 따라서 처음 읽어보면 차갑고 담담한 것 같지만〔냉담冷淡〕, 오래 두고 읽어보면 뜻과 맛이 없지 않을 것이다.[81]

'고枯'라는 단어는 깊은 의미를 담고 있다. 『장자』「제물론齊物論」에서 생기도 없고 아무런 움직임도 없는 듯한 것을 '고목사회槁木死灰'라 하듯이 '고'라는 단어는 자칫하면 무미건조한 생명성이 없는 단어로 오해될 수 있다. 주희는 고고枯槁한 사물에 성性이 있느냐 없느냐 하는 것에 관해 말한 적이 있다. 제자가 "고고枯槁한 사물에도 성이 있다니, 이것에 대해 어떻게 생각하십니까"라는 질문에 주희는 "고고한 사물에 생의生意가 없다고 하면 말이 되지만 생리生理가 없다고 말한다면 말이 되지 않는다"[82]라고 대답한 것이 그것이다. 이처럼 '고'자는 생리 혹은 생의라는 사유와 관련이 있다. '고'는 계절로 말하면 겨울인 셈이다. 봄에는 생기와 생의가 활발발活潑潑하기 때문에 그냥 봐도 알 수 있지만 겨울에 잎이 떨어진 나뭇가지에서는 생의가 외형상 잘 보이지 않는다. 그런데 중국화가들은 고고枯槁한 가운데 내재된 생리와 생의를 담아낸 형상을 표현하기를 좋아하였고 이런 점은 시와 서에서도 그대로 적용된다.

이황이 말하는 '고담'의 맛은 그냥 얼핏 맛봐서는 알 수 없는 맛이다. 도학자들이 즐겨 추구하는, 동양의 자연에 대한 독특한 사유를 반영하고 있는 맛이다. 이는 소식이 "밖은 말라 있어도 안은 윤기가 흐르니, 마치 담박한 것 같으면서도 사실은 농후한 것이다"[83]라고 말한 경지이다. 인위적인 화려함이나 기교를 부린다는 차원을 넘어서 기교를 부리지 않았지만 도리어 풍부한 기교가 담겨 있는 경지이다. '냉담'은 단지 차갑기만 한, 감동을 줄 수 없는 맛을 의미하지만, '고담'은 오랜 기간 인생을 살아오면서 체득한 삶의 깊이가 갖는 심오함, 그리고 극도로 정제된 맛을 담고 있는 담담하면서 무미한 것 같지만 전혀 무미하지 않은 깊이 있는 맛이다.

이황은 서예가 심법의 예술이어야 함을 강조하며 아울러 서여기인적 사유에서 서예를 이해하고 있다. 이런 사유를 이기론에 적용하면 서예가 '이발'의 예술이어야 함을 말한 것인데, 그 이발적 예술은 고담枯淡과 방정方正함을 추구하는 예술정신으로 나타났다.

6
–
나오는 말

이황은 유가의 도학적 세계관을 기본으로 하면서 심법 예술로서의 서예를 말하였다. 특히 경을 바탕으로 한 심법과 관련지어 자신의 서예관을 말하면서, 마음이 리理와 하나가 되게 하고 도체道體가 유행할 수 있게 하는 물망·물조장의 심태心態를 강조하였다. 아울러 방정함과 '고담'한

맛을 담아내는 '경'의 예술, 이발의 예술로서의 서예를 말하였고, 이런 사유에 바탕하여 조맹부와 장필의 서체와 서풍을 비판하였다. 이황은 왕희지를 대표로 하는 진법晉法을 따르기는 했지만 그대로 묵수한 것은 아니고 여러 가지 서체를 자신의 것으로 만들어 반듯하면서도 단아한 자신의 삶을 그대로 담아내는 서예 세계를 펼쳤다.[84] 이 같은 서예관은 유가의 온유돈후溫柔敦厚한 미와 중화미中和美를 강조하는 주자학을 추종하는 유학자의 서예관이며, 그것에는 윤리적인 성격이 강한 서예정신이 담겨 있다.

결론적으로 말하면, 이황이 말하고자 했던 서예정신은 이황의 극존무대極尊無對로서의 리理를 중시하는 근본 철학사상과 별개의 것이 아니었다. 그의 사람 됨됨이와 행동거지 및 서체가 담고 있는 '경건방엄함', '방정단중함', '단경아중함', '방엄정제함', '단중주긴함'은 이발적 미의식이 드러난 풍격이다. 아울러 '문이재도文以載道'의 서예적 적용인 '서이재도書以載道'적 차원에서 서를 말한 것이라 할 수 있다.

이같이 이황이 이발중시적 사유에서 출발하여 경을 강조하고 서여기인적 서예인식을 보여준 서예관은 옥동 이서의 『필결筆訣』에 많은 영향을 주었다.[85] 특히 이서의 조맹부와 장필에 대한 언급에서 이런 점을 확인할 수 있다. 이서는 『필결』「논권경論權經」에서 당시 자신의 시대를 정법正法이 민멸된 시대로 본다. 그리고 정법과 심법을 왕희지와 연계하면서 송대의 소식, 미불米芾, 원대의 조맹부, 명대의 장필, 문징명文徵明, 조선조의 황기로黃耆老 등은 심법을 잃어버리고 이단에 흘러갔다는 이단관을 전개하는데 이 같은 평가도 이황의 영향이 있었다고 본다.[86] 이서는 『필결』「변정법여이단辨正法與異端」에서 한 번 더 서예가 중에서 이단에 속하는 사람 중에서 심한 자로 소식, 조맹부, 장필, 황기로, 한호 등을 꼽는데,[87] 조맹부에 대해서는 특별히 한 부분을 마련하여 서여기인 차원에서 "마음 씀이 바르지 못하고 정법을 거스르기 때문에 획의 법이

간사하고 자법이 간교한 것이 세속에 아첨하는 듯하다"[88]는 매우 심한 비판을 하였다. 이서의 이 같은 비판은 당연히 조선조 초기 안평대군 이용부터 즐겨 써 오던 조맹부의 송설체에 대한 부정적인 시각과 왕희지 추앙 의식을 담고 있는데, 이런 점은 이황의 서예정신과 통한다고 할 수 있다.

물론 조선조 모든 유학자나 사상가들이 이황의 이런 서예인식이나 서예미학을 전범으로만 여긴 것은 아니다. 예를 들어 이황이 문제 삼은 장필에 대한 이용휴李用休(1708~1782)[89]의 평가를 보자.

첩이 모두 수십 장인데, '기이한 변화'가 여러 가지로 표출되어 한 점의 '속된 기운'도 없다. 그리고 쓰여 있는 시와 문이 다 함께 자기 작품인데, 또한 '굳세고 단단하여' 매우 좋으니, 이른 바 "숲을 뒤적이면 난초와 지초 아닌 것이 없다"고 하는데, 어찌 이 노인의 예술에 뛰어남이 이와 같은가?[90]

18세기라는 이황과 다른 시대에 살았던 이용휴는 장필 글씨의 기이한 변화를 먼저 인정하였다. 속된 기운이 없고 굳세고 단단하다는 평가에는 이황의 평가와 완전히 상반된 평가다. 작품 하나하나가 '숲 속의 난초와 지초와 같은 향기가 난다'는 것은 서여기인의 맥락에서 이해될 수 있는 말이다. 동일한 작가에 대해 평가가 이처럼 다른 것은 결국 미의식에 대한 기준의 차이와 평가자 간의 철학 차이가 있기 때문이다. '환아還我'[91]를 주장했던 이용휴의 장필 서예에 대한 평에서 중국 명대 공안파公安派[92]와 노장의 사유에 영향 받은 흔적을 확인할 수 있다.

이같이 이발을 중시하고 그 이발 사유가 서예 창작에 그대로 담겨져야 한다는 이황의 정심正心으로서의 서, 심성도야로서의 서, 위기지학爲己之學 차원으로서의 서에 대한 서예인식은 일정 부분에서는 한계가 있다.

하지만 "고인도 날 못 보고 나도 고인을 못 뵈었다. 하지만 고인이 가던 길 앞에 있으니 아니 갈 수는 없다"[93]는 법고法古적 차원에서의 서예를 거론할 때는 하나의 전범으로 삼을 만하다.

제 5 장

퇴계退溪 이황李滉 : 심화心畵로서의 서예인식과 기상론氣象論

1
–
들어가는 말

중국은 물론 조선조에서 전문적인 서예가를 규정할 때 흔히 두 가지 관점에서 접근하곤 한다. 하나는 예술적 차원에서 접근한 것으로, 법도와 기교 측면에서 탁월함을 보인 인물을 서예가로 규정하는 경우다.[1] 이런 접근 방식은 대부분의 예술에서 취하는 일반적인 것에 속한다. 다른 하나는 예술적 재능 이외의 것을 가미해 평가하는 것으로, 이른바 한 작가의 서예 작품을 윤리적 삶을 가미해 평가하는 일종의 인품결정론적 평가다. 이런 평가 방식은 비록 기교와 법도 측면에서 예술적 재능을 보인 서예가보다는 손색遜色이 있지만,[2] 서예적 재능과 기교 이외의 요소를 가지고 서예가로 규정하는 것이다.[3] 이 같은 평가에는 그 인물의 뛰어난 인품과 학식이 한 몫을 한다.

여기서 주로 다루고자 하는 것은 후자의 경우로서, 흔히 문인서예가, 학자서예가로 평가받는 인물들이다. 이런 경향은 주로 유학자들의 서예 세계를 평가할 때 더욱 자주 나타나는데, 예를 들어 말한다면 중국의 주희朱熹, 한국의 이황을 서예가로 평가하는 경우가 그렇다. 한국 서예사에서 예술적 재능을 보인 서예가를 말할 때 이황은 일반적으로 거론되지 않는다.[4] 하지만 어떤 입장에서 서예가를 규정하느냐에 따라 때론 존경받는 서예가로 평가되는 경우도 있는데, 이 경우는 후자의 입장과 관련된 이른바 '서여기인' 입장과 '기상론' 입장에서 거론하는 것에 속한다.

본 책에서는 이황 서풍에 담긴 미의식을[5] '서書, 심화心畵' 및 '서여기인書如其人'에 바탕한 기상론 측면에 초점을 맞추어 규명하고자 한다.[6] 그

주희朱熹, 〈성남창화시城南唱和詩〉
송宋 효종孝宗 3년1167에 주희가 성남城南을 방문하여 장식張栻에게 써준 시권詩卷이다.
필획과 결구가 가지런하여 단아한 맛을 풍기는 행서 작품이다.

방법론으로는 이황이 『심경부주心經附注』[7]를 '사서四書' 및 『근사록近思錄』에 못지않게 중시한 점을 상기하면서, 논지 전개 과정상 필요한 경우 이황의 서예인식을 『심경부주』에 언급된 문장을 통해 접근하고자 한다.

<div align="center">

2

–

'기상론'과 필의筆意에 담긴 서예의 '소이연所以然'중시

</div>

이황의 서예미학을 이해하는 데 많은 도움을 주는 것은 주희의 예술에 대한 인식이다. 이런 점에 대해서 앞서 간재艮齋 이덕홍李德弘(1541~1596)은 이황이 글씨 쓰고 시 짓는 것을 통해 말했다.[8]

주희는 이황 학문의 전범일 뿐만 아니라 서예의 경우도 마찬가지였다. 이덕홍의 말 가운데 '우연히'라는 말은 이황이 평소 어떤 자세로 글씨를 쓰고 시를 지었는가를 매우 상징적으로 말해준다. 이런 발언은 어떤 한 글자를 쓰더라도 '점과 획이 정돈되지 않은 것이 없을 정도'로 항상 정제엄숙함을 견지한 이황이 서예 창작에서 경을 얼마나 강조했는가와 잘 통한다. 그런데 이처럼 이황의 서예에 대한 기본 인식은 주희와 같았지만, 글자를 통해 표현된 기상은 달랐다.[9] 이황의 서풍은 주희보다 엄정하고 정제된 맛이 있으면서도 단아함을 보였는데, 이런 점은 이황의 온화한 성품과 도학적 인품 및 그 기상이 반영된 것을 보여준다.

주희의 예술에 대한 기본적인 이해를 보여주는 것은 「자양금명紫陽琴銘」에서 말하고 있는 다음과 같은 사유다.

그대〔=금琴〕는 중화의 바른 본성을 기르고, 그대의 분욕忿欲의 사특한 마음을 금하나 천지〔=건곤乾坤〕는 말이 없어도 사물에는 법칙이 있으니, 나는 홀로 그대와 더불어 그 깊은 이치를 캐노라.[10]

　주희가 '금琴'을 켜는 행위는 '금'을 켜서 단순히 즐거움을 얻고자 하는 것이 아니다. 이것은 두 가지 점을 말해준다. 하나는 '금'을 통해 중화의 정성을 기르고 분욕의 사심을 금한다는 윤리론적 수양론과 관련된 의미 부여다. 다른 하나는 천지 대자연에 깃든 '유물유칙有物有則'에 대한 원리를 탐구하겠다는 형이상학의 우주론과 관련된 의미 부여다. 주희의 이런 발언은 전통적으로 문인들이 '금'이라는 악기가 갖는 특성을 미학적, 철학적 측면에서 의미를 부여한 것에 속한다. 이황을 존숭하는 이만부는 '금을 켠다는 것'은 마음의 바른 것이 손에 의해 우아하게 그대로 표현되는 것임을 말한 적이 있다.[11] 여기서 '금을 켠다'는 것을 '글씨를 쓴다'는 것으로 바꾸어 이해해도 유가 사유에서는 전혀 문제가 없다. 다만 어떤 마음 상태에서 '금을 켜고' '글씨를 써야' 옳은 것인지 하는 질문에 대한 구체적인 답만을 구하면 된다.

　주희를 비롯한 유학자들이 '금'을 통해 단순히 열락悅樂 차원의 즐거움을 누리고자 하지 않았다는 사유를 더 확장하면, 바람직한 예술이란 '완물상지玩物喪志'가 되어서는 안 되고 '완물적정玩物適情'이어야 함을 의미한다. '심화心畵'로서의 서예가 이 같은 '완물적정'을 추구한다는 점에서는 마찬가지다. 더불어 특히 유가는 바람직한 서예를 거론할 때 수양론 측면에서 '경'을 강조하는데, 이처럼 경을 강조하는 사유에는 서예의 기상론적 이해가 담겨 있음에 주목할 필요가 있다. 앞서 본 것처럼 '기상'이란 용어는 송대에 이르면 이른바 '도덕화된 신체'에서 나오는 덕의 기운, 인품 등과 관련된 바람직한 인간상에 깃든 도덕품성, 인격심미경지를 '기상'이란 범주로 사용하는 경우가 많았다. 성인聖人되는 공부를 강조하

는 주희는 이런 점에서 기상의 중요성을 다음과 같이 말한 적이 있다.

> 모름지기 마음으로 침잠해 들어가고 묵묵히 기억하며 완미하고 탐색하
> 기를 오래 해야 거의 자득하게 된다. 학자가 성인을 배우지 않으면 그
> 만이지만 배우려고 한다면 모름지기 성인의 기상을 깊이 음미해야 한
> 다. 개념만 이해해서는 안 되니, 이와 같이 하면 문자를 강론하는 것에
> 지나지 않을 뿐이다.[12]

외적 형식미 차원의 문자가 갖는 개념 이외에 체득해야 할 것은 바로
성인의 사유와 행동거지에 담긴 덕의 기운 즉 '기상'이라는 것이다. 주희
의 이런 기상론은 서예 감상에도 그대로 적용된다. 주희는 왕희지王羲之
의 「십칠첩十七帖」을 보고 왕희지 서예작품을 제대로 감상하려면 써진
글씨의 외적 형식미[이른바 소연所然]도 중요하나 작가의 마음이 담긴 '필
의筆意'와 그 '필의'에 담긴 기상을 올바로 이해하고, 아울러 왜 작가가
그런 글씨를 썼는지 하는 '소이연所以然'을 알라고 말한다.

> 그 필의를 완미하니 종용하면서도 여유가 넘쳐흐르고 기상이 초연하여
> 법도에 구속됨이 없고 법도에서 벗어난 것도 없으니 진실로 하나 하나
> 자기의 '흉금으로부터 나온 것'이다. 가만히 생각하건대 (서예가 무엇인지
> 를 제대로 모르는) 서예가 부류들은 겉으로 드러난 형식적인 아름다움만
> 알뿐이지 왜 위대한 서예 작품이 아름다운지 하는 그 근본 이유를 모르
> 고 있다.[13]

'흉금으로부터 나온 것'은 『대학』 6장에서 말하는 '성중형외誠中形外[성
어중誠於中, 형어외形於外]'에 근간한 사유로서, 서예가 '심화'라는 점을 입증
할 수 있는 철학적 근거로 작용한다. 왕희지 「십칠첩」이 왜 아름다운

것인지 알려면, 드러난 형상적 차원의 필적筆跡〔소연미所然美〕만을 보지 말고 왜 그것이 아름다운 것인지에 관한 근원적인 '소이미所以美〔소이연지미所以然之美〕'를 보라는 것은 필적에 녹아 있는 왕희지의 인간 됨됨이와 인품 및 학식 등을 보라는 것을 의미한다. 그것은 결국 왕희지 서예에 담긴 기상을 이해하라는 것인데, 그것은 서예에서 나타난 인격미학의 한 흔적을 보여준다.

주희가 서예작품을 감상할 때 '소이연자所以然者'를 감상하라는 감상법은 특히 유가의 이른바 '16자 심법心法'[14] 혹은 '존천리存天理, 거인욕去人欲'의 윤리적 차원의 미적 경지를 담아내고자 한 유학자들의 서예세계를 이해할 때 매우 유효하게 작용한다. 이제 그 구체적인 예를 이황의 서예세계를 통해 알아보고자 한다.

<div align="center">

3

—

'심화心畵'로서의 서예인식과 '기상론氣象論'

</div>

조선조 유학자들이 서예를 논할 때 자신들의 조상이나 사승 관계 등과 관련된 유묵을 모아 그 유묵이 갖는 미적 경지에 대해 논한 것을 발견할 수 있다. 그런 경향에는 서예의 기상론적 이해가 담겨 있다. 이런 경향은 조선조 유학자들의 서예인식을 규명할 때 『대동서법』 등과 같이 유명 서예가들의 글씨를 모아 첩을 만든 경우와 후손들이 자신들 조상의 글씨를 모으거나 혹은 스승이나 학파를 중심으로 하여 모은 경우는 구별하여 이해할 필요가 있음을 말해준다.

일단 조선조 유학자들이 필적을 모으는 경우 앞서 말한 바와 같이 도통관 혹은 기타 도맥, 문하, 학파 등이 복합적으로 작용하여 수집된다는 점에 주의할 필요가 있다.[15] 즉 제현諸賢들의 글씨를 모아 첩으로 만드는 것은 『대동서법大東書法』과 같이 서예가로서 이름을 날린 인물들의 글씨를 모아 첩을 만드는 것과 출발한 동기가 다르다는 것이다. 『향은집鄕隱集』에서 가정稼亭 이곡李穀(1298~1351)의 필적을 보고 "그 필의를 보면 그 심법心法을 알 수 있고, 그 기상을 볼 수 있으니 또 어찌 소기小技로 여겨 소홀히 할 수 있겠는가? 이 유적을 살펴보니 아조我祖의 심법이고 기상이다"[16]라며 기상론의 관점에서 이곡의 글씨를 평한 것은 그 하나의 예다. 이제 이런 점을 이황의 서예인식에 적용하여 고찰해보자.

이만부는 앞서 한 인물의 됨됨이와 학식을 알려면 그가 지은 책을 보거나 읊은 시를 보면 되지만, '마음의 그림'으로 여겨지는 글씨에 대해서는 이황과 성수침을 예로 들어 말한 적이 있다.[17] 필적을 통해 이황과 성수침의 '기상'을 단적으로 알 수 있다는 것에는 그 필적에 이황과 청송의 삶과 인품이 그대로 담겨 있다는 것을 의미한다. 이런 점에서 유학자들의 필적은 순수예술성 이외의 인품론적 평가가 동시에 담고 있다.

김뉴金紐는 왕희지와 조맹부를 중심으로 하여 우리나라 역대 유명한 서예가[김생, 이암, 성임, 정난종, 강희안, 이용, 성수침, 황기로, 송인, 이황]를 평가한 적이 있는데, 이황의 경우에는 특히 기상론 관점에서 평가한 것에 주목할 필요가 있다.[18] 이황이 쓴 '점필재서원'의 '필'자의 방정한 형태에 담긴 형식미를 이황의 특립한 기상과 연계하여 이해한 것은 서예의 기상론의 전형적인 이해에 속한다. 앞서 이황의 서풍을 '사람됨을 닮았다[類其爲人]'는 관점에서[19] 평가한 적이 있는데, 이런 점을 기상론 관점에서 의미를 부여해보자.

다른 명가들의 서풍인 '기이하고 괴이하다는 것'을 이기론에 적용하여

말한다면, '기발氣發의 예술'에 해당한다. '이발이기수지理發而氣隨之'와 '기발이이승지氣發而理乘之'를 주장하되 궁극적으로는 리理를 '극존무대極尊無對'와 '불물어물不物於物'의 존재로 여기는 이황은 '이발'의 철학을 서예에 적용하여 실천하고자 했다. 아울러 글씨가 '그 사람 됨됨이'를 닮았다는 서여기인書如其人적 발언은 이황 서예의 기상론 측면을 말한 것으로 이해할 수 있다.

과거 옛 인물들은 경계가 되는 말이나 잠언을 벽에 붙여 놓고 자신의 기운을 다스리고 마음을 수양하고자 하는 계기로 삼곤 하였다. 이런 점과 관련해 『심경부주』「예기禮記·예악불가사수거신장禮樂不可斯須去身章」에 나오는 주희의 말을 보자.

> 주희가 말하기를, 화정和靖 윤공尹公이 한 서실을 '삼외재三畏齋'라 이름하니, 이는 '천명을 두려워하고 대인을 두려워하고 성인의 말씀을 두려워한다'는 뜻을 취한 것이다. 말년에 작은 종이에 성현이 보여주신 '기운을 다스리고 마음을 기르는 요점'을 손수 써서 집의 벽에 붙여 놓고 스스로 경계하였다. 내가 삼가 생각하건대, 선현들은 덕을 진전시키고 업을 닦기를 게을리 하지 아니하고 죽은 뒤에야 그만두었으니, 그 마음의 밝음과 맑음을 오히려 알 수 있을 듯하다.[20]

유학자들은 항상 책을 읽으면서도 자신을 단속하고 수양하지만 거처하는 곳의 이름을 지을 때 단속하고 수양하고자 하는 마음을 담아서 짓거나 또는 성현이 보여주신 '기운을 다스리고 마음을 기르는 요점' 등을 자신의 눈이 미치는 곳에 걸어두고 경계하곤 하였는데, 이런 현상은 유가들이 얼마나 자신들을 혹독하게 단속하고 수양했는지를 잘 보여준다. 이런 삶은 이황에게도 적용하여 이해할 수 있다.

이황의 서풍에는 그가 일생 동안 익힌 학문이 그대로 녹아 있다. 이

른바 '서이재도書以載道'적 서풍과 도학道學적 서풍이 그대로 보였다는 것인데, 이런 점은 결국 기상론 차원의 서예로 귀결된다.

4
–
나오는 말

이상 '서書, 심화心畵'라는 관점에서 이황의 서체書體에서 풍기는 '경건방엄勁健方嚴', '방정단중方正端重', '단경아중端頸雅重', '방엄정제方嚴整齊', '단중주긴端重遒緊'의 풍격들은 서여기인 및 기상론적 차원에서 이해할 수 있고, 이황이 지향한 서풍은 궁극적으로는 '이발理發'이 추구하는 사유를 실현하고자 한, 이른바 '서이재도書以載道'적 차원과 도학道學실천 차원의 결과물이란 점을 살펴보았다. 그 방법론으로 이황이 『심경부주心經附注』를 '사서四書' 및 『근사록近思錄』 못지 않게 중시한 점에 초점을 맞추어 규명하였다. 결과적으로 이황의 서예인식에 결정적인 영향을 준 것은 정호와 주희의 서론이고, 그 귀결점은 서예창작에서 '지경持敬'을 강조한 것임을 확인하였다.

이런 점에서 이황의 서예정신을 이해하는 데 특히 주목할 것은 『심경부주』에 대한 이황의 관심이었다. 이황이 「습서習書」에서 말한 서예에서의 '심법'이란 용어는 『심경부주』에 나타난 '심'에 대한 사유 및 '경'과 관련이 있기 때문이다. '이발이기수지理發而氣隨之'와 '기발이이승지氣發而理乘之'를 주장하되 궁극적으로는 리理를 '극존무대極尊無對'와 '불물어물不物於物'의 존재로 여기는 이황은 특히 '이발理發'차원의 철학을 서예에 적용하

여 실천하고자 했다. 이에 중화미학中和美學을 표현하고자 한 이황의 서풍에는 그의 일생동안의 학문이 그대로 녹아있다. 따라서 이황의 '서이재도書以載道'적 서풍과 도학道學적 서풍은 이황의 인품과 학식이 반영된 기상론氣象論 차원의 서예로 귀결되었고, '그 사람 됨됨이'를 닮았다는 '서여기인書如其人'적 발언은 이황 서예를 기상론 측면으로 이해할 수 있음을 밝혔다.

이런 이황의 서예인식은 그가 지향한 삶이 반영되어 있다. 이황이 도산에 '은거구지隱居求志'하면서 살아온 삶을 잘 말해주고 있는 것은 「도산십이곡」이다. 이황은 세속적인 공명과 시비를 떠나[21] 도산에서 '독만권서讀萬卷書'하는 가운데 얻을 수 있는 무궁한 즐거움을 꿈꾸었다.[22] 아울러 탈속脫俗 지향의 은일적 삶을 살고자 한 심정을 읊었는데 바로 「도산십이곡」의 9곡이 그것이다.

고인古人도 날 못 보고 나도 고인古人을 못 뵈.
고인을 못 뵈도 녀던 길 알픠 잇너.
녀던 길 알픠 잇거든 아니 녀고 엇덜고.

이황이 말하는 '고인'이란 다름 아닌 공자, 맹자, 주희 등과 같은 유가의 성현들로서, 이황은 그들이 지향한 철학과 삶을 그대로 실천하면서 따르겠다는 것이다. 이황의 이 같은 사유는 서예에 대한 인식에도 동일하게 적용되었다. 즉 정호가 말한 서예에서의 경敬과 주희가 말한 서예에서의 '소이연'을 알라고 하는 사유가 이황의 서예에 대한 인식에 그대로 적용되었다는 것이다. 이런 서예정신의 결과물은 서예의 기상론적 이해로 나타났다고 할 수 있다. 이황의 이런 서예인식은 이황을 존중하면서 "오직 왕희지만 중정中正함을 얻었으니, 왕희지를 일러 집대성했다고 하겠다"[23]라고 평가한 이서李漵의 서예관[24]에도 영향을 준다.

아! 세대가 내려오면서 시속이 말단을 추구하여 정법正法이 없어지고 임시방편의 사술詐術이 유행하여 세상을 속이고 사람들을 헷갈리게 하여 이르지 않는 곳이 없으니, 예나 지금이나 천하가 모두 도도히 거짓된 법을 쫓는 것이다. 그러므로 조조, 신라시대의 최치원, 송대의 소식, 미불, 원대의 조맹부, 명대의 장필, 문징명, 우리나라의 황기로의 필법이 성행하고, 장지張芝와 왕희지의 정법正法이 희미해져 전해지는 것이 없다. 그 사이에 본받는 자가 한 둘 있으나 혹 그 심법心法을 잃어버리고 이단異端에 흐르기도 하고, 혹 겉모양만 모방하고 그 깊은 뜻은 얻지 못하기도 했으니 애석함을 달랠 수가 없다.[25]

이서가 왕희지만이 서예의 심법과 정법을 제대로 얻고 장필을 비롯한 위 본문에서 부정적으로 거론한 서예가들을 이단시하는 것에는 결국 '소연所然'으로서 '의양依樣'이 아닌 서예의 깊은 뜻[오지奧旨]으로서의 '소이연자所以然者'에 대한 올바른 이해가 없었다는 점과도 통한다. 이런 이서의 서예정신은 이황이 지향한 서예정신과 일맥상통하는 점이 있다고 할 수 있다.

비록 청대에 비학碑學이 나타남으로써 약간 도전을 받기는 했지만 왕희지를 추앙하는 것은 한중서예사에서 큰 변함이 없었다. 즉 시대에 따라서 진대에는 운을 숭상했고[진상운晉尙韻], 당대에는 법을 중하게 여겼고[당중법唐重法], 송대에는 의를 취하였고[송취의宋取意], 원대에는 자태를 종으로 삼았고[원종태元宗態], 명대에는 풍취를 주로 하였고[명주취明主趣], 청대에는 박졸한 것을 구하였다[청구박淸求樸]고 하여 각각의 시대 특성에 맞는 미의식이 있었지만 그 중심에는 여전히 왕희지가 있었다. 왕희지 추앙에 담긴 미의식을 말하라고 한다면, 유가에서 말하는 온유돈후溫柔敦厚함을 기준으로 하는 중화미인데, 이 같은 유가의 중화미는 조선조 유학자들이 서예를 통해 표현하고자 한 예술성의 핵심으로 그 기본 사유를

제공한 대표적인 인물이 바로 지경持敬을 통한 심화로서의 서예미학을
전개한 이황이었다.

제 6 장

옥동玉洞 이서李漵 : 『필결筆訣』과
역리易理 차원의 서예이해

1

–

들어가는 말

조선조 서예이론서에서 '서書'를 『주역周易』과 관련지어 이해하는 전형적인 예를 발견할 수 있다. 그것은 바로 옥동玉洞 이서李漵(1662~1723)의 서예이론에 관한 저작물인 『필결筆訣』이다. 유가 사유에서 서예를 이해한 원대 정표鄭杓(?~?)도 『연극衍極』에서 서예를 『주역』과 연계하여 말하고 있지만 이서처럼 철저하게 『주역』의 시각으로 서예를 이해한 것은 없다. 우리나라에서 학문적인 측면에서 서예이론을 가장 먼저 제기한 것은 이서다. 즉 이서의 미간未刊 문집인 『홍도유고弘道遺稿』 제12권 하편下篇을 이루고 있는 『필결筆訣』은 우리나라 최초라고 해도 과언이 아닌 본격적인 서예이론서이다. 이 책의 특징은 서예를 철학 특히 『주역』과 결합하여 설명하고 있다는 점이다.

『필결』에 담긴 사상을 이해하려면 역리易理에 대한 이해, 『중용』의 중화론中和論, 주자학에서 말하는 정통과 이단의 관계, 권權과 경經의 관계 그리고 시중론時中論, 주자학의 핵심사상인 이일분수리一分殊理, 성경론誠敬論 등을 기본적으로 이해해야 한다. 특히 「여인규구與人規矩」의 상·중·하, 「필결론요筆訣論要」, 「잡론雜論」, 「총단總斷」, 「요지要旨」 상·하 등의 부분들은 주로 역리易理로 서書를 풀고 있기 때문에 역리에 대한 이해가 없으면 이해하기가 쉽지 않다. 그리고 역리에 대한 이해가 있다고 하더라도 그것이 서예에 구체적으로 어떻게 적용이 되는지를 알지 못하면 이서가 말하고자 하는 것을 제대로 알 수 없다.

이서는 평상시에는 말이 적었지만 경전을 토론하고 의리를 강론할 때는 마치 강물이 도도하게 흐르는 듯 하였으며, 위로는 조화성명造化性命

의 근원에서부터 아래로는 일상적인 일들에 이르기까지 두 끝을 묻고 연구하는 데 힘을 다하였다고 한다.[1] 여기서 조화성명造化性命의 근원을 밝혔다는 것은 특히 『주역』에 관심이 많았다는 것을 입증한다. 이 같은 『주역』에 대한 이해는 『필결』에 그대로 적용되고 있다.

이서가 역리를 서예에 응용하는 관점은 세 가지로 나누어 고찰할 수 있다. 하나는 서예의 획이 역리에 근거하고 있다는 것이다. 이것은 태극음양론太極陰陽論, 하도낙서론河圖洛書論이 중심을 이룬다. 예를 들면 「여인규구與人規矩」(상편上篇)[2] 모두冒頭의 "글씨는 『주역』에 근본 한다",[3] 「여인규구與人規矩」(하편下篇)의 "글씨는 하도와 낙서에 근본 한다",[4] 「필결론요筆訣論要」의 "글씨는 음양을 형상화한 것일 뿐이다"[5] 등이 그것이다. 다른 하나는 역의 중정론中正論이다. 「요지要旨」(하편下篇)의 "서법은 중정을 주로 하는 것일 뿐이다"[6] 등이 바로 그것이다. 마지막은 수시변역론隨時變易論 혹은 수시변통론隨時變通論이다.

이 같은 역리적 차원에서 이해한 이서의 이론은 이서가 처한 시대와 매우 밀접한 관련이 있다. 즉 『필결』에는 이서가 당시 조선조에 만연한 잘못된 서예에 대한 그의 비판적 입장이 반영되어 있고, 아울러 그가 처한 시대에 맞는 서예란 무엇인가에 대한 견해가 담겨 있다는 것이다. 그 같은 점을 역리를 통하여 말하고 있다고 본다. 특히 이런 점은 동국진체東國眞體의 성립과 매우 긴밀한 관련을 갖는다는 점에서 매우 중요한 시대적 의미가 있다.

이 글에서는 이서 『필결』에 나타난 서예이론을 태극음양론을 중심으로 살펴보되 특히 「혼원분판생획도混圓分判生劃圖」에 대한 역리적 분석을 통해 이해하고자 한다. 아울러 한국서예사에서 '이서' 하면 떠오르는 단어는 동국진체東國眞體인데, 이에 관하여 역리적 차원에서 의미를 분석하고자 한다.

퇴계退溪 이황李滉, 「태극도설太極圖說」(『성학십도』 제1도)

이황이 선조가 성군이 되기를 바라는 뜻에서 군왕의 도道에 관한 학문의 요체를 10개의
도〔태극도太極圖·서명도西銘圖·소학도小學圖·대학도大學圖·백록동규도白鹿洞規圖·심
통성정도心統性情圖·인설도仁說圖·심학도心學圖·경재잠도敬齋箴圖·숙흥야매잠도夙興夜
寐箴圖〕로 설명한 것. 본래는 「진성학십도차병도進聖學十圖箚幷圖」지만 「성학십도」로
명명한다. "무극이태극無極而太極"으로 시작하는 태극도설은 주돈이周敦頤가 「태극도太
極圖」를 해설한 도설圖說이다.

2
_
「혼원분판생획도混圓分判生劃圖」에 대한
역리易理적 분석

이서의 역에 대한 기본 입장은 윤리역의 입장에서 출발하고 있다. 특히 주돈이周敦頤의 「태극도太極圖」에 대한 이해가 서예이론에 그대로 적용되고 있다. 이런 점에서 주돈이周敦頤의 「태극도太極圖」와 「혼원분판생획도混圓分判生劃圖」의 상관관계를 보기로 한다.

이서의 『필결』을 이해하는 데 먼저 해결해야 할 것이 있다. 『홍도유고』 권12 권차 표기 앞부분에 별다른 언급 없이 실려 있는 5종의 도판인 「혼원분판생획도混圓分判生劃圖」에 대한 이해이다. 이서는 그것들이 무엇을 의미하는지를 구체적으로 밝히지 않아 우리는 그것이 무엇을 의미하는 것인지 추론할 수밖에 없다. 이 도판은 일단 혼원混圓이란 말과 그려진 원 및 기타 도형을 참조하면 무극無極(=태극太極)과 음양오행론陰陽五行論 그리고 하도河圖·낙서洛書를 연계하여 획이 어떤 과정을 거쳐서 만들어지는가를 밝힌 것이라 할 수 있다. 이 「혼원분판생획도」를 이해하는 데 주돈이周敦頤의 『태극도太極圖』를 참조할 필요가 있다. 이서는 북송시대 주돈이周敦頤(1017~1073)의 「태극도」에는 하도河圖와 낙서洛書 및 태극太極[7]의 이치가 담겨 있다고 본다.[8] 「태극도」의 구조를 염두에 두면서 「혼원분판생획도」에서 말하고자 하는 것이 무엇인가를 살펴보자.

먼저 「혼원분판생획도」에서 '혼원混圓'이란 혼성混成으로 이루어진 것이 미분화未分化된 것을 말한다. 이같이 미분화된 것은 무극無極 혹은 태극太極을 의미한다. 성리학자들은 무극은 바로 태극이라고 본다. 다만 무

극이라고 한 것은 태극의 무형無形적 요소를 말한 것에 불과하다.(본 책에 서는 이후에는 무극으로 한다) 이 같은 혼원을 그림으로 그린다면 동그란 원으로 그릴 수밖에 없다. 주돈이의 『태극도』의 둥근 원은 바로 혼원의 무극을 의미한다. 혼원의 무극을 이서가 말한 것에 굳이 적용시킨다면 점點이 될 것이다. 이서는 「여인규구與人規矩」(중편)에서 "획은 측에서 시작되는데, 측은 점이다. 점은 일이다. 점은 음양이 나누어지려 하면서도 나누어지지 않은 형상이다"[9]고 하기 때문이다. 점이란 음양이 나누어지려 하면서도 나누어지지 않은 형상이라고 하는 것을 태극과 음양의 관계에 적용시키면 점은 태극에 해당하면서 음양의 운동성을 이미 머금고 있는 경지를 의미한다.

이서가 영자팔법永字八法에서 말한 것을 참조하면 가로획〔늑勒〕과 세로획〔노努〕은 각각 양과 음을 상징한다. 성리학자들은 태극을 숫자로 굳이 표현한다면 '일一'로 표현하곤 한다. 이런 점에서 볼 때 점은 혼원이라 할 수 있고 또 태극이라고도 할 수 있다. 점〔측側〕을 태극으로 보는 것은 명대明代 악정岳正이다. 그는 『유박고類博稿』 권3에서 영자팔법永字八法에 대하여 다음과 같이 말한 적이 있다.

서가들은 영자팔법永字八法의 이치를 뭇 글자의 법에 적용한다. 나는 팔법이란 사법四法에서 근본한 것이고, 사법은 일법一法에서 근본한 것이라 생각한다. 즉 태극이 나뉘면 양의, 사상, 팔괘, 육십사효가 된다는 뜻이다. 그러므로 측側은 태극이다. 늑勒은 이끌어 펼친 것이다. 노努는 늑을 수직으로 내린 것이다. 측이 나뉘면 탁啄이 되고 책策이 된다. 노가 나뉘면 약掠이 되고 책磔이 된다. 노는 종從이고 늑은 형衡이다. 책은 왼쪽이고 탁은 오른쪽이다. 약은 기울었고 책은 눕혀있다. 이것을 알면 필의 이치를 알게 될 것이다.[10]

명대 악정岳正(1420~1474)은 『주역周易』「계사전繫辭傳」의 "역에는 태극이 있으니, 이것이 양의를 낳고, 양의는 사상을 낳고, 사상은 팔괘를 낳는다"[11]라는 원리를 적용하여 영자팔법의 이치를 설명하며 측側을 태극으로 이해하고 있다. 여기서 노努가 종從이고 늑勒이 형衡(=횡횡)이란 것은 노努는 가로획이고 늑勒은 세로획이란 것이다. 책策은 좌이고 탁啄은 우라는 것을 음양으로 따지면 책策은 양이고 탁啄은 음이라는 말이다. 이 같은 원리는 이서가 『필결筆訣』「여인규구與人規矩」에서 말한 영자팔법永字八法에 관한 것에도 그대로 적용이 된다.

다음은 혼원으로서의 무극이 분화가 되면 음양陰陽이 되는 단계와 관련된 이해를 보자. 예컨대 「여인규구與人規矩」(상)의 "획에는 일관된 뜻이 있다는 것은 무엇을 말함인가? 측에서 시작하여 가로획[늑(－勒)]과 세로획[노(丨努)]에서 완성된다"[12]고 하는 단계이다. 이 단계에서 우리가 반드시 주목할 것은 『태극도』에서 음양으로 분화된 것을 의미하는 두 번째 도형에서 '양속에 음이 있고, 음속에 양이 있다'는 점을 의미하는 도형이다. 양 없는 음 없고, 음 없는 양 없다는 것이 역리易理인데 이 같은 사유를 이서도 그대로 받아들이고 있다. 즉 좌측면은 기본적으로 양을 의미하는데, 이 부분에서 겉 부분의 큰 흰 부분은 양이고 속 부분의 작은 검은 부분은 음이다. 이서는 음과 양의 관계에 대하여 음양일체陰陽一體의 관점을 취한다. 즉 음이 스스로 음이고 양이 스스로 양이 되어 상련相連하지 않으면 일체가 되지 못한다고 한다.[13] 이 같은 음양관은 서예에도 그대로 적용된다.

사상四象으로 말하면, 좌측의 크고 흰 부분은 태양太陽(혹은 노양老陽)이고 작고 검은 부분은 소음少陰이다. 다음 우측면은 기본적으로 음을 의미하는데, 이 부분에서 겉 부분의 크고 검은 부분은 음이고 그 안의 작고 흰 부분은 양이다. 사상四象으로 말하면 크고 검은 부분은 태음太陰(혹은 노음老陰)이고 작고 흰 부분은 소양少陽이다. 「태극도」에서 말하는 이런

점을 잘 이해해야만「혼원분판생획도混圓分判生劃圖」도판3과 4를 이해할 수 있게 된다. 그리고 음양이 분화되면 오행五行이 된다고 본다.「태극도」에 대한 이런 예비적인 지식을 가지고「혼원분판생획도混圓分判生劃圖」를 분석해보기로 한다.

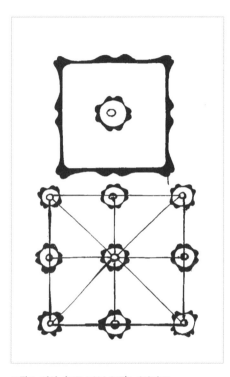

도판1 이서,〈混圓分判生畫圖〉: 洛書應用

1) 도판 1 : 이것은 획의 성립과정과 관련하여 방형方形의 낙서洛書를 응용하여 방형方形과 팔방八方 그리고 구궁九宮을 말한 것이다. 낙서洛書는『주역周易』의 후천後天과 관련이 있다.『필결』본문의 다양한 언급을 참조하면 낙서는 팔괘의 팔방 그리고 구주九疇 혹은 구궁과 관련이 있다. 도판 1이 형태로는 방형方形을 띠고 있는 것은「여인규구與人規矩」(하편)에서 "형태가 모난 것은 땅을 본뜬 것이다"[14]라고 말한 것처럼 땅을 본뜬 것이다. 이 도판은「여인규구與人規矩」(상편)에서 "획에는 상·중·하·좌·우가 있고, 획에는 팔방·오행이 갖추어져 있다"[15]고 하듯이 동서남북의 사정四正과 동남, 서남, 동북, 서북의 사우四隅(=사유四維)와 오행 및 중궁中宮을 포함하여 팔방과 구궁을 보여준다. 이것은 도판 2에 비하여 획이 보다 복잡해진 것을 의미한다.

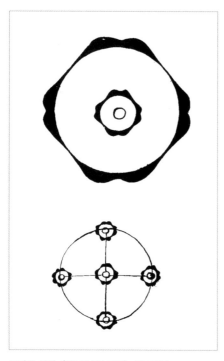

도판 2 이서, 〈混圓分判生畫圖〉: 河圖應用

2) 도판 2 : 이것은 획의 성립과정과 관련하여 원형의 하도河圖를 응용하여 말한 것이다. 하도는 『주역』에서의 선천先天과 관련이 있다. 여기의 원형은 「여인규구與人規矩」(하)에서 "쓰임이 둥근 것은 하늘을 본뜬 것이다"[16]라고 말하듯이 하늘을 본뜬 것이다. 여기에는 사정四正만 있고 사우四隅는 없다. 앞서 본 도판 1의 낙서洛書를 본뜬 것보다는 간단하다. 이 그림에는 오행五行의 의미도 포함되어 있다.

3) 도판 3 : 이것은 태극太極에서 음양陰陽으로 분화되고 그 분화된 음양이 각각 모든 획의 기본이 되는 가로획〔사상四象으로는 태양太陽 혹은 노양老陽〕과 세로획〔사상四象으로는 태음太陰 혹은 노음老陰〕이 되는 과정을 밝힌 것이다. 즉 원(=무극=태극)이 있는데, 원 밑의 두 번째 부분에서 그 원의 중간에 획을 그어 가르면, 가로로 가르던지 세로로 가르던지, 각각 두 개(=음양)로 나누어지게 그린 것은 바로 무극이 음양으로 분화됨을 의미한다. 여기서 원의 가운데 선을 그었지만 아직 나누어지지 않게 그린 것은 아직 구체적인 선으로 나타나지 않았지만 이미 가른 방향을 따라 가로획, 세로획의 원형이 담겨져 있다는 것을 의미한다. 이렇게 한 다음 그것이 보다 구체적으로 나누어진 것을 세 번째 도형에다 그렸다. 즉 가운데

가로획과 세로획을 머
금은 선이 그어진 타원
을 중앙에 배치하고 위
와 아래 그리고 좌와
우로 각각 나누어진 것
을 배치하는 식의 그림
을 그렸다.

여기서 그러면 왜
그렇게 나누어진 것을
위와 아래 및 좌와 우
에 배치했을까? 나누어
진 것에도 각각 음양이
있다고 보았기 때문이
다. 즉 가로획의 경우
위가 양이고 아래가 음

도판 3 이서, 〈混圓分判生畫圖〉: 太陽·太陰 主畫의 分化

이며, 세로획의 경우는 왼쪽이 양이고 오른쪽이 음을 나타냄을 밝히기
위해서 그렇게 그린 것이다. 이런 점은 유희재劉熙載가 "획에는 음양이
있다. 가로획에서는 윗면이 양이 되고 아래 면이 음이 된다. 세로획에서
는 왼쪽 면이 양이 되고 오른쪽 면이 음이 된다"[17]는 것을 참조하면 잘
알 수 있다. 가로획과 세로획 이외의 나머지 밑에 있는 획들은 가로획과
세로획이 각각 변형된 큰 획들을 의미한다.

여기서 가로획이 응용된 획 밑에 '우右'라고 쓰여 있고 세로획이 응
용된 획 밑에 '좌左'라고 쓰여 있는 것은 그것이 우측이고, 좌측이란 방
위적 의미가 아니며 붓의 우출右出과 좌출左出을 의미한다. 즉 가로획은
좌에서 우로 긋는 것이며 세로획은 우에서 좌로 긋는다는 의미이다. 여
기서 세로획을 우에서 좌로 긋는 것에 의문을 제기할 사람이 있을 것이

다. 즉 세로획은 위에서 아래로 긋는 것이지 우에서 좌로 긋는 것이 아니라고 생각할 수도 있다는 것이다. 그런데 일반적으로 세로획은 붓을 곧바로 내려 긋는 것이 아니다. 왜냐하면 곧바로 내려 그으면 힘이 없기 때문이다. 그래서 붓을 세워 약간 좌측으로 누인 뒤 내려 그으라고 한다. 그래야만 힘이 있다는 것이다. 그리고 이것이 마치 붓의 펼침이 노략질하는 것 같기 때문에 약掠이라고도 하는 것이다. 이런 것은 다른 식으로 말하면 가로획은 양[즉 좌측]에서 음[즉 우측]으로, 세로획은 음[즉 우측]에서 양[즉 좌측]으로 간다는 말이다. 한 획에 음양이 다 들어있다는 사실을 잊어서는 안 된다. 이것은 이서가 「여인규구與人規矩」(상)에서 "역에는 사상이 있다. 一(가로획) 늑은 나아가는 획이니 노양이고, ㅣ(세로획) 노는 물러가는 획이니 노음이다"[18]라는 것을 참조하면 이해가 더 잘 될 것이다.

이 밖에 「여인규구與人規矩」(하)에서 "가로획이 왼쪽에서부터 오른쪽으로 나아가는 것은 하늘의 운행을 본받은 것이고, 세로획이 위에서부터 아래로 내려가는 것은 땅의 이치를 본받은 것이다",[19] "가로획과 세로획은 바른 획이다. 기울어진 것은 사이 획이다. 가로획은 날줄이고 세로획은 씨줄이다", 그리고 자주自註에서 "가로는 양이고 세로는 음이다. 양은 날줄이고 음은 씨줄이다"[20]고 한 것을 참조하면 가로획과 세로획의 의미를 더 잘 알 수 있다.

여기서 도판 3의 그림은 두 개의 그림이 하나로 합쳐진 것이다. 즉 위 부분의 그림은 위에서 말한 것을 의미하고, 아래 부분의 그림은 『태극도』에서 말하는 무극에서 음양으로 분화되는 양동陽動과 음정陰靜의 측면 그리고 오행五行으로 분화되는 과정을 상징한 것이라고 본다. 즉 원은 무극이고 그 밑의 도형은 태극이 음양으로 분화되는 것을 의미한다. 그 다음은 『태극도』의 오행이다. 오행 밑에 또 오행이 다섯 개 있는 것은 가로획과 세로획이 응용되어 큰 획이 이루어지는 것을 말한 것으로 이해

된다. 즉『태극도설』의 "건의 도는 남을 이루고〔건도성남乾道成男〕, 곤의 도
는 여를 이룬다〔곤도성녀坤道成女〕"[21]라는 것을 의미하는 것으로 이해된다.
좌측에 "팔궁은 이것에 의거한다〔팔궁의차八宮依此〕"라는 것은『태극도』로
따지면 "만물이 화생하는 것〔만물화생萬物化生〕" 정도가 될 것이다. 건(=천
天)과 곤(=지地)이 교감하면 만물이 화생하듯이 가로획과 세로획이 합해
지면 여러 가지 획이 나온다는 것을 의미한다. 요컨대 도판 3은 획 가운
데 가장 중심이 되며 기본이 되는 태양太陽(혹은 노양老陽)으로서 가로획과
태음太陰(혹은 노음老陰)으로서 세로획의 생성 과정에 주로 초점을 맞추어
그린 것이다.

4) 도판 4 : 이것도 앞의 도판 3과 같이 두 부분으로 나누어보자. 위
부분의 그림은 도판 3과 반대로 되어 있다. 즉 양의 의미를 가지는 가로
획이 음에 해당하는 우측에 있고, 음을 의미하는 세로획이 양에 해당하는 좌측에 있다는 것이다. 이것을 좌양우음左陽右陰이라는 등식을 적용해 무조건 잘못 배치하였다고 생각하면 큰 잘못이다. 이것은 바로 소양少陽과 소음少陰을 말하고 그것을 획에 적용시킨 것이다. 즉 소양의 획과 소음의 획을 말하고

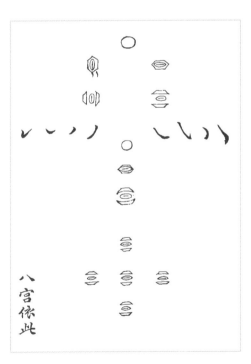

도판 4 이서, 〈混元分判生畫圖〉: 少陽·少陰 間畫分化

자 한 것이다. 즉 『태극도』에서 좌측의 크고 흰 부분이 있고 그 다음에 있는 작고 검은 부분은 소음을 의미하는데 그 소음의 방향이 좌측에 있고, 『태극도』의 우측의 크고 검은 부분이 있고 그 다음에 있는 작고 흰 부분은 소양을 의미하는데 그 소양의 방향이 우측에 있다는 것을 상기하라는 것이다.

그림 윗부분을 정리하면, 먼저 무극이 있고 좌우측에 미분화된 음양을 그린 다음, 좌측에는 세로획(이 때의 세로획은 소음으로서의 세로획이다)과 우측에는 가로획(이 때의 가로획은 소양으로서 세로획이다)을 긋고, 그 밑에다 각각 소음에 해당하는 획들과 소양에 해당하는 획들을 좌측과 우측에 나누어 그렸다는 것이다. 이것은 바로 「여인규구與人規矩」(중)의 "획에는 음양이 있다(…) 책策과 적糴과 같은 것들은 소양이고 별撇·탁啄·책磔과 같은 것들은 소음이다"[22]라고 한 것을 그림으로 그린 것이다. 또 「여인규구與人規矩」(하)의 "가로획과 세로획은 바른 획이다. 기울어진 것은 사이 획이다"[23]라고 할 때의 사이 획이 생성되는 원리를 설명한 것이라 할 수 있다. 당연히 이것은 가로획과 세로획이 사정四正의 방향이 아닌 사유四維의 방향에서 응용되는 것을 말한 것이다. 이런 점에서 그려진 획들도 가로획과 세로획이 운용되어 변형된 획들로만 그려져 있다. 여기서 도판 4의 아래 부분의 그림은 가로획의 운용 측면에 초점을 맞추어 그린 것으로 이해된다. "팔궁은 이것에 의한다〔팔궁의차八宮依此〕"라 쓰여 있는 것은 팔궁은 굳이 그릴 필요가 없다는 말로 이해된다.

5) 도판 5 : 이 그림도 도판 4와 같이 무극에서 음양으로 분화되고 그것이 다시 오행으로 되는 과정은 동일하다. 이 그림은 세로획의 운용 측면에 초첨을 맞추어 그린 것으로 이해된다. 도판 4와 똑같이 "팔궁은 이것에 의한다〔팔궁의차八宮依此〕"고 쓰여 있다. 여기서 우리는 도판 5는 도판4의 위 부분에서 볼 수 있고 세로획과 가로획이 나뉘어진 것이 그려져 있지 않은 것을 발견할 수 있다. 이것은 나눌 필요가 없기 때문이다.

도판 4와 도판 5는 '사이획〔간획間劃〕'의 생성원리를 설명함으로써 『태극도』의 '건도성남乾道成男'과 '곤도성여坤道成女' 이후의 '만물화생萬物化生'을 보다 구체적으로 그린 것이라고 할 수 있다. 즉 가로획과 세로획이 변형된 획은 이른바 '만획화생萬劃化生'의 측면을 말한 것이라 할 수 있다.

도판 5 이서, 〈混圓分判生畫圖〉: 四正·四隅 萬畫化生

이서는 「혼원분판생획도」를 통하여 점과 획에 담겨 있는 태극과 음양오행적 요소를 설명하고자 하였다. 즉 이상의 여러 도판들은 기본적으로 무극을 상징하는 혼원混圓으로서의 점으로부터 시작하여 사정四正의 태양으로서의 가로획과 태음으로서의 세로획 그리고 사유四維로서의 '간획間劃' 즉 소음과 소양에 해당하는 획의 생성원리를 설명한 것이며, 구체적인 작업에서는 모두 이런 원리를 기본으로 하여 붓을 운용하고 획을 그을 것을 말한 것이다. 이 같은 이해에서 음양에 담겨 있는 허실虛實, 영휴盈虧, 강유剛柔, 승강昇降, 굴신屈伸 등을 엿볼 수 있어야 한다.

3
−

태극음양론太極陰陽論과 '서書'의 기본원리

서예의 획은 일반적으로 말하는 직선으로서의 선과는 다르다. 어떤 점에서 다른가를 이서의 언급을 통하여 살펴보자. 이서는 기본적으로 서예의 획에 대하여 다음과 같이 말하고 있다.

> 획을 그을 때, 그것이 살아있게 하고자 하고 죽어있게 하지 않게 하고자 한다. 획마다 정신을 머물게 하고 그냥 제멋대로 지나갈 수 있게 하지 말아야 한다.[24]

이 말은 획에 대한 이서의 선언적 표현이다. 이 말은 일음일양一陰一陽 하는 의미를 담고 있어야 하며, 획마다 작가의 정신과 사상, 감성이 담겨 있어야 한다. 즉 서예의 선은 아무런 생각 없이 그냥 긋는 단순한 선이 아니다. 그냥 긋는 획에는 생명성과 작가의 정신성을 담아낼 수 없다. 획마다 정신을 담아야 한다는 것은 서예란 무엇인가에 대한 근본적인 답을 한 것으로도 이해된다. 이와 같은 것을 보다 구체적으로 태극음양론과 서書의 관계를 통하여 살펴보기로 한다.

『필결』모두冒頭에는 「여인규구與人規矩」 상上·중中·하下 세 편이 있다. '여인규구'는 다른 사람에게 '서예란 이런 것이다'라는 것을 알려 주는 의미가 있다. 규는 '둥근 것〔圓〕'으로서 하늘을 상징하고, 구는 '네모〔方〕'로서 땅을 상징한다. 규구는 법칙, 표준이란 말이다. 「여인규구」라는 말에서 이서의 서예에 대한 자신감과 학문에 대한 성숙도를 느낄 수 있다. 「여인규구」 상·중·하 세 편은 주로 역학의 시각에서 서예를 이해

한 것이다.

「여인규구與人規矩」(상)에서 "글씨는 역에 근본하며, 역易에는 음양이 있고, 또 삼정三停, 사정四正, 사우四隅가 있다"[25]고 한다. 또 "두 획이 서로 상대하여 마주하면 음이 되고, 세 획이 서로 이어지면 양이 된다",[26] "획은 양을 본받은 것이기 때문에 반드시 삼정이 있어야 하니, 삼정이란 서로 이어진다는 뜻이 아니겠는가?"[27]라고 말한다. 이 같은 사유는 기본적으로 획과 글자를 역 및 음양과 관련지어 이해한 것이다. 음이란 두 획이 서로 상대하여 마주하는 것이고, 양이란 세 획이 이어진 것이라는 것이다. 이서는 이 같은 음양론을 통하여 이후 다른 차원에서 "획에는 음양이 있다〔획유음양畫有陰陽〕"고 하여 획에 적용하고 있다.

먼저 '글씨는 역에 근본 한다'는 것에 대해 알아보자. 역은 근본적으로 음(--)과 양(—)으로 이루어져 있다. '역'자에 대해서는 다양한 분석이 있지만 음양론과 관련지어 말할 때 '역'자는 일日와 월月의 회의문자에서 비롯되었다는 일월설日月說이 있다. 여기서 말하는 일은 양을 뜻하고, 월은 음을 뜻한다. 즉 자연계나 인간계를 막론하고 음과 양이 결합되어 이루어졌으며, 자연계의 변화나 인간계의 변화나 모두 음양의 조화로 이루어진다는 설이다. 동한東漢시대 정현鄭玄(127~200)은 『역찬易贊』「역론易論」에서 역에 대해 "이간易簡이 하나고, 변역變易이 둘이고, 불역不易이 셋이다"[28]고 하여 역의 의미에는 이간, 변역, 불역 등이 있다고 보았다. 이 같은 역에 대한 사유를 서예에 초점을 맞추어 말하면, 서예의 이치는 이간·변역·불역에 근본 한다고 말할 수 있다. 이런 원리들은 이후 『필결筆訣』「잡론雜論」에서 "하늘과 땅 사이에는 생기가 가득 차 넘치고 이치를 갖추지 않은 것이 없는데, 이는 교역과 변역의 작용일 뿐이다. 변역이란 것은 하나의 기운이 흘러 행하여 변화하는 것이고, 교역이란 것은 두 기운이 서로 마주하여 미루어 옮겨가는 것이다"[29]라는 것 등에서 잘 나타난다.

『주역』「계사전상」에는 태극·음양·사상·팔괘와 관련하여 "역에는 태극이 있다. 이것이 양의〔=음양〕을 낳고, 음양은 사상을 낳으며, 사상은 팔괘를 낳는다"[30]라는 유명한 말이 나온다.『주역周易』「설괘전說卦傳」에서는 "성인이 음양의 변화를 관찰하여 괘를 세웠다"[31]고 한다. 또한『주역』「계사전상」에서는 "한 번은 음이 되고 한 번은 양이 되는 것을 도라고 한다"[32]라고 한다. 여기서 우리는 성리학자들이 태극은 음양과 떨어져 있는 것도 아니고 태극 이외에 따로 음양이 있는 것이 아니라고 한 점에 주목해야 한다. 왜냐하면 이서의 서예관에는 이 같은 태극음양관이 그대로 적용되기 때문이다. 음양의 관계는 상반상성相反相成이다. 상반관계는 음양이 서로 대립하고 배척한다는 것이다. 이 같은 상반의 논리는 음양의 관계에 대한 한 부분의 인식이지 음양 관계에 대한 전체적 인식이 아니다.

음양은 상성관계 즉 음양대대陰陽對待의 논리가 있다. '대대對待'는 상반적인 타자를 적대적인 관계로 보는 것이 아니라 자신의 존재성을 확보하기 위한 필수적인 전제로서 요구되는 관계이다. 음양의 대대관계는 「태극도」에서 '음 가운데 양〔음중양陰中陽〕', '양 가운데 음〔양중음陽中陰〕'이라는 서로가 상대방을 머금는 상함相函적 관계로 나타난다. 즉 음양의 상반적 또는 상호 모순적 관계를 배척하는 관계로 보는 것이 아니라 상호 감응과 성취의 관계, 더 나아가 운동을 추동推動하는 근거로 본다는 것이다. 이런 점을 이서는 서예의 기본원리에 응용하고 있는 것이다. 이처럼 이서는 특히 서예에서의 변역의 차원을 강조하고 있다.

이서는 "획은 양을 본받은 것이기 때문에 반드시 삼정三停이 있어야 하니, 삼정이란 서로 이어진다는 뜻이 아니겠는가"라고 말한다. 이서가 말하는 삼정三停에서의 정停을 단순히 그친다는 의미로 보아서는 안 된다. 즉 획은 절대적 정지의 '정停'이 아니라고 본다. 이서는 「획법劃法」에서 "멈추는 것에는 가려는 뜻을 함유하고 있고 가려는 것에는 멈추려는

뜻을 띠고 있다. 이것을 일러 '멈추고 있으면서 가는 듯하고, 가고 있으면서 멈춘 듯하다'고 한다"[33]는 말을 한다. 서예의 선이 서양에서 말하는 점의 집합으로서의 선과 다른 점은 바로 이런 것이다. 즉 서예의 선은 기본적으로 운동변화를 머금고 있는 선이다. 역리易理로 말하면 '일음일양지위도一陰一陽之謂道'가 선 즉 획으로 표현된 것이다. 서예의 선 즉 획은 서양에서 말하는 선과 같이 절대적 정지로서의 점의 연장선으로서의 선이 아니다. 서예에서의 점은 정중동靜中動의 점으로서, 서양에서 말하는 점과 다르다. 이런 점에서 서예는 서양과 다른 미학을 낳게 한다.

기의 연속적인 흐름으로서 획은 부단한 운동성을 함유하고 있는 점의 연속이며 이런 점에서 서예의 획을 기와 관련지어 기세氣勢를 중시하는 것이다. 이서가 말하는 정停은 결국 점이 아직 구체적인 획으로 나타나기 전의 상태로 보아도 된다. 삼정이란 한 번 행하고 멈추는 과정을 세 번 한 것이다. 그런데 여기서 세 번이라고 한 것에 얽매이면 안 된다. 이서는 "삼정 속에 또 각기 삼정이 있으니, 삼을 세 번 곱하니 구가 된다"[34]고 말하기 때문이다. 이것을 다른 의미로 이해하면 아홉 번만으로 그친다는 것은 아니다. 三×三이 계속된다는 의미이다. 즉 다른 의미로 말하면 양의 획은 무수한 점의 집합이라는 의미이다.

이서는 「여인규구與人規矩」(중)에서 점과 획에 대해 다음과 같이 말한다.

> 획은 측에서 시작되는데, 측이란 점이다. 점은 일이다. 점이란 음과 양이 나누어지려 하면서도 나누어지지 않은 형상이다. 측이 변화하면 세 가지 획이 되니 종획縱劃, 횡획橫劃, 사획斜劃 뿐이다. 이런 것을 끌어당겨 확대하고 같은 부류에 적용해 가면 각각 그 변화가 있게 된다.[35]

여기서 점이란 음과 양이 나누어지려 하면서도 나누어지지 않은 형상

이란 것은 단순히 정지태로서의 점이 아니라는 것이다. 부단한 운동태로 서의 점이고 이것이 나누어지면 즉 그어지면 다양한 획이 된다는 것이 다. 다양한 획의 존재 근거가 되는 것이 점이라는 것이며, 이것은 기가 아직 연속적인 흐름으로 나타나기 전의 상태를 말한 것이다. 이서는 이 같은 음양 미분 상태인 점과 가로획, 세로획 이 세 가지를 기본으로 하면 서 확장하여 여러 가지 경우에 해당하는 획에 응용하면 변화 즉 다양한 획이 나타나게 된다고 말한다. 여기서 점을 일―이라고 하는 것은 단순 한 숫자 개념의 하나라는 의미가 아니다. 왜냐하면 점이란 음과 양이 나누어지려고 하지만 아직 나누어지지 않은 형상이기 때문이다.

측이 종획縱劃, 횡획橫劃, 사획斜劃으로 변화한다는 것은 종획과 횡획이 사정四正을 의미하고 사획이 사유四維를 의미한다고 본다면 종획, 횡획, 사획 등을 거론한 것은 결국 사정과 사유를 말한 것으로 이해된다. 이서는 「여인규구」(중편)에서 점이 변하여 종획, 횡획, 탁획 등이 있게 되는 여러 예〔점지변유종횡훼등제예點之變有縱橫啄等諸例〕, 늑勒이 변하여 책策, 부俯, 앙仰 등이 있게 되는 여러 예〔늑

이서, 영자팔법永字八法

지변유책부앙등제예勒之變有策俯仰等諸例〕, 노努가 변하여 직直, 사斜, 만彎 등이 있게 되는 여러 예〔노지변유직사만등제예努之變有直斜彎等諸例〕[36] 등을 말하고 "(점, 륵, 노 등)세 획이 서로 어울려 뭇 획이 생겨나는데, 그 시작을 따져 보면 일에서 기원할 따름이니, 일은 측〔즉 점〕이다"[37]라고 말한다.

여기서 '삼획이 서로 어울려 뭇 획이 생긴다'는 것은 점을 제외하면 음양이 교차하여 사상을 낳고 사상이 팔괘를 낳고 이 팔괘가 다시 중복되어 64괘가 되는 과정을 서예의 다양한 획에 적용한 것으로 이해된다. 다양한 획의 출발점이 일, 즉 점이라는 것은 다양한 만물의 근원이 태극이라는 것과 통한다. 이서는 결론적으로 "옛날에 영자팔법이 있었는데, 여기에서 벗어나지 않는다.〔고유영자팔법古有永字八法, 불월호차不越乎此〕"라고 말한다. 청대 풍무馮武는 『서법정전書法正傳』에서 "영자는 뭇 글자의 강령이다. 이것을 제대로 알면 천만 자가 그 속에 있을 것이다"[38]라고 말한 적이 있다. '영'자는 서예를 배우는 사람이 익혀야 하는 기본 글자가 된다. 이서는 결국 영자永字의 모양이 어떠하든지 이 영자에는 기본적으로 역학적 이치가 담겨 있다는 것이다.

사정四正은 사우四隅(혹은 사유四維)와 상대되며 동·서·남·북의 기본 방위를 말한다. 사정을 획으로 보면 가로획과 세로획이 된다. 사우四隅는 사정四正과 상대되며 동북, 서북, 동남, 서남의 네 귀퉁이 방위를 말한다. 흔히 간방間方이라 하고 사유四維라고도 하며 획으로 보면 사이 획〔간획間劃〕이다. 이서는 이 같은 사정, 사우를 「여인규구」(중편)에서 "획에는 사정과 사우가 있다"[39]라 구체적으로 영자팔법永字八法에 적용시켜 획에 대해 설명했다. 이서는 이런 점에서 "서에는 방위가 있다. 방위의 원만함과 이지러짐에 길흉이 생긴다"[40]라고 하였다. 서에 방위가 있다는 것은 영자팔법에서 각각의 획들을 사정四正과 사우四維에 적용하여 말한 것을 상기하면 된다. 방위의 원만함과 이지러짐에 길흉이 생긴다는 것은 그 방위에 맞게 획을 운용하느냐의 여부에 따라 좋은 획 나쁜 획이 결정된다는 것이다. 이런 점을 고려해보면 하나의 획이라도 그냥 그어서는 안 된다는 것을 알 수 있다. 좋은 획은 그 획에 마땅한 방향에 맞추어 그어야 한다는 것이다.

역易에 사상四象이 있다는 것은 『주역周易』의 기본 논리이다.[41] 음양은

구체적으로는 사상四象으로 나타난다. 사상四象은 노양老陽(=태양太陽), 노음老陰(=태음太陰), 소양少陽, 소음少陰을 합하여 일컫는 말이다. 사상은 사방四方, 사시四時를 의미하기도 한다. 이같이 획과 관련된 사상의 의미는 「여인규구與人規矩」(중)에서 다시 한 번 설명하고 있다. 이서는 획에도 이 사상四象이 있다는 것이다.[42] 이 사상四象의 논리는 한마디로 말하면 획에 음양이 있다는 것으로 귀결된다. 보다 구체적으로, "획에는 하나로 꿰는 뜻이 있으니 무엇인가? 그것은 점〔측側〕에서 시작되어 가로획〔늑勒〕과 세로획〔노努〕에서 이루어져, 이끌고 펼치면서 같은 무리끼리 접촉하여 성장해 가면 서예가로서의 능사能事는 다할 것이다"[43]라고 정리하였다. 서예에서의 획에 여러 가지 뜻이 담겨 있지만 그것을 관통하는 것은 하나라는 것이다.[44] 즉 음양陰陽 미분未分 상태인 점과 양을 상징하는 가로획, 음을 상징하는 세로획, 이 세 가지를 기본으로 확장하여 여러 가지 경우에 해당하는 획에 응용하면 서예가가 행하는 창작이 순조롭게 된다는 것이다.

그러면 음양론을 적용한 영자팔법과 관련된 획, 즉 가로획, 세로획에 대한 이서의 역리적 차원의 분석을 보자. 이서는 획과 음양 그리고 획과 사상의 관계를 다음과 같이 말한다.

> 획에는 음과 양이 있다. (영자에서) 늑勒은 왼쪽에서부터 (우측으로) 나아가니 노양이다. 노努는 위에서부터 (아래로) 내려오니 노음이다. 책策과 적趯 등은 소양, 별撇과 탁啄, 책磔 등은 소음이다.[45]

이서는 음양론을 통하여 획을 설명하되 특히 노음, 노양, 소양, 소음의 사상四象과 관련지어 말하고 있다. 좌에서 우로 나아가고 아래에서 위로 올라가는 것은 양의 성질로서, 이것이 적용되는 획은 륵勒, 책策, 적趯 등이다. 위에서 아래로 내려오는 것은 음의 성질로서, 이것이 적용

되는 획은 노努, 별撇, 탁啄, 책礫 등이다. 이서는 사상과 관련된 획의 보다 구체적인 면을 다음과 같이 말한다.

획에는 사상이 있으니, 늑은 나아가는 획이므로 노양이고, 노는 물러가는 획이므로 노음이다. 책과 두 개의 적 등의 획은 소양이고, 탁·별·책 등의 획은 소음이다.[46]

나아가는 획이란 가로로 그은 가로획을 의미하고, 물러가는 획이란 내려 긋는 세로획을 의미한다. 여기서 주의할 것이 있다. 나아가는 획은 수평선이 아니며, 내려 긋는 획이 수직선이 아니라는 점이다. 서예에서 그냥 쉼이 없이 긋는 수평선과 수직선은 없다. 획을 긋는 것에서 위로 치켜 올리는 것은 양을 상징한다. 영자팔법에서 가로획은 노양이고 책과 적은 소양이다. 아래로 획을 긋는 것거나 좌하로 향하는 획은 음을 상징하는 것으로, 영자팔법永字八法에서 세로획은 노음이고 탁·별·책은 소음이다. 이런 점은 이후 「여인규구」(중편)에 나오는 영자팔법을 참조하면 잘 이해 될 것이다. 이서는 가로획과 세로획을 긋는 방법에 대해서 다음과 같이 말했다.

노획과 늑획은 반드시 시작은 조용하고 묵직하게, 중간은 강건하고 빠르게, 끝은 다시 긴장하면서 부드럽게 그어야 한다.[47]

앞서 본대로 가로획과 세로획은 획에 있어서 가장 주된 획으로서 양과 음을 상징하는 획으로서, 단순한 선이 아닌 살아 있고 변화무쌍한 선이다. 따라서 이 획들을 그냥 아무 생각 없이 긋는 것은 잘못된 것이다. 처음을 조용하고 부드럽게 하라는 것은 그 속에 이미 중간의 강건하고 빠른 붓놀림을 예상하면서 변화를 줄 수 있는 계기를 마련하는 것으로

이해된다. 그리고 만약 중간을 처음과 같이 계속 조용하고 부드럽게만 하면 변화가 없게 된다. 변화가 없는 것은 죽은 획이다. 마침 부분도 마찬가지다. 이 같은 가로획과 세로획은 그냥 긋는 것이 아니라 천지의 운행과 땅의 이치를 본받은 것이다. 이 점에 대해 이서는 다음과 같이 말했다.

> 가로획은 좌로부터 우로 나아가는 것이나 하늘의 운행을 형상화한 것이다. 세로획은 위에서부터 아래로 내려오니 땅의 도를 형상화한 것이다. 기울어진 획은 어떤 경우는 올라가고 어떤 경우는 내려가니 물과 불을 형상화한 것이다.[48]

영자팔법에서 가로획과 세로획 그리고 사이 획에 대한 것을 하늘의 운행과 땅의 도 및 음양의 관념을 가지고 풀이한 것이다. 고대인들은 하늘은 좌에서 우로 운행한다고 생각했는데, 가로획이 이것을 형상화한 것이라는 것이다. 물의 성질은 음으로서 그 기운은 내려가고, 불의 성질은 양으로서 그 기운은 올라간다. 이 밖에 가로획과 세로획에 대하여 다음과 같이 말한다.

> 가로획과 세로획은 정획이고, 기운 획은 사이 획이다. 가로획은 날줄이고, 세로획은 씨줄이다. 스스로 주석하자면, 가로는 양이고 세로는 음이다. 양은 날줄이고, 음은 씨줄이다.[49]

여기서 말한 내용은 이미 앞에서 말한 가로획과 세로획 그리고 사이 획에 대한 총정리를 했다고 생각하면 될 것이다. 이 같은 획의 음양론을 보다 구체적으로 적용하면 이서의 다음과 같은 말이 될 것이다.

획에는 머리와 꼬리, 안과 밖이 있고, 획에는 올라가고 내려옴, 나아가고 물러감, 나가고 들어옴이 있고, 획에는 느리고 빠름, 움직이고 멈춤이 있다.[50]

획에 수미, 내외, 승강, 진퇴, 출입, 완급, 행지가 있다는 것은 서예의 선이 단순한 직선 혹은 곡선이 아님을 말해주는 것이다. 이런 점은 '서書가 역易에 근본'하고 또 음양의 이치가 담겨 있다고 하면 이런 언급은 가능해진다. 즉 획이란 살아있는 선이며 움직이고 변화하는 선이란 의미로서, 일음일양의 이치를 담고 있다는 것이다.

『주역』「계사전상」 5장에서는 자연의 이치를 한마디로 "한 번은 음이고 한 번은 양인 것을 도라고 한다〔일음일양지위도一陰一陽之謂道〕"라고 말한다. 이런 자연의 이치인 일음일양은 영盈과 축縮, 합闔과 벽闢, 진進과 퇴退와 같은 현상으로 다양하게 이해된다. 이런 의식은 서예에도 그대로 적용된다. 『홍도유고弘道遺稿』 권11 「천지편天地篇」에는 "한 번은 음이고 한 번은 양이다. 그러므로 한 번은 인仁이고 한 번은 의義이고, 한 번은 문文이고 한 번은 무武이고, 한 번은 너그럽고〔관寬〕 한 번은 엄하고〔맹猛〕, 한 번은 팽팽하게 당기고〔장張〕 한 번은 느슨하다〔이弛〕"[51]라는 말이 있다. 여기서 인仁, 문文, 관寬, 장張은 양에 속하고, 의義, 무武, 맹猛, 이弛는 음에 속한다. 이런 점을 다음과 같은 언급을 통하여 살펴보자.

한 번은 가득 차고 한 번은 줄어들고, 한 번은 열리고 한 번은 닫히고, 한 번은 나아가고 한 번은 물러난다.[52]

이서는 한 글자를 쓸 때 일음일양의 도리를 운용하여 쓰라는 것이다. 이것을 다른 차원으로 말하면 획은 음양이 상응하는 면을 담고 있다고 할 수 있다. 즉 당대의 장회관張懷瓘이 『논용필십법論用筆十法』에서 "음은

안이 되고, 양은 밖이 된다. 마음을 모은 것이 음이고 필을 펼친 것이 양이다. 모름지기 좌우가 상응해야 한다"[53]고 말한 것과 통한다고 할 수 있다. 이런 점 때문에 이서는 『주역』에 나타난 음양론을 적용하여 "글씨는 음양陰陽을 상징할 뿐이다. 여러 획이 합쳐서 글자가 되고, 여러 글자가 모여서 글줄이 되고, 여러 글줄이 모여서 문장이 되고, 여러 문장이 모여서 글 편이 된다"[54]고 하는 것이다.

이서의 견해를 통하여 우리가 보는 서예의 점과 획은 단순한 점과 획이 아님을 알 수 있었다. 그것은 기본적으로 음양의 이치가 담겨 있고 또 일음일양하는 자연의 운동이 담겨 있다는 것이다. 아울러 이서는 일음일양하는 자연의 이치를 담고 있는 서예의 획은 또 다른 차원에서 오행론과 관련이 있다고 본다.

4
–

음양오행론陰陽五行論과 획劃

오행은 수·화·목·금·토 다섯 종류의 물질 및 피차 관계 그리고 운행 변화를 가리키는데, 중국사상가들은 이 다섯 종류의 물질을 만물을 구성하는 원소로 보고 이것으로써 객관물질 세계의 기원과 다양성의 통일을 설명하고자 하였다. 오행에서의 오五는 수·화·목·금·토의 오재五材를, 행行은 운행·변화를 의미한다.

『상서尚書』「홍범洪範」에서 구주九疇의 강령綱領을 말할 때 수·화·목·금·토의 오행을 말하는데, "수를 윤하潤下라 하고, 화를 염상炎上이라

하고, 목을 곡직曲直이라 하고, 금을 종혁從革이라 하니 토는 이에 가색稼穡이다"[55]라 하여 오행 개념을 구체적인 사물 중에서 추상抽象해내고 있다. 오행을 획에 적용하는 것은 전통적인 '좌양우음左陽右陰'에 따라 획의 좌측은 목과 화로서 양, 획의 우측은 금과 수로서 음을 의미한다. 토는 음양의 기운이 조화를 이룬 충기沖氣로 본다. 획에 팔방오행이 갖추어져 있다는 것은 획이 그냥 그은 선이 아니며 우주자연의 이치를 담고 있다는 것이다. 서양의 선과 동양의 획의 차이점을 말해주는 언급이라고 할 수 있다.

획을 오행과 관련지어 설명하는 것은 이서 서예철학의 특징이다. 이서는 획과 오행의 관계에 대하여 다음과 같이 말한다.

> 획에는 오행이 있으니 ✔은 수에 속하고, ✔은 화에 속하고, ❘은 목에 속하고, ꓢ은 금에 속하고, ━은 토에 속한다.[56]

『태극도』의 구조로 볼 때 사상 이하는 오행으로 펼쳐진다. 여기서 사상과 오행은 궁극적으로는 다른 것이 아니다. 적용된 범위만 다를 뿐이다. 사상과 오행의 관계를 보자. 이런 점은 『태극도太極圖』에서 "양이 변하고 음이 합하여 수·화·목·금·토를 낳으니 다섯 기운이 순차적으로 펼쳐져 사계절이 운행한다. 오행은 한 음양이고 음양은 한 대극이다"[57]라고 하는 것을 참조하면 알 수 있다. 획을 상생, 상극과 관련지어 다음과 같이 말한다.

> 획에는 위·중간·아래와 왼쪽·오른쪽이 있고, 획에는 팔방과 오행이 갖추어져 있다. 상생과 상극이 밀고, 길한 것과 흉한 것이 생긴다.[58]

팔방은 사정四正과 사유四維를 말하는 것으로, 복희선천팔괘도伏義先天

〈복희선천팔괘도伏羲先天八卦圖〉 및 〈문왕후천팔괘도文王後天八卦圖〉

〈상생상극도〉

八卦圖 및 문왕후천팔괘도文王後天八卦圖에서 팔괘의 각 괘가 위치하는 방위를 생각하면 될 것이다. 생극生克은 오행의 상생과 상극을 말한다. 상생은 오행의 기운이 서로 자생資生하고 촉진하는 관계에 있는 것을 말한다. 목생화木生火, 화생토火生土, 토생금土生金, 금생수金生水, 수생목水生木으로 순환 반복함을 말한다. 상극은 오행의 기운이 서로 이기고, 제약하는 관계에 있는 것을 말한다. 극은 '이긴다는 것〔勝〕'을 의미한다. 목극토木克土, 토극수土克水, 수극화水克火, 화극금火克金, 금극목金克木의 순서로 순환 반복한다.

이 같은 오행의 상생상극 관념은 자연계에서만 적용되는 것이 아니라 인류 삶의 모든 영역에 적용된다. '생극추언生克推焉'이란 말은 상생상극 하면서 변화가 생긴다는 것이다. 『주역』「계사전상繫辭傳上」2장에는 "강과 유가 서로 밀어 변화를 낳는다. 이 때문에 길한 것과 흉한 것은 얻는 것과 잃는 것의 상이다"[59]라는 말과 『주역』「계사전하」1장에는 "강과 유가 서로 밀고, 변화가 그 가운데 있다. 길한 것·흉한 것·뉘우치는 것·부끄러워하는 것은 움직이는 것에서 생긴다"[60]라는 말이 있다. "상생과 상극이 밀고, 길한 것과 흉한 것이 생긴다"라는 것은 붓을 서로 밀고 당기면서 변화를 추구하는 가운데 다양한 형태의 글씨가 나타난다는 것으로 이해된다. 획에 나타난 상생, 상극을 다른 차원에서는 다음과 같이 말하였다.

> 여러 획이 모여서 글자가 되니, 여러 획이 서로 그리워하는 뜻이 있어야 하고 또한 서로 양보하는 뜻이 있어야 한다.[61]

이것은 획이 모여 글자가 되는 데 있어서 음양의 상반상성이나 오행의 상생상극을 운용하여 말한 것으로 이해된다. 여러 획이 그리워하는 뜻이 있다는 것은 마치 연인들의 만남과 같이 한 획이 다른 획과 친밀한 관계를 유지하면서 서로 조화를 이룬다는 것으로, 상성 혹은 상생의 입장이다. 양보한다는 것은 상황에 따라 앞에 굵은 획으로 그었다면 그 뒤는 가는 획으로 그어 균형을 유지하면서 조화를 이룬다는 의미로서, 상반 혹은 상극의 측면을 들어 상생을 말한 것이다. 획에서 측의 경우 오행의 토와 같다고 말하였다.

> 획에는 사정과 사우가 있다. 노는 날줄〔경經〕이 되어 좌우와 가운데에 해당하고, 늑은 씨줄〔위緯〕이 되어 남북과 가운데로 나뉜다. 책, 별, 책,

적 등은 나뉘어 사우에 해당한다. 오직 측은 오행의 토와 같아서 동·서·남·북·중앙·사우에 없는 곳이 없다. 스스로 주석하자면, 남북은 날줄이 되고 동서는 씨줄이 된다.[62]

획을 사정[=동서남북의 정방正方]과 사우[=동남, 서남, 동북, 서북의 간방間方]로 나누어 말한 것인데, 노음과 노양에 해당하는 노와 늑을 동서남북의 정방향에 위치한 날줄과 씨줄로 나누고 나머지 획들은 간방인 사우에 배당하는 식이다. 여기서 주목할 것은 측을 오행의 토와 같다는 언급이다. 오행의 토와 같다는 것은 중앙이 됨을 의미한다. 『태극도설』에 보면 토는 중앙에 위치하여 오행 중 나머지 네 가지 금·목·수·화와 관련이 있다. 즉 측은 어느 한 방향에 위치하는 것도 아니며 모든 획과 관련이 있다는 것이다. 이 밖에 글자를 오행과 관련지어 포괄적으로 다음과 같이 말했다.

글자 또한 상·중·하·좌·우, 오행·팔괘의 방위가 있어서 명칭과 자리가 정해지고 길한 것과 흉한 것이 생긴다.[63]

글자 또한 상·중·하·좌·우가 있고 오행·팔괘의 방위가 있기 때문에 쓰여진 글자의 위치와 모양의 미추가 결정된다는 것이다. "명칭과 자리가 정해지고 길한 것과 흉한 것이 생긴다"라는 것은 『주역』「계사전상繫辭傳上」 1장의 "하늘은 높고 땅은 낮으니 건괘와 곤괘가 정해지고, 낮은 것과 높은 것이 베풀어지니 귀한 것과 천한 것이 자리 잡히고, 방향으로 동류를 모으고 물건으로 떼를 갈라놓아 좋은 것과 나쁜 것이 생기고, 하늘에서는 상을 이루고 땅에서는 형을 이루어 변화가 나타난다"[64]라는 말이 연상되는 표현이다. 명칭과 자리가 정해진다는 것은 이후 영자팔법永字八法을 설명한 부분에서 보면 잘 알 수 있다.

이상의 언급은 서예의 획이 천지자연의 이치를 담고 있음을 오행과 관련지어 말한 것이다. 앞서 말한 획에 담긴 의미를 음양론적 이해를 보다 더 확장한 것이다.

<div align="center">

5

–

하도낙서河圖洛書와 서書

</div>

이서가 서예書藝를 『주역』과 관련지어 말하고 있는 것 중에서 또 다른 중요한 언급은 서예는 하도河圖와 낙서洛書에 근본한다는 것과 글자의 형태는 『주역』의 팔괘八卦와 『상서尙書』의 홍범洪範 구주九疇를 본뜬 것이라는 것이다. 즉 「여인규구與人規矩」(하편)에서 "서는 하도와 낙서에 근본한다. 글자의 형이 네모의 상인 것은 팔괘와 구주이다"[65]라고 하여 서를 하도와 낙서와 관련지어 말하는 것이 그것이다. 그리고 이서는 하도와 낙서를 둥근 것[圓]과 네모난 것[方]을 연계하여 이해하였다.

하도와 낙서에 관한 것은 『주역』「계사전상」의 "황하에서 그림이 나오고 낙수에서 글이 나오니, 성인이 이것을 본보기로 삼았다"[66]는 말에서 그 뿌리를 찾을 수 있다. 이것에 대해 공안국孔安國에 의하면, 하도는 복희伏羲 때에 황하에서 용마龍馬가 나왔는데, 그 등에 있던 팔괘와 같은 도형을 말한다. 그것이 『주역』 팔괘의 근본이 되었다고 한다. 낙서는 중국 하夏나라의 우왕禹王이 홍수를 다스릴 때 낙수라는 물에서 나온 신령한 거북의 등에 써진 무늬[文]를 말한다. 그것을 통하여 천하를 다스리는 큰 법을 만들었다고 한다.[67]

『서경』에는 "하늘이 우에게 홍범 구주를 주었다"[68]는 말이 나온다. 유흠劉歆은 홍범구주를 낙서로 본다. 하도와 낙서에 관한 것은 주희와 채원정蔡元定의 『역학계몽易學啓蒙』에 아주 잘 나타나 있다. 하도는 원圓이고, 낙서는 방方이다. 하도와 낙서의 관계를 주희는 하도는 십十, 낙서는 구九라고 하는 하낙상수론河洛常數論으로 정리한다. 하도의 연역체인 팔괘와 낙서의 연역체인 홍범 또한 원리상으로 보면 하나라고 본다. 하도가 수의 상체常體를 정립시키고 오행五行의 상생相生 관계를 나타낸다면, 낙서는 수의 변화작용을 상징하며 상극相克 관계를 표상한다.[69] 주희는 하도는 상수常數, 낙서는 변수變數를 의미한다고 하였다.[70]

이서도 변역變易과 교역交易을 말하는데, "사람들은 교역交易이 교역交易인 것만 알고 교역交易이 유有와 무無에 통하는 것을 모른다. 그러나 그 교역交易은 그 고유한 것에 의한 것이지 외부의 것을 기다려 있는 것은 아니다. 그것은 하도河圖가 낙서洛書가 된 것을 살피거나 하도의 숫자가 서로 교역交易하여 64괘를 형성하는 것을 보면 알 수 있다"[71]고 하여 하도가 낙서됨을 말한다. 흔히 『주역』의 팔괘로 하도와 낙서를 해석한 것은 서한西漢 시기의 유흠劉歆이 처음이라고 본다. 유흠은 "복희씨가 하늘을 이어 왕이 되어 하도를 받아 그것을 법칙으로 삼아 그것을 그었으니 팔괘가 이것이다. 우임금이 홍수를 다스릴 때 낙서를 하사받아 법으로 삼고 그것을 펼쳤으니 홍범이 이것이다"[72]라고 하였다.

그럼 이서는 하도와 낙서의 관계를 어떤 식으로 이해하고 있는지를 살펴보자.

하도는 바르고 모퉁이가 없다. 그러므로 둥글다. 낙서는 모퉁이를 보충하는 것이다. 그러므로 네모나다. 하도는 생수生數이고 낙서는 성수成數이다. 하도는 체이고 낙서는 용이다. 하도는 원을 체로 하고 방을 용으로 한다. 낙서는 방을 체로 하고 원을 용으로 한다. 이것이 이른바

서로 표리가 되는 것이다. 하도가 없으면 낙서는 근본이 없고 낙서가 없으면 하도는 실행될 수 없다. 천간天干은 하도의 수이기 때문에 모퉁이가 없고 둥글다. 지지地支는 낙서의 수이기 때문에 모퉁이가 있고 네모나다. 이것 또한 부족한 것을 보충해주는 관계이다(…) 낙서의 수는 또한 대략 하도의 뜻이 있다. 네모난 물건으로써 찾아본다면 알 수 있을 것이다.[73]

이서는 기본적으로 하도와 낙서는 서로 체용體用 관계, 표리 관계에 있다는 것을 말한다. 그리고 천간天干과 지지地支에도 응용하여 둥근 것〔圓〕과 네모난 것〔方〕과 연계하여 말한다.

구주九疇는 『서경書經』 「홍범洪範」에 나오는 말로서, 기자箕子가 주周나라 무武왕에게 올린 아홉 가지 큰 규범을 말한다. 무왕이 상商나라를 쳐부수고 상의 마지막 왕인 주紂가 죽자 그의 아들 무경武庚을 그 땅에 봉하여 상나라 제사를 받들게 하고 주나라로 기자를 데려와 천도를 물으니 기자가 「홍범」을 지었다고 한다. 그 「홍범」의 핵심 내용이 구주이다.

이서는 이 같은 하도와 낙서의 원리, 팔괘와 홍범 등도 서예에 그대로 적용된다는 것이다. 특히 홍범 구주가 낙서와 관련이 있고, 낙서가 구궁도九宮圖와 관련이 있는 점에 주목할 필요가 있다. 청대의 유희재劉熙載는 『서개書槪』에서 "글씨의 필세를 분명하게 이해하고자 한다면 모름지기 구궁을 알아야 한다. 구궁 중에서도 특히 중궁이 중요하다. 중궁이란 글자의 주된 필획이다. 이 주된 필획은 때로 글자의 중심에 있고 때로는 사유와 사정에 있다. 서에서 여기에 착안한다면 활중궁을 찾아서 체득했다고 할 수 있다"[74]고 했다. 앞에서 논한 「혼원분판생획도混圓分判生劃圖」를 보면 전체적으로 이서가 여기서 말한 점이 이해가 될 것이다.

이서는 기본적으로 글씨는 하늘의 별을 본뜬 것이라고 했다.

글씨는 하늘의 별을 본뜬 것이다. (별들이) 환하고 밝게 빛을 내면서 둥글고, 이리저리 흩어져 빽빽하게 깔려 있으며, 큰 별 작은 별들이 뒤섞여 있으면서 서로 이리저리 살펴 서로 어울린다. (써진 글자는) 번다하지만 간이할 수 있고, 뒤섞여 있지만 정돈될 수 있으니, 성대하구나, 글씨의 문채여.[75]

앞부분의 내용은 하늘에 떠 있는 별들의 양태를 말한 것이고 뒷부분의 내용은 종이에 써진 글자의 양태가 별자리와 같아야 함을 말한 것이다. '글씨는 하늘의 별을 본 뜻 것이다'라는 것은 하늘에 널려 있는 밝고 둥근 크고 작은 무수한 별들이 매우 혼잡스럽게 널려 있는 것 같지만 그것들이 균형과 질서를 지키고 하나의 위대한 우주를 구성하고 있듯이 써진 큰 글자나 작은 글자도 하늘의 별과 같이 균형을 이루어 번잡하면서도 간이하고 정돈되어야 하나의 아름다운 작품이 된다는 것이다.

서예가 어떤 근거를 가지고 출발했는가 하는 점에서 관물취상觀物取象을 말한다. 『주역』 「계사전하」 2장에서 말하는 "옛날에 포희씨가 천하의 왕노릇할 때 우러러서는 하늘을 보고 별자리의 형상을 관찰하였고, 굽어서는 땅의 이치에서 법칙을 관찰하고, 조수의 무늬와 땅의 마땅한 이치를 관찰하여 가까이는 몸에서 취하고 멀리는 사물에서 취하였으니, 이에 비로소 팔괘가 만들어졌다"[76]라는 것이 그것이다.

'관상어천觀象於天'은 다른 의미로 말하면 천문天文을 본다는 말과 통한다. 『주역』 「계사전상」 3장에는 "우러러 천문을 관찰하고 굽어서 땅의 이치를 살핀다. 이에 유명幽明의 일을 안다"[77]라는 글이 있다. 여기서 성신은 천문天文을 말하는 것으로 이해된다. 예술적인 글씨는 변화를 담고 있어야 한다. 그런데 그 다양한 변화에도 나름의 법칙과 규칙, 그리고 균형감, 정제성이 있어야 한다는 것이다. 이서는 그것을 완벽하게 알고서 서예에 응용한 사람으로 왕희지를 꼽았다.

글씨 쓰는 사람 중에는 하늘의 이치를 체득한 사람이 있고 땅의 이치를 체득한 사람도 있다. (많은 별들이) 여러 가지 형상으로 무성하게 널려 있지만 모두 하나로 통합되고, 환하게 밝고 둥근 모습으로 응집되어 있고, 뒤섞어 융합하면서 넓고 큰 것은 하늘의 이치이다. 기이하고 웅장하며 모나고 엄정하면서 빽빽하게 차 널리 퍼져나간 것은 땅의 이치이다. 우군(=왕희지)은 아마도 하늘의 이치를 체득한 자일 것이다.[78]

하늘의 뭇 별들이 뒤섞여 아무렇게나 널려 있는 것 같지만 그 별들 중에서 중심이 되는 별이 있다. 바로 북극성이다. 여기서 많은 별들이 여러 가지 형상으로 무성하게 널려 있지만 모두 하나로 통합되어 있다는 것은 종이에 써진 많은 글자를 통합하는 중심 글자가 있다는 것으로 이해된다. 이서는 하늘의 이치와 땅의 이치를 구분하여 말하면서 왕희지는 하늘의 이치를 얻은 것으로 이해한다.

여기서 특히 하늘을 원으로 땅을 네모로 이해한 것에 주목하자. 원과 방에 대해서는 이서가 "형이 네모난 것은 땅을 형상화한 것이고, 둥근 것을 쓰는 것은 하늘을 체현한 것이다"[79]라고 말하듯이 예로부터 동양은 천원지방天圓地方을 말하였다. 이 사상은 우주에 대한 이해일 뿐만 아니라 서예에도 그대로 적용되었다. 「여인규구」(중편)의 다음과 같은 말은 이런 점을 잘 보여준다.

> 획이 여덟 방향에 있음에 허가 있고 실이 있다. 동·서·남·북[사정]은 항상 실하고 허하지 않고, 서남과 동북은 실이 많으며, 서북은 실도 있고 허도 있으며, 동남은 오로지 허하다. 『주역』에서 "하늘은 서북쪽으로 기울고 땅은 동남쪽으로 이지러졌다"고 말하니, 「육십사괘방원도六十四卦方圓圖」의 「방도」에서 여덟 순괘가 서북쪽에서 일어나 동남쪽에서 끝나는 것도 아마도 이 이치일 것이다.[80]

〈육십사괘방원도六十四卦方圓圖〉

여기서는 주역의 「육십사괘방원도六十四卦方圓圖」에 대하여 잘 알 필요가 있다. "하늘은 서북쪽으로 기울고 땅은 동남쪽으로 이지러졌다"라는 말은 『주역』에는 나오지 않는다. 중국 북송北宋대의 유명한 상수역학자이며 성리학자인, 『황극경세서皇極經世書』의 저자 소옹邵雍이 이 말을 한 적이 있다. 이후 주희朱熹는 「육십사괘방원도六十四卦方圓圖」에 대하여 다음과 같이 말하여 그 의미를 풀이하고 있다.

「육십사괘방원도」에서 「둥글게 배열되어 있는 것〔=圓圖〕」을 보면 건괘는 오午의 가운데에서 다하고 곤괘는 자子의 가운데에서 다하며, 이

괘離卦는 묘卯의 가운데에서 다하고, 감괘坎卦는 유酉의 가운데에서 다한다. 양陽은 자의 가운데에서 생겨나 오의 가운데에서 극에 이르고, 음陰은 오의 가운데에서 생겨나 자의 가운데에서 극에 이른다. 양은 남쪽에 있고 음은 북쪽에 있다. 「육십사괘방원도」에 「네모나게 배열되어 있는 것〔=방도方圖〕」을 보면 건괘가 서북쪽에서 시작하고 곤괘가 동남쪽에서 마치며, 양은 북쪽에 있고 음은 남쪽에 있다. 이들은 음양 대대對待의 수이다. 바깥에 원으로 있는 것은 양이 되고 안에 방으로 있는 것은 음이 된다. 원은 움직여 하늘이 되고 방은 고요하여 땅이 되는 것이다.[81]

여기서 오, 자, 묘, 유라는 것은 12간지의 자·오·묘·유를 말한다. 12방향을 따지면 동은 묘, 서는 유, 남은 오, 북은 자가 된다. "양은 자의 가운데에서 생겨나 오의 가운데에서 극에 이른다"는 것은 동지에서 하지에 이르는 양의 측면을 말한 것이다. 또 "음은 오의 가운데에서 생겨나 자의 가운데에서 극에 이른다"는 것은 하지에서 동지에 이르는 음의 측면을 말한 것이다. 여기서 우리는 「원도」와 「방도」에 대한 언급에서 「방도」에 대한 언급에 주목하면 된다. 즉 「방도」에서 건괘는 서북쪽에서 시작하고 곤괘는 동남쪽에서 마친다는 것에 주목하면 된다.

이렇다 보니 양과 음이 위치하는 것이 「원도」와 다르다. 「원도」에서는 양이 남에 있고 음이 북에 있음에 비하여 「방도」에서는 양이 북에 있고 음이 남에 있게 된다. 「방도」에서 건괘가 위치하고 있는 서북쪽에서 시작하여 동남쪽을 향하여 대각선으로 쭉 올려다보면 건 → 태 → 리 → 진 → 손 → 감 → 간 → 곤의 순서로 팔괘가 위치하고 있는 것을 알 수 있는데, "여덟 순괘純卦가 서북쪽에서 일어나 동남쪽에서 끝나는 것"이란 바로 이것을 말한 것이다. 「원도」는 하늘을 본받은 것으로서, 양이 북에서 생겨나 남에서 극에 이르고, 음은 남에서 생겨나 북에서 극에 이른다.

이 점에 비하여 「방도」는 땅을 본받은 것으로서, 양은 동북에서 시작하여 서북에서 왕성하고 음은 서남에서 시작하여 동남에서 왕성하다. 그러므로 건은 서북이고 곤은 동남이라고 한다. 그리고 이 같은 「육십사괘방원도」는 기본적으로 천원지방天圓地方과 관련이 있다.

천원지방은 "하늘의 별자리는 원형으로 하고 땅의 광활함은 네모로 한다[천상이원天象以圓, 지활이방地闊以方]"라는 것을 기본으로 하는 것이다. 즉 둥근 것은 하늘이요 모난 것은 땅이 되기 때문에 천지의 이치가 모두 여기에 있게 된다. 만약 경經과 위緯를 가지고 본다면 「원도」는 남북으로 경을 삼고 동서로 위를 삼는다. 「방도」는 서북과 동남으로 경을 삼고 동북과 서남으로 위를 삼는다.

이서는 "형이 네모난 것은 땅을 형상화한 것이고, 둥근 것을 쓰는 것은 하늘을 체현한 것이다"[82]라는 말을 한다. 하늘에 있는 둥근 것의 대표적인 것은 해와 달이다. 왜 일월이 둥근 것인지에 대해서 이서는 다음과 같이 말한다.

> 하늘의 형은 지극히 둥글다. 해와 달은 하늘의 부류이며 또 하늘을 형상화한 것이다. 형태가 둥글고 하늘이 둥글기에 둥글게 운행한다. 해와 달도 하늘에 걸려 있어 둥글게 운행한다.[83]

이것은 글자의 네모난 형태와 둥근 형태는 각각 땅과 하늘을 형상화하고 체현한 것이라는 것이다. 요컨대 하도와 낙서는 천지자연의 상도常道로 물론 제왕의 흥망과 관련된 기수氣數, 인간이 마땅히 해야 할 일 등을 상징적으로 말해준다. 그런데 이서는 이러한 하도와 낙서가 서예의 기본이 된다는 것이다. 서예의 방원론方圓論이 바로 그것이라는 것이다.

6

원元 · 형亨 · 이利 · 정貞과 서書의 상관관계

이서가 서예이론을 『주역周易』의 사고와 연계지어 말하는 것은 『주역』
「건괘乾卦」에 대한 언급에서 더욱 구체화된다. 이서는 『필결筆訣』 「총단
總斷」에서 "주역에서는 원元 · 형亨 · 이利 · 정貞을 말하고, 아울러 인仁 · 의
義 · 예禮 · 지智를 말한다"[84]라는 것을 거론한다. 이런 언급은 마치 암호
같다. 『주역』의 원元 · 형亨 · 이利 · 정貞이 서예에서 무슨 의미를 지니는가
를 살펴보자. 원元 · 형亨 · 이利 · 정貞은 『주역』 「건괘乾卦」의 전체적인 내
용을 말하는 것이면서 『주역』의 전체 내용을 상징적으로 말해주는 것이
기도 하다. 『주역』 「건괘乾卦」에서 말하는 원元 · 형亨 · 이利 · 정貞이 인간
의 가치판단과 관련되어 말해진 것이 인仁 · 의義 · 예禮 · 지智이다.[85]

　　서예의 기본이론으로서 원元 · 형亨 · 이利 · 정貞이 의미하는 것은 '서書'
란 기본적으로 천지자연의 생생生生의 이법理法을 바탕으로 하고 있음을
의미한다. 역易이란 결국 '일음일양一陰一陽'하면서 만물을 생생生生하는
것을 말한 것이기 때문이다.[86] 천지의 도는 항구하면서 그침이 없다. 마
침이 있으면 시작이 있다. 시작이 있으면 반드시 마침이 있다.[87] 「건괘乾
卦 · 단전彖傳」에서는 "크게 마침과 비롯함을 밝힌다"[88]라고 하였다. 원
元 · 형亨 · 이利 · 정貞은 기본적으로 자연의 부단한 순환 반복 운동을 의미
한다. 마침과 시작이 그침이 없고, 동과 정도 무단無斷하다. "일음일양지
위도一陰一陽之謂道"란 원元 · 형亨 · 이利 · 정貞의 다른 표현이다. 앞에서 논
한 음양과 관련된 논의도 결국 원元 · 형亨 · 이利 · 정貞의 사유와 통한다.
왜냐하면 크게 보면 원元 · 형亨은 양陽이고, 이利 · 정貞은 음陰에 속하기
때문이다.

이서는 서예를 이 같은 역학적 사유와 관련지어 이해한 것이다. 이런 점에서 이서는 또 "서가書家의 법은 긴장과 이완뿐이다. 긴장만 하고 이완이 없으면 교착되고, 이완되고 긴장이 없으면 산만하다. 한 번 긴장하고 한 번 이완함은 문무의 도이다"[89]라 하고 "한 번은 가득차고 한 번은 수축한다. 한 번은 열리고 한 번은 닫친다. 한 번은 나아가고 한 번은 물러선다"[90]라고 하였다. '문무의 도'라고 하는 '일장일이一張一弛'는 바로 '일음일양지위도一陰一陽之謂道'를 다르게 말한 것이다. 그리고 '일영일축一盈一縮'이나 '일합일벽一闔一闢', '일진일퇴一進一退'도 결국 마찬가지다. 이서는 획을 시종始終과 관련지어 "획에는 시종始終이 있다. 글자에는 행과 장편이 있고 또한 모두 시종始終이 있으니 지식을 알 수 있고 길흉을 분변할 수 있다"[91]고 하였다. 이런 점에서 "획은 시작을 조심하고 마침을 염려하라. 처음을 조심하지 않고서 마침을 잘하는 이는 없고, 마침을 염려하지 않고서 이룰 수 있는 이도 없다. 처음과 끝은 염려하면 중간은 그 안에 있느니라. 만약 처음을 염려하면서 중간을 살피지 않았다면 역시 모자람이다"[92]라고 하였다. 이서는 다른 시각으로 정停과 행行을 『주역』의 원元과 정貞과 관련지어 이해한다.

멈추는 것은 가려는 뜻을 지니고 있고, 가는 것은 멈추려는 뜻을 지니고 있으니, 이것을 일러 '멈추고 있으면서도 가는 듯하고, 가고 있으면서도 멈추는 듯하다'라고 한다. 멈추고 있으면서 가는 듯하다는 것은 정 속에 원을 포함한 것이고, 가고 있으면서도 멈추는 듯하다는 것은 원 속에 정을 띠고 있는 것이다.[93]

이것은 『주역』「건괘乾卦」의 원元·형亨·이利·정貞의 원리와 관계를 서예에 적용한 것이다. 서예의 획은 그냥 아무 생각 없이 획하고 긋는 단순한 선이 아니다. 운동성과 생명성을 함유해야 하는 살아 있는 선이

다. 정停과 행行은 정貞과 원元의 다른 내용이다. 여기서 "멈추고 있으면서 가는 듯하다는 것은 정貞 속에 원元을 포함한 것이고, 가고 있으면서도 멈추는 듯하다는 것은 원 속에 정을 띠고 있는 것이다"라는 것을 다른 말로 표현하면 획은 일음일양의 이치를 담고 있어야 한다는 것이다.

일음일양을 보다 구체적으로 말하면 「건괘」의 원·형·이·정으로 풀이할 수 있다. 「건괘乾卦·문언전文言傳」에서는 원元을 '선善의 우두머리〔장長〕'로, 형亨을 '가嘉의 모임〔회會〕'으로, 이利를 '의義의 조화로움〔화和〕'으로, 정貞을 '사事의 줄기〔간幹〕'로 보는데, 정이程頤는 원元을 '만물萬物의 비롯됨〔시始〕'으로, 형亨을 '만물萬物의 자람〔장長〕'으로, 이利를 '만물萬物의 이룸〔수遂〕'으로, 정貞을 '만물萬物의 완성〔성成〕'으로 보았다. 「건괘乾卦·단전彖傳」의 "크게 마침과 비롯함을 밝힌다〔대명종시大明終始〕"에 대해 주희는 "비롯함은 곧 원이다. 마침은 정을 말한 것이다. 마침이 없으면 비롯함이 없고, 정이 아니면 원이 될 수 없다"[94]라고 주석한다. 즉 마침이 아니면 비롯함도 없고, 정貞이 아니면 원元이 될 수가 없다는 것이다.

그리고 "건의 네 가지 덕에서 원이 가중 중요하고, 그 다음은 정인데 또한 중요하다는 것으로써 마침과 비롯함의 뜻을 밝혔다. 원이 아니면 생할 수 없고 정이 아니면 마칠 수 없다. 마침이 아니면 비롯함이 될 수 없고 비롯함이 아니면 마침을 이룰 수 없다. 이처럼 순환이 무궁하니 이것이 이른바 크게 마침과 비롯함을 밝힌 것이다"[95]라고 말한다. 이것은 천도天道의 순환무궁循環無窮함을 말한 것이다. 원·형·이·정을 생사의 측면을 적용하여 보면 생은 원으로, 사는 정으로 그 의미를 정리할 수 있다. 여기서 생과 사는 별개의 것이 아니라 순환반복의 과정 속에서 어느 측면을 보는가에 따라 구분된 것이지 생에는 사가 담겨 있고 사에는 생이 담겨 있다. 서예에서의 획도 이런 점을 벗어난 것이 아니라는 것이다. 요컨대 정停과 행行은 원元·형亨·이利·정貞의 부단한 순환반복을 구체적으로 보여주는 것이라 할 수 있다. 이서는 이 같은 점을 보다

구체적으로 다음과 같이 말하였다.

> 획이 왼쪽을 향하고자 하면 반드시 오른쪽으로 향하는 뜻을 지니고
> 있어야 하고, 오른쪽으로 향하고자 하면 반드시 왼쪽으로 향하는 뜻이
> 있어야 한다. 스스로 주석하면, 왼쪽으로 돌리려 하면 오른쪽으로 돌리
> 고, 왼쪽으로 회전하려면 오른쪽을 묶고, 왼쪽으로 뒤집으려 하면 오른
> 쪽으로 피하려는 뜻이 있어야 한다.[96]

이것은 앞서 말한 "멈추고 있으면서 가는 듯하다는 것은 정 속에 원
을 포함한 것이고, 가고 있으면서도 멈추는 듯하다는 것은 원 속에 정을
띠고 있는 것이다"라는 것을 구체적인 운필運筆 상황에 적용하여 말한
것이다. 원元·형亨·이利·정貞과 관련된 좀 더 구체적인 것은 운필법과
관련된 삼과절필론三過折筆論에 나타난다. 이서는 삼과절필三過折筆에 대
하여 "이른바 세 번에 나누어 지나가면서 붓을 꺾는다고 함은 무엇을
말함인가. 세 번 붓을 멈춤을 말함이다. 멈추는 곳에서는 반드시 응축되
어 원융하고, 지나는 곳에서는 반드시 긴밀하면서 강건해야 한다. 긴밀
하면서 강건하면 평온할 수 있고 원융함은 정밀하고 긴밀할 수 있게 해
야 한다"[97]고 말한다.

이처럼 이서는 서예의 기본을 『주역』과 관련지어 이해하되 구체적으
로는 음양과 획과의 관계, 그리고 그 획을 기본으로 하여 자字, 행行, 장章
등을 설명하고 있다. 이런 점을 또 글자를 쓰는 법法과 관련지어 이서는
"작자지법作字之法은 조화가 무궁하여 능히 한 글자가 만변萬變한다는 것
을 알고, 뭇 획의 일기, 충기가 서로 화하는 묘함을 알아야 서를 아는
것이다"[98]고 하였다. 이런 사유는 서를 귀신鬼神으로 연결하여 이해하는
것으로도 나타난다.

구부렸다가 펴는 것은 귀신을 체현한 것이고, 변하고 통하는 것은 사계절을 체현한 것이다.[99]

여기서 말하는 귀신은 오늘날 말하는 귀신이 아니다. 구부렸다가 펴는 것은 바로 음과 양을 의미한다. 이처럼 귀신과 관련지어 이해하는 것은 다른 것이 아니라 귀신을 조화造化의 적迹으로 본다는 것이다. 이서는 『홍도유고弘道遺稿』 권8 「신神」에서 귀와 신에 대하여 다음과 같이 말한다.

신神자에는 펼친다는 뜻이 있다. 펼치는 것은 신이 되고 굽은 것은 귀가 되며, 움직이는 것이 신이 되고 고요한 것은 귀가 되며, 가는 것은 신이 되고 그치는 것은 귀가 된다. 총괄적으로 말하면 양이 신이 되고 음이 귀가 된다.[100]

신神을 신伸, 동動, 운運 등으로 적용하면서 양의 속성으로 이해하고, 귀鬼는 굴屈, 정靜, 지止로 적용하면서 음의 속성으로 이해하는 것은 전통 성리학자들의 이해와 다르지 않다. 이서는 『홍도유고弘道遺稿』 권8의 「논 귀신論鬼神」에서 귀신에 대하여 좀 더 구체적으로 다음과 같이 말한다.

양의 신령함을 신이라 하고 음의 신령함을 귀라고 한다. 펴는 것은 양의 신령스러움이 한 바이고 구부리는 것은 음의 신령스러움이 한 바이다. 이것으로써 보건대 구부렸다가 편다는 것은 그 형적으로 논한 것이다(…) 선유가 말하기를 "귀신은 조화의 자취이고, 음양 두 기의 양능이고, 천지의 공능이다"고 한 것은 모두 그 형적과 공능을 논한 것이지 그 주재성을 논한 것은 아니다(…) 귀신에 관한 학설은 다양하다. 천지 만물을 가리켜 논한 것도 있고, 천지간 왕래하는 기를 가리켜 논한 것

도 있다. 어느 한 관점에 국한되어서는 안 된다.[101]

　귀신 관념은 조화 혹은 음양 두 기의 형적과 공능을 논한 것이지 태극과 같이 주재성을 갖는 측면을 논한 것이 아니라는 것이다. 이서가 굴신을 귀신과 연관지어 말하고자 한 것은 획을 그을 때 붓의 역입逆入 등과 같은 붓놀림에는 결국 귀신 즉 음양의 조화가 반영되어 있다는 것이다. 『주역』「계사전하」에서는 "궁하면 변하고, 변하면 통하고, 통하면 오래 간다"[102]라는 말을 한다. 이러한 변통의 이치는 바로 일음일양하는 자연의 변화 즉 일양으로서의 봄과 여름, 일음으로서의 가을과 겨울의 변화로 각각 상징된다. 변통이 사계절을 체현한 것도 결국 일음일양의 이치를 말한 것이고 서예에 적용되는 것은 앞서 말한 것과 다른 것이 아니다.

　이서는 이처럼 『주역』「계사전繫辭傳」에서 말하는 '일음일양지위도'를 서예의 원리에 응용한다. '일음일양지위도'의 구체적인 양태는 진퇴進退와 영허盈虛, 왕래往來, 직굴直屈 등으로 나타난다.[103] 이런 역학적 사유를 연장시켜 이해하면, 행行은 곧은 것과 굽은 것이 있게 되고, 그것이 수시처변隨時處變하여 능히 상제相濟할 수 있다는 이론으로 전개된다.[104] 시종始終의 논리도 마찬가지다. '일음일양지위도'는 바로 시종의 다른 내용이기 때문이다.[105]

　이렇게 본다면 글자가 형성된 것과 관련된 철학은 결국 역易에 있다고 할 수 있다. 왜냐하면 이상 언급한 것은 모두 『주역』「계사전繫辭傳」에서 말하는 "한 번은 음이 되고 한 번은 양이 되는 것을 도라고 한다"[106]라는 자연의 이치와 『주역』의 근간이 된 하도낙서河圖洛書에 담긴 철학과 관련이 있기 때문이다.[107] 이상과 관련된 서에 운용된 역리는 보다 구체적으로는 삼과절필三過折筆, 혹은 삼과절법三過折法에 운용된다.

수시변역隨時變易의 역리易理적 사유와
동국진체東國眞體

이서의 아버지 이하진李夏鎭은 왕희지 탑본 가운데 선본을 많이 가지고 있었던 것 같다. 집안에서 이런 좋은 선본을 직접 볼 수 있는 환경은 이서의 서예 실력과 비평의 향상에 많은 도움을 주었을 것이다. 이런 점은 구체적으로 이익李瀷이 쓴 『성호사설星湖僿說』 권28 「우군진적右軍眞 蹟」에서 엿볼 수 있다.

> 왕우군王右軍(=왕희지)의 진적은 탑본搨本이 우리나라에 전하는 것이 많 다. 우리 선친이 본시 필예筆藝에 능하였는데, 연경燕京에 사신으로 갔 을 적에 비싼 가격에 선본善本을 많이 구입해왔다. 그 뒤에 대부大夫 윤순尹淳 같은 이가 연경에 들어가서 두루 구해 보았으나, 다시 이와 대등할 만한 것은 없었다. 이에 매양 기보奇寶라 일컬을 때는 반드시 이씨 집안[=이서 집안] 소장[이가장李家藏]이라고 하였다. 대개 중국이 문화文華를 숭상하지 않아서 전부 외국의 매입에 넘겨준 까닭이다.[108]

서화에 대해 무엇인가 비판적인 글을 쓴다는 것은 실제 그 진본을 보고 하는 경우와 그렇지 않은 경우는 차이가 있을 수밖에 없다. 진본 서화 수장은 실제 예술가에게 많은 도움을 준다. 이런 점에서 중국의 미불, 문징명, 동기창 등과 같은 유명서화가들은 또 유명 수장가이기도 하다. 이서가 이처럼 서가 비평을 할 수 있었던 이유 중의 하나는 여주 이씨驪州李氏 문중에서 대대로 보관해온 서화 작품을[109] 보고 느낀 점이

매산梅山 이하진李夏鎭, 『천금물전千金勿傳』(10책)

이하진李夏鎭이 1680년경에 쓴 서첩으로 '천금을 주더라도 남에게 전하지 말라[千金勿傳]'는 것은 왕희지가 스승인 위부인魏夫人의 「필진도筆陣圖」를 읽고 난 뒤 자신이 평생 경험한 바를 적어 자손에게 남긴 「제위부인필진도후題衛夫人筆陣圖後」의 끝 구절에서 나온다. 『천금물전』 10첩은 17세기 문인의 완상 애호 경향과 이하진의 노년 서풍을 살필 수 있는 예가 된다. 그의 초서는 숙부 이지정李志定에게 전수받아 아들 이서李漵·이익李瀷 형제 및 이서의 제자 윤두서尹斗緖 등으로 이어져 조선후기 남인 초서풍의 한 갈래를 이룬 점에서도 소중한 자료로 평가된다.

있어서 일 것이다.

한국서예사에서 '옥동 이서'하면 떠오르는 단어는 동국진체東國眞體이다. 동국진체의 본질에 관해 이서의 아버지인 이하진이 중국에서 왕희지 서첩을 많이 구해온 것은 이서가 왕희지체를 바탕으로 하여 동국진체의 서맥을 개창하게 된 토대가 되었다는 추측을 할 수 있는데,[110] 앞서 본 바와 같이 이서 문중에 이런 것을 확증할 수 있는 자료가 많았다는 실증적 차원에서 보면 이런 발언은 나름 설득력이 있다. 하지만 보다 근본적인 것은 이황이 왕희지를 정통으로 삼으면서 조맹부를 비판하는 등 서예의 도통론 즉 서통론적 시각에서 접근하는 것이 옳다고 본다. 문제는 이서가 의도하지 않았지만 허전許傳이 이서를 동국진체라는 맥의 선구자라는 것을 강조했다는 것이다.[111] 이런 점에서 동국진체의 실체가 무엇인지에 대한 논의가 있다.

이서는 역리를 통하여 서예를 이해하고자 했다. 특히 많은 부분 수시변역론隨時變易論을 통하여 서예를 설명하고 있다. 무엇을 말하고자 한 것일까? 이런 점은 이서가 처한 시대적 환경 및 서예정신과 매우 밀접한 관련을 갖는다고 본다. 우리는 이서의 서예정신을 조선조 17, 18세기의 서풍이 정신적으로 무기력하고 조형적으로 기교에 치우쳤던 양상과 서예에서의 매너리즘을 타파하고자 한 혁신의 성격을 띠고 있다고 평가한다.[112] 이 같은 서예정신의 결과가 동국진체로 평가되었다고 본다. 이점에 관해서 이시홍李是鉷이 쓴 행장초行狀草 다음과 같은 글을 보자.

선생은 필법에서 깊이 오묘한 경지에 들어갔다. 이것은 아버지 매산공梅山公(=이하진李夏鎭)이 연행燕行할 때 왕희지의 친필인 〈악의론樂毅論〉을 구해온 이후에 이를 연마하여 실재로 힘을 얻게 된 것이다. 큰 글자와 해서, 행서 및 과초窠草는 모두 진정한 올바른 체이며, 글자가 클수록 더욱 웅걸雄傑하여 마치 은구銀鉤와 철삭鐵索이 종횡으로 움직이지

왕희지王羲之, 〈악의론樂毅論〉

왕희지가 348년에 쓴 〈악의론樂毅論〉은 전국시대 기원전 3세기의 연燕나라 장군 악의樂
毅에 대한 인물론으로, 위魏나라 하후현夏後玄이 지은 글이다.

만 엉키지 않는 듯 하고, 태산과 교악嶠嶽이 하늘 높이 솟아올라 우뚝한
모습과 같아 기세가 웅장하고 체상體像이 엄정하였다. 사람들이 글씨
를 얻고 글자마다 보배로 여기고 옥동체玉洞體라고 불렀다. 동국진체는
옥동으로부터 시작하였고, 윤두서尹斗緖, 윤순尹淳, 이광사李匡師는 그의
영향을 받은 사람들이다. 원교는 일찍이 '옥동의 글씨는 의논해서 도달
할 수가 없다'라고 말한 적이 있다.[113]

이시홍은 옥동체라 불리게 된 연유와 기세가 웅장하고 체상이 엄정한
옥동의 글씨의 특징 및 허전許傳이 말한 바가 있는 동국진체東國眞體는 옥
동 이서로부터 시작하여 그 후 공재恭齋 윤두서尹斗緖, 백하白下 윤순尹淳,
원교圓嶠 이광사李匡師 등이 그 실마리를 이어갔다는 것을 말하고 있
다.[114] 이런 동국진체의 맥락 속에서 우리는 이서가 행한 당시 서예에
대한 비판의 중심에는 한호가 있었다고 본다. 우리는 흔히 조선조 서예
를 대표하는 서체를 시기별로 나눌 때 조선 초기는 안평체安平體, 중기는

석봉체石峯體, 후기는 동국진체東國眞體, 말기는 추사체秋史體를 그 대표로 들곤 한다. 이런 점에서 본다면 동국진체는 석봉체의 극복과 관련지어 이해할 수 있다. 여기서 우리는 『주역』과 관련된 동국진체에 관한 것을 함께 언급해보기로 한다.

동국진체의 성립과정을 한호와 관련지어보자. 정산貞山 이병휴李秉休 (1711~1777)는 한호와 이서의 관계를 "동국의 글씨는 석봉石峰 한호韓濩를 거벽으로 삼는데, 한호 서풍이 변하여 중국서풍으로 된 것은 옥동 선생에서 시작되었다. 선생은 왕희지의 서법을 의지로 각고하여 '신묘하면서도 자신만의 서예를 펼친 경지〔神而化之〕'에까지 이르렀다. 한 번 전해져 공재 윤두서에게 갔고, 두 번 전하니 백하 윤순尹淳에게 갔다. 오늘날 사람들은 모두 한호를 물리치고 왕희지를 선호하게 된 것이 모두 선생의 공임을 알고 있다"[115]라는 식으로 평가한다. 이상의 언급은 모두 한호와 이서의 서예가 후대에 어떤 영향을 끼치고 있는지를 비교한 것이다. 그렇다면 이서는 한호에 대하여 어떤 식으로 평가를 하였을까? 이서는 한호의 글씨에 대하여 다음과 같이 평가하였다.

> 획을 운용하고 글자를 구성하는 법은 약간 알고 있지만 아직 정법의 오묘함에는 깊이 통하지 못하였다. 그래서 글자의 구성이 촌스럽고 속되며, 완고하고 둔하며, 꽉 막히고 용렬하며, 고루하여 변화에 합해야 할 것을 알지 못하였다. 획의 운용 또한 완고하고 둔하며 용렬하고 속되어, 민첩하고 긴밀하며 정미하고 적절한 뜻이 없다.[116]

여기서 '변화에 합해야 할 것을 몰랐다'는 것은 수시변역隨時變易 혹은 수시변통隨時變通의 의미를 잘 몰랐다는 것이다. 한호는 임진왜란 때 명과의 외교문서를 도맡아 썼는데, 이때 그의 글씨가 명에 알려져 극찬을 받았다. 당시 명대 학계를 대표하는 주지번朱之蕃은 한호의 말년 글

석봉石峯 한호韓濩, 〈광한전백옥루상량문廣寒殿白玉樓上樑文〉

1570년 허초희許楚姬[허난설헌]가 지은 상량문을 허초희의 아우 허균許筠이 수안군수
遂安郡守로 재직하던 1605년 5월에 한호의 글씨로 충천각沖天閣에서 목판본으로 1차
간행하였다. 허초희는 신선세계에 있다는 광한전 백옥루의 상량식에 초대받았다고 상상
하면서 이 글을 지었다.

*釋文: 廣寒殿白玉樓上樑文. 逑夫, 寶盖懸空, 雲軒超色相之界, 銀樓耀日, 霞楹出迷塵之壺. 雖復仙
蠖雲機, 幻作璧瓦之殿, 翠蠡吹霧, 噓成玉樹之宮.

씨인 「광한전백옥루상량문廣寒殿白玉樓上樑文」을 보고 한호의 글씨는 왕희지, 안진경과 함께 할 만하다고 평하였다고 한다.[117] 즉 한호가 왕희지체에 뛰어난 사자관寫字官이었음을 말해주는 것이다.[118] 우리는 한호에 대한 이 같은 평가를 이서가 말한 의양依樣 및 자득自得과 관련지어 이해하기로 하자. 이서는 글씨에서의 의양과 자득에 대해 다음과 같이 말한다.

> 옛 말에 이르기를 "최상의 경지는 정신을 전수하는 것이고, 그 다음은 뜻을 전수하는 것이며, 또 그 다음은 형태를 전수하는 것이다"고 하였으니 형태를 전수하는 것이란 '겉모양을 모방하는 것〔의양依樣〕'이 아니겠는가? 또 행해서는 안 될 것이 있으니, 겉모양을 면하려하여 '제멋대로 쓰는 것〔자용自用〕'이다. 제멋대로 쓰면 도리어 해롭다.[119]

'겉모양을 모방하는 것〔의양依樣〕'은 서예에서 가장 낮은 단계에 속한다는 것이다. 그리고 '겉모양을 모방하는 것'은 형태는 비슷하더라도 필의筆意는 그렇지 못하다는 단점이 있다.[120] 아울러 '제멋대로 쓰는 것〔자용自用〕'도 문제가 있다는 것이다. 여기서 '제멋대로 쓰는 것'은 이서가 말한 서예에서의 '자득自得'과 관련을 지어 이해할 수 있다. 여기서 자득의 진정한 의미가 무엇인가에 대한 정확한 이해가 요구된다. 즉 이서는 "제멋대로 쓰는 사람들은 말하기를, '나는 스스로 오묘한 이치를 터득하였으니 옛사람의 글씨를 모방하는 것을 달갑게 여기지 않는다'고 말한다. 그러나 알지도 못하면서 제멋대로 쓰는 것은 자득한 것이 아님을 전혀 알지 못하는 것이다"[121]라고 하였다. 자용자들이 자득의 측면을 강조하는 것이 문제가 있음을 지적한 것이다. 이서는 의양과 자용에 대하여 "알지도 못하면서 주워 모으는 것은 의양이다. 모르면서 작위하는 것은 자용이다. 성현이 지향하는 것과 뜻을 궁구하는 것은 의양이 아니다. 성

현의 말과 행동을 서술하는 것은 작위가 아니다"[122]라고 말한 적이 있다. 그렇다면 진정한 자득은 무엇인가? 이서는 「논작자법論作字法」에서 그것에 대해 다음과 같이 말하였다.

> 이른바 자득이라는 것은 옛 사람의 필법에 근거하여 그 필의를 탐구하는 것이다. 따라서 겉모양을 모방하는 자들이 한갓 필법만을 본받는 것과 같은 것은 아니다. 옛 사람의 필의를 이어받아 발명하는 것이니 제 멋대로 쓰는 자들이 함부로 필법을 저버리는 것과는 다른 것이다.[123]

이서가 궁극적으로 말하고자 하는 자득은 옛 사람의 필법에 근거하여 필의를 탐구하고 나아가 이어받고 그것을 발명하는 것이다. 필의는 고정된 것이 아니다. 자신이 처한 시대에 응용되었을 때 진정한 필의가 나온다. 그렇지 못하면 서노書奴나 의양依樣의 차원에만 빠져들게 된다.

이서가 지향하는 것은 의양지미와 자득지미의 어느 한 측면이 아니라 의양지미를 바탕으로 한 자득지미를 취하고자 한 것이다. 하지만 한호는 그렇지 못하다는 것이다. 즉 앞서 한호에 대한 평가를 참조하여 비유하면 한호는 의양지미를 얻었지만 진정한 자득의 경지에는 이르지 못했다는 것이다. 하지만 이서는 한호에 대해 「논석봉論石峯」 뒤의 「추론推論」에서는 "석봉은 대체로 모방에 힘썼는데, 말년의 글씨를 얻어 보니 옛 습관을 버려서 정법에 가까운 것이 많다"[124]라고 하여 말년 글씨에 대해서는 긍정적인 평가도 한다.

이서는 의양에서는 왕희지를 취하였고, 자득에서는 자신이 처한 시대 상황에 맞는 변화된 서예의 세계를 펼쳐냈다. 자득의 맛이 동국진체로 나타난 것이라고 할 수 있다. 한호와 이서가 똑같은 왕희지를 기본으로 하고 썼다고 해도 한호는 서노書奴 차원의 죽은 왕희지였다. 이서가 수시

변역隨時變易하고자 하는 노력으로 나온 서예가 바로 동국진체인데, 이 '시時'는 이서가 살았던 그 시대이다. 옥동은 이 시時를 무시하지 않았다는 점에 주목할 필요가 있다. 비록 이서의 서예정신이 왕희지체에 대한 존숭이 밑바탕에 깔려 있다고 할지라도 당시의 조선인의 심성에 맞는 미의식에 대한 재해석의 측면이 있다는 것이다. 동국진체를 논할 때 이런 점에 대한 이해가 필요하다고 본다. 이서는 자신이 살고 있는 시대적 미의식을 가미하면서도 왕희지가 추구한 서예정신을 망각하지 않은 살아있는 왕희지를 드러냈다. 즉 왕희지의 서체를 그대로 의양依樣한 것이 아니라 왕희지의 서예정신을 본받고 그것을 이서가 살던 그 시대에 맞는 미의식을 담은 자득自得의 서예가 바로 동국진체東國眞體라는 것이다. 따라서 동국진체東國眞體를 '동국진체東國晋體'라고 폄하하는 것은 동국진체東國眞體의 진면목에 대한 잘못된 이해라고 할 수 있다.

만약 백보 양보하여 동국진체東國眞體를 '동국진체東國晋體'라고 한다해도 그것은 동국의 색깔이 가미된 진체晋體인 것이다. 이서의 글씨가 왕희지의 글씨를 그대로 본뜬 의양依樣이 아니기 때문이다. 동국진체東國眞體는 바로 '때에 따라 변하고 바뀐다[隨時變易]'라는 역리적 사유에 바탕한 서예였다. 즉 이서의 동국진체東國眞體는 서예를 통하여 주체적인 나를 찾고자 하는 노력의 결과였다. 심법心法이 무엇인지를 알아 서노書奴가 되어서는 안 된다고 하는 이서의 말이 어느 때보다도 설득력이 있는 시기이기도 하다.

8

—

나오는 말

이서의 서체는 '옥동체'라고 불린다. 그는 특히 '대자大字'에 특장特長을 보인 것으로 평가된다. 이시홍李時洪은 이서의 대자와 해서는 물론 행서·초서도 모두 정체正體로서 글자가 크면 클수록 획이 더욱 웅걸하여 기세가 웅장하고 체상體像이 엄정하다고 평했다.[125] 조카인 이용휴李用休는 심화 차원에서 이서의 서예를 평하면서 특히 대자大字는 신라와 고려시대이래 한 사람뿐이라고 했다.[126] 소자小字를 통해 예술성을 담아내는 것보다 대자를 통해 예술성을 담아내는 것이 어렵다. 이서가 대자에 특장을보였다는 것은 그만큼 글자 자체에 예술성을 담아낸 의도를 엿볼 수 있고 아울러 활달하게 창작에 임했다는 것을 짐작할 수 있다.

이서는 단순히 글씨만 잘 쓴 것이 아니라 글씨와 이론을 겸비한 인물이었다. 성대중成大中(1732~1812)은 『청성집青城集』에서 옥동을 석봉石峯 한호韓濩와 비교하여 다음과 같이 말하고 있다.

> 우리 동방에 필가가 많지만 그중에서 김생金生과 한호가 뛰어났다. 그러나 그들의 글씨는 단지 공력으로써 뛰어나게 된 것이지 학문적인 토대 위에서 이루어진 것이 아니다. 학문은 옥동 이서로부터 시작되었다. 그러므로 식자들은 이서의 공력은 한호에게 미치지 못하나 학문에 있어서는 더 우월하다고 말한다. 지금 명필로 이름 있는 사람들은 모두 이서의 계통이다.[127]

여기서 학문은 옥동으로부터 시작되었다는 것에 주목할 필요가 있다.

사실 옥동이 서예에 대한 자신의 견해를 담은 『필결』을 쓸 수 있었던 것도 바로 학문의 힘이었다.

이서는 이런 학문의 힘에 바탕하여 쓰여진 『필결筆訣』에서 서예가 무엇인가에 대한 근본적인 질문을 하는 것이다. 그 대답의 하나로 『주역』을 통하여 말하고 있다. 물론 『주역』만 말하는 것이 아니다. 『논어』, 『중용』, 『맹자』 등의 유가경전 및 송대 성리학도 함께 거론하고 있다. 하지만 가장 근본적인 것은 『주역』이다. 사실 서예를 『주역』과 관련하여 이해하는 것은 서예가 단순히 문자라는 차원을 넘어서 있다는 것을 말해주는 것이기도 하다. 이서가 『필결』의 모두冒頭에서 "서는 역에 근본한다"[128]고 하는 것은 하나의 선언이다. 이것은 서예에서의 생명성을 선언하는 것이다. 서예가 활물活物임을 밝히는 것이다. 참으로 많은 중국의 역대 서론 가운데 서예를 이처럼 온통 『주역』과 관련지어 말한 책은 없다. 이런 점에서 『필결』을 높게 평가할 수 있다.

이같이 서를 역리적 차원에서 이해한 이서의 이론은 이서가 처한 시대와 매우 밀접한 관련을 갖는 시대적 의미를 지닌다. 즉 『필결』에는 이서가 당시 조선조에 만연한 잘못된 서예에 대한 비판적 입장에 대한 반영과 아울러 그가 처한 시대에 맞는 서예란 무엇인가에 대한 견해가 담겨 있다. 특히 이런 점은 동국진체의 성립과 매우 긴밀한 관련을 갖는다는 점에서 매우 중요하다고 본다.

우리는 이서가 『주역』의 수시변역隨時變易을 통하여 그 시대를 이끌어 갈 올바른 서예가 무엇인가를 고민한 것을 통해 오늘날 우리에게 맞는 서예는 무엇인가를 고민해야 할 것이다.

제 7 장

옥동玉洞 이서李漵 :
중정서통中正書統 지향의 서예미학

1
–
들어가는 말

동양의 서화예술書畵藝術은 공통적으로 심화心畵라고 하여 작가의 마음과 기질氣質을 표현하는 예술로 규정한다. 예술이란 중화中和를 담아냈을 때 바람직한 것이라고 생각하는 유가儒家에서는 그 표현된 심心이 어떤 심인지가 문제가 된다. 예를 들면 주자학朱子學에서 말하는 리理와 기氣의 합으로서 심心 혹은 심통성정心統性情 차원의 심心인지, 아니면 양명학陽明學에서 말하는 심즉리心卽理 차원의 심인지 하는 것을 구별해야 한다. 아울러 유가에서는 예술작품이 갖는 대사회적 영향을 고려하여 윤리성 차원과 공공성公共性 차원에서 기준을 세우고 작가의 작품을 평가한다. 한 작가의 작품을 평가할 때 작가의 외적 형식으로서의 예술성은 기본이고 아울러 내적 측면의 학문과 인품 등을 복합적 관점에서 평가한다는 것이다. 특히 중화를 중심으로 하여 비평의 기준을 내세운다는 점에서 중화중심주의中和中心主義적 경향성을 보인다.

예술이 심心을 표현하는 예술이면 각각 개개인의 기질氣質 여하에 따라 작품은 달라질 수 있다. 참된 예술이라면 이 같은 각각 개개인의 기질氣質의 뛰어남이 담겨 있어야 한다. 하지만 성즉리性卽理를 주장하고, 천리天理와 인욕人欲 가운데 천리를 높이고, 괴력난신怪力亂神을 말하지 않고,[1] 진선진미盡善盡美와[2] 문질빈빈文質彬彬을[3] 말하면서 우아미優雅美를 담아낼 것을 말하는 유가의 경우는 다르다. 유가의 중화중심주의와 관련된 인간 기질氣質에 대한 이해는 예술창작의 결과물에 대한 비평에도 그대로 적용된다. 즉 중화를 담아낸 작품은 이상적인 작품이고, 중화中和를 벗어난 작품은 어느 '한 경향성(=편偏)'을 담고 있는 것으로 보고 문제시

하였다. 이런 점은 여타의 예술보다도 특히 심화心畵라는 점을 강조하는 서예에서 그 경향성이 뚜렷하게 나타난다. 손과정孫過庭의 『서보書譜』와 항목項穆의 『서법아언書法雅言』의 중화를 통한 서예인식은 이런 점을 대표한다.

조선조 옥동玉洞 이서李漵는 『필결筆訣』을 통해 손과정이나 항목의 서예인식과 동일하게 중화중심주의를 강조한다. 이서는 중화중심주의에 기반한 서예인식을 통해 심화心畵로서의 서예란 어떤 미의식을 담아내야 하는 지를 밝힌다. 본 책에서는 이 같은 이서의 『필결筆訣』에 나타난 중화중심주의적 서예인식의 특징과 그 장단점을 밝히고자 한다.

2
─
심화心畵로서의 서예書藝와 중화中和중심주의

한국서예사에서 동국진체東國眞體의 창시자로[4] 알려진 이서는 『필결』을 통해 이론적 측면에서 '서예란 무엇인지'를 다양한 관점에서 밝히고 있다. 흔히 송설체松雪體로 알려진, 매우 우아優雅하고 아름답지만 지조와 절개라는 측면에서 문제가 있다고 평가되는 원대 조맹부趙孟頫의 글씨를 다음과 같이 평한 적이 있다.

마음 부리는 것이 바르지 않아 정법正法에서 어긋났다. 그러므로 획법劃法이 요사스럽고 자법字法은 간교하여 세상에 아첨한 바가 되니 마땅히 (말만 그럴 듯하게 하는) 아첨꾼같이 여겨 끊어 버려야 하고, 음란한

소리와 음란한 여색같이 여겨 멀리해야 함이 옳다.[5]

이서는 조맹부가 부린 심술心術의 부정을 획법劃法과 자법字法을 연계하여 말하면서 공자가 말한 '방정성放鄭聲'하는 식의 강력한 벽이단闢異端 의식을 보인다.[6] 이서의 조맹부趙孟頫에 대한 평가의 옳고 그름은 잠시 접어두고, 여기서는 다만 이서가 한 작가의 심心의 드러냄을 획법劃法과 자법字法을 연계하여 이해하는 것만 확인하고자 한다. 심술心術 부정의 결과를 정법正法에서 어긋난 것이라고 하는 이서의 말은 무엇을 의미할까? 이런 질문은 이서가 말하는 정법正法이 무엇인가 하는 질문으로 이어진다.

이서는 주희朱熹를 '주부자朱夫子'라고 하며 매우 높인다.[7] 유가儒家에서 서로 대화를 나누는 상대방을 높이는 경우를 제외하면,[8] '부자夫子'라고 하여 높이는 경우는 공자孔子를 '공부자孔夫子'라 하고 주희朱熹를 '주부자朱夫子'라고 하는 것밖에 없다. 이서가 주희를 높이는 데에는 여러 가지 이유가 있지만, 가장 핵심적인 것은 주희가 요堯-순舜-우禹-탕湯-문文-무武-주공周公-공자孔子로 내려오는 유학의 도통론道統觀을 계승하고, 아울러 유가儒家 성현聖賢이 내세운 '윤집궐중允執厥中'의 중中 철학을 통해 이단관異端觀을 전개한 것에 있다. 이서는 유학의 계보에서 집대성한 자로 주희를 꼽는 것처럼 서예에서 중요 서체를 '집대성集大成'한 인물로 왕희지王羲之를 꼽았다. 그리고 왕희지 이후의 서예역사는 정법正法이 무너진 서예사로 이해하였다.[9] 정법正法이 무너졌다는 것을 다른 차원에서 말하면 유가가 제시한 '윤집궐중允執厥中'의 중中 철학이 서예에서 무너졌다는 것을 의미한다.

아, 세월이 흘러가면서 시속이 말단을 추구하여 정법正法이 없어지고 임시방편의 사술詐術이 유행하여 세상을 속이고 사람들을 헷갈리게 한

것이 이르지 않는 곳이 없다. 예나 지금이나 천하가 모두 널리 거짓된 법을 좇았다. 그러므로 조조曹操, 신라의 최치원崔致遠, 송의 소식蘇軾, 미불米芾, 원의 조맹부趙孟頫, 명의 장필張弼, 문징명文徵明, 우리나라(=조선)의 황기로黃耆老의 필법이 성행하고, 장지張芝와 왕희지王羲之의 정법正法이 희미해져 전해지는 것이 없다. 그 사이에 혹 법칙을 본받는 자가 한 둘 있었지만 혹 그 심법心法을 잃어버리고 이단異端에 흐르기도 하고, 혹 겉모양만 모방하고 그 깊은 뜻을 얻지 못했으니 애석함을 이길 수 없다.[10]

　서예에서의 윤집궐중允執厥中의 핵심은 정법正法이다. 정법과 반대되는 것은 사술詐術이다. 이서는 '고古'는 완벽함과 진리의 무오류성이란 점에서 출발하여 그 '고古'가 왜곡된 모습으로서의 '금今'을 말한다. 정법의 아이콘인 왕희지王羲之 이후의 '금今'의 역사는 정법이 파괴된 역사다. 즉 세월이 흘러가면서 시속이 말단을 추구하여 정법正法이 없어지고 임시방편의 사술詐術이 유행하여 세상을 속이고 사람들을 헷갈리게 한 것이 이르지 않은 것이 없다고 한 것이 그것이다. 예나 지금이나 천하가 모두 널리 거짓된 법을 좇았다는 것은 시대가 흘러감에 따라 왕희지를 정법으로 하는 풍조가 없어지고 다양한 서법이 나타났음을 의미한다. 이런 지적에는 왕희지를 정통으로 보고 그 나머지 서예가를 정통이 아닌 것으로 보는 일종의 왕희지 중심주의가 깔려 있다. 이서의 이상과 같은 말을 '고古'와 '금今'을 중심으로 하여 도식적으로 구분해보자.[11]

　'고古'의 범주를 다양한 측면에서 규명해보자. 고는 후대인이 전범으로 여겨야 하는 것으로, 서예의 근본이다. 이는 요堯임금의 윤집궐중允執厥中의 심법心法을 담아내는 정통과 정법으로서의 서예다. 이런 서풍은 이발理發을 강조하면서 이성적이면서 절제된 마음을 담아낼 것을 요구하며 천리天理와 도심道心의 미학을 지향한다. 무과불급無過不及의 중용의

조조曹操, 〈곤설袞雪〉

예서로 암석에 새겨진 이 글씨는 조조가 석문石門을 지나다가 소용돌이치며 물거품을 날리는 격류가 마치 굴러가는 눈덩이와 같다는 뜻으로 쓴 것이다. '곤滾'에서 물을 의미하는 삼수변[氵]이 빠졌는데, 이는 조조의 손에 물거품이 날아와 묻어서 삼수변까지 쓸 필요가 없었다고 하는 이유에서다.

고산孤山 최치원崔致遠, 〈진감선사비眞鑑禪師碑〉

통일신라 후기, 정강왕 2년(888)에 최치원이 쓴 유명한 승려인 진감선사의 탑비이다.

장지張芝, 〈관군첩冠軍帖〉

*釋文: 知汝殊愁, 且得還爲佳也. 冠軍暫暢釋, 當不得極蹤.

미학으로서 중정평상中正平常을 추구하는데, 이런 경지를 실천한 서예가를 꼽으라면 바로 장지張芝와 왕희지다.

'금今'의 범주를 다양한 측면에서 규명해보자. '금'의 서예는 시속時俗으로서 말단末端의 서예경향을 보이며 사세혹민欺世惑民의 사법邪法을 담아낸다고 치부된다. 이런 점에서 고를 중심으로 한 서예가들은 이단異端으로 배척해야 할 서예라고 본다. 기발氣發을 강조하여 감성적이면서 방종放縱한 마음을 담아내고 인욕人欲과 인심人心의 미학을 지향한다는 것이다. 따라서 유과불급有過不及의 권사權詐의 미학으로 편벽궤사偏僻詭邪한 점이 있다. 이런 점과 관련하여 거론되는 서예가로는 왕헌지王獻之, 조조曹操, 최치원崔致遠, 소식蘇軾, 미불米芾, 조맹부趙孟頫, 장필張弼, 문징명文徵明, 황기로黃耆老 등을 든다.

이서가 근본적으로 비판하는 것은 유가가 지향하는 '윤집궐중允執厥中의 심법心法'을 잃고 이단에 흐르는 것과 겉모양만을 모방하고 그 속에 담긴 깊은 뜻을 얻지 못하는 것이다. 그것은 중화중심주의와 왕희지 중심주의로 귀결된다. 이런 중화중심주의의 핵심은 바로 서예를 심화心畵로 보는 것과 기질변화론氣質變化論에 있다. 이런 점에 대해 청대 유희재劉熙載는 『서개書槪』에서 "양웅揚雄은 서書를 심화心畵라고 여겼다. 그러므로 서書라는 것은 심학心學인 것이다"[12]라고 하여 서書를 심학으로 한 차원 높여 이해했다. 유희재가 말하는 심이 주자학의 심인지 양명학의 심인지는 일단 보류하고, 서를 심학으로 보는 것만 확인하자. 이서는 서예를 심화로 보는 서예인식을 『필결』에서 그대로 받아들였다.

> 옛사람이 말하기를, '글씨로써 마음의 그림을 본다'고 했으니, 굳세고 약하고 느리고 급한 것으로써 그 기질氣質을 알 수 있고, 통하고 막히고 잘되고 못된 것으로써 그 재질과 식견을 알 수 있으며, 사특하고 바르고 치우치고 중정中正한 것으로써 그 뜻을 알 수 있고, 정밀

함과 거침, 원만함과 이지러짐에서 그 길흉을 알 수 있다. 믿을 만하다, 그 말이여. 진실로 이 도에 능하면 글씨 쓰는 데 무슨 어려움이 있겠는가?[13]

　'글씨로써 마음의 그림을 본다는 것'은 그 글씨 속에 작가의 마음이 담겨 있다는 것이다. 이런 점에서 서예는 앞서 말한 바와 같이 심법心法, 심학心學, 전심傳心 등으로 말해지기도 한다. 심화心畵라는 점에서 서예는 실용적 문자라는 차원을 넘어서 예술의 경지로 들어가게 된다. 서예에 대한 이 같은 인식은 서여기인론書如其人論으로 발전하게 된다. 항목은 『서법아언』「신화神化」에서 "서書를 말하자면 풀어서 펼치는 것이요, 뜻하는 것이며 같게 하는 것이다(…) 서라는 것은 마음이다"[14]라고 하였다. 유희재는 『서개』에서 총체적으로 "서書는 (작가와) 같은 것이니, 그의 배움과 같고, 그의 자질과 같고, 그의 뜻과 같으니 총체적으로 말하면 그 사람과 같을 뿐이다"[15]라고 하여 보다 구체적으로 서여기인書如其人이란 표현을 하였다.

　이서의 표현은 유희재의 말을 보다 구체적으로 언급한 것에 속한다. 이서는 서예의 심화心畵적 의미를 기질氣質, 재식才識, 지의志意, 길흉吉凶이라는 네 가지 관점에서 분석하고 있다. 그런데 이 같은 네 가지 요소 중에 가장 중요한 것은 지의志意적 요소를 사邪와 정正, 편偏과 중中이라 이해하는 것이다. 왜냐하면 이서가 궁극적으로 말하고자 하는 것은 중정中正의 서예, 중화의 서예로서, 이 같은 중정과 중화를 벗어나는 강약완급强弱緩急, 통색득실通塞得失, 정조원결精粗圓缺도 결국은 '사邪와 정正, 편偏과 중中'으로 귀결되기 때문이다. 유가가 지향하는 대표적인 미의식은 중용中庸, 중화中和, 중행中行과 관련된 정正과 중中인데, 특히 시를 짓는 데 '사무사思無邪'를 말하면서 성정性情의 정正을 담아낼 것을 요구한다는 점이 서예에도 그대로 적용된다는 것이다.[16] 이런 점에서 마음

의 사邪를 배척하고, 아울러 중용과 중화를 벗어난 '편偏'도 문제 삼는 것이다.[17]

이서는 심화心畵라는 입장에서 서예를 이해한다. 이런 이해는 궁극적으로 심화로서 표현된 구체적인 작품의 외적 형태미를 어떤 기준을 가지고 이해하느냐 하는 것으로 이어진다. 즉 심화의 표현됨을 유가적 시각으로 말하면, 희노애락喜怒哀樂의 미발未發의 상태가 이발已發의 상태가 되었을 때 나타나는 두 가지 정감의 드러남으로 나누어 말할 수 있다. 하나는 정情의 정正이고, 다른 하나는 정情의 부정不正이다. 정情의 정正은 미발未發인 상태의 '무소편의無所偏倚'로서의 중中이 이발已發 이후 '무소괴려無所乖戾'의 중절中節의 상태 즉 화和가 된다는 것이다.[18]

유학에서는 이처럼 중화를 기준으로 삼아 '편의偏倚'나 '괴려乖戾'로 드러나는 감정을 문제 삼는다. 이런 미의식은 특히 인간의 성정을 담아내는 심화로서 이해된 서예에서 더욱 강조된다. 이서가 말한 것을 적용하여 말하면, '사정편중邪正偏中'에서 중화는 정正과 중中에 속하고, 정情의 부정不正으로서 부중절不中節은 사邪와 편偏에 속한다.

<center>

3

—

성경론誠敬論과 중화중심주의

</center>

심화心畵로서의 서예와 서예의 정법正法을 강조하는 이서는 이런 점에서 성誠과 경敬의 마음가짐을 통해 서예창작에 임할 것을 강조하였다.

익혀 게을리 하지 않는 것은 성誠이고, 마음을 오로지 하여 어긋나지 않는 것이 경敬이다.[19]

서예에 임하는 마음가짐에는 채옹蔡邕이 「필론筆論」에서 말한 "글씨를 쓴다는 것은 마음의 긴장을 풀어서 해야 한다"[20]라는 것을 비롯하여 다양한 견해가 있다. 그러나 여기서 이서는 채옹이 말한 것과 상반되게 성誠과 경敬을 가지고 서예를 할 때의 쉼이 없는 연습과 마음가짐 혹은 마음 다스림을 말하고 있다. 특히 이런 점은 임모臨摹에 임할 때의 자세와 해서楷書 등과 같이 정자正字를 쓸 때 특히 요청된다. 『중용中庸』 20장에서는 "성誠은 하늘의 도이고, 성誠 되려고 노력하는 것은 인간의 도이다. 성誠이란 힘쓰지 않아도 적중하며 생각하지 않아도 얻어진다"[21]고 말하는데, 주희朱熹는 "성誠은 진실하면서 망령됨이 없는 것을 말한 것으로, 천리의 본연이다"[22]라고 주석한다. 경敬은 성리학에서는 "마음을 하나를 주로 하여 그 마음을 다른 곳으로 흩어지게 하지 않는 것〔주일무적主一無適〕"이라고 이해한다.

이서는 『필결』 「잡론雜論」에서 "경은 주일무적主一無適이다. 하나를 주로 하면 하나하나에 정신을 담아낼 수 있다. 의義는 만 가지 변화에 응하

옥동玉洞 이서李漵, 〈직내방외直內方外〉
『주역周易』 「곤괘坤卦」 육이六二의 효爻 "敬以直內, 義以方外"를 줄여 쓴 것이다.

되 때를 쫓는 것이다"[23]라고 하였다. 이서가 말하는 성誠이나 경은 수양론의 측면에서 말한 것인데, 특히 경은 붓을 잡고 획을 그을 때 내면의 정신 상태를 어떤 식으로 가져야 할 것인가와 관련이 있다. 왜 성誠과 경敬을 강조하는가? 그냥 붓을 잡고 획을 긋는 것과 어떤 차이가 있는가? 이것에 대해 이서는 이어서 바로 답을 주었다.

성誠과 경敬이 지극하면 글자의 획에 정신이 있게 되고, 정신이 살아 있으면 이에 조화롭고 고르게 되며, 조화롭고 고르게 되면 길하다.[24]

이서는 성誠과 경을 통해 서예창작에 임했을 때 나타날 수 있는 좋은 점과 아름다움을 말하고 있다. 이서가 성과 경을 강조하는 것은 획에 담긴 정신성을 말하고자 함에 있다. 정신성을 담아낸다는 것은 서예가 단순히 기교적 차원에 머무르는 예술이 아니라 작가 자신의 정신적 지향성과 예술성이 담긴 예술임을 의미한다. 서예에서의 정신수양, 마음 닦음을 강조하는 사유다. 그렇다면 중화를 담아내기 위해서는 어떤 노력을 해야 할 것인지가 문제가 된다.

글자를 쓰는 것이 잘되고 잘못된 것은 오로지 마음이 경건한지와 태만한지에 달려 있고, 기운이 펴지고 움츠러드는 것은 또 붓과 먹, 종이가 좋고 나쁜지에 달려 있다.[25]

유가의 중절中節과 중화미를 중시하는 이서가 가장 금하는 것 중 하나는 망작妄作과 태만怠慢이다. 이상 말한 것을 좀 더 자세히 보자.

무릇 글씨를 쓰고자 하는 자는 먼저 종이를 살피고, 그 다음 붓을 택하며 먹을 잘 갈고, 조용히 앉아 정신을 모으고 생각을 정일하게 하고,

글자 모양과 행법을 미리 생각하고, 뜻을 집중하여 팔과 손을 가지런히 하여 붓의 움직임을 살피되 감히 함부로 붓을 운용하지 말고, 감히 태만하지 말라.[26]

　　좋은 작품을 창작하기 위해서는 종이, 붓, 먹과 같은 도구성도 중요하다. 하지만 더욱 중요한 것은 글씨 쓰기 전의 마음 수양이다. 정좌靜坐는 정신을 모으고 생각을 정일精一하게 하는 효과가 있다. 응신정사凝神靜思가 이루어진 다음이라도 내가 어떤 글자를 어떤 식으로 쓸 것인가를 이미 머리에 담고 있어야 한다. 일종의 의재필선意在筆先의 사유다. 뜻을 집중한다는 것은 일종의 경敬의 상태다. 태만하지 말라고 하는 것은 운필 이전의 상태를 그대로 담아내기 위한 전제조건이다. 함부로 붓 놀리지 말라는 것과 태만하지 말라는 것은 서예가 붓놀림 차원을 넘어선 심성표현, 심성도야와 관련이 있음을 말해준다. 이에 『필결』「획법劃法」에서는 의재필선 사유에서 출발하여 획에 정신을 담아낼 것을 말한다.

　　어떻게 하여야 정신을 담을 수 있는가? 획마다 미리 생각하고 살펴서 전체적인 형태를 비추어 보아야 한다.[27]

　　왕희지는 '의재필선'에 대해 「제위부인필진도후題衛夫人筆陣圖後」에서 "대저 글씨를 쓰고자 하는 자는 먼저 벼루와 먹을 잘 말리고 정신을 모으고 생각을 고요히 하여 쓸 자형의 큰 것과 작은 것, 글자 형세의 누워 있는 것과 우러러 보는 것, 점획의 평평한 것과 곧은 것, 운필할 때 어떻게 움직일 것인가를 예상하여 글자가 결구 상에서 맥락이 서로 이어지게 하고, 뜻이 붓보다 앞서 있게 된 다음에 글자를 써라"[28]고 말한 적이 있다.

옥동玉洞 이서李漵, 두목杜牧의 〈장안추망長安秋望〉

이서는 '의재필선'을 통해 글자의 전체적인 균형과 글자마다의 상호 힘의 관계성 및 기세를 잘 살펴보라고 한다. 이런 의재필선의 사유는 중화中和에서의 미발지중未發之中과 관련된다. 이서는 이런 점에서 특히 마음의 한 점 흐트러짐이 없는 주일무적主一無適의 '경'을 강조한다. 이처럼 경敬을 강조하는 것은 정제되고 중화에 맞는 균제미均齊美가 담긴 글자를 쓰기 위한 것이기 때문이다.

그런데 중화중심주의 입장에서 보면 서예가 마음을 표현한 것이라면 그 마음이 드러난 다양한 기질氣質의 변화가능성을 인정해야 한다.

> 획은 기질과 같은 것이다. 잘 익히면 그 한 편에 치우치는 것을 변화시킬 수 있다.[29]

기질변화론은 중화중심주의적 사유에서 볼 때 필연적이다. 즉 후천적 학습과 노력을 통해 기질의 '편偏'을 변화시켜 중中으로 만드는 것에 대한 가능성이 확보되어야 중화중심주의는 설득력을 얻을 수 있다는 것이다.

이서가 서예에서 기본적으로 주장하는 것은 중용적 사유이다. 여기서 '한 편에 치우친다는 것〔偏〕'은 중용적 사유에서 벗어난 것을 말한다. 이런 잘못된 상태에서 후천적인 학습과 노력을 통해 기질을 변화시키면

좋은 결과를 낼 수 있다는 것이다. 주희는 기질을 변화시키는 것에 대해서 "오직 배우는 것만이 기질을 변화시킬 수 있다. 만약 책을 읽고 궁리하고 경을 주로 하고 마음을 보존하지 않으면서 다만 오늘은 옳고 내일은 그르다고 하는 사이에서만 절절한다면 아마도 고생만 하지 도움 될 것은 없을 것이다"[30]라고 하였다. 기질을 변화시키려면 학學을 해야 하는데, 그 구체적인 것은 독서讀書하고 궁리窮理하면서 주경존심主敬存心해야 한다는 것이다.

기질 변화를 말하는 것은 후천적인 노력을 통하여 좋은 글씨를 쓸 수 있다는 것과 통한다. 당연히 이것은 수양공부로 이어지며, '어떤 뜻'을 지니고 있는 가와 관련이 있다.

> 강한 것은 변화시켜 부드럽게 할 수 있고, 부드러운 것은 변화시켜 강하게 할 수 있다. 그 요결은 단지 '뜻'에 달려 있을 뿐이다. 뜻이 강하면 강해지고 뜻이 부드러우면 부드러워진다. 실행하기를 독실히 하면 저절로 정밀하고 한결같아지며, 편안한 마음으로 행하면 수고하지 않아도 터득하게 된다.[31]

기질 변화의 핵심은 뜻을 어떤 식으로 갖느냐에 달려 있다. '정일精一'은 순舜임금이 우禹임금에게 준 '16자 심법心法'인 "인심은 오직 위태롭고 도심은 오직 미미하다. 오직 정밀하게 하고 오직 한결같이 하여 진실로 그 중을 잡아라"[32]는 것을 연상하면 된다.[33] 진실로 중中을 잡기 위해서는 유정유일惟精惟一이라야 한다.

이서가 근본적으로 비판하는 것은 유가가 지향하는 '윤집궐중允執厥中의 심법心法'을 잃고 이단에 흐르는 것과 겉모양만을 모방하고 그 속에 담긴 깊은 뜻을 얻지 못하는 것이다. 이런 사유는 중화중심주의와 왕희지 중심주의로 귀결된다. 이런 중화중심주의의 핵심은 바로 서예를 심화

心畵로 보는 것과 기질변화론에 있다. 이서가 추구하는 궁극적인 미는 획과 획의 조화로움과 고름이다. 조화로움과 고름이란 성誠과 경敬에 바탕하면서 중용中庸, 중정中正, 중화中和에 맞는 획을 구사했을 때 구현된다. 이런 이해도 유가의 전형적인 중화중심주의적 사유에서 출발한 서예론이다.

4
–
중정론中正論과 중화중심주의

이서는 기본적으로 서예는 중정中正을 담아내야 한다고 말한다. 이런 중정에 입각한 서예인식은 중화중심주의의 다른 표현이다.

> 무릇 서법은 '치우침이 없고 바르게 써야함'을 주로 할 따름이다. 그다르고 같음이 있는 것은 덜고 더해서 그렇게 된 것이다. 덜고 더하는 것은 변통하는 것이고, 변통하는 것은 시의時宜에 따르는 것이고, 시의에 따르는 것은 권도이다.[34]

'치우침이 없고 바른 것[中正]'을 말하면서 변통變通과 시의時宜 및 권도權道를 말하는 것은 실질적 서예창작에 임하는 상황성과 관련된 언급이다. 이서는 비록 변통과 시의 및 권도를 말하더라도 가장 기본 되는 것으로는 중정中正을 말한다. 이런 중정中正을 얻으려면 상법常法을 익혀야 함을 말한다.

치우침이 없고 바르게 쓰는 것에 이르고자 하면 마땅히 상법을 익혀야 한다. 만약 상법을 버린다면 비록 중정中正함에 이르고자 하여도 얻을 수 없다.[35]

이에 이서 자신은 중정中正·강건強健·진밀縝密·평균平均을 주로 하여 함부로 하거나 태만함이 없고자 한다고 하였다.[36] 상법常法 없이 중정中正함도 없다는 것은 이서가 주장하는 중화중심주의의 다른 표현이다. 이서는 이처럼 중정中正을 다양한 각도에서 언급하면서 궁극적으로는 중정中正을 통한 무과불급無過不及을 강조하였다.

글자를 씀에는 반드시 치우침이 없고 바르게 써야 하고, 지나치거나 미치지 못함이 없게 하라. 지나친 것은 억제하고 미치지 못한 것은 발돋음하되, 마땅함에 따라 변통하여 한쪽으로 치우치는 데에 빠져서는 안 된다.[37]

중화미를 가장 이상적으로 생각하는 이서는 먼저 보편성을 가진 상常으로서의 무과불급無過不及의 중용을 먼저 말하기도 하지만 상常만을 고집하지는 않는다. 특수성, 가변성, 상황성과 관련된 변變으로서의 수의변통隨意變通과 시중時中의 권도權道를 강조한다. 왜냐하면 초서草書와 같은 경우 작품을 창작하다보면 수의변통隨意變通해야 할 경우가 발생하기 때문이다. 이에 이서는 실질적 서예창작에서 상常과 변變의 통일을 꾀하고 있다. 그런데 이서는 이와 같이 수의변통隨意變通을 말하지만 받아들일 수 없는 것은 중용, 중정中正, 중화를 벗어난 방탕放蕩과 무절無節이다.

대저 글자를 쓰는 것은 때에 맞게 마땅한 것을 따라 해야지 융통성

옥동玉洞 이서李溆, 〈퇴계선생병명退溪先生屛銘〉

이서가 해서로 "退溪先生屛銘"〔堯欽舜一, 禹祗湯慄, 翼翼文心, 蕩蕩武極. 周稱乾瓶一, 孔云愼樂一, 曾省戰兢, 顔事克復. 戒懼愼獨, 明誠凝道, 操存事天, 直義浩養. 主靜無欲, 光風霽月, 吟弄歸來, 揚休山立. 整齊嚴肅, 主一無適, 博約兩至, 淵源正脈"을 쓴 것이다.

옥동玉洞 이서李溆, 편지글

없이 기존의 법만을 지켜서는 안 되며, 또 함부로 붓을 내쳐 절도가 없이 해서도 안 된다.[38]

방탕放蕩과 무절無節을 금지하고 가장 적당한 상태에서 '그치는 것[지止]'과 관련된 절제節制를 강조하는 것은 중화중심주의 미의식의 특징이다. 이서는 처한 상황에 따라 수의변통隨意變通, 인시수의因時隨宜를 강조한다. 하지만 수의변통隨意變通, 인시수의因時隨宜 하더라도 시중時中으로서 수의변통隨意變通해야지 특히 방탕放蕩과 무절無節을 해서는 안된다는 것을 동시에 강조하기 때문에 큰 틀에서는 중용과 중화를 벗어난 것은 아니다. 이서는 중용에 관한 가장 전형적인 유가적 사유를 자신의 서예 인식에 적용하고 있다.

> 지나친 것은 미치지 못하는 것과 같으니, 지나친 것이나 미치지 못하는 것은 모두 알맞은 것이 아니다. 어느 한쪽으로 치우치지 않고 기울지 않아야 오직 알맞은 것이다.[39]

『논어』「선진先進」에는 과유불급過猶不及과 관련된 공자와 자공의 문답이 나온다.[40] 중도와 중용을 기준으로 할 때 과過와 불급不及은 결국 같다는 것이다. 이서의 중용에 대한 인식은 정통 성리학에서 이해한 것과 동일하다.[41] 이런 점에서 중용을 기준으로 하여 좋은 글씨는 어떤 식으로 써져야 하는지, 어떤 맛을 가지고 있어야 하는 지를 말하였다.

> 글씨에는 지나치거나 미치지 못한 것이 있다. 방탕하고 소탈하고, 괴이하고 어그러지며, 음밀하고 각박하며 비쩍 마르고 찬 것은 지나친 것이다. 잔약하고 둔하며, 용렬하고 옹색하며, 거칠고 잡되며 기운 것은 미치지 못한 것이다.[42]

이런 견해는 서예창작에서는 해서는 안 될 것을 단적으로 말한 것인데, 기본적으로 중화를 추구하는 미학사상이 담겨 있다. 아울러 이서는 중용을 인간 감정 드러냄에 적용하여 보다 구체적으로 말한다.

> 지나치게 엄격하면 사이가 벌어지면서〔리離〕고통스럽고, 지나치게 느슨하면 흘러가〔유流〕절제를 잃고 방탕하게 된다.43

지나치게 엄격하다는 말은 인간의 감정적인 측면을 지나치게 억압하고 틀에 박힌 형식만 강조하거나 또는 이성적인 것만을 강조하는 것을 의미한다. 이런 사유를 인간관계에 적용시키면 예禮를 너무 강조하여 사이가 벌어지고〔리離〕관계가 소원하게 되는 것과 같다.44 너무 느슨하다는 것은 감정의 절제가 제대로 이루어지지 않는다는 것이다. '유流'는 물이 흘러가기만 하고 되돌아오지 않는 것으로, 절제를 잃어버린 것을 의미한다. 이렇게 되면 당연히 방탕하게 된다. 이상 말한 것을 서예에 적용하면, 너무 형식적 틀 혹은 법을 따르는 것만 강조한다든지 혹은 그것을 무시하고 제멋대로 쓰는 것은 문제가 있다는 것이다. 올바른 서예는 이성과 감성이 적절하게 조화를 이룬 중화에 있다는 것이다. 따라서 이서는 지나친 것과 미치지 못함이 없는 중용을 이상적으로 여겼다.

> 오로지 질박質朴한 것을 숭상하는 것은 지나친 것이고, 곱고 아름다운〔염려艶麗〕것을 숭상하는 것은 미치지 못하는 것이다.45

문질론文質論을 적용하여 문文으로서 '염려艶麗'와 질質로서 '질박質朴'을 대비하여 말하고 있다. 무과불급無過不及의 중용의 입장에서 파악할 때, 양강지미陽剛之美의 강강剛强한 것만을 담아내는 (문文이 없는) 너무 질박한 것은 지나친 것에 해당하고, 음유지미陰柔之美의 연미妍媚함만을 담

아내어 (質質이 없이) 너무 꾸며 곱고 아름답게 하고자 하는 것은 미치지 못하는 것에 해당한다고 본 것이다. 즉 중용의 입장에서 문文과 질質의 조화로움인 '문질빈빈文質彬彬'을 추구하고 있다. 이 글에서 '오로지〔전專〕'란 글자는 오로지 그 하나만을 추구하는, 일종의 유편유의有偏有倚적 사유다.[46]

이서는 '글자의 모양'에 대해 보다 구체적으로 중화를 중심으로 자신의 견해를 전개하였다.

옥동玉洞 이서李漵, 『시경』 「상체常棣」 시구

글자의 모양은 반드시 방정하고 강건하며 견고하고 치밀해야 한다. (하지만) 마땅히 원만하고 돈후하며 부드럽고 매끄러우며, 막히지 않고 통하며 넓고 트인 것으로 완성시켜야 한다.[47]

글자의 모양에서 방정方正 · 강건强健 · 견고堅固 · 진밀縝密은 양陽적인 측면을 말한 것이다. 원후圓厚 · 유활柔滑 · 소통疏通 · 광활廣闊은 음陰적인 측면을 말한 것이다. 글자의 모양이란 자연의 이치가 그러하듯이 음적

속성과 양적 속성 중 어느 한 가지 요소만을 고집해서는 올바른 글씨가
될 수 없고, 두 가지를 다 충족했을 때 올바른 글씨 모양이 된다는 것이
다. 음과 양의 고른 균형에 따른 균제미均齊美와 중용의 정신을 말한 것
으로 이해된다. 각 글자의 모양에만 균제미均齊美가 요구되는 것은 아니
다. 행行에도 요구된다.

> 글씨 줄의 배열을 고르게 하여 구슬을 꿴 것 같아야 하니, 서로 배치되
> 거나 침범해서는 안 된다.[48]

옥동玉洞 이서李漵, 〈심경구心鏡句〉

평균은 균제미와 정제미整齊美의 기본이 되며, 중화미의 다른 표현이
기도 하다. 유가에서는 중中없는 화和는 없다고 말한다. 이런 사유를 예
술창작과 관련지어 말하면 올바른 예술은 바로 중中에서부터 출발해야
화和가 된 것을 의미한다. 즉 중절中節의 중화미中和美를 드러내는 것이
공공성과 윤리성이 확보되는 제대로 된 예술이라는 것이다. 이처럼 중정
中正을 통한 중용의 정신을 강조하는 것과 균제미와 정제미를 강조하는

것은 이서 서예미학의 특징이다.

그럼 순수예술론적 입장에서 이 같은 중화중심주의에 대하여 평가를 해보자.

동양에서는 전통적으로 철학뿐만 아니라 예술에서도 '고古'와 '금今'을 비교할 때 고를 높이고 금을 폄하하는 경향이 있다. 진보적인 학자나 예술가들은 상대적으로 금의 중요성을 말한다. 고를 중시하는 경향은 유가의 도통관道統觀 중시 경향과 관련이 있다. 유가 사유로 무장한 서예가들의 경우 이런 점을 서예에도 적용한다. 미학적 차원에서 말하면 도통관道統觀은 서통관書統觀으로 이어지고, 그 서통관의 핵심 미의식은 중화다. 그리고 서통관의 핵심 인물은 왕희지다.[49] 왕희지를 높이고 중화중심주의를 말하는 이서도 동일한 사유를 하였다.

이런 중화중심주의가 갖는 장점과 단점이 있다. 이서가 왕희지 이후 후대의 서예경향성을 어떤 하나의 물결에 따라 거침없이 흘러가는 것을 의미하는 '도도滔滔'라는 말로 표현하듯[50] 변화된 시대에 맞게 변화된 서예창작이 나타나는 것은 역사발전에서 필연적인 현상이다. 이서는 이런 점에 대해 정법正法을 실현한 인물이면서 서예의 전범으로서의 왕희지를 거론하였고, 아울러 유가가 제시한 윤집궐중允執厥中의 심법心法 차원의 서예를 강조했다. 이런 이서의 사유에는 중화중심주의와 왕희지 중심주의가 자리 잡고 있다.

그런데 이서가 국적과 상관없이 그들이 태어난 시대 순으로 부정적으로 거론한 유명 서예가들의 예술창작은 도리어 '서예의 발전'에 속하는 면도 있다. 즉 이서가 거짓된 법을 통해 서예창작에 임했다고 한 것, 혹은 이후 이단에 속한다고 비판하는 서예가들을 다른 시각으로 보면 모두 왕희지에서 벗어나 그들만의 서예 세계를 펼쳤다는 것으로 이해할 수도 있다는 것이다. 즉 이서와 같이 중화를 벗어난 것을 문제 삼는 서예인식은 서예를 순수예술론적 측면에서 본다면 여러 가지 문제가 발생

축윤명祝允明, 〈수권조식시手卷曹植詩〉

축윤명이 조식曹植의 악부시樂府詩(「箜篌引」, 「美女篇」, 「白馬篇」, 「名都篇」) 가운데 〈공후인〉을 쓴 것이다. 축윤명은 일찍부터 글씨로 이름을 떨쳤으며, 같은 고향의 서정경徐禎卿·당인唐寅·문징명文徵明 등과 함께 '오중사재자吳中四才子'라는 칭호를 들었다. 특히 서예에서는 당시 명대 제1의 칭호를 들었다. 위魏·진晉의 법첩法帖을 배워 해서楷書는 종요류鍾繇流의 격조 높은 서풍을 자랑하였다. 광초狂草를 잘 썼는데 조선조 서예에도 영향을 주었다.

*釋文: 箜篌引. 置酒高殿上, 親交從我遊.

한다. 축윤명祝允明은 서예에서의 희노애락喜怒哀樂의 다양한 표현을 다음과 같이 말한 적이 있다.

> 정의 기쁨, 화냄, 슬픔, 즐거움에는 각각 분수가 있다. 기쁘면 기가 조화롭고 글씨는 펴진다. 화가 나면 기는 거칠고 글자는 험하다. 슬퍼하면 기가 울적해 글씨는 오그라든다. 즐거우면 기는 평평하고 글씨는 곱다. 감정에 가벼운 것과 무거운 것이 있으면, 글자의 오그라듦, 펴짐, 험함, 고움도 얕고 깊은 것이 있어 변화가 끝이 없다. 기가 맑고 조화로운 것, 엄숙하고 씩씩한 것, 기이하고 고운 것, 예스럽고 담박한 것에는 서로 들고 나는 것이 있다.[51]

축윤명祝允明은 희노애락의 감정을 인위적 중화中和나 중절中節의 틀에 맞추어 표현할 것이 아니라 각각 자신의 정감을 드러낸 다양한 아름다움을 말한다. 이런 점과 관련해 한유韓愈가 장욱張旭의 초서가 자신의 희노애락을 마음껏 드러낸 것을 칭찬하면서 마음이 담박한 고한 스님의 초서가 희노애락을 제대로 표현하지 못한 것을 문제삼은 것도 볼 필요가 있다.

> 장욱張旭은 초서를 잘 썼지만 다른 기예는 익히지 않았다. 기쁨과 노여움, 곤궁함과 즐거움, 원한이나 사모의 마음이 일어나거나, 술에 취해 무료하고 불평이 마음에 격동됨이 있으면 반드시 초서에다가 이를 폈다(…) 이제 고한高閑 스님의 초서를 보면 글에 장욱의 마음이 있는데, 그 마음을 얻지 않고 그 족적만 좇는다면 장욱을 능가할 수 없다(…) 고한 스님은 부처를 스승 삼아 생사를 하나로 하고 외물에 흔들리지 않으니, 그것으로 마음을 삼는 것은 반드시 담백하여 세상에 대해 욕심이 일어나는 바가 없고 담담하여 즐기는 바도 없다. 담백함과 담담함이

서로 만나 의기소침하고 무기력해지고 쓰러져 흐트러지면 거두어들일 것이 없으니, 글씨에서 생기[象象]가 없게 되었구나!⁵²

물론 이 같은 한유韓愈의 고한高閑 스님에 대한 평가의 글에 대해 소식蘇軾은 선禪의 정취가 예술에 방해되지 않는다는 것을 말한 적이 있지만,⁵³ 어찌되었든 자신의 희노애락을 마음껏 표현한다는 것과 중화를 강조하는 사유에는 각각의 장점이 있다. 이런 장점을 중화중심주의를 통해 중화지향적인 틀에 한정하는 것은 서예의 자율성과 미적 다양성을 해칠 수 있다는 문제점이 있다.

손과정孫過庭이나 항목項穆은 궁극적으로는 서예의 중화중심주의를 말한다. 그런데 그 중화중심주의를 말하기 전에 '인간의 성정이란 무엇인가'라는 전제적 질문에 주목할 필요가 있다. 손과정은 일단 『서보書譜』에서 "소식消息이 다양한 면으로 나타나니, 성정性情은 하나가 아니다"⁵⁴라고 말한다. 이런 점에서 서의 '소식消息'은 대소大小, 장단長短, 강약强弱, 근골筋骨, 변화變化, 서체書體, 품위品位 등으로 표현되고, 글씨의 성정도 다양하게 드러나는데 손과정은 이런 현상은 중화의 시각에서 보면 문제가 있다고 본다. 결국 손과정은 '성정일性情一'이라는 측면을 말하면서 최종적으로는 중화를 기준으로 한 서예의 보편성을 강요한다. 이런 견해에는 자연적 본성을 인위적으로 강제하여 획일화시키는 문제점이 있다.

항목은 『서법아언書法雅言』「변체變體」에서 "사람의 마음이 같지 않은 것이 진실로 그 얼굴과 같다. 마음의 중심으로부터 밖으로 발산되는 것이니 글씨 또한 그렇다고 말할 수 있다. 그러므로 글씨를 쓰는 선비들이 비록 법을 같이 하지만, 휘호를 하는 사이에 각각 형체와 바탕을 이룬다. 무릇 사람의 성정은 강하고 부드러움이 다르기 때문에 손의 운용에 있어서도 어그러지고 합함에 따라 서로 형태가 달라진다"⁵⁵고 하였다. 이처

럼 각 개개인의 마음상태와 기질氣質에 따라 다른 글씨가 나타나는 것은 당연하다. 항목은 또 인간이 품부 받은 것은 위와 아래가 고르지 않고, 후천적 기질氣質의 습관에 의한 차이점이 있음을 말하였다.

이 때문에 인간이 품부 받은 것은 '위와 아래가 고르지 않고', 본성은 부여받아 서로 같지만 기질의 습관은 다름이 많다. 그러나 중행中行이라 하고, 광狂이라 하고, 견狷이라 하는 것에 불과하다. 그래서 사람들이 마음에서 얻은 정감을 손에 운용해 그것을 표현하는 데 '수없이 다양한 서체'가 나오지만 중화中和, 비肥, 수瘦일 뿐이다(…) 서예를 하는 선비는 비肥와 수瘦 사이에 나아가고 물러나는 것을 통해 중화中和의 묘한 경지에 깊이 나아가야 한다. 이것은 광견狂狷에서 중행中行에 나아가는 것과 같다. 신중히 하여 스스로 포기하지 말라.[56]

문제는 이처럼 항목이 형질形質의 '상하부제上下不齊'와 '기습다이氣習多異'를 통해 서체가 천형만상으로 나타난다는 것을 말하면서도 궁극적으로는 광견狂狷에서 중행中行으로 나아갈 것을 요구한다는 점이다. '부제不齊'와 '다이多異'는 각 개인이 타고난 성정의 다른 표현이다. 중화中和, 비肥, 수瘦도 천형만상千形萬狀의 다른 표현이다.

항목이나 손과정이 성정의 다양성을 인정하면서도 궁극적으로는 자연적 본성의 광견狂狷에서 인위적 중화中和로 나아가라고 하는 것은 중화중심주의에 입각한 발언의 핵심에 해당한다. 이런 중화중심주의에서 출발한 예술은 작가의 다양한 기질과 창의성을 제한하는 부정적인 측면이 있게 된다.

5
─
나오는 말

이서는 『필결』에서 서예에 관한 다양한 견해를 펼쳤다. 『필결』에 담긴 사상을 이해하려면 역리易理, 『중용』의 중화론中和論, 주자학에서 말하는 정통과 이단의 관계, 권權과 경經의 관계, 시중론時中論, 주자학의 핵심사상인 이일분수론理一分殊論, 성경론誠敬論 등에 대한 이해가 기본적으로 필요하다. 이런 점에서 본다면 『필결』은 단순 서예이론서라기보다 서예 철학서에 해당한다.

이처럼 서예에 관한 다양한 견해를 펴는 이서李漵는 인간의 성정과 기질을 중심으로 논할 때는 중화를 중심으로 하여 자신의 견해를 전개하였다. 서예가 '마음의 그림〔심화心畵〕'이라는 것을 받아들이면 한 작가의 창작 결과물은 자신의 마음, 성정과 자질을 담아내게 된다. 그런데 유가에서는 예술에서의 공공성과 윤리성을 따지고, 이런 기준을 통해 작가의 마음, 성정과 자질이 드러남의 잘잘못을 문제 삼는다. 이런 사유의 핵심에는 중화중심주의가 자리 잡고 있다.

이서는 이 같은 유가의 미의식을 그대로 받아들여 서예에서의 중화중심주의를 주장하였다. 이런 중화중심주의의 결과물로서의 서예는 균제미均齊美와 정제미整齊美, 대대미對待美를 담고 있다는 점에서 긍정적인 면이 있다. 중화의 우아미를 잘 담아내고 있다는 점에서 품격 있는 서예를 가능하게 한다. 서예가 심화心畵라는 점을 인정한다면 그러한 균제미와 정제미, 대대미를 담고 있는 작품은 그것을 보고 있는 감상자에게도 긍정적인 영향을 줄 수 있다. 하지만 순수 예술론적 측면에서 서예를 이해한다면 이런 점은 도리어 작가의 상상력과 감수성을 제한하는 문제점이

발생한다. 유가의 중화미학이란 기준을 강조하면 작가의 상상력과 감수성이 광狂 혹은 괴怪 등으로 일컬어지고 서예의 순수성과 자율성이 침해당할 수 있다. 이런 점에서 중화중심주의가 담고 있는 예술정신의 장단점을 제대로 파악하여 정화精華를 취하고 조박糟粕을 제거하는 지혜가 요청된다.

제 8 장

옥동玉洞 이서李漵 :
이단관異端觀과 음양론적 서예인식

1
—
들어가는 말

정도전鄭道傳이 유불도儒佛道 삼교의 관계를 논할 때 '리를 중심으로 하는 유가가 마음을 중심으로 하는 불가와 기를 중심으로 하는 도가를 깨우친다〔이유심기理諭心氣〕'라고 말하면서 이단관을[1] 전개한다. 정도전의 이 같은 '이우월주의理優越主義'적 사유는 주자학을 존숭하는 유학자들에게는 궁극적으로는 도통론과 정통론을 견지하는 것으로 나타나게 된다. 이서는 기존 유가의 도통론을 수용하고 그 도통론에 입각해 노불老佛은 물론 제자백가 및 양명학을 이단시하였다. 문예적 입장에서는 사마천司馬遷과 소식蘇軾을 비롯한 여러 문장가들을 이단시하는데, 그것은 그들의 문장이 이서가 이단시하는 장자의 영향을 받았기 때문이다.[2]

이황의 이기심성론과 서예에 관한 견해는 이서의 이기심성론 및 서예론에 지대한 영향을 끼친다.[3] 이서는 중국 성리학의 정맥에 속하는 인물들을 존숭한다.[4] 아울러 퇴계 이황을 존숭하면서[5] 율곡 이이는 심하게 비판한다.[6] 이황을 존숭한다는 것은 이황이 말한 '극존무대極尊無待'하고 '다른 사물에게 사물로 존재하게 명령하지 다른 사물에 의해 명령받지 않는다'[7]라고 하는 주재적 역량을 갖는 리理를 중심으로 하여 우주와 인간세계의 모든 현상을 차별화하면서 분석하는 사유를 따른다는 의미가 있다.[8] 이 같은 이황의 사유를 이어받은 이서는 서예 차원에서 강력한 이단관을 제기한다. 아울러 이서가 제기한 이 같은 이단관의 바탕에는 음양론적 차원의 이단관이 깔려 있다는 점에서 이황과 다른 면을 보인다.

이서는 기본적으로 서예에서 중화미학을 실현한 왕희지王羲之를 정통

옥동玉洞 이서李漵, 현판 〈녹우당綠雨堂〉
해남윤씨가 종택에 있는 '녹우당'이란 당호는 윤두서尹斗緖와 친구였던 이서가 써준 것이다.

으로 보고 이단의 시작은 왕헌지王獻之로부터 시작되었다는 시각을 갖고, 이런 시각에서 한국과 중국의 역대 유명서예가들의 문제점을 지적하고 이단시하였다. 이런 사유에는 일종의 유가근본주의, 유가중심주의가 자리 잡고 있는데, 이기론적 측면에서 보면 '리'를 높이는 이理중심주의 혹은 이理우월주의가 자리 잡고 있다. 이런 이서의 이단관은 크게는 조선조 유학자의 서예 이단관의 한 특징을 드러낸 것이다. 이서의 서예관에 관해서는 몇 개의 논문이 있다. 하지만 이서의 이단관을 논한 논문은 없고, 아울러 이 같은 이단관을 서예에 적용하여 전문적으로 논한 것도 없다.[9] 본 책에서는 이서가 전개한 다양한 이단관을 살펴보고, 그런 이단관이 갖는 특징을 규명하고자 한다.

2

–

이서의 노불老佛 비판 및 이단관

이서가 무엇을 이단으로 보았는지 하는 것을 가장 기본적으로 보여주는 글은 『홍도유고弘道遺稿』 권12상 「답사제문목答舍弟問目」이다. 이 글에서 이서는 주희朱熹가 말한 '근리난진近理亂眞'이란 표현을 통해 노불老佛의 해됨을 비판하고 있다. 특히 유가의 사유와 유사성이 있을 것으로 잘못 이해될 수 있는 노불老佛의 사유에 대해서 '본령이 옳지 않다[본령불시本領不是]'는 점에서 다르다고 하나하나 비판하고 있다.

우선 그 대강을 들어보자. 불씨佛氏의 '적연寂然'은 『주역』에서 말하는 '적연부동寂然不動'과 유사하고, 노씨老氏[=노자老子]의 '허무虛無'는 '무성무취無聲無臭'와 '정허지의靜虛之意'와 비슷하지만 '실리實理'를 주로 하지 않았기에 본령이 옳지 않았다는 것이다. 노씨老氏의 '무위無爲'는 성인의 '무위'와 비슷하지만 강상綱常을 주로 하지 않았기에 중용中庸에 반하는 것이고, 노씨老氏의 '절물絶物하여 무욕無欲하는 것'은 성인의 '절인욕絶人欲, 무사의無私意'와 유사한 것 같은데, 노씨老氏가 죽음을 싫어하면서 강상을 멸절하는 것은 '자사自私'에 돌아가기 때문에 도가 아니라고 한다. 특히 유가의 도는 '일이관지一以貫之'하는 사유인데 '본령'이 옳지 않게 되면 자용自用하여 허망에 빠져든다는 점을 강조한다.

이처럼 이서가 유가가 지향한 '실리實理', '강상綱常', '중용中庸' 등을 통해 노불老佛을 비판하는 핵심은, 노불老佛 사유에 담긴 '자용성自用性', '자사성自私性', '허망성虛妄性', '비도성非道性' 등이다. 이런 비판에는 바로 이서가 유가에서 말하는 '본령이 옳지 않다[本領不是]'라는 점이 무엇인지를 분명하게 말하고자 하는 의도가 담겨 있다.[10] 인간의 친소관계에 따

른 인애의 실천을 현실적 상황에 맞지 않게 적용하는 '허虛'와 사사로운 개인주의적 사유를 말하는 '사私'는 이서가 양주와 묵적 등을 비판하는 핵심이다.[11] 그런데 이서는 노불老佛과 양주, 묵적만을 이단시하는 것이 아니다. 법가의 신불해申不害, 상앙商鞅 등도 모두 노씨老氏에서 나온 것으로 보면서 이단시하였다.[12] 이런 이단관은 외연이 지나치게 넓다는 점에서 문제가 있을 수 있는 사유에 해당한다. 아울러 노씨老氏의 학문은 난세에 병가兵家가 취한 학문으로 본다.[13] 이 같은 이해는 유가 이외의 학문에 대한 이서의 비판적 시각의 한 부분을 보여준다. 이서는 묵적, 양주, 노자, 불씨佛氏를 총체적으로 다음과 같이 비판하기도 하였다.

> 인을 어지럽히는 것에는 묵씨墨氏〔=묵적墨翟〕보다 심한 자가 없고, 의를 어지럽히는 것에는 양씨〔=양주楊朱〕보다 심한 자가 없고, 지를 어지럽히는 것에는 노씨老氏〔=노자老子〕보다 심한 자가 없고, 도를 어지럽히는 것에는 석씨佛氏〔=석가釋迦〕보다 심한 자가 없다.[14]

'묵자墨子', '노자老子', '석가釋迦'라고 하지 않고 '묵씨墨氏', '노씨老氏', '불씨佛氏'라고 하는 표현에는 묵자, 노자, 석가를 낮추어 보는 사유가 담겨 있다. 이서는 이에 '중용'에 반하는 것은 '명리名利'와 '이단異端'으로서, 이 두 가지 이외에 유가 성인의 도를 어지럽히고 어그러지게 하는 것이 없다고 말하여, 특히 명리를 추구하는 것과 이단적인 사유를 비판하였다.[15] 이서가 '근리난진近理亂眞'이란 사유에서 출발한 노불老佛 비판 사유는 주희를 비롯한 송대 이학자들의 노불老佛 비판과 거의 유사하다. 결국 이서가 비판한 이단관의 핵심 중 하나는 유가가 지향하는 이른바 '16자 심법心法'[16]에서 말하는 '진실로 그 중을 잡아라〔윤집궐중允執厥中〕'라는 사상에 기반한 것이다.

이서의 이 같은 사유를 포괄적으로 보여주는 것은 『홍도유고弘道遺稿』

권2 「계폐戒弊」에서 말하고 있는 이른바 '경계해야 할 것'이다. 「계폐戒弊」에서는 도가가 허무를 도덕으로 삼고 예의를 버리는 것과 우민정책을 하라는 것에 대한 비판, 노불佛老이 강상윤리를 모두 소망掃亡하는 것에 대한 비판, 불교의 돈오에 대한 비판, '리를 기라고 이해하는 것[이인위기理認爲氣]'에 대한 비판을 비롯하여 상산象山[=육구연陸九淵]과 양명陽明[=왕수인王守仁]에 대한 비판, 문장의 사미邪味가 많은 것에 대한 비판, 종횡가縱橫家와 견백론堅白論을 주장하는 명가名家에 대한 비판 등이 그 주된 내용을 이룬다.

'리를 기라고 이해하는 것[이인위기理認爲氣]'을 통한 타학문과 철학을 이단시하는 경향은 조선조 성리학사에서 볼 수 있는 독특한 것으로, 이런 점은 주로 이황을 추앙하는 인물들이 행하는 벽이단 의식이다. '이인위기' 사유를 통해 노장을 비판할 뿐만 아니라 율곡 이이처럼 '리와 기의 묘합성[이기지묘理氣之妙]'을 주장하는 사유도 비판의 대상이 된다는 점에서 조선조 성리학사에 나타난 독특한 이단관과 진리인식이다. 즉 '이인위기' 사유는 리를 절대적 존재로 보는 사유에서 출발하여 이런 사유에서 벗어난 것은 모두 이단시하고 비판하는 편협한 '이근본주의' 입장이다. 특히 장자莊子[=장주莊周]와[17] 사마천을 천고千古의 이단문異端文 조종祖宗으로 거론하고, 아울러 '문이재도文以載道' 시각에서 소식蘇軾에 대해서는 '(유가 성인의 도를) 어지럽힌 사람[난도인亂道人]'이라 비판하였다.[18] 왕세정王世貞의 문자학도 이단류라고 비판하고, 이밖에 리마두利瑪竇[=마테오리치(이탈리아어: Matteo Ricci)]를 '도덕구道德寇'라고 비판하기도 하였다.[19] 이처럼 이서의 이단관은 철학에만 머무르지 않고 문예 전반 및 종교 쪽에도 걸쳐 있는데, 이것은 그만큼 이서의 이단관이 광범위하고 강력한 것을 보여준다.

이상 거론한 것에 대한 보다 구체적인 자세한 내용은 『홍도유고弘道遺稿』 권2 「계계교리해戒計較利害」에 나와 있다. 「계계교리해戒計較利害」에서

이서는 의리義理를 먼저 행해야 할 것[20]을 말하면서 많은 인물들과 학파를 비판하였다. 예를 들면 '장주莊周', '사마천司馬遷', '묵자墨子', '양주楊朱', '『음부경陰符經』', '병가서兵家書', '상앙商殃', '순경荀卿', '동자董子〔=동중서董仲舒〕' 등을 비판한 것이 그것이다. 이 가운데 '장주莊周'에 관한 것만을 들어보자.

> 장주莊周는 『남화경南華經』을 지어 크게 이단학을 펼쳤다. 그 말이 세상의 실정을 끊어버렸으니, 그 화가 천만년 가는구나.[21]

장자가 『남화경』을 지어 이단학을 크게 열어 세정을 끊어버렸다는 것은 바로 장자가 유가의 예법실천과 삼강오륜을 무시한 것을 의미한다. 기본적으로 유가의 근본주의적 성향을 견지하는 이서는 유가의 예법실천과 삼강오륜을 무시한 장자사상은 도저히 받아들일 수 없는 것이다. 『홍도유고弘道遺稿』 권2 「계계교리해戒計較利害」의 '스스로 장자를 주석한다〔자자장주自註莊周〕'라는 부분에서는 장자의 문제점을 보다 구체적으로 지적하고 있다.

> 장주莊周가 신이함을 좋아하니 후인들이 다투어 본받았다. 방탄放誕하고 배해俳諧한 몸짓은 더 이상 기이할 수 없을 정도로 기이하구나.[22]

> 『남화경』 장구법章句法은 궤탄詭誕하여 윤서倫序가 없다. 청신하고 기이하며 또 교묘하여 천고토록 몰락에 빠짐이 극에 달았다.[23]

장자의 신기하고 이상한 것은 이미 장자가 「소요유逍遙遊」에서 '제해齊諧'[24]를 통해 기이함을 기술한 것에서 보듯이, 「소요유」의 '대붕大鵬우화'나 「제물론齊物論」의 '호접지몽胡蝶之夢'과 같은 것을 의미할 것이다. 『장

자』의 많은 편에 나오는 유가의 예법을 무시하는 방탄한 몸짓은 예법을 중시하는 이서의 눈에는 더없이 기이한 것으로 보였다. 이에 그런 문장들은 모두 궤탄詭誕하고 윤서倫序가 없는 글쓰기의 결과물이라고 진단하면서 이단시하였다.[25]

이밖에 『홍도유고弘道遺稿』 권2 「계戒」, 「계불戒佛」, 「계노戒老」, 「변노불辨老佛」 등에서 간략하게 노자와 불교를 비판하는데,[26] 이서는 불가와 노자를 동일시하면서도[27] 차별성을 말하기도 하였다. 노자와 불가의 다른 점은, 바로 인간 세상을 떠난 것이냐의 여부에 있다고 보았다. 노자는 인간 세상을 떠나지 않는 상태에서 '이해利害'를 숭상하고, 불가는 인간 세상을 떠난 상태에서 '귀신鬼神'을 숭상한다는 것이다.[28] 노씨老氏는 윤리를 가볍게 여기는 잔머리 굴리는 술수를 부리는 인물로 규정하고, 불씨佛氏는 윤리가 없는 심학心學을 펼친 것이라고 규정하고,[29] 불가와 장자의 차이점에 대해서도 언급하였다.[30]

이처럼 이서는 노불에 대해 강력한 이단관을 전개하는데, 유가 입장에서 본 노자사상의 문제점에 대해서는 특히 노자가 말한 도에 대한 비판[31]을 비롯하여 다양한 방면에서 비판하고 있다. 그 비판의 핵심은 노자가 '인의를 배척하고 공도를 잊어버린 것〔출인의黜仁義, 망공도忘公道〕'에[32] 있다. 불가의 경우는 유가가 말하는 '천리天理'의 유무를 모르고 형기形氣의 동정만을 보고 진리라고 여기면서 인의를 비하하고 배척한다고 비판한다. 최종적으로 '난도亂道'하는 것이 이것처럼 심한 것이 없다는 식으로 비판한다.[33] 이런 비판은 모두 천리와 인의를 중시하는 것을 중심으로 삼고 있는 유가 중심주의에서 출발하여 비판한 것들이다.

성리학 차원에서의 비판을 거론하면, 노자는 '허虛', '기氣', '심心'을 말한 철학으로, 유학에서 말하는 '실체實體', '리理', '성性'을 말한 철학이 아니라는 것이다.[34] 이기심성론 측면에서 본 노불老佛에 대한 총체적인 비판은, 노자는 '기를 리라고 인식한다〔인기위리認氣爲理〕'는 잘못을 저질렀

고, 불가는 '마음을 성이라고 인식하는[인심위성認心爲性]' 잘못을 저질렀다는 것으로 귀결된다.[35] 특히 노장이 유가의 본연本然의 지극한 중정中正의 묘를 모른 상태에서 주장하는 '주기主氣적 사유'를 통한 진리인식을 비판하였다.[36] 이상과 같은 노불老佛에 대한 이기심성론 차원의 비판은 중국 주자학자들의 비판과 일정 정도 차별화를 보인다.

이서는 사회적으로 해를 끼치는 것에 대해서는 노자와 불가의 해로움은 제자백가보다도 심하고, 노자와 불가 중에서 '왕정'에 더 해를 끼치는 것은 불가라고 보았다.[37] 특히 이서는 불가와 노자의 도는 같지만 중국에서는 불가 쪽에 기울었고, 우리나라[조선]는 노자 쪽에 기울었다[38]고 흥미로운 분석을 하였다. 이런 분석은 아마도 중국에서 조선과 달리 '억불숭유抑佛崇儒' 정책이 심하지 않았던 점을 감안한 것이 아닌가 한다. 결론적으로 노자와 불씨佛氏를 거척距斥해야 유가의 도에 들어갈 수 있다고 보았다.[39]

이상 거론한 이서의 견해는 유가 성인이 말한 강상윤리와 인도 실천을 강조하는 이타주의利他主義 정신을 기준으로 삼고 그 이외의 것은 모두 이단시하는 이른바 유가진리 근본주의에 기반한 극단적 이단관에 속한다. 이서는 이런 사유에서 출발하여 특히 공맹孔孟의 경전과 성인이 말씀하신 경전의 뜻을 실천할 것을 강조하였다. 이서가 이처럼 도道와 관련된 우주론적 차원에 초점을 맞추어 노불老佛을 비판하는 것은 노불老佛의 우주론이 현실의 인간 삶에 그대로 적용될 수 없기 때문이다.

그렇다면 노불老佛은 전혀 교화가능성이 없는 것일까? 이서는 그렇지만은 않다고 여겼다. 즉 이서는 장주와 불가의 교화가능성에 대한 것을 말하기도 하였다. 이서는 불씨佛氏와 장주가 허망하고 방탕하게 된 이유로는, 각각 '학문이 없는 지방[무학지방無學之方]'에서 태어났고, '유가 성인의 도가 없어지는 시대[도폐지세道廢之世]'에 태어났기 때문에 그렇다는 것이다. 이에, 이서는 장주와 불씨佛氏는 성인의 도를 듣지 못했기에 허망

하고 방탕한 것에 이르렀는데, 만약 치세와 유도지방에 태어나서 성인의 은택을 입었다면 허망하고 방탕한 것에서 벗어날 수 있었음을 말했다.[40] 그 구체적인 방법론으로서 '하학이상달下學而上達'식의 방법론을 제시한 것이다.[41] 이런 사유는 마치 정도전鄭道傳이 「심이기편心理氣篇」에서 노불老佛을 비판하면서 최종적으로 '이유심기理諭心氣'를 말하는 사유와 유사성을 보인다.

이서의 이상과 같은 이단관 및 유학을 통한 노불老佛의 교화가능성에 대한 언급은 유가사유 우월주의, 유가 성인 우월주의, 이理우월주의 결과라고 할 수 있다.

3

–

음양론적 이단관과 서예인식

이서 이단관의 특징은 음과 양을 통해 이단관을 규정한다는 점이다. 이때 적용되는 음과 양에 대한 이해는 우주론적 차원의 음양론과 일정 정도 차이점을 보인다. 우주론적 음양관은 대대對待관계의 상반상성相反相成의 관계를 거론하지만, 이단관에 적용된 음양관은 거론된 음과 양의 요소에 대해 차별화 한다는 것이 그 차이점이다. 물론 우주론적 음양관에도 이 같은 차별화가 전혀 없는 것은 아니지만,[42] 이서는 범위를 확장하여 철학, 문예, 서론 등에까지 적용하여 가치론적으로 철저하게 '양陽'에 속하는 것을 높이고 '음陰'에 속하는 것을 배척한다. 이서는 음양론을 다양한 측면에 적용하는데, 그런 점을 대체적으로 살펴보자. 먼저 유가

의 인의예지 및 기타 유가가 지향하는 바람직한 인간상과 마음됨됨이 및 윤리적 덕목을 음양론에 어떻게 적용하였는지 보자.

> 인과 예는 양덕이다. 의와 지는 음덕이다.[43]

> 중정하고 평상한 도가 양이고, 편벽되고 궤사한 도가 음이다.[44]

> 예·악·사·어·서·수는 양이고, 백가의 잡기는 음이다.[45]

> 무릇 배움은 양이고 자포자기하는 것은 음이다. 엄숙하고 정제된 것, 온화하고 겸손한 것은 양이고, 괴려하고 패역한 것, 음사하고 광취狂醉 한 것은 음이다.[46]

이서는 양에 해당하는 것으로 군자가 지향하는 삶의 실질적인 내용과 중화사유에 입각한 온유돈후溫柔敦厚함을 지향하는 중화적 사유를 거론하였고 음에 해당하는 것은 그 반대의 것에 귀결시켰다. '문이재도文以 載道'를 주장하는 이서는 문장에 대해서도 음양론을 적용하여 다음과 같이 말하였다.

> 경전의 문은 양이고 문장의 문은 음이다. 『주역』은 의리를 주로 하니 양이고, 후세의 점쟁이나 무당과 같은 무리들은 이해를 주로 하니 음이다.[47]

이서의 이런 사유는 전형적인 '문이재도文以載道'론의 입장을 제시한 것으로 의리실천의 공공성을 중시하는 사유이다. 이서에 따르면 공적인 것은 양이고, 사적인 것은 음이며, 밝은 것은 양이고, 혼매한 것은 음이

다. 성경誠敬은 양이고, 태만은 음이라고 한다.[48] 이런 발언은 모두 유가
가 공공성에 입각해 도의道義와 의리義理를 숭상하는 것을 양으로 보면
서, 사적 차원에서 이해利害를 추구하고 세속을 어지럽히는 것들을 음으
로 규정하고 비판한 것이다. 사단과 칠정, 인심과 도심에 대해서도 음양
론의 관점에서 이해하였다.

> 사단은 양이고, 칠정은 음이다. 사단은 인·의·예·지의 마음이고, 칠
> 정은 형기의 사사로움이다.[49]

> 사단은 양기가 느낀 것이고 칠정은 음기가 느낀 것이다.[50]

> 사단이 도심이고 칠정은 인심이다. 도심은 장수이고 인심은 졸병이
> 다. 도심은 공공심이고, 인심은 사심이다. 공공심은 양이고 사심은 음
> 이다.[51]

사단과 도심, 칠정과 인심을 이처럼 음양론으로 나눈 경우는 아마 이
서가 처음이라 여겨진다. 이런 음양론에 입각한 분류의 최종적인 결론은
다음과 같다.

> 인의예악은 양이고, 잡패권수雜覇權數는 음이다. 이 때문에 복희伏羲,
> 염제炎帝, 황제黃帝, 요, 순, 우, 탕, 문, 무, 주공周公, 공자, 안회顏回,
> 증자, 자사, 맹자, 주돈이周敦頤, 정호程顥·정이程頤, 장재張載, 주자의
> 도는 양이다. 노자, 불씨佛氏, 귀곡자鬼谷子, 손자, 오자吳子, 관중管仲,
> 상앙商鞅, 신불해申不害, 한비자, 장자, 열자, 황석공黃石公, 사마천司馬遷
> 및 제자백가의 학문은 음이다.[52]

이상 양에 속하는 인물들은 흔히 유가의 도통관의 계보에 속하는 인물이 — 예를 들면 요, 순, 우, 탕, 문, 무, 주공周公, 공자 — 대부분을 차지한다. 이에 비해 음에 속하는 인물들은 모두 이서가 이단시하는 인물들이다. 이서는 이상과 같이 다양한 인물을 중심으로 한 도통관과 이단관을 결론적으로 "덕으로 사람을 취하는 것은 양이고, 능력으로 사람을 취하는 것은 음이다"[53]라고 규정한다. 이 같은 음양론을 적용하여 차별화하는 사유 중 하나는 바로 음양론을 서예에도 적용한다는 것이다.

서예에서 고전古篆은 양이고 팔분八分과 예서는 음이다. 정서〔=해서〕는 양이고, 초서는 음이다. 왕희지王羲之의 법은 양이다. 장욱張旭, 안진경顔眞卿, 김생金生, 회소懷素, 소식蘇軾, 미불米芾, 조맹부趙孟頫, 한호韓濩, 장필張弼, 황기로黃耆老, 이지정李志定, 허목許穆의 법은 음이다.[54]

옥동玉洞 이서李漵, 〈대풍가大風歌〉
이서가 한고조 유방劉邦이 천하를 통일한 뒤 영포의 반란을 진압하고 고양 풍패豊沛에 들러 그 기쁨을 표현한 시를 쓴 것이다.

이서가 서예에서 이상과 같이 왕희지王羲之를 양으로 보고, 나머지 인물들을 이단시하는 것은 극단적인 점이 없지 않다. 이런 사유는 유가 성인의 도통론을 서예에 적용한 경우에 속한다.

이처럼 이서가 한국과 중국의 서체 및 인물들에게 적용한 이단관은 조선조 유학자 가운데 남인 계통의 서예인식에서의 한 특징을 보인 것이다.[55] 이서의 이런 사유는 이황이 경敬의 철학과 유학의 '16자 심법'에 근간하여 바람직한 서예를 규정한[56] 서예인식의 연장선상에 있다. 이하에서는 이서가 제시한 서예에서의 이단관은 어떻게 전개되었는지를 살펴보고자 한다.

4
-
서론에 나타난 이단관과 서예인식

앞서 이서가 음양론을 통해 서체와 서예가를 구분하여 말한 것을 보았다. 그렇다면 서예에서 이단관의 대상은 누구로부터 시작되었는가? 이서는 왕희지의 아들인 '왕헌지王獻之'라고 생각했다. 이런 사유는 당대 손과정孫過庭이 『서보書譜』에서 '이왕二王'이라 하여 왕희지와 왕헌지를 동시에 거론하는 것과 일정 정도 차별화를 보인다.

이서는 이단적 풍조를 가진 서예가로는 장장사張長史〔=장욱張旭〕, 안노공顏魯公〔=안진경顏眞卿〕, 구양순歐陽詢, 유공권柳公權, 최고운崔孤雲〔=최치원崔致遠〕, 미원장米元章〔=미불米芾〕, 매죽헌梅竹軒〔=안평대군安平大君〕 등에서 이단적 서풍이 치열하게 나타났고, 더욱 심한 자로서는 회소懷素, 소동파蘇

東坡〔=소식蘇軾〕, 조자앙趙子昂〔=조맹부趙孟頫〕, 장동해張東海〔=장필張弼〕, 황고산黃孤山〔=황기로黃耆老〕, 한석봉韓石峯〔=한호韓濩〕 등을 들고 있다.[57]

이런 점을 보다 구체적으로 「평론서가評論書家」의 「논아조필가論我朝筆家」 일부분을 통해 살펴보자.

안평대군은 문채가 나면서 기운이 위로 치겨 올라갔고, 청송〔=성수침成守琛〕은 화려하면서 정체되어 있고, 고산 황기로는 공교로우나 속되고, 봉래〔=양사언〕는 청일하면서 호방하고, 석봉〔=한호〕은 촌기에 우둔하고, 청선〔=이지정李志定〕은 험하고 촉급하다. 이 몇 분들이 모두 우뚝 솟아 속기를 벗어났고 여러 해 공을 쌓아 의당 깊이 정미한 곳에 이르렀을 터인데 끝내 정법으로 알려지지 않는 것은 무엇 때문인가? 불행하게도 도가 상한 시대를 당하여 세속의 습성에 무젖어 고질이 되고, 간혹 한 둘이 속습을 벗어나도 이단이 또 유혹을 하니, 누가 탁연히

옥동玉洞 이서李漵, 〈왕우군王右軍〉
이서가 이백이 지은 왕희지에 대한 시〔右軍本淸眞, 瀟洒在風塵(…)〕를 쓴 것이다.

뛰쳐나와 다시 정도를 회복할 수 있겠는가?[58]

이서가 이상과 같이 조선조 서예가들에 대해 '문이부文而浮', '문이체文而滯', '교이속巧而俗', '청이방淸而放', '야이둔완野而鈍頑', '험이각촉險而刻促'이라 평가한 것은 유가미학의 '중화'와 '중정'을 기준으로 한 서풍에서 벗어났다는 점을 의미한다.

이서가 '진리가 상한 시대를 당하여 세속에 무젖고 고질이 되고, 간혹한 둘이 속습을 벗어나도 이단이 또 유혹을 하니, 누가 탁연히 뛰쳐나와 다시 정도를 회복할 수 있겠는가'라고 반문하는 것에는 당시 서풍에 대한 비판도 담겨 있다. 다른 시각에서 볼 때 이서는 '사술邪術', '사법邪法'과 관련된 것도 이단시하였다.

> 오, 세상이 말세로 내려오면서 정법正法이 사라지고 권모술수와 사술邪術이 행세하여 세상을 속이고 백성을 현혹하지 않는 것이 없다. 그래서 고금 천하가 모두 사법邪法에만 휩쓸려 간다. 옛날의 조조, 신라의 최치원, 송나라의 소식, 미불, 원나라의 조맹부, 명나라의 장필, 문징명, 우리나라의 황기로와 같은 이의 법이 성행하고 장지나 왕희지의 정법은 사라져 전하지 않는다. 간혹 한 두 사람이 본받은 이가 있으나 그 마음의 법을 잃고 이단異端으로 흐르거나 혹은 모방에 그쳐 그 깊이를 터득하지 못하니, 애석함을 금할 수가 없다.[59]

정법은 바로 왕희지를 중심으로 한 중정中正한 서풍을 의미한다. 이상의 이단관은 앞서 이서가 노불老佛을 비롯한 다양한 사상과 인물을 비판하면서 사용한 용어와 거의 다른 바가 없다. 서예에서의 정법正法을 실현한 대표적인 인물로 왕희지를 꼽는 이서는 이 같은 이단관을 바탕으로 하여 후대의 많은 서가들을 평론하는데, 주된 비판의 대상이 되는 것은

김생, 미불, 안진경, 조맹부, 한호 등이다. 특히 조맹부에 대하여 격렬하게 비판하였다.

마음 씀이 바르지 못하고 정도에 거스르기 때문에 획의 법이 간사하고 자법이 간교하니 이른바 세속에 아첨하는 것이다. 아첨하는 이들을 끊 듯이 하고 음란한 음악과 요염한 여색을 멀리하듯이 함이 옳다. 조맹부 의 필법은 진리를 어지럽힘이 극에 달했다. 용렬하고 저속하기 때문에 고명한 이는 취하지 않는다.[60]

조맹부에 대해서 진리를 어지럽혔다는 차원에서 행한 이런 비판에는 앞서 거론한 유가의 도통론에 입각한 '근리난진近理亂眞'이라는 철학적 사 유가 담겨 있다. 이서의 조맹부에 대한 이런 비판은 이황의 논리와 거의 유사함을 보인다. 김생과 미불, 안진경에 대해서는 다음과 같이 비판하 였다.

김생, 안진경, 미불은 조금 이치에 가까우나 크게 진리를 어지럽히기 때문에 비록 고명高明한 사람이라도 미혹되지 않은 이가 드물다.[61]

김생과 미불, 안진경에 대한 비판도 '근리난진近理亂眞'의 관점에서 비 판하는데, 이런 시각에서의 비판은 이서 서예인식의 한 특징이 된다. 아 울러 "김생은 부처이고, 안진경은 노자이고, 조맹부는 조조이다"[62]라는 홍미로운 말을 한다. 이처럼 김생을 부처로 안진경을 노자로 보는 것도 홍미롭지만, 조맹부를 조조曹操로 비유하는 이런 비판은 원대에 벼슬한 조맹부가 '실절失節'한 처세와 관련이 있다. 유가가 이단으로 배척하는 것 은 노불老佛 이외에 양주楊朱와 묵적墨翟인데, 이서는 한호를 양주와 묵적 으로 비유하여 비판하였다.

미불米芾, 〈오강주중시권吳江舟中詩卷〉

*釋文: 昨風起西北, 萬艘皆乘便, 今風轉而東, 我舟十五縴(…)

안진경顏眞卿, 〈마고산선단기麻姑山仙壇記〉

안진경이 나이 62세(771)에 갈홍葛洪의 『신선전神仙傳』에 나오는 마고에 대해 쓴 것이다.

*釋文: 有唐撫州南城縣麻姑山仙壇記, 顏眞卿撰並書. 麻姑者, 葛稚川神仙傳云, 王遠, 字方平. 欲東之括蒼山, 過吳蔡經家, 教其屍解如蛇蟬也.

타고난 자질은 세련되지 못하고 둔중하나 부지런히 노력하여 비로소 터득하였다. 획의 운용과 글자 구성법은 어느 정도 깨닫고 있으나 아직 정법의 오묘함에는 깊이 통달하지 못하고 있다. 그러므로 글자의 구성을 놓고 보면 세련되지 못하고 속되면서 완고하고 둔중한데다가 옹색하고 용렬하며 고루하여 알맞게 임기응변해야 할 곳을 알지 못하는 흠이 있다. 획의 운용 또한 완고하고 둔중하며 용렬하고 속되어, 민첩하고 긴밀하며 정밀하고 절실한 뜻이 없다. 그 꾸준한 노력을 통한 익힘에 힘입어 간혹 세상을 혹하여 빠지게 하였는데, 저 세상 사람들은 보고들은 바에 매인 바 되어 미혹된 채 깨닫지 못하고 있으니 애석하다 하겠다. 이와 같은 글씨는 마땅히 이단인 양주와 묵적이나 향원과 같다고 할 것이니 물리치고 멀리함이 옳다고 하겠다.[63]

사실 한호를 '양주와 묵적'으로 비유하여 물리치라고 한 것은 심한 면이 없지 않다. 이서는 이 같은 점을 인식해서인지 「추론追論」 부분에서는 "석봉은 대체로 글자의 외양에는 터득한 바가 있어 말년의 글씨는 구습을 타파하여 정법에 많이 가까워졌다"[64]고 하여 말년의 한호에 대해서는 긍정적인 평가를 내리기도 한다. 이런 한호에 대한 비판에는 '서예에서의 정도正道'가 무엇인지에 대한 엄정한 규정이 담겨 있다. 아울러 서예란 단순 기교 차원의 '소기小技'가 아니고 '심화心畵'라는 사유도 담겨 있다. 이처럼 이서가 왕희지 중심주의를 거론하는 사유에는 이서가 궁극적으로 주장하는 "모든 서법은 '중정中正'을 주로 할 따름이다"[65]라고 강조하는 사유가 담겨 있다. 결국 이서는 이런 '중정'을 기준으로 하여 서예의 이단관을 전개한 것이라 할 수 있다.

결론적으로 말하면, 이서가 생각하는 서예에서의 정통과 정법은 왕희지와 관련이 있다. 이서는 보다 구체적으로, 정자正字는 정막程邈에서 비롯하였지만 왕희지가 대성하였고,[66] 행서는 종요에게서 융성하였지

만 왕희지가 대성하였고,[67] 초서는 장지에서 비롯하였지만 역시 왕희지가 대성한 것으로 본다.[68] 왕희지가 이처럼 집대성集大成하였다는 것을 다른 차원에서 이해하면 유가에서의 공자를 서예에 비유한다면 바로 왕희지가 되는 셈인데, 왕희지는 유가사유의 핵심인 '중中'을 얻었다는 것이다.

5

나오는 말

주희는 『근사록近思錄』을 편찬하면서 13번째 항목을 '이단을 분변하는 것[변이단辨異端]'으로 채웠다. 송대에 주자학이 새로운 지배질서로 자리매김 되는데 극복해야 할 것은 노불老佛이었고, 이에 주희는 『중용장구』 「서문」에서 유가의 도통론道統論을 근거로 하여 이단관을 전개하는데, 이같은 점이 『근사록』의 이단관에 담겨 있다. 주희 등은 노불老佛의 '사시이비似是而非'성을 '더욱 이치에 가깝지만 크게 (유가의) 참된 진리를 어지럽힌다[미근리이대난진彌近理而大亂眞]'라고 비판하였다. 이 같은 유가 성인을 중심으로 한 도통론에 입각한 주희의 이단관은 조선조 유학자들에게도 영향을 주었는데, 특히 이황을 중심으로 한 남인계열에서 이런 점이 더욱 뚜렷하게 나타난다. 그 중 한 인물을 꼽으라고 하면 이황을 존숭한 옥동 이서가 그 하나의 예에 해당하는데, 이서의 이단관은 특히 본 책에서 논한 바와 같이 조선조 그 어떤 유학자보다도 그 범주가 넓다.

조선조 초기 정도전鄭道傳은 『불씨잡변佛氏雜辨』과 「심이기삼편心理氣

三篇」 등을 통해 유가 우월주의 및 리理 우월주의를 전개한 바가 있는데, 이런 점은 이후 주자학을 진리로 여기는 조선조 유학자들에게 많은 영향을 주었다. 그런 경향을 보이는 대표적인 유학자 중 하나가 이황이고, 이서는 그런 이황을 가장 존숭하였다. 이서도 중국에서 행해진 유가입장에서의 다양한 이단관을 접했을 것이다.[69] 중국에서 행해진 이단관과 조선조 이단관의 차이점을 말한다면, 중국의 이단관은 이기론을 통해 이단관을 전개하지 않는 점에 비해 조선조에서는 이기론의 입장에서 이단관을 전개하는 경우가 많다는 점을 들 수 있다. 물론 유건휴柳健休 (1768~1834)가 『이학잡변異學雜辨』[70]을 써서 이서 못지않게 다양한 분야에서 이단관을 정리한 것은 있지만, 그것은 다만 기존에 있었던 유가차원의 이단관을 정리한 것이라는 점에서 이서의 이단관과 성격이 다르고, 아울러 이서보다 100여년 뒤의 인물이란 점도 비교가 된다.

이상 본 바와 같이 이서의 이단관의 특징은 단순히 철학적 측면에만 머무르지 않는다. 철학적 측면에서의 이단관도 노불老佛이나 양주, 묵적 등에 머무르지 않고, 양명학은 물론 기타 제자백가들도 이단시하면서 이런 이단관을 시와 문예방면은 물론 서예에까지 그 영역을 넓혔다. 이황의 학맥을 이어받은 이서가 본 책에서 본 바와 같이 철저하게 유학 근본주의, 유가 우월주의, 리理 우월주의 입장에서 노불老佛을 이단시한 것은 철학발전사와 서예발전사에 일정 정도 반동적인 성격이 있지만, 이서가 다른 인물들과 달리 서예방면에서 다양한 이단관을 제기할 수 있었던 것은 그가 '동국진체東國眞體'의 창시자라고 불리울 만큼 뛰어난 서예가였고, 아울러 서예에 관한 기본이론서인 『필결筆訣』이란 저서를 남긴 서예이론가였던 점이 한 몫을 한 것이다. 이상 논한 바와 같이, 이서의 이단관은 그 범위가 광대하고 종합적인 경향이 있다는 것을 볼 수 있다.

제 9 장

식산息山 이만부李萬敷:
이존이발理存理發 지향의 서예미학

1

-

들어가는 말

어떤 삶이 선비로서 바람직한 삶일까? 생애 전반은 근기近畿에서 후반은 영남嶺南에서 활동하고[1] 사상적으로는 이황을 존숭하면서 유가 선비의 삶을 살고자 한 식산息山 이만부李萬敷(1664~1732)의 말을 들어보자.

> 선비가 세상을 살면서 공이 사람에게 미치지 못하고 교화가 속된 것에
> 모범이 될 수 없으면, 물러나 성현의 책을 읽고 의리의 바름을 음미하
> 며 예법의 큰 것을 궁구해 살펴 자신의 마음을 기쁘게 하고 몸을 바르
> 게 한다. 시간을 내어 뜻을 같이 하는 선비와 토론하고 강마하여 혹
> 책에 써서 자신의 뜻을 보이고 후대 사람의 평가를 기다리면 선비로서
> 의 책임은 거의 빚지지 않을 것이다. 추한 옷이나 거친 음식, 생활의
> 빈곤함은 수치스러운 것이 아니다.[2]

공자와 맹자는 선비가 자신이 능력을 발휘할 수 있는 상황과 그렇지 못한 각각의 상황에서 어떤 삶을 사는 것이 바람직한 것인가를 말한 적이 있다. 공자가 말한 "은거하면서 그 뜻을 구하고, 의를 행함으로써 그 도를 통달한다"[3]라는 것과 맹자가 말한 "현달하면 더불어 천하를 구제하고 궁하게 되면 홀로 그 몸을 수양한다"[4]라는 삶이 그것에 해당한다. 주자朱子는 자신의 뜻을 펼칠 수 없고 세속과 함께 할 수 없게 되자 수신수도修身修道하면서 시간이 나면 독서를 통해 성현이 입언立言한 본의本意을 구하고 아울러 학자들과 편지왕래를 통해 자신의 견해를 밝히고 후세의 군자를 기다린다는 말을 하였다.[5]

曾谷記

谷在上洛府東直十里而近蓋上洛之山自西而東

淵嶽亦俗雜一枝也礴礴羣巒為鎮望乾戲東驚

蓴于息山息山左峙也伊水上麥當多后木皆松其

縱頂曰鳳凰臺后上有大刻字不知何時作石奔巍

歲演洛而捍東者曰磻城山上有沙伐古城后堞中

出岑峽皷峻而麓迤成小麓演為小峯曰羅浮山自

小麓西曰外魯谷或言以讒音相近者

稱或言以上洛文獻呂簡如中華之都曾故襲其笑

者稱云

上之二十有三年講蒙太淵獻大歲明年又無年域

乃頴連遍為世家子等武流雜之四負李子士守青

식산息山 이만부李萬敷, 〈누항도陋巷圖〉

이만부가 경상도 상주 노곡에 '식산정사'를 짓고 은거생활을 하며 일상의 정취를 그림과 시로 묘사한 것이다. '누항'이란 말은 『논어論語』「옹야雍也」에 나오는 안연의 삶을 요약한 '단표누항簞瓢陋巷'을 떠올리게 한다. "현명하구나, 안회여! 대그릇의 밥을 먹고 표주박의 물을 마시면서 누추한 거리에서 산다면 다른 사람은 그 괴로움을 참을 수 없을 텐데, 안회는 그것을 즐거워하는 태도를 바꾸지 않는구나. 현명하구나, 안회여![子曰, 賢哉, 回也!一簞食, 一瓢飮, 在陋巷, 人不堪其憂, 回也不改其樂. 賢哉, 回也]"가 그것이다. 이만부가 지향한 은일적 삶을 이를 통해 엿볼 수 있다.

이만부는 이상 거론한 공자와 맹자 그리고 주희가 추구한 삶과 크게 다를 바 없는 전형적인 유가 선비의 삶을 살고자 했다. 이만부는 식산정사息山精舍를 세우고, 〈누항도陋巷圖〉와 『누항록陋巷錄』 등을 통해 은일隱逸적 삶을 지향하며, 주희가 무이武夷의 구곡九曲에서 산 삶을 생각하며 〈무이도武夷圖〉를 그리기도 하였다.[6] 특히 공경귀인公卿貴人이 추구하는 세속의 락樂과 고인달사高人達士가 추구하는 물외物外의 락樂을 배제하고 유가가 말하는 군자 또는 맹자가 말하는 대장부로서의 도의道義의 락을 즐기고자 하였다. 그 도의道義의 락은 근본으로서는 천지의 생물지심生物之心이고 단서로서는 내 마음이 측은지심이 드러난 것인데, 그것을 실행하는 방법과 요점은 '박문약례博文約禮' 및 '경으로써 마음을 바르게 하고, 의義로써 밖의 행동을 방정하게 한다[경이직내敬以直內, 의이방외義以方外]'라고 하였다.[7]

이처럼 한 점 흐트러짐이 없이 유가 선비의 삶을 살고자 한 이만부의 철학과 예술정신은 주희와 이황을 존숭하는 삶으로 나타나며, 이런 그의 삶은 서예인식에도[8] 일정 정도 그대로 적용된다.

2
–
퇴계 이황 존숭과 벽이단闢異端의식

이만부는 송나라 다섯 현인인 주돈이周敦頤, 장재張載, 정호程顥, 정이程頤, 주희朱熹 등을 그린 〈오현도五賢圖〉를 본 소감을 쓴 적이 있다.

〈오현도〉는 송나라 다섯 현인들의 초상화를 한 폭에 그린 것이며, 명나라가 번성할 때 중국으로부터 전해진 것으로 소재蘇齋 노수신盧守愼 선생이 얻은 것이다. 그림 위에 빈 곳에 주자가 사현四賢을 찬한 것과 노재魯齋 허형許衡이 주자를 찬한 것이 쓰여 있는데 이것은 청송聽松 성수침成守琛 선생이 쓴 것이다. 주렴계 선생을 중앙에 그리고 정명도 선생을 동쪽에 그리고 그 다음에 장횡거 선생을 그렸고 그 서쪽에 정이천 선생을 그리고 그 밑에 주자를 그렸다(…) 나는 어렸을 때 군신의 도상을 구하여 본 뒤 손수 직접 열 분 성현들의 초상화를 모사하여 바라보며 공경하였으나 솜씨가 부족하여 정밀하지 못하여 도리어 불공不恭에 가까울까 두려워했다. 지금 이 서첩을 보니 필법이 정묘하여 신채가 흘러 움직이는 듯하며, (그려진 인물들의) 의관이 엄정하고 위의가 엄숙하여 삼가 경외하는 마음이 일어난다. 선유들이 다섯 선생의 기상을 논한 말로써 어렴풋이 법도 사이에서 헤아려 보니 은연히 친히 뵙고 가르침을 받는 듯하다.[9]

송대 성리학 다섯 선생[오현五賢]의 초상화에 대한 이만부의 경외심을 엿볼 수 있는 글로서, 그 오현들의 기상에 대한 감복을 토로하고 있다. 이만부가 추구하고자 한 사상과 삶은 이 오현이 추구한 삶과 크게 다르지 않다. 특히 오현 중에서 주희를 존숭하고,[10] 조선조 유학자 중에서는 이황을 존숭한다 하였다. 하지만 율곡栗谷 이이李珥는 비판하였다. 인간됨됨이와 지향한 삶과 관련하여 주희와 이황 및 이이를 평가한 아래 글은 이런 이만부의 입장을 잘 보여준다.

주자 이후 퇴계의 순일함 같은 것이 없다는 그 가르침은 합당하다. 이것은 우리 동인東人이 좋아하는 것에 영합하여 한 말이 아니니 족히 천하의 공론이 된다. 그러나 주자는 매번 스스로 강려剛戾함을 두려워

했고, 퇴계는 스스로 온량溫良하다고 하였으니, 그 기질에 같지 않은 곳이 있는 것 같다. 하물며 그 태어난 땅이 다르고 시대가 다름에 있어서랴. 그러므로 다만 기상이 다름이 있을 뿐만 아니라 덕업의 역량에도 이르지 못한 것이 있는 것 같다. 그러나 후인 천학이 감히 엿보아 헤아릴 바는 아니다. 단지 가르침이 미친 바로 인하여 망령되고 경솔함이 이에 이르렀으니 두렵고 송구할 뿐이다. 엄의嚴毅와 겸퇴謙退에 사이가 있다는 것에 이르러서는 아마도 그렇지 않은 것 같다. 주자도 겸퇴처謙退處에서 지극히 함이 있고 퇴계도 엄의처嚴毅處에서 다한 것이 있으니 어찌 하나의 단서端緒로써 대현의 전체를 논할 수 있겠는가? 율곡栗谷이 자신의 주장을 펼치는 것을 좋아해 퇴계 선생의 겸퇴를 의양依樣이라고 보았으니, 그 병통은 바로 이곳에 있다. 만약 그것이 크게 드러난 것을 말한다면 (율곡의)『석담록石潭錄』은 볼 것도 없이 다만 이기론理氣論 일편만을 보면 이미 알게 될 것이다.[11]

주희와 이황의 동이점은 무엇인가? 겉으로 드러난 현상적인 측면에서 구분하는 방식과 본질적인 측면에서 구분하는 방식이 있을 수 있다. 이만부는 외적인 현상적 측면에서 주희와 이황의 기상이 다른 것은 각각 강려함과 온량함으로 볼 수 있지만, 그렇다고 본질적인 측면에서 볼 때 주희는 겸퇴함이 없고 이황에겐 강의함이 없다고 하는 것은 문제가 있다고 말한다. 즉 성현의 전체는 어느 한 부분만을 통해 이해하는 것은 문제가 있다는 점에서 주희는 강려함과 겸퇴를 함께 갖추고 있고 이황도 온량함과 강의함을 함께 갖추고 있다는 것이다. 이런 이해에는 주희와 이황은 강과 유를 겸비한 인물임을 강조하는 것으로, 두 인물을 본받아야 할 하나의 인간 전형으로 여기는 사유가 암암리에 담겨 있다.

이황의 일동일언一動一言이 주희에 근본하지 않은 것이 없다는 입장을 견지하는 이만부는 당시 학자들이 이황의 이발기발지설理發氣發之說을 일

종의 '서로 다른 두 가지 근본에서 각각 나온 것〔양본각출설兩本各出說〕'이라는 차원의[12] '이기理氣의 직발直發'로 잘못 이해하는 것을 바로잡고자 한다. 특히 이이가 이황의 이기호발설을 '이기직발'의 입장에서 비판한 것에 대해 경손敬遜한 뜻이 조금도 없고 장황하고 지루하다고 말하고, 아울러 '주희의 학설을 무시하며 자기의 학설을 세우고자 한 것〔엄주이자립掩朱而自立〕'은 화이和易한 지도자知道者의 기상氣象이 없는 것이라고 강력하게 비판하였다.[13]

무엇보다도 이단배척 의식이 강한 이황을 추앙하는 이만부는 유가사상을 도가 및 불가사상과 비교하면서 강력한 이단 배척의식을 보인다. 이기론에서는 유가를 '주리이일主理而一'이라는 관점에서 이해하고 불가는 '주기이이主氣而二'라는 관점에서 출발하여 그 차이점을 밝혔다. 특히 불가의 '주기이이主氣而二'라는 것을 양주楊朱가 말한 무군無君의 위아爲我와 묵적墨翟이 말한 무부無父의 겸애兼愛를 적용하여 비판한다. 결론적으로 불가의 출가出家와 자비慈悲는 양주와 묵적에 합치되면서 노자老子의 무無를 종지로 삼고 장자의 허탄虛誕함을 섞은 것과 다를 바가 없으니, 이 같은 이단을 더욱 두려워해야 한다고 말하였다.[14] 이만부의 이단에 대한 기본입장은 「잡서변雜書辨」(하)에 잘 나타난다. 이만부는 이단이란 '이름은 옳지만 실질은 그른 것〔명시이실비名是而實非〕'이라는 것인데, 이런 점에서 양명陽明을 비판하며,[15] 특히 노불에 대해서는 이적夷狄이며 도적盜賊이라고까지 하였다.[16] 아울러 유가와 불가의 동이점을 허虛, 적寂, 미微, 밀密이란 구체적인 용어를 통해 밝혔다.

이만부는 유가도 허虛, 적寂, 미微, 밀密을 말한다는 점에서 불가와 다른 것이 없는 것 같지만 근본적으로 다르다는 점을 지적하였다. 구체적으로 유가와 불가의 차이점을 일단 쇄소응대灑掃應對와 입효출제入孝出悌의 교敎와 경례삼백經禮三百과 위의삼천威儀三千의 문文이 있는가 여부와 관련지어 이해하였다. 이른바 쇄소응대灑掃應對와 입효출제入孝出悌의 가

르침과 삼백삼천三百三千의 문은 '지극히 실한 것〔지실至實〕·지극히 움직이는 것〔지동至動〕·지극히 드러난 것〔지저至著〕·지극히 넓은 것〔지비至費〕'으로서 '형이하지절자形而下之截者'가 되며, 그것은 반드시 소이연所以然과 소당연所當然이 있으니, '형이상지절자形而上之截者'는 오심吾心의 '지극히 비어있는 것〔지허至虛〕·지극히 고요한 것〔지적至寂〕·지극히 미미한 것〔지미至微〕·지극히 촘촘한 것〔지밀至密〕' 가운데 갖추어지지 않음이 없음을 말하였다.

이것이 이른바 오유吾儒의 학學이 '비었지만 실한 것〔허이실虛而實〕·고요하지만 움직이는 것〔적이동寂而動〕·미미하지만 드러나는 것〔미이저微而著〕·빽빽하지만 넓은 것〔밀이비密而費〕'으로 일이관지一以貫之하는 이유가 된다고 한다. 하지만 불가는 '허이허虛而虛·적이적寂而寂·미이미微而微·밀이밀密而密'로서 그 하일절자下一截者는 도외시하여 끊어버리고 상일절자上一截者는 남취攬取하고자 하니 상하上下가 격절隔絕하고 도기道器가 분리分離되어 '실부득實不得·허부득虛不得·적부득寂不得·미부득微不得·밀부득密不得'하여 한 곳도 근사한 바가 없다고 한다. 유가는 하학下學을 통해 상달上達을 추구하는데, 불가는 하학이 없는 상달만을 추구한다는 것이다.[17]

이만부는 유가와 양생가養生家의 수양법을 구분하면서 유가의 덕성을 함양하는 공부를 통해 양생가의 환허지법還虛之法을 비판하였다. 유학은 신神을 위주로 하는 치지致知를 말하고, 양생가는 기氣를 위주로 한다고 구분하면서 유가의 계신공구戒愼恐懼는 존신存神 공부임을 말하였다. 결론적으로 계신공구戒愼恐懼는 덕성을 함양涵養하는 근본으로서, 덕성이 함양되면 자연스럽게 신청神淸과 기정氣定이 되는데, 덕성을 함양하는 것과 성찰의 공력을 함께 더하면 본말과 시종이 실하지 않음이 없다는 것이다.[18]

「잡서변」(하)에서 이상과 같이 유가·도가·불가의 차이를 밝힌 이만

식산息山 이만부李萬敷, 〈식산당전법息山堂篆法〉
이만부가 존경한 미수 허목의 서풍을 본받은 것을 볼 수 있는 작품이다.

부는 이처럼 유학은 본말과 시종이 실한 것을 추구하는 학문임을 밝혔
다. 이밖에 유가의 육경사전六經四傳 이외에 성인도학聖人道學에 반하는
노자老子가 말한 도덕道德, 열어구列禦寇와 장주莊周가 허무虛無한 것을 개
방開放이라고 여기는 것, 양주楊朱의 위아爲我, 묵적墨翟의 겸애兼愛, 법가法
家의 소은少恩, 명가名家의 격요繳繞, 석씨釋氏의 더욱 이치에 가깝지만 진
리를 어지럽히는 설 등을 배척하고 정주程朱학설을 숭상할 것을 말하였
다. 아울러 도道는 문文의 근본이란 입장에서 문사文辭도 마찬가지로 유
가 성현의 도를 버린 차원의 문장을 배척하였다. 이처럼 이만부는 전형
적인 유가 도통에 입각한 정통과 이단관을 견지하며 아울러 문이재도文
以載道적 입장을 천명하였다.[19]

주희와 이황을 숭상하는 이만부는 다양한 측면에서 이단관을 전개하
는데, 이상 거론한 이만부의 주희와 이황 존숭 및 이단 배척 의식은 단순
히 철학적 측면에서만 적용되는 것은 아니고 이만부의 서예인식에도 그
대로 적용되었다. 구체적으로, '존천리存天理, 거인욕去人欲'의 성리학적
윤리론을 통한 서예인식으로 나타난다.

3

'심화心畵'로서의 서예와 이존理存 지향 서예인식

이황을 극도로 존숭한 이만부는 서예를 양웅揚雄이 말한 '서書는 심화心畵'
라는 입장에서 접근하였다. 한 인물의 됨됨이와 학식을 알기 위해서는
그가 지은 책을 보거나 읊은 시를 보면 된다. 하지만 다른 방법을 통해
서도 그것은 가능하다. 이만부는 그것은 바로 '심화'라고 여겨지는 글씨
를 통해서 가능하다고 하였다.

> 종제 만녕萬寧이 퇴계와 청송[=성수침成守琛] 두 선생의 필첩을 장황해
> 각각 두 첩을 만들어서 공경히 감상하기를 그치지 않았다. 배우는 자가
> 이 두 선생의 기상을 보려면 이에 또한 징험할 수 있으니 어찌 책을
> 읽거나 시를 읊는 것을 기다릴 것인가?[20]

이만부는 필첩에 누구의 글씨를 묶었는가를 보면 묶인 인물의 기상을
알 수 있다고 하였다. 그 기상에는 인품, 인간 됨됨이, 학식이 담겨 있기
때문이다. 이런 점은 일종의 서여기인書如其人적 사유로서, 이만부의 이
황을 존숭하는 것에 따른 이기론理氣論과 성경론誠敬論이 담겨 있다. 성인
의 자연지경自然之敬과 학자의 면강지성勉强之誠을 통해 성범聖凡의 구분을
말한[21] 이만부는 경으로 존리存理하는 것은 말이 되지만 주리主理를 경으
로 여기는 것은 문제가 있다고 하였다.

> 방사放肆하고 태타怠惰하지 않으면 심존心存이고, 심존心存이면 이존理
> 存이다. 그러므로 경은 방사放肆하고 태타怠惰하지 않는 도라고 한다.

경을 주로 하는 공부는 반드시 의관을 바로하고 보는 것을 존중하며 감히 게으르지 않고 방사하지 않는 것을 임무로 삼는다. 만약 이 같은 것에 먼저 힘을 쓰지 않고 주리主理를 경으로 보면 리理가 리理의 바름이 되지 않고 마침내 탕연蕩然하게 의거할 바가 없는 것에 돌아가지 않을까 두렵다. 하물며 경으로써 존심存心·존리存理하고 심이 리理와 더불어 하나로 함에 있어서랴. 이제 리를 주로 함으로써 경하는 것이 마음이 된다면 심과 리는 둘이 된다. 심과 둘이 되면 리理는 오심吾心에 있지 않으니, 단지 오심이 외물을 따라 노니는 것으로써 하는 자일뿐이다. 그러므로 지금 경으로써 존리存理한다는 것은 말이 되지만 주리主理를 경으로 여기는 것은 불가하다.[22]

방사태타放肆怠惰하지 않는 경을 중시하고, 경을 통해 이존理存할 것을 강조하는 사유는 그의 서예인식에도 그대로 적용된다. 아울러 천리와 인

식산息山 이만부李萬敷, 전서

욕의 관점에서 서예발달사와 변천사를 이해하는 것으로 나타난다. 이만 부가 고문자와 금문자에 대한 인식의 특징을 천리와 인욕의 관점에서 서예를 이해하는 것이 그것이다. 즉 글씨를 단순히 글씨 그 자체의 외형 적 차원에서의 아름다움을 논하지 않는다.

이만부는 평소에 고첩 보는 것을 좋아했는데, 우연히 신라에서부터 조선에 이르기까지의 명공名公, 경현卿賢, 사대부士大夫, 소묵인騷墨人, 방 외도류方外道流 가운데 서예에 능한 인물들의 글씨를 모은 『대동서법大東 書法』 간본刊本을 본 적이 있다.

> 우연히 『대동서법大東書法』 간본을 얻어 보니 신라와 고려로부터 조선
> 에 이르기까지 명공名公, 경현卿賢, 사대부士大夫, 소묵인騷墨人, 방외도
> 류方外道流 등 서예로 유명한 사람들이 모두 실려 있었다. 한가한 날
> 할 일이 없어 펼쳐보니 그 의태가 동일하지 않고, 서법에는 순수함과
> 박잡함의 다름이 있고, 재주에는 자유로움과 막힘의 구분이 있으며,
> 기교에는 깊음과 얕음의 구별이 있는 것을 보았다. 이에 미루어보니
> 다만 글씨만 그런 것이 아니었다. 아아, 어찌 신중하지 않을 수 있겠
> 는가?[23]

조선조 서예사를 보면, 『대동서법』에 실린 서예가들에 대한 평가는 평가하는 입장에 따라 다르게 나타나는데, 이만부의 기본적인 사유는 "서書, 심화心畵"라는 사유에서 출발한다. 심화이기에 서를 통해 드러난 의태는 동일하지 않다. 의태가 동일하지 않다는 것은 각각의 성정과 품부稟賦받은 자질의 각기 다름, 학식의 천심淺深에 따라 다른 형태의 서 체로 드러난다는 말이다. 이런 점에 대해 항목項穆도 『서법아언書法雅言』 에서 다양한 측면으로 말한 적이 있다.[24]

이만부가 '글씨만 그런 것이 아니다'라고 한 것은 예술적 측면이 여타

윤리적 측면, 철학적 측면 등 다른 분야에도 그대로 적용된다는 것이다. 즉 자체字體의 미추는 사람의 됨됨이와 그가 지향하는 세계관과 연결된다는 것이다. 이런 점을 이만부에 적용하여 이해하면, 그가 서예를 천리와 인욕의 관계에서 논한 것을 들 수 있다. 이만부는 「고문원류古文源流」에서 문자발생의 형이상학적 측면을 천지인天地人 삼재三才 사상과 연계하고, 아울러 문자가 갖는 효용성 말하였다.

하늘은 밝게 비추는 것이 상을 이루고 땅은 방박한 것이 형을 이루었다. 그 문文은 곧 드러나고 사람이 하늘과 땅 사이에 참여하니 예악형정이 문 아닌 것이 없다. 성인의 신명한 능력이 글자를 만들어 기록하니, 이에 일월日月, 성신星辰, 운뇌雲雷, 풍우風雨, 산천山川, 초목草木, 토석土石, 충조蟲鳥, 어하魚蝦, 광박廣博, 섬세纖細, 원근遠近, 고심高深 등이 무리지어 밝아졌다.[25]

이만부의 문자에 대한 이 같은 인식은 허신許愼의 『설문해자』 「서」 및 장회관張懷瓘의 『서단書斷』 등과 같은 다양한 서론 및 책에서 말하고 있는 내용에서 크게 벗어나지 않는다. 다만 예악형정을 문과 연계하여 보다 강조한 것은 예악형정이 갖는 중요성을 강조하고 있다는 점에서 차별을 보인다. 다음은 역사적으로 어떤 인물이 어떤 문자를 창안했는지를 구체적으로 말한 것이다.

복희伏羲씨가 팔괘八卦를 짓고 서계書契를 만들고, 창힐蒼頡이 조적鳥迹을 관찰하여 조적서鳥迹書를 만들고, 신농神農씨가 수서穗書를 만들고, 황제黃帝씨가 운서雲書를 만들고, 전욱顓頊이 과두문자蝌蚪文字를 만들고, 무광務光이 해서薤書와 기자奇字를 만들었다. 고문古文, 봉서鳳書, 귀룡龜龍의 문은 모두가 고문으로 인하여 그 상서로움을 기록하였다. 주

매周媒가 분서墳書를 만들고, 백씨伯氏가 홀기문笏記文을 만드니 수서殳書라 하고, 사일史佚이 조서鳥書를 만들고, 사성자위司星子韋가 성서星書를 만들고, 공씨 제자가 인서麟書를 만들었다. 사주史籒가 고문을 변화시켜 십오 편을 만드니 주서籒書라고 했다. 진나라가 고문을 붕괴하여 각부刻符를 만들고, 이사李斯가 소전小篆을 만들고, 상곡上谷 왕차중王次仲이 고문을 변화시켜 예서隸書를 만들었는데, 예인隸人이 글씨를 도와주었으므로 예서라고 불렀다. 혹은 정막程邈이 노예의 무리에서 나와 그것을 만들었기 때문에 예서라고도 한다. 정막이 또 소전을 꾸며서 상방上方의 대전大篆을 만들고, 왕차중이 또 예서를 줄여서 팔분八分 문자를 만들었다. 종정鍾鼎 고문은 삼대〔하·은·주〕에 사용되었지만 어느 시대에 만들어졌는지 모른다. 신우神禹의 〈형산비衡山碑〉 및 〈석고문石鼓文〉은 비로소 후세에 나왔다. 그러나 창고蒼古한 것은 더욱 알기 어렵다.[26]

이상의 내용은 '고문원류古文源流'와 관련된 문자 및 서예발달사를 한눈에 정리했다는 장점이 있다. 주목할 것은 '창고'한 것은 더욱 알기 어렵다는 것인데, 이런 발언은 이만부가 추구한 서예미학이 무엇인가를 암암리에 보여주는 언급이라고 할 수 있다. 이처럼 이만부는 시대를 거듭함에 따라 다양한 문자가 발생한 것에 대한 자신의 견해를 밝히는데, 특히 왜 고문이 폐하게 되었는지에 대한 견해에 주목할 필요가 있다.

대개 문자가 대대로 일어나 변화가 무궁한데, 진대 예자隸字가 흥함에 미쳐서 고문은 폐하게 되었는데 무슨 이유인가? 전주篆籒 서書는 삼가고 엄숙하였기에 쇠하게 되었고, 예자는 간이簡易하여 편리하였기에 융성하였다. 천리가 미미해지고 인욕이 이긴 것이다. 아, 고문을 오늘날에 사용할 수 없는 것이 또한 삼천 가지 의문儀文을 세속에서 실행하기

형산衡山 〈구루비峋嶁碑〉

남악南岳 형산衡山의 구루봉에서 발견되어 '구루비'라고 한다. 우禹임금이 금간옥서金簡玉書
를 받은 형산에 치수 공덕을 기린 비석이다. '우비禹碑', '우왕비禹王碑', '대우공덕비大禹功德
碑' 등으로도 불리는데, 김정희가 후인의 안작贗作이라 하듯 위작 시비도 있다.

＊釋文: 承帝日咨, 翼輔佐卿. 洲渚與登, 鳥獸之門. 參身洪流, 而明發爾興. 久旅忘家, 宿嶽麓庭. 智營形折.
心罔弗辰. 往求平定, 華嶽泰衡. 宗疏事裒. 勞餘神. 鬱塞昏徒, 南瀆愆亨. 衣制食備, 萬國其寧. 竄舞永奔.

〈전주篆籒〉

전주篆籒는 중국 주나라 선왕宣王 때에 태사太史였던 주籒가 창작한
한자 자체字體로서, 소전小篆의 전신으로 대전大篆이라고도 한다.

미수 허목許穆, 〈함취당含翠堂〉

「허목전서함취당許穆篆書含翠堂」은 허목의 대자大字 전서풍을 보여주는 편액이다. 편액
아래에 함취당 주인 홍수보洪秀輔가 1791년 4월에 지은 발문이 있다.

어려운 것과 무슨 다름이 있겠는가? 만약 고문이 남긴 뜻을 찾고자 한다면 공경하는 마음으로써 맞이해야 한다.[27]

이만부는 전주篆籒 서書의 근엄성을 예자隷字의 간편성과 대비하여 말하되 또 그것을 각각 천리天理〔=근이엄謹而嚴〕와 인욕人欲〔=간이편簡而便〕으로 연결하였다. 이것은 성리학의 기본 사유인 천리와 인욕의 사유를 문자에 적용한 것인데, 구체적으로 말하면 '존천리存天理, 거인욕去人欲'의 사유를 통해 고문이 갖고 있는 긍정적 의미를 되살리고자 하는 의식이 담겨 있다. 이런 사유를 이기론理氣論에 적용하면, 근엄謹嚴은 이理적 요소, 간편簡便은 기氣적 요소에 해당한다. 즉 공경한 마음자세로 고문이 남긴 뜻을 찾으라는 것이나, 전주의 근엄함이 쇠미해졌다고 한탄한 것은 옛 것에 대한 중시, 즉 존천리存天理의 입장에서 문자를 이해한 것에 속한다. 앞서 이만부가 만약 창고한 것을 실현한 인물이 있다면 존숭을 했을 것인데, 이만부가 보기에 그런 인물이 있었다. 바로 미수眉叟 허목許穆 (1595~1682)이다. 이런 사유는 허목의 고전古篆에 대한 긍정적 언급으로 나타난다.

문자는 창힐이 새의 발자국을 보고 만든 것에서 시작하여 진대에 이르러 예서가 만들어지자 고문은 없어졌다. 천하에 이런 현상이 계속되다가 수천 년 만에 미수 허목 선생이 다시 동방에서 그것을 복원하였다. 대개 허목은 창힐에 근원하고 신농神農, 황제黃帝, 전욱顓頊, 대우大禹, 무광務光, 주매周媒, 백씨伯氏 및 귀龜, 용龍, 종鐘, 정鼎, 고문古文을 참조하여 스스로 일가를 이루었다. 그가 글씨를 쓰는 법은 오로지 '뜻을 정하고 팔뚝을 세운 상태〔정지식완定志植腕〕'에서 하여 '근엄하면서 방사하지 않았기〔근엄불방사謹嚴不放肆〕'에 자체字體는 '자연스럽고 방정하여 속태가 없다.' 근세에 승묵繩墨을 끌어 획을 본떠 '연미함을 취하는 자

〔취연取姸〕'와 같은 경우는 어찌 족히 말할 수 있겠는가?[28]

　이만부가 행한 허목의 고전古篆에 대한 긍정적 평가는 두 가지다. 하나는 운필運筆을 하는 전후 과정과 관련이 있는 사법寫法에 대한 것이다. '정지식완定志植腕'과 '근엄불방사謹嚴不放肆'에 대한 긍정적 인식이 그것이다. 다른 하나는 이 같은 사법寫法을 통해 드러난 자체字體의 '자연방정自然方正함'과 '무속태無俗態'이다. 아울러 이런 사법寫法은 미적 측면에서 근세近世의 승묵繩墨을 끌어 획을 본떠 연미함을 취하는 것과 다르다는 것을 말하여 '취연取姸'에 대한 부정적 사유를 말하였다. 정지식완定志植腕과 근엄불방사謹嚴不放肆를 통해 드러난 자체字體의 자연방정自然方正함과 무속태無俗態는 서예창작에 천리를 실천하는 것과 관련이 있고, 취연은 인욕의 결과물이다. 이런 사유를 앞서 거론한 「고문원류」의 내용과 연계하여 말하면, 고문이 추구하는 근엄한 것을 허목의 글씨가 담아냈다는 것이다.

　허목은 고전에 능한 인물로 알려져 있다. 특히 오경보다는 육경을 존중했다는 점에서 그 특징이 있다. 이만부의 미수에 대한 또 다른 평가를 보자.

　　세상에 고문을 쓰는 자는 척도를 사용하여 법으로 삼아 긋고 농묵으로 보충하고 채우니, 전체가 죽은 고기처럼 터럭만큼의 신채神采가 없다. 김진흥金振興[29]이 삼십팔체를 쓸 수 있어 간전刊傳이 아무리 널리 퍼졌어도 또한 그러한 것과 같다. 미수 노인은 스스로 일가를 이루어 앞선 옛날의 근엄함을 회복하고자 하였으니, 그 자득처는 고철에 이끼가 먹어 들어가 끊어지는 듯 이어지는 것 같고, 노목이 서리 맞아 껍질이 벗겨진 것 같지만 오히려 생기가 있고 정영晶英을 들어내니 호묵毫墨이 미칠 바가 아닌 것 같다. 먼저 그 뜻을 얻은 뒤에 거의 미칠 수 있을

것이다. 만약 단지 그 글자의 형체만을 모방하면 근엄함이 변하여 내치는 것이 될 것이고, 옛스런 맛이 변하여 거칠게 될 것이니, 어찌 도리어 척도가가 비웃는 바가 되지 않겠는가?[30]

장언원張彦遠은 『역대명화기歷代名畵記』에서 장지와 왕헌지의 서예에 대해 "장지張芝는 최원崔瑗과 두도杜度의 초서법을 배워 그것을 바탕으로 변화시켜 오늘날 초서를 완성했다. 그 글씨의 형체와 기세는 일필로 이루어져 기맥이 통하고 이어져 줄을 바꾸어도 끊어지지 않았다. 오직 왕헌지王獻之만이 그 깊은 뜻을 밝혔기 때문에 한 줄의 첫 글자는 때로 앞 줄의 끝 글자와 기세가 연결되었다. 세상 사람들은 그것을 일필서라고 부른다"[31]라고 한 적이 있다. 허목의 글씨는 일필서는 아니지만 '끊어질 듯 이어짐'이란 표현에는 붓의 자취는 끊어져도 뜻은 이어지고 잠재된 기세가 그 안에 있고, 아울러 기의 맥이 통하고 연결된다는 것을 의미한다. 이런 점에서 허목의 글씨는 생기가 나고 신채가 날 수 있다.

허목의 자득처를 자체字體의 측면에서 보면, 때론 연미한 아름다움을 담고 있는 글자에 비해 형태적 측면에서 보면 추한 것에 속한다. 고철에 이끼가 먹어 들어가 끊어지는 듯 이어지는 것 같고 노목이 서리 맞아 껍질이 벗겨진 것 같다는 것은 형태적 측면에서 볼 때는 추醜라는 것이다. 하지만 이 고철과 노목에는 허목의 오랜 세월의 연륜과 경험이 묻어 있다. 노목이 서리에 껍질이 벗겨진 것 같다는 것은 다른 의미로는 일종의 노경老境의 경지에 이르렀음을 의미한다. 고철과 노목은 형태적 차원에서는 추에 해당하지만 이 같은 형태적 추함 속에는 이만부가 바람직하다고 여긴 허목의 인품이 묻어나는 삶과 인생경험이 담겨 있고, 그는 이런 점에서 비록 형태적 추지만 도리어 연미한 것보다 긍정적으로 본 것이다.

호묵毫墨이 미칠 바가 아닌 것 같다는 것은 단순히 호묵을 통한 기교

적 차원에서 접근할 수 있는 경지가 아니라는 것이다. 신채는 작가가 지향하는 정신성이다. 정영을 드러낸다는 것은 작가의 인품과 학식이 자체字體를 통해 드러난다는 것이다. 유가가 긍정적으로 말하는 덕의 기운이 가득차면 그것이 밖으로 아름답게 드러난다는 '영화발외英華發外'적 사유를 통해 말한 것에 해당한다. 허목 글씨에 대한 평가를 천리와 인욕을 적용하여 이해하면, 허목의 삶과 인생경험은 천리에 속하게 된다. 이만부는 천리가 갖는 아름다움을 생기와 신채라는 차원으로 이해한다. 고철과 노목의 생기와 신채가 담긴 아름다움이 진정한 아름다움이란 표현은 소식의 '외고이중고外枯而中膏'를 연상시킨다. 이 같은 허목에 대한 평가는 단순히 자체字體의 공졸이나 미추에 초점을 맞추어 논의하는 것이 아니라 일종의 서여기인적 사유에서 평가한 것이다.

이만부는 「서이사소전첩書李斯小箋帖」에서 "이사의 〈역산비嶧山碑〉 소전小篆은 당나라 본을 돌에 새긴 것이다. 굳세고 밝고 곧으면서 통한다. 장회관張懷瓘이 『서단書斷』에서 '획은 돌을 뚫는 쇠와 같고 글자는 날아갈 듯하다'고 한 것은 헛된 말이 아니다. 그러나 이로부터 고주古籀가 없어졌으니 더욱 탄식 할만하다"[32]라고 한 적이 있다. 이만부가 굳세고 넉넉하고 곧은 것을 긍정적으로 평가하는 것을 이기론에 적용하면, 이발理發적 사유를 통해 이해한 것이다. 여기서 '고문의 남은 뜻을 찾는다'는 것은 단순히 복고를 지향하는 것이 아니라 원형 회복을 통한 서예의 참된 모습을 되찾기 위한 의도가 담겨 있다. 따라서 모범이 될 만한 옛 인물이 쓴 글씨를 임서할 때는 기존의 자체字體를 모방하는 차원이 아니라 그 옛 인물이 쓴 글씨 자체를 통해 그가 지향하는 것을 본받아야 한다는 것이다.

아무리 다양한 서체를 능숙하게 쓴다 해도 단순 모방에 그치고 신채가 없으면 좋은 글씨가 아니다. 이에 이만부는 근엄함이 변하여 분방해지거나 옛스러움이 변하여 거칠게 변하는 것을 경계한다. 그에게 근엄함

이사李斯, 〈역산각석嶧山刻石〉

사마천 『사기』「시황본기」에 의하면 진시황은 기원전 219년부터 일곱 차례에 걸쳐 중국 각지를 순회하면서 순행의 치적을 돌에 새겨놓았는데, 그 첫 번째가 산동성 역산에 올랐을 때 새긴 〈역산각석〉이다. 이사가 쓴 것으로 알려져 있다. 문자를 통일한 소전의 전형일 뿐만 아니라 정제되고 품격 높은 서체를 대표한다. 당나라 장회관張懷瓘은 『서단書斷』에서 이사의 서체에 대해 "필획은 마치 철이나 돌과 같고, 글자는 마치 날아 움직이는 것 같다"고 평했다.

과 옛스러움은 천리적 요소이고 분방한 것과 거친 것은 인욕적 요소인 것이다. 서예의 원형 회복을 통한 근엄함과 방정함을 추구하고자 하는 이만부의 서예인식의 특징 중 하나는 '존천리存天理, 거인욕去人欲'의 사유를 서예에 적용한다는 점이다.

4
–

탈왕희지脫王羲之 중심주의적 서가비평

이만부는 김생金生, 최치원崔致遠, 황기로黃耆老, 양사언楊士彦, 한호韓濩의 첩을 보고 자신의 입장에 따라 평한다. 역대 한국서예가에 대한 평은 평하는 인물이 어떤 입장에서 평하느냐에 따라 동일한 작가라도 다른 평이 나타난다. 만약 평한 기준을 왕희지 서예의 진선진미盡善盡美적 기준, 혹은 중화미학中和美學 중심주의에 맞추는 경우라면 왕희지를 제외한 그 어떤 서예가라도 결국은 한계가 있다는 결과로 평가될 수밖에 없다. 이런 점을 한국서예에 적용하면 일종의 서예사대주의書藝事大主義에 속한다. 하지만 이만부는 왕희지 중심주의 입장에서 평하지 않는다. 따라서 앞서 거론한 다섯 인물들에 대해 대체적으로 긍정적인 평이 많다. 조선조 서예가에 대한 평 중에 특히 김생에 대한 평에 주목할 필요가 있다. 왜냐하면 김생은 왕희지 글씨와 닮은 글씨를 말할 때 대표적으로 거론되는 서예가이기 때문이다.

우리나라 문헌에서 볼 때, 신라시대 김생金生의 필체와 고운孤雲 최치

원崔致遠의 시는 중국인들도 칭찬한 바 있는데, 고운의 필체 또한 굳세고 기이하여 귀하다고 할 만하다. 이 두 사람의 글씨가 전해진 각본은 여러 번 쉽사리 모각된 본이고 천년이란 세월이 지났고 돌아다니는 가짜가 많아서 그 진면목을 잃은 것이 많다. 그러나 그 대략을 말하면, 김생은 역량을 다 갖춘 까닭에 체세가 자연스럽게 유동하여 규구規矩에서 나와 법도를 이루었으니 거의 권도權道에 가까운 것이다. 고운의 (인품과 기상이 반영된) 글씨는 옥 같이 깨끗하고 금 같이 정결하여 천년이 지난 지금도 아직 그 혈기가 다 사라지지 않았다. 어찌 이럴수가 있으리오. 이는 보배롭게 완미한 바이며, 글씨에 이것을 감추었다고 말할 뿐이다.[33]

　김생에 대한 기본적인 평은 역량力量을 갖추었다는 것이다. 이런 역량의 결과물로 나타난 것을 '체세가 자연스럽게 유동하여 규구를 벗어났지만 법도를 이루어 권에 가깝다'고 평한다. 이만부가 김생의 글씨를 '권도를 얻은 것'이라고 평한 것에 주목해보자. '김생'하면 떠올리는 대표적인 인물은 왕희지다.[34] 그런데 여기서 김생의 글씨를 '권'이라고 표현하는 것은 이런 왕희지 중심주의 시각에서 벗어나 평했음을 의미한다. 여기서 이만부가 말하는 '권'은 유가가 지향하는 수시처변隨時處變하는 가운데 적의適宜함을 얻는 '시중時中으로서의 권'을 의미하는 것인데, '시중時中으로서의 권'을 말하는 것은 그만큼 김생이 운필하는 과정에 처한 상황에 따라 자유로운 붓놀림을 행했음을 의미한다. 즉 김생의 서예는 표일飄逸한 맛을 통해 시중時中적 붓놀림을 한 것으로 이해된다.
　최치원에 대한 평은 단순히 서예에만 머무르지 않는다. 주희를 비롯한 이학자들은 공자, 안연, 맹자 인격의 훌륭함을 기상氣象에 초점을 맞추어 말하곤 했다.[35] 특히 훌륭한 인품과 기상이 혼성混成함을 말할 때 비덕比德의 차원에서 금金과 옥玉을 통해 인격미를 말하곤 했다. 예를 들

면 주희가 정호程顥의 인물 됨됨이를 말한 "순수한 것이 잘 다듬어진 금과 같고, 온윤한 것이 좋은 옥과 같다〔순수여정금純粹如精金, 온윤여양옥溫潤如良玉〕"라고 하는 것이 그것이다.[36] 주희는 「육선생화상찬六先生畵像贊」을 써 주돈이周敦頤, 정호程顥, 정이程頤, 소옹邵雍, 장재張載, 사마광司馬光의 인간 됨됨이와 인품, 학문 경향성을 말한 적이 있는데,[37] 이곳에서도 정호에 대해서는 '옥빛 낯색과 맑은 쇠소리〔옥색금성玉色金聲〕'라는 표현을 하고 있다.

이런 인격미학에는 『대학』 6장에서 말하는 "마음에 정성스런 기운이 가득차면 반드시 외적인 몸짓으로 나타난다"[38]라는 것과 맹자가 말하는 "얼굴에 내면의 덕의 기운이 맑게 나타나고 그것이 등까지 퍼져 있다〔수면앙배睟面盎背〕"[39]라는 사유가 깔려 있다.[40] 이만부는 특히 최치원의 인격에 대해 이런 사유를 적용하여 말하는데, 이것은 최치원을 극도로 찬양한 것에 속한다. 이처럼 일종의 비덕比德의 인격미학 사유에서 최치원의 인격을 높이 평한 다음 그의 글씨에 대한 평을 한 것에는 기본적으로 서여기인의 시각이 깔려 있다. 최치원의 다른 학문적 업적에 비해 서예의 장점이 잘 드러나지 않은 상태에서 이만부의 이런 평은 한국서예사에서 볼 때 의미가 있다.

이만부의 한국서예가에 대한 평은 대체로 긍정적이며 각 서예가가 갖는 장점을 말하고자 하는 특징이 있다. 단점을 말하더라도 왜 그것이 단점이 되는지를 밝힌다. 고산 황기로에 대한 평가가 그것을 잘 말해준다.

고산〔=황기로〕은 어떤 사람인가? 그의 필筆을 관찰하면 마치 대장장이가 110근의 쇠를 녹여 의천倚天, 막야鏌鋣 같은 명검을 주조하는 것 같다. 어찌 그리 굳센가. 그러나 흡사 찌꺼기가 굴속에 남아 있는 듯하여 약간 '가려지지 않은 곳'이 있는 것은 다른 것이 아니라 서예에 입문한 곳이 편벽되었기 때문이다. 우리나라 사람들은 모든 일에 있어서 매번

편벽된 기운이 있을까 근심하니 유독 필체만 그러하겠는가? 어찌 땅의 형세가 그렇게 한 것이 아니겠는가?[41]

황기로 서예의 굳센 맛을 긍정적으로 평가하면서 황기로의 부족한 점을 그가 태어난 땅의 형세로 돌린다. 땅의 형세를 거론하는 것은 황기로의 역량 부족이 아니라는 것이다. 주희는 광자狂者를 평가할 때 '지향하는 뜻은 높지만 그 높은 뜻을 제대로 실천하지 못하는 것[지고이행불엄志高而行不掩]'이라고 하였다. '불엄'은 자신이 마음먹은 것을 제대로 실천하지 못한 것을 의미하는데, 황기로의 경우는 역량이 부족해서 그런 것이 아니라는 것이다. 한호韓濩(=한석봉韓石峯)에 대한 평에서는 한쪽 모퉁이에서 태어났지만 그 역량의 위대함은 이왕二王과 비견될 정도라고 말했다.

한석봉[=한호]의 글씨는 중국인도 소중히 여기는 바이다. 세상에서 중국의 왕희지와 왕헌지 부자에 비견된다고 하니 진실로 늦게나마 한쪽 모퉁이의 나라에 태어났다지만 비록 작은 재주라고 할지라도 어찌 이 같은 대가를 얻게 되었는가? 다만 그 서체 결국結局의 흡장歙張은 공교하면 할수록 속되고 덜 다듬어진 것을 면하지 못한 점이 있다. 그러므로 근래 왕희지를 주로 하는 자들은 자못 그것의 단점을 운운한다. 그러나 내가 한석봉의 글씨에 우리 동국의 풍모와 기상이 들어있다고 하니 무엇 때문인가? 근래에 조금 붓을 잡을 줄 아는 자들이 극력으로 진대晉代의 필법[=왕희지 필법]을 배우나 끝내는 한석봉의 범위에 귀결되고 만다. 하물며 석봉보다 앞선 자의 의태가 많이 그와 비슷한 점이 있는 것은 어찌 기상과 습속이 그렇게 한 것이 아니겠는가? 이로 말미암은 즉 석봉의 글씨는 호묵毫墨의 공교함 뿐만은 아니다.[42]

이만부는 전반적으로 한호의 서예를 극찬하며 은연중 왕희지 중심주

의 사대주의적 속성을 비판하고 있다. "한석봉 글씨에 우리 동국의 풍모와 기상이 들어있다"는 평은 이만부만의 평이라고 할 수 있지만, 크게 보면 조선인의 눈으로 본 석봉 글씨의 위대함을 말한 것이다. "근래에 조금 붓을 잡을 줄 아는 자들이 극력으로 왕희지 필법을 배우나 끝내는 한석봉의 범위에 귀결된다"라 하고 또 "한석봉의 글씨는 공교할 뿐만은 아니다"라고 하면서 한호를 높인 평은 한국서예의 정체성을 규명할 수 있는 한 부분을 제공하는 것이기도 하다. 한호 서예의 단처短處는 이서李 漵도 말하는 바와 같이 배우지 못한 것에 있다.[43] 하지만 이만부는 석봉의 그런 점에 연연하지 않았다. 양사언의 경우는 왕희지에서 벗어난 점을 특히 강조했다.

> 양사언이 세상을 논하니, 늦은 감이 있다. 그러나 그 얻은 바는 심히 높다. 왕희지를 주로 했지만 또한 보취步趣에 규규規規하지 않고 종용자적從容自適하여 얽매이는 바가 없으니, 거의 청淸이면서 윤리倫理에 적중한 자가 아닌가 한다.[44]

이만부는 양사언楊士彦의 특징으로 왕희지 서예세계에서 벗어나 사소한 법도에 얽매이지 않고 거침없이 자신의 맑은 심성을 드러낸 것을 꼽았다. '청淸'은 도가의 은일隱逸적 풍모를 말하고, '윤리에 적중한다[숭윤中倫]'[45]는 것은 유가적 풍모를 말한 것이다. 즉 유가와 도가의 풍모를 겸비한 차원에서 양사언을 평하여, 양사언을 도가적 차원에서만 이해하는 것을 경계했다.

이상과 같은 조선조 유명 서예가들에 대한 이만부의 평가는 당시 친분이 있었던 이서李漵와 다른 면을 보인다는 점에서 주목할 만하다. 이서李漵는 『필결筆訣』「논아조필가論我朝筆家」에서 "성수침成守琛은 문채가 나나 막혔고, 황기로黃耆老는 교묘하나 속되고, 양사언楊士彦은 맑으면서 분

방하고, 한호韓濩는 촌스럽고 우둔하며 완고하다"[46]라고 하여 왕희지 중심주의에서 황기로, 양사언, 한호를 비판적으로 평한 바가 있다. 이만부의 조선조 서예가들에 대한 평은 이서처럼 왕희지 중심주의에서 평하지 않았다는 점에 의의가 있다.

이만부는 조선조 유명 서예가들의 역량力量과 운필의 자유자재自由自在로움을 긍정적으로 평가하면서 아울러 왕희지 중심주의가 갖는 서예 사대주의적 시각에서 벗어나고자 하였다. 이런 언급은 큰 틀에서 한국서예 정체성을 밝히는 데 도움을 준다는 점에서 의의가 있다.

5

–

나오는 말

식산息山 이만부李滿敷는 주희와 이황을 존숭하고 그들이 제시한 철학을 근거로 하여 자신의 철학을 전개함과 동시에 그것을 자신의 서예인식에도 그대로 적용하였다. 즉 노불老佛을 비롯한 이단을 강력하게 배척하는 벽이단闢異端 의식을 보이고 이황이 주장한 '이발이기수지理發而氣隨之', '기발이이승지氣發而理乘之'의 이기호발설理氣互發說에 대한 정확한 이해를 밝히며 아울러 주일무적主一無適의 경을 강조하였다. 이 같은 사유는 그의 서예인식에도 그대로 적용된다.

이만부의 서예인식 특징은 성리학에서 말하는 '존천리存天理, 거인욕去人欲'의 사유를 통해 서예를 이해하고 아울러 서예 원형의 회복을 통해 올바른 서예가 무엇인지를 드러내고자 하는 것에 있다. 이런 점에서 그

는 특히 허목許穆의 서예세계를 긍정적으로 평한다. 물론 이런 평에는 허목이 남인南人이라는 인식이 강하게 자리잡고 있다고 할 수 있다. 하지만 단순히 남인이라는 당파성에서만 이해하는 것은 단견이다. 왜냐하면 이만부가 긍정적으로 평가한 서예세계는 이황이 주장한 이발理發적 요소를 담아내는 서예세계, 예를 들면 방정하면서도 엄숙하고 또 서예의 원형이 갖는 정신성을 가장 잘 담아내는 그 이발理發적 서예세계를 허목이 가장 잘 담아냈다고 생각했기 때문이다. 물론 이 같은 견해에 비판도 있을 수 있다. 왜냐하면 이만부와 동일하게 이황을 존숭하는 이서는 음양론 관점을 적용하여 허목의 서예를 음陰으로 보면서 비판하고 있기 때문이다. 따라서 어떤 입장에서 허목의 서예세계를 평하느냐에 따라 달리 이해될 수 있는 부분도 있음을 기억할 필요가 있다.

이만부의 서예인식 가운데 특히 왕희지王羲之 중심주의에 매몰된 차원에서의 조선조 서예가에 대한 평이 아닌 이만부 자신의 눈으로 조선조 서예가를 평하면서 서예사대주의에서 벗어나고자 하는 점에 주목할 필요가 있다. 이만부는 김생金生, 황기로黃耆老, 한호韓濩, 양사언楊士彦 등 조선조 서예가들의 장처長處를 밝힘과 동시에 조선조 서예가의 단처短處에 대해서는 왜 그런 단처가 나왔는가를 밝혀 은연중 조선조 서예가가 중국 서예가 못지않은 역량을 가지고 있음을 말했다. 이만부의 이런 서예인식은 오늘날에도 여전히 그 영향력이 남아있는 이황을 중심으로 하는 영남 지역의 이발적理發的 서풍을 이해하는 경향성을 제공하며, 아울러 타자에 매몰되지 않는 주체적 한국서예 정체성을 모색하는 데 하나의 방향성을 제시하고 있다는 점에 의의가 있다.

정조正祖 이산李祘 :
진기반정眞氣反正 지향의 서예미학

1

–

들어가는 말

동양의 제왕과 서양의 제왕은 여러 가지 측면에서 다른 점을 보인다. 그중 하나의 예를 찾아본다면, 동양의 제왕들이 서화 예술에 장기를 보였다는 점일 것이다. 동양에서의 이런 현상은 서예가 단순히 순수 예술이란 차원이 아닌 수양론과 관련하여 서예가 갖는 예술로서의 독특한 사유를 보여주며, 동시에 서예가 심화라고 인식된 사유와 밀접한 관련을 가지고 있다.

진시황이 봉선封禪 의식을 행한 것으로 유명한 중국 산동성 태산泰山 정상에 올라간 사람들을 제일 먼저 맞이하는 것은 커다란 바위에 빼곡하게 적혀 있는 당 현종, 청나라 강희康熙, 건륭乾隆 등 황제 글씨 이른바 어필御筆이다. 바로 아래쪽에는 현존하는 중국 전·현직 지도자들의 글씨도 있다. 심각한 자연 파괴 현장이지만, 관람객들은 자연 파괴라고 생각하기보다는 그 글씨를 감상하기 바쁘다. 청나라는 강희康熙·옹정雍正·건륭乾隆 3대 130여 년을 거치면서 최대의 번성기를 구가하는데, 동양 서화예술사 입장에서 보면 건륭에 주목할 필요가 있다. 유명한 서화 수장가인 그는 시찰 가는 곳마다 필세가 힘찬 휘호揮毫를 남겨 오늘날 많은 관람객들의 눈길을 끌고 있다. 이 같은 '제왕의 글씨〔어필御筆〕'는 단순히 서예사적 의미만 있는 것이 아니라 정치, 교육, 문예적 측면에서도 매우 중요한 의미를 지닌다.

당현종 이융기李隆基, 〈천하대관기태산명마애비天下大觀紀泰山銘摩崖碑〉

서기 726년 선인들의 비문이 태산의 위엄을 찬양하면서 당대의 태평성대를 구가하고 있다
는 현종이 봉선封禪한 옥첩玉牒 내용을 쓴 것이다.

*釋文: 朕宅帝位, 十有四載, 顧惟不德, 憛於至道, 任夫難任, 安夫難安, 茲朕未知, 獲戾於上下, 心之浩蕩,
若涉於大川. 賴上帝垂休, 先後儲慶, 宰衡蕪尹, 交修皇極, 四海會同, 五典敷暢, 歲雲嘉熟, 人用大和. 百辟
僉謀, 唱餘封禪. 請孝莫大於嚴父, 謂禮莫尊於告天, 天符既至, 人望既積, 固請不已, 固辭不獲(⋯)

2
−

동양문화에서의 어필御筆이 갖는 의미

중국서화사를 보면 서양과 달리 제왕이면서 서화예술에 장기를 보인 인물이 많았다. 예를 들면 양梁 무제武帝〔소연蕭衍〕, 당唐 태종太宗〔이세민李世民〕, 남당南唐 이후주李後主〔이욱李煜〕, 『순화각첩淳化閣帖』이란 서첩을 편찬한 송宋 태종太宗〔조경趙炅〕, 『선화서보宣和書譜』와 『선화화보宣和畫譜』를 편찬한 휘종徽宗〔조길趙佶〕, 고종高宗〔조구趙構〕, 금金 장종章宗〔완안경完顔璟〕 등이 그들이다. 이 중에서도 특히 이후주, 당 태종, 송 휘종 등은 서예이론가이면서 서예가로서도 유명하다. 시대적으로 보면, '상법尙法' 서예를 강조하면서 관료를 선발하는 기준으로 '신언서판身言書判'을 제시한 당대에 서예에 장기를 보인 제왕이 많다. 당 태종은 자손들에게 서예를 강조해 당대의 많은 제왕들은 글씨에 능했고, 이런 영향 때문인지 도둑까지도 글씨에 능한 자가 많았다고 한다. 양귀비楊貴妃〔=양옥환楊玉環〕와 로맨스로 유명한 당 현종도 글씨에 매우 뛰어났고, 중국 최초의 여황제인 측천무후則天武后도 서예에 뛰어난 것으로 알려져 있다.[1] 이런 점들은 중국문화에서 서예가 갖는 의미가 무엇인지를 질문하게 한다.

앞서 거론한 제왕 가운데 압권은 '수금체瘦金體'라는 독특한 서체를 창안하고 "나는 정치를 한 뒤 한가한 시간에는 다른 취미가 있는 것이 아니라 오직 그림 그리는 것만 좋아할 뿐이다"라고 말한 송 휘종이다. 문제는 예술적 재능은 특출했지만 정사는 소홀히 한 결과 휘종은 북송을 망하게 하고, 금태종金太宗은 이런 휘종에게 '혼덕공昏德公'이란 작위를 내려 조롱하였다. 명나라 만력제 스승인 장거정張居正은 "황제는 글씨만 쓸 줄 알면 된다. 예술에 심취하면 송 휘종처럼 될 수 있다"라고 하여 송 휘종

양무제梁武帝 소연蕭衍, 〈이취첩異趣帖〉
왕희지를 가장 중시한 제왕인 소연의 작품이다.
*釋文: 受業愈深, 一念修怨, 永墮異趣, 君不.

당태종 이세민李世民, 〈온천명溫泉銘〉
*釋文: 朕以憂勞積慮, 風疾屢嬰, 每濯患於斯源, 不移時而獲損.

남당 이후주李後主[이욱李煜],《입국지교첩入國知教帖》

이욱이 『예기禮記』 「경해經解」의 문구를 쓴 묵적으로,《입국지교첩入國知教帖》이라고 한다.

북송 휘종徽宗 조길趙佶,《농방시첩穠芳詩帖》

휘종 서예의 특징인 '수금체瘦金體' 필획을 잘 보여주는 대작이다.

*釋文: 穠芳依翠萼, 煥爛一庭中, 零露沾如醉, 殘霞照似融. 丹青難下筆, 造化獨留功, 舞蝶迷香徑, 翩翩逐晚風.

남송 고종 조구趙構, 〈사악비비차권賜岳飛批箚卷〉
황제인 조구와 명장 악비의 관계를 보여주는 작품이란 점에 의미가 있다.

당현종 이융기李隆基, 〈척령송鶺鴒頌〉
당현종이 719년 궁에 날아온 척령
[할미새]을 통해 형제간의 우애를
표현하고자 한 것이다.
*釋文: 鶺鴒頌, 俯同魏光乘作, 朕之兄
弟唯有五人, 比為方伯, 歲一朝見, 雖載
崇藩屏而有睽談笑(…)

무측천武則天, 〈승선태자비升仙太子碑〉
당대 여황제 무측천이 75세(699)에 지은 것으로, 대장부 기백이 있는 현존하는 비백서飛白書의 걸작이다. 주영왕周靈王 태자太子 진晉이 승선升仙한 고사인데, 사실은 무주武周[무측천]의 성세盛世를 노래했다.

**북송 휘종徽宗 조길趙佶,
《제이백상양대첩題李白上陽臺帖》**
*釋文: 太白嘗作行書, 乘興踏月, 西入酒家, 不覺人物兩忘. 身在世外, 一帖, 字畫飄逸, 豪氣雄健, 乃知白不特以詩鳴也.

의 예를 들어 만력제의 예술 활동을 반대했다. 북송이 망한 뒤 간신 진회秦檜를 신뢰하고 명장 악비岳飛를 죽인 남송 초대 황제인 고종〔조구趙構〕도 "50년 동안 이해가 크게 상충되는 일이 아니면 붓을 놓은 적이 없다"고 말할 정도로 서예를 좋아하면서 정사를 제대로 돌보지 않다가 결국 남송을 망하게 하는 빌미를 제공하였다. 휘종이나 고종의 일화에서 의문시되는 것은 서예가 주는 열락悅樂이 얼마나 컸으면 국가가 망할 지경인데도 그것에 탐닉하느냐 하는 것이다. 휘종같이 제왕이 예술에 심취해 나라를 망하게 한 역사는 조선조 유학자들이 국왕의 예술 활동 가운데 주로 서화의 예술탐닉을 반대할 때 거론하는 가장 좋은 예가 되었다.

중국고대 정치철학서인 『서경書經』에는 제왕이 어떤 정치를 해야 하는 것과 더불어 제왕이 평소 금해야 할 것이 많이 나온다. 그 가운데 예술과 관련하여 가장 자주 거론되는 것은 『서경』 「여오旅獒」에 나오는 "귀와 눈이 좋아하는 것에 마음을 팔지 말고 온갖 법도를 바르게 하소서. 사람을 하찮게 여기면 덕을 잃고, '예술에 탐닉하면 뜻을 잃을 것〔완물상지玩物喪志〕'입니다" [2]라는 말이다. 이 말 가운데 특히 '완물상지玩物喪志'는 유학자들이 "문장은 그 내용으로 유가 성인이 말한 진리를 담고 있어야 한다"라는 이른바 문이재도文以載道 차원의 예술론을 전개할 때 자주 거론하는 말인데, 이 말은 조선조 경우 군왕의 예술탐닉 경향에 대해서도 자주 인용되곤 한다.

『조선왕조실록』에는 조선조 국왕들 가운데 서화에 관심을 가지는 것에 대해 신하들이 비판적으로 말한 기록들이 보인다. 『성종실록』에는 이세광李世匡이 성종의 회화 탐닉에 대해 "대궐 안에 화공을 모아놓고 초목, 금수의 모양을 그린다고 하는데, 『서경』에서 '귀와 눈이 좋아하는 것에 마음을 팔지 말고 온갖 법도를 바르게 하소서. 사람을 하찮게 여기면 덕을 잃고, 예술에 탐닉하면 뜻을 잃을 것입니다'는 말을 하였습니다. 전하께서는 그림을 그리는 일에 마음을 기울이면 사물에 마음이 쏠리는

조짐이 있을까 두렵습니다"[3]라고 간한 말이 나온다. 즉 앞서 거론한 『서경』의 말을 인용하여 성종의 회화 탐닉에 대해 간하고 있다.

사간원 정언인 이상李瑺은 성종에게 "회화는 나라의 체모에는 관계가 없으나 잡기를 좋아하고 숭상하는 것은 또한 임금의 미덕이 아닙니다"[4]라고 아뢴다. 그리고 성종이 야대夜對에 나아갔을 때 좌부승지 현석규玄碩圭가 "망국의 임금은 재주가 없는 것이 아니고 기예에 치중하여 문득 대체大體를 포기했기 때문입니다"[5]라고 아뢰기도 하였다. 이상은 모두 성종의 회화 탐닉에 대한 비판적 견해다. 『연산군일기』에는 연산군이 '완물상지'하는 문제점에 대해 대간臺諫은 아래와 같이 상소한 것이 나온다.

백공과 기예를 멀리해야 합니다. 신 등이 듣건대 소공召公이 성왕成王에게 경계해 아뢰기를 '귀와 눈이 좋아하는 것에 마음을 팔지 말고 온갖 법도를 바르게 하소서'라고 하였습니다(…) 옛날의 성인들은(…) 귀와 눈에 기교를 접하지 않았습니다(…) 대체로 백공百工과 기예는 국가에서 폐지할 수 없지만 각각 맡은 관사가 있으니 군주가 마땅히 친히 하실 것은 아니옵니다. 신 등은 귀와 눈이 좋아하는 것에 마음이 팔리고 유익한 일을 해치고 큰 덕을 더럽히는 실수가 여기에서 조짐이 될까 두렵습니다. 기물器物을 희롱하면 뜻을 상하는 것이니, 전하께서는 이를 살피소서.[6]

성해응成海應은 공민왕恭愍王이 쓴 글씨에 대해 일단 필세가 '웅장하면서 아름다운〔웅려雄麗〕' 것이 평범한 붓놀림이 아니라고 높였다. 하지만 나라를 다스리는 군주로서 만기친람萬機親覽하면서 한가로이 필묵에 힘쓰는 것은 군주의 일이 아니라는 관점을 제시하였다. 결론적으로 군주가 필묵에 재주를 보이고 그것을 탐닉하는 것은 문제가 있다고 하면서, 필묵은 기예이지 '도'가 아니라는 관점을 제시한다.[7]

그런데 동일한 기예라고 해도 어느 시대에 누가 하느냐에 따라 다르게 평가된 경우도 있다. 세종은 경연에 나아가 『성리대전性理大全』을 강론하는데, '성음으로 귀를 수양하고 채색으로 눈을 수양한다〔성음이양기이聲音以養其耳, 채색이양기목采色以養其目〕'라는 문구에 이르러서 말하기를, "옛날 주나라가 융성할 때에는 문물이 크게 정비되어 성음과 채색의 수양을 중하게 여겼는데, 내가 생각하기에 주나라의 평화로운 시절에서는 좋지마는 후세에서는 성음이 사치에 빠지기 쉬우니 마땅히 이것으로 경계를 삼아야 할 것이다"[8]라고 말한 적이 있다.

제왕이 행하는 서화 가운데 회화에는 부정적인 견해가 많지만 서예는 조금 달리 이해할 수 있는 부분이 있다. 그것은 바로 서예를 심화 차원에서 이해하고 아울러 서예학습을 학문을 익히는 차원과 연계하여 이해하는 경우에는 서예가 완물상지의 대상으로 문제 되지 않았다는 점에 주목할 필요가 있다. 그리고 그 하나의 예로 정조의 서예인식을 들 수 있다.

조선왕조의 어필 서풍은 사대부의 글씨에서 나타나는 다양한 서풍과 달라야 했다. 제왕의 일거수일투족은 모든 백성들의 관심 대상이 되기 때문에 함부로 자신의 감정을 드러내는 것을 삼가야 했기 때문이다. 철학과 미학적 측면에서 보면, 조선조의 중심 이데올로기는 주자학이었고, 그 주자학 미학의 핵심은 중화미학이었다.

이런 점에서 조선조 국왕들은 주로 방정方正하면서 정제엄숙整齊嚴肅함을 담고 있는 이른바 중화미학에 근간한 글씨체를 선호할 수밖에 없었다. 중국의 제왕들도 일정 정도 이런 점에서 벗어날 수 없었다. 서체로 본다면, 주자학이 강력한 영향력을 발휘한 조선조 제왕들의 경우 나름 자신들의 성정을 담아내고자 했지만 결국에는 중화미학을 잘 표현하고 있는 조맹부체〔송설체〕를 선호할 수밖에 없었다. 간혹 어필에 왕희지체가 영향을 준 적도 있지만 대세는 아니었다. 김안로金安老가 『용천담적기龍

泉談寂記』에서 "성종은 아리땁고 단아하면서도 장중한 조송설趙松雪(=조맹부)의 법도에 깊이 잠기었다. 문종은 조자앙趙子昻(=조맹부)의 서법을 모방했는데, 그 정묘함이 입신入神의 경지였다"라고 평가한 것은 이런 점을 잘 보여준다.

> 문종文宗과 성종成宗 두 임금은 해서楷書에 정통하였다. 문종의 글씨는 힘차고 살아 움직이는 진기眞氣가 있어 진晉 나라 사람의 오묘한 곳을 깊이 빼앗았다. 다만 돌에 새긴 두서너 가지만이 세상에 전해져 지극히 보배롭고 신비한 글씨는 참으로 필적을 보기 드무니 애석하다. 성종의 글씨는 아리땁고 연미하고 단아하면서도 후중하여 조용히 조송설趙松雪〔=조맹부〕의 법도에 푹 빠져들었다. 임금께서는 또 묵화墨畵에도 관심을 가졌는데 모두 천부적으로 타고난 재능이어서, 모방하고 연습하지 않아도 신묘하게 옛 법에까지 나아갔다. 정사를 하시는 여가에 고요하게 혼자 계실 때가 있으면 때때로 붓과 먹을 잡고서 휘호하였는데, 한 치만한 종이나 한 자 너비의 베 조각이라도 세상에 흩어져 있으면 그것을 얻은 사람들이 완상하고 첩첩이 싸서 두기를 큰 옥보다도 더 중요하게 생각하였다.9

문종의 해서는 양강지미陽剛之美가 있으면서도 진대 서풍이 있는 반면에, 예술적 재능이 뛰어났던 성종의 해서는 조맹부 서풍의 음유지미陰柔之美가 강하다는 점에서 차이를 보인다. 하지만 중화미학 입장에서 서예 창작에 임한 것은 거의 동일하다.

이처럼 조선조 국왕의 서예는 위진시대 및 조맹부 서풍과 연계된 고법古法의 준수와 함께 선대왕을 계승하려는 보수성이 강하게 드러났고 ― 이런 점은 '열성어필列聖御筆' 인행印行으로 나타났다 ― 그 보수성에는 중화미학의 서풍을 잘 표현한 조맹부의 송설체 숭상 사유가 담겨 있다.

성종, 성종 어필

문종, 문종 어필

이제 그 대표적인 예의 하나로 정조의 서예인식과 서체반정에 대해 알아보자.

3

정조의 주자학 숭상의 문예적 의미

원대 성희명盛熙明은 『법서고法書考』에서 "대저 글씨라는 것은 마음의 흔적이다. 그러므로 마음속에 쌓인 기운이 있으면 그대로 몸짓(=붓놀림)으로 나타난다. 마음에서 얻은 것이 손에서 응하게 된다"[10]라고 말하였다. 유희재劉熙載는 『서개書槪』에서 "글씨를 쓴다는 것은 그 뜻을 쓴다는 것이다"[11]라고 하였다. 『대학』 6장에서 말하는 "마음속에 성실한 기운이 가득 차면 그것이 밖으로 낯빛과 몸짓으로 나타난다〔성어중誠於中, 형어외形於外〕"[12]라는 것을 참조하면 마음속에 쌓인 기운이나 뜻이란 덕기德氣 혹은 학식, 그리고 그 사람의 됨됨이를 의미한다. 이런 언급에 비추어 보면 서예에서의 점과 획은 단순한 점과 획이란 의미가 아니라 바로 사람 됨됨이 혹은 인품을 반영한다. 서여기인書如其人의 핵심적인 표현인 유공권柳公權의 '심정즉필정心正則筆正'이나 항목의 '인정즉서정人正則書正'[13]이란 말도 이런 맥락에서 나온 것이다. 제왕에게 요구되는 서예는 당연히 심화 차원의 심정心正을 다하는 예술이어야 한다. 이런 점을 아래 최한기崔漢綺의 문장은 단적으로 말해준다.

논하여 말하기를(…) 자학字學의 자세함과 필법의 정련함이 비록 문구

文具의 미사美事이기는 하나, 이것으로 강관講官의 누累가 되어서는 안 되고 임금도 이것으로 학문을 방해하여서는 안 됩니다. 제왕의 학문은 잠깐 사이라도 마음을 바르게 하지 않아서는 안 됩니다. 서법書法에 이르러서도 글씨를 예쁘게 쓰기를 힘쓸 것이 아니라 다만 마음을 다해 바른 것을 취하는 것에 있을 뿐입니다.[14]

이제 이런 점을 정조의 서예인식을 통해 살펴보기로 한다. 조선조 후기의 문예 및 서예 흐름과 관련하여 주목할 것 중 하나는 정조의 문체반정文體反正과 서체반정書體反正이다. 그 이유 중의 하나는 '반정'이라고 할 때 '정'은 주자학을 의미하는데, 반정은 다양한 감정표출을 통한 예술의 다양성을 중화미학으로 제한한 점도 있기 때문이다. 정조는 정치적, 학문적, 교육적 측면에서 바로 주자학을 극명하게 존숭하였다.

주부자朱夫子가 일찍이 '학문은 넓게 배우는 데서부터 간략한 쪽으로 돌아가야 하고, 정치는 간략한 데서부터 넓은 쪽으로 이르도록 해야 한다'라고 하였는데, 이 말은 학문과 정치의 첫 번째 요법이다.[15]

중국에 비해 상대적으로 주희를 높인 조선조 유학자들은 주희를 극존칭하여 '주부자'[16]라고 하는데, 정조가 학문과 정치의 첫 번째 요법으로 주희의 말을 꼽는 것에는 주자학이 갖는 절대적 위상이 담겨 있다. 이에 정조는 배우는 자가 '올바른 것〔정正〕'을 얻으려면 반드시 주자를 표준으로 삼아야 한다[17]고 하였다. 정조가 '올바른 것〔정正〕'을 강조하는 것에는 당연히 '올바르지 못한 것〔부정不正〕'이 전제되어 있다. '정'은 학문 차원으로는 '정학'이고, '올바르지 못한 것'은 당시 유행하던 학문 경향을 부정적으로 말하는 '사학邪學'으로 이해할 수 있다. 무엇이 '올바른 것'이고 '올바르지 못한 것'인지를 알면 정조가 왜 주희를 높였는가를 알 수 있다.

정조가 말한 '올바름'에는 유가의 도통관이 담겨 있다. 정조는 도통관의 최종적인 인물로 주희를 거론하면서 주희를 배우고자 했다.

자사는 『중용』을 짓고서 성인과의 세대가 멀어지면서 도학이 점점 전해지지 않게 될 것을 근심하였는데, 자사 이후 천여 년 만에 비로소 주부자가 태어나 성인의 도를 천양하니 자사의 근심이 해결되었다.[18]

맹자께서 '원하는 바는 공자를 배우는 것이다'라고 하였는데, 나는 주자에 대해서도 그렇게 말하겠다. '주자 편지글〔주서朱書〕'은 어려서부터 읽었지만, 지금도 읽으면 읽을수록 더욱 좋아하게 된다.[19]

주희를 본받고자 한 정조는 주희의 글을 경전 이상으로 높이고[20] 주희 학설이 갖는 진리 차원의 무오류성을 인정한다. 아울러 『주자대전』을 매우 중시했다.

주자가 신중히 결론을 지어 저록한 경설은 명백하고 정확하다. 그래서 반복하여 발명한 것이 도리에 있어서 정밀하고 거친 것과 공부의 차서가 곡진하고 상세한 것이 조금도 미진한 점이 없다.[21]

공자의 도는 주자에게서 크게 밝혀졌고 글은 『주자대전』에 크게 갖추어져 있다. 고로, 공자의 도를 보고자 하는 자는 반드시 먼저 주자 글에 상고해서 질정해야 하며, 주자의 글을 연구하려는 자는 반드시 먼저 『주자대전』에 힘을 쏟아야 한다.[22]

급기야 『주자대전』을 암송할 정도였던 정조는 좋은 문구를 만났을 때 온몸 가득 기쁨으로 충만된 정황을 말하기도 하였다.

내 일찍이 『주자대전』을 암송했는데, 한 질을 통틀어서 어느 것인들 우리들이 마땅히 행해야 할 일이 아니겠는가마는, '천지는 달리 하는 일이 없고 단지 만물을 낳는 것만을 일삼는다'는 구절에 이르러서는 문득 나도 모르는 사이에 어깨춤을 추고 발을 구를 정도로 가슴에 기쁨이 충만하였다.[23]

나도 모르는 사이에 어깨춤을 추고 발을 구를 정도로 가슴에 기쁨이 충만하다고 말하는 것은 몸가짐을 항상 정제엄숙함을 유지하면서 만백성에게 모범을 보여야 하는 제왕인 정조에게는 최상의 기쁨 표현이다. 이런 점은 정자程子가 『논어』를 심득心得했을 때 충만한 기쁨을 표현한 것을 상기시킨다.[24] 실제로 정조가 주희의 글을 제대로 암송하고 있었다는 것은 다음과 같은 고사를 통해 입증할 수 있다.

전교傳敎를 쓰라고 명하였는데, 이때 '주자 편지글〔주서朱書〕' 중의 구절을 인용한 말이 있었다. 연신이 "이 구절은 『주서절요朱書節要』에 나오는 듯한데 생각이 나지 않습니다" 하고 말하자, 근시近侍에게 하교하기를, "『주서절요』 제 몇 편 몇 판을 찾아오라" 하였는데, 찾아온 후에 보니 과연 그러하였다.[25]

이상의 일화는 정조가 『주서절요』를 얼마나 비중 있게 여겼는지와 대단한 암송력 소유자이었음을 동시에 보여준다. 이처럼 정조는 『주자대전』을 암송할 정도의 주자학 존숭은 큰 틀에서는 '사학을 물리치고 정학을 먼저 밝혀야 한다'는 것으로 귀결되는데, 문예차원에서는 이른바 문체반정으로 나타난다. 이미 문체반정에 대한 것은 다양한 분야에서 많은 연구 결과가 있다. 여기에서는 정조가 원굉도袁宏道의 『원중랑집袁中郎集』을 문제 삼은 것만 거론한다. 원굉도는 '광狂'[26]을 긍정하고 성령설性靈說

을 주장하면서 주자학의 중화, 중행 중심주의에서 벗어나라고 했기 때문
이다.

> 사학을 물리치는 데는 정학正學을 밝히는 것만 한 것이 없기에, 일전
> 책문策文 제목 중에 명말청초明末淸初의 문집에 대한 일을 성대하게 말
> 했던 것이다. 대체로 명청 시대의 글은 '근심에 쌓여 급박하고 기이하
> 여〔초쇄기궤噍殺奇詭〕' 정도가 아니어서 실로 치세의 글이 아닌데, 『원중
> 랑집袁中郎集』[27]은 그중에서도 가장 심하다. 근래 습속이 모두 경학을
> 버리고 잡서로 달려가기 때문에 세상에 식견을 가진 선비가 없어서
> 어리석은 백성들이 보고 느낄 것이 없게 된 것이다.[28]

'초쇄기궤噍殺奇詭'는 온유돈후함을 기반으로 하는 중화미학에서 벗어
날 때 상징적으로 인용되는 표현이다. 서형수徐瀅修는 이런 점을 구체적
으로 '사납고 교활함〔걸힐桀黠〕', '말 꾸밈의 화려함〔염야艶冶〕', '형식적 겉
치레〔분식粉飾〕', '과장된 허탄함〔과탄誇誕〕'이라는 네 가지 측면에서 문제
삼고 있다.

> 요사이 어떤 부류의 속학은 더욱 매번 수준이 떨어져 총서에 있는 자
> 질구레한 글들을 주워 모으고 잡가의 여러 학설을 빌리는데, 그 '사납
> 고 교활함'은 난쟁이 광대가 뽐내는 듯하고, 그 '말 꾸밈의 화려함'은
> 나무 인형에 의관을 입힌 듯하고, 그 '형식적 겉치레'는 중매쟁이가 말
> 을 늘어놓는 듯하고, 그 '과장된 허탄함'은 무당이 귀신을 말하는 것과
> 같다. 이 같은 풍조는 이탁오李卓吾(=이지李贄)와 원중랑袁中郎(=원굉도袁
> 宏道) 무리에서 시작되었는데, 우리나라는 오늘날에 이르러 성행하고
> 있다.[29]

서형수가 거론한 이지와 원굉도의 학문은 이른바 양명좌파 혹은 태주학파와 밀접한 관련이 있다. 치세의 입장에서 본다면 초쇄기궤한 글과 '사납고 교활함', '말 꾸밈의 화려함', '형식적 겉치레', '과장된 허탄함'의 내용이 담긴 글들은 동일선상에 있다.

정조가 유가의 도통관과 진리 무오류성에 입각하여 주자학을 신봉하면서 문체반정을 추구한 것은 서체반정에도 적용된다. 특히 "명·청 시대의 글은 초쇄기궤하여 실로 치세의 글이 아니다"라는 비판은 서체반정에도 그대로 적용된다.

4
–

심화心畫로서의 서예인식

조선조 제왕 중에서 서예에 상당한 경지에 올랐다고 평가받는 정조의 서예인식과 글씨의 특징은 다음과 같은 글에 대략 잘 나와 있다.

정조께서는 수원부를 행궁으로 승격시켜 화성이라는 고을 이름을 하사하고, 직접 '화성행궁華城行宮'이란 네 글자의 대자편액大字扁額을 쓴 다음 총관摠管 조윤형曹允亨에게 명하여 모각하도록 하였다. 조윤형은 어필의 필력이 웅건하고 글자 형세가 정심精深하여 그 신령스러운 운필을 얻기 쉽지 않다 하여 쌍구雙鉤와 향탑響搨으로 십여 본을 바꾸고서야 완성하였다. 하교하기를, "내가 글씨에 뜻을 두어서 그런 것이 아니다. 다만 '이것이 바로 배움인 것이다'라는 선현의 경계를 생각해

정조, 현판 〈화성행궁華城行宮〉

서 일찍이 방과放過하지 않은 것일 뿐이다. 내 글씨를 보는 자가 그것이 '심화心畵'라는 것을 안다면 소기의 목적은 달성했다고 할 것이다'라고 하였다.[30]

'정조의 서체가 필력이 웅건하고 글자 형세가 정심하다'는 긍정적 평가에는 제왕인 정조의 기상에 대한 것과 글씨에 담긴 중화미학 요소를 말한 것이다. '선현'은 정호程顥를 말한다. 정호가 글씨를 쓸 때에는 매우 공경스럽게 하였는데, 그 이유로 사람들에게 "글씨를 보기 좋게 쓰려고 하는 것이 아니라 다만 이것이 배우는 일이다"[31]라고 말한 적이 있다. 정호가 이처럼 글자를 쓰는 데 공경한 마음가짐으로 한 것은 '구방심救放心'과 '존천리存天理'[32]의 수양론 차원에서 임하고자 했기 때문이다. 정조가 정호와 동일한 사유에서 출발한 서예관을 견지한 사유에는 서예는 심화라는 것이 작동하고 있다. 김희락金熙洛이 말한 발언은 이런 점을 보다 구체적으로 보여준다.

「서자명書字銘」에, "마음을 놓으면 황폐하고 고움을 취하면 미혹된다[방의즉황放意則荒 취연즉혹取妍則惑]"고 하였는데, 신 김희락은 삼가 다음과 같이 생각합니다. 글씨를 쓰는 것이 기예技藝로는 말단이지만 그 글씨

에 나아가 그 사람됨을 알 수 있습니다. '성질이 조급한 사람'의 필치는 날뛰면서 요동하고, '품행이 단정한 사람'의 필치는 바르면서 우아하고, '지사志士'의 필치는 기이하면서 예스럽고, '충신'의 필치는 굳세면서 열렬합니다. 그런데 지금은 옛 서법이 사라지고 삿된 서체가 일어나 제멋대로 고움을 취한 나머지 전혀 금생옥윤金生玉潤의 정대한 진면목이 없습니다. 뜻이 깊기도 합니다, 정백자程伯子(=程顥)가 말하길, "글씨를 보기 좋게 쓰려고 하는 것이 아니라 다만 이것이 배우는 일이다"라는 말이며, 오늘날 만약 이 학문을 창명倡明하여 집집마다 실천하고 사람마다 학습한다면 말은 바르지 않음이 없고 학술은 정밀하지 않음이 없을 것이니, 이것이 백성들을 인도하는 하나의 길이 될 것입니다.[33]

김희락이 거론한 「서자명」은 주희가 글을 쓸 때 다음과 같은 내용을 좌우명으로 삼은 것에서 나온 것이다.

명도 선생[=정호]이 말씀하기를 "글씨를 보기 좋게 쓰려고 해서가 아니다. 다만 옳은 배움이다"라고 하였다. 붓을 잡아 털에 먹물을 적시고, 종이를 펴고 먹을 운용하여 글씨를 쓰는 데 '전일한 마음[=경敬]'이 그 중에 있어야 점 하나하나 획 하나하나가 제대로 완성된다. 뜻을 내쳐버리면 거칠어지고, 곱고 아름다운 것을 취하면 현혹되니, 반드시 거기에 일삼아야 함이 있어야 정신이 그 덕을 밝히게 된다.[34]

김희락이 거론한 주희의 「서자명」은 유학자들이 왜 서예에 종사하는지의 이유를 단적으로 보여주는 것에 해당한다. 한국서예사 입장에서 본다면, 정조가 정호의 경의 철학에 입각한 서예정신과 심화로서 서예를 강조한 점은 이황의 서예인식[35]과 일정 정도 맥을 같이 한다. 다만 차이가 있다면 이황은 조맹부를 '사이비'로 비판하는 데 반해 정조는 조맹부

를 긍정한다는 것이다. 아울러 김희락이 언급한 올바른 서예가 갖는 효용성인 '이 학문을 창명하여 집집마다 실천하고 사람마다 학습한다면 말은 바르지 않음이 없고 학술은 정밀하지 않음이 없을 것이니, 이것이 백성들을 인도하는 하나의 길이 될 것입니다'라는 것에는 서체반정이 갖는 정교政教적 의미가 잘 담겨 있다.

'조급한 사람', '품행이 단정한 사람', '지사', '충신' 등과 같이 어떤 성향의 자질과 인품을 가졌는가에 따라 글씨가 달라진다는 사유는 손과정孫過庭의 『서보書譜』[36]와 항목項穆의 『서법아언書法雅言』[37]에서 구체적으로 말하고 있는데, 이 글에서 가장 문제 삼는 것은 본받아야 할 고법이 사라지고 사법이 횡행하는 것이다. 김희락은 그 사법의 문제점으로 '방의하면서 취연하게 되면 고법에서 강조하는 금생옥윤한 정대한 진면목이 사라지게 됨'을 들고 있다.

'방의'와 '취연'이 문제가 되는 것은 이렇게 했을 때 온유돈후함을 핵심으로 하는 중화미학에서 벗어난 글씨가 써지기 때문이다. '말하는 것은 바르지 않은 것이 없고 학술은 정밀하지 않은 것이 없다'는 발언은 서예의 순수예술성보다는 윤리적 측면, 교육적 측면은 물론 더 나아가 정치적 측면까지 서예의 효용성을 확대 해석한 것이다. 항상 나라의 안정을 꾀하는 제왕으로서 정조가 자신의 서예행위를 심화 차원 및 수양론 차원에서 이해해달라고 하는 것은 당연하다고 할 수 있다.

정약용은 이런 사유와 관련하여 "명덕이 있는 인물로서 다른 사람의 사표가 된 자는 그 자획이 반드시 모두 장중하기에 황망하거나 잡되고 들뜬 가벼운 기운이 없다"라며 구체적으로 입증하였다. 정약용은 왜 그런지에 대한 철학적 근거로 '서예는 마음이 밖으로 드러난 표지로서, 마음속에 정성스러움이 쌓이면 몸으로 표현된다'[38]라고 하였다. 즉 『대학』 6장에서 말하는 이른바 '성중형외誠中形外'[39] 사유를 통해 이런 점을 입증하고 아울러 마음의 '경의 여부'에 따라 자획의 미추가 달라짐을 강조한

다.[40] 정조가 서예를 순수예술론 차원이 아닌 심화 차원에서 서예를 인식하는 것은 전아미를 숭상하는 것으로 나타난다.

> 옛 사람〔=유공권柳公權〕은 '마음이 바르면 글씨가 바르게 된다'고 하였다. 대저 글자를 쓴 다음의 공교함과 졸렬함은 서툰가 익숙한가에 달려 있지만, 점획과 범위는 바르고 곧고 전아하도록 해야 한다.[41]

글씨에 담긴 예술성과 관련된 기교의 공교함과 졸렬함보다는 글씨가 얼마나 방정하면서 전아미를 갖추어야 하는가는 결국 글씨가 쓴 인물의 마음 상태 여부를 반영하기 때문이다. 즉 방정하면서 전아미를 갖추고 있다는 것을 글씨를 쓴 사람과 동일시하는 사유다. 당연히 타인의 눈을 의식하고 타인에게 평가받는 차원에서, '신독愼獨'을 요구하는 상태에서는 함부로 붓을 놀리면 안 된다. 이 같은 사유는 다른 차원에서는 고법을 중시하는 사유로 전개된다.

> 각신閣臣이 연상첩자延祥帖子를 써서 올렸는데 하교하기를, "글씨는 작은 기예지만 멋대로 써서는 안 된다. 정자는 '글씨를 쓸 때는 경건한 자세를 지녀야 한다'하였고, 유공권도 '마음이 바르면 붓도 바르게 된다'고 하였다. 글씨를 쓸 때는 보기 좋게 쓰려고 할 것이 아니라 고법을 지니도록 해야 한다"하였다.[42]

정조는 당대 목종穆宗이 유공권柳公權에게 "어떻게 하면 글씨를 잘 쓸 수 있느냐"는 질문을 하자 유공권이 붓을 놀리는 것은 마음에 있으니, "마음이 바르면 붓도 바르게 된다"라고 답한 고사를 자주 논하였다. 흔히 유공권의 답은 제왕이 제대로 정치를 행하지 못한 것을 서예를 통해 빗대어 말한 '필간筆諫'이라고 일컬어진다.

유공권은 '마음이 바르면 글씨도 바르게 된다'고 하였고, 정자程子가 말하기를 '글씨를 쓸 때는 보기 좋게 쓰려고 할 것이 아니니 이것이 옳은 배움이다' 하였다. 글씨를 쓰는 것은 작은 기예에 불과하지만 또한 법도가 없이 제멋대로 써서는 안 된다. 그저 곱고 아름답게만 쓰려 들고 전혀 법칙이 없다면, 이는 근세에 이른바 글씨를 잘 쓰는 자에 해당하니 (이런 자들을) '마음이 바르면 글씨도 바르게 된다'거나 '글씨를 쓰는 데서도 배우는 자세를 지녀야 한다'는 말로써 논한다면 과연 어떠하겠는가. 지금 사람들의 글씨는 대개가 무게가 없고 경박스러워 만일 삐딱하게 기울어지거나 날카롭고 약해 보이지 않으면 곧 기세가 드세고 거친 것이 많다. 이것은 비록 예사로운 필찰의 미미한 것이기는 하지만 이렇게 습속이 점점 못해지고 순수하고 참된 기상이 나날이 엷어지는 것이 이와 같으니, 어찌 심히 개탄스러운 마음을 이길 수 있겠는가.[43]

정조는 '심정즉필정心正卽筆正' 차원에서 법도를 중시하는 말을 하지만 정조가 살았던 당시에는 연미妍美함을 추구하면서 전칙典則이 결여된 서풍이 유행하고 있었다. 이런 서풍은 정조가 제시하는 좋은 글씨에 대한 판단인 '심정즉필정心正卽筆正'과 '글씨를 쓰는 데 배우는 자세를 지녀야 한다'는 기준을 적용하면 문제가 있다. 그렇다면 어떤 점이 문제가 되는가? 서예미학적 차원에서 말한다면 성정의 차이에 의한 기질의 '편향성〔편偏〕'이 문제가 된다.[44]

정조가 문제 삼는 "무게가 없고 경박스러워 만일 삐딱하게 기울어지거나 날카롭고 약해 보이지 않으면 곧 기세가 드세고 거친 것이 많다"는 것은 유가가 지향하는 문질빈빈文質彬彬 사유에서 벗어났을 뿐만 아니라 온유돈후함과 균제미·정제미를 제대로 표현하지 못한 것이다. 이런 식의 창작 경향은 결과적으로 "습속이 점점 못해지고 순수하고 참된 기상이 나날이 엷어진다"는 문제점이 발생한다.

정조, 영춘헌迎春軒 〈축수시祝壽詩〉

정조가 1795년 어머니 혜경궁 홍씨의 회갑연에서 지은 시다. 『홍재전서弘齋全書』에는 "영춘헌迎春軒에서 축수 잔을 올리고 기쁨을 기록하면서 지난번 낙남洛南의 운을 사용하다〔迎春軒, 奉觴志喜, 用洛南前韻〕"라고 기록되어 있다.

＊釋文: 椒塗衍慶自光前, 綵舞重開獻壽筵, 軒敞迎春春不老, 恭將此會又年年.

정조, 〈제문상정사題汶上精舍〉

정조가 문상정사汶上精舍의 풍모와 절경에 대해 직접 시를 짓고 쓴 작품이다.

＊釋文: 城東十里好盤桓, 窈窕村容碧樹灣, 汶水知爲齊魯半, 任他簫韻不須攀.

정조의 이러한 발언에서 주목할 것은 기상이란 용어다. 정조는 "글은 성정에서 나오는 것이고 글씨는 심화다. 그러므로 기상을 깊이 이해해야 한다"[45]고 하여 심화 차원의 서예를 기상과 연계하여 이해한 적이 있다. 앞서 본 것처럼 유가는 특히 혼연渾然한 중화 기상을 강조하여[46] 기상이 추구하는 궁극적인 지향점을 밝힌다. 정조가 기상을 강조하는 것에는 세도世道를 제대로 실천하고자 하는 의도가 담겨 있다.

무릇 글을 짓거나 글씨를 쓸 때는 기상이 넘치고 조리가 닿아야 하는데 지금 사람들은 아름답게 수식하고 일정한 틀에 맞추려고만 한다. 그래서 답습하여 이룬 바가 비록 양한兩漢[=서한과 동한]과 유사하더라도 조리가 전혀 닿지 않고 공교롭게 모사한 것이 비록 이왕二王[=왕희지와 왕헌지]과 똑같더라도 기상은 전혀 담겨 있지 않다. 기상이 충분하지 못하면 법이 비록 좋더라도 부적과 다름없고, 이치가 닿지 않으면 글은 공교롭더라도 극중의 대사와 유사할 뿐인 이것이 어찌 임금의 정책을 아름답게 수식하여 국가의 성대함을 노래할 만한 것이겠는가. 나는 실로 세도世道를 위하여 안타깝게 생각한다.[47]

이처럼 잘못된 서예창작 경향을 습속 및 기상 등과 연계하여 이해하는 것에는 서예가 기교를 운용하는 차원의 예술이 아니라는 사유가 깔려 있다. 아울러 정조가 말한 기상을 다른 차원에서 이해하면, 바로 덕성이 구체적인 글자를 통해 표현된다는 사유와 연계하여 이해할 수 있다. 정조는 정명귀주貞明貴主[48]의 〈화정華政〉이란 작품에 대해 평한 것에서 이런 점을 보다 분명하게 밝혔다.

정명귀주는 부덕婦德 이외에 서예에도 조예가 깊었다. 그 집안에 전해오는 '화정華政'이라는 두 글자의 큰 글자는 굳건하면서 아름다워 작가

정명공주貞明公主, 〈화정華政〉

의 풍도가 있으니 규방에서 그에 맞먹는 솜씨를 아직 보지 못했을 뿐만
아니라 옛날 명가의 큰 글자와 견주더라도 그다지 뒤지지 않는다. 풍성
하고 아름다우며 조심스럽고 온후한 기운이 점획 밖으로 흘러넘치는
것에서 그 덕성을 상상해 볼 수 있으니, 그 자손이 번성하고 부귀와
복택이 고금에 비할 곳이 드문 것은 실로 까닭이 있다.[49]

　　남구만南九萬은 「화정발華政跋」에서 '화정' 글자는 선조대왕의 법을 규
모規模했는데, 웅건혼후雄健渾厚한 점은 규합기상閨閤氣像과 달리 숙옹肅雍
한 아름다움이 있다고 하였다. 아울러 정명귀주를 『시경』「국풍·주남」
의 '도요桃夭'의 내용을 빗댄 '복숭아가 화려하게 꽃을 피운 것〔도리농화桃李
穠華〕'[50]과 부부간에 금슬이 좋은 것을 상징하는 '봉황화명鳳凰和鳴'[51]이라
고 규정했다.[52] 사실, 서예를 심화로 이해하는 것은 자손번영, 부귀영화
등과 직접적인 관련이 없다. 하지만 정조가 그렇게 말하는 것은 전아하
고 순정한 글씨를 쓰는 것은 결국 그러한 마음이 내재해 있다는 것이고,
그런 마음의 소유자라면 시집을 간 이후에도 집안을 화목하게 잘 다스릴
것이란 믿음이 있었다. 이처럼 글자에 담긴 미의식과 인간의 심성을 동

일시하는 사유가 100% 맞는 것인지 하는 질문을 던질 수 있지만 유가에
서는 이런 사유를 견지한다는 특징이 있다.

기상을 강조하고 덕성을 강조하는 것은 모두 서예를 심화라는 차원에
서 이해한 결과물이다. 따라서 이처럼 심화 차원의 서예를 인정한다면
심화라고 할 때의 마음[심]이 어떤 마음이냐 하는 것이 중요하게 된다.
예를 들면 앞에서 강조한 것처럼 주자학의 '성즉리' 차원에서 말하는 리
와 기의 합으로서 심과 심통성정心統性情 차원의 심이란 것인지, 아니면
'심즉리'를 말하는 양명심학 특히 양명좌파나 태주학파에서 강조하는 진
정성 토로와 관련된 심인지 하는 것에 따라 그 양상은 완전히 다르게
나타날 수 있다는 것이다. 그런데 전자나 후자 모두 정치, 윤리와 관련이
있다는 점이 중요하다. 정조는 이런 점에서 서예가 갖는 정치적, 윤리적
측면의 문제점을 제시한 다음 그것을 극복할 수 있는 구체적인 방안으로
이른바 "차라리 A를 할지언정 B하는 것을 하지 말라[寧A毋B설]"는 것을
주장한다.

5
–

'육녕육무설六寧六毋說'과 순정醇正 미학

정조의 서예에 대한 견해에서 동양서예사 관점에서 볼 때 주목할 것은
이른바 '육녕육무설六寧六毋說'이다. "차라리 A를 할지언정 B하는 것을 하
지 말라[寧A毋B설]"는 식의 강력한 발언은 명대 부산傅山의 '사녕사무설四
寧四毋說' 이외는 없기 때문이다. 이 두 가지 발언의 차이점은 부산은 노

장사상과 양명심학의 입장에서 조맹부 식의 주자학적 중화미학에 입각한 서풍을 비판한 것이라면, 정조는 그 반대로 노장사상이나 양명심학의 영향을 받은 이른바 광견서풍에 대해 주자학의 중화미학 서풍을 회복하라고 한다. 이런 점에서 정조는 이상적인 서풍으로 돈독하고 실하고 원만하고 두터우며 침착하고 안정된 것을 강조한다. 그럼 '육녕육무설六寧六毋說'의 구체적인 내용을 보자.

> 반드시 왕우군王右軍(=왕희지王羲之)이라고 말할 것도 없고 종태부鍾太傅 (=종요鍾繇)라고 말할 것도 없이 한마디로 말해서 돈독하며 실하고 원만하고 두터우며 침착하고 안정되어야 한다. 살쪄서〔비肥〕 먹돼지〔묵저墨猪〕라는 비난을 받을지언정 마르게 한다고〔수瘦〕 오리를 새기려다 고니를 새기는 병통으로 돌아가지 말고, 졸박하더라도〔졸拙〕 참된 기운 〔진기眞氣〕은 그대로 있게 할지언정 공교롭게〔교巧〕 하려다 기이하고 거짓됨만〔궤위詭僞〕을 숭상하지는 말아야 한다. 정체될지언정〔체滯〕 흐르게〔류流〕 하지 말고, 차라리 둔탁할지언정〔둔鈍〕 각박하게〔각刻〕 하지 말며, 용렬할지언정〔열열劣劣〕 광기를 부리거나 기이하게〔광기狂奇〕 하지 말며, 평범할지언정〔용용庸庸〕 까다롭고 편벽되게〔가벽苛僻〕 하지 말아야 한다. '잘못된 것을 바로잡기 위해서〔교왕矯枉〕 지나치게 사실적으로 한다〔과실過實〕'고 말하지 말지니, 이는 참됨을 전수하는 중요한 요점이다.[53]

일반적으로 동양서예사에서 왕희지를 서성書聖으로 높이지만 종요도 위대한 서예가로 높인다. 그러나 정조의 말은 올바른 서예의 본질은 그런 위대한 서예가들을 본받는 것에 있는 것이 아니라는 것이다. 정조가 강조하는 것은 '어느 누구를 막론하고 돈실하고 원후하며 침착하고 안정되어야 한다'는 것이다. 돈실, 원후, 침착, 안정은 중화 사유에 입각한

정조, 〈파초〉

바위 옆에 서 있는 한 그루의 파초를 묘사한 그림으로, 왼편 위쪽에 정조의 호인 '홍재弘
齋라는 백문방인白文方印이 찍혀 있다. 전반적으로 균형 잡힌 포치布置와 농담을 달리한
세련된 묵법墨法 등은 웬만한 문인화에 뒤떨어지지 않는 세련된 면모를 보여준다. 이
작품을 통해 정조는 시와 글뿐만 아니라 그림에도 뛰어났음을 알 수 있다. 제왕의 회화창
작을 완물상지玩物喪志라고 염려한 현실이 무색한 작품이다.

유가가 서예에 적용하는 가장 기본적인 것이다.[54] 즉 정조의 발언은 전형적인 중화미학 차원에서 '서예란 무엇인가'를 규정한 것에 속한다.

정조는 이 같은 유가 중화미학 지향의 서예정신을 구체적인 창작에 적용했을 때는 어떻게 해야 하는 것과 관련해 이른바 '육녕육무설六寧六毋說'을 주장하였다. 동양서예사에서 이른바 '寧A毋B說' 형식 가운데 유명한 것은 부산傅山이 말한 "차라리 졸박할지언정 공교하게 하지 말라. 차라리 추할지언정 예쁘게 하지 말라. 차라리 지리할지언정 가볍고 매끄럽게 하지 말라. 차라리 진솔할지언정 꾸미기를 노력하여 안배하지 말라"[55]는 '사녕사무설四寧四毋說'이다. 그런데 형식 차원에서 '寧A毋B설'을 주장했다는 점에서는 정조와 부산은 동일한 것 같지만 주장하는 내용을 보면 궁극적으로 강조하는 것에 큰 차이점이 있다. 부산의 '사녕사무설'이 이른바 노장사상에서 강조하는 졸박함과 진정성을 강조하는 것[56]과 달리 정조는 철저하게 유가의 중화미학의 입장에서 전개하고 있다는 점이다. 아울러 부산의 사녕사무설은 인위적 차원에서 연미함을 추구하는 조맹부의 서풍에 대한 비판에 초점이 맞추어져 있다면, 정조는 도리어 조맹부 서풍을 긍정적으로 보고 있다는 차이점도 있다.

그럼 정조의 '육녕육무설'을 하나하나 검토해보자. 먼저 정조가 비肥와 수瘦의 관계에서 수보다 비를 강조하는 것은 사실 동양 문인사대부들이 추구한 서예 차원에서 본다면 문제가 있는 발언에 속한다. 전통적으로 문인사대부들은 서예에서 비와 관련된 묵저墨猪를 비판하고 수와 관련된 근골筋骨을 표현하라고 했기 때문이다. 글씨의 근골을 중시하는 것은 「필진도」에서도 보인다.

필력이 좋은 자는 골이 많고 필력이 좋지 못한 자는 육이 많다. 골이 많고 육이 적은 것은 근서筋書라 이르고, 육이 많고 골이 적은 것은 묵저墨猪라 이른다. 힘이 많고 근육이 풍부한 것은 성聖스럽고 무력하

고 근육이 없는 것은 병病이다.[57]

물론 가장 이상적인 것은 항목이 말한 바와 같이 비도 아니고 수도 아닌 중행, 중화를 이룬 서예다. 항목은 비를 광狂으로, 수를 견狷으로 규정한 다음 이 같은 광견서풍을 중행 및 중화서풍으로 나아갈 것을 주장한 바 있다.[58] 따라서 기본적으로 중화미학을 견지하는 정조가 행한 이 발언은 묵저와 관련된 비를 강조하기보다는 수에 담기지 않는 기상의 부족함을 지적한 것이라고 이해하는 것이 옳다고 본다. 나머지 다섯 가지에 해당하는 발언도 이런 문맥에서 이해해야 제대로 이해한 것이라고 할 수 있다.

정조가 정체될지언정 흐르게 하지는 말라는 것은 무절제함이 갖는 흐름에 대한 비판으로 읽어야지 정체를 강조하는 것은 아니라고 본다. '물길을 따라 내려가서 돌아옴을 잊어버리는 것을 류流'[59]라 하고 '악樂을 행하는 즐거움이 절제되지 못하고 방탕한 것'을 류라고 하는 것에서 알 수 있듯이 류는 무절제를 상징한다.

둔탁할지언정 각박하게는 하지 말라는 것도 각박함이 갖는 온유돈후함이 없는 것에 대한 비판으로 읽어야지 둔탁함을 강조하는 것은 아니다. 용렬할지언정 광기를 부리거나 기이하게는 하지 말라는 것도 기이함이 갖는 문제점을 지적한 것이지 용렬함을 긍정한 것은 아님을 알아야 한다. 평범할지언정 까다롭고 편벽되게는 하지 말아야 한다는 것도 까다롭고 편벽된 것의 문제점을 지적한 것이지 평범한 것을 강조한 것은 아니라고 본다.

즉 정조의 육녕육무설의 핵심은 육녕에 해당하는 내용을 강조한 것이 아니라 정치적, 윤리적, 교육적 입장에서 육무와 관련된 서풍에 대한 부정적인 견해를 강하게 표출한 것으로 이해하는 것이 타당하다고 본다. 이렇게 볼 수 있다면, 부산이 순수예술론적 입장에서 출발하여 사녕사무

설을 통해 사무에 해당하는 것을 강력하게 비판하고 사녕에 해당하는 것을 실천하라고 강조하는 것과 차이가 난다고 할 수 있다. 정조는 역사적 인물로서 이런 사유를 입증하기위해 퇴계退溪 이황李滉과 율곡栗谷 이이李珥를 예로 들었다.

문성공 이이가 지은 『격몽요결』의 진본이 임영臨瀛(=강릉)에 있다고 어떤 연신筵臣이 아뢰니 그 본을 가져오게 해서 열람하였다. 하교하기를 "내가 일곱 살 때 이 책을 공부하여 꽤 많은 도움을 받았는데 지금 진본을 보게 되니 더욱 공경하는 마음이 생긴다. 연전에 퇴계가 손수 교감한 『심경』 초본을 보았는데 그 필획이 '순수하면서 바르다〔순정醇正〕'고 했는데 이 본 또한 그러하니, 두 선정先正의 심화를 징험할 수 있다. 그러니 내가 한 마디 말을 덧붙이지 않을 수 없다" 하고 그 본에 발문을 써서 돌려주었다.[60]

율곡栗谷 이이李珥, 수고본手稿本 『격몽요결擊蒙要訣』
이이가 42세(1577)에 관직을 떠나 해주에 있을 때 아동교육 입문교재로 저술한 것이다.

이황과 이이의 필획을 '순정'이라고 평한 것은 바로 심화 차원에서 이해한 평이다. 즉 필획의 순정함을 이황과 이이 두 인물의 순정한 마음과 동일시한 것이다. 육녕육무설을 통해 이루고자 하는 서풍은 이 같은 순정한 서풍이다. 이 같은 순정 미학은 주자학에서 주장하는 서예미학의 핵심이기도 하다. 이밖에 졸렬하더라도 참된 기운은 그대로 있게 할지언정 공교롭게 하려다 기이하고 거짓됨만을 숭상하지는 말아야 한다는 것은 정조가 가장 강조하는 사유다. 왜냐하면 정조는 진기를 매우 강조하고 그런 강조를 통해서 당시 유행하는 서풍을 상징적으로 비판한 다음 서체반정을 주장하기 때문이다. 이 점에 대해서는 아래에서 정조가 강조하는 '진기眞氣'와 관련하여 다시 자세히 보기로 한다.

이상과 같은 정조의 발언에서 유학자들이 서예를 통해 추구한 아름다움의 핵심이 무엇인지를 상징적으로 알 수 있다. 전아함이 형식미 차원에서 법도가 완성되고 우아함이 갖추어진 점이 있다면, 순정함은 마음의 맑고 깨끗하고 바른 것과 관련이 있다. 아울러 그 맑고 깨끗하고 바른 것을 이루기 위한 필요조건에는 학문과 수양에 대한 내용적 측면이 담겨 있다. 즉 정조가 강조한 심화 차원의 서예인식에는 전아함과 순정함, 기상을 제대로 표출할 것을 요구하는 것이 담겨 있다. 그런 점을 시대 상황에 적용하고 실현하라고 한 것이 바로 정조의 '육녕육무설'이라 할 수 있다. 그리고 이 같은 순정 미학 지향과 관련된 '육녕육무설'은 보다 구체적으로 진기 숭상과 촉체 중시의 서체반정으로 이어진다.

진기眞氣와 촉체蜀體 중시의 서체반정書體反正

서예에서 진기와 관련해 먼저 정조가 문제 삼는 윤순의 영향에 대해 알아보자. 다음과 같은 정약용의 글을 보면 윤순의 글씨가 얼마 동안 인기가 있었는지를 잘 알 수 있다.

> 위의 『죽남간독』 1권은 고故 홍문관弘文館 제학提學 오공준吳公竣〔=오준吳竣〕의 친필이다. 오공은 특히 편지〔필한筆翰〕 글씨가 좋기로 이름이 났다. 그러나 그의 문장도 넉넉하지 못한 것은 아니었다(…) 지금 전하는 오공의 간독簡牘 글씨들은 모두가 정밀하고 법도가 있어서 후생에게 모범이 될 만하다. 근세에는 모두 윤순尹淳의 간독을 익히고 있지만, 윤순의 글씨는 각박하여 함축성이 적다. 근세 40년 동안에 걸쳐 서법이 어지러워지고 천해진 것은 윤순의 글씨가 그런 빌미를 준 것이다. 이를 어떻게 바로잡아야 하는가 하면, 죽남竹南(오준의 호)만이 바로 그 병통을 잡을 수 있는 화타華佗, 편작扁鵲인 것이다. 그러나 예藝로써 말한다면 윤순이 더 낫다.[61]

　정약용의 발언은 세 가지를 알려 준다. 하나는 윤순의 글씨가 40년 동안 영향을 주었다는 사실이다. 둘은 오준의 정밀하고 법도가 있는 글씨가 그 극복 대안으로 여겨질 수 있다는 것이다. 셋은 유가의 온유돈후함을 추구하는 중화미학 차원에서 볼 때 윤순의 글씨가 각박하고 함축성이 적지만 여전히 예술적인 면에서는 오준보다 낫다는 것이다. 세 번째 윤순 글씨의 우월성을 인정하는 발언은 왜 윤순 글씨가 '시체時體'로서

죽남竹南 오준吳竣, 〈봉설숙부용산주인逢雪宿芙蓉山主人〉

오준이 당대 유장경劉長卿의 「봉설숙부용산주인」을 쓴 것이다. 대자大字의 짜임새가 성글고 필획도 거친 편이지만, 필획 변화의 차이를 크게 하면서 필획의 힘과 골기骨氣를 강조하고 있다.

*釋文: 日暮蒼山遠, 天寒白屋貧, 柴門聞犬吠, 風雪夜歸人.

미불米芾,〈다경루시책多景樓詩冊〉

＊釋文: 華胥兜率夢曾游, 天下江山第一樓.

여겨졌는지를 입증한 셈이다. 정황이야 어찌되었든 정조는 윤순 서풍이 갖는 세도와 치도 측면의 문제점을 지적하면서 서체반정을 주장한다.

윤순은 송명시대에 활약한 서예가들의 서풍에 영향을 받으면서 '변태變態'62 혹은 글자의 다양한 형태〔다태多態〕'63에 비중을 둔 서예창작을 시도하였다. 이에 당시 한호 서풍에 익숙했던 상황에 새로운 서풍 모색에 자극을 주었다고 할 수 있다. 그 점을 구체적으로 윤순을 스승으로 모셨던 이광사의 발언을 통해 보자. 이광사는 특히 윤순이 '미전米顚'이라 일컬어지는 미불米芾의 글씨에 대해 극찬을 하면서도 그런 미불식으로 창작에 임하지 못하는 것을 아쉬워했다.

내가 윤순을 찾아가니, 윤순은 책상 위에 미불의 글씨를 꺼내어 보이며 말하기를 "옛 사람들은 반드시 결구를 고상하고 빼어나게 하고자 하여 세속 사람들의 안목에 합치되지 않았으니, 이 노인〔=미불〕의 글씨 또한 한 글자도 그렇지 않은 것이 없다. 대개 서도書道는 세속 사람들의 안목에 거슬리는 것을 최상의 글씨로 친다. 나 또한 이 뜻을 알고 재주

또한 이렇게 하기에 족하나, 다만 우리나라 사람들은 매우 고루하여 필법을 알지 못하니, 반드시 글씨의 모양이 지극히 고와야 비로소 좋다 한다. 그러므로 세속의 요구에 응하지 않을 수 없어 예쁘고 고운 글씨를 쓴다. 내가 중국에서 태어났더라면 성취하는 바가 마땅히 여기에 머물지 않았을 것이다"라고 하였다.[64]

'서도는 세속 사람들의 안목에 거슬리는 것을 최상의 글씨로 친다'는 발언은 노자가 말한 "상사는 도를 들으면 부지런히 도를 실행한다. 중사는 반신반의한다. 하사는 도를 들으면 크게 비웃는다. 사람들에게 비웃음을 당하지 않으면 도가 아니다"[65]라는 말을 연상케 한다. 윤순의 서예에 대한 이런 사유는 '진정한 최상의 서예 경지란 무엇인가'에 대한 윤순의 철학적 발언에 해당한다. 한국서예사에서 이런 혁신적인 사유를 가진 인물은 윤순 이전에는 없었다는 점에서 이 발언은 의미가 있다. 윤순이 이 같은 고차원적인 서예미학을 지향하기에 유가의 중화미학에서 벗어난 '미전 서풍'을 높게 평가하지만 현실적 상황은 조선의 시속에 맞출 수밖에 없었다는 것이다. 윤순의 뜻이 어떠하였건 정조의 눈에는 윤순의 글씨는 정조가 생각하는 심화로서의 서예에서 한참 벗어난 것이라고 여겨졌고, 이른바 서체반정의 빌미를 제공하였다. 유가의 중화미학 시각에서 볼 때 미불은 소식과 더불어 배척의 대상이 되었다.[66] 그것은 역설적으로 볼 때 그만큼 서예세계에 자신만의 독창성을 펼쳤다는 것을 의미한다.

조귀명趙龜命(1693~1737)에 의하면 조선조 서법은 세 번 변했다고 한다. 초기에는 촉〔조맹부〕을 배웠고, 선조·인조 이후에는 한호를 배웠고, '요사이〔근래近來〕'에는 진〔왕희지〕을 배웠다는 것이다.[67] 여기서 '요사이'는 '시체時體'라고 일컬어질 정도로 영향력을 발휘했고 왕희지를 추앙했던 윤순과 관련이 있고, 정조는 이런 윤순의 서풍을 비판하고 있다.

정조의 발언은 안평대군과 한호가 조선조 서예사에서 어떤 영향을 주었는가를 보여준다. 정조의 안평대군에 관한 평에는 두 가지 의미가 있다. 하나는 안평대군과 한호로 이어지는 서풍이다. 다른 하나는 이런 서풍에서 벗어난 문징명文徵明을 본받았던 윤순 서풍의 유행이다. 윤순은 왕희지를 존중하지만 다른 측면에서는 문징명을 비롯한 송명시대에 활약한 서예가들의 이른바 '상태尚態' 서풍에 영향을 받으면서[68] '변태變態' 혹은 '글자의 다양한 형태'에 많은 비중을 둔 서예창작을 시도하였다. 형식미 차원에서 이 같은 다양한 기교 운용에 따른 정감적인 예술표현은 주자학의 중화미학 관점에서 보면 문제가 될 수밖에 없다.

제왕인 정조가 윤순 서풍은 진기가 없다고 하였지만, 진기가 없다는 표현은 쉽게 이해될 수 있는 것은 아니다. 사실 정조의 이 발언은 전통적인 동양미학 관점에서 봤을 때 많은 논란거리를 불러일으키는 내용이 담겨 있다. 왜냐하면 정조가 사용한 '진眞'자, '박樸'자 등은 유가에서 사용하는 용어라기보다는 도가에서 주로 사용하는 용어이기 때문이다. 한중문예사에서 보면 '진시眞詩', '진정眞情' 등을 말할 때의 '진'자는 '자신의 진정성을 토로하라'는 것을 강조하는 노장 사유 혹은 양명심학 특히 태주학파泰州學派의 영향권에 있는 인물들의 문예사상과 밀접한 관련을 갖는 경우가 많다. 당연히 '진시', '진정' 등은 유가가 지향하는 '원이불노怨而不怒'의 절제된 정감 표출에서 벗어난 것에 해당한다. 도가를 숭상한 도연명이 '포박함진抱樸含眞'[69]을 통해 박과 진으로 자신의 삶을 규정하는데, 이 시점에서 유가와 도가의 '진'자에 대한 사용빈도와 의미 내용을 살펴보자.

유가는 주돈이周敦頤가 『태극도설太極圖說』에서 '무극지진無極之眞'이라 하여 '진'자를 통해 태극의 본질을 규명하는 것, 『중용』의 성誠을 주희가 '진실무망眞實無妄'[70]이라고 풀이하는 것, 『중용장구서』에서 주희가 노불을 이단시하면서 배척할 때 사용하는 '난진亂眞'[71] 등을 제외하면 '진'자를

사용하는 경우가 많지 않다. 사서四書에서는 『맹자』에 '진'자가 한 번 나오지만 맹자의 말도 아닌 것으로[72] 특별한 의미는 없다. 문질론의 관점에서 보면, 유가가 형용사로 사용한 '진'자는 일정 정도 '질質'에 가깝다. 이런 점에서 문질빈빈文質彬彬을 추구하는 유가는 예술론 관점에서 '진'자를 잘 사용하지 않는다.

이런 점에 비해 노장은 도의 본질이나 속성을 규명하거나[73] '진재眞宰', '진군眞君'을 비롯하여[74] '진인眞人'[75] 등과 같은 무위자연의 도를 체득하고 있는 이상적인 인간을 형용하거나 혹은 인간의 자연성, 진실성을 의미하는[76] 등 다양하게 '진'자를 사용하고 있다. 이런 점에서 다음과 같은 용례로 사용된 '진'자는 정조가 말한 진기의 '진'자를 이해하는 데 도움을 준다.

> 시는 대체로 '인정의 진실함〔인정지진人情之眞〕'과 감화의 자연스러움에서 나오니, 배우는 자가 시詩에 대하여 그 성정을 읊조리고 도덕을 함양 창달하면 자연히 감동하고 흥기하는 뜻이 있을 것이니, 이는 바로 증점曾點이 기수沂水에서 욕하고 시詩를 읊으며 돌아온다는 기상이다.[77]

유가가 '시언지詩言志'라는 관점에서 창작된 시가 '성정지정性情之正'을 표현했을 때 긍정적으로 이해하는 것을 참조하면 '인정지진'은 '성정지정'으로 바꾸어 이해할 수 있다. 즉 성정을 읊조리는 것은 도덕을 함양하고 창달하는 것과 관련이 있다. 정조가 말한 '진'자의 의미를 '성정지정'의 의미로 이해하면 정조의 의도에 맞는 해석이 된다고 본다. 아울러 순박함으로 되돌린다고 할 때 순박도 대부분 노장적 사유가 담긴 용어임에도 유의할 필요가 있다.[78] 군이 좋은 유가식으로 해석한다면[79] 일단 주돈이가 읊은 「졸부拙賦」 내용을 참조할 필요가 있다.

공교로운 자는〔교자巧者〕는 말을 잘하고 졸박한 자는〔졸자拙者〕는 침묵한다(…) 교자는 수고롭고 졸자는 편안하다. 교자는 남을 해치고 졸자는 덕을 베푼다. 교자는 흉하고 졸자는 길하다. 아! 천하사람들이 졸박한 마음을 가지면 형벌과 정령이 거두어지고 윗사람은 편안하고 아랫사람은 순종하여 풍속이 맑아지고 모든 폐단이 끊어지리라.[80]

주돈이는 졸박한 마음이 갖는 정치적 측면과 이풍역속移風易俗의 장점을 말하고 있는데, 졸박함의 효용성을 강조하는 이런 사유는 예악형정禮樂刑政을 통해 유가가 지향하는 인간상과 치국평천하를 이루고자 하는 의도[81]와 거리가 멀다는 문제점이 있다. 이런 점에서 주희가 「졸재기拙齋記」에서 말한 내용은 정조의 진의에 가깝다고 할 수 있다.

천하의 일은 이루다 할 수 없이 많지만, 그 이치를 궁구하면 하나일 뿐이다. 군자의 학문은 이 하나의 이치를 궁구하여 지키는 것이다. 궁구함은 그것을 하나에 통하고자 함이요, 지킴은 그것을 편안하고 견고히 하고자 함이다. 하나로써 공고하다는 것은 '졸'에 가깝게 하기 때문이다. 대개 사사로운 교묘한 지혜를 쓰는 바가 없이 오직 이치만을 따른다는 것이다. 그 말의 의미를 다하면, (동중서董仲舒가 말한) '그 마땅함〔=의리〕을 올바로 할 뿐 사리私利를 도모하지 않고 그 도를 밝힐 뿐 공을 계산하지 않는다'라는 것이니, 이 또한 '졸'일 따름이다.[82]

주희가 언급하고 있는 동중서가 '인자한 자는 그 마땅함〔=의리〕을 올바로 할 뿐 사리私利를 도모하지 않고 그 도를 밝힐 뿐 공을 계산하지 않는다'[83]라고 한 이 말은 이후 유학자들이 지향해야 하는 삶의 근본이 된다. 주희는 궁리적 측면에서 군자가 학문을 통해 지향하는 것을 교묘한 지혜를 쓰지 않고 이치를 따르면서 의리를 올바로 하고, 도를 밝힌다

는 것과 연계하여 졸의 긍정적인 의미를 밝혔다.

노장의 무위자연성 및 자연본성과 관련된 졸박함과 다른 차원에서 말해지는 졸, 즉 이익을 탐하면서 잔머리 굴리는 교와 대비되는 졸이 갖는 의리론적 측면과 예의염치를 알고 덕을 기른다[84]는 차원의 졸은 유학자들이 얼마든지 받아들일 수 있다. 따라서 정조가 말한 것을 문맥적 차원에서 본다면, 진眞, 박樸, 순淳 등은 노장적 사유로 사용된 것이 아니라 상대적으로 윤순 서풍이 갖는 '진기가 없어진 마르고 껄끄러운 병통'에 대한 되돌림 차원의 사유와 미의식을 회복하고자 하는 의도로 읽힌다. 즉 유가의 중화미학이 지향하는 온윤溫潤하면서도 맑고 순연純然한 마음이 담긴 서풍에 대한 지향을 말한 것으로 이해해야 한다. 결론적으로 말하면, 순박淳樸이나 진眞의 중화미학을 잘 표현한 '조맹부 서체〔촉체〕'가 갖는 의미와 연계하여 이해해야만 정조가 말하고자 하는 것을 제대로 이해하는 것이 된다.

아울러 조맹부 촉체와 관련하여 고려할 것은 조선조 서예가들의 조맹부에 대한 평가에는 긍정적인 평가와 부정적인 평가가 있다는 점이다. 전자는 강세황姜世晃[85]을 들 수 있고, 후자는 이서李漵 및 이광사李匡師를 들 수 있다. 후자를 좀 더 구체적으로 보면, 이서는 주로 왕희지를 중심으로 한 일종의 '서통관書統觀'[86] 입장에서 비판한다. 이광사는 동기창과 더불어 조맹부의 요야妖冶함은 서예의 도를 왜곡시켰다는 점에서 공자가 '방정성放鄭聲'하듯이 배척해야 한다고 말한다.[87] 이런 점을 감안하면 어떤 입장에서 이해하느냐에 따라 조맹부에 대한 평가는 달라진다. 즉 정조의 조맹부 촉체에 대한 강조는 순수예술론 차원에 국한하여 제기된 것만은 아니라고 본다. 정조가 윤순의 시체를 비판하면서 안평대군과 한호를 배우라 하면서 중화 서풍으로 되돌리고자 하는 의도에는 문체반정과 동일한 사유가 담겨 있다고 할 수 있다.

교리校理 박길원朴吉源은 이런 정조의 뜻에 공감하여 학궁學宮에 올릴

때 서법이 한쪽으로 기울어지는 경향을 엄금토록 진언하자 정조가 그것을 허락하였다.[88] 서예가 마음을 반영하는 심화란 점을 인정한다면 서법이 한쪽으로 기울어진다는 것은 결국 마음도 한쪽으로 기울어졌음을 의미한다. 이런 점은 두 가지 관점에서 접근할 수 있다. 하나는 당시 자유로운 서예 분위기와 흔히 말하는 정법을 준수하지 않음을 의미한다. 그것을 미학적 측면에서 보면 정正을 숭상하는 중화미학보다는 기질의 차이에 의한 편사偏斜를 추구하는 중화에서 벗어난 이른바 광견미학이 일정 정도 유행했음을 의미한다.[89] 이런 점은 과거시험 답안에서조차 서체가 문제가 되는 것으로 나타난다. 정조 21년(1797) 춘당대春塘臺에서 실시한 감제시柑製試에서 우수한 성적을 거둔 김명육金命堉을 시권試券의 자체字體가 바르지 않다고 하여 낙방시키는 사건이 일어난다. 이때 독권관讀卷官이었던 우의정 이병모李秉模가 다음과 같이 아뢴다.

> 김명육金命堉의 시권을 자세히 보니 염簾이 어긋나고 대對가 맞지 아니하여 정식程式에 크게 어긋날 뿐만 아니라 자체字體가 기울고 삐뚤어져서 글씨가 괴이함에 가까웠습니다. 그런데 신은 정신이 모두 나가서 혼동한 나머지 우등으로 매겼습니다. 지금 문체를 바로잡고 필법을 바로 하는 때를 당하여 이러한 시권은 결코 유생들에게 반시頒示할 수 없으니, 바라옵건대, 명하여 빼버리게 하고 신의 죄를 문초하소서.[90]

여기서 정식은 하나의 기준을 통해 고정된 형식을 모범으로 삼은 것인데, 과거시험의 서체는 중국뿐만 아니라 조선조도 흔히 관각체館閣體, 대각체臺閣體와 관련된 서체가 주로 사용되었다. 순수예술론 차원에서 볼 때 이런 정식의 서체는 서예의 자유로운 발전을 저해하는 문제점이 있다. 하지만 위정자의 입장에서는 국가 경영에 적합한 인재를 선발하는 과거시험용 서체로 관각체館閣體와 대각체臺閣體를 선호한 것은 반듯한

서체가 인간의 반듯한 자질을 반영하고 있다고 보았기 때문이다. 정조는 이병모李秉模가 답안 내용은 좋지만 글씨가 좋지 않아 급제자를 탈락시키겠다는 것을 윤허하고 그의 죄는 묻지 않았다. 효의 종착점인 '입신양명'의 시작이 되는 과거시험이 갖는 중대한 의미를 생각하면, 답안 작성 서체의 비뚤어지고 괴이한 것 때문에 낙방당한 것은 엄청난 사건에 속한다. 이처럼 과거시험 답안에서 서체를 문제삼는 것에는 이단 사유도 담겨 있다.

소설小說이 사람의 심술心術을 고혹시키는 것은 이단異端과 다를 바 없건만, 한때의 경박한 재자才子들 중에는 단기간에 터득할 수 있는 것을 이롭게 여겨서 부러워하며 흉내를 내는 자들이 많이 있다. 문풍文風이 비약卑弱하고 쇠퇴한 것이 제齊·양梁 지방의 화려하고 아름답기만 한 어구語句와 차이가 없으니, 이는 정성鄭聲이나 영인佞人과 같은 것으로서 성인聖人이 멀리 내친 바이다. 그러니 시험을 주관하는 사람들은 더욱 상세히 살펴서 내쳐야 할 것이다. 문체文體가 경박하고 화려한 자를 우등優等에 두지 않을 뿐만 아니라 필획을 삐뚤고 기울어지게 쓴 자에 대해서도 '필괴筆怪'라고 쓴다면, 몇 년이 되지 않아서 습속이 고쳐지는 효과가 있을 것이다. 문체는 다스림과 교화의 성쇠盛衰를 징험할 수 있는 것인 만큼 작은 일이 아니고, 마음이 바르면 필획도 바르게 되니, 또한 삼가지 않을 수 없다.[91]

서예의 경우는 특히 마음이 바르면 필획도 바르게 된다는 사유에서 출발하여 재단한다. 주희는 '대용大用으로서의 서예'는 전경傳經, 재도載道, 술사述史, 기사記事, 치백관治百官, 찰만민察萬民, 관통삼재貫通三才를 담아내는 것이고 '소용小用으로서의 서예'는 간편함과 자미姿媚함을 추구하다가 점차로 '참된 것을 잃어버리고〔실진失眞〕' '눈만 즐겁게 하는 것〔열목悅目〕'

을 아름답게 여긴다는 것을 말한 적이 있다.[92] 정조의 발언을 주희가
말한 서예의 용도에 적용하면 대용으로서 서예이어야 함을 강조한 것이
라 할 수 있다. 이에 정조는 각리閣吏나 관사官司를 쓰는 사서吏胥들의 글
씨를 지적하면서 교정토록 지시하고,[93] 당시 출간된 판각체板刻體에 깊은
관심을 갖고 바른 글씨체를 판각板刻하여 출간하라고까지 하였다.

> 『오경백선五經百選』을 판각板刻하려 하면서 주자소鑄字所에 명하여 관
> 영關營(평안도 감영)과 영영嶺營(경상도 감영)의 계서리啓書吏 중에서 글씨
> 를 잘 쓰는 사람 5명을 뽑아서 역마를 지급하고 올려 보내게 한 다음
> 정서淨書하여 간행하도록 하였다. 하교하기를 '근래 경박하고 거친 서
> 체는 사대부만 그런 것이 아니라 서리들이 장부帳簿에 쓰는 글자도 점
> 차 이를 흉내 내 법식에 맞지 않으니, 어찌 그들만의 잘못이겠는가
> (…) 영영嶺營의 계서리啓書吏가 홀로 옛 법을 지키면서 유속流俗에 휩
> 싸이지 않고 있으니 참으로 가상하다. 그 자획字劃이 전아典雅하고 충
> 실하며 참되고 소박素朴하여 하나의 체를 이루었으니 이 때문에 내가
> 취한 것이다.[94]

정조가 '경박하고 거친 서체'를 비판하면서 '자획字劃이 전아典雅하고
충실하며 참되고 소박素朴하여 하나의 체를 이룰 것'을 강조하는 것은 사
학邪學을 배척하고 정학正學을 세운다는 사유의 서예적 적용에 해당한다.

정조가 서체반정 사유에서 제기한 문제점과 의도를 오늘날 모필을 통
해 자신의 지식을 전달하거나 마음 표현을 하지 않는 정황에서 보면 잘
이해가 안 되는 점이 있다. 하지만 서예를 마음을 표현하는 예술이란
점에서 출발하여 운필 전후 과정에서 지경持敬을 강조하면서 수양의 한
단계로 이해하는 것 등을 참조하면 일정 정도 수긍할 수 있는 점이 있다.
특히 세도와 치도를 목적으로 하는 제왕인 경우는 더욱 그렇다고 할 수

있다. 이런 점에서 그 표본을 제시할 필요가 있는데 그 하나의 예로 정조는 안평대군을 거론하였다.

7
–

안평대군 이용李瑢 복관復官과 송설체松雪體 숭상

정조가 기교의 공졸을 문제 삼지 않고 경건한 자세를 유지하면서 고법을 통한 전아미를 강조하는 근저에는 유가의 중화미학을 지향하고자 하는 사유가 담겨 있고, 이런 사유에 입각한 당시 서풍에 대한 비판은 결과적으로 서체반정으로 이어진다. 정조는 앞서 육녕육무설에서 졸박하더라도 참된 기운은 그대로 있게 할지언정 공교롭게 하려다 기이함과 거짓됨만을 숭상하지는 말아야 한다고 하였는데, 이것은 특정한 서예가와 연계하여 이해할 수 있는 부분이 있다. 아울러 이런 점은 안평대군 서예를 찬양하면서 촉체를 익혀야 한다는 이른바 서체반정과 관련이 있다. 한국 서예사 입장에서 봤을 때 정조의 안평대군에 대한 평가는 조선조 서예의 큰 맥을 이해하게 한다.

우리나라의 명필로는 안평대군安平大君을 제일로 꼽을 수 있을 것이다. 안평대군은 낭미필狼尾筆로 백추지白硾紙에 글씨를 썼는데, 오직 한호韓濩만이 그 묘리를 깨달았다. 그러므로 우리나라의 서예가들이 모두 비해당匪懈堂(=안평대군)과 석봉石峯(=한호)의 문호를 벗어나지 않았다. 그러다가 고 판서 윤순尹淳이 나오자 온 나라 사람들이 쏠리듯 그 뒤를

따랐으니, 이에 서도가 한 번 크게 변하여 진기眞氣가 없어지고 점차 마르고 껄끄러운 병통을 열어놓게 되었다. 이제 서풍을 순박淳樸한 쪽으로 돌려놓고자 하는 바이니, 그대들부터 먼저 촉체蜀體를 익혀야 할 것이다.[95]

서체반정에서 반정의 한 예로 거론할 수 있는 것은 정조의 안평대군에 대한 평이다. 안평대군은 영종 정묘년(1747, 영조23)에 복관復官되고, 기묘년(1759, 영조35)에 장소章昭라는 시호가 내려졌는데, 이런 안평대군을 직접 높인 것은 정조다. 정조 15년 신해(1791) 2월 21일(병인)에 정단正壇에 배식한 사람은 32인으로 '안평대군 장소공 이용安平大君 章昭公 李瑢'을 제일 위에 놓는다.[96] 정조는 「안평대군 치제문」을 쓰기도 하는데, 서화에 대해 언급한 말만 보자.

필법은 안진경과 유공권의 근골로써 명성이 명나라에까지 알려졌으니, (중략) 단폭斷幅의 보배로운 서화가 후인들의 완상거리로 남았네.[97]

'단폭의 보배로운 서화'라고 한 이유는 안평대군이 계유정난癸酉靖難으로 인해 세조에게 죽임을 당한 뒤 안평대군의 서화작품도 함께 대부분 훼손되었기 때문이다. 이런 점은 정조가 안평대군의 서예를 평가한 다음과 같은 글에도 나타난다.

(상이 이르기를), "안평대군의 글씨가 국조의 명필 중에서도 으뜸이라는 것에 대해서는 다시 평할 필요조차 없다. 『사찬史纂』의 간본刊本도 그의 글씨인데, 결구가 고아하고 점획이 근엄하니, 강건하면서도 원활하고, 창건하면서도 아름다워, 종요의 해서와 채옹의 예서, 두 가지 장점을 실로 다 갖추었으니, 이는 또 그의 글씨 중에 특별한 한 가지 체이

다. 그런데 판목이 전해지지 않고 인본도 희귀하여 지금에 와서는 그 진귀함이 홍도鴻都의 경문같은 것만이 아니다. 내가 이 글자를 매우 좋아하여 새겨서 활자로 주조하고자 하나, 다만 글자가 제법 많이 모자라는데 보충하기가 어렵다" 하였다.[98]

조선조 역사에서 유명한 서화수장가인 안평대군은 주지하는 바와 같이 세조와의 왕위 다툼에서 패한 이후 그의 서화는 대부분 훼손되어 그의 유적은 거의 없게 되었다. 정조의 안평대군 서체에 대한 평은 어느 한 쪽에 치우침이 없어 적절한 조화를 이룬 중화미학을 지향한 것으로 이해된다. 이런 안평대군의 서체는 조맹부 서예와 매우 밀접한 관련을 갖는다. 조선조 제왕은 조맹부 서풍을 선호하였는데, 그 이유 중 하나는 조선조 제왕들이 주로 안평대군 서예 풍격을 따랐다는 것이다. 그 하나의 예를 이광사의 다음과 같은 발언에서 알 수 있다.

청지淸之(=안평대군)의 글씨는 수려하고 예쁘며 사랑스러워 재기才氣가 가장 우수하였으니, 마땅히 자앙子昻(=조맹부)과 함께 서로 높고 낮음이 없다. 그러나 자앙의 필법을 전적으로 원용하여서 속됨을 면치 못하였다. 또 청지는 귀공자로서 이 필법을 맨 먼저 창시하여 한 세대를 눈부시게 하였는데, 이로 말미암아 열조列朝의 어필이 모두 이 필법을 사용하니, 드디어 나라의 습속이 되었다.[99]

명대 이후 중국서예사에서 조맹부는 송의 황족으로서 원에 신하 노릇했다는, 이른바 '실절失節'했다는 점과 음유陰柔한 맛이 있는 연미姸媚한 서풍을 전개했다는 두 가지 점에서 많은 비판을 받는다. 청대 강희제가 정주이학程朱理學을 국가 지배 이데올로기로 삼으면서[100] 조맹부 서체를 선호한 점은 조선조 역대 제왕들이 조맹부 서체를 따른 점과 유사성을

강희제康熙帝, 〈증진중순장군동사산거시贈陳仲醇徵君東佘山居詩〉

강희제가 동기창董其昌의 「증진중순장군동사산거시贈陳
仲醇徵君東佘山居詩」를 쓴 것이다.

*釋文: 文伯頑仙儘自秉, 何須黃紙署名銜. 山開窈窕藏書洞, 徑鑿
荒榛避詔岩. 老衲或來煨椲柚, 橐駞嘗倩護松杉. 雖然豪氣屏除盡,
閒詠荊軻木是緘.

건륭제乾隆帝, 〈니금서사득속논泥金書四得續論〉

주회를 존경한 건륭제의 정치철학의 일면을 보
여준다.

*釋文: 朱子注子思此章, 直以爲必受命爲天子, 是亦
孟子之遺意耳. 予以爲後世之亂臣賊子, 未必非此言有
以啟之. 然此言非予(…)

송설松雪 조맹부趙孟頫, 〈귀거래사歸去來辭〉
조맹부가 도연명의 「귀거래사」를 행서로 쓴 것이다.

歸去來兮田園將蕪胡不歸
既自以心為形役奚惆悵而
獨悲悟已往之不諫知來者
之可追實迷途其未遠覺
今是而昨非舟遙遙以輕颺
風飄飄而吹衣問征夫以前路
恨晨光之喜微乃瞻衡宇
載欣載奔童僕歡迎稚子
候門三逕就荒松菊猶存
攜幼入室有酒盈樽引壺
觴以自酌眄庭柯以怡顏倚

송설松雪 조맹부趙孟頫, 〈증도가證道歌〉

證道歌
君不見絕學無為閒
道人不除妄想不求
真無明實性即佛性
幻化空身即法身
覺了無一物本源
自性天真佛五陰浮
雲空去來三毒水泡

「증도가」는 당대 승려 영가永嘉 현각玄覺의 시로서, 혜능慧能에게 선요禪要를 듣
고 하룻밤에 증오證悟를 얻는다. 이에 영가가 증도의 요지를 고시체로 읊은 시이
다. 조선조 초기에 많은 영향을 준 작품이다.

띤다. 하지만 건륭제는 동기창董其昌 서풍을 선호하기도 하여 그들의 서체가 조맹부 일색만은 아니었다. 조선조 유학자들은 조맹부를 '실절失節' 했다는 차원에서 비판하는 경우가 종종 있지만 대부분 왕희지 서풍과 쌍벽을 이루는 서예가로 평가했다. 중국과 한국에서의 조맹부 서예에 대한 차이점을 보여주는 대목이다. 조선조에서 조맹부 서예에 대한 존숭은 세종이 조맹부가 쓴 〈귀거래사歸去來辭〉 족자를 종친과 여러 신하에게 하사하였고,[101] 세조는 조맹부의 〈증도가證道歌〉 등을 인쇄하여 성균관에 보내도록 주자소에 명하고[102] 또 법첩을 만드는 데 조맹부의 서책을 바치는 사람에게 상 줄 것을 명한 것[103] 등은 이런 점을 보다 구체적으로 보여준다.

그럼 역대 행해진 안평대군 서체에 대한 평을 보자. 최항崔恒은 심화 및 '의인유예依仁遊藝'의 관점에서 안평대군을 평했는데, 이런 평은 일종의 '서여기인'적 사유에 해당한다.

> 내가 생각하기에 글씨는 마음의 그림이다. 마음이 바르면 붓도 바른 것이니 그 글씨를 보면 그 사람됨을 가히 알 수 있다. 대군은 영웅호걸의 자태로서 존귀함의 극치이지만, 이에 능히 담박함으로써 스스로를 지키어 선을 행하는 것을 즐거워하고 인仁에 의지하며 예藝에서 노닐었다.[104]

이밖에 율곡 이이의 동생인 이우李瑀는 안평대군은 호방하면서도 자유로운 맛이 있다[105]고 평했다. 이우는 글씨도 능했지만 한국과 중국의 서예가들에 대해 나름 견해를 피력하기도 한다. 중국의 경우 왕희지, 종요, 왕헌지, 당태종, 안진경, 장욱, 회소 등에 대해 평하고,[106] 한국의 경우 김생, 최치원, 영업, 안평대군과 같은 기존 서예가들에 대한 평을 한다. 자신은 '진과 당의 여러 뛰어난 서예가〔진당제군자晉唐諸君子〕'를 본받

고자 한 것을 피력하고 있다.[107] 이유원李裕元은 『임하필기林下筆記』에서 역대 유명서예가를 평했는데, 안평대군의 글씨에 대해서는 "늠름하여 마치 날아갈 듯한 기상이 있다"[108]고 평했다. 이서는 안평대군의 기운이 비등하는 이 같은 서풍에 대해 "문채가 나지만 기운이 위로 올라가는 느낌이 있다[문이부文而浮]"[109]라고 평했다. 신익상申翼相은 '용등봉무龍騰鳳舞'[110]한 점이 있다며 최상의 평을 했다. 다만 홍경모는 안평대군의 재고운일才高韻逸한 점은 천하에 묘절이지만 오래 살지 못해 송설의 철적을 벗어나지는 못했다고 평했다.[111] 성현成俔도 "안평의 글씨는 오로지 자앙子昻을 모방하였으나 그 호탕하고 굳셈은 서로 상하를 겨루었다. 늠름하고 날아 움직일 듯한 뜻이 있다"[112]고 하여 조맹부를 모방한 것을 말했다.

장유張維는 호귀豪貴한 환경에서 생장한 자가 서예에 정력을 쏟더라도 묘경에 제대로 나아간 적이 드물었지만 안평대군은 존귀한 출신인 왕자로 태어나 대군의 생활을 영위하였는데도 젊은 나이에 절묘한 서예의 경지를 보여 천하에 독보적獨步的인 존재가 된 것은 특이하다고[113] 말한 적이 있다. 재기가 충만했지만 계유정난癸酉靖難으로 인해 젊은 나이에 죽임을 당했기에 자신만의 서예 세계를 펼치지 못한 점을 인정하면, '조맹부 필적만을 원용하여 속됨을 면치 못했다'는 비판은 제한점이 있다고 할 수 있다.

조맹부는 "글씨를 배우는 것은 고인의 법첩을 완미玩味하는 데 있으니 그 용필의 법을 다 알면 곧 유익함이 된다"[114]고 하여 이른바 법고의식을 강조했다. 이런 점은 결국 서예의 중화미학을 견지하는 것으로 나타난다. 안평대군은 비록 조맹부 서체를 본받았지만 영웅호걸의 자태에서 나온 문채가 나면서 호일한 맛, 비동飛動한 맛을 담은 점은 조맹부와 다르다고 할 수 있다.

이상 본 바와 같이 정조는 안평대군 이용의 서풍을 어느 한쪽에 치우

침이 없이 적절한 조화를 이룬 중화미학을 지향한 것으로 평하면서 안평대군이 영향받은 조맹부의 촉체를 실현할 것을 강조하였다. 이런 점은 서체반정의 실질적인 내용에 해당한다.

8
–
나오는 말

유학자들은 '완물상지'는 부정하지만 '예술에 마음을 두더라도 자신의 감정을 적절하게 조절하여 마음을 수양하는 경지에 이르게 한다〔완물적정玩物適情〕'[115]라는 것은 긍정한다. 이런 사유에는 유가가 강조하는 '절도에 적중하는 마음 드러냄〔중절中節〕'을 강조하는 이른바 '중화中和미학'이 자리잡고 있다. 예술이 어떤 마음을 표현하고 담아내느냐 하는 것은 수양론과 매우 밀접한 관련을 갖는데, 문자를 기본으로 하는 서예가 예술로서 여겨진 결정적인 역할을 한 것은 양웅揚雄이 『법언法言』「문신問神」에서 말한 "글씨는 마음을 그린 것이다"[116]라는 '심화'로 인식하는 사유다. 문제는 어떤 서체를 통해 어떤 마음을 표현하여 그리는 것인가 하는 것인데, 유학자들은 중화를 표현하고 담아내는 마음일 경우 서예를 매우 긍정적으로 이해하였다. 즉 글씨 쓰는 것을 자신의 성정을 다스리는 수양의 한 방편으로 여긴 경우는 긍정적으로 본다는 것이다. 이런 점은 명대 항목項穆이 『서법아언書法雅言』에서 "유공권이 붓이 바르면 일도 바르다고 했는데, 나는 사람이 바르면 글씨도 바르다고 말한다"[117]라고 한 말에 잘 나타난다. 결론적으로 서예는 한 개인의 내면의 덕성을 상징하

고 기상을 드러낸다는 사유로도 나타난다.

　이런 점에서 국왕이 행하는 회화와 서예는 다른 차원에서 이해한 것을 볼 수 있다. 앞서 본 바와 같이 국왕의 회화에 대한 것은 일단 부정적인데, '왕의 서예〔어필御筆〕'에 대한 것은 무조건 부정적으로 보지 않았고 오히려 긍정적으로 여긴 면이 있다. 국왕이 쓴 글은 내용으로 보면 시와 유〔諭 : 신하에게 내리는 깨우침의 말〕, 사〔賜 : 신하에게 선물로 하사하는 글〕, 제문, 전〔箋 : 부전지附箋紙〕, 소비〔疏批 : 신하가 올린 상소에 대한 대답〕, 잠명〔箴銘 : 삶의 지침이 되는 경계의 말〕, 서간, 서문, 발문 등에 나타나는데, 이 가운데 '시'나 '유', '사', '잠명' 등에는 국왕의 평소 생각과 정치적 이념이 담겨 있다는 점에서 어필 가운데 중요한 의미를 지닌다.

　회화와 달리 서예를 차별화하여 이해한 것에는 다 이유가 있다. 전통적으로 유가는 예술이 정치, 교육, 윤리와 매우 밀접한 관련이 있다고 보았다. 『서경書經』「순전舜典」에서 "시는 뜻을 말한 것이다",[118] 『예기禮記』「악기樂記」에서 "악樂은 윤리와 통하는 것이다", "성음의 도는 정치와 통한다"[119]라고 하는 것들은 이런 점을 잘 말해주는데, 이런 점에서 서예도 예외가 아니었다. 서예의 기본이 되는 문자에 대해 허신許愼은 『설문해자說文解字』 서문에서 "문자는 경서와 예술의 근본이고 왕이 정치하는 것의 시작이다"[120]라고 하였다. 항목은 『서법아언書法雅言』에서 한걸음 더 나아가 제왕의 경륜經綸과 성현의 학술은 모두 이 같은 문자예술인 서예를 통해 이루어진 것이며, 이에 서예의 공능은 교육과 정치 및 경전을 돕고 보위하는 것에 있다[121]고 하였다. 이런 점에서 서예는 회화와 달리 그 공능면에서 차이가 나는 것으로 여겼고, 특히 서예가 어떤 마음을 담아 표현하는가 하는 것은 때론 국가를 다스리는 정치, 교육 등과 밀접한 관련을 갖는 것으로 이해하기도 하였다. 조선조 제왕 가운데 이런 점을 가장 뚜렷하게 보여주는 것은 정조이다. 그런 정조의 서예인식 및 그것과 관련된 정치성향을 살펴보았다.

당태종 이세민이 왕희지 서예를 '진선진미盡善盡美'라고 하여 최고로 평한 이후 왕희지는 서성書聖으로서 존숭된다. 이세민이 왕희지를 극도로 추앙한 것에는 단순 왕희지 서체가 갖는 아름다움이란 의미 이외에 왕희지 서체에 담긴 중화미학 차원의 마음 드러냄과 관련된 정치적 측면이 강하게 담겨 있기 때문이다. 즉 어떤 서체가 유행하느냐에 따라 그 시대의 풍습이 결정되고, 그 풍습은 정치의 득실과 밀접한 관련이 있다는 말이다. 당대 목종穆宗이 유공권이 글씨를 잘 쓰는 이유를 묻자 유공권이 '마음이 바르면 붓도 바르다'라고 대답한 것이 '붓으로 군주의 잘못된 정치를 간한' 이른바 '필간筆諫'〔즉 목종 당신이 글씨를 잘 쓰지 못한 것은 마음이 바르지 못한 것이고, 그 마음이 바르지 못하기에 정치를 잘못한다는 것을 우회적으로 간한 것〕에 해당한다는 것은 이런 점을 상징한다. 물론 이런 점은 극히 제한된 부분일 수도 있지만, 서예가 마음을 표현한 것이란 점에서 본다면 일정 정도 타당성을 지닌다.

이런 점에서 조선조에서 문체반정文體反正을 말한 적이 있는 정조가 아울러 글씨의 서체가 갖는 풍기의 부정적인 측면을 경계하여 서체반정書體反正을 도모한 것을 떠올릴 필요가 있다. 정조가 서체반정을 도모한 것은 당시 대표적인 서예가인 윤순尹淳이 '미전米顚'이라 일컬어진 개성이 강한 미불米芾의 행서 서풍을 즐겨 써서 당시인들에게 영향을 준 것과 일정 정도 관련이 있다. 동양미학에서 '전顚'은 '광狂'과 더불어 자신의 감정을 자유롭게 때론 무절제하게 표현했다는 의미가 담겨 있다. 이런 '전'이나 '광'은 모두 '유과불급有過不及'의 서풍을 상징하는 것으로, '무과불급無過不及'의 중화를 벗어난 서체에 속한다. '전'은 서예사적 의미로 본다면 중화미학의 대표격인 왕희지王羲之 서풍이나 송설체松雪體인 조맹부趙孟頫의 서풍에서 벗어난 서체를 운용했다는 의미가 담겨 있다. 이에 정조는 온 나라 사람들이 윤순과 같은 사람의 필체를 따라 써서 참모습을 잃어버려 경박스럽다고 개탄하고 개국 초 안평대군安平大君〔=이용李瑢〕과 한석

봉韓石峯[=한호韓濩]의 순정醇正한 서풍으로 돌아갈 것을 촉구한다. '필체가 참모습을 잃어버려 경박스럽다고 한 것'은 글씨를 통해 당시 풍속을 진단한 것이다.

이같이 글씨의 중요성을 국왕차원에서 도모한 대표적인 인물인 정조의 '바른 것으로 되돌린다는 '반정反正[=返正]'의 핵심에는 주자학에서 강조하는 '존천리, 거인욕存天理, 去人欲'을 중심으로 한 중화미학이 자리 잡고 있다. 정조는 이처럼 '심정즉필정' 차원에서 전아典雅하면서도 돈실敦實하고 원후圓厚한 서체를 강조하고 풍기를 문란하게 하는 이른바 윤순 서풍과 관련된 광견狂狷 경향의 서풍 및 서체를 비판하였는데, 이런 비판에는 이른바 '문이재도'의 사유를 서예에 적용한 이른바 '서이재도書以載道' 정신이 담겨 있다. 정조처럼 당시 유행하는 글씨를 풍기의 문란 여부와 관련지어 이해한 것은 그만큼 글씨가 갖는 '심화'적 요소와 그것이 갖는 정치적 의미를 강조한 것이다.

제 11 장

유재裕齋 송기면宋基冕 :
구체신용舊體新用 지향의 서예미학

1
—
들어가는 말

유가가 지향하는 인간 중 하나는 군자이다. '군자불기君子不器'로 일컬어
지는 군자는 예악사어서수禮樂射御書數라는 육예六藝를 습득해야 한다. 이
러한 군자를 다른 식으로 말하면 지·덕·체를 겸비한 인간 혹은 이성과
감성을 아울러 겸비한 인간을 의미한다. 유가는 이성을 중시했지만 그
것 못지않게 감성을 아울러 강조했다. 『논어』「태백泰伯」에서 공자가
"시에서 흥기하고, 예에서 서고, 악樂에서 이룬다"[1]라고 한 것과 『논어』
「술이述而」에서 "뜻은 도에 두고, 덕에 근거하며, 인에 의지하고, 예에서
노닌다"[2]라고 한 말은 그것을 단적으로 말해준다. 이런 사유는 보다 구
체적으로 시詩는 물론 거문고와 서화書畫 등을 통해 즐거움을 얻고 심성
心性을 도야陶冶하며 더 나아가 그것을 통해 천인합일을 추구하는 것으
로 나타났다. 특히 서예는 다른 어떤 예술 장르보다도 쉽게 접할 수 있
으면서도 서양예술과 다른 동양예술의 특징을 보여준다. 우리는 이런
점을 구체신용舊體新用을 주장한 유재裕齋 송기면宋基冕(1882~1956)[3]에서도
확인할 수 있다.

2

—

구체신용舊體新用과 경세론經世論

한국서예사적으로 볼 때도 의미 있는 인물인[4] 송기면宋基冕은 망국의 통한과 민족 분단의 아픔을 겪은, 격동기의 현대사를 살고 간 인물이다. 송기면은 늘그막에 살고자 한 삶을 읊은 「만보晚步」에서 자신의 처한 삶의 공간과 그 시대변화를 말하고 있다.

> 드넓은 들녘에 이엉을 지은 집이 있다. 방안에는 하나의 침상이 놓여 있고 거기서 생활을 하지만 쌓아 놓은 서적은 만권에 가깝다. 약초는 적계籍溪의 뜰에 널려 있고 채소는 광천廣川의 후원에 무성하다. 주인은 태어나면서부터 엉뚱한 데가 있어 세간의 이야기를 달갑게 여기지 않고 힘쓰고 싶은 것이라면 육예六藝의 숲이요, 엿보고 싶은 것이라면 공자孔子의 담이었다. 그러나 가난과 질병으로 꼴이 아니어서 머리털은 흐트러지고 학문은 오히려 거칠었는데, 나라가 망하게 되니 더욱이 가르침은 창광猖狂에 이르렀다.[5]

송기면은 넓은 호남의 김제 평야에서 세속과 일정한 거리를 두면서 소박한 삶을 영위하고자 했다. 지친 심신이지만 항상 학문에 뜻을 두고 만권에 가까운 서적을 통해 옛 성인을 만나고자 했다. 특히 공자를 만나고자 했으며, 시간 나는 대로 서예 등과 같은 육예의 숲을 거닐고자 했다. 그런데 통탄할 만한 것은 나라가 망해버렸고 또 이런 성현의 말씀과 가르침이 제대로 실천되지 못하는 미치광이처럼 변해버린 현실이다.

왜 이런 현상이 벌어졌을까? 시대는 변해 임금과 백성의 관계가 상고

시대와 같지 않았다. 사세事勢의 추이는 상고 시대에 임금을 높이 받들고 백성을 중히 여겼던 '존군중민尊君重民'의 정치는 간데 없고 임금만 드높고 백성이 경시되는 '군존민경君尊民輕'의 정치로 변해버렸다. 근대에 이르러서는 그것이 다시 한 번 변하여 공화정치의 세상으로 변하였다. 특히 도덕보다는 이익을 탐하는 세상이 되어버렸다. 송기면은 이런 변화된 현실을 어떻게 치유할 것인가를 고민하였다. 사세事勢의 추이에 의해 변화된 현실에서 개인의 사적 이익과 공적 이익이 상충되는 점을 어떻게 해결할 것인가? 옛 것만을 불변의 진리라고 여기고 그대로 따를 것인가 아니면 새로운 것만을 추구할 것인가? 그것도 아니면 시중時中 차원의 권도를 취할 것인가? 이런 다양한 사유는 그의 경세론으로 나타난다.

송기면은 「병중산필病中散筆」에서 태극음양太極陰陽과 이기理氣를 논한 글에서 다음과 같은 것을 말한 적이 있다.

본체本體 가운데 유행流行이 갖춰져 있고 유행 가운데 본체가 존재한다. 이 때문에 선현先賢[=이이]이 이통기국설理通氣局說을 말하게 된 것이다. 그렇다면 남당南塘 한원진韓元震의 인물성편전설人物性偏全說은 도道의 일원만수一原萬殊의 분계를 보지 못한 것으로 생각된다. 인의예지仁義禮智는 본성으로서 기氣의 주재가 되며 허령虛靈한 지각知覺은 마음으로서 리理가 탑재되어 있다. 리理가 아니면 기氣는 근저를 얻을 수 없고 기가 아니면 리는 의지할 데가 없다. 리와 기는 묘합妙合과 혼륜渾淪한 가운데 선후先後와 종시終始가 없으나 원래 서로 떠나지 않는다. 혹 이에 집착하여 빈주賓主로 나누지 않고 갑자기 심성心性을 하나로 삼고 도리어 혼륜한 가운데 리理는 리理대로 기氣는 기氣대로 존재하여 뒤섞이지 않는다는 사실을 알지 못한 것이다. 명도明道 정호程顥 선생의 "본성만을 논하고 기질氣質을 논하지 않으면 완벽하지 못하고, 기질만 논하고 본성을 논하지 않으면 밝지 못하며, 이를 둘로 나누어 보면

옳지 못하다"는 가르침은 바로 이 때문이다.[6]

송기면의 이런 논의는 주지하는 바와 같이 율곡栗谷 이이李珥의 '이통기국理通氣局' 사상을 그대로 이어받은 것이다. 여기서 리와 기의 묘합과 혼륜의 적극적 측면은 송기면 경세론의 형이상학적 근거를 제공한다. 송기면은 리理라는 체體와 고古를 무시하지 않으면서 기器라는 용用과 금今을 적절하게 조화시켜 변화된 현실의 다양한 문제를 수시득중隨時得中의 차원에서 해결하고자 했다. 송기면처럼 깨어 있는 지식인이라면 현실의 문제를 도외시하지 말고 사세事勢의 상황에 맞는 적절한 해결 방법을 모색해야 할 것이다.

그러면 송기면 사상의 핵심인 구체신용舊體新用이 갖는 의미를 규명해 보자. 구체신용에서 '신'을 문제삼는 것은 사세에 의해 변화된 현실 상황에 대한 대응 방안을 찾기 위한 것이다. 어떤 상황에 처했을 때 그것을 극복할 수 있는 방안으로 크게 세 가지를 들 수 있다. 하나는 전통을 모두 통째로 부정하고 새로운 것에만 의미를 부여하는 것이다. 즉 고를 무시하고 금만을 존중하는 입장이다. 이 경우 자칫하면 그 동안 자신 삶의 근거가 되는 뿌리가 송두리째 부정되는 일종의 문화허무주의에 빠질 수 있다. 다른 한 가지는 옛 것만이 진리라는 인식에서부터 출발해 현실의 가변적 상황성을 부정하는 입장이다. 수구守舊적인 이 방식은 변화된 현실을 능동적으로 대처하지 못한다는 한계가 있다. 마지막으로 옛 것을 체로 하고 새로운 것을 용으로 하면서 고와 금의 묘합을 꾀하는 것을 들 수 있다. 흔히 말하는 동도서기東道西器나 중체서용中體西用 등은 정도 차이는 있지만 이런 입장을 반영하는 것이다. 이에 송기면은 구체신용을 말하면서 마지막 입장을 따랐다.

새롭게 한다는 것은 옛 것으로써 본체를 삼고, 옛 것은 새로운 것으로

써 작용을 삼는 것이다. 본체가 보존되어 있음으로써 그 작용이 무궁한 것이다. 다시 말하면 새롭게 한다는 것은 옛 것을 계승함이니, 유신維新이란 옛 것을 계승하여 새롭게 함을 말한다. 이 때문에 그 옛 것을 개혁하되 옛 것에서 벗어나지 않고, 새로움으로 나아가야 그 새로움은 무궁하게 된다. 개혁하되 옛 것에서 벗어나지 않은 것은 유신의 본체가 되는 것이다(…) 옛 것이 아니면 새롭게 할 수 없으니, 옛 것이란 새롭게 진작할 수 있는 터전이다. 새로움이 아니면 옛 것을 계승할 수 없으니, 새로움이란 옛 것을 개혁하는 길이다. 옛 것에 집착하여 새롭게 진작하지 않으면 해이解弛하여 무너지게 되어 옛 것을 보존할 수 없고, 새로운 것만을 쫓아 옛 것을 계승할 줄 모르면 종횡으로 분산되어 그 새로움을 잘 마무리 할 수 없다(…) 옛 것에 얽매어 새로운 사실을 알지 못하는 것은 작용이 없는 본체요, 옛 것을 벗어나 새로운 것으로 나아가는 것은 본체가 없는 작용이다. 아, 본체와 작용은 서로를 필요로 하는 것이다. 이것이 바로 유신의 도이다.[7]

송기면은 체용론을 적용하여 고와 금의 문제를 구와 신의 개념을 통해 말하고 있는데, 고와 금 가운데 어느 하나 소홀히 할 수 없다고 말하여 전통 존숭과 개혁이란 두 가지 과제를 구체신용의 방식으로 풀고 있다. 하지만 이 글 제목이 「유신론維新論」인 것을 음미하면, 이 글은 송기면이 변화된 상황에서 결국 유신하는데 어떤 방식으로 하면 되는가에 대한 답으로 이해된다. 유신하고자 해서 고를 무시해서는 안 된다는 것이다.

고와 금, 체와 용의 묘합을 꾀하는 이런 송기면의 입장은 시세時勢 혹은 사세事勢가 달라진 시대에 관한 인식의 결과물이다. 즉 송기면이 처한 현실이 기존의 경세에 의해 혹은 정치에 의해 안정적으로 잘 다스려진 상황이라면 신新을 고민할 필요가 없었을 것이다. 이에 송기면은 시세時

勢 혹은 사세事勢가 달라진 상황을 구체적으로 '불변으로서의 상법常法(= 경經)과 방편으로서 권權'을 관련지어 다음과 같이 말한 적이 있다.

경經이란 떳떳한 법이요 바른 도로 정해진 이치이다. 정해진 이치, 바른 도, 떳떳한 도라고 하지만 이를 고집할 수 없고 바꾸지 않을 수 없는 것은 무엇 때문인가. 시세時勢가 다르기 때문이다. 시간에 따라 처지가 바뀌면 그에 따라 그 사세事勢의 귀추 또한 바뀌기 마련이다. 떳떳한 법에 얽매이고 바른 도에 얽매이고 정해진 이치에 얽매여서 이를 융통성 있게 처리할 바를 알지 못하면, 떳떳한 법은 그 떳떳함을 얻지 못하고 바른 도는 그 올바름을 얻지 못하고, 정해진 이치는 그 정해짐을 얻을 수 없을 것이다. 그렇게 되면 어떻게 그 참다움을 얻었다고 말할 수 있겠는가. 이 때문에 권도權道라 하는 방편이 있는 것이다.[8]

송기면의 기본적인 태도는 시세時勢가 달라졌다는 점을 인정하는 것이다. 아무리 경에 해당하는 떳떳한 법, 바른 도, 정해진 이치라고 해도 시세에 따라 변화해야 한다고 본다. 권도가 지향하는 바는 시세에 맞는 '융통성(=通)'에 있다. 융통성에는 시세가 달라진 상황에서 취할 수 있는 바람직한 방법이 무엇인가 하는 것이 담겨 있다. 그것은 군주와 백성 간 소통의 문제 및 다스림의 형평성과도 관련이 있다. 이에 송기면은 변화된 시세에 맞는 융통성 즉 권도를 강조하였다.

권도란 물건에 비유하면 저울추를 맞추는 것이 바로 이것이다. 무게를 재는 것은 한 번에 되는 것이 아니다. 물건을 얹어놓고 가늠하고, 헤아리고 그 숫자를 조정하여 그 평형을 잃지 않는다면 물건의 무게는 조금도 오차가 없을 것이다. 이를 이름하여 권도라 한다. 그렇게 해서 가장 알맞은 평형을 얻으면 권도權道 가운데 또한 경도經道가 있기 마련이

다. 그러면 그것 또한 떳떳한 법이요 바른 도이고 정한 이치이다. 이는 또렷한 한계를 짓고 결단함이 있어야 한다. 결단한 것에 그만둘 수 없는 것이 있는 것은 비록 그 추를 이리저리 옮기더라도 추구한 것은 오직 평형을 얻을 뿐이다. 일찍이 떳떳한 법을 무너뜨리지 않고 바른 도에 위배되지 않으며 정한 이치를 버리지 않고서도 경도와 더불어 체용이 된 것은 오직 권도이다.[9]

권도는 권모술수의 권도가 있을 수 있다. 송기면이 말하는 권도는 권모술수와 같은 기회를 엿보는 부정적인 권도가 아니다. 송기면은 경도와 권도를 체용體用적 차원에서 접근했다. 그것은 경도經道와 다름없는 수시처중隨時處中의 시중時中 차원의 권도다. 이 같은 시중 차원에서 권도의 핵심은 형평성이다.

시중으로서 권도와 관련된 구체신용을 말하는 송기면이 특히 관심을 갖는 것은 의義와 이利에 관한 견해이다. 공적 개념으로서의 의와 사적 개념으로서의 이는 전통 유학에서는 서로 대척 관계에 있는 개념이다. 공자의 '견리사의見利思義'와 함께 맹자가 양혜왕에게 "왕께서는 어찌 반드시 이익을 말하십니까. 또한 인과 의가 있을 뿐입니다"[10]라고 한 말은 유명하다.

송기면은 일단 기본적으로 무엇이 의義이고 무엇이 이利인지에 관한 기본적인 틀을 부정하지는 않았다. 하지만 그렇다고 의와 이를 서로 합치될 수 없는 대척적인 것으로만 보지 않았다. 의와 이는 서로 상황에 따라 의미가 달라질 수 있다는 점을 강조하였다. 주어진 상황에 따라 그것을 분별하는 일종의 유신적 태도를 견지한 것이다. 우리는 여기서 송기면의 유신적 태도에 주목할 필요가 있다.

정의에 상반된 이익은 '의롭지 못한 이익'이며, 정의와 조화를 이루는

이익은 어느 경우에서든지 '정의의 이익'이 아닌 것이 없다. 의롭지 못한 것은 소인이 따르고, 어느 경우에서든지 '정의의 이익'은 대인이 따르는 것이다. 소인이 소인일 수밖에 없는 것은 그들의 견해가 작기 때문이기에 그렇게 따르는 것이다. 대인은 그와 같지 않고 의리의 타당한 바를 보고서 순리대로 따를 뿐이다.[11]

정의에 대한 견해는 다양할 수 있다. 송기면은 정의에 상반된 이익과 정의에 합치된 두 가지 이익에 대해 논했다. 소인의 견해가 작다는 것은 결국 자기만의 이익을 취하기 때문에 그렇다. 송기면이 강조하는 것은 의리가 타당한 것을 보고서 순리에 따른다고 하는 것이다. 그렇다면 그것이 과연 무엇을 의미하는 가에 대해 다음과 같은 답을 내놓았다.

무엇을 순리대로 따르는 것이라 말하는가. 반드시 익히 강론하고 반드시 정밀하게 선택하여 그 본원을 고갈시키지 않고 그 물줄기를 막지 않아 이익의 본원이 나에게 흘러나와 그 이익의 물줄기가 타인에게 두루 입혀지는 것이다. 위대하다 이익이여! 그것은 '정의의 창고'라고 하겠다.[12]

순리대로 따른다는 것은 결국 나의 이익이 곧 타인의 이익이 되는 이타적 행위 실천이며 그것이 바로 정의로운 행동이다. 순리를 따른다는 것은 고정된 불변의 틀을 고집한다는 것이 아니다. 나의 이익과 타인의 이익이 함께 할 수 있는 상황 속에서의 적의適宜한 행위와 시중 차원의 권도의 다른 모습이다. 이에 송기면은 이익에 대해 두 가지 경우를 말하였다. 하나는 개인적 차원의 이익과 관련된 것이고 다른 하나는 다수의 이익과 관련된 경우다. 먼저 개인적 차원의 이익과 관련된 말을 보자.

그렇다면 익히 강론하고 정밀하게 선택하기를 어떻게 해야 할 것인가. 해로움이란 이익의 도둑이다. 해로움을 없애는 것이 곧 이익을 낳는 것이다. 하루로 보면 해롭지만 백일의 이익이 되는 것이면 나는 그 이익을 키워나갈 것이다. 그러나 하루가 이롭더라도 백일의 해로움이라면 나는 곧 그 해로움을 없앨 것이다. 백일의 이익을 취하여 하루의 해로움을 보완한다면 이익은 보존되고 해로움은 없어질 것이며, 하루의 이익을 버리고 백일의 해로움을 막는다면 해로움은 사라지고 이익은 생길 것이다.[13]

'소탐대실小貪大失'이란 말이 있다. 초점을 어디에 맞추냐 하는 것은 적의함을 따지는 시중차원의 행위와 관련이 있다. 잠깐 주어지는 조그마한 이익에 급급하지 말고 결국 원대한 틀에서 무엇이 진정한 큰 이익을 주는지 정밀하게 판단하라는 것이다. 그럼 다수의 이익과 관련된 언급을 보자.

한 사람에게서 나와 많은 사람에게 공급할 수 있는 것이라면 나는 그것을 권장하여 키워나아가겠지만 일시에 축적할 수 있으나 오랜 폐단으로 흐를 소지가 있는 것이라면 나는 그것을 버릴 것이다. 한 사람에게는 이익이 되지만 많은 사람에게는 해로운 것이라면 나는 또한 그것을 없앨 것이다. 한사람에게는 해롭더라도 많은 사람에게 이롭다면 나는 또한 그것을 키워나아갈 것이다. 한 번 열고 한 번 닫고 한 차례 풀어주고 한 차례 당기면서 융통성 있게 천하의 이익을 말함에 익숙하지 않는 것이 없고, 천하의 이익을 택함에 정밀하지 않은 것이 없으니, 천하사람들로 하여금 고르게 그 혜택을 더하게 해야 그 법이 모든 후세에 족히 남길 수 있다. 드넓도다 이익이여! 참으로 그것은 '정의의 창고'라고 하겠다.[14]

송기면의 관심은 천하의 이익에 있다. 상황에 맞게 융통성 있는 사고를 발휘하여 천하 사람들이 다 함께 그 혜택을 누리는 것을 추구한다. 나 자신에게는 손해가 올지언정 다른 많은 사람에게 이롭게 하는 것을 강조한다. 송기면이 강조하여 말하는 상황에 적의適宜한 공정한 행위의 결과물로서의 '정의의 창고'가 바로 이것이다. 송기면은 이러한 이타적 시중 행위를 독특하게 인仁과 연결하여 말하기도 하였다.

> 의리와 사익이 경쟁 관계에 있으면 서로 반목이 생기고, 서로 조화를 이루면 모두가 함께 이루어진다. 작은 것을 추구하고자 큰 것을 모르게 되면 서로 반목이 생기고, 큰 것을 추구하여 작은 것을 생각지 않으면 모두가 함께 이루어지는 것이다. 사람의 공정한 마음에 근본하여 유익함이 모든 사람에게 두루 입혀지는 것을 가리켜 인仁이라 이름한다.[15]

송기면은 공자가 말한 인을 공공의 이익이란 관점에서 독특하게 풀이하고 있다. 송기면이 말한 공정한 마음에 근본하여 그 유익함이 모든 사람에게 두루 미치게 해야 한다는, 인仁의 실천을 강조하는 이러한 사유는 한 개인에게도 적용되는 덕목이기도 하지만 시대를 불문하고 공직자가 반드시 취해야 할 바람직한 태도이기도 하다. 송기면은 사세에 의해 변화된 현실 상황에 대한 대응 방안으로 구체신용舊體新用을 주장했다. 그것은 시대 상황에 적의한 시중 차원의 이타적 인의 정신을 강조한 것이다. 이러한 구체신용의 궁극적 관심은 애민의식과 위민의식에 있다.[16]

이처럼 구체신용을 강조하는 송기면은 망국의 현실에서 서예를 통한 존양存養 성찰省察의 공부를 제시하면서 바람직한 서예에 대한 견해를 피력한다.

3
—
「필부筆賦」에 나타난 서예론

송기면은 망국의 통한을 겪고 아울러 민족 분단의 아픔을 겪은, 격동기의 현대사를 살고 간 인물이지만 드넓은 전라북도 김제 평야에서 도연명陶淵明의 심원心遠적 삶을 살고자 했다. 국화와 학을 벗 삼아 즐기면서 자연의 순리에 따르고자 하였다.

구득수연방요교構得數椽傍蓼橋:	여뀌 다리 곁, 서까래 몇 개 엮은 집에
분분진려차중소紛紛塵慮此中銷:	어지러운 세상사를 여기서 삭인다.
임간로숙시행편林間路熟時行遍:	숲 사이 익숙한 길 때로 거닐고
권리년심세몽요卷裏年深世夢遙:	책 속에 나이 드니 세상 꿈 멀어지네
가애한화지만절可愛寒花持晩節:	만절 지켜온 국화 사랑하고
편린독학불층소偏燐獨鶴拂層霄:	하늘에 높이 나는 학이 어여쁘다.
원래오도무방체元來吾道無方體:	원래 우리 도는 일정한 곳 없어
순리자응수처요循理自應隨處饒:	이치를 따르면 저절로 어디서나 넉넉하리.

— 『유재집裕齋集』 권1 시詩, 「제요교정사題蓼橋精舍」

이런 송기면의 곁에 항상 함께 있었던 것은 서예였다. 송기면은 짧은 글이지만 「필부筆賦」를 써서 필법筆法과 필의筆意가 무엇인가를 밝히며 이론과 실기를 겸비한 선비로 일생을 살았다. 송기면이 지은 「필부筆賦」는 서예가 무엇인지를 '부賦'라는 형식을 통해 말한 것이다. 「필부筆賦」의 서문을 보면 왜 송기면이 「필부筆賦」를 썼는지, 그리고 자신의 서예세계를 확립하는 데 누구의 영향을 받았는지 알 수 있다. 일단 「필부筆賦」의

서문에 해당하는 내용을 다음과 같은 세 가지 단락으로 나누어 그 의미를 살펴보자.

1) 필筆이란 어떤 일을 서술하여 기록하므로 '술述'이라 하고, 또 만물의 형상을 모두 들어 표현할 수 있기에 '필畢'이라고도 한다. 실학에 뜻을 둔 선비가 서술하고 표현할 바를 모두 알면 그것으로 족하다. 굳이 아름다움을 취하는데 현혹되어 뜻을 잃어버리는 일이 없어야 한다. 2) 그러나 글씨 또한 육예六藝의 하나로서 처음 붓을 잡을 때에는 필법을 용납하지 않을 수 없다. 필법이 갖추어지지 않으면 쉽게 방탕하여 거칠어지게 된다. 3) 나에게 배우는 자들이 내가 옛사람의 필의筆意를 조금 안다고 생각하여 가끔 필법筆法을 물어왔다. 그들에게 하나 하나 대답하기가 어려워서 이에 일찍이 석정石亭(=이정직李定稷) 선생에게 들은 바로써 유희 삼아 고부古賦를 모방하여 밝히는 바이다.[17]

우선 1)을 보면 「필부」는 송기면의 스승인 석정 이정직에게 들은 바를 유희 삼아 기록한 것이라고 하는데, 이런 송기면의 말은 공자가 '술이부작述而不作' 했다는 식의 겸손한 말로 들린다. 송기면은 「석정 이 선생의 영전에」라는 시에서 이정직에 대해 다음과 같이 노래했다.

원추고인학遠追古人學 : 멀리 옛 사람 학문 따르고
문시서수진文詩書數盡 : 문장, 시, 서예, 수에 조예 깊어
애호일하독愛好一何篤 : 어떻게 그처럼 좋아하셨소.
골골칠십년矻矻七十年 : 70 평생 변함없이
추심저소욕抽心抵所欲 : 마음 다해 원하는 바 이루고자
문왕한창려文主韓昌黎 : 문장은 한퇴지[=한유]를 주로 하였고
시종두공부詩宗杜工部 : 시는 두보를 종주로 삼았고

서법왕우군書法王右軍 : 서예는 왕희지를 본받아

백중앙천고伯仲仰千古 : 백중지세로 천고에 숭상받았는데

취중서여수就中書與數 : 그 중에 서예와 수는

연구자성습演舊自成習 : 옛 것을 펼쳐, 스스로 익혀 왔네.

— 『유재집』 권1, 「곡석정리선생哭石亭李先生」

이정직은 서예에 조예가 깊었는데 특히 왕희지를 본받았다고 한다.
당대唐代 손과정孫過庭의 『서보書譜』나 명대明代 항목項穆의 『서법아언書法

석정石亭 이정직李定稷, 행서 〈오언배율五言排律〉
서화에 재능을 보였던 이정직은 매천梅泉 황현黃玹, 해학海鶴 이기李沂와 함께 호남의 삼
재三才로 일컬어졌고, 특히 전북 김제 서예의 맥을 형성하였다.

雅言』에서 말하는 것을 빌리면, 왕희지는 유가의 중화미中和美를 실천한 대표적인 서예가로 평가받는 인물이다. 송기면은 이런 이정직의 서예정신을 본받아 자신도 법고法古 차원에서 왕희지처럼 쓰고자 했다.

> 조부영금학자기早負靈琴學子期 : 일찍이 스승 찾아 배우지 못했는데
> 가능건필의희지可能健筆擬羲之 : 힘 있는 붓으로 왕희지처럼 쓸 수 있을까
> 등산서소지하일登山舒嘯知何日 : 산에 올라 긴 휘파람 부니 무슨 날인가
> 임수위희우차시臨水爲嬉又此時 : 물가에서 유희하니 또 그 때여라
>
> — 『유재집裕齋集』 권1 시詩, 「상사일소회上巳日小會」(기미 1919)

1919년 음력 3월 3일 '상사上巳일'에 아마도 회계산會稽山 난정蘭亭에서 왕희지를 비롯한 명사들의 계모임 풍취를 떠올리고 쓴 시로 보인다. 휘파람을 분다는 것은 은사隱士들의 행위와 삶을 담고자 하는 행위다. 송기면은 이처럼 왕희지는 추앙하지만 조맹부趙孟頫의 서체에 대해서는 "나는 일찍이 조맹부 서체는 오로지 아름답게 쓰는 것을 안타깝게 여겨왔다"[18]라고 하여 조맹부 서체의 음유지미陰柔之美가 강한 연미妍媚함에 부정적인 시선을 보냈다. 서예에서의 정통을 고수하고자 하며 꼿꼿한 선비를 지향하던 송기면으로서는 조맹부의 연미한 글씨가 맘에 들지 않았던 것이다. 이런 점은 이황이 조맹부를 비판한 것도 일정 정도 통한다. 그렇다고 송기면은 어느 한 사람의 서체만을 고집하지는 않았다.

1)에서는 먼저 붓이란 무엇인지에 대한 의미를 밝혔다. 서예의 실용적 차원에서 일을 기록한다는 점과 그것을 통해 의사소통한다는 점을 말했다. 만물의 형상을 모두 들어 표현할 수 있기에 필筆이라 하는 것은 법상法象으로서 서예와 형학形學으로서 서예라는 두 가지 의미를 동시에 말한 것이다. 송기면은 일단 서예란 실용성 그 자체에 일단 주목하라고 하였다. 그런데 굳이 아름다움을 취하는 데 현혹되어 뜻을 잃어버리는

일이 없어야 한다는 것은 이른바 유학에서 말하는 완물상지玩物喪志를 경계하는 말로 이해된다. 아울러 이황이 말한 서예미학을 그대로 따른 것으로도 이해된다. 서예의 실용성과 예술성의 간극에 대해서는 동한東漢시대에 초서草書가 유행할 때 조일趙壹이 「비초서非草書」[19]에서 이와 비슷한 말을 한 적이 있다. 동한 시대 서예의 실용성과 예술성에 관한 논란은 이미 서예가 하나의 예술로서 자리매김한 것을 보여준 것에 해당한다. 송기면은 이런 점에 대한 자신의 견해를 2)에서 밝히고 있다.

서예가 이미 예술로서 자리 잡았다는 것을 말하는 2)에서의 강조점은 필법을 강조한다는 것이다. "필법이 갖추어지지 않으면 쉽게 방탕하여 거칠어지게 된다"는 말에는 송기면이 강조하는 서예에서의 아름다움이란 무엇인가에 대한 내용이 기본적으로 담겨 있다. 이런 점도 이황이 주희의 서예미학을 강조한 것과 통한다고 할 수 있다.[20] 필법을 강조한다는 것은 일종의 법고法古적 정신을 강조한 것이다. 그 법고적 정신에서 추구하는 미의식은 서예에서의 온유돈후溫柔敦厚한 중화미라 할 수 있다.

전통적으로 유가는 중화미를 강조한다. 이런 점을 서예에서 가장 잘 보여주는 것은 명대 항목項穆이 『서법아언書法雅言』「중화中和」에서 말한 것이다.

> 글씨에 성정性情이 있는데 곧 근력에 속하는 것이다(…) 둥글면서도 또한 모나고, 모나면서도 또한 둥글며, 바르면서도 기이奇異함을 포함할 수 있고, 기이하면서도 바름을 잃지 않아 중화中和에 모이면 이에 아름답고 선하게 되는 것이다. 중中이라는 것은 지나침도 없고 미치지 못함도 없는 것이고, 화和라는 것은 어그러짐이 없는 것이다. 그러나 중中만 고집하여 화和를 폐지할 수는 없으며, 화和 또한 중中을 떠날 수는 없다. 예禮로 절제하고 악樂으로 화락하는 것과 같은 것이 본연의 체體인 것이다. 예禮가 절도節度보다 지나치면 엄하게 되고, 악樂이 和

보다 지나치면 음란淫亂하게 된다. 예는 조용하여 급박하지 않음을 숭
상하고, 악은 윤리를 빼앗기는 것을 경계하여 교여皦如하게 하는 것이
다. 중화中和가 일치되면 위육位育을 기대할 수 있는데 하물며 한묵翰墨
을 하는 것이랴?[21]

서예의 이상적인 아름다움으로 방方과 원圓의 겸비, 정正과 기奇의 상
호 융합, 무과불급의 중과 무괴무려無乖無戾의 조화를 말한다. 예와 악의
적절한 조화를 요구하는 이런 중화를 한 걸음 더 나아가 한묵 즉 서예에
서도 그대로 적용하였다. 이와 같이 항목項穆이 예와 악은 물론 서예에서
강조하는 중화미와 중화정신은 유가미학이 추구하는 궁극적인 경지인
데, 송기면의 서예사상에는 이런 점이 기본적으로 깔려 있다.

여기서 옛 것을 숭상하고 그것을 따르고자 하는 법고 정신과 중화미
학은 매우 밀접한 관련이 있음을 알 필요가 있다. 이런 점과 관련해「필
부」의 마지막 말을 보자.

예서·해서·행서·초서에서 회호迴互와 절접折摺의 그 쓰임〔용用〕이 비
록 다르다지만 대체大體는 서로 관계가 있다. 다만 시대마다 역력하게
간곡히 말한 것은 참으로 전인이 닦아온 참 비결이다. 도끼 들고서 새
도끼자루를 만듦에 어찌 그 법이 멀리 있겠는가.[22]

구체신용을 주장하는 송기면 입장에서는 이상과 같은 언급은 당연한
것에 속한다. 전인이 닦아온 참 비결에 대해 쉽게 말할 수 있는 것은
아니다. 전서에 대한 언급은 빠져 있더라도, 예서, 해서, 행서, 초서가
기교적으로 다른 점이 있지만 그것을 관통하는 대체가 서로 관련이 있다
는 말은, 그만큼 서예에 관한 많은 자료를 보고 서예를 잘 설명할 수
있는 가장 적절한 말이 무엇이며 또 그 적절한 말에 해당하는 것을 실제

로 쓰고 고민한 결과로 나타난 것이다. 서예가 추구하는 일이관지一以貫
之적 사유가 무엇인지를 체득한 결과의 산물이라는 것이다.[23]

송기면은 이에 서예의 법칙이란 그렇게 멀리 있는 것이 아니라고 말
했다. "도끼 들고서 새로운 도끼 자루를 만듦에 어찌 그 법이 멀리 있겠
는가"라는 말은『시경』「빈풍豳風」에 실려 있는 「벌가伐柯」라는 시의 한
구절을 응용하여 말한 것이다.[24] 이 말은『중용』12장에서도 공자가 인
용한 말로 유명하다.

> 공자가 말하기를, 도는 사람에게서 멀리 있는 것이 아닌데도, 사람이
> 도를 행할 때는 그것이 멀리 있는 것처럼 한다. 그렇게 하여서는 도를
> 실천할 수 없다. 『시경』에 이르기를, 도끼자루를 벰이여, 도끼자루를
> 벰이여, 그 법칙이 멀리 있지 않구나〔벌가벌가伐柯伐柯, 기칙불원其則不遠〕"
> 라고 하였다. 도끼자루를 잡고 도끼자루를 베되 그냥 한 번 흘깃 보고
> 도끼 자루로 쓸 재목이 멀리 있다고 생각한다. 그러므로 군자는 사람으
> 로써 사람을 다스리고, 잘못을 고치기만 하면 그만둔다. 충서忠恕는 도
> 에서 멀리 있지 않다. 자기에게 베풀어 보아 원하지 않는 것을 남에게
> 도 역시 베풀지 말라고 하였다.[25]

도끼자루로 쓸 나무를 벨 때에는 산에 있는 나무를 모두 일일이 살펴
볼 필요는 없다. 자기 손에 쥐고 있는 도끼의 구멍 크기에 맞을 만한
나무를 눈 앞에서 골라 베면 되는 것이다. '벌가벌가伐柯伐柯, 기칙불원其則
不遠'이 말하고자 하는 기본적인 사유는 '도불원인道不遠人'이다. 진리란 눈
앞에 있는 것이므로 멀리서 구할 것이 아니라는 것이다. 즉 서예란 다른
것이 아니라는 것이다. 송기면 자신이 「필부筆賦」에서 말하는 서예 관련
내용이 바로 법이라는 것이다. 송기면은 구체유신舊體維新을 말했는데, 그
런 점을 서예에 적용하면 이상과 같은 말은 구체舊體의 사유에 속한다.

유재裕齋 송기면宋基冕, 〈전가화국傳家華國〉
"華國文章本六經, 傳家德義惇三物"은
고대의 유명한 대련 문구다. 이때의 '삼
물'은 '삼강三綱'을 가리킨다. 이 대련
문장은 "傳家忠厚敦三物, 華國文章本
六經" 혹은 "傳家禮敎敦三物, 華國文章
本六經" 등으로도 쓰인다.

유재裕齋 송기면宋基冕, 〈경재잠敬齋箴〉

송기면이 주희의 「경재잠」을 초서로 쓴 것이다.

*釋文: 正其衣冠, 尊其瞻視, 潛心以居, 對越上帝. 足容必重, 手容必恭, 擇地而蹈, 折旋蟻封.

근세 실학의 대가 석정石亭 이정직李定稷은 간재艮齋 전우田愚와 더불어 조선 말기의 뛰어난 유학자였는데 서예에도 조예가 깊었다. 송기면은 초년에 이정직李定稷의 문하에서 문장·서화·역산曆算 등을 두루 배웠고, 만년에는 전우田愚의 문하에서 성리와 의리에 관한 학풍을 받아들여 학문적 기반을 형성했다. 이런 점이 그의 서예 창작에도 적용되었다.

3)에서는 왜 송기면이 「필부」를 짓게 되었는가를 밝히고 있다. 여기서 필의를 조금 안다고 한 것은 사실 이론뿐만 아니라 그만큼 실기에도 능했지만 그것을 겉으로 드러내어 자랑하지 않은 송기면의 겸손함이 묻어 있는 대목이다. 실제로 송기면의 해서는 구양순歐陽詢에, 행초와 예서는 미불米芾·동기창董其昌·옹방강翁方綱에 각각 근본을 두면서 그 강직한 성품과 고매한 인격이 한데 어우러져 기상 있고 유려하고 당당하고 활달한 글씨를 쓴 것으로 평가받고 있다.[26]

그런데 송기면은 단순히 법고만을 숭상한 것은 아니었다. 「필부筆賦」의 맨 마지막 말을 보자.

손이 가는 데로 하는 경지에 이르면 변화가 수없이 나오니 심오한 기교의 정밀함은 언어와 문자로써 형용하거나 말할 수 있는 것이 아니다.[27]

'손이 가는 데로 하는 경지에 이르면 변화가 수없이 나온다'는 것은 그만큼 서예가가 붓을 잡고 쓸 때 어떤 손놀림과 기교를 부리느냐에 따라 무궁한 변화가 일어날 수 있는 예술을 말한다. 당연히 정해진 법도만으로 해결할 수 있는 것은 아니다. 권도權道로써 서예의 가능성을 말하는 것이다.

심오한 기교가 지극히 정밀하여 언어와 문자로써 형용하거나 말할 수 있는 것이 아니라는 언부진의言不盡意적 사유는 주로 노장사상에서 말한다. 노장에서 주로 말하는 언부진의적 사유란 기본적으로 형사形似보다는 신사神似를 존중하면서 변화를 전제로 하여 나온 말이다. 결국 서예는 단순히 의사소통이나 기록을 위한 차원에 속하는 것이 아니라 점 하나 획 하나에도 무궁한 뜻과 변화를 담고 있는 대단히 심오한 예술임을 말하는 것이다. 이런 점에서 왕희지는 "서예는 현묘지기玄妙之伎"라는 말을 하면서 서예는 아무나 하는 것이 아니라 통인지사通人志士가 하는 것이

라[28] 말하기도 하였다. 변화를 통한 언부진의적 사유의 측면에서 서예를 말하는 것에는 일종의 유신維新적 사유가 담겨 있다고 본다. 법고만이 진리라면 언부진의적 측면이 있더라고 결국 변하지 않는 법이 있다는 것을 끝까지 강조해야 하기 때문이다. 심오한 기교는 정밀한 데 이르러서는 언어와 문자로써 형용하거나 말할 바가 아니라는 사유는 이미 장회관이 말한 바가 있다.

송기면은 서예만 밝은 것이 아니다. 전각篆刻에 대해서도 일가견을 갖고 있었는데, 이런 점이 이전의 조선조 유명 서예가들이 전각에 전혀 관심을 보이지 않는 것과 차별화된다는 점에서 중요한 의미를 가진다.

칼을 들고 돌에 새겨 인장을 새기는 것 또한 서예가에게 하나의 일이다. 그 일은 쉽고 하찮은 것 같지만 지극한 이치가 담겨 있고 매우 오묘함이 있다. 어찌 저자 거리에서 조작을 일삼는 자와 비교할 수 있겠는가. 반드시 옛 전서와 예서의 뜻을 깊이 얻고 칼놀림이 글씨 쓰는 것처럼 적절하고 고준하게 하여 마치 가파른 언덕이나, 벌어진 성벽처럼 혼연히 자연스럽게 되어야 예스러운 운치가 넘쳐흐르게 된다. 만일 이런 뜻을 모르고 조각하면 충식蟲蝕과 조보鳥步를 본받아도 끝내 사람의 기교에서 떠날 수 없다. 어떻게 혼연히 자연스러울 수 있겠는가(…) 아아, 이는 한 서예가의 일에 그치지만 사람들이 보배로 받드는 것은 예스러운 풍모가 있기 때문이다.[29]

전각에서는 흔히 진인秦印과 한인漢印을 가장 이상적인 것으로 본다. 그것은 바로 송기면이 말하는 바와 같이 옛 전서와 예서의 깊은 뜻을 얻고 예스러운 운치를 그것들이 가장 자연스럽게 잘 담아내기 때문이다. 송기면은 전각에서 형사形似 너머의 신사神似 중시의 경향성을 말하고 있다. 옛 전서와 예서의 뜻을 깊이 얻고 칼놀림이 글씨 쓰는 것처럼 적절

하고 고준하게 하여 마치 가파른 언덕과 벌어진 성벽처럼 혼연히 자연스 럽게 되어야 예스러운 운치가 넘쳐 흐르게 된다고 한 것은 전각에 필의 筆意를 담아서 창작에 임해야 한다는, 이른바 서예와 전각의 동일성을 언 급한 것이다. 이런 인장들은 단순히 저자거리에서 기교적 차원의 조작에 의해 제작된 인장과는 다르다. 전각이 예술로서 대접받는 이유 중의 하 나가 바로 이런 점이다. 송기면의 전각에 대한 이 같은 관심과 사유는 명대에 싹튼 이른바 '문인전각文人篆刻'[30]에 대한 인식과 그 이후 전개된 전각역사에 보이는 서예의 필의가 가미된 전각이어야 한다는 사유에 기 반하고 있다.

이 밖에 송기면은 서예 감식안에서도 탁월한 능력을 보인다.

> 글씨에서 〈예천명醴泉銘〉이란 『맹자』의 '호연장浩然章'과 같다. 이는 모 두 기력이 넘치지 못하면 능할 수 없기 때문이다. 고금에 〈예천명〉을 배운 사람은 많으나 그 심오한 경지에 올라선 자가 적은 것은 모두 기력이 미치지 못한 잘못이 있다.[31]

〈예천명〉의 글씨를 『맹자』의 '호연지기'와 비유하고 평한 것에는 필 적에 대한 탁월한 심미 감식안을 보여주는 것이다. 아울러 작품 제작에 임할 때 그 작품의 서체나 혹은 쓰고자 하는 내용에 따라 어떤 마음가짐 을 가지고 작품 제작에 임해야 하는 지를 잘 보여준다. 송기면은 글자를 단순히 글자 그 자체로만 보지 않고 그 글자를 쓴 인물의 내면 세계를 유추해 평하고 있다.

송기면이 글자의 형적과 그 글씨를 쓴 인물 됨됨이를 일치시키는 이러 한 감식안은 송대 황정견黃庭堅이 왕희지와 왕헌지의 글씨를 평한 "내가 왕희지王羲之·왕헌지王獻之 부자의 초서草書를 문장으로 비교하니, 왕희지 는 좌구명左丘明과 같은 맛이 있고, 왕헌지는 장주莊周와 같은 맛이 있

〈장맹룡비張猛龍碑〉

522년 북위北魏에서 장맹룡이 조업祖業을 계승하여 학교를 세워 교육을
일으킨 송덕비다. 북위의 석각石刻 가운데 방필方筆로 써진 작품 중에서
가장 걸출하다. 원필圓筆의 정도소鄭道昭 글씨와 쌍벽을 이룬다.

다"[32]라는 말을 상기시킨다. 또한 강유위가 『광예주쌍즙廣藝舟雙楫』「비평碑評」에서 방과 원 중에 방方에 속하면서 정능精能함을 잘 담아냈다고 본 〈장맹룡비張猛龍碑〉에 주공周公이 정한 예제禮制가 잘 실현되었다고 평한 것[33]을 떠올리게 한다.

공자를 흠모하면서 항상 스승을 존경하고 겸손하게 자신을 낮추는 소박하면서도 탈속적인 삶을 살고자 한 송기면에게 서예는 단순히 실용적이거나 오락적 차원이 아니었다. 서예를 육예의 하나로 인식하는 그의 정신세계에는 이성과 감성을 겸비한 군자가 되고자 하는 정신이 담겨 있다. 필법을 존중하면서 방탕함과 거칠어짐을 경계하는 그의 서예정신에는 유가의 중화미를 추구하고자 하는 사유와 서예를 통해 심성을 도야하고자 하는 의지가 담겨 있다. 이러한 의식에서 출발하여 점 하나 획 하나를 어떤 식으로 표현해야 하는지를 구체적으로 밝히고 있다. 법도를 숭상한다는 점에는 구체舊體로서의 사유가 담겨 있고, 권도로서의 서예나 언부진의적 차원의 서예에 관한 이해에는 유신維新의 사유가 담겨 있다. 즉, 구체유신의 서예적 적용을 볼 수 있다.

4
–

「필부筆賦」에 나타난 서예창작 기법

그럼 지금부터는 「필부筆賦」에서 구체적으로 어떤 내용을 말하고 있는지 살펴보자. 「필부筆賦」에는 지필묵에 대한 언급이 제일 먼저 나온다.

진秦 나라 때 중산中山의 토끼털로 처음 만들었고, 한대에 이르러서 북
궁北宮의 제조로 완성되었다. 가는 털을 추려서 필봉을 길게 하니 아주
부드러운 가운데 지극히 강함이 있다.[34]

여기서 주목할 것은 붓이 가지고 있는 특징을 부드러움 가운데 강함
이 있다는 말이다. 따라서 이러한 부드러운 붓을 통해 얼마나 강한 맛을
잘 담아낼 수 있는가가 서예에 임할 때 최고의 관건이다. 다음에 송기면
은 평소 자신이 서예에 임할 때의 상황과 바람, 그리고 그 결과를 간략히
말했다.

절세絶世의 위창韋誕 글씨에 감탄하고, 선주宣州의 이관二管을[35] 가상히
여기고, 동작銅雀의 와연瓦硯에다 정규廷珪의 옛 먹을 윤나게 갈아가니
연기구름 빛 일렁인다. 붓을 적시고 종이를 펼쳐 팔을 들어 손가락을
움직여서 종횡縱橫으로 붓을 대니 잠깐 사이에 천폭千幅을 쓴다.[36]

절세絶世의 위창韋誕 글씨, 선주宣州의 이관二管, 동작銅雀의 와연瓦硯,
정규廷珪의 옛 먹은 모두 송기면이 가지고 있는 실질적인 것이 아니라
도구 차원에서 서예에 임할 때의 바람을 말한 것으로 이해된다. 일단
송기면은 서예를 하는 데 도구의 중요성을 무시하지 않았다. 자신의 예
술적 감수성을 잘 담아낼 수 있는 좋은 붓과 벼루, 그리고 맑고 윤기가
나는 먹색이 함께 잘 어우러진 상태에서 흥취가 일어 붓을 종횡으로 휘
두르니 어느새 천 폭이나 된다. 송기면이 어떤 상태에서 서예에 임했는
가가 한눈에 들어온다. 잠깐 동안에 쓴 글씨가 천 폭이 된다는 것은 송
기면이 평소 얼마나 심취하여 서예를 하고 있었는지를 말해준다. 천 폭
이 어디 단시간에 쓸 수 있는 것인가. 여기서 위창의 글씨에 감탄한다고
한 것은 단순히 왕희지나 왕헌지만을 추종하겠다는 말이 아닌,[37] 보다

근원적인 것에 대한 갈망이라고 본다.

이어 송기면은 이른바 임지臨池(=서예)의 기예라는 말을 통해서 자신이 얼마나 많은 노력을 서예에 쏟았는가를 말하면서 궁극적으로 서예가 담아야 할 것에 대해 말한다.

> (왕희지) 회계會稽의 창고는 이미 기울고, 지영智永[38]의 동이는 자주 넘치며, 단계端溪의 벼루는 거의 뚫어지려 하고, 허지許芝의 부엌 또한 고갈되었다. 그렇게 해야 만이 육서六書와 팔체八體, 삼품三品과 구법九法, 횡수橫豎와 구별鉤撇, 전접轉摺과 파책派磔, 늑략勒掠과 책적策趯, 반굴蟠屈과 좌뉵挫衄, 비수肥瘦와 농담濃淡, 분간分間과 포백布白이 마음과 손에 응하여 두루 갖춰지지 않는 것이 없다. 이것이 세상에서 말하는 임지臨池의 기예技藝다.[39]

왕희지도 왕희지이지만 특히 지영은 30여 년 동안 한눈을 팔지 않고 서예에 전념한 것으로 유명하다. 회계會稽의 창고가 이미 기운 것, 지영智永의 동이가 자주 넘친 것, 단계端溪의 벼루가 거의 뚫어지려 하는 것, 허지許芝의 부엌이 고갈되셨다는 것은 그만큼 서예에 전력투구한 것을 상징적으로 언급한 것으로 보인다.

흔히 벼루가 뚫어질 정도로 글씨를 썼다거나 또는 지수진묵池水盡墨이란 말이 상징하듯 서예는 수없이 많은 시간과 공력을 쏟아야 자신의 마음을 담아낼 수 있는 기교를 익힐 수 있다. 이러한 서예가 아름다움을 담아내고자 할 때 익혀야 할 것도 무척 많다. 송기면이 말하는 육서六書 팔체八體, 삼품三品 구법九法, 횡수橫豎 구별鉤撇, 전접轉摺 파책派磔, 늑략勒掠 책적策趯, 반굴蟠屈 좌뉵挫衄, 비수肥瘦 농담濃淡, 분간分間 포백布白 등이 그것이다. 이 가운데 어느 하나라도 제대로 되지 않으면 바람직한 작품이 이루어지지 않는다. 이런 모든 것을 제대로 담아내기 위해서는 부단

히 법고라는 측면을 강조할 수밖에 없다. 왜냐하면 법고에서의 고는 이상 말한 것에 대한 최소한의 원칙과 아름다움을 담아내고 있기 때문이다.

송기면은 학습에 관해 말한 적이 있는데, 이러한 학습 태도는 부드러운 붓을 통해 강한 맛을 담아내기 위해 서예에 임하는 마음가짐과 숙련에도 적용된다고 보았다.

> 사람이 배우지 않으면 그만두려니와 배울 바에는 반드시 학습을 쌓아 익숙한 경지에 이르러야 성취할 수 있다. 선천적으로 마음이 열리고 신령한 지혜가 밝아서 깨달은 자도 있겠지만, 만나는 일마다 곧바로 음향처럼 빠르게 감응感應하는 것은 오랜 동안 공부를 하여 완전한 힘을 얻지 않고서는 불가능한 일이다. 더욱이 밝은 지혜가 있는 사람은 열 명과 백 명 가운데 한 둘도 없는데 어떻게 그 의지와 정신이 분산分散된 처지에서 성취를 바랄 수 있겠는가. 이는 학업學業을 함에 있어서 반드시 전문專門으로 하여 마음이 다른 곳으로 떠나가지 않도록 해야 하니, '화化의 경지'에 이르지 않았는데 그치면 안 된다.[40]

부드러운 붓이라는 도구를 사용하여 획을 그음으로써 자신이 표현하고자 하는 형상을 담아내기 위해서는 기본적으로 적습積習의 숙熟이 요청된다. 그 숙을 이루기 위한 전제조건은 의지와 정신을 한데 모은 오랜 동안의 공부다. 주일무적主一無適하는 경敬의 자세가 요청된다. 예술의 최종적인 목적은 자신의 예술세계를 담아내는 화경化境에 있다. 이런 경지에 이르기까지 부단히 노력하지 않으면 안 된다는 것이다. 학문을 함에서나 예술을 함에서 모두 적용되는 말이다.

송기면은 또 인내력을 가지고 '오롯이 하는〔전일專一〕' 마음가짐으로 학문에 임하고 특히 조급한 마음을 버린 상태에서의 존양存養과 성찰省察을 통해 학문에 임하라는 말을 하였다. 이런 언급도 서예창작과 기교

숙련에 적용된다고 할 수 있다.

> 사람의 마음가짐이 오랫동안 괴로움을 견디지 못하는 것은 인내력을
> 함양하지 못했기 때문이다. 오랫동안 견딜 수 있다면 오롯이 할 수 있
> 고, 오롯이 하면 배운 것을 성취하지 못할 것이 없다(…) 사람이 이를
> 본받아 학문에 뜻을 두려는 자가 조급한 마음을 내지 않고 오로지 존양
> 으로써 잊지 않아야 할 것이다. 존양存養하면 진액이 항상 안팎으로
> 흘러넘치게 되고 잊지 않으면 항상 영명靈明이 상하로 관철될 것이다.
> 존양을 함에 있어서 또한 잊은 듯하고 그 잊지 않아야 함에 있어서
> 존양이 없는 듯 하여야 한다. 함양이 없는 것처럼 보이나 일찍이 함양涵
> 養하지 않은 바가 없고 잊은 것처럼 보이나 잠시도 잊지 않는 것이다.[41]

학문에서의 인내력을 통한 '오롯이 함[전일專一]' 및 존양과 함양을 함
께 강조하는 것이 서예 창작과 숙련 공부에도 그대로 적용된다는 것은
그만큼 서예라는 예술이 허투루 여길 예술이 아니라는 것을 의미한다.
존양存養의 결과로서 진액이 항상 안팎으로 흘러넘치게 되는 것, 잊지 않
음으로써 항상 영명靈明이 상하로 관철된다는 것이 당연히 서예에 그대
로 적용된다는 것은 유가적 차원의 바람직한 서예는 이런 점이 담겨야
하기 때문이다.

송기면은 이제 보다 구체적으로 서예에서 가장 기본이 되는 붓을 놀
리는 법칙에 대해 말하되 먼저 가로획과 세로획을 긋는 법을 말한다.

> 이에 그 법칙은 1) 하나의 가로획을 시작함에 기지起止의 법칙이 있다.
> 붓을 미묘하게 역필逆筆하여 허리를 눌러 힘을 대되 좌늑左勒에서 곧게
> 일으켜 먼저 서서히 삽필澁筆하여 힘을 얻고, 절반쯤 이르러서 문득
> 멈추었다가 다시 빠르게 달려서 높이 세우고, 바야흐로 갔다가 육衄하

는 것이 마치 한 톨의 쌀알이 단정하게 있는 것과 같다(…) 가로획은 천리의 진운陣雲같아 참으로 아득하지만 본떠 쓸 수 있다. 2) 세로획은 이에 비뚤어져서는 안 된다. 착종錯綜과 반대反對는 똑같은 준칙이다. 기세가 딱 끊어져 우뚝 서고, 풍표風標는 드높고 빼어나며, 편의에 따라 순순히 내려갈 때에는 굳세고 예리한 침이 매달려 있는 듯 하며, 장차 놓아 위로 거둘 때에는 둥글게 맺힌 이슬과 같다. 비유하면 만년의 마른 등나무 같고, 우뚝이 선 창해滄海의 지주석砥柱石과 같다. 왼쪽으로 세우면 이미 멈춰 봉늌鋒鋩이 바깥으로 열리고, 오른쪽으로 세우면 치우치지 않고 골간이 곧바로 서게 된다. 이 두 가지를 모두 얻으면 그 밖의 법은 모두 갖출 수 있어 방필方筆, 원필圓筆, 사필斜筆, 측필側筆을 부류에 따라 써나갈 수 있다.[42]

여기서는 먼저 가로획을 긋는 법칙을 적용하여 시작의 기起와 맺음의 지止를 말한다. 획을 긋는 데 처음과 중간 그리고 마무리를 어떤 식으로 해야하는지를 매우 실감있게 말하고 있다. 송기면의 말을 옥동玉洞 이서 李漵가 『필결筆訣』에서 말한 것을 참조하여 이해하면, 그는 획에서 볼 때 처음 그음의 동動, 중간 그음의 정靜, 마지막 그음이 다시 동動으로 가는 과정을 떠올리게 하는 언급이다. 즉 다른 식으로 말하면 하나의 획이란 『주역』에서 말하는 대자연의 원리인 일음일양一陰一陽의 이치를 담겨 있고 아울러 그 원리의 서예적 적용인 삼과절법三過折法이 적용된다는 것을 말한 것으로 이해된다. 이런 점은 세로획에도 그대로 적용된다.

이런 붓놀림과 아울러 우리는 송기면이 추구하는 아름다움이 무엇인지를 엿볼 수 있다. "한 톨의 쌀알이 단정하게 있는 것 같다'라는 것에서의 '단정함'이나 내려그은 획의 굳셈 등이 그것이다. 당연히 획에서 경계해야 할 것도 있다. 그것은 유가미학에서 지향하는 단정함 혹은 균형감 그리고 중화가 어그러진 상태다. 이런 점에서 가로획과 세로획은 착종하

지만 서로 팽팽한 힘의 균형이 있어야 한다. 즉 획을 운용함에서 무과불급無過不及의 중용과 음양대대陰陽對待적 상황에서의 균제미와 단정함 그리고 굳셈이 가미되어야 좋은 획이 된다는 것이다. 다음은 전접轉摺과 수법手法에 대해 말한 것이다.

전접轉摺의 기술과 같은 것은 실제 용필의 요점과 관계된다. 가로 세로 획이 서로 접촉하여 이루면 근골이 모두 넉넉하여 이뤄지는 법이니, 성내어 펼치면 드러나 보이고 치우치듯 풀어지면 약하다. 가로획의 방뉴方𬉯은 아래로 향해 눌렀다가 갑자기 꺾고 필봉을 가다듬어 보이지 않게 일으켜야 한다. 그 세를 달려서 뽑아 이끌어내니 참으로 모서리가 둥글고 깨끗하다. 수법手法에 준칙이 있음을 알아야 한다. 요컨대 살찌지도 마르지도 않게 봉뉴鋒𬉯이 은은하게 나타나는 것이 좋다. 이 미묘한 법 깨달으면 능사는 절반을 넘어선 것이며 이러한 법을 잃어버리고 멋대로 하면 모든 필체는 망가지는 법이다.[43]

여기서는 '전접'의 중요성을 말하면서도 중화미를 근간으로 한 서예를 말한다. 가로와 세로의 획이 뜨지 않고 상호 기세가 연결되면 근골이 넉넉하게 된다. 중요한 것은 법도에 충실하면서 노장怒張과 편이偏弛를 하지 않는 것이다. 노怒와 편偏은 모두 중용을 벗어난 것을 상징하는 글자이다. 장張과 이弛를 균형 있게 하는 것, 방方 속에 원圓을 담아내는 것, 비肥와 수瘦가 서로 균형을 이루는 것이 중요하다. 이러한 획이 되어야 운치가 있고 기세가 살아있는 획이 된다. 이제 하나하나 구체적인 글자 쓰는 것을 통해 운필법에 대해 말했다.

과戈자 쓰는 법이 어렵다는 건 예로부터 있어 온 말이다. 맨 위를 관통하여 곧바로 끌어내리면 장차 도挑하는 것에 미쳐서는 편의를 잃는다.

만일 중도에서 처음 휘면 곧 서서히 한쪽으로 치우쳐 떨어진다. 그 기틀 있는 곳을 알면 손바닥 뒤집듯 쉽게 이루리라. 하나의 만灣을 헤아려 삼분하고 절반이 못 되었을 때 약간 전필하라. 이런 상황에서 이에 힘쓰되 온 팔뚝으로 움직여 건장하게 돌리고 참으로 통쾌하게 하되 험경險勁하게 하여야 깎아지른 언덕에 노송이 거꾸로 서 있는 듯하게 된다. 이를 쓰는 데에도 도가 있으니 하나도 어긋남이 없어야 한다. 이를 따라서 신축하면 을乙 또한 이와 같다. 전절하여 꺾어 왼쪽으로 향하되 갑자기 굽히지 않고 대충 선회하면서 한 번 받치면서 전필하고 먼 필세를 열어 평평하게 연결하고 여전히 봉을 들어서 바깥으로 치켜올려 완력으로 보내어 나는 듯이 한다.[44]

구체적인 글자를 통한 용필과 운비運臂법을 말하는데, 특히 과戈자를 통해 기틀 있는 곳과 관련된 삼과절법의 중요성을 강조했다. 아울러 붓에 탄력을 주면서 긋는 운필을 통해 통쾌함과 험경함을 적절하게 담아낼 것을 말했다. 이것도 중용 및 중화적 사유와 관련이 있다.

이에 흔히 말하는 영자팔법永字八法에서의 책磔과 날捺, 파波, 별撇, 약掠, 탁啄과 적趯, 측側과 관련된 운필법에 대해 말하고 있다.

오른쪽으로 나아가 책磔을 함에 반드시 삼과三過하여 약간 사선으로 쓰면 날捺이요, 옆으로 끌면 파波이니 항상 힘없는 잘못을 범하기 쉽다. 그러므로 거꾸로 당겼다가 갑자기 미끄러지는 것이 무너지는 물결이 갑자기 달리는 것 같이 하라. 책필磔筆에는 힘을 쏟는 것을 기약하여 '인人'과 '대'자大字를 쓸 때에는 나갔다가 거듭 눌러야 하니, '도道'와 '송'자送字는 평평하게 지나면서 갑자기 발하라. 별撇은 비스듬히 내려가면서 오로지 주경遒勁하도록 힘써야 한다. 좌측 약掠은 그 꼬리를 예리하게 뽑아내고, 우측 탁啄은 빠르게 그 머리를 가려서 벼 끝이 고

르게 고개 숙이는 것 같이 하고, 나무 사이에 싹이 트는 것처럼 해야
한다. 신비한 필봉은 숫돌에서 단 한 번에 끊는 것처럼 해야 한다. 물
소, 코끼리 뿔을 단 한 번에 끊는 것처럼 해야 한다. 하나의 척剔과
하나의 도挑를 모두 적擢이라 이름한다. 돋우는 데서는 도挑라 하고 깎
아내는 데서는 척剔이라 이름한다. '야也'과 '을乙'은 위로 향하면서 바
깥으로 던지고, '정亭'과 '사事'는 아래로 드리워 왼쪽으로 삐쳐야 한다.
진晉나라 선비의 옛 글씨를 살펴보면 대개 이렇게 썼기에 표일飄逸한
데, 안진경과 유공권에 이르러 변하기 시작하였다. 봉을 바르게 세워
꺾어 나오고 세워서 내려오다가 장차 거둘 때에 갑자기 육衄으로 평평
히 뽑아내었다. 고금에 쓰임이 다름을 짐작하여 적절한 바를 보고서
모두 수필收筆하고 많은 법을 총괄하여 체득하여야 한 점에 추요樞要
가 모이게 된다.[45]

송기면은 책磔과 날捺, 파波, 별撇, 약掠, 탁啄과 적擢 등은 각각 그 운필
법이 다르지만 공통적으로 붓놀림이 자연스러우면서도 기세가 살아 있
고, 주경遒勁함이 담겨 있으면서 생기가 발랄하게 펼쳐질 것을 요구한다.
아울러 획이 힘없이 그어지는 것을 경계하는 이런 운필법을 통해 담아
내고자 하는 미의식 중 하나는 표일함이다. 진대晉代의 선비, 예를 들면
왕희지나 왕헌지는 그런 점을 담아냈다는 것이다. 송기면이 추구하는
서예정신의 근간이 어디에 있는지를 말해주는 대목이다. 이런 정신을
통해 후대의 서가들, 예를 들면 안진경이나 유공권이 변했다는 점을 지
적한다. 이런 점에도 유가의 중화미를 중심으로 하는 서예 비판 정신이
담겨 있다.
사실 「필부」의 내용의 많은 부분은 서예에 임하는 초학자에게 초점을
맞추어 말한 것도 있다. 그러나 송기면이 후대의 서가를 평한 글이나
고와 금의 용用이 다른 것에 대한 올바른 판단을 요구하는 것은 단순히

유재裕齋 송기면宋基冕, 〈인지당仁智堂〉
주희의 「인지당」〔我慚仁智心, 偶自愛山水, 蒼崖無古今, 碧澗日千里〕을 쓴 것이다. 주희의 시와 비교할 때 몇 자의 출입이 있다.

초학자에게만 적용될 수 있는 것은 아니다. 서예에 관한 '언부진의言不盡意'적 사유도 마찬가지다. 따라서 송기면이 결국 주장하는 것은 많은 법을 총괄하고 체득하여 상황에 따른 적의성이 무엇인지를 잘 파악해 서예창작에 임하라고 하는 것이다. 이런 점을 앞서 본 "예서·해서·행서·초서에서 각각 회호迴互와 절접折摺하는 데 그 쓰임〔用〕이 다르다지만, 대체大體는 서로 관계가 있다"라는 말과 관련지어 보면 송기면이 말하는 구체신용 사유의 서예적 적용을 엿볼 수 있는 부분이다.

이상 본 바와 같이 송기면은 「필부」를 통해 자신의 서예에 대한 다양한 견해를 밝히고 있다. 영자팔법을 비롯하여 획을 그을 때 어떤 운필법이 가장 적의한 것인지, 그리고 어떤 형상을 마음속에 담고 그어야 하는지, 그리고 어떤 형상으로 드러났을 때 그것이 아름다운 것인지를 매우 구체적으로 말하고 있다. 송기면은 이 같은 서예를 통해 이성과 감성을 고루 겸비한 진정한 선비를 꿈꾸었다.

5
—
나오는 말

송기면이 「필부」를 통해 밝히고 있는 서예에 대한 견해는 동양서예사에서 볼 때 이론과 실기에 관한 전반적인 면을 두루 언급하였다는 데에 그 의미가 있다. 아울러 전각에 대해 견해를 밝힌 것은 이전 서예가들과 차별화된다.

간재艮齋 전우田愚는 송기면이 글씨를 잘 쓴다고 생각하여 큰 비석의 글씨를 쓰도록 한 일이 있었다고 한다. 이런 점을 보면 송기면은 이미 당대 주변에서 매우 글씨를 잘 쓴 것으로 이름이 났던 것을 알 수 있다.[46] 송기면이 글씨를 잘 썼다는 것은 단순히 기교적으로 잘 썼다는 측면만을 가리키는 것은 아니라고 본다. 단순히 송기면이 글씨만을 잘 썼다면 간재가 송기면에게 큰 글씨를 쓰라고 하지 않았을 것이다. 송기면의 인품과 학식이 한 몫을 하였을 것이다. 동양에는 서여기인의 인품론적 사유를 중시하는 문화가 있기 때문이다. "동양예술은 천재론이 아니라 인품론이다"라고 말할 정도로 참된 서예가로 우뚝 서려면 기교 이외의 학식과 인품 등 많은 것을 요구하는 것이 서예라는 것이다.

그렇다면 송기면은 왜 이렇게 서예에 매진했던 것일까? 송기면이 추구했던 서예정신을 역으로 추정할 수 있는 것이 있다. 그것은 바로 아들이면서 서예가인 강암剛菴 송성용宋成鏞의 다음과 같은 회고다.

내가 또한 평생 서예 속에 담아온 좌우명이 있는데 그것은 정심正心을 위해 글씨를 쓰는 것이다. 결국 욕심慾心을 버리는 일이 내 서예의 바탕이었고, 이 신념은 아버지로부터 물려받은 것이다.[47]

유재裕齋 송기면宋基冕, 현판 〈낙천당樂天堂〉

강암剛菴 송성용宋成鏞, 〈지상편池上篇〉.
당대 백락천白樂天의 「지상편」을 쓴 것이다.
＊釋文: 十畝之宅, 五畝之園, 有水一池, 有竹千竿. 勿謂土狹, 勿謂地偏, 足以容膝, 足以息肩. 有堂
有亭, 有橋有船, 有書有酒, 有歌有絃, 有叟在中, 白髮飄然, 識分知足, 外無求焉.

송기면이 서예를 통해 실현하고자 한 것은 단순한 기예적 측면이 아니었다. 송기면이 서예에 매진한 것은 바로 서예를 통해 정심正心과 거욕去欲을 하기 위함이었다.

경위무상묘敬爲無上妙 : 경이란 더없이 오묘한 공부
주성유전증做聖有前證 : 성인이 되는 길, 예전의 증거 있네.
전긍미타적戰兢靡佗適 : 조심조심, 다른 데로 가지 말고
주일도내응主一道乃凝 : 하나로 오롯해야 도가 이루어지리.

— 『유재집裕齋集』 권1 시詩, 「두레에」(시사중시社中, 기축 1949)

송기면의 삶은 경을 실천하고자 한다. 그는 항상 경敬의 자세로서 "존천리存天理, 거인욕去人欲"의 대명제를 서예로 실현하고자 했다. 이러한 송기면이 서예를 통하여 담아내고자 한 미의식은 기본적으로는 중화미였다. 방사放肆함을 배척하고 단정함과 주경遒勁함, 그러면서도 표일飄逸함과 생기발랄함을 하나의 점과 획에 동시에 담아내고자 했다. 이에 송기면을 통해 서여기인의 한 모습을 확인할 수 있다.

이러한 송기면의 서예를 큰 틀에서 보면 그의 글씨에 담긴 구양순, 동기창 등이 지향한 유가적 서예정신이 자칫 딱딱할 수 있지만, 아울러 노장적 맛이 담긴 미불 서예의 맛을 적당히 담고 있어 격조가 있으면서

유재裕齋 송기면宋基冕, 〈유연견남산悠然見南山〉
송기면이 도연명 「음주飮酒」 5수 문구 가운데 "悠然見南山"을 쓴 것이다.

도 유려한 맛을 함께 지니고 있다. 즉 경직硬直하고 청순淸純하면서도 필력이 빼어난 구양순의 서예, 불기不羈하는 질주疾走와 파격破格의 자유 및 소산蕭散한 풍신風神에 침착沈着하면서도 통쾌痛快한 미불의 서예, 고담枯淡하고 소쇄瀟灑하면서 꾸밈없이 소탈疎脫한 정취와 진솔眞率한 운미韻味의 동기창 서예의 맛을 고루 갖추고 있다는 것이다.[48] 이런 점에서 송기면은 비록 이성적인 경敬의 자세를 잃지 않았던 인물이었지만 서예를 통해 감성적인 아름다움을 함께 담아냄으로써 이성과 감성이 한데 어우러진 균형감 있는 선비로서 살고자 했다.

제 12 장

추사秋史 김정희金正喜 : 군자예술 지향의
서예인식과 구별 짓기

1
–
들어가는 말

유가는 지리至理가 깃든 완물적정玩物適情[1]에 의한 '의인유예依仁游藝' 정신을 강조하고[2] 조선조에서도 서화에 재능을 보인 유학자들이 때론 서화를 소도小道라고 이해한 적은 있다. 하지만 대부분 '완물상지玩物喪志'라는 측면에서 부정적으로 배척하거나 혹은 '말기末技', '소기小技'로 여겨 천시하곤 하였다. 그런데 유학자이면서 시·서·화에 탁월한 능력을 보인 추사秋史 김정희金正喜(1786~1856)에 오면 서화예술에 대한 인식이 완전히 달라진다. 난을 치는 것이 쉽지 않다는 점에서 '난화蘭畵'에 제한하여 말하지만, 김정희는 '난화'를 전심하여 공부하는 것을 '유가[=성문聖門]'의 격물치지 학문과 다를 바가 없다고 하면서 이전과 다른 화론을 전개한다. 동양회화사에서 격물치지의 관점에서 예술을 이해한 것은 김정희가 처음이라고 보는데, 이 같은 사유에는 철학과 예술의 동일성을 모색하는 '학예일치學藝一致'의 예술철학이 담겨 있다. 본장에서는 이런 점을 특히 피에르 부르디외의 '구별 짓기' 관점에서 살펴보고자 한다.

<p style="text-align:center">2</p>
<p style="text-align:center">–</p>

김정희 서예론을 이해하는 기본시각

'한송불분론漢宋不分論'을 주장한 김정희 서예를 주자학적 서예미학 입장으로만 보는 것은 문제가 있을 수 있다. 왜냐하면 그는 주자학을 배척하지도 않았지만 주자학만을 추종하지 않았기 때문이다. 그런데 김정희를 정기론正奇論과 관련된 서예미학 측면에서 본다면 일정 정도 타당성을 확보할 수 있다. 정正과 기奇에 대해서는 두 가지 견해가 있다. 하나는 정과 기는 완전히 반대되는 대척점에 있는 것으로 파악하는 것이고, 다른 하나는 정이 오랜 기간의 숙련을 거치게 되면 자연스럽게 기가 되는 것이다. 김정희 이전의 주자학을 존숭하는 인물들의 서풍을 정기론의 입장에서 보면 '정正'에 속한다고 할 수 있다. 김정희의 서풍에 대해서는 주로 '기奇'라는 용어를 사용하여 평가한다. 그런데 김정희 서풍을 규정하는 기라는 용어는 정과 정반대라는 것보다는 정이 오랜 기간의 쌓임에 의해 저절로 기의 경지에 간 것을 의미한다. 즉 김정희 서예의 기에는 정이 기본적으로 담겨 있다는 것이다. 이 같은 정기론에 관한 것은 이미 항목項穆이 『서법아언書法雅言』에서 제시한 바가 있고, 김정희가 높이 평가한 동기창董其昌도 정과 기의 관계에 대해 '이정위기以正爲奇'라고 하여 이미 말한 바가 있다.

그럼 김정희의 서예세계를 주자학 사유틀에서 분석할 수 있는 점을 구체적으로 보기로 한다.

요구해온 서체는 처음부터 정해진 법칙이 없어 붓이 팔목을 따라 변하니, 괴怪와 기奇가 섞여 나와서 이것이 금체今體인지 고체古體인지 나도

알지 못한다. 사람들이 비웃거나 꾸짖는 것은 그들에게 달린 것이니 조롱을 풀 수가 없다. 괴하지 않으면 또한 글씨가 되지 않을 뿐이다. 구양순 글씨도 괴하다는 지목을 면치 못했으니 구양순과 더불어 괴하다는 평가를 받는다 해도 다시 사람들에게 두려워할 것이 뭐있겠는가. 절차고折釵股와 탁벽흔坼壁痕 같은 것은 다 괴의 지극한 것이고 안진경 글씨도 괴이하니, 옛날의 괴는 왜 이같이 많았던 것인가.[3]

김정희가 자신의 글씨가 괴하다고 평가받는 것에 대해 해명한 맨 마지막 말에 주목하자. 〈구성궁예천명九成宮醴泉銘〉으로 유명하며, 자획과 결구가 방정하고 근엄한 서체를 통해 해서의 규범을 실현했다는 구양순 글씨조차도 괴하다는 평가를 면치 못했다는 말은 그렇다면 괴란 무엇인가 하는 의문을 제기한다. 흔히 괴와 기는 중화미학을 벗어났다는 점에서 유사성을 갖고 있다. 이런 점에서 김정희가 거론하고 있는 괴나 기는 당대 상법서풍을 염두에 두고 평가하면 기본적으로 정正을 근간으로 한 차원에서의 괴나 기라고 이해해야 할 것이다. 예컨대 항목項穆이 『서법아언書法雅言』에서 제시한 정과 기의 관계 및 김정희가 높이 평가한 동기창이 정과 기의 관계에 대한 사유를 통해 이해할 필요가 있다는 것이다.

동기창董其昌은 정해진 포국布局만을 고집할 것이 아니라 '기이한 것으로써 바른 것에 되돌아가는 것[이기반정以奇反正]'을 말하고[4] 아울러 '기를 정으로 삼을 것[이기위정以奇爲正]'을 말한다.[5] 항목項穆은 정과 기에 대해 자세하게 논한 적이 있는데,[6] 궁극적으로는 중화를 추구하면서 정기혼성正奇混成,[7] 정기상제正奇相濟,[8] '정능함기正能含奇, 기불실정奇不失正'[9] 등을 주장한다. 이 같은 정과 기의 관계에 대한 이해는 김정희 서예를 괴기하다고 평가한 실질적인 내용을 이해하는 데 도움을 준다고 본다. 아울러 안진경의 경우는 어떤 작품을 가지고 논하느냐에 따라 달리 이해될 수 있는 논란의 여지가 있지만[10] 구양순의 서예 창작 경향이나 절차고와

탁벽흔 등은 큰 틀에서 보면 중화미학의 관점에서 분석할 수 있다.

이런 점을 감안하면서 박규수가 김정희의 서예서계를 기술한 것을 보자. 박규수는 추사체의 완성 과정과 추사체에 대한 비판적 평에 대해 다음과 같이 말한다.

완옹阮翁[=김정희]의 글씨는 젊어서부터 노년에 이르기까지 그 서법이 여러 차례 변하였다. 젊은 시절에는 오로지 동현재董玄宰(=동기창)의 글씨에 전심하였고, 중세中歲에는 담계覃溪(=옹방강翁方綱)와 종유하며 힘을 다해 그의 글씨를 본받아서 필획이 짙고 굵다 보니 골기가 적은 흠이 있었다. 얼마 뒤에는 소식蘇軾과 미불米芾을 거쳐 이북해李北海(=이옹李邕)의 글씨로 바뀌면서 더욱 융성하고 굳세면서 강건해 마침내 솔경率更(=구양순歐陽詢)의 신수神髓를 얻게 되었다. 만년에 (유배를 당해) 바다를 건너갔다가 돌아온 이후에는 더이상 추종하는 데 얽매임 없이 여러 대가의 장점을 모아 스스로 자신만의 서법을 완성하니 정신과 기운이 발현하는 것이 바다같고 조수潮水 같았다. 단지 문장가들만 그렇다고 여긴 것은 아니었는데 모르는 사람들은 간혹 호방하고 방자하다고 여겼지 그것이 근엄함이 지극하다는 것은 잘 몰랐다. 이 때문에 내가 일찍이 후생과 소년들은 완옹의 글씨를 쉽게 여겨 배워서는 안 된다[11]고 말했을 뿐이다. 또 완옹의 글씨는 진실로 송설松雪(=趙孟頫)로부터 그 힘을 얻었다고 말한 적이 있는데, 내 말을 들은 자들은 모두 그렇지 않다고 여겼다.[12]

박규수는 김정희 서예세계를 동기창, 옹방강, 이옹, 소식, 미불, 구양순, 조맹부 등 중국의 여러 유명서예가들의 서풍을 종합하여 자기화한 것으로 규명하되, 최종적으로는 조맹부에게서 힘을 얻었다는 것으로 귀결하고 있다.[13] 물론 박규수가 김정희 서예는 조맹부에게 힘을 얻었다고

般若波羅蜜多心
經
觀自在菩薩行深
般若波羅蜜多時
照見五蘊皆空度
一切苦厄舍利子
色不異空空不異
色色即是空空即

동기창董其昌,〈반야바라밀다
심경般若波羅蜜多心經〉
동기창이 해서로 「반야바
라밀다심경」을 쓴 것이다.

담계翁方綱 옹방강翁方綱, 필서筆書
청대 문인이자 금석학자였던 옹방
강은 유용劉墉·양동서梁同書·왕
문치王文治 등과 함께 첩학파帖學
派의 4대 대가로 칭해진다. 그는
완원玩元과 함께 추사 김정희의
학문과 예술에도 많은 영향을 주
었다. 특히 그의 '석묵서루石墨書
樓'에서 고서화와 희귀 금석문 탁
본을 볼 수 있었던 것은 이후 김정
희의 감식안과 작품 창작에 큰 영
향을 주었다.

하는 것을 받아들이지 않는 경우도 있는데, 그것은 추사체가 기이함이라고 평가받는 것과 관련이 있다고 본다. 이 기이함이 바로 동기창董其昌이 말한 '이기위정以奇爲正' 사유의 결과물이라고 인정할 수 있다면 김정희 서예세계도 일정 정도 중화미학의 사유에서 분석할 수 있다. 아울러 박규수가 김정희 서예세계를 기존의 뭇 서예가들의 장점을 모아 자성일가한 점으로 평가한 것〔자성일대가自成一大家, 집중가지장集衆家之長〕[14]을 받아들인다면, 김정희는 큰 틀에서는 유학의 중화미학을 기본으로 하면서 여타학설을 종합하여 자신의 기이한 서풍을 창조한 것으로 평가할 수 있다.

김정희가 괴기함과 관련된 언급을 정기론과 관련하여 이해할 때 박규수가 중화미학을 실현한 조맹부를 통해 힘을 얻었다는 것도 나름 설득력이 있다. 물론 김정희가 이 같은 박규수의 견해에 어떤 반응을 보일지는 알 수 없지만 본 책에서는 이상 논한 정기론과 관련된 것을 감안하여 김정희의 서예세계를 주자학의 틀에서 분석하고자 한다.

3
–
'군자예술'로서의 서예인식과 구별 짓기

김정희의 철학과 예술의 동일성을 모색하는 '학예일치學藝一致'의 예술철학에는 '군자의 품격에 맞는 예술'이라면 양성養性과 양심養心을 목표로 하는 수양론 차원의 예술론 혹은 자신의 청고고아淸高古雅함 및 방경고졸方勁古拙함과 연계된 인품을 드러내는 예술이어야 한다는 사유가 담겨 있다. 이에 단순 기교의 공졸工拙 여부를 따지거나 혹은 형사形似 측면의

'의양依樣의 미'를 표현하는 이른바 '화장畵匠'과 '서장書匠' 풍의 예술창작을 지양止揚하고 '군자의 예술' 차원의 인문예술을 지향志向한다. 이런 점에서 김정희는 누구보다도 예술 창작에 임하는 인물의 학문적 역량과 수양을 강조하는데, 그렇다면 먼저 어떤 점에서 '난화蘭畵'가 유가의 격물치지 학문과 연계된다는 것인가 하는 질문에 답할 필요가 있다.

이 같은 질문에 대한 답으로 크게 세 가지를 들 수 있다. 첫 번째, 수양론적 차원에서 접근하는 것으로, 난을 치기 위한 전제조건으로 '무자기毋自欺' 정신 즉 성의誠意·정심正心을 통한 신독愼獨을 강조하는 사유를 들 수 있다. 두 번째, 서예와 회화 창작과 관련해 문자향文字香과 서권기書卷氣를 강조하는 것을 들 수 있다. 마지막으로 '서예의 법〔서법書法〕과 시의 품격〔시품詩品〕및 그림의 정수〔화수畵髓〕의 묘경은 같다'는 사유를 들 수 있다. 이 세 가지 관점에 공통적으로 적용되는 것은 군자의 일거수일투족 그 어떤 행위라도 모두 도道가 아님이 없다는 사유다.

동양서화사를 보면 당대 장언원張彦遠(815~907)이 회화의 효용성을 성교화成敎化, 조인륜助人倫 및 육적六籍과 동공同功이란 관점에서 출발하여[15] 결론적으로 회화는 일사고인逸士高人 등이 하는 것이지 일반 보통 평민이 할 수 있는 것이 아니라고[16] 발언한 것에서 볼 수 있듯이 이미 당대부터 구별 짓기[17] 차원에서 규정한 것을 볼 수 있다. 구별 짓기는 대략적인 내용을 보면, 서화예술을 사대부 예술, 사기士氣를 담아내는 예술이란 관점에서 경제적 이득을 취하는 직업화가의 행위와 구별하는 것, 공졸工拙여부가 아닌 심화心畵나 전심傳心[18] 차원의 예술로 이해하면서 화장畵匠, 서장書匠 등과 구별하는 것, 인품론에 기반하여 위기지학爲己之學으로서 서화를 이해하는 것, 품격의 높낮이를 학식 유무로 따지는 것, 청유자적淸幽自適 차원의 즐거움을 추구하는 것,[19] 평담平淡함, 청고고아淸高古雅함, 방경고졸方勁古拙함을 추구하는 것 등이 그것이다. 이런 점을 조선조에 적용하면 김정희의 서화론을 들 수 있다. 피에르 부르디외는 『구별 짓

기: 문화와 취향의 사회학』 제1부 「취향에 대한 사회적 비판」 부분에서 문화귀족은 원래의 귀족과 마찬가지로 가지고 태어난 탁월성에 의해 남들과 구별되며, 예술적 정통성을 독점하는 사람들이라는 점을 밝히고 있는데, 이런 견해는 김정희의 '군자의 예술관'을 분석할 때 적용될 수 있다고 본다.[20]

동양의 다양한 계층의 회화창작을 규명할 때 사물에 '뜻을 깃들이는 것〔우의寓意〕'과 '뜻을 머무르게 하는 것〔유의留意〕'이라는 개념을 통해 구분하는 경향이 있다. 소식은 친구인 왕선王詵의 예술작품을 위해 쓴 글에서 사물에 '뜻을 깃들이는 것〔우의寓意〕'과 '뜻을 머무르게 하는 것〔유의留意〕'를 통해 얻을 수 있는 결과물로서 즐거움〔락樂〕과 병통〔병病〕을 언급한 것이 그것이다.

> 군자는 사물〔=서화예술〕에 뜻을 깃들이는 것은 옳지만 뜻을 머무르게 해서는 안 된다. 사물에 뜻을 깃들이면 미미한 사물이라도 즐거울 수 있고 진귀한 사물이라도 병통이 되지 않을 수 있다. 사물에 뜻을 머무르면 미미한 사물이라도 병통이 될 수 있고, 진귀한 사물이라도 즐거움이 되기에 부족하다.[21]

'우의'에 입각한 예술창작은 흔히 예술작품에 신운神韻과 천취天趣를 담아 표현해야 한다는 것이다. 소식이 서화예술창작이 즐거움을 얻을 수 있는 우의가 되어야 함을 강조한 '사물에 자신의 사상과 감정을 표현하는 탁물우의托物寓意'는 '마음을 사물에 기탁해 자신이 말하고자 하는 지취志趣를 표현하는 것〔탁물언지托物言志〕'이란 사유와 유사하다. '유의留意'를 도연명陶淵明〔=도잠陶潛〕이 말한 것을 빌려 말하면, 마음이 신체에 부림을 당하는 상태〔이물형역以物形役〕에 속한다.[22] 즉 마음이 사물에 얽매여 그 사물로 인해 제약을 받고 번거롭게 되는 것〔이물루심以物累心〕을 의미한다.

강희맹은 이런 점을 다음과 같이 군자의 예술행위와 소인의 예술행위를 차별화하여 말하고 있다.

> 무릇 사람의 기예技藝는 비록 같으나 마음 쓰기는 다른 것이니, 군자는 기예에 뜻을 깃들일〔우의寓意〕뿐이요, 소인은 기예에 뜻을 머무르게 할〔유의留意〕뿐이다. 기예에 뜻을 머무르게 하는 것은 재주를 팔아서 밥벌이를 하는 것을 추구하는 하찮은 공사工師와 예장隸匠이 하는 일이다. 기예에 뜻을 깃들이는 것은 마음속으로 묘리를 탐구하는 고상하고 우아한 것을 추구하는 선비가 하는 일이다. 공자와 같은 성인도 비루한 일에 능했고, 혜강같은 달사도 대장간 일을 좋아했는데, 이것이 어찌 그런 일이 마음을 머무르게 하여 자신의 마음을 얽매이게 하고자 한 것이겠는가?[23]

공자가 비루한 일을 한 것이나 혜강이 대장간 일을 한 것은 돈을 벌기 위해서 한 것이 아니다. 강희맹이 '우의' 차원의 군자 예술창작과 '유의' 차원의 소인 예술창작을 구분하는 것은 일종의 구별 짓기에 해당한다. 아울러 예술창작이 자신의 마음을 얽매이게 하는 번잡한 것이 되면 안 된다고 말한 '우의' 차원 예술창작은 작품이 간결簡潔함과 한아閑雅함을 추구하면서 비속卑俗으로 흘러가지 않는 것과 부염浮艶으로 빠져 들지 않는 것을 추구하는 것과도 관련이 있다.[24] 소인이 행하는 '유의' 차원의 예술을 부정적으로 보고 군자의 예술창작을 '우의' 차원의 우아함을 추구하는 예술이어야 한다는 이른바 예술창작에 나타난 구별 짓기 사유는 김정희의 서화예술창작 정신에 가장 구체적으로 표현된다.

기존 김정희의 서화론을 다룬 연구는 상당히 많다.[25] 그런데 기존 연구에는 김정희가 이른바 '구별 짓기' 차원에서 규정한 '군자의 예술'을 통해 '속사俗師의 마계魔界', '서장書匠', '자장字匠', '화장畵匠' 등과 차별상을

규명한 연구는 거의 없었다고 본다. 직접적으로 구별 짓기라는 표현을 하지 않았지만 간혹 그런 관점을 제시한 것에서도 소략하게 다룬 제한점이 있다. 이에 본 장에서는 김정희가 의도적으로 제시한 '군자의 예술' 관념에 담긴 '구별 짓기' 차원의 예술정신을 서화론에 초점을 맞추어 살펴보고자 한다. 서화를 함께 논하는 것은 김정희가 서화가 지향하는 궁극적인 경지는 동일하다는 사유를 견지하면서 회화이론을 서예이론에, 서예이론을 회화이론에 동일하게 적용하기 때문이다.

4
–

유가 격물치지格物致知 학문 차원의 예술관

『사고전서총목제요四庫全書總目提要』 「자부子部·총서總敍」에서는 왜 '예술류'를 기재했는지를 도道와 연계하여 말하고 있다.

'유예游藝' 또한 학문하는 사람이 여가에 할 수 있는 나머지 일[여사餘事]이니, 만약 한 가지 기예가 입신入神의 경지에 이르면 그 기량 속에 더러 도道가 깃들여 있기도 하다. 그러므로 그 (술수術數) 다음으로 '예술藝術'이라는 유목類目을 두었다. 술수와 예술 양가兩家는 비록 소도小道이나 살펴볼 만한 것들이다.[26]

유희재劉熙載가 "(기예를 중심으로 한) 예술[예藝]은 도道를 형상화한 것이다"[27]라고 한 발언이 보여주듯 예술과 도는 밀접한 관련을 갖는다. 공자

가 말한 '유예游藝[=유어예游於藝]'[28] 차원의 예술이 소도小道지만 만약 한 가지 기예가 신의 경지에 들어가면 도가 깃들 수 있다는 말에서의 기예 는 단순히 기교의 공졸工拙 차원만 가지고 논한 것은 아니다. 왜냐하면 신의 경지는 기교의 익숙함만으로는 도달할 수 없고, 특히 신의 경지에 들어간 기교를 통해 궁극적으로 무엇을 표현하였는가 하는 점을 고려하 면 더욱 그렇다.[29] 이런 점을 예술론 차원에서 가장 정치하게 논의한 인물로는 조선조의 경우 김정희를 거론할 수 있다.

김정희의 서화예술론의 특징은 예술 창작행위를 유가[성문聖門]의 격 물치지 학문과 동일시한다는 사유를 '난 그림[난화蘭畵]'과 관련하여 언급 한 것이다. 이런 언급에는 난을 치는 것이 그만큼 고도의 기교뿐만 아니 라 학문과 수양을 동시에 요구한다는 사유가 담겨 있다.

> 『난화蘭畵』 한 권에 대해서는 망녕되이 제기題記한 것이 있어 이에 부
> 쳐 올리니 거두어 주시겠습니까? 대체로 이 일은 바로 하나의 하찮은
> 기예技藝이지만, 그 전심하여 공부하는 것은 유가[성문聖門]의 격물치지
> 格物致知의 학문과 다를 것이 없습니다. 이 때문에 군자는 일거수일투
> 족이 '도道' 아닌 것이 없으니, 만일 이렇게만 한다면 또 완물상지玩物喪
> 志에 대한 경계를 어찌 논할 것이 있겠습니까. 그러나 이렇게 하지 못
> 하면 곧 속된 화사[속사俗師]의 마계魔界에 불과한 것입니다. 심지어 가
> 슴속에 5천 권의 서책을 담는 일이나 팔목 아래 금강저金剛杵를 휘두르
> 는 일도 모두 여기로 말미암아 들어가는 것입니다.[30]

김정희가 난는 치는 일이 하나의 하찮은 기예이지만, 그 전심하여 공 부하는 것은 유가[성문聖門]의 격물치지의 학문과 다를 것이 없다고 말한 것은 『사고전서총목제요』 「자부·총서」에서 왜 예술류를 채택했는가 하 는 발언 내용과 매우 유사하다. 격물치지는 『대학』 팔조목八條目[31] 중 첫

추사秋史 김정희金正喜, 〈산상개화도山上蘭花圖〉

김정희가 정섭鄭燮의 시 두 개를 쓰고 삼전법三轉法을 운용하여 난을 친 것으로, 이런 자료를 통해 정섭의 시와 난 그림이 김정희에게 끼친 영향을 알 수 있다. 정섭의 시["山頂蘭花早早開, 山腰小箭尚含胎, 畵工刻意敎停畜, 何苦東風好作媒"와 "此是幽貞一種花, 不求聞達只煙霞. 采樵或恐通來徑, 更寫高山一片遮"]에서 글자의 출입이 있다.

* 釋文: 山上蘭花向曉開, 山腰蘭箭尚含胎, 画工刻意敎停畜, 何苦東風好作媒. 此是幽貞一種花, 不求聞達只煙霞, 采樵或恐通來徑, 祇寫高山一片遮. 兩絶皆板橋詩, 居士.

번째 단계로서, 주희의 견해를 따르면 '이미 알고 있는 이치〔이지지리已知之理〕'를 통해 내가 접한 대상에 나아가 대상에 내재된 이치를 궁구한다〔즉물궁리卽物窮理〕는[32] 일종의 인식론에 해당한다. 김정희는 여기서 격물치지만을 논하고 그 이후의 과정에 해당하는 성의誠意·정심正心 등을 논하지 않고 있는데, 유의할 것은 김정희가 여기서 말하고자 하는 것은 단순 격물치지 그 단계에만 그친다는 것은 아니라는 것이다. 왜냐하면 격물치지를 발언한 이후에 '군자의 일거수일투족이 도 아닌 것이 없다'라고 한 발언에는 결국 격물치지 공부를 통한 성의·정심 과정이 요구된다는 것이 담겨 있고, 아울러 더 나아가 예술창작 행위를 통해 최종적으로 활연관통豁然貫通을 체득할 수 있다는 사유도 담겨 있다.

내가 이미 알고 있는 지식을 통해 사물의 이치를 궁구해서 안다는 것은 실제 행위 단계는 아니다. 실제 행위 단계와 관련된 것은 격물치지한 이후에 어떤 마음을 가지고 창작행위에 임하느냐 하는 것이 결정되는데, 이런 점에서 행위 자체가 긍정적인 결과 ─ 구체적으로 말하면 유학의 이념을 예술에 표현하는 것 즉 윤리 도덕에 합치되는 선한 행위, 예법에 맞는 우아한 행위, 타인에게 모범이 될 수 있는 몸가짐 상태를 만드는 데 필요한 마음 만들기 ─ 로 나타내기 위해서는 성의와 정심이 필요하게 된다. 따라서 김정희가 격물치지 공부 이후의 과정을 언급하지 않았지만 결과적으로는 그 이후의 과정을 다 품고 있는 발언이라고 이해해야 한다. 이런 점과 관련해서는 '의재필선意在筆先'의 윤리적 측면과 연계된 『대학』 6장의 '무자기毋自欺' 사유를 회화창작 이전의 마음 상태와 연계하여 논한 아래 부분에서 구체적으로 언급할 것이다.

난을 치고 글씨를 쓰는 것과 같은 하찮은 기예가 유가의 격물치지 학문과 다를 것이 없다는 것은 붓을 놀리고 먹을 운용하는 모든 행위가 화리畵理·화도畵道 및 서리書理·서도書道에 맞게 단계적으로 실천해야 한다는 의미와 통한다. 예를 들면 김정희가 소치小癡 허련許鍊에게 다음과

같이 말한 것은 이런 예에 해당한다.

화도畵道는 어려운 것이다. 이것은 원인元人의 필법을 방사仿寫한 것인데 이것을 익히고 나면 '점차 깨우치는 도〔점오지도漸悟之道〕'가 있을 것인데, 한 본마다 열 번씩 본 따 그려보는 것이 좋다.33

'점오지도'를 말하는 이런 발언은 일단 북종선北宗禪의 수양 방법과 연계하여 이해할 수 있다. 하지만 단순 의양이나 모방 차원이 아닌 격물치지를 통해 점차적으로 깨달음을 통해 활연관통에 이른다는 사유로도 이해할 수 있다. 이런 점을 상기하면서 김정희가 말한 격물치지와 관련된 것을 규명한다면 먼저 다음과 같은 발언 내용을 볼 필요가 있다.

난을 그리기가 가장 어렵다(…) 때문에 정소남鄭所南(=정사초鄭思肖), 조자고趙子固(=조맹견趙孟堅) 두 사람은 인품이 고고하고 특절하므로 화풍도 역시 그와 같아서 범인으로는 좇아가 발을 밟을 수 없다. 근대에는 진원소陳元素, 승僧 백정白丁, 석도石濤로부터 정판교鄭板橋(=정섭鄭燮), 전택석錢擇石 같은 이에 이르면 본시 난을 전공한 이들로서 인품도 다 고상하고 옛스러워 무리에서 뛰어났다. 화품畵品도 (인품에) 따라서 오르내리게 되니 단지 화품만을 들어 논정論定해서는 안 된다. 또 화품으로 말한다면 형사形似에도 있지 않고 지름길〔혜경蹊逕〕에도 있지 않다. 화법畵法만 가지고서 들어가는 것을 절대 꺼리고 또 많이 그린 후라야 가능한 것이니, 당장에 부처를 이룰 수는 없고 또 맨손으로 용을 잡을 수도 없다. 아무리 구천 구백 구십 구푼까지 이르렀다 해도 그 나머지 일푼이 가장 원만하게 성취하기 어렵다. 구천 구백 구십 구푼은 거의 다 가능하겠지만 이 일푼은 인력으로 가능한 것은 아니지만 인력 밖에서 나오는 것도 아니다. 지금 우리나라 사람들이 그리는 것

추사秋史 김정희金正喜, 〈향조암란香祖庵蘭〉

김정희 난 작품 가운데 가장 파격적인 작품에 해당한다. 길게 화면 가운데를 가른
난잎 형상은 아무나 흉내 낼 수 없는, 일종의 일품逸品의 경지에 오른 작품이라고 여
겨진다. 김정희의 '향조암란'은 조희룡의 난 그림을 본받아 위조한 가짜라는 견해가
있다. 이런 견해는 조희룡의 무절제한 난과는 그 품격이 기본적으로 다르다는 점에서
문제가 있다. 만약 '향조암란'과 유사한 형상이 있는 정섭의 난에서 아이디어를 얻었
다고 한다면 일정 정도 타당성은 있다.

*화제: 蘭爲衆香之祖, 董香光題其居所室, 曰香祖庵.

석파石坡 이하응李昰應 [대원군大院君], 〈묵란墨蘭〉

'석파란石坡蘭'으로 일컬어질 정도로 난화에 장기를 보인 이하응이 71세 때(1890)
그린 것이다. 각각의 화면에 괴석 사이에 난초를 포치하는 방식을 취하여 마치
대련 두 폭을 한 화면에 서로 마주하게 하는 효과를 노리고 있다.

은 이 뜻을 알지 못하니 모두 망작妄作일 뿐이다. 석파石坡〔=이하응李昰
應〕가 난에 깊은 이해가 있는 것은 대개 그 천기天機가 맑고 묘하여〔청
묘淸妙〕서로 근사한 점이 있을 뿐이다. 이에 더 나아갈 것은 다만 이
일문의 공工이다.[34]

　　김정희는 제대로 된 난 하나를 치는 것과 관련된 다양한 조건을 말했
다. 그는 제일 먼저 인품이 고고하고 특출한 것을 든다. 화품과 무관한
것 같은 인품의 고고함과 특출함을 거론함으로써 범인들이 좇아가 발을
밟을 수 없다는 한계점을 거론하는 이런 사유에는 구별 짓기가 담겨 있
다. 이후 화품이 형사에 달려 있지 않다는 점에서 신사神似 차원에 대한
이해를 요구하는 것, 화법만 가지고 들어가는 것을 절대 꺼리는 것, 하나
하나 차근차근 단계를 밟아가야 한다는 점에서 지름길에도 달려 있지
않다는 것, 한 번에 이치를 깨달을 수 없기에 많이 그린 후에 가능하다는
것, 당장에 부처를 이룰 수 없다는 것, 맨손으로 용을 잡을 수 없다는
것 등과 같은 다양한 발언은 단계를 밟아서 하나 하나 사물의 이치를
깨닫는 격물치지 공부 과정과 '하학이상달下學而上達' 공부 방식과 연계하
여 이해할 수 있다. 김정희의 발언은 청대 장경張庚(1685~1760)이 회화 공
부를 유가 공부법의 기본인 '하학이상달'과 연계하여 제기한 것과 매우
닮았다.

　　그림이 비록 기예에 관한 일이나, 또한 아래에서 배워서 위에 도달〔하
　　학이상달下學而上達〕하는 공부다. 아래에서 배우는 것은 산과 돌, 물과
　　나무에 '마땅히 그러한 법〔당연지법當然之法〕'이 있다는 것이다. 처음에
　　는 산과 돌, 물과 나무의 마땅히 그러한 것을 구해야지 감히 뜻을 경솔
　　하게 하여 함부로 그려서는 안 되고, 감히 마음을 스승으로 삼아 이상
　　한 것을 세워서는 안 된다. 옛사람의 법도 가운데에서 차례차례 하여

털끝이라도 법도를 잃어버리면 안 된다. 이런 과정을 오래하면 곧 '당연히 그러한 바의 까닭[당연지고當然之故]'을 얻게 된다. 또 오래하면 '그러한 바의 까닭[소이연지고所以然之故]'을 알게 된다. 그러한 바를 얻으면 변화에 가까울 것이다. 능히 변화하는 것에 이르면 비록 산과 들, 물과 나무와 같은 것이라도 아는 사람이 그것을 보면 반드시 말하기를 '기예가 도의 경지에 나아갔다'고 할 것이니, 이것이 바로 상달이다. 지금 학자들은 겨우 붓을 잡기만 하면 바로 독창적인 것을 강구하지만, 나는 그것이 무슨 말인지 모르겠다.[35]

기예가 도의 경지에 나아간 상달의 경지는 그냥 이루어지는 것이 아니다. 하학 단계에서 차근차근 순서를 밟아 행하는 과정 중에서 산과 돌, 물과 나무 등에 담긴 현상 차원의 '당연한 법칙'을 먼저 알고, 더 나아가 차근차근 오랜 기간에 법도를 따라가면서 행하다 보면 점차 왜 대자연에 그러한 현상이 나타났는가와 관련된 '그 근본 까닭[소이연지고所以然之故]'과 '그 근본 이치[소이연지리所以然之理]'를 알게 되면서 어느 순간 그려진 기예가 도의 경지에 나아갈 정도가 된다는 것이다. 이런 경지가 되면 그려진 형상들은 모두 도를 형상화한 것이 된다. 회화창작에서 엽등躐等하지 말 것을 '하학이상달' 공부를 통해 말한 것은 유가의 격물치지 공부의 다른 모습에 해당한다.

석파는 당시 난에서 상당한 경지에 이르렀다고 평가받는 이하응李昰應(1820~1898)이다. 김정희는 일단 이하응이 천기가 청묘한 난을 치는 데 뛰어난 면을 보였지만 여전히 일푼의 공이 부족하다고 평가를 내리는데, 이하응이 부족한 일푼의 공은 깨달음의 경지이지 기교와 전혀 상관없다. 주목할 것은 김정희가 화법만 가지고서 들어가는 것을 절대 꺼린다는 발언이다. 이것은 제대로 된 난을 치는 데에는 기교와 법도 및 형사와 관련된 형식 차원 이외에 '내용으로 갖추어야 할 것'이 많다는 것을 의미

우봉又峰 조희룡趙熙龍, 〈묵난도墨蘭圖〉

김정희의 〈향조암란〉의 형상과 비교되는 난에 해당한다. 하나의 난잎을 통해 화면을 가른 동일한 형상이 그렇다는 것이다. 이런 점 때문에 김정희의 〈향조암란〉이 조희룡의 〈묵난도〉 형상을 본받은 것이 아닌가 하는 의문도 있지만, 그런 견해엔 문제가 있다. 김정희는 화면을 가르더라도 절제된 형상으로 표현하고 있다면, 조희룡은 더 과장되게 표현하고 있다는 점에서 차이가 난다. 조희룡의 그 지나침은 긍정적으로도 부정적으로도 평가될 수 있는 양면성을 띤다. 화제를 참조하면 광기어린 난잎의 형상은 아마도 겨울을 지난 봄기운이 온 대지에 퍼지려고 하는 느낌을 표현한 것 같다.

*釋文: 吾家蘭蕙賤如蓬, 狂塗難抹四壁中, 自笑兒孫綵學語, 倒毫猶解寫春風. 空闊淸風今古式, 得老眼求得不, 得不求, 曇華屋冬並題.

한다. 이것에는 '군자의 품격에 맞는 우아한 예술'로서 자리매김되는 것과 관련된 이른바 '구별 짓기' 차원의 철학적 질문이 담겨 있다. 따라서 김정희의 이런 발언은 화원화가에도 적용되지만 심층적으로는 '자칭 문인화가'라고 하는 인물들에게 '참된 예술이란 이런 것이다'라는 '구별 짓기' 차원의 발언으로 읽힌다. 이렇게 말하는 이유는 김정희가 난을 치는 법이 서예의 예서隸書를 쓰는 법과 유사하다는 '서화일치書畵一致' 관점에서 출발하여 '조희룡의 화풍을 추종하는 무리〔조희룡배趙熙龍輩〕'들이 오로지 화격畵格만을 추구하지 문자향이 없다고 혹평한 것과 연계하여 이해할 때 그렇다는 것이다.

> 난蘭을 치는 법은 또한 예서 쓰는 법과 가까우니, 반드시 문자향文字香과 서권기書卷氣가 있은 다음에야 될 수 있다. 또 난치는 법은 그림 그리는 법대로 하는 것을 가장 꺼리니, 만일 그림 그리는 법을 쓰려면 일필一筆도 하지 않아야 한다. '조희룡의 화풍을 추종하는 무리'는 나에게서 난치는 법을 배웠으나 끝내 그림 그리는 법〔화법畵法〕 한 길을 면치 못하였으니, 이는 그의 가슴속에 문자향이 없기 때문이다(…) 난을 치는 데는 종이 서너 장이면 충분하다. 신기神氣가 서로 모이고 경우境遇가 서로 융합되는 것은 글씨나 그림이 똑같이 그러하지만, 난을 칠 때는 그것이 더욱 심하다.[36]

김정희가 '조희룡배'라고 한 것은 두 가지로 이해할 수 있다. 하나는 조희룡을 포함한 조희룡을 추종하는 무리이고 다른 하나는 조희룡을 뺀 조희룡을 추종한 무리라는 두 가지 해석이다. 그런데 앞의 해석을 취하면 조희룡은 할 말이 있다. 비록 완벽하게 문자향, 서권기의 경지를 행하지는 못하지만 그런 노력을 하고 있다는 발언을 하고 있기 때문이다. 이 부분에 관해서는 다음 장에서 다시 자세히 볼 예정이다. 조희룡이

'화사의 마계에 빠진 것은 아니다'라고 강변을 해도 여전히 김정희는 자신이 제시하는 수준에 못 미친 것으로 여겼다는 것이다. 김정희의 이런 발언에서 가장 주목할 것은 난치는 것을 예서 쓰는 법과 가깝다고 말한 것이다. 이에 김정희가 예서에 대해 어떤 의미를 부여하고 있는지를 알 필요가 있는데, 이런 점도 아래 부분에서 볼 예정이다.

이처럼 예술을 격물치지의 공부와 관련지어 이해하고 아울러 군자의 일거수일투족이 모두 도 아닌 것이 없다는 것은 예술에서의 구별 짓기의 상징적인 표현에 해당한다. 이런 점에서 특히 김정희는 예술창작에 임하는 인물이 '군자'이어야 한다는 점을 강조한다. 예술행위와 관련해 군자를 강조하는 것에는 화원화가 및 예술의 진정한 경지를 제대로 알지 못하는 인물들의 예술창작 행위와 차별화를 시도하는 구별 짓기가 담겨 있다. 이제 이런 점을 김정희가 '무자기毋自欺' 철학에 근거를 둔 예술정신을 강조하고 문자향과 서권기를 요구하는 예술론과 연계하여 규명하고자 한다.

5

—

'사란寫蘭'에 담긴 '무자기毋自欺'의 예술정신

왕희지王羲之가 발언했다고 하는 '의재필선意在筆先'[37] 사유는 서예창작뿐만 아니라 회화창작에도 그대로 적용된다. 한졸韓拙도 기운과 의재필선을 통해 자연 기운과 생의를 강조한 바가 있는데,[38] 김정희는 '의재필선'의 윤리적 측면을 『대학』6장의 '무자기' 사유와 연계하여 예술창작 이전에 수양된 마음인 신독愼獨 사유와 단순 공졸工拙 차원의 예술창작 행위

와의 구별 짓기를 시도한다. 문인화가들은 뛰어난 작품을 이루기 위한 조건으로 예술창작 행위 이전에 요구한 것이 있었다. 이런 점과 관련해 청대 장식張式(?~1850)의 발언을 보자.

> 말은 몸의 무늬고, 그림은 마음의 무늬다. 그림을 배우려면 먼저 몸을 닦아야 할 것이니, 몸이 닦이면 곧 심기가 화평해져서 만물을 뜻대로 표현할 수 있게 된다. 마음이 화평하지 못하고 그림을 잘 그릴 수 있는 자는 있지 않았다. 책을 읽어서 본성을 기르고, 그림을 그리고 글씨를 씀으로써 마음을 기르니, 글을 읽지 않고 뛰어난 작품을 이룰 수 있는 자는 보지 못했다.[39]

몸이 닦인 이후에 얻어진 심기의 화평이 작가가 표현하고자 하는 물상을 제대로 표현할 수 있다는 것은 그만큼 실제 창작과 전혀 관계가 없을 것 같은 '창작 이전의 마음 상태'가 중요하다는 것을 의미한다. 그 방법으로 책을 읽을 것[독서讀書]을 강조한다. 남송 등춘鄧椿(?~?)은 '그림은 문의 극치'[40]라는 것을 말하여 그림의 문학성을 강조한 바 있다. '그림은 문의 극치'이고 '그림이 마음의 무늬'라는 것은 회화가 단순히 형사를 추구하고 기교를 운용하는 차원이 아닌 문학성을 지닌 예술, 수신의 결과물로서의 예술, 독서를 통한 양성養性의 결과물로서의 예술이어야 함을 의미한다. 여기서 책을 읽어 마음을 기르고, 그림을 그리고 글씨를 씀으로써 마음을 그려야 한다는 것은 무자기를 이룬 다음에 예술에 임할 것을 요구하는 것과 통한다.

원래 『대학』 6장에 나오는 '무자기毋自欺'[41]는 '무자기無自欺', '부자기不自欺' 등과 혼용하여 쓰이는데, 세 용어 모두 '자신이 스스로 반성하여 스스로를 속이지 않는 상태'라는 점을 강조하는 것은 동일하다. 자기를 속이지 않는 것은 다른 사람을 속이지 않는 것과 통한다. 김정희가 말한

무자기의 예술철학을 이해하기 위해 김정희와 거의 동시대를 산 청대 화림華琳(1791~1850)의 견해를 먼저 보자.

화림은 유가 중화미학의 관점에서 용필론을 전개하는데, '남종화의 비밀을 파헤친다'라는 차원에서 쓴 『남종결비南宗抉秘』에서 '그림을 그리는 것〔작화作畵〕'과 '글씨를 쓰는 것〔작서作書〕'은 서로 통한다는 관점을 견지하면서 단순 형사만을 추구하는 예술 경향을 비판하고 용필법의 중요성을 강조했다. 용필법을 강조하는 것은 그림에 빼어난 운치와 생기가 천연스럽게 드러나는 것을 강조하기 위함이다. 즉 용필이 문제가 되는 것은 감상자에게 창작된 작품이 어떤 느낌을 주느냐 하는 것과 관련이 있기 때문이다.[42] 이런 점에서 화림은 올바르게 용필하는 방법으로 용필 이전에 '마음을 평온하게 하고 기를 고요하게 하는 것〔평심정기平心靜氣〕'과 관련된 부자기不自欺를 요구하였다. 그럼 왜 용필 이전에 부자기를 요구하는가를 보자.

> 오직 먼저 자신을 속이는 마음을 없애고 또한 남을 속이는 마음을 없애고서 종일토록 붓대를 잡고 공부를 해서 집필을 힘 있게 하고 팔을 움직이는 것을 활발하게 한다. 이런 상태를 오랫동안 하면 기력은 자연히 그 붓 끝 위에서 운영되어 힘쓰기를 느끼지 못한 상태에서 필력이 저절로 이르게 될 것이다. 이른바 종이에 들어갈 수 있고 종이에서 나올 수 있어 필치마다 뛰어나게 된다는 것이다(…) 묘하다. 옛사람이 보살의 눈썹을 나직하게 그렸지만 바로 온 정신을 안으로 수렴하고 있고, 금강이 눈을 부라리고 있지만 강성한 기세가 사람을 능멸하는 것이 절대 아닌 것이다.[43]

화림은 그림을 그리기 전에 행한 부자기가 갖는 효용성을 구체적으로 보살의 눈썹과 금강의 눈이 갖는 기세로 입증하였다. 조선조 회화사에서

이런 점을 가장 강조한 인물은 김정희인데, 김정희는 특히 무자기와 관련된 신독이란 점을 더욱 강조하였다. 김정희는 소도小道에 속하는 사란寫蘭 행위를 '군자의 하필下筆'이라 하며 '군자의 예술로서의 사란 행위'라고 특화된 의미를 부여하였다. 즉 사란은 '군자의 예술'이라 규정하고, 구체적으로 '사란' 행위에 철학적 의미를 강조하였다.

> 난초를 그리자면 먼저 좌필左筆하고, 좌필이 익숙해지면 우필右筆은 그대로 따라서 된다. 이것은 (『주역』)「손괘損卦」에서 '어려움을 먼저 하고 쉬움을 뒤에 한다'[44]는 뜻이다. 군자는 한 번 손을 드는 사이에도 그저 되는 대로 해서는 아니 된다. 이 좌필의 한 획으로써 '손상익하損上益下'의 대의에 끌어들여 펴 나아가서 곁으로 소식消息이 통하면 변화가 무궁하여 어디를 가도 그렇지 않은 곳이 없을 것이다. 이것은 군자가 붓을 내릴 때 움직이면 바로 경계를 붙여 나아가는 이유다. 그렇지 않으면 어찌 '군자의 필'을 귀하다 하겠는가. 이는 봉안鳳眼과 상안象眼에 통행하는 법규이니 그것이 아니면 난이 될 수 없다. 이것이 비록 소도小道지만 법규가 아니면 이루어지지 않는데 하물며 나아가서 이보다 큰 것에 있어서랴! 이 때문에 잎 하나 꽃술 하나라고 자신을 속일 수 없고 또 남을 속일 수도 없는 것이다. 모든 사람의 눈이 주시하고 모든 사람의 손이 다 지적하고 있으니 두렵지 아니한가? 이 때문에 난 그리는 데 손을 대자면 마땅히 자신을 속임이 없음으로부터 비롯해야 한다.[45]

사란寫蘭할 때 '손상익하損上益下'의 원리와 법도를 체득한 뒤에 해야 군자가 붓을 내려 행하는 예술로서 의미가 있다는 것과 난을 치기 전의 수양과 관련된 무자기의 철학을 강조하는 것은 둘이면서 하나에 해당한다. '소消〔=음의 기운〕와 식息〔=양의 기운〕'은 음양 유행流行의 이치가 현상화

된 것으로 음과 양이 변화한 실제 정황을 상징한다. 『주역』「손괘損卦」의 '상上을 덜어서 하下를 보태는 것'을 응용하라는 것은 우주 자연의 원리를 깨달은 상태에서 표현된 형상의 균제均齊감을 강조하는 것으로, 그것에는 일종의 중화미감이 담겨 있다. 이 같은 음[=消]과 양[=息]의 원리를 제대로 알고 변화를 추구하면 그려진 난은 기운이 생동한 작품이 된다는 예술철학이 가능하다. 즉 김정희가 난 하나를 치더라도 우주자연의 변화를 체득한 이후에 하라는 것은 단순 형사적 차원에서 별다른 의식 없이 난을 그리는 행위와 차별화된 발언에 속한다. 일종의 '구별짓기'에 해당하는 '사란寫蘭의 예술철학'을 전개하고 있는 셈이다. 김정희는 사란과 관련된 두 가지를 말하고 있지만 보다 핵심적인 것은 무자기를 통한 사란 행위다. 왜냐하면 아무리 손상익하損上益下의 원리와 법도를 강조해도 실제 사란하는 인물의 무자기가 바탕이 되지 않으면 안되기 때문이다.

이처럼 '군자의 하필'이란 표현을 써서 사란의 의미에 철학성과 윤리성을 부여하는 것은 여타 인물들의 사란 행위와 차별화된 김정희의 예술철학이다. '사란' 행위는 단순히 난을 치는 예술창작 행위 차원이 아니라 자신이 친 난을 통해 타인에게 '자신이 이런 사람이다'라는 것이 보여짐[=평가받음]이란 의미가 있다. 즉 이른바 '성중형외誠中形外' 철학에 입각한 '신독慎獨' 차원[46]의 예술철학이 담겨 있는데, 이런 점을 단적으로 보여주는 것은 「불기심란도不欺心蘭圖」의 다음과 같은 화제다.

> 난을 칠 때에도 마땅히 '자기의 마음을 속이지 않는 것[불기심不欺心]'에
> 서부터 시작해야 한다. 잎 하나 꽃술 하나라도 마음속으로 반성하여
> 부끄러움이 없게[내성불구內省不疚] 된 뒤에 남에게 보여야 한다. 모든
> 사람의 눈이 주시하고 모든 사람의 손이 다 지적하고 있으니 두렵지
> 아니한가? 난을 치는 것이 소예小藝이지만 반드시 뜻을 성실하게 하고

추사秋史 김정희金正喜, 〈불기심란도不欺心蘭圖〉(부분)

*화제 : 寫蘭亦當自不欺心始, 一撇葉一點瓣, 內省不疚, 可以示人. 十目所見, 十手所指, 其嚴乎. 雖此小藝, 必自
誠意正心中來, 始得爲下手宗旨. 示佑兒並題.

〈불기심란도〉(전체)

〈불기심난도〉의 화제는 동양예술에서 기본적으로 예술 창작 이전에 어떤 마음 상태에서 창작에
임해야 하는지를 단적으로 보여준다. 일종의 유가의 경외敬畏 철학에 바탕을 둔 서화미학을 전
개한 것으로, 이런 창작정신은 노장老莊에서 말하는 마음을 풀어헤치는 '산散'자를 통한 예술창
작 정신과 대비된다. 김정희가 강조하려는 것은 작품 그 자체가 결국 한 인간의 모든 것을 온전
히 보여준다는 사유다. 따라서 아무리 사소한 붓놀림이라도 함부로 놀리지 말라는 것이다. 이는
김정희가 하나의 예술작품을 '군자의 예술'로 본다는 사유다.

〔성의誠意〕마음을 바르게 하는〔정심正心〕데에서부터 출발해야만 비로소 손을 댈 수 있는 기본을 알게 될 것이다. 우아에게 보이고 아울러 제를 쓴다.[47]

「불기심란도」는 김정희의 서자庶子인 '상우商佑'에게 보이고자 한 그림이다.[48] 「불기심란도」의 화제는 유가의 경전 중에서 『논어』에 나오는 '내성불구內省不疚'[49] 사유와 『대학』 팔조목에서 격물치지 이후의 단계인 성의·정심 사유를 운용해 작성된 것이다. 김정희가 「불기심란도」에서 '내성불구'를 인용한 것은 '군자의 예술'의 한 실질적인 내용을 강조한 것에 속한다. 이 화제는 난을 칠 때 기본적으로 가져야 할 마음가짐을 보다 구체적으로 수양론 차원과 연계하여 말하고 있다는 점에서 윗글과 차이가 있다. 김정희는 이런 무자기를 통해 당시 화풍을 비판하기도 했다.

근자에 물기가 적은 마른 붓〔건필乾筆〕과 아껴 쓰는 먹〔검묵儉墨〕을 가지고서 억지로 원元 나라 사람의 황한荒寒하고 간솔簡率한 것을 만들어 내는 자들은 모두 자신을 속이는 것으로써 다른 사람을 속이는 것이다. 왕우승王右丞(=왕유王維, 699~759)과 대소이장군大小李將軍(=이사훈李思訓과 이소도李昭道), 조영양趙令穰(?~?), 조승지趙承旨(=조맹부趙孟頫, 1254~1322) 같은 이들은 다 청록靑綠〔=청록산수〕으로써 장점을 보였다. 대개 품격品格의 높고 낮음은 자취에 있지 않고 뜻에 있는 것이다. 그 뜻을 아는 자는 비록 청록과 니금泥金을 사용해도 좋다. 서도書道도 역시 그러하다.[50]

김정희의 이 말은 사부기士夫氣의 여부로 품격의 고하를 알아볼 수 있다는 장경張庚의 다음과 같은 글을 응용하여 당시 조선조에 행해진 화풍을 비판한 것이다.

고인이 이르기를 그림은 사부기士夫氣가 있어야 한다고 하였는데 이는 품격을 말하는 것이다. 그러나 요즈음 사부기를 논하는 사람들은 오직 이를 물기가 적은 마른 붓〔건필乾筆〕과 옅은 먹색〔담묵淡墨〕으로만 해석 하여 진하게 채색한 것은 한번 보기만 하면 곧 이를 환쟁이〔화장畫匠〕라 하는데 이는 모두 억지로 해석하는 사람들이다. 고인 중에서 왕우승王 右丞, 대소이장군大小李將軍, 왕도위王都尉(=왕선王詵, 1036~1089), 문호주 文湖州(=문동文同, 1018~1079), 조영양趙令穰, 조승지趙承旨(=조맹부)같은 사 람들은 모두 청록靑綠으로 뛰어남을 보였지만 또한 이를 환쟁이라 할 수 있겠는가? 대개 품격의 높고 낮음은 그 자취에 있는 것이 아니라 뜻에 있는 것이다. 이 뜻을 아는 자는 비록 청록과 니금을 쓰더라도 직업화가〔원체院體〕와 같이 보아서는 안 되는데, 하물며 환쟁이라고 지 목할 수 있겠는가? 그 뜻을 모르면 비록 예찬倪瓚(1301~1374)에서 나와 황공망黃公望(1269~1354)에 들어간다 해도 오히려 '속품'에 해당하니, 이 른바 뜻이란 어떤 것인가?[51]

김정희가 장경의 입장과 다른 것은 김정희가 무자기를 강조하고 서도 書道와 연결하여 이해한 것이다. '군자의 예술론'을 전개하는 김정희가 서 화에 무자기의 중요성을 동시에 적용하였다는 것을 이런 말에서 잘 알 수 있다. 장경이나 김정희 모두 회화에서 외적 형상 표현과 관련된 형식 차원의 색, 붓, 먹의 운용보다도 표현하고자 한 내용에 해당하는 작가의 예술정신〔의意〕이 더 중요하다는 것을 강조하였는데, 이것도 구별 짓기 의 구체적인 발언에 속한다.

그럼 우리는 왜 난을 칠 때 마땅히 자기의 마음을 속이지 않는 데서 부터 시작하고, 마음속으로 반성하여 부끄러움이 없게 된 후에 남에게 보여야 하는지와 관련된 철학적 질문에 답해야 한다. 이상의 질문에 답 하려면, 유가의 몸과 관련된 미학을 이해할 필요가 있다. 유가는 몸을

정신과 육체의 통일체로서 생각하고, 그 마음의 상태는 반드시 몸으로 드러난다고 본다. 즉 유가는 안으로 축적한 나의 덕, 나의 감정은 반드시 몸짓[눈빛, 얼굴 빛 등을 포함함]을 통하여 드러난다고 말한다. 심상설心相說을 주장하는 항목項穆(1550?~1600?)이 『서법아언書法雅言』에서 이런 사유를 서예에 적용하여 말한 것은 참조가 된다.

> 대개 들으니, 덕성은 마음에 뿌리를 두는데, 마음속에 쌓인 맑은 기운은 넘쳐 얼굴색으로 나타나게 된다. 마음에 얻은 것이 손이 응하게 되니, 글씨 또한 그렇다고 할 수 있다(…) 이른바 '마음에 있는 것은 반드시 밖으로 나타난다는 것'이니, 그 얼굴을 보면 가히 그 마음을 알 수 있다. 유공권은 '마음이 바르면 붓이 바르다'고 했는데, 나는 지금 '사람이 바르면 글씨도 바르다'라고 말한다.[52]

김정희는 『대학』 6장에서 말하는 '성중형외' 사유를 사란寫蘭에 적용하여 서예나 회화는 모두 마음을 표현하는 예술이란 점을 강조하면서 부자기, 불기심과 같은 것을 요구한다. 난 잎 하나 꽃 술 하나가 '나는 바로 이런 사람이요' 하는 것을 보여주는 것이다. 또 그것이 타인의 눈으로 평가받는 것은 그려진 단순한 난이 아니라 내면적 삶의 성숙도, 수양 정도, 정신세계가 표현된 난이기 때문이다. 따라서 김정희는 함부로 난을 칠 것이 아니라고 말하는 것이다. 이런 사유는 서예에도 적용된다. 이밖에 김정희는 문장을 짓는 것에도 무자기의 중요성을 강조하였다.

> 다만 지금 문장에 뜻을 두는 자는 첫 번째 의체義諦가 있으니 이는 마땅히 먼저 자기를 속임이 없는 데서부터 시작해야 한다. 자기를 속이지 않는 데서부터 시작해야 황내黃內[53]가 리理에 통하게 되어 만규萬竅가 영롱玲瓏하다. 어찌 황내가 리에 통하고 만규가 영롱하고서도 문장을

할 수 없는 사람이 있겠는가. 이는 남에게 구해서 되는 것이 아니니, 스스로 구해도 남음이 있기 때문이다.[54]

김정희가 무자기, 부자기, 불기심 등을 강조하는 것은 역으로 그런 조건을 충족하지 못한 경우 예술창작에 임하지 말라는 일종의 구별 짓기 차원의 예술창작론이 담겨 있다고 할 수 있다.

난 잎을 치는 행위에 격물치지 공부가 담겨 있다는 것은 하나의 난 잎에도 하나의 이치가 담겨 있기 때문에 난 잎을 칠 때 그 난 잎에 담겨 있는 이치를 궁구하고 난 잎을 쳐야 제대로 치게 되는 것이다. 그런데 이런 격물치지를 통해 난 잎에 담긴 이치를 알았더라도 난 잎이 형상적으로 미적인 것이 될 수 있는 것은 예술가의 성의·정심과 같은 마음 상태 여부에서 결정된다는 사유는 문자의 예술미를 표현하는 서예에도 동일하게 적용된다. 문제는 성의·정심 상태를 예술론 차원에서 어떻게 이룰 수 있는 가이다. 이런 점에서 김정희는 문자향과 서권기를 강조하면서 가슴속에 5천 권의 서책을 담고 오천 자를 품고 있어야 함을 강조하였다. 결과적으로 난치는 행위와 글씨 쓰는 행위를 통해 일종의 인문학적 예술론을 제기하고 있다.

6

'문자향文字香, 서권기書卷氣'와 사기士氣 강조

동기창董其昌은 문인화를 제대로 그리는 조건으로 '독만권서讀萬卷書, 행만

리로行萬里路'를 말하면서 흉중의 진속塵俗을 제거할 것[55]을 강조한 바가 있다. 조희곡趙希鵠은 동기창의 '독만권서, 행만리로'를 좀더 구체적으로 말하였다.

> 가슴속에는 만 권의 책이 있고, 눈으로 앞 시대의 진기한 명적名蹟을 실컷 보고, 또한 수레바퀴 자국과 말 발자국이 천하의 반은 되어야 바야흐로 붓을 댈 수 있다.[56]

조희곡은 '독만권서, 행만리로'에 '진기한 명적'을 더하고 있는데, '만권의 책'과 '진기한 명적'은 경제적 측면에서 본다면 보통 사람들은 접근하여 취할 수 없는 것이다. 집안 살림을 팽개치고 '천하의 반을 여행한다'는 것도 마찬가지다. 이런 발언은 문인화는 아무나 쉽게 범접할 수 없는 고아한 예술 그 자체로 규정하고자 하는 구별 짓기 사유가 담겨 있다. 즉 동기창이 논란의 여지가 있는 북종화〔화원화〕와 대비하여 남종화〔문인화〕의 '회화의 정맥正脈'을 확립하면서 구별 짓기를 시도한 것도 바로 이런 이유에서이다.

서권기는 원래 회화쪽에서 거론되는 경우가 많았는데 청대에 와서 주로 거론되었다. 이런 점은 그만큼 많은 문인화가들이 나타났고 아울러 문인화의 상품화가 횡행했다는 것을 의미하는데, 이에 사기士氣가 담긴 진정한 문인화란 무엇인가에 대한 철학적이면서 미학적 답변이 독서를 통한 서권기를 강조하는 것으로 나타났다고 본다. 청대 사례査禮 (1716~1783)는 서권기가 갖는 회화에서의 효용성을 다음과 같이 말한 적이 있다.

> 무릇 그림을 그리는 데에는 서권기가 있어야 바야흐로 아름답다. 문인이 그림을 그리는 것은 전문화가〔화원화가〕가 아니라도 고아하고 초

일한 운치가 종이 위에 흘러나오는 것은 책의 기운〔서권기書卷氣〕때문
이다.[57]

고아하고 초일한 운치는 문인들이 지향하는 상징적인 미의식인데, 이
것은 서권기 때문이라는 것이다. 현대의 진방기陳方旣는『논서권기論書卷
氣』에서 '서권기'에 대해 "서권기는 사기士氣, 사부기士夫氣, 권축기卷軸氣,
학문문장學問文章의 기를 일컫는다"[58]고 하여 '사인〔혹은 사대부〕에 제한하
여 사용된다고 하였다. 학문이나 문장의 기를 의미하는 것은 당연히 독
만권서로 상징되는 독서를 통해 얻어진 기운임을 의미한다. 청말 이서청
李瑞淸(1867~1920)도 학서學書하는 데 다독서多讀書를 강조한 바가 있다. 그
이유는 붓을 내려 창작할 때 고아함을 얻을 수 있기 때문이다.

> 글씨를 배우는 데 독서를 많이 하는 것을 더욱 귀하게 여긴다. 독서를
> 많이 하면 붓을 내리는 것이 절로 우아해진다. 그러므로 옛날부터 학문
> 을 한 인물들은 비록 글씨를 잘 쓰지 못하더라도 그 글씨에는 서권기가
> 있었기 때문에, 글씨는 기미氣味를 제일로 삼는다. 그렇지 않고 다만
> 기교로 이룬 것은 귀한 것이 못된다.[59]

문인들이 추구하는 미의식 중의 하나는 우아함이다. 붓을 내려 그런
우아함을 담아내는 방법은 바로 독서를 하는 것인데, 이 경우 필적 자체
가 형상적으로 미적이지 않더라도 서권기가 있다는 점에서는 긍정적이
다. 필적筆跡의 공졸과 미추 여부와 관계없이 서권기가 중요하다는 것을
강조하는 사유에는 문인들이 추구하는 서예미학이 진하게 담겨 있고 아
울러 구별 짓기가 담겨 있다. 양수경楊守敬(1839~1915)이 서예가를 평론할
때 다음과 같이 말한 점도 서권기를 강조하는 이유를 보여준다.

먼저 인품이 높아야 한다. 인품이 높으면 필이 곱고 우아하게 되어 진속塵俗에 떨어지지 않게 된다. 다른 하나는 학문이 풍부해야 한다. 만물을 가슴속에 품고 있으면 서권기는 자연스럽게 글자를 쓰는 행간에 넘쳐흐르게 될 것이다.[60]

　　사실 이런 발언은 운필과 운묵을 통해 서예창작에 임하는 정황과 직접적인 연관성이 없지만 이런 점은 김정희가 말하는 이른바 '군자 서예' 혹은 '문인 서예'와 통한다. 우아함을 추구하고 시권기를 강조하는 견해에는 기본적으로 속기俗氣를 배제하는 사유가 담겨 있다. 왕개王槩는 『학화천설學畵淺說』「거속去俗」에서 "속기를 제거하는 데에는 다른 법이 없다. 많은 독서를 하면 서권의 기운이 상승하고 시속의 기운은 하강한다"[61]라고 말한다.

　　이처럼 서권기는 속기를 제거하는 데 일조하는데, 이런 사유는 상의尙意 서풍이 일어난 송대부터 있었다. 송대 문인 가운데 속기를 배척한 대표적인 인물은 황정견黃庭堅이다.[62] 황정견은 사대부의 처세와 관련해 속을 경계하였는데, 이런 점이 서예에 적용될 때는 공졸 여부 이외의 것이 있다는 것으로 전개된다. 즉 서예가가 서권기를 통해 탈속에 먼저 힘쓸 것을 강조하는 것이 그것이다. 송대 왕실의 후예인 조환광趙宧光(1559~1625)[63]도 속됨을 경계했는데, 이런 발언에서 주목할 것은 사기士氣다.

글씨는 필획이 속된 것을 피해야 한다. 속에는 여러 종류가 있다. 거친 속됨〔조속粗俗〕, 추악한 속됨〔악속惡俗〕, 촌스러운 속됨〔촌속村俗〕, 아리땁고 예쁜 속됨〔무미속嫵媚俗〕, 시속을 따라가는 속됨〔추시속趨時俗〕이 그것이다. 추악한 속됨은 절대로 불가하고, 거친 속됨도 불가하지만 아리땁고 예쁜 속됨이라면 선비의 기〔사기士氣〕가 전혀 없게 된다.[64]

추악한 속됨과 거친 속됨도 비판하지만 가장 문제 삼는 것은 선비의 기가 전혀 없는 아리땁고 예쁜 속됨에 담긴 인위성과 여성성에 의한 꾸밈 차원의 음유지미陰柔之美이다. 이상의 발언을 참조하면 서권기는 어떻게 하면 사기를 제대로 드러내느냐 하는 점과 관련이 있다. 이런 점에서 유희재는 서예에서의 기와 관련하여 다양한 기를 말했는데, '사기'를 가장 높이고 있음을 참고할 필요가 있다.[65] 사기는 원대 회화에서는 직업화가와 구분되는 사인화풍의 특징으로 거론되곤 하였다. 특히 전선錢選(?1235~1307?)[66]이 사기를 거론하면서 '이서입화以書入畵' 차원에서 '예체隸體'를 언급한 것에 주목할 필요가 있다.[67] 왜냐하면 이런 사기는 서예에서도 동일하게 적용되는데, 그것은 서예를 기교 차원의 예술에서 인문 차원의 예술, 군자의 예술, 사인의 예술로 승화시킨다는 점이 담겨 있기 때문이다.

서권기를 강조하면서 속기를 배제할 것을 요구하는 것은 서화뿐만 아니라 서예의 필의筆意가 적용되는 전각에도 적용된다.[68] 손광조孫光祖는 『전인발미篆印發微』에서 서예를 인품론의 입장에서 서권기가 있으면 글씨는 절로 수려해진다고 말했다.

> 서예는 비록 하나의 예술이지만 인품과 상관되는 것으로, 품부 받은 자질이 맑고 도량이 넓으면 마음 씀이 바르고 기골氣骨이 강직하게 되고, 마음에 서권기가 차 있으면 글씨는 저절로 문채가 나면서 수려하게 된다. 인문印文에서도 일일이 드러나니, 전각을 기예의 말단으로 여겨 소홀하게 대하지 말라.[69]

서예를 인품과 관련지으면서 자질과 도량을 거론하고 서권기와 글씨의 문채와 수려함을 거론하는 것은 철저한 구별 짓기에 의한 규정에 해당한다. 이런 사유를 전각에 그대로 적용하는 데에는 이른바 문인전각과

공인전각을 구분하는 구별 짓기 사유가 담겨 있다. 공계호孔繼浩도 『전루심득篆鏤心得』에서 황정견의 사유를 빌어 속기 배제와 관련된 전각에서의 서권기 필요성을 강조하고 있다.

> 전각이 비록 소기이지만 '서권기'가 단절되어서는 안 된다. '한번 속기가 들면 고질병이 되어 어떤 약으로도 고치기 어렵다. 고색창연함을 배우는 것은 단지 피상적인 것만 얻을 뿐이고, 연미함만을 공교히 하는 것은 단지 그 형태만을 전할 뿐이다.[70]

문인들이 추구하는 서권기를 통한 속기 배제를 전각에 적용하는 것이 서예와 전각이 동일한 원리에 의해 운용된다는 점을 감안하면[71] 이런 발언은 타당한데, 그렇다면 전각을 통해 담아내고자 하는 궁극적인 것은 무엇인가를 보자.

> 황로직黃魯直〔=황정견黃庭堅〕은 속된 것은 고칠 수 없다고 말한다. 전각가篆刻家는 여러 서체에 모두 공교롭지만(…) 전각가가 마음에 서권기가 넉넉하고, 권세와 재리를 바깥에 두면, 묵을 운용하는 사이에 저절로 자연스럽고 우아함이 담겨 있게 된다.[72]

권세와 재리를 바깥에 둘 것을 강조하는 것은 순수예술로서의 문인전각이 지향할 것을 강조한 것인데, 이런 점에도 구분 짓기가 담겨 있다. 이처럼 서화는 물론 전각에서도 서권기를 통해 속기를 배제하고 우아함을 지향하는 예술 취향에는 구별 짓기가 작동하고 있다.

김정희는 서화 모두에 문자향과 서권기를 강조했는데, 서예에서는 특히 예서를 통해 이런 사유를 전개했다.

〈사신비史晨碑〉

노국魯國 제상인 사신이 공묘孔廟의 제사를 성
대히 행하였다는 것을 기념하기 위하여 만든
비다. '魯相史晨饗孔廟碑'로 표현하기도 한다.
결체는 법도가 삼엄한데, 졸박하면서 담박하여
팔분에八分隷 전형의 하나다. 〈을영비〉, 〈예
기비〉와 더불어 '공묘삼비'로 일컬어진다.

〈예기비禮器碑〉

원 이름은 〈한노상한칙조공묘예기비漢魯相韓勅造
孔廟禮器碑〉다. 후한後漢 때 노魯나라 재상 한칙
이 공자묘孔子廟를 수리하고 제기를 바친 공적을
기념하기 위하여 세운 것이다. 단아하면서도 중
후한 맛과 연미한 맛을 동시에 담고 있어 유가가
지향하는 중화미학을 잘 보여준다.

〈공화비孔和碑〉

〈공주비孔宙碑〉

예서隸書는 바로 서법(=서예)의 조가祖家이다. 만약 서도에 마음을 두고
자 하면 예서를 몰라서는 안 된다. 그 법은 반드시 '방정하면서 굳센
것[방경方勁]'과 '옛스러우면서 졸박한 것[고졸古拙]'을 위로 삼아야 하는
데 그 졸한 곳은 또 쉽게 얻어지는 것이 아니다. 한예漢隸의 묘는 오로
지 졸한 곳에 있다. 〈사신비史晨碑〉는 진실로 좋은데, 이 밖에도 〈예기
비禮器碑〉 〈공화비孔和碑〉 〈공주비孔宙碑〉 등의 비가 있다. 그러나 촉
지방의 여러 석각이 심히 고아古雅하니 반드시 먼저 이로 들어가야만
속된 예서[속예俗隸]와 평범한 팔분서[범분凡分]의 번드르르 하게 살찐
자태[이태膩態]와 시장 기운[시기市氣]이 없어질 수 있다. 더구나 예법
은 가슴속에 '맑으면서 고상하고, 예스러우면서 우아한[청고고아淸高古
雅]' 뜻이 들어있지 않으면 손에서 나올 수 없고, 가슴속의 청고고아한
뜻은 또 가슴속에 문자향과 서권기가 들어있지 않으면 능히 팔뚝 아래
와 손가락 끝에 발현되지 않으니, 또 심상尋常한 해서에 비할 바가 아니
다. 모름지기 가슴속에 먼저 문자향과 서권기를 갖추는 것이 예법의
장본張本이며, 예서를 쓰는 신결神訣이 된다.[73]

'예서가 서법의 조가祖家'라는 것은 김정희의 이른바 서예의 정통, 정
맥을 규정한 것이다. 그만큼 예서가 중요하다는 것을 의미하는데, 왜 그
렇게 규정하는지를 알 필요가 있다. 김정희가 청고함과 고아함을 동시에
잘 담아내는 필요충분 조건으로 가슴속에 문자향과 서권기를 강조하면
서 속된 예서[속예俗隸]와 평범한 팔분[범분凡分]의 살찐 자태[이태膩態]와
시장 기운[시기市氣]을 차별화하는 것에는 구별 짓기 사유가 담겨 있다.
이에 문자향과 서권기가 청고함·고아함과 어떤 연관성을 갖는지를 살
펴볼 필요가 있다.
'맑으면서 고상하고, 예스러우면서 우아하다[청고고아淸高古雅]'라는 것
을 굳이 도가와 유가사유로 나눈다면, 맑고 예스러운 것은 도가에 가깝

다. 이에 비해 고상하면서 우아한 것은 유가에 가깝다. 청고고아를 문질론文質論을 적용하여 분석하면, 기질의 맑음이나 질박함과 관련된 예스러움은 그 의미가 일정 정도 질에 가깝고, 고상하면서 우아한 것은 문에 가깝다. 이렇게 볼 수 있다면 청고고아는 결국 문과 질이 잘 조화를 이룬 이른바 문질빈빈文質彬彬을 의미한다. 문질빈빈을 추구하는 유가에서는 때론 일종의 탈속적인 차원에서 도가적인 색채를 띠면서 질적 요소가 강한 '청'자를 그다지 중시하지 않는다. 하지만 유가는 고상하고 우아한 품격과 격조를 띠고자 할 경우 이 '청'자가 갖는 긍정적인 점을 배제하지 않는다. 김정희는 문질빈빈 사유에서 청고한 기운과 고아한 기운이 제대로 운용이 되면 서권의 기운은 더욱 드러날 수 있음을 강조했다.

문질론 차원에서 청고고아에 담긴 의미는 예서의 특징으로 말하는 방경方勁과 고졸古拙에도 적용할 수 있다. 예서와 관련된 것을 정리하면, 형식과 관련된 법 차원에서는 방경과 고졸을 가장 높이고, 내용과 관련된 것은 가슴속에 청고고아한 뜻이 있어야 한다는 것이다. 김정희가 예서의 아름다움을 표현하기 위해 발언한 방경과 고졸에 담긴 미의식을 더 구체적으로 분석해보자. 먼저 유가와 도가 두 학파가 사용하는 용어가 갖는 의미를 통해 분석하자. 『주역』「곤괘」에서 "경으로써 안을 곧게 하고 의로써 밖을 방정하게 한다"[74]는 것을 참조하면 방경은 유가 미의식 측면에서 접근한 것이다. 대교약졸大巧若拙과 복귀철학을 강조하는 노자 사유를 감안하면 고졸은 도가 미의식 측면에서 접근한 것이다. 김정희는 특히 예서를 쓰는 법과 관련해 고졸을 강조한 바가 있다.

대개 예서를 쓰는 법은 차라리 졸렬할망정 기이한 것[기奇]이 없어야 하고 예스러우나[고古] 괴이[괴怪]하지 않아야 한다(…) 기와 괴의 두 가지 뜻은 특별히 서법에만이 아니라 일체에 있어 경계하는 게 좋다.[75]

고졸함을 표현할 때 가장 경계해야 할 것으로 기괴함을 말하는데, 그 것은 기괴함으로 고졸함이 표현되게 되면 김정희가 예서를 통해 말하고 자 한 청고고아한 맛이 제대로 표현되지 못하고 한쪽에 치우치는 문제점 이 발생하기 때문이다. 문질빈빈의 관점에서 분석하면, 방경은 문이고 고졸은 질에 해당한다. 졸拙과 고아古雅를 비교하면 졸은 도가 미의식에, 고아는 유가 미의식에 대비하여 이해할 수 있다. 이처럼 청고함과 고아 함, 방경함과 고졸함을 추구하면서 속된 예서[속예俗隸]와 평범한 팔분[범 분凡分]의 살찐 자태[이태膩態]와 시장 기운[시기市氣]을 문제 삼는 것은 모 두 군자의 예술을 통해 표현하고자 하는 구별 짓기의 구체적인 내용에 해당한다. 김정희는 문자향과 서권기는 단순 서예에만 적용되는 것이 아 니라 난을 치는 데에도 적용된다고 하였다.

> 난을 치는 법은 또한 예서 쓰는 법과 가까우니, 반드시 문자향과 서권 기가 있은 다음에야 될 수 있다. 또 난치는 법은 그림 그리는 법대로 하는 것을 가장 꺼리니, 만일 그림 그리는 법을 쓰려면 일필一筆도 하지 않아야 한다.[76]

> 비록 그림에 능한 자는 있으나 반드시 다 난에 능하지는 못하다. 난은 화도畫道에 있어 특별히 한 격을 갖추어 있으니 가슴속에 서권기를 지 녀야만 붓을 댈 수 있다.[77]

김정희의 이런 발언은 이른바 문자향, 서권기를 통해 '이서입화以書入 畫' 차원의 예술론을 전개한 것인데, 왜 '이서입화'를 강조하는가? 일단 난을 칠 때 서예의 획을 통해야만 난에 참된 아름다움이 깃든다는 것은 난에도 청고고아한 맛을 담고 있어야 함을 말한 것이다. 더 나아가 난을 치는 것을 '군자의 예술 행위'로 규정하고 결국 난도 '사기士氣'를 표현해

야 한다는 것이다. 서예의 획에 문자향과 서권기가 담겨 있다면 당연히 그 획을 운용해 그은 난에도 문자향과 서권기가 담기게 된다. 특히 난에 한 격이 갖추어져야 함을 요구하는 것은 전형적인 구별 짓기에 해당한다. 서화창작과 관련해 독서를 통해 사대부의 독립정신, 고상한 품격, 문화수양과 기의 양성을 강조하는 것은 독서를 통해 축적된 기운이 고아한 풍격 및 활발발한 기상으로 표현될 수 있기 때문이다.

다음 서권기와 함께 강조되는 문자향에 대해 알아보자. 전통적으로 동양문인들은 향에 다양한 의미를 부여하였다. 향은 매우 다양한 의미를 지니고 있다. 향은 어떤 향을 긍정적으로 보느냐 하는 것은 성별, 계급, 민족집단 등에 따라 달라진다. 동양에서는 서양과 같이 인간의 이성을 마비시키는 자극적이면서 여러 가지가 섞인 잡다한 향기보다는 은은하면서도 순수함이 담긴 향을 선호하여 향에 대한 차별화를 시도하였다. 구체적으로 향은 단순히 냄새라는 차원에서 벗어나 한 인간의 신분과 재력 및 학식의 유무 등과 관련된다. 문인사대부들이 차 문화에서 긍정적으로 거론하는 향[78]은 진향眞香, 난향蘭香, 청향淸香, 순향純香이 있다.[79] 이 가운데 은은하면서도 고아한 정취를 느끼게 하는 난향을 가장 이상적으로 여겼다.[80] 그럼 일단 향기 있는 차를 마시면 어떤 효용성이 있는지를 문진형文震亨(1585~1645)의 발언을 통해 보자.

> 향과 차를 사용하면 그 이로움이 가장 풍부하다. 세속에서 벗어나 은거하거나 앉아서 도덕을 이야기할 때 마음을 맑게 하고 정신을 기쁘게〔청심열신淸心悅神〕할 수 있다. 해가 떠오른 아침과 저녁노을이 질 때 흥미가 적막할 때 가슴이 탁 트이고 소리 내어 휘파람 부르게〔창회서소暢懷舒嘯〕할 수 있다(…) 품격이 가장 우수한 것은 침향과 개차가 첫째이니 향을 피우고 차를 끓이는 데는 법도가 있다. 반드시 뜻이 곧은 사나이〔정부貞夫〕와 운치 있는 선비〔운사韻士〕라야 이에 마음을 다

할 수 있을 뿐이다.[81]

문진형의 이 말은 주로 차의 향이 주는 일상적 삶 속에서의 효용성을 말한 것이다. 차를 한 잔 마시면서 향을 맡는 것이 '청심열신'하고 '창회서소'할 수 있음과 아울러 뜻이 곧은 사나이와 운치 있는 선비이어야 함을 강조하는 것은 문인들의 차 문화가 일반인들의 차 문화와 다르다는 구별 짓기 차원의 발언에 해당한다. 이것을 통해 향은 단순한 향기라는 냄새 차원을 넘어서 문인들이 지향하는 은일적 삶과 연결되어 말해진 것을 알 수 있다.

이에 인간 내면에 축적된 기운이 쌓인 결과로서 인품과 관련된 향은 정신적 우아함과 은일적 맑은 삶을 드러내고자 하는 기운과 관련이 있다. 즉 기운이 갖는 고상함, 우아함, 도덕성, 기상 등과 같은 것으로 연결되는 긍정적인 기운을 향이라고 표현하는 것인데, 차를 매우 좋아했던 김정희가 문자에 대한 지식을 통해 얻은 학식에서 풍기는 문자향도 이런 범주로 접근할 수 있다고 본다. 고연희는 김정희의 시에 나오는 '문자상文字祥'[82]에 주목하여 문자향의 의미를 풀이한 바가 있다.[83] 어찌되었든 문자에 담긴 향과 그 기운에 대해 누구보다도 깊은 이해와 관심을 보인 것은 단연 김정희라고 할 수 있다.

이런 점과 관련해 유희재는 서예에 금석기金石氣와 서권기가 있어야 한다고 강조한 것에 주목해보자.[84] 유희재는 북비에 새겨진 양강의 아름다움과 남첩에 표현된 음유의 아름다움을 융회 관통할 것을 요구했다.[85] 아울러 대자연에 펼쳐진 다양한 자연현상에 깃든 생명의 기운을 포괄적으로 담아낼 것[86]을 강조하면서 서예미학의 최종적인 결론을 내렸다. 금석기와 서권기를 '남첩북비南帖北碑' 사유에 적용하면 금석기는 북비에 담긴 고졸창망古拙蒼茫하고 박후樸厚한 양강陽剛의 아름다움을,[87] 서권기는 남첩에 담긴 문인의 청신유아淸新儒雅하면서 상랑爽浪한 음유陰柔의 아름

다움을 각각 담고 있는 것으로 이해할 수 있다. 시대마다 전·예·해·행·초의 오체가 있듯이 문자는 시대마다 변화했고, 아울러 쓴 인물들의 성향에 따라 자제字體도 다르다. 이에 아울러 그 문자를 통해 자신의 예술성을 표현한 것도 인물마다 다르다. 따라서 문자향이란 어느 한 문자에 담겨 있는 역사, 철학, 미학 등을 종합적으로 안다는 것을 '향'이란 용어로 상징화하여 표현한 것이라 본다.

서권기와 더불어 문자에 대한 이해도 중요하다는 점에서 김정희는 이에 오천 자 정도의 문자에 대한 지식을 요구했다. 오천 자는 서예가로서 금석기를 제대로 담아낼 수 있고 고비古碑 및 종정鍾鼎 등에 새겨진 문자를 전문적으로[88] 서예에 구사할 수 있는 글자 수를 상징적으로 말한 것이라고 본다.

> 가슴속에 오천 자가 있어야만 비로소 붓을 들 수 있다. 서품書品이나 화품畫品이 다 한 등급을 뛰어나야 하니, 그렇지 않으면 다 속된 장인〔속장俗匠〕 마계魔界일 따름이다.[89]

동기창이 독만권서라고 하여 만 권을 말한 것이나 김정희가 오천 자를 말한 의미는 같다. 만 권이나 오천 자는 모두 그만큼 많은 책을 보고 인생, 역사, 철학, 예술, 문자에 대한 지식 등 각종 분야에 다양한 지식을 쌓으라는 것이다. 김정희가 오천 자라는 표현을 통해 한 등급 뛰어넘을 것을 강조하는 사유에도 구별 짓기가 담겨 있다. 왜냐하면 가슴 속에 오천 자가 있어야 한다는 것은 단순히 그 글자를 알고 있다는 차원이 아니라 그 오천 자에 대한 이해에 기반 하여 사기가 담긴 서예작품을 창작해야 한다는 점에서 그렇다. 흔히 서화 창작과 관련해 '향상도하香象渡河'를 운용하여 말하듯이 김정희는 동양문명권에서의 향이 갖는 이런 의미를 이른바 문인서예, 군자서예에 적용한 것이 아닌가 한다.[90] 혹은

송하松下 조윤형曹允亨, 〈북정첩北征帖〉

당대 두보杜甫가 쓴 장편의 북정北征 기행시를 조윤형이 초서로 쓴 첩이다.

기원綺園 유한지俞漢芝, 예서

능호관凌壺觀 이인상李麟祥, 〈전서원령필書篆元靈筆〉
『이인상전서원령필』 3첩은 정방형의 힘찬 전서, 획이 가늘고 일정한
옥저전玉箸篆의 전서, 갈필渴筆의 전서로 쓴 시문 등을 모은 것이다.

〈서협송西狹頌〉
〈서협송〉은 마애각으로, 파책波磔을 다른 비석처럼 강조
하지 않아서 소박하고 야성미 넘치는 글씨로 평가한다.

유희재가 '사기'와 '금석기'를 강조하는 사유를 김정희가 문자에 맞추어 자기화하여 문자향이라 한 것은 아닌가 한다.[91]

엄밀히 말하면 문자의 기와 문자의 향은 다르다. 향기라는 단어는 '향'자와 '기'자의 합성어로서, 먼저 향이 있고 난 이후 시공간 속에서 향의 성분이 '퍼진 것[기]'이 우리들에게 감각되었을 때 그것을 향기라고 한다. 일단 김정희의 문자기와 관련된 발언의 예 하나를 보자.

> 근일에 조지사曹知事(=조윤형曹允亨), 유기원兪綺園(=유한지兪漢芝) 같은 제 공諸公이 예법에 깊으나 다만 문자기가 적은 것이 한스럽다. 이원령李 元靈(=이인상李麟祥)은 예법隸法이나 화법이 다 문자기가 있으니 시험 삼 아 이를 살펴보라. 그 문자기가 있는 것을 해득할 수 있을 것이다. 그 런 뒤에 (문자기가 담긴) 글씨를 쓸 수 있을 것이다. 집에 수장된 예서첩 은 자못 많이 갖추어져 있는데, 〈서협송西狹頌〉 같은 것은 촉 지방의 여러 석각 중에서 극히 좋은 것이다.[92]

이인상은 전서에 매우 장기를 보인 것으로 알려져 있다. 특히 '비백飛白 전서'는 유명하다. 서예에 탁월한 재능을 보인 이인상은 특히 예법에 도 조예가 깊었고 이에 이런 점을 회화에도 응용했다. 김정희는 이 같은 이인상의 서화를 문자기가 있다고 평했는데, 이 평에 앞서서 김정희가 '법'과 '기'를 구분하여 말하는 것에 주목하자. 법은 '이렇게 해야 한다'는 기본에 해당하는 법칙이다. 하지만 기는 그 법을 운필을 통해 실제 창작에 응용한 결과물의 형식미와 관련이 있다. 즉 문자의 기는 운필을 통해 표현된 문자의 품격 높은 조형성, 활발발한 기세 및 타인과 구별되는 독창적 형식미에 초점이 맞추어져 있다고 본다. 이런 점과 관련해 문자향은 말하지 않지만 문자기를 말한 조희룡의 발언도 보자.

시와 그림을 어찌 쉽게 말할 수 있겠는가? 책이 뱃속에 가득 차 넘쳐흘러 시가 되고, 문자의 기운이 손가락에 들어가 펼쳐져 그림이 된다.[93]

난을 그리려면 책 만권을 읽어 문자의 기가 창자와 배에 가득한 것이 열 손가락에 넘쳐 흘러나온 뒤에야 (제대로 그렸는지) 분변할 수 있다. 내가 아직 천하의 책을 다 읽지 않았기에 (이런 문자의 기를) 무엇으로 그것을 얻겠는가. 다만 화사의 마계에 빠진 것은 아니다.[94]

조희룡의 발언에서 문자기는 결과적으로는 운필 차원의 '손가락'과 연계하여 말한 것에 주목할 필요가 있다. 조희룡이 문자기를 거론할 때 운필과 관련된 '손가락'을 강조한 것은 문자기가 형식미와 관련이 있다는 것을 입증한다. 따라서 문자의 기운은 굳이 종정鐘鼎이나 오래된 비문 등에 새겨진 고문자에 대한 이해에 국한하여 말할 필요는 없다. 다만 종정이나 오래된 비문 등은 그런 것을 더 확인할 수 있는 장점은 있다.

문자의 향은 문자의 기와 다르지만 문자의 기를 기반으로 한다. 즉 문자향에는 고문자에 대한 형식미 차원의 미적 판단이 동시에 담겨 있다는 점에서 문자기를 포함한다. 하지만 향에는 학문을 통해 내적으로 축적된 작가의 문자학에 대한 이해 및 다독서多讀書를 통해 형성된 인품이란 요소가 동시에 담겨 있고, 이런 점은 문자기와 차별화되는 부분이다. 문자향의 의미를 문자에 한정하여 말하면, 종정鐘鼎이나 오래된 비문 등에 새겨진 고문자에 대한 역사적 맥락에서의 스토리텔링이 가능할 때 문자향이란 말을 쓸 수 있다는 말이다.

김정희가 〈침계梣溪〉라는 작품을 하면서 '침梣'자를 어떤 글자체로 쓸 것인지를 30년 동안 고민하다가[95] 해서와 예서를 합체한 '합체자合體字'로 썼다는 것은 이런 점을 말해준다. 이런 합체자에 담긴 예술정신을 통해 김정희의 문자기는 물론이고 문자향까지 엿볼 수 있다. 문자향과

자하紫霞 신위申緯, 〈침계梣溪〉

윤정현尹定鉉은 자신의 호인 '침계梣溪' 글씨를 신위申緯와 김정희金正喜에게 받았는데, 신위가 이런 정황을 "학고鶴皐[金履萬]의 부탁으로 썼다[鶴皐屬書]"고 썼다.

추사秋史 김정희金正喜, 〈침계梣溪〉

김정희가 합체자合體字로 쓴 〈침계〉는 신위가 행서로 유려한 맛을 담아 쓴 〈침계〉와 비교가 된다. 김정희의 '문자향文字香'의 전형을 보여주는 작품이면서 아울러 오늘날 중국서단에서 '오체[篆隷楷行草]' 이외의 새로운 서체[六種字體]를 탐구[관련 자료: 張公者 主編, 『書法合體論』(上·下, 榮寶齋出版社, 2022)]하는 가운데 한국서예계의 자존심을 세워주는 작품이다.

서권기를 강조하는 김정희의 이 같은 서체에 관한 인식은 최근 중국서단에서 형식 차원에서 기존 서예의 '오체五體〔전예해행초〕' 이외의 여섯 번째 새로운 서체인 '육체六體'로서 '합체자'를 거론하는 것[96]과 차별화된다고 할 수 있다.

이 같은 합체자 운용을 통해 김정희가 강조하는 문자향이 실질적으로 무엇을 의미하는지 구체적으로 알 수 있는데, 문자향과 관련된 김정희의 또 다른 서예창작 정신은 당시 중국이나 조선조에서 거의 쓰지 않는 글자를 작품에 응용한다는 것이다. 몇 가지 예를 들어보되, 먼저 잘 사용하지 않는 글자를 운용한 예를 보자. 추사체의 전형을 가장 잘 보여주는 〈불이선란도〉를 보면, "落"자를 "霂"자로 사용하여 '선락노인仙霂老人'이라 한다. 허신許愼은 『설문해자說文解字』에서 '조용히 비가 내리는 것〔霂〕'과 '초목이 떨어지는 것〔落〕'을 구분하고 있다.[97]

다음 다양한 비문의 서체를 운용한 것을 보자.

〈적설만산도積雪滿山圖〉 – 나는 이 난 그림이 궁극적으로는 『주역』「복괘復卦」의 '천심天心'을 강조한다는 점에서 '천심란도天心蘭圖'라고 부른다 – 에서 '적積'자도 하나의 예다. '적積'자는 『강희자전康熙字典』「초부艸部·십육十六」에서는 "적積은 풀이름〔草名〕"[98]이라 한다. 『자휘보字彙補』에서는 "옛날에는 '적積' 자와 통했다. 한대의 예비隷碑에는 '적만세지기積萬世之基'라고 써 있다"[99]라고 한다. '적만세지기積萬世之基'가 새겨진 한대 예비隷碑는 『석문송石門頌』– 〔전칭全稱『고사예교위건위양군송故司隷校尉犍爲楊君頌』〕[100]을 말한다.

〈명선茗禪〉 작품의 방제傍題 말미에서 김정희는 이 작품을 〈백석신군비白石神君碑〉의 필의를 살려서 썼음을 밝히고 있다. 김정희가 이 비석을 접하게 된 것은 청나라 학자 옹방강翁方綱의 영향 때문이지만 김정희가 지명도가 그다지 높지 않았던 이 비석까지 접한 것은 김정희의 글씨 공부 범위가 매우 넓었음을 보여준다.[101]

〈차호호공且呼好共〉의 두 번째 폭에는 "촉蜀의 예서 필법으로 쓰다[작촉예법作蜀隸法]"라고 하여 촉대의 비석에 새겨진 서체를 응용했음을 밝히고 있다. 노장사상과 일정한 관련이 있는 촉 지역에서 써진 촉예蜀隸는 상대적으로 유가사상이 강하게 담긴 한예漢隸가 날카로운 파체破體를 구사한 것에 비해 단정하고 예스러운 필치가 특징이다. 이런 촉예는 "밝은 달을 불러 세 벗을 이루고, 매화와 함께 사이좋게 한 산에 사네[且呼明月成三友, 好共梅花住一山]"라는 작품의 글귀 분위기와 어울린다. 밝은 달은 불러 세 벗을 이룬다는 것은 이백李白이 읊은 「월하독작月下獨酌」의 "술잔 들자 밝은 달이 오르니, 달·그림자·나, 세 사람이 되었네[거배요명월擧杯邀明月, 대영성삼인對影成三人]"라는 분위기를 빌려온 것 같다.

김정희가 이상과 같이 비문에 새겨진 다양한 종류의 '예서체隸書體'를 실제 서예창작에 운용한 것을 단순히 그 같은 비문들을 보았기에 운용했다는 식으로만 이해하면 안 된다. 비문에 새겨진 당시에 잘 쓰지 않는 독특한 글자에 대한 평소의 많은 관심은 물론 각각의 비문에 담긴 글씨체가 가지고 있는 아름다움을 자신이 쓰고자 하는 문자나 문구에 적절하게 적용할 수 있는 감식안과 미적 감각이 있어야 한다. 즉 비학에 관한 전반적이면서 전문적인 지식이 없으면 절대로 할 수 없는 창작행위로서, 전체 한국서예사에서는 거의 접할 수 없는 서예창작 경향에 해당한다. 김정희가 예서의 '청고고아'함과 더불어 문자향을 강조하는 것에는 이 같은 정황이 담겨 있고, 김정희가 여타 서예가들과 차별화되는 지점이기도 하다.

추사秋史 김정희金正喜, 〈명선茗禪〉

추사秋史 김정희金正喜,〈대팽고회大烹高會〉

*釋文: 大烹豆腐瓜薑菜, 高會夫妻兒女孫.

추사秋史 김정희金正喜, 〈천심란도天心蘭圖〉

이 작품의 내용에서 말하고자 하는 핵심이 『주역』「복괘復卦」의 '천심〔復其見天地之心乎〕'이란 점에서 '천심란도'라고 칭하고자 한다. 화제의 위치와 조형성은 김정희 난화 가운데 조형적 입체감을 가장 잘 보여주는 작품이다.

조희룡은 향이 인품 등과 관련이 있다는 점을 생각하고 차마 김정희처럼 문자향이란 표현은 쓰지 못한 것 같다. 이런 점에 비해 김정희가 문자향과 서권기를 동시에 거론하는 것에는 이 두 가지에 대한 자신감이 담겨 있고, 이런 자신감은 바로 자신이 다른 사람과 다른 예술 취향이 있다는 이른바 구별 짓기가 담겨 있다.

이 같은 문자향은 특히 고비古碑에 깃든 문자에 대한 심도 있는 연구, 특히 예법을 통해 새겨진 문자에 담긴 고졸한 심미감과 관련이 있다는 점에서 특별히 강조되었다. 구체적으로 이런 점은 김정희가 예법의 뿌리는 종정鐘鼎의 고문자에 있다는 것을 알라고 촉구하는 것에서 분명하게 나타난다.

> 예법隸法은 모두 종정의 고문자古文字로부터 나온 것이니, 예서를 배우는 자가 이를 알지 못하면 곧 흐름을 거스르고 근원을 잊어버린 격이 된다.[102]

결국 문자향에서 중요한 것은 무엇보다도 종정의 고문자에 대한 인식과 밀접한 관련이 있다는 것을 알 수 있다. 종정에 새겨진 고문자는 김정희 당시에는 사용되지 않았지만 한자의 원형에 가까운 형상을 유지하고 있고, 이에 오늘날에 사용되는 글자와 차별화되는 졸박하면서도 예스러운 아름다움이 있다. 김정희의 종정 고문자에 대한 발언은 청고고아淸高古雅에서의 '고古'를 다르게 표현한 것이라 본다.

인품과 학문을 서예가에게 강조하는 것은 서예를 순수예술론 차원보다는 윤리론 차원에서 이해한 것에 속한다. 이처럼 서권기와 문자향을 강조하는 것은 앞서 본 유가의 격물치지 학문으로서 예술을 이해하는 사유와 관계가 있고 아울러 구별 짓기 사유가 담겨 있다고 할 수 있다. 그런데 이처럼 서예와 회화 창작과 관련해 문자향과 서권기를 요구하고

무자기를 강조하는 것은 총체적으로 '서예의 법〔서법書法〕'과 '시의 품격 〔시품詩品〕' 및 '그림의 정수〔화수畵髓〕'의 묘경은 동일하다는 사유가 작동 하는 것이다.

7
—
서법書法·시품詩品·화수畵髓 묘경의 동일성

김정희가 서예와 회화에서 청고고아함과 방경고졸함을 요구하면서 문 자향과 서권기를 강조하는 것은 시, 서, 화가 지향하는 바의 묘경이 동 일하다는 사유가 깔려 있다. 이런 이해는 서예와 회화가 단순 기교 차원 의 예술이 아닌 철리哲理를 담아내는 예술, 마음 표현을 통해 우아함과 졸박함을 추구하는 예술임을 단적으로 보여주는 것이다. 이런 점을 유 명한 서예 작품에 시적 정취가 담겨 있음을 다양한 예를 들어 증명하고 있다.

　서의 법〔서법書法〕은 '시의 품격〔시품詩品〕'·'그림의 정수〔화수畵髓〕'와 더 불어 묘경妙境이 동일하다. 이를테면 서경西京(=서한西漢)의 고예古隸가 '못을 부러트리고 철을 자른 듯한 과단성 있는 필획〔참정절철斬釘截 鐵〕[103]'이 흉하고 험절하여 두렵게 보이는 것은 곧 '강건함을 쌓아 수컷 이 된다〔적건위웅積健爲雄〕'는 뜻이다. '싱그런 봄날의 앵무〔청춘앵무靑春 鸚鵡〕'는 꽃을 꽂고 춤추는 여자가 거울을 당겨 거울에 비친 싱그런 봄날의 춘정을 웃는다는 뜻이다. '(하늘가) 구름 속의 학이 하늘을 나는

추사秋史 **김정희**金正喜, 〈유천희애遊天戲海〉

'천'자는 하늘가를 뒤덮은 학의 형상, '해'자 형상은 〈침계梣溪〉의 '계溪'자와 유사한 맛이 있고 특히 '삼수변〔氵〕'이 위에 있는 형상은 거대한 바다에 잔잔한 물결이 연상된다. 위작 시비가 있지만 김정희가 아니면 표현할 수 없는 형상이다.

듯, (바닷가) 기러기 떼가 바다 위에서 춤을 추는 듯〔유천희해遊天戲海〕'한 것은 '앞으로 삼신(三辰: 해·달·별)을 부르고, 뒤로 봉황을 끄는〔전초삼진前招三辰, 후인풍황後引風凰〕' 뜻이다. 이처럼 (서예는) 시와 더불어 통하지 않는 것이 없으니 결코 '상의 밖에 초월하여 그 고리의 가운데를 얻는다〔초이상외超以象外, 득기환중得其環中〕'라는 한 마디 말을 벗어나는 것이 아니다. 능히 (사공도司空圖의) 『이십사시품二十四詩品』에서 묘오妙悟할 수 있는 것이 있다면 서예의 경지〔서경書境〕가 곧 시의 경지〔시경詩境〕다. 이를테면 뿔을 떼어 놓은 영양羚羊과 같아 자취를 찾을 수 없는 지경에 이르러 저절로 신해神解가 들어있으니 신神으로 밝혀 나아가는 것은 또 종적으로는 찾을 수 있는 것이 아니다.[104]

김정희는 서예의 묘경이 시의 묘경과 일치할 수 있는 예로 세 가지를 드는데, 그것에 관해 자세히 알아보자. 서경 고예의 참정절철斬釘截鐵에 대해 사공도가 『이십사시품』 「웅건雄健」에서 말한 '강건함을 쌓아 수컷이 된다〔적건위웅積健爲雄〕'는 것으로 풀이하는 것은 고예에 그만큼 힘이 있고 웅건한 양강지미가 있다는 것을 의미한다. 안대회는 서한〔=전한〕의 예서에 나타난 웅건한 힘과 고졸古拙한 멋, 반듯하고 굳센 특징을 웅혼과 연계하여 이해한 것을 보면 김정희가 자신의 글씨에 웅혼雄渾의 미학을 표

창암蒼巖 이삼만李三晩, 〈군홍희해群鴻戲海, 운학유천雲鶴遊天〉
소연蕭衍이 위魏 종요鍾繇의 서예를 평하면서 한 말이다. 원전은 '운곡유천雲鵠遊天'이다.

현하고자 했다고 하는데,[105] 적절한 평가라 할 수 있다.

사공도의 『이십사시품』「정신精神」에 나오는 '싱그런 봄날의 앵무새들〔청춘앵무青春鸚鵡〕'과 같은 느낌을 잘 표현한 글씨로는 양무제梁武帝 소연蕭衍이 위항衛恒의 글씨에 대해 평가한 '삽화무녀挿花舞女, 원경소춘援鏡笑春'[106]을 운용하여 풀이한 것을 들 수 있다. '유천희해'는 소연蕭衍이 종요鍾繇의 서예를 평하여 "고니가 구름 낀 하늘에서 한가로이 노니는 듯하고 기러기 떼가 바다 위를 줄지어 나는 것 같다〔운곡유천雲鵠遊天, 군홍희해群鴻戲海〕"[107]라고 한 것에서 따온 것인데, 그만큼 종요의 글씨가 자유분방한 것 같지만 그 자유분방한 가운데 질서가 있고 조리가 있다는 것이다. 이런 형상을 『이십사시품』「호방豪放」에서 때가 되면 해와 달과 별이 법칙에 따라 조리 있게 운행하는 모습과 자유롭게 하늘을 비상하는 봉황을 끄는 형세에 대비하여 풀이한다. 당대 장회관張懷瓘(?~?)은 서예로 표현한 심오한 경지를 언부진의言不盡意적 시각에서 규정한 바 있다.

현묘한 경지에 오르는 계산이라도 그 필력을 가늠할 수가 없다. 그러하

기에 아무런 것도 행하지 않는 데도 그 작용하는 것은 마치 대자연이 내는 효과와 같은 것이다. 바깥 세계의 사물은 그것의 형상과 유사하여 창조되고 화육化育되는 이치를 얻었다. 자연 만물의 형태를 살펴봄으로써 조화의 이치를 얻는 것은 모두 마음으로만 깨달을 수 있을 뿐이지, 말로는 그것을 표할 수가 없다.[108]

아울러 장회관은 노장老莊의 도론道論을 운용하여 서예를 '소리 없는 음악[무성지음無聲之音]'과 '모양 없는 형상[무형지상無形之相]'이라고 형이상학적으로 규정한 적이 있다.

한묵[=서예]과 문장의 지극한 묘는 모두 깊은 뜻이 있는 것으로써 그 뜻을 나타내니, 보면 한눈에 분명하게 보인다(…) 현묘한 뜻은 사물의 겉으로 드러나고, 유심幽深한 이치는 아득히 그 사이에 숨어 있다. 그러니 어찌 일상적인 실정으로 말할 수 있는 것이며 세상의 지혜로 측량할 수 있는 것이겠는가? (남은 들을 수 없는) '홀로 듣는 들음'과 (남이 볼 수 없는) '홀로 보는 밝음'이 있지 않으면 '소리 없는 음악', '형태 없는 형상'을 논의할 수 없다.[109]

김정희가 『장자』에 나오는 득기환중得其環中 사유를 응용해 서예를 '상의 밖에 초월하여 그 고리의 가운데를 얻은 것이다'[110]라고 규정하는 것은 장회관이 말한 서예에 대한 규정과 관련이 있다. 즉 김정희는 서예가 더 이상 기교 및 형사形似 차원이 예술이 아닌 신사神似와 신운神韻을 표현하는 예술, '도'를 표현하는 예술이어야 한다는 점을 강조하고 있다. 아울러 서예의 경지[서경書境]가 곧 시의 경지[시경詩境]라고 귀결 짓는 것은 서예가이면서 동시에 시인이어야 함을 요구하는 것으로, 이제 서예는 구별 짓기 차원에서 문인들이 지향하는 시적 정취가 담긴 인문예술로

격상되게 된다. 김정희는 그림의 이치가 선禪의 이치와 통한다는 관점에서 철리詩理, 화리畵理, 선리禪理의 융합을 말하였는데,[111] 이것도 회화의 구별 짓기를 시도한 것이다.

이광사李匡師가 사공도의 『이십사시품』 내용을 글씨를 쓰고 그림으로 그려 예술가로서의 역량을 보여준 적이 있다.[112] 흔히 문인화 ─ 엄밀히 말하면 사인화士人畵 ─ 를 말할 때 소식蘇軾이 왕유王維의 시와 그림을 보고 '화중유시畵中有詩', '시중유화詩中有畵'를 거론하면서 시화일률詩畵─律을 말하였는데, 김정희는 서예와 시를 연계하여 '서중유시書中有詩' 및 '시중유화詩中有書'라고 하여 '시서일률詩書─律' 사유를 말하여 서예의 품격과 경지를 높였다. 이런 발언을 통해 김정희가 시·서·화를 동시에 융회관통하고 있는 융합적 역량을 볼 수 있다. 실제 창작행위에 적용하여 '이서입화以書入畵' 차원에서 난치는 법을 말하는 것을 들 수 있다.

> 붓을 들이는 법〔입필入筆〕은 순전히 역세逆勢를 써야 하는데, 지금 보내 온 글씨를 보니 이것은 모두 순세順勢에 가깝다. 이는 반드시 공중으로 부터 곧바로 갈라치듯 내리꽂은 다음에야 비로소 그 묘를 얻을 수 있는 것이지 또한 갑자기 엄습하여 취할 수 있는 것도 아니다. 공부를 많이 한 다음에야 얻게 되는 것이다.[113]

여기서도 공부를 강조한다. 서예적 기법을 운용하여 사란하는데 '장두호미藏頭護尾'[114] 차원에서 이해될 수 있는 역입을 강조하는 것은 난치는 행위를 음양론에 적용하기 때문에 그렇다. 유희재劉熙載는 『서개書槪』에서 "모름지기 필봉이 이르지 않는 곳이 없으니, 역逆자가 바로 비결이다"[115]라 하여 역입의 중요성을 강조한 바 있다. 청대 주성연周星蓮(?~?)은 "글씨를 씀에 푸는 이치가 있는데, 그 큰 뜻은 바로 '역逆'에 있다. 역입하면 글씨가 긴밀해지고 굳세게 된다. 붓을 오므린다는 것은 펴려는 기세

원교圓嶠 이광사李匡師, 사공도司空圖의
『이십사시품二十四詩品』「웅훈雄渾」을 쓴 것

원교圓嶠 이광사李匡師, 사공도의 『이십사시품』「웅훈」을 그린 것

이고, 붓을 누른다는 것은 펴려는 기미다"[116]라고 하여 역입이 갖는 장점을 말하고 있다. 이 역입은 음양론 차원에서 보면 '일음일양'의 운동 가운데 일음에 해당하는데, 이처럼 난 잎을 치는데 역입의 기법을 요구하면서 공부를 많이 하라는 것에는 난치는 것에 대한 특별한 의미를 부여하는 구별 짓기가 작동하고 있다.

김정희는 이밖에 서예창작과 관련해 시에서의 '우연욕서偶然欲書' 및 '정신의 흥회'를 강조하여 서예와 시의 동일성을 강조하였다. 먼저 우연성을 강조하는 것을 보자.

옛 사람이 글씨를 쓴 것은 바로 우연히 쓰고 싶어서 쓴 것이다. 글씨를 쓸 만한 때는 이를테면 왕자유王子猷(=왕휘지王徽之)의 '산음설도山陰雪棹'가 말해주는 것처럼 흥에 겨워 갔다가 흥이 다하면 돌아오는 그 기분인 것이다. 때문에 가고 멈추는 것이 뜻에 따라 조금도 걸릴 것이 없고 서취書趣도 역시 천마天馬가 공중에서 달리는 것 같다. 지금 글씨를 청하는 자들은 산음에 눈이 오고 안 오고를 헤아리지 않고 또 억지로 왕자유를 강요하여 곧장 대안도戴安道의 집으로 향해 가는 식이니 어찌 크게 답답하지 않겠는가.[117]

왕휘지는 왕희지王羲之의 다섯 번째 아들로서, '산음설도' 관련 고사는 유의경劉義慶(403~444)의 『세설신어世說新語』「임탄任誕」[118]에 나온다. '우연욕서'는 동양예술에서 매우 독특한 의미를 지닌다. 동양예술에서 시, 서, 화는 '우연성'과 관련해 '우연욕서偶然欲書', '우연욕화偶然欲畵', '우연욕시偶然欲詩' 등을 말하는데, 그것은 시·서·화 창작 과정에서 자신이 그동안 표현하고자 한 경지를 즉흥적으로 표현하였을 때 득의작得意作을 얻는다는 것을 의미한다.

동양예술은 우주자연의 활발발活潑潑한 생명성 및 인간 자연본성의

진정성과 능동성을 존중하는데, 서예의 경우 우연적 순간의 무위자연적 감흥과 격정에 의해 촉발된 '우연욕서'는 작가의 진아성眞我性과 천기天機가 작동한 자유로운 심령을 표현해준다. 따라서 '우연욕서'는 기교 차원에서 논의되는 경지는 아니고 아무 때나 할 수 있는 것도 아니다. 무위자연을 근간으로 하는 '우연욕서' 정신은 기법적 측면에서 일필휘지 및 무위자연성과 관련된 '신수信手', '신필信筆' 등을 강조하기 때문에 때론 미추불분美醜不分의 심미의식, 혹은 전顚·광狂·괴怪의 양상으로 나타나기도 한다.[119] 김정희의 법과 흥회에 대한 생각을 보자.

> 법은 사람마다 전수받을 수 있지만 정신의 흥회興會는 사람마다 스스로 이룩하는 것이다. 정신이 없는 것은 서법이 아무리 볼 만하다 해도 능히 오래 완색할 수 없고 흥회가 없는 것은 글자 형체가 아무리 아름다워도 기껏해야 자장字匠이란 말 밖에 못 듣는다. 가슴속에 잠재한 기세가 글자의 속과 행간에 흘러나와 혹은 웅장하고 혹은 우여紆餘하여 막아도 막아낼 수 없는 것인데 만약 겨우 점과 획의 면에서 기세를 논한다면 오히려 한 층이 가로막힌 것이다.[120]

법을 강조하는 것은 미적 객관성을 확보하는 기본 요건이다. 하지만 법은 얼마든지 구체적인 실례를 들어서 말로써 전할 수 있다. 그러나 정신과 흥회는 차원이 다르다. 정신이 갖는 효용성은 오랫동안 완색할 수 있게 하는 것인데, 그만큼 작품이 주는 감동이 깊다는 것이다. 청대 화익윤華益綸은 「화설畵說」에서 "그림에 정신이 없으면 당시 사람들의 눈을 감동시키기에 부족할 뿐만 아니라 또 오래갈 수 없다"[121]고 말한 적이 있다. 감동이 깊다는 것은 그만큼 글자 하나 하나에 작가의 학식과 인품이 담겨 있고 표현된 것이 감상자와 공감대가 형성된다는 말이다.

흥회는 '글자의 장인[자장字匠]'이냐 아니냐를 판가름하는 기준이 되는

추사秋史 김정희金正喜, 〈불이선란도〉

김정희가 주장하는 서법書法, 시품詩品, 화수畵髓의 일체성과 '이화입서以畵入書 및
'이서입화以書入畵'의 묘합성을 동시에 보여주는 작품이다. 풍죽風竹 형상을 난에 응
용한 이 같은 창작정신은 한중 회화사를 통관할 때 매우 드물다.

데, 자장이 자체字體의 외형적 형식미에 치중한 것이라면, 흥회는 마음속에 잠재된 예술적 기세와 관련된 예술적 '아우라〔aura〕'다. 그 아우라에는 작가가 표현하고자 하는 강력한 예술정신이 담겨 있다. 이처럼 서예창작과 관련해 정신과 흥회를 강조하는 것은 이전에 단순히 기교 차원에서 공졸工拙을 따지는 서예와 다른 인식을 보이는 것이다. 이런 점은 단순 학식의 유무를 통해 서예가의 수준을 평가하는 것에서도 한 걸음 더 나아간 것이다. 서예가 진정한 예술로 자리매김 되려면 감상자에게 흥취를 불러일으킬 수 있는 예술미 차원의 역량이 있어야 한다는 것이다.

이같이 김정희가 서예의 법〔서법書法〕이 '시의 품격〔시품詩品〕'·'그림의 정수〔화수畵髓〕'와 더불어 동일한 묘경을 가진 것이라고 진단하는 것에는 실제 시·서·화에 탁월한 역량을 보인 김정희가 시·서·화가 지향하는 핵심이 무엇인지에 대한 일이관지一以貫之 차원의 체득이 담겨 있다고 본다. 이에 김정희가 구별 짓기를 통해 서화 예술을 유가의 격물치지의 공부로 보고, 무자기를 강조하며 문자향과 서권기를 담아야 한다고 주장했다. 이처럼 철학적이면서 윤리적인 예술로 자리매김한 결과는 '서법', '시품', '화수'가 지향하는 묘경의 동일성으로 귀결되었다고 본다.

8
–
나오는 말

주자학을 존숭하는 유학자는 대부분 예술 행위 자체가 완물상지로 여겨지는 것을 경계하는데, 김정희는 예술이란 유가가 격물치지하는 학문과

같고, 아울러 군자의 모든 행위는 모두 '도'를 표현한다고 주장했다. 김정희가 주장하는 것처럼 예술을 유가의 격물치지 공부와 연계하여 이해하면 예술 행위는 더 이상 완물상지가 아니게 된다. 대신 예술 행위에 어떤 의미를 담아서 행하는 것이 올바른 것이고, 아울러 그런 행위가 정당성을 확보하려면 어떤 마음가짐에서 출발해야 하는지를 고민하고 또 그것을 해결할 수 있는 방법론을 모색해야 할 것이다. 김정희는 이와 관련된 내용과 방법론을 단적으로 '군자가 행하는 예술'로 귀결짓는데, 그것에는 '구별 짓기'가 작동하고 있다.

'군자가 행하는 예술'이란 구체적으로 어떤 내용이 담겨 있는가 하는 질문을 했을 때, 김정희는 예술 행위 이전에 무자기에 근간한 신독과 가슴속에 5천 권의 서책과 오천 자를 담는 것과 관련된 문자향과 서권기를 요구하였다. 아울러 담아내야 할 이상적인 미의식으로 문질빈빈文質彬彬 차원에서 청고고아淸高古雅함과 방경고졸方勁古拙함을 제시했다. 결과적으로 '군자의 예술'을 강조하는 것에는 서예의 법, 시의 품격, 그림의 정수가 서로 동일하다는 사유가 깔려 있다. 이에 김정희는 더 나아가 '시 가운데 서예의 맛이 있다〔시중유서詩中有書〕', '서예 가운데 시의 맛이 있다〔서

추사秋史 김정희金正喜, 봉은사奉恩寺 현판 〈판전板殿〉
흔히 노자가 말하는 '대교약졸大巧若拙'의 맛을 보여주는 작품이라 평가한다.

중유시書中有詩)'는 것도 주장했다. 이런 것을 강조하는 것은 서화가 근본적으로는 사기士氣를 표현하는 예술이어야 하기 때문이다. 이에 김정희는 단순 기교의 공졸 여부를 따지거나 혹은 형사形似 측면의 '의양依樣의 미'를 표현하는 이른바 '화장畵匠'과 '서장書匠' 풍의 예술창작을 지양止揚하고 '군자의 예술' 차원의 인문예술을 지향志向하는데, 이런 사유에는 구별 짓기가 작동하고 있다.

이 같은 김정희의 서화론은 '군자의 예술'을 통해 군자 예술이 아닌 것과의 구별 짓기를 시도한 것인데, 이런 구별 짓기에는 서화가 특수한 집단과 계층에서 행해졌을 때 의미가 있다고 규정하는 문제점이 있다. 하지만 유학자들이 때론 완물상지로 배척하거나 혹은 천기로 여겨 경시했던 서화의 품격을 '군자의 예술'로 격상시켰으며, 철학과 예술의 동일성을 모색하는 '학예일치學藝一致'와 서예의 법, 시의 품격, 그림의 정수에 담긴 동일성을 통해 문인예술을 총체적으로 융합시킨 예술철학으로 전개한 것은 긍정적으로 평가할 수 있다.

제 13 장

추사秋史 김정희金正喜 :
동국진체東國眞體 서예가 비판과 변명

1
–
들어가는 말

한편의 드라마틱한 삶을 산 추사 김정희에 대해 문인門人 민규호閔奎鎬는 다음과 같이 기술하고 있다.

> 공은 겨우 약관의 나이에 제자백가의 서적을 꿰뚫어 읽고 학식이 대단히 깊고 넓어서 그것이 마치 헤아릴 수 없는 하해와 같았다. 마음을 다하여 공부한 것이 '십삼경十三經'이었고, 그중에서도 『주역周易』에 더욱 조예가 깊었다. 금석金石, 도서圖書, 시문詩文, 전예篆隸 등의 학문에 대해서도 그 근원을 궁구하지 않은 것이 없었고 더욱이 서예로는 천하에 명성을 드날렸다.[1]

김정희는 경학뿐만 아니라 특히 서예로 명성을 날린, 학문과 예술 이 두 가지에 모두 뛰어난 인물로 평가받지만, 김정희가 태어났을 당시의 상황을 한국서예사의 입장에서 본다면 그가 넘어야 될 산도 있었다. 그 것은 바로 김정희가 태어나기 9년 전에 유명을 달리한 원교圓嶠 이광사李 匡師다.[2]

김정희의 서예론 혹은 서예비평은 「서원교필결후書圓嶠筆訣後」를 비롯해 많은 부분이 이광사에게 초점이 맞추어져 있고,[3] 아울러 백하白下 윤순尹淳에 대한 견해 등을 참조하면 김정희가 행한 서예비평은 크게 보면 동국진체 서예가들에 대한 비판에 해당한다. 그런데 이런 비평의 중심에 는 왕희지가 놓여 있다. 즉 김정희가 거론하는 왕희지의 진적眞迹 문제와 북비北碑를 강조하는 사유 및 서예에서 '당대의 서예를 통해 진대의 서예

로 들어가는 것〔유당입진由唐入晉〕'을 말하는 것 등은 모두 왕희지 서예를
어떻게 이해하느냐 하는 것과 관련이 있다.

한중서예사를 통관할 때 흔히 서성書聖으로 일컬어지는 왕희지는 왜
곡된 서예문화를 비판하고 서예의 원형을 회복할 때 항상 거론되는 인물
이다. 한중서예사의 큰 흐름에는 당태종 이세민李世民이 왕희지를 높이
고 아울러 손과정孫過庭(646~691)이 『서보書譜』에서 왕희지를 높인 이후
일종의 왕희지 중심주의가 강하게 자리 잡게 된다. 역사적으로 보면 왕
희지는 아들인 왕헌지王獻之와 더불어 '이왕二王'으로 추앙된 경우가 많았
다. 하지만 송대 이후 철학적 입장에서 이단관異端觀이 강한 정주이학程朱
理學이 득세함에 따라 후대로 가면 갈수록 점차 왕희지 중심주의가 형성
된다. 조선조 조광조趙光祖나 정약용丁若鏞이 개혁을 시도할 때 요순堯舜
을 거론하듯이, 전통적으로 왕희지를 추앙하는 것에는 복고적·의고擬古
적인 점이 있지만 때론 서예의 원형 회복을 통한 개혁적인 측면도 있어
서 왕희지 추앙 정신에는 양면성을 띤다. 특히 조선조 동국진체의 서예
가들로 말해지는 경우에는 후자의 측면이 강하다.

한국철학사에는 이황李滉과 기대승奇大升 간, 이이李珥와 성혼成渾 간의
왕복 편지를 통한 사단칠정논쟁四端七情論爭을 비롯하여 훌륭한 논쟁거리
가 있었다. 만약 이광사가 살아있을 때 김정희의 「서원교필결후」를 보았
다면 서로간의 왕복 서론 논쟁이 벌어지지 않았을까 하는 아쉬움이 있
다. 죽은 이광사의 답을 들을 수 없지만 김정희의 이광사 비판에 대해
답하는 것은 우리에게 남겨진 과제이다. 이런 과정을 통해 김정희의 서
예비평정신도 알 수 있다고 본다. 본 책에서는 김정희의 왕희지에 대한
인식을 중심으로 하여 김정희의 서예비평에 관해 논하되, 특히 동국진체
서예가들의 입장을 대변하는 점에도 초점을 맞추어 논하고자 한다.

원교圓嶠 이광사李匡師, 『서결書訣』

이광사가 쓴 『서결전편書訣前編』의 맨 앞부분 내용이다.

추사秋史 김정희金正喜, 〈서원교필결후書圓嶠筆訣後〉

김정희가 행서로, 이광사가 쓴 『서결전편』의 자서自序에 해당하는 부분을 비판한 것이다.

2

한·중서예사에 나타난 왕희지 위상과 동국진체

중국서예사를 볼 때 서예비평가들은 처음부터 일방적으로 왕희지만을 추앙하지는 않았다. 남북조의 우화虞龢는 비록 왕헌지가 왕희지보다는 조금 떨어지지만 두 사람을 함께 묶어 '이왕'이라 하면서 일방적으로 왕희지를 추앙하지는 않았다.[4] 전통적으로 '이왕二王'은 종요鍾繇, 장지張芝 등과 함께 서예계의 '사현四賢'으로 숭상받는다.[5]

주지하는 바와 같이 왕희지를 높인 인물은 당태종 이세민이다.[6] 그는 왕희지 서예를 '진선진미盡善盡美'라며 최고의 평가를 한다. 이세민의 영향을 받은 손과정도 왕희지를 높이지만 그는 왕희지와 왕헌지를 '이왕'이라 하면서 사현 중의 한 사람으로 높여 일정정도 차이를 보인다.[7] 당대의 장회관張懷瓘은 무武임금의 무악武樂과 순舜임금의 소악韶樂을 대비시키면서 왕희지를 '진선진미盡善盡美'라 하고 왕헌지는 '진미미진선盡美未盡善'에 속한다고 보아 차이를 두기도 하지만,[8] 아울러 왕헌지의 장점을 거론하면서 그를 고금의 독절獨絶이란 최상의 표현으로 두 사람을 균형 있게 평가했다.[9]

북송대의 미불米芾(1051~1107)은 왕헌지가 왕희지보다도 더 천진초일天眞超逸한 맛을 가진 것으로 평했다.[10] 황정견黃庭堅(1045~1105)은 왜 왕희지가 서예에서의 성인聖人인지를 밝혔지만 왕희지만은 홀로 높이지 않았다.[11] 왕희지는 유가의 『춘추좌씨전春秋左氏傳』과 같은 춘추의리 정신을 담은 듯한 유가의 풍모가 있고, 왕헌지는 도가의 장주莊周〔=장자莊子〕 풍모가 있다고 보지만 풍진기風塵氣가 없다는 점에서 두 사람의 장점을 함께 거론하였다.[12] 김정희도 서예사적 측면에서 진송晉宋 사이 사람들은

왕헌지를 높이고 왕희지는 도리어 중시하지 않았다고 하였다.[13]

미불이나 황정견은 예술차원에서 볼 때 도가적 풍모가 강한 인물로서 왕헌지를 높이 평가하는 이면에는 자신이 지향하는 그들의 학문경향성이 존재한다. 하지만 학문경향성으로 볼 때 유가의 도통관道統觀으로 무장하고 이단관을 전개하는 정주이학자들은 왕헌지에 대해서는 부정적인 시선을 보낸다. 왕헌지에 대한 평가는 남송 이후 정주이학이 점차로 득세함에 따라 약화되고 왕희지만을 추앙하는 경향이 나타난다. 그것의 결정판은 바로 명대 항목項穆(1550?~1600?)이 쓴 『서법아언書法雅言』이다.

명대의 항목은 '서법[=서예]의 정언正言'이란 의미의 『서법아언』에서 왕희지를 유가의 공자와 같은 성인의 반열에 올려놓았다. 그리고 왕희지를 종요와 장지를 겸한 서예의 대통大統을 드리운 만세불역萬世不易의 인물로 보고[14] 아울러 서예를 집대성한 인물로 보았다.[15] 결론적으로 그를 서예의 정곡正鵠으로 본다.[16] 항목이 이처럼 왕희지를 추앙하는 데에는 두 가지 이유가 있다. 하나는 선천적 자질과 후천적 학습을 겸비한 인물이기 때문이고, 다른 하나는 유가의 중화미中和美를 실현하였기 때문이다.[17] 이런 점에서 항목은 위진魏晉시대 서풍을 본받되 특히 왕희지를 본받아야 일품逸品이 된다고 하였다. 아울러 왕희지를 고아古雅한 풍격의 전형으로 보았다.[18] 이런 점에 비해 왕헌지에 대해서는 '기奇'를 숭상하는 문을 열어준 것으로 보았다.[19] '기'를 숭상했다는 것을 학문적으로 보면 서예에서의 이단의 문을 열어준 것이나 다름없다. 이런 항목의 견해는 일종의 왕희지 중심주의를 말한 것이라 할 수 있다.

이처럼 왕희지는 '진선진미'를 실현한 만세불역의 공자와 같은 인물로 추앙하기도 하는데, 특히 왕희지의 작품 중 가장 득의작으로 평가되는 〈난정서蘭亭序〉를 비롯하여 〈악의론樂毅論〉, 〈황정경黃庭經〉, 〈동방삭화상찬東方朔畵像贊〉 등은 모든 서예가가 본받아야 할 전형이 된다.[20] 그런데 조선조 서예사에서는 후세에 유행하는 왕희지의 이 같은 작품이 과연

진본인가 하는 점이 문제가 된다. 특히 김정희가 이런 점을 문제 삼아 동국진체 서예가들을 비판한다.

이상을 보면 송대 이후 특히 유가사상이 득세함에 따라 '이왕' 추앙에 서부터 왕희지만을 추앙하는 경향으로 흘러갔음을 알 수 있고, 왕희지를 서성으로 보는 이유도 알 수 있다. 이런 점은 조선시대의 서예가들에게 도 마찬가지였다. 여기서 조선시대 서예가들은 앞서 거론한 왕희지의 작 품을 보고 자신들의 필력을 길렀다고 하였는데, 가장 문제가 되는 것은 〈난정서〉를 비롯한 작품들이 왕희지의 진적이냐 하는 것이다.

조선조는 지방 사림들이 중앙정계에 진출하기 시작하는 성종조成宗朝 에 들어서 기존의 조맹부의 송설체松雪體를 숭상하는 풍조에서 벗어나 왕 희지체로의 회귀를 주장하는 논의들이 나타난다.[21] 이황이 조맹부를 비 판하고 왕희지를 높이지만 왜 왕희지체를 써야 하는지를 철학적 측면에 서 규명하고 그것을 서예에 논리적으로 전개한 인물은『필결筆訣』을 쓴 옥동玉洞 이서李漵(1662~1723)이다.[22] 이서는 동국진체의 창시자로 불린다. 이서, 윤순, 이광사 등과 같이 동국진체의 맥락에서 파악되는 서예가들 은 모두 왕희지의 필체를 통해 자신들의 서예세계의 득의처를 얻었다고 말했다. 김정희가 가장 문제 삼는 것 중의 하나는 바로 이것인데, 일단 이서의 왕희지에 대한 인식을 보자.

이서는 왕희지의 서예를 정법이라 하며 정통으로 보았다. 이서의 견 해는 항목의 견해와 거의 유사하다. 이서는 왕희지를 예서, 행서, 초서 등을 완성시킨 사람, 즉 서예를 집대성한 인물로 보며,[23] 아울러 공자와 같이 시중지도時中之道를 행한 인물로 보았다.[24] 이런 사유에는 왕희지가 집대성한 이후의 다양한 서예가들이 쓴 예서, 행서, 초서 등은 쇠퇴의 역사라는 의식이 깔려 있다.[25]

이서가 왕희지를 정통으로 보는 이유는 무엇인가? 왕희지만이 오직 중정中正함을 얻었다는 것이다. 여기서 중정함을 얻었다는 것은 무과불

급無過不及의 가장 이상적인 서예미를 드러냈다는 것이다.[26] 이서는『필결筆訣』「논권경論權經」에서 장지와 왕희지를 정법으로 이해하고, 조조曹操, 최치원崔致遠, 소식蘇軾, 미불米芾, 조맹부趙孟頫, 장필張弼, 문징명文徵明, 황기로黃耆老 등을 권사權詐를 행한 인물들로 이해했다. 이서는 이들이 유가가 주장하는 '윤집궐중允執厥中'의 심법心法을 잃어버리고 이단에 흘렀다고 하여 유가의 심법을 기준으로 한 이단관을 전개하였다.[27] 특히 이단의 싹은 왕헌지에서 비롯되어 장욱張旭, 안진경顔眞卿, 구양순歐詢, 유공권柳公權, 최지원崔致遠, 미불, 이용李瑢 등에 이르러 매우 성했으며, 심한 자는 회소懷素, 소식蘇軾, 조맹부, 장필, 황기로, 한호韓濩 등이라고 하였다.[28]

이서는 비록 수시처변隨時處變을 말하는 면이 있지만 이처럼 철저한 왕희지 중심주의를 주장하였다. 왕희지를 추앙하는 이서가 득의한 것은 바로 왕희지의 〈악의론〉이었다. 이시홍李是洪의 이서에 대한 다음과 같

건륭乾隆, 자금성紫禁城 중화당中和堂 현판, 〈윤집궐중允執厥中〉
건륭제가 지향한 정치철학을 잘 보여주는 글귀와 현판이다.

은 글은 이런 점을 잘 말해준다.

> 선생은 필법에서 깊이 오묘한 경지에 들어갔다. 이것은 아버지 매산
> 공梅山公(=이하진李夏鎭)이 연행시燕行時에 왕희지의 친필인 〈악의론樂毅
> 論〉을 구득해온 이후였기 때문에 선생은 실로 여기에서 득력하게 되
> 었다.29

이 〈악의론〉을 통해 필력을 얻었다고 하는 것은 이광사도 마찬가지
다. 문제는 왕희지의 친필인 〈악의론〉이 진적이냐 하는 것이고, 이것은
이후 김정희가 이광사를 비판하는 구실이 되기도 한다.

윤순도 이서의 사유와 별반 다를 바가 없이 유가의 도통관道統觀을 서
예에 적용한 이단관을 전개하였다.30 유가가 지향하는 도통관은 단순히
철학에만 적용되는 것은 아니다. 예술에도 그대로 적용된다. 윤순이 유
가의 공자 이후의 유학의 도통관이 어떤 과정을 거쳐서 민멸되었다가
다시 회복되었는가 하는 점을 서예에 적용하여 이해하는 것은 철학과
서예가 동일한 차원에서 논의됨을 말해준다. 도통관은 이단관異端觀을
수반하며 심미의식에도 영향을 끼친다. 윤순이 왕희지를 공자와 같은 위
치에 놓고 이후 당·송대의 유명한 서예가 등이 왕희지 필법을 변질시켰
다고 말한 것은 왕희지 중심주의에 입각하여 왕희지가 담아내고자 했던
무과불급無過不及의 중용과 중화의 아름다움에서 벗어나 서예창작을 했
다는 사유와 같은 맥락이다. 윤순은 보다 구체적으로 중국서예사적 입장
및 중국경학사 입장에서 자신이 생각하는 서예에서의 정통과 이단에 대
한 자신의 견해를 펼치면서31 가장 바람직한 서예가 실현된 시대로서는
진대, 본받아야 할 인물로는 왕희지를 들었다.

이런 윤순의 학서學書 과정에 대해 이규상李奎象은 『병세재언록幷世才
彦錄』 「서가록書家錄」에서 왕희지와 관련하여 다음과 같이 말했다.

백하(=윤순)가 처음부터 왕희지의 서첩인 〈유교경遺敎經〉과 〈황정경黃庭經〉을 임모하기 시작했는데 '그가 임모한 서첩은 어느 것이 왕희지의 글씨이고, 어느 것이 윤순의 글씨인지 분별할 수 없을 정도였다'[32]고 한다.

　윤순도 학서 과정에서는 왕희지를 추앙하고 전범으로 삼아 글씨를 연마하면서 자신의 서예세계를 펼쳐나갔던 것이다. 이 같은 윤순의 글씨에 대해 김정희는 "문징명文徵明의 글씨는 맑고 아름다우며 굳세고 날카로운데, 백하는 조금 둔하고 약간 살쪘으며, 또 문징명의 결구는 모두 구양순, 저수량, 안진경, 유공권이 서로 전해 내려온 옛 법에 모두 들어맞는데, 백하는 모두 늘어지게 썼으니, 마침내 한 글자 안에 가로획과 세로획 및 점과 삐침에 따라 늘어놓았을 뿐이다"[33]라고 비판적으로 평하였다.

　이광사는 『서결』에서 기본적으로 왕희지를 통해 서예에서의 옛날의 도를 찾고자 했다.[34] 그리고 자신이 필력을 얻은 것은 왕희지가 썼다고 알려진 〈악의론〉과 〈동방삭상찬〉임을 말했다.

> 내가 옛날 찰방察訪 이서李漵의 집안에서 본 〈악의론〉과 근래 상서尙書 민성휘閔聖徽 집안에서 얻은 〈동방삭상찬〉은 모두 뛰어나고 교묘하였다. 내가 일생동안 필력을 얻은 것은 오로지 이 두 서첩에서였다.[35]

　이광사의 서예정신의 근간도 다른 서예가들과 같이 왕희지다. 이런 견해는 일견 왕희지에로의 단순 복고로 비쳐질 수 있지만 이광사가 추구하고자 한 것은 서예의 참된 의미 즉 서예가 담아내고자 하는 근본정신 혹은 '도'이다. 그것은 바로 왕희지가 서론을 통하여 말하고자 한 참된 서예정신을 계승하고자 한 것이다. 이광사는 왕희지가 다양한 직·간접

경험을 통해 서예를 습득한 과정을 본받고자 하였다.[36] 그리고 왕희지 글씨는 천기天機를 곡진히 했다고 평하였다.[37] 이광사는 자신의 길굴佶屈한 글씨가 조화의 오묘함을 담고자 한 것[38]이라 여겼는데, 이처럼 서예를 유기체적 생명성을 가진 활물로 보는 것[39] 등은 바로 왕희지가 추구한 서예창작의 근본정신이다. 이런 점에서 이광사는 양강지미를 담아낼 수 있는 만호제력萬毫齊力을 강조하였는데, 윤순도 마찬가지였다.[40]

윤순은 흔히 '중용中庸'을 규정할 때 사용하는 말인 '치우치지도 않고 기울지도 않는 것〔불편불의不偏不倚〕'을 적용하여 획이란 무엇인가를 정의하고 이른바 '만호제력'의 의미와 '심획心劃'이 무엇인가를 말하면서 창경발속蒼勁拔俗을 강조하였다. 이광사도 만호제력을 통한 '밀어 펼치는 방법〔추전推展〕'을 말하면서 아름다움을 숭상하면서 험하고 굳센 것에 힘쓰지 않는 필법을 비판하였다. 즉 '밀어 펼치는 방법'을 취해야 '험하고 굳센〔험경險勁〕' 획을 그을 수 있고 아울러 '참다운 기운〔眞氣〕'이 획 가운데에 쌓이게 된다고 보았다. 이렇게 되면 온화하고 윤기 있는 먹빛이 저절로 획의 표면에 풍성하게 된다고 말한다.[41] 여기서 이광사는 먹빛을 무시하지 않았다는 것을 알 수 있다.

이광사가 추구한 미는 양강지미陽剛之美이지, 연미妍媚함과 담미淡味를 담고 있는 음유지미陰柔之美가 아니다. 이광사는 이런 점에서 만호제력을 주장했던 것이다. 김정희는 이런 견해에 대해 다음과 같이 비판했다.

우리나라 사람들은 다만 붓을 쓰는 법에는 힘을 다하지만 전혀 먹을 쓰는 법을 알지 못한다(…) 이 때문에 옛 비결에서 말하기를 '먹즙이 넉넉하고 색이 진하며 모든 붓털에 힘을 고루 가게 한다'고 하였으니, 곧 먹 쓰는 법과 붓 쓰는 법을 아울러 거론한 것이다. 그런데 요즈음 우리 동쪽 나라의 글씨 쓰는 사람들은 다만 '모든 붓털에 힘을 고루 가게 한다'는 한 구절만을 들어서 신묘한 진리로 삼을 뿐, 아울러 그

윗 구절인 '먹즙이 넉넉하고 색이 진하다'는 것에는 미치지 못하고 있으니, 이 구절이 서로 떨어질 수 없다는 것을 모르기 때문이다. 이것은 꿈에도 먹 쓰는 법에 도달하지 못하여 그 스스로가 편벽되고 고루하여 망녕된 이론에 어느덧 빠져 들어갔음을 깨닫지 조차 못하고 있는 것이다.[42]

김정희가 가장 문제 삼는 것은 묵법墨法의 유무다. 먹 쓰는 법과 붓 쓰는 법 이 두 가지를 겸비해야 좋은 글씨가 써진다는 것은 상식에 속한다. 이광사도 이런 점을 알았을 것이다. 다만 이광사가 추구하는 서예미학을 전개하기 위해서는 무엇인가 강조점이 필요했을 것이다. 이에 묵법보다 만호제력의 운필법을 강조했을 때 더 미적이라고 생각했다. 예를 들면 청대 포세신包世臣과 강유위康有爲 등이 첩학帖學이 아닌 비학碑學을 숭상하는 입장에서 만호제력을 주장하는 것에 이런 점이 잘 나타난다.

이광사를 김정희와 비교할 때 기본적으로 각각 중시하는 미의식이 달랐다. 따라서 운필법이나 묵법이 달랐던 것이지 묵법에 대해 무시한 것은 아니다. 이광사는 위와 같은 입장에서 출발하여 연미함으로 상징되는 조맹부를 비판하고 또 김정희가 숭상하는 동기창의 글씨를 요사한 글씨라고 폄하하였다.[43] 추구하는 미의식이 다르면 이렇게 다른 평이 나타나게 된다.

이처럼 동국진체 서예가들은 자신이 처한 상황에서 법고法古 차원에서 왕희지의 서예정신을 숭상했고 또 왕희지 작품을 통하여 필력을 얻게 된다. 하지만 왕희지를 통한 법고라는 측면에서만 얽매이는 것이 아니라 그것에서 벗어나 자신들의 서예세계를 새로운 차원으로 펼쳐가고자 했다. 그런 점에서 이들의 서예정신을 동국진체라고 하여 큰 틀에서 이해하는 것이다. 특히 이광사는 왕희지의 필적이 진본이 아님을 알고 서예의 원형을 찾기 위한 중비衆碑 학습에 열중하기도 하였다.[44] 하지만 김정

희가 보기에 동국진체 서예가들에게는 근본적인 문제가 있었다. 그들이 필력을 얻었다고 말하는 〈악의론〉 등이 왕희지의 진적이냐 하는 점이었다. 김정희의 동국진체 서예가들에 대한 많은 비판은 이런 점에 초점이 맞추어져 있다.

3

—

김정희의 서예비평정신과 동국진체 비판

김정희가 이광사를 비롯한 동국진체 서예가들에 대해 가장 크게 문제삼는 것은 만호제력과 같은 운필법, 좁은 식견에 의한 감식안,[45] 그리고 진적에 대한 제대로 된 내력을 제대로 알지 못하고 〈악의론〉, 〈황정경〉, 〈유교경〉 등만을 익히고 이밖에는 어느 것이나 낮추고 돌아보지 않았다는 것이다.[46] 문제는 그것들이 진본이냐 아니냐 하는 것이다.

　김정희는 완원阮元(1764~1849)이 「남북서파론南北書派論」에서 말한 "글씨 쓰는 법이 변천되어서 그 흐름이 마구 뒤섞이었으니 그 근원으로 거슬러 올라가지 않으면 어떻게 옛날의 올바른 법으로 되돌아갈 수 있겠는가"라고 한 사유를 긍정하면서 서예의 근원인 옛날의 법으로 돌아갈 것을 말한다.[47] 아울러 서예가들이 옛 법을 잃어버린 것, 고법古法을 모르는 것을 문제 삼는다.[48] 김정희는 특히 서예에는 바꿀 수 없는 결구법과 법칙이 있다고 보았다.[49] 이런 점에서 당시인들이 '진체晉體'라고 말하는 것은 말도 되지 않는 것이라 일축한다.[50] 이렇게 되면 흔히 왕희지를 중심으로 자신들의 서예세계를 펼쳐나간 이른바 동국진체 서예가들은

모두 비판의 대상이 된다. 김정희의 '이미 있었던 옛 것 혹은 옛 법', 혹은 '법고'를 강조하는 이런 사유에는 일정 정도 보수성을 띤 서예본질주의와 진리불변주의가 담겨 있다.

기본적으로 김정희는 금강저와 같은 안목 및 하나 하나 꼬치꼬치 따져가면서 세금을 물리는 듯한 가혹한 관리의 솜씨를 요구했다.

> 대체로 이 그림이 언뜻 보면 틀림없는 가작이지만, 자세히 살펴보면 적묵積墨의 뜻이 없고 필筆도 천박한 곳이 많으며, 소응하고 결속結束하는 체식體式이 없습니다. 서화를 감상하는 데에 있어서는 금강저金剛杵와 같은 안목과 가혹한 관리와 같은 솜씨로 엄격하지 않을 수가 없는 것입니다.[51]

이처럼 김정희는 서예에서 옛날의 법에는 바뀔 수 없는 불변의 법칙이 있음을 말하여 법고法古를 강조하면서 진본을 중시하는 사유도 말한다. 이런 견해에는 조선시대 서예가들이 제대로 된 안목 없이 행한 예술세계 및 동국진체서예가들이 '진체'라고 주장하는 것에 비판적 시선이 담겨 있다. 아울러 참다운 '진체'란 과연 무엇인가 하는 문제제기 즉 진정한 왕희지 서예정신이 무엇인가 하는 질문이 담겨 있다. 그런데 문제는 김정희가 강조하는 '진체晉體'가 동국진체에서의 '진체眞體'의 실상을 다 설명할 수 있느냐 하는 것이다. 이 말은 동국진체의 '진체'는 김정희가 말하는 불변의 법칙으로서의 '진체晉體'와 다른 내용이 담겨 있을 수도 있다는 것이다.

동국진체의 서예가로 분류되는 인물들은 왕희지를 추앙하고 〈악의론〉 등을 통해 서예의 득의처를 얻게 된다. 그런데 문제는 과연 왕희지 작품이라고 일컬어지는 것이 진품인가 하는 점과 더불어 후대에 임모된 것들이 왕희지의 서예정신을 얼마나 정확하게 담아내고 있는 것이냐 하

는 점이다. 김정희는 이에 기존 서예가들이 왕희지를 준칙으로 삼는 것과 왕희지 작품이라고 일컬어지는 것에 대해 다음과 같이 말했다.

> 서예가는 반드시 우군右軍[=왕희지] 부자를 들어 준칙으로 삼는다. 그러나 이왕의 글씨는 세상에 전본傳本이 없다. 진적으로 아직 존재하는 것은 〈쾌설시청快雪時晴〉과 대령大令[=왕헌지]의 〈송리첩送梨帖〉뿐이어서 모두 계산해도 100자를 넘어가지 않는다.[52]

> 〈악의론樂毅論〉은 당대부터 이미 진본은 없어졌고, 〈황정경黃庭經〉은 육조六朝시대 사람이 쓴 것이며, 〈유교경遺敎經〉은 당나라 경생經生의 글씨이며, 〈동방삭(화상)찬東方朔(畫像)贊〉, 〈조아비曹娥碑〉 등의 글씨도 전혀 내력이 없으며, 각첩閣帖은 왕저王著가 번모飜摹한 것으로 더욱 오류가 되었다.[53]

김정희는 원본중심주의와 법고를 중시하는 사유에서 출발하여 흔히 왕희지 진품이라고 말해지는 것에 대한 진본 여부를 문제 삼았다. 예술 작품에서 진본의 중요성은 아무리 강조해도 지나치지 않다.[54] 왕희지 작품에 대한 진본 여부를 제대로 알지 못하고 학서學書하는 우리나라 서예가들의 무지함을 비판한 것이다. 그럼 왕희지 작품이라 일컬어지는 것에 대한 김정희의 말을 좀 더 구체적으로 보자. 먼저 〈난정서〉에 대한 것을 보자.

> 동쪽 우리나라 사람들이 전해오면서 모사한 〈난정서〉는 정무본定武本에서 나왔다고 하나 정무본의 여러 증거에서 하나도 들어맞는 것이 없으니 마침내 이는 무슨 본인가?[55]

우리나라 사람들이 쓰는 정무본에 대한 〈난정서〉는 근거가 없는 것임을 지적했는데, 이런 지적은 상대적으로 동국진체서예가들의 왕희지 중심의 서예정신을 송두리째 부정하는 것이다. 김정희는 〈난정서〉는 두 본이 있으니 하나는 구양순이 모사한 〈정무본〉이고, 다른 하나는 저수량이 모사한 〈저수량본〉이라고 하였다.[56] 그리고 왕희지 석각본石刻本 가운데 천하에 공인할 수 있는 석본石本은 〈국학본國學本〉과 〈영상본穎上本〉으로, 국학본은 정무본의 정통을 잇는 것이고 영상본은 저수량 모사본의 신수神髓를 얻은 것이라고 했다. 그러므로 천하에서 공인할 수 있는 석본은 오직 이 〈국학본〉와 〈영상본〉 두 개의 돌 뿐이라고 한다.[57]

이 같은 논의를 통한 김정희의 비판은 실증적인 비판이며, 이런 비판은 진본에 대한 본질적인 비판이란 점에서 비판을 당하는 기존 서예가들에게는 심각한 타격을 줄 수밖에 없다. 다음은 〈악의론〉에 대한 견해이다.

〈악의론〉은 양나라 때 임모본과 당나라 때 새긴 본은 이미 북송 시대부터 매우 드물었고, 요즘 세상에 돌아다니는 속본은 왕저王著(928?~969)의 글씨이다. 동쪽 우리나라 사람들은 더욱 감별할 수 없어서 비궤柔几(=왕희지의 글씨)[58]의 진짜 모습일 줄 알고 어려서부터 백분으로 연습하나 끝내 깨닫지 못하니, 마치 채구봉〔蔡九峰=채침蔡沉, 1167~1230〕이 풀이한 『서경』 고문이 모두 (동진東晉의) 매색梅賾(?~?)이 위조한 것임을 모르는 것과 같다.[59]

예술에서 진본이냐 아니냐 하는 것은 매우 중요하다. 특히 서예는 더욱 그렇다. 왜냐하면 점하나 획 하나에 한 서예가의 독창적인 예술정신이 담겨 있기 때문이다. 따라서 진본이 아닐 경우 그 작가의 진정한 예술정신이 제대로 표현될 수 없다는 문제점이 발생한다. 이렇게 김정희는

동국진체 서예가들을 비롯한 기존 서예가들이 〈난정서〉와 〈악의론〉을 왕희지 진적이라고 숭상하면서 득의처를 얻었다는 것을 비판하였다. 그 비판의 초점에 특히 이광사가 있다.

> 일찍이 그것을 논해보았듯이 〈악의론〉은 이미 당나라 때부터 진짜로 본뜬 본조차 구하기 힘들었고, 〈황정경〉은 우군[=왕희지]의 글씨가 아 니고, 〈유교경〉은 당나라 경생經生의 글씨이고, 〈동방찬〉, 〈조아비〉는 그것이 어느 본에서 나왔는지 조차 모르니, 글씨 쓰는 사람으로 안목이 갖춰진 사람은 곧장 다 알고 있으나 이야기 하지 않는 것이다. 또한 순화淳化[60]의 여러 법첩은 진짜와 가짜가 뒤섞여 있고, 옮겨 새겨지면 서 잘못되어 가장 기준을 삼을 수 없다. 하물며 우군이 벼슬을 잃고 부모의 영전에 맹세를 고한 이후에는 대략 다시 스스로 글씨를 쓰지 않고 대신 쓴 한 사람이 있었다고 하는데, 세상은 능히 구별하지 못하 고, 그 느리고 다른 것을 보면 말년의 글씨라고 불렀다고 함에서이랴. 그러니 이것 밖에 또 우군의 무슨 서첩이 있어서 "내 말에 근본이 있다" 는 것을 증명하겠는가?[61]

김정희는 "내 말에 근본이 있다"는 것 그 자체를 이광사에게 다시 증 명하라는 것이다. 김정희의 견해를 따르면 이광사가 근거를 대기에 궁색 해질 수밖에 없다. 김정희는 이광사가 자신이 숭상하는 동기창을 폄하한 것에 대해 비판적 시각을 보이기도 하였다. 그러나 김정희가 가장 문제 삼는 것은 '진체晉體'의 실체성 유무다.

> 구양순, 저수량과 같은 이는 모두 진晉나라 사람의 신수神髓인데, 이원 교[=이광사]는 방판方板으로 흠을 잡아 우군에게 이런 글씨본이 없었다 고 말하였으나, 그가 평생 익힌 바가 곧 왕저의 〈악의론〉이었던 것을

先生其道猶龍染跡朝隱而不同棲遲下位聊
以從容我來自東言適茲邑敬問墟墳企佇原
隰歷墓徒存精靈永歲民思其軌祠宇斯立雕
佃寺寢遺像在昔周旋祠宇庭序荒蕪棟頹
落草萊弗除肅；先生豈焉是居二弗刑遊；我
情昔在有德冈不遺靈天秩有禮神鑒孔明
仿
佛風應用茲頌聲

和十二年五月十三日書與王敬仁

왕희지王羲之,〈동방삭화상찬東方朔畫像贊〉
왕희지가 한무제 때〈동방삭화상〉을 보고 찬한 글이다.
동방삭은 흔히 '삼천갑자 동방삭'이라 일컬어지는데, 사
마천의 『사기』「골계열전滑稽列傳」에「동방삭전」이 있
을 정도로 매우 해학적인 인물로 알려져 있다.

具；我若久住更無所益應可度者若天上人間
皆悉已度其未度者皆亦已作得度因緣自令已
後我諸弟子展轉行之則是如來法身常在而不
滅也是故當知世皆無常會必有離勿懷憂惱世
相如是當勤精進早求解脫以智慧明滅諸癡暗
世實危脆無牢強者我今得滅如除惡病此是應
捨罪惡之物假名為身沒在老病生死大海何有

왕희지王羲之,〈유교경遺教經〉

건륭시대, 《난정팔주첩蘭亭八柱帖》

이 첩은 건륭제 때(1779) 당대 왕희지 〈난정서蘭亭序〉의 모본摹本을 모은 것이다.
〈虞世南摹蘭亭序〉, 〈褚遂良摹蘭亭序〉, 〈馮承素摹蘭亭序〉 등이 들어 있다.

왕희지王羲之, 《쾌설시청첩快雪時晴帖》

현존하는 것은 일반적으로 당대 모본摹本으로 본다.

※釋文: 羲之頓首. 快雪時晴, 佳想安善, 未果為結, 力不次. 王羲之頓首. 山陰張侯.

왕헌지王獻之,《송리첩送梨帖》
서풍이 한아閑雅하면서도 담일淡逸한 맛이 있다.
*釋文: 今送梨三百. 晚雪, 殊不能佳.

왕희지王羲之,《원생첩袁生帖》
당대에 왕희지 작품을 쌍구雙鉤하여 곽전廓塡한
모탑본摹搨本이다.
*釋文: 得袁、二謝書, 具爲慰. 袁生暫至都, 已還未. 此生
至到之懷, 吾所□也.

스스로 깨닫지 못하였다. 그리고 동기창은 서예사에서 하나의 큰 매듭이 되는 사람인데 들어 던져서 처박아 버렸다. 중국 사람들은 동씨가 임모한 〈난정서〉로 난정에 들어가니, 〈팔주첩八柱帖〉 안에 적파진맥嫡派眞脈의 서로 전해 오는 것처럼 담겨 있다. 동쪽 우리나라 사람의 눈빛이 중국 사람들의 감상안보다 훨씬 더 나아서 그렇게 하였는가? 그 헤아릴 줄 모르는 것을 많이 본다(⋯) 이왕二王의 진적이 지금까지 중국에 아직 남아 있는 것은 우군〔=왕희지〕의 〈쾌설시청〉이나 〈원생첩袁生帖〉과 대령〔=왕헌지〕의 〈송리첩送梨帖〉인데, 모두 그것을 늘 보고 지내며 늘 본뜨면서 연습한다. 또 구양순이 모사한 〈난정서〉나 저수량본 〈난정서〉, 풍승소馮承素의 〈난정서〉와 육간지陸柬之의 〈난정서〉 및 개황본開皇本[62] 〈난정서〉와 같은 것이라면 동쪽 우리나라 사람들이 어떻게 일찍이 꿈에서라도 볼 수가 있겠는가? 이런 도리를 모르니 한결같이 그릇된 곳으로 빠져들어 되돌아오지 못하고 서 푼짜리 붓을 잡아 걸핏하면 진체晉體를 일컫는데, 그 이른바 진체라는 것은 과연 어느 본인가? 왕저가 쓴 〈악의론〉에 지나지 않을 뿐이다. 어찌 한탄하지 않을 수 있겠는가?[63]

근일에 우리나라에서 일컫는 서예가의 이른바 진체니 촉체蜀體니 하는 것에는 다 (중국에서 말하는) 이런 것이 있는 것조차 모른다. 이것은 곧 중국에서 이미 울밖에 버려진 것들을 가져다가 신물神物 같이 보고 규얼圭臬 같이 받들며 썩은 쥐를 가지고서 봉새를 놀라게 하는 격이니 어찌 가소롭지 아니한가.[64]

김정희 당시 조선조 서예가들의 제대로 된 판단 없는 모방성과 대국적인 안목이 없는 협애한 예술세계에 대해 비판하고 있다. 요즘 말로하면 세계사적 안목으로서의 글로벌성이 떨어진다는 것이다. 서예미학

에서의 보편성을 말하지만, 그것의 중심에는 중국이 있다. 이런 것을 부정적으로 말하면 모화성慕華性이라고 할 수 있다지만, 진적 여부를 따질 경우에는 예외적이다. 우리나라 서예가들이 숭상하는 진체晉體란 결국 왕저가 쓴 〈악의론〉이라고 결론 짓게 되면 이광사의 서예세계는 온통 문제가 있는 자료를 통해 서예세계를 펼친 셈이 된다.

김정희는 이런 상황이라면 그것을 극복하는 방법으로 두 가지를 말한다. 한 가지는 왕희지 진적이 없는 상황이라면 왕희지 진적을 그래도 잘 담아내고 있는 당대唐代 서예가들의 작품을 통해 진晉에 들어가라는 '유당입진由唐入晉'을 강조한다.

> 조자고趙子固(=조맹견趙孟堅)가 이르기를 "당나라 사람을 배우는 것은 진晉나라 사람을 배우는 것만 같지 못하다"라고 하였다. 모두들 그것을 능히 말할 수 있지만 진 시대 사람을 어찌 쉽게 배우겠는가? 당을 배우는 것이 오히려 그 규구를 잃지 않는 것이다. 진을 배운다면서 당인으로부터 시작하지 않는 것은 자신이 헤아릴 줄을 모르는 것을 크게 내보이는 것이다.[65]

'한송절충론'을 말하는 김정희의 입장에서 볼 때 '유당입진'을 주장하는 것은 당연하다. 그래도 당에는 아직까지 진대의 서풍이 남아 있을 수 있고 이런 점에서 당대를 무조건 무시하는 것은 문제가 있다는 것이다. '유당입진'은 김정희가 원본과 진적을 강조하는 상황에서의 방편적 측면에 속한다고 할 수 있다. 유당입진의 입장에서 김정희는 당시 사람들이나 이광사 등이 '터럭을 펴는 것〔신호伸毫〕'을 강조하면서 당대의 구양순와 저수량을 무시하고 종요와 왕희지에게 접속하고자 하는 것을 문제 삼았다.

'터럭을 편다'는 말은 바로 고금 서예가들에서 들어보지 못하던 말이다. (손과정이 『서보』에서)"붓끝은 항상 필획의 안에 있어야 하니 한 획 속에서도 기복이 붓끝에서 변하며 한 점 속에서도 터럭의 끝에서 꺾는 것을 달리한다" 하였는데, 이것은 종요, 삭정索靖 이래의 진결眞訣로서 도장 찍듯이 바꾸지 못하는 것이다. 근일에 동인의 이른바 붓끝을 편다는 한 법은 곧 바람벽을 향하여 허위 조작한 것으로 전혀 낙착落着이 없다. 만일 별撇의 끝 붓질 같은데 이르러서는 장차 어떻게 처리할 것인가? 이 설을 버리지 않으면 후학들이 모두 이것으로 본을 삼아 점점 귀신의 소굴로 들어가게 될 것이다.[66]

원교의 「필결」에 이르러 가장 가르침으로 삼지 말아야 하는 것이 바로 '터럭을 편다〔신호伸毫〕'는 법이다. 이것이 더욱더 잘못되면 그른 것을 쌓아 옳은 것을 이기게 된다. 구양순, 저수량 여러 사람들을 다 무시하고 위로 종요와 왕희지에 접속하려면 이는 문 앞길도 거치지 아니하고 곧장 안방으로 들어가겠다는 것이다. 그럴 수가 있겠는가. 조자고는 말하기를 "진晉을 배우는 데 당나라 사람을 거치지 않는 것은 너무도 요량 없는 것을 크게 내보일 뿐이다. 해서에 들어가는 길이 셋이 있으니 〈화도사비化度寺碑〉, 〈구성궁예천명九成宮醴泉銘〉, 〈공자묘당비孔子廟堂碑〉 세 비일 따름이다"라 했다. 조자고 때에 어찌 〈악의론〉, 〈황정경〉이 없어서 이 세 비를 들어서 말하였겠는가. 이것이 〈악의론〉, 〈황정경〉을 알 만한 사람은 말하지 않는 까닭일 뿐이다.[67]

김정희의 '신호伸毫'에 대한 비판의 기본입장은 옛 것을 불변적 진리로 삼는 것에 있다. '신호'란 고금에 없었다고 하면서 손과정이 『서보』에서 점과 획에 대해 설명한 것을 든 것이 그것을 단적으로 말해준다. 이처럼 김정희는 이미 있었던 것을 기준으로 하며 그것을 불변적인 것

구양순歐陽詢, 〈화도사고옹선사사리탑명化度寺故邕禪師舍利塔銘〉

우세남虞世南, 〈공자묘당비孔子廟堂碑〉

구양순歐陽詢, 〈구성궁예천명九成宮醴泉銘〉
단정한 서풍과 뛰어난 품격미를 표현한 작품으로,
예로부터 해서楷書의 전범작으로 여겨졌다.

으로 이해하고자 했다. 하지만 양명학의 영향을 받은 이광사는 이와는 다르다는 점에 주목할 필요가 있다.

어찌 되었든 결과적으로 김정희는 두 번째 방안으로 당시 유행하는 모사작인 〈황정경〉, 〈악의론〉으로는 왕희지의 최고 장점인 웅강함을 볼 수 없으니 북비를 통해 웅강함을 보라고 한다.

> 우리들이 예서에 있어 평소에 마음으로 모사하고 손으로 따라가는 것은 서경西京과 동경東京의 옛 법에 있는데도 급기야 성취된 것은 겨우 당나라 한택목韓擇木과 채유린蔡有隣의 과구窠臼에 그치고 말며, 해체楷體에 이르는 구양순, 저수량의 문경을 탐색하려 해도 역시 명나라 심씨沈氏의 형제에 지나지 않는다. 만약 그 육조六朝의 조준刁遵·고담高湛과 고정高貞·무평武平·천통天統·시평始平 연간의 여러 비를 거슬러 올라가자면 하늘에 오르기만큼 어려운데 하물며 '산음山陰〔=왕희지〕[68]'을 거슬러서 올라간단 말인가. 산음은 웅강한 것으로 가장 장점을 보이는데 이는 그 신수이다. 만약 북비가 아니라면 그 웅강함을 볼 수가 없으니 이 어찌 요즈음 통행하는 〈황정경〉, 〈악의론〉으로써 얻을 수 있는 것이겠는가.[69]

모사작은 원작이 담아내고 있는 것을 완벽하게 담아낼 수 없다. 그것의 문제점을 해결할 수 있는 방안으로 북비에 대한 중요성을 거론했다. 북비라는 말은 전통적으로 남첩과 상대되는 말이다. 북비는 겨우 천년 정도의 수명을 가진 종이와 달리 더 오랜 세월을 견디면서 서체 본래의 모습을 더 잘 간직하고 있다. 이러한 북비에 담긴 여러 서체는 주로 양강지미를 담고 있는 것이 많다. 이런 점은 강유위康有爲가 『광예주쌍즙廣藝舟雙楫』에서 잘 말해주고 있다.

여기서 김정희가 북비를 강조한 것은 단순히 미의식의 차이점을 드러

내고자 하는 것에만 있는 것이 아니라는 것에 주목할 필요가 있다. 보다
더 근본적인 이유가 있다.

> 한위漢魏 이래 금석金石의 문자가 수천 종이 되어 종요鍾繇와 삭정索靖
> (239~303) 이상을 소급하고자 하면 반드시 북비北碑를 많이 보아야만
> 그 조계祖系의 원류를 알 수 있다.[70]

> 지금 사람들은 마땅히 북비로부터 하수下手해야만 제 길에 들어설 수
> 있는 것이다.[71]

김정희가 "조계祖系의 원류를 알 수 있다"라고 하는 말에는 서예에서
의 원형 회복에 대한 견해가 깔려 있다. 당연히 그것에는 '진적중심주의
眞蹟中心主義'도 담겨 있다.

김정희는 큰 틀에서는 당시 조선의 서예가들, 더 구체적으로는 동국
진체 서예가들이 자신들의 안목 부족과 선본善本을 볼 수 없는 한계성
속에서 자신들의 학서學書 과정에서 득의처를 얻었다고 하는 왕희지 작
품의 진위를 문제 삼았다. 그리고 이 같은 문제의 해결방안의 하나로
'유당입진由唐入晉'할 것을 말하면서, 아울러 왕희지 서체가 담고 있는 웅
강雄强한 맛의 원형을 엿볼 수 있는 북비의 중요성을 강조했다. 이러한
김정희의 견해는 일정 정도 타당성이 있다고 할 수 있다. 하지만 동국진
체 서예가들의 서예정신을 모두 무시할 수 없는 점이 있다.

4

–

동국진체 서예가들을 위한 변명

법고창신法古創新이란 점에서 보면 서예에서 왕희지는 본받아야 할 전형이다. 옛 것과 법고法古를 중시하는 김정희의 서예에 대한 논의도 왕희지가 중심이 될 수밖에 없었다. 김정희가 동국진체를 비판할 때는 법고쪽에 힘을 주었다는 점에서 본다면 여전히 동기창, 구양순 등을 숭상한 중국 중심주의적 경향이 강하다.[72] 김정희는 고증학考證學에 대한 해박한 지식을 통하여 우리나라 서예가들, 특히 동국진체로 분류되는 서예가들이 왕희지 작품이라고 일컬어지는 모사본을 통해 서예의 득의처를 얻었다고 하는 것을 비판하였다. 한송절충론漢宋折衷論을 주장하는 김정희는 우리나라 서예가들이 왕희지 진적이 아닌 작품들을 통해 학서學書하는 것을 비판하면서 '유당입진由唐入晉'을 주장하고 아울러 북비北碑의 중요성을 강조하였다. 그리고 그는 서예에서의 바뀔 수 없는 전칙典則을 강조하면서 동국진체 서예가들을 비판하였다.

　문제는 이런 김정희의 태도가 갖는 한계가 있을 수 있다는 것이다. 예를 들어 김정희가 이광사가 말하는 '터럭을 펴는 것〔신호伸毫〕'에 대한 비판도 그렇다. 기존에 있었던 옛 것을 중심으로 하고 그것에 불변의 진리를 부여하는 경우라면 '신호'를 통한 새로운 차원의 아름다움은 일정 정도 제한을 받을 수밖에 없다. 이에 김정희의 동국진체 서예가들에 대한 비판에는 타당한 점이 있다 하더라도 조선조 서예의 정체성 확립이란 측면에서 보면 일정 정도 부정적인 측면이 있다. 이런 지적은 특히 동국진체의 '진眞'자를 왕희지의 서체와 관련된 '진晉'자로 이해할 것인지 아니면 조선조 후기에 일어났던 '주체적 참된 자아 회복'이라는 의미로 '진眞'

자를 이해할 것인지와 관련이 있다. 김정희는 일단 동국진체의 '진眞'자가 갖는 서예적 의미를 시대적 차원에서의 '진晉'과 연계하여 보았다. 그것은 법고라는 틀에서의 이해다. 과연 그렇게만 말할 수 있을까?

동국진체라는 말이 고유명사가 될 수 없다는 입장에서 동국진체의 실체를 부정하는 사람도 있다.[73] 이런 사유는 동국진체의 '진眞'자가 구체적으로 무엇을 의미하는지 그리고 허전許傳(1797~1886)이 왜 '진眞' 자를 사용하였는가와 관련된 서예사적 측면에서의 미학적 맥락을 잘 모르고 하는 것에 해당한다. 동양미학사에서 볼 때 '진眞' 자는 성령性靈, 천기天機 등과 더불어 중국이나 조선 모두 이전과 변화된 미의식을 드러내고 있는 18세기 전후 시·서·화의 특징을 규정짓는 핵심 개념이기도 하다. 조선조 후기에 이미 무엇인가 동국진체로 일컬을 수 있는 실체가 있었다는 것이다. 물론 그것이 하나의 구체적 형상으로서의 실체인지 아니면 정신적 차원에서의 실체인지는 좀 더 엄밀히 따져 보아야 한다.

이서는 왕희지를 높이지만 또 다른 차원에서 수시처변隨時處變을 말하면서 자신만의 서체를 완성하였고, 이런 점에서 허전許傳은 그를 동국진체의 창시자로 보았다. 이서가 전적으로 왕희지 중심주의 그 자체만을 주장하고자 했다면 수시처변이란 말을 쓸 필요가 없었을 것이다. 오로지 왕희지를 하나의 전범으로 삼아 그것을 그대로 본뜨는 의양지미依樣之美만을 추구하면 되기 때문이다. 하지만 이서는 일종의 법고창신에서 창신에 해당하는 자득지미自得之美를 말했다.

이광사의 경우 비록 김정희가 말한 것과 같이 법서法書의 좋은 것 혹은 진본眞本과 진적眞蹟을 볼 수 없었던 한계가 있다는 점을 인정하더라도, 그는 자신의 눈으로 그가 처한 현실을 주체적으로 이해하면서,[74] 자연을 스승으로 삼는 예술정신을 펼치고자 하였다.[75] 그는 "서예란 살아 움직이는 것을 귀히 여긴다. 살아 움직인다면 일정한 자태가 있는 것이 아니다"[76]라고 하여 서예를 무정형無定型의 활물活物로 보았다. 혹은 "고

인들은 몸소 글씨를 쓰는 가운데에서 진법을 터득한 이후에 비로소 그 서체를 변화시킨다 말하니, 만약 서법만을 고집하여 변화시킬 수 없다면 노예의 글씨를 쓰는 것이라 할 수 있다"[77]라고 하여 진법眞法 획득 이후의 변화를 강조하면서 서예의 노서奴書적 풍토를 비판하였다. 이밖에 자연의 천기조화天機造化[78] 등을 말하면서 변화된 상황에 따른 진심어린 성정을 담아낸 글씨를 쓸 것을 말했다. 이광사는 궁극적으로 자각적 주체심[79]에 근거를 둔 사유를 전개한 것이다.

> 학문은 마음에서 터득하고 몸소 행하여 사리를 정밀하게 풀어 선택하는 것을 소중히 여긴다. 지금 내가 논하고 있는 것, 그것이 뜻에 합하는 것은 송원宋元 것이라도 취하고 뜻에 부합하지 않는 것은 비록 우군[=왕희지]에서 나왔다 해도 또한 감히 믿지 않는다. 다시 그 논리를 뒤집거나 원의를 확대하여 도리에 합당할 수 있도록 노력했다.[80]

이광사의 학문과 예술에 관한 자세다. 진리는 과거 시대나 과거 인물과 관련이 없다. 진리는 고정된 것이 없다. 중요한 것은 나의 주체적 자각심이며, 그 주체적 자각심에 의해 얻어진 것이다. '왕희지라도 자신의 생각과 합치되지 않으면 신뢰할 수 없다'는 자각적 주체심의 선언에 주목할 필요가 있다. 이광사의 주체 정신은 역사와 문화의 근원으로 거슬러 올라가 그 본래정신의 참 모습을 추구하고, 그 추구한 본래 정신이 다시금 새로운 내용과 양식으로 창신될 때 비로소 전통과 현대가 하나로 소통되는 진정한 법고창신일 수 있다고 믿는다.[81]

이광사는 이런 점에서 현재 자신만의 서예미학을 전개하고자 하는 것이다. 이것이 바로 동국진체의 '진'자가 갖는 현재성과 관련된 핵심 내용이다. 자각적 주체심을 강조하는 이서나 이광사는 결국 시대에 따라, 인물에 따라, 보는 관점에 따라 서예는 변할 수 있고 또 그래야 한다고

보았다. 이런 점에서 이광사는 『서결』에서 김정희가 숭상하는 동기창 등 중국의 위대한 서예가들에 대해 자신 나름대로의 평을 하고, 또 자신만의 서론을 펼친다.

이서가 말하는 수시처변이나 이광사의 활물活物 강조의 서예정신에는 그들 자신이 처한 시대적 상황 속에 자신이 주체적으로 서예를 펼쳐나가야 한다는 의미가 담겨 있고, 이런 점에서 동국진체의 '진眞'자를 단순히 '진晉'자로 이해해서는 안 된다. 동국진체는 이러한 현재적 상황성, 그 시대, 그 땅이란 점과 관련하여 이해해야 한다고 본다. 이서나 이광사가 궁극적으로 추구하고자 한 것은 법고法古적 차원에서는 왕희지의 서예정신을 이어받지만 그것과 더불어 시대에 맞는 변화된 서예미학을 추구하고자 한 것에 있으며, 이런 점을 총괄적으로 동국진체로 일컫는 것이다.

이렇게 볼 수 있다면 한국서예사를 통관할 때 동국진체는 정신사적 입장에서 형성된 서체로 이해해야 한다. 즉 동국진체가 '이러이러하다'는 식의 구체적 실체를 갖고 있는 서체로 존재한다면 그것은 진정한 동국진체가 아니라는 것이다. 왜냐하면 동국진체는 사승관계 혹은 당파성과 상관없이 서예의 원형회복과 관련된 정신사 측면이 있기 때문이다. 서체의 실체에 상관없이 '참된 나를 담아내는 서예정신(=眞)'과 진심眞心을 담고 있거나 혹은 '서예에서의 한국성'을 담고 있다면 그것은 동국진체의 맥락에서 이해될 수 있다는 것이다. 이렇게 볼 수 있다면 동국진체는 오늘날에도 여전히 유효한 개념이 된다.[82]

5

나오는 말

동국진체 서예가들이나 김정희 모두 서예에서 도道를 찾고자 하는 것은 결국 동일하다. 왕희지를 존숭하는 것도 같다. 여기서 단순히 왕희지의 진적 유무로만 논한다면 김정희의 견해는 일정 정도 옳다. 하지만 어떤 입장에서 서예를 이해하느냐에 따라 서예에 대한 견해는 달라질 수 있다. 왕희지를 추앙하면서 단순히 왕희지를 모방하는 차원에 그쳤는가 아니면 한 걸음 더 나아가 한국서예의 정체성을 추구하고자 했는지는 엄밀하게 따져볼 필요가 있다. 이서나 이광사가 왕희지를 추앙하지만 왕희지만을 추종하는 것이 아닌 자신만의 서체를 완성한 것이 그 예이다. 물론 이런 서체가 어떤 미의식을 가지고 있고 그것의 품격이 어느 경지인가 하는 것은 별개에 해당한다. 이런 점을 감안했을 때 김정희의 동국진체에 대한 비판을 무조건 받아들이는 것은 일정 정도 문제가 있을 수 있다. 아울러 김정희의 비판을 제대로 비판할 수 없다면 한국서예 정체성을 확보하는 것은 지난한 작업이 될 수 있다. 이런 점에서 본 책에서는 김정희가 동국진체를 비판한 것에 대한 논변을 통해 한국서예 정체성 모색과 더불어 동국진체에 대한 정확한 이해가 요청된다는 것을 제기하고자 하였다.

제3부

양명학 · 노장학과 서예미학

중 국에서는 명대에 왕수인이 주희의 주자학과 양립하는 양명학을 창시한 이후 진리인식과 예술 이해에 대한 다양한 견해가 나타난다. 예술에 초점을 맞추면, 원이불노怨而不怒와 중절中節을 중심으로 한 중화미학에서 벗어나 이지李贄의 「동심설童心說」이 상징하는 바와 같이 자신의 진정성을 표출하라는 사유를 전개하는데, 이런 사유는 당연히 서예에도 영향을 끼친다. 명대 왕탁王鐸의 연면체連綿體를 통한 광초狂草, 부산傅山의 '사녕사무설四寧四毋說', 서위徐渭와 팔대산인八大山人의 광기어린 서풍 등에 보이는 이른바 '추醜의 심미성 강조' 등은 이런 점을 잘 보여준다.[1]

중국에 비해 주자학이 지배이데올로기로 작동한 조선조는 매우 제한된 범위에서 양명학이 숨을 쉰다. 이런 현상에 대해 계곡谿谷 장유張維는 중국에는 주자학 이외에 양명학, '선학禪學[=불가]'의 학문과 '단학丹學[=도가, 도교]' 등 다양한 학문이 있는데 조선조는 오로지 주자학만 있다고 경직된 학문 경향을 비판한 바 있다.[2] 서예의 경우도 마찬가지인데, 이런 정황에서도 다행스럽게 이광사李匡師가 양명학 사유에 입각한 서풍을 펼쳐 한국서예미학의 다양성을 보여주었다. 실제 자신의 마음대로 표현하지는 못했지만 윤순尹淳도 '외주내양外朱內陽' 경향의 서풍을 보인다. 제3부에서는 조선조에 나타난 양명학에 입각한 서풍과 서예미학을 규명하고자 한다.

노장사상이 서예에 끼친 대표적인 것은 명대 부산傅山이 말한 이른바 사녕사무설四寧四毋說인데, 조선조도 봉래蓬萊 양사언楊士彦(1517~1584), 고산孤山 황기로黃耆老(1521~1567) 등과 같은 노장사상에 입각하여 서예세계를 펼친 인물들이 있다. 다만 그것을 입증할 수 있는 그들만의 서예이론이 없다는 점은 한계다. 이런 정황에서 노장사상을 서예이론에 적용하여 창작에 임한 인물을 고른다면 바로 창암 이삼만李三晩(1770~1845)이다. 이삼만은 그 이전 누구에게도 나타나지 않는 노장의 우졸愚拙 철학을 자신의 서예에 적용하는 특징을 보인다.

제 14 장

백하白下 윤순尹淳 :

외주내양外朱內陽 지향의 서예미학

1
–
들어가는 말

흔히 동국진체東國眞體는 옥동체玉洞體로 알려진 옥동玉洞 이서李漵(1662~
1723)가 공재恭齋 윤두서尹斗緒(1668~1715)에게 전해지고, 다시 공재의 이질
인 백하白下 윤순尹淳(1680~1741)을 거쳐 그와 사승師承 관계였던 원교圓嶠
이광사李匡師(1705~1777)에 이르러 완성되었다고 말하곤 한다.[1] 이 가운데
후대에 가장 많은 영향을 준 인물을 꼽으라면, 동국진체의 맥락에서 볼
때 일종의 가교 역할을 한 윤순을 들 수 있다. 윤순은 한국서예사에서
겉으로는 왕희지를 추앙하면서 이른바 중화미학을 추구한다. 하지만 실
제 서예 창작에서는 중화미학에서 벗어난 보다 자유로운 서풍을 펼치고
자 하는 마음이 있었다. 이런 창작 태도에는 이른바 양명학 사유가 담겨
있다. 이런 점에서 윤순의 서풍은 겉으로는 주자학이지만 속으로는 양명
학이라는 이른바 외주내양外朱內陽의 경향을 띤다. 그리고 이 같은 외주
내양의 서풍은 당시에 많은 영향을 주고 많은 사람들이 따라 하고자 하
는 이른바 '시체時體'로 나타난다.

 윤순은 서론書論에서 이서李漵와 마찬가지로 왕희지王羲之를 근본으로
하는 이단관異端觀을 전개한다. 하지만 단순히 이런 맥락에서 접근할 수
없는 부분이 있다. 왜냐하면, 윤순의 글씨를 당시 '시체時體'라고 부르면
서 다양한 계층이 그의 글씨를 숭상하고 모방하고자 했던 점에서 그렇다
는 것이다. 이규상李圭象(1727~1799)이 "윤순의 글씨가 세상에 유행하게 되
면서 사대부는 물론 여항閭巷과 향곡鄕曲 사람들까지도 다투어 뒤좇아 추
종하지 않음이 없었는데, 이름하여 시체라 하였다"[2]라고 하는 것은 이런
점을 단적으로 보여주었다고 본다.

윤순이 살았던 18세기는 아雅에서 속俗으로, 고古에서 금今으로, 법法에서 아我로 변화하는 과정을 거치는데, 이런 변화 과정들은 각각이 별개의 것이 아닌 하나의 사유에서 출발한다. 그리고 이런 점은 진眞과 가假의 문제로도 연결되며, 아울러 자득自得을 중시하는 사유로 나아간다. 당시 문인들 가운데 유득공柳得恭(1748~1807), 이옥李鈺(1760~1815), 이덕무李德懋(1741~1793) 등은 아雅와 고古를 중심으로 한 전통 규범〔의고주의擬古主義〕을 반대하였다. 아울러 자유롭고 창조적인 정신을 중시하는 문인들은 고古로써 금今을 규율하고 아雅로써 속俗을 비속하게 여기는 것을 반대하면서 속俗을 시詩 창작에 적극적으로 다루고 있다. 여기서 속을 추구하는 것은 창작 주체의 자연스럽고 진실한 감정과 욕구를 중시하는 경향을 의미한다. 회화에서 풍속화가 이 시기에 나타나는 것도 이런 점과 무관하지 않다.[3] 윤순의 서예를 시체라고 하는 점도 위와 같은 점과 무관하지 않다고 본다.

이처럼 윤순의 글씨는 시체라고 불릴 정도로 유명하였는데, 그 시체時體의 '시時'자가 담고 있는 의미에 관한 심층적인 연구는 없었다. 이 '시時'자에는 윤순이 살았던 당시의 아속론雅俗論, 진가론眞假論, 고금론古今論 등 다양한 관점이 담겨 있다. 이에 본 장에서는 윤순의 글씨에 대한 후대의 평을 중심으로 하여 윤순의 서예미학 특징을 특히 '시체'에 맞추어 살펴보고자 한다.

2
–
윤순 '시체時體' 서풍에 대한 평의 양면성

윤순이 후대에 끼친 영향은 매우 크지만, 그에 대한 평가는 입장에 따라 매우 다른 모습으로 나타나고 있다. 일단 후대에 끼친 영향을 편의상 다음과 같은 두 말을 통해 살펴보자.

a ㉠ 우리나라의 명필로는 안평대군安平大君을 제일로 꼽을 수 있는데, 안평대군은 낭미필狼尾筆로 백추지白硾紙에 글씨를 썼고 오직 한호韓濩만이 그 묘리를 깨달았다. 그러므로 우리나라에서 붓 잡는 법을 배우는 이들은 안평대군과 석봉石峰의 문호를 벗어나지 않았던 것이다. ㉡ 그러다가 고故판서 윤순尹淳이 나옴으로부터 온 나라 사람들이 쏠리듯 그 뒤를 따랐고, 이에 서도書道가 한 번 크게 변하여 진기眞氣가 없어지고 점차 마르고 껄끄러운 병통을 열어 놓게 되었다. ㉢ 이제 서풍書風을 순박淳樸한 쪽으로 돌려 놓고자 하는 바이니, 그대들로부터 먼저 촉체蜀體를 익혀야 할 것이다.[4]

b ㉠ 백하의 글씨가 세상에 유행하게 되면서 사대부는 물론 여항閭巷과 향곡鄕曲의 사람들까지도 다투어 뒤좇아 추종하지 않음이 없었는데, 이름하여 시체時體라 하였다. ㉡ 과거 시험장에서도 이 서체가 아니면 자신을 드러내 세울 방법이 없을 정도였으며, 이로 인해 〈유교경遺敎經〉과 〈황정경黃庭經〉 두 서첩의 가치를 온 나라에서 중시했다.[5]

먼저 a에 대해 보자. a는 정조正祖(재위 1776~1800)의 말이다. 정조가 서가에 대해 한 위와 같은 말을 이서가 말한 것과 비교하면, 이서가 중정

中正과 중화미中和美 및 서예의 정법正法이라는 큰 틀에서 안평대군을 화려하고 부화浮華하며, 한호는 촌스럽고 우둔하다고 비판한 것과[6]는 차이가 난다.

정조의 이런 언급에는 그동안 조선조에서 이인상李麟祥(1710~1760)의 원령체元靈體니 이서李漵의 옥동체玉洞體니 하는 것을 비롯한 다양한 서체의 등장에 따른 서예 문화의 다양화를 다시금 안평대군安平大君(1418~1453)과 한호韓濩(1543~1605)를 하나의 전범으로 삼아 획일화하려는 의도가 담겨 있다. 정조가 행한 문체반정文體反正을 서예에 적용한 일종의 서체반정書體反正의 모습이다. 일단 윤순에 대한 정조의 평가가 긍정적이건 부정적이건 일국의 왕이 공식적으로 언급하면서 문제 삼을 정도이면 그 영향력이 얼마나 대단했는가를 미루어 짐작할 수 있다.

아울러 정조의 평은 윤순의 글씨가 당시에 얼마나 많은 영향력과 파괴력을 가지고 있었는가를 다시 말해준다. 즉, '윤순이 나옴으로써 서도書道가 한 번 바뀌었다'는 것이다. 정조의 이런 언급을 서예 본질적 시각에서 접근하면 '서예란 무엇인가'에 대한 기본적인 이해가 바뀌었다는 것을 의미한다. 그리고 서예의 미의식에 대한 일대 전환이 일어났다는 것도 함께 의미한다. 즉 "진기眞氣가 없어지고 점차 마르고 껄끄러운 병통이 생겼다"는 것은 이런 점을 단적으로 말해준다. 정조는 이런 문제점이 있다고 보아 그것에 대한 대처방안으로 서체의 순박淳樸한 아름다움을 회복하고자 하여 ⓒ을 말한 것이다. 서체를 순박함으로 돌리고자 하는 것은 주자학朱子學적 사유가 기본이 되는 서체반정書體反正의 핵심이다.

서체반정을 꾀하는 정조는 '서예란 심화心畵다'라는 것을 매우 강조하면서,[7] 순박淳樸함과 관련된 진기眞氣 회복을 말한다. 그 내용의 요지는 바로 윤순같이 연미한 아름다움을 담아내고자 하는 기교적 측면과 관련된 외형적인 아름다움보다는 그것이 담고 있는 내면적 차원의 마음이

바르게 드러난 평평하고 곧은 전아典雅함이다.[8] 정조의 이런 견해를 보다 자세히 말하고 있는 것은 동계東谿 조귀명趙龜命(1693~1737)의 다음과 같은 언급일 것이다.

㉠ 우리 왕조의 명필로는 마땅히 삼대가三大家를 추대해야 하는데, 안평대군은 정신이 뛰어나고, 석봉은 골력이 웅혼雄渾하다. ㉡ 백하는 그런 까닭으로 법도와 변태로 당적當敵하려 하였다. ㉢ 백하는 법도에 정심하기는 하였으나, 오로지 송·명에서 체재를 취하였다. 그는 문장은 한漢을 배우려 하고, 시는 당唐을 배우려 한 사람이지만 그 스스로를 헤아리지 못한 것을 많이 볼 수 있다. 매양 중국 사람 글씨를 보면 가늘고 길며 오른쪽이 충실하여 백 사람이 한결같은데, 백하의 글씨는 짧고 넓으며 왼쪽이 넉넉하니 이것이 맞지 않는 곳이다. 중국 사람의 좋은 글씨를 보니, 결구가 긴밀하되 필세筆勢가 문득 살아나서 마치 연기가 올라가고 구름이 흘러가듯 한데, 백하 글씨는 비록 한 자 한

백하白下 윤순尹淳, 〈함양성동루咸陽城東樓〉
윤순이 당대 허혼許渾의 칠언율시 앞부분 "一上高城萬里愁, 蒹葭楊柳似汀洲"를 쓴 것이다.

자는 아름답다 하더라도 함께 놓고 그것을 보면 오히려 속세에 떠 있는 듯하니 마땅히 이는 풍기風氣의 한계일 따름이다.[9]

일단 조귀명의 언급에서 윤순은 안평대군·한호와 함께 조선의 삼대 가로 평가받는 것을 확인할 수 있다. 여기서 ㉠은 안평대군과 한호가 왜 위대한 서예가인지를 말한 것이고, ㉡은 윤순이 어떤 점에서 자신만의 특색을 드러냈는지를 말한 것이다. 조귀명의 평을 보면 백하의 특징은 송·명에서 취한 법과 변태變態라고 말할 수 있다. ㉢은 윤순에 대해 중국의 글씨를 기준으로 삼아 문제점을 지적하면서 부정적인 입장에서 평한 것이다. 먼저 윤순이 취한 법은 서예의 원형을 담고 있는 위진魏晉에서 법을 취하지 않고 일종의 변법인 후대의 송·명에서 체재를 취한 것이기에 문제가 있고, 그리고 중국 글씨를 기준으로 했을 때 윤순의 글씨는 변태의 모습을 취했다는 것이다. 그 변태적 글씨는 풍기의 한계로 인하여 비록 한 글자 한 글자는 아름답다 하더라도 함께 놓고 그것을 보면 오히려 속세에 떠있는 듯하다고 평했다. 여기서 조귀명이 풍기의 한계라고 하여 문제삼는 것을 크게 보면, 앞서 정조가 윤순의 글씨에 의해 진기眞氣가 없어지고 점차 마르고 껄끄러운 병통을 열어 놓게 되었다는 인식과 통한다.

여기서 이상과 같은 윤순에 대한 부정적인 평가와 달리 연암燕巖 박지원朴趾源(1737~1805)이 『열하일기熱河日記』에서 윤순의 글씨에 대해 긍정적인 평가를 내린 것을 보고 가자.

윤공은 우리나라의 명필이다. 한 점 한 획이 옛 법이 아닌 것이 없고, 타고난 재주가 화려하면서도 고운 품이 마치 구름이 가고 물이 흐르는 것 같아, 먹빛이 짙고 연함이 글씨 사이마다 드러나 알맞게 섞이고, 획의 살찌고 여윈 것이 서로 알맞게 섞였다.[10]

백하白下 윤순尹淳, 《흥진첩興盡帖》

박지원은 순박함보다는 연미함을 담고 있는 윤순의 글씨를 구름이 가고 물이 흐르는 것〔운행수류雲行水流〕과 같다고 하면서 도리어 높이 평가했다. 사실 윤순의 글씨에서 문제점으로 지적되는 것은 윤순의 글씨가 너무 연미하다는 것이고, 이런 점 때문에 세속적인 맛이 있다고 말해지기도 한다.[11] 그런데 사대부 글씨에서 세속적인 맛이 있다는 것을 가장 금기시하지만 윤순의 글씨는 일단 사대부들이 추종하였다. 아울러 사대부는 물론 비천한 신분인 여항閭巷과 향곡鄕曲의 사람들까지도 한결 같이 추종했다는 것을 참조하면 윤순의 글씨가 단순히 세속적이었다고 평가하기에는 무리가 있다. 윤순의 글씨는 어떤 관점에서 평가하고 이해하느냐에 따라 정조와 같은 부정적인 평가가 나올 수 있고 박지원과 같은 긍정적인 평가가 나올 수 있기 때문에 일단 판단을 내릴 때는 보다 객관적인 시각에서 평가를 해야 한다.

다음 b를 보자. b는 이규상의 『병세재언록幷世才彦錄』「서가록書家錄」에 나오는 말이다. 여기서 주목할 것은 '고故 판서 윤순尹淳이 나옴으로부터 온 나라 사람들이 쏠리듯 그 뒤를 따랐다'라는 말과 관련지어 이해할 수 있는 바로 '시체時體'라는 단어이다. 이때 '시체'라는 단어는 일반적으로 말하는 석봉체, 원령체, 옥동체 등과 같이 어느 한 인물을 중심으로

한 '누구누구의 체'라는 말과 다른 의미를 지닌다. '시時'라는 단어에는 시대변화에 따른 미의식이나 혹은 더욱 대중적이란 의미가 담겨 있다. 예를 들면 사대부뿐만 아니라 비천한 신분인 여항閭巷과 향곡鄕曲의 사람들까지도 한결같이 추종했다는 것은 이런 점을 잘 보여준다.

아울러 이런 평가에는 명대 이후의 아雅와 속俗과 관련된 기존의 사대부 문화에서 볼 수 있는 것과는 다른 일종의 아속겸비雅俗兼備라는 차원의 속俗의 의미를 담고 있다. 여기서 속俗은 단순히 수준이 떨어지는 용속庸俗이나 미속媚俗이 아닌 당시 일정 정도 눈높이가 올라간 일반인들의 미의식에 합치하는 차원의 통속通俗이나 세속世俗이다. '누구누구의 체'라고 말해지는 것은 다른 사람과 다른 그 사람만의 미적 아름다움을 담고는 있지만, 그것이 대중성을 갖는다는 것과는 별개의 것이다. 하지만 윤순의 글씨가 여항과 향곡은 물론 과거장科擧場에서도 답안 작성의 전범典範이 되었다는 것은 대중성을 띠고 있다는 점을 잘 보여준다. 다른 식으로 말하면 그 시대에 맞는 일정 정도의 객관적 미의식을 확보하고 있다는 말이다. 그런데 이 같은 '시체時體'가 되기 위해서는 어느 하나의 서체만을 고집해서는 안 된다. 그럴 경우 그것은 받아들이는 계층이 한정적일 수밖에 없기 때문이다. 따라서 시체는 변화된 시대적 미의식을 따르고 여타 서체를 융합하면서도 자신만의 특징을 드러내야만 가능해진다.

윤순에 대한 다양한 평가가 옳은 것인지 아닌지 하는 것은 일단 보류하고, 이와 같은 언급을 동양 미학에서의 아雅와 속俗의 관점에서 보고자 한다. 단적으로 말한다면 윤순은 변화된 시대에 맞는 미의식 창조 즉 아雅 속에 속俗을 담아내고자 했다면 정조는 아雅 즉 전아典雅함만 회복하고자 하였다. 그런데 이 같은 윤순 서예의 미학에 대해 이해하는 데 우리가 주의해야 할 것이 있다. 그의 서론과 실제 그가 창작한 서체를 보면 논리적으로 맞지 않는 부분이 있기 때문이다. 윤순은 서론書論에서

이서李漵와 마찬가지로 왕희지를 근본으로 하는 강력한 이단관異端觀을 전개했다. 이 같은 이단관異端觀의 입장에서 보면, 윤순은 '시체時體'가 될 수 있는 가능성이 적다. 왜냐하면 왕희지를 근본으로 하는 글씨는 필연 적으로 순수성純粹性·고귀성高貴性·존엄성尊嚴性·순정성純正性·절대성絶 對性을 띠기 마련이다. 따라서 아속이 겸비된 '시체時體'로서의 서체가 되 기에는 한계가 있다는 것이다.

<div align="center">

3

—

윤순의 서예인식과 이단관異端觀

</div>

윤순의 서예에 대한 기본인식은 다음과 같은 그의 글을 통하여 이해할 수 있다.

> ① 획이란 높고 멀어 행하기 어려운 것이 아니다. 치우치지도 않고 기
> 울지도 않고 중심으로 가게 하는 것을 획이라고 한다. 대개 붓끝의 중
> 심이 가운데로 가게 하되 양쪽의 뾰족한 털이 아울러 따라 가면 그
> 획의 형체가 자연히 원만하게 되니, 이것이 이른바 '온갖 털이 힘을
> 가지런히 한다[萬毫齊力]'는 것이고, 또한 심획心劃이란 것이다. ② 그
> 리고 그 획을 행할 적에 반드시 어깨와 팔에 맡겨 그 힘이 붓끝으로
> 내려가게 해서 날로써 달을 세고 달로써 해를 세어서 마음과 힘을 다
> 기울인 연후에야 성취할 수 있다. ③ 비록 획의 뜻은 얻었으나 그 뜻이
> 먼저 속된 눈에 들고자 하는 데 있다면 그 짜임새는 자연히 비속하게

된다. 그러므로 뜻이 항상 창경발속蒼勁拔俗한 데에 있은 뒤에야 그 성취가 다하고 뜻은 크게 나아 갈 것이다. ④ 창경발속하면 그 실상은 지극히 엄밀하되 글자 모양은 환하게 트이고 겹치지 않게 된다. 속된 눈으로 대충 보면 혹 엉성한 것 같으나 자세히 보면 볼수록 더욱 맛이 나게 된다. 그런 연후에 작은 글자 쓰기를 큰 글자 쓰듯 해야 한다. 무릇 '병풍이나 족자나 액자는 멀리 볼수록 오히려 뚜렷하다'는 것이 이것이다.[12]

①에서는 흔히 중용中庸을 규정할 때 사용하는 말인 '치우치지도 않고 기울지도 않는 것〔不偏不倚〕'를 적용하여 획이란 무엇인가를 정의하고 이른바 '만호제력萬毫齊力'[13]의 의미와 '심획'이 무엇인가를 말하고 있다. 여기서 말하는 심획은 두 가지 풀이가 가능하다. 하나는 심자를 '마음심'자로 보아, 작가 자신의 '마음을 담아낸 획'이란 의미로 풀이가 가능하다. 다른 하나는 심자心字를 '가운데 심'으로 보아, '중심에 그어진 획'이라는 풀이도 가능하다. 즉 윤순은 중용적 운필법을 통한 중봉中鋒을 말하면서, 그 중봉을 이룬 결과의 장점을 말하고 있는 것이다. ②에서는 중봉을 운용할 때, 어깨와 팔의 움직임 및 오랜 기간 진심진력盡心盡力하는 부단한 노력이 필요하다는 것을 말하고 있다. ③에서는 '의재필선意在筆先'적 사유를 응용해 서예창작을 할 때 금기해야 할 것으로 '속된 눈〔俗眼〕'에 영합하고자 하는 '뜻의 속됨'을 말하되, 이런 점에서 특히 창경발속 해야 할 것을 말하고 있다. 여기서 결구의 비속함과 관련지어 '속된 눈'을 말하는 것을 보면, 윤순은 작가가 작품을 창작할 때 인위적인 차원에서 결구 등과 같은 외형적인 측면에 치중하기보다는 작가 자신의 진실한 마음, 신채神彩를 자연스럽고 격조 있게 표현하라는 것을 강조한 것으로 보인다. 이런 점은 윤순의 다음과 같은 말에서도 근거를 찾을 수 있다.

세상에서 획을 얻었다는 사람이 글자를 쓸 때 반드시 곱고 아름다운 것을 위주로 한다. 일가를 이루었다는 사람의 경우 처음 볼 때는 아름답지 않은 것은 아니나 그 아름다움은 잠깐 동안 눈에 들어오는 데 지나지 않아서 오래 보면 도리어 심히 재미가 없게 된다. 큰 글자에 있어서는 그 짜임새 사이에 겨우 머리털 하나쯤 들어가게 하여 아름답고 묘한 것을 주로 삼으니, 이것이 이른바 비속하여 족히 일컬을 만한 것이 없다는 것이다. 만약 그 획을 그어서 짜임새를 만들 적에 먼저 등급을 뛰어 넘을 생각을 버리고 매양 그 경지 안에 들어가는 것으로 뜻을 삼고, 글자를 만들 적에 먼저 창경함으로 근본을 삼는다면 성취하는 날에는 자연스럽게 농익고 익숙하게 되어 힘을 쓰지 않아도 저절로 아름답고 화려한 데 이르게 될 것이다.[14]

윤순은 서예창작과 관련하여 인위적인 꾸밈에 의한 글자체의 연미함과 큰 글자에서 결구의 아름답고 묘한 것을 취하는 것 및 엽등獵等하고자 하는 것을 비판하면서 결론적으로 창경함을 근본으로 삼아야 할 것을 강조했다. 창경함을 근본으로 삼아 창작에 임하면 그 결과 작품은 저절로 자신이 의도하지 않아도 아름답고 화려한 경지에 이르게 된다는 것이다. 사실 이런 것은 유가 사상에 입각한 전형적인 서예관이라고 할 수 있다. ④에서는 창경발속蒼勁拔俗한 결과에 의한 아름다움을 말하고 있다.

이 글에서는 전반적으로 중봉과 창경발속을 통해 작가가 서예 창작할 때 지향해야 할 바람직하고 궁극적인 것을 말하고 있다. 서예창작을 할 때 중용적 사유를 통한 중봉과 만호제력을 말하고 속기를 제거하라는 윤순의 이런 언급은 문인사대부들이 원론적인 차원에서 서예에 대해 말할 때 흔히 하는 말이다. 다만 이 웅강雄强하고 초탈超脫한 글씨가 가능한 만호제력의 결과를 창경발속과 관련지어 강조하고 있다는 점에서 그 특

징을 보인다. 그런데 이러한 윤순의 말은 앞서 전개한 이단관과 같이 하나의 원론적인 것으로 이해하여야 한다. 이러한 입장만을 강조하면 시체時體가 될 수 없기 때문이다.

윤순의 글씨가 시체로 불리기까지는 윤순의 서예에 대한 인식에서 여러 가지 상황 변화가 있었는데, 이런 점에 대한 이해가 선행되어야 한다고 본다. 왜냐하면, 윤순이 서예에 대해 언급한 글이나 혹은 윤순 서체에 대한 평을 보면 논리적으로 문제가 되는 언급을 발견할 수 있기 때문이다. 따라서 윤순의 서예미학의 특징과 그 변천을 보려면 윤순의 서예인식에 나타난 이단관을 볼 필요가 있다.

먼저 윤순은 왕희지를 중심으로 중화적 미의식을 기준으로 하여 이단관을 펼쳐 안진경顔眞卿(709~785) · 유공권柳公權(778~865) · 소식蘇軾(1037~1101) · 채양蔡襄(1012~1067) 등을 비판하였다. 그런데 흔히 말하는 시체로서의 윤순의 서체에는 자신이 이단으로 분류한 안진경 · 소식 · 문징명文徵明(1470~1559)의 해서, 미불米芾(1051~1107) · 문징명 · 황정견黃庭堅(1045~1105)의 행서와 초서 등이 보인다. 이런 정황에서 윤순의 글씨가 시체로 불린다는 것은 매우 다양한 계층의 인물들이 그 서체를 좋아했을 때 가능한 것이고, 그것을 보다 학술적으로 말하면 아雅와 속俗이 겸비된 서체이기 때문일 것이다. 윤순은 기본적으로 아雅를 숭상하지만, 후대 윤순의 서체에 대한 평에 '자미함이 지나쳐 도리어 속으로 흘렀다'는 평도 시체의 속성을 짐작하게 한다. 물론 여기서 말하는 속을 단순히 비속하고 저속하다는 의미의 속으로 이해해서는 안 될 것이다. 이런 점에서 볼 때 윤순의 서예인식은 잠정적으로 젊었을 때와 일정 정도의 나이가 들었을 때, 이 두 가지 경우로 나누어 보아야 한다고 본다. 그럼 먼저 윤순의 서예에 대한 기본인식은 어떠했는지 보기로 한다.

윤순의 서예의 학서 과정을 보면 흔히 대부분의 서가들이 행하는 방식인 임모를 통한 모방의 단계를 거친다. 이규상李奎象의 『병세제언록幷

世才彦錄』「서가록書家錄」에서 다음과 같이 말한 것은 이런 점을 잘 말해 준다.

> 백하白下가 처음부터 왕희지의 서첩인 〈유교경遺敎經〉과 〈황정경黃庭經〉을 임모하기 시작했는데 '그가 임모한 서첩은 어느 것이 왕희지의 글씨이고, 어느 것이 윤순尹淳의 글씨인지 분별할 수 없을 정도였다'고 한다.[15]

동양예술에서는 흔히 법고창신法古創新을 말하는데, 이 언급은 일단 법고의 내용과 관련이 있다고 할 수 있다. 법고적 사유는 요즘 식으로 말하는 표절의 가능성이 있지만, 동양예술에서는 전혀 문제가 되지 않았다. 오히려 충실한 법고가 의양지미依樣之美를 제대로 담아낸다는 점에서 도리어 칭찬으로 말해지는 경우가 있다. 동양서예사에서 왕희지는 중용中庸의 중화미中和美를 실천한 대표적인 인물이다. 이 글은 윤순이 왕희지를 법고의 대표적인 전범으로 삼고 임서한 학서의 결과를 찬미한 것으로, 이 같은 찬미는 윤순의 임서적 기교와 자질의 뛰어남을 말한 것이라 할 수 있다. 심재沈鋅가 『송천필담松泉筆譚』에서 다음과 같이 말한 것은 이런 점을 잘 말해준다고 본다.

> 윤백하(=윤순)는 금으로 만든 바늘로 수를 놓은 것 같이 '정밀한 기교〔정공精工〕'가 오묘한 경지에 들어섰으니, 베와 비단의 무늬가 본뜰 수 없는 것과 같다고 하겠다.[16]

여기서 '정밀한 기교'는 주로 형사적 차원의 모방에 대한 뛰어남을 말한 것으로 이해된다. 다른 식으로 말하면 글자의 외형적 자태姿態의 차원을 잘 드러냈다는 말로도 이해된다. 윤순의 1737년 작 「윤백하필서축尹

白下筆書軸」에 대하여 이인로李仁老(1673~1744)가 적은 제기題記에 그의 재질이 뛰어나다는 것을 다음과 같이 말한 것도 참조가 된다.

> 서는 육예六藝의 하나이다. 소도小道라고 하여 익히지 않을 수 없다. 익혔다면서 그 묘를 다 해내지 못함은 역시 그 재질에 한계가 있기 때문이다. 근세에 이 예를 정밀하게 실천한 사람이 전무한 것은 생각건대 이 때문이 아닐까? 오직 백하가 처음으로 진당晉唐 이래 여러 명가의 장점을 모아 뛰어나게 일가를 이루었으니, 논자論者가 "이전에 그런 고인이 없었다"고 한 것은 지나친 찬사가 아니다. 그런데 그의 행초는 미남궁米南宮(=미불米芾)을 많이 배웠는데 이따금 기이하여 사람들을 놀라게 한다. 유독 이 서축은 한가롭고 담담하기가 고인일사高人逸士와 같아서 속세의 기미가 전혀 없다. 어찌 그가 관직을 마다하고 산으로 돌아간 뒤에 쓴 것이기 때문에 필획 역시 그가 행동하는 바와 같아서 그렇겠는가? 거듭 귀중하다. 정사년丁巳年, 1737 삼월 이십삼일 이인로가 제題 하다.[17]

이인로가 말한 전반적인 의미는 다른 곳에서 좀 더 다루기로 하고, 여기서는 윤순의 우수한 재질을 찬미한 것만을 확인하고 넘어가고자 한다. 이인로가 윤순의 행초에 대해 "기이하여 사람을 놀라게 한다"라고 한 말이 담고 있는 의미는 이후 시체時體와 관련지어 보다 구체적으로 논하기로 한다.

그럼 이제 윤순이 기존의 서가들에 대한 평을 중심으로 하여 윤순의 서예에 관한 기본적인 인식을 살펴보자. 일단 윤순의 서예관은 유가의 도통관을 중심으로 한 이단관과 관련지어 살펴볼 수 있다.

옛날 공자의 문인은 각각 그 도체의 일단은 얻었지만 끝내 양주楊朱

(BC440?~BC360?)와 묵적墨翟(BC480?~BC390?)의 무리에 이르렀고 심지어 이사李斯(?~BC208년)는 그 책을 불살랐으니, 긴긴 세월 동안 유학이 사라지게 되었다. 다행히도 염락濂洛의 여러 선생이 나와 확연히 이를 다시 밝혔으니, 이 또한 사문斯文이 드러나고 어두워지는 시기란 것인가. 그렇다면 저 안진경顔眞卿·유공권柳公權·소동파蘇東坡·채양蔡襄이 왕희지의 필법을 변질시킨 것과 방파旁派와 별종別宗이 후에 유행한 것은 공자 문하에서 양주楊朱와 묵적墨翟이 나온 것과 같은 종류이며, 요즘 세상에서 왕희지의 글씨를 배울 만하지 않다고 하는 것은 이사李斯가 책을 불사른 것과 다름없는 서가의 불행이다.[18]

윤순은 공자 이후 유학의 도통관道統觀이 어떤 과정을 거쳐서 민멸泯滅되었다가 다시 회복되었는가 하는 점을 서예에 적용하여 이해하면서 윤순 당시의 서풍에 대해 비판적인 시각을 보이고 있다. 여기서 염락濂洛의 여러 선생은 우리가 흔히 말하는 북송 성리학자 오현五賢〔주돈이周敦頤(1017~1073)·장재張載(1020~1077)·소옹邵雍(1011~1077)·정호程顥(1032~1085)·정이程頤(1033~1107)와 남송 주희朱熹(1130~1200)〕을 말한다. 윤순은 왕희지를 공자와 같은 위치에 놓고 이후 당·송대의 유명한 서예가인 안진경·유공권·소동파·채양 등이 왕희지 필법을 변질시켰다고 여겼다.

이런 점은 윤순이 왕희지가 담아내고자 했던 무과불급無過不及의 중용과 중화적 아름다움에서 벗어난 서예창작을 했다는 의미이다. 그리고 이들 이외에 방파와 별종은 유가 성현의 도에 반하는 이단적 인물, 즉 위아爲我를 펼쳐 '군주를 무시한〔무군無君〕' 양주와 겸애兼愛를 펼쳐 '아버지의 존재를 무시한〔무부無父〕' 묵적으로 비유하여 방파와 별종의 문제점을 지적하였다. 윤순은 특히 당시의 왕희지 서체에 대한 부정적 인식을 진시황 시절에 유가 서적을 분서焚書한 이사의 행위에 비유하면서 왕희지 서체를 다시금 숭상할 것을 강력하게 강조하였다. 이 글을 쓴 것은 젊었을

때로 짐작되는데, 이런 점에서 출발하여 윤순은 구체적으로 자신이 생각하는 서예에서의 정통과 이단에 대해 다음과 같이 말하고 있다.

글씨는 진晉을 귀하게 여기며 진晉에서는 왕희지王羲之를 최고로 여기니, 글씨를 쓰려는 사람이 왕희지에서 취하지 않는다면 어찌 글씨이겠는가. 그러나 당나라의 우세남虞世南·저수량褚遂良은 다만 그 요점에 곧바로 나아갔을 뿐이며, 안진경顔眞卿·유공권柳公權·소동파蘇東坡·채양蔡襄과 같은 이는 비록 붓으로 세상에 이름을 날렸지만, 왕희지의 본의에 대한 그들의 시각은 마치 풍아風雅가 변한 것과 같다. 그밖에 재질은 세상과 함께 떨어지고 서법은 시대와 함께 침몰하니 왕희지의 필의가 세상에 끊어진 지 오래이다. 비록 변방旁派, 별종別宗이 다수 나와 뒤에 유행하였지만, 그들이 '전해지지 않은 서법'을 얻은 사람은 드물었다. 그래서 명明의 제가諸家가 많은 종이를 물들였으나 너무 비루해서 살피고 싶지도 않다.[19]

윤순은 가장 바람직한 서예를 시대와 인물로 나누어 말하면서, 진대와 왕희지를 각각 그 예로 든다. 그리고 시대가 흘러가면 갈수록 왕희지의 본의와 필의가 쇠퇴함과 후대에 전해지지 않음을 안타까워하면서 특히 명대明代 제가들의 서예창작에 대한 비판적 견해를 밝힌다. 여기서 '풍아風雅가 변했다는 것'을 보자. 『시경詩經』을 내용상으로 분류할 때 풍風·아雅·송頌으로 분류하는데, "즐겁지만 지나쳐 음란하지 않고, 슬프지만 몸을 상하게 하지 않는 것〔락이불음樂而不淫, 애이불상哀而不傷〕"이란 중화中和와 성정지정性情之正을 담아낸 풍을 정풍正風으로 본다. 그리고 이 정풍과 풍격을 달리하여 변한 풍風을 변풍變風으로 보는데, 이것을 의미한다.

윤순이 특히 명대를 비판하는 이유는 명대 중기 이후에 개성주의 서

풍이 성행하여 추함과 광견狂狷의 아름다움을 숭상하는 낭만적 사조가 일어나게 되어[20] 왕희지가 담아내고자 했던 중화적 성정지정性情之正의 미의식과 다른 서풍이 번성했기 때문이다. 이 같은 윤순의 서예에서의 이단관異端觀은 왕희지의 필의筆意와 본의가 무엇인지에 대한 명확한 재인식을 요구한 것인데, 이런 점은 단순히 복고적 차원에서 이해할 것이 아니다. 다른 식으로 말하면 일종의 서예의 원형을 찾고, 그것을 통하여 당시 서단 및 서예창작의 문제점을 지적한 것이라 할 수 있다. 물론 이런 견해는 서예에 대한 원론적인 말일 수도 있다.

이와 같은 이단관은 다른 것과 타협하지 않고 용납하지 않는다. 이런 점을 윤순의 행적과 관련지어 말한다면, 조선조에서 당쟁이 가장 치열했던 시기인 숙종肅宗(재위 1674~1720), 경종景宗(재위 1720~1724), 영조英祖(재위 1724~1776) 3대에 걸쳐 출사한 윤순에 대한 평 중의 하나는 '청淸'과 관련지어 말할 수 있다고 본다.

> 그대의 총민재식聰敏才識은 넉넉함이 있지만 '청淸'이라는 한 자가 그대의 문제점이다. 비록 백이伯夷나 유하혜柳下惠의 청淸이라도 지나치면 중中을 잃는 것이니 그대가 곤란을 받게 된 것도 또한 청淸의 지나침으로 말미암은 것이다. 지난 번 하교下敎가 마음이 상한 바가 있었기에 말의 기운이 진실로 지나침이 있었다. 만일 이것으로 다시 벼슬하고자 하지 않는다면 진실로 불가한 일이다. 금일부터 비국備局에 나아가라.[21]

여기서 윤순이 '청'의 지나침 때문에 도리어 중을 잃고 곤란함에 빠지게 되었다는 것은 그만큼 그가 여타의 것과 타협을 하지 않는 청렴결백한 인품을 말하는 것인데, 서예에서는 왕희지를 정통으로 하면서 여타의 것을 받아들이지 않았음을 의미한다. 그런데 이상과 같은 이단

관에 입각한 서예에 대한 인식은 일정정도 시간이 흘러간 다음에는 변했다.

이상과 같은 윤순의 서예관과 다른 언급이 『백하집白下集』「행장行狀」에 다음과 같이 기록되어 있다.

> 공은 서예에 오묘하게 삼매의 경지에 들어갔으니, 위魏·진晉으로써 법칙으로 삼고 소식蘇軾과 미불米芾로써 날개로 삼아 진실로 해서楷書, 행서行書, 초서草書는 스스로 일가를 이루었다.[22]

여기서는 두 가지를 말하고 있다. 하나는 윤순은 왕희지를 대표로 하는 위진魏晉으로 법칙을 삼았다는 것이다. 이런 점은 앞서 본 서예의 이단관과 통하는 언급이다. 또 다른 하나는 소식과 미불을 날개로 삼았다는 것이다. 그런데 이런 언급은 앞서 본 왕희지를 중심으로 한 이단적 사유와 논리적으로 맞지 않는다. 따라서 우리가 윤순의 서예를 평할 때에는 그것이 어느 시기의 이론인지를 먼저 정확히 알 필요가 있다.

윤순이 후대에 높이 평가받는 이유 중의 하나는 이전의 이단관을 무조건 고집하지 않고 소식과 미불의 서예정신을 받아들여 자신만의 또 다른 변신을 꾀한 점 때문이 아닌가 한다. 즉 윤순은 법고法古적 차원에서는 왕희지의 중화미를 이상으로 삼는 서예정신을 근본으로 하면서도 자태姿態를 당시에 맞게 변화를 능동적으로 추구한 수시처변隨時處變의 창신創新을 추구했다고 본다. 윤순의 이런 변화는 윤순의 글씨가 왜 시체時體라고 불렸는가와 매우 밀접한 관련이 있다.

4
–

문질론文質論과 '시체時體'의 특징

윤순은 처음에는 서예에 있어서 법法 · 고古, 및 아雅에 해당하는 왕희지를 중심으로 하는 서예관을 펼친다. 하지만 윤순 서예의 특징이라고 할 수 있는 시체時體는 이 같은 식으로 이해될 수 있는 것이 아니다. 이제 이런 점을 보다 구체적으로 보기로 한다.

먼저 시체와 관련하여 윤순 서예를 평가한 이계耳溪 홍양호洪良浩(1724~1802)가 말한 다음과 같은 말을 보자.

① 오직 백하白下 윤공尹公이 천년 뒤에 태어나 남보다 빼어나고 뛰어나 편방偏方〔조선〕의 고루함을 단번에 씻어 냈다. ② 김생 이하 여러 서가를 다 취하여 그 빛나는 것을 가려냈으며, 당唐 · 송宋 · 명明을 깊이 터득하여 이를 영화永和〔=왕희지〕에 절충하였다. 점과 획에 있어서는 신기와 골육이 모두 넉넉하고, 짜임새에 있어서는 법상法象과 의태意態가 모두 구비되었다. 그리하여 묘하게 깨닫고, 신통하게 알아서 제가들의 좋은 점을 집대성하여 일가를 이루었다. ③ 그 아름답고 예쁘기는 마치 구름을 희롱하여 노는 용과 같고, 무르녹고 빛나기는 마치 이름난 꽃과 예쁜 여자 같아서 사람으로 하여금 눈을 어지럽히고 마음을 취하게 하니, 가히 인간의 뛰어난 재주이며 천하의 신기한 재주라고 할 만하다. 이에 서가의 만 가지 필법이 다 드러나고 옛사람의 묵은 자취를 다 펼쳐냈다. 세상에 글씨 쓰는 사람이 일제히 종宗으로 삼아 다시는 획법의 기본적인 법인 과륵파적戈勒波趯의 법에 종사하지 않았다. ④ 그러나 오직 눈과 팔 사이에서 공교롭기만을 구하니, 그 폐단은 '외형

적 꾸밈[문文]'은 지나치고 '바탕의 질박함[질質]'은 상하여 날로 약하고 '속됨[속俗]'으로 치달릴 뿐이다. 대저 왕희지를 서성書聖이라 하지만 한창유[=한유韓愈]는 오히려 속스러운 필치로 자미姿媚를 좇았다고 나무랐으니 하물며 그 아래 사람들이랴! 내가 백하의 글씨를 살펴보았는데 자미가 지나치니 어찌 '속'으로 흐르지 않을 수 있겠는가? 그래서 유하혜柳下惠를 제대로 배운 자는 마땅히 때에 따라 덜고 더할 것을 생각해야 할 것이다. ⑤ 지금 이 서축書軸은 그가 만년에 쓴 것으로 각 체가 구비되어서 진실로 보배로 귀중히 여길 만하다. 그런데 다만 해서는 고의古意가 적으니 이는 대개 안진경과 소동파를 배웠기 때문이다. 행서는 〈홍복비弘福碑〉에 근본을 두고 미불에 들락거렸으니 기이하면서도 법칙이 있다. 초서는 『순화淳化[=순화각첩淳化閣帖]』에 달려갔으니, 지극하도다.[23]

①은 윤순의 서예에 대한 자질의 뛰어남과 그 영향을 말한 것이다.

백하白下 윤순尹淳, 〈고시서축古詩書軸〉
윤순이 남북조 유운柳惲의 「강남곡江南曲」〔汀洲采白蘋, 洞庭有歸客, 瀟湘逢故人. 故人何不返, 春花複應晚. 不道新知樂, 只言行路遠〕을 비롯한 시를 쓴 것이다.

'인간의 뛰어난 재주이며 천하의 신기한 재주를 가졌다'는 것은 그 핵심에 해당한다.

②는 윤순 서예의 형성과정을 시대적 상황과 인물에 초점을 맞추어 말하되, 그의 서예는 기존 제가諸家들의 좋은 점을 집대성했다고 하면서 최대한의 찬사를 보내고 있다. 여기서 집대성이란 당·송·명에다 왕희지를 절충한 것을 말한다. 그리고 신기＋골육 및 법상法象＋의태意態라고 하는 것은 내적인 측면으로서의 내용과 외적인 측면으로서의 형식 이두 가지가 원융적 통일을 이루었다는 것을 의미한다. 그런데 여기서 말하는 집대성을 흔히 공자가 유가 사상을 집대성했다는 식으로 이해하면 안 된다. 집대성은 일반적으로 완벽한 무오류성의 의미를 가지는데, 아래의 ④부분에서는 윤순 서예가 갖는 단점을 말하고 있기 때문이다.

③은 윤순 서예에 담겨 있는 기교적 꾸밈에 의한 외형적인 아름다움의 긍정적인 측면과 윤순 서예의 영향력을 말한 것이다.

④는 문질론文質論을 운용하여 윤순 서예가 갖는 문제점을 말한 것이다. 먼저 '눈과 팔 사이에서 공교롭기만을 구한다'는 것은 형식적인 아름다움을 지나치게 추구했다는 것을 의미한다. 윤순 서예의 이런 점을 홍양호는 속俗이란 개념과 관련지어 풀이했다. 그런데 여기서의 속俗은 앞서 말한 "세상에 글씨 쓰는 사람이 일제히 종宗으로 삼았다"는 것과 관련지어 이해해야 한다. 비록 홍양호는 윤순이 수시처변隨時處變의 시중時中을 이루지 못한 점을 안타깝게 여기고 있지만, 윤순 서예를 속俗이 가지고 있는 부정적 의미인 저속함이나 비속함의 속俗으로 말한 것이 아니라 대중적이란 의미로서 이해해야 할 것이다. 이런 점이 바로 윤순의 서예가 시체時體로서 인정될 수 있는 근거가 된다고 본다.

윤순이 문승文勝하고 질상質喪한 결과 유약하고〔약弱〕 대중에 영합하는 것〔속俗〕으로 흘러갔고, 아울러 자미姿媚한 것이 지나쳐 마찬가지로 '속俗'으로 흘러간 점도 있다는 것은 실제 윤순이 지향한 예술정신이 무엇인

지를 보여주는 것이다. 문승이라고 할 때의 '승'은 과도한 점이 있다는 것을 의미한다. '문승'은 인위 차원에서 세련되고 우아한 맛이 있다는 것을 의미한다. '질상'은 질박하면서 자연스러운 맛이 부족하다는 것을 의미한다. 결국 윤순 글씨는 양강지미보다는 음유지미가 강하게 드러났다는 것이다. 박지원朴趾源이 윤순을 평가할 때 "윤공尹公(=윤순)은 우리나라의 명필이다. 한 점 한 획이 옛 법 아닌 것이 없어, 타고난 재주가 화려하면서 고운 품이 마치 가는 구름이 가고 물이 흐르는 것 같아, 먹빛이 짙고 연함이 글씨 사이마다 드러나 알맞게 섞이고 획의 살찌고 여윈 것이 서로 알맞게 섞였다"[24]라고 하는데, 이 같은 평가를 부정적으로 보면 문승으로 이해할 수 있는 점이 있다. 하지만 이런 폐단이 있지만 대중성이란 의미가 강한 '속'자를 사용하여 윤순 글씨를 평가한 것은 윤순의 서풍이 '시체時體'라고 일컬어질 정도로 당시 사람들에게 인기를 끌었다는 점이다.

아울러 이러한 문질론에 의한 평가를 시점을 달리하여 방원론方圓論을 적용하여 말한다면, 외형적 꾸밈〔문文〕을 잘한다는 것은 원圓에 장점을 가지고 있다는 것이고, 바탕의 질박함〔질質〕이 상했다는 것은 방方에 문제가 있다는 것이다. 이런 점을 윤순 서예를 이광사 서예와 비교했을 때 윤순은 원법圓法에, 이광사는 방법方法에 각각 특징을 가졌다는 평가로 나타나게 된다. 예를 들면 이규상李奎象이 『병세재언록幷世才彦錄』「서가록書家錄」에서 윤순에 대한 다음과 같은 평은 이런 점을 잘 말해준다.

> 윤순의 글씨는 타고난 재주라고 할 수 있는데, 획법과 글자의 구성은 연미한 아름다움을 다하여 마치 봉황이 춤추고 구슬이 찬란하게 빛나는 듯하니, 우리나라 100여 년간의 글씨 가운데 으뜸이라고 할 만하다(…) 그의 서법은 방법方法이 적고 원법圓法이 많아서 사람을 감동시키는 것이 전적으로 그 자태에 있다고 할 수 있는데, 곧 서법이 글

백하白下 윤순尹淳, 〈희답양정수문신戱答楊廷秀問訊〉

주희朱熹의 「희답양정수문신戱答楊廷秀問訊」을 행초서로 쓴 것이다.

*釋文: 昔誦離騷夜扣舷, 江湖滿地水浮天, 只今擁鼻寒窓底, 爛却沙頭月一船.

자의 구성을 위주로 하고 있기 때문에 필획의 힘은 많이 드러나지 않고 있다.[25]

대개 이광사李匡師의 글씨를 놓고 윤순尹淳과 서로 우열을 다투는데, 어떤 사람은 이광사가 낫다고 하고, 어떤 사람은 윤순이 낫다고 한다. 그는 글씨를 윤순에게서 배웠는데 법은 약간 다르다. 윤순은 전적으로 결구結構를 위주로 하고 이광사는 전적으로 획劃을 위주로 하였다. 윤순은 방법方法보다는 원법圓法을 즐겨 구사하고, 이광사는 원법圓法보다는 방법方法이 많다. 윤순의 글씨는 자태가 많고 이광사의 글씨는 기세가 많다.[26]

이상 말한 것을 정리하면, 기세를 강조하며 방법方法에 뛰어났던 이광사의 서법과 비교하여 윤순 서법의 특징은 결구적 측면에서 장점을 보이고 특히 자태적 측면에서의 연미함을 담은 원법圓法이 많은 것이다. 윤순의 이런 점은 많은 사람들이 좋아할 수 있는 시체時體적 측면을 겸비하고 있다고 본다.

⑤는 윤순 서체가 누구의 영향을 받은 것인지를 말한 것인데, 여기서 특히 주목할 것은 홍양호가 앞에서 윤순의 해서는 안진경, 소동파에게 배워 고의古意가 없고 행서는 미불을 배워 기이하면서 법칙이 있다는 것이다. 기억할 것은 왕희지를 서성書聖으로 보면서 유가적 중화미를 중심으로 하는 서예론을 펼치는 이서李溆나 명대의 항목項穆은 안진경·소동파·미불 등을 모두 이단으로 분류하는 인물이란 점이다.

그런데 윤순은 이런 사람들의 서체를 그의 서체에 담아냈지만, 단순히 의고주의擬古主義적 차원에 머무른 것은 아니었다. 여기서 고의古意가 없다고 한 것이나 혹은 기이奇異하다고 한 것들은 모두 앞서 본 윤순의 왕희지 추앙 입장과 맞지 않는 내용이다. 즉 윤순은 언제부터인지 정확

하게 알 수는 없지만, 이단관에 입각하여 왕희지만을 고집하지 않고 홍양호가 말하듯이 당·송·명의 여러 서체를 받아들여 각체各體를 모두 담아내면서 그것을 자신의 것으로 소화하였다. 이런 점도 바로 윤순의 서예가 시체가 될 수 있는 바탕이 되었다고 본다.

이처럼 시체에서의 '시時'는 기본적으로 일정 정도 문인사대부들의 전형적인 미의식인 고아하고 단아함을 충족하고 있으면서, 아울러 다양한 서체의 복합적인 측면과 조형적 측면의 아름다움〔자태字態〕, 창작층과 향수층의 다양한 미의식 충족, 그리고 '그 역사적 현장'이란 의미를 함께 충족하고 있어야 가능하다. 고古와 금今의 문제에서는 고와 금이 동시에 존재하고 있어야 한다. 고만을 담고 있으면 대중적이지 못하고, 금만을 담아 제멋대로 예술창작행위를 하는 것은 전통을 고수하는 문인사대부들로부터 일정 정도 비판을 받는다. 즉 시체는 고를 수용하면서 그 고를 체화하여 창작 주체 자신의 감수성과 그 시대인의 감수성을 한데 융화하여 창안한 예술창작을 의미한다. 이런 예술 행위라면 문인사대부들에게도 일정 정도 긍정적인 평가를 받게 된다.

시체는 아속론의 관점에서 볼 때 아雅 보다는 속俗에 조금 더 치중한 것이라고 본다. 윤순의 시체는 자신이 느낀 감성을 별다른 꾸밈없이 그대로 드러냈다는 점과도 일정 정도 관련이 있다. 이러한 점과 관련하여 윤순이 실심實心에 입각한 실공實功을 학문의 요점으로 삼아 당시 선비들의 허위虛僞의식을 비판하는 진가론眞假論을 주장한 것을 들 수 있다.

> 우리나라는 인종·명종 이전에는 비록 사화가 있었으나 능히 선비를 등용한 실효實效는 있었다. 따라서 조정에 들어간 자가 학문이 없음을 부끄러워하였다. 비록 과거를 통해서 평범하게 벼슬길에 나아간 사람도 모두 경술과 학행이 있었다(⋯) 그런데 그 후의 산림의 선비는 비록 지위가 정승에 이르러도 상하가 서로 속이며, 글 아닌 것이 날로

성하고, 허위가 날로 심해졌다. 현실을 벗어난 고상한 논의와 큰 이야기가 대의大義를 세우고, 지치至治를 도야한 것 같은데 실견實見과 실득實得이 없어 세상을 경륜할 만 한 자가 없었다. 지금은 곧 당화黨禍의 아픔만이 있을 뿐이다(⋯) 진실로 상하가 삼가 고치고 실심實心으로 실정實政을 시행하고 개혁하지 않는다면, 백성들이 불탄 뒤에 구하고 물에 빠진 뒤에 건지는 것과 같으니, 위험하고 망하는 화를 면치 못할 것이다.[27]

윤순은 기본적으로 우국애민憂國愛民의 관점에서 개혁을 말하면서 변화된 시대에 당시 조정과 사림에 있는 선비들의 왜곡된 모습을 비판하였다. 즉 올바른 현실 인식과 제대로 된 학문의 바탕이 없는 그들의 현실과 괴리된 가식과 허위를 질타했다. 윤순은 참된 마음을 담고 현실을 직시하는 차원에서의 실효實效·실심實心·실견實見·실정實政·실득實得을 강조한 것이다. 윤순의 서예에 대한 인식도 이런 점에 근간하고 있다고 본다. 여기서 윤순이 말하는 '실實'자는 '진眞'자 바꾸어 이해해도 큰 무리가 없다. 왜냐하면, 윤순은 기본적으로 진실과 허위를 문제 삼고 있기 때문이다. 허위란 자신의 느낌을 진솔하게 드러내지 못하고 일정한 격조格調 위에 가식적이고 인위적 꾸밈을 의미한다.

윤순의 '실實' 강조 철학은 중절中節의 절제미를 강조하는 주자학朱子學적 사유보다는 양명학陽明學적 심학心學의 사유에 더 가깝다. 이런 점은 정조가 문체반정文體反正과 서체반정書體反正을 주장하면서 주자학적 사유 세계로 되돌아가고자 했던 점과 비교하면 극명하게 다르다. 특히 주목할 것은 이 '실實' 자는 윤순이 살았던 당시 조선에 생생하게 살아 숨쉬는 '삶의 현장 바로 여기'라는 점이 담겨 있다는 것이다.

윤순은 비록 중국의 여러 서가들의 영향을 받았지만, 그렇다고 그들을 단순히 모방만 하지 않았다. 자신의 목소리를 담아내고자 한 자득自得

의 세계를 펼치고자 했다. 즉 윤순이 살았던 그 삶의 현장에 맞는 실효實效·실심實心·실견實見·실정實政·실득實得에 바탕을 둔 서체가 바로 윤순의 '시체時體'인 것이다. 이처럼 윤순의 서예미학은 겉으로는 주자학의 중화미학을 드러내지만 실제 마음과 예술창작에서는 양명학이 지향하는 미의식이 담겨 있었다고 할 수 있다. 즉 외주내양의 서예미학을 전개하였다고 할 수 있다.

5

나오는 말

한국서예사에서 볼 때 동국진체東國眞體 가교 역할을 하였다고 평가받는 백하白下 윤순尹淳이 차지하는 위상은 매우 크다. 윤순의 글씨는 당시 사대부는 물론 여항閭巷과 향곡鄕曲의 사람들까지도 높이 평가하여 '시체時體'라 하였으며 일국의 국왕인 정조가 윤순의 서예 때문에 서도書道가 한번 크게 변하여 진기眞氣가 없어졌다고 평할 정도로 큰 영향력을 가지고 있었다. 한국서예사의 측면에서 볼 때 기존에 글씨를 잘 쓴 경우, 석봉체, 원령체, 옥동체, 추사체 하듯이 주로 서가의 호를 붙여 그 서체를 말하곤 하였는데, 윤순의 경우는 백하체라 하지 않고 '시체'라고 한 것은 이전과 다른 의미의 미의식이 담겨 있음을 의미한다. 한국서예사에서 '시체'라고 불리 운 것은 윤순이 처음이다. 따라서 '시체'가 무엇을 의미하는지를 알아야 윤순 서예미학의 핵심을 이해하는 것이 된다.

서예의 역사를 볼 때 왕희지王羲之는 서성書聖으로 일컬어지면서 반드

시 본받아야 할 모델이 된다. 윤순도 서예 습득 과정에서는 왕희지를 추앙하면서 서예의 이단관을 전개했다. 왕희지를 서성으로 본다는 것은 왕희지 이후의 서예는 정법正法이 제대로 실천되지 못한 원형 상실의 서예임을 의미한다. 미학적 차원에서 본다면 왕희지가 담고자 했던 유가儒家적 중화미학中和美學이 부정됨을 의미한다. 왕희지만을 추앙하면 문인사대부들이 주로 추구하는 음유지미陰柔之美를 담고 있는 연미妍媚함과 우아優雅함을 담아낼 수는 있지만, 윤순이 강조한 양강지미陽剛之美를 담고 있는 창경발속蒼勁拔俗함을 동시에 담고 있는 '시체'가 되기에는 한계가 있다. 이런 점에서 볼 때 윤순의 글씨를 '시체'라고 하는 것은 왕희지 추앙에 근간한 이단관으로서의 서예관이 변했다는 것을 의미한다. 즉 윤순은 초창기에 왕희지 글씨를 닮고자 했던 것에서 벗어난 이후 소식蘇軾·미불米芾·동기창董其昌(1555~1636) 등 후대의 많은 유명 서가들의 서예 풍격을 자신의 글씨에 담아내어 단순한 의고주의擬古主義적 차원에서 벗어나 자득自得적인 서예창작을 이루고자 하였다.

윤순이 살았던 18세기는 시·서·화 모든 분야에서 고古와 금今의 문제, 진眞과 가假의 문제, 아雅와 속俗의 문제에서 이전과 다른 분위기가 형성된다. 자신의 느낌을 진솔하게 담아내면서 고古만을 숭상하고 속俗을 부정시한 사유에서 벗어나 금에다 고를 담아내고자 하고, 대중적인 의미로서의 속俗에다 아雅를 담아내고자 했다. 시체時體에서의 '시時'는 기본적으로는 일정 정도 문인사대부들의 전형적인 미의식인 고아하고 단아함을 충족하고 있다는 점에서 방方보다는 원圓의 미학에 가깝다고 여겨진다. 하지만 이처럼 윤순은 원칙적이면서 고답적인 초기의 사유에서 이런 변화를 긍정적으로 인식하고, 기존 중국의 유명 서가들의 서체에다가 당시 자신이 살고 있던 눈앞에 펼쳐진 조선이란 땅의 기운과 변화된 삶의 현장, 미의식을 진솔하게 담아낸 원융圓融의 미학, 묘합妙合의 미학을 펼치고자 했다. 특히 눈앞에 보이는 생생한 삶의 현장을 의미하

는 '실實'자를 통해 형성된 실효實效·실심實心·실견實見·실정實政·실득實得의 사유에 바탕을 둔 서체가 바로 윤순의 '시체時體'인 것이다. 이런 점에서 윤순은 외주내양의 서예미학을 전개했다고 할 있다.

이제 조선조 일반 대중들도 서예에 친근하게 접근할 수 있게 된 계기가 된 것은 사실 윤순의 공이라고 할 수 있고, 이런 점은 원교圓嶠 이광사李匡師에게 그대로 영향을 주었다고 할 수 있다.

제 15 장

원교圓嶠 이광사李匡師 :
심득신행心得身行 지향의 주체적 서예정신

1
–
들어가는 말

배움에서 심득心得과 신행身行을 귀하게 여긴다고 말하면서 자신이 생각
하는 이상적인 서예정신[도道]에서 벗어나면 서성書聖으로 추앙받는 왕
희지라도 수용하지 않겠다[1]고 하면서 천기자발天機自發한 주체적 서예미
학을 전개한 원교 이광사가 우연히 읊은 시를 보자.

> 손안에는 『금강경』 네 구절[2]
> 베갯머리에는 『도덕경』 천 마디
> 스스로 두남의 은일자로 일컫고
> 홀로 시냇가 사립문을 닫네.[3]

원교圓嶠 이광사李匡師는 51세 되던 해인 1755년(영조 31년)에는 나주벽
서사건羅州壁書事件(일명 을해옥사乙亥獄事 또는 윤지尹志의 난)[4]에 연루되어 함경
도 부령富寧으로 유배되는데, 그곳에서 '두만강의 남쪽'[斗滿江之南]이란
뜻의 '두남斗南'으로 호를 한다. 이후 학문과 서예에 매진하는 과정에서
문제가 발생해 1762년에 다시 신지도薪智島로 이배移配된 다음 생을 마감
했다. 이 시는 함경도 부령에 유배되었을 즈음에 우연히 읊은 시인데,
타인과의 관계를 끊고 은일을 지향하고자 하는 자신의 속마음을 드러내
고 있다. 자신 곁에 두고 항상 보는 책이 유가의 경전이 아니라 유가에
서 이단시하는 불가와 도가의 책이라는 것은 이광사의 철학과 예술을
이해하는 데 매우 중요한 시사점을 준다.
　이상 이광사가 읊은 시를 참조하면서 이광사 학문 역정을 살펴보자.

我
英廟壬午 先生自富寧移謫薪智島丁酉八月二十六日卒于島之金實村寓舍壽七十三
此本卽 先生七十歲甲午冬畫師申漢枰所寫
八月二十八日卽 先生降辰 先生在島自稱壽北老人

이광사

이광려李匡呂는 이광사가 젊었을 때 도교의 학설[단가설丹家說]을 좋아하고 아울러 불교의 경전[석전釋典]을 궁구하였다가 후에 '도가와 불가'[=이씨二氏]를 배척하고 유가 경전의 뜻[경의經義]에 깊이 침잠하였다고 한다.[5] 여기서 이광사가 경의에 깊이 침잠하였다는 발언을 만약 이광려가 이광사를 온전한 유학자로 자리매김하기 위한 수사적 발언으로 이해할 수 있다면, 이광사의 서예미학을 다양한 관점에서 이해할 가능성이 열린다. 단가는 흔히 연단술煉丹術을 행하는 도사道士를 이르고, 이런 점에서 단사술은 도교를 의미하나, 이광려가 뒤에 '이씨二氏'라고 한 것을 참조하면 넓게는 노자로 대표하는 도가까지 포함하는 것으로 이해된다. 왜냐하면 유학자들이 노자와 석가를 낮추어 부를 때 전통적으로 '이씨二氏'[6]라고 하는 것을 참조했을 때 그렇다는 것이다. 신지도 유배시에 '수북壽北'이란 호를 사용한 것은 단가설에 심취했던 것을 반영하고 있고, 특히 '도보道甫'라는 호를 사용한 것을 노자사상과 관련지어 이해할 수 있다면[7] 그 가능성은 더욱 높아진다.

이광사가 젊었을 때 도교 및 불가에 대해 심취한 것에서 보이는 진리에 대한 개방적 자세는 이후 주자학을 존숭하지 않고 양명학을 수용하는 학문 태도에도 영향을 주었다고 본다. 젊었을 때의 세계관이 나이가 들어도 쉽게 변하지 않는 점을 고려하면 그렇다는 것이다. 실제 이런 점은 이후 이광사가 이기성정론에서 주자학의 논리를 그대로 답습하지 않고 성性·정情·재才·기氣도 일원一元이자 모두 선善임을 주장하는 사유를 통해 엿볼 수 있다. 이광사는 구체적으로 "심心은 곧 성性이다"[8]라는 것과 "인성人性은 모두 선善하고, 기氣 또한 모두 선善하다"[9]라고 한다. 이런 사유는 주희가 '성즉리性卽理'를 말하면서 기를 부정적으로 본 것에 비해 기와 관련된 정감 표현을 긍정적으로 본 것이다.

이에 이광사는 문장의 아름다움은 어떤 하나로 규정할 수 없는 자연조화의 자취라 하였고, 이런 점을 인간의 희노애락 감정 표현의 자연스

러움에 적용하여 말한 적이 있다.

> 문장의 아름다움은 조화의 자취다. 조화의 자취는 어떤 사물에도 내재
> 되어 있지 않음이 없고, 어떤 일에도 체현되지 않음이 없고, 어느 때도
> 행하여지지 않음이 없다. 그러므로 하나의 일정한 규칙으로 헤아릴 수
> 도 없고, 하나의 일정한 모습으로 논할 수도 없다(…) 가령 사람 마음
> 의 사랑·기쁨·노여움·상쾌함·답답함·속임·뉘우침 등의 감정으로
> 하여금 순간에 변하게 하는 이것도 조화의 자연스러운 것이니, 문장
> 또한 이와 같다.[10]

이광사가 제기한 '문장 또한 이와 같다'는 견해는 이광사가 지향한
서예미학에도 그대로 적용된다. 즉 이광사가 천기의 발현을 통한 서예
창작을 강조한 것이 바로 그것이다. 아울러 이런 사유는 이광사가 시에
서 '자득기발自得機發'을 귀하게 여긴다는 주장과도 통한다.[11] 송하경은
'자득기발'에 대해 '자기 스스로가 생래적으로 간직하고 있는 본래 마음
의 영명靈明한 천기天機의 발현'을 의미한다고 하면서, 이런 점에서 천기
는 천부적이며 생래적인 본래 마음의 신묘한 영명성靈明性·영활성靈活
性·영기靈機 등을 가리킨다고 보았다.[12] 이런 평은 이광사가 추구하고자
한 서예미학 및 생활을 강조하는 서예창작 정신의 핵심을 잘 지적한 것
에 속한다. 이상과 같은 점을 특히 이광사가 '학귀심득신행學貴心得身行'
서예정신을 강조한 것과 당시의 '연정기도緣情棄道' 서풍을 비판하는 사
유를 통해 이광사의 '심득추전心得推展' 지향의 서예미학을 알아보기로
한다.

2
‒

서예역정과 '학귀심득신행學貴心得身行' 서예정신

이광사는 27세 되던 해(1731년)에 강화학파의 중심인물로 일컬어지는 하곡霞谷 정제두鄭齊斗(1669~1736)를 만나고 이후 매우 존경한다.[13] 이런 만남 이후 이광사는 철학 측면에서 양명학의 영향을 받았고, 이서李漵와 다른 차원의 서예미학을 전개하는 계기가 된다.[14] 이광사의 삼종제인 이광려李匡呂가 쓴 「원교선생묘지員嶠先生墓誌」를 보면 서예와 관련된 집안 내력 및 이광사의 서예학습과 역정을 알 수 있다.

> 우리 집안의 선조는 모두 필한筆翰에 뛰어났는데, 효간공孝簡公〔이정영 李正英〕이 특히 글씨의 명가였다.[15] 원교에 이르러 백하白下 윤순尹淳에 게 붓쓰는 것을 처음 들었다. 공은 스스로 '내가 30세 이후로 고인의 필법을 오로지 공부하였지만 필의筆意를 깨닫게 된 것은 백하白下에게 서였다'라 말하고, 백하를 말할 때마다 공경심을 표한 것은 선친의 친 구였기 때문만은 아니었다. 공의 서학書學은 당唐 · 송宋에서 거슬러 올 라 위진魏晉을 힘써 좇았는데, 해楷 · 초草 · 전篆 · 예隷의 서체가 다른데 한결같이 관통한 것은 수천 년 이래 원교공이 처음이다. 세간에서 혹 원교의 전서 · 예서가 해서 · 초서보다 훨씬 낫다고 하는데, 공이 전서 · 예서에 마음을 두고 여러 고비古碑를 공부한 것은 40세 이후다. 아마 도 서예가 더욱 진보함에 따라 학문도 더욱 예스러움에 가까워졌을 것이다.[16]

이상과 같은 발언에서 주목할 것은 이광려가 이광사는 전서와 예서

및 고비古碑에 마음을 두고 학습하였다는 것이다. 이런 이광사의 서예창
작 정신은 이광사가 "배움은 마음으로 터득하고 몸으로 실천하는 것이
중요하니, 변별하고 선택하는 것이 정밀할 수 있어야 한다"[17]고 하는 '학
귀심득신행學貴心得身行' 정신으로 나타난다. 이광사가 말한 심득은 변辨
과, 신행은 택擇과 연결하여 이해할 수 있다. 심득과 신행을 동시에 거론
하는 것은 일종의 지행합일적 사유에 속한다. 여기서 심득이 문제가 된
다. 즉 심에서 얻은 것이 어떤 기준을 통해 얻은 것이냐 하는 것이다.
이런 점에서 이광사가 말한 양심養心의 방법에 대한 것을 보자.

> 심을 기르는 방법은 마땅히 편안하면서 자유롭고 활발발하게 해야지
> 절대로 억지로 힘을 쏟고 내치는 식으로 해서는 안 된다(…) 심은 꽉
> 잡아 꼼짝도 못하게 묶어서는 안 된다.[18]

이처럼 심을 '집지執持'하고 '검속檢束'하는 것을 반대하면서 활발발함
과 자유로움을 강조한 것은 주자학 차원의 심보다는 양지良知를 통한 '심
즉리心卽理'를 강조하는 양명학의 심으로 이해할 수 있다. 이광사는 따라
서 자신의 마음에 맞지 않는 것을 억지로 받아들이는 자세를 거부하는
데, 이런 점은 서성으로 일컬어지는 왕희지라도 자신의 마음에 설정한
도에 맞지 않으면 수용하지 않겠다는 것으로 이어진다. 이런 주체적 서
예정신에 관한 것은 아래에서 다시 논하기로 한다.
이광사의 이 말은 왕수인王守仁이 강조하고 있는 '학귀득심學貴得心' 사
유와 닮은 점이 있지만 사용한 표현에서 미세한 차이점도 보인다. 그럼
왕수인이 말한 학귀득심의 내용을 보자.

> 대저 배움은 마음에서 터득하는 것이 가장 소중하다. 마음에서 배움을
> 추구하여 그르다면, 비록 그 말이 공자로부터 나온 것이라도 감히 옳다

고 할 수 없다. 하물며 그 말이 공자보다도 못한 사람으로부터 나온 것이라면 더 말할 나위 있겠는가. 마음에서 배움을 추구하여 옳다면, 비록 그 말이 일반 서민들로부터 나왔다 할지라도 감히 그르다고 할 수 없다. 하물며 그 말이 공자로부터 나온 것이라면 더 말할 나위 있겠는가? (…) 무릇 도란 모든 이의 도이며, 학문이란 세상사람 모든 이의 학문이다. 주희 한 사람만이 독점하여 사유화할 것도 아니요, 공자 한 사람만이 독점하여 사유화할 것도 아니다. 세상사람 모두의 것이요, 세상사람 모두가 논해야 할 것이다.[19]

왕수인이 '학귀심득 및 천하의 공公, 천하의 공학公學'을 강조하면서 공자와 주희 그 누구도 학문을 사사로이 독점해서는 안 된다는 이와 같은 '진리에 대한 무차별적 발언'은 주자학에서 성인의 계보를 통해 도통관을 존숭하는 유학자들은 받아들일 수 없는 파격적인 발언이다. 이 같은 파격적인 발언에는 바로 진리란 무엇인가에 대한 치열한 고민이 담겨 있다. 다른 관점에서 보면 왕수인이 밖에서 돌아온 제자 왕간王艮에게 "거리에서 무엇을 보았는가?"라고 묻자 왕간이 "온 거리의 사람은 모두가 성인이었습니다"라고 대답하자 왕수인은 다시 "상대방도 자네를 성인이라 보았을 것이다"라는 '만가개성인滿街皆聖人'[20]이란 고사도 연상된다.

왕수인이 「장생長生」[21]이란 시에서 '천성개과영千聖皆過影'이란 말을 하면서 양지의 중요성을 강조하기도 한 이런 발언을 서예 차원에 적용하면, 서성으로 일컬어지는 왕희지를 어떻게 이해할 것인가 하는 것으로 이어진다. 이광사가 심득한 것이 진리라면 그것을 '실천으로 옮긴다'는 것을 강조한 것은 표현상으로 볼 때 왕수인보다 더 실천성을 강조한 것으로 보인다. 물론 왕수인이 지행합일을 강조한 것을 감안하면 심득은 당연히 신행으로 옮긴다는 점이 내재해 있지만 문자적 표현만으로 보면

그렇다는 것이다. 이광사는 예술이라면 당연히 학문을 통해 마음으로 체득한 것〔심득心得〕을 구체적인 붓놀림을 통해 표현해야 한다는 점을 강조하기 위하여 실제 몸으로 행동화하는 것〔신행身行〕을 더한 것 같다.

'서예가 더욱 진보함에 따라 학문도 더욱 예스러워짐에 가까웠다'는 말은 서예와 학문이 별개의 것이 아니라는 매우 의미있는 발언이다. 즉 학문을 통해 서예를 진작시킬 수도 있지만 서예를 통해서도 학문을 진작시킬 수 있다는 사유다. 이런 점에 대한 강조는 서양예술과 다른 동양예술이 갖는 독특한 사유를 보여주는 것이다. 그렇다면 이런 경지에 이르기 위해 어떤 서체, 어떤 방법을 통해 서예창작에 임해야 할 것인가가 문제가 된다. 이런 점에서 이광사는 법첩 차원의 서풍만이 아니라 비학碑學 및 문자와 서예의 원형을 간직하고 있는 전서 등에 심혈을 기울이게 된다. 이상과 같이 '학귀심득신행' 및 학문을 강조한 이광사의 서예미학은 구체적으로 이후 논할 '연정기도緣情棄道' 서풍을 비판하는 것으로 나타난다.

이광사가 부령과 신지도에서 23년 유배 생활을 한 것은 한국서예사 입장에서 보면 도리어 행운으로 다가온다.[22] 그것은 이광사가 신지도에 유배된 이후 조선조 서예역사를 되돌아볼 때 가장 의미 있는 일에 해당하는 『서결書訣』을 지었기 때문이다.[23] '서결'이란 말 그대로 '서예란 무엇인가의 핵심'을 밝힌 것인데, 이광사가 화두로 삼는 것은 서예의 도가 무엇인지, 글씨 쓰는 이치가 무엇인지 하는 것이다. 이 같은 점을 규명하기 위한 접근 방법으로 이광사의 왕희지에 대한 두 가지 견해를 보자.

1) 대저 옛 서첩은 모두 여러 번의 번모飜摹를 거쳤기 때문에 왕희지 글씨의 본래 모습은 지금 단정하기 어렵다. 그러나 한漢·위魏의 여러 비석은 아직 원각이 전하고 있어 심획을 볼 수 있다. 왕희지 글자와 획은 생각건대 한·위의 비문보다 수준이 높지 않은 것 같다. 내가 매

번 이 두 서첩과 여러 비를 비교하여 헤아리며 그 획력의 굳세고 오묘
함을 보고 익혔는데, 특별한 우열은 없었다. 그러나 결구의 신비함은
사람의 의표意表를 벗어나서 거의 한·위 비문보다 뛰어난 듯하니, 이
는 고예古隷와 진자眞字의 체세가 같지 않기 때문일 것이다.[24]

2) 배움은 마음으로 터득하고 몸으로 실천하며, 정밀하게 변별하고 선
택하는 것이 가장 소중하다. 내가 지금 논한 것이 내 뜻에 합치된 것이
면 송·원대 것이라도 취하였고, 뜻에 합치되지 않은 것이면 왕희지에
서 나온 것이라도 또한 그것을 감히 믿지 않고 도리어 변론하고 다시
이끌어 펴서 도리에 합당하게 하려고 힘썼다. 배우는 자가 자세하게
논구하는 노력을 아끼지 않고, 또 벼루가 닳아 움푹 패이고, 닳고 닳은
붓이 언덕처럼 쌓이도록 공부한다면 고인들을 두려워할 것이 없다. 그
렇다 하더라도 글자의 획은 심술心術에 근원하고, 의지의 취향은 '식견
과 도량〔식량識量〕'에서 나오니, 반드시 사리에 밝게 통달하고 정직하며
널리 배워 문식文識을 갖춘 선비라야 서도書道를 이야기할 수 있다.[25]

첫 번째는 왕희지의 진적을 보지 못한 상태에서의 평이라면 문제가
있을 수 있는 발언이다. 왜냐하면 이미 김정희가 비판한 바와 같이 이광
사가 왕희지 진적을 볼 수 없는 정황에서 후대에 '왕희지 것이라고 일컬
어지는 작품'을 봤을 확률이 높고, 이런 점에서 이광사의 평가는 문제의
소지가 있을 수 있기 때문이다. 그럼에도 불구하고 이광사가 동양서예
사에서 한유가 왕희지의 글씨를 〈석고문石鼓文〉 등과 상대적으로 연미하
다고 비교 평가한 이후에 이렇게 왕희지 서예를 한·위 비석와 객관적으
로 비교하면서 평가한 것은 거의 보기 드물다. 특히 옥동玉洞 이서李漵가
『필결筆訣』에서 왕희지를 서성書聖 차원으로 높이는 것이나 혹은 왕희지
서체를 기준으로 삼아 서예가들을 품평하는 조선조의 일반적인 상황과
비교하여 본다면 더욱 의미가 있다.

두 번째 견해는 1)의 발언이 논란이 있을 수 있는 것과 달리 기본적으로 이광사 자신이 생각하는 이상적인 서예가 아니라면 과감하게 왕희지 것이라도 본받지 않겠다고 천명하였다는 점에서 이광사의 주체적 서예정신을 엿볼 수 있는 중요한 발언에 해당한다. 이광사는 결과론적으로 보면 운필법과 관련해서는 왕희지王羲之 서체書體 학습學習을 강조하고, 더불어 미의식과 관련해서는 고비古碑 학습學習을 강조해 첩학帖學과 비학碑學 두 가지를 겸비할 것을 주장하였다. 이광사가 왕희지 중심주의 입장만을 견지하였다면 굳이 고비 학습을 거론할 필요가 없다. 주목할 것은 서예의 근원은 심술인데, 그 심술의 결과물로서 표현된 서예작품이 올바른 서예작품이 되려면 문식文識을 갖춘 인물이어야 서도를 논할 수 있다는 발언이다. 즉 서예는 단순히 운필을 통해 형사 차원의 기교 운용에 머무르는 예술이 아니라 마음을 반영하는 '심화心畵' 차원의 예술이기 때문에 학식과 '사리에 밝게 통달하고 정직하며 널리 배워 문식文識을 갖춘 선비'라는 조건을 붙인다. 이런 사유에는 이른바 서예를 학문, 식견, 도량 더 나아가 인품 등과 연계하여 이해하는 도道와 예藝의 묘합, 그리고 형사와 신사를 겸비할 것을 요구하는 서예차원에서의 '구별 짓기[distintion]'가 작동하고 있다.[26]

이상에서 본 바와 같이 이광사의 1)과 2)의 발언은 이광사 자신이 생각하는 서예의 도란 이런 것이어야 한다는 사유와 더불어 당시 조선조 서풍에 대한 비판과 당대 및 송대 서풍에 대한 비판으로 이어진다. 그 비판에는 양명학에서 주장하는 학귀심득 정신과 양지를 기반으로 하는 마음의 순수성, 진실성, 활발발성 등이 내재되어 있다. 구체적으로 이 같은 이광사의 서예정신은 기본적으로 "정情을 따르고 도道를 버리는 것[연정기도緣情棄道]"과 "옛 필법을 스승 삼지 않은 것[불사고不師古]"에 담긴 문제점을 규명하는 것으로 이어진다.

이광사가 '도를 버리는 것[기도棄道]'을 문제 삼은 것은 결국 서예를

통해 표현해야 하는 참된 도가 무엇인지를 알아야 할 것을 강조한 것이다. 이광사가 언급하는 '도道'는 유가의 법고에 바탕을 둔 도보다는 도가의 변화하는 자연의 활발발성과 생동감을 강조하는 차원의 도에 더 가깝다고 할 수 있다. 노자가 "도는 무엇이라고 규정될 수 있는 것이 아니고 또 일정한 실체로 고정된 것이 아니다"[27]라고 한 것과 송대 정이程頤가 『역전易傳』「서序」에서 "역의 의미는 변역이다. 때에 따라 변화에 처함으로써 도를 좇는다"[28]라는 말 등을 참조하면, 도는 무엇으로 고정되지 않는 원형, 원리, 변화 그 자체이며 생생하게 살아서 활발발한 존재 양상으로 드러난다. 이광사가 살아 움직이는 것을 귀하게 여기고 살아 움직이면 정해진 모양이 없다고 말하면서 서예에서의 생명성을 강조한 것은 이런 사유에서부터 출발한다. 구체적인 창작과 관련하여 왕희지가 말한 '글자의 형태를 미리 생각하여 뜻이 붓보다 앞서야 한다'라는 '의재필선意在筆先'[29]을 강조한 것도 이런 시각과 무관하지 않다.

<div align="center">

3

–

이광사의 광기狂氣 서풍과 후대 평가

</div>

그럼 이상 논한 이광사 서풍에 대한 후대의 평가를 보기로 한다. 이광사는 아래에서 자세히 볼 예정인 '연정기도緣情棄道'와 '불사고不師古'에 대한 비판을 통해 왕희지라도 이런 원리에 어긋나면 받아들이지 않겠다는 주체적인 서예정신을 전개하고 있는데, 이광사의 서풍에 대한 것은 어떤 관점에서 보느냐에 따라 달리 이해될 수 있다. 그 핵심은 바로 이광사

원교圓嶠 이광사李匡師, 〈산록山麓〉
이광사가 남송南宋 육유陸游의 「산록山麓」을
쓴 것이다.

글씨에 보이는 이른바 광기어린 서풍 경향으로서, 그 광기어린 서풍은 서예가의 주체성을 발휘한 차원에서 본다면 긍정적으로 평할 수 있지만 유가의 중화미학을 근간으로 하여 평한다면 부정적인 평이 나오게 된다. 이광사의 서풍은 일반적으로 이광사가 스승으로 모신 윤순의 서풍과 비교하여 평해지곤 하는데, 이것은 그만큼 이광사 서풍의 독특함을 의미한다. 이규상은 이광사의 글씨를 이광사가 스승으로 모신 윤순의 글씨와 비교하여 말한 적이 있는데,[30] 윤순이 결구를 위주로 한 것은 태가 많다는

것과 연결이 되고, 이광사가 획을 위주로 한 것은 기가 많다는 것과 연결된다. 이규상의 이광사에 대한 이 같은 평은 이광사가 추전을 통한 만호제력의 필법을 운용하고 아울러 천기를 표현하고자 한 것을 압축적으로 밝힌 것이라 할 수 있다.

윤순이 원법圓法에 장점을 보였다는 것은 음유지미에 장점을 보였다는 것이고, 이광사가 방법方法이 많았다는 것은 양강지미가 많았다는 것을 의미한다. 윤순 서풍을 원과 태로 규명한 것은 교묘성, 조형성과 인위성, 정형성, 문인풍의 우아미 및 온유한 중화풍에 뛰어났음을 의미한다고 한다면, 이광사의 서풍을 방과 기로 규명한 것은 졸박성, 운동성과

원교圓嶠 이광사李匡師, 〈제산원題山院〉

'오언시팔곡병五言詩八曲屛' 중 6폭 부분으로 당대 권심權審의 「제산원題山院」을 쓴 것이다. 바람이 세차게 불고 서리가 내리는 차가운 가을의 기운과 낙일의 분위기를 잘 표현하고 있는데, 마치 자신의 불우한 신세를 자체字體에 담아 표현한 것 같다.

*釋文: 萬葉風聲利, 一山秋氣寒, 曉霜浮碧瓦, 落日度朱欄.

자연성, 변화성, 무인풍의 야일미野逸美 및 호방한 광견풍에 뛰어났음을 의미한다고 할 수 있다. 이런 점은 이규상이 "윤순은 초서草書라도 얌전하고 단정하며, 이광사는 해자楷字라도 울분을 떨치고 비스듬하며 기우뚱하다"[31]라고 한 표현에서 확인할 수 있다. 아울러 이광사의 양강지미와 운동성이 풍부한 서풍을 윤순 서풍과 비교하여 말한 다음과 같은 언급에서도 이런 점을 확인할 수 있다.

> 한 획을 긋고 한 글자를 벌여 놓더라도 날래고 호탕하며 뛰어나지 않은 것이 없으니, 참으로 은갈고리나 쇠줄 같고, 용이 날고 범이 뛰는 기상이다. 윤순의 글씨 중 별로 마음에 차지 않는 것을 다른 이의 글씨와 섞어 놓으면 그 섬쇄纖碎함을 분간키 어렵지만, 이광사의 글씨는 아무리 마음에 안 드는 글씨라도 다른 이의 글씨에 섞어 놓으면, 단번에 이광사의 글씨가 훤히 트이면서 돈좌頓挫한 것을 가려낼 수 있다.[32]

득의작이 아닌 경우 윤순 글씨가 타인의 글씨와 차별상을 보이지 않는다는 것은 윤순 글씨가 일정 정도 법고에 치우쳤음을 의미한다. 하지만 양강지미가 뚜렷한 특징을 보이는 이광사의 글씨는 여타 글씨체와 확연하게 구분된다는 것은 그만큼 그의 글씨가 독특하다는 것을 말해준다. 그런데 그 독특함이란 결국 이광사 글씨는 기상氣象이 넘치고 기이奇異하다는 식의 평으로 귀결된다. 이것은 바로 이광사만의 독창적인 서풍이 있음을 상징적으로 말해준다. 이광사의 이런 서풍은 이른바 발분한 마음 상태에서 글씨를 썼다는 이른바 '발분획서發憤劃書' 차원에 해당한다. 즉 불평하는 마음이 있어야 글을 써서 그 불평한 심기를 토로한다는 이른바 '불평지명不平之鳴'은 한유가 「송맹동야서送孟東野序」[33]에서 말한 것처럼 전형적인 발분 의식에 의한 예술창작 경향을 보여준다.

이런 이광사에 대해 종형從兄 이광찬李匡贊이 "기이한 것을 좋아하고

원교圓嶠 이광사李匡師, 〈화기畵記〉

장언원張彦遠 『역대명화기歷代名畵記』의 "凡畵人最難, 次山水" 등을 비롯해 회화창작과 관련된 글을 행서로 쓴 것이다.

신이한 것을 세우는(호기입이好奇立異) 병통이 있기 때문이니 살피지 않을 수 없다"라는 염려성 지적에 담긴 발언은 이광사 서풍의 특징을 단적으로 보여준다. 이 같은 광기어린 이광사의 서풍에 대해 다산 정약용丁若鏞(1762~1836)은 다음과 같이 평한 적이 있다.

「원교 이광사의 『야취첩夜醉帖』에 발문하다」

위의 『야취첩』 1권은 원교 이광사의 글씨이다. 근세의 서가로서는 오직 이광사만이 독보적인 존재인데, 송하松下 조윤형曹允亨과 표암豹菴 강세황姜世晃은 그를 여지없이 비방하였으니, 그것은 대체로 자기 역량을 헤아리지 못해서 그런 것이다. 그러나 그 비방을 부를 만한 이유는 있다. 그의 세자細字인 해서, 행서, 초서로 법도가 갖추어진 것은 정밀하고 기묘하여, 그중에 아주 좋은 것은 이왕二王(=왕희지王羲之, 왕헌지王獻之)의 경지에 드나들었고, 조금 낮은 것도 '이장二張(=장지張芝와 장욱張旭)의 경지를 잃지 않았다. 그러나 그 큰 글자인 반행서半行書는 '전광기도顚狂欹倒'하여 도무지 법도가 없으니 그 글자 모양만 보기 싫을 뿐 아니라, 그 획법도 무디고 막혀서 신묘함이 없다. 이런 것을 가지고도 본받을 만한 것이라 한다면 그것은 지나치게 현혹된 것이다.

이 『야취첩』도 '세자'로 된 해서와 '작은 글자'로 된 초서가 뛰어날 뿐이다.[34]

정약용의 발언에서 주목할 것은 큰 글자인 반행서半行書에 대해 "전광기도顚狂敧倒하여 도무지 법도가 없으니 그 글자 모양만 보기 싫을 뿐 아니라, 그 획법도 무디고 막혀서 신묘함이 없다"라는 말이다. 관점을 바꾸어 이해하면 도무지 법도가 없다는 것은 이광사만의 독특한 필법을 통해 자신만의 서풍을 전개했음을 의미한다.

정약용은 이광사 큰 글씨의 추한 면을 비판했지만 그것을 다른 관점에서 본다면 이광사는 다른 서예가들와 차별화된 자신만의 창신적 서예 세계를 펼쳤음을 의미한다. 이런 창작정신은 법고를 강조하는 주자학 존숭 사유에서는 나올 수 없다. 이광사가 양명심학의 영향을 받은 것을 확인할 수 있는 대목이다. 미학적으로 평가하면 정약용이 이광사의 서예를 '전광기도'하여 도무지 법도가 없다고 하는 것은 그만큼 이광사의 글씨가 광기어린 글씨임을 말해주는 것이다. 특히 장욱의 '전顚', 회소의 광을 '전장광소顚張狂素'라 하듯 '전광기도'는 광기어린 글씨를 형용할 때 상징적으로 사용하는 표현이기도 하다.

이상 논한 이광사의 서예정신을 철학적 측면과 서예미학적 측면에서 논한다면 송하경이 이광사의 심학미학적 서예본질 인식과 비평정신에 대해 정리한 아래와 같은 글은 그 핵심을 잘 정리한 것에 속한다.

이광사는 기존의 미학과 예술 스스로가 자초한 시대로부터의 소외에 대해 반성적 태도로 접근하고, 구신求新해야 할 이유와 함께 본받아야 할 고법古法의 전형까지도 제시하고 있다. 또한 기존의 예술이 병적으로 간직하고 있는 획일성·형식성·경직성·가식성·습관성·무기력성·연미성 등을 발견하고, 예술을 다시금 역동하는 생명의 예술로 부

활시키기 위해 개성 중심의 주체자각적 미학사상을 전개한다. 이광사는 성리학적 형식주의·법식주의에 안주하기보다는 이들을 뛰어넘고 타파하려는 양명심학적 탈형식주의·탈규범주의·주체주의·개성주의적 입장에서 학문과 예술을 추구한다. 이광사의 미학과 예술은 성리학적 합목적성·필연성·격조성을 주목하기보다는, 양명 심학미학적 유희성·우연성·파격성·창신성을 주목하는 입장에서 미학과 예술을 추구한다.[35]

송하경은 이광사 서론에 담긴 양명심학 차원의 서예미학과 서예정신이 갖는 의미를 주자학을 존숭하는 서예미학과 서예정신과 비교하면서 그 차이점을 분명하게 밝히고 있다. 이광사에 대한 평을 한마디로 정리하면 광괴狂怪어린 서예미학을 전개한 것으로 요약할 수 있다. 이런 점에서 이광사는 동국진체에서의 '진'자가 갖는 의미를 가장 잘 보여주었다고 할 수 있다. 아울러 조선풍 서예의 시발을 알린 점도 있다.[36]

4
–
나오는 말

이광사가 『서결』을 쓴 그 주된 목적은 결국 서예에 관한 도를 찾아서 서예란 무엇인가를 밝히고자 하는 것에 있다. 이광사가 연정기도緣情棄道 서풍을 비판하면서 '옛 것을 스승 삼아라〔사고師古〕'라고 한 것은 단순히 법고法古 차원이 아니라 서예의 근본도 모르면서 함부로 자신의 서예세

계를 펼친다는 식의 치졸함이나 오만함을 부리지 말라는 것이다. 이광사가 정에 따르는 것〔연정緣情〕과 그것의 결과로서 '도를 버렸다〔기도棄道〕'는 것을 부정적으로 보는 것은 단순히 기존의 정해진 일정한 체를 그대로 모방하는 서노書奴, 서장書匠 차원의 서예에 대한 비판이 담겨 있다. 그에게 서노와 서장 차원의 서풍은 변화의 생명성과 창의성이 없는 죽은 껍데기를 그려내는 예술행위를 의미한다. 이것에 반해 도를 구현한 서풍은 변화에 바탕한 생생한 원형 혹은 근본 이치를 표현한 예술적 발로라는 것이다.

이광사가 도를 강조하는 것은 무엇으로 고정되지 않는 원형, 원리, 변화를 강조하는 것이며, 생생한 존재 양상을 의미하는 법고와 창신을 동시에 아우르는 서예정신의 발로이다. 이런 점에서 이광사는 살아 움직이는 것을 귀하게 여기며, 살아 움직이면 정해진 모양이 없다고 말하며 서예에서의 생명성을 강조했다. 이광사가 근골을 용필의 근본으로 삼고서 행한 '연정기도'에 대해 비판한 것에는 이른바 송대 문인들이 상의 서풍을 통해 보들보들하면서 연약하고 예쁘게 꾸민 획에 담긴 음유지미 지향의 서예미학에 대한 비판이 담겨 있다. 그런데 이광사는 이 같은 음유지미 지향의 미의식에는 법을 제대로 알지 못하고 도를 제대로 실현하지 못한다는 문제점이 있다고 인식한 것이다. 이에 이광사는 상의尙意 서풍에서 주로 강조하는 '필의筆意'만을 강조하지는 않았다.

이에 이광사는 '활活' 혹은 '생동'이란 표현을 통해 음유지미 서풍을 비판하고 양강지미를 담아낼 것을 주장한다. 더불어 형사形似를 위해 숙熟을 강조하며 '수예手藝'가 갖는 의미를 부여한다. 서예란 상의尙意적 차원에만 머무르면 안 된다는 것을 강조한 것이다. 그것을 실현하는 방법론으로 필획운용과 관련된 다양한 운필법을 말하고 구체적으로 만호제력萬毫齊力과 추전推展의 필법 등을 강조했다. 이제 이런 점을 보기로 한다.

제 16 장

원교圓嶠 이광사李匡師 : '연정기도緣情棄道'
서풍 비판과 추전推展 서풍

1
–
들어가는 말

앞서 논한 이광사 서론의 특징을 한마디로 규정한다면 이광사가 당시 서풍을 '연정기도緣情棄道'라는 차원에서 행한 비판과 그것을 극복하는 방법론으로 제시한 만호제력萬毫齊力을 통한 추전推展 이론과 관련된 운필법이다. 이광사의 이 같은 이론은 이후 추사 김정희에 의해 혹독한 비판을 당하는데, 그것은 역설적으로 그만큼 이광사의 이론이 강력한 영향력을 발휘하고 있음을 의미한다. 물론 김정희의 비판은 이광사 사후에 일어난 것이고, 그 비판은 왜 이광사가 연정기도 서풍을 비판하면서 만호제력을 통한 추전 서풍을 지향했는지와 관련된 이해가 무시되었다는 점에서 일정 정도 제한적인 점은 있다. 본 책에서는 일단 이 같은 점에 대해 지적하고자 한다. 즉 어느 시대의 한 이론은 일종의 소박한 정반합적 역사의 흐름 측면에서 이해해야할 부분이 있기 때문이다.

　이광사가 저작한 『서결』에 담긴 서론을 연구한 논문은 매우 많다. 하지만 '연정기도'와 '불사고'에 대한 비판에 초점을 맞추어 중점적으로 논한 글은 그리 많지 않다.[1] 그런데 '연정기도緣情棄道' 서풍에 대한 비판은 결국 이광사의 주체적이면서 광기어린 독특한 서풍으로 나타났다는 점에서 매우 중요한 의미를 지닌다. 이것이 이광사가 연정기도를 비판한 것과 연계하여 그의 서론을 분석해야만 하는 이유이다.

2

'연정기도緣情棄道' 비판에 나타난 '연정'의 의미

중국문예사에서 시를 논할 때 '시연정詩緣情'은 '시언지詩言志'와 더불어 시를 규정하는 대표적인 사유에 속한다. 시언지詩言志는 『상서尙書』「우서虞書」에 나온다.[2] '지志'는 시에 표현된 작가의 마음속 지향, 생각, 감정적 요소를 가리킨다. 그런데 '지'자가 감정적 요소를 가리킨다고 해도 제한적으로 사용된다. 이에 주자청朱自淸은 『시언지변詩言志辨』에서 그것을 '헌시진지獻詩陳志', '부시언지賦詩言志', '교시명지敎詩明志', '작시언지作詩言志' 등으로 구분하여 '시언지詩言志'의 전통傳統과 정교政敎의 밀접한 관련성을 규명하고, 결론적으로 '시언지詩言志'는 '시이명도詩以明道'라는 사유와 밀접한 관련성이 있음을 말했다.[3]

시연정詩緣情은 육기陸機의 「문부文賦」에서 '시는 감정에서 연유하여 형식이 화려하고 아름답다'[4]는 사유에 기반한다. 유협劉勰은 "사람은 칠정七情을 갖고 태어나서 외부 사물의 자극을 받으면 마음속에 느끼는 바가 있고, 마음속에 느끼는 바가 있으면 생각과 감정을 말로 읊는다. 모든 시는 자연스러운 감정에서 나온다"[5]라고 하여 자연스러운 감정에서 시가 나온다는 점을 말해 시연정의 의미를 분명하게 밝히고 있다. 정감과 시의 유기적 관계를 논한 시연정론은 위진 이후 청대에 이르기까지 정경교융情景交融, 흥취, 의경意境, 성령性靈 등의 중요한 개념에 관한 논의는 물론 문학적 상상력, 의경론, 개성론 등이 체계적으로 전개되는 데 기본 조건으로 작동한다.[6]

물론 시연정론은 시언지론과 완전히 상반된 것은 아니다. 왜냐하면 흥을 읊는 시를 인간의 서정적인 정감을 배제하고 논할 수 없기 때문이

다. 다만 시언지에서 말한 바람직한 정감과 시연정론에서 말한 정감의 차이점에는 주목할 필요가 있다. 시언지에서 말하는 바람직한 정감은 '문이재도文以載道' 차원에서 성정지정性情之正과 같은 차원의 중절中節된 정감이지, 시연정론에서 말하는 감정적 색채가 짙은 기려綺麗한 정감은 아니다. 즉 동일한 정감을 표현했다 하더라고 아울러 무엇을 위한, 누구를 위한 시인지, 어떤 목적을 위해 지은 시인지, 시의 목적성에서는 차이가 난다는 것이다. 시언지가 정치와 교육 및 윤리성을 통한 군체의식을 강조한다면 상대적으로 시연정은 개체의식[7]을 강조한다는 점에서 그 차이점이 있다. 이런 점에서 동일한 정감을 통한 흥취를 표현하더라도 시언지와 시연정은 구분된다.

그런데 만약 시연정의 의미를 이광사의 '연정기도'의 연정과 연계하여 본다면 문제가 발생한다. 왜냐하면 동일한 연정이란 용어를 쓰지만 의미하는 바가 다르기 때문이다. 이런 점에서 연정 이후에 말하는 '기도棄道' 사유와 연계하여 이광사가 말하는 연정을 이해할 필요가 있다. 기도와 연계하여 본다면 연정에서의 정은 고古에 바탕을 두지 않는 차원에서의 정情이라고 본다. 그렇다면 이광사가 '연정기도'라 하여 부정적으로 보는 정은 무엇일까? 그것은 '도'와 무관한 정이고, 아울러 '불사고不師古'에서의 '고古'와 무관한 정일 경우다. 즉 이광사는 도와 유관하고 '고'와 유관한 정은 긍정한다는 것이다. 이런 점에서 이광사가 도와 '고'의 본질을 어떻게 이해했는지를 먼저 규명할 필요가 있다.

이에 이광사가 말한 서예의 근원으로서의 심술心術과 연정의 관계를 살펴보자. 심술에 근원하였다는 표현을 양웅揚雄이 『법언法言』에서 말한 "서書, 심화心畫"라는 것과 연계하여 이해해보자. 이광사가 말한 심술은 양웅이 심화라고 할 때의 심과 차이가 있음에 주목할 필요가 있다. 왜냐하면 양웅이 말한 심화는 결국 어떤 마음을 표현하느냐에 따라 군자와 소인이 구분된다는 윤리적 심을 강조하지만[8], 이광사가 말하는 심술은

이런 윤리적 심에 제한되는 심이 아니라 말 그대로 '마음을 부리는 것'에 해당하기 때문이다.

심술에 관해서는 『관자管子』 「심술」에서 전문적으로 논하고 있는데,[9] 미학 차원에서 『예기』 「악기樂記」에 나타난 미학 차원의 심술에 대한 이해를 참조하면 심술은 '시언지'보다는 '시연정'에 가까운 것을 알 수 있다.

혈의 기운이나 심의 지적 능력과 관련된 성性은 주자학에서 말하는 성선性善으로서의 본연지성本然之性과 같은 성이 아니라 기질지성氣質之性에 해당한다. 혈의 기운이나 심의 지적 능력과 관련된 성의 결과물로서 나타난 심술이 실제 음으로 표현될 때는 인간의 희노애락이 매우 다양한 음의 형태로 나타나게 된다. 예를 들면 '지미초쇄志微噍殺'의 음, '탄해만이번문간절嘽諧慢易繁文簡節'의 음, '조려맹기분말광분粗厲猛起奮末廣賁'의 음, '염직경장장성廉直勁正莊誠'의 음, '관유육호순성화동寬裕肉好順成和動'의 음, '유벽사산적성척람流辟邪散狄成滌濫'의 음 등이 그것이다. 이상 거론한 다양한 음은 백성들에게 좋은 영향을 끼치는 음도 있고 그렇지 않은 음도 있다.[10] 즉 혈기가 화평하냐 그렇지 않느냐에 따라 좋은 음이냐 아니냐가 결정되고, 이에 천하가 모두 편안하게 되기 위해 악樂을 통해 혈기의 화평함을 추구하고 '이도제욕以道制欲'을 요구하는 것이다.[11] 김정희가 『예기』 「악기」의 심술과 관련하여 발언한 것은 혈기와 심지의 성에 관한 부정적인 측면을 강조한 것에 속한다.

> 『예기』 「악기」에 이르기를, "대체로 사람은 혈기血氣와 심지心知의 성性이 있고 희로애락의 항상됨이 없어 느낀 것에 응하고 사물에 접하여 움직이니, 그런 뒤에 심술이 나타난다"하였다. 무릇 혈기와 심지가 있으면 이에 욕심〔욕欲〕이 있게 되니, 성性이 성색취미聲色臭味의 욕심에 징험되어 사랑과 두려움이 나누어진다. 이미 욕심이 있으면 이에 정情이 있게 되니 성이 희로애락의 정에 징험되어 참혹함〔=가을의 음기〕과

펴짐[=봄의 양기]이 나누어진다. 이미 욕심과 정이 있으면 이에 교묘함〔교巧〕과 지혜로움〔지智〕이 있게 되니, 성이 미악시비美惡是非의 교묘함와 지혜로움에 징험되어 좋아하고 싫어하는 것이 나누어진다.[12]

김정희는 심술을 나타나게 하는 혈기와 심지의 성이 드러난 것을 욕欲 - 정情 - 교巧 - 지智의 순서로 풀이하는데, 이런 점은 혈기와 심지의 작용을 부정적으로 인식한 것에 속한다.

이광사는 심술이 어떤 것인지를 구체적으로 말하지는 안했다. 하지만 이광사가 말한 심술은 김정희가 말한 부정적인 것이 아닌 이광사가 강조하는 천기天機 등과 매우 밀접한 관련이 있다. 따라서 이광사가 글자와 획이 심술에 기반하였다는 것은 시연정의 사유와 밀접한 관련이 있음을 알 수 있다. 이런 점에서 이광사가 말하는 '연정기도'에서의 연정의 의미를 정확하게 이해할 필요가 있다. 하지만 이광사도 글자의 획은 심술에 근원하고, 의지의 취향은 식견과 도량에서 나온다는 점에서 반드시 사리에 밝게 통달하고 정직하며 널리 배워 문식文識을 갖춘 선비라야 서도書道를 이야기할 수 있다고 말하며 심술이 부정적으로 드러나는 것을 경계해야 한다고 한 점도 아울러 기억할 필요가 있다.

3

'연정기도緣情棄道' 서풍 비판의 함의

이광사는 유배 기간 중에 『서결書訣』을 집필하면서 자신의 서예역정과

원교圓嶠 이광사李匡師, 서첩 〈쌍풍포雙楓浦〉
이광사가 전서篆書로 두보杜甫의 「쌍풍포雙楓浦」〔輟棹靑楓浦, 雙楓舊已摧, 自驚衰謝力, 不道棟梁材〕를 쓴 것이다.

더불어 자신이 왜 위진서풍을 중시하는 가를 말하고 있는데, 이 과정에서 '연정기도'와 '불사고'를 말한 것에 일단 주목할 필요가 있다.

1) 내가 어려서부터 글씨를 배우면서 마음속으로 이를 의아하게 여기고 한 번 시속의 필법을 바꾸고자 하였는데, 위魏·진晉의 글씨를 구해 탐구하여 비로소 획을 긋는 묘리妙理를 터득하였다. 그러나 헛된 명성이 일찍 퍼져 배움을 구하는 사람이 날로 문을 메우니 부득이 대강 급한 요구에 부응하느라 당唐·송宋의 수준 낮은 글씨를 공부한 경우도 많았다. 나이 51세에 북쪽 변방으로 유배되고 또 남쪽으로 옮겨져 10년 유랑생활을 하는 동안 배우려는 자들을 사절하고 옛 필법을 오로지 정밀하게 연구하여 마음으로 생각하고 손이 뒤따라서 진보함이 매우 많았으나 오히려 스스로 생각건대 최상의 경지에 도달하지 못하였다.

또 나는 이미 늙었으니 뒤에 올 자는 그 누구일까?

2) 내가 보건대 서예를 익히는 자는 많으나 크게 기대할 만한 사람은 쉽게 있지 않으니 옛 필법을 공부하지 않은 병폐 때문이며 전일하고 정밀하게 하지 않은 폐단 때문이다. 모든 일에 있어서 옛 것을 공부하지 않고 터득할 수 있는 자는 없다. 대저 '정情을 따르고 도道를 버리며' 특별히 '옛 필법을 스승 삼지 않은 것'은 이사李斯나 위부인衛夫人의 시대에도 오히려 이를 탄식하였는데 하물며 오늘날에 있어서랴! 나는 이를 두려워하여 옛 서書에서 가려 뽑아 편차하여 후진들에게 보여주려 한다.

3) 서예에 관한 요결이 많이 나왔으나 당·송 때의 것은 수준이 낮고 내용이 잘못되었고, 오직 왕희지와 위부인의 글이 수준이 높고 오묘하며 상세하고 분명하여 우뚝이 법으로 삼을 만하다. 이제 여기에 대해 부연 설명하고 논하여 뜻을 드러내니 배우는 자들은 이에 의거하여 구하면 거의 쉽게 '옛 도'를 찾을 수 있을 것이다.[13]

1) 부분: 이광사가 시속의 필법을 바꾸고자 하는 과정에서 위진 글씨를 탐구하여 비로소 획을 긋는 묘리를 터득하였다고 하는데, 이 과정에서 당시 조선조 서풍에 어떤 점이 문제가 있다고 여겨서 시속의 필법을 바꾸고자 했는지, 위진 글씨를 구했다는 것은 구체적으로 무엇을 말하는 것인지, 획을 긋는 묘리를 터득했다는 것은 구체적으로 무엇을 말하는 것인지를 알 필요가 있다.

2) 부분: 서예를 익히는 자가 많지만 크게 기대할 만한 자가 많지 않은 것을 옛 필법을 공부하지 않고 전일하게 정밀하지 않은 폐단이라고 하였는데, 어떤 점이 그러한 것인지를 알 필요가 있다. 왜냐하면 그것은 결론적으로 '정情을 따르고 도道를 버리며' '옛 것을 스승 삼지 않는' 문제점으로 귀결되기 때문이다.

3) 부분: 당·송 때 나온 서예에 관한 요결의 수준은 낮다고 하는데 구체적으로 누구의 서론을 말한 것인지, 서론이 잘못되었다는 것은 누구의 서론이 그렇다는 것인지, 왕희지와 위부인의 글의 어떤 점이 법으로 삼을 만한 것이고, 옛 도를 찾을 수 있다고 할 때 '옛 도'는 무엇을 의미하는지를 규명할 필요가 있다.

이상과 같은 질문에 대한 답을 구하면 이광사가 제시한 서론의 대략적인 것과 '연정기도'와 '불사고'하는 근본적인 이유를 알 수 있다. 이광사가 거론한 위부인의 발언에 구체적인 의미를 부여한다면 다음과 같은 왕희지王羲之「서론書論」의 내용과 우세남虞世南이 『필수론筆髓論』「계묘契妙」에서 말한 것은 참조가 된다.

> 왕희지 : 대저 서예는 현묘한 기예다. 만약 세상만사에 통달한 인물이나 뜻이 있는 선비가 아니면 배운다고 미칠 수 있는 것이 아니다.[14]

왕희지가 서예를 현묘한 기예로 본 것은 서예를 단순히 붓을 놀리는 기교 차원의 예술이 아닌 철학적 차원에서 이해한 것이다. 세상만사에 통달한 인물이나 뜻이 있는 선비가 아니면 배운다고 미칠 수 없다는 것은 예컨대 장회관張懷瓘이 『주역』의 역리나 노장사상과 서예를 연계하여 규정하는 것과 관련이 있다. 서예철학 및 서예의 발생과 관련된 형이상학을 이해하고 더불어 서예를 통해 무엇을 표현하는 것이 참된 서예인지를 이해하기 위해서는 장회관이 서예에 대해 말한 다음과 같은 내용을 이해할 필요가 있다.

> 한묵翰墨과 문장의 지극한 묘는 모두 깊은 뜻을 가지고 그 지향하는 것이 나타나므로 한 눈에 분명하게 보인다. 가령 사람 됨됨이를 말하는 것과 같으니, 즉 지혜가 혼미하고 숙맥이면 흉중에 흑백이 뒤섞이고,

마음으로 깨달아 정미하면 고금을 손안에 도모하는 것과 같다. 현묘한 뜻은 사물의 겉으로 드러나고, 유심幽深한 이치는 아득히 그 사이에 엎드려 있다. 그러니 어찌 일반적 상식으로 말할 것이며, 평범한 지혜로 헤아리겠는가? 남들이 듣거나 보지 못하는 것을 듣고 볼 수 없다면 소리 없는 음악, 형태 없는 형상을 논의할 수 없다. 성인의 말을 외우는 것이 직접 그 말을 듣는 것만 못한 것처럼, 선현의 서예를 평론하는 데 있어서 그 깊은 뜻을 다 헤아릴 수 없다. 천년을 비춰 보는 밝은 거울로 비춰봐야 치우침이 없고, 유리 병풍처럼 관통해야 한계가 없게 되는 것이다.[15]

신이 듣기로 형상이 드러난 것을 상象이라 하고 글씨라는 것은 상을 본받는 것입니다. 마음이 사물에서 오묘함을 탐색하지 못하면, 서예는 마음을 다 드러낼 수 없으며, 생각하여 형상을 도모하고, 기세로써 생기가 있게 하며, 기품으로써 조화롭게 하며, 신神으로써 엄숙하게 해야 합니다. 합하여 마름질하여 이루고, 변화에 따라 적당한 바를 취하고, 법은 본래 형체가 없으므로 깨달아 통달함을 귀히 여깁니다. 그 남겨놓은 자취를 보고 그 미묘한 취지를 알아내니 비록 천년이나 사이를 두어도 직접 그 얼굴을 보고 아름다운 소리를 듣는 것과 같습니다. 그 취지의 심원함과 정의 비흥比興은 묵묵히 알 수 있지만 언어로 표현할 수 없습니다. 마치 깊고 무성하게 귀신이 있지만 보아서 알 수가 없는 것 같고 그 현묘한 관문을 열어 그 지극한 이치에 나타나는 것이니 큰 도와 다를 것이 없습니다.[16]

　　장회관張懷瓘이 서예를 '소리 없는 음악·형태 없는 형상〔무성지음無聲之音·무형지상無形之相〕'이라고 정의한 것은 노장의 도론道論[17]을 운용하여 규정한 것이다. 장회관張懷瓘이 언부진의言不盡意적 시각에서 서예의 심원함

과 형이상학적 속성을 큰 도와 같다고 말한 것은 서예를 단순히 기교를 운용하여 창작하는 예술이 아님을 보여준다. 이에 더하여 우세남이 강조한 서예철학에 대해 살펴보자.

> 우세남 : 글씨는 비록 바탕이 있지만 필적은 무위를 근본으로 해야 하니, 만물이 음과 양을 품부받아 움직이고 고요하듯이 만물의 형상을 체득한 뒤에 형태를 이루고 본성을 통달하고 변화에 통하여 변하지 않는 것을 주로 하지 않는다. 그러므로 서도가 현묘한 것을 아는 것은 반드시 『장자』 「양생주」에서 포정庖丁이 해우解牛할 때처럼[18] 정신으로 만나는 것에 바탕을 해야지 노력하여 구할 수 있는 것은 아니다. 기틀의 교묘함은 반드시 마음으로 깨달아야지 눈으로 취할 수 있는 것은 아니다(…) 서예를 배우는 자가 마음으로 지극한 도를 깨달으면 서예는 무위에 계합할 것인데, 만약 지극한 도를 알지 못하고 인위적으로 꾸며 실속 없이 겉만 화려하게 형식미만을 추구한다면 끝내 이 이치를 분명하게 알지 못할 것이다.[19]

음양론을 통해 서도의 현묘함을 강조하는 우세남의 말도 서예에서 추구하는 도가 무엇인지에 대한 형이상학 차원에서 발언한 것이다. 이 광사가 거론하는 '불사고'와 '연정기도'는 본래 위부인〔위삭衛鑠〕이 지었다는 「필진도」에 나오는 말인데, 이광사는 이 내용을 『서결전편書訣前編』에서 두 번 거론하고 있다.

> 근대 이래로 자못 옛 것을 스승 삼지 않으면서 정을 따르고 도를 버려 겨우 성명이나 기록할 정도이다. 혹 배운 것이 넉넉지 못하여 듣고 본 것도 또 적은데 공을 이루게 하려면 나아가지 못하고도 정신만 헛되이 소비하게 될 것이다. 스스로 신령스러움에 통하여 외물을 감동시킬 수

있는 사람이 아니면 이 도를 이야기할 수 없다.[20]

그런데 이 같은 이광사의 발언은 도리어 김정희가 총체적으로 이광사를 비판하는 빌미를 제공하였다.

하늘로부터 품부받은 자질〔천품天稟〕이 남달리 특이하니, 그 재주는 지녔지만 배움이 없다. 그런데 배움이 없는 것은 또 그의 허물이 아니다. 그것은 고금의 법서法書의 선본善本을 얻어 보지 못하고 또 대방가大方家에게 나아가 바로 잡는 것을 얻지 못했기 때문이다. 다만 하늘로부터 품부받은 자질이 남달리 특이한 것으로써 지향하는 것만 높고 현실성 없는 오만한 견해만 극도로 주장하면서 재량 할 줄을 몰랐으니, 이는 숙계叔季 이래의 사람으로 면하지 못하는 바이다. 이에 세 번째로 (이광사의) 문제점은, 그가 '옛 것을 배우지 않고 정情에 인연하여 도를 버렸다는 것에 뜻을 다하여 말한 것'은 사뭇 자신을 두고 이른 말인 것도 같다. 만약 선본을 얻어 보고 또 도가 있는 것에 나아갔던들 하늘로부터 품부받은 자질이 어찌 이런 문제점이 있는 것에 국한되고 말았겠는가.[21]

김정희가 이광사의 천품이 높음을 칭찬하면서도 배움이 없는 것을 비판한 것에서 주목할 것은 이광사가 말한 것을 김정희가 뒤집어서 이광사 서예론을 비판한 것이다. 이광사가 『서결』을 쓰면서 왜 『서결』을 썼는가 하는 점을 '연정기도'와 '불사고'라는 두 가지 점에 초점을 맞추어 기술하고 있는데, 김정희는 이광사가 한 말을 가지고 그런 문제점은 도리어 이광사 본인에게 있는 것 같다고 몰아붙이고 있다. 동일한 '연정기도'와 '불사고'를 두고 두 사람의 서로 다른 견해가 담겨 있음을 알 수 있다.

김정희의 이광사에 대한 평에서 또 주목할 것은 이광사가 하늘로부터

품부받은 자질[天稟]의 특이한 점을 "지향하는 것만 높고 현실성 없는 오만한 견해만 극도로 주장하면서 재량 할 줄을 모른다"라고 평가한 것이다. 이런 평가는 흔히 중화中和와 중행中行을 중심으로 할 때 광기가 갖는 문제점과 관련된 평가이다. 예를 들면 공자가 자신을 따라다녔던 고향 출신 제자들을 평가할 때 광견이라 평하면서 재량裁量할 줄 모르는 것이 문제[22]라고 지적하였는데, 이와 통한다.

우리가 이광사의 서예론과 서예미학을 규명할 때 이광사가 이 같이 광기어린 서풍을 진작한 것에 반드시 주목할 필요가 있다. 왜냐하면 이광사의 '연정기도'라는 표현에는 연정을 비판적으로 보는 시각이 담겨 있지만, 광기어린 서풍을 펼친 것은 도리어 연정과 관련이 있기 때문이다. 이런 점에서 이광사가 말한 연정이란 무엇을 말한 것인지를 보다 분명하게 이해할 필요가 있다. 아울러 김정희가 이광사의 문제점으로 지적하는 것 중에서 '이광사가 도가 있는 것에 나아갔다면 정말로 위대한 서예가가 되었을 것이다'라고 하는 발언에서 이광사가 말하는 도와 김정희가 말하는 도의 내용이 다른 것을 확인할 수 있는데, 어떤 점에서 다른 것인지도 확인할 필요가 있다.

이광사의 서예 역정은 윤순의 제자가 된 이후 위진서법魏晉書法에 정진함으로써 대단한 진척을 보인다. 그는 "내 나이 30여 세 때부터 비로소 오로지 고인古人의 필법을 본받았으나, 나로 하여금 처음 필의筆意를 알게 한 것은 윤순의 힘이다. 우리나라에서 필법을 처음 개척한 사람은 윤순이다"[23]라고 말하여 자신의 서예가 윤순에게 영향을 받았다고 말한 바가 있다. 이광사가 말하는 연정과 관련해 윤순이 본받고자 했던 서예가들을 보자. 그들은 바로 미불米芾, 문징명文徵明 등으로서, 서예미학 차원에서 보면 중화 미학에서 벗어난 서풍을 견지한 인물들이다. 이들은 도리어 자기의 진정眞情을 드러낸 인물에 속한다. 이런 점 때문에 윤순은 정조에 의해 진기眞氣를 잃게 하는 서풍을 열었다는 비판을 당하기도 한

다. 물론 동일한 진기라는 용어를 사용해도 정조가 말하는 진기와 이광사가 말하는 진기는 다르다. 정조가 말하는 진기는 성정지정性情之正에 근간한 절제된 정이기 때문이다.[24] 아울러 '불사고'를 문제 삼는 이광사는 모든 일에 있어서 옛 것을 공부하지 않고 터득할 수 있는 자는 없다고 하면서 왕희지와 소식을 비교하여 평했다.

'스승을 강조하는 것'은 서예의 근본도 모르면서 함부로 자신의 서예 세계를 펼친다는 식의 치졸함이나 오만함을 부리지 말라는 것이다. 이런 점에서 이광사는 김정희가 매우 흠모한 소식蘇軾이 "나의 글씨는 스스로 새로운 필의를 드러내었고 옛사람의 글씨는 답습하지 않았으니 이것이 하나의 즐거운 일이다"라는 말은 심히 폐단이 있다고 비판한다. 그리고 옛사람의 글씨를 답습하는 자는 반드시 새로운 일가를 이루고 새로운 필의를 내었다고 자처하지 않는다고 말한다.[25] 이런 점에서 이광사는 모든 일에 있어서 옛 것을 공부하지 않고 터득할 수 있는 자는 없다고 말한 것이다.[26] 요컨대 이광사가 강조하고자 하는 것은 서예란 기본적으로 도를 담아내는 예술이라는 것이다.

이광사의 이 같은 말은 예술의 생명인 '신의新意'에 의한 창조를 부정하고 법 만능주의를 말한 것으로도 받아들일 수 있다. 이런 점에서 이광사는 앞서 평가한 소식의 예를 들면서 진정한 의미의 변화에 대해 다음과 같이 말한다.

> 옛사람이 말하기를 "글씨 속에서 진법眞法을 얻은 후에는 스스로 그 서체를 바꾸어야 한다. 만약 법을 고집하여 변화시키지 않는다면 서노書奴 글씨라고 부른다"라고 하였으니, 또한 어찌 앞 시대 사람의 자취를 지키느라고 끝내 변화시키지 않겠는가? 다만 이른바 변화시킨다는 것은 법도를 바꾸어 없애 버림을 말하는 것이 아니다. 하물며 고인을 본받아 법도에 맞게 써서 자신의 분수를 다한 후에 비로소 그 서체를

변화시켜야 함에 있어서랴. 소동파와 황정견은 법도에 맞지도 않고 자신의 분수를 다하지 않고서 억지로 큰소리를 쳤으니 어찌 옳겠는가? 또 옛날 사람들은 배움이 지극한 경지에 이르게 되면 오묘한 운용 능력은 자신에게 갖추어져 변화하기를 기필하지 않아도 저절로 변화하여 마치 조화옹이 사물에 따라 자연스럽게 형상을 만들 뿐 처음부터 정해진 형상이 없는 것과 같으니, 서노의 글씨라는 혐의를 피하는 데 뜻을 두어 고의로 앞 시대 사람의 법을 없애려고 하지 않았다. 만약 법에 맞게 쓰지도 않고 분수를 다하지 않고서 곧바로 오만방자하고 거만한 마음을 품고 망녕되이 변화를 통하려 하여 문득 옛 법을 버리면, 이는 이른바 변화하는 데 뜻이 있다는 것이니 끝내는 잘 변화하지 못하게 될 뿐이다.[27]

이광사는 서노를 면하기 위해 고의적이고 인위적으로 변화를 부리는 것에 반대했다. 옛 법을 따른 이후에 자연스럽게 변화를 기필하지 않았는데도 변화가 이루어져야 한다는 것이다. 이런 점에서 이광사는 방법론 측면에서 서체에서의 '진법眞法'을 얻을 것을 강조했다.

'진법'이란 결국 그 법이 '도'를 담고 있음을 의미한다. 이광사는 이처럼 진법을 강조하면서 송·원대 이래의 서예는 모두 획의가 천박하고 속되고 오로지 부드럽고 둔한 것만 일삼았기에 '서도의 거짓됨'이 극에 도달하였다[28]고 하였다. 여기서 주목할 것은 '서도의 거짓됨〔서도지위書道之僞〕'이라는 말이다. '거짓됨'이란 도에 바탕을 둔 자신의 참된 성정을 드러냄이 아닌 고의적으로 변화를 부리고 꾸미는 것과 같다. 그것은 활력이 넘치고 힘이 있는 살아 숨 쉬는 자연과 어긋난다. 이처럼 이광사는 서예에서의 '위僞' 아닌 '진眞'을 말하고자 했다. 요컨대 이광사는 생생한 자연의 변화에 바탕을 둔 '진법'에 의해 자신의 참된 성정을 담아내는 예술세계를 창작하고자 한 것이다. 결론적으로 이광사는 왕희지가 중비

학습衆碑學習과 선각先覺 및 고인古人을 법 삼아 연마할 뿐 스스로 신의新意를 내었다고 자처하지 않는 데 반해, 소식蘇軾은 왕희지의 심층은 고사하고 표피에조차 근접하지 못하였는데도 태연히 신의新意를 내었다고 자처하는 것을 언어도단이라 비판하였다.[29]

이광사는 양명학의 영향을 받고 천기자발天機自發 긍정의 서예미학書藝美學, 성령性靈 추구의 서예미학書藝美學, '귀생활貴生活'을 긍정하는 서예미학書藝美學을 강조하는데,[30] 이런 점은 모두 정을 중시하는 사유와 관련이 있다. 이런 점에서 이광사의 서예미학의 출발점을 제대로 알려면 먼저 '연정기도'라고 할 때의 정이 어떤 의미를 지닌 정인지를 분명하게 규명할 필요가 있다. 특히 이광사가 운필법을 강조하는 것에 주목해야 한다. 왜냐하면 결국 연정기도하지 않는 서예는 운필법과 매우 밀접한 관련이 있다고 말하기 때문이다. 이광사가 용필을 근골로 삼는다는 것은 연약하고 예쁘게 꾸민 획이 상징하는 음유지미陰柔之美를 부정하고 일종의 창경蒼勁한 아름다움을 담은 양강지미陽剛之美를 강조하는 것으로 이어진다.

> 필법은 용필로써 주를 삼으며, 용필은 근골로써 근본을 삼는다. 근골은 짧은 시간 동안 재주와 지혜로 습득할 수 있는 것은 아니니, 종이 뒤를 뚫겠다는 뜻을 가지고 오랜 세월 동안 공을 쌓아야 이룰 수 있다. 지금 사람들은 침착하고 중후하게 획을 운용하지 않고 또 즐겨 힘을 써서 공을 이루려 하지 않는다. 이에 연약하고 예쁘게 꾸민 획으로 송나라 사람의 묵저墨豬에 나머지 외투를 더하여 송나라 사람들의 굵기만 하고 힘이 없는 투식을 따르면서 억지로 구름이 떠가고 비가 내리는 것에 견주고, 획을 운용하는 것은 마땅히 이와 같아야 한다고 하면서 도리어 근골이 있는 글씨에 대해 논하고자 한다. 대저 이와 같은 획은 지금 새로 배우는 이들도 능히 못 그을 사람이 없으니, 운획運劃하는 것이

과연 이러한 것에 있다면, 이사李斯처럼 재주가 있는 사람이 어찌 새로 배우는 자도 능히 쓸 수 있는 획을 능숙하게 구사하지 못하고 오히려 뼈대가 없음을 근심하였겠는가? 이것이 근세의 정을 따르고 도를 버리는 데서 온 폐단 때문이니 알지 않으면 안 된다.[31]

이같이 운필법을 잘못 운용하여 결국 '연정기도'의 폐단에 빠진 것을 문제 삼으면서 전개한 서예론은 이후 구체적으로 만호제력萬毫齊力 및 추전推展과 같은 운필법으로 말하고자 한 '활活'의 서예미학으로 전개된다. 이제 이런 점을 보자.

4
–

'활물活物'로서 서예인식과
만호제력萬毫齊力을 통한 추전 서풍 모색

그럼 이제부터는 '연정기도緣情棄道' 서풍의 극복 방안을 수예手藝와 만호제력萬毫齊力을 통한 입도入道 측면에 초점을 맞추어 규명하기로 한다. 이런 점을 특히 활물로서의 서예인식에 맞추어 논하고자 한다. 송대 곽약허郭若虛는 회화를 인품人品·기운氣韻·생동生動과 관련해 다음과 같이 말한 적이 있다.

인품이 이미 높으면 기운이 높지 않을 수 없고, 기운이 이미 높으면 생동감이 이르지 않을 수 없다.[32]

이 말은 일종의 인품과 기운, 기운과 생동의 선후관계, 주종관계를 말한 것으로, 외적 형상이 가지고 있는 생기 혹은 생동감은 인품에 의한 기운의 자연스런 효과라는 것이다. 이것은 형사形似보다는 신사神似를 중시하고, 기교보다는 정신을 강조하는 송대 사대부의 전형적인 견해이다. 송대 서예이론에서 소식蘇軾을 비롯한 많은 서예가들이 의意를 중시한 상의尙意적 서풍이 일어난 것도 이런 점과 관련이 있다. 문제는 이처럼 기운 이후에 생동을 강조하는 것이 극단적으로 나타날 경우 기교나 도구를 무시하는 경향이 나타날 수 있다는 것이다. 이런 점들은 원대의 예찬倪瓚을 비롯한 송·원·명대의 문인사대부들의 서화이론에서 많이 찾아볼 수 있다.

곽약허가 말한 이런 사유에 대한 반발은 청대의 추일계鄒一桂가 "그림에는 두 가지 중요한 요점이 있다. 하나는 활活이고, 다른 하나는 탈脫이다. 활이란 생동감이다. 용의用意, 용필用筆, 용색用色하는 데 하나하나가 살아 움직여야만 사생寫生이라고 말할 수 있다"[33]라 하여 '활活'자를 강조한다. '활'자를 강조하는 것은 용의用意도 중요하지만 기본적으로 살아 움직이는 생동감이 있어야만 용의用意가 제대로 표현될 수 있다는 것으로, 생동이 기운보다 더 앞선다는 것을 말한 것에 속한다. 이런 점에서 추일계는 특히 생기生氣라는 말을 강조하기도 하였다.[34] 그런데 '활'이 가능하려면 당연히 기교나 도구가 문제가 된다.

이에 이광사는 '연정기도' 비판과 관련된 운필에 대해 다음과 같이 말한다.

무릇 내가 일곱 조목의 점·획 긋는 법을 상세하게 논한 것은 배우는 자들이 반드시 이것을 말미암아야 도道에 들어갈 수 있기 때문이다. 왕희지의 여러 필첩을 상세히 살펴보면 내 말이 근본이 있음을 알 것이다.[35]

이 말은 '연정기도'를 비판하면서 '불사고'하는 행태에 대한 비판적 견해를 운필 차원에서 발언한 것이다. 이광사가 궁극적으로 다양한 운필법을 논하는 이유는 이런 운필법을 통해 도로 들어갈 수 있다는 믿음이 있기 때문이다. 이런 발언은 실제 창작에 임할 때 운필법이 얼마나 중요한 것인지를 말한 것으로, 함부로 운필해서는 안 된다는 것을 강조한 것이다. 아울러 이른바 법도와 기교를 무시하고 서예를 통해 표현해야 하는 것과 내용 측면에 있어야 한다는 상의尙意적 차원의 서예인식이나 묵희 등으로 여기는 사유를 통해 서예에 임하는 태도를 비판하는 것이다. 이에 이광사는 올바른 서예가가 되기 위한 전제조건으로 수예手藝적 요소의 중요성을 강조한다.

구체적으로 이광사는 획을 긋는 네 가지 요결要訣로, 마음을 여유롭게 하고 붓은 긴밀히 잡되 느리게 움직이는 것, 힘을 다하여 붓을 밀어 펼쳐 획이 굳세게 하는 것, 큰 획과 작은 획을 서로 섞는 것, 팽팽하게 곧은 획과 굽은 획이 서로 섞여야 하는 것을 강조했다.[36] 이광사는 이런 사유에서 출발하여 송·원대의 연미함을 숭상하는 서예의 문제점을 지적하고 또 산가지를 늘어놓는 듯한 균일함이나[37] 목판에다 찍어낸 것과 같은 생동감이 없는 서예를 비판한다. 이 같은 이광사의 언급은 한마디

원교圓嶠 이광사李匡師, 현판 〈침계루枕溪樓〉

로 말하면 획이란 살아 있는 것이며 자연의 천기天機 및 조화를 담아내야 한다는 것이다. 이광사가 획을 '살아있으면서 활발발하게 움직이는 활물'로 규정하고 운필에서의 '붓을 움직임에 따라 붓놀림이 기세를 담은 운동성을 갖게 되는 행동'을 강조하는 다음과 같은 말들은 이런 점을 잘 보여준다.

느리게 운필하여 힘이 남음이 있으면 밖으로 드러나는 화려함을 함축하게 되고 그 근골을 힘 있게 할 수 있다. 획이란 살아있는 사물〔활물活物〕이다. 운필은 가면서 움직이는 것이다. 그러므로 살아있는 사물은 죽은 것이 아니면 반드시 꿈틀거리며 굴신하는 것이지 그냥 곧게 있었던 적은 없었다. '가면서 움직인다'는 것은 사람·벌레, 뱀 할 것 없이 진실로 그 형세는 꼿꼿하게 서 있거나 누워있는 죽은 사물과 다르니 이것은 대개 자연의 천기·조화이다.[38]

서법〔=서예〕은 '살아있으면서 활발발하게 움직이는 것'을 귀하게 여기며, 살아 있으면서 활발발하게 움직이면 어느 하나로 정해진 모양이 없으니, 비유컨대 장터의 사람들과 우마 등의 용모가 각기 다르고 행동거지가 모두 다른 것과 같다(…) 송·원 이래로는 모두 획의劃意가 천박하고 속되어 오로지 부드럽고 아름다운 것만 일삼으니 서도의 그릇됨이 극에 달하였다.[39]

이 세상에 살아 활발발하게 움직이면서 존재하는 그 어떤 만물도 동일한 모양을 가진 것이 없는 것은 바로 자연의 천기·조화의 결과물이다. 이에 이광사는 서예도 이런 점을 제대로 표현했을 때 도에 맞는 올바른 서예라는 점에서 출발하여 송·원 이래 인위적으로 음유지미를 드러내고자 한 유미柔媚함을 문제 삼는다.

우리가 일상적으로 사용하는 '생활'이란 용어는 예술차원에서는 우주론적 차원에서의 '살아있으면서 활발발하게 움직인다'라는 의미로 사용되고, 때론 지금 내가 처한 이 현실적 상황에서 어떤 고정된 법이나 형식에 얽매이지 않는다는 창신적 예술정신으로 사용된다. 이런 점에서 어떤 정황에 사용되느냐 하는 정황성과 어떤 예술장르에 적용하는가에 따라 사용하는 의미가 달라진다. 아울러 '생활'이란 하나의 용어로 사용되는 경우도 있고, '생' 따로 '활' 따로 사용되는 경우도 있다.

석도石濤는 『화어록畫語錄』에서 운필법과 관련된 '생활生活'을 말하면서 동시에 운묵법과 관련된 '몽양蒙養'을 말한 적이 있다.[40] 석도는 운필은 생활이 아니면 신묘하지 않다고 하면서, 산천과 만물이 서로 상대하거나 혹은 관계를 맺는 가운데 형성된 다양한 형상을 '운필의 생활'을 통해 표현해야 함을 역설하였다. 아울러 운묵運墨과 관련된 몽양蒙養을 말하면서, 결과적으로는 '생활로서의 운필'과 '몽양으로서 운묵'이 서로 조화를 이루어야 한다고 하였다.[41] 석도가 회화 차원에서 제기한 생활과 몽양에 담긴 의미는 서예차원에도 적용이 가능하다. 이에 정섭鄭燮이 〈죽석도竹石圖〉에서 회화 창작 차원에서의 '활'이 갖는 미학과 예술정신을 전개하면서 이전과 다른 자신만의 창신적 예술창작 표현을 강조한 것을 참조할 필요가 있다.

옛날에 동파거사東坡居士〔=소식蘇軾〕가 오래된 나무, 대, 돌을 그렸는데, 만약 오래된 나무와 돌만 그리고 대를 그리지 않았다면 암연黯然하게 특색이 없었을 것이다. 나는 대를 그리고 돌을 그리지만 진실로 오래된 나무를 취하지 않았다. 대를 그리는 데 뜻이 있다면 대로 주를 삼고 돌로 보완하면 된다. 그런데 지금 돌이 도리어 대보다 크고 많게 그린 것은 또한 격식에서 벗어나는 것이다. 고법古法에 얽매이지 않고, 자신의 견해에도 집착하지 않는 것은 다만 살아있는〔=활活〕그림

판교板橋 정섭鄭燮, 〈죽석도竹石圖〉

고법에 얽매이지 않고 자신의 견해도 집착하지 않으면서 살아 생생한 그림을 그리겠다는 정섭 회화예술의 창작정신을 가장 잘 보여주는 작품이다.

을 그리는 데에 달려 있을 뿐이다.[42]

　이른바 마른 대나무〔수죽瘦竹〕에 장기를 보인 정섭은 소식의 이른바
〈고목괴석도〉가 갖는 예술적 의미를 자신이 그린 대를 통해 비교하는데,
이것은 회화 차원에서 그만큼 대가 갖는 의미가 중요함을 강조한 것이
다. 동일한 소재인 대나무와 돌을 그렸지만 정섭은 오래된 나무, 대, 돌
을 함께 그리는 소식의 조합을 취하고자 하지 않고 자신의 장기인 대를
그리는데 돌과 어떤 관계성을 갖고 그릴 것인가 하는 점을 통해 차별화
를 꾀했다. 그 핵심은 돌을 대보다 더 크고 많게 그림으로써 기존의 대
를 위주로 하고 돌을 부차적으로 그린 것에서 벗어난 것에 있었다.

　정섭이 고법古法에 얽매이지 않는다는 것은 소식의 조합을 취하지 않
는다는 것이고, 자신의 견해에도 집착하지 않는다는 것은 대를 그리는
데 뜻이 있다면 대로 주를 삼고 돌로 보완하면 된다는 방식을 고집하지
않는다는 것이다. 그 결과물이 하늘로 치켜 올라간 가분수적 형상의 괴
석과 그 괴석 주위에 수죽이 조화를 이루면서 예술적 형상으로 나타난
묵죽도다. 그런데 이 같은 기존의 그 어떤 작품과도 차별상을 보이는
작품이 탄생할 수 있었던 핵심으로 '활'이라는 용어를 사용하여 규명하고
있다. 이런 점에서 정섭이 사용한 '활'이란 용어는 기존의 어떤 개념이나
법 혹은 형상으로 규정할 수 없는 작가의 창신적 예술정신을 의미한다.

　『개자원화전芥子園畵傳』에서는 돌 그리는 법과 관련된 기법을 말할 때
'활'이란 용어를 사용하는데, 이 때의 '활'은 우주론적 차원에서 기의 활
발발한 운동성과 생명성이란 의미를 지닌다. 주목할 것은 이 같은 '활'의
의미를 생명체에만 국한하여 사용하지 않고, 흔히 서구 시각에서는 무생
물로 여겨지는 바위에도 적용한다는 것이다. 즉 동양에서는 바위를 단순
무생물로 여기지 않고 기의 응집체로 본다는 점에서 서구의 시각과 차이
점을 보인다. 따라서 작가는 이 같은 기의 응집체인 바위를 어떤 예술정

동파東坡 소식蘇軾, 〈고목괴석도枯木怪石圖〉

'고목죽석도枯木竹石圖'라고도 불리는 이 그림은 전통적인 군자의 '고궁절固窮節'의 삶을 가장 드라마틱하게 표현하고 있는 작품이다. 온갖 풍상을 다 겪은 고목과 바위가 독특한 구도로 배치된 수묵화로, 소식의 불평不平한 내심을 잘 표현한 것으로도 이해한다. 황정견黃庭堅은 "折沖儒墨陣堂堂, 書人顔揚鴻雁行, 胸中原自有丘壑, 故作老木蟠風霜"라고 평한 바가 있다. 김정희가 〈세한도〉의 소나무 형상을 여기서 응용하는 등 후대 문인화의 한 전형을 제시한 작품으로 평가된다.

신과 기법을 운용하여 제대로 표현할 것인가 하는 것이 문제가 된다. 이런 점을 구체적으로 「바위를 그릴 때 마땅히 삼면으로 나누는 법」에 대한 언급을 통해 살펴보자.

> 「바위를 그릴 때 마땅히 삼면으로 나누는 법」: 사람을 관찰하는 자는 반드시 기운과 뼈대를 말한다. 바위는 곧 천지의 뼈대이니 기운 또한 거기에 머무른다. 그러므로 바위를 '구름의 뿌리〔운근雲根〕43'라고 말한다. 기운이 없는 바위는 굳어버린 바위니 마치 기운이 없는 뼈대가 썩은 뼈대인 것 같다. 어찌 시인이나 운치 있는 문인들의 붓 아래에서 썩은 뼈대를 펼칠 수 있겠는가? 그런데 기운이 없는 바위를 그리는 것은 바로 잡거나 더듬을 수 없는 가운데서 기운을 찾아야 하니 어려운 일 중에 더욱 어려운 일이다(…) 이것은 바위의 세지만 이것에 숙달하게 되면 기운 역시 세를 따라 생기게 될 것이다. 비법은 별 것이 없으니, 한 글자로 핵심 비결〔금침金針〕을 알려 준다면 바로 '활'자에 있다.44

바위를 그릴 때 바위를 사람과 동일시하면서 삼면에서 그려야 한다는 것은 어느 하나의 시점으로만 그려서는 안 된다는 것이다. 왜냐하면 바위는 천지의 뼈대이고 기운 또한 거기에 머무르기 때문에 만약 어느 하나의 시점에서만 그리면 이런 점을 제대로 표현할 수 없기 때문이다. 이에 사람을 관찰하는 자가 반드시 기운과 뼈대를 보는 것과 동일한 차원에서 바위를 관찰하고 바위에 내재된 기운을 제대로 표현해야 함을 강조한 것이다. 특히 바위를 그릴 때 가장 중요한 것은 바위의 형상 속에 내재된 기운의 세를 표현해야 하는데, 그 방법론의 하나로 '활'자를 거론하고 있다. 이런 점에서 '활'은 한 사물에 내재된 활발발한 기세 및 생명성을 의미한다. 바위를 그릴 때 요구하는 활과 관련된 예술정신은 서화에서 생생불궁生生不窮의 활발한 생명성을 담고 있어야 기운이 생동

하는 작품 창작이 가능하다는 사유로 이어진다. 명대明代의 당지계唐志契는 이와 관련해 다음과 같이 말한 적이 있다.

> 기운생동은 안개의 윤택함과 같지 않은데, 세인들은 망령되이 안개가 윤택한 것을 생동한 것으로 지목하니 자못 우습다. 대개 기는 필기가 있고 묵기가 있고 색기가 있고 또 기세가 있고 기도氣度가 있고 기기氣機가 있는데, 이 사이를 즉 '운韻'이라고 말한다. 그러나 생동하는 곳을 운으로 대체할 수 있는 것은 아니다. '생'이란 생생하면서 다함이 없는 것〔생생불궁生生不窮〕으로서, 심원하여 다하기 어렵다. '동'이란 움직여 고정된 것이 아니기에 활발하게 사람을 맞이한다. 요컨대 이런 것은 모두 묵묵히 이해할 수 있는 것이지 말할 수 있는 것은 아니다(…) 연윤烟潤은 단지 먹을 찍은 흔적을 없게 하여 준법으로 삽기가 생기지 않게 할 뿐이니 어찌 섞어서 그것을 하나로 할 수 있으리요.[45]

당지계가 운과 기를 혼동해서는 안 된다는 점을 강조하면서 운과 기가 표현된 생동처의 차이점을 강조한 것은 그만큼 생동감 있게 사물을 표현하는 것이 어렵다는 것을 의미한다. 당지계가 말하는 '생과 동은 말로 표현할 수 없다'는 사유를 노장의 도와 관련된 언부진의적 사유와 연계하여 이해할 수 있다면, 생과 동이 표현하고자 하는 실질적인 내용은 노장이 말하는 도라는 것을 의미한다. 이런 점에서 도와 관련된 구체적인 내용으로, 생은 한 번의 그침도 없는 생생불궁함으로, 동은 활발발한 운동성과 변화성으로 이해할 수 있다. 즉 생동은 우주대자연의 운동성과 변화성을 말한 것으로 이해할 수 있다. 이런 점에서 당지계가 말한 기운이 생동해야 한다는 사유를 우주론적으로 이해하면, 당대唐岱가 말하는 이른바 천지 사이의 (생생불궁生生不窮한) '참된 기운〔진기眞氣〕'에 해당한다.

산수를 그리는 데는 기운을 귀하게 여기는데, 기운은 구름, 연기, 안개와 아지랑이를 말하는 것은 아니고 천지 사이의 (생생불궁生生不窮한) 참된 기운[진기眞氣]인 것이다. 무릇 만물은 기가 없으면 생동하지 못한다. 산의 기운은 돌 안에서부터 발출하는 것이다. 이에 청명할 때 산을 보면 그 창망하고 윤택한 기운이 자욱하게 피어올라 움직이려고 한다. 그러므로 산수를 그리는 데에는 기운을 우선으로 하는 것이다.[46]

기는 모든 만물이 생동하게 존재하는 근원적인 기운이다. 특히 산에 있는 돌 안에 내재된 기운은 이런 점을 가장 분명하게 보여준다. 동양예술사에서 '진기'라는 용어는 사용한 문장의 전후 문맥에 따라 다양하게 이해된다. 예를 들면 인간의 감정 표현과 관련된 차원에서 이해한다면 진기는 자연본성을 그대로 표출한 진실된 기운을 의미한다. 하지만 여기서 말하는 진기는 형이상학 차원에서 말하는 우주대자연의 생생불궁한 진정한 기운이란 의미다. 산의 기운은 돌 안에서 발출한다는 점에서 돌을 운근雲根이라 여기는 사유는 돌도 살아 움직이는 사물임을 의미한다. 특히 돌은 자연에 존재하는 사물 가운데 양기가 응축된 것을 대표하기 때문에 이 같은 돌을 그릴 때에는 돌에 깃든 참된 기운을 제대로 그려야 할 것이다. 그런데 이 같은 인식하에 창작에 임하는 것은 쉽지 않다는 것이다.

이상 논한 사유를 총제적으로 정리해본다면, 심종건이 다음과 같이 산수에서 '취세取勢'를 논한 것으로 대신할 수 있다.

천지의 일은 한 번은 열리고 한 번은 합하는 것에서 다하는 것이다. (소옹邵雍이 말하는) 원元 · 회會 · 운運 · 세世[47]에서부터 호흡하는 매우 짧은 순간에 이르는 것까지 열리고 합하지 않는 것이 없다(…) 필묵이 상생하는 것은 온전히 세에 달려 있는데, 세란 것은 '가고 오는 것[왕래

往來]'과 '순종하는 순리와 거역拒逆하는 역리〔순역順逆〕' 사이에 개합이 깃든 바이다(…) 천하의 사물은 본래 기가 모여서 이루어진 것이다. 즉 산수 같은 것은 봉우리가 겹쳐서 중복된 것부터 나무 하나 돌 하나에 이르기까지 기가 그 사이를 통하지 않는 것이 없다. 때문에 번잡하여도 어지럽지 않고 적지만 마르지 않으니, 합치면 서로 연결되고 그것을 나누어도 각기 스스로 형을 이룬다. 만물은 하나의 형상이 아니고, 만 가지 변화는 하나의 모양새가 아니다. 총체적으로 말하면 기를 통합함으로써 그 활발발하게 움직이는 정취를 드러내는 것이니, 이것이 곧 이른바 세이다. (사혁謝赫이) 육법六法을 논하는 것에 맨 먼저 기운생동을 말한 것도 대개 이런 것을 가리킨다.[48]

'한 번은 열리고 한 번은 합하는 것'이란 일음일양하는 자연의 운동성과 작용에 대한 구체적인 표현이다. 왕래와 순역도 일음일양의 구체적인 표현에 해당한다. 이 같은 일음일양의 작용과 운동성은 그 어떤 순간에도 그침이 없다는 것이 동양의 우주론이고 자연관이다. 그것이 운필과 관련된 예술적 차원에서는 세를 표현하는 것으로 나타난다. 동양예술에서는 이처럼 천지 사이에 가득 찬 기운에 의해 형성된 산수를 비롯하여 자연에 존재하는 각기 다른 형상을 가진 사물들을 그릴 때에는 형세 표현에 무엇보다도 유의해야 한다. 즉 한 사물의 근간을 이루는 기가 서로 어떻게 관계 맺고 작용을 하면서 하나의 생명체를 이루는가를 제대로 이해하고 창작에 임할 것을 요구한다.

이 같은 사유와 발언은 왜 동양회화에서 기운생동을 가장 강조하는지를 단적으로 보여주는 것인데, 아울러 앞서 거론한 '활'을 통해 자연과 사물을 이해하는 것과 동일한 것에 속한다. 우주론 차원의 기론을 통해 형세 표현을 요구하는 논리는 동양의 예술가에게 단순히 기교적으로 사물의 형상을 닮게 그리는 형사 차원의 예술에 머물러서는 안 되고 조물

주와 동일한 경지에서 예술창작에 임해야 한다는 것을 요구하는 사유로 이어진다. 화가가 이런 철학과 미학을 작품에 제대로 담아 표현했을 때 그것을 '진화眞畵'라고 규정하기도 하는데, 서예에서도 이런 사유는 동일하게 적용된다.

이상 다양한 예를 통해 보았듯이 이광사가 강조하는 '생활'은 『주역』에서 말한 한 번의 그침이 없는 일음일양의 변화성과 운동성이다. 혹은 노장이 도론을 통해 말한 대자연의 무한한 변화 그 자체로서, 어떤 것을 막론하고 자연에 존재하는 생물과 무생물을 가릴 것 없이 모든 존재에 깃들인 기氣적 요소의 활발발한 생명성과 기운, 운동, 변화라는 의미도 지닌다. 법도 측면에서 말하면 어떤 고정된 법으로 규정할 수 없는 '법이 없는 법'의 근간이 된다. 마음 표현으로 말한다면 그것은 각각의 개인이 그 어떤 것으로도 제약받거나 강제되지 않는 진정성 토로가 된다. 운필과 관련된 기교적 측면에서 말하면, 작가의 정신과 힘이 어느 한 곳이라도 깃들어지지 않은 것이 없고 기운이 결여되지 않은 상태를 요구하는 일필휘지가 된다. 이런 '생활'을 강조하는 사유는 창작에 임하는 예술가에게 현장성과 주체성을 강조하는 것으로, 이후 조선조 후기 다산 정약용 등이 강조한 조선풍을 담아낼 것을 요구하는 문예정신에 있어서 서예차원의 발언으로 이어진다. 이광사가 특히 운필과 관련하여 추전법이나 만호제력을 통해 '생활'을 강조하는 것이 갖는 한국서예사적 의미다.

이광사는 이상 말한 운필법과 관련된 구체적인 예증으로 왕희지의 필첩을 예로 들 수 있다고 한다. 그런데 이런 이광사의 발언은 김정희에 의해 비판의 대상이 된다. 왜냐하면 이광사가 언급한 왕희지 필첩이 진본이 아니기 때문이다. 김정희는 진본이 아닌 경우 작가가 표현하고자 하는 참된 서예세계를 알 수 없고, 따라서 이런 문제점을 생각한다면 이같은 진본이 아닌 것보다 그 진본에 맞게 창작에 임한 이른바 당송대의 서풍을 따르는 것이 옳다는 것을 강조한다. 김정희의 이런 비판은 일리

가 있지만 여기서는 왕희지 필첩이 진본이냐 아니냐 하는 것과 관련된 의의를 논하지 않고 다만 이광사가 왕희지 필첩과 관련된 이른바 위진서풍을 존중했다는 사유만을 확인하고자 한다.

위진 서풍을 존중한다는 것은 상대적으로 위진 이후 당·송·명 시대의 서풍을 비판적으로 바라본다는 시각이 담겨 있다. 이광사는 이런 점에서 '만호제력萬毫齊力'의 운필법을 통해 당시 행해지는 창작 경향을 비판하였다.

옛 사람들의 필법은 전예篆隸로부터 모두 필관筆管을 곧게 세우고 호毫를 펴서 글씨를 써서, '모든 붓털이 가지런히 힘을 쓰게 하여〔만호제력萬毫齊力〕' 한 획 안에 위와 아래, 안과 밖이 다르지 않게 하였다. 송宋·명明에 이르러서도 비록 굳세고 약하며, 날카롭고 둔한 차이는 있으나 운필運筆은 대개 모두 그렇게 하였다. 우리나라에서는 고려 말 이래로 모두 필관筆管을 비스듬히 눕혀서 잡고 편봉偏鋒으로 글씨를 썼으니 획의 위와 왼쪽은 호의 끝이 지나가서 먹색이 진하고 윤기가 있으나 아래쪽과 오른쪽은 호의 허리 부분이 지나가서 먹색이 묽고 깔끄러워 획이 모두 반신불수半身不隨가 되어 완전하지 못하다. 이미 붓털을 뭉쳐 구부정하게 하고 또 손이 붓보다 앞서 나가면서 붓을 끌어당기니 획이 마침내 둔하고 느슨하여 힘이 없게 된다. 우리나라에 훌륭한 서예가 끊기어 드물게 된 것은 모두 이와 관련이 있다. 비록 타고난 재주가 뛰어난 사람이라도 이러한 습속에 젖어 물들고 여기에 얽매여 타고난 재주를 잃어버리고 스스로 비루한 시속을 따라가 이를 뛰어넘을 수 없었다. 이 때문에 옛 법첩法帖을 임서臨書하면서도 더욱 닮지를 못하고 다만 그 글자만 옮겨 쓸 따름이니 심히 애석하다.[49]

글자만 옮겨 쓴다는 것은 이른바 이광사가 그렇게 비판하는 '글씨 장

인〔서장書匠〕'도 못 된다는 것이다. 필관을 비스듬히 잡고 편봉偏鋒으로 글씨를 쓰는 것에 대한 비판으로 제기된 '모든 붓털이 가지런히 힘을 쓰게 한다〔만호제력萬毫齊力〕'는 운필법의 장점은 획 안에 위와 아래, 안과 밖에 다름이 없는 것이다.

이광사는 주판알 같은 틀에 박힌 형식미를 강력하게 배척했다. 이광사가 만호제력을 강조한 것은 이런 운필법을 통한 획의 활발발한 생명성을 표현하기 위해서이다. '제력齊力'은 철학적 측면에서 규명하면, 『주역』 「건괘」에서 말하는 천지자연 운행이 한 번도 쉬지 않는 강력한 힘을 의미하는 이른바 양강의 미를 상징하는 '강건함〔건健〕'을 들 수 있다. 하나의 획이 일음일양의 이치를 담고 있다면 활발발하면서 생명력이 있는 획은 강건함〔건健〕이 필수적이다. 이에 이광사는 이런 운필법을 제대로 알고 있느냐의 여부는 결국 훌륭한 서예가가 되느냐의 가능성 여부와 관련이 있다고 결론을 내린다.

붓을 잡을 때는 필관筆管을 반드시 바르게 세워야 한다. 비록 획의 끝이나 굽히는 곳이라 할지라도 조금도 기울어지게 잡아서는 안 된다. 매번 획을 긋기 시작할 때는 반드시 호를 펴서 붓을 대어 마치 날카로운 칼로 가로로 자른 것 같게 하여 필획으로 하여금 조금도 군더더기가 없게 하여야 한다. 붓을 단단히 다져 필봉이 종이를 뚫고자 하고, 붓을 움직이되 붓이 앞서고 손이 뒤따른다는 생각으로 써나가 손이 붓 뒤를 따르게 하여야 한다. 마음을 오로지 하여 붓을 밀고 나가 획의 안과 밖, 위와 아래에 호가 균일하게 지나가게 함으로써 강약과 농담의 차이가 없게 하여야 한다. 이를 두고 '온 몸의 힘을 다하여 붓 끝에 넣는다'라고 하는 것이다. 이와 같이 획을 운필하면 획의 양쪽이 윤기와 삽기를 겸하여, 온후하고 예스러우며 질박한 모양이 획의 표면에 넘친다. 만약 요즘 사람처럼 호를 눕히고 편획偏劃으로 붓을 끌며 직선으로 그

으면 획의 양 곁이 단지 평활平滑하기만 한 병통이 있어 전혀 예스러움
이 없게 된다.[50]

이광사가 운필법에서 가장 강조하는 것은 필관을 바르게 세우고 호를
편다는 것이다. 이광사가 호를 펴라고 한 것에 대해서는 김정희가 매우
비판했는데, 이광사는 이 같은 실제적인 운필법보다 일단 먼저 강조하는
것은 이른바 '의재필선意在筆先'의 사유에 입각하여 필관을 바르게 세운
다음 그런 상태를 계속 유지하면서 계속 밀고 나아가야 한다는 것이다.
의재필선은 작업 이전에 어떤 글자를 어떤 형상을 어떻게 쓸 것인가를
미리 마음속으로 다 예상하는 것인데, 이처럼 의재필선이 갖추어진 상태
가 되어야 계속 밀고 나아가는 획을 그치지 않고 힘차게 그을 수 있다.
조금도 군더더기가 없게 그으라는 것은 바로 이런 점과 관련이 있다.
이처럼 만호제력을 통해 밀고 나아가면 기본적으로 어느 획이나 동일하
게 힘이 고루 들어가는 획을 그을 수 있다.

이에 이광사는 이런 획이 갖는 아름다움을 미학적 차원에서 의미를
부여했다. 즉 윤택한 맛이 나는 획〔윤윤潤潤〕과 깔끄러운 맛이 나는 획〔삽삽澁澁〕
및 온윤하고 두터운 맛이 나는 획과 예스럽고 질박한 맛이 나는 획이
종이 가득 표현될 수 있다는 것이 그것이다. 여기서 주목할 것은 윤택함
과 깔끄러움, 온윤하면서 두터운 것과 예스러우면서 질박한 것은 각각
서로 다른 이질적인 요소에 속한다. 문질론文質論을 적용하면, 인위적인
맛이 나는 윤택함과 온윤하고 두터운 것은 문文적 요소로 보아 하나로
묶일 수 있고, 자연스러운 맛이 나는 깔끄러움과 예스럽고 질박한 것은
질質적 요소로 보아 하나로 묶을 수 있다. 이렇게 두 가지 서로 다른 요
소가 잘 조화를 이루면 이른바 문과 질이 잘 조화를 이루는 것〔문질빈빈文
質彬彬〕이 가능해진다는 것이다.

이렇게 문질빈빈의 아름다움을 추구하지만 이광사가 실제 추구하고

자 하는 아름다움은 예스럽고 질박한 것에 더 비중을 두고 있다. 왜냐하면 예스럽고 질박한 것이 도에 맞는 글씨에 해당하기 때문이다.

> 근래 중국인들은 담묵과 갈필 쓰기를 좋아한다. 우리나라 사람들은 또 먹색이 진하고 질편하여 붓털이 약해지는 경우가 많은데, 모두 붓을 잘못 쓰는 것이다.[51]

이 말은 이광사의 서예인식에 관한 전모를 보여주는 말이다. 그가 왜 필관을 곧게 세우고 호를 펴는 만호제력을 강조하는지 보자. 그것은 바로 이광사가 서예를 통해 지향하는 미의식이 바로 창경, 경건 등과 관련된 양강지미이기 때문이다. 그리고 이 같은 양강지미 숭상은 음유지미를 담은 서풍인 송대 상의 서풍에 대한 비판으로 이어지며, 그런 상의 서풍은 결국 '연정기도'의 구체적인 예에 해당한다. 담묵과 갈필은 문인들이 서예에 사기士氣와 신사神似를 담아내는 상징적인 것에 속한다.

그렇다면 붓을 어떻게 써야 제대로 쓴 것에 해당할까? 서도란 무엇이어야 하는가에 대한 질문에 이광사는 특히 운필법을 문제 삼았다. 그것은 운필을 어떻게 하느냐에 따라 표현된 아름다움이 달라지기 때문이다. 이에 이광사는 일곱 가지 조목의 점과 획을 긋는 법, 일곱 가지 붓을 잡는 형태를 상세하게 논하며 그런 점을 통해 서예가 도에 들어갈 수 있다고 여겼다. 그런데 그것을 무엇으로 입증할 수 있는가 하는 점에서는 왕희지의 여러 필첩을 상세히 살펴보면 자신의 말이 근본이 있음을 알 수 있다고 한다. 이광사의 이런 발언을 통해 왕희지 수용을 엿볼 수 있다. 이에 실제 방법론으로는 '붓을 밀어서 펼쳐나가는〔추송신전推送伸展〕' 이른바 '추전推展'을 거론한다.[52] 이광사는 기본적으로 양강지미를 숭상하는데, 이를 담아낼 수 있는 운필법으로 추전을 거론한 것이다. 아울러 육종의 용필법을 통해 글자의 형태가 어떤 아름다움을 표현해야 하는지

실질적으로 거론하고 그것이 서도의 핵심임을 말한다.

> 또 여섯 가지 종류의 용필법이 있으니, 결구가 원필로 갖춘 것은 전서
> 篆書 같은 것, 시원스럽게 깨끗한 것은 장초章草 같은 것, 두려울 만큼
> 흉험한 것은 팔분八分 같은 것, 출입함이 그윽한 것은 비백飛白 같은
> 것, 우뚝이 서서 절개 있고 깨끗한 것은 학의 머리〔학두鶴頭〕같은 것,
> 종횡으로 기가 무성하고 빼어난 것은 '옛날 예서〔고예古隸〕'같은 것이
> 다. 그러나 마음가짐을 자상히 하여 매번 한 글자를 쓸 때마다 그 형태
> 를 나타내면 묘한 경지에 나아가게 될 것이니, 서예의 도는 이것으로
> 완성된다.[53]

이광사가 일곱 가지 조목의 점과 획을 긋는 법과 일곱 가지 붓을 잡
는 형태를 강조하고 육종의 용필법을 강조하는 사유는 결론적으로 글자
는 획법을 근본으로 삼으며 결구에서 완성된다는 것으로 귀결된다.

> 비록 획의를 터득하여도 결구가 거칠고 속되면 또한 일컬어지기 부족
> 하다. 그러므로 '이것은 글씨가 아니고 단지 점과 획을 획득하였을 뿐
> 이다'라고 말하는 것이다. 이는 집을 지을 때 재목의 훌륭함을 위주로
> 하는 것과 같으니, 비록 훌륭한 재목이 있어도 집의 구성이 천박하고
> 누추하면 또한 큰 집을 완성하지 못하는 것이다. 이 글에서 필법을 논
> 한 것에는 만세를 가르치는 요점이 고스란히 이 단락 속에 들어있으니,
> 이 이하는 모두 범론이다. 배우는 자가 이것을 깊이 명심하면 서도의
> 오묘한 경지를 깨달을 수 있을 것이다.[54]

참된 서도와 관련된 이런 발언에는 이른바 송대에 일어난 상의서풍이
지향하는 신사를 중시하는 경향에 대한 반성적 고찰이 담겨 있다. 이것

은 서예에서 획법과 결구가 갖는 자태의 짜임새와 아름다움은 결국 필의筆意도 중요하지만 수예手藝가 갖는 측면이 더욱 중요하다는 것을 강조한 것에 해당한다. 필법의 중요성을 강조하는 이광사의 이러한 말은 송대에 획의나 필의를 중시했던 신사神似차원의 상의尚意서풍의 연미함이나 화려함과 관련된 음유지미의 문제점을 지적한 것이다.

이광사는 이런 점에서 출발하여 송·원·명대 서예의 잘못된 점을 여러 가지 측면에서 지적하고 그것의 극복 방안을 두 가지 관점에서 접근하고 있다. 하나는 필의筆意를 중시하고 형사形似를 경시하는 풍조에 대한 비판이다. 이광사는 필의도 결국 형사에 대한 올바른 이해가 있을 때 가능해진다고 보았다. 이런 점에서 형사와 관련된 도구 운용, 조형, 기교 등과 같은 것에 대한 이해와 용필법 및 운필법이 필요하다고 강조한 것이다. 다른 하나는 조맹부趙孟頫·동기창董其昌 서예의 특징 중의 하나인 자획이 세대가 내려감에 따라 연미妍媚한 것으로 흐른 것에 대한 강력한 비판이다.[55] 이것은 연미妍媚함에 근간한 일종의 음유지미陰柔之美에 대한 비판인데, 그 대안으로 이광사는 만호제력萬毫齊力의 추전推展을 통한 강하고 굳센 획, 자연을 본받은 변화무쌍한 생동감있는 '활획活劃' 등을 통한 양강지미陽剛之美를 강조했다. 이 두 가지 점에 관한 일관된 사유는 '활活'이란 용어에 다 담겨 있다.

아울러 위의 발언에서 주목할 것은 '이것은 글씨가 아니고 단지 점과 획을 획득하였을 뿐이다'라고 진단하는 사유다. 이미 붓에 먹을 묻혀 글자 형태대로 붓을 놀리면 당연히 글씨가 나오게 된다. 하지만 글씨가 아니고 점과 획을 획득한 것에 불과하다는 것은 결국 운필을 통해 표현된 것이 어떤 아름다움과 원리를 담고 있어야 하는가 하는 질문으로 이어진다. 이런 점에 대해 이광사는 창경함을 드러내고 속기를 떨쳐버릴 것을 요구하며, 서법은 살아 움직이는 것을 귀하게 여긴다는 사유를 제시하면서 송원 이래의 음유지미 지향의 서풍을 비판한 것이다.[56]

이광사가 결구의 아름다움을 체용론體用論을 운용해 창경발속이 갖는 양강지미를 강조하고 음유지미를 배척하는 사유는 궁극적으로는 추전推展을 통한 운필법을 강조하는 것과 관련이 있다. 다양성과 살아있음은 바로 자연의 본질이다. 이런 점에 비해 부드럽고 아름다운 것은 인위의 꾸밈에 속하고 그 결과 살아 움직이는 자연의 다양성과 살아있음을 제대로 표현하지 못하게 된다.

물론 이광사가 송대 서풍에 속기가 있다고 진단한 것에 동의할 수 없는 부분도 있다. 왜냐하면 이광사가 비판하는 소식이나 황정경이 가장 금기시하는 것이 바로 속기이기 때문이다. 따라서 이광사가 비판하는 속기는 정신적 차원의 속기보다는 연미한 음유지미 서풍이 갖는 예스럽지 못하고 창경발속하지 못한 것으로 읽힌다. 그렇다면 전서와 예서는 어떤 점에서 창경발속하다고 할 수 있는가? 이런 점에 대해 이광사는 다음과 같이 말했다.

옛날의 전서와 예서는 한 획도 구불구불하지 않은 것이 없었고, 긴 획은 혹 10여 번 굽힌 것도 있다. 〈석고문〉, 〈예기비〉, 〈수선표비〉 등은 이러한 필의가 가장 잘 드러나니, 옛 사람들이 공연히 기괴하게 한 것이 아니다. 이와 같이 한 이후에야 먹물이 종이에 깊이 들어가 한 획도 대충 그냥 지나가지 않게 되고, 한 획도 뜻이 천박하지 않게 되어 의기가 횡출하며 변화가 무궁하게 되니, 이것은 반드시 알아야 할 중요한 이치다. 만일 그렇지 않다고 한다면 신우神禹, 사주史籒로부터 채옹蔡邕, 종요鍾繇와 같은 사람들에 이르기까지 모두 '도에 어긋나는 글씨'를 쓴 것이 된다. 만약 "저 필법〔길곡하게 쓰는 법을 말함〕은 전서와 예서에 해당되고, 해서와 초서에는 마땅하지 않다"라고 한다면 이것은 글씨 쓰는 데 두 가지 법도가 있다는 것이니, 글씨를 아는 말이 아니다.[57]

위기衛覬, 〈수선표비受禪表碑〉

조위曹魏 조비曹조가 황제라 칭하면서 세워진 것으로, 위기衛覬가 쓴 것이다.
전형적인 관방官方 예서체로 방정하고 기세가 장엄함을 지니고 있다고 평가한다.

이광사가 바람직한 획으로 제시한 '의기가 횡출하고 변화가 무궁한 것'은 앞서 거론한 "서법은 살아 움직이는 것을 귀하게 여기며, 살아 움직이면 정해진 모양이 없다"라는 말과 동일한 사유에 해당한다. 담아내야 할 가장 중요한 것으로 의기가 횡출하며 변화가 무궁한 것을 거론하는 것은 그만큼 획이 갖는 자연스러움과 생명력을 강조하는 것이다. 특히 글씨를 아느냐 모르느냐의 판단 기준으로 제시하는 오체五體 필법의 동일한 원리는 이광사가 제시하는 기본적인 사유다. 즉 길곡하게 쓰는 법이 전서와 예서에만 해당하는 것이 아니고 해서와 초서에도 적용된다는 것, 글씨를 쓰는 데 한 가지 도가 있는 것이지 크기에 따라 다름이 있는 것이 아니라는 것,[58] 오체라고 분류하지만 근본 원리인 도는 모두 같다는 것,[59] 글씨를 쓰는 것은 한 가지 도로서 오체의 체세가 만 가지로 달라도 그것을 쓰는 원리는 하나다[60]라는 사유 등이 그것이다.

이러한 발언은 성리학의 '이일분수理一分殊' 사유를 서예에 적용한 것 같다. 즉 글씨의 기본 원리는 이일理一 측면에 적용하고, 오체를 통해 드러난 체세는 분수 측면에 적용하여 이해한 것이라고 할 수 있다. 이상 이광사가 거론한 만호제력에 대해서 청대의 포세신包世臣이 말한 바가 있다.

> 북조 사람들의 글은 낙필이 험준하지만 결체는 장중하고 조화로우며, 행묵은 깔끄럽지만 세를 취함에는 호방하다. 만호제력함으로써 험준할 수 있고, 다섯 손가락을 모두 씀으로써 삽세를 얻을 수 있다.[61]

이상 포세신이 말한 북조 서풍의 호방함에 깃든 양강지미에 대한 언급을 이광사는 자신의 서론에 적용하면서 만호제력이 갖는 장점을 말하고 있다. 만호제력하면 험준險峻할 수 있다는 것은 연미한 미와는 거리가 멀다. 이광사도 아름다움을 숭상하면서 험하고 굳센 것에 힘쓰지 않는 필법을 비판하며 밀어 펼치는 방법을 취해야 험하고 굳센[험경險勁] 획을

그을 수 있다고 하였다. 또한 그런 획은 참다운 기운[진기眞氣]이 획 가운데에 쌓이게 되어 온화하고 윤기있는 먹빛이 저절로 획의 표면에 풍성하게 된다고 하였다.[62] 이광사가 진기眞氣가 적중積中할 수 있는 험경險勁한 풍격을 강조하는 것은 양강지미를 숭상하기 때문이다. 이광사는 획을 긋는 법과 관련지어 이런 점을 좀 더 구체적으로 다음과 같이 말했다.

> 무릇 획을 긋는 법은 획의 처음과 끝, 중간 부분 할 것 없이 오로지 균일하게 힘을 써서 밀고 나아가다가 바야흐로 힘을 써서 획이 끝나는 부분에 이르면 그칠 따름이니, 전서, 예서, 진해가 모두 법이 같다. 만약 획의 중간 부분에서는 힘을 쓰면서 처음과 끝부분을 가볍게 처리하거나, 처음과 끝부분에 힘을 쓰면서 중간 부분을 가볍게 처리하면 모두 뽑아 치켜든 획이 되어 정도가 아니다.[63]

이광사는 이처럼 획을 그을 때 시종일관 균일하게 힘을 써서 그을 것을 말하면서 이런 것이 만물을 창조하는 묘리에 맞는 것이라고 결론을 내린다.[64] 이런 점에서 이광사는 문인서풍에서 강조하는 신사神似 차원에서 접근할 수 있는 '필의筆意'만을 강조하지 않는다. 이광사는 '활' 혹은 '생동'이란 표현을 통한 서풍을 규정하면서 아울러 도구 차원에서 붓과 종이의 중요성 및 형사形似에 대한 기교 차원의 '숙熟'을 강조한다. 이런 견해는 서예란 상의尙意적 차원에만 머무르는 것이 아니라는 것을 의미한다.

> 무릇 글씨는 모름지기 뜻이 일어나야 하며 더불어 종이와 붓이 있어야 한다. 그러나 종이와 붓이 뜻에 맞으면 비록 처음에는 쓸 마음이 없다가도 다시 생각이 일어나 마음과 합치되면 쓰는 자가 있다. 만약 종이와 붓이 마음에 들지 않으며 비록 처음에는 글씨를 쓰려는 뜻이 있어도

한 두 자 써 내려가다 보면 문득 흥미가 없어져 대강 쓰게 되니, 종이와 붓의 공이 큰 비중을 차지한다.[65]

이광사가 필의筆意 자체도 종이나 붓에 의해 좌지우지될 수 있다고 한 것은 필의와 운필의 관계성을 강조한 것이다. 즉 기교를 제대로 담아 낼 수 있는 종이나 붓의 중요성을 강조한 것은 묵희墨戱 차원에서 행해지 는 서풍을 경계한 것으로 이해된다.

이런 점에서 이광사는 형사形似를 통한 필의筆意 체득을 강조하면서 "근세 사람들이 거칠고 간략한 것을 좋아하고 자세하고 치밀한 것을 싫 어하여 드디어 체본을 임서할 때 단지 그 필의만 터득하면 된다고 생각 한다"[66]는 사유를 비판하였다. 즉 형사를 소홀히 하면 필의도 체득할 수 없다는 것이다. 이것이 이광사가 『서결전편』은 물론 『서결후편』에서도 구태의연할 것 같은 용필법과 획을 긋는 방법에 대해 장황하게 설명하는 이유다.[67] 이광사는 특히 붓 선택에 대해 까다로웠는데, 이것도 이런 맥 락에서 이해할 수 있다.

나는 평생 중국 붓이 아니면 글씨를 쓰지 않았다(…) 내가 이곳으로 귀양 와서부터 또한 중국 붓을 구하기 어려워 항상 망가지고 털이 빠진 우리나라 붓을 사용하니 어찌 나의 재능을 다 발휘할 수 있겠는가? 따 라서 보는 사람들은 마땅히 용서해야 할 것이다.[68]

이것은 자신의 재능과 기교를 생동감 있고 힘이 있게 정확하게 담아 낼 수 있는 도구의 중요성을 말한 것이다. 아울러 제대로 된 도구가 아 닌 것으로 써진 글씨를 보는 사람에게 양해를 구하고 있다. 이광사의 치열한 프로 작가의 정신을 엿볼 수 있는 글이다. 여기서 이광사가 우리 나라 붓이 문제가 있다고 하는 언급을 이상과 같은 차원에서 이해하지

않으면 일종의 문화적 사대주의로 폄하하는 잘못을 저지르게 된다. 종이와 붓의 중요성을 강조하는 사유는 글씨 쓰기를 배우기에 앞서 먼저 붓을 잡는 법을 배워야 한다는 주장으로도 이어진다.[69]

이광사의 이 같은 언급은 서예는 더 이상 소식이나 미불 또는 예찬이 말하는 상의尙意에 바탕을 둔 일종의 여기餘技적 차원, 오락적 차원의 예술이 아니라 형사 습득을 통한 필의筆意 체득의 서예, 작가의 기교와 조형성을 통한 서예를 말하는 것이다. 즉 지금 살아 있는 이 시점에서 내가 체득하고 느낀 정감을 진솔하게 표현하라는 예술정신에 입각한 '활물'로서의 서예인식에서 출발하여 실질적인 수예手藝 차원에서의 프로 서예가가 되어야 함을 강조하는 것이다.

5
−
나오는 말

이상 이광사가 강조하는 '생활'에 담긴 철학과 미학을 다양한 관점에서 이해해 보았다. 태극음양론을 적용하면 음양에, 이기론을 적용하면 기에, 성정론에 적용하면 정에, 고금론에 적용하면 금에, 인위성과 자연성에 적용하면 자연성에, 온유돈후함과 광기어린 것에 적용하면 광기어린 것에, 법고와 창신에 적용하면 창신에, 이성과 감성에 적용하면 감성 측면에 적용하여 이해할 수 있다. 이런 점에서 붓을 어떻게 놀렸을 때 이같이 살아 움직이고 활발발한 생동감과 기운을 표현할 수 있을 것인가 하는 것에 대해 이광사는 만호제력과 추전의 운필법을 강조하면서 도구

성으로서 붓의 중요성도 강조했다.

아울러 석도가 제기한 '생활'과 운묵과 관련된 사유를 이광사와 김정희의 서예이론에 어떻게 적용하여 이해할 수 있을 것인지를 알아보았다. 이광사는 주로 운필법과 관련된 '생활' 측면에 초점을 맞추어서 자신의 서론을 전개하였는데, 김정희는 이런 이광사의 견해에 대해 운묵의 중요성을 동시에 강조하면서 이광사 서론의 편협성을 지적하였다.

> 원교圓嶠의 『필결筆訣』에서 말하기를 "우리나라는 고려 말엽 이래로 다 붓을 눕혀〔언필偃筆〕 글을 썼다. 그래서 획의 위와 왼편은 호毫 끝이 닿기 때문에 먹이 짙고 매끄럽다. 아래와 오른편은 호의 허리부분이 지나가기 때문에 먹이 묽고 깔끄럽다. 이에 획은 다 '어느 한 쪽에 치우치면서 윤택한 맛이 없이 마른 듯〔편고偏枯〕'하여 완전하지 못하다"라고 하였다. 이 설說은 하나의 가로획〔횡획橫畫〕을 사분한 것으로, 세세하게 쪼개고 미세한 것까지 분석한 것 같으나 가장 말이 되지 않는다. 원교의 말을 따른다면 위에는 단지 왼편만 있고 오른편은 없고, 아래에는 단지 오른편만 있고 왼편은 없단 말인가? 호 끝이 닿는 것은 아래에 미치지 못하고 호 중심이 지나가는 것은 위에는 미치지 못한다는 것인가? 횡획이 이미 이와 같다면 세로획〔수획竪畫〕은 또 어떻다는 건가. 진한 것과 옅은 것〔농담濃淡〕과 매끄러움과 깔끄러움〔활삽滑澁〕, 이것은 먹 쓰는 법에 있기에 용필用筆을 눕히는 것〔언偃〕과 세우는 것〔직直〕을 탓해서는 안 된다. 서가에는 필법이 있고 또 묵법墨法이 있는데 이 『필결』 속에 묵법을 반영한 것은 하나도 없다. 대개 필법만 들어 논한다면 이미 이것이 편고偏枯한 것이다. 또한 필법을 논하면서 먹과 필을 나누지 않고 뒤섞어 말하여 구별한 바가 없다면 어느 것이 옳은 묵이며 어느 것이 옳은 필인지를 모르는 것이니, 이것이 말이 된다 할 수 있겠는가.[70]

김정희는 이광사가 운묵이 갖는 올바른 의미를 제대로 알지 못하고 획을 긋는 것과 관련된 운필 측면만을 강조하는 것을 '편고'라는 용어를 통해 문제 삼았다. 즉 이광사가 말한 용어를 통해 이광사 서예이론을 문제 삼는 이른바 '이이제이以夷制夷' 방식을 운용했다. 그런데 이광사가 운묵의 중요성을 알지 못한 상태에서 운필의 중요성을 강조한 것은 아니라고 본다. 이른바 소박한 변증법 차원에서 볼 때, 이광사는 기존의 언필偃筆을 통한 힘없는 서풍[=정正]이 이 같은 운필법을 제대로 모른 상태에서 행해진 서풍의 문제점을 극복하는 방안의 하나로 '생활' 차원의 운필법[=반反]을 강조한 것으로 이해해야 할 것이다. 즉 운필법[=반反]만 지나치게 강조하면 발생할 수 있는 문제점이 있을 수 있고, 이에 김정희처럼 운필법도 중요하지만 운묵법도 동시에 중요하다는 사유[=合]가 자연스럽게 제기될 수 있다. 아마 이광사가 만약 운묵의 중요성만을 강조했다면 김정희가 운필도 중요하다는 것을 아울러 강조했을 것이라고 짐작할 수 있다.

이광사가 이처럼 운필법과 도구성을 문제 삼고 궁극적으로는 도에 맞는 글씨, 서도가 담긴 글씨를 강조하는 것에는 서예란 무엇인가에 대한 진정한 고민이 담겨 있다. 이러한 점은 설사 서성書聖으로 일컬어지는 왕희지라도 이 조건에 맞지 않으면 취하지 않겠다는 주체적 서예정신으로 나타났다. 이런 점은 연정기도緣情棄道 비판에 담긴 사유를 중심으로 한 서예비평정신에서 보다 구체적으로 나타났다.

제 17 장

창암蒼巖 이삼만李三晩:
광견狂狷서풍 지향과 행운유수체行雲流水體

1

들어가는 말

강유위康有爲(1858~1927)는 『광예주쌍즙廣藝舟雙楫』에서 다음과 같이 말한 적이 있다.

> 문자가 변화하는 것은 모두 자연에 의한 것이지 인간이 만든 것은 아니다. 남과 북의 땅이 떨어져 있으면 음音이 다르고, 고와 금이 시간상으로 떨어져 있으면 음도 다르다. 어느 때이건 변하지 않음이 없고 어느 땅이건 변하지 않음이 없으니 이것은 천리가 그러한 것이다.[1]

> 전傳에서 말하기를, 인간의 마음이 같지 않은 것은 그 얼굴이 그러한 것과 같다. 산천의 형태도 또한 그러한 점이 있고(…) 대저 서예의 경우도 또한 그러한 것이 있다.[2]

이상은 강유위가 변화의 원리에 입각하면서 왜 남첩북비론南帖北碑論을 주장하는지에 대한 근거로 제시한 것 중의 하나이다. 강유위의 이런 견해는 종족, 시대, 자연환경, 생활현상, 풍속 등에 의하여 어느 지역의 정신적 활동이나 예술작품이 결정될 수 있다는 이폴리트 아돌프 텐 (Hippolyte Adolphe Taine, 1828~1893)이 말한 지리적 결정론[3]에 얽매인 사유란 점에서 한계가 없을 수 없다. 하지만 우리가 중국이나 일본과 사는 곳이 다르고 민족이 다르기에 그것들과 차별성을 갖는 한국의 서예정신, 한국서예의 정체성을 밝힘에는 일정 정도 취할 만한 점이 있다.

한국미의 특징에 대해서는 보는 입장에 따라, 또 어떤 작품을 중심으

로 보느냐에 따라 다양한 견해가 있다.[4] 우리 민족은 참으로 뛰어난 손기술, 손재주를 가진 민족이다. 단단한 화강암을 마치 진흙을 주무르는 듯한, 뛰어난 기교를 통하여 정제미整齊美와 균제미均齊美를 자랑하는 석굴암의 본존불本尊佛이나 반가사유상半跏思惟像 및 더 이상 맑을 수 없는 순수함을 자랑하는 청자와 백자 등 수없이 많은 작품에서 다양한 한국미를 확인할 수 있다. 그러나 이런 정제미와 균제미 혹은 유가적 차원의 천리天理나 온유돈후溫柔敦厚한 중화미中和美를 담고자 한 예술정신은 전 세계적으로 어느 나라에서든 모두 추구하는 보편적인 측면이 있다. 이런 점보다 타자와 구별되는 우리 민족의 미적 정체성 혹은 특징을 말할 때 자연미, 비균제성과 자연 순응성, 어리석은 듯한 따뜻함, 소박미와 함께 기교적인 측면에서는 무기교의 기교 등을 거론하는 것에 주목할 필요가 있다. 이런 점은 대교약졸大巧若拙 및 나만의 진정성眞情性과 창신적創新的 예술정신을 펼쳐낼 것을 말하는 도법자연道法自然의 도가 사상과 매우 밀접한 관련이 있다. 이런 점에 주목하고자 한다.

앞서 말한 것을 중국서예사에 적용하여 말한다면, 전자는 유가적 중화미를 가장 잘 실현했기에 서성書聖으로 추앙 받으면서 연미妍媚함과 세련됨의 극치를 추구한 왕희지王羲之(307~365)를 중심으로 한 서예를 들 수 있다면, 후자는 본색本色을 드러내고 법천귀진法天貴眞의 사유에 입각하면서 졸박미를 담아내고자 한 노장사상의 세례를 받은 부산傅山(1607~1684) 등과 같은 서예가를 들 수 있다.

역대 한국에서 서론은 그다지 많지 않다. 특히 철학과 관련지어 이해할 때 그 범위는 더욱 좁아진다. 철학적 측면에서의 유명한 서론으로는 이서의『필결筆訣』과 이광사의『서결書訣』그리고 김정희의 서론 등이 있다. 이런 자료는 크게 보면 일종의 문인 서예에 관한 다양한 견해와 서예란 무엇인가에 대해 형이상학적 접근이 담겨 있다. 하지만 이광사 서론을 제외하면 앞서 거론한 후자와 관련된 한국미의 특징을 보여주는

것과는 일정 정도의 거리가 있다. 이에 서론書論 가운데 이삼만이 『서결書訣』에서 펼친 서론에 주목하고자 한다.

2

이광사 서풍 숭상과 광견서풍

노장사상은 송대 이후 문인사대부들이 서화예술창작에 임하면서부터 예술의 내용과 형식 측면에서 많은 영향을 끼친다. 노장미학은 기본적으로 '도법자연道法自然' 사유를 기반으로 한다. 작가의 진실성과 자유로운 심령을 인위적으로 안배하는 것을 배척하고 법고 차원에서 벗어나 창신을 추구할 것을 요구하기에 대교약졸大巧若拙, 득의망상得意忘象, 무위자연성과 우연성을 강조하면서 무의無意, 무법無法, 무기교無技巧 등에 입각한 예술창작을 요구한다. 이런 사유는 광狂, 기奇, 괴怪[5] 등을 추구하는 것으로 나타나고, 유가의 중화미학이 추구하는 우아함보다는 추하고 졸박함 및 일기逸氣가 담긴 것을 아름답게 여긴다.

이삼만은 여러 곳에서 자신의 서예이론을 전개하는데, 창암蒼巖이란 그의 호[6]에 담긴 의미나 그가 서예에서 추구한 미의식은[7] 서론에 노장사상 사유가 진하게 깔려 있는 것으로 나타났다. 아울러 실질적인 작품에도 그런 맛을 담고 있다. 특히 왕필王弼의 『노자주老子注』를 많이 읽고 그것을 체화體化한 듯한 흔적이[8] 보이는 이삼만의 서론書論에는 그가 노장사상을 미학적으로 운용한 사유가 담겨 있음에 주목해야 한다.

조선조 서예사를 볼 때 광기를 보인 인물들이 있다. 조선시대에 초

아계鵝溪 이산해李山海, 초서
이산해 초서의 광기를 잘 표현하고 있다.

회소懷素, 〈자서첩自敍帖〉
종이를 살 수 없어 항상 파초의 잎에 글씨를 쓰고 부족할 때에는 나무판을 사용하여 서예를
연마했다는 회소가 쓴 대표적인 광초 작품이다. 대자로 써진 글자는 '대戴'자를 쓴 것이다. 황
정견黃庭堅은 "회소 초서는 만년에 장욱張旭보다 덜하지 않았다. 대개 장욱은 살짐에 묘했고,
회소는 마름에 묘하여 이 두 사람은 한 시대 초서의 으뜸이다"라고 평했다.

서가 가장 성행했던 16세기에는 양사언楊士彦(1517~1584), 황기로黃耆老(1521~1575?), 이산해李山海(1539~1609) 등은 장욱張旭과 회소懷素에 비견되기도 하였다.[9] 하지만 조선조는 퇴계 이황李滉이 명대 초서의 대가인 장필張弼(=장여필張與弼. 호는 동해東海)을 비판하는 등[10] 전반적으로 주자학朱子學이 득세하는 관계로 진정한 광기를 보인 서예가는 거의 없다고 해도 과언이 아니다.

특히 조선조에서는 명대 왕탁王鐸(1592~1652)도 실절失節했다는 점에서 심하게 비판당했다. 숙종이 소장하고 있던 명 선종宣宗의 〈수묵도水墨圖〉 끝에 그려진 왕탁의 그림을 보고 성해응成海應이 "왕탁王鐸은 오랑캐에 절의를 잃어 그 사람은 말할 것이 못되는 자인데, 어찌 서화를 더럽힌다는 말인가"[11]라는 것은 그것을 대표한다. 이런 상황에서 이삼만은 광견미학적 서예세계를 펼쳐 한국서예사에서 독특한 위상을 확보하였다. 여기서 광견이란 용어는 중화와 중용을 중심으로 했을 때 대척점에 있는 용어로 사용

왕탁王鐸, 〈자작오율自作五律〉
왕탁 서풍의 특징인 방원方圓이 곡절하고 억양이 돈좌頓挫하며 전변하는 필획을 보여준다.

한 것인데, 이삼만의 서예는 광자적 경향을 보이고 견자적 경향은 보이지 않는다. 본 책에서 이삼만 서예세계를 분석하는 데 광견이란 용어를 편의상 사용하지만 기본적으로는 광기에 초점이 맞추어져 있음을 먼저 밝힌다.

원교圓嶠 이광사李匡師를 숭상한 이삼만은 '서예학습에서의 광狂'을 강조하였다.

> 스스로 만족하지 말고 더욱 미치도록 하고 더욱 독실하게 하라. 산은 험하고 울창하니 가히 더불어 묏부리의 형세가 서로 겨루는 듯하고, 다른 사람의 옳고 그름을 따지지 않는 사람은 다 호걸이니라.[12]

이삼만이 말하는 서예학습에서의 광을 서예창작에 나타난 광기와 연결지어 이해하는 것은 일정 정도 문제가 있다. 하지만 표현 방식에 담겨 있는 이삼만의 심층 사유를 이해하는 것에는 도움을 준다. 중화미학을 견지하는 유학자들은 서예학습을 말하더라도 '독실篤實' 혹은 진적력구眞積力久와 같은 표현을 쓰지[13] '광狂'자를 쓰지 않는다. '광狂'이나 '산험山險'에서의 '험', '옥세쟁형獄勢爭衡'에서의 '쟁', 호걸풍의 '불고인지시비不顧人之是非' 등에서 말하는 험절險絶한 서예는 양강陽剛의 미를 강조하는 사유로서 택선고집擇善固執의 중용과 온유돈후溫柔敦厚한 중화미학과는 거리가 멀다. 이삼만은 원교 이광사를 매우 높이 평가하면서 자신도 그 길을 밟고자 하였다.

> '바다를 발로 차고 파도를 일으키고, 산을 들어 옮겨 그 봉우리를 부순다[축해이산蹴海移山, 번도파악飜濤破嶽]'는 것과 채옹蔡邕의 골기에 통달함과 종요鍾繇의 무리를 뛰어넘는 기이함이 많은 것이여. 개어오는 하늘에선 눈이 소나무 위에 떨어지고 바위틈에선 구름이 출몰하니 유유히

마음 내키는 대로 살리라. 하늘의 이치는 흘러가고 밝은 달은 스스로 와서 사람들을 비추며 만물은 나타났다가 정화되어 사라지나니, 흰 구름 또한 가히 나그네에게 줄만한 것이라. 이 〈구풍첩〉은 원교 선배님의 글씨라. 자획이 튼튼하고 크며 기상이 웅장하고 빼어나 한 번 보고도 가히 옛사람의 풍미를 생각하게 한다. 내가 감히 함께 나란히 하지 못할 것이나 비슷하게 몇 줄의 글씨를 써서 부족하나마 그 뒤를 잇고자 할 따름이다.[14]

"바다를 발로 차고 산을 들어 옮기며, 파도를 일으키고 그 봉우리를 부순다"라는 것은 이사진李嗣眞이 『서후품書後品』에서 왕헌지王獻之의 글씨를 보고 칭찬한 말이다.[15] 유가의 중화미학 입장에서는 중국서예사에서 이단異端의 싹, 좀 더 구체적으로 말하면 기이함을 숭상하는 출발점을 제공한 서예가로는 왕헌지를 든다. 황정견黃庭堅은 왕헌지는 도가道家의 '장주莊周(=莊子)'의 풍모가 있다고 보는데,[16] 항목項穆은 『서법아언書法雅言』「정기正奇」에서 기이함을 숭상하는 풍조는 왕헌지가 열었다고 보았다.[17] 중화미학 사유에서 서예미학을 전개한 조선조 이서李漵는 『필결筆訣』에서 이단의 싹은 왕헌지에서부터 시작되었다고 하였다.[18] '이왕二王'으로 일컬어지면서 왕희지와 더불어 높임을 받는 왕헌지는 의도하지는 않았지만 유가의 중화미학을 근간으로 하여 평가할 때 중국서예사에서 광견미학의 시조가 된 셈이다. 하지만 이삼만은 이런 왕헌지를 칭찬한 글을 채록하여 자신이 지향하는 서예정신을 피력했다. 글을 채록하는 행위에는 단순히 채록한다는 차원을 넘어 자신이 지향하는 서예정신이 담겨 있다고 본다. 그가 채록採錄한 채옹의 '골기통달骨氣洞達'과 종요의 '절륜다기絕倫多奇', 이광사의 '자획건위字劃建偉'와 '기상웅일氣象雄逸'을 높이고 무위자연 태도로 순자연順自然의 삶을 산 자세에는 '일정 정도' 광견미학적 서풍 경향이 담겨 있다.

창암蒼巖 이삼만李三晚, 〈축해이산蹴海移山〉
"蹴海移山, 鰍濤破嶽"은 당대 이사진李嗣眞이 쓴 〈서후품書後品〉에 나오는
말〔如丹穴風舞, 淸泉龍躍, 倏忽變化, 莫知所自, 或蹴海移山, 翻濤簸嶽〕로서, 왕
헌지王獻之의 초서에 대해 품평한 말이다. 이삼만의 우졸愚拙하면서 광기어린
서풍을 잘 보여주는 작품이다. '도'자의 삼수변은 쓰나미를 몰고 오는 듯한
거대한 파도를 연상시킨다. 이삼만은 '翻濤簸嶽'을 '鰍濤破嶽'으로 썼다.

이광사 이외에 골기가 빼어나서 또한 진晉나라 사람들이 거기에 따라갈 수 없다고 채옹蔡邕을 극찬하는[19] 이삼만은 채옹의 '서는 자연에서 시작되었다〔서조어자연書肇於自然〕'라는 설을 자신의 서예정신 근간으로 삼았다.

> 글씨는 자연에서 비롯되었으니, 음양이 생겨나고 형과 세와 기가 실리니, 필이 오직 유연하면〔연軟〕기이함과 괴상함이 나타난다. 엄하면서 빠르며, 느리면서 껄끄럽게 운필하는 두 가지 오묘한 이치를 터득하면 서법은 끝난다.[20]

광견미학의 전통에서 볼 때 채옹의 학설에서 주목할 것은 '기괴'를 말하고 있다는 점이다. 여기서 '연軟'이란 단순히 유연하다는 의미만 아니라 주어진 상황성에 따라 붓을 운용하는 것, 즉 자연에 순응하는 무위자연적인 붓놀림을 의미한다. 기이함을 특히 강조하는 이삼만은 그것을 필력과 관계지었다.

> 필력을 얻지 못하면 완력이 극히 약해져서 글자를 구성해 나아가는 것이 약하고 가벼우며, 필력이 강하면 기이함이 생겨나고 마음먹은 대로 붓이 움직여지니 결구 또한 따라서 이루어진다. 글씨를 배우는 자는 반드시 팔법八法을 기필하여 그 이로움과 해로움을 알고 그 역량을 얻어야만 한다.[21]

필력을 강조하는 광견미학적 서풍과 밀접한 관련이 있는 말은 '의소종意所從'이다. 그것은 무위자연적인 붓놀림을 의미한다. 여기서 '의소종意所從'은 '수의소종隨意所從'으로 보면 된다. '의소종意所從'을 다른 식으로 말하면 다음과 같은 것을 의미한다.

세가 가는 것을 막아서는 안 되고, 세가 오는 것을 그쳐서도 안 된다. '세가 갈 곳에는 가게 하고 올 것에는 오게 하는 것을 법도에 맞다'라고 한다.[22]

앞서 본 바와 같이 '세거불가알勢去不可遏'과 '세래불가지勢來不可止'는 채옹의 「구세九勢」에 나오는 말로서, 이삼만은 그것을 좀 더 구체적으로 풀이하고 있다. "세가 갈 곳에는 가게 하고 올 것에는 오게 하는 것"이란 일종의 상황에 따른 시중時中적 붓놀림인데, 유가적 시중과 도가적 시중은 의미하는 바가 다르다. 유가적 시중은 항상 도道와 의義라는 윤리론적 차원, 경經에 합당한 시중이다. 따라서 그것은 '택선고집'하는 이후에 '종심소욕불유구從心所欲不踰矩'라는 식의 시중이다. 도가의 시중은 말 그대로 상황에 따라 가변성을 그대로 받아들이는 도법자연道法自然의 무위자연적 시중이다. 그것은 무법無法의 강조로 이어진다. 그렇다고 이삼만은 유법을 무시한 것은 아니고 유법有法의 극치에서의 무법이어야 함을 말한다. 그 무법에는 숙熟 이후의 무위자연적 기교 운용이 담겨 있다. 이러한 이삼만의 서예정신은 노장老莊의 미추불분美醜不分의 우愚의 철학과 그 우의 철학에 근간한 졸박미拙樸美를 추구하는 정신으로 나타난다.

어리석은 듯 하고 졸박한 것이 묘한 것이니 지혜의 힘[지력智力]이 이미 넉넉하면 어찌 남에게 인위적인 솜씨[시위施爲]를 자랑하겠는가? 매번 조심성 있고 졸박한 뜻으로써 밖으로 능하지 못함을 보이지만 안으로는 그 맛을 간직한다. 위태로운 것 같다가 다시 안정되고, 끊어지는 것 같다가 다시 연결되며, 뜻은 항상 남음이 있으나 표현을 항상 미진하게 하면 참으로 어리석은 것이 아니다. 큰 지혜는 어리석은 듯하고, 대담한 것은 졸박한 듯하며, 또 세가 앙등하면서도 형태가 모자란 것 같은 것을 지극하다고 하니, 끝내는 큰 그릇이 되리라.[23]

기세의 변화무쌍함을 담고 있는 위危, 단斷, 대담大膽, 세勢의 앙등 및 졸과 박은 일종의 심미추審美醜와 관련이 있는 것으로, 모두 우아미優雅美와 균제미均齊美, 정제미整齊美를 담아내고자 하는 중화미학과 거리가 멀다. 이처럼 미추불분의 호걸풍의 양강지미陽剛之美를 숭상하는 이삼만의 서예창작 정신에는 노장의 도법자연 혹은 무위자연을 숭상하는 정신이 담겨 있다. 이삼만의 '일운무적逸韻無跡, 득필천연得筆天然'은 이런 점을 단적으로 보여주는 말이다. 이런 점에서 이삼만은 도법자연의 무위자연 미학의 구체적인 내용으로 자연천성自然天成을 말했다.

　　　　이것은 몽당 붓에 먹물을 많이 묻혀 강하게 뻗는 기운으로 마음 내키는 대로 써 본 것이니, 다만 힘을 얻기[得力]를 구하여 고루한 자태를 면하였는 데 미쳤다. 이러한 세로써 행서나 초서 쓰기를 조금도 구속됨이 없이 하면 이를 자연적으로 이루어졌다 할 만하니, 저속한 무리는 그 법도가 어떠한 지를 엿볼 수 있는 것이 아니다. 큰 글자 쓰는 법도 이와 같다. 병오년 겨울 공동 산중에서 완산 이삼만 쓰다.[24]

　　　　이는 법문에 구애되지 않고 다만 모지라진 붓과 먹으로 손이 가는 대로 써야 이에 자연스럽게 이루어진 기이한 자태가 될 것이다. 한결같이 법만 따르면 고루해진다. 이런 남은 기운으로 뜻에 따라 포치하여 전혀 작위가 없는 뒤에야 바야흐로 일컬을 수 있다.[25]

　　이삼만이 말하는 "일운무적, 득필천연"의 다른 표현은 불구법문不拘法門이다. 인용문에서 말하는 수의隨意, 불구법문不拘法門, 무작위無作爲, 자연천성自然天成은 결국 동일한 범주에 속한다. 일운逸韻, 무적無跡, 무위자연은 광견미학과 강한 친연성親緣性을 갖는 용어다. 중절中節을 강조하는 유가가 금기시하는 멋대로의 붓놀림인 신수信手나 수의隨意는 무위자연

성을 말할 때 가장 많이 언급하는 용어로서, 인위적 안배를 하고자 하는 착의着意와 반대되는 말이다. 이런 경지의 광견미학에 대해 그 경지가 담아내고자 하는 속내를 알지 못하는 속배들이 엿볼 수 없고 이해할 수 없다고 한 것은 당연하다. 이삼만은 성극成克에게 주는 글에서 '자연천성'의 구체적인 내용을 말한다.

무심매도다망료無心每到多忘了 :

무심하게 매양 잊어버리는 일이 많아지니

착의환응불자연着意還應不自然 :

뜻에 집착하면 도리어 자연스럽지 못하리라

긴만합의공필지緊慢合宜功必至 :

급한 것과 느린 것이 마땅함에 합하면 공은 반드시 이를 것이니

해능여득망중연奚能餘得妄中緣 :

어찌 이렇게 아니하고도 망령되이 인연에 적중하리

기해己秋 동시월冬十月 완산完山 이삼만李三晚 서우옥류동설창하書于玉流洞 雪窓下

시어 가운데, 무심, 망忘, 자연은 동일한 범주로서 무위에 해당하고, 그것에 반대되는 범주인 착의, 부자연, 망妄은 인위에 해당한다. 자연천성은 무심, 망忘 및 자연스러움으로, 서위徐渭가 말한 바와 같이 광견미학의 핵심 중의 하나다. 이삼만은 이런 점에서 출발하여 도연명을 사랑하고 도연명이 지향한 포박함진抱樸含眞 정신을 닮고자 한다.

3
–

도연명陶淵明 사랑과 포박함진抱樸含眞 정신

한 작가의 작품에는 자신만의 창작물이 있는 동시에 기존에 타인의 다양한 시와 문장을 자기식으로 소화하여 쓰거나 그린 것이 있다. 자신이 시와 문장을 짓거나 혹은 창의적 형태를 통해 자신의 예술정신을 담아낼 수 있다면 금상첨화이겠지만 그렇지 않고도 타인의 시와 문장을 통해서도 얼마든지 자신의 예술적 감수성을 담아내어 창작할 수 있다. 기존의 동일한 시어나 혹은 문구라도 예술가마다 이해하는 방식에 따라 다르게 써지거나 그려질 수 있다는 것이다. 이 경우 어떤 내용의 시와 문장을 선택하느냐 하는 것은 간접적으로 한 작가가 어떤 인물을 동경하는가 하는 점을 보여주는 동시에 또 자신이 지향하는 삶을 말해주기도 한다. 이삼만은 다음과 같은 글귀를 쓴다.

> 심신을 바르고 엄숙하게 할 것, 침착하고 굳세게 할 것, 스스로 한가하게 할 것, 편안함을 얻을 것.〔정숙整肅, 침의沈毅, 자한自閒, 득안得安〕

이 글귀는 유가적 삶에서 도가적 삶으로 가는 과정을 가장 잘 말해주는 것 중 하나이다. 자유분방한 이삼만의 서예, 특히 행서에 유가미학적 정숙整肅함과 침의沈毅한 맛이 있다. 하지만 이삼만은 유가미학적 차원에서 그치고자 하지 않았다. 더욱 관심을 쏟은 것은 자한自閒이며 득안得安이다. 이삼만이 추구한 이런 사유에는 도연명이 들어있고 노장사상이 들어 있다. 이삼만이 쓴 작품 가운데에는 도연명의 시어 및 글귀나 문장 이외에 혜강嵇康, 왕창령王昌齡, 구양수歐陽脩 등 다양한 인물의 글귀가 있

다.[26] 하지만 본 책에서는 노장사상에 초점을 맞추어 분석하기 때문에 혜강의 글귀까지만 분석대상으로 삼는다.

이삼만은 도연명을 매우 좋아한 모양이다. 그의 작품 가운데 가장 많이 등장하는 것은 도연명의 문장 혹은 시구이기 때문이다. 도연명은 주지하는 바와 같이 대표적인 전원시인田園詩人이면서 평담平淡함을 노래한 시인이다. 그가 지향한 삶은 매우 도가적이며 자연친화적이다. 은일隱逸적 삶을 추구한 도연명의 대표적인 시는 「음주飮酒」 20수이고, 그중에 「음주」 5수首는 가장 유명하다. 이삼만은 이 「음주」 5수를 썼다.[27]

「음주」 5수의 가장 핵심적인 부분이면서 노장의 언부진의言不盡意적 사유를 담고 있는 "차중유진의此中有眞意, 욕변이망언欲辨已忘言"은 빠져 있지만 무위자연적인 음악적 리듬감을 느낄 수 있는 글씨이다. 그리고 잘 쓰고자 하는 의식 없이 그냥 붓 가는 대로 쓴, 일종의 신필信筆의 맛을 느낄 수 있는 글씨이다. 그는 도연명의 「귀원전거歸園田居」도 썼다.[28] 이 글귀의 글자체는 도연명의 다른 글귀와 달리 '도연명 시가 갖고 있는 평담平淡한' 맛을 담아내고자 쓴 것처럼 보인다.

「귀원전거歸園田居」는 도연명이 팽택령彭澤令 자리를 내놓고 전원에 돌아온 후에 쓴 글로 알려져 있다. 조롱鳥籠같은 관장官場에서 벗어난 이후의 자유를 만끽하는 유쾌愉快한 심정心情을 읊은 글이다. 아울러 이 글은 세속적世俗的 기교機巧와 상대적으로 말한 '수졸守拙'의 철학을 엿볼 수 있는 글이다. 도연명은 자신이 살고자 하는 삶을 평담하게 읊고 있는데, 이삼만의 글씨도 이런 평담한 맛을 담아내고 있다. 전반적으로 노장사상적 사유가 진하게 깔려 있는 이 글귀 내용과 수졸守拙하고자 하는 바람은 궁극적으로는 포박함진抱樸含眞을 추구하는 것으로 보인다. 도연명이 「권농勸農」에서 추구한 포박함진은 도연명과 노장사상을 좋아한 이삼만도 동시에 추구한 경지라고 본다.[29]

『노자』 19장에는 "현소포박見素抱樸, 소사과욕少私寡欲"이란 말이 있다.

왕필王弼은 노자의 '박樸' 자를 '진眞'으로 풀이하기도 했다.[30] '함진'에서의 '진'은 사물의 참됨, 자연본성, 좀 더 크게 말하면 도의 속성을 의미하는 말로, 노자와 장자는 이 '진'자를 통해 자신의 핵심철학을 전개하고 있다.[31] 이런 '진'자를 통해 전개되는 철학은 문과 질의 조화로움을 추구하는 '문질빈빈文質彬彬'의 유가미학과 다른 사유에 속한다. 삶도 당연히 다르다. 노자는 19장에서 '절성기지絶聖棄智'를 말한 바가 있다. 이처럼 도연명은 유가식의 인위적 학습에 의해 얻어진 분별지로서의 지교智巧가 아닌 수졸守拙과 포박함진을 강조하고 있다.

자연을 벗 삼아 자족自足하고자 하는 도연명이 계절이 바뀜에 따라 모든 생명이 용트림하는 것을 찬미한 시인 「시운時運」도 썼다.[32]

이제 겨울이 가고 봄이 와 봄옷으로 갈아입는 좋은 계절이다. 생명의 봄바람이 분다. 「시운」의 전문全文에는 증점曾點이 모춘暮春에 '영이귀詠而歸' 하는 삶처럼 한가롭게 봄을 즐기고자 하는 바람이 담겨 있다.[33] 함께 실려 있는 「정운停雲」이란 시도 「시운」과 비슷한 시절의 자연 현상을 그리고 있는데, 이삼만은 이 시도 작품화한다.[34]

이삼만은 도연명이 가을의 기운에 대해 느낀 것을 쓴 「유세구월구일酉歲九月九日」도 썼다.[35] 이 시에서는 모든 만물을 죽이는 숙살지기肅殺之氣가 퍼지는 가을이 오는 자연의 변화를 자신의 삶과 생사관에 적용하여 가을에 느낄 수 있는 정서를 읊고 있다. 순자연順自然적인 삶을 엿볼 수 있다.

이삼만은 도연명의 「독산해경讀山海經」도 쓴다.[36]

도연명은 봄과 여름이 막 교차하는 참으로 좋은 계절 농사짓는 틈에 한가한 날에 마음껏 상상의 나래를 펼칠 수 있는 『산해경』[37]을 읽는다. 『산해경』이 갖는 신비한 의미에 초점을 맞추면 주자학을 존숭하는 인물들은 산해경 같은 괴기서를 읽지 않는다. 『산해경』을 읽고 그 정감을 시로 읊은 도연명의 「독산해경」을 이삼만이 작품으로 한 것은 이런 점에

서 의미가 있다. 즉 공간적으로 타자와의 인간관계를 끊어 버린 상태에서 느낄 수 있는 자신만의 여유작작한 한가로움에 관한 충만한 즐거움을 공감하고 있는 점에 주목할 필요가 있다. 전반적으로 비록 처한 몸은 소박한 삶을 영위할 정도지만 도연명은 「음주」5수에서 말하는 '심원心遠'의 상태에서 정신은 우주를 향해 마음껏 노닐고자 하는 장자의 '소요유逍遙遊 정신'을 담아내고 있다.

도연명 시를 쓴 작품 이외에 눈에 띠는 것은 혜강의 「유분시幽憤詩」를 쓴 것이다. 혜강嵇康(자字는 숙야叔夜, 224~263?)은 위진魏晉 정시말년正始末年에 완적阮籍과 더불어 위진현학魏晉玄學을 제창하고 노자와 장자를 스승으로 삼은 인물이다.[38] 그는 죽림칠현竹林七賢을 대표하는 인물로서 "월명교이임자연越名教而任自然"을 주장하여 유가를 신랄하게 비판한 인물이다. 그리고 「성무애락론聲無哀樂論」을 써 유가의 '성유애락론聲有哀樂論'을 비판하기도 했다. 혜강은 「유분시幽憤詩」에서 "노장에 기탁하기를 좋아하여 외물을 천하게 여기고 나 한 몸을 귀하게 여긴다. 박樸을 지키는 것에 뜻을 두었고 평소 자신의 삶을 기르고 참된 본성을 온전히 한다"[39]라고 하여 자신의 기본적인 삶과 추구하는 사상을 말했다. 이런 혜강은 「사언증형수재입군시십팔수四言贈兄秀才入軍詩十八首」를 지었는데 이삼만은 이 시 중 일부분을 썼다.[40]

이삼만이 이런 글귀를 쓴 것은 혜강을 빗대어 자신의 현재적 삶을 말한 것으로 이해된다.[41] 철학적으로 유가의 예법을 따르지 않고 공자와 주공을 가볍게 여긴 혜강이 읊은 시를 작품으로 한 것은 앞서 도연명의 「독산해경」을 쓴 것과 동일한 의미를 지닌다. 기타 은사隱士의 은일隱逸적 삶을 추구하면서 오연傲然하게 자족한 삶을 느낄 수 있는 글귀도 있다.

도연명은 권력, 명예, 재물 등과 같은 외물外物에 심신心身이 사역使役당하지 않고 변화하는 자연에 순응하면서 자유로움과 한가로움을 추

구하는 자족自足의 삶을 살고자 했다. 비록 몸은 현실에 얽매어 있지만 정신은 무한한 우주와 함께 하고자 했다. 유가식의 택선고집擇善固執이란 틀에서 시비와 득실, 미추, 선악을 이분법적으로 나누는 식의 지혜와 기교를 배척하고 '덜고 덜어서〔손지우손損之又損〕' 미추불분의 '무위이무불위無爲而無不爲'에 이르고자 했다.[42] 이 같은 '위도일손爲道日損'의 덜어냄의 미학은 본성의 참됨을 그대로 담아내는 예술창작으로 이어진다.

도연명은 노장사상을 흠모하면서 수졸守拙과 포박함진抱樸含眞을 통해 자신의 천성에 맞는 친자연적이면서 은일隱逸적 삶, 혹은 소요유적 삶을 살고자 하는데, 이런 도연명을 흠모한 이삼만은 현실에 대해 때론 비분강개함을 드러내기도 하지만 한 잔 술에 흥취가 나면 거문고를 껴안고 소요자연逍遙自然하면서 오연자족傲然自足의 삶을 살고자 했다. 그런 그의 삶은 일운무적逸韻無跡과 득필천연得筆天然의 무위자연적 서예정신으로 나타났는데, 그런 서예정신에는 광기어린 예술정신이 담겨 있다. 이 같은 광기어린 예술정신은 구체적인 서예작품 창작과 관련해서는 일운무적逸韻無跡 지향을 통한 행운유수체로 귀결된다.

4
–
일운무적逸韻無跡 지향과 행운유수체

이삼만이 추구하는 광견적 서예정신을 도가미학적 관점에서 봤을 때 핵심 문구 중의 하나는 '빼어난 운은 그 흔적이 없으니 붓놀림이 천연스러

움을 얻었다〔일운무적逸韻無跡과 득필천연得筆天然〕'라는 것이다. 여기서 '무적'
이란 의미는 필적이 인위적인 붓놀림이 가미되었다는 흔적이 없어야 한
다는 것을 의미한다. 무적이란 말은 무위자연적인 붓놀림을 말하는 것이
기도 하다. '득필천연'에서 천연이란 것은 운필의 무위자연적 의미를 보
여주는 말이다.

우세남虞世南은 『필수론筆髓論』「계묘契妙」에서 서예의 도를 현묘한 것
이라 규정하고, "글씨는 비록 바탕이 있지만, 그 흔적은 본래 무위다"라
는 유명한 말을 한다.[43] 예술창작에서 인위적 붓놀림의 흔적이 남지 않
은 경지를 최고로 친다. 이에 흔적 남지 않게 하는 무위 차원의 운필을
강조한다. 요컨대 어떤 예술을 막론하고 기교를 부려 구체적 형상을 통
해 드러난 예술창작의 결과는 기본적으로 유위의 결과물이지만, 동양예
술에서는 그런 유위의 결과물을 표현하는 데의 운필법이나 풍격에서는
무위적 사유를 요구한다는 것이다.

창암蒼巖 이삼만李三晩, 〈일운무적逸韻無跡 득필천연得筆天然〉
이삼만이 추구한 서예미학을 가장 압축적으로 표현한 말이다.

북송 황휴복黄休復은『익주명화록益州名畫錄』에서 일일을 신神, 묘妙, 능能 삼품 위에 놓는 이른바 사품격설四品格說을 말했다. 이것은 당대唐代 이래 회화가 발전하는 과정 중에 일어난 중대한 변화로서 회화발전의 새로운 경향성이 나타났음을 말해주며,[44] 이런 점은 이후 사대부들이 회화창작에 임하고 그림을 품평할 때의 표준이 되기도 한다. 일격에 대해 황휴복은 다음과 같이 말했다.

> 그림의 일격은 그에 버금가는 것이 없다. 방원方圓에 규구規矩를 맞추는 것을 졸렬하게 여기고 그림의 채색을 하는 데 지나치게 자세하고 빈틈이 없게 하는 것을 천하게 여긴다. 간략한 필획이지만 그 형상은 드러나 있으니 자연스러움을 얻은 것이다. 본뜰 수도 없고, 의표意表를 넘어서 있기 때문에 그것을 지목하여 일격이라고 할 뿐이다."[45]

　최고의 경지에 해당하는 일격은 사물을 표현하는 데 기본적으로 규구規矩나 채색과 같은 법도나 도구적 차원을 넘어설 것을 요구한다.[46] 아울러 형사적 차원도 넘어선다. 일격이 추구하는 것은 운용된 필획이 대단히 간이簡易한 것이지만 담아내지 못할 것이 없고, 보다 더 중요한 것은 무위자연적인 '자연스러움'을 얻었다는 것이다. 일품을 사품 중에 맨 위에 둔 것은 그것이 무위적 차원의 '무의無意'를 행했기 때문이다.

　명대 해진解縉은『춘우잡술春雨雜述』「서학상설書學詳說」에서 왜 종요鍾繇나 왕희지王羲之가 위대한 서예가인지에 대해 "'작위적으로 뜻을 거치지 않고〔불경의不經意〕' 마음과 손이 가는 대로 붓을 놀려 쓰니 딱 천연의 기교에 맞아 기묘함이 드러났으며, 억지로 할 수 있는 것은 아니다"[47]라고 말했다. 송대 미불米芾은『서사書史』에서 '불경의不經意'적 차원을 담고 있는 작품으로 황정견黃庭堅이 장자莊子로 비유하여 말한 왕헌지王獻之의〔십이월첩十二月帖〕을 들기도 하였다.[48] 여기서 '경의經意를 거치지 않았

다는 것'은 운필이 인위적이지 않고 자연적이란 의미이다.

명대 동기창董其昌은 『화선실수필畵禪室隨筆』에서 "고인의 신기한 기운이 한묵 사이에서 풍부하게 표현되었으니, 묘한 곳은 자유롭게 붓을 놀린 곳에 있으니 스스로 체세를 이루었구나"⁴⁹라고 하였다. 묘처妙處를 담아낼 수 있는 불착의不著意, 불경의不經意 그리고 수의성隨意性이란 창작 과정 중의 무목적, 비공리, 무의식, 자발성을 드러낸 것을 의미한다. 즉 무위적 예술창작의 다른 표현이라고 할 수 있다. 예술창작은 기본적으로 인위적 결과물이지만 이삼만은 인위적 차원의 안배按配 너머의 불경의不經意, 수의성隨意性, 우연성偶然性, 신필信筆 등의 무작위적 사유와 관련된 다양한 운필법 혹은 창작정신을 통해 묘함을 담아낼 것을 요구한다. 이삼만은 이런 무작위적 예술창작 정신을 '일운무적, 득필천연'이라 말하고 있다.

이런 이삼만의 무위자연적 서예정신은 흔히 말하는 이삼만 서예의 특징인 '행운유수체行雲流水體'에 잘 나타났다고 본다. '행운유수'란 말은 말 그대로 '하늘에 구름이 떠다니고 땅에 물이 흐른다'는 자연의 현상을 말한다. 이 말은 그 어떤 것에도 주재 당하지 않고 자연에 저절로 펼쳐진 도법자연道法自然, 무위자연적 의미를 가장 잘 드러낸 말이다. 이삼만의 행운유수체에는 한가롭고 여유로운 가운데 음악적 리듬감을 느낄 수 있는 글씨가 많다. 자연이 원래 그렇다. 〈무이도가武夷櫂歌〉는 이런 점을 잘 보여준다.

'임천당林泉堂'은 짙은 숲의 샘에서부터 물이 흘러나오듯, 그리고 그 물은 아래로 흐름에 따라 격랑치면서 거대한 물줄기를 형성하는 것을 연상시킨다. 괴기스러운 맛이 있는 〈부무실富武室〉도 마찬가지다.

한 서예가가 기존의 어떤 서예가를 좋아하고 또 그 좋아하는 서예가의 어떤 점을 높이 평가하면서 닮고자 하는가를 보면 그 서예가의 기본 성향과 지향하는 미의식을 알 수 있다. 이삼만은 원교 이광사를 매우 높이 평가하면서 자신도 그 길을 밟고자 했다.

창암蒼巖 이삼만李三晩,〈무이도가武夷櫂歌〉
이삼만이 주희의 「무이구곡가」의 7곡〔七曲移船上碧灘, 隱屛仙掌更回看, 却憐昨夜峰頭雨 添得飛泉幾道寒〕을 초서로 쓴 것이다. 이삼만 행초 수준을 보여주는 작품이다. 주희를 '주부자朱夫子'라고 극존칭하면서 성인聖人처럼 높였던 조선조 유학자들이 가장 가보고 싶은 곳은 바로 주희의 무이정사가 있고 굽이굽이 흐르는 무이구곡이 흐르는 무이산이었다. 주희가 무이구곡의 정경을 읊은 이후 조선조 유학자들은 그림으로 그려진〈무이구곡도〉를 보고 무이구곡의 정경을 그리곤 하였다. 무이구곡의 아홉 구비는 단순히 아홉 구비라는 의미가 아니라 유학의 '하학이상달下學而上達'하는 학문방법과 수양 공부를 상징했다.

창암蒼巖 이삼만李三晩,〈안분와安分窩〉
이삼만은 아버지가 뱀에 물려 죽은 원수를 갚기 위해 때와 장소를 가리지 않고 뱀을 잡았다. 이에 '축사장군逐巳將軍', '벽사이삼만壁蛇李三晩' 등의 글씨를 써서 집안 기둥이나 벽에 붙이면 뱀들이 도망간다는 일화가 남아 있는데, 그런 일화를 연상시키는 서체다.

바다를 발로 차고 파도를 일으키고 산을 들어 옮겨 그 봉우리를 부순
다. 채옹蔡邕의 골기는 통달하고 종요鍾繇는 무리를 뛰어넘는 기이함이
많다. 개어오는 하늘에선 눈이 소나무 위에 떨어지고 바위틈에선 구름
이 출몰하니 유유히 마음 내키는 대로 살리라. 하늘의 이치는 흘러가
고 밝은 달은 스스로 와서 사람들을 비추며 만물은 나타났다가 정화되
어 사라지나니, 흰 구름 또한 가히 나그네에게 줄만한 것이라. 이「구
풍첩」은 원교 선배님의 글씨라. 자획이 튼튼하고 크며 기상이 웅장하
고 빼어나 한 번 보고도 가히 옛사람의 풍미를 생각게 한다. 내가 감히
함께 나란히 하지 못할 것이나 비슷하게 몇 줄의 글씨를 써서 부족하
나마 그 뒤를 잇고자 할 따름이다.[50]

이삼만이 영향 받고자 하는 것은 이광사가 행한 자획의 건위建偉함과
기상의 웅일雄逸함이 담아내고 있는 천기자발天機自發한 양강지미陽剛之美
다. 이광사의 서예미학에는 진정眞情을 담아내라는 양명학적 사유가 담
겨 있는데,[51] 이삼만의 서예정신은 여기서 한 걸음 더 나아간 것으로 이
해된다. 그것은 바로 노장사상에 근간한 포박함진抱樸含眞과 미추불분의
우졸愚拙의 아름다움을 담아내고자 한 것이다. 이런 사유에는 17세기 중
국서예가 부산傅山이 말한 이른바 사녕사무설四寧四毋說"의 관점이 깔려
있다. 이삼만의 이런 점은 한국서예사에서 독특한 위상을 차지한다.
 석정石亭 이정직은 이삼만의 서예역정과 서예미학에 대해 다음과 같
이 말한 적이 있다.

 "맑고 굳세고 빼어나고 강건하며 웅혼하여 속됨을 끊었다."(창암 서적)
 창암의 서법은 스스로 그 호를 '강재强齋'라고 할 당시에는 오직 고인
 들의 서법을 사모하고 수련하는 일에만 뜻을 두었다. 그는 말년에
 이르러 스스로 자기 나름의 서도를 체득하여 홀로 하나의 문호를 개

척한 다음에 호를 창암이라 고치니 드디어 신령스러운 경지에 들어
갔다.[52]

이삼만의 유작遺作에 서론書論을 제외하면 문사철文史哲에 관한 자료가
거의 없다는 점은 아쉽지만, 이삼만에 대한 석정 이정직의 글귀를 보면
앞서 이삼만이 서예에 일생을 바쳤다는 서예역정에 대한 글 내용과 일치
한다. 이삼만의 '강재強齋'라는 호는 미추불분美醜不分의 호걸풍의 양강지
미陽剛之美가 담긴 글씨를 쓰고자 한 것과 일치한다. 주목할 것은 이삼만
이 스스로 일가견을 이루었다고 느낀 시점, 즉 흔히 말하는 법고 이후에
창신을 이룬 경지에 이르렀을 때 '창암'이란 호를 써서 자신의 경지를
드러낸 것이다. 이삼만이 스스로 자기 나름의 서도를 체득하여 홀로 하
나의 문호를 개척하였다는 '창암'의 '창'자와 관련된 서예미학적 기반에
는 바로 노장사상과 노장미학이 있었고, 그런 노장사상과 노장미학의 체
취는 그대로 그의 호걸풍의 서체와 행운유수체行雲流水體로 표현되었다.
즉 도법자연道法自然을 추구하는 도가미학이 이삼만 서예의 필적筆跡인
행운유수체로 표현되었다.

5
-
나오는 말

중국서화미학사를 통관할 때 노장을 좋아한 서화가들은 서화창작을 단
순한 먹장난이나 유희거리로 생각하지 않았다. 도법자연道法自然의 원리

를 체득한 그들은 서화창작에 자신만의 창신적 예술정신을 담아내고자 하였다. 그리고 자신이 살았던 시대의 부조리한 현실을 비판적으로 바라보면서 억압받는 민중의 소리를 담아내고자 하였다. 그들은 진리관과 학문관에서는 기본적으로 정통과 이단이라는 이분법적 도식에 얽매이지 않았다. 이단이라 불리는 사유에 대한 보다 폭넓은 이해와 포용성은 그들의 예술정신의 지평地平과 경지를 한 차원 더 넓고 높게 해주었다. 이런 점에서 그들은 과감하게 자신만의 목소리를 내고자 하였다. 그 하나의 예로 중국서화사에서는 석도와 정섭을 들 수 있다.

'옛날의 전통을 빌려 오늘날의 새로운 예술세계를 연다〔차고이개금借古以開今〕'라는 것을 주장한 석도는 "무법無法의 법이야말로 지극한 법이 된다"[53]고 하면서 "나는 스스로 자신의 법을 사용한다"[54]고 말한다. 이런 점에서 출발하여 "나의 그림은 나의 것으로서, 마땅히 나의 면목이 있어야 하고 나의 사상 감정을 표현해야 한다"[55]고 주장하였다. 정섭은 중화미를 담아내고자 온유돈후溫柔敦厚함을 말하는 유가가 상상할 수 없는 자신만의 독창성을 담은 그림을 그리고 글씨를 쓰고자 했다.[56] 이들은 진정한 창신 혹은 창조란 무엇인가를 말해 준다. 특히 정섭은 격格에 대해서는 창작 이전과 이후 어느 때에도 얽매이고자 하지 않는 자유로운 예술정신을 보여주었다.

이상 논한 노장의 세례를 받은 서화가들은 옛날〔고古〕이나 법에 얽매이고자 하지 않으면서 오늘날〔금今〕의 주체적 나를 담아내고자 한다. 외물外物에 의해 길들여지지 않고 진정眞情을 담은, 본색本色을 담은 창작 결과물들을 흔히 유가적 중화미에 표준을 두거나 이성이란 잣대를 가지고 광狂, 괴怪, 기奇라는 표현을 통해 그들의 창작을 평하면서 때론 폄하시키고 금기시하기도 하였다. 그렇지만 오늘날 우리들의 입장에서 볼 때 노장을 사랑한 서화가들이 현실을 직시하고 치열한 삶의 태도에 바탕을 두면서 추구한 창신적 예술정신은 도리어 긍정적인 측면으로 다가온다.

이러한 노장적 사유가 강한 한국의 서예가를 꼽으라고 한다면 자신의 작품에 졸박미拙樸美를 담아내고자 한 서예가,[57] 일명 행운유수체行雲流水體를 실현한 창암蒼巖 이삼만李三晩을 꼽을 수 있다.

이삼만처럼 체화된 노장사상을 통하여 자신의 서론을 전개하는 것은 이전의 여타 한국의 서예가와 비교되는 특징을 갖는다. 옥동玉洞 이서李漵나 원교圓嶠 이광사李匡師가 왕희지王羲之를 추앙하면서 각각 역리易理적 사유 혹은 양명학적 사유 틀에서 서예를 규정하고자 했다면, 이삼만은 이런 정신을 계승하면서도 특히 노장사상적 사유를 통하여 자신의 서론을 전개하고 있다. 이런 이삼만의 서예미학에는 노장사상에 근간한 광견미학이 담겨 있는데, 구체적으로 우졸통령愚拙通靈 지향의 서예미학으로 전개되었다.

제 18 장

창암蒼巖 이삼만李三晚 :
우졸통령愚拙通靈 지향의 서예미학

1

들어가는 말

이 장에서는 창암 이삼만의 서예이론과 서예작품을 중심으로 하여 한국 서예정신의 특질로 여겨질 수 있는 우졸愚拙과 통령通靈의 예술세계를 펼친 그의 서예정신을 거론하고자 한다. 중국 서화사는 물론 한국 서화사에서도 다양한 측면에서 졸拙을 말한 사람은 여럿 있지만, 우愚를 말한 사람은 거의 없다. 특히 졸을 우와 관련지어 함께 말한 사람은 없다고 해도 과언이 아니다. 이런 '우졸'이야말로 이상 거론한 후자의 한국미와 관련된 서예를 철학적, 미학적 측면에서 가장 잘 대변해준다고 본다. 이삼만이 말한 '우졸'은 유가 철학 혹은 유가 미학과 대비되는 도가 철학, 도가 미학의 핵심개념으로서, 한국미의 특징으로 말해지는 '자연성'과 관련된 다양한 견해에 대한 철학적, 미학적 근간이 된다고 본다.

2

체도體道로서의 우愚

이삼만의 서예정신에는 노장의 우愚의 철학과 우의 철학에 근간한 졸박미를 추구하는 정신이 담겨 있다.

노장사상에서 출발한 대교약졸大巧若拙로서의 졸박함이나 내교외졸內

巧外拙, 그리고 '아해兒孩같은 어른'의 성격을 보여주는 호걸풍의 양강 차원의 우졸 지향 예술정신은 이삼만의 서예세계에 깊은 영향을 주었다. 아울러 그것은 마음속에 자연을 담고 다시금 그것을 구체적인 필적으로 드러내고자 한, 일종의 '유인복천由人復天'식의 서예정신으로 드러났다. 이런 이삼만의 서예정신은 타자와 구별되는 한국서예미의 특징을 일정 정도 함축하고 있다.

이삼만은 평생을 한 점 게으름을 피우지 않고 붓을 놀려 미친 듯이 글씨를 썼다. 유가식의 택선고집擇善固執적 사유에 의해서 미추를 가리는 것은 애당초 그의 관심 밖이다. 글씨를 쓰다가 흥이 나면 바로 파격으로 들어가 자신이 쓰고 싶은 대로 썼다. 〈산광수색山光水色〉과 같은 작품에서 보듯 호방한 광기를 드러내고자 한 이삼만은 의태적意態적 차원에서 글씨에다 도가미학 범주에 속하는 광狂·기奇·일逸·졸拙·박樸·진眞·추

창암蒼巖 이삼만李三晚, 〈산광수색山光水色〉
이삼만의 광기어린 초서풍을 가장 잘 보여주는 작품이다. '山光水色'은 백거이白居易의 「菩提寺上方晩眺」, "樓閣高低樹淺深, 山光水色暝沈沈"과 이백의 「魯郡堯祠送竇明府薄華還西京」, "笑誇故人指絶境, 山光水色靑於藍" 등에 나온다.

醜·담대膽大·무위자연無爲自然의 천연스러움, 비분강개悲憤慷慨함 및 우愚를 담아내고자 했다. 동국진체東國眞體의 한 맥으로 파악되는 이삼만의 이런 서예창작정신에는 바로 무위자연과 도법자연道法自然의 노장사상이 진하게 깔려 있다.

이삼만은 일단 한대漢代의 서를 숭상했다. 그 이유는 서예의 근원을 한대의 서가 담고 있기 때문인데, 미학적 차원에서 접근하면 한대의 획이 활발발活潑潑한 생기生氣를 담고 있기 때문이다.

> 서예를 공부하는 자는 마땅히 한나라 서법에 마음을 두어야 하니, 그렇게 하면 체를 얻기가 쉽고 골력도 빨리 생겨 진과 당·송의 서체 같은 경우는 구하지 않아도 저절로 도달한다. 지금 사람들은 그 근원을 생각하지 않고 곧바로 연미함을 써서 급히 변화하고자 하여 생기가 모두 고갈되고 마침내는 비루한 데로 달려가면서 도리어 근골법을 말하니 슬퍼할 일이다.[1]

이삼만이 가장 문제 삼는 것은 활발발한 자연의 졸박미와 반대되는 인위로 예쁘게만 쓰려고 하는 연미妍媚함과 생기生氣가 고갈된 서예이다. 그런데 이삼만이 서예의 근원과 원형을 되찾고자 한 의식의 근저에는 노장의 우愚의 철학과 그 우의 철학에 근간한 졸박미를 추구하는 정신이 담겨 있음을 발견할 수 있다. 이삼만의 노장사상에 근간한 졸박미를 담고 있는 서예이론을 대표하는 것은 다음과 같은 글이다. 세 부분으로 나누어 살펴보자.

① 어리석은 듯 하고 졸박한 것이 묘한 것이니 지혜의 힘〔지력智力〕이 이미 넉넉하면 어찌 남에게 인위적인 솜씨〔시위施爲〕를 자랑하겠는가?
② 매번 조심성 있고 졸박한 뜻으로써 밖으로 능하지 못한 듯하게 보

이지만 안으로는 그 맛을 간직하니, 위태로운 듯하다 다시 안정되고, 끊어지는 듯하다 다시 연결되며, 뜻은 항상 남음이 있으나 표현은 항상 미진하니 '진짜 어리석은 것〔진우眞愚〕'이 아니다.

③ 큰 지혜는 어리석은 듯하고 대담한 것은 졸박한 듯하며, 또 세가 훌륭하면서도 형태는 모자란 듯한 것을 지극하다고 하니 끝내는 큰 그릇이 되리라.[2]

①, ②, ③의 논지를 관통하는 것은 이삼만이 말하는 우의 철학인데, 그 우의 철학에는 노자가 말하는 '역설적인 우' 사유가 담겨 있다. 그 '우' 철학의 결과는 졸박미를 숭상하는 것으로 나타난다. ①에서 이삼만은 먼저 묘함이란 무엇인가와 관련하여 어리석음과 졸박함 이 두 가지를 들고 있는데, 노장사상이 유가철학과 대비되는 개념 두 가지를 고르라고 한다면 우愚와 졸拙이다. 노자는 18장에서 "대도가 폐지되자 인의가 있게 되었고, 지혜가 나오자 큰 거짓이 있게 되었다"[3]라는 말을 하여 인위적 지혜 부림을 부정적으로 보고, 41장에서는 "밝은 도는 마치 우매한 듯하고, 가장 높은 덕은 마치 골짜기처럼 빈 것 같고, 넓은 덕은 마치 부족한 것 같고, 질박한 덕은 마치 어리숙한 것과 같다"[4]라 하여 매우 다양한 표현으로 이상적 경지로서의 명도明道와 상덕常德, 광덕廣德, 질덕質德 등을 말하지만 이것을 인간에게 적용시켜 한마디로 말하면 노장이 긍정적으로 말하는 우의 다른 표현이라고 할 수 있다.

여기서 이삼만이 말하는 우는 단순한 무지몽매함과 관련된 어리석음이 아니다. 즉 이삼만이 말하는 우는 지智와 반대되는 의미로, 주로 유가에서 부정적으로 말하는 지혜롭지 못하고 현명하지 못한 것 즉 우매愚昧함이나 어리석음을 말하는 것이 아니다.[5] 노자는 20장, 38장, 65장에서 '우'자를 말한다. 이 중 38장의 "미리 아는 자는 도의 화려한 겉 껍데기이며 어리석음의 시작이다"[6]라고 할 때의 우는 말 그대로 어리석음을 의미

한다. 하지만 나머지는 노자가 궁극적으로 말하고자 한 '어리석음'이다.

노자는 20장에서 "나는 어리석은 사람의 마음인저[아우인지심야재我愚人之心也哉]"라는 것을 말한다. 이것에 대해 왕필은 "최고의 경지에 오른 바보스런 사람은 사물을 분별하거나 분석하지 않고, 아름답거나 추악한 것이라 여기지 않아 유연하여 그 실정을 볼 수가 없다"[7]고 하였다. 진짜 어리석은 우의 경지에 오른 인물은 어느 하나로 기준을 세워 그것이 진리라 하거나 법도라고 고집하지 않는다. 즉 미와 추, 선과 악을 이분법적으로 별석別析하지 않는 분별지심分別之心이 없는 현동玄同의 사유를 담고 있다.[8] 즉 유가식으로 '선을 택하여 그것을 불변의 진리로 삼아 고집하는 것[택선고집擇善固執]'을 하지 않는 사유이다. 택선고집擇善固執하고 별석別析하는 것은 자연이 아니고 인위다. 노자는 65장에서 "옛날에 도를 잘 실천한 자는 백성을 총명하게 만드는 것이 아니라 장차 바보스럽게 만들고자 하였다"[9]라고 하는데, 왕필은 "총명함은 많이 보고 교묘하게 거짓을 저지르는 것으로 그 순박함을 막아버린다. 어리석음은 분별지가 없고 참된 본성을 지켜 자연에 순응한다"[10]라고 주석한다. 노자가 말하는 어리석음은 무지無知하면서 진眞을 지키는 것으로 순자연順自然을 의미한다. 그리고 노자가 말하는 무지무욕無知無欲은 그 진眞을 지키고자 하는 것에 있다.[11]

장자는 부정적인 측면의 어리석음의 극치를 말하면서 또 자신이 어리석은 사람임을 아는 자는 절대로 어리석지 않다고 하였다.[12] 특히 『장자莊子』「천운天運」의 이른바 '함지악론咸池樂論'에서는 우를 최고의 미적 체험과 관련지어 말하고 있다. 즉 함지악을 들었을 때 미적체험의 단계를 다음과 같이 나눈다. 첫째 두려움이라는 감정에 쌓인 상태, 둘째 두려움이 사라진 상태, 셋째 상식적인 사려분별을 잃어버려 뭐가 뭔지 모르는 상태, 즉 지금까지 자신을 지탱해온 자아의식, 일면一面적인 가치관, 분별지分別知의 망령된 집착에서 벗어난 상태, 그리고 마지막으로 가

장 높은 경지인 무위자연의 도와 합치된 어리석음의 경지로 나눈다.[13]

이삼만이 말하고자 하는 진짜 어리석은 것은 노자가 말하는 역설적인 우로서, 그것은 도의 경지를 체득한 자연스러움을 실현하고자 하는 순자연順自然의 미학범주이다. 무지무욕의 상태에서 자신의 참된 자연본성인 진眞을 지키는 미학 그리고 미美·추醜와 선善·불선不善, 이利와 해害, 친親과 소疏, 귀貴와 천賤을 구분하지 않는 화광동진和光同塵의 현동玄同[14]의 미학이다. 그것은 당연히 한 차원 높은 졸박함을 숭상하는 미의식으로 나타나게 된다.

3
−

대교약졸大巧若拙로서 유수체流水體의 졸박미拙樸美

도가사상이 중국예술에 끼친 영향 가운데 기교와 관련지어 말할 때 가장 특징적으로 거론할 수 있는 것은 『노자』 45장에서 "가장 위대한 기교는 졸박한 것 같다〔대교약졸大巧若拙〕"[15]라고 하는 졸박미이다. 여기서 주의할 것은 '대교는 즉 졸이다〔대교즉졸大巧卽拙〕'가 아니라 '졸박한 것 같다'라는 표현이다. 왕필은 "대교는 자연을 인因하여 기器를 완성하지 인위적〔조造〕으로 꾸며서 이상한 것을 만들지 않는다. 그러므로 졸박한 것 같다"[16]라 주석하였다. 여기서 '인因'이란 글자는 일반적으로 순순자와 함께 쓰여 사물의 자연 본성에 인순因循한다는 의미가 있다. '조造'는 '인因'과 반대되는 의미다.

이런 것은 『노자』 45장의 '대교약졸大巧若拙'과 관련된 전후의 말을 보

면 이런 점을 알 수 있다. 즉 "크게 이루어진 것은 모자람이 있는 듯하지만 그 쓰임은 피폐하지 않는다〔대성약결大成若缺, 기용불패其用不弊〕"에 대해 왕필은 "사물에 따라서 이루어져 하나의 상을 만들지 않는다. 그러므로 모자람이 있는 것 같다"[17]라 하고, "꽉 찬 것은 빈 것 같지만 그 쓰임은 끝이 없다〔대영약충大盈若沖, 기용불궁其用不窮〕"에 대해 왕필이 "꽉 차서 충족된 것은 사물에 따라서 주지만 자랑하는 것이 없으므로 빈 듯하다"[18]라고 하였다. 또한 "쭉 곧은 것은 굽은 듯하다〔대직약굴大直若屈〕"에 대해 왕필이 "사물에 따라서 곧고, 곧음을 한 가지로 하지 않으므로 굽은 듯하다"[19]라 하고, "아주 노련한 말솜씨는 어눌한 듯하다〔대변약눌大辯若訥〕"에 대해 왕필이 "아주 노련한 말솜씨는 사물에 인하여 말하고 자신이 지어내는 것〔조造〕이 없으므로 어눌한 듯하다"[20]라고 하는 주석 등에서 말하는 '수물隨物'이란 단어에 주목해보자. 왕필은 '수물이隨物而〔어떤 정황에 관한 것〕'라는 표현 방식을 통해 그 이후의 말은 모두 어느 하나에 집착하거나 얽매이지 않음을 의미한다. 이런 것은 바로 대교약졸의 '인자연因自然'이란 말과 같다.

왕필이 말하는 '조造'는 조작한다는 것이며 인위적으로 기교를 부려 안배하고 꾸민다는 의미를 갖고 있다. 자연과 지혜 그리고 작위의 관계에 대해 『노자』 2장에서 "이 때문에 성인은 무위의 일에 처하고 불언의 가르침을 행한다"[21]라고 말한 적이 있는데, 왕필은 "자연스러우면 이미 족한데 인위적으로 하면 패한다. 지혜로움이 스스로 갖추어져 있으니 작위하면 거짓된 것이 된다"[22]라 주석한다. 왕필은 자연과 참된 지혜를 작위와 연계하여 이해한 것이다. 자연이면 더 이상 필요가 없는데 작위하면 패敗와 위僞의 결과가 나타난다고 보았다. 여기서 억지로 인위적으로 안배하며 꾸미는 짓을 하지 않고 자연에 순응하는 순자연順自然의 미학, 무위無爲의 미학 즉 무위자연의 미학을 가장 잘 말하고 있는 것이 대교약졸大巧若拙이라 이해할 수 있다. 왕필이 말하는 이단異端은 종교적

차원의 이단이 아니다. 자연에서 벗어나 무엇인가 목적과 의도를 가지고 꾸며 특이한 것을 만드는 것을 의미한다.

졸拙은 일반적으로 교巧와 대비되어 말해지는 개념으로[23] 문인들이 행하는 서예는 교보다는 졸을 더 요구하는 특징을 보인다.[24] 그런데 이런 졸에는 단순히 치졸稚拙하다는 졸과 대교약졸大巧若拙로서의 졸이 있다. 대교약졸에서의 졸은 단순히 치졸稚拙하다는 의미의 졸이 아니다. 생生-숙熟-생生을 말할 때 후자의 '생生'의 경지에 오른 졸로서, 이런 졸은 일반적으로 인공의 수식이 가해진 연미한 아름다움을 버리고 천연 그대로의 진실됨과 소박함을 다시금 본래대로 회복한다는 의미가 있다. 또 상식적인 법규法規에 얽매이는 것을 벗어나는 초탈적인 의미가 있다. 이런 점에서 대교약졸을 말하는 경우 유법有法보다는 무법無法적인 사유를 강조한다. 기교의 자연스러움이 배어나는 일격미逸格美를 추구하는 것과 통한다. 도법자연道法自然에 입각한 대교약졸大巧若拙은 따라서 인위적 꾸밈에 의한 연미함보다는 졸박함과 창경蒼勁함을 담고 있어야 한다.

『장자莊子』「달생達生」에서는 재경梓慶이 나무를 깎아서 악기를 거는 틀인 거鐻를 만드는 우화가 나온다. 이 우화에서 "그 다음 닷새 동안의 재계齋戒를 마치면 남의 비방이나 칭찬이나 잘되고 못되는 것을 걱정하는 생각이 없어진다"[25]라는 말이 있는데, 이 때의 '못된다'는 의미의 졸은 단순한 졸로서, 노자의 대교약졸의 대교에 비하면 이것은 소교小巧이다. 소교小巧는 기심機心에서 나온 교이다. 즉 위식僞飾으로, 국부局部적인 교, 교정矯情적인 교로서 자연이연自然而然한 기가 아니다. 소교小巧가 인공人工적, 기심機心적, 색상色相적, 외재外在적 상태라면 대교는 천공天工, 자연自然, 평담平淡, 천진天眞의 상태이다.

좀 더 구체적으로 말하면 전자에서 말한 것이 지식적인 것, 생명을 파괴하는 것, 조작적인 것, 장자가 말하는 '사람으로써 무리를 삼는 것〔이인위도以人爲徒〕', 저속한 욕망을 드러낸 것들이라면 후자에서 말한 것은

비지식적인 것, 양생養生적인 것, 소박素朴한 것, '하늘을 무리로 삼는 것〔이천위도以天爲徒〕', 고일高逸한 초월超越적인 정회情懷 등이다. 즉 소교小巧로서의 교는 기교 혹은 기능이라면 대교는 일반적인 교를 초월한 '기교 아닌 기교〔불교지교不巧之巧〕'로서, 절대적 교, 완미完美한 교이다. 일종의 천교天巧에 해당한다.[26] 이삼만은 이런 대교약졸의 대교를 추구하고자 하였다.

그럼 왜 졸을 강조하는가? 노자는 14장에서 도道에 대하여 다음과 같이 말한 적이 있는데, 이런 점은 왜 대교약졸을 강조하는가 하는 것과 관련이 있다.

> 보아도 보이지 않으니 색깔이 없는 것이라 이름 붙이며, 들어도 들리지 않으니 어렴풋한 것이라 이름 붙이며, 잡으려고 해도 얻지 못하니 은미한 것이라 이름 붙인다. 이 세 가지는 어떻게 따져 볼 수 없다. 그러므로 뒤섞어서 하나로 여긴다. 위로 분명하지 않고, 아래로 모호하지도 않고, 끊임없이 계속 이어지나 무엇이라고 이름을 붙일 수 없다. 그러면서 사물이 없음으로 되돌아가니, 이것을 '모양이 없는 모양〔무상지상無狀之狀〕'이라 하고 '사물이 없는 형상〔무물지상無物之象〕'이라고 한다. 이것을 일러 '황홀하다'라고 한다.[27]

노장적 시각으로 말하면 형태적으로 인식 불가능하여 무엇이라 언어로 규정할 수 없는, 그러나 엄연히 존재하고 있는 황홀한 무명無名의 도道 즉 '무상지상無狀之狀', '무물지상無物之象'을 표현하려면 졸이어야 한다.[28] 즉 대교약졸을 강조하는 것은 동양예술이 경지인 사물을 그대로 닮게 그리는 형사적 차원의 예술보다는 작가의 정신, 마음을 담아내는 신사적 차원의 예술을 더욱 높인다는 의식을 반영하고 있다. 『노자』 45장의 대교약졸大巧若拙과 관련된 이식재李息齋의 주석은 이런 점을 잘 말해준다.

공교로움과 졸렬함은 모두 사물의 형태가 닮은 측면을 말한 것이다. 오직 도만이 이름이 없어서 형태가 닮은 것으로써 구한다면 모두 구할 수 없다(…) 대개 그 기교를 부리는 것을 마음으로 하지 않는다(…) 그러므로 세상 사람들이 형태가 닮은 것으로써 하는데 모두 도를 얻을 수 없다.[29]

대교약졸을 강조하는 것에는 이처럼 형사적 차원이 아닌 신사적 차원에서 도의 '무상지상無狀之狀', '무물지상無物之象'을 어떻게 인위적인 기교를 통하여 표현하느냐 하는 형이상학적 물음이 담겨 있다. 이삼만은 이것을 고민한 것이다.

앞서 말한 ②의 내용은 도의 황홀함과 관련이 있고, 아울러 신사적 차원의 서예창작을 하고자 하는 의도가 담겨 있다. 즉 안으로 그 기미를 간직한다는 것은 함축미가 있고 사의적임을 의미한다. 이처럼 인위적 차원의 기교와 유형有形적인 것에 무형無形적 자연自然스러움을 담아내라는 것이 대교약졸大巧若拙 사유이다.

앞의 ③에서 이삼만이 추구한 큰 지혜는 노자가 말하는 우愚를 체득한 것과 관련이 있다. 지금까지의 논의를 보면 이삼만이 말하는 대기大器는 당연히 노자가 말하는 대기만성大器晚成[혹은 대기면성大器免成]의 대기를 의미한다.

이삼만은 우愚를 체득한 결과로서 대담大膽한 것과 졸박한 것, 그리고 세勢를 바탕으로 한 신사神似 종시의 사유를 전개하고 있다. 여기서 특히 이삼만이 대담大膽과 졸을 관련지어 말하는 것에 주목할 필요가 있다. 서예에서의 대담大膽한 것을 미학적 차원에서 접근한 대표적인 서예가는 왕탁王鐸인데, 대담을 말하는 것은 기본적으로 노장적 사유에 입각한 것으로서, 유가의 온유돈후溫柔敦厚하면서 연미妍媚한 서예창작을 거부하고 강하고 힘이 있는 살아 생생한 서예를 강조한다는 것이다. 이것은 이삼

창암蒼巖 이삼만李三晩, 〈갈기분천渴驥奔川〉

당대 서호徐浩가 말한 '渴驥奔泉川'을 쓴 것이다. '분奔'자에 말이 꼬리를 치켜세우면서 힘차게 달리는 형상이 듬뿍 담겨 있다.

만이 창경함을 드러내고자 하는 정신과 연결된다.

이에 이삼만은 이황李滉이 비판한 장필張弼 초서의 번란繁亂함에 대해 열린 시각에서 도리어 긍정적으로 평가하였는데, 그는 형태적 측면의 조형적 우아함과 관련된 아름다움은 그다지 신경을 쓰지 않았다.³⁰ 이런 점에서 이삼만 서예에 담겨 있는 졸박미는 사실 조형적 우아함의 아름다움을 추구하는 것과 일정 정도 거리가 있다. 중요한 것은 그것이 담아내고자 하는 대담하고 질박하면서 진솔한 세勢였다. 이삼만이 강조한 세는 활발발活潑潑한 운동성이면서 생명성이기도 하다. 그 세의 다른 표현은 바로 이삼만이 창경함을 추구하는 것으로 드러났다고 본다. 1830년 그의 나이 61세 되던 해 자서전적인 글에서 이런 점을 추측할 수 있다.

나는 어려서부터 서법을 좋아하여 몇 해 동안 이 분야의 여러 서가들의 문에 드나들었으나 그 참된 경지〔진경眞境〕를 얻지 못하여 늘 탄식하고 한스러워했다. 그러던 중 중년에 충청도 지방에서 노닐다가 우연히 진 나라 사람 주정周珽이 비단 바탕에 쓴 붓글씨를 얻었는데, 이것은 가히 당나라 때 서가들의 서예에 비할 바가 아니었다. 또 서울에서 유공권의 진묵을 얻게 되어 또한 가히 옛날 분들의 붓을 다루는 근본 뜻을 밝게 알게 되었으며, 만년에는 신라시대 김생의 수서手書를 얻어 더욱이 옛 날 분들의 심화의 창경蒼勁함을 가히 알게 되었다.[31]

이삼만이 서예에서의 '참된 경지〔진경眞境〕'를 알게 된 때는 중년인데, 그 참된 경지란 바로 획에서의 창경미이다. 이삼만은 특히 한국의 서가 중에서 김생金生의 글씨를 통해 획의 창경함을 얻었다고 한다. 이삼만은 김생의 글씨 중 뛰어난 곳은 왕희지王羲之보다 나은 것이 많다고 하면서 용필用筆에서의 추전推展을 강조한 적이 있는데,[32] 이에 획의 창경함이 담고 있는 의미가 무엇인지를 미루어 짐작할 수 있다. 이삼만이 추구한 운일韻逸하면서 생기있는 맛을 담고 있는 창경미는 졸박함을 담아내는 데 제격이다.

이처럼 대담한 것이나 졸박한 것, 창경한 것 등은 모두 유가의 중화 미와 다른 도가적 미의식을 담고 있는데, 그의 행운유수체는 바로 이런 대교약졸의 졸박미를 담아내고자 한 것이다. 아울러 창암이라는 호는 그의 서예에 대한 고민의 결과물이다. 이런 점에서 볼 때 이삼만 서예의 진정한 맛을 담아낸 것은 호를 '창암'이라 지은 때부터라고 해도 과언이 아니다.

4
—
무법無法과 통령通靈 지향의 서예정신

이삼만의 대교약졸을 추구하는 정신은 자연스러움을 근간으로 하는 일운逸韻을 강조하는 것과 더불어 무법無法과 통령通靈의 경지를 추구하는 것으로 나타난다. 이삼만은 이런 점과 관련해 다음과 같이 말하고 있다.

> 대개 자연으로 돌아가야 한다. 자연이란 법의 극치에 이르러 무법에 돌아가는 것으로, 그 일삼는 것이 없음을 행하고 필묵의 기지가 없는 상태이니 그것을 어찌 쉽게 말할 수 있겠는가? 서는 하나의 도이기 때문에 짧은 기간에 성취할 수는 없고 비상한 공을 들여야 한다. 옛 법을 많이 보고 어진 스승에게 전수 받아 온 마음을 여기에 두어야 한다. 예서, 행서, 초서의 세 가지 법을 모두 터득하여 묘한 경지에 모두 들어가야 비로소 글씨에 능하다고 할 수 있다.[33]

서예에서 무법을 강조하는 것은 송대 소식蘇軾을 위시한 상의尚意적 서풍이 형성된 것과 밀접한 관련이 있다.[34] 여기서 이삼만은 매우 의미심장한 말을 하고 있다. 즉 자연을 법과 관련지어 말하되 유법의 극치로서의 무법을 자연으로 이해하는 것이 바로 그것이다. 왕필은 『노자』 25장의 '도법자연道法自然'의 자연에 대해 "자연은 일컬을 수 없는 말이고 궁국의 경지를 논한 말이다"[35]라고 주석하는데, 이삼만의 법과 관련된 자연의 이해에는 왕필 식의 이해가 일정 정도 담겨 있다.

석도石濤는 『화어록畵語錄』 「일획장一劃章」에서 "태고 적에는 법이 없고, 태박太樸은 흩어지지 않았다. 태박이 한번 흩어지자 법이 세워졌다.

법은 어디에서부터 세워진 것인가. 한 획을 긋는 것에서부터 시작되었다 (…)그러므로 한 획을 긋는 법은 내가 주체성을 가진 것으로부터 선 것이다. 일획의 법을 세운다는 것은 대개 무법으로써 유법을 생한다는 것이고, 유법으로써 뭇 법을 관통한다는 것이다"[36]라고 하고, 또 「변화장變化章」에서는 "지인至人의 법은 법이 없는데, 이것은 법이 없다는 것이 아니다. 법이 없지만 법이 되는 것이어야 지극한 법이 된다"[37]라고 하여 무법과 관련된 말을 한 적이 있다. 이 때의 무법은 단순히 법이 없다는 의미보다는 기존의 법에 얽매이지 말고 주체적 자신을 창신創新적으로 담아내라는 말이다. 이삼만이 '일삼는 것이 없음을 행하라'고 하는 것은 노자가 48장에서 "천하를 취하는 데 항상 무사로써 한다. 그 유사로써 미친다면 천하를 취할 수 없다"[38]라 하고, 63장에서 "무위를 하고 무사를 일삼고 무미를 맛봐라"[39]라고 말하는 정신과 통한다.

이에 『노자』 27장에서 "잘 행하는 것은 바퀴가 지나간 흔적〔무적無迹〕이 없다"[40]라고 말한 사유를 서예에 적용해보자. 소철蘇轍은 "이치를 따라서 행한다. 그러므로 흔적이 없다"[41]라 주석하고 있다. 즉 무적은 '이치를 따라서 행한 것'의 결과물이다. 왕필은 "자연에 따라 행하지 억지로 조작하거나 안배하지 않는다. 그러므로 사물이 지극함을 얻어 수레바퀴의 흔적이 없다(…) 이 다섯 가지는 대개 조작하거나 안배하지 않고 사물의 본성에 따르고, 형으로써 사물을 제어하지 않는다는 것을 말한 것이다"[42]라 주석하였다. 자연에 순응하면서 인위적 조작〔조造〕과 안배〔시施〕를 가미하지 않는 결과물이 무적이다.[43]

여기서 자연과 반대되는 의미는 필묵이 기지機智를 통해 드러난 유형으로서의 유적有迹의 상狀이다. 기지機智는 도구를 통해 자신이 알고 있는 기존의 법대로 유위적으로 조작하고 안배按配하는 것이다. 다른 말로 하면, 필묵이란 도구성에 얽매이지 말고 자신의 뜻한 바대로 자연스럽게 운필하라는 것이다. 필묵기지筆墨機智의 유형의 상狀과 반대되는 것을

이삼만이 말한 것으로 찾아보면 "빼어난 운은 그 흔적이 없으니 붓놀림이 천연스러움을 얻었다. 빼어난 글씨는 천연 그 자체이다〔일운무적逸韻無迹, 득필천연得筆天然〕"[44]라는 사유이다. 이삼만은 성극成克에게 주는 글에서 "마침내 서도에는 세 가지 단서가 있으니 득필과 일운과 자연이 바로 그것이다〔필경유삼단畢竟有三端, 득필야得筆也, 일운야逸韻也, 자연야自然也〕"라고 하여 득필과 일운 그리고 자연을 강조했다. 그런데 이 세 가지를 말하지만 그것은 각각 말하고자 하는 측면에서의 다른 표현일 뿐이지 결국 같은 경지를 말한 것이라 할 수 있다. 이런 사유는 무법에 의한 일운逸韻을 담아낸 무적無迹이 붓놀림의 천연스러움을 강조하는 것과 통한다 할 수 있다.

이삼만이 성극成克에게 주는 글에서는 이런 점을 보다 구체적으로 말하고 있다.[45] 무심은 단순히 '마음이 없다'라는 식의 무심은 아니라고 본다. 착의着意와 반대되는 의미로서 읽어야 할 것이다. 유가식의 분별지에 의한 택선고집擇善固執적 사유가 아니다. 착의着意 즉 유심留心은 무엇인가 내가 하고자 하는 목적의식을 가지고 분별하는 것을 의미한다. '무심하게 매번 잃어버림이 많은 경지에 이른다'는 것은 『노자』 48장에서 말하는 "도를 하여 날마다 더니, 덜고 덜어 무위에 이른다"[46]라는 경지이고, 장자식으로 말하면 「소요유逍遙遊」의 무기無己의 경지, 「대종사大宗師」의 좌망坐忘의 경지로 나아간다는 것이다. 이런 경지는 이삼만이 말하는 통령通靈의 경지와 통한다.

이런 측면을 기교와 관련지어 말하면, 인위적 기교를 통한 형사적形似적 차원의 극공極工을 거친 이후에 그 인위적 기교를 넘어 도의 경지에 나아간 것이 바로 통령의 경지에 담긴 묘함이다. 이에 통령은 극공極工 이후의 경지인 대교약졸大巧若拙의 경지에 이른 것을 의미한다. 다음과 같은 말은 이런 점을 잘 보여준다.

무릇 글씨를 씀에 있어서 첫째는 인품이 높아야 하며, 둘째는 모름지기 옛날의 법도를 스승으로 삼아야 하되 다만 공교로움을 다하여 공부하는 과정이 있지 아니하면 신령한 경지에 통할 수가 없을 것이다.[47]

이상은 이삼만이 서예에 관한 서여기인書如其人적 사유를 강조하면서 법도와 기교를 하나로 통일시켜 극공 이후의 통령의 경지에 이를 것을 말한 것이다. 이삼만이 성극에게 다음과 같이 말한 것은 극공極工과 통령通靈의 두 측면을 잘 보여준다.

그러므로 내가 일러두고자 한 것은 고법을 가까이하면서 글씨를 살려내야 할 것이니, 한나라와 위나라의 굳센 글씨를 배워 오랫동안 숙련을 쌓으면 그 수미함을 얻고자 아니해도 저절로 도달하게 된다.[48]

이상의 발언은 이삼만이 "서도는 한나라와 위나라의 서도로 그 근원을 삼아야 한다. 만약 오로지 진나라 서가들만을 섬긴다면 혹 고운 것만을 취하게 될까 두렵다"[49]라고 하여 진대의 연미함을 경계하며 한·위서

창암蒼巖 이삼만李三晩, 〈서도이한위위원書道以漢魏爲原〉
이삼만 자신의 서예창작 정신을 우졸愚拙함과 졸박拙樸함이 깃든 서체로 썼다. 이삼만이 지향하는 서예미학의 핵심 문구다.
*釋文: 書道以漢魏爲原, 若專事晉家, 恐或取妍.

를 높인 것과 관련이 있다.

아울러 이삼만은 자신의 글씨에 대한 독창적인 경지를 당시 사람들이 잘 이해하지 못하고 있는 것에 대한 안타까움을 토로하고 있다. 자신의 글씨가 왕희지와 다름을 스스로가 밝히면서, 이런 다른 점을 편벽되다고 평하는 것에 대한 세상 사람들의 잘못된 인식을 이삼만 스스로 교정하고자 한다. 사실 보기에 따라 이삼만의 글씨는 어느 하나의 관점을 기준으로 삼아 평가하면 편벽되게 인식될 수 있는 부분이 있다. 예를 들면 유가의 중화미를 중심으로 평가할 때 그럴 가능성도 있을 수 있다. 하지만 그것은 이삼만이 추구한 서예정신의 특징임을 알지 못하는 것이다.

세상 사람들이 편벽되다고 잘못 인식한 것의 가장 핵심적인 것은 이삼만이 통령通靈을 통하여 드러내고자 했던 대교약졸의 졸박미이다. 이것은 유법의 극치 이후의 무법을 말하고 있기 때문이다. 즉 이삼만이 대교약졸을 추구하고자 한 글씨를 단순히 생각하면 아무 생각 없이 어지럽게 그냥 막 휘두른 듯한, 단순히 실험적인 생경한 글씨로 볼 수 있지만 이삼만 자신의 글씨는 바로 인품고人品高와 사고법師古法에 바탕을 둔, 그러면서도 궁극적으로는 상달上達의 경지인 통령에 이르고자 하는 의도를 담고 있음을 알아야 한다. 이것은 마치 정섭鄭燮이 말한 '기교적으로 지극히 공교로운 경지에 이른 다음에 뜻을 쓴다〔극공이후사의極工而後寫意〕'는 사유를 연상시킨다.

여기서 이삼만이 학고學古를 강조하는 것은 고에 얽매이고자 하는 것이 아니다. 학고學古를 통하여 뜻의 자적을 추구하고자 하는 의도[50]가 담겨 있다. 장자가 말하는 '자적기적自適其適'의 경지를 이루고자 한 것이다. 더 나아가 무심의 망적기적忘適其適의 경지를 이루고자 한 것이다.[51] 이제 이삼만이 추구한 서예는 채옹蔡邕이 "글씨를 쓴다는 것은 마음을 흐트러뜨리는 것이다. 글씨를 쓰고자 하면 먼저 마음속에 담긴 경직된 마음을 풀고 자신의 본성을 자유롭게 펼친 뒤에 글씨를 쓰라"[52]라

고 한 말처럼 자신의 마음을 마음껏 풀어헤치고 즐기는 참된 예술의 경지에 들어가고자 하였다. 이런 점에서 볼 때 이삼만이 고인이 만든 고법古法을 강조하지만 그 고법에 얽매이거나 구속되라는 것은 아니다. 고법에 얽매이거나 구속되면 통령의 경지에 갈 수 없기 때문이다. 통령은 고법을 통해 고법 너머의 세계가 무엇인지를 체득한 경지이다. 이삼만은 이런 경지가 되어야만 고古도 능동적으로 자신의 것이 될 수 있고 궁극적으로는 자신의 법에 의한 자신의 글씨를 쓸 수 있다는 것을 말한 것이다.[53]

이삼만이 서예를 도로 보는 것은 서예의 형이상학적 측면에서의 접근이다. 즉 서예를 실용적 차원으로서가 아니라 법상法象으로서의 서예, 사심寫心으로서의 서예임을 의미한다. 이삼만은 자법과 관련해 법상으로서의 서예를 말한 적이 있다.

> 대개 자법은 위는 길게 아래는 짧게, 앞은 많게 뒤는 적게, 변은 위로 몸은 아래로, 위는 둥글게 아래는 모나게 써야 하니, 하늘과 땅의 모양을 본받는 것이다.[54]

상형象形 혹은 법상法象으로서의 서예라는 인식은 서예의 기원을 자연 사물의 구체적 형상形狀을 모방한 예술 즉 일종의 관물취상설觀物取象說에 입각하여 서예를 규정한 것이다.[55] 그런데 서예를 무형과 유형, 불상형不象形과 상형象形의 통일, 추상과 구상의 통일이란 점으로 규정할 수 있다면 법상으로서의 서예인식은 편면성片面性이 있다.[56] 이런 점에서 심화心畵, 사심寫心, 전심傳心으로서의 서가 요구된다. 이삼만은 서예는 결코 소도小道는 아니라고 본다. 유가의 선비가 지향하는 겸후홍의謙厚弘毅의 뜻을 담고 있기 때문이다.[57] 여기서 겸후홍의를 강조하는 것은 서예가 심화心畵라는 점을 의미한다.

이삼만은 "서는 작은 도가 아니다. 대개 인륜을 돕는 것이다. 그렇기 때문에 매번 고요한 곳에서 먼저 마음을 바르게 하고 미리 심획을 생각한 뒤에 글씨를 써야 하니, 마음에 생각이 있는 자라야 끝내 공력을 얻게 된다"[58]라 하였다. 이삼만의 이런 견해는 서에서의 심화心畵와 의재필선意在筆先의 측면을 강조하면서 조인륜助人倫을 말한 전통적인 유가의 서예론에 해당한다. 이런 점에서 볼 때 이삼만은 기본적으로 선비서예를 지향한다. 하지만 그 표현방식에 있어서는 법의 테두리에 얽매이지도 않았고 유가의 중화미를 따르지 않았다. 자신이 쓰고 싶을 때 쓰면서 자연천성自然天成을 그대로 드러내고자 하는 노자의 '도법자연道法自然'과 장자의 '법천귀진法天貴眞'의 사유를 따랐다.

이삼만 서예의 궁극적 목표는 통령通靈에 있다. 이삼만은 통령에 이르는 과정으로 극공極工으로서의 형사적 차원에 대한 숙熟과 그 숙熟에 의한 기교적 차원을 넘어설 것을 말하고 있다. 『장자』「양생주養生主」의 포정해우庖丁解牛 우언에서 말하는 기교가 도의 경지에 이른 것이 통령의 경지이다. 이런 통령通靈의 경지는 무법의 경지이며 인간의 이성과 합리를 떠난, 말로 설명할 수 없는 언부진의言不盡意의 경지이다. 천지자연과 인간이 합일된 천인합일의 경지이다. 기교적 차원으로 말하면 그 기교가 도의 경지에 오른 것을 의미한다. 체도體道의 경지에서 자신의 마음을 담아 표현한 사의寫意적 경지이다. 따라서 단순히 자연물을 모방하는 차원이 아니다. 이삼만이 말하는 자연으로서 유법지극有法之極인 무법無法은 바로 단순히 법이 없다는 것이 아니라 하학적下學的 차원에서의 극공極工을 이룬 이후의 상달上達적 차원의 통령通靈의 경지를 의미한다. 그것은 유유자적悠悠自適의 경지이다.

이상 논한 이삼만의 서예미학에서 벗어나 잠깐 눈을 돌려 김정희로 가보자. 왜냐하면 김정희도 일정 정도 이삼만의 예술정신과 유사한 점이 있기 때문이다. 김정희는 어느 날 갑자기 '우연욕서偶然欲書'의 결과물로

서 말로 표현할 수 없는 '성중천性中天'을 담아낸 〈불이선란도不二禪蘭圖〉
를 그렸다. 무엇이 미이고 무엇이 추인지 미추 구분 없는, 마치 『노자』
20장에서 '아우인지심我愚人之心'이란 것에 대해 왕필이 "최고 바보의 경
지에 오른 인물의 마음은 분별하고 쪼개는 것이 없어서 뜻한 것에 아름
답거나 추한 것이 없이 유연하게 그 실정을 볼 수 없다"[59]라고 주석하
듯, 김정희는 천품天稟의 자연 본성을 거칠 것 없는 획을 통해 미추의
구별지심이 없는 우졸미愚拙美를 보여준다. 그리고 '영아로 복귀'하고자
하는, '아해같은 어른'의 필적으로 졸박미와 우졸미를 담은 듯한 〈판전版
殿〉을 썼다. 이것은 기존에 길들여진 인위적 김정희에서 벗어난 참된 모
습의 김정희로 이해된다.[60] 만약 이런 점을 인정할 수 있다면 김정희
서화를 이해할 때 반드시 고려해야 할 대목이다.

이삼만이 말하는 자연으로서 유법지극有法之極인 무법은 단순히 법이
없다는 것이 아니라 하학下學 차원에서의 극공을 이룬 이후의 무기교의
기교를 발휘해 상달上達의 차원에 오른 통령의 경지를 의미한다. 그 경지
는 우졸이 실현된 유유자적悠悠自適하는 소요逍遙의 경지에 해당한다.

5
–
나오는 말

이삼만이 말한 우졸愚拙이나 '일운무적, 득필천연'을 강조하는 서예정신
은 유가의 긴장되고 절제된, 택선고집에 의한 분석적인 마음을 가진 속
배俗輩의 눈으로 보면 잘 알 수 없는 무심의 경지에서 자유롭게 탈격,

탈법, 탈기교를 추구한 예술정신이다. 아울러 이러한 정신에서 창작된 예술작품은 미추와 시비를 구분하지 않는 현동玄同의 결과물이다. 그것은 비록 형태적으로 때론 아무런 꾸밈이 없이 천진난만한 본성을 드러낸 바보와 같고 졸박하지만 늘그막 인생에 해의반박解依般礴의 자세로, 접하는 모든 일에 '허허' 하면서 웃어넘기는 '아해兒孩와 같은 어른'의 마음가짐을 담아내고 있다. 그것은 결국 유희재가 말한 나에게 들어온 자연을 다시금 회복하고 담아내고자 하는 '유인복천由人復天'의 미학, 여유롭게 소요하는 노경老境의 미학인 셈이다.

그동안 한국서예계는 중국서예를 어떤 식으로 수용하였고 또 변용하였는지에 관한, 그리고 한국서예의 독창성과 정체성에 대한 논의는 여러 차례 있었지만 여러 가지 한계성 때문에 심도 있는 논의가 이루어지지 못한 것이 사실이다. 이런 논의는 단순히 서예라는 한 분야에만 초점을 맞추었기 때문에 나타난 현상이라고 본다. 서예도 여타의 한국예술과 마찬가지로 한국인의 민족성, 사상과 심성, 정서, 가치관이 반영된 결과물인 사의寫意적 예술이란 점을 고려하면, 이제는 서예 그 자체로서만 특징을 찾아내서는 안 된다. 이제 융합적 사유의 바탕 위에서 한국서예의 철학성과 미적 특징을 찾아내어야 한다. 이런 점에서 본장에서는 기존 타자와 구별되는 한국미의 특징 가운데 자연성, 무기교의 기교 등과 관련된 부분을 우졸과 통령을 통해 자신의 서론과 작품세계를 펼친 이삼만의 서예미학에 주목하였다.

이상 논한 노장사상에 입각한 이삼만의 서예미학은 큰 틀에서 볼 때 중화미학보다는 광견미학에 속한다. 특히 이삼만의 노장사상에 대한 심도 있는 서예적 적용[61]은 조선조 서예사에서 볼 때 매우 독특한 위상을 차지한다. 이런 정황에서 이삼만처럼 무기교의 기교 혹은 대교약졸의 측면과 법천귀진法天貴眞의 측면에서 천성天成의 천연天然스럽고 일운逸韻한 맛의 졸박미 혹은 우졸미愚拙美를 담고자 한 것이 한국미 혹은 한국서

예미의 한 특징이 될 수 있다면, 서예에서의 '한국적 자연미 혹은 자연성'에 대한 보다 적극적인 철학적 해석이 있어야 할 것이다. 한국 서예미 혹은 서예정신이 중국 서예미 혹은 서예정신과 '다름'은 결코 '우열의 문제'가 아닌 각각의 민족이 처한 환경이나 기타 지리적 조건과 관련된 고유한 영역으로 여겨야 한다는 것이다. 이런 점에서 이삼만이 말한 우졸이 한국 서예정신 혹은 서예미학과 어떤 연관성이 있는지를 보다 더 심도있게 고민해보아야 한다.

보론

양명학·노장학을 통한
한국서예 정체성 모색

1
–
들어가는 말

예술작품이 '고독한 천재가 만들어낸 기적'이 아니라 '예술가 몸속에 흐르는 피와 예술가가 숨 쉬는 사회가 만들어낸 산물'임을 주장한 이폴리트 텐(Hippolyte A. Taine)은 지리적 결정론을 통해 각 민족이 추구한 미의식이 다름을 말한 적이 있고,[1] 강유위康有爲는 인종이 다른 만큼 신체와 얼굴이 다 다르고 아울러 산천의 형세도 같은 것이 하나가 없다는 점에서 글씨도 그럴 수밖에 없다는 말을 한다.[2] 아울러 변화하는 것은 자연의 이치라는 점을 중국서예사에 나타난 '남첩북비南帖北碑' 현상에 적용하면서 남첩과 북비가 추구한 서예미학이 왜 달랐는가를 말한 적이 있다.[3] 이 같은 텐과 강유위의 발언은 왕희지 중화미학 중심주의가 득세한 조선조 서예계에서 한국서예 정체성을 찾는 데 중요한 시사점을 제공한다. 이런 점을 본 장에서는 왕희지 중화미학 중심주의에서 벗어나서 한국서예 정체성을 확보하는 방법론을 모색해보고자 한다.

　산이 70%를 차지하는 자연적 환경에서 삶을 영위한 한국인이 지향한 미의식은 평평하고 광활한 땅에서 삶을 영위했던 중국과 다른 점이 많다. 산이 다르고 물이 다르면 그 다른 토양에서 난 생산물을 먹고 삶을 영위한 민족성은 당연히 다르게 마련이고, 그 다른 민족성에 따라 지향한 미의식도 다르게 나타나기 마련이다.[4] 즉 우리민족이 삶을 영위한 지리적 환경 속에서 형성된 민족적 DNA가 중국민족과 달랐다면, 우리나라 언어를[5] 비롯한 예술에도 당연히 그 다름이 담겨 있었을 것이다.[6] 만약 서예가 여타 한국예술과 마찬가지로 한국인의 민족성, 심성, 정서를 반영하고 있는 '심화心畵' 예술 혹은 '사의寫意' 예술이라 할 수 있다면, 분

명 한국인의 민족적 특질이 담긴 서예가 있었을 것이다. 일본의 '가나 서예'는 비록 거칠고 조악한 면이 있지만 중국서예와 분명하게 그 차이점을 드러낸다. 그런데 우리의 경우 '한글서예'를 예외로 하고 말한다면, 한국에서의 기존 '한자서예'는 보기에 따라 중국서예와 차별화가 분명하지 않다는 것이 문제가 된다.

김수천은 제한적이지만 일종의 비학碑學 혹은 금석문金石文 서예를 통해 한국서예 정체성을 '부정형성不定形性', '무작위성無作爲性'으로 규명한 바가 있다.[7] 김수천의 연구는 그동안 제대로 규명되지 않았던 한국서예 정체성의 한 부분을 비학 혹은 금석문 서예를 통해 밝힌 점에서 의미 있는 연구이다. 그리고 적용하는 정황에 따라 타당한 점도 있다. 하지만 한국서예 정체성을 규명하는 데 문인사대부들이 주로 행한 서예에 해당하는 첩학帖學과 관련된 다양한 분석이 심도 있게 논의되지 못했다는 점에서는 한계가 있다. 아울러 부정형성, 무작위성이 삼국시대 이후의 고려조 서예, 조선조 서예, 더 나아가 오늘날 한국서예에도 일관되게 나타나는지 하는 질문도 가능하다. 즉 부정형성과 관련된 것이 한국인의 심층에 흐르고 있는 보편적이면서 불변하는 '구조적 측면'에 해당하는 것인가 하는 질문을 할 수 있다는 것이다. 아울러 자연미를 특징으로 하는 부정형성, 무작위성은 왕희지王羲之 중심주의의 핵심인 중화미학中和美學과 완전히 상반된 미의식에 해당하는데, 한국서예사의 유명한 서예가들은 대부분 왕희지 중심주의의 핵심인 중화미학中和美學을 강조하고 있다는 점에서 부정형성, 무작위성만으로 전체 한국서예미학의 특징을 대변할 수 없다는 제한점이 있다.

서예는 일단 '문자'라는 정형화된 틀에서 '가독성可讀性'을 중심으로 펼쳐지는 예술이란 점에서 자신만의 예술적 감성을 담아내고자 할 때 여러 가지 제한점이 있다. 더 큰 문제점은 이미 '진선진미盡善盡美'로 평가받고 아울러 '서성書聖'으로서 넘어설 수 없는 경지에 도달한 왕희지가 한중서

예의 전범典範으로 존재한다는 사실이다. 이런 점을 미학적 측면에서 보자. 다양한 형상을 통해 자신의 예술성을 드러내는 회화는 장조張璪가 "밖으로는 자연의 조화로움을 스승삼고, 안으로는 마음의 근원을 얻는다〔외사조화外師造化, 중득심원中得心源〕"라고 말하듯, 다른 자연환경에서 살 경우 자신의 예술적 감성을 얼마든지 다양한 형상을 통해 표현할 수 있다는 장점이 있다. 하지만 서예는 회화에 비해 상대적으로 '의사소통'과 관련된 문자의 '가독성' 측면에서 구속받는다는 점에서 제한적이다. 특히 서성으로 추앙하는 왕희지 중심주의를 기반으로 하면서 법고法古를 강조하는 경우에는 자신의 주체적, 창신創新적 서예세계를 자유롭게 펼칠 수 없다는 한계도 있다.[8]

철학 측면과 연계하여 이해하면 주자학朱子學이 득세한 조선조 상황에서 한국서예 정체성을 확보한다는 것이 쉽지 않음을 알 수 있다. 그렇다면 어떤 방법론을 통해 한국서예 정체성을 규명해야 할 것인가를 심각하게 고민할 필요가 있다. 그 하나의 방법은 왕희지 중심주의에서 벗어나 자신만의 서예세계를 펼치고자 했던 양명학과 노장학에 입각하여 서예정신을 펼친 서예가들의 서예미학이 무엇인지를 규명하는 것이다.

2
–
한중서예사에서의 왕희지 추앙 경향

한중서예사를 보면 시대에 따라 약간의 차이점을 보이지만 중국의 경우는 남송南宋대 이후, 조선조의 경우는 서예역사 전반적으로 왕희지 중심

주의가 자리 잡고 있다. 이런 왕희지 중심주의에는 유가 성인을 중심으로 한 도통관道統觀의 서예적 적용인 왕희지를 중심으로 한 서통관書統觀과 이단 배척의식이 깔려 있다.

일단 중국서예사에 나타난 왕희지 추앙 의식을 보자. 당태종 이세민李世民은 일찍이 왕희지 서예를 '진선진미盡善盡美'[9]라고 규정하면서[10] 여타 유명서예가들의 장단점을 평한 적이 있다. 남당후주南唐後主인 이욱李煜(937~978)도 마찬가지다.[11] 이욱은 왕희지 이후의 유명 서예가들이 왕희지 서체의 한 부분을 얻었지만 다른 부분에서는 결여점이 있다는 관점에서 우세남虞世南, 구양순歐陽詢, 저수량褚遂良, 설직薛稷, 안진경顏眞卿, 유공권柳公權, 서호徐浩, 이옹李邕, 장욱張旭, 왕헌지王獻之 등을 평가한다. 구체적으로 왕희지 서예가 '진선진미盡善盡美'를 실현한 완벽함을 '운韻, 력力, 의意, 청淸, 근筋, 골骨, 육肉, 기氣, 법法'의 관점에서 평가한다. 미학적 측면에서 본다면 이 같은 평가는 이세민보다 구체적인 측면이 있다.[12] 이처럼 왕희지 서예를 진선진미로 파악하는 것은 왕희지 서예중심주의의 핵심에 해당하는데, 다른 차원에서는 유가의 중화미학을 실현했다는 것이다.

이욱의 평가 양상에서 일단 주목할 것은 이욱이 왕희지 서풍을 중심으로 할 때 긍정적 측면을 얻은 것을 '득得'이라 평가한 것보다는 '실失'이라 평가한 것에 담긴 사유다. '실'로 평가된 것은 왕희지보다는 못하다는 것이기 때문이다. 그런데 그런 평가를 다른 관점에서 접근해보면, 왕희지 이외의 서계가들이 '실'로 평가된 것에는 결국 각각의 서예가들이 왕희지의 서풍과 다른 각자 자신들의 개성을 보여준 예술정신이 담겨 있음을 의미한다. 즉 이런 점을 철학과 미학 측면에서 말한다면, 평가된 각각의 서예가들의 '실'은 왕희지가 지향한 중화미학을 중심으로 할 때는 '실'에 해당하지만, 역설적으로 보면 그 '실'로 평가된 것에는 서예가 개개인들의 독특한 자질과 성향이 담겨 있음을 의미한다. 이 같은 각각의 서예

가들의 성향과 자질을 흔히 왕희지가 지향한 유가의 중화미학을 중심으로 평가할 때는 흔히 '편偏'이란 용어로 규정한다. 한국서예 정체성을 논할 때 이처럼 '편'으로 평가받는 것에 주목할 필요가 있다. 왜 그런지에 관련한 점에 대해서는 이후에 논하기로 한다.

중국서론사에서 왕희지 추앙 사유를 철학과 미학의 측면에서 가장 잘 보여주는 것은 명대 항목項穆이다. 항목은 '서예의 바른 말〔=유가가 지향한 서예정신〕을 담아냈다'는 의미의 저서인 『서법아언書法雅言』에서 정통과 이단을 구분하는 사유를 서예에 적용하는데,[13] 구체적으로 공자가 집대성한 위대함을 서예에서는 왕희지가 집대성한 것에 적용하여 이해한다.[14] 이 같은 왕희지 중심주의에는 유가가 지향하는 온유돈후溫柔敦厚하면서 감정의 중절中節과 관련된 중화미학이 자리잡고 있다.[15]

구체적으로 항목은 왕희지를 종요鍾繇와 장지張芝 서예정신을 겸한 '서예의 대통大統'을 드리운 만세불역萬世不易에 해당하는 인물로 본다.[16] 특히 기존의 서예를 집대성集大成한 인물로 보면서[17] 서의 정곡正鵠이 된다고 한다. 성인의 기본 조건 중의 하나는 기존에 있었던 학문을 집대성했다는 것인데, 중국서예사를 통관할 때 이런 점을 왕희지가 실현했다는 것이다. 역사적으로 시중지도時中之道를 실천한 대표적인 인물은 바로 공자인데, 왕희지는 공자의 상징으로 말해지는 시중지도를 서예창작에 실현한 인물로 평가한다.[18] 항목이 왕희지를 추앙하는 또 다른 이유로는, 왕희지는 다른 서예가와 달리 선천적 자질과 후천적 학습을 겸비한 인물이란 것과 그가 공자가 말한 70세에 '종심소욕불유구從心所欲不踰矩'에 바탕한 유가의 중화미中和美를 실현한 점을 든다.[19] 이런 점에서 항목은 위진시대 서풍의 중요성을 강조하는데, 특히 왕희지를 본받아야 일품逸品이 된다고 보면서 왕희지 서예를 '법서法書'이면서 고아古雅한 풍격風格의 전형으로 본다.[20]

왕희지를 서성으로 높이는 항목은 『서법아언』「품격品格」에서 품격론

과 관련해 서가들의 등급을 정종正宗, 대가大家, 명가名家, 정원正源, 방류傍流 등 다섯 가지로 구분하는데,[21] 서성과 거의 동일한 의미를 갖는 것은 정종이다. 정종의 조건으로 꼽을 수 있는 것은 다음과 같다. 고금古今을 회통해야 한다. '불격불려不激不厲'의 중화미를 실현해야 한다. '종심소욕 불유구'의 경지에서 뭇 서체를 완벽하게 체득해야 한다. 천연스런 일기逸氣를 담아내야 한다. 단아하면서도 기이한 맛을 동시에 담아내야 한다. 결론적으로 '지난 과거 성인의 업적을 계승하고, 미래 후학들의 학문세계를 열어준다〔계왕성繼往聖, 개래학開來學〕'[22]는 것을 실현하여 후세에 영원한 규범이 되어야 한다. 그 정종에 해당하는 인물이 바로 왕희지라는 것이다. 이상 항목의 왕희지 인식을 한마디로 말한다면 '서예의 성인〔서성書聖〕'으로서, 그 위상은 유학에서의 공자와 동일한 위상을 갖는다는 것이다.

이상 본 왕희지 추앙 현상은 조선조에서는 더욱 심하게 나타난다. 남공철南公轍은 『금릉집金陵集』에서 왕희지 필적에 대한 평가를 통해 서예가 담아내야 할 다양한 측면을 말한 적이 있다. 남공철은 왕희지 서예작품 가운데 〈필진도筆陣圖〉는 '법法', 〈황정경黃庭經〉은 '의意', 〈유교경遺教經〉은 '정신精神', 〈난정기蘭亭記〉는 '취趣', 〈성교서聖教序〉는 '기氣'란 측면을 잘 담아냈다는 점에서 왕희지의 뛰어남을 거론한다.[23] 결론적으로 왕희지 서예가 귀한 것은 각각의 상황에 맞는 다양한 체격體格을 구비하고 있다는 것이다.[24] 왕희지의 여러 서예 작품들에 대해 손과정孫過庭도 『서보書譜』에서 이미 그 특장을 규명한 바가 있는데,[25] 남공철이 이런 점을 미학 측면에서 보다 구체적으로 언급하였다는 점에서 의미가 있다.

앞서 본 항목의 왕희지 서예인식과 유사한 것을 조선조에서 찾는다면, 백하白下 윤순尹淳과 옥동玉洞 이서李漵의 서예인식을 들 수 있다. 먼저 윤순이 왕희지 중심주의를 여실히 보여주는 말을 보자.

서예는 진대晉代를 귀중하게 여기는데, 진대에는 왕희지가 최고다. 서예를 배우고자 하는 자가 왕희지에서 취하지 않으면 어찌 서예가 되겠는가? 당의 우세남, 저수량은 다만 그 관건에 나갔을 뿐이다. 안진경, 유공권, 소식, 채양蔡襄[26]은 비록 필로써 이름을 날렸지만 그것은 왕희지의 본의를 본 것에 (『시경』에서의) 풍風과 아雅에서의 변풍變風같은 것이 있었을 뿐이다. 이 밖에 재주는 세상과 더불어 내려왔지만 법은 때와 더불어 잠기게 되었으니, 왕희지 필의筆意가 세상에 끊어진 지 오래되었다.[27]

윤순이 왕희지 추앙 입장에서 말한 "서를 배우고자 하는 자가 왕희지에서 취하지 않으면 어찌 서예가 되겠는가?"라고 말한 사유에는 왕희지 중심주의가 담겨 있고, 이런 사유에는 왕희지 이외 여타 서예가들이 들어설 자리가 없다. 이 같은 왕희지 추앙 현상은 서예의 이단관을 극단적으로 강조하는 옥동玉洞 이서李漵에 오면 최고도에 이른다.

옥동 이서는 윤순이 말한 '왕희지 필의가 끊어졌다'는 입장을 더욱 강조한다. 이서는 항목처럼 한중서예사에 나타난 위대한 서예가들을 정통과 이단의 입장에서 접근한다. 구체적으로 왕희지를 정법正法을 집대성한 자로 보고,[28] 왕희지 이후는 그 정법이 쇠한 역사로 보면서 서예비평과 이단관을 전개한다.

아아! 세대가 내려오면서 시속이 말단을 추구하여 정법이 없어지고 임시방편의 사술邪術이 유행하여 세상을 속이고 사람들을 헷갈리게 하여 이르지 않는 곳이 없으니, 예나 지금이나 천하가 모두 도도히 거짓된 법을 쫓는 것이다. 그러므로 조조曹操, 신라시대의 최치원崔致遠, 송나라의 소식과 미불米芾, 원나라의 조맹부趙孟頫, 명나라의 장필張弼과 문징명文徵明, 우리나라〔=조선〕의 황기로黃耆老의 필법이 성행하여 장지와

왕희지의 정법이 희미해져 전해지는 것이 없다. 그 사이에 혹 본받는 자가 한 둘 있었지만 혹 그 심법心法을 잃어버려 이단에 흐르기도 하고, 혹 겉 모양만 모방하고 그 깊은 뜻을 얻지 못하니 애석함을 이길 수 없다.[29]

이서가 보기에 서예의 정법에 해당하는 인물은 왕희지다. '거짓된 법을 쫓는다'는 것은 이 같은 왕희지 서풍에서 벗어나 자기 멋대로 서풍을 전개하는 것을 의미한다. 이서가 말한 '심법'의 핵심은 중화중심주의에 입각한 서풍이다. 이서는 이런 '심법'에서 벗어난 인물로 조조, 최치원, 소식, 미불, 조맹부, 장필, 문징명, 황기로 등을 예로 든 것이다. 그런데 이서의 평가와 상관없이 '심법'에서 벗어난 인물들은 나름 자신들의 서예 세계를 펼친 인물들이었음을 일단 기억할 필요가 있다.

이처럼 왕희지 중심주의를 견지하면서 서예 이단관을 전개하는 이서는 조선조 이전의 서예가 중에는 왕희지를 배운 김생金生이 가장 으뜸이라고 한다.[30] 하지만 동시에 왕희지 중심주의를 통해 볼 때 김생의 해서와 행서 및 초서는 편벽偏僻되고 궤이詭異하다고 평가한다.[31] 아울러 정통과 이단의 입장에서는 김생은 유가가 이단으로 여기고 배척하는 불가佛家에 속한다고 본다.[32] 이서는 결론적으로 유가의 '16자 심법'에서 벗어나 이단적 경향으로 흐른 서예를 일종의 '사시이비似是而非'에 해당하는 서예로 규정한다. 즉 '더욱 이치에 가깝지만 크게 참된 진리를 어지럽힌다[미근리이대란진彌近理而大亂眞]'라고 평가한 것이다.[33] 항목이나 이서처럼 왕희지 중심주의 입장을 견지하는 입장에서 볼 때 왕희지 이외의 서예는 모두 어느 한쪽의 서풍을 펼친 이른바 '편벽[편偏]된 것'으로 규정한 것을 확인할 수 있다.

조귀명趙龜命(1693~1737)도 조선조에서 '진체晉體 습득'의 문제점을 지적하기도 하지만 왕희지 중심주의는 여전하다.

근래에는 진체를 배워 짜임새와 법도가 점점 나아졌지만 골기는 쇠약
해졌다. 요즘 쓰는 진체는 변화를 모색하여 얼른 보기에는 중국과 핍진
하지 않음이 없는 듯 하지만 그 실제 모습은 눈썹과 머리털만 흉내
낸 것이다.[34]

조귀명은 왕희지 서체의 외형적 측면만을 따라한 당시 서예 경향성의
긍정적 측면과 부정적 측면을 동시에 지적하지만, 그 핵심은 여전히 왕
희지에 대한 추앙 입장에서의 비평이다.

이 같은 조선조 왕희지 추앙 입장을 중국서예사에 전개된 서풍의 변
화와 비교하면, 중국의 경우 명대 중기 이후 양명학陽明學이 발흥함에 따
라 부산傅山, 왕탁王鐸 등의 연면체連綿體 초서풍草書風이 나타났고, 청대에
는 정섭鄭燮이 육분반서六分半書를 주장하여 왕희지의 중화미학에 반하는
서풍을 전개했다는 점에서 조선조와 차별상을 보인 점도 있다. 하지만
큰 틀에서 보면 한중서예사에서 왕희지 추앙 경향은 모두 유사한 점이
있고, 특히 조선조 서예계에서는 이런 점이 상대적으로 강하게 나타났다
고 할 수 있다. 이런 현상은 구체적인 서가 비평에도 그대로 적용된다.

3
–
조선조 왕희지 중심주의에 나타난 서가비평

위에서 잠깐 왕희지 중심주의와 관련된 서가들에 대한 전반적인 평가를
살펴보았는데, 여기서는 조선조 서예사에서 왕희지 추앙 경향성이 어떤

과정을 거쳐서 나타났는지를 보자. 조귀명은 조선조 서체는 세 번 변했다고 말한다.

> 우리나라의 서법은 대략 세 번 변하였다. 국초에 촉체蜀體〔=조맹부체=송설체松雪體〕를 배웠고, 선조와 인조 이후로는 한석봉체韓石峯體〔=韓濩〕를 배웠으며, 근래(18세기 초)에는 진체晉體〔=왕희지체〕를 배웠다.35

조선조 초기의 촉체 유행은 고려말부터 이어진 원대와의 정치적 연계성이 일정 정도 영향을 주었고, 그런 국제관계에서 조맹부 서체는 조선조 초기까지 영향을 준다. 이런 정황에서 가장 대표적인 것은 단연 안평대군 이용李瑢의 서풍이다. 서예의 이런 정황과 변화상에는 한 시대를 이끌어갔던 지식인들이 지향한 미의식과 철학이 깔려 있다.

김생의 해서, 양사언의 초서를 비롯하여 한호, 윤순, 이광사 등으로 이어지는 한국서예사의 '서가정파설書家正派說'을36 말한 바가 있는 이유원李裕元(1814~1888)은 『임하필기林下筆記』「우리나라의 서체〔동국서체東國書體〕」에서 촉체와 진체에 능했던 서예가들을 다음과 같이 정리하고 있다.

> 우리나라의 글씨는 반드시 김생을 근본으로 삼는데, 글씨가 곱고 미려하며 진체晉體에 가깝다. 박경朴耕, 성석린成石磷, 박팽년朴彭年, 정난종鄭蘭宗, 소세양蘇世讓, 안평대군安平大君, 강희안姜希顔, 성수침成守琛, 이제신李濟臣, 성혼成渾, 이우李瑀, 김인후金麟厚, 이산해李山海, 김현성金玄成, 장유張維, 이홍주李弘冑, 신익성申翊聖, 윤순거尹舜擧, 윤선거尹宣擧, 김좌명金佐明, 박태보朴泰輔의 경우는 촉체蜀體다. 김구金球, 이황李滉, 이해룡李海龍, 양사언楊士彦, 한호韓濩, 윤근수尹根壽, 허목許穆, 윤문거尹文擧, 윤신지尹新之, 이정영李正英, 조윤형曹允亨은 진체晉體다.37

이상과 같은 이유원의 발언은 조선조에서의 촉체와 진체의 대략적인 맥을 보여준다는 의미가 있다. 정혜린은 위 두 인용문에서 명필로 거론된 인물들 중 숙종 대 남인, 소론, 노론의 당색이 뚜렷이 형성된 시기 이후의 인물들은 허목을 제외하고 대부분 소론이라는 점에서 이 같은 이유원의 서예관에는 소론적 정체성이 있다고 진단한다.[38] 정혜린의 이런 진단은 본 책 앞부분에서 언급한 조선조의 서풍이 당파나 정파성을 띤다는 점을 입증해준다.

조귀명의 분석을 보면 조선조 초기부터 왕희지 추앙 현상이 있었던 것은 아니라는 것을 확인할 수 있다. 하지만 조선조 초기에 조맹부 서체인 송설체가 유행했다고 해도 최고 경지에 오른 서풍으로 여긴 것은 여전히 왕희지 서풍이란 점을 잊어서는 안 된다. 아울러 이런 점은 이후 한호의 서풍이 유행하는 시절에도 그대로 적용된다. 하나의 예로, 서거정徐居正이 『필원잡기筆苑雜記』에서 "우리나라 필법은 김생이 제일이다. 학사 요극일姚克一, 승려 탄연坦然과 영업靈業이 버금가는데 모두 왕희지를 법으로 삼았다"[39]라는 것을 들 수 있다. 서예의 문화사대주의에 해당하는 이런 평가는 이후 한국서가 평가에 거의 동일하게 적용되었다.

조선조 중기 이후 조맹부의 송설체는 일부에 의해 명맥을 유지하다가 18세기가 시작되면서 퇴조하고,[40] 이에 한호의 서체가 유행한다. 그 이유는 근엄謹嚴, 단정端整, 강경剛勁함이 담긴 한석봉체는 주자학으로 무장한 조선조 문인과 유학자들이 추구하고자 한 미의식이 오롯이 담은 서체에 해당하기 때문이다. 이처럼 한석봉체가 유행함에 따라 18세기가 되면 연미妍媚함과 유려流麗함이 담긴 조맹부 서체는 점차적으로 그 힘을 잃어간다.[41]

여기서 주목할 것은 '촉체', '석봉체', '진체'에 관통하는 일관된 서예정신이 있다는 것이다. 바로 왕희지가 서예를 통해 표현하고자 한 서예정신과 미학이다. 조맹부나 한호가 추구한 서예미학도 큰 틀에서 보면 왕

희지가 지향한 서예미학을 벗어난 것은 아니다. 즉 조선조 문인사대부들이 추구한 전반적인 서예 경향에는 여전히 왕희지 중심주의가 강하게 작동하고 있다는 것이다. 조귀명이 말하는 '근래' 즉 '18세기 초'에 진체 즉 왕희지체를 배웠다는 것에는 왕희지가 지향한 서예정신을 통해 다시금 서예 원형을 회복하고자 한 의도가 담겨 있다.

김뉴金紐는 『박재집璞齋集』에서 왕희지와 조맹부를 위대한 서예가로 꼽고 이 두 사람이 우리나라 서예사에 어떤 영향을 끼쳤는지를 밝힌다. 아울러 우리나라 역대 유명한 서가를 평가한다.

> 고금 서법에서 유독 왕희지, 조맹부를 제일로 치니, 시에서 이백과 두보의 시와 같을 뿐이다. 왕희지는 주미遒媚하고 단경端勁하여 법도가 삼연하고, 조맹부는 비건肥健하고 호매豪邁하여 기격氣格이 웅려雄麗하여 각각 묘함에 나아갔다. 신라 때 김생金生이 있어 글씨에 능해 깊이 일소逸少〔왕희지〕의 전형을 얻었지만 그 서적은 지금 많이 볼 수 없는 것이 한이다. 자앙子昻〔조맹부〕의 글씨는 세상에 많이 있어 오늘날에 이르러 서예를 배우는 자는 모두 조맹부를 본받는다. 고려 때 그 법을 얻어 매우 닮은 것은 행촌杏村 이암李嵒 한 사람뿐이다. 우리 조선에서 글씨를 잘 쓰는 자는 창녕昌寧의 성임成任, 동래東萊의 정란종鄭蘭宗, 인재仁齋 강희안姜希顔 등으로, 모두 조맹부를 배웠지만 정란종은 왕희지를 아울러 배웠다. 안평대군 서법은 근대에 비할 사람이 없어 조맹부와 더불어 여러 서예가를 몰아내 천하에 독보적이니, 제공들이 발돋움하여 미칠 바는 아니다. 근래 처사 성수침成守琛도 글씨를 잘 쓴다고 일컬어졌는데, 자못 조맹부가의 체를 얻었다. 상사上舍 강한姜翰은 스스로 일가를 이루어 필획이 연묘姸妙하니 사람들이 많이 보물로 여겼다. 상사 황기로黃耆老는 어려서부터 글씨에 공교로워 해법楷法은 다른 사람을 넘어섰고, 그의 행초는 신기하고 호일豪逸하여 간전刊傳이 많다. 색

암적암庵 송인宋寅도 조맹부를 배워 자못 얻은 바가 있어 황기로 이후 거벽巨擘으로 칭해졌다.[42]

　왕희지와 조맹부를 시인으로서 유명한 이백과 두보에 비유하면서 그들 각각의 서풍이 묘한 경지에 이른 특징을 말하지만 김뉴의 조맹부에 대한 평가는 일반적인 조맹부에 대한 평가와는 조금 다른 점이 있다. 흔히 조맹부는 유학의 춘추의리관 입장에서 평가할 때 그의 서예적 자질과는 상관없이 '실절失節'했다는 점에서 부정적인 평가가 주류를 이루는데, 김뉴는 본받아야 할 이상적인 '서체'의 하나로 조맹부 서체를 거론하고 있다. 이런 점에는 조맹부의 실절 여부와 상관없는 조맹부에 대한 평가가 담겨 있는데, 미학적 차원에서 볼 때 이런 사유의 핵심에는 조맹부 서체가 유가가 지향한 중화미학이 담겨 있다는 것이다.

　이백과 두보의 시 세계를 철학 측면에서 말한다면 흔히 이백은 노장, 두보는 유가에 해당한다고 말한다. 미학차원에서 말한다면, 이백이 광기어린 시풍을 전개했다면 두보는 온유돈후한 중화 시풍을 지향한 것으로 말해진다. 이백과 두보에 대한 일반적으로 행해지는 이 같은 평가를 감안하면 김뉴의 조맹부에 대한 평가에는 문제점이 있다. 하지만 그렇다고 김뉴가 조맹부를 평가하는 데, 노장의 광기가 서린 서풍으로 평가한 것은 아니다. 이런 점에서 볼 때 김뉴의 조맹부에 대한 평가는 큰 틀에서는 유가미학을 벗어난 것은 아니다. 좀더 도식적으로 말하면 한중서예사에서 전개된 왕희지와 조맹부 서풍의 특징을 한 데 묶을 수 있는 것은 바로 유가의 중화미학이다. 물론 이황처럼 엄격한 이단관을 적용하면 조맹부는 유가의 중화미학을 벗어난 점은 있다. 하지만 이 같은 엄격한 이단관이 아닌 경우 조맹부 서풍은 흔히 주자학이 지향한 중화미학을 실현하였다고 평가된다. 이런 점에서 청대의 강희와 건륭 및 조선조의 영조, 정조 등은 이 같은 조맹부 서풍을 어필御筆의 전형으로 삼

기도 한다.

　김뉴가 한국역사에서 유명한 몇몇 서예가들을 거론하는 기준의 핵심은 바로 왕희지와 조맹부를 본받았다는 것이다. 문제는 이런 사유에는 각각 서예가들만의 서풍이 갖는 특징이 과연 무엇인가 하는 점이 없다는 것이다. 즉 김뉴의 발언이 갖는 문제점을 미학차원에서 접근하면, 황기로 이외 모두 왕희지 혹은 조맹부를 모방하고자 하였다는 것으로, 결국 자신만의 예술적 감성과 서풍을 표현한 서예가는 거의 없다는 것이다.

　김석귀金錫龜도 『현포집玄圃集』에서 우리나라 서예가를 왕희지와 조맹부를 중심으로 하여 평가하는데, 역시 김뉴의 시각과 별반 다른 것이 없다. 다만 왕희지와 조맹부의 서체에 대한 비판적 시각을 보인 점과 한호에 대한 긍정적 평가 부분은 차별화되는 점이 있다.

　　자학字學이 있고 난 이래로 필가의 제자들은 각각 체법을 창안하여 분분히 현묘한 기능을 자랑하였지만 유독 왕희지, 조맹부만이 그 근원을 얻었다. 왕희지는 수경瘦梗하고 청아淸雅한 것으로, 조맹부는 종횡縱橫으로 기교奇巧한 것으로 그 묘함을 다했다. 왕희지는 진에서 살았고 조맹부는 촉에서 살았기에 진체, 촉체라고 한다. 우리나라에는 한석봉〔=한호〕이란 자가 있어 왕희지와 조맹부 두 서예가를 머금었는데, 다만 풍부〔富〕하고 넉넉〔섬贍〕하면서 화려華麗한 것으로 특별히 자가법을 이루어 천하에 이름을 날렸다. 또한 백옥봉白玉峯〔=백광훈白光勳〕이란 자가 있었는데, 왕희지의 수아瘦雅한 것을 배운 것에다 그 굳셈〔경梗〕을 가하여 더욱 정제되게 써 크게 필명을 드날렸기에 (한석봉체를) 한체, (백옥봉체를) 백체라고 한다. 내가 이 네 인물을 논한 것으로 보자면, 왕희지는 맑음〔청淸〕에 한결같이 하였지만 두루 하지 못하였고, 조맹부는 조화로움을 다하였지만 떨치지 못하였고, 백옥봉은 정제된 맛이 지나쳐 두루 하지 못했고, 한석봉은 세 사람의 맑음〔청淸〕과 정제됨〔정整〕을

겸하여 풍부[부富]하고 넉넉[섬瞻]하면서 화려하니, 진실로 부귀한 필이라고 할 수 있다.⁴³

김석귀의 "자학이 있고 난 이래로 필가의 제자들은 각각 체법을 창안하여 분분히 현묘한 기능을 자랑하였지만 유독 왕희지와 조맹부만이 그 근원을 얻었다"라는 평가는 조선조 서예사에 나타난 서예인식의 전형을 보여준다. 김뉴의 평가와 비교했을 때 김석귀의 평가에 한호와 백광훈의 서체가 왕희지와 다른 점이 있다고 언급한 것은 주목할만 하다. 특히 한호에 대한 긍정적인 평가는 더욱 그렇다. 이렇게 말하는 것은, 김석귀의 발언에 일정 정도 왕희지 중심주의에서 벗어난 내용이 있기 때문이다.

이상 본 김뉴와 김석귀의 서예인식은 이후에도 여전히 이어진다. 추사 김정희金正喜에 의하면, 신라시대의 글씨는 구양순歐陽詢 법을 추구하였고, 조선조는 비록 이후주李後主[=이욱李煜]의 〈필진도筆陣圖〉를 진체晉體로 잘못 알았던 점은 있었지만, 진체를 추구하는 경향성은 여전히 있었다고 말하여⁴⁴ 왕희지 추앙 현상이 여전함을 알려준다. 이밖에 진적眞蹟이 아닌 왕희지 〈필진도〉 목판본은 미불米芾과 동기창董其昌의 진적보다 못하다는 정약용丁若鏞의 견해도 있지만, 여전히 왕희지 추앙 의식은 큰 틀에서는 여전했던 것을 알 수 있다.

글씨를 배워 미불과 동기창 서체를 쓰는 자가 있으면 "왕희지의 순수함만 같지 못하다" 하며, 의술을 배워 (명나라 명의) 설기薛己와 장개보張介寶의 방법을 쓰는 자가 있으면 "(원나라 명의) 단계丹溪(=주진형朱震亨)와 하간(=유완소劉完素)의 옛 의술만 같지 못하다" 하면서 은연히 성세聲勢를 삼아 한 세상을 호령하려고 한다. 저 왕희지의 단계와 하간 등의 무리가 과연 계림국桂林國(=우리나라)의 안동부 사람들이나 된단 말

인가(주: 항간에서 말하는 왕희지의 글씨란, 곧 우리나라에서 시골에서 새긴 목판본 〈필진도〉이다. 그러므로 이것은 도리어 미불이나 동기창의 진짜 필적만 못하다).[45]

정약용의 발언에 나타난 왕희지 추앙 및 모화주의 사유에 대한 비판을 보자. 서예 입장에서 볼 때 정약용의 이 글은 당시 조선에서 왕희지 서체만이 아니라 미불과 동기창 글씨도 유행하고 있음을 말해주는데, '미불과 동기창의 글씨가 왕희지의 순수한 필법만 못하다'는 것은 여전히 왕희지 중심주의가 만연하고 있음을 단적으로 보여주는 예다. 〈필진도〉는 이미 당대 손과정孫過庭이 위작 여부를 의심한 적이 있다.[46] 당연히 〈필진도〉가 위작에다가 그것이 목판본이라면 왕희지 서예의 정수를 더 이상 담아낼 수 없다. 이런 점에서 미불과 동기창 진적이 〈필진도〉 목판본보다 더 낫다는 것은 일리가 있다. 하지만 만약 〈필진도〉 목판본이 왕희지 진적이었다면 정약용의 평가는 달라졌을 것이다.

홍경모洪敬謨는 「대동필종大東筆宗」에서 한국의 역대 유명서예가로서 신라 김생, 고려 이암李嵒, 조선 이용李瑢, 성수침成守琛, 황기로黃耆老, 양사언楊士彦, 송인宋寅, 김구金絿, 이황李滉, 백광훈白光勳, 한호韓濩, 김현성金玄成, 신익성申翊聖, 오준吳竣, 윤순尹淳, 이광사李匡師 등을 거론한다. 아울러 우리나라에 글씨를 잘 쓴 자는 많았지만 땅이 치우치고 병화兵火를 자주 겪어 고인의 필적이 산실되고 전해지지 않은 것을 내가 항상 한탄한다는 것을 말한다. 서예가에 대한 평가와 관련해서는 김생의 글씨를 송나라 사람이 보고 크게 놀라며 "오늘날에 다시 왕우군王右軍〔=왕희지〕의 필적을 볼 줄 몰랐다"고 하는 점을 거론한다. 아울러 이암, 이용, 한호도 이름이 중국에까지 알려졌다는 사실을 기록함으로써 그들 서예에 대한 평가를 한다.[47] 이상의 평가도 왕희지 중심주의와 중국문명 중심주의 입장에서의 평가에 해당한다. 이처럼 조선조는 왕희지의 중화미학 중심주의가 매우 강력한 힘을 발휘하고 있었다.

그런데 이상 본 다양한 인물들이 왕희지와 조맹부 등을 중심으로 하여 거론한 조선조 서예가들에 대한 비평에는 우리나라가 처한 위치가 중국을 중심으로 할 때 '지편地偏'[48]이라고 할 때의 '지편'이 갖는 서예적 특징을 제대로 보여주지 못했다는 점이 담겨 있다. 이런 점과 관련해 강유위가 문자의 변천은 지역이나 시대에 따라 변화하지 않는 것이 없다는 점을 천리天理와 연계하여 이해한 것과 인종이 다른 만큼 신체와 얼굴이 다 다르고 아울러 산천의 형세도 같은 것이 하나도 없다는 점에서 글씨도 그럴 수밖에 없다는 말을 상기하자. 즉 왕희지 중심주의를 통해 행해진 서가비평이라 하더라도 보는 관점에 따라 동일한 서예가에 대한 다른 평가가 있었던 것에 주목하자는 것이다. 하나의 예로, 홍경모洪敬謨가 해동서성海東書聖으로 일컬어지는 '김생'에 대해 평가한 것을 보자.

> 우리나라 글씨는 신라의 김생에서 뿌리를 두는데, 김생의 필은 기굴奇崛하고 오묘奧妙하여 고인을 스승 삼지 않고 스스로 문호를 열었다. 그러나 그 신골神骨의 독예獨詣는 암암리에 '이왕二王'과 합한다. 그러므로 조맹부에 의해 크게 추복推服을 받은 것이 오래되었다.[49]

홍경모는 김생의 서예를 두 가지 관점에서 평가한다. 하나는 '고인을 스승으로 삼지 않고 스스로 문호를 열었다'는 창신적, 주체적 차원에서 평가한 것과 다른 하나는 '암암리에 이왕과 합치한다'는 '이왕〔왕희지와 왕헌지〕' 중심주의에서 출발한 평가다. 이런 두 가지 평가 중에서 첫 번째 평가에 나오는 김생 서풍에 대해 '기굴'하다고 한 것에 주목할 필요가 있다. 이런 평가에는 김생 서풍이 단순히 서노書奴식으로 왕희지를 추앙한 것이 아니라는 사유가 담겨 있기 때문이다.

이만부는 『식산집息山集』에서 최치원의 시와 김생의 서를 평가하면서,

김생의 서예는 '체집體執이 자연스럽게 유동流動하면서 규구規矩를 벗어났지만 법도를 이루어 권權을 실행했다'는 것을 든다.[50] 여기서 이만부가 말하는 '권'은 유가가 지향하는 '시중時中으로서의 권'을 의미하는 것으로 이해된다. 김생은 시중 차원의 자연스러운 붓놀림과 자형을 통해 표일飄逸한 맛을 표현한 것으로 이해된다. 김생 서풍이 왕희지 중심주의에서 벗어났다고 한 또 다른 예로 심재沈鋅가 『송천필담松泉筆譚』에서 말한 것을 보자.

> 김생은 성문聖門〔=공자 문하〕의 광간狂簡과 같아서 찬란하게 문채가 나지만 끝내 마무리할 줄 몰랐다.[51]

심재沈鋅의 김생에 대한 평가에서 주목할 용어는 '광간'이다. '광간'은 공자가 진陳에 있을 때 자신을 따르던 제자들을 평가할 때 나온 말이다.[52] 여기서 '광간'은 유가가 지향하는 중행中行의 도를 실천하지 못했지만, 지의志意가 고원高遠한 적극적 삶을 형용한 것이다. 지의志意가 고원高遠한 적극적 삶은 일정 정도 긍정적인 면이 있다.[53] '광간'을 서예에 적용하면, 붓놀림은 온유돈후溫柔敦厚하면서 절제가 있는 중화미학에서 벗어나 표일飄逸한 맛 혹은 야일野逸한 맛, 광일狂逸한 맛을 담아내는 것으로 나타난다.

『송천필담』에 나오는 김생에 대한 이런 평가는 "송나라 사람이 김생의 글씨를 보고서 왕희지 필적을 다시 볼 줄 몰랐다"[54]라는 평가와 차이가 난다. 왜냐하면 왕희지 서풍이 중용, 중화의 서풍에 해당한다고 하면 '광간의 서풍은 왕희지의 중용, 중화 서풍에서 벗어난 것을 의미하기 때문이다. 이런 광간을 긍정적으로 보면, 예술창작에서 자신의 개인적 자질을 주체적이면서 자유롭게 표현했다는 것을 의미한다.

홍경모가 "김생의 필은 기굴奇崛하고 오묘奧妙하여 고인을 스승삼지

않고 스스로 문호를 열었다"라고 평가한 것은 『송천필담』에서 "김생은 성인의 문의 광간狂簡과 같아서 찬란하게 문채가 나지만 끝내 마무리할 줄 몰랐다"라는 한 평가와 통하는 점이 있다. 이처럼 한 작가에 대한 평가라도 평가하는 인물의 입장에 따라 다른 평가가 나타난 것에 주목할 필요가 있다. 특히 왕희지 중심주의에서 벗어난 평가에 주목할 필요가 있다. 이만부의 『식산집』에 나타난 양사언에 대한 평가도 이런 점을 잘 보여준다.

> 《양봉래첩》에 서한다. (양사언은) 왕희지를 주로 했지만, 보취步趣에 얽매이지 않고 종용從容하게 자적自適하여 얽매이는 바가 없었으니, 청淸에 가까우면서 의리의 차제次第〔윤倫〕에 적중한 자가 아닌가 한다.[55]

이만부는 왕희지 중심주의에서 벗어난 평가를 통해 양사언 서풍의 특징을 잘 드러내고 있는데, 이 같은 평가는 한국서예의 정체성을 규명하는 데 일조를 한다. 이밖에 우리나라 서예가들을 총괄적으로 중국에 비해 뒤떨어지지 않는다는 평가도 있다. 이수광李睟光이 『지봉유설芝峯類說』에서 한국역사에서의 훌륭한 서예가는 중국과 비교할 때 전혀 뒤떨어지지 않는다고 한 언급이 그것이다.[56] 이런 사유에 입각하여 한국서예의 정체성을 규명하는 노력이 필요하다고 할 수 있다.

이상 본 바와 같이 조선조는 조맹부, 왕희지 서체가 주류를 이루면서 유행한 것을 알 수 있는데, 정도 차이는 있지만 조선조 전 시대에 가장 영향력을 끼친 것은 왕희지였다고 할 수 있다. 특히 조선조 후기에는 진체晉體 즉 왕희지 서체가 전반적으로 유행한 것을 알 수 있다. 이 같은 왕희지 추앙 현상에는 조선조 문인사대부들이 지향한 유가의 중화미학이 자리 잡고 있다. 문제는 이런 유가의 중화미학은 각각의 예술가들이 자신의 예술적 감성을 제대로 담아내지 못하게 한다는 것이다. 따라서

왕희지 중심주의에 입각한 중화미학을 강조하다보면 조선조 서예의 정체성을 규명하는 데 많은 어려움이 발생한다. 이런 점에서 주목할 것은 홍경모洪敬謨가 김생을 평가할 때 김생이 비록 왕희지 서체를 숭상했다 하더라도 김생 나름대로 주체적인 자신의 서풍을 펼친 부분에 대한 긍정적 평가다. 이제 이런 점에 착안을 하면서 구체적으로 한국서예 정체성을 규명하는 방법론과 그 예시를 찾아보기로 한다.

4
–

한국서예 정체성 탐구를 위한 한 예시

이황李滉은 정통과 이단의 관점에서 왕희지를 추앙하고 조맹부를 비판한 적이 있다. 그는 '자법字法은 심법心法'이란 관점과 '주일무적主一無適'의 '경敬'을 강조하는 사유에서 출발하여 조맹부의 화려하고 연미妍媚한 서체를 본받는 것을 문제 삼는다.[57] 이에 구체적으로 이황은 정호程顥와 주희朱熹가 제시한 '경'을 중심으로 한 철학을 글씨를 쓰는 데에 적용하여 글씨의 호불호好不好와 공졸工拙을 따지지 말 것과 방의放意의 결과로서의 황荒과 연미함을 취했을 때의 혹惑을 지적하기도 한다.[58]

이 같은 중화미학 중심주의에 기반하면서 '경'을 강조하는 이황의 서예관에서는 서예가들이 자신들의 예술적 감성을 제대로 발휘할 수 없는 문제점이 있다. 즉 '경'을 강조하고 법고法古를 중심으로 하면서 '방의放意'나 '취연取妍'을 부정적으로 볼 경우에는 개개인의 독창적 예술성이 제대로 표현될 수 없다는 것이다. 이 같은 이황의 서예관은 왕희지 중심주의

와 중화미학의 사유틀에서 제기된 서예창작관의 한 전형을 보여준 것에 해당한다. 이황이 '이발理發'을 중시한 철학이 한국유학에 끼쳤던 큰 영향만큼 서예창작에도 영향을 주었던 점을 무시할 수 없다.

그렇다면 한국서예사에서 법고 차원의 중화미학 지향 서풍에서 벗어나 자신의 개성과 자질을 드러내고자 했던 서예가나 혹은 문예 경향은 전혀 없었는가 하는 질문을 해보자. 그 질문에 대한 답은 전혀 그렇지만은 않았다는 것이다. 이런 점과 관련해 서예를 직접 언급한 것은 아니지만 흔히 실학자로 알려진 다산茶山 정약용丁若鏞이 "나는 본래가 조선사람, 즐겨 조선의 시를 쓰리라"[59]라고 하면서 조선인의 자유로운 예술정신을 토로하고자 한 것을 상기할 필요가 있다. '조선 사람으로서 조선의 시를 쓴다'는 것이 뭐 그리 대단한 발언인가? 하는 질문을 던질 수 있다. 하지만 정약용이 살았던 시대도 여전히 유가 중화미학 중심주의가 강하게 작동한 시대임을 감안한다면 정약용의 "즐겨 조선의 시를 쓰리라"라는 이런 외침은 의미가 있다.

이런 사유와 관련해 박지원이 이덕무李德懋가 지은 『영처고嬰處稿』를 평가하면서 행한 발언을 보자.

> 이제 무관懋官〔=이덕무의 자〕은 조선 사람이다. 산천과 풍기가 중국과 다르고 언어와 노래와 풍속이 한나라나 당나라가 아니다. 그럼에도 만약 법은 중국을 본받고 문체는 한나라나 당나라를 답습했다면 그 법은 더욱 고상하지만 내용은 실제로 비루해지고, 문체는 더욱 유사하지만 말은 더욱 인위적임을 보게 될 뿐이다. 우리나라는 비록 구석에 있지만 나라는 또한 천승의 국가이고, 신라와 고려가 볼품이 없더라도 백성에게는 아름다운 풍속이 많았다. 사투리를 글로 적고 민요를 부르면 자연히 문장이 만들어져 참된 천기天機가 발현된다. 따라서 답습하길 일삼지 않으면서 서로 빌려오지 않고, 조용히 나타나 있으면서 삼라만

상을 일삼는 것에 나아가니 오직 『영처고』의 시가 그렇게 한 것이다. 아! 『시경』 300편은 새와 짐승과 풀과 나무의 이름이 아닌 게 없었고, 마을 남녀의 말에 지나지 않았다. 그러니 패邶 땅과 회檜 땅 사이에서 땅은 풍속이 같지 않고, 양자강과 한수 가에서 백성들의 풍속이 제각 각이었다. 그러므로 시를 채집하는 사람들은 여러 나라의 노래로 성정 을 고찰했고 노래의 풍속을 징험했다. 다시 어찌 『영처고』의 시가 옛 것이 아님을 의심할 것인가. 가령 성인이 중국에서 일어나서 여러 나 라의 풍속을 관찰하게 한다면 『영처고』를 살펴보고 삼한의 새와 짐승 과 풀과 나무의 이름을 많이 알게 되고 이북 사내와 제주 아낙의 성정 을 볼 수 있을 것이니, 비록 '조선의 노래'라 말하더라도 괜찮다고 하겠 노라.[60]

이상 박지원이 이덕무가 조선사람임을 강조하면서 문예차원의 중화中 華 중심주의를 벗어나 조선의 풍습과 조선인의 성정을 진솔하게 표현한 이덕무의 시를 긍정적으로 평가한 것을 서예에도 적용할 필요가 있다. "산천과 풍기가 중국과 다르고 언어와 노래와 풍속이 한나라나 당나라가 아니다"라는 인식은 당연히 서예에도 적용될 수 있기 때문이다. 이에 신 라부터 조선시대까지 유명한 많은 서예가가 있었지만 앞서 정약용이 "나 는 본래가 조선사람, 즐겨 조선의 시를 쓰리라"라고 말한 것과 같이 '신 라의 글씨', '고려의 글씨', '조선의 글씨'를 즐겨 쓰겠다고 말한 서예가가 과연 있었던가 하는 질문을 던질 필요가 있다. 만약 조선 사람으로서 조선의 글씨를 쓰고자 한 서예가가 있었다고 한다면 이런 서예가를 통해 한국서예 정체성의 일단을 밝힐 수 있지 않을까 하기 때문이다.[61] 이런 점에서 조선조 서예미학은 물론 한국서예사에서 한국서예 정체 성을 확보하는 데 주목할 것은 박제가의 예술에 대한 인식이다.

문장의 도란 그 '마음의 지혜를 열고〔개심지開心智〕' '이목을 넓히는 것〔광이목廣耳目〕'에 달려 있지, 배운 시대에 매인 것은 아니다. 글씨 또한 그러하다.[62]

박제가가 문장의 도에 적용되는 사유를 서예에 적용한 것을 확장하면, 그 사유는 문장과 서예 이외의 모든 예술 장르에도 문장의 도가 적용된다고 할 수 있다. 즉 박제가가 말한 문장의 도와 관련된 '마음의 지혜를 열고〔개심지開心智〕 이목을 넓히는 것〔광이목廣耳目〕'이란 사유를 서예에 적용하면, 왕희지를 서성으로 삼아 맹목적으로 추앙하는 몰주체적 태도에 대한 비판으로 이어질 수 있다.

이 같은 몰주체적 태도에 대한 비판은 다른 차원에서는 고古와 금今에 대한 이해로 나타난다. 이서구李書九(1754~1825)가 자신의 저작인 『녹천관집綠天館集』을 박지원에게 보여준 적이 있다. 이에 박지원은 "(『서경書經』)의 은고殷誥〔=중훼지고仲虺之誥와 탕고湯誥〕와 (『시경』의) 주아周雅〔=대아大雅와 소아小雅〕는 삼대三代〔=하夏·은殷·주周〕적의 글이고, 이사李斯와 왕희지王羲之의 서예도 진秦나라와 진晉나라 시속時俗의 글씨였다"[63]라고 말한 적이 있다. 이사의 전서와 왕희지의 행서는 후대 서예사에서 그 어떤 글씨보다도 숭상을 받는데, 박지원은 그들이 살았던 당시의 속필이었다고 규정한다. 이런 규정에는 왕희지를 서성으로 추앙하는 사유는 더 이상 보이지 않는다.

박지원이 행한 평가를 관점을 달리해서 보면, 이사와 왕희지 글씨에 대한 객관적인 평가일 수도 있는데, 결국 이런 점은 고와 금에 대한 인식 변화와 관련이 있다. 고와 금의 변화와 관련한 대표적인 말은 이지李贄가 말한 "지금의 입장에서 옛날을 본다면 옛날은 진실로 지금이 아니겠지만, 후대의 입장에서 지금을 본다면 지금도 다시 옛날이 된다"[64]라는 고와 금에 대한 상대적 가치 평가다. 이런 견해는 고에 절대적 가치를 부

여하는 태도를 벗어나 금이 갖는 의미를 강조한 것에 해당한다.

　조선조 후기에는 이처럼 고와 금에 대한 상대적 가치부여와 인식을 서예에 적용하는 사유가 나타난다.[65] 일단 고와 금에 대한 견해의 한 예로서 홍양호의 다음과 같은 언급을 보자.

　　사람들이 항상 말하기를 "옛날은 지금 사람들이 서로 미치지 못한다"라고 한다. 그러나 천지가 생겨난 것은 오래되었다. 해가 지면 달이 떠오르고, 산이 솟으면 물은 흘러가는 것에서부터 조수가 날고 달리며 초목이 피었다 떨어지는 것에 이르기까지 지금과 옛날은 마찬가지다. 그렇다면 천지생물의 기氣가 일찍이 풍성하거나 소멸됨이 없는데 어째서 유독 사람에 대해서만 옛날만 같지 못하다고 하는가?[66]

　홍양호는 자연의 끊임 없는 변화가 갖는 일관성을 통해 당시에 풍미한 옛 것을 귀하게 여기고 오늘날을 천시하는 '귀고천금貴古賤今'의 사고를 부정한다. 이런 점에서 홍양호는 고와 금에 대한 이해에서 특히 금이 갖는 의미를 강조한다.

　　고古는 당시에는 금今이고, 금은 후세에는 고이니, 고가 고인 것은 연대年代를 이르는 것이 아니다. 대개 말로 전할 수 없는 것이 있으니, 만약 옛 것[古]만 귀하게 여기고 오늘날[今]을 천하게 여긴다면 이는 도를 아는 것이 아니다. 세상에 고에 뜻을 둔 사람은 그 이름만을 사모하여 그 자취에 빠지고 만다.[67]

　도를 안다는 것은 고와 금이 갖는 동일한 가치를 안다는 것이다. 하지만 이런 도를 제대로 알지 못하는 인물들은 의고擬古 혹은 상고尙古적 태도를 취한다. 문제는 이 같은 의고와 상고적 태도는 본질에 대한 정확

한 인식이 아닌 현상에 매몰된 잘못된 진리인식이라는 것이다. 이런 '귀고천금'의 잘못된 사유를 서예에 적용했을 때 가장 논란이 되는 것은 박제가의 서성으로 추앙받는 왕희지 서예에 대한 평가다.

> 진대 이후로부터 글씨를 익히는 사람들은 '이왕二王[왕희지와 왕헌지]'의 자태가 연미한 글씨를 신주처럼 여겼다.[68]

왕희지 서체가 중화미학을 실현한 완벽한 글씨라는 평가보다는 연미함과 관련하여 부정적으로 평가한 것은 왕희지 중심주의에서 벗어나 있다. 이런 사유는 다른 차원에서는 왕희지 서체가 갖는 '고'라는 점을 비판한 것에 해당한다. 박제가는 고와 금에 대해 '무고무금'이란 가치 평등적 사유를 개진하면서 '이왕'으로 상징되는 '진晉대[=보다 구체적으로 말하면 동진東晉]' 서풍을 비판한 적이 있다.

> 어떤 사람은 말하기를, "두보杜甫의 시와 진나라 사람의 서예는 사람에게 비유한다면 성인이다. 성인을 버리고 성인보다 낮은 사람에게 배우라는 것인가?"라고 하였다. 나는 그런 말에 대해 "다른 점이 있으니, 행실과 기예의 나눔이 있다"라고 말할 것이다. 비록 그렇더라도 땅에다 금을 긋고 집을 지은 뒤 "이곳이 공자께서 살던 집[궁宮]이다"라고 하면서 종신토록 눈을 감고 그곳을 벗어나지 않는다면, 또한 그 폐단을 드러낼 뿐이다.[69]

흔히 두보는 「춘망春望」에서 "국토는 쪼개졌건만 산하는 그대로 있다[국파산해재國破山河在]"[70]라는 시구 등을 통해 국가의 흥망성쇠를 가장 잘 표현했다는 점에서 '시사詩史'로 일컬어지며, 이에 두보는 중국 시역사에서 애국충절을 대표하는 시인으로 평가된다. 이런 점에서 왕희지가 '서

성'이라 일컬어지면서 서예 측면의 '기예'로 이름을 날린 것과 다른 '행실'을 보였다는 점에서 두 사람은 차이가 있다. 하지만 이처럼 한 분야의 성인이라고 일컬어질 정도의 완벽한 인물이라도 그들을 몰주체적이고 무비판적으로 추앙하는 것은 문제가 있다는 것이 박제가의 진단이다. 그 하나의 예로 공자에 대한 맹목적 추앙을 문제삼는다. 공자는 위대한 성인에 해당한다. 하지만 공자가 살던 시대와 지금 내가 사는 시대는 다르다. 따라서 이런 변화된 시대를 제대로 인식하려면 두 눈을 똑바로 뜨고 현실을 직시해야 한다. '눈을 감는다'는 것은 지금 변화된 시대를 제대로 보지 못하고 과거에 이미 있었던 것을 몰주체적이고 무비판적으로 묵수하는 것을 의미한다.

이에 박제가는 두보와 왕희지가 각 분야에서 왜 성인인가 하는 점에 대한 '소이연所以然'의 이치를 아는 것도 중요하지만, 더 중요한 것은 변화된 시대에 법고 차원에서 제 자신을 스스로 제한하면서 외적인 형식[= 공자가 살던 집]만을 맹목적으로 추앙하는 박제된 혹은 몰주체적인 창작태도는 특별하게 볼 것이 없다는 것을 강조하는 것이다. 박제가의 이런 논의는 박제되고 몰주체적인 '귀고천금貴古賤今'에 대한 비판적 사유에도 해당한다. 이처럼 박제가는 시와 서예 창작에서 두보의 시풍과 왕희지의 글씨풍만을 성인이라고 추중하면서 만고불변의 전범이라고 여기는 고정관념을 타파할 것을 강조하는데, 이런 사유는 한국서예 정체성을 규명하는 핵심 정신에 해당한다고 규정할 수 있다.

이런 점에서 이재頤齋 황윤석黃胤錫은 조선 사람들이 중국인의 이목으로 자신의 이목을 삼는 것을 부끄럽게 여겨야 함을 김생의 글자를 집자集字하여 만든 〈백월서운탑비白月棲雲塔碑〉의 탁본과 관련하여 말한 것을 보자.

근세에 들어 조선인들은 점차 옛 것을 좋아하여 금석문자를 수집하거

나 전대의 명화들을 구입하는데 옛날에는 이런 것을 중시하는 사람이 드물었다. 또 김생 글씨 같은 것은 어찌 송나라 사람들이 왕희지의 진적이 아닌가 하고 놀란 바가 아니겠는가만, 고려 초에 어떤 중이 김생 글자를 집자하여 〈백월서운탑비〉를 새겼는데, 세월이 오래 지나고 절이 없어지면서 비석은 영천榮川의 들풀에 덮여 지나가다가 돌아보는 사람도 없었다. 임진년에 명군이 동정東征하였을 때 명나라 장사들이 처음 탁본을 떠 중국에 전했고, 명 사신인 웅화熊化가 동쪽으로 올 때 압록강을 건너기 전 먼저 〈백월서운탑본〉을 청했는데, 조정에 있는 사람들은 비석의 소재를 알지 못하여 널리 수소문해서 알게 되었다. 이 때부터 비석을 보배로 여기고 영천군 자민루字民樓 아래 옮겨와 안치하였으나 비석은 이미 파손되고 글자도 결손 되었다. 그러나 이 정도에 해당하는 것 또한 금세에도 보기 드문 것이었다. 우리 조선 사람들은 중국인의 이목으로 자신의 이목을 삼으니 어찌 부끄럽지 않은가?[71]

이것은 김생의 서체가 왕희지를 닮았다고 말한 것이기도 하지만, 궁극적으로 말하고자 하는 것은 당시 조선인들이 자신들의 눈으로 자신의 아름다움을 제대로 평가하지 못하는 '안목에 대한 몰주체성'을 논한 것이기도 하다. "조선 사람들은 중국인의 이목으로 자신의 이목을 삼으니 어찌 부끄럽지 않은가?"라는 말은 그 시대뿐만 아니라 오늘날에도 여전히 적용된다. 한국서예 정체성, 더 나아가 한국문화, 한국미학, 한국예술의 정체성을 확보하려면 이 말을 기억할 필요가 있다. 오늘날 이 땅에 사는 우리들이 한국서예 정체성을 논할 때 정약용과 황윤석의 외침과 반성적 태도는 여전히 유효하다. 특히 동일한 한자를 사용하는 한국에서의 '한자서예'는 더욱 그렇다.

그렇다면 조선조 서예사에서 한국서예 정체성의 흔적을 찾을 수 있는

것은 없을까 하는 점과 관련하여 모든 강이 중국 방향인 서쪽을 향해 흐르는 것에 비해 동쪽으로 흐르는 '두만강의 남쪽'이란 의미의 '두남斗南'이란 자字를 통해 주체적 민족의식을 드러낸 원교 이광사의 예술정신을 살펴보자.[72] 왕희지가 주판알〔산자算子〕 식의 서예를 문제 삼듯[73] 목판으로 찍어낸 것과 같은 동일함을 추구하는 예술은 진정한 예술이 아니다. 즉 개개의 성정은 각기 다른데, 그 다른 성정을 일률적인 규구에 맞추어 쓰는 것은 서예가 갖는 진정한 예술성을 말살시키는 것이다. 참된 예술은 각기 다른 자신만의 성정을 담아내야 한다. 이런 점에서 이광사는 서예는 '활발발하고 생동감있게 살아 있는 것〔생활生活〕'을 귀하게 여겨야 함을 말하고,[74] 이에 서예는 활물活物이어야 함을 강조하면서 주체적 예술창작을 말한 적이 있다.

> 획은 '살아있는 사물〔活物〕'이고, 운필은 '가면서 움직이는 것〔行動〕'이다. 살아있는 사물은 죽은 것이 아니면 반드시 꿈틀거리며 굴신屈伸하는 것이지 그냥 곧게 있었던 적은 없었다. '가면서 움직인다'는 것은 사람, 벌레, 뱀 할 것 없이 진실로 그 형세는 '꼿꼿하게 서 있거나 누워 있는 죽은 사물과 다르니, 이것은 대개 자연의 천기天機 조화이다.[75]

이광사가 말하는 '생활'은 생동감 있는 붓놀림을 의미한다. '생활'을 강조하는 것에는 변화무쌍하면서 살아 생생한 대자연의 변화에 대한 체득과 그 체득된 것을 담아내고자 하는 의식이 담겨 있다. 자연의 본질은 그 어떤 것으로도 규정되지 않고 끊임없이 변화하면서 생생하게 살아있는 활물이란 점에 있다. 천기가 자발한 자연의 변화무쌍하면서도 오묘한 것을 담은 생생한 활물로서의 서예는 인위적 꾸밈을 최대한 거부한다.[76]

이광사가 서예를 '활물'로 보면서 굴신을 말하고 '운필'을 행동과 연계

하여 말하는 것에는 자신만의 참된 서예세계를 펼치고자 하는 의식이 담겨 있는데, 그것은 조화를 스승삼는 도법자연道法自然의 예술정신을 추구하는 것으로 나타난다. 이광사는 이에 형태적으로는 추한 것일지언정 그 졸박함 속에 담긴 진정성과 무위자연성을 더 높이 평가한다. 대자연의 천기는 인간의 천연스런 감수성과 영묘하고 맑은 심성 차원의 천기로 화化하여 예술창작에 응용되기 때문이다. 이광사는 결론적으로 자연의 본질에 대한 인식과 체득을 자신의 성정에 맞게 표현해야 함을 강조한다. 이런 점에서 이광사는 전서와 예서 및 팔분八分이 갖는 아름다움은 인위성이 최대한 제거되고 자연과 닮아 있다는 점을 강조한다.[77]

우리가 주목할 것은, 이광사가 자신의 서예작품에 자신이 느낀 순수한 예술적 감수성을 자유로운 붓놀림을 통해 '나를 담아내고자 했던 예술창작행위와 그 이론'이다. 이런 점에서 이광사는 서성으로 추앙받는 왕희지라도 자신의 뜻에 합치되지 않으면 거부하는 자세를 보인다.

> 내가 지금 논한 것이 내 뜻에 합치된 것이면, 송대와 원대의 것이라도 취하였고, 뜻에 합치되지 않는 것이면 비록 왕희지에서 나온 것이라도 또한 감히 믿지 않고 변석하고 다시 이끌어 펴서 도리에 합당하게 하려고 힘썼다.[78]

유가 중화미학 중심주의를 견지하는 인물들은 조화를 스승삼는 이른바 '도법자연'에 의한 자신만의 서예세계를 펼친 이광사 서예를 괴이하다고 평가한다. 그러나 조선조 서예에 나타난 한국미 특질을 논하려면 그 '괴이함'으로 평가받는 것에 주목할 필요가 있다. 왕희지를 중심으로 한 중화미학에 대한 강요는 한민족의 신명성과 자연성, 예술적 순수 감수성을 말살한다. 이광사는 절대로 왕희지를 무시하거나 부정하지 않는다. 하지만 왕희지에 대한 긍정과 부정의 기준에는 모두 자신의 주체적 예술

성이 담겨 있다. 이런 점에서 한국미 특질을 서예적 차원에서 접근할 때, 이광사가 '생활'과 '활물'을 강조하면서 나를 담아내고자 한 주체적 서예정신에 주목할 필요가 있다고 본다.

이광사를 비롯하여 동인東人〔=조선인〕의 서풍을 그렇게 비판한 김정희 는 우연하게 난을 쳐서 자신의 마음을 예술로 표현했는데, 그 난치는 것 과 관련해 '나의 본성의 천연스러움이 담겨 있었다〔우연사출성중천偶然寫出性 中天〕'라고 말한다.[79] 아울러 '우연욕서偶然欲書'의 예술정신에 대해서 말 한 적이 있다.[80] 김정희의 '우연욕서'에 담긴 예술정신이나 이광사가 '생 활과 '활물'로서의 서예를 말하고 아울러 천기자발天機自發을 담아내고자 한 서예정신은 모두 작가 개개인의 진정성과 자연스러운 흥취를 진솔하 게 드러내고자 했다는 점에서 공통점이 있다.

문제는 이상 이광사나 김정희가 말한 예술정신이 담긴 예술작품일 경 우 중화미학의 사유에서 볼 때 '편偏', '기奇' 혹은 '괴怪'로 규정된다는 것 이다. 하지만 이같이 중화미학에서 벗어나는 이 '편'의 미학에는 미적 보 편성보다는 미적 특수성과 '주체적 나'가 담겨 있다. 따라서 이 '편'으로 평가된 서예인식에는 도리어 한국서예의 특질과 정체성을 찾는 데 단서 가 담겨 있다. 아울러 기교의 공졸工拙 문제를 떠나 말한다면, 김정희가 '동인'의 서예와 이광사의 서예를 부정적으로 평가한 것에는 역설적으로 오늘날 한국서예 정체성을 밝히는 단서를 제공한다는 것이다.[81]

홍대용洪大容은 『담헌서湛軒書』 「대동풍요서大東風謠序」에서 교졸巧拙을 버리고 선악을 잊고 자연에 의거하고 천기天機에서 발할 것을 강조하면 서 예술창작에서 안배와 같은 인위성을 배제하고 천진스러움과 천기를 통한 가식없는 마음을 담아낼 것을 요구한다.[82] 천진스러움과 천기가 그 대로 드러난 것을 서예의 기교 차원의 교졸巧拙이란 잣대를 들이대어 평 가하면 그것은 추졸醜拙한 서예일 수 있다. 하지만 한민족의 예술적 정체 성을 밝힌다는 점에서 보면 홍대용이 강조한 사유는 도리어 한국서예

정체성을 밝힐 수 있는 가능성이 열리게 된다는 것이다.

한국서예 정체성을 논하려면, 중화미학과 왕희지 중심주의 입장에서 출발하여 '편'이라 평가된 서예작품에 담긴 예술적 감성과 정신을 제대로 평가하는 지혜로움이 필요하다.

5

–

나오는 말

왕희지 중심주의의 핵심에 해당하는 중화미학과 서예정신이 갖는 장점은 많다. 중화미학은 항목이 『서법아언』에서 말하는 서예의 '삼요三要'에 해당하는 청淸, 정整, 온溫, 윤潤, 한閑, 아雅와 같은 우아미를 담아낼 수 있기 때문이다.[83] 하지만 왕희지 중심주의와 중화미학만을 강조하는 경우 개개인의 순수하면서도 주체적인 예술적 감수성을 제대로 담아내지 못하는 한계가 있다. 특히 문자의 가독성이란 점에서 출발한 서예에서는 이런 점이 더욱 배가倍加된다. 한국서예 정체성을 규명하는 데 이 같은 왕희지 중심주의는 극복해야 할 대상이다.

서예의 경우 오늘날까지 남아있는 자료로 참조해 한국서예 정체성을 규명하고자 한다면 두 가지 측면이 있을 수 있다. 하나는 주로 비학 혹은 금석문 서예에 보이는 부정형성, 무작위성을 들 수 있다. 이런 유물들에 보이는 미의식은 한국미 특질로 말해지는 자연미와 상당히 유사한 점이 있고, 아울러 한국서예 정체성을 규명하는 데 일조를 할 수 있다. 문제는 비학과 금석문에 초점이 맞추어진 이런 분석이 첩학帖學 측면에

서 행해진 서예의 미의식을 포괄적으로 제대로 밝히지 못하는 한계점이 있다. 즉 원교 이광사의 천기조화天機造化를 본받은 서풍, '괴'로 평가받기도 하는 추사 김정희의 추사체秋史體의 필적, 창암 이삼만의 졸박미拙樸美, 우졸미愚拙美가 담긴 행운유수체行雲流水體 등에 담긴 미의식을 제대로 분석할 수 없다는 문제점이 있다는 것이다. 따라서 이광사, 김정희, 이삼만 등의 서풍에 담긴 예술정신을 부정형성, 무작위성이란 점에서 파악할 수 있는 지를 고민할 필요가 있다. 구체적으로는 어떤 미학 범주로 이들의 서예미학을 분석할 것인지를 고민해야 한다.

다른 하나는 왕희지 추앙에 담긴 유가 중화미학 틀에서 벗어난 한국 서예 정체성에 대한 규명이다. 우리는 이미 한국서예사에서 왕희지 추앙 현상은 강하게 나타났지만, 해동 서성으로 평가받는 김생에 대한 평가에서 보았듯이 한 작가를 평가할 때 이해하는 관점에 따라 다양한 이해가 가능함도 보았다. 즉 왕희지 중심주의와 중화미학의 틀에서 한국서예 정체성을 규명할 때는 한국서예가들이 중국서예가들과 어떤 차별상을 보였는가에 대한 정치한 분석을 통해 '한국서예미의 특질과 정체성'을 밝혀야 한다. 구체적으로 말하면 왕희지 서예와 같으면서도 '다른 점'이 무엇인가를 밝힐 필요가 있다. 그 '다른 점'에 한국인의 심성과 미의식이 담겨 있기 때문이다. 특히 '편偏'이라 평가된 서풍에 대한 새로운 차원의 평가가 요구된다. 이런 점과 관련해 본장에서는 한국서예사에 중화 중심주의·왕희지 중심주의가 만연한 현실에도 불구하고 김생에 대한 탈왕희지 중심주의의 한 예를 보았다. 아울러 조선풍에 대한 인식 및 양명학에 입각하여 서예창작에 임한 이광사, 노장학에 입각하여 서예창작에 임한 이삼만을 중심으로 살펴보았다.

한 시대의 보편적 경향을 띠는 미의식은 그 시대를 이끌었던 철학사조 및 지식인들과 예술가들이 지향했던 미의식에 의해 결정되는 경우가 많다. 이제 서예 사대주의의 핵심인 왕희지 중심주의에서 벗어나 오늘날

'우리들의 눈'으로 과거 한국의 위대한 서예가들에 대한 재평가를 통해 한국서예 정체성을 논할 필요성이 요구된다. 이 시대에 양명학과 노장학에 입각한 서예창작정신이 요구되는 이유다.

책을 마치며

1.

이상 조선조 서예미학의 전모를 조선조 서예사에 영향을 끼친 다양한
인물들의 서론과 서예미학을 통해 살펴보았는데, 대략 두 가지 사실을
알 수 있었다. 어느 한 시대의 서예풍조는 그 시대를 이끌어간 철학과
문예사조 및 정치 상황과 매우 밀접한 관련이 있다는 것과 조선조 서예
사에서 이름을 날린 서가들은 대부분 자신의 서예미학에 바탕한 서예세
계를 펼친 것이 그것이다. 이런 점들을 본 책에서는 주자학, 양명학, 노
장학이란 세 가지 사유틀을 기준으로 하여 규명하였다. 본 책에서는 이
처럼 세 가지 사유틀에서 분석하였지만 조선조 문인사대부 주류는 여전
히 주자학을 중심으로 한 중화미학이 강력한 기제로 작동하였음도 확인
하였다.

　조선조 서예미학의 이 같은 주류 경향과 관련해 계곡谿谷 장유張維
(1587~1638)가 중국의 학술 경향을 당시 조선조 학술 경향과 비교하면서
조선조의 경직된 학풍을 다음과 같이 비판한 것을 보자.

　　중국의 학술은 다양하다. '정학正學[=유가]'의 학문이 있는가 하면 '선학
　　禪學[=불가]'의 학문과 '단학丹學[=도가]'의 학문이 있고, '정주程朱[=정호
　　程顥, 주희朱熹]'를 배우는가 하면 '육구연陸九淵'를 배우기도 하는 등 학

문의 길이 한 가지만 있는 것이 아니다. 그런데 우리나라의 경우는 유식과 무식을 막론하고 책을 끼고 다니며 글을 읽는 자들을 보면 모두가 '정주'만을 칭송할 뿐 다른 학문에 종사하는 자가 있다는 말을 들어 보지 못하였다. 어쩌면 우리나라 선비의 풍습[사습士習]이 중국보다 실제로 훌륭한 점이 있어서 그런 것인가. 아니다. 그래서 그런 것이 아니고, 중국에는 학자가 있는 반면에 우리나라에는 학자가 없기 때문에 그러한 것이다.[1]

비록 장유의 발언이 사후死後에 나타난 학술 변화의 경향을 보지 못한 정황에서 발언했다는 시대적 제한점이 있지만, 양명학에 조예가 깊었던 장유의 이상과 같은 발언은 장유 사후에도 여전히 주자학이 득세하였다는 점에서 설득력이 있다.

장유의 이 같은 평가와 관련해 조선조 철학사에서 전개된 퇴계 이황과 고봉高峰 기대승奇大升, 율곡 이이와 우계牛溪 성혼成渾 간의 사단칠정 논쟁을 떠올릴 수 있다. 이들 간에 벌어진 철학적 논쟁의 핵심은 주자학의 이기심성론理氣心性論을 어떤 관점에서 해석하느냐에 있었다. 이후에 펼쳐진 인물성동이人物性同異 논쟁, 명덕明德에 관한 논쟁 등도 큰 틀에서는 마찬가지였다. 이처럼 조선조 철학사에서 주자학 이외의 철학은 들어설 곳이 매우 제한적이었는데, 더욱이 노불老佛에 대한 벽이단 의식과 더불어 양명학도 이단시되었던 것이 조선조의 현실이었다. 주자학에 경도된 이 같은 조선조 학술 경향은 조선조 서풍 형성과 서예미학에도 지대한 영향을 주었는데, 이런 점이 가장 구체적으로 나타난 것은 왕희지 중심주의와 그 중심주의에 내재된 유가의 중화미학 중시였다.

주지하는 바와 같이 서예는 허신許愼이 "서는 드러내는 것이다"[2]고 하듯이 정해진 문자를 통해 각종 사건을 기록하거나 의사전달을 위한 실용성에서부터 출발한 것이지만 점차 시대가 흘러감에 따라 예술성이

가미된 것을 확인할 수 있다. 구체적으로 후한 시대부터 서예를 예술로 보는 시각이 형성되기 시작한 것을 들 수 있다.[3] 동한의 채옹蔡邕은 『필론筆論』에서, "글씨를 쓴다는 것은 흐트러트리는 것이다. 글씨를 쓰고자 하면 먼저 마음속에 품었던 것을 풀어놓아야 하며, 정情에 맡기고 성性에 의지하여 써야 한다"[4]고 하여 서예를 인간의 마음을 표현하는 예술로 본 것은 서예가 본격적으로 예술화된 것을 알린 것이다.

중국서예에서 서예에 대해 규정한 것을 정리하면 크게 세 가지로 말할 수 있다. 첫째는 '법상法象'으로서의 서예다. 이것은 『주역周易』의 관물취상론觀物取象論에 입각하여 서예의 발생과 그 특징을 형이상학 차원에서 규정한 것이다. 둘째는 '형학形學'으로서의 서예다. 이것은 주로 창작된 형상의 조형성을 강조한 것이면서 아울러 서예에서의 기세氣勢를 중시하는 사유다. 셋째는 마음과 뜻을 담아낸다는 '심화心畵' 차원에서 제기된 '심법心法', '전심傳心', '심학心學'으로서의 서예다. 이 세 가지 사유 가운데 철학과 미학 측면에서는 세 번째 사유가 그 중심을 이루는데, 조선조 서예미학은 특히 이런 점이 뚜렷하였다.

이 같은 서예인식의 변화 과정에서도 '서예란 무엇인가?'에 대한 질문은 시대를 막론하고 제기되었다. 그것에 대한 답변은 쉽지 않았다. 왜냐하면 이런 질문에는 서예가 문자를 통한 사실 기록 및 의사소통이라는 실용적 차원을 넘어선 예술적 측면과 아울러 형이상학적 물음을 내포하고 있기 때문이다. 이런 점을 본 책에서는 조선조 유학자들이 전개한 서론과 서예미학을 통해 살펴보고자 하였다.

2.

중국서예사에 나타난 서풍의 변화에 대해서는 흔히 양헌梁巘이 구분한 방식인 "진대는 운韻을 숭상〔상운尙韻〕했고, 당대는 법을 숭상〔상법尙法〕했

고, 송대는 의意를 숭상〔상의尚意〕했고, 원대와 명대는 태態를 숭상〔상태尚態〕했다"[5]라는 것을 거론한다. 항목項穆은 『서법아언書法雅言』「서통書統」에서 서통관과 중화미학의 관점에서 당대 상법 서풍은 '엄근嚴謹' 측면에서 문제가 있고, 송대 상의 서풍은 '종사縱肆' 측면에서 문제가 있고, 원대 상태 서풍은 '온유溫柔' 측면에서 문제가 있다고 하지만,[6] 각 시대마다 서풍에서 특징을 보인 것은 사실이다. 양헌은 청대에 살지 않았기 때문에 청대의 서풍에 대해 말한 적이 없지만, 만약 서풍이 시대에 따라 변한다는 관점에 초점을 맞추면 강유위의 발언을 떠올릴 필요가 있다.

중국서예사에는 이른바 '남첩북비南帖北碑'라는 사유가 있다. 완원阮元의 「남북서파론南北書派論」과 「북비남첩론北碑南帖論」 및 유희재劉熙載가 『서개書概』에서 말한 바와 같이 남과 북에서 유행한 서체는 각각 다르고,[7] 지향하는 미의식과 용도도 차이가 난다.[8] 강유위는 북비의 '열 가지 아름다움〔십미十美〕'[9]이란 견해를 제시하면서 북비가 남첩과 다른 점을 말하는데, 특히 어느 때이건 '모든 것이 변화한다'[10]라는 사유를 각 시대에 따른 서예 체세體勢 변천에 적용하였다.[11] 구체적으로 '물극필반物極必反'은 천리天理라고 하면서, 이런 점을 청대 도광道光(1782~1850) 이후에 비학이 중흥한 이유로 거론하였다.[12] 강유위의 이 같은 발언은 양헌이 언급하지 않았던 청대 서풍을 북비에 초점을 맞추어 언급했다는 점에 의의가 있다. 북비가 흥기하고 남첩이 쇠퇴한 이유 중의 하나는 금석문이 크게 흥기한 것과 관련이 있다.[13] 아울러 이광사나 김정희를 통해 조선조 서예미학도 이 같은 중국서예사의 큰 흐름에 일정 정도 영향을 받았다는 것을 확인할 수 있다.

이처럼 서예에 관한 다양한 견해가 있지만 서예의 아름다움을 파악하는 방법론으로는 일단 크게 '상법尚法' 서풍과 '상의尚意' 서풍 이 두 가지 측면에서 분석할 수 있다. 우선 서예는 문자를 통해 예술성을 담아내는 예술이기 때문에 문자 자체의 형상이 갖는 형식미, 예를 들면 균제미均齊

美, 정제미整齊美 등을 고려해야 한다. 이런 사유는 법法을 중시하는 사유와 관련이 있는데, 특히 당대의 상법尚法 추구 사유에 나타났다. 그런데 많은 서예가들은 균제미와 정제미에서 벗어난 다양한 형상을 통해 자신이 지향하는 내적인 예술정신과 기운, 기세를 담아내고자 하였다. 이런 점은 의意를 중시하는 사유, 예를 들면 송대의 상의尚意 추구 사유로 나타났다. 그리고 이런 사유들은 시대가 흐름에 따라 이후 상법과 상의를 균형있게 다루는고자 하는 사유, 예를 들면 원·명대의 상태尚態 추구 사유로 나타났다. 이처럼 '법'과 '의'의 관계를 어떻게 이해하느냐에 따라 서예를 통해 표현한 미의식도 달라짐을 확인할 수 있다. 당연히 이런 점은 서예를 심화心畫로 보느냐 형학形學으로 보느냐 하는 것과 일정한 관련이 있다.

이런 세 가지 경향에서 조선조는 맨 마지막 심화 차원의 서예인식이 두드러졌다. 조선조에 이런 현상이 일어난 것은 서예이론을 제기한 서예가들이 대부분 유학자라는 공통점이 있기 때문이다. 아울러 제한적이지만 이런 경향에는 학맥 및 사승 관계 등과 관련된 이른바 '학자 서예'에 대한 사유가 담겨 있음도 확인할 수 있었다. 이 부분은 조선조 서예미학이 중국과 차이가 나는 대목이기도 하다.

이밖에 중국서예사를 통관할 때 시대가 흘러가면서 서예에서 법서法書, 법통法統, 정통正統 등을 강조하는 관념이 생겨난 것에 주목할 필요가 있다. 특히 송대 이후 주자학이 요堯 - 순舜 - 우禹 - 탕湯 - 문文 - 무武 - 주공周公 - 공자孔子의 계보를 통한 도통론道統論을 통해 유학의 맥을 확립한 것은 서예에 영향을 준다. 이런 경향은 주자학이 관학으로서 자리를 잡은 남송 이후에 보다 뚜렷하게 나타난다. 서예에서는 기존에 '이왕二王〔왕희지와 왕헌지〕'으로 일컬어지던 것이 남송 이후에는 왕희지만 거론되고, 왕헌지는 도리어 이단의 싹을 틔운 인물로 폄하되는 현상까지 벌어진다. 결과적으로 왕희지를 중심으로 한 서통書統 관념이 발생하고, 더 나아가

왕희지를 서성書聖으로 추앙하는 현상이 일어난다.

이 같은 왕희지 및 중화중심주의의 서풍에는 동시에 서예의 벽이단 의식이 담겨 있다. 명대의 항목項穆이 말하는 '유가적 이념에 입각해 서예에 관한 올바른 말을 한『서법아언書法雅言』의 「서통書統」에서 말하고 있는 것이 바로 그것이다. 이미 본 바와 같이 항목은 중국서예사에서 왕희지를 유학에서의 공자와 같은 위상으로 자리매김한다.[14] 항목은 왕희지의 서예는 정곡正鵠이고,[15] "글씨가 진대晉代의 서풍에 들어가지 않으면 단지 하품을 이룰 뿐이다"[16]라든지, "글씨가 진대에 들어가지 않으면 상류가 아니고 왕희지를 종주로 하여 본받지 않으면 어찌 일품이라고 일컬을 수 있겠는가"[17]라고 말하면서 왕희지를 높혀 결론적으로 진대 − 보다 구체적으로 말하면 동진 시대 − 서풍을 전형으로 제시한다.

그렇다고 중국서예사에서 왕희지 서풍만을 추앙한 것은 아니다. 예를 들면, 음유지미陰柔之美 서풍 경향을 보여 때론 연미娟媚하다고 평가받는 왕희지의 서풍에서 벗어나 서예의 양강의 아름다움을 펼친 안진경顏眞卿, 무법無法을 강조하면서 상의尙意 서풍을 펼친 소식蘇軾, 사녕사무설四寧四毌說을 제기한 부산傅山, 우아함과 음유지미를 기본으로 한 남첩南帖 중심주의에서 벗어나 졸박함과 양강지미陽剛之美가 담긴 북비北碑의 미의식을 강조한 강유위康有爲 등은 그 예에 해당한다. 즉 중국서예사에서 일어난 서풍은 주자학이 강력한 지배 이데올로기로 작동한 조선과 상대적으로 차이가 있다. 조선조의 경우 양명심학에 영향을 받고 천기天機를 강조한 이광사가 있기는 했지만 제한적이었다. 서예작품에 대한 상품성도 중국은 조선과 비교가 되지 않을 정도로 흥성했다.[18]

조선조의 서론 및 서예미학의 전모와 특징을 규명하려면 당연히 중국서예사의 큰 흐름을 이해할 필요가 있다. 조선조 왕실에서부터 일반 문인사대부들에 이르기까지 가장 많은 영향을 끼친 중국의 서예가는 왕희지와 조맹부다. 시대에 따라 강도는 다르지만 왕희지와 조맹부를 숭상한

것은 중국도 한국과 마찬가지인데, 명대 하양준何良俊이 당 이전에 서예를 집대성한 자는 왕희지요, 당 이후에 서예를 집대성한 자는 조맹부라고 말한 것은[19] 이런 점을 상징적으로 보여준다.

조맹부는 유가의 중화미학을 서예에 표현한 대표적인 서예가로서, 단아하면서도 절제된 맛이 담긴 조맹부의 서풍 – 이른바 송설체松雪體 – 은 치세治世와 교육 측면에서 도움이 된다는 점에서 이후 동양의 제왕들이 전범으로 삼는 대표적인 서풍이 된다. 특히 주자학을 신봉한 조선조 제왕의 서풍에는 이런 경향이 더욱 뚜렷하게 나타났다. 조선조에서 제왕의 글씨에 해당하는 어필은 전반적으로 주로 조맹부 글씨를 채택하였다면, 문인사대부들의 경우에는 조선조 초기에는 조맹부를 존숭하다가 점차로 왕희지를 존숭하는 것으로 바뀌어 어필과는 차별상이 있다. '진체晉體'로 일컬어지는 왕희지체와 '촉체蜀體'로 일컬어지는 조맹부체〔=송설체〕의 공통점은 서예의 중화미학을 실현하였다는 점이다.[20] 이런 점에서 이황처럼 일종의 서통관의 입장에서 엄격하게 왕희지와 조맹부를 구분하는 것만을 제외하면 조선조 대부분의 문인사대부들은 왕희지와 더불어 조맹부를 존숭하였다.

본 책에서는 주자학, 양명학, 노장학의 관점에서 조선조 서예미학을 분석했지만 조선조 서예미학의 특징 중의 하나는 결과론적으로는 이기론 차원에서 서예를 이해했다는 점이다. 이런 점에서 이기론 차원에서 본 서예미학의 특징이 무엇인지를 정리할 필요가 있다. 본 책에서 규명한 '리理'에 초점을 둔 '심화' 차원의 서예미학을 도식적으로 구분한다면 다음과 같이 정리할 수 있는데, 이런 구분 방식은 중요한 의미를 지닌다.

＊ 리理 존중 사유 강조: 심화心畵로서의 서예인식〔이 때의 심은 주자학의 '성즉리性卽理' 차원에서 논의되는 심이지 양명학의 '심즉리心卽理' 차원에서 논의되는 심이 아님에 유의할 것〕

* 인품과 윤리성을 강조하는 서여기인書如其人 사유 강조
 * 덕휘德輝 차원의 기상론氣象論 강조
 * 왕희지를 서성書聖으로 추앙 : 서예의 서통론書統論과 이단관을 통한
 서가書家 분류 경향이 나타남
 * 법고法古 차원의 서예 강조
 * 최종 결과 : 중화미학을 실현한 서풍 강조

　이런 사유를 적용해 서예가를 평가하면 두 가지 경향이 나타난다. 하나는 순수예술론 차원에서 긍정적으로 평가될 수 있는 서예가가 때론 부정적으로 평가되는 경우가 나타난다. 이런 점에는 이른바 중화미학 중심주의가 그 근저에 있다. 다른 하나는 순수예술론 차원에서 전문서예가라고 말할 수 없는 인물들이 서예가로 인정되는 경우가 발생한다. 이에 서여기인 사유에서 접근한 '학자서예가' 선정 경향이 나타난다. 조선조에서 이황을 비롯한 많은 유학자들이 서예가의 맥락에서 파악되고 위대한 서예가로 추앙을 받는 이유다. 알고 보면 이황은 서예를 순수예술적으로 접근한 것은 아니다. 철저하게 '경敬'의 마음가짐으로 서예에 임하고 학문과 수양하는 차원에서 서예에 임했던 것인데, 그 평가 기준의 다름[=인품과 학식]에 의해 서예가로 평가되는 현상이 일어났다는 것이다. 물론 이 같은 심화 차원에서 이해된 서예인식 경향은 조선조에만 있는 것은 아니고 중국서예사에도 나타난다. 예를 들면 왕안석王安石, 주희朱熹, 왕수인王守仁 등을 서예가 반열에 올려놓는 경우가 바로 그것이다. 하지만 조선조는 그런 경향이 중국에 비해 더욱 강하게 나타난다는 것이다.

　이상 본 책에서 주자학, 양명학, 노장학이란 세 가지 사유틀을 통해 분석한 조선조 서예미학의 특징을 중국서예사에 나타난 서예미학의 흐름과 비교하면서 간략하게 정리하였다.

3.

책을 최종적으로 마무리하면서 대략 남겨진 과제가 무엇인가를 두 가지 점에서 살펴본다.

하나는, 이 책에서 다루고 싶었지만 제대로 다루지 못한 것은 바로 조선조의 한글서예와 관련된 서예미학이다. 조선조는 한자서예뿐만 아니라 한글서예도 있었다. 한글서예의 경우 여전히 '판본체', '궁체'라는 명칭이 과연 올바른 것인지와 관련된 '글자체'에 관한 명명命名이 문제가 되고 있는 현실이다. 편의상 그런 문제점이 있다는 것을 무시하고 말한다면, 우리 주변에서는 중국서예와 달리 판본체와 궁체 등을 비롯한 다양한 서풍의 한글서예 작품을 볼 수 있는데 문제는 미학 차원에서 규명할 때 그것을 이론적으로 입증할 한글서예와 관련된 이론이 거의 없다는 것이다. 한글서예를 만약 '서예'라고 통칭할 수 있다면 한자서예와 동일하게 심화 차원에서 이해될 수 있는 부분이 있는데, 조선조 서예사에서 한글서예를 이 같은 심화 차원에서 이해한 전적이나 이론이 거의 없다는 것이다.

한글이 어떤 철학적 근거를 가지고 창제되었는가 하는 것은 정인지鄭麟趾의 『훈민정음』「서」[21]와 「제자해制字解」[22] 등을 보면 잘 알 수 있다. 이런 것을 통하여 한글 창제가 음양오행陰陽五行 및 하도낙서河圖洛書 등과 연계되어 있다는 철학적 근거는 찾을 수 있다. 문제는 조선조 서예사에서 이런 철학을 근거로 하여 한글서예 작품의 창작에 임했다는 식의 이론이나 혹은 이론적 규명이 없다는 것이다. 즉 한글서예 창작과 관련된 서예이론이 전무하다는 것이다. 따라서 한글서예에 관한 미학적 접근을 시도할 경우 많은 제약이 있을 수밖에 없다.

이론 차원에서는 이런 제한점이 있지만 작품을 놓고 본다면 서예미학 차원에서 접근할 수 있는 한글서예 작품은 많다. 이 경우 논할 수 있는

서예미학은 주로 한문서예에서 논한 미적범주나 용어를 통해 규명할 수밖에 없는 것이 현실이다.[23] 물론 이런 규명이 문제가 있는 것은 아니다. 왜냐하면 한글도 일종의 '관물취상觀物取象'의 결과물이란 점을 무시할 수 없기 때문이다. 본 책에서는 한글서예 작품과 관련된 서예미학을 연구하는 데 이 같은 원천적인 문제점이 있다는 것을 지적하면서 장지훈이 한글서예 연구와 관련하여 발언한 다음과 같은 지적을 공유하는 정도로 그치고자 한다.

> 한글이 예술의 단계로 도약하는 이즈음에서, 과거 남겨진 글자의 조형 분석과 추종에만 안주할 것이 아니라, 그러한 연구를 바탕으로 '한글서예란 무엇인가?', '한글서예의 서법과 한문서예의 서법은 어떻게 다른가?', '한글서예가 갖는 한문서예와의 차별성은 무엇인가?', '한글서예를 어떻게 감상하고 이해하고 비평할 것인가?', '한글서예만의 아름다움과 미학적 가치는 무엇인가?' 등에 대해 이 시대를 살아가는 한글서예학 연구자로서 이 시대의 관점에서 주체적인 논의를 진행해야 할 것이다.[24]

장지훈의 이런 발언은 한글서예에 대한 대부분의 연구가 서체 분석이나 조형미에 대한 분석에 머무르고 있는 것에서 탈피하여 서예사적 의의와 서예미학적 고찰이 요구됨을 강조한 것이다. 한글서예 미학을 규명하기 위해서는 이 같은 점에 대한 인식의 공감대가 필요하다. 조선조 서예미학을 균형있게 다루고자 할 때 남겨진 과제다.

다른 하나는, 앞에서도 논했지만 조선조 서예미학 가운데에서 한국인의 심성을 반영하고 있는 서풍, 서체는 무엇인가 하는 것과 관련된 한국서예 정체성에 대한 규명이다. 앞에서 이미 본 바와 같이, 강유위가 인종이 다른 만큼 신체와 얼굴이 다 다르고, 아울러 산천의 형세도 같은 것이

하나가 없다는 점에서 글씨도 그럴 수밖에 없다는 말을 상기할 필요가 있다.[25] 강유위가 한 말이 맞다면, 중국서예를 기준으로 하여 임모와 모방을 통한 서풍에서 벗어나 자신의 자질과 예술성을 표현하고자 했던 조선조 서예가를 찾아야 한다.

이런 점과 관련해 우리가 기존 서예가를 평가할 때, 법고法古 차원에서 기교적으로 탁월한 능력을 발휘한 예술가와 창신創新 측면에서 자신만의 예술성을 드러내면서 독특한 개성을 발휘한 예술가를 구별해야 한다. 후자의 경우에 해당하는 서예가들은 대부분 자신만의 서예이론이 있고, 그 서예이론에 입각해 창작세계를 펼친 경우가 많기 때문이다. 미학적 입장에서 보면, 전자의 경우는 중화中和와 중행中行을 중심으로 한 서예미학을 추종한다. 후자의 경우는 광狂과 견狷을 서예에 표현하고자 하는 경향을 보인다. 그런데 전자의 입장을 견지하는 경우에는 후자의 서풍을 '한쪽에 치우친 서풍〔=편偏〕'이라 비판하곤 한다. 그런데 '가장 개인적인 것이 창의적'이라는 것을 보여주는 용어는 알고 보면 '편偏'이다. 이런 점에서 비록 '편'이라 평가되었지만 '신라의 글씨', '고려의 글씨', '조선의 글씨'를 즐겨 쓰겠다고 말한 서예가가 있었던가를 확인할 필요가 있다. 이 책에서는 이 같은 '편'으로 규정된 서예가들이 자신만의 독특한 개성과 자질을 표현한 것에 주목하였지만, 정치하게 규명하지는 못한 한계점이 있다.

특히 정약용이 중국을 중심으로 한 모화주의를 비판한 것, 박지원이 이덕무의 시를 주체적 문예정신으로 평가한 것, 황윤석의 안목에 대한 몰주체성에 대해 비판한 것 등을 조선조 서예창작에 적용하여 규명할 필요가 있다. 예를 들면 '동국진체東國眞體'를 조선풍 시각에서 접근하여 분석하고 그 의미를 부여하는 것이 요청된다는 것이다. 이런 점에서 출발하여 중국서예와 다른 독자적인 조선풍 서예[26]가 무엇이 있었는지를 고민해야 한다. 이런 점에 대한 고민과 해결은 이후 한국서예의 미래를

결정한다는 점에서 무엇보다도 중요하다고 할 수 있다. 특히 오늘날 한 국서단에서 자신만의 이론에 근간하여 자신만의 서체를 창안한 서예 가[27]는 거의 없다는 점은 큰 문제가 아닐 수 없다.

우리들에게 남겨진 이상과 같은 과제를 감안하면 증자曾子가 말한 '책 임은 무겁고 갈 길은 멀다〔임중도원任重道遠〕'[28]라는 말이 떠오른다.

筆訣

筆訣

與人規矩上篇

書本於易易有陰陽有三停有四正有四隅．

陰陽如何兩畫相對為陰三畫相連為陽．

運筆有三過何以必三過之也三過之則筆鋒由畫

畫象陽故必有三停三停非相連之義乎．

三停之中亦自有三停三其三九也．

中行始中與終相連續而相照應無偏倚無虧牽

無柔弱無緩慢無尖削惡無委靡．

畫有一貫之義何謂也原於、則成於一（勒）引

而伸之觸類而長之書家之能事畢矣．

畫有四象　一勒者進畫老陽也一努者退畫老陰也．

策與兩趯等畫小陽也啄撇磔等畫小陰也．

畫有五行乙屬水丿屬火一屬木乚屬金一屬土

畫有首尾內外畫有升降進退出入畫有緩急行止．

畫有上中下左右畫有八方五行具焉生克推為吉

凶生焉．

合衆畫為字衆畫相戀亦相遜讓．

字樣須方正也強健也堅固也縝密也宜濟之以圓

厚素滑瀾通廣潤．

一盈一縮一闢一闔一進一退．

大小相濟各得其宜兩遇不同有時乎寬大而似小

小而似大有一字焉兩字之位高不為大者歉於

一位而小者歉大而合宜妙在通變．

字亦有上中下左右五行八卦之方名位定為吉凶

生焉．

行有直者有屈者隨勢虔斂方能相濟．

合衆行為一章合衆章為一編行與編首尾前後顧

戀稱停自然妙凝渾成一局．

書有始終字行與章編亦皆有始終知識可見吉凶

可辨．

書象星辰昭明精圓錯落森列大小錯綜忝互相濟．

繁而能簡雜而能整盛矢彘書之文也．

書家有得天之道者有得地之道者衆象森森總統

于一昭明圓渾煥廣大者天之道也奇杜方嚴．

窓塞蔓延者地之道也右軍其得天之道者歟．

中篇

5

畫始於側側者點點者一也點者陰陽欲分未分之
象側之變有三縱橫斜而已引伸觸類則各有其
變。

、一勒、 一努

點之變有縱橫啄等諸例。
勒之變有策俯仰等諸例。
努之變有直斜彎等諸例。
三畫交乘衆畫生焉。
原其始起於一而已。 一、側也。

一縱 一橫 丿啄
一策 丿俯 乀仰
丨直 丿斜 乚彎

6

古有永字八法不越乎此今不必重複而便於初學
今載于下。

側
勒 趯
策 努
撇一君掠 磔一君波
啄一君閃

永

此八畫衆字之綱紀三折之意常隱於畫中而不見。

7

此法極難形容為初學之無所考據不得已而設善
學方能尋繹本義。

畫有陰陽勒自左而進老陽也努自上而降老陰也
策趯之屬少陽也撇磔之屬少陰也
畫有四正四隅努為緯當左右與中勒為緯分南北
與中磔撇策趯之屬分當四隅唯側如五行之土
東西南北中四隅無慮與之 自往東西北為偉

如六脈之真臟真臟一見則便生病也右軍曰隱
鋒而為之其此之謂歟然內反膝於骨亦病也註自
三折為八畫之骨乎
八畫衆字之綱紀乎

8

畫之在八方有虛有實有四正常實不虛西南東北多
實西北有實有虛東南專虛易曰天傾西北地缺
東南六十四卦方圖八純卦起於西北終於東南
柳此理歟

下篇

書本河洛字形方象八卦與九疇也。
書有方位方位之圓與缺吉凶生焉。
屈伸者體思神也變通者體四時也。
形方象地也用圓體天也。
橫畫泛左而進於右象天行也豎畫自上而降於下。

象地道也斜畫或升或降象水火也。

橫豎者正畫也斜者間畫也橫畫經也豎畫緯也註曰

橫象陽豎為陰
陽經地陰緯也

字法有經有權守常者也左陽右陰

陽升陰降陽輕陰重字象陰右必重低於左右重

低緯也

有時乎竇通隨時盈縮妙在其中矣

凡畫法非特體天地也亦有體人道者有父子為有

君臣為有夫婦也

先該承生之謂父子上下主卒之謂君臣對待敵應

9

之謂夫婦大少次序之謂長幼交接相濟之謂朋

友

子不可以犯背於父臣不可以犯背於君婦不可以

犯背於夫

知之而該體之體之而該守之

習而不怠者誠也心專心不羞者敬也

誠與敬至字畫能有精神有精神斯能和均和均則

吉

　操筆之法

捺𢬵鉤揭盧圓正緊。

10

執筆須堅固不堅固則畫不精緊。

遠知堅固而堅固不知緩惡之運則無以畫活法

凡操筆不可以太近於指端亦不可以太近於掌心

必須不離於食指之中節

太近指端則力有畫而不健太近掌心則力有緩而

不緊。

　運筆之法

運筆不可以只運手指亦不可以只運身與臂只運

手指則不能狀健而宛轉只運臂則不能委曲而

精密

11

　磨墨之法

先淨硯盛潔水右旋而運墨必固把而輕磨墨色生

潤止

　畫法

畫欲其生而不欲其死畫畫留神毋得放過

留神如之何必三過折筆隱鋒而為之也

如之何隱其鋒豈其骨之太露也隱鋒者何也要其

委曲而有精神也

何以能有精神也畫畫預想省察而照管也

尖畫如錐波畫如臥蠶與偃月刀折畫如人肩折畫

12

有二為有一畫而折者是曰折釘如勾字類是也
有兩畫相連者如目字類是也蓋一畫而折之者自
有兩畫相連之義兩畫相連者亦有一畫折之義
皆須緊切而圓厚融結而委曲

努勒之畫必須始靜重中健狀而末復緊融
又曰所謂三過折筆云者何也三停筆之謂也停處
必須澀融過處必須緊健健使能平德融使能精
緊

停舍行意行帶停意曼曰停而行行而停停而行行
中含元也行而停元中帶貞也

13

畫欲勾左必有含右底意欲勾右必有含左底意 註自
　有左皺右盤左轉右
　細左皺右內底意

凡用畫撗字之法必須眷戀主畫隨意通竅妙在其
中

一大一小一長一短一圓一方一尖一輕一重
一停一過一強一柔一緊一緩一敬健一靜重
大而不大小而不小長而不長圓而不圓厚而不厚
輕而不輕停而不停過不過強不強緊不緊敬健而
能靜重

嗚呼用畫之妙盡矣

14

變化畫法

畫猶氣質也善習則其偏可變化也
剛可使變柔柔可使變剛其要只在於志志剛則剛
志柔則柔行之篤則自然精一安而行之不勞而
得也

論作字法

作字必中正毋過與不及過者抑之不及者企之隨
宜變通毋泥一偏
書家之法一張地而已張而不弛膠也弛而不張慢也
一張一弛文武之道也

15

長多求短短多求長大多求小小多求大廣求狹狹
求廣

密者之踈踈者之鈍者敏之強者弱之弱者健之
輕者重之散者斂之流者收之
密而能踈踈而能密重而能輕長而能短
短而能長廣而能狹狹而能廣大而能小小而能
大

隨宜變通妙理無窮沉潛玩味理自格矣篤行之久
泯心不論矣

其要在乎讀筆訣習義之書

16

必須繹其心法切勿依樣字畫恐為美字恐為死畫

恐為書奴

古語曰太上傳神其次傳意其次傳形傳形非依樣

乎

又有兩不可行欲克依樣而妄作之妄作反害矣

依樣者之言曰吾效古法其字與畫恰肖似也

不知而依樣則不能肖似也一字一畫或近愁似

何能字字畫畫形雖麄似而意則末也

自用者之言曰吾自得妙理不屑乎依樣古人殊不

知不知而妄作則非自得也

17

兩謂自得者因古人之法而尋其意非若依樣者之

使效於法也述古人之意而發明之非若自用者

之妄背於法也

論行法

排行平均如貫珠毋令相背毋令相凌

論經權

常例者經也變通者權也經而無權則固滯也權而

背經則詭妄也

權而合經方是得中

合經聖賢之權也反經詐術家之權也

18

何謂聖賢之權宜而時中也何謂詐術家之權權壞

而行詐也

嗚呼世降俗末正法泯而權詐行欺世惑民無所不

至古今天下皆滔滔趨於邪法故曹操罹朝權孤

雲宋之蘇東坡米元章元之趙子昂明之張儞文

徵明我朝之黃香老之法盛行張芝與右軍之正

法泯然無傳其間或有一二效則者或失其心法

而流於異端或有依樣而不得其奧言可慨惜哉

我先私觀六寓堂公憤然有志於右軍末先專心

於正字與行書小草之法深造精微享年不遐末

19

及渾化嗚呼痛哉

統論

凡書法必須循循漸進不可躐等欲速則不達怠惰

則不成

觀於小大學與夫數之間方則可知矣

大嚴則難而苦太緩則流而蕩

辨正法與異端　晉以上在方冊不書述

書家正統

正字始於程邈盛於鍾繇衛夫人至於王羲之而大

成自後衰矣

20

行書盛於鍾繇至羲之而亦大成又有王洽獻之
又有唐太宗虞世南褚遂良米芾之流
草書始於張芝亦至於羲之而大成自後亦裹矣一
自狂僧亂真草法尤裹矣
異端之萌始於獻之熾於張長史顏魯公歐陽詢柳
公權崔孤雲米元章梅竹軒甚者懷素薌東坡趙
子昂張東海黃孤山韓石峯
朱夫子大賢也必不好異端而似有疑似者又公宣
偏也哉此必該生之所見有所未到而然也歟

夫欲書者先審紙次擇筆善磨墨靜坐凝神精思預
想字形與行法會其意豫其臂手審其行筆毋敢
放肆毋敢怱怱
書有過不及放萬脫詭恠忙平悖陰密刻若枯橋冷
淡過也殘弱頑鈍庸抽壅塞羸難傾斜不及也
專尚質朴者過也專尚艷麗者不及也
過猶不及皆不中不偏不倚惟中
夫作字因時隨宜不可膠守亦不可放萬而無節
作字之善不善專繫於心之欵忞氣之伸縮亦繫於
筆墨紙之好否

作字之法造化無窮能知一字萬變衆畫一氣冲氣
相化之妙方是知書
評論書家
正字行書法
鍾繇質獻之父金生僻唐太宗浮惟羲之得中
鍾繇匠而未化獻之瀣肆金生詭曹操奸太宗欠而
浮虞諸偏狹魯公勅東坡巧而自用元章謫子昂
邪佞石峯野鈍
草法
張芝質獻之父惟羲之得中

張芝正獻之金生魯公詭張旭蕩懷素狂
論前朝
金生靈業坦然禪坦文公裕金生靈業坦然禪坦學
右軍文公裕雜晉蜀金生為第一
論我朝筆家
安平文而浮聽松文而滯孤山巧而俗蓬萊清而放
岊峯野而鈍頑聽蝉而刻促此數三公皆有起廛
絕俗之才多年積功宜乎深造精微而終不聞有正
法者何哉不幸當道港之日深於俗習失間有
一二欲克於俗習者異端又從而誘之誰能卓然

超出而復正裁。

論安平

頗知運畫作字之妙不知運畫作字之妙不知有至其多積工之習
也若使如此之質得閒正法則其量何可量哉。

論聽松

才智雖未及安平所主稍正亦質美然也若使得閒
正法則庶幾矣。

論孤山

運畫雖活作字雜巧坐於習俗庸陋太甚若使得閒
正大平順寬裕之法則庶兄矣。

25

論蓬萊

頗知作字大畧不知運畫之妙志雖大而法則眛矣。
故流放盧踈詭異之意多端正溫和精緊縝密之
必意小然質異冗眽次瀁然而有飄飄出犖
凌雲之氣故其書能清裕正大偶合於正法者有
之若使如許之資得閒正法則必也深通精微不
幸而當法壞之日卒爛熳而同歸惜哉。

論后峯

資質野鈍勤而始得稍知運畫作字之法而猶未能
深通正法之妙故作字野俗而頑鈍壅塞而庸陋

26

有不知合變慶遺運畫亦頑鈍而庸俗無敵緊精切
之意頼其積工之習容以感陷溺之世波世人膝
於聞見迷不能悟惜哉如此之筆當如揚墨鄉愿
闢之遠之可也。

追論

后峯大抵依㨾得見末年書罷舊習多近正法。

論古書

鍾繇隆獻之不恭惟右軍為得中右軍之謂集大成
也。

夫子可以行則行可以止則止右軍之謂歟。

27

金生佛也魯公老也孟頫曹也。

論孟頫

心術不正悸於正法故畫法回邪字法奸巧所以孤
媚於世當如倭人而絕之當如淫聲亂色而遠之
可也。

孟頫之法亂真極矣庸俗故高明者有所不取。

金額米則踊近理而大亂真故雖高明鮮不為感也。

筆訣論要

書者象陰陽而已合眾畫而為字合眾字而為行合
眾行而為章合眾章而為編。

28

736

畫有剛柔緩急長短大小。有始剛而中末柔者有始
中俱剛而末獨柔者有始柔而中末剛者有始中
柔而末獨剛者有始末剛而中獨柔者有始末柔
而中獨剛者。（自註明於此義、大小之義亦可得以緩急長短通也）
一凭執厥中子曰無適也無莫也義之與比又曰
得時措之宜其此之謂歟
字者衆畫之聚凝成一體此物各具形之象歟結搆
之法自有其道。純剛則病於廉純柔則病於弱純

29

畫則病於濁純細則病於輕密則病於塞純疎
則病於虛純長則病於短純大則病於大則病於小則
病純圓則病於方則病
剛可使似柔柔可使似剛重可使似輕輕可使似重
密可使似疎疎可使似密搆有餘補不足使其衆
畫相連而不相悖亂如乾爻之粲然而自成章
又有一義有兩字相照而互相顧戀凝為一意者有
三字四字以至全行相要其要在於權其上
下進退輕重緩緊而損益之歸於中而已
又有一義排字成行之法有陳慶則必有賓慶而終

30

歸於踈有賓慶則必有踈慶而終歸於賓當其賓踈
賓之際必有點畫映帶而承接之不相棄而相貫
如音律也
又有一義其章編之法亦可得以明矣
觀乎星辰之脉絡山川之節度草木之枝條飛走
之行動可知一元流行自然之勢也
此筆法造化之極出乎形罷之外非通於神者不能
雖有才智非有師授與積功不能到也
若欲求到此境依法精習

31

運畫宜固而力結字宜方正排字宜均直排行與合
章宜調停此之謂大經大法也語曰欲善權必先
經未有不由徑而先權者也
衆行相聚凝成一章此類聚羣分之象歟
大小強弱互相顧揖有兩行品相戀者有三行四行
以至全一章行者
又有一義行初則相密也有偶相踈也有反之於
初偶相踈也有反之於密而終歸於踈此救弊之
活法不得已也不得已之謂權非聖於筆者不可
以輕議也

32

真積力久自然而得也。

又有一義排字間架有大小踈密與強弱長短是以
衆行之脚忝差不齊

又有一義有可安一字而安二字有可安二字而安
一字有可安三字而安二字有可安二字而安三
字非優於道變不能也（自註）行草法亦與此同
一字而安（小註）一字者　一理也但或有可安十餘

合衆章為一編此大一統之義耶

上下相戀大小相得剛柔相濟損益相因其有星曆
律數之義耶

易曰觀其會通以行其典要程子曰物各付物此非
精一時中之謂耶誠能此道也無時而不省察無
慶而不精神此所謂預則敬之義歟

嗚呼吾今而後知一編部是生生活潑之意古人曰
理一而分殊綱舉目張爻分節解脈絡貫通連
了斷斷了連此之謂耶

曰五行變化之妙一土而已一心靈妙之運一息而
已一身血脈之運一胃氣而已一元之運一冲氣
而已十二律損益變化之妙一宮而已

康節曰十二會一元而已亦此意也

以此觀之一字為一畫也一行為一字也一章為一
行也一編為一章也

書家曰一編只是一字而已非知書者其孰能與於
此

摧此以註文章可通也衆藝可明也嗚呼非優於道
德者其孰能之

雜論

一字之中衆畫森森顧戀主畫一行之中字字朝乎
主字衆行朝主行衆章朝主章如衆星之拱北辰
衆山之拱崑崙衆流之朝宗于海日月之統于歲

衆律之統于黃鐘如衆民之統于君如水之戀山
如藤蘿之戀于木其脈絡之連續精神之流通如
水之波瀾焉淵淵乎洋洋乎浩浩焉不可得以狀
非繫局於形氣者之所可測也

易曰形而上之謂道語曰浸心所欲不踰矩易曰先
天而天不違後天而奉天時天以無心非此之謂耶
有心聖人以有心應萬事焉無心非此之謂耶

天地之間生氣盈溢歟無不備只是變易變易而已
變易者一氣流行而變化也交易者兩氣對待而
摧萬也變易則交易在其中矣交易則變易在其

中矢其交易也便是變易也變易也便是交易也
人但知交易之為交易而不知交易之為通有無
也然其交易也因其固有非有詩於外也觀於
河圖之為洛書也及夫河圖數之互相交易而成六
十四卦者可見矣
凡書拘於形氣累於外誘泥於習俗慫恿交乘私意
橫流何能與天地聖人相似而一揆也苟此非真
積力久忘其形局而無所係著者就能與於此
子曰吾道一以貫之孟子曰安而行之不勞而得古
語曰自然中節無為而化易曰天下何思何慮百

37

應而一致同歸而殊塗其此之謂耶
易曰一陰一陽之謂道一陰一陽之謂神神無方而
易無體非此之謂歟
無體無方之謂無倚無偏無著之謂無係無著
無係無方之謂無適無莫無適無莫之謂無可無
不可敬義立而能無可無不可
敬主一無適主一則一一能有精神義應萬變而趨
時也權而得中運心而不踰矩矣
又曰書家之道貴在省察而照管照管則能預想其
得失故用畫之際必精心而省察措字之際必審

38

察排字之際必密察排行之際必顧察聯章合編
之際必揔攬而周察焉
省察之本在涵養非涵養無以省察
未有體不立而用周者也
古人曰書以見心畫剛弱緩臺可以知其氣質也通
塞得失可以知其才識也邪正偏中可以知其志
意也精粗圓缺可以知其吉凶也信哉言乎
誠能此道也於為書也何有
書家有補畫合畫之法必順其勢而為之使生氣有
縣有續能與結而流通觀於錬金觀於接木觀於

39

縣水可見矣此起死回生之權鳴呼微哉鳴呼妙
哉此不得已也非初學之士所可得以聞也
鳴呼非真積力久而出乎形罷者其就能與於此
總斷
易曰乾元亨利貞
曰仁義禮智
孟子曰父子有親君臣有義夫婦有別長幼有序用
友有信
中庸曰禮儀三百威儀三千子曰博學於文約之以
禮亦可以不叛矣夫中庸曰行遠必自邇登高必

40

自卑孟子曰必有事焉而勿正心勿忘勿助長子

曰毋欲速毋見小利

易書法亦有此義學者玩之可也

易六十四卦乾坤包諸卦而諸卦統于乾坤一卦包

六爻而六爻統于一卦

彖者以斷一卦之義爻者以斷一卦

易曰爻者效天下之動也動則有吉凶吉凶者失得

之象歟

易曰六爻發揮旁通情也趨時之義

引而伸之觸類而長之筆家之能事畢矣

上下無常非離群也進退無恒非為邪也

孟子曰夫子之謂集大成集大成者金聲而玉振之

也金聲也者始條理也玉振之也者終條理也

易曰鼓之舞之以盡神

要旨上

畫謹始終

畫必謹始而應終未有不謹始而善終也亦未有不

應終而能成也

若應始終而不察乎中亦曰闕也

字有八卦九宮之義

攝字之法必大小長短強弱之畫縱橫錯綜方能相

濟

畫必相顧戀畫畫必相顧戀而不悖亂侵凌方是九

宮照應

行有法一行之法大間小小間大長間短短間長強

間弱弱間強踈踈進首尾照應

章亦有法一章之法大行小行相間間四正四偶與中

相應方是成局

蓋章行之法如律法之平反有正法為亦有變法焉

變而得中方是合權

要旨下

凡書法主中正而已其有異同者損益也損益者變

通也變通自然而然也非有作為也

其變通自然而然也非有作為也

何謂也夫我主於中正強健慎密平均無兩放忿而

己彼其血氣之平和天氣之舒愒夏樂之有無筆

墨紙之好否興趣之深淺隨所遇而變其變也非

故為之也自然而然也此古人所謂因而損益隨

時而宜循物無違者也彼後人之才高識淺而有

私者反是而為作為宣其然我若作為則非無為
而自然也豈可謂之時中也哉

欲至中正宜習常法若棄常法雜欲至於中正未可
得也

冗畫法六綿音乛隱丶波丶戈乙乙難其中波最難

冗畫承接廢極難若不緊融而委曲則未可也

勒努難中無力而與終不相應則未可也

天地所以四時不差者健也中正也健能誠也誠常
也中者無過不及也

天若不常何能四時不差其有變者氣化也其變也

45

非故為變也時而已

四時不差者此論語所謂因者也其變而時者此論
語所謂損益可知者也

書之所以常中正而齋一者順也其有損益者非故
為損益亦時而已

然則書亦主常而不常則中無王而妄變作嗚呼懼哉

積久則自然而化化豈預期者兩能也預期則安排
而妄作非時中之道也

又曰書貴中若不主中則心無常而亂變也若膠固
而無變則執而不通也

46

無常則何能終始如一也無變則何能隨時推移也
書之義大矣哉

非至誠則不能常也非至察則不能順理而善變也

常也者定而不易也變也者損益而趨時也

孔道先生遺稿卷之十二下終

47

跋書帖

東國之筆以石峯為巨擘其變而中國則自玉洞先
生始先生刻意右軍神而化之一傳而恭齋再傳而
白下今人皆知點騷黌王先生之功也有眼者當辨
歐此何足論先生也今於鄭德興家得一卷大序正
而嚴撐體謹而雅行書宛而不拘橐草奇以有則象
德具而元氣賣之此足以想見先生德容

　　　　　　　　　　　　貞山公所著

48

참고
문헌

1. 총서 및 종합서

『經書』, 서울: 성균관대학교 大東文化硏究院, 1999.

季伏昆, 『中國書論輯要』, 南京: 江蘇美術出版社, 2000.

毛萬寶, 黃君 主編, 『中國古代書論類編』, 合肥: 安徽敎育出版社, 2009.

『文淵閣四庫全書』(藝術類), 서울: 驪江出版社, 1988.

潘運告 編著, 『漢魏六朝書畫論』, 長沙: 湖南美術出版社, 2002.

_____, 『中晩唐書論』, 長沙: 湖南美術出版社, 1997.

_____, 『元代書畫論』, 長沙: 湖南美術出版社, 2002.

_____, 『張懷瓘書論』, 長沙: 湖南美術出版社, 1997.

_____, 『晩淸書論』, 長沙: 湖南美術出版社, 2004.

_____, 『宋代書評』, 長沙: 湖南美術出版社, 1999.

_____, 『宣和書譜』, 長沙: 湖南美術出版社, 1999.

_____, 『淸前期書論』, 長沙: 湖南美術出版社, 2003.

王伯敏·任道斌·胡小偉 主編, 『書學集成』(3冊), 河北: 河北美術出版社, 2002.

王守仁, 『王陽明全集』, 吳光·錢明·董平·姚廷福 編校, 上海: 上海古籍出版社,
　　　　 1992.

『十三經經注疏』, 臺北: 中華書局, 1980.

黎靖德 編, 『朱子語類』, 北京: 中華書局, 1986.

楊亮 注評, 項穆 著, 『書法雅言』, 南京: 江蘇美術出版社, 2008.

劉熙載, 『藝槪』, 上海: 上海古籍出版社, 1978.

周積寅 編著, 『中國畫論輯要』, 南京: 江蘇美術出版社 2005.

周積寅·史金城, 『中國歷代題畫詩選注』, 上海: 西泠印社, 1998.

蕉竑, 『老子翼·莊子翼』, 東京: 富山房 漢文大系, 1980.

崔爾平 選編, 點校, 『歷代書法論文選』, 上海: 上海書畵出版社, 1979.

崔爾平 選編, 點校, 『歷代書法論文選』(續編), 上海: 上海書畵出版社, 1993.

崔爾平 選編點校, 『明·淸書法論文選』, 上海: 上海書店出版社, 1995.

胡經之 主編, 『中國古典美學叢編』, 南京: 鳳凰出版社, 2009.

黃賓虹·鄧實 編, 『美術叢書』(3책), 南京: 江蘇古蹟出版社, 1997.

黃簡 責任編輯, 『歷代書法論文選』, 上海: 上海書畵出版社, 1979.

黃惇, 『中國書法史』(元明卷), 南京: 江蘇敎育出版社, 2001.

2. 한국문집총간본 및 기타

權近, 『陽村集』(한국문집총간본 a007, 서울: 한국고전번역원 간행)

金富倫, 『雪月堂文集』(한국문집총간본 a041, 서울: 한국고전번역원 간행)

金允植, 『雲養續集』(한국문집총간본 a328, 서울: 한국고전번역원 간행)

金正喜, 『阮堂全集』(한국문집총간본 a301, 서울: 한국고전번역원 간행)

徐榮輔, 『竹石館遺集』(한국문집총간본 a269, 서울: 한국고전번역원 간행)

徐瀅修, 『明皐全集』(한국문집총간본 a261, 서울: 한국고전번역원 간행)

石之珩, 『壽峴集』(한국문집총간본 b031, 서울: 한국고전번역원 간행)

成大中, 『靑城集』(한국문집총간본 a248, 서울: 한국고전번역원 간행)

成海應, 『研經齋全集(續集)』(한국문집총간본 a279, 서울: 한국고전번역원 간행)

宋基冕, 『裕齋集』, 여강출판사, 1989.

申光漢, 『企齋文集』(한국문집총간본 a022, 서울: 한국고전번역원 간행)

嚴昕, 『十省堂集上』(한국문집총간본 a032, 서울: 한국고전번역원 간행)

吳長, 『思湖集』(한국문집총간본 b013, 서울: 한국고전번역원 간행)

兪漢雋, 『自著續集』(한국문집총간본 a249, 서울: 한국고전번역원 간행)

柳希春, 『眉巖集』(한국문집총간본 a034, 서울: 한국고전번역원 간행)

李匡師, 『圓嶠集選』(한국문집총간 a221, 한국: 한국고전번역원 간행)

李象靖, 『大山集』(한국문집총간본 a227, 서울: 한국고전번역원 간행)

李德弘, 『艮齋文集』(한국문집총간본 a051, 서울: 한국고전번역원 간행)

李匡師, 『圓嶠集』(한국문집총간본 a221, 서울: 한국고전번역원 간행)

_____, 『圓嶠書訣』, 서울大學校 奎章閣 所藏, 寫本, M/F85-16-297-G.

_____, 『斗南集』, 서울大學校 奎章閣 所藏, 寫本, M/F85-16-161-B.

李 潊, 『弘道遺稿』(한국문집총간본 b054, 서울: 한국고전번역원 간행)

李 珥, 『栗谷全書』(한국문집총간본 a044, 서울: 한국고전번역원 간행)

李章贊, 『鄕薖集』(한국문집총간본 b121, 서울: 한국고전번역원 간행)

李 滉, 『退溪文集』(한국문집총간본 a030, 서울: 한국고전번역원 간행)

丁若鏞, 『與猶堂全書』(한국문집총간본 a281, 서울: 한국고전번역원 간행)

鄭惟一, 『文峯文集』(한국문집총간본 a042, 서울: 한국고전번역원 간행)

李玄逸, 『葛庵集』(한국문집총간본 a128, 서울: 한국고전번역원 간행)

正 祖, 『弘齋全書』(한국문집총간본 a267, 서울: 한국고전번역원 간행)

蔡濟恭, 『樊巖集』(한국문집총간본 a236, 서울: 한국고전번역원 간행)

崔 岦, 『簡易集』(한국문집총간본 a049, 서울: 한국고전번역원 간행)

崔昌大, 『昆侖集』(한국문집총간본 a183, 서울: 한국고전번역원 간행)

洪良浩, 『耳溪集』(한국문집총간본 a241, 서울: 한국고전번역원 간행)

許 穆, 『記言』(한국문집총간본 a098, 서울: 한국고전번역원 간행)

趙龜命, 『東谿集』(한국문집총간본 a215, 서울: 한국고전번역원 간행)

3. 국내 저·역서

강명관, 『안쪽과 바깥쪽』, 서울: 소명출판, 2007.

강관식, 「추사 그림의 법고창신의 묘경」, 『추사와 그의 시대』, 서울: 돌베개, 2002.

강유위 지음, 정세근·정현숙 옮김, 『광예주쌍집』, 서울: 도서출판 다운샘, 2014.

김광욱, 『한국서예학사』, 대구: 계명대학교 출판부, 2009.

金其昇, 『韓國書藝史』, 서울: 박영사, 1974.

김남형, 고광의 외 9명, 『한국서예사』, 서울: 미진사, 2017.

金南馨 譯註, 李溆·李匡師·金相肅·李三晩 原著, 『서예비평』, 서울: 한국서예협회, 2002.

김도영, 『전북서예의 중흥조 석정 이정직』, 신아출판사, 2019.

김문식, 『정조의 經學과 朱子學』, 서울: 문헌과해석사, 2000.

金炳基, 『書藝란 어떤 藝術인가』, 서울: 미술문화원, 1989.

김응학, 『서예미학과 예술정신』, 서울: 고륜, 2006.

김정남, 『왕의 글씨, 御筆 : 조선조 서예사의 비밀코드를 담다』, 서울: 민속원, 2018.

金正喜 저, 崔完秀 역, 『秋史集』, 서울: 현암사, 1978.

금장태, 『퇴계의 삶과 철학』, 서울: 서울대학교출판부, 1998.

文貞子, 『동국진체 탐구』, 서울: 도서출판 다운샘, 2001.

_____, 『韓國書藝 先人에게 길을 묻다』, 서울: 도서출판 다운샘, 2013.

박병천, 『한글궁체연구』, 서울: 일지사, 1983.

_____, 『한글서간체연구』, 서울: 도서출판 다운샘, 2007.

_____, 『서법론 연구』, 서울: 일지사, 1987.

박정숙, 『조선의 한글편지』, 서울: 도서출판 다운샘, 2017.

송하경, 『서예미학과 신서예정신』, 서울: 도서출판 다운샘, 2003.

_____, 『신서예시대』, 서울: 도서출판 불이, 1996.

심경호, 『新編 圓嶠 李匡師 文集』, 서울: 시간의물레, 2005.

심영환, 『조선시대 고문서 초서체 연구』, 서울: 소와당, 2008.

吳世昌, 『근역서화징』(상·하), 별책 영인본, 서울: (주)시공사, 2001.

안대회, 『궁극의 시학』, 서울: 문학동네, 2013.

王陽明, 鄭仁在·韓正吉 譯註, 『傳習錄』, 서울: 청계출판사, 2007.

兪劍華 편저, 김대원 역주, 『중국고대화론유편』(16책), 서울: 소명출판사, 2010.

柳承國, 『한국유학사』, 서울: 성균관대학교출판부, 2014.

유지복, 「朝鮮時代 草書風 硏究」, 한국학중앙연구원 한국학대학원, 2010.

유홍준, 한국미술사(3책), 서울: 눌와, 2003.

윤사순, 『退溪哲學의 硏究』, 서울: 高麗大學校出版部, 1980.

_____, 『韓國儒學史』(상·하), 서울: 지식산업사, 2012.

이기동 譯解, 『周易講說』(상·하), 서울: 성균관대학교출판부, 1997.

이종찬 편역, 『서예란 무엇인가』, 서울: 이화문화출판사, 1997.

李贄 著, 김혜경 옮김, 『焚書』(2책), 서울: 한길사, 2004.

_____, 김혜경 옮김, 『續焚書』, 서울: 한길사, 2008.

_____, 이필숙, 『추사의 서화 마음으로 쓰고 그리다』, 서울: 도서출판 다운샘, 2016.

임태승 著, 『손과정 서보 역해』, 서울: 미술문화, 2008.

정 민, 『조선후기 고문론 연구』, 서울: 아세아문화사, 1989.

_____, 『새로 쓰는 조선의 차문화』, 김영사, 2011.

정옥자, 『조선후기문화운동사』, 서울: 일조각, 1988.

_____, 『조선후기지성사』, 서울: 일지사, 1991.

_____, 『정조의 문예사상과 규장각』, 서울: 효형출판사, 2001.

정옥자 외, 『정조시대의 사상과 문화』, 서울: 돌베개, 1999.

정혜린, 『추사 김정희의 예술론』, 서울: 신구문화사, 2008.

제임스 케일 지음, 장진성 옮김, 『화가의 일상』, 서울: 사회평론아카데미, 2019.

池斗煥, 『조선시대사상과 문학』, 서울: 역사문화, 2001.

조민환, 『동양 예술미학 산책』, 서울: 성균관대학교출판부, 2018.

_____, 『동양의 광기와 예술』, 서울: 성균관대학교출판부, 2020.

_____, 『中國哲學과 藝術精神』, 서울: 예문서원, 1997.

_____, 『玉洞 李漵 『筆訣』』, 서울: 미술문화원, 2012.

주량즈 지음, 신원봉 옮김, 『미학으로 동양인문학을 꿰뚫다』, 서울: 알마, 2013.

_____, 서진희 옮김, 『인문정신으로 동양예술을 탐하다』, 서울: 알마, 2015.

진덕수; 정민정, 『국역 심경 주해 총람』(상·하), 이광호 외 국역, 서울: 동과서, 2014.

진덕수·정민정 지음, 이한우 옮김, 『심경부주』, 서울: 해냄, 2015.

최경춘, 『18세기 문인들의 서예론 탐구』, 서울: 한국학술정보, 2009.

崔炳植, 『東洋繪畵美學』, 서울: 동문선, 1994.

최영성, 『한국유학사사상사』(3책), 서울: 아세아문화사, 1995.

최영진, 『조선조 유학사상사의 양상』, 서울: 성균관대학교출판부, 2005.

피에르 부르디외, 최종철 옮김, 『구별짓기: 문화와 취향의 사회학』(상·하), 서울: 새물결, 2006.

홍원식 외, 『조선시대 심경부주 주석서 해제』, 서울: 예문서원, 2007.

4. 외국어 저서

姜澄淸 著, 『易經與中國藝術精神』, 遼寧: 遼寧出版社, 1990.

_____ 著, 『中國書法思想史』, 上海: 河南美術教育出版社, 1997.

姜壽田 著, 『中國書法理論史』, 上海: 河南美術出版社, 2004.

歐陽中石 等著, 『書法與中國文化』, 北京: 人民出版社, 2000.

邱振中 著, 『書法的形態與闡釋』, 重慶: 重慶出版社, 1996.

金開誠, 王岳川主編, 『中國書法文化大觀』, 北京: 北京大學出版社, 2003.

金學智 著, 『中國書法美學』(上・下卷), 天津: 江蘇文藝出版社, 1997.

雷志雄 外著, 『書法美學思想史』, 上海: 河南美術出版社, 1997.

馬正應, 『李退溪美學思想研究』, 齊南: 山東大學出版社, 2014.

敏 澤 著, 『中國美學思想史』, 齊南: 齊魯書社, 1987.

樊 波 著, 『中國書畫美學史綱』, 長春: 吉林美術出版社, 1998.

福永光司, 『藝術論集』(中國文明選 第14卷), 東京: 朝日新聞社, 昭和46.

史紫忱 著, 『書法美學』, 臺北: 藝文印書館印行, 民國68.

徐建融 外著, 『中國書法』, 上海: 上海外語教育出版社, 1999.

蕭 元 著, 『中國書法史』, 北京: 東方出版社, 2006.

宋 民 著, 『中國古代書法美學』, 北京: 北京體育學院出版社, 1993.

葉朗 外著, 『中國美學通史』(8冊), 南京: 江蘇人民出版社, 2014.

楊祖武 外 著, 『書法美辯析』, 北京: 華文出版社, 2000.

王鎭遠, 『中國書法理論史』, 合肥: 黃山書社, 1996.

茹 桂 著, 『書法十講』, 北京: 人民美術出版社, 1999.

藍 鐵 外著, 『中國的書法藝術與技巧』, 北京: 中國青年出版社, 1996.

劉熙載 原著, 金學智 評注, 『書槪評注』, 上海: 上海書畵出版社, 2010.

張懋鎔 著, 『書畵與文人風尙』, 西安: 陝西人民出版社, 2002.

張以國 著, 『書法心靈的藝術』, 北京: 北京大學出版社, 1996.

張 法 著, 『中國美學史』, 上海: 上海人民出版社, 2000.

張 涵 著, 『中國美學史』, 北京: 西苑出版社, 1995.

朱仁夫 著, 『中國古代書法史』, 北京: 北京大學出版社, 1994.

陳方旣 著, 『中國書法精神』, 北京: 華文出版社, 2003.

_____ 著, 『書法美學原理』, 北京: 華文出版社, 2003.

_____ 著, 『書法美學敎程』, 北京: 中國美術學院出版社, 1997.

陳振濂 主編, 『中國書法批評史』, 杭州: 中國美術學院出版社, 1998.

陳振濂 主編, 『書法美學』, 北京: 人民美術出版社, 1996.

何炳武 主編, 『中國書法思想史』, 西安: 陝西人民出版社, 2008.

5. 석사·박사학위 논문

김희정, 「유희재『書槪』의 서예미학사상 연구」, 성균관대학교 박사학위논문, 2009.

박정숙, 「추사 김정희 서간의 서예미학적 연구」, 성균관대학교 박사학위논문, 2010.

박춘순, 「東洋藝術에 나타난 儒家의 敬畏와 灑落의 美學」, 성균관대학교 박사학위논문, 2016.

徐水晶, 「板橋 鄭燮의 書畵美學思想硏究」, 성균관대학교 박사학위논문, 2007.

설경희, 「李澂·이광사 서예미학의 비교연구: 필결과 서결을 중심으로」, 성균관대학교 박사학위논문, 2015.

송수현, 「창암 이삼만 서예의 문화재적 가치연구」, 전남대학교 박사논문, 2020.

辛玉珠, 「項穆『書法雅言』의 美學思想硏究」, 성균관대학교 박사학위논문, 2015.

신현애, 「書藝作品의 儒·道 美學的 風格 硏究: 金學智의『新二十四書品』을 중심으로」, 성균관대학교 박사학위논문, 2019.

유정동, 「退溪의 哲學思想硏究」, 성균관대학교 박사학위논문, 1975.

柳志福, 「孤山 黃耆老의 書藝硏究」, 한국정신문화연구원 한국학대학원 석사학위논문, 2003.

이완우, 「李匡師 書藝 硏究」, 한국정신문화연구원 한국학대학원 석사학위논문, 1989.

_____, 「石峯 韓濩 書藝 硏究」, 한국학대학원 박사학위논문, 1998.

이은혁, 「秋史 金正喜의 藝術論 硏究」, 성신여자대학교 박사학위논문, 2008.

이재옥, 「退溪 李滉의 審美意識에 關한 硏究」, 한남대학교 박사학위논문, 2005.

李必淑, 「秋史 金正喜 書畵美學의 心學化過程 硏究」, 성균관대학교 박사학위논문, 2015

장지훈, 「朝鮮朝後期 書藝美學思想 硏究」, 성균관대학교 박사학위논문, 2007.

전상모, 「朝鮮朝 實學派의 實心主義的 書畵美學 硏究」, 성균관대학교 박사학위논문, 2009.

전해연, 「朝鮮後期 書論에 나타난 心學的 書藝認識 硏究: 李澂의『筆訣』과 李匡師의『書訣』을 중심으로」, 성균관대학교 박사학위논문, 2020.

정주하, 「李滉과 許穆의 서예미학 연구」, 계명대학교 박사학위논문, 2018.

최미숙, 「朝鮮朝 16세기 '處士型 士林' 미학사상 연구: 徐敬德·曹植을 중심으

로」, 성균관대학교 박사학위논문, 2020.

한윤숙, 「圓嶠 李匡師 書藝의 朝鮮風的 傾向에 관한 研究」, 성균관대학교 박사학위논문, 2019.

6. 학술지 논문 및 기타

고연희, 「문자향 '서권기', 그 함의와 형상화 문제」, 『美術史學研究』 237호, 한국미술사학회, 2003.

김광욱, 「秋史 金正喜의 書藝形態論에 대한 考察」, 『서예학연구』 29권, 한국서예학회, 2016.

_____, 「坏窩 金相肅의 「筆訣」 考察」, 『서예학연구』 20권, 한국서예학회, 2012.

_____, 「秋史 金正喜의 學書方法論에 대한 考察」, 『서예학연구』 32권, 한국서예학회, 2018.

_____, 「秋史 金正喜의 書藝精神論에 대한 考察」, 『서예학연구』 27집, 한국서예학회, 2015.

김남형, 「蒼巖書論의 예술사적 의의」, 『서예학연구』 22권, 한국서예학회, 2013.

김병기, 「21세기 韓國 書藝, 流派 形成의 必要性과 哲學的 指向點 試論」, 『서예학연구』 16권, 한국서예학회, 2010.

_____, 「김병기의 서예·한문 이야기」 시리즈, 『전북일보』, 2011.

김수천, 「미술사와 관련지어 본 한국서예의 독창성」, 『서지학연구』 42권, 한국서지학회, 2009.

_____, 「5·6세기 韓·中 서예사 자료비교를 통한 한국서예의 정체성 모색」, 『서지학연구』 23권, 2002.

김우정, 「拙'을 통해 본 문학 담론의 한 양상」, 『태동고전연구』 24집, 한림대학교 태동고전연구소, 2008.

김응학, 「퇴계 理發氣隨의 서예미학적 탐구」, 『한국학논집』 61권, 계명대학교 한국학연구원, 2015.

_____, 「李溦의 尊理論的 서예인식과 書家비평」, 『서예학연구』 19권, 한국서예학회, 2011.

김희정, 「秋史 書法正統觀의 筆法的 考察」, 『동양고전연구』 30집, 동양고전학회, 2008.

박정숙, 「조선시대 한글편지 서예미의 변천사적 고찰」, 『서예학연구』 26권, 한국서예학회, 2015.

宋河璟, 「秋史의 圓嶠 書訣批評에 대한 批評」, 서예비평 2권, 한국서예비평학회, 2008.

_____, 「圓嶠의 書藝美學的 志向」, 『陽明學』 9권, 한국양명학회, 2003.

_____, 「圓嶠의 書藝美學思想」, 『동양철학연구』 34권, 동양철학연구회, 2003.

_____, 「원교의 심학미학적 서예본질 인식과 비평정신」, 『서예학연구』 20권, 한국서예학회, 2012.

송수영, 「松雪體 流入 背景에 관한 小考」, 『서예학연구』 5권, 한국서예학회, 2004.

_____, 「추사 김정희 연구자료의 고찰과 제언」, 『서예학연구』 19집, 한국서예학회, 2011.

신두환, 「조선의 도학과 拙樸의 미학 담론」, 『유교사상연구』 26집, 한국유교학회, 2006.

심현섭, 「미수 허목의 서예미학 定礎」, 『서예학연구』 19권, 한국서예학회, 2011.

유봉학, 「정조시대의 名筆과 名碑」, 『정조시대의 명필』, 한신대학교박물관, 2002.

柳志福, 「聽蟬 李志定의 書藝」, 『서예학연구』 권10, 한국서예학회, 2007.

이민식, 「正祖의 書藝觀과 書體反正」, 『정조시대의 명필』, 한신대학교박물관, 2002.

李完雨, 「조선시대 松雪體의 토착화」, 『서예학연구』 2권, 한국서예학회, 2001.

_____, 「조선중기서예의 흐름」, 『조선중기서예』, 예술의 전당, 1993.

_____, 「員嶠 李匡師의 書藝」, 『미술사학연구』, 한국미술사학회, 1991.

이종묵, 「湖蘇芝 律詩의 文藝美」, 『한국한시연구』 제23호 한국한시학회, 2015.

장지훈, 「한글 서예의 미학: 서체미를 중심으로」, 『서예학연구』 34권, 한국서예학회, 2019.

_____, 「한글서예 서체명칭의 통일방안 연구」, 『서예학연구』 27권, 한국서예학회, 2015.

_____, 「한글서예의 연구현황과 개선방안」, 『서예학연구』 38권, 한국서예학회, 2021.

_____, 「조선조 18세기 서예론의 미학적 기반」, 『서예학연구』 16권, 한국서예학회, 2010.

_____, 「조선후기 홍양호의 서예비평미학」, 서예비평 10권, 한국서예비평학회 2012.

_____, 「조선후기 문인들의 尙藝的 서예미학」『동양예술』50권, 한국동양예술 학회, 2021.

_____, 「李三晩의 元氣自然的 서예미학에 관한 연구」, 『동양예술』 15권, 한국 동양예술학회, 2010.

_____, 「李漵의 유가적 서예미학에 관한 연구」, 『儒敎文化硏究』 18권, 성균관 대학교 유교문화연구소, 2011.

_____, 「尹淳의 心學的 서예미학에 관한 연구」, 『儒學硏究』 23권, 충남대학교 유학연구소, 2010.

_____, 「조선 유학자들의 서예인식에 관한 연구」, 『陽明學』 49권, 한국양명학 회, 2018.

_____, 「조선후기 陽明心學的 서예미학 연구」, 『서예학연구』 18권, 한국서예 학회, 2011.

_____, 「圓嶠 李匡師의 心學的 書藝美學思想에 관한 小考」, 『陽明學』 23권, 한 국양명학회, 2009.

_____, 「조선후기 서예창작론의 역학적 사유구조에 대한 一考: 耳溪 洪良造를 중심으로」, 『동양예술』 7권, 한국동양예술학회, 2003.

전상모, 「兪漢雋의 道文分離的 書藝認識에 관한 연구」, 『서예학연구』 17권, 한 국서예학회, 2010.

_____, 「東谿 趙龜命 書畵認識의 老莊美學的 考察」, 『서예학연구』 19권, 한국 서예학회, 2011.

_____, 「李漵의 성리학적 誠사상과 서예미학의 상관성 고찰」, 『동양예술』 23 권, 한국동양예술학회, 2013.

_____, 「李漵 『筆訣』의 학술사상적 이해와 왕희지인식」, 『유학연구』 29권, 충 남대학교 『유학연구』소, 2013.

_____, 「星湖 李瀷의 經世的 書藝認識」, 『서예학연구』 28권, 한국서예학회, 2016.

정복동, 「한글書體의 立象盡意的 審美構造」, 『서예학연구』 11권, 한국서예학회, 2007.

정주하, 「退溪의 심성수양적 '點劃存一'의 서예관」, 『서예학연구』 33권, 한국서 예학회, 2018.

정혜린, 「橘山 李裕元의 서예사관연구」, 『대동문화연구』73집, 성균관대학교
　　대동문화연구원, 2011.

조민환, 「조선조 書論에 나타난 理氣論적 書藝認識」, 『동양철학』56권, 한국동
　　양철학회, 2021.

＿＿＿, 「조선조 유학자들의 서예인식에 관한 개괄적 고찰」, 『陽明學』63권, 한
　　국양명학회, 2021.

＿＿＿, 「秋史 金正喜 서화론에 관한 미학적 고찰」, 『동양예술』51권, 한국동양
　　예술학회, 2021.

＿＿＿, 「정조의 心畵 차원이 서예인식에 관한 연구」, 『퇴계학보』149권, 퇴계
　　학연구원, 2021.

＿＿＿, 「원교 이광사 緣情棄道에 비판에 나타난 서예미학」, 『양명학』61권, 한
　　국양명학회, 2021.

＿＿＿, 「許愼『說文解字』「序」가 후대 서예이론에 끼친 영향」, 『동양예술』48
　　권, 한국동양예술학회, 2020.

＿＿＿, 「退溪 李滉 書藝美學의 氣象論적 이해」, 『퇴계학보』146권, 퇴계학연
　　구원, 2019.

＿＿＿, 「玉洞 李漵의 異端觀과 書藝認識」, 『동양철학연구』100권, 한국동양철
　　학연구회, 2019.

＿＿＿, 「玉洞 李漵의 理氣性情論과 書藝認識」, 『퇴계학보』140권, 퇴계학연구
　　원, 2016.

＿＿＿, 「王羲之 中和美學 중심주의와 한국서예 정체성 試探」, 『韓國思想과 文
　　化』80권, 한국사상문화학회, 2015.

＿＿＿, 「項穆『書法雅言』에 나타난 盡善盡美的 書藝美學思想」, 『유교문화연구』
　　61권, 한국유교학회, 2015.

＿＿＿, 「息山 李萬敷의 書藝美學에 관한 연구」, 『陽明學』42권, 한국양명학회,
　　2015.

＿＿＿, 「李漵『筆訣』에 나타난 中和中心主義的 書藝認識」, 『서예학연구』25
　　권, 한국서예학회, 2014.

＿＿＿, 「狂狷美學의 관점에서 본 蒼巖 李三晩의 書藝美學」, 『동양철학연구』
　　72권, 동양철학연구회, 2012.11.

＿＿＿, 「退溪 李滉의 理發重視的 書藝認識」, 『한국사상과문화』64권, 한국사
　　상문화학회, 2012.

_____, 「心相으로서 書에 관한 연구」,『서예학연구』21권, 한국서예학회, 2012.

_____, 「秋史 金正喜의 東國眞體 書家 비판」,『한국사상과문화』62권, 한국사상문화학회, 2012.

_____, 「蒼巖 李三晩 서예작품의 道家美學的 고찰」,『서예학연구』19권, 한국서예학회, 2011.

_____, 「裕齋 宋基勉의 書藝思想」,『간재학논총』12권, 간재학회, 2011.

황정연, 「朝鮮後期 書畵收藏論 研究 – 서화수장에 대한 인식과 실제」,『藏書閣』24집, 2010.

제1부 조선조 서예미학 입론

1 張蔭麟, 『素癡集』 「中國書藝批評學序言」(張蔭麟, 『素癡集』, 百花文藝出版社, 2005.)

제1장
조선조 서론書論에 나타난 심화心畵로서 서예인식

1 이런 점과 관련해서는 조민환, 「許愼 『說文解字』 「序」가 후대 서예이론에 끼친 영향」, 『동양예술』 48권, 한국동양예술학회, 2020. 참조.

2 金正喜, 『阮堂全集』 卷5 「與草衣」(한국문집총간: a301_108a. 한국고전번역원. 이하부터는 한국문집총간 책번호와 페이지만 기재함), "大雄扁圓嶠書, 幸得覽過, 是非後輩淺薄者所可能辨. 若以圓嶠之所自處者論之, 大不如傳밀, 未免墮落趙松雪窠臼中, 不覺哦然一笑, 是豈圓嶠之自待者耶. 益知書法之至難而未易下語也." 참조.

3 項穆, 『書法雅言』 「形質」, "是以人之所稟, 上下不齊, 性賦相同, 氣習多異, 不過曰中行曰狂曰狷而已. 所以人之於書, 得心應手, 千形萬狀, 不過曰中和曰肥曰瘦而已." 참조.

4 古字로 '藝'자는 '埶'로 썼다. '埶'자는 商代에 처음 보인다. 〔李學勤 主編, 趙平安 副主編, 『字源』, 天津古籍出版社, 2013, p.218.〕 『詩經』 「小雅·北山之什·楚茨」에 "自昔何爲, 我埶黍稷."이란 말이 나온다. 古字로서 '藝'자의 形像은 한 사람이 雙手로 草木을 잡는 것으로, 種植을 표시한다. '藝'자는 '埶'자가 繁化하여 이루어진 것이다. 草木을 種植하는 데 상당한 技術이 필요하다는 점에서

'藝'자는 才能이나 技能 등의 의미로 引伸되었다. 이후 一定한 技藝가 만일 出神入化의 경지에 도달할 수 있으면 사람에게 藝術性의 享受를 준다는 점에서 藝術이란 뜻을 갖게 되었다.

5 김태정, 「현대한국서예의 위상과 전망」, 『한국서예일백년』, 예술의 전당, 1988. p.285.

6 『高麗史』(中) 卷76 「百官志·門下府」, "掾屬. 文宗, 置主事六人, 令史六人, 書令史六人, 注寶三人, 待詔二人, 書藝二人, 試書藝二人." 및 『高麗史』(中) 卷76 「百官志·春秋館」, "吏屬. 文宗, 置書藝四人, 記官一人." 참조.

7 김광욱, 『한국서예학사』(계명대학교출판부, 2009.) 및 한국서예학회편, 『한국서예사』(미진사, 2017.)등에서는 한국서예 흐름에 관한 전반적인 내용을 다루고 있지만 본고에서 다루고자 하는 문제의식과는 차이가 난다.

8 姜夔, 『續書譜』, "藝之至, 未始不與精神通." 참조.

9 劉熙載, 『藝概』, "藝者, 道之形也."

10 盛熙明, 『法書考』卷三 「筆法」, "夫書者心之跡也, 故有諸中而形諸外, 得於心而應於手." 참조.

11 劉熙載, 『書概』, "故書也者, 心學也. 寫字者, 寫志也." 참조.

12 즉 '심'이 주자학의 性卽理 차원의 심인지 아니면 양명학의 心卽理 차원의 심인지를 분명하게 알아야 한다는 것이다.

13 이런 점에 관한 구체적인 것은 '이황의 서예미학' 부분에서 다룰 것이다.

14 郝經, 『論書』, "蓋皆以人品爲本, 其書法卽其心法也." 참조.

15 何紹基, 『東洲草堂文集』 「論品格」, "書雖一藝, 與性道通." 참조.

16 朱長文, 『續書斷』, "書之至者, 妙與道參, 技藝云乎哉."

17 張懷瓘, 「文字論」, "深識書者, 唯觀神釆, 不見字形." 참조.

18 沈括, 『夢溪筆談』, "書畵之妙, 當以神會, 難可以形器求也." 참조.

19 王羲之, 「記白雲先生書訣」, "天台紫眞謂予曰, 子雖至矣, 而未善也. 書之氣, 必達乎道, 同混元之理." 참조.

20 劉熙載, 『書概』, "書, 如也. 如其學, 如其才, 如其志, 總之曰如其人而已." 참조.

21 劉熙載, 『書概』, "筆性墨情, 皆以其人之性情爲本. 是則理性情者, 書之首務也." 참조.

22 康有爲, 『廣藝舟雙楫』 「綴法」, "古人論書, 以勢優先, 蔡邕曰九勢, 衛恒曰書勢, 羲之曰筆勢." 康有爲, 『廣藝舟雙楫』 「綴法」, "蓋書, 形學也, 有形則有勢."

23 張懷瓘, 『六體書論』, "形見曰象, 書者, 法象也."

24 包世臣, 『藝舟雙楫』, "萬毫齊力, 故能峻, 五指齊力, 故能澁." 참조.

25 이 말은 유학의 범주에 주자학과 양명학을 다 포함하여 말한다는 점에서 그렇다
　　는 것이다.

26 徐榮輔, 『竹石館遺集』 冊七 「外篇·書品」(a269_539c), "書品書以格品神韻爲
　　貴, 亦須大有俊氣. 學古人書, 固不可舍其形似, 而尤貴得其神韻, 可與知書者
　　道尒."

27 揚雄이 말한 이 때의 '書'는 본래는 문자로 써서 만들어진 책을 의미한다. 그런데
　　이 때의 책은 문자를 붓을 통해 기록한 결과물이란 점에서 양웅이 말한 '書'는
　　이후에는 '서예'로 이해되게 된다.

28 李瀷, 『星湖僿說』 卷28 「詩文門·心畵」, "六藝之一曰書, 書者, 六書也. 釋者,
　　謂書以見心畵, 畵如繪畵之畵, 非入聲讀者也. 心畵字出法言曰, 言, 心聲也, 書,
　　心畵也. 謂心內有思, 聲發爲言. 言可以面傳, 而不可以垂後, 則畵其心以傳也.
　　如心內念天, 畵成天字, 心內念地, 畵成地字. 天地字便是心之繪畵, 六書是也.
　　今筆家辨其筋骨, 謂之心畵而入聲讀. 雖古之博洽莫不如此, 循用旣久, 卒難曉
　　解也."

29 서예를 이처럼 '심화'와 관련하면서 서여기인 사유에서 이해하는 것은 특히 조선
　　조 유학자들에게서 잘 볼 수 있다. 자세한 것은 이후 논하는 퇴계 이황의 서예를
　　후대 인물들이 기상론 등과 같은 측면에서 평가한 것에서 확인할 수 있다.

30 揚雄, 『法言』 「問神」, "言不能達其心, 書不能達其言, 難矣哉. 惟聖人, 得言之解,
　　得書之體, 白日以照之, 江河以滌之, 浩浩乎其莫之禦也. 面相之, 辭相適, 捈中
　　心之所欲, 通諸人之嘘嘘者, 莫如言. 彌綸天下之事, 記久明遠, 著古昔之唔唔,
　　傳千里之忞忞者, 莫如書. 故言, 心聲也. 書, 心畵也. 聲畵形, 君子小人見矣.
　　聲畵者, 君子小人之所以動情乎."

31 崔岦, 『簡易集』 권4 「李參贊見示楊天使簡帖序」(a049_278c), "揚子又云, 書,
　　心畵也, 此幷字畵而言也, 心固形於字畵, 可不欲好耶."

32 전문은 다음과 같다. 嚴昕, 『十省堂集上』 「筆諫賦」(a032_489a), "惟納約之自牖
　　兮, 諫固貴於有幾. 苟托類而善導兮, 可繩愆而格非. 槳外技而警內兮, 美若人之
　　藎忠. 爰取信於片言兮, 俾君心以善充. 顧方寸之至微兮, 實萬事之攸攝. 斯藝能
　　之發外兮, 自存中而乃擴. 儻內持之得正兮, 孰少差於施畵. 知欲正乎筆跡, 盍反
　　觀乎自飭. 由秉用之靐精兮, 心乃見其曲直. 彼一藝之善治兮, 猶自得之有術. 矧
　　人主之一心兮, 寔萬化之所自. 苟操存之失正兮, 詎美治之能致. 胡彼昏之罔覺
　　兮, 曾莫求乎在邇. 問徒發於所觸兮, 昧提此而準彼. 懿先生之秉正兮, 夙游心於
　　書藝. 奉訏謨而植內兮, 因易曉而致誠. 叩誠正之一端兮, 寓深喩於正筆. 此規箴
　　之近切兮, 彼感悟之斯速. 爰自會於默思兮, 庶就正而恊中. 嗟有始而無終兮, 置

格言於無用. 祗眙誠於千億兮, 昭明鑑於人牧. 重田, 諫貴有幾, 非幾奚益, 引喻之至, 不強以义. 我筆之正, 自心之正. 我心非正, 筆斯不正. 存內形外, 嗚呼不敬."

33　兪漢雋,『自著續集』冊一〔雜錄〕「尤菴宋先生所書四勿箴帖跋(乙卯)」(a249_570a), "老先生一生篤信朱子. 故其全體與朱子同, 道德同, 學問同, 義理同, 所値之時同, 一動一靜, 一語一默無不同, 獨書法不同於朱子. 豈以書藝也雖不同, 無損於大同之全體哉. 書列於六藝, 六藝無非所以正吾心者, 而書爲尤. 書豈徒趨勒波撇之謂哉. 貴在心正耳. 朱子之堅凝牢緻, 先生之正大方嚴, 其以心爲畫, 是則同. 然則書亦不可謂不同矣. 先生嘗爲人書程子四勿箴, 字大如椀, 而毅然有大冬蒼松之氣, 千仞老壁之勢, 眞寶玩也."

34　申光漢,『企齋文集』卷2「判書申公神道碑銘」(a022_503a), "公姓申, 諱公濟, 字希仁, 與光漢同曾祖(…)公幼有英氣, 及長, 學行日進, 書藝絕倫, 所與遊皆一時聞人.", 李廷龜,『月沙集』卷10「東槎錄(下)·贈韓景洪濩」(a069_316b), "韓石峯隨我西來, 辭朝時, 東宮特賜柚子石榴, 蓋以書藝受知, 玆其示渥也." 및 崔岦,『簡易文集』卷3「韓景洪受賜東宮珍菓序」(a049_290b), "韓子以書藝絕倫, 受知上位, 處之畿郡." 참조.

35　李匡師,『書訣後編』下, "後來論定, 以石峰爲國家第一(…)若景洪則才學未高, 而積習功到, 雖不知古人劃法, 亦有自然相合. 以居地賤微之故, 局於官寫程式眞書尤鄙陋, 而亦有筆力可觀者. 旨於行草得意處, 雄深質健, 高出宋元, 可以無間矣(…)才勝於功者, 淸之也. 功過於才者, 景洪也. 二家之所就, 可見矣. 惜哉, 使以景洪之篤, 加之學而早悟入道之門, 亦何遽不若晉唐哉." 참조. 물론 한호에 대해 이렇게 부정적인 평가만 있는 것은 아니다. 이만부는 "峰書爲中國人所重, 世傳比倫之言, 躋于兩王之間, 信乎生晩偏邦, 雖曰小藝, 何以得此於大方家也 (…)近來稍知操筆者, 極力學習, 終歸於韓氏範圍, 況在其先者意態, 多與之相近, 豈非氣習之所使然乎. 繇是則石峰之筆, 非但毫墨之工而已也."〔李萬敷,『息山集』卷18「書韓石峰帖」(a178_407b)〕라고 하여 한호에게 '毫墨之工' 이외의 것이 있음을 말하기도 한다.

36　李滉,『退溪文集』卷28「答金惇敍」(丁巳)(a030_155c), "來喻謂, 欲使學者, 不必工於書藝, 此非程子之意, 而又云, 故爲不好, 其去程子之意益遠矣."

37　『二程全書』권4에는 정호가 말한 "내가 글씨를 쓸 때 심히 공경한 것은 글씨를 보기 좋게 쓰고자 한 것은 아니다. 다만 이것이 옳은 배움이다〔某寫字時甚敬, 非是要字好, 只此是學.〕"라는 말이 나온다.

38　金富倫,『雪月堂文集』卷3「上退溪先生問目」(a041_048d), "程子曰, 某寫字時甚敬云云, 朱子曰, 要字好, 非明道之意也. 然則寫字時, 全不復要好, 任其自成

工拙耶. 要好則害於心, 不要好則妨於藝, 不要好, 而能書者鮮矣. 程子之意, 本
欲使學者, 不求工於書藝耶. 然寫字亦儒者之一藝, 豈故爲不好可也."

39 李滉, 『退溪文集』卷28 「答金惇敍」(丁巳)(a030_155c), "明道寫字時甚敬, 固
非要字好, 亦非要字不好, 但敬於寫字而已. 字之工拙, 隨其才分工力, 而自有所
就耳. 此卽必有事焉而勿正, 心勿忘, 勿助長之見於事者, 乃聖賢心法如此, 不獨
寫字爲然也. 故朱子亦曰, 一在其中, 點點劃劃, 放意則荒, 取姸則惑. 所謂一,
卽敬也."

40 李德弘, 『艮齋文集』卷5 「溪山記善錄」(上)(a051_084d), "寫字作詩, 亦一遵晦
庵規範. 故高絕近古, 世莫能及. 雖偶書一字, 莫不整敦點劃. 故字體方正端重.
雖偶吟一節, 一句一字, 必精思更定, 不輕示人."

41 李象靖, 『大山集』卷45 「書金敬甫相寅家藏東國名賢事蹟後」(a227_377b), "右
退陶先生手書東國名賢事蹟者也. 先生講學明道之暇, 有時玩心於書藝, 字畫端
雅, 格力遒健, 一時門人弟子得其一字片紙, 視若天球弘璧. 如此篇者, 隨手箚錄,
以資觀省, 往往雜以行草, 而其形於心畫者, 亦見其專一謹嚴, 悅若親侍燕間而獲
瞻其濡毫行墨之時也. 況是篇也前賢行事之蹟, 皆可爲後學之師法, 而先生虛心
求善尊嚮前輩之意, 亦隱然自見於筆法之外, 覽者不可徒玩其字畫之工而已也."
참조.

42 彭輅, 『詩集自序』, "蓋詩之所以爲詩者, 其神在象外, 其象在言外, 其言在意外."

43 司馬光, 『溫公續詩話』, "古人爲詩, 貴於意在言外, 使人思而得之.", 王國維, 『人
間詞話』, "古今詩人格調之高, 無如白石, 惜不於意境上用力. 故覺無言外之味,
弦外之響, 終不能與於第一流之作者也.", 嚴羽, 『滄浪詩話』, "盛唐諸公惟在興
趣, 羚羊掛角, 無跡可求. 故其妙處透徹玲瓏, 不可湊泊, 如空中之音, 相中之色,
水中之月, 鏡中之象, 言有盡而意無窮." 등 참조.

44 司空圖, 『與極浦書』, "近而不俗, 遠而不盡, 然後可以言韻外之致耳." 참조.

45 金允植, 『雲養續集』卷2 「書法眞訣序」(a328_567b), "書者, 心畫也. 柳公權曰,
心正則筆正, 此一語足以盡之矣. 雖然, 學書者, 但信心直行, 而不知有法, 則其
蔽也野, 不可與議於六藝之數也. 張旭曰, 工書之妙, 在執筆圓轉, 勿使拘攣, 其
次識法, 勿使無度, 其次布置合宜. 朱子曰, 不與法縛, 不求法脫. 觀此數語, 則學
書之門逕, 可以窺測矣. 惟我半島文物, 多自中華輸來. 羅麗之際, 交通頻繁, 與
文人墨客, 互相研磨, 今世代旣遠, 其零箋遺墨, 不可得見. 然考諸史傳所載, 往
往多有以名家見稱者, 伊來五百年間, 士大夫以道德相尙, 不修六藝, 握管之士不
知法度, 率意走作."

제2장
조선조 서론에 나타난 이기론理氣論적 서예인식

1 趙壹,「非草書」, "夫草書之興也, 其於近古乎. 上非天象所垂, 下非河洛所吐, 中非聖人所造. 蓋秦之末, 刑峻網密, 官書煩冗, 戰攻並作, 軍書交馳, 羽檄紛飛. 故爲隷草, 趨急速耳. 示簡易之指, 非聖人之業也." 참조.

2 崔瑗,「草書勢」, "草書之法, 蓋又簡略, 應時諭指, 用於卒迫. 兼功并用, 愛日省力, 純儉之變, 豈必古式. 或黝黶蟠蛆駐, 狀似連珠, 絶而不離. 畜怒奮鬱, 放逸生奇." 참조.

3 蔡邕,「九勢」, "夫書肇於自然, 自然旣立, 陰陽生焉, 陰陽旣生, 形勢出矣." 참조.

4 張懷瓘,『書議』, "雖妙算不能量其力. 是以無爲而用, 同自然之功, 物類其形, 得造化之理, 皆不知其然也. 可以心契, 不可以言宣." 참조.

5 張懷瓘,『書議』, "夫翰墨及文章之妙者, 皆有深意以見其志, 覽之卽瞭然(…)玄妙之意, 出於物類之表, 幽深之理, 伏於杳冥之間, 豈常情之所能言, 世智之所能測. 非有獨聞之聽, 獨見之明, 不可議無聲之音, 無形之相." 참조.

6 王羲之,「書論」, "夫書者, 玄妙之伎也. 若非通人志士, 學無及之." 참조.

7 項穆,『書法雅言』「心相」, "夫經卦, 皆心畫也. 書法, 乃傳心也." 참조.

8 康有爲,『廣藝舟雙楫』「綴法」, "古人論書, 以勢優先. 蔡邕曰九勢, 衛恒曰書勢, 羲之曰筆勢. 康有爲云, 蓋書, 形學也, 有形則有勢." 참조.

9 『老子』25장, "有物混成, 先天地生, 寂兮寥兮 獨立不改." 참조.

10 洪良浩,『耳溪集』卷15「答宋德文論書書」(a241_262a), "來諭曰, 詩道貴於性情, 性情妙於無爲. 無爲者, 無爲而無不爲也. 請以詩道, 移之筆道, 深哉言乎, 可以盡書之妙矣. 然無爲者, 孔與老俱言之, 誠難言也. 僕嘗謂老氏之無爲, 藏機而獨運, 孔氏之無爲, 循理而無情, 寔有公與私之分焉. 故余嘗反其言曰, 老氏無爲而無不爲, 聖人無不爲而無爲. 夫聖人之應萬事也, 一循自然之理, 無意於爲而自無不爲, 無所不爲而未嘗有爲也. 其於書亦然."

11 장지훈,「조선조 후기 서예미학사상 연구」, 성균관대학교 박사학위논문, 2007, pp.97~98. 참조.

12 劉熙載,『書槪』, "書當造乎自然. 蔡中郎但謂書肇於自然, 此立天定人, 尙未由人復天也." 참조.

13 虞世南,『筆髓論』「契妙」, "然字雖有質, 跡本無爲, 稟陰陽而動靜, 體萬物以成形, 達性通變, 其常不主. 故知書道玄妙, 必資於神遇, 不可以力求也(…)學者心悟於至妙, 書契於無爲, 苟涉浮華, 終懵於斯理也." 참조.

14 石濤, 『畫語錄』「一劃章」, "信手一揮, 山川人物, 鳥獸草木, 池榭樓台, 取形用勢, 寫生揣意, 運情摹景, 顯露隱含, 人不見其畫之成. 畫不違其心之用, 自太樸散而一畫之法立矣." 참조.

15 蘇軾, 『東坡全集』권80「答陳季常書」, "自山中歸來, 燈下裁答, 信筆而書, 紙盡乃已." 참조.

16 관련된 자세한 것은 조민환, 「동양예술 창작론에 나타난 偶然性 연구」, 『동양예술』 45집, 한국동양예술학회, 2019. 참조할 것.

17 『孟子』「公孫丑章」, "必有事焉而勿正, 心勿忘, 勿助長也." 참조.

18 項穆, 『書法雅言』「神化」, "書者, 心也. 字雖有象, 妙出無爲. 心雖無形, 用從有主. 初學條理, 必有所事, 因象而求意, 終及通會. 行所無事, 得意而忘象. 故曰由象識心, 徇象喪心, 象不可著, 心不可離. 未書之前, 定志以帥其氣, 將書之際, 養氣以充其志. 勿忘勿助, 由勉入安, 斯於書也無間然矣." 참조.

19 『論語』「爲政」, "子曰, 爲政以德, 譬如北辰, 居其所而衆星共之."에 대한 주희의 주, "政之爲言正也, 所以正人之不正也. 德之爲言得也, 得於心而不失也. 北辰, 北極, 天之樞也. 居其所, 不動也. 共, 向也, 言衆星四面旋繞而歸向之也. 爲政以德, 則無爲而天下歸之, 其象如此." 참조. 『論語』「衛靈公」, "子曰, 無爲而治者, 其舜也與? 夫何爲哉, 恭己正南面而已矣."에 대한 주희의 주, "無爲而治者, 聖人德盛而民化, 不待其有所作爲也." 등 참조.

20 『論語』「衛靈公」, "子曰, 人能弘道, 非道弘人." 대한 주희의 주, "人外無道, 道外無人. 然人心有覺, 而道體無爲. 故人能大其道, 道不能大其人也." 참조. 『中庸』 26장에서는 천도의 무위를 말한다. 『中庸』26장, "故至誠無息. 不息則久, 久則徵, 徵則悠遠, 悠遠則博厚, 博厚則高明. 博厚, 所以載物也. 高明, 所以覆物也. 悠久, 所以成物也. 博厚配地, 高明配天, 悠久無疆. 如此者, 不見而章, 不動而變, 無爲而成." 참조.

21 『韓非子』「揚權」, "凡聽之道, 以其所出, 反以爲之入. 故審名以定位, 明分以辯類. 聽言之道, 溶若甚醉. 脣乎齒乎, 吾不爲始乎. 齒乎脣乎, 愈惛惛乎. 彼自離之, 吾因以知之. 是非輻湊, 上不與構. 虛靜無爲, 道之情也. 參伍比物, 事之形也." 참조.

22 『老子』37장, "道常無爲而無不爲."

23 『老子』48장, "爲道日損. 損之又損, 以至於無爲, 無爲而無不爲."

24 洪良浩, 『耳溪集』卷15「答宋德文論書書」(241_262b), "書者何, 造化之跡也. 始起於象形, 亦循其自然之理耳. 然所謂理者, 非塊然一圈物而已. 蓋有條理文理之粲然者, 行乎陰陽形氣之中. 夫字者, 形也陰也. 畫者, 氣也陽也. 陰者方, 形者

靜. 陽者圓, 氣者動. 故字貴方而靜, 畫貴圓而動. 靜故不可易, 動故不可遏, 此自
然之理也(…)凡有形之物, 無不受陽之氣, 而肖天之形. 故人物之肢體臟腑, 草木
之枝幹花實, 無一有不圓者, 所以能生動而不息故. 書之劃亦然, 是皆自然之理,
非人之所得爲也."

25 『朱子語類』卷6「性理」(三), "問, 道與理如何分. 曰, 道便是路, 理是那文理",
"理是有條瓣逐一路子. 以各有條, 謂之理, 人所共由, 謂之道.", "理者有條理.",
"理是有條理, 有文路子.", "自一理散爲萬事, 則燦然有條而不可亂, 逐事自有一
理, 逐物自有一名, 各有攸當. 但當觀當理與不當理耳." 등 참조.

26 金正喜, 『阮堂全集』卷1「理文辨」(a301_025b), "聖人之心渾然一理, 此義最難
理會. 非淺學輩所可輕易下說也. 當先定理字之爲何義, 然後乃可的確. 孔孟以
來理字云者, 惟文理條理義理等數語而已. 朱子曰, 理無情意計度造作, 只是個潔
淨空闊底世界, 無形迹他却不會造作."

27 『老子』14장, "視之不見, 名曰夷. 聽之不聞, 名曰希. 搏之不得, 名曰微. 此三者
不可致詰, 故混而爲一." 및 『莊子』「應帝王」, "南海之帝爲儵, 北海之帝爲忽,
中央之帝爲混沌. 儵與忽時相與遇於混沌之地, 混沌待之甚善. 儵與忽謀報混沌
之德, 曰, 人皆有七竅以視聽食息, 此獨無有, 嘗試鑿之. 日鑿一竅, 七日而混沌
死." 참조.

28 자세한 것은 조민환 역주, 『玉洞 李漵 『筆訣』』(미술문화원, 2012.)를 참조할
것.

29 洪良浩, 『耳溪集』卷15「答宋德文論書書」(241_262b), "後之學者, 不明乎理,
而徒求諸法, 則離其本遠矣. 然畫與字者, 有形而有氣, 卽所謂陰陽也. 若夫行乎
陰陽之中, 而不局於陰陽者, 是作者之意也, 卽所謂意在筆先者, 譬則太極之在形
氣之先也. 書雖一藝, 理則一也. 能循此理, 則斯可以無爲矣."

30 王羲之, 「書論」, "凡書貴乎沈靜, 令意在筆前, 字居心后, 未作之始, 結思成矣."
및 王羲之, 「題衛夫人筆陣圖后」, "夫欲書者, 先乾硏墨, 凝神靜思, 預想字形大
小偃仰平直振動, 令筋脈相連, 意在筆前, 然後作字." 참조.

31 宋曹, 『書法約言』「總論」, "學書之法在乎一心, 心能轉腕, 手能轉筆. 大要執筆
欲緊, 運筆欲活, 手不主運, 而以腕運. 腕雖主運, 而以心運. 右軍曰, 意在筆先,
此法言也." 참조.

32 徐度, 『却掃編』, "草書之法, 當使意在筆先, 筆絶意在爲佳耳." 참조.

33 李珥, 『栗谷全書』卷10「答成浩原」(a044_210d), "理氣元不相離, 似是一物, 而
其所以異者, 理無形也, 氣有形也, 理無爲也, 氣有爲也. 無形無爲 而爲有形有爲
之主者, 理也. 有形有爲而爲無形無爲之器者, 氣也." 참조.

34　『孟子』「盡心章下」, "可欲之謂善, 有諸己之謂信, 充實之謂美, 充實而有光輝之謂大, 大而化之之謂聖." 참조.

35　洪良浩, 『耳溪集』卷15「答宋德文論書書」(a241_262d), "雖然, 今此所論蓋言書之本也. 若其學之之道, 則在乎下學而上達, 又不可捨有形之法, 而遽求無爲之理也. 吾子所稱灑落天遊雲行雨施者, 卽大而化之聖也, 非吾輩之所敢幾也. 姑先明乎字畫陰陽之說而從事焉, 以求至乎無爲之域, 若其自然之妙, 則在乎自得之爾, 不可以言傳也. 高明以爲如何."

36　王羲之, 「書論」, "書道, 玄妙之伎也, 非志士通人, 學不可及." 참조.

37　柳希春, 『眉巖集』卷17「經筵日記」(甲戌)(a034_485b), "希春進啓曰, 頃日下問撇字, 臣考於事林廣記而詳知矣. 蓋撇, 猶掠也. 前啓永字八法. 第一筆丶爲側勢, 以第二筆刁爲勒勢, 猶馬銜也. 第三筆丨爲弩勢, 第四筆亅爲趯勢, 더기ㅊ기, 第五筆丿爲策勢, 馬鞭也. 第六筆丿爲掠勢, 第七筆丿爲啄勢, 第八筆乀爲磔勢, 磔, 張也開也. 然此特技藝之小小者耳. 前日蒙上敎撇字見於字畫之書. 故詳考則廣記云, 撇過謂之掠. 上曰, 此撇字, 前日問於講官, 對以剔字之義, ㅂ라티다ㅈ, 錯認以爲投棄. 希春曰, 謂剔去亦非, 只是掠過之義, ㄱ리티다."

38　이런 점에 관한 것은 조민환 역주, 『玉洞 李漵 筆訣』(미술문화원, 2012.)을 참조할 것.

39　石之珩, 『壽峴集』卷下「進永字圖短疏」(幷說)〔永字說〕(b031_363c), "永字上點圓而有尾, 圓者象太極, 亦象天體, 而其尾, 卽陰陽發動處也. 次畫橫隔圓體之下, 而其勢順傾, 卽地之象也. 其縱畫出於橫畫而直下, 其末有鉤向上, 象人道之直而生乎地, 承乎天也. 兩傍四畫應四象, 而左上畫自東向西, 春陽得陰而生物也. 左下畫自西向東, 夏陽資陰而長物也. 右上畫自西向東, 秋陰得陽而成物也. 右下畫自東向西, 冬陰去陽而閉物也. 卽此究之, 一永字而太極兩儀四象之體備焉, 三才四時之道該焉."

40　李漵, 『筆訣』「與人規矩」(中篇)(b054_451d), "畫始於側, 側者點. 點者, 一也. 點者, 陰陽欲分未分之象." 참조.

41　石之珩, 『壽峴集』卷下「進永字圖短疏」(幷說)〔永字說〕(b031_363c), "人君生一人之人, 當萬人之人者也. 天之降災祥, 惟君德之視, 而不爲萬人, 示休咎. 人君之自視, 不容分二於天地也明矣. 天地之大, 不可指掌而爲說, 盍就永字上體認其妙哉."

42　石之珩, 『壽峴集』卷下「進永字圖短疏」(幷說)〔永字說〕(b031_363c), "觀上一點之內, 陰陽動靜之象, 則便知去惡從善, 抑讒佞, 扶仁賢, 使陽常勝陰, 陰不能乘陽. 觀上點之尾, 則便知人心道心發動之機, 而嚴加精一之工. 觀點下橫畫爲縱畫

之本, 而縱畫下鉤向上, 則便知人君父天母地之道, 常使天不怒予, 地不愛寶. 觀縱畫之直下無曲, 則便知王道之無偏無黨, 使動靜云爲, 無一不出於公正. 觀兩傍四畫之陰陽向背, 則便知王政之通乎四時, 使喜怒刑賞, 無一不合乎時令 卽凡萬事萬務, 莫不推此一箇理而泛應曲當, 則灾自熄, 祥自至."

43 周敦頤, 「太極圖說」에 대한 朱熹의 주석, "然形生於陰, 神發於陽, 五常之性, 感物而動, 而陽善陰惡, 又以類分, 而五性之殊, 散爲萬事." 참조.

44 『周易』 「繫辭傳上」 "乾知大始, 坤作成物."에 대한 주희의 주석 "陽先陰後, 陽施陰受, 陽之輕淸者未形而, 陰之重濁者有跡也." 참조.

45 黎靖德 編, 『朱子語類』 권16 「大學3 傳6章」 「釋誠意」(328), "所謂誠其意者, 毋自欺也."에 대한 주희의 주석, "心之所發, 陽善陰惡, 則其好善惡惡, 皆爲自欺, 而意不誠矣." 참조.

46 金正喜, 『阮堂全集』 卷7 「書訣」(a301_138d), "書之爲道, 虛運也. 若天然. 天有南北極, 以爲之樞紐, 繫於其所不動者而後, 能運其所常動之天, 書之爲道, 亦若是則已矣(…)點畫者, 生於手者也. 手挽之向於身, 點畫之屬乎陰者也. 手推之而麾諸外, 點畫之屬乎陽者也. 一推一挽, 手之能爲點畫者如是, 舍是則非所能也. 是故陰之畫四, 側也, 努也, 掠也, 啄也. 皆右旋之, 運於東南者也. 陽之畫四, 勒也, 趯也, 策也, 磔也, 亦左旋之, 運於東南者也. 吾之手, 生於身之西北, 故能卷舒於東南. 強而行之, 縱譎怪橫生, 君子弗由也."

47 程瑤田의 字는 易田. 號는 讓堂. 청대 徽派樸學 代表 중 한사람이다. 戴震과 江永을 사사했다. 『通藝錄』 42권 등 많은 저서가 있다.

48 참고로 전문을 소개한다. 程瑤田, 『書勢』 「虛運」, "書之爲道, 虛運也, 若天然惟虛也, 故日月寒暑往來代謝, 行四時生百物, 亘古常爲也. 然虛之所以能運者, 運以實也. 是故天有南北極以爲之樞紐, 系於其所不動者, 而後能運其所常動之天. 日月五星必各有其所系之本, 天常居其所, 而後能隨左旋之. 天日運焉, 以成昏旦. 書之爲道, 亦若是則已矣. 是故書成於筆, 筆運於指, 指運於腕, 腕運於肘, 肘運於肩. 肩也, 肘也, 腕也, 指也, 皆運於其右體者也, 而右體則運於其左體. 左右體者, 體之運於上者也, 而上體則運於其下體. 下體者, 兩足也. 兩足著地, 拇踵下鉤, 如屐之有齒以刻於地者, 然此之謂下體之實也. 下體實矣, 而後能運上體之虛. 然上體亦有其實焉者, 實其左體也. 左體凝知據幾, 與下貳相屬焉. 由是以三體之實, 而運其右一體之虛, 而於是右一體者, 乃其至虛而至實者也. 夫然後以肩運肘, 由肘而腕, 而指, 皆各以其至實而運其至虛. 虛者其形也, 實者其精也. 其精也者, 三體之實之所融結於至虛之中者也. 乃至指之虛者又實焉, 古老傳授所謂搦破管也. 搦破管矣, 指實矣, 虛者惟在於筆矣. 雖然, 筆也而顧獨麗於虛乎.

惟其實也, 故力透乎紙之背. 惟其虛也, 故精浮乎紙之上. 其妙也, 如行地者之絶跡, 其神也, 如馮虛禦風無行地而已矣."

49 참고로 程瑤田, 『書勢』 「點劃」의 앞뒤 문장을 제시한다. "昔人傳八法, 言點畫之變形有其八也, 問者曰, 止於八乎. 曰, 止是爾, 非惟止於是. 又損之, 則二法而已. 二法者, 陰陽也. 嘗試論之, 點畫者, 生於手者也. 手挽之而向於身, 點畫之屬乎陰者也. 手推之而麾諸外, 點畫之屬乎陽者也. 一推一挽, 手之能爲點畫者如是, 舍是則非其所能也(…)左旋者, 用其四而逸其四, 右旋者, 亦用其四而逸其四. 曷爲乎左右旋之皆必逸其四也. 順乎我者, 我能爲之, 我能用之也. 不順乎我者, 我雖能爲之, 而弗能用之也. 是故陰之畫四, 側也, 努也, 掠也, 啄也, 皆右旋之運於東南者也. 陽之畫四, 勒也, 趯也, 策也, 磔也, 亦左旋之運於東南者也. 其運於西北者, 則皆不能用也, 何也. 吾之手, 生於身之西北, 故能卷舒於東南. 若連蜷其手而使之運於西北, 强而行之, 縱譎怪橫生, 君子弗由也."

50 徐錫止, 『筆鑑』, "近來筆師之說陰陽劃法者, 專以意經一部, 傅會於一劃之上, 如所謂無極太極兩儀三才四象八卦九宮等, 是也. 筆法豈其然哉. 迂怪好術者, 引之以眩亂慌惑之說, 證之以不經無考之論甚哉. 蓋法者, 上下大小, 通以用之者也. 今所謂筆法云者, 可用之於蠅頭細楷乎. 何用之於大而不用於小乎. 故余獨謂筆無陰陽, 只欲分向背而曰陰陽." 김남형・남춘우 공저, 『역주 조선후기 서예비평』, 서예문인화, 2012, p.147. 재인용.

51 陳繹曾, 『翰林要訣』, "九宮結構, 隨字點畫多少疏密, 各有停分, 作九九八十一分, 界畫分佈, 以便臨摹." 참조.

52 王澍, 『翰墨指南』, "結構之法須用唐人九宮式, 則間架密緻, 有鬥筍接縫之妙矣. 九宮者, 每一格中有九小格如井字樣, 臨帖時牢記某點在某格之中, 某畫在某格之內. 記熟則出筆自肖法帖, 且能伸能縮, 惟我所欲矣." 참조.

53 康有爲, 『廣藝舟雙楫』 「學敘」, "學書宜用九宮格摹之. 學書宜用九宮格摹之, 當長肥加倍, 盡其筆勢而縱之." 참조.

54 劉熙載, 『書槪』, "欲明書勢, 須識九宮. 九宮尤莫重於中宮. 中宮者, 字之主筆, 是也. 主筆或在字心, 或在四維四正. 書著眼在此, 是謂識得活中宮." 참조.

55 李漵, 『弘道遺稿』 卷12下 「筆訣」 「要旨」(上)(b054_461c), "字有八卦九宮之義, 搆字之法, 必大小長短强弱之畫, 縱橫錯綜, 方能相濟. 畫必相顧戀, 畫畫必相顧戀, 而不悖亂侵凌, 方是九宮照應." 참조.

56 金正喜, 『阮堂全集』 卷8 「雜識」(a301_150d), "筆之輕者爲陽, 重者爲陰. 凡字中有兩直者, 宜左細右麤, 字中之柱宜麤, 餘俱宜細, 此分陰陽之法耳."

제3장
서예비평에 나타난 서예인식

1 成海應은 『研經齋全集(續集)』 册十六, 「書畫雜識·題東賢筆蹟後」(a279_399a)
 에서 "安平大君筆十六字, 寫佛經者, 當時佛法盛行, 承麗朝之餘也. 安平書最多
 於佛經, 其幽麗秀逸, 要是貴人筆, 遊於法而不拘於法, 逸於氣而不縱於氣, 我朝
 書法, 當以安平爲宗."라고 하여 안평대군의 글씨에 대해 법에 구속당하지 않고
 기를 제멋대로 부리지 않았다는 점을 강조하면서 조선조 서법의 으뜸으로 삼아
 야 할 것을 강조하고 있다.

2 吳世昌, 『槿域書彙』, "黃基天, 書書評曰, 我東金生劃, 鐵窟瑎故, 靈坦, 柳巷,
 咸忠聖敎稍長, 安平逸, 玉峰團, 孤山狀流, 聽松尙雅, 蓬萊雄而頑, 石峰大扁傾
 屋, 正字橫劃麤重, 竹南酷似, 竹陰娟, 南窓, 東淮美, 玉洞草猶失未簡, 白下妙而
 傷巧, 梧亭劃重而味少, 圓嶠推展剛確, 細楷鍼, 但如刃排故罡, 篆幾石鼓, 惟分屈
 曲, 坏窩容勝而雅, 徐南原繽緻, 豹菴扁翩, 道谷平正工熟, 松下顯而堅, 羅氏兄弟
 不俗, 篆分眉曳不嫌詭, 元靈緩未滴. 尹尙書東晢, 伯仲始漢, 京山劃筋, 鍾罕問
 書. 故約以贈." 이것은 黃基天, 『菱山集(坤)』「書學約」에 나오는 글이다.

3 중국과 조선에서 행해진 서예가들에 대한 대부분의 평가는 二王[王羲之와 王獻
 之]은 魏晉서풍을 기준으로 하여 평가하는 경우가 많다. 하나의 예로 洪敬謨,
 『耘石外史』「白下書玉軸」을 참조한 것.

4 예를 들면 朱子學에서 尊理的 입장을 견지하는 李滉과 그 서예정신을 본받은
 인물들의 서풍, 李匡師처럼 陽明心學의 영향을 받은 인물들의 서풍, 노장사상에
 일정 정도 경도된 楊士彦의 서풍과 李三晚 서풍의 다른 점은 이런 점을 입증한다.

5 황정연, 「朝鮮後期 書畫收藏論 硏究—서화수장에 대한 인식과 실제」, 『藏書閣』
 24집, 2010년 10월, pp.193~231. 참조.

6 예를 들면 王維가 『山水論』에서 "觀者先看氣象, 後辨淸濁."라고 한 것이나 韓愈
 가 「薦士」에서 "逶迤晉宋間, 氣象日凋耗."라고 한 것이 그것이다.

7 鄒其昌, 「朱熹 '氣象' 審美論」, 江漢大學學報, 第3期, 2003, p.42.

8 『近思錄』 卷1 「道體」, "觀天地生物氣象." 참조.

9 예를 들면 周敦頤가 "聖希天, 賢希聖, 士希賢."이라 한 '希聖' 정신은 이런 점을
 잘 보여준다.

10 『論語』「述而」에서 공자의 "溫而厲, 威而不猛, 恭而安."에 대해 주희는 "惟聖人
 全體渾然, 陰陽合德, 故其中和之氣見於容貌之間者如此."라고 주석하는데, 여
 기에서 '全體渾然', '陰陽合德', '中和之氣'라고 한 것이 그 예이다.

11 『朱子語類』卷52 第1246頁, "仁義禮智充溢於中, 睟然見面盎背, 心廣體胖, 便
自有一般浩然氣象." 『近思錄』卷4「存養」, "孔子言仁, 只說出門如見大賓, 使民
如承大祭, 看其氣象, 更須心廣體胖, 動容周旋 中禮自然. 惟愼獨便是守之之法."
및 『近思錄』卷3「致知」, "詩大抵出於人情之眞, 感化之自然者. 學者於 詩, 吟哦
諷詠其情性, 涵養條暢於道德, 自然有感動興起之意. 此卽曾點浴沂詠歸之氣象."
등 참조.

12 조민환,「퇴계 이황 서예미학의 氣象論적 이해」, 한국서예학회 2019년 춘계학술
대회 발표문, 2019년 5월, p.71. 참조.

13 李萬敷, 『息山集』卷18「敬書退溪聽松筆蹟帖後」(a178_402b), "從弟萬寧, 裝
退溪聽松兩先生手筆爲帖者各二, 敬翫不已. 學者觀兩先生氣象, 於此亦可徵, 奚
待讀其書, 誦其詩哉."

14 『朱子文集』卷84「觀十七貼」, "玩其筆意, 從容衍裕, 而氣象超然, 不與法縛, 不
與法脫, 眞所謂一一從自己胸襟流出者. 竊意書家者流, 雖知其美, 而未必知其所
以美也."

15 金紐, 『璞齋集』卷5「閒中筆談」, "退溪李先生, 書法純正, 類其爲人, 見之可尊,
嘗書佔畢書院四大字, 掛於我先祖佔畢齋書院, 其畢字, 儼然方正, 如公特立之氣
象, 令人尤爲瞻仰也."

16 成海應, 『研經齋全集(續集)』冊十六 「書畫雜識·題東賢筆蹟後」(a279_398d),
"余嘗閱家中舊蹟, 得退溪先生筆二幅, 聽松先生筆一幅, 玉山李公瑀筆一幅, 皆
類其爲人. 退溪筆意高逸, 聽松筆意淸眞, 玉山筆意敦厚, 雖不必以筆逕體裁, 定
其高下. 然望之�`然可敬, 如欲承謦咳於其側也." 참조.

17 吳長, 『思湖集』卷5「書學求聖賢鳶飛魚躍帖後」(b013_456d), "世謂此爲朱子
所書似之. 但朱子書法, 雖主於奇古, 筋骨不太露, 似不若是之漏洩天機, 可疑也.
然以氣象求之, 非宋以上書, 字意亦非騷人墨客所喜寫者, 以此度之, 其謂朱子書
有理矣." 참조.

18 吳長, 『思湖集』卷5「書學求聖賢鳶飛魚躍帖後」(b013_456d), "鳶飛二字, 如千
丈絶壑, 霜葉初脫, 而窒竅現露. 魚躍二字, 如江心盤石, 秋水新落, 而稜角散落,
學求聖賢四字, 全無氣骨, 必是他人所補." 참조.

19 李章贊, 『鄉廳集』卷2「稼亭先祖筆蹟跋」(b121_485d), "我稼亭先祖(…)夫筆
者, 儒家之小技也, 而事有大小, 理無大小, 觀於其筆, 可以觀其心法, 可以觀其氣
像, 又豈可以小技而忽之哉, 按此遺蹟, 則我祖之心法也, 氣像也."

20 成海應, 『研經齋全集續集』冊十六「書畫雜識·題栗谷先生墨蹟後」(a279_415b),
"黃江之寒水齋, 文純先生所處也. 中有小櫝, 儲栗谷先生手艸經筵日記三卷. 想

先生在坡山山中, 艸此時, 艱於筆札, 用當時爛報而起草, 其背皆小字行艸. 然德輝所發, 渾然天成, 不覺起敬, 如在嚴師之側也. 此尤翁授寒水齋, 以作道統之傳." 참조.

21 『禮記』 「樂記」, "德輝動於內, 而民莫不承聽. 理發諸外, 而民莫不承順. 故曰, 致禮樂之道, 擧而錯之, 天下無難矣." 참조.

22 이상과 관련된 자세한 것은 조민환, 『동양 예술미학 산책』(성균관대학교출판부, 2018.)의 제13장 「유가의 誠中形外 사유에 나타난 象德미학」 부분 등을 참조할 것.

23 李奎象, 『高士錄』 「書家論·金相肅條」, "成秘書大中曰, 書亦以有識無識判高下. 坏窩書以有識爲勝."

24 成大中, 『青城集』 卷8 「題跋·題坏窩書軸後」(a248_505d), "品書家尙鶴銘, 殆居鍾王之右, 非謂弘景法勝之也. 以其有道氣也. 故書之格勝於法, 意勝於材, 神勝於氣, 乃可以居上品也. 然是猶止於書也, 必其人之性情之高潔, 文章之古雅, 足以率其長而通其妙, 然後書之品格, 從以貴焉. 故論書必先其文, 論文必先其人, 曷嘗見人汙而文重者耶." 참조.

25 成大中, 『青城集』 卷8 「題跋·題坏窩書軸後」(a248_506a), "坏窩金公有道人也 (…)公亦自以爲勝昔, 然公書之美, 實在字畫之外, 闇然乎其內蘊, 澹然乎其反觀, 來若無係, 去若無追. 夷曠蕭散, 近而彌遠, 正惟公之爲高, 而書亦如之. 故覽公之書, 可以知其人品, 而文章亦其比也. 故余嘗論公人品最高, 文章次之, 書又次之. 知公者, 莫不以余言爲然, 書實公之餘也. 然亦足以徵道氣也."

26 郭若虛, 『圖畫見聞志』, "高雅之情, 一寄于畫. 人品旣高矣, 氣韻不得不高. 氣韻旣高矣, 生動不得不至."

27 劉熙載, 『書槪』, "凡論書氣, 以士氣爲上."

28 劉熙載, 『書槪』, "若婦氣, 兵氣, 村氣, 市氣, 匠氣, 腐氣, 傖氣, 俳氣, 江湖氣, 門客氣, 酒肉氣, 蔬筍氣, 皆士之氣也." 참조.

29 劉熙載, 『書槪』, "高韻深情, 堅質浩氣, 缺一不可以爲書." 참조.

30 董其昌, 『畫旨』, "士人作畫, 當以草隷奇字之法爲之. 樹如屈鐵, 山如劃沙, 絶去甛俗蹊徑, 乃爲士氣. 不爾, 縱儼然及格, 已落畫師魔界, 不復可救藥矣." 참조.

31 蘇軾, 『蘇軾文集』 「柳氏二外生求筆迹」, "退筆成山未足珍, 讀書萬卷始通神."

32 黃庭堅, 『豫章黃先生文集』 卷29 「跋周子發帖」, "若使胸中有書數千卷, 不隨世碌碌, 則書不病韻."

33 『宣和書譜』, "大抵胸中所養不凡, 見之筆下者皆超絶. 故善論書者以謂胸中有萬卷書, 下筆便無俗氣."

34　李瑞淸,『玉梅花盦書斷』, "學書尤貴多讀書, 讀書多則下筆自雅. 故自古來學問家雖不善書, 而其書有書卷氣. 故書以氣味爲第一. 不然, 但成乎技, 不足貴矣."

35　黃庭堅,『豫章黃先生文集』「跋與長載熙書卷尾」, "學書旣成, 且養於心中, 無俗氣, 然後可以作書, 示人楷式." 참조.

36　金正喜,『阮堂全集』卷7「書示佑兒」(a301_140a), "隸書是書法祖家, 若欲留心書道, 不可不知隸矣, 隸法必以方勁古拙爲上, 其拙處又未可易得, 漢隸之妙, 專在拙處. 史晨碑固好, 而外此又有禮器孔和孔宙等碑. 然蜀道諸刻甚古, 必先從此入然後, 可無俗隸凡分膩態市氣. 且隸法非有胸中淸高古雅之意, 無以出手, 胸中淸高古雅之意, 又非有胸中文字香書卷氣, 不能現發於腕下指頭, 又非如尋常楷書比也, 須於胸中先具文字香書卷氣, 爲隸法張本, 爲寫隸神訣."

37　張式,『畫譚』, "言, 身之文也. 書, 心之文也. 學畫當先修身, 修身則心氣和平, 能應萬物, 未有心不和平而能書畫者. 讀書以養性, 書畫以養心, 不讀書以能臻絶品者, 未之見也." 참조.

38　方薰,『山靜居畫論』, "士人畫多卷軸氣, 人皆指筆墨生率者言之, 不禁啞然. 蓋古人所謂卷軸氣, 不以寫意工綴論, 存乎雅俗. 不然摩詰龍眠輩, 皆無卷軸矣." 참고.

39　王槩·王蓍,『學畫淺說』「去俗」, "筆墨間, 寧有稚氣, 毋有滯氣, 寧有霸氣, 毋有市氣. 滯則生, 市則多俗. 俗尤不可侵染, 去俗無他法, 多讀書則書卷之氣上升, 市俗之氣下降矣." 참고.

40　查禮,『榕巢題畫梅』, "凡作畫須有書卷氣方佳. 文人作畫, 雖非專家, 而一種古雅超逸之韻, 流露於紙上者, 書之氣味也(…)少陵〔=杜甫〕云, 讀書破萬卷, 下筆如有神, 謂屬文也. 然而移之作書畫, 亦未有不佳者." 참조.

41　松年,『頤園論花卉翎毛』, "至於畫鳥獸, 莫信前人逸品之語. 夫山水竹蘭, 貴有氣韻, 氣韻閒雅無煙火氣, 此卽名之曰書卷, 有此書卷, 則稱逸品." 참조.

42　松年,『頤園論畫』, "書畫淸高, 首重人品, 品節旣優, 不但人人重其筆墨, 更欽仰其人. 唐宋元明, 以及國朝諸賢, 凡善書畫者, 未有不品學兼長, 居官更講政績聲名, 所以後世貴重. 前賢已往, 而片紙隻字, 皆以餠金購求, 書畫以人重, 信不誣也." 참조.

43　朱和羹,『臨池心解』, "品高者, 一點一畫, 自有淸剛雅正之氣. 品下者, 雖激昂頓挫, 儼然可觀, 而縱橫剛暴, 未免流露楮外." 참조.

44　蔣衡,「書法論」, "夫言者, 心之聲也, 書亦然. 右軍人品高, 故書灑灑俊逸, 顔平原忠義大節, 唐代冠冕, 書法亦如端人正士, 凜然不可犯. 若其行草, 鬱屈瑰奇, 天眞爛漫之槪, 雄視千古. 學者苟能立品以端其本, 復濟以經史, 則字裏行間, 縱橫跌宕, 盎然有書卷氣. 胸無卷軸, 則摹古絶肖, 亦優孟衣冠." 참조.

45 金正喜,『阮堂全集』卷6,「書圓嶠筆訣後」(a301_121b), "其天品超異, 有其才而無其學. 無其學又非其過也. 不得見古今書法善本, 又不得取正大方之家. 但以天品之超異, 騁其貢高之傲見, 不知裁量." 참조.

46 李匡師,『書訣前編』(a221_560c), "學者須知書雖小道, 必先有謙厚弘毅之意, 然後可以期遠大有成就也. 甲申六月朔朝, 壽北薪智島寫." 참조.

47 '구글[Google]'이나 중국의 인터넷 사이트 '바이두[百度]'에도 '百科尙未收錄詞條文字香'라고 하여 문자향이란 조목을 아직 수록하지 않고 있다. 이런 점을 보면 문자향이란 의미를 미학적 차원에서 처음 사용한 것은 아마 김정희가 처음이 아닌가 한다. 즉 문자향이란 사유를 제기한 것은 일정 정도 비학, 금석학에 대한 관심과 관련이 있다고 본다. 첩학에서는 이 같은 문자향과 같은 사유가 필요 없다. 百度에서는 문자향이 시어 속에 등장하는 것으로 송대 林景熙의 「次曹近山見寄」, "扣角歌殘夜正長, 懶將龜夾葡行藏. 風煙萬裏別離夢, 草木一溪文字香."를 들고 있다.

48 金正喜,『阮堂全集』卷2「與佑兒」(a301_041a), "蘭法亦與隸近, 必有文字香書卷氣然後可得. 且蘭法最忌畫法, 若有畫法, 一筆不作可也. 如趙熙龍輩, 學作吾蘭, 而終未免畫法一路. 此其胸中無文字氣故也." 참조.

49 顧凝遠,『畫引』「論生拙」, "工不如拙, 然旣工矣, 不可復拙. 惟不欲求工, 而自出新意, 則雖拙亦工矣. 雖工亦拙也. 生與拙, 惟元人得之(…)元人用筆生, 用意拙, 有深義焉(…)然則何取於生且拙, 生則無莽氣, 故文, 所謂文人之筆也. 拙則無作氣, 故雅, 所謂雅人深致也." 참조.

50 松年,『頤園論畫』, "若此等, 必須由博返約, 由巧返拙, 展卷一觀, 令人耐看, 毫無些許煙火暴烈之氣, 久對此畫, 不覺寂靜無人, 頓生敬肅, 如此佳妙, 方可謂之眞逸品." 참조.

51 華翼綸,『畫說』, "畫分時代, 一見可知, 大抵愈古愈拙, 愈古愈厚, 漸近, 則漸巧薄矣." 참조.

52 金正喜,『阮堂全集』卷2「與石坡」(a301_044a), "大抵此事直一小技曲藝, 其專心下工, 無異聖門格致之學. 所以君子一擧手一擧足, 無往非道. 若如是, 又何論於玩物之戒. 不如是, 卽不過俗師魔界. 至如胸中五千卷腕下金剛, 皆從此入耳." 참조.

53 『論語』「泰伯」, "曾子曰, 士不可以不弘毅, 任重而道遠, 仁以爲己任, 不亦重乎. 死而後已, 不亦遠乎." 참조.

54 李匡師,『書訣後編』(下), "學貴心得身行, 能辨擇之精也. 余今所論著, 其合意者, 宋元亦取, 不合意者, 雖曰出於右軍, 亦不敢信, 辨覆引伸, 務當道理. 學者不鄙

詳究, 而又下硯曰筆塚之功, 古人未必畏也. 雖然字畫源於心術, 意致生於識量, 必待通明正直博學有文之士, 然後可以語道. 苟不能然, 雖有才力, 終爲書匠, 以求超俗陋, 而通玄極則未也. 此亦不可不知也." 이 점과 관련된 자세한 것은 이후 '이광사의 서예미학' 부분 참조.

55 한호의 서예에 관한 것은 이완우, 「석봉 한호 서예 연구」, 한국학중앙연구원 박사학위논문, 1999. 참조.

56 洪良浩, 『耳溪集』卷16 「題跋·題尹白下淳書軸」(a241_294d), "東方之書, 祖於 新羅之金生, 金生之筆奇崛奧妙, 不師古人而自關門戶. 然其神骨獨詣, 暗合二 王, 故大爲趙子昂所推服尙矣. 其後在羅, 則有金陸珍, 釋靈業, 學弘福碑, 崔孤 雲, 師歐陽率更, 在麗則有李嵒, 文公裕, 釋坦然, 機俊, 皆得唐人之法焉. 逮我國 初, 匪懈堂才高韻逸, 妙絶天下, 而年壽不永, 猶未能脫松雪軼跡, 韓石峰濩, 專 學金生, 而上游鍾王, 功力至到, 雄視前人, 論者, 謂匪懈書, 如仙鶴刷翮, 已有冲 霄之氣, 石峰書, 如老狐專精, 能倣造化之妙, 蓋善評也." 참조.

57 李壽長, 『墨池揀金』(下), "我東新羅金生書法, 彷彿右軍. 宋翰林楊球見其書, 大 驚曰, 不圖今日得見右軍眞迹, 趙子昂見昌林寺碑, 歎曰, 何地不生才, 此書字劃, 深有典刑, 雖唐人名刻, 未能遠過之. 崔孤雲書, 風骨高爽, 有出塵之氣, 但其書 世不多傳. 麗僧靈業坦然, 頗學逸少聖敎序, 深得其體. 杏村李嵒, 專師松雪, 得 其妙趣." 참조. 尹行恁, 『碩齋稿』卷9 「海東外史」(金籠山)(a287_162d)에는 "元承旨趙孟頫昌林寺碑跋曰, 右唐新羅僧金生所書, 其國昌林寺碑, 字畫深有典 刑, 雖唐人名刻無以遠過之也. 古語云何地不生才信然"라고 기록되어 있다.

58 李壽長, 『墨池揀金』(下), "我朝安平大君瑢, 自獻之松雪書中變化來, 而字意翩翩 飛動, 仿之子昂, 亦無愧矣. 成聽松守琛書, 遒爽蒼古, 骨秀神淸. 黃孤山耆老草 書, 出於張東海, 專事新奇, 筆力有餘, 然未知爲法書也. 楊蓬萊士彦書, 規模宏 闊, 草法亦奇(…)韓石峯濩, 根據羲獻, 旁及諸家, 楷額行草, 雄渾淳雅, 內含古 意. 王弇州筆談曰, 如怒貌抉石. 蘭嵎朱之蕃曰, 石峯書, 當在子敬下眞卿上, 趙 松雪文衡山輩, 似不及也. 其言太過, 然石峯書法之妙, 蓋可知矣. 我東之名於筆 者不尠, 而特擧其最著者言之耳. 古稱東方人筆蹟, 比他技最善, 不減於中國云 者, 信然."

59 자세한 것은 이 책의 '이서의 서예미학' 부분 참조.

60 李漵, 『筆訣』 「評論書家·我朝書家」(b054_456d), "安平文而浮, 聽松文而漓, 孤 山巧而俗, 蓬萊淸而放, 石峯野而鈍頑, 聽蟬險而刻足, 此數三公, 皆有超群絶俗 之才, 多年積功, 宜乎深造精微, 而終不聞正法者, 何哉. 不幸當道喪之日, 染於俗 習病矣. 間有一二欲免於俗習者, 異端又從而誘之, 誰能卓然超出, 而復正哉."

61 李漵, 『筆訣』「評論書家·論古書」(b054_457d), "金生佛也, 魯公老也, 孟頫曹也." 참조.

62 李漵, 『筆訣』「評論書家·論石峰」(b054_457b), "資質野鈍, 勤而始得, 稍知運畫作字之法, 而猶未能深通正法之妙. 故作字野俗而頑鈍, 壅塞而庸陋, 有不知合變處. 運畫亦頑鈍而庸俗, 無敏緊精切之意(…)如此之筆, 當如楊墨鄕愿, 闢之遠之可也." 이렇게 한호를 혹평한 이서는 「追論」에서는 조금 견해를 달리하여 평가하기도 한다. 李漵, 『筆訣』「評論書家·論石峰·追論」(b054_457c), "石峯大抵依樣, 得見末年書, 罷舊習, 多近正法."

63 李匡師, 『書訣後編』(下), "逮我朝, 安平, 自庵, 蓬萊, 石峰爲四大家. 余嘗其優劣於白下, 白下曰, 蓬萊只長於草, 亦固當勝余. 後來論定, 以石峰爲國家第一(…)若景洪則才學未高, 而積習功到, 雖不知古人劃法, 亦有自然相合. 以居地賤微之故, 局於官寫程式 眞書尤鄙陋, 而亦有筆力可觀者. 旨於行草得意處, 雄深質健, 高出宋元, 可以無間矣. 才勝於功者, 淸之也. 功過於才者, 景洪也. 二家之所就, 可見矣. 惜哉, 使以景洪之篤, 加之學而早悟入道之門, 亦何遽不若晉唐哉."

64 李睟光, 『芝峯類說』卷18「技藝部」, "韓石峯濩嘗夢王右軍授以所書, 由是以書名世, 赴京時與豐潤人家. 寫李翰林一詩于素壁, 計年已二紀, 而墨氣如新, 蓋爲華人所重. 故愛護之如此." 참조.

65 李匡師, 『書訣後編』(下), "蓬萊草書, 豪蕩灑脫, 驟看, 若欲超張邁王, 而有才無學, 得影遺骨, 殊未成家."

66 李漵, 『筆訣』「評論書家·論蓬萊」(b054_457b), "頗知作字大略, 不知運畫之妙. 志雖大而法則昧矣. 故流放虛疎, 詭異之意多, 端正溫和, 精緊縝密之之意小(…)若使如許之資, 得聞正法, 則必也深通精微, 不幸而當法壞之日, 卒爛熳而同歸, 惜哉."

67 權應仁, 『松溪漫錄』(下), "成聽松筆法最有古氣, 安平以後罕有其侶, 而唯湖陰不愛曰, 欲訪友某, 其家蓄成某所書屛風, 故不敢也. 黃孤山草書獨步於一時, 而唯趙松岡不愛, 每至人家如見黃筆, 必揮去然後入. 二公之書雖隻字之微, 必藏收, 而兩司之所好惡, 與人不同何耶."

68 이종묵, 「湖蘇芝 律詩의 文藝美」, 『한국한시연구』 제23호 한국한시학회, 2015. 참조. 이밖에 許筠이 쓴 『蓀谷集序』[許筠](a061_003a), "爲一代大方家者, 如四佳佔畢虛白輩騁其雄, 又其次則崎峯峻峭, 締思綴巧, 以瑰瑋險絶爲貴者, 如訥齋湖陰蘇相芝川諸鉅公衒其杰, 玆俱贐矣." 참조.

69 정사룡에 대해서는 『소화시평小華詩評』에선 다음과 같이 기록하고 있다. "양곡이 말하기를 국조 이래로 대대로 유명한 인물이 나와 각각 명가로 떨쳤지만

치우친 지방의 기운과 습속의 얽매임을 벗어나지 못했다. 그래서 유려한 데로 치닫지 않으면 간혹 조직하는 데서 잃은 점이 있다. 호음 정사룡은 기이하고 예스러우며 가파르고 기발하여 한 번 마르고 얽매인 기운을 씻어냈으니, 당나라 장길 이하李賀나 의산 이상은李商隱과 함께 재주와 힘을 겨룰 만하다(陽谷曰, "國朝以來, 代有作者, 各擅名家, 而未免偏方氣習之累. 不趨於流麗, 則或失於組織. 鄭湖陰士龍, 奇古峭拔, 一洗萎累之氣, 可與唐之長吉·義山立較才力."云)."

70 李廷馨, 『東閣雜記下』 「本朝璿源寶錄」〔二〕, "丙午四月, 議政府禮曹, 同議抄啓, 淸白, 行上護軍朴守良大司諫趙士秀工曹正郎金洵." 참조.

71 安璐, 『己卯錄補遺』 卷〔下〕(成守琛傳), "成守琛癸丑生, 字仲玉. 天分極高, 渾成德器. 嘗遊趙靜庵門下, 其學以反躬切己爲務(…)筆法亦臻妙. 別科薦目, 有志操. 落第隱居坡平山下, 自號聽松居士." 참조.

72 조선조의 광자와 견자에 대한 전반적인 것은 조민환, 『동양의 광기와 예술』(성균관대학교출판부, 2020)의 제7장 「조선조 유학자들의 광견관」 참조.

73 이 같은 박세당의 『사변록』을 '焚毁之擧'하고자 한 것에 관한 부당하다고 소를 올린 것에 대해서는 崔昌大, 『昆侖集』 卷8 「論思辨錄疏」(a183_135a), "臣等, 伏以朴世堂所著思辨錄. 前因該曹覆啓, 有令儒臣辨破之命矣. 今者伏聞儒臣輩屬已論奏, 將有焚毁之擧, 臣等相顧錯愕, 不謂聖明之世卒有此怪駭之處分也. 夫時議之嫉怨世堂, 職由於論斥宋時烈, 而今其聲罪, 輒以經說爲先, 此出於借重深治之術, 而陳辨之辭, 亦不得不以經說爲主也." 참조.

74 추사 김정희는 영조의 서녀 화순옹주和順翁主의 외가 후손으로, 집안은 노론이다.

75 노론은 서인과 같이 성리학적 명분론을 신봉하였지만 숙종 때 서인에서 노론과 소론으로 나뉜 다음 서인은 송시열을 중심으로 한 노론, 윤증을 중심으로 하는 소론으로 나뉜다. 노론은 숙종 이후 조선의 주요 집권 세력이 되는데, 1694년 남인을 제거하고 1728년 소론을 제거한 후 김조순金祖淳, 조만영趙萬永 일가의 세도정치가 등장할 때까지 72년간 정권의 중심이 되었다.

76 崔笠, 『簡易集』 권3 「韓景洪書帖序」(a049_280a), "然今時文章, 果有足與景洪書相待者乎, 是未可知也. 抑末世之習, 貴耳而賤目, 加以國俗惟地望輕重之, 雖以景洪之書, 或不免於瑕謫. 景洪固無動乎中, 而陽屈則有矣. 吾嘗爲景洪恚之, 以爲人見出景洪手, 故徒肆其議耳. 設以景洪所臨右軍書者, 入之金石而混傳焉, 則果有能辨之者乎." 참조.

77 이런 점과 관련해서 다양한 예를 볼 수 있는 것으로는 李章贊, 『薌隱集』 卷2

「跋權斯文祖述思定家所藏海東諸賢筆蹟後」(b121_491d)을 들 수 있다. 장황하지만 전문을 거론한다. "余友安東權祖述氏, 敦厚好古之士也. 嘗謂余曰, 吾家有先祖陽村公筆, 凡二十餘字, 皆鍍之以金, 則蓋出於浮屠家所傳守, 而點畫趯勒之間, 至今可見骨格之剛到, 肉澤之溫潤矣. 又得聽松, 退溪, 尤菴, 寒水齋, 南塘, 屛溪諸老先生及夢窩, 疎齋, 寒圃齋, 二憂堂四相公筆, 今將褙粧之以爲帖, 君於陽村公爲外裔, 則其親慕之情, 想不以戚疎有間矣. 松翁之學, 得於靜菴先生, 傳於其子牛溪先生, 則雖謂吾東方道學之正派, 亦可也. 況退溪以下諸先生, 實是上紹濂閩之統者也. 君之至誠尊仰, 不翅若親承妙旨, 而又於四相公之大節, 未嘗不慨然歎慕, 有若身在其時者然, 盡爲繼跋於其筆蹟之後, 以傳諸後耶. 余肅然起敬曰, 自尤及屛, 至于今日, 年代已稍遠, 雖親受敎訓之家, 其手澤鮮有存焉, 溯以至於退翁之世, 以及於松翁, 則年代又已逾遠, 其手澤之至今尙存者, 實尤幸矣. 又溯以至於陽村, 則于今已是四百年有餘, 其間滄桑之變易, 有不可勝計, 其筆蹟之傳于世者, 蓋尤幸而又尤幸矣. 若夫四相公則一自辛壬慘禍之後, 其遺蹟亦幾乎蕩然無遺矣. 今幸於祖述氏之家, 各得其一二存焉, 豈造物扶持, 神明慳收, 以保其百世不泯也耶. 嘗聞祖述氏之先君子出入於屛翁之門, 與惜陰齋趙公明澔讎校塘翁遺集, 此可見有功於吾道之傳, 而其學問之力, 又有不可得以誣者矣. 然則今此諸賢筆蹟之襃粹, 蓋自其先君子始之, 而至于祖述氏, 乃能益加收藏者也. 亦可見繼述一端矣. 如此古蹟, 孰不敬奉如拱璧, 而其在祖述家則文字往復之間, 又可見世世交遊淵源之盛矣, 豈不偉哉. 若以靜菴之筆, 冠於退翁筆蹟之上, 以栗谷, 牛溪, 沙溪三先生之筆, 置之退尤間, 則此帖尤爲完備, 可見道統之傳, 而此則無有云, 豈人間至寶, 自不無忌盈惡滿之理而然歟." 참조.

78 李睟光, 『芝峯類說』卷18「技藝部・書」, "我東方以書名者, 新羅時金生, 高麗時姚克一, 文公裕, 文克謙, 李嵒, 僧坦然, 靈業, 我朝安平大君瑢, 姜希顔, 成任, 黃耆老, 其尤也. 金南窓玄成, 工於書法, 嘗言東方人筆蹟, 比他技最善, 不減於中朝云." 참조.

79 李瀷, 『弘道遺稿』, 卷8「論老子兼論莊子」(b054_280b), "書, 古篆, 陽也. 八分隷字, 陰也. 正書, 陽也. 草書, 陰也. 羲之法. 陽也. 張旭, 魯公, 金生, 懷素, 東坡, 元章, 孟頫, 韓濩, 東海, 孤山, 聽蟬, 眉叟之法, 陰也." 참조.

80 자세한 것은 이 책의 '이서의 서예미학' 부분을 참조할 것.

81 許穆, 『記言』권6(上篇) 〔古文・衡山神禹碑跋〕(a098_055c), "夏后氏水土旣平, 像物制書, 其書奇而正, 嚴而不亂, 史記曰, 禹身爲度, 聲爲律, 左準繩右規矩, 其文亦有規矩有準繩."

82 成海應『經齋全集續集』冊十六「書畵雜識・題許眉叟書牘後」(a279_403c), "眉

曳文與筆, 皆奇逸, 出於東人品格." 참조.

83 成海應, 『經齋全集續集』 冊十六 「書畫雜識·題許眉曳書牘後」(a279_403c), "嘗見陟州碑及露梁碑, 奧邃可讀. 盖其佶聱, 深欲學盤誥, 而篆體尤勁, 氣足神完, 亦非兩漢以下諸家所得追步." 참조.

84 洪良浩, 『耳溪集』 권16 「題陟州東海碑」(a241_293d), "東方之文, 眉曳最古. 往往類秦碑漢鼎, 筆則效周太史而自創新體, 杈枒詰屈如千歲枯藤(…)文險而字奇, 若出神林鬼窟. 世人傳寶之, 曳常言先秦西漢之後."

85 李萬敷, 『息山集』 卷18, 「敬書眉曳先生古篆卷後」(a178_399a), "文字始於蒼頡鳥跡, 至秦隷字作, 古文亡. 通天下數千載, 眉曳先生復之於東方. 蓋原於蒼頡氏, 參之於神農, 黃帝, 顓頊, 大禹, 務光, 周媒, 伯氏, 以及龜, 龍, 鐘, 鼎, 古文, 自成一家. 其寫法惟在定志植腕, 謹嚴不放肆, 則字體自然方正, 無俗態. 如近世引繩尺模畫, 以取娟者, 何足道哉."

86 蔡濟恭, 『樊巖集』 卷51 「墓碣銘·星湖李先生墓碣銘」(a236_444d), "但念吾道自有統緒, 退溪我東夫子也. 以其道而傳之寒岡, 寒岡以其道而傳之眉曳. 先生私淑於眉曳者, 學眉曳而以接夫退溪之緒. 後之學者知斯文之嫡嫡相承有不誣者, 然後庶可以不迷趣向, 以是而銘先生可乎." 참조.

87 李瀷, 『星湖全集』 卷58 「眉曳許先生神道碑銘幷序」(a199_559a), "不阿權柄, 守正而不撓, 惟曰許先生. 見可而進, 知幾便退, 本末有章, 惟曰許先生. 嘐嘐古昔, 該貫理亂, 躬自治而誘後學, 亦惟曰許先生. 先生乃衰世之完名也."

88 李匡師, 『書訣後編』(下), "如我國許眉曳只能篆, 朴白石只能眞, 黃孤山只能草, 今觀其書, 皆異端也. 眉曳學禹碣, 爲佶屈之勢, 不知筆法, 每劃粘筆鋒於外邊而顫搖, 內邊爲屈曲狀, 實則外變平滑直下, 內邊剝落如鋸齒. 東人固陋, 猶能擅譽一世, 至今有主之者."

89 자세한 것은 이 책의 이광사의 '緣情棄道 비판을 통한 서예미학' 부분을 참조할 것.

90 林泳, 『滄溪集拾遺』 「論書法長短」, "鍾王之跡, 淸眞精妙, 書之正宗, 而學之未至, 則流於姸媚, 患在生疎. 魯公之筆, 宏肆發揚, 書之大家, 而學之弊, 則失之粗厲, 歸於木强. 松雪之字, 平易爛熟, 書之最適用者, 而學之者, 常淪於卑俗, 古意掃地. 凡學書者, 主於正, 通於大, 得其適, 而無末流之弊, 則幾矣. 法家名蹟, 各有一種蹊徑氣象, 先須會得此意, 方可下筆."

제2부 주자학朱子學과 서예미학

1 필자는 이런 점을 첫째, '관물취상觀物取象'의 결과로 나타난 '법상法象으로서 서예'에 대한 인식, 둘째, '서자書者, 여야如也'가 갖는 사유와 관련된 서예인식, 셋째, '죽간이나 비단에 쓴 것을 서라 한다[저어죽백위지서著於竹帛謂之書]라는 心畵 차원의 서예인식, 넷째, 선후본말론先後本末論의 '군자무본君子務本' 사유가 갖는 서예적 의미 등과 같이 네 가지 관점에서 논한 적이 있다. 자세한 것은 조민환, 「許愼『說文解字』「序」가 후대 서예이론에 끼친 영향」, 『동양예술』 48권, 한국동양예술학회, 2020. 참조.

제4장
퇴계退溪 이황李滉: 이발지경理發持敬 지향의 서예인식

1 관련된 전문은 다음과 같다. 洪良浩, 『耳溪集』卷16「題跋·題金自菴綠筆蹟」(a241_294b), "自菴金先生道學節行, 爲己卯士類所尊, 與靜冲諸賢, 同其進退. 至若文章翰墨, 乃其餘事, 而筆法尤高古, 當時稱有魏晉之風. 良浩少也, 得見公所書朝遊北海暮蒼梧一絶大草, 雄偉奇崛, 有大令筆力. 尹白下嘗見而慕之, 欲倣其法, 把筆良久, 憮然而罷云. 然先生流竄嶺海, 年壽不永, 故書跡傳于世甚少. 近歲金君思私, 宰連山, 獲一盜, 胠其橐, 有一書帖, 卽自菴書也. 寫其詩三十餘篇, 隨手漫筆, 不甚致意, 而鋒穎遒勁, 韻致蕭散, 可見其心畵, 而第不規規於古人之法, 譬如山陰脩竹解苞出土, 挺然有干雲之勢, 而柯葉猶未猗猗, 亦足以冠百卉矣." 참조.

2 趙孟頫의 자는 子昻이고, 호는 松雪道人이다. 浙江省 湖州의 吳興사람. 그의 서체인 송설체는 조선조에서 왕희지 서체와 더불어 가장 많은 영향을 끼친다.

3 李滉, 『退溪文集』卷7「聖學十圖」(a029_205a), "或曰, 敬若何以用力耶. 朱子曰, 程子嘗以主一無適言之, 嘗以整齊嚴肅言之. 門人射氏之說, 則有所謂常惺惺法者焉, 尹氏之說, 則有其心收斂, 不容一物者焉云云."

4 이황의 심미의식에 관한 전반적인 사항은 이재옥, 「退溪 李滉의 審美意識에 關한 研究」, 한남대학교 박사학위논문, 2005. 참조.

5 張弼의 자는 汝弼, 호는 東海이다. 우리나라 서예계에도 일정 정도 영향을 끼치는데, 특히 초서쪽에 영양을 준다.

6 『性理大全』권55「字學」, "夫字者, 所以傳經, 載道, 述史, 記事, 治百官, 察萬民, 貫通三才, 其爲用大矣. 縮之以簡便, 華之以姿媚, 偏旁點畫, 浸浸失眞, 弗省弗顧, 惟以悅目爲妹, 何其小用之哉." 참조.

7 『禮記』「樂記」, "君子樂得其道, 小人樂得其欲. 以道制欲, 則樂而不亂, 以欲忘道, 則惑而不樂." 참조.

8 李珥, 『栗谷全書』卷21「聖學輯要」(三)〔養氣章第七〕(a044_471b), "臣按, 矯治固當克盡, 而保養不可不密. 蓋保養正氣, 乃所以矯治客氣也, 實非二事, 而言各有主, 故分爲二章(…) 朱子曰, 欲, 如口鼻耳目四肢之欲, 雖人之所不能無. 然多而不節, 未有不失其本心者, 學者所當深戒也(…)樂記曰, 君子樂得其道, 小人樂得其欲. 以道制欲, 則樂而不亂, 以欲忘道, 則惑而不樂." 참조.

9 柳承國, 『한국유학사』, 성균관대학교출판부, 2009, p.217. 참조.

10 理자가 단독으로 쓰이거나 기와 상대적으로 쓰일 때에는 '리'라고 음한다. 다만 理氣論, 理氣互發說 등과 경우는 '이'라고 음한다.

11 李滉, 『退溪文集』卷6「答奇明彦別紙」(a029_426d), "蓋嘗深思古今人學問道術之所以差者, 只爲理字難知故耳(…)洞見得此箇物事至虛而至實, 至無而至有(…)能爲陰陽五行萬物萬事之本, 而不囿於陰陽五行萬物萬事之中, 安有雜氣而認爲一體, 看作一物耶."

12 李滉, 『退溪文集』卷41「非理氣一物辨」(a030_415b), "今按理不囿於物, 故能無物不在." 참조.

13 李滉, 『退溪文集』卷13「答李達李天機」(a029_356a), "此理極尊無對, 理本其尊無對, 命物而不命於物." 원래 이 말은 『莊子』「山木」에 나오는 "物物而不物於物, 則胡可得而累邪."를 응용한 것이다.

14 관련된 많은 언급이 있지만 李滉, 『退溪文集』卷7「聖學十圖」의 「第六心統性情圖」에 대한 이황의 논설 부분(a029_207c), "孔子所謂相近之性, 程子所謂性卽氣氣卽性之性, 張子所謂氣質之性, 朱子所謂雖在氣中, 氣自氣性自性, 不相夾雜之性, 是也. 其言性旣如此, 故其發而爲情, 亦以理氣之相須或相害處言. 如四端之情, 理發而氣隨之. 自純善無惡, 必理發未遂, 而掩於氣, 然後流爲不善. 七者之情, 氣發而理乘之, 亦無有不善. 若氣發不中, 而滅其理, 則放而爲惡也." 참조.

15 李滉, 『退溪文集』卷12「與朴澤之」(a029_337d), "人之一身, 理氣兼備, 理貴氣賤. 然理無爲而氣有欲, 主於踐理者, 養氣在其中, 聖賢是也. 偏於養氣者, 必至於賊性, 老莊是也."

16 李滉, 『退溪文集』卷3「和鄭子中閑居二十詠」其三「習書」(a029_110c), "近世趙張書盛行, 皆未免誤後學."

17 朱熹,『中庸章句序』,"又再傳以得孟氏, 爲能推明是書, 以承先聖之統. 及其沒而遂失其傳焉, 則吾道之所寄, 不越乎言語文字之間, 而異端之說日新月盛, 以至於老佛之徒出, 則彌近理而大亂眞矣."

18 조민환 역주,『玉洞 李漵 筆訣』, 미술문화원, 2012, p.130. 참조.

19 東海는 명대의 張弼을 가리킨다.

20 李滉,『退溪文集』卷3「和鄭子中閑居二十詠」(其三)「習書」.

21 『書經』「大禹謨」,"人心惟危, 道心惟微, 惟精惟一, 允執厥中."

22 관련된 발언의 전후 맥락은 다음과 같은데, 이런 점에 대해서는 아래에서 다시 자세히 논할 것이다. 李滉,『退溪文集』卷28「答金惇敍」(丁巳)(a030_155c), "明道寫字時甚敬, 固非要字好, 亦非要字不好, 但敬於寫字而已. 字之工拙, 隨其才分工力, 而自有所就耳. 此卽必有事焉而勿正, 心勿忘, 勿助長之見於事者, 乃聖賢心法如此, 不獨寫字爲然也."

23 『退溪言行錄』卷2,"余因率爾而對曰, 心行不得正, 雖有文學, 何用焉. 曰, 文學豈可忽哉. 學文所以正心也."

24 張懷瓘,『書斷』(上)「古文」,"案古文者, 黃帝史蒼頡所造也. 頡首四目, 通于神明, 仰觀奎星圓曲之勢, 俯察魚文鳥迹之象, 博采衆美, 合而爲字, 是曰古文." 및「神品」의 "周史籒, 宣王時爲史官, 善書, 師模蒼頡古文. 夫蒼頡者, 獨蘊聖心, 啓明演幽, 稽諸天意, 功侔造化, 德被生靈, 可與三光齊懸, 四序終始, 何敢抑居品列." 이란 창힐에 대한 언급과 복희가 팔괘를 만드는 것과 관련된『周易』「繫辭傳下」2章,"古者包犧氏之王天下也, 仰則觀象於天, 俯則觀法於地, 始作八卦, 以通神明之德, 以類萬物之情."이라 하는 것 참조.

25 許愼,『說文解字』「序」,"倉頡之初作書, 蓋依類象形, 故謂之文. 其后形聲相益, 卽謂之字." 및 張懷瓘『六體書論』,"臣聞, 形見日象. 書者, 法象也. 心不能妙探于物, 墨不能曲盡于心(…)其趣之幽深, 情之比興, 可以默識, 不可言宣, 亦猶冥密鬼神有矣, 不可見而以知. 啓其玄關, 會其至理, 卽與大道不殊." 등 참조.

26 李漵,『筆訣』「評論書家・正字行書法」(b054_456c), "鍾繇正而未化." 鍾繇(151~230)의 자는 元常. 後漢에서 벼슬하여 尙書僕射에 올랐으나, 曹操와 제휴하여 魏나라 건국 후에는 曹操 이후로 3대를 섬겨 중용되었다. 글씨는 팔분(八分: 隷書)・楷書・行書에 뛰어나, 胡昭와 더불어 '胡肥鍾瘦'라 일컬어졌다. 王羲之는 특히 그의 글씨를 존경하였다.《선시표宣示表》,《묘전병사첩墓田丙舍帖》,《천계직표薦季直表》 등이 법첩法帖에 수록되어 전해온다.

27 孫過庭,『書譜』,"漢魏有鍾張之絶, 晉末稱二王之妙."

28 趙孟頫,「蘭亭十三跋」,"書法以用筆爲上, 而結字亦須用工. 盖結字因時相傳, 用

筆千古不易. 右軍字勢古法一變, 其雄秀之氣出于天然, 故古今以爲師法. 齊梁間
人結字非不古, 而乏俊氣, 此又存乎其人. 然古法終不可失也."

29 趙孟頫, 「蘭亭十三跋」, "學書在玩味古人法帖, 悉知其用筆之意, 乃爲有益. 右軍
書蘭亭是已退筆, 因其勢而用之, 無不如志, 玆其所以神也."

30 『莊子』「秋水」, "또한 자네는 저 수릉의 소년이 한단에 가서 걸음걸이 배운
이야기를 듣지 못했는가? 아직 한단의 걸음걸이도 배우지 못한 채 자기 본래의
걸음걸이조차 잊어버리고는 엉금엉금 기어서 돌아올 수밖에 없었다는 것이네.
이제 자네가 돌아가지 않으면 장자의 도를 알기도 전에 장차 자네 본래의 학문도
잊어버릴 것이요. 자네의 업마저 잊어버릴 것이네(且子獨不聞夫壽陵之餘子之
學行于邯鄲與. 未得國能, 又失其故行矣. 直匍匐而歸耳. 今子不去, 將忘子之故,
失子之業)." 참조.

31 『莊子』「天運」, "(월나라 미녀)서시가 가슴이 아픈 병이 있어서 눈살을 찌푸렸더
니 그 마을의 못난 여자가 그것을 보고 아름답다 하여 가슴을 안고 눈살을
찌푸리며 돌아다녔다. 그 마을의 부자들은 그것을 보고 문을 굳게 닫고 나오지
않았고, 그 마을의 가난한 사람들은 그것을 보고 처자를 거느리고 그 마을을
떠났다. 저 못난 여자는 서시의 얼굴에서 (겉으로 드러난 외형적인) 눈살의
찌푸림만 알았지, 어째서 그 눈살 찌푸림이 왜 아름다운가 하는 까닭은 몰랐던
것이다(西施病心而矉其里, 其里之醜人見之而美之, 歸亦捧心而矉其里. 其里之
富人見之, 堅閉門而不出, 貧人見之, 挈妻子而去走. 彼知矉美, 而不知矉之所以
美)." 참조.

32 王鏊, 『震澤集』卷26「中議大夫江西知南安府張公墓表」, "其草書尤多自得, 酒
酣興發, 頃刻數十紙, 疾如風雨, 矯如龍蛇, 欹如墮石, 瘦如枯藤, 狂書醉墨, 流落
人間. 雖海外之國, 皆購求其迹, 世以爲顚張復出也." 및 陸深, 『陸儼山集』卷86
「跋東海草書卷」二首, "東海以草聖蓋一世, 喜作擘窠大軸, 素狂旭醉, 震蕩人心."
참조.

33 祝允明, 『祝枝山全集』卷24「書述」, "張公始者尙近前規, 繼而幡然飄肆 雖聲光
海宇, 而知音嘆駭." 참조.

34 黃惇, 『中國書法史』(元明卷), 江蘇敎育出版社, 2001, pp.233~234. 참조.

35 項穆, 『書法雅言』「規矩」, "後世庸陋無稽之徒, 妄作大小不齊之勢, 或以一字而
包絡數字, 或以一傍而攢簇數行, 强自鉤連, 相排相紐, 點劃混沌, 突縮突伸. 如
楊秘圖, 張汝弼, 馬一龍之流, 且自美其名曰梅花體. 正如瞽目丐人, 爛手折足,
繩穿老幼, 惡狀醜態, 齊唱俚詞, 流行村市也." 참조.

36 李滉, 『退溪文集』卷5「續內集」「近觀柳子厚, 劉夢得以學書相贈答諸詩, 戲笑中

猶有相勸勉之意, 令白頭翁不禁操觚弄墨之興, 各取其末一絶, 次韻奉呈彦遇」
(a029_154a), "筆追王法謾虛名."

37 李滉, 『退溪文集』卷28「答金惇敍」(丁巳)(a030_155c), "明道寫字時甚敬, 固非
要字好, 亦非要字不好, 但敬於寫字而已. 字之工拙, 隨其才分工力, 而自有所就
耳. 此卽必有事焉而勿正, 心勿忘, 勿助長之見於事者, 乃聖賢心法如此, 不獨寫
字爲然也. 故朱子亦曰, 一在其中, 點點劃劃, 放意則荒, 取姸則惑. 所謂一, 卽敬
也. 來喩謂, 欲使學者, 不必工於書藝, 此非程子之意, 而又云, 故爲不好, 其去程
子之意益遠矣."

38 二程, 『二程全書』卷4, "某寫字時甚敬, 非是要字好, 只此是學."

39 朱熹, 『朱子大全』卷85「雜著」의「書字銘」, "握管濡筆, 伸紙行墨, 一在其中,
點點劃劃, 放意則荒, 取姸則惑."

40 『孟子』「公孫丑章上」2章, "必有事焉而勿正, 心勿忘, 勿助長也. 無若宋人然. 宋
人有閔其苗之不長而揠之者. 芒芒然歸, 謂其人曰, 今日病矣, 予助苗長矣. 其子
趨而往視之, 苗則槁矣. 天下之不助苗長者寡矣. 以爲無益而舍之者, 不耘苗者
也. 助之長者, 揠苗者也. 非徒無益而又害之." 참조.

41 李德弘, 『艮齋文集』卷5「溪山記善錄」(上)(a051_082a), "嘗侍坐於巖栖軒. 先
生曰, 人之爲學, 莫如先立其主宰(…)爲初學計, 莫若就整齊嚴肅上做工夫, 不容
尋覓, 不容安排. 只是立脚於規矩準繩之上, 戒謹於幽暗隱微之際, 不使此心少有
放逸, 則久而後自然惺惺, 自然不容一物, 無少忘助之病矣." 참조.

42 『心經』卷1「中庸」'天命之謂性'에 대해 주희는 "朱子曰, 未發之前, 不可尋覓,
已覺之後, 不容安排. 但平日莊敬涵養之功至, 而無人欲之私以亂之, 則其未發也
鏡明水止, 而其發也無不中節矣. 此是日用本領工夫."라 말하는데, 이황은 주희
의 이 말을 李滉, 『退溪文集』卷24「答鄭子中別紙」에서 인용하여 말하고 있다.

43 李滉, 『退溪文集』卷25「答鄭子中」(a030_100b), "如勿忘勿助, 則道之在我, 而
自然發見流行之實可見."

44 李滉, 『退溪文集』卷25「答鄭子中別紙」(a030_103a), "道體流行於日用應酬之
間, 無有頃刻停息, 故必有事而勿忘. 不容毫髮安排, 故須勿正與助長然後心與理
一, 而道體之在我, 無虧欠無壅遏矣."

45 鄭惟一, 『文峯文集』卷五「閑中筆錄」(a042_252a), "退溪先生喜爲詩, 平生用功
甚多(…)又曰, 詩於學者, 最非急功. 然遇景值興, 不可無詩矣."

46 李滉, 『退溪文集』卷36「答寺宏仲」(a029_110d), "詩不誤人人自誤, 興來情適
已難禁."

47 李德弘, 『艮齋文集』卷5「溪山記善錄」(上)(a051_084d), "寫字作詩, 亦一遵晦

庵規範. 故高絶近古, 世莫能及. 雖偶書一字, 莫不整敦點劃. 故字體方正端重.
雖偶吟一節, 一句一字, 必精思更定, 不輕示人."

48 『心經附注』「禮記·禮樂不可斯須去身章」, "明道曰, 某書字甚敬, 非是欲字好.
只此是學, 只此求放心."

49 『孟子』「告子上」, "孟子曰, 仁, 人心也, 義, 人路也. 舍其路而弗由, 放其心而不
知求, 哀哉. 人有雞犬放, 則知求之, 有放心, 而不知求. 學問之道無他, 求其放心
而已矣." 참조.

50 『心經附注』「求放心齋銘」, "朱子謂學者曰, 自古無放心底聖賢. 一念之微, 所當
深謹. 心不專靜純一, 故思慮不精明. 要須養得此心, 虛明專靜, 使道理從此流出,
乃善."

51 이름이 斡이고 자는 直卿으로, 주희의 사위다.

52 『心經附注』「求放心齋銘」, "勉齋黃氏曰, 心者, 神明之舍, 虛靈洞徹, 具衆理而應
萬物者也. 然耳目口鼻之欲, 喜怒哀樂之私, 皆足以爲吾心之累也. 此心, 一爲物
欲所累, 則奔逸流蕩, 失其至[正]理, 而無所不至矣. 是以古之聖賢, 戰戰兢兢, 靜
存動察, 如履淵冰, 如奉槃水, 不使此心少有所放, 則成性存存而道義行矣. 此孟
子求放心之一語, 所以警學者之意切矣. 自秦漢以來, 學者所習, 不曰詞章之富,
則曰記問之博也. 視古人存心之學, 爲何事哉. 及周程倡明聖學, 以繼孟子不傳之
緒. 故其所以誨門人者, 尤先於持敬, 敬則此心自存, 而所以求放心之要旨歟."

53 朱熹, 『朱子文集』卷85, 「書字銘」, "明道曰, 某書字時甚敬, 非是要字好, 只此是
學. 握管濡毫, 伸紙行墨, 一在其中, 點點畫畫, 放意則荒, 取妍則惑, 必有事焉,
神明厥德."

54 李滉, 『退溪文集』卷28「答金惇敍」(丁巳)(a030_154a), "大抵人之爲學, 勿論有
事無事有意無意, 惟當敬以爲主, 而動靜不失, 則當其思慮未萌也, 心體虛明, 本
領深純. 及其思慮已發也, 義理昭著, 物欲退聽, 紛擾之患漸減, 分數積而至於有
成. 此爲要法."

55 李滉, 『退溪文集』卷7「進聖學十圖箚」(a029_205c), "敬者, 又徹上徹下, 著工收
效, 皆當從事而勿失者也."

56 이황은 33세(1553)에 『心經附注』를 손에 넣었지만 이에 관한 자신의 학문적
입장을 정리한 『心經後論』이 나온 것은 66세(1566)이다.

57 李德弘, 『艮齋文集』卷5「溪山記善錄」[上](a051_080c), "先生自言, 吾得心經
而後知心學之淵源, 心法之精微, 故吾平生信此書如神明, 敬此書如嚴父."

58 李滉, 『退溪文集』卷41「雜著·心經後論」(a030_410b), "滉少時, 遊學漢中, 始
見此書於逆旅而求得之. 雖中以病廢, 而有晚悟難成之嘆. 然而其初感發興起於

此事者, 此書之力也. 故平生尊信此書, 亦不在四子近思錄之下矣." 참조.

59 何良俊, 『四友齋書論』, "自唐以前, 集書法之大成者, 王右軍也. 自唐以後, 集書
法之大成者, 趙集賢也. 蓋其於篆隷眞草無不臻妙, 如眞書大者法智永, 小楷法
黃庭經, 書碑記師李北海, 箋啓則師二王, 皆咄咄逼眞. 而數者之中, 惟箋啓爲尤
妙. 蓋二王之跡見於諸帖者, 惟簡札最多(…)乃知二王之後更有松雪, 其論蓋不
虛也."

60 潘運告 編著, 『明代書論』, 湖南美術出版社, 2002, p.125.

61 朱公掞은 이름이 光庭으로, 程子의 문인이다.

62 『心經附註』「禮記·禮樂不可斯須去身章」, "又曰朱公掞, 在洛有書室, 兩旁各一
牖, 牖各三十六槅, 一書天道之要, 一書仁義之道, 中以一榜, 書毋不敬, 思無邪,
中處之, 此意亦好."

63 『心經附註』「敬以直內章」, "程子曰, 學者不必遠求, 近取諸身, 只明人理, 敬而
已矣, 便是約處. 易之乾卦, 言聖人之學, 坤卦, 言賢人之學, 惟言敬以直內, 義以
方外, 敬義立而德不孤, 至於聖人, 亦止如是, 更無別途, 穿鑿繫累, 自非道理, 故
有道有理, 天人一也, 更不分別. 浩然之氣乃吾氣也. 養而不害, 則塞乎天地, 一
爲私心所蔽, 則欿然而餒, 知其小也. 思無邪, 毋不敬 只此二句, 循而行之, 安得
有差. 有差者, 皆由不敬不正也."

64 李珥, 『擊蒙要訣』「持身」(a045_085c), "思無邪, 毋不敬. 只此二句, 一生受用不
盡. 當揭諸壁上, 須臾不可忘也."

65 『大學』6章, "所謂誠其意者, 毋自欺也. 如惡惡臭, 如好好色, 此之謂自謙. 故君
子必愼其獨也. 小人閒居爲不善, 無所不至, 見君子而后, 厭然揜其不善, 而著其
善. 人之視己, 如見其肺肝然, 則何益矣. 此謂誠於中形於外. 故君子必愼其獨
也." 및 『中庸』1장, "道也者, 不可須臾離也, 可離非道也. 是故君子戒愼乎其所
不睹, 恐懼乎其所不聞. 莫見乎隱, 莫顯乎微, 故君子愼其獨也." 참조.

66 『論語』「爲政」, "子曰, 詩三百 一言以蔽之 曰思無邪." 주희는 "凡詩之言, 善者
可以感發人之善心, 惡者可以懲創人之逸志, 其用歸於使人得其情性之正而已."
라고 주석하고 있다.

67 『論語』「八佾」, "子曰, 關雎, 樂而不淫, 哀而不傷."에 대한 주희의 주석, "孔子曰
關雎, 樂而不淫, 哀而不傷, 愚謂此言爲此詩者, 得其性情之正, 聲氣之和也. 蓋
德如關雎, 摯而有別則後妃性情之正, 固可以見其一端矣. 至於寤寐反側琴瑟鍾
鼓, 極其哀樂而皆不過其則焉, 則詩人性情之正, 又可以見其全體也." 참조.

68 李玄逸, 『葛庵集』卷23「諡文貞公東岡金神道碑銘幷序」(a128_246a), "旣到謫
所, 築小齋, 名曰寓庵, 又曰省詧堂. 揭退陶所手書思無邪毋不敬等十二字于座

右, 日讀書其中, 撰續綱目等書."

69 蘇軾, 『蘇軾文集』「書唐氏家書後」, "古之論書者, 兼論其平生, 苟非其人, 雖工不貴也."

70 黃庭堅, 『山谷集』卷29「題跋」, 「書繒卷後」, "學者須要胸中有道義, 又廣之以聖哲之學, 書乃可貴. 若其靈府無程, 政使筆墨不減元常逸少, 只是俗人耳. 余嘗爲少年言, 士大夫處世, 可以百爲, 唯不可俗. 俗便不可醫也."

71 『晉書』「王羲之傳」의 기록에 의하면, 山陰 지방에 白鵝를 많이 기르고 있던 도사에게 평소 거위를 좋아하던 왕희지가 거위를 팔라고 하자, 도사가 왕희지에게 『도덕경』(혹은 『황정경』)을 써주고 그것과 서로 바꾸자는 말을 한다. 이에 도교의 충실한 신도였던 왕희지가 그것에 응해 『도덕경』을 써준 다음 거위를 안고 기쁜 마음으로 돌아온 일이 있다. (『晉書』卷80「列傳」(50)「王羲之」, "山陰有一道士, 養好鵝, 羲之往觀焉, 意甚悅, 固求市之. 道士云, 爲寫道德經, 當擧羣相贈耳. 羲之欣然寫畢, 籠鵝而歸, 甚以爲樂."참조) 당대의 시인 李白은 이 같은 전설에 근거하여 두개의 시를 쓴다. 그중에 하나가 이백이 天寶 元年에 會稽에서 노닐 때 쓴 시(=「王右軍」)이다. 즉"右軍本淸眞, 瀟灑在風塵. 山陰遇羽客, 愛此好鵝濱. 掃素寫『道經』, 筆妙精入神, 書罷籠鵝去, 何曾別主人."이다. 여기서 『도경』은 일단 『도덕경』을 가리킨다. 그런데 이백은 이 시를 쓴 다음 나중에 天寶 3년 정월에 賀知章에게 써서 보낸 시(=「送賀賓客歸越」)에서는 『道經』을 『黃庭』(=『黃庭經』)으로 정정해서 써 보낸다. 즉 "鏡湖流水漾淸波, 狂客歸舟逸興多. 山陰道士若相見, 應寫『黃庭』換白鵝."이다. 이것은 이백은 처음에는 전설에 근거하여 『도경』(=『도덕경』)이라 했지만 나중에 『黃庭』(=『黃庭經』)인 것을 알고 고쳐서 시를 썼다는 것이다. 郭廉夫, 『王羲之評傳』, 南京大學出版社, 1996, p.39. 참조. 이백이 '筆妙精入神'이라 말하는 것 같이 『황정경』은 왕희지 楷書의 대표작으로 알려져 있다.

72 唐代 張懷瓘은 『六體書論』에서 "글자마다 참되고 바름을 진서라고 한다〔字字眞正, 曰眞書.〕"고 말한다.

73 李滉, 『退溪文集』卷5「近觀柳子厚, 劉夢得以學書相贈答諸詩, 戲笑中猶有相勸勉之意, 令白頭翁不禁操觚弄墨之興, 各取其末一絶, 次韻奉呈彦遇」(a029_154b), "筆追王法鑱虛名, 智氣還同不樂京, 歸寫道經非我事, 臨池忘老作眞行. 王羲之雅好服食養性, 不樂在京, 故云."

74 金光郁, 「한국의 論書詩 연구」, 단국대학교 박사학위논문, 2006, p.192. 참조.

75 鄭惟一, 『文峯文集』卷4「退溪先生言行通述」(a042_232a), "'筆法初踵晉法, 後乃雜取衆體, 大抵以勁健方嚴爲主."

782

76 『退溪言行錄』卷5「類編・雜記」, "筆法, 端頸雅重, 類其爲人, 大字亦方嚴整齊. 非如他名家者, 但尙奇怪而已."

77 項穆, 『書法雅言』「正奇」, "奇卽運于正之內, 正卽列于奇之中, 正而無奇, 雖莊 嚴沈實, 恒朴厚而少文. 奇而弗正, 雖雄爽飛姸, 多譎厲而乏雅(…)世之厭常以喜 新者, 每舍正而慕奇, 豈知奇不必求, 久之自之者哉."

78 傅山, 『霜紅龕全集』, "正極生奇."

79 李滉, 『退溪言行錄』卷5「類編・雜記」, "自少時書字必楷正, 雖傳抄科文雜書, 鮮有胡寫. 亦未嘗求諸人. 蓋厭人之難書也."

80 崔岦, 『簡易集』卷3「退溪書小屛識」(a049_301c), "蓋書, 心畫也. 心畫所形, 誠足想見其人. 況書, 端重遒緊. 雖或作草而不離正. 平生心不放工夫, 未必不蹟 於斯焉."

81 李滉, 『退溪言行錄』卷5「類編・雜記」, "嘗言吾詩枯淡, 人多不喜. 然於詩用力 頗深. 故初看雖似冷淡, 久看則不無意味."

82 『朱子語類』卷4「性理」, "問, 枯槁之物亦有性, 是如何. 曰, 是他合下有此理, 故曰, 天下無性外之物(…)枯槁之物, 謂之無生意則可, 謂之無生理則不可." 참조.

83 蘇軾이 『東坡題跋』에서 柳宗元의 詩文을 推崇할 때 "外枯而中膏, 似淡而實濃.", "發纖濃於簡古, 寄至味於淡泊."이란 말을 한다. 소식의 枯淡論은 독특한데, 『評 韓柳詩」의 "柳子厚詩, 在陶淵明下, 韋蘇州上, 退之豪放奇險則過之, 而溫麗靖深 不及也. 所貴乎枯淡者, 亦何足道. 佛云, 如人食蜜, 中邊皆甜. 人食五味, 知其甘 苦者皆是, 能分別其中邊者, 百無一二也."라는 것에서도 보인다.

84 김광욱은 조맹부의 연미한 서풍의 반동으로 나타난 이황 등의 성리학자들은 조선인의 독자적인 서풍을 확립하였고, 이것은 이후에 동국진체를 형성하는 데 실마리가 되었다고 말하기도 한다. 金光郁, 『한국의 論書詩 연구』, 단국대학교 박사학위논문, 2006, p.55. 참조.

85 玉洞 李漵의 理趣的 서예인식에 관해서는 玉洞 李漵 『筆訣』, 조민환 역주(미술 문화원, 2012.)를 참조할 것.

86 李漵, 『筆訣』「論權經」(b054_455c), "宋之蘇東坡, 米元章, 元之趙子昂, 明之張 弼, 文徵明, 我朝之黃耆老之法盛行. 張芝與右軍之正法, 泯然無傳. 其間或有一 二效則者, 或失其心法, 而流於異端." 참조.

87 李漵, 『筆訣』「辨正法與異端」(b054_456a), "異端之萌, 始於獻之(…)甚者, 蘇 東坡, 趙子昂, 張東海, 黃孤山, 韓石峯." 참조.

88 李漵, 『筆訣』「論孟頫」(b054_456a), "心術不正, 悖於正法, 故劃法回邪, 字法奸 巧, 所以狐媚於世."

89 이용휴의 본관은 驪州, 자는 경명景命, 호는 혜환惠寰. 실학과의 중심인물인 星湖 李瀷의 조카다.

90 李用休, 『惠寰雜著』落卷 「張東海書帖跋」, "帖凡數十紙, 奇變百出, 無一點塵俗氣. 而所寫詩若文, 俱自作也. 亦遒健可喜, 所謂披其叢薄, 無非蘭芝者, 何此老之長於藝若是." 참조.

91 李用休, 「還我箴」『惠寰雜著』(『近畿實學淵源諸賢集』, 성균관대학교 대동문화연구원, 2002, 2책, p.175.), "昔我之初, 純然天理, 逮其有知, 害者紛起. 見識爲害, 才能爲害, 習心習事, 輾轉難解. 復奉別人, 某氏某公, 援引藉重, 以驚群蒙. 故我旣失, 眞我又隱, 有用事者, 乘我未返. 久離思歸, 夢覺日出, 翩然轉身, 已還于室. 光景依舊, 體氣淸平, 發錮脫機, 今日如生. 目不加明, 耳不加聰, 天明天聰, 只與故同. 千聖過影, 我求還我, 赤子大人, 其心一也. 還無新奇, 別念易馳, 若復離次, 永無還期. 焚香稽首, 盟神誓天, 庶幾終身, 與我周旋." 이용휴는 노자가 말한 '爲學日益'에 대해 근본적인 문제점을 제기하고 '爲道日損'할 것과 아울러 천명천총天明天聰의 자신만의 본성 그대로 삶을 살겠다는 일종의 영아嬰兒 혹은 적자赤子로의 복귀 미학을 통해 가아假我를 거부하고 진아眞我를 다시금 되찾고자 한다.

92 만력기(萬曆期, 1573~1619)에 동심설童心說을 주장한 이지李贄의 사상적 영향을 받아 복고파復古派 문학에 도전했던 원종도袁宗道·굉도宏道·중도中道 3형제의 출신지가 후베이성〔호북성湖北省〕공안현公安縣이었던 데서 생긴 것이다.

93 이황의 「陶山十二曲」중 후 6곡의 제3수이다.

제5장
퇴계退溪 이황李滉: 심화心畵로서의 서예인식과 기상론氣象論

1 예를 들면 韓濩나 金生 등을 들 수 있다.

2 예술적으로 기교의 익숙함이나 미적 보편성이 없어서는 처음부터 논의의 대상이 되지 않는다.

3 예술적 기교와 학식을 동시에 겸비한 경우도 있다. 조선조의 李匡師, 金正喜, 尹淳, 許穆 등이 그들이다.

4 예를 들면 한국의 역대서예가들을 평가한 다음과 같은 자료를 들 수 있다. 洪良浩, 『耳溪集』卷16 「題尹白下淳書軸」(a241_294d), "東方之書, 祖於新羅之金生(…)其後, 在羅則有金陸珍, 釋靈業, 學弘福碑, 崔孤雲, 師歐陽率更. 在麗則有

李嵒, 文公裕, 釋坦然, 奇遵(…)逮我國初, 匪懈堂(…)韓石峯濩(…)至若楊蓬萊, 黃孤山之草, 白玉峰, 吳竹南之楷, 金自菴, 成聽松, 金南窓之行書, 各自成家(…)惟白下公, 生於千載之後, 穎脫超邁, 一洗偏方之陋, 盡取金生以下諸家, 而割其榮焉." 참조.

5　이황의 서예미학에 관한 것은 이재옥, 「退溪 李滉의 審美意識에 關한 研究」(대전: 한남대학교 박사학위논문, 2005.), 정주하, 「李滉과 許穆의 서예미학 연구」(계명대학교 박사학위논문, 2018.), 조민환, 「退溪 李滉의 理發重視的 書藝認識」『한국사상과 문화』64集(서울: 한국사상과문화학회, 2012.) 등이 있는데, 본 글과 같이 『심경부주』를 기상론의 관점에서 논한 것은 거의 없다.

6　崔致遠이나 許穆의 서예도 기상론 차원에서 규명할 수 있다. 李萬敷, 『息山集』卷18 「書金生孤雲帖」(a178_407a), "我東文獻, 在新羅, 惟金生筆孤雲詩, 爲中華所推許, 而孤雲則筆, 亦遒奇可貴也(…)孤雲玉潔而金精也." 및 李萬敷, 『息山集』卷20, 「眉叟古篆評」(a178_437b), "眉老自成家, 欲復先古之謹嚴, 其自得處, 如古鐵若蝕斷聯, 老木霜皮剝落, 猶有生氣, 露出晶英, 似非毫墨所及, 先得其意, 然後可幾及." 참조.

7　『심경부주』에 관한 전반적인 이해는 진덕수, 정민정, 『국역 심경 주해 총람』(상·하)(이광호 외 국역, 서울: 동과서, 2014.), 홍원식 외, 『조선시대 심경부주 주석서 해제』(서울: 예문서원, 2007.), 진덕수·정민정 지음, 이한우 옮김, 『심경부주』(서울: 해냄, 2015.) 등을 개괄적으로 참조하였다.

8　李德弘, 『艮齋文集』卷5 「溪山記善錄」(上)(a051_084d), "寫字作詩, 亦一遵晦庵規範. 故高絶近古, 世莫能及. 雖偶書一字, 莫不整敦點劃. 故字體方正端重. 雖偶吟一節, 一句一字, 必精思更定, 不輕示人." 참조.

9　주희와 이황의 성품이 다른 점에 대해서는 李萬敷, 『息山集』卷3 「答上雪軒從大父」(a178_093d), "朱子後未有如退溪之純, 所敎當矣. 此非吾東人阿好之言, 足爲天下之公論也. 然朱子每言自傷剛厲, 退陶則自是溫良, 其氣稟似有不同處, 況其所生之地所遇之時不同. 故非徒氣象有異, 德業力量, 似有做不到處." 참조.

10　『朱子大全』卷84 「紫陽琴銘」, "養君中和之正性, 禁爾忿欲之邪心. 乾坤無言物有則, 我獨與子鉤其深."

11　李滿敷, 『息山集』卷11 「雜著·琴戒」(a178_254c), "琴, 禁也, 邪禁. 心以正, 形以正, 斯雅. 不形以正, 斯哇. 旣正矣, 手應之, 斯善矣." 참조.

12　『近思錄』卷3 「致知」, "須心潛默識, 玩索久之, 庶幾自得. 學者不學聖人卽已, 欲學之, 須熟玩味聖人之氣象, 不可只於名上理會, 如此只是講論文字."

13　朱熹, 『朱子文集』卷84 「觀十七貼」, "玩其筆意, 從容衍裕, 而氣象超然, 不與法

縛, 不與法脫, 眞所謂一一從自己胸襟流出者. 竊意書家者流, 雖知其美, 而未必知其所以美也."

14 이른바 『書經』「虞書·大禹謨」의 "人心惟危, 道心惟微, 惟精惟一, 允執厥中."을 말한다.

15 관련된 전후 문맥은 다음과 같다. 李章贊, 『薝隱集』 卷2 「跋權斯文祖述思定家所藏海東諸賢筆蹟後」(b121_491d), "余友安東權祖述氏, 敦厚好古之士也. 嘗謂余曰, 吾家, 有先祖陽村公筆, 凡二十餘字, 皆鍍之以金, 則蓋出於浮屠家所傳守, 而點劃趯勒之間, 至今可見骨格之剛到, 肉澤之溫潤矣. 又得聽訟, 退溪, 尤庵, 寒水齋, 南唐, 屛溪諸老及夢窩, 疎齋, 寒圃齋, 二憂堂四相公筆, 今將裝粧之, 以爲帖, 君於陽村公爲外裔, 則其親慕之情, 想不以戚疎有間矣. 宋翁之學, 得於靜菴, 傳於其子牛溪, 則雖謂吾東方, 道學之正脈, 亦可也. 況退溪以下諸, 實是上紹濂閩之統者也(⋯)若以靜菴之筆, 冠於退翁筆蹟之上, 以栗谷, 牛溪, 沙溪三之筆, 置之退尤間, 則此帖尤爲完備, 可見道統之傳, 而此則無有云, 豈人間至寶, 自不無忌盈惡滿之理而然歟." 참조.

16 전후 문맥은 다음과 같다. 李章贊, 『薝隱集』 卷2, 「稼亭先祖筆蹟跋」(b121_485d), "我稼亭先祖(⋯)先輩筆蹟之中, 見一古紙, 有剛健篤實輝光日新八字, 其傍有小字, 曰稼亭李某書, 此蓋後人之所追書者也. 而其爲吾祖之筆, 蓋無可疑也. 其體法之淳眞, 骨格之蒼健, 眞晦翁所謂外若優遊, 中若實剛勁者也. 夫筆者, 儒家之小技也, 而事有大小, 理無大小, 觀於其筆, 可以觀其心法, 可以觀其氣像, 又豈可以小技而忽之哉, 按此遺蹟, 則我祖之心法也, 氣像也." 참조.

17 李萬敷, 『息山集』 卷18 「敬書退溪聽松筆蹟帖後」(a178_402b), "從弟萬寧, 裝退溪聽松兩手筆爲帖者各二, 敬翫不已. 學者觀兩氣象, 於此亦可徵, 奚待讀其書, 誦其詩哉." 참조.

18 전후 문맥은 다음과 같다. 金紐, 『璞齋集』 卷5 「閩中筆談」, "古今書法, 獨推王逸少, 趙子昂爲第一, 猶李杜詩耳. 王則遒媚端勁, 法都森然, 趙則肥健豪邁, 氣格雄麗, 各臻企妙, 世言逸少所書蘭亭記, 入唐太宗昭陵後, 還復出世, 而轉相轉摹學者, 未得效眞, 而反有類狗之患也. 新羅時, 有金生者, 能書, 深得逸少典形, 恨其書跡, 今不多見也. 子昂所書, 則世多有焉. 至今學書者, 皆法子昂, 高麗時, 得其法而逼眞, 杏村李文貞公皀一人耳. 我朝善書者, 成昌寧任, 鄭東萊蘭宗, 蕫仁齋希顏, 皆學趙鄭則兼學逸少矣. 安平大君書法, 近代無比, 可與子昂, 並驅齊家, 獨步天下, 非諸公所能企及也. 近者, 成處士守琛, 亦以善書稱, 頗得趙家體, 蕫上舍翰, 自成一家, 筆劃硏妙, 人多寶之. 黃上舍耆老, 自少工書, 楷法絶人, 其行草, 神奇豪逸, 多有刊傳, 頤庵宋公寅, 亦學子昂, 頗有所得, 黃上舍之後, 稱爲

巨擘. 退溪李, 書法純正, 類其爲人, 見之可尊, 嘗書佔畢書院四大字, 掛於我先祖佔畢齋書院, 其畢字, 儼然方正, 如公特立之氣象, 令人尤爲瞻仰也." 참조.

19 『退溪言行錄』卷5, 「類編・雜記」, "筆法, 端勁雅重, 類其爲人, 大字亦方嚴整齊. 非如他名家者, 但尙奇怪而已." 참조.

20 『心經附注』「禮記・禮樂不可斯須去身章」, "朱子曰, 和靖尹公一室名三畏齋, 取畏天命, 畏大人, 畏聖人之言之意. 晚歲片紙, 手書聖賢所示治氣養心之要, 粘之屋壁, 以自警戒, 熹竊念前賢, 進修不倦, 死而後已, 其心炯炯, 猶若可識."

21 「도산십이곡」중 제1곡, "이런들 엇더ᄒ며 뎌런들 엇더ᄒ료. 초야우생草野遇生이 이러타 엇더ᄒ료. ᄒ믈며 천석고황泉石膏肓을 고텨 므슴ᄒ료." 참조.

22 「도산십이곡」중 제7곡, "천운대天雲臺 도라드러 완락재玩樂齋 소쇄蕭灑ᄒ듸, 만권생애萬卷生涯로 낙사樂事 무궁無窮ᄒ얘라. 이 듕에 왕래풍류往來風流를 닐러 므슴홀고." 참조.

23 李漵, 『筆訣』「論古書」(b054_457c), "惟右軍爲得中, 右軍之謂集大成也."

24 자세한 것은 조민환 譯註, 『玉洞 李漵 『筆訣』』(서울: 미술문화원, 2012.) 참조.

25 李漵, 『筆訣』「論經權」(b054_455c), "嗚呼, 世降俗末, 正法泯而權詐行, 欺世惑民, 無所不至, 古今天下, 皆滔滔趨於邪法, 故曹操, 羅朝崔孤雲, 宋之蘇東坡, 米元章, 元之趙子昂, 明之張弼, 文徵明, 我朝之黃耆老之法盛行, 張芝與右軍之正法, 泯然無傳, 其間或有一二效則者, 或失其心法, 而流於異端, 或有依樣而不得其奧旨, 可勝惜哉."

제6장
옥동玉洞 이서李漵: 『필결筆訣』과 역리易理 차원의 서예이해

1 李漵, 『弘道遺稿』부록, 李是鉷의 「行狀草」(b054_469c), "平居雖簡默寡言, 至若討論經傳講磨義理, 滔滔如江漢. 上自造化性命之源, 下逮日用事爲之間, 叩兩端而竭焉." 참조.

2 李漵, 『筆訣』「與人規矩」는 다른 사람에게 '서예란 이런 것이다'라는 것을 알려준다는 의미가 있다.

3 李漵, 『筆訣』「與人規矩」(上篇)(b054_451a), "書本於易."

4 李漵, 『筆訣』「與人規矩」(下篇)(b054_452d), "書本河洛."

5 李漵, 『筆訣』「筆訣論要」(b054_457d), "書者, 象陰陽而已."

6 李漵, 『筆訣』「要旨」(下)(b054_461d), "凡書法, 主中正而已."

7 이서는 태극을 중정극지中正極至와 조화造化의 추뉴樞紐와 만사萬事의 근저根底로 이해한다. 李溆, 『弘道遺稿』, 卷10(下)(b054_391), "太極者, 中正極至之義, 亦造化之樞紐, 萬事之根柢之謂也. 中正極至, 定體之意也. 樞紐根柢, 主宰之意也. 兼此兩意方盡極之義, 闕一不可. 朱子總兩段而釋極字之義, 至矣盡矣, 不可以容議. 勉齋退溪多主於下一段之意, 或未及朱子之全備耶." 참조.

8 李溆, 『弘道遺稿』, 卷11(上)「雜著」(b054_394c), "又曰, 河圖洛書, 各具易太極圖, 濂溪太極圖, 數數皆然, 點點皆然." 및 『弘道遺稿』, 卷11(上)「雜著」(b054_395b), "又曰, 濂溪太極圖, 亦具河洛易太極之理. 又曰, 濂溪太極圖, 一坎離也. 坎離亦具河洛兩太極圖, 坎離之三畫, 亦各具此理." 참조.

9 李溆, 『筆訣』「與人規矩」(中篇)(b054_451d), "畫始於側, 側者點. 點者, 一也. 點者, 陰陽欲分未分之象."

10 岳正, 『類博稿』, "書家以永字八法該諸字之法, 予謂八法本於四法, 四法本於一法. 卽太極分而爲兩儀, 四象, 八卦, 六十四爻之義, 故側者, 太極也. 勒者, 引而伸之也. 努者, 勒之豎也. 側分而爲趯, 勒分而爲啄爲策, 努分而爲掠爲磔, 努從而勒衡, 策左而啄右, 掠倚而磔偃, 知此則知筆矣."

11 『周易』「繫辭傳上」, "易有太極, 是生兩儀, 兩儀生四象, 四象生八卦."

12 李溆, 『筆訣』「與人規矩」(上篇)(b054_451b), "劃有一貫之義, 何謂也. 原於側, 成於勒努."

13 李溆, 『弘道遺稿』, 卷10(上)「天地篇」(b054_361c), "天地一體, 陰陽一體. 相錯故無間, 相變故無悖. 無間無悖故一體. 若夫陰自陰, 陽自陽, 不相連則非一體矣." 참조.

14 李溆, 『筆訣』「與人規矩」(下篇)(b054_452d), "形方, 象地也."

15 李溆, 『筆訣』「與人規矩」(上篇)(b054_451b), "畫有上中下左右, 畫有八方五行具焉." 참조.

16 李溆, 『筆訣』「與人規矩」(下篇)(b054_452d), "用圓, 體天也."

17 劉熙載, 『書概』, "畫有陰陽, 如橫則上面爲陽, 下面爲陰. 豎則左面爲陽, 右面爲陰."

18 李溆, 『筆訣』「與人規矩」(上篇)(b054_451b), "易有四象. 一 勒字, 進劃, 老陽也. ｜ 努字, 退劃, 老陰也"

19 李溆, 『筆訣』「與人規矩」(下篇)(b054_452d), "橫劃, 從左而進於右, 象天行也. 豎劃, 自上而降於下, 象地道也."

20 李溆, 『筆訣』「與人規矩」(下篇)(b054_453a), "橫豎者, 正劃也. 斜者, 間劃也. 橫劃, 經也, 豎劃, 緯也. 自註: 橫爲陽, 豎爲陰. 陽, 經也, 陰, 緯也."

21 周敦頤,『太極圖說』,"乾道成男, 坤道成女."

22 李漵,『筆訣』「與人規矩」(中篇)(b054_452c),"畫有陰陽(…)策趯之屬, 少陽也. 撇啄磔之屬, 少陰也."

23 李漵,『筆訣』「與人規矩」(下篇)(b054_453a),"橫竪者, 正劃也. 斜者, 間劃也."

24 李漵,『筆訣』「畫法」(b054_453d),"劃欲其生而不欲其死. 劃劃留神, 毋得放過."

25 『筆訣』「與人規矩」(上篇)(b054_451),"書本於易. 易有陰陽, 有三停, 有四正, 有四隅." 사정, 사우에 대해서는 구체적으로 다음과 같이 말한다. 『筆訣』「與人規矩」(中篇)(b054_452c),"畫有四正四隅, 努爲經, 當左右與中, 勒爲緯, 分南北與中, 撇啄磔之屬, 分當四隅, 唯側如五行之土, 東西南北中四隅, 無處無之, 自註南北爲經, 東西爲緯. 畫之在八方, 有虛有實, 四正常實不虛, 西南東北多實, 西北有實有虛, 東南專虛, 易曰天傾西北, 地缺東南, 六十四卦方圖, 八卦起於西北, 終於東南. 抑此理歟."

26 李漵,『筆訣』「與人規矩」(上篇)(b054_451),"陰陽如何. 兩劃相對, 爲陰, 三劃相連, 爲陽."

27 李漵,『筆訣』「與人規矩」(上篇)(b054_451a),"劃象陽, 故必有三停, 三停非相連之義乎."

28 鄭玄,『易贊』「易論」,"易之爲名也, 一言而含三義. 易簡, 一也, 變易, 二也, 不易, 三也. 故繫辭云, 乾坤其易之緼邪."

29 李漵,『筆訣』「雜論」(b054_459d),"天地之間, 生氣盈溢, 數無不備, 只是交易變易而已. 變易者, 一氣流行而變化也. 交易者, 兩氣對待而推蕩也."

30 『周易』「繫辭傳上」,"易有太極, 是生兩儀, 兩儀生四象, 四象生八卦."

31 『周易』「說卦傳」,"昔者, 聖人之作易也(…)觀變於陰陽而立卦."

32 『周易』「繫辭傳上」,"一陰一陽之謂道."

33 李漵,『筆訣』「劃法」(b054_454a),"停含行意, 行帶停意. 是曰, 停而行, 行而停."

34 李漵,『筆訣』「與人規矩」(上篇)(b054_451a),"三停之中, 亦自有三停, 三其三, 九也."

35 李漵,『筆訣』「與人規矩」(中篇)(b054_452a),"劃始於側, 側者, 點. 點者, 一也. 點者, 陰陽欲分未分之象. 側之變有三, 縱橫斜而已. 引伸觸類, 則各有其變."

36 李漵,『筆訣』「與人規矩](中篇)(b054_451d),"點之變, 有縱橫啄等諸例, ㅣ縱 一橫 ノ啄. 勒之變, 有策俯仰等諸例, 一策 ⌒俯 ╲仰. 努之變, 有直斜彎等諸例, ㅣ直 ノ斜 ╲彎." 참조.

37 李漵,『筆訣』「與人規矩](中篇)(b054_451d),"三劃交乘, 衆劃生焉. 衆劃生焉, 起於一 而已. 一、側也."

38 馮武, 『書法正傳』, "永字者, 衆字之綱領也. 識乎此, 則千萬字在矣."

39 李漵, 『筆訣』「與人規矩」(中篇)(b054_452c), "劃有四正四隅."

40 李漵, 『筆訣』「與人規矩」(下篇)(b054_452d), "書有方位, 方位之圓與缺, 吉凶生焉."

41 『周易』「繫辭傳上」11장, "易有四象, 所以示也." 이것에 대하여 朱熹는 『周易本義』에서 "四象謂陰陽老少, 示謂示人以所値之卦爻."라고 주석한다.

42 李漵, 『筆訣』「與人規矩」(上篇)(b054_451b), "畫有四象, 勒者進畫, 老陽也. 努者退畫, 老陰也. 策與兩趯等畫, 小陽也. 啄撇磔等畫, 小陰也." 참조.

43 李漵, 『筆訣』「與人規矩」(上篇)(b054_451b), "畫有一貫之義, 何謂也. 原於側, 成於勒努. 引而伸之, 觸類而長之, 書家之能事, 畢矣." 여기서 뒷부분의 말은 『周易』「繫辭傳上」9장의 "引而伸之, 觸類而長之, 天下之能事, 畢矣."를 응용한 것이다.

44 '이끌고 펼치면서 같은 무리끼리 접촉하여 성장해간다'라는 것은 『周易』「繫辭傳上」9장의 "是故四營而成易, 十有八變而成卦, 八卦而小成, 引而伸之, 觸類而長之, 天下之能事畢矣."를 응용한 말이다.

45 李漵, 『筆訣』「與人規矩」(中篇)(b054_452c), "劃有陰陽, 勒者左而進, 老陽也. 努自上而降, 老陰也. 策趯之屬, 少陽也. 撇啄磔之屬, 少陰也."

46 李漵, 『筆訣』「與人規矩」(上篇)(b054_451b), "劃有四象, 一勒者進劃, 老陽也. 努者退劃, 老陰也. 策與兩趯等劃, 小陽也. 啄撇磔等劃, 小陰也."

47 李漵, 『筆訣』「劃法」(b054_454a), "努斲之劃, 必須始靜重, 中健快, 而未復緊融."

48 李漵, 『筆訣』「與人規矩」(下篇)(b054_452d), "橫劃, 從左而進於右, 象天行也. 竪劃, 自上而降於下, 象地道也. 斜劃, 或升或降, 象水火也."

49 李漵, 『筆訣』「與人規矩」(下篇)(b054_453a), "橫竪者, 正劃也. 斜者, 間劃也. 橫劃, 經也. 竪劃, 緯也. 自註:橫爲陽, 竪爲陰, 陽, 經也. 陰, 緯也."

50 李漵, 『筆訣』「與人規矩」(上篇)(b054_451b), "劃有首尾內外, 劃有升降進退出入, 劃有緩急行止."

51 李漵, 『弘道遺稿』卷11「天地篇」(b054_361d), "一陰一陽, 故一仁一義, 一文一武, 一寬一猛, 一張一弛."

52 李漵, 『筆訣』「與人規矩」(上篇)(b054_451c), "一盈一縮, 一闔一闢, 一進一退."

53 張懷瓘, 『論用筆十法』, "陰爲內, 陽爲外, 斂心爲陰, 展筆爲陽. 須左右相應."

54 李漵, 『筆訣』「筆訣要論」(b054_457d), "書者, 象陰陽而已. 合衆畫而爲字, 合衆字而爲行, 合衆行而爲章, 合衆章而爲編."

55 『尙書』「洪範」, "水曰潤下, 火曰炎上, 木曰曲直, 金曰從革, 土爰稼穡."

56 李瀷,『筆訣』「與人規矩」(上篇)(b054_451b), "劃有五行, ㇕屬水, ㇀屬火, ㇐屬木, ㇈屬金, 一屬土."

57 周敦頤,『太極圖說』, "陽變陰合, 而生水火木金土, 五氣順布, 四時行焉. 五行一陰陽也, 陰陽一太極也."

58 李瀷,『筆訣』「與人規矩」(上篇)(b054_451b), "劃有上中下左右, 劃有八方五行具焉. 生克推焉, 吉凶生焉."

59 『周易』「繫辭傳上」, "剛柔相推而生變化, 是故吉凶者, 得失之象也."

60 『周易』「繫辭傳下」, "剛柔相推, 變在其中矣(…)吉凶悔吝者, 生乎動者也."

61 李瀷,『筆訣』「與人規矩」(上篇)(b054_451c), "合衆劃爲字, 衆劃相戀, 亦相遜讓."

62 李瀷,『筆訣』「與人規矩」(中篇)(b054_452c), "劃有四正四隅, 努爲經, 當左右與中, 勒爲緯, 分南北與中, 磔撇策趯之屬, 分當四隅. 唯側如五行之土, 東西南北中四隅, 無處無之. 自註:南北爲經, 東西爲緯."

63 李瀷,『筆訣』「與人規矩」(上篇)(b054_451c), "字亦有上中下左右, 五行八卦之方, 名位定焉, 吉凶焉."

64 『周易』「繫辭傳上」, "天尊地卑, 乾坤定矣. 卑高以陳, 貴賤位矣. 動靜有常, 剛柔斷矣. 方以類聚, 物以群分, 吉凶生矣. 在天成象, 在地成形, 變化見矣."

65 李瀷,『筆訣』「與人規矩」(下篇)(b054_452d), "書本河洛, 字形方象, 八卦與九疇也."

66 『周易』「繫辭傳上」, "是故天生神物, 聖人則之. 天地變化, 聖人效之. 天垂象, 見吉凶, 聖人象之. 河出圖, 洛出書, 聖人則之."

67 『易學啓蒙』(一), "易大傳曰, 河出圖, 洛出書, 聖人則之."에 대한 주, "孔安國云, 河圖者, 伏羲氏王天下, 龍馬出河, 遂則其文以畫八卦. 洛書者, 禹治水時, 神龜負文而列於背, 有數至九, 禹遂因而第之以成九類." 참조.

68 『書經』「洪範」, "天乃錫禹洪範九疇, 彝倫攸敍."

69 崔英辰,「栗谷 易數策의 體系的 理解」(『人文論叢』17집, 전북대 인문과학연구소, 1987.) 참조.

70 『朱子語類』卷65「河圖洛書」, "河圖常數, 洛書變數." 참고.

71 李瀷,『筆訣』「雜論」(b054_460a), "人但知交易之爲交易, 而不知交易之爲通有無也. 然其交易也, 因其所固有, 非有待於外也. 觀於河圖之爲洛書, 及夫河圖數之互相交易, 而成六十四卦者, 可見矣."

72 『漢書』「五行志」, "伏羲氏繼天而王, 受河圖, 則而劃之, 八卦是也. 禹治洪水, 賜洛書, 法而陳之, 洪範是也."

73 李�

73 李瀷, 『弘道遺稿』卷8「論老子兼論莊子」(b054_278b), "河圖有正而無隅, 故圓. 洛書補隅, 故方. 河圖生, 洛書成, 河圖爲體, 洛書爲用. 河圖體圓而用方, 洛書體 方而用圓. 此所謂相爲表裏也. 無河圖, 洛書無本. 無洛書, 河圖不行. 天干河圖 數也. 故無隅而圓. 地支洛書數也, 故有隅而方. 亦補不足也(…)洛書之數, 亦略 有河圖之義. 以方物尋之, 則可知之矣."

74 劉熙載, 『書槪』, "欲明書勢, 須識九宮, 九宮尤莫重於中宮. 中宮者, 字之主筆是 也. 主筆或在字心, 亦或在四維四正. 書著眼在此, 是謂識得活中宮."

75 李瀷, 『筆訣』「與人規矩」(上篇)(b054_451d), "書象星辰, 昭明精圓, 錯落森列, 大小錯綜, 參互相濟, 繁而能簡, 雜而能整, 盛矣哉, 書之文也."

76 『周易』「繫辭傳下」, "古者包犧氏之王天下也, 仰則觀象於天, 俯則觀法於地, 觀 鳥獸之文, 與地之宜, 近取諸身, 遠取諸物, 於是始作八卦."

77 『周易』「繫辭傳上」3장, "仰以觀於天文, 俯以察於地理, 是故知幽明之故."

78 李瀷, 『筆訣』「與人規矩」(上篇)(b054_451d), "書家有得天之道者, 有得地之道 者. 衆象森森, 總統于一, 昭明圓凝, 渾融廣大者, 天之道也. 奇壯方嚴, 密塞蔓延 者, 地之道也. 右軍其得天之道者歟."

79 李瀷, 『筆訣』「與人規矩」(中篇)(b054_452d), "形方象地也, 用圓體天也."

80 李瀷, 『筆訣』「與人規矩」(中篇)(b054_452d), "劃之在八方, 有虛有實. 四正常 實不虛, 西南東北多實, 西北有實有虛, 東南專虛. 易曰, 天傾西北, 地缺東南, 六 十四卦方圖, 八卦起於西北, 終於東南, 抑此理歟." 참조.

81 朱熹, 『周易本義』卷1「六十四卦方圓圖」, "此圖圓布者, 乾盡午中, 坤盡子中, 離盡卯中, 坎盡酉中. 陽生於子中, 極於午中, 陰生於午中, 極於子中. 其陽在南, 其陰在北. 方布者, 乾始於西北, 坤盡於東南. 其陽在北, 其陰在南. 此二者, 陰陽 對待之數. 圓於外者爲陽, 方於中者爲陰. 圓者, 動而爲天, 方者, 靜而爲地者也."

82 李瀷, 『筆訣』「與人規矩」(下篇)(b054_452d), "形方象地也, 用圓體天也."

83 李瀷, 『弘道遺稿』卷8「論老子兼論莊子」(b054_278a), "天形至圓, 日月天之類 亦象天, 而形圓天圓故圓行, 日月亦麗天而圓行."

84 李瀷, 『筆訣』「總斷」(b054_460d), "易曰, 乾元亨利貞. 曰, 仁義禮智."

85 朱熹, 『周易本義』, "元者, 生物之始, 天地之德, 莫先於此, 故於時爲春, 於人則爲 仁而衆善之長也. 亨者, 生物之通, 物至於此, 莫不嘉美, 故於時爲夏, 於人則爲 禮而衆美之會也. 利者, 生物之遂, 物各得宜, 不相妨害, 故於時爲秋, 於人則爲 義而得其分之和. 貞者, 生物之成, 實理具備, 隨在各足, 故於時爲冬, 於人則爲 智而爲衆事之幹." 참조.

86 『周易』「繫辭傳上」, "一陰一陽之謂道(…)生生之謂易." 참조.

87 『周易』「恒卦·象傳」, "天地之道, 恒久而不已也. 利有攸往, 終則有始也." 참조.

88 『周易』「乾卦·象傳」, "大明終始."

89 李瀷, 『筆訣』「論作字法」(b054_454c), "書家之法, 張弛而已. 張而不弛膠也, 弛而不張慢也. 一張一弛, 文武之道也."

90 李瀷, 『筆訣』「與人規矩」(上篇)(b054_451c), "一盈一縮, 一闔一闢, 一進一退."

91 李瀷, 『筆訣』「與人規矩」(上篇)(b054_451d), "畫有始終. 字行與章編, 亦皆有始終, 知識可見, 吉凶可辨."

92 李瀷, 『筆訣』「要旨上」(b054_461b), "畫必謹始而慮終, 未有不謹始而善終也. 亦未有不慮終而能成也. 慮始慮終, 中在其中矣. 若慮始終而不察乎中, 亦曰闕也."

93 李瀷, 『筆訣』「劃法」(b054_454a), "停含行意, 行帶停意, 是曰, 停而行, 行而停, 停而行, 貞中含元也, 行而停, 元中帶貞也."

94 『周易』「乾卦·象傳」의 "大明終始."에 대한 주희의 주, "始, 卽元也. 終, 謂貞也. 不終則無始, 不貞則無以爲元也." 참조.

95 위의 「乾卦」에 대한 주희의 주, "乾四德, 元最重, 其次貞亦重, 以明終始之義. 非元則無以生, 非貞則無以終. 非終則無以爲始, 不始則不能成終. 如此循還無窮, 此所謂大明終始也."

96 李瀷, 『筆訣』「劃法」(b054_454b), "劃欲向左, 必有含右底, 欲向右, 必有含左底意. 自注, 有左旋右盤, 左轉右紐, 左飜右閃底意."

97 李瀷, 『筆訣』「劃法」(b054_454a), "所謂三過折筆云者何也. 三停筆之謂也. 停處必須凝融, 過處必須緊健, 健使能平穩, 融使能精緊."

98 李瀷, 『筆訣』「辨正法與異端」(b054_456c), "作字之法, 造化無窮, 能知一字萬變, 衆畫一氣, 沖氣相化之妙, 方是知書."

99 李瀷, 『筆訣』「與人規矩」(下篇)(b054_452d), "屈伸者, 體鬼神也. 變通者, 體四時也."

100 李瀷, 『弘道遺稿』卷8「神」(b054_290a), "神字有伸字義. 伸爲神, 屈爲鬼, 動爲神, 靜爲鬼. 運爲神, 止爲鬼. 摠而言之, 陽爲神, 陰爲鬼."

101 李瀷, 『弘道遺稿』卷8「論鬼神」(b054_290c), "陽之靈曰神, 陰之靈曰鬼. 伸者, 陽靈之所爲也. 屈者, 陰靈之所爲. 以此觀之, 屈伸者, 乃論其形迹也(…)先儒曰, 鬼神造化之迹, 二氣之良能, 天地之功用, 皆論其形迹功能, 而非論其主宰也."

102 『周易』「繫辭傳下」, "窮則變, 變則通, 通則久."

103 하나의 예를 들면 『周易』「繫辭傳下」 5장에서 말하는 "寒往則暑來, 暑往則寒來, 寒暑相推而歲成焉. 往者, 屈也. 來者, 信也. 屈信相感而利生焉."을 들 수 있다.

104 李漵,『筆訣』「與人規矩」(上篇), "行有直者有屈者, 隨時處變, 方能相齊." 참조.

105 『周易』「繫辭傳下」, "易之爲書也. 原始要終, 以爲質也." 및 「乾卦·彖傳」의
"大明終始, 六位時成." 등 참조.

106 『周易』「繫辭傳上」, "一陰一陽之謂道."

107 『周易』「繫辭傳上」, "是故天生神物, 聖人則之(···)河出圖洛出書, 聖人則之."
참조.

108 李瀷,『星湖僿說』卷28「詩文門·右軍眞蹟」, "右軍眞蹟搨, 傳我東者亦多. 我先
君子, 素閑於筆藝, 其使燕以重價, 多購善本而還. 後如尹大夫淳入燕, 遍求無復
此傳. 每稱奇寶, 必曰李家藏. 蓋中國不尙文華, 悉輸於外國之求故也."

109 황정연,『조선시대서화수장연구』, 신구문화사, 2012, p.582. 참조.

110 황정연,『조선시대서화수장연구』, 신구문화사, 2012, p.584. 참조.

111 許傳,『性齋集』「玉洞李先生弘道公行狀」(a308_572b), "東國眞體, 自玉洞始,
而其後尹恭齋斗緖, 尹白下淳, 李圓嶠匡師, 皆其緖餘." 참조.

112 문정자,『동국진체탐구』, 다운샘, 2001, p.34.

113 李漵,『弘道遺稿』卷12(下),「行狀草(李是鈺)」(b054_468c), "先生於筆法, 亦
深造其妙. 蓋梅山公使燕時, 購王右軍親筆樂毅論以來, 故先生實得力於此也. 大
字與楷體與行書與窠草, 皆眞正正體. 而字愈大而劃愈雄傑, 如銀鉤鐵索, 縱橫而
不錯, 泰山喬嶽峻天而特立, 氣勢雄壯體像嚴正. 國人得之, 字字寶重, 號爲玉洞
體. 東國眞體, 先生實創始, 而其後尹恭齋斗緖, 尹白下淳, 李圓嶠匡師, 皆其緖
餘. 圓嶠嘗曰, 玉洞筆議論不敢到也."

114 許傳,『性齋集』「玉洞李先生弘道公行狀」(a308_572b), "東國眞體, 自玉洞始,
而其後尹恭齋斗緖, 尹白下淳, 李圓嶠匡師, 皆其緖餘." 참조.

115 李漵,『弘道遺稿』卷12(下)「跋書帖貞山公所著」(b054_465d), "東國之筆, 以石
峯爲巨擘, 其變而中國, 則自玉洞先生始. 先生刻意右軍, 神而化之. 一傳而恭齋,
再傳而白下, 今人皆知贊韓豔王先生之功也. 有眼者當辨. 然此何足論先生也."

116 李漵,『筆訣』「論石峯」(b054_457b), "故作字野俗而頑鈍, 壅塞而庸陋, 有不知
合變處. 運畫亦頑鈍而庸俗, 無敏緊精切之意."

117 李廷龜,『月沙集』卷47「韓石峯墓碣銘幷書」(a070_252d), "翰林朱之蕃來我國
曰, 石峯書, 當與王右軍顏眞卿相優劣." 참조.

118 李完雨,「朝鮮中期書藝의 흐름」(『朝鮮中期書藝』, 예술의 전당, 1993, 251.)
및 이완우,『石峯韓濩書藝研究』, 한국정신문화원 박사학위논문, 1998, p.174.
참조.

119 李漵,『筆訣』「論作字法」(b054_455a), "古語曰, 太上傳神, 其次傳意, 其次傳

形, 傳形非依樣乎. 又有所不可行, 欲免依樣, 而妄作之, 妄作反害矣."

120 李漵, 『筆訣』「論作字法」(b054_455a), "依樣者之言曰, 吾効古法, 其字與劃恰肯似, 殊不知不知而依樣, 則不能肯似也. 一字一畫, 或近疑似, 何能字字畫畫, 形雖疑似, 意則末也." 참조.

121 李漵, 『筆訣』「論作字法」(b054_455a), "自用者之言曰, 吾自得妙理, 不屑乎依樣古人, 殊不知不知而妄作, 則非自得也."

122 李漵, 『弘道遺稿』卷6「人心道心」(b054_191d), "不知而掇拾者, 依樣也. 不知而作爲者, 自用也. 究聖賢之志意, 非依樣也. 述聖賢之言行, 非作爲也."

123 李漵, 『筆訣』「論作字法」(b054_455b), "所謂自得者, 因古人之法, 而尋其意. 非若依樣者之徒効於法也. 述古人之意, 而發明之, 非若自用者之妄背於法也."

124 李漵, 『筆訣』「推論」(b054_457c), "石峯大抵依樣, 得見末年書, 罷舊習, 多近正法."

125 전후 문맥은 다음과 같다. 李漵, 『弘道遺稿附錄』「行狀草」〔李是鉥〕(b054_468c), "盖梅山公使燕時, 購王右軍親筆樂毅論以來, 故先生實得力於此也. 大字與楷體與行書與窠草, 皆眞正正體而字愈大而畫愈雄傑, 如銀鉤鐵索, 縱橫而不錯, 泰山喬嶽, 峻天而特立, 氣勢雄壯, 體像嚴正. 國人得之, 字字寶重, 號爲玉洞體." 참조.

126 李用休, 『㪟㪟集』「玉洞先生遺墨跋」(a223_037d), "東人解以手握筆者, 無不知有玉洞書. 先生之書, 在左海幾無兩, 而至大字則羅麗以來, 斷爲一人無疑矣. 先生曾孫載重, 得先生遺墨一卷, 愛惜若性命, 於先生之心畫猶如是, 矧先生之心法哉. 余之期載重者深矣." 참조.

127 成大中, 『靑城集』卷5「羅仲興筆經序」(a248_435c), "我東筆家非不多也, 惟金生韓濩爲最. 然彼直以工力勝, 非由學而至也. 學自玉洞李漵始. 識者謂, 漵工力不及濩, 而學則勝之. 今之以書名者, 幷其派也."

128 李漵, 『筆訣』「與人規矩」(上篇)(b054_451a), "書本於易."

제7장
옥동玉洞 이서李漵: 중정서통中正書統 지향의 서예미학

1 『論語』「述而」, "子不語怪力亂神." 참조.
2 『論語』「八佾」, "子謂韶盡美矣, 又盡善也. 謂武盡美矣, 未盡善也." 참조.
3 『論語』「雍也」, "質勝文則野, 文勝質則史, 文質彬彬, 然後君子." 참조.

4 동국진체에 관한 다양한 견해는 문정자 저, 『동국진체 탐구』(다운샘, 2001.) 및 문정자 저, 『한국서예 선인에게 길을 묻다』(다운샘, 2013.)을 참조할 것.

5 李漵, 『筆訣』 「論古書」(b054_457d)의 〔論孟頫〕, "心術不正, 悖於正法, 故畫法回邪, 字法奸巧, 所以狐媚於世, 當如佞人而絶之, 當如淫聲亂色而遠之, 可也."

6 『論語』 「衛靈公」에는 "顏淵問爲邦. 子曰, 行夏之時, 乘殷之輅, 服周之冕, 樂則韶舞. 放鄭聲, 遠佞人. 鄭聲淫, 佞人殆."라는 말이 실려 있고, 『論語』 「陽貨」에는 공자가 "惡紫之奪朱也, 惡鄭聲之亂雅樂也, 惡利口之覆邦家者."라고 한 것이 실려 있다.

7 李漵, 『筆訣』 「書家正統」(b054_456a), "朱夫子大賢也." 참조.

8 『孟子』 「梁惠王上」, "願夫子輔吾志, 明以敎我." 참조.

9 李漵, 『筆訣』 「書家正統」(b054_455d)의 "正字始於程邈, 盛於鍾繇衛夫人, 至於王羲之而大成, 自後衰矣.", "行書盛於鍾繇, 至羲之而亦大成.", "草書始於張芝, 亦至於羲之而大成, 自後亦衰矣." 및 「論古書」(b054_457c)의 "鍾繇隘, 獻之不恭, 惟右軍爲得中, 右軍之謂集大成也.", "夫子可以行則行, 可以止則止, 右軍之謂歟." 등 참조.

10 李漵, 『筆訣』 「論經權」(b054_455c), "嗚呼, 世降俗末, 正法泯而權詐行, 欺世惑民, 無所不至, 古今天下, 皆滔滔趨於邪法, 故曹操, 羅朝崔孤雲, 宋之蘇東坡, 米元章, 元之趙子昻, 明之張弼, 文徵明, 我朝之黃耆老之法盛行, 張芝與右軍之正法, 泯然無傳, 其間或有一二效則者, 或失其心法, 而流於異端. 或有依樣而不得其奧旨, 可勝惜哉."

11 조민환 譯註, 『玉洞 李漵 筆訣』, 미술문화원, 2012, p.124. 참조.

12 劉熙載, 『書槪』, "揚子以書爲心畫, 故書也者, 心學也."

13 李漵, 『筆訣』 「雜論」(b054_460c), "古人曰, 書以見心畫, 强弱緩急, 可以知其氣質也. 通塞得失, 可以知其才識也. 邪正偏中, 可以知其志意也. 精粗圓缺, 可以知其吉凶也. 信哉言乎. 誠能此道也. 於爲書也, 何有."

14 項穆, 『書法雅言』 「神化」, "書之爲言, 散也, 舒也. 意也, 如也(…)書者, 心也."

15 劉熙載, 『書槪』, "書者, 如也, 如其學, 如其才, 如其志, 總之曰, 如其人而已."

16 『論語』 「爲政」, "子曰, 詩三百, 一言而蔽之曰, 思無邪." 및 朱熹의 주석, "凡詩之言善者, 可以感發人之善心, 惡者可以懲創人之逸志, 其用歸於使人得其情性之正而已." 참조.

17 이것과 관련된 것은 조민환, 「中和中心主義를 통해 본 人間氣質論」(2104 國際釋奠學會 학술대회 발표논문, 성균관대학교, 2014년 5월.)을 참조할 것.

18 『中庸』 1장, "喜怒哀樂之未發, 謂之中, 發而皆中節, 謂之和."에 대한 朱熹의

주석, "喜怒哀樂, 情也. 其未發則性也. 無所偏倚, 故謂之中. 發皆中節, 情之正也. 無所乖戾, 故謂之和." 참조.

19 李漵, 『筆訣』「與人規矩」(下篇)(b054_453b), "習而不忘者誠也. 專心不差者敬也."

20 蔡邕, 「筆論」, "書者, 散也."

21 『中庸』20장, "誠者, 天之道也. 誠之者, 人之道也. 誠者, 不勉而中, 不思而得."

22 『中庸』20장에 대한 朱子의 주, "誠者, 眞實無妄之謂, 天理之本然."

23 李漵, 『筆訣』「雜論」(b054_460b), "敬, 主一無適, 主一則一一能有精神, 義應萬變而趨時也." 뒷부분은 『周易』「坤卦」六二爻의 "곧고 방정하고 크다. 익히지 않아도 이롭지 않음이 없다"에 대한 「文言」의 "군자는 경으로써 안을 바로 하고 의義로써 밖을 방정하게 한다"라는 것을 서예에 적용하여 말한 것이다.

24 李漵, 『筆訣』「與人規矩」(下篇)(b054_453b), "誠與敬至, 字劃能有精神, 有精神, 斯能和均, 和均則吉."

25 李漵, 『筆訣』「泛論書法」(b054_456b), "作字之善不善, 專繫於心之敬怠, 氣之伸縮, 亦繫於筆墨紙之好否."

26 李漵, 『筆訣』「泛論書法」(b054_456b), "夫欲書者, 先審紙, 次擇筆, 善磨墨, 靜坐凝神精思, 豫想字形與行法, 會其意, 整其臂手, 審其行筆, 毋敢放肆, 毋敢怠忽."

27 李漵, 『筆訣』「劃法」(b054_453d), "何以能有精神也. 劃劃預想省察, 而照管也."

28 王羲之, 「題衛夫人筆陣圖後」, "夫欲書者, 先乾硯墨, 凝神靜思, 豫想字形大小, 偃仰, 平直, 振動, 令筋脉相連, 意在筆前, 然後作字."

29 李漵, 『筆訣』「泛論書法」(b054_454c), "畫猶氣質也. 善習則其偏可變化也."

30 朱子, 「濂洛關閩書」, "惟學爲能變化氣質, 若不讀書窮理, 主敬存心, 而徒切切於今是昨非之間, 恐其勞而無補也."

31 李漵, 『筆訣』「泛論書法」(b054_454c), "剛可使變柔, 柔可使變剛, 其要只在於志. 志剛則剛, 志柔則柔. 行之篤, 則自然精一, 安而行之, 不勞而得也."

32 『書經』「大禹謨」, "人心惟危, 道心惟微, 惟精惟一, 允執厥中."

33 채침蔡沈은 위 『書經』「大禹謨」에 대해 "惟能精以察之, 而不雜形氣之私, 一以守之, 而純乎義理之正, 道心常爲之主, 而人心聽命焉, 則危者安, 微者著, 動靜云爲, 自無過不及之差, 而信能執其中矣."라고 주석한다.

34 李漵, 『筆訣』「要旨」(下)(b054_461d), "凡書法, 主中正而已. 其有同異者, 損益也. 損益者, 變通也. 變通者, 趨時也. 趨時者, 權也."

35 李漵, 『筆訣』「要旨」(下)(b054_462a), "至中正, 宜習常法. 若棄常法, 雖欲至於中正, 未可得也."

36 李澈, 『筆訣』 「要旨」(下)(b054_461d), "夫我主於中正, 强健, 縝密, 平均, 無所 放怠而已." 참조.

37 李澈, 『筆訣』 「論作字法」(b054_454c), "作字必中正, 毋過與不及. 過者抑之, 不及者企之, 隨宜變通, 毋泥一偏."

38 李澈, 『筆訣』 「泛論書法」(b054_456b), "夫作字因時隨宜, 不可膠守, 亦不可放 蕩而無節."

39 李澈, 『筆訣』 「泛論書法」(b054_456b), "過猶不及, 過不及皆不中, 不偏不倚惟 中."

40 『論語』 「先進」, "子貢問師與商也孰賢. 子曰, 師也, 過, 商也, 不及. 曰, 然則師愈 與. 子曰, 過猶不及." 朱子는 이에 대해 "子張, 才高義廣而好爲苟難, 故常過中. 子夏, 篤信謹守而規模狹隘. 故常不及(…)道以中庸爲至, 賢知之過, 雖若勝於愚 不肖之不及, 然其失中則一也."라고 주석한다.

41 정자程子는 중중中과 용용庸에 대하여 "치우치지 아니함을 중중中이라 한다. 중중中은 천하天下의 바른 도道이다"라고 했다. 주희朱熹는 "중중中은 치우치지 않고 기울 지 않고 지나치거나 불급不及함이 없는 것이다"라 했다. 진순陳淳은 "'치우치지 않고, 기울어지지 않고[불편불의不偏不倚]'는 '미발未發'의 중중中이니 마음으로 써 논한 것이고 중중中의 체체體이다. '무과불급無過不及'은 시중時中의 중중中이니 사물로써 논한 것이고 중중中의 용용用이다"라고 하였다.

42 李澈, 『筆訣』 「泛論書法」(b054_456b), "書有過不及, 放蕩疎脫, 詭怪乖悖, 陰密 刻苦, 枯槁冷淡, 過也. 殘弱頑鈍, 庸拙壅塞, 麤雜傾斜, 不及也."

43 李澈, 『筆訣』 「通論」(b054_455d), "大嚴則離而苦, 太緩則流而蕩."

44 관련 자세한 것은 조민환, 「和를 통해 본 禮樂의 相關關係에 관한 硏究」(『국제 중국학연구』제53집, 2006.)을 참조할 것.

45 李澈, 『筆訣』 「泛論書法」(b054_456b), "專尙質朴者, 過也, 專尙艶麗者, 不及也."

46 물론 여기서 지나친 것에 해당하는 것은 보는 시각에 따라 좋게 평가될 수도 있다. 이것은 제5장에서 구체적으로 논할 것이다.

47 李澈, 『筆訣』 「與人規矩」(上篇)(b054_451c), "字樣, 須方正也, 强健也, 堅固也, 縝密也. 宜濟之以圓厚柔滑, 疎通廣闊."

48 李澈, 『筆訣』 「論行法」(b054_455b), "排行平均如貫珠, 毋令相背, 毋令相凌."

49 이것과 관련된 자세한 것은 項穆, 『書法雅言』 「書統」 부분을 참조할 것.

50 李澈, 『筆訣』 「論經權」(b054_455c), "嗚呼, 世降俗末, 正法泯而權詐行, 欺世惑 民, 無所不至, 古今天下, 皆滔滔趨於邪法." 참조.

51 祝允明, 「離鉤書訣」, "情之喜怒哀樂, 各有分數. 喜則氣和而字舒, 怒則氣粗而字

險, 哀則氣鬱而字斂, 樂則氣平而字麗. 情有輕重, 則字之斂舒險麗亦有淺深, 變化無窮. 氣之淸和, 肅壯, 奇麗, 古淡, 互有出入."

52 韓愈, 『韓昌黎文集』「送高閑上人序」, "往時張旭善草書, 不治他伎. 喜怒窘窮, 憂悲愉佚, 怨恨思慕, 酣醉無聊, 不平有動於心, 必於草書焉發之(…)今閑之於草書, 有旭之心哉. 不得其心而逐其跡, 未見其能旭也(…)今閑師浮屠氏, 一死生, 解外膠, 是其爲心, 必泊然無所起, 其於世, 必淡然無所嗜, 泊與淡相遭, 頹墮委靡, 潰敗不可收拾, 則其於書得無象之然乎."

53 蘇軾, 『蘇軾全集』卷10「送參寥師」, "退之論草書, 萬事未嘗屛, 憂愁不平起, 一寓筆所騁, 頗怪浮屠人, 視身如丘井, 頹然寄淡泊, 誰與發豪猛, 細事乃不然, 眞巧非幻影, 欲令詩語妙, 無厭空且靜, 靜故了群動, 空故納萬境, 閱世走人間, 觀身臥雲嶺, 鹹酸雜衆好, 中有至味永, 詩法不相妨, 此語當更請." 참조.

54 孫過庭, 『書譜』, "消息多方, 性情不一."

55 項穆, 『書法雅言』「變體」, "人心不同, 誠如其面, 由中發外, 書亦耘然, 所以染翰之士, 雖同法家, 揮毫之際, 各成體質(…)夫人之性情, 剛柔殊稟, 手之運用, 乖合互形."

56 項穆, 『書法雅言』「形質」, "是以人之所稟, 上下不齊, 性賦相同, 氣習多異, 不過曰中行, 曰狂, 曰狷而已. 所以人之於書, 得心應手, 千形萬狀, 不過曰中和, 曰肥, 曰瘦而已(…)臨池之士, 進退於肥瘦之間, 深造於中和之妙, 是猶自狂狷而進中行也. 愼毋自暴且棄哉."

제8장
옥동玉洞 이서李漵: 이단관異端觀과 음양론적 서예인식

1 鄭道傳, 『三峰集』卷10「心氣理篇」의「理諭心氣」(a005_467b), "此篇, 主言儒家義理之正, 以曉諭二氏, 使知其非也. 理者, 心之所稟之德而氣之所由生也. 於穆厥理, 在天地先, 氣由我生, 心亦稟焉." 참조.

2 李漵, 『弘道遺稿』卷8「觀水」(b054_281c), "後世文章之習, 皆源於老子莊烈 [烈은 列의 오자로 보인다], 馬班李杜諸人及韓柳輩是也. 蘇子瞻, 專用莊周與兵佛, 其害尤甚. 莊周作南華, 馬遷作貨殖遊俠, 罪莫大焉. 莊馬背聖學, 故其文亦失經法, 不足法也." 참조.

3 조선조 후기 서예의 전반적인 경향에 대해서는 문정자, 『동국진체 탐구』(다운샘, 2001.) 및 문정자, 『한국서예 先人에게 길을 묻다』(다운샘, 2013.) 참조.

4 李漵, 『弘道遺稿』 卷8 「雜說」(b054_274c), "孟子之功, 能繼孔子, 程朱之功, 能繼孟子." 및 李漵, 『弘道遺稿』 卷1 「上白鵝堂先生」(b054_031b)에서 "平生志意在經綸, 願體先生一視仁, 余非得已余無何, 不是頓念斯世人."이라 하면서 詠顔子, 詠曾子, 詠子思, 詠孟子, 詠夫子, 詠伯程子, 詠叔程子, 詠朱子, 詠康節, 詠橫渠, 詠南軒 등과 함께 「詠退溪」를 읊고 있는 것 참조. 이런 점에서 이서가 퇴계 이황의 위치를 어디에다 두고 있는가도 알 수 있다.

5 李漵, 『弘道遺稿』 卷1 「詠退溪」(b054_032b), "日和風不動, 潭靜穩無波, 尋源窮學海, 一棹濟東華." 참조.

6 李漵, 『弘道遺稿』 卷8 「辨理氣四七說」(b054_295d), "非朱子之言, 無以明四七原生之故. 不知原生, 無以明危微之故. 非退溪之言, 無以發明朱子之餘意, 此諺所謂錦上生花也. 栗谷亦有理氣之說, 能知此味乎否, 何相反之甚也." 참조.

7 李滉, 『退溪文集』 卷13 「答李達李天機」(a029_356a), "此理極尊無對, 理本其尊無對, 命物而不命於物." 참조.

8 이황의 서예미학에 관한 전반적인 것은 이재욱, 「退溪 李滉의 審美意識에 關한 硏究」(한남대 박사학위논문, 2005.), 조민환, 「退溪 李滉의 理發重視的 書藝認識」 『한국사상과 문화』 64집(한국사상과문화학회, 2012.), 정주하, 「李滉과 許穆의 서예미학 연구」(계명대학교 박사학위논문, 2018.) 등 참조.

9 이서에 관한 연구 경향을 볼 수 있는 것은 조민환, 「옥동 이서 「필결」의 역리적 이해」, 『한국철학논집』 14집(한국철학사연구회, 2004.), 전상모, 「이서 「필결」의 학술사상적 이해와 왕희지 인식」, 『유학연구』 29집(충남대 유학연구소, 2013.), 윤재환, 「역대가를 통해본 옥동 이서의 역사인식」, 『동양고전연구』 57집(동양고전학회, 2014.), 윤재환, 「옥동 이서 문학 속의 도학적 사유세계와 그 의미: 옥동 이서의 도학적 시세계를 중심으로」, 『한국한시연구』 21집(한국한시학회, 2013.) 윤재환, 「옥동 이서의 리·기대립적 사유양식과 그 의미」, 『동양고전연구』 57집(동양고전학회, 2012.) 박지현, 「玉洞 李漵의 리기심성론의 특징과 한계」(『東亞文化』 第54집, 서울대학교 동아문화연구소, 2016.) 등이 있는데, 이단관을 다룬 것은 거의 없다. 조민환 譯註, 『玉洞 李漵 『筆訣』(미술문화원, 2012.)에서 역주를 하면서 대략적으로 논한 적이 있지만 본 책에서처럼 전문적으로 논하지는 않았다.

10 李漵, 『弘道遺稿』 卷12(上) 「答舍弟問目」(b054_430b), "近理亂眞二句, 各言老佛之害, 孰爲老而孰爲佛耶. 似是之非一句, 又分指二家云者, 無乃太破碎也. 二家同然, 佛氏之寂滅, 疑似於寂然不動, 老氏之虛無, 疑似於無聲無臭與靜虛之義, 但不主實理, 本然不是(…)老氏之無爲, 疑似於聖人之無爲, 而但不主綱常而

… 反於中庸矣.(…)吾道一以貫之之語, 而本嶺不是, 則皆歸於自用而虛妄矣(…)老氏之以絶物爲無欲, 疑似於聖人之絶人欲無私意, 而皆出於惡死而減絶綱常, 則皆歸於自私而非道矣(…)此所以爲彌近理而大亂眞矣." 참조.

11 李㴌, 『弘道遺稿』卷10(上)「盡心盡道」(b054_368a), "孝莫大於一視, 一視者, 無我也. 一故有輕重, 知輕重, 知一也. 其惟至誠乎. 眞知實體, 而淵淵浩浩者, 其唯至誠乎. 楊氏爲我, 不知一者也. 墨氏兼愛, 亦不知一者也. 子莫執中, 折兩者而强衷者也. 然則三子之學, 雖有不同焉者, 要其歸, 則皆虛而私也." 참조.

12 李㴌, 『弘道遺稿』卷10(上)「盡心盡道」(b054_369a), "申商之學, 皆出於老氏. 然多慘而刻害, 煩碎而躁急, 亦失虛無因應之旨, 是失其全體, 而得其富國强兵, 功利之一端而已. 然則申商老學之輕淺, 而狹小者也. 申商之出於老, 如是之明白." 참조.

13 李㴌, 『弘道遺稿』卷10(上)「盡心盡道」(b054_369a), "老氏崇智數, 而捨禮義, 非仁非義, 惡能治天下. 老氏之道, 只是亂世兵家之深妙者也. 張良, 其老氏之高弟乎." 참조.

14 李㴌, 『弘道遺稿』卷10(上)「盡心盡道」(b054_368d), "亂仁者, 莫如墨氏, 亂義者, 莫如楊氏, 亂智者, 莫如老氏, 亂道者, 莫如佛氏."

15 李㴌, 『弘道遺稿』卷12(上)「答舍弟問目」(b054_431a), "中者, 以無過不及之意爲主, 庸者, 以平常平易之意爲主, 反於中庸者, 名利與異端而已. 二者之外, 更別無悖道亂道之事. 古人之意, 不過主此而已." 그렇다면 왜 노자와 불가에 사람들이 유혹을 당하는가에 대해 이서는 다음과 같이 진단한다. 李㴌, 『弘道遺稿』卷10(下)「雜說」(b054_373c), "老氏誘之以生前之利, 佛氏誘之以死後之慾, 故人皆樂趨." 참조.

16 『尙書』「大禹謨」, "人心惟危, 道心惟微. 惟精惟一, 允執厥中." 참조.

17 이서는 장자를 여러 측면에서 비판한다. 하나의 예를 들면 다음과 같다. 李㴌, 『弘道遺稿』卷10(下)「知覺」(b054_379b), "其學貪生輕倫理, 好名尙奇異. 其學亦能養心, 而不主於道, 故虛妄而放蕩矣. 其學任其知覺, 而自私自用, 故所言無非虛妄而怪異, 權謀而奇詭矣." 참조.

18 이서는 소식에 대해 많은 비판을 한다. 그 예를 들면 다음과 같다. 李㴌, 『弘道遺稿』卷10(下)「雜說」(b054_370d), "東坡自稱於道, 而沒於異端, 終不覺知, 偏愚莫甚焉. 東坡若此, 況望於守仁之輩乎." 李㴌, 『弘道遺稿』卷10(下), "蘇東坡淫於佛者也. 雖出入於儒家, 借也. 其認心爲性, 認空虛爲性, 何足怪也." 이런 이서의 소식 비판은 고려시대의 소식 열풍이나 기타 조선조에서 소식을 숭상하는 분위기와는 전혀 다른 사유에 속한다. 이서의 이 같은 소식 비판은 역설적으

로 그만큼 소식이란 인물이 위대하다는 것을 반증한다.

19 자세한 것은 다음과 같다. 李瀷, 『弘道遺稿』卷2,「戒弊」(b054_042d), "虛無爲道德, 自愚是愚人, 徒然捨禮義, 漫說太古民. 愚民誠是易, 難爲愚豪傑, 奈何秦始皇, 過學老君說. 奉天善養德, 經濟是公仁, 奈何捨人道, 獨作長生神. 佛說其行世, 綱常盡掃亡, 生理幾乎息, 乾坤寂滅鄕. 頓悟欲頓悟, 誰刱無頭說. 渾淪儘渾淪, 渾淪無分別. 困知儘困知, 溺於頓悟說, 將理認爲氣, 終歸不氏說. 象山與江西, 陽明整菴說, 盧柳李氏輩, 似異實歸一. 老佛曾有斥, 文章不知禍, 不禍終不疑, 其禍甚秦火. 文章多邪味, 後賢或此習, 所以終不疑, 援引不肯辟. 縱橫鄭衛流, 流爲文章習, 能言拒文章, 有辭孔孟學. 經傳明道德, 文章亂是非, 出此必入彼, 出彼必入此, 文章多詭辯, 堅白好同異, 導濟重人私, 惑亂聖經意. 東坡亂道人, 爲文眩是非, 詭辭中世情, 世人靡然歸. 世貞文字學, 雜駁中無主, 亦是異端流, 陋哉焉足數. 千古異端文, 皆祖遷與周, 洪水源派潤, 滔滔流不休. 夷人彰異學, 其名利瑪竇, 其學奇而巧, 恐爲道德寇. 精深九經義, 體立斯有用, 述而豈依樣, 知也非作俑." 참조.

20 李瀷, 『弘道遺稿』卷2「戒計較利害」(b054_044a), "利害其爲義理先, 當其計較私毫析, 他人愛渴至親人, 骨肉有如行路客. 利害爲心只爲身, 笑他忠恕大公人, 誰能物我兩無間, 體得上天一視仁." 참조.

21 李瀷, 『弘道遺稿』卷2「戒計較利害」(b054_044b), "莊周作南華, 大演異端學, 其言切世情, 爲禍千千億."

22 李瀷, 『弘道遺稿』卷2「戒計較利害」(b054_044c), "周也好神異, 後人爭效之, 放誕俳諧體, 絶奇太絶奇." 李瀷, 『弘道遺稿』卷10(下)「雜說」(b054_373c)에서 "莊氏奸雄底人也. 忍底人也."라고 하여 장자를 '간웅'한 사람이라고 부정적으로 말한다.

23 李瀷, 『弘道遺稿』卷2「戒計較利害」(b054_044c), "南華章句法, 詭誕太無倫, 淸新奇又巧, 千古盡沈淪" 참조.

24 '제해齊諧'는 책이라고 보는 경우도 있고, 인물이라고 보는 경우도 있다.

25 이밖에 李瀷는 『弘道遺稿』卷2「救荀楊董韓之失」에서 이기론의 입장에서 맹자를 평가하고 아울러 순경荀卿, 양웅揚雄, 동중서董仲舒, 한유韓愈의 잘못됨을 비판하고 있다. 『弘道遺稿』卷2「救荀楊董韓之失」(b054_045b), "孟說只論體, 四言兼氣理, 體有本然定, 氣有淸濁異. 本然本具德, 氣性氣兼性, 氣之淸與濁, 性有通塞境. 本德有定體, 氣發有通塞, 通塞有明暗, 定體豈變易, 理爲所以然, 氣乃所然耳, 所以常定體, 所然時變異. 氣以理爲宰, 理或蔽於氣, 定體何能著, 徒爲主宰耳. 氣質可變化, 本然無損益, 物物無不有, 繼繼無休息. 荀卿心術僻,

其流爲李斯, 賢聖用心書, 一朝秦火之. 楊雄智昏暗, 敢作美新論, 得罪聖賢道, 罵名流千萬. 董子雖昧性, 立志卓越爲, 正義明道語, 優爲百代師. 韓公雖昧性, 於學亦有功, 但嫌文體誤, 文弊傳無窮." 참조.

26 예를 들면 李漵, 『弘道遺稿』 卷2 「戒」(b054_046b), "佛說有圭角, 老道善緝縫, 緝縫切利術, 千古陷其中.", 『弘道遺稿』 卷2 「戒」(b054_046c), "聖道其衰矣, 人心無定着, 漸崇老氏言 將溺空門法." 등이 그것이다.

27 李漵, 『弘道遺稿』 卷10(下) 「雜說」(b054_373b), "老氏主淸淨虛無, 而寂滅在其中, 佛氏主寂靜寂滅, 而虛無亦在其中.", 『弘道遺稿』 卷10(下) 「雜說」(b054_374a), "老氏佛氏, 皆曰天上天下唯我獨尊, 是以天地爲糟粕, 而輕侮之也. 其僭妄執甚焉." 참조.

28 李漵, 『弘道遺稿』 卷10(下) 「雜說」(b054_373c), "老氏主虛無, 佛氏主寂滅, 老氏不離人而尙利害, 佛氏離人道而尙鬼, 敎此佛老之所以爲異." 참조.

29 李漵, 『弘道遺稿』 卷10(下) 「雜說」(b054_374c), "老氏輕倫理之智術也, 佛氏無倫理之心學也. 老氏崇利害之事務也. 佛氏好苟難之行實也." 참조.

30 李漵, 『弘道遺稿』 卷9 「四七」(b054_340a), "莊氏蕩而無節, 故虛僞而詭詐, 佛氏偏而怪僻, 故虛妄而妖誕也." 참조.

31 李漵, 『弘道遺稿』 卷10(下) 「雜說」(b054_373c), "老莊之道, 順時勢而周旋, 待利害之自來, 竊天權而弄機者, 莫有甚於此也.", 『弘道遺稿』 卷10(下) 「雜說」(b054_374a), "老氏以虛無爲道, 是以形氣未發之前, 塊然無主窅窅冥冥者爲道也. 非虛靈不昧道心本然之體也. 本然之體, 有不可誣, 老氏或有閃見時, 故曰惚兮恍兮.", 『弘道遺稿』 卷10(下) 「雜說」(b054_377a), "古人論理, 不曰虛無寂滅無形象, 而曰無聲無臭, 其曰無聲無臭, 而不曰虛無形象, 則知其爲實體, 而爲萬物萬事之根柢也. 若直曰虛無象而已, 則不見其爲實體也. 老佛之意, 槩曰虛無寂滅, 元無實體, 不足爲萬事之根柢, 元無實體, 不足謂無形象之形象, 不足爲無形象之形象, 則無聲無臭又不必言也." 참조.

32 李漵, 『弘道遺稿』 卷10(下) 「雜說」(b054_371d), "老子之學, 只是富國强兵, 務農講武, 又能借孝悌忠信, 而不識性命之尊, 敎化之貴, 徒尙簡略, 而賤仁公廉恥之道. 其學以虛無爲玄微不測而謂太上, 以仁義禮智爲有迹可測, 而反以爲其次, 是尊其形氣之塊然無主, 至龘之主宰, 而反賤至極中正本然之理, 此學皆出於利解, 故其觗仁義, 而忘公道也如此(…)其學以天池萬物爲芻狗, 故人亦以其學爲芻狗, 其學蓋爲我, 而忘本棄物之學也. 老氏賤仁義而尙智, 其言多詭詐(…)老氏爲我而忘人, 人亦爲我而忘人." 참조.

33 李漵, 『弘道遺稿』 卷9 「四七」(b054_339c), "若使佛老眞知此意, 虛無寂滅之說,

何爲而發也. 又曰, 形氣之心未發之時, 塊然茫無形象, 隨感而動, 始有形象. 佛老不知天理之有無, 只見形氣之動靜, 知其靜之爲本爲先, 樂其茫無形象, 而曰道尊而上之, 反卑仁義而黜之, 亂道之道, 莫此甚也. 其徒畏天下之正論, 欲以佛老混於孔子, 不自覺其辭之遁, 誠愚矣." 참조.

34 李瀷, 『弘道遺稿』卷10(下)「雜說」(b054_374b), "老氏以五常三達德, 不曰道德, 而別有所謂道德者, 存虛也, 非實體也. 氣也, 非理也. 心也, 非性也. 其學蓋緣樂於簡便, 務於不用心不作爲. 故無格致誠正之工, 惡能知其知心知性存心治人之道哉." 참조.

35 李瀷, 『弘道遺稿』卷10(下)「雜說」(b054_376b), "老佛認氣爲理, 故認心爲性, 好奇之甚, 推而極之於無形未成象之前, 謂之虛無, 謂之寂滅, 而謂之道, 是淪於空無無用之境, 非生生活潑之妙也. 此古人所謂枯木死灰也. 莊子亦其流也. 多才藝擺弄物情以欺世." 참조.

36 李瀷, 『弘道遺稿』卷9「四七」(b054_339d), "形氣之未發, 茫無形象, 雖未見極至中正之妙, 猶可見主宰運用之機, 莊老樂此, 故曰, 谷神不死, 曰誰之子, 曰其無形也, 若有所主, 特不見其兆朕, 有情無情, 其所樂不過陰氣之主, 非中正本然之則, 然則彼以本然爲下也, 何足怪也. 蓋其學主形氣, 而重死生利害之學也. 故其言不出乎詭詐, 則必出乎妖誕也." 참조.

37 李瀷, 『弘道遺稿』卷10(上)「盡心盡道」(b054_368d), "佛老之害, 甚於諸子, 佛之害甚於老氏. 今佛害流而爲巫覡之幻妄亂愚民甚矣. 害王政酷矣." 참조.

38 李瀷, 『弘道遺稿』卷2「戒」(b054_046b), "老佛道略同, 其歸各分路, 中國皆爲佛, 我東漸向老." 참조.

39 李瀷, 『弘道遺稿』卷10(上)「盡心盡道」(b054_368b), "智者之害, 莫甚於老氏, 賢者之害, 莫甚於佛氏, 距老與佛, 可以入道矣." 참조.

40 李瀷, 『弘道遺稿』卷10(下)「知覺」(b054_379a), "莊生於道廢之世, 佛生於無學之邦, 故不得聞道, 而以至於虛妄與放蕩矣. 若使莊佛生於治世與有道之邦, 沐浴於聖人之澤, 則必由小學而大學, 由大學而中庸, 由中庸而易矣. 何憂乎虛妄." 참조.

41 李瀷, 『弘道遺稿』卷10(下)「四七」(b054_388a), "莊老只是獵等, 蓋緣不生聖王之世, 不生聖人之國, 不及見治化, 不得聞至道, 其學自小無師, 自主己意, 不習小學, 而欲做格物上工夫, 不知格物, 而直欲到知至之境也, 故不師聖賢, 而忘意自行, 故其言多詭詐患妄." 및 이밖에 李瀷, 『弘道遺稿』卷10(下)「知覺」(b054_379a), "其學只是獵等, 而不反諸己, 故無所實得, 而妄念成象矣, 若使早由小學, 則實體存而根本立長, 由大學, 則達其枝而得其要領矣. 若然則天理明,

而心體全體, 此不怠久久涵養, 則德合中庸而易道備矣." 참조.

42 예를 들면 선악을 음양에 비유하는 것 및 '양시음수陽施陰收', '양동음정陽動陰 靜' 및 '억음부양抑陰扶陽' 등과 같은 사유를 통해 음양론을 규명하는 것이 그것 이다. 李㴠, 『弘道遺稿』, 卷6 「論性」(b054_195c), "又問曰, 陽何以配於情, 曰, 氣在天曰陰與陽. 在人曰善與惡, 善惡者, 情之分也. 善者, 屬陽, 惡者, 屬陰, 善 有剛善柔善, 惡有剛惡柔惡, 柔善雖云曰陰善也. 乃善則便是陽不可謂之陰也. 剛 惡雖云曰陽惡也. 乃惡則便是陰, 不可謂之陽也. 由是觀之則剛善柔善, 陽之陰陽 也. 剛惡柔惡, 陰之陰陽也. 然則情便是陰陽. 陰陽便是情, 何則俱是氣也. 然則 正情便是正陽, 正陽便是正情, 何則俱是善也. 故曰配之可也." 및 李㴠, 『弘道遺 稿』 卷12(上) 「答舍弟問目」(b054_428d), "陽施陰收, 陽動陰靜. 故陰無形而陽 有象. 陰盛陽伏而微不可見, 則曰虛靜而不謂之靈. 陽能感通, 無中有象, 則不謂 虛而曰靈.", 李㴠, 『弘道遺稿』, 卷8 「論老子兼論莊子」(b054_280c), "陽盛則陽 人生, 陽人生則有陽心, 有陽心則能作陽事. 陰盛則陰人生, 陰人生則有陰心, 有 陰心則能扇陰事. 此後陰氣愈盛, 則陰事愈多. 將至于剝盡陽而後已. 悲夫, 孰能 抑陰而扶陽, 以尊上天之本心哉." 참조.

43 李㴠, 『弘道遺稿』 卷12(上) 「答舍弟問目」(b054_436a), "仁禮, 陽德也. 義智, 陰德也. 仁義禮智, 合備不偏謂之中庸."

44 李㴠, 『弘道遺稿』, 卷8 「論老子兼論莊子」(b054_280a), "凡中正平常之道, 陽 也. 頗僻詭邪之道, 陰也."

45 李㴠, 『弘道遺稿』, 卷8 「論老子兼論莊子」(b054_280b), "禮樂射御書數, 陽也. 百家雜技, 陰也."

46 李㴠, 『弘道遺稿』, 卷8 「論老子兼論莊子」(b054_280b), "大凡學爲陽. 自暴自棄 陰也. 嚴肅整齊, 溫和謙遜, 陽也. 乖戾悖逆, 邪淫狂醉, 陰也."

47 李㴠, 『弘道遺稿』, 卷8 「論老子兼論莊子」(b054_280b), "經傳之文, 陽也. 文章 之文, 陰也. 周易, 主義理, 陽也. 後世卜筮巫幻之屬, 主利害, 陰也."

48 李㴠, 『弘道遺稿』, 卷8 「論老子兼論莊子」(b054_280b), "公爲陽, 私爲陰. 明爲 陽, 昏爲陰. 誠敬爲陽. 怠慢爲陰. 陽盛則陰消, 陽衰則陰長. 陽勝則治, 陰勝則 亂." 참조.

49 李㴠, 『弘道遺稿』, 卷9 「四七」(b054_337a), "四端, 陽也. 七情, 陰也. 四端, 仁義禮智之心也. 七情, 形氣之私也."

50 李㴠, 『弘道遺稿』, 卷10(下) 「四七」(b054_386b), "四端, 陽氣之感, 七情, 陰氣 之感."

51 李㴠, 『弘道遺稿』, 卷8 「論老子兼論莊子」(b054_280a), "四端爲道心, 七情爲人

心. 道心爲帥, 人心爲卒, 道心, 公也. 人心, 私也. 公爲陽, 私爲陰, 陰爲陽制, 則通明. 陽爲陰蔽則昏塞."

52 李漵, 『弘道遺稿』 卷8 「論老子兼論莊子」(b054_280a), "仁義禮樂, 陽也. 雜霸權數, 陰也. 是故伏羲, 炎帝, 黃帝, 堯, 舜, 禹, 湯, 文, 武, 周公, 孔子, 顏, 曾, 思, 孟, 周, 程, 張, 朱之道, 陽也. 老, 佛, 鬼谷, 孫, 吳, 管, 商, 申, 韓, 莊, 列, 黃石, 馬遷及諸人之學, 陰也."

53 李漵, 『弘道遺稿』 卷8 「論老子兼論莊子」(b054_280a), "取人以德, 陽也. 取人以能, 陰也."

54 李漵, 『弘道遺稿』 卷8 「論老子兼論莊子」(b054_280b), "書, 古篆, 陽也. 八分隷字, 陰也. 正書, 陽也. 草書, 陰也. 羲之法. 陽也. 張旭, 魯公, 金生, 懷素, 東坡, 元章, 孟頫, 韓濩, 東海, 孤山, 聽蟬, 眉叟之法, 陰也."

55 이 가운데 미수 허목許穆을 비판하는 것은 동일한 남인에 속하지만 이만부李萬數가 미수를 높이는 것과 차이가 있다. 그만큼 이서의 이단관이 엄정한 것임을 알 수 있다.

56 李滉, 『退溪文集』 卷3 「和子中閒居二十詠·習書」(a029_110c), "字法終來心法餘, 習書非是要名書. 蒼羲制作自神妙, 魏晉風流寧放疎. 學步吳興憂失故, 效矉東海恐成虛. 但令點畫皆存一, 不係人間浪毀譽." 참조.

57 李漵, 『筆訣』 「辨正法與異端」(b054_456a), "異端之萌, 始於獻之, 熾於張長史, 顏魯公, 歐陽詢, 柳公權, 崔孤雲, 米元章, 梅竹軒. 甚者, 懷素, 蘇東坡, 趙子昂, 張東海, 黃孤山, 韓石峯." 참조.

58 李漵, 『筆訣』 「論我朝筆家」(b054_456d), "安平文而浮, 聽松文而濡, 孤山巧而俗, 蓬萊淸而放, 石峯野而鈍頑, 聽蟬險而刻促, 此數三公, 皆有超群絶俗之才, 多年積功, 宜乎深造精微, 而終不聞正法者, 何哉. 不幸當道喪之日, 染於俗習病矣. 間有一二欲免於俗習者, 異端又從而誘之, 誰能卓然超出, 而復正哉."

59 李漵, 『筆訣』 「論經權」(b054_455c), "嗚呼, 世降俗末, 正法泯而權詐行, 欺世惑民, 無所不至. 古今天下, 皆滔滔趨於邪法. 故曹操, 羅朝崔孤雲, 宋之蘇東坡, 米元章, 元之趙子昂, 明之張弼, 文徵明, 我朝之黃耆老之法盛行, 張芝與右軍之正法, 泯然無傳. 其間或有一二效則者, 或失其心法, 而流於異端. 或有依樣而不得其奧旨, 可勝惜哉."

60 李漵, 『筆訣』 「評論書家」의 「論孟頫」(b054_457d) 부분, "心術不正, 悖於心法. 故畫法回邪, 字法奸巧. 所謂狐媚於世, 當如佞人而絶之, 當如淫聲亂色而遠之, 可也. 孟頫之法, 亂眞極矣. 庸俗, 故高明者有所不取." 참조.

61 李漵, 『筆訣』 「評論書家」의 「論孟頫」(b054_457d), "金顏米則彌近理而大亂眞,

故雖高明, 鮮不爲惑也." 참조.

62　李漵, 『筆訣』「評論書家」의 「論古書」(b054_457d), "金生佛也. 魯公老也. 孟頫曹也." 참조.

63　李漵, 『筆訣』「評論書家」의 「論石峯」(b054_457b), "資質野鈍, 勤而始得, 稍知運畫作字之法, 而猶未能深通正法之妙. 故作字野俗而頑鈍. 壅塞而庸陋. 有不知合變處. 運畫亦頑鈍而庸俗, 無敏緊精切之意. 賴其積工之習, 容以惑陷溺之世. 彼世人膠於聞見, 迷不能悟, 惜哉. 如此之筆, 當如楊墨鄕愿, 闢之遠之可也." 참조.

64　李漵, 『筆訣』「追論」(b054_457c), "石峯大抵依樣, 得見末年. 書罷舊習, 多近正法."

65　李漵, 『筆訣』「要旨下」(b054_461d), "凡書法, 主中正而已." 이처럼 중정을 강조하는 사유에는 철학적 측면에서는 『주역』의 사고가 깔려 있다.

66　李漵, 『筆訣』「辨正法與異端」(b054_455d), "正字始於程邈, 盛於鍾繇衛夫人, 至於王羲之而大成, 自後衰矣." 참조.

67　李漵, 『筆訣』「辨正法與異端」(b054_456a), "行書盛於鍾繇, 至羲之而亦大成. 又有王洽獻之, 又有唐太宗, 虞世南, 褚遂良, 米芾之流." 참조.

68　李漵, 『筆訣』「辨正法與異端」(b054_456a), "草書始於張芝, 亦至於羲之而大成, 自後亦衰矣. 一自狂僧亂眞, 草法尤衰矣." 참조.

69　주희 이후 주자학자들은 『주자대전』, 『주자어류』 등에 나타난 이단관은 물론 육학과 양명학을 비판하는 진건陳建의 『학부통변學蔀通辨』, 불교와 도교를 비판하는 첨릉詹陵의 『이단변정異端辨正』 등을 통해 이단관을 제기한다.

70　유건휴柳健休의 『이학잡변異學雜辨』은 계사년(1833년)에 편찬된 것으로 6卷 5책이다. 卷1: 노자老子, 장자莊子, 열자列子, 양주楊朱, 묵자墨子, 관자管子, 순자荀子, 양웅揚雄, 공총자孔叢子, 문중자文中子, 도가. 卷2와 卷3: 선불仙佛. 卷4: 육학陸學. 卷5: 왕학王學, 소학, 사학史學. 卷6: 천주학, 기송학記誦學, 사장학詞章學 등으로 이루어져 있다. 이서는 이런 점에다 더하여 서예까지 이단관을 적용하고 있어 그 특징과 차별성을 드러낸다.

제9장
식산息山 이만부李萬敷: 이존이발理存理發 지향의 서예미학

1　近畿 지역에서는 문예적 성향이 강한 尹斗緒, 李漵 등과 교유하고, 甲戌換局으로 南人이 失勢하자 1697년 상주로 이주하여 활동하였다. 李玄逸(1627~1704),

鄭經世(1563~1633), 趙顯命(1690~1752) 등과 交遊하였다.

2 李萬敷, 『息山集』卷11「雜著·士」(a178_254b), "士生世間, 功澤不能及於人, 敎化不能範諸俗, 卽可以退而讀聖賢書, 咀嚼其義理之正, 究觀其禮法之大, 以說其心, 正其身. 間與同志, 討論講磨, 或筆之於書, 以見其志, 以待後之人, 爲士之責, 庶幾不負. 若惡衣惡食, 寡約困頓, 非所恥也."

3 『論語』「季氏」, "隱居以求其志, 行義以達其道."

4 『孟子』「盡心上」, "達則兼善天下, 窮則獨善其身."

5 『朱子大全』卷25「答韓尙書書」, "以此自知, 決不能與時俯仰, 以就功名, 以故二十年來, 自甘退藏以求其志, 所願欲者, 不過修身修道, 以終餘年. 因其暇日, 諷誦遺經, 參考舊聞, 以求聖賢立言本意之所在, 旣以自樂間, 亦筆之於書, 以與學者共之, 且以待後世之君子而已, 此外實無毫髮餘念也." 참조.

6 李萬敷, 『息山集』卷9「武夷志略」(a179_296a), "余生也晩, 不及其門, 又地邈遠, 不能一跡其中, 把遺風而歸. 遂手自摸武夷圖一本, 取晦翁精舍記, 雜詠棹歌, 凡諸屬武夷者, 書其下, 時披閱, 以寓難追之感矣. 晩得楊恒叔武夷志, 讀之, 搜刮裒輯, 宏博詳密, 其用心勤矣." 참조.

7 李萬敷, 『息山集』卷17「樂齋記」(a178_383d), "人有七情, 其一樂. 然人之所樂, 各不同. 蓋滋味於口, 聲音於耳, 采色於目, 錦繡於體, 爵祿榮名於身, 皆世俗之所樂也. 或山水以娛其志, 或風月以發其趣, 或琴書以寓其意, 或漁釣以取其適, 皆物外之所樂也. 得之吾身, 存之吾方寸, 仰不愧於天, 俯不怍於人, 充然自得, 泰然自在, 乃道義之所樂也. 世俗之樂, 公卿貴人之樂也. 物外之樂, 高人達士之樂也, 非君子之所樂也. 惟君子, 樂於道義, 故其所樂, 在我不在人, 在內不在外, 德足以安其身, 道足以利其用. 旁行不流, 樂天而知命, 富貴不能移, 貧賤不能改, 威武不能屈, 外物不能加損焉. 其本, 天地盎然生物之心也, 其端, 吾心藹然惻隱之見也. 其工博約, 其要敬義." 참조.

8 서예에 초점을 맞추어 논한 것은 「息山 李萬敷의 '書畵論' 연구」, (『한국의철학』 제50호, 경북대학교퇴계연구소, 2012.) 정도다. 김남형은 「朝鮮後期 近畿實學派의 藝術論 硏究: 李萬敷. 李瀷. 丁若鏞을 中心으로」(고려대학교 박사학위논문, 1988)에서 예술론을 폭넓게 다루고 있다. 기타 신두환, 『남인 사림의 거장 식산 이만부』(한국국학진흥원, 1997.) 권태을, 「息山 李萬敷先生의 사상과 문학」(『동방한문학』 제13집, 동방한문학회, 1997.) 김남형, 「朝鮮後期 近畿實學派의 藝術論 硏究: 李萬敷.李瀷.丁若鏞을 中心으로」(고려대학교 박사학위논문, 1988.) 김주부, 「息山 李萬敷의 山水紀行文學 硏究: 『地行錄』과『陋巷錄』을 중심으로」(성균관대학교 박사학위논문, 2010.) 신두환, 「息山 李萬敷의 '銘'과 그 일상의

미학」(『한문학논집』제25집, 근역한문학회, 2007.), 이선옥, 「息山 李萬敷와 『陋巷圖』書畵帖 硏究」(『미술사학연구』제227권, 한국미술사학회, 2000.) 참조.

9 李萬敷, 『息山集』卷20「五賢圖識」(a178_434a), "五賢圖, 卽有宋五賢眞, 寫于 一幅者也. 皇明盛時, 傳自中華, 而盧穌齋先生得之. 其上有空地, 書朱子四賢贊 及魯齋晦菴贊者, 乃聽松先生筆也. 濂溪先生中坐, 明道先生東, 而橫渠先生次 之, 伊川先生西, 而晦菴先生次之(…)余少也, 得君臣圖像, 手糢十聖賢眞, 以瞻 敬焉, 而手拙未精, 反恐近於不恭矣. 今此幅筆法精妙, 神采流動, 冠衣整嚴, 儀 威肅儼, 悚然敬畏. 以先儒論五先生氣象之語, 揆擬於依俙典刑之間, 隱然若親炙 而承警咳."

10 李萬敷, 『息山集』卷3「答上雪軒從大父」(a178_093c), "朱子之聰明睿知, 固亞 聖之資而最可畏者." 참조.

11 李萬敷, 『息山集』卷3「答上雪軒從大父」(a178_093d), "朱子後未有如退溪之 純, 所敎當矣. 此非吾東人阿好之言, 足爲天下之公論也. 然朱子每言自傷剛厲, 退陶則自是溫良, 其氣稟似有不同處, 況其所生之地所遇之時不同. 故非徒氣象 有異, 德業力量, 似有做不到處. 然俱非後人淺學所敢窺測, 只因敎及, 妄率至此, 猥懼悚越. 至於以嚴毅謙退爲有間, 恐不然. 朱子亦有至謙退處, 退溪亦有極嚴毅 處, 豈可以一端, 論大賢之全體哉. 栗谷自喜主張, 故嫌老先生之謙退, 以爲依㨾, 其病痛正在此處也. 若言其太露, 則不待見石潭錄, 只看論理氣一篇, 已可知矣."

12 이만부는 이황의 이기호발설은 '主로 한 것'에 따라 다르게 표현된 것이지 '理氣 直出의 兩本說'이 아님을 밝힌다. 李萬敷, 『息山集』卷5「答李澄叔」(a178_ 136c), "退溪先生四七兩下之說, 初出於中庸序, 而及得語類說, 則益自信焉, 高 峰之同歸, 亦豈非以此耶. 至於兩本各出之非, 則高峰終始反駁, 老先生亦何嘗以 兩本, 各出見解乎. 槩以爲性有所謂本然之性, 有所謂氣質之性, 心有所謂道心, 有所謂人心. 性一也, 心一也, 其言之異者, 以其所主之不同也. 四七之端緖苗脈 旣異, 則所主而言者亦然云爾. 雖然, 中庸序曰, 或生於形氣之私, 或原於性命之 正. 語類曰, 四端理之發, 七情氣之發, 退溪則曰, 四端理發而氣隨之, 七情氣發 而理乘之. 三言者, 下語輕重之間, 無少差殊之分乎. 此正細意着眼處, 不必費謾 辭說, 徒生枝葉也." 참조.

13 李萬敷, 『息山集』卷6「答申文甫」(a178_171b), "然愚於此, 亦有所反覆者, 於 朱則信之篤, 於退溪有一毫未定之疑(…)理發氣發之說, 實原於中庸序及語類說, 而今將三言消詳之. 原者, 謂原於性命而發, 非性命直發也. 生者, 謂感於形氣而 生, 非形氣直生也. 理之發氣之發, 亦謂理之所發, 氣之所發, 非理氣直發也. 蓋 人心有覺於義理上時, 有覺於形氣上時, 其覺於義理之心, 豈非原於性命之理之

發乎. 覺於形氣之心, 豈非感於形氣之氣之生乎. 若直云理發氣發, 則是似理氣直
發. 理氣直發云, 則易至於兩本各出, 是則之二字斡旋, 其義趣有所自別. 然老
先生一言一動, 無不本於紫陽, 豈於此有失其旨者哉. 況以氣隨理乘, 足其下, 其
意可見. 學者, 當以意逆志, 不以辭害義, 可也. 至於栗谷, 則極力驅退於兩本之
誤, 而無少敬遜之意, 所自爲說, 張皇支離, 又欲掩朱而自立, 似欠和易知道者氣
象."참조.

14 李萬敷, 『息山集』卷5「答白鵝丈·別紙」(a178_129a), "吾儒, 主理而一, 佛氏,
主氣而二, 誠是古人之論也. 然又當究主理則何以一, 主氣則何以二. 孟子以楊墨
爲無父無君, 是推其末流而言也. 佛氏其出家時自絶君父, 何待其流耶. 佛氏出於
自私, 故雖父母妻子, 亦棄絶之, 是則爲我也. 及其慈悲也, 愛昆虫無異於愛父母,
是又兼愛也. 合楊,墨而宗於老氏之無, 參於莊氏之誕. 豈非異端之尤可畏者耶."
참조.

15 李萬敷, 『息山集』卷14「雜書辨」(下)(a178_319d), "吾儒之於異端, 必欲辨之明
斥之嚴, 何也. 誠如所謂不塞不流, 不止不行, 乃不得已也. 惟一種名是而實非者,
於異端則陽攻而陰主之, 於吾儒則陰害而陽尊之. 是故, 陽明之徒, 外自引托於聖
人之道, 而最惡據程朱之說, 以議其失者, 於此問答, 亦可見矣."참조.

16 李萬敷, 『息山集』卷14「雜書辨」(下)(a178_320a), "老佛, 譬則夷狄也, 盜賊也.
不可不歐逐之減絶之, 而今其取舍若是, 又豈是得性情之正者乎. 況其所謂俗學,
不止於繳繞文義, 離本逐末之輩, 實指程朱格物之說而言之, 是何異於舉夷狄盜
賊, 而簒堯舜者也."참조.

17 李萬敷, 『息山集』卷14「雜書辨」(下)(a178_321a), "吾儒之所謂虛所謂寂所謂
微所謂密, 果與佛氏無異, 而又無兩截之分, 則佛氏亦有灑埽應對入孝出悌之教,
經禮三百威儀三千之文乎. 所謂灑埽應對入孝出悌, 三百三千之至實至動至著至
費者, 卽形而下之截, 而其必有所以然與所當然, 則其形而上之截者, 無不具於吾
心至虛至寂至微至密之中. 此所以吾儒之學虛而實寂而動微而著密而費, 而一以
貫之者也. 彼佛氏, 虛則虛而已, 寂則寂而已, 微則微而已, 密則密而已, 其下一
截者, 外之絶之, 而欲攬取上一截者, 而上下隔絶, 道器分離, 實不得虛不得寂不
得微不得密不得, 無有一處近似. 然則其借路之意, 亦不免南轅適秦之失, 況可適
楚而自以爲已入秦乎."참조.

18 李萬敷, 『息山集』卷14「雜書辨」(下)「三山麗澤錄」(a178_318b), "蓋吾儒致知,
以神爲主, 養生家以氣爲主. 戒愼恐懼, 是存神功夫, 神住則氣住, 當下遷虛, 便
是無爲. 作用以氣爲主, 是從氣機動處理會, 氣結神凝, 神氣含育, 終是有作之法.
養生家, 例以氣爲一物弄得來. 今自言其工夫, 而以神爲主, 是又以神爲一物弄得

來, 其間豈能以寸乎. 吾儒之學, 戒愼恐懼者, 所以涵養德性之本, 德性得養, 則
自然神淸氣定, 況又有省察之功以相資, 培本末始終, 無一不實, 元無所謂還虛之
法也." 참조.

19 李萬敷, 『息山集』卷6「答南叔擧」(a178_156d), "六經四傳之外, 如老氏之言道
德, 列禦寇莊周虛無好爲開放, 楊氏之爲我, 墨氏之兼愛, 法家之少恩, 名家之繳
繞, 釋氏之尤近理, 槩無不躡其流, 然後益知其畔於聖人道學者, 不可不戒以遠
之. 又以文辭言之, 自左氏, 國語, 戰國, 長短書, 歷太史公至班固, 自屈子離騷, 徧
及宋玉, 相如, 楊雄, 潘岳諸傑作, 自昌黎柳州, 至歐陽, 蘇氏父子諸大家, 尤好靖節
古詩, 工部各體及建安諸子, 唐宋諸名家, 亦頗咀其英以自快, 然亦皆外而已, 卒
汎濫迷惑, 鹵莽蔑裂無歸宿, 始大懼大憫, 於是幷皆黜去, 復取經傳, 屏絶人事,
口誦心思, 復以證於程朱之說. 言雖異而理無不合, 乃知道者文之本, 得於道則本
末可以兼擧, 若求於文而遺道, 則非但昧道, 而文亦終不能成也. 夫僕之所經歷體
驗者如此." 참조.

20 李萬敷, 『息山集』卷18「敬書退溪聽松筆蹟帖後」(a178_402b), "從弟萬寧, 裝
退溪聽松兩先生手筆爲帖者各二, 敬翫不已. 學者觀兩先生氣象, 於此亦可徵, 奚
待讀其書, 誦其詩哉."

21 李萬敷, 『息山集』卷5「答喚惺丈」(a178_129c), "大抵誠, 眞實無虛僞者也. 敬,
整齊無放肆者也. 是其名義所以不同, 而其爲用, 有相資無相離, 聖賢學者一也.
但先儒言聖人之事, 多言誠, 言學者之事, 多言敬. 蓋聖人安而行之, 從容中道,
故以全體言. 學者學知勉行, 有所用力, 故以工夫言. 非聖人但有誠而無事於敬,
學者但有敬而無與乎誠也. 是以誠有勉强之誠, 敬有自然之敬. 自然之敬, 聖人
也. 勉强之誠, 學者也, 若誠而中無所主, 乃虛蕩, 而非聖人无妄无息之誠也. 敬
而內無所得, 乃空寂而非吾儒成始成終之敬也. 然則聖凡之分, 初不在一誠一敬,
而只以自然與勉强言, 可也." 참조.

22 李萬敷, 『息山集』卷5「答李澄叔」(a178_137c), "不放肆怠惰, 則心存, 心存則理
存. 敬者, 所以不放肆怠惰之道. 故主敬之工, 必先以正衣冠尊瞻視, 不敢慢不敢
肆爲務. 若於此等, 不先用力, 以主理爲敬, 則竊恐所謂理者非理之正, 而卒歸於
蕩然無所可據, 況敬以存心理, 則心與理一已. 今以主理而敬爲心, 心與理爲
二, 心與理爲二, 則理不在吾心, 特以吾心隨於外而玩之者, 故可言敬以存理, 不
可謂主理而爲敬."

23 李萬敷, 『息山集』卷18「書大東書法後」(a178_406d), "余平生未嘗留意筆翰,
尋常札牘, 輒以荒蕪見笑. 然好看古帖, 每從人借歸展翫不厭, 及僻處孤陋, 無復
可得也(…)偶得大東書法刊本, 自羅麗及我朝名公卿賢士大夫騷墨人方外道流以

筆名者, 俱載焉. 閒暇無事, 看其意態不一, 法有純駁之異, 才有逸滯之分, 功有
淺深之別, 因以推之, 非特書爲然也. 嗚呼, 可不愼哉."

24 項穆, 『書法雅言』「心相」, "蓋聞德性根心, 睟盎生色, 得心應手, 書亦雲然. 人品
旣殊, 性情各異, 筆勢所運, 邪正自形."「資學」, "書之法則, 點畫攸同, 形之𥡷壘,
性情各異, 猶同源分派, 共樹殊枝者, 何哉. 資分高下, 學別淺深, 資學兼長, 神融
筆暢, 苟非交善, 詎得從心." 참조.

25 李萬敷, 『息山集』卷11「雜著·古文源流·書贈盧生」(a178_256a), "天昭明成
象, 地磅礴成形, 其文乃著, 人參贊兩間, 禮樂刑政無非文, 聖人神明, 作文字以紀
之, 於是日月, 星辰, 雲雷, 風雨, 山川, 草木, 土石, 蟲鳥, 魚蝦, 廣博, 纖細,
遠近, 高深, 彙而明矣."

26 李萬敷, 『息山集』卷11「雜著·古文源流·書贈盧生」(a178_256a), "伏羲作八
卦, 造書契, 倉頡觀鳥迹, 作鳥迹書, 神農氏作穗書, 黃帝氏作雲書, 顓頊氏作科蚪
文字, 務光作薤書及奇字. 古文鳳書龜龍之文, 皆因古文記瑞, 周媒作塡書, 伯氏
作刖記文曰殳書, 史佚作鳥書, 司星子韋作星書, 孔氏弟子作麟書, 史籀變古文作
十五篇, 曰籀書. 秦壞古文, 作刻符, 李斯作小篆, 上谷王次仲, 變古文爲隷書.
隷人佐書故云, 或言程邈出於徒隷而作之故云. 程邈, 又飾小篆, 作上方大篆. 王
次仲, 又減隷書, 作八分文字. 鍾鼎古文, 三代用之, 不知作於何世. 神禹衡山碑
及石鼓文, 後世始出, 然蒼古尤難知."

27 李萬敷, 『息山集』卷11「雜著·古文源流·書贈盧生」(a178_256c), "蓋文字代
作, 變化無窮, 及秦隷字興, 而古文廢, 是何也. 篆籀之書, 謹而嚴故衰, 隷字, 簡
而便故盛. 天理微, 人欲勝矣. 噫, 古文之不可用於今, 亦何異三千儀文之難行於
俗哉. 苟欲尋古文遺意, 敬以將之."

28 李萬敷, 『息山集』卷18「敬書眉叟先生古篆卷後」(a178_399a), "文字始於蒼頡
鳥跡, 至秦隷字作, 古文亡. 通天下數千載, 眉叟先生復之於東方. 蓋原於蒼頡氏,
參之於神農, 黃帝, 顓頊, 大禹, 務光, 周媒, 伯氏, 以及龜, 龍, 鐘, 鼎, 古文, 自成一家.
其寫法惟在定志植腕, 謹嚴不放肆, 則字體自然方正, 無俗態. 如近世引繩尺模
畫, 以取娟者, 何足道哉."

29 김진흥 본관은 善山. 자는 興之 또는 待而, 호는 松溪. 1654년 譯科에 급제하였
는데, 글씨를 잘 써 篆文學官에 등용되었다. 呂爾徵에게 篆을 익혔고, 명의
사신인 朱之蕃의 篆訣을 얻어 연구하여 38體에 통달하고 篆書로 그 이름을
떨쳤다.

30 李萬敷, 『息山集』卷20「眉叟先生古篆評」(a178_437b), "世之寫古文者, 用尺
度模畫, 以濃墨補塡, 全體死肉無一髮神釆, 如金振興能寫三十八體, 刊傳雖廣,

亦然矣. 眉老自成家, 欲復先古之謹嚴, 其自得處, 如古鐵苔蝕斷聯, 老木霜皮剝
落, 猶有生氣, 露出晶英, 似非毫墨所及, 先得其意, 然後可幾及. 若只倣其形體,
謹變而放, 古變而魑, 豈不反爲尺度者所笑耶."

31 張彦遠, 『歷代名畫記』, "昔張芝學崔瑗杜度草書之法, 因而變之, 以成今草, 書之
體勢, 一筆而成, 氣脈通聯, 隔行不斷. 惟王子敬明其深旨, 故行首之字, 往往繼
其前行, 世上謂之一筆書." 참조.

32 李萬敷, 『息山集』卷18「書李斯小篆帖」(a178_402b), "李斯嶧山碑小篆, 以唐
本刻于石者也. 勁而亮, 直而通, 書斷曰, 畫如鐵石, 字若飛動, 不虛矣. 然自此古
籀亡, 重可歎也."

33 李萬敷, 『息山集』卷18「書金生孤雲帖」(a178_407a), "我東文獻, 在新羅, 惟金
生筆孤雲詩, 爲中華所推許, 而孤雲則筆, 亦遒奇可貴也. 兩家傳刻, 累易糢本,
今千有餘年, 其侵假失眞多矣. 然大抵言之, 金生量與力俱, 故體勢自然流動, 出
規矩而成法度, 幾乎權者也. 孤雲玉潔而金精也, 未洗盡葷血者, 何能有此. 此所
以寶甄, 書此藏之云爾."

34 洪敬謨, 『耘石外史』「大東筆宗」, "東溟鄭斗卿大東筆宗詩書曰(…)金生書, 宋人
見之大驚曰, 不圖今日復見王右軍筆迹." 참조.

35 『二程全書』卷6, "仲尼, 元氣也, 顔子, 春生也, 孟子並秋殺盡見. 仲尼無所不包,
顔子視不違如愚之學於後世, 有自然之和氣, 不言而化者也. 孟子則露其材, 蓋亦
時然而已. 仲尼, 天地也, 顔子, 和風慶雲也, 孟子, 泰山岩岩之氣象也, 觀其言皆
可見之矣. 仲尼無迹, 顔子微有迹, 孟子其迹著. 孔子儘是明快人, 顔子盡豈弟,
孟子盡雄辯." 공자의 '명쾌'함에 대해서는 "孔子盡是明快人, 明者心無渣滓, 人
欲盡而天理見也. 快者, 心無系累, 萬物一體而因物付物也, 所謂氣質淸明, 義理
昭著, 廓然大公, 物來順應, 是也."라고 풀이한다.

36 관련된 전문은 다음과 같다. 『近思錄』卷14「觀聖賢」, "伊川先生撰明道先生行
狀曰, 先生資品旣異, 而充養有道, 純粹如精金, 溫潤如良玉, 寬而有制, 和而不
流, 忠誠貫于金石, 孝悌通于神明, 視其色, 其接物也如春風之溫, 聽其言, 其入人
也如時雨之潤, 胸懷洞然, 徹視無間. 測其蘊, 則浩乎若滄溟之無際, 極其德, 美
言皆不足以形容." 참조.

37 『朱子大全』卷85「六先生畫像贊·明道先生」, "揚休山立, 玉色金聲, 元氣之會,
渾然天成, 瑞日祥運, 和風甘雨, 龍德正中, 厥施斯普." 참조.

38 『大學』6장, "誠於中, 形於外." 참조.

39 『孟子』「盡心章上」, "君子所性, 仁義禮智根於心. 其生色也, 睟然見於面, 盎於
背, 施於四體, 四體不言而喩." 참조.

40 『近思錄』卷14「觀聖賢」, "劉安禮云, 明道先生德性冲完, 粹和之氣, 盎于面背, 樂易多恕, 終日怡悅." 참조.

41 李萬敷, 『息山集』卷18「書黃孤山帖」(a178_407b), "孤山是何人也, 觀其筆, 如大匠用百十斤鐵, 鑄倚天鏌鋣, 何其壯乎. 然似有查滓遺在壙裏, 有少不掄處, 是無他, 入處偏也. 東人凡事, 每患有偏氣, 不獨筆爲然, 豈非地勢使然乎."

42 李萬敷, 『息山集』卷18「書韓石峰帖」(a178_407b), "峰書爲中國人所重, 世傳比倫之言, 躋于兩王之間, 信乎生晩偏邦, 雖曰小藝, 何以得此於大方家也. 但其結局歛張, 愈工愈熟, 而似不免俗野. 故近來主王氏者, 頗短之云. 然余謂韓氏之於筆, 關我東之風氣, 何者. 近來稍知操筆者, 極力學習, 終歸於韓氏範圍, 況在其先者意態, 多與之相近, 豈非氣習之所使然乎. 繇是則石峰之筆, 非但毫墨之工而已也."

43 이서의 서예미학에 관한 자세한 것은 조민환 譯註, 『玉洞 李溆 筆訣』(미술문화원, 2013.) 참조.

44 李萬敷, 『息山集』卷18「書楊蓬萊帖」(a178_407b), "蓬萊論其世, 晩矣. 然所得甚高. 主王氏而亦不規規於步趣, 從容自適, 而無所累, 庶幾乎淸而中倫者乎."

45 '中倫'에 관한 근거는 『論語』「微子」, "謂柳下惠少連, 降志辱身矣. 言中倫, 行中慮, 其斯而已矣." 참조.

46 李溆, 『筆訣』「論我朝筆家」(b054_456d), "聽松文而㳿, 孤山巧而俗, 蓬萊淸而放, 石峯野而鈍頑."

제10장
정조正祖 이산李祘: 진기반정眞氣反正 지향의 서예미학

1 자세한 것은 조민환, 『동양 예술미학 산책』, 성균관대학교출판부, 2018, pp.718~719. 참조.

2 『書經』「旅獒」, "不役耳目, 百度惟貞, 玩人喪德, 玩物喪志."

3 『朝鮮王朝實錄』, 『成宗實錄』卷95「成宗 9년 8월 4일(癸巳)」, "臣聞禁內會畫工, 摹寫草木禽獸. 書曰, 不役耳目, 百度惟貞. 又曰, 玩物喪志. 殿下留心畫事, 恐有玩物之漸."

4 『朝鮮王朝實錄』, 『成宗實錄』卷273「成宗 24년 1월 6일(壬申)」, "司諫院正言李暿來啓曰, 繪畫非關國體, 而好尙雜技, 亦非人君美德也."

5 『朝鮮王朝實錄』, 『成宗實錄』「成宗 6년 乙未(1475) 10월 23일(己亥)」, "御夜

對. 講至辛禑射雞犬, 學鑄鏡, 行淫亂等事, 左副承旨玄碩圭啓曰, 亡國之主, 非無才也, 精於技藝, 而却遺大體."

6　『朝鮮王朝實錄』, 『燕山君日記』「燕山君 9년(癸亥) 2월 19일」, "五曰, 遠工技. 臣等聞, 召公之戒成王曰, 不役耳目, 百度惟貞. 古之聖人(…)技巧之末, 不接於耳目(…)夫百工技藝, 有國之所不廢, 然各有所司, 非人主所宜親者也(…)臣等恐, 役耳目, 害有益, 累大德之失, 從此兆矣. 玩物則喪志, 惟殿下察之."

7　成海應, 『研經齋全集續集』 冊十六 「書畫雜識·高麗恭愍王筆跋(a279_397c), "映湖樓, 在安東府, 恭愍避紅頭賊, 詣安東時所書也. 筆勢雄麗, 非凡人筆也. 恭愍素有翰墨材, 翩翩可喜. 至於家國事乖亂失常, 卒爲洪倫所弑, 何不移翰墨材而治之也. 盖茍大位而履萬幾〔機〕者, 實亦無暇於翰墨, 翰墨豈人主事哉. 至若治成制定, 而有時寓意, 如杜工部詩所云, 政化平如水, 皇恩斷若神, 時時用抵戱, 亦未雜風塵者, 固何足議之. 然堯舜文武之盛, 未嘗有此, 此卽技也, 非道也." 참조.

8　『朝鮮王朝實錄』, 『世宗實錄』「世宗 15년 (癸丑) 8월 13일」, "癸巳. 御經筵. 進講性理大全, 至聲音以養其耳, 采色以養其目. 上曰, 昔在成周之盛, 文物大備, 重其聲音采色之養. 予以爲在成周中和之時則可矣, 其在後世, 聲音易失奢, 宜當以此爲戒."

9　金安老, 『希樂堂文稿』 卷8 「雜著·龍泉談寂記」〔文成兩聖, 精於楷法〕(a021_438c), "文成兩聖, 精於楷法, 文廟遒勁生動之眞, 深奪晉人奧處. 只有石刻數本傳世, 至寶神祕, 眞蹟罕有覯, 惜哉. 成廟嫵媚端重, 從容三昧於趙松雪規度上. 又或留意於墨戱小畫, 斯皆天縱之能, 不煩模習而妙詣古範. 萬機之暇, 淸讌有時親翰墨, 略加揮掃, 寸牋尺幅, 散落人間, 得之者欽玩複襲, 不啻如珙璧矣."

10　盛熙明, 『法書考』, "夫書者, 心之迹也. 故有諸中而形諸外, 得于心而應于手."

11　劉熙載, 『書槪』, "寫字者, 寫志也."

12　『大學』 6장, "誠於中, 形於外."

13　項穆, 『書法雅言』「書統」, "柳公權曰, 心正則筆正, 余則曰, 人正則書正(…)六經非心學乎, 傳經非六書乎. 正書法所以正人心也. 正人心所以閑聖道也."

14　崔漢綺, 『人政』「講官論」 卷2, "論曰(…)字學之詳該, 筆法之精楷, 縱爲文具之美事, 不可以此爲講官之累, 而人主亦不可以此妨學. 蓋帝王之學, 造次顚沛, 莫不要正心. 至於書法, 非要字好, 只要心盡之正而已."

15　正祖, 『弘齋全書』 卷162 「日得錄二·文學二」(a267_165a), "朱夫子嘗以爲爲學是自博而反諸約, 爲治是自約而致其博, 此是爲學爲治之第一要法." 이하 『弘齋全書』로 기재함.

16　2019년까지의 인터넷 한국고전번역원 사이트〔http://db.itkc.or.k〕를 검색해

보니 '朱夫子'라는 용어가 '5,204'번이 나온다. 그만큼 조선조 유학자들은 주희를
공자 못지않게 존숭한 것을 알 수 있다.

17 正祖, 『弘齋全書』 卷165 「日得錄五·文學五」(a267_230a), "學者欲得正, 必以
朱子爲準的." 참조.

18 正祖, 『弘齋全書』 卷164 「日得錄四·文學四」(a267_213a), "子思作中庸, 猶憂
其去聖遠而愈失其傳, 去子思千有餘年, 始得朱夫子而闡揚之, 於是乎子思之憂
紓矣."

19 正祖, 『弘齋全書』 卷165 「日得錄五·文學五」(a267_232b), "孟子曰, 乃所願,
學孔子也, 予於朱子亦云. 朱書自幼讀之, 至今愈讀愈好."

20 正祖, 『弘齋全書』 卷164 「日得錄四·文學四」(a267_215a), "予之尊閣朱子書,
不下於經傳, 故以庸學序, 附入於五經百選之中." 참조.

21 正祖, 『弘齋全書』 卷165 「日得錄五·文學五」(a267_230a), "朱子定著經說, 明
白的確, 所以往復發明者, 其於道理精粗, 工夫次序, 委曲詳盡, 無復餘蘊."

22 正祖, 『弘齋全書』 卷54 「雜著」「朱子大全箚疑跋」(a262_063c), "孔子之道, 大
明於朱子, 而朱子之書, 大備於大全. 故欲觀孔子之道者, 必先考質於朱子, 而欲
窮朱子之書者, 先肆力於大全."

23 『弘齋全書』 卷162 「日得錄二·文學二」(a267_167a), "予嘗誦朱子大全, 盡一帙,
何莫非吾人當行底事件, 至天地一無所爲, 只以生萬物爲事云云, 便不覺舞蹈, 充
然如有得."

24 朱熹, 『論語集注』 「論語序說」, "程子曰, 讀論語, 有讀了全然無事者, 有讀了後其
中得一兩句喜者, 有讀了後好之者, 有讀了後直有不知手之舞之足之蹈之者."
참조.

25 正祖, 『弘齋全書』 卷162 「日得錄二·文學二」(a267_166a), "命書傳敎時, 有引
用朱書中句語, 筵臣奏以爲似在朱書節要, 而無以記得矣, 敎近侍曰, 朱書節要第
幾編第幾板考進, 及考進果然."

26 자세한 것은 조민환, 「李贄와 袁宏道의 '狂者觀'에 관한 비교 연구」, 『국제중국
학연구』 90권, 한국중국학회, 2019. 참조.

27 『袁中朗集』에 관한 것은 심경호·박용만·유동환 역주, 『원중랑전집』(전10권),
소명출판, 2005. 참조.

28 『朝鮮王朝實錄』, 『正祖實錄』 卷33, 「정조 15년 11월 7일」, "闢邪學, 莫如明正
學, 故日前策題, 以明末淸初文集事, 盛言之. 大體明淸之文, 噍殺奇詭, 實非治
世之文, 袁中郞集爲其最矣. 近來俗習, 皆未免捨經學而趨雜書, 世無有識之士,
愚民無以觀感."

29 徐瀅修, 『明皋全集』 卷5 「答李學士明淵」(a261_101c), "近日一種俗學, 則尤每下焉, 掇拾叢書, 丐貸雜家, 其桀黠也, 如侏儒之矜張, 其艶冶也, 如桃梗之衣冠, 其粉餙也, 如媒妁之行言, 其誇誕也, 如巫祝之談神. 其端起於李卓吾, 袁中郎輩, 而我國則至今日而始盛行矣."

30 正祖, 『弘齋全書』 卷163 「日得錄三·文學三」(a267_198b), "水原府旣陞爲行宮, 賜號曰華城, 親書華城行宮四大字匾額, 命摠管曹允亨移摸監刻. 允亨以宸翰畫力雄健, 字勢精深, 未易得其神運, 用雙鉤響搨, 易十餘本乃成. 敎曰, 予非有意於書也. 但念先賢卽此是學之戒, 未嘗放過. 覽予書者, 知其爲心畫, 則思過半矣."

31 二程, 『二程遺書』 卷3(四庫全書本), "某寫字時甚敬. 非是要字好, 只此是學." 참조.

32 薛瑄, 『讀書錄』 卷2(四庫全書本), "事有大小, 理無大小, 大事謹而小事不謹, 則天理卽有欠缺間斷. 故作字雖小事, 必敬者, 所以存天理也." 참조. 설선은 作詩, 作文, 寫字와 관련해 심학에 종사할 것을 강조하는데(薛瑄, 『讀書錄』 卷2, "作詩作文寫字, 疲弊精神, 荒耗志氣, 而無得於己. 惟從事於心學, 則氣完體胖, 有休休自得之趣. 惟親曆者, 知其味, 殆難以語人也."), 이런 사유는 조선조 유학자들에게도 많은 영향을 주었다. 이 때의 심학은 王守仁의 양명심학이 아니라 『心經』에서 말하는 심학이다. 정조는 薛瑄에 대해 "陸象山의 학문이 명 나라의 태반을 차지하니 薛瑄의 儒道도 외롭다.(正祖, 『弘齋全書』 卷50 「策問三·儒」(263_260a), "陸學殆半於皇朝, 薛瑄之儒道亦孤.")라 하여 높이 평가하고 있다.

33 正祖, 『弘齋全書』 卷130 「故寔二·朱子大全一」(a266_080a), "書字銘曰, 放意則荒, 取妍則惑. 臣熙洛謹按, 書字之於技藝末也, 而卽其書而知其人. 躁人之筆跳而動, 端人之筆正而雅, 志士之筆奇而古, 忠臣之筆硬而烈. 卽今古法廢而邪體作, 放意取妍, 頓無金生玉潤之正大眞面. 旨哉, 程伯子之言曰, 非欲字好, 卽此是學. 今若倡明此學, 家家蹈履, 人人斅習, 則言無不正, 術無不精, 是亦導率之一端也."

34 朱熹, 『朱文公文集』 卷85 「書字銘」, "明道先生曰, 某書字時甚敬, 非是要字好, 只此是學. 握管濡毫, 伸紙行墨, 一在其中, 點點畫畫. 放意則荒, 取妍則惑, 必有事焉, 神明厥德."

35 李滉, 『退溪集』 卷3 「和子中閒居二十詠」(a029_110b), "習書: (近世, 趙張書盛行, 皆未免誤後學)字法從來心法餘, 習書非是要名書. 蒼羲制作自神妙, 魏晉風流寧放疎. 學步吳興憂失故, 效顰東海恐成虛. 但令點畫皆存一, 不係人間浪毁譽." 관련된 자세한 것은 조민환, 「退溪 李滉 書藝美學의 氣象論的 이해」, 『退溪學報』 卷146, 퇴계학연구원, 2019. 및 조민환, 「退溪 李滉의 理發重視的 書藝認

識」,『韓國思想과 文化』64集, 한국사상문화학회, 2012. 참조.

36 孫過庭,『書譜』, "雖學宗一家, 而變成多體, 莫不隨其性欲, 便以爲姿. 質直者, 則徑侹不遒, 剛佷者, 又掘强無潤, 矜斂者, 弊於拘束, 脫易者, 失於規矩, 溫柔者, 傷於軟緩, 躁勇者, 過於剽迫, 狐疑者, 溺於滯澁, 遲重者, 終於蹇鈍, 輕瑣者, 淬於俗吏, 斯皆獨行之士, 偏翫所乖." 참조.

37 項穆,『書法雅言』「心相」, "試以人品喩之. 宰輔則貴有愛君容賢之心, 正直忠厚之相. 將帥則貴有盡忠立節之心, 智勇萬全之相. 諫議則貴有正道格君之心, 賽諤不阿之相. 隱士則貴有樂善無悶之心, 遺世仙擧之相." 참조.

38 丁若鏞,『與猶堂全書』第2集「經集 제2卷 · 心經密驗 · 心性總義」(a282_038a), "樂記君子曰禮樂不可斯須去身: 道曰某書字甚敬, 非欲字好, 只此是學, 是此求放心. 案嘗閱古人簡牘, 凡名德之爲人師表者, 其字畫必皆莊重, 無荒雜浮輕之氣. 余一生願學, 每臨書忽忽. 又不能然. 大抵書者, 心之旗也. 誠於中形於外, 莫顯於此, 況一濡於紙, 百歲不滅, 可不懼哉." 참조.

39 이 표현은『大學』6章의 "誠於中, 形於外"의 준말로서, 관련된 자세한 것은 조민환,「儒家의 誠中形外 사유에 나타난 象德美學」,『韓國思想과 文化』82集, 한국사상문화학회, 2016. 참조.

40 郭鍾錫,『俛宇集』卷108「答安子精心經疑義」(a343_072b), "非欲字好, 只此是學. 只此此字, 指敬字否." 참조.

41 正祖,『弘齋全書』卷163「日得錄三 · 文學三」(a267_174b), "古人謂心正則筆正. 大抵作字後工拙, 雖係生熟, 點畫範圍, 宜令平直典雅."

42 正祖,『弘齋全書』卷163「日得錄三 · 文學三」(a267_199d), "閣臣書進延祥帖子, 教曰, 雖小技不宜放縱恊去. 程子曰, 作字時敬. 柳公權之言, 亦以爲心正則筆正. 作書不要好, 只要有古法."

43 正祖,『弘齋全書』卷165「日得錄五 · 文學五」(a267_237C), "柳公權曰, 心正筆正, 程子曰, 作字非是要字好, 卽此是學, 書字雖卽技之小者, 亦不可胡亂無法, 只求妍美, 全欠典則, 卽近世所謂善書者, 若論以心正是學之語, 果何如哉. 今人寫字, 類皆輕佻浮薄, 如不戟斜尖胝, 便多怒張荒率, 此雖尋常筆札之微, 其習俗之每下, 淳眞之日漓, 有如此, 豈勝慨然之甚."

44 성정 차이에 의한 다양성을 말한 項穆,『書法雅言』「辨體」, "夫人之性情, 剛柔殊稟, 手之運用, 乖合互形. 謹守者拘斂雜懷(…)穩熟者缺彼新奇, 此皆因夫性之所偏, 而成其資之所近也." 참조.

45 正祖,『弘齋全書』卷162「日得錄二 · 文學二」(a267_185b), "文出於性情, 而書者, 心畫也. 故尤宜理會氣象, 俱有枯澁之病, 切宜戒之."

46 공자에 대해 『論語』「述而」에서 "溫而厲, 威而不猛, 恭而安."라 평가한 것에 주희가 "惟聖人全體渾然, 陰陽合德, 故其中和之氣, 見於容貌之間者如此"라고 주석한 것 참조.

47 正祖, 『弘齋全書』卷162「日得錄二·文學二」, "凡作文寫字, 要須氣足理到. 今人藻繢矩擬, 踏襲所成. 雖似兩京而理則沮盡. 影摹之巧, 縱貌二王而氣自索然. 氣未足則法雖善而無異畫符. 理未到則詞雖工而秖似說劇. 此曷足以黼蔽皇猷, 鳴國家之盛哉. 予實爲世道悶焉."

48 선조의 유일한 공주인 貞明公主(1603≈1685)의 별칭이다. 仁穆王后(1584~1623)의 딸로 인조1년(1623) 永安尉 洪柱元에게 下嫁했다. 그녀의 玄孫인 洪鳳漢은 정조에게 외조부가 되니 공주는 정조의 6대 조모가 된다.

49 正祖, 『弘齋全書』卷163「日得錄三·文學三」(a267_198b), "貞明貴主, 婦德之外, 旁通書藝, 其家所傳華政二大字, 遒勁婉麗, 有作家風度, 非但閨房之內未見其對. 雖置之古名家大字, 不甚多讓 而豐艷謹厚之氣, 溢於點畫之外者, 尙可想見其德性. 其子孫之隆盛, 富貴福澤, 古今罕比, 良有以也."

50 『詩經』「國風·周南·桃夭」, "桃之夭夭, 灼灼其華, 之子于歸, 宜其室家興. 桃之夭夭, 有蕡其實, 之子于歸, 宜其家室. 桃之夭夭, 其葉蓁蓁, 之子于歸, 宜其室人." 참조.

51 『春秋左氏傳』「莊公二十二年」, "初, 懿氏卜妻敬仲. 其妻佔之, 曰, 吉. 是謂鳳皇於飛, 和鳴鏘鏘." 참조.

52 이런 점과 관련된 전후 문맥은 다음과 같다. 洪敬謨, 『冠巖全書』冊二十三「四宜堂志·書畫第六〔下〕」(b114_036a), "華政二大字, 貞明公主書(···)藥泉南九萬華政跋曰(···)余作而曰自昔帝女王姬, 虞夏無徵, 至若周大姬親爲武王女, 而所好樂在於巫覡歌舞, 自漢唐以下, 或富過而侈, 或寵踰而逸, 其以賢德稱者尤罕聞焉. 惟主明於內而晦於外, 有其能而辭其名, 心德之全, 此其一端, 豈可與後世才婦女愛弟子之逼者, 同日道哉. 桃李穠華, 鳳凰和鳴, 子姓蕃昌, 科甲蟬聯, 極尊貴之榮, 備壽考之福者, 其有以也. 且夫奉玩筆蹟, 實規模我宣祖大王之法, 雄健渾厚, 殊不類閨閣氣像, 嗚呼, 其於筆得之心畫者如此, 則其性情得之觀感之化者, 又可知肅雍之美, 夫豈無所自而然哉." 참조.

53 正祖, 『弘齋全書』卷165「日得錄五·文學五」(a267_237C), "不必曰王右軍, 不必曰鍾太傅, 一言蔽之, 惇實而圓厚, 沉著而安帖, 寧肥而犯墨猪之誚, 毋瘦而歸刻鵠之陋, 寧拙而眞氣自在, 毋巧而詭僞徒尙, 寧滯毋流, 寧鈍毋刻, 寧劣劣毋狂奇, 寧庸庸毋苛僻, 莫曰矯枉而過實, 是眞傳之訣爾."

54 예를 들어 서예의 중화와 중행을 기본으로 하는 項穆이 『書法雅言』「形質」,

"若而書也, 修短合度, 輕重協衡, 陰陽得宜, 剛柔互濟, 猶世之論相者, 不肥不瘦,
不長不短, 爲端美也. 此中行之書也."라는 것과 「品格」, "會古通今, 不激不厲,
規矩諳練, 骨態淸和, 衆體兼能, 天然逸出, 巍然端雅, 奕矣奇解, 此謂大成已集.
妙入時中, 繼往開來, 永垂模軌, 一之正宗也"라는 것, 「神化」, "人之於書, 形質法
度, 端厚和平, 參互錯綜, 玲瓏飛逸, 誠能如是, 可以語神矣."라는 것 參조.

55 傅山, 『霜紅龕集』 卷4 「作字示兒孫」, "寧拙毋巧, 寧醜毋媚, 寧支離毋輕滑, 寧直
率毋安排."

56 傅山, 『霜紅龕集』 卷17 「書張維遇志狀后」, "老夫學老莊者也.", 『霜紅龕集』 卷3
「示弟侄」, "我本徒學莊.", 『霜紅龕集』 卷28 「雜著2·傅史」, "吾師莊先生.", 『霜
紅龕集』 卷16 「王二彌先生遺稿序」, "吾漆園家學.", 『霜紅龕集』 卷40 「雜記5」,
"三日不讀老子, 不覺舌本軟. 疇昔但習其語, 五十以后, 細注老子. 而覺前輩精于
此學者, 徒費多少舌頭, 舌頭總是軟底. 何故, 正坐猜度, 玄牝不著耳." 등 參조.

57 魏夫人, 「筆陣圖」, "善於筆力者多骨, 不善筆力者多肉. 多骨微肉者謂之筋書, 多
肉微骨謂之墨猪. 多力豐筋者聖, 無力無筋者病."

58 項穆, 『書法雅言』 「形質」, "是以人之所稟, 上下不齊, 性賦相同, 氣習多異, 不過
曰中行, 曰狂, 曰狷而已. 所以人之於書, 得心應手, 千形萬狀, 不過曰中和, 曰肥,
曰瘦而已. 若而書也(…)臨池之士, 進退於肥瘦之間, 深造於中和之妙, 是猶自狂
狷而進中行也, 愼毋自暴且棄哉." 참조.

59 『孟子』 「梁惠王章」(下), "流連荒亡, 爲諸侯憂. 從流下而忘反謂之流." 참조.

60 正祖, 弘齋全書 卷162 「日得錄二·文學二」(a267_166b), "筵臣有以李文成珥
所著擊蒙要訣眞本在臨瀛奏者, 命徵其本乙覽. 敎曰, 予於七歲課此書, 頗有資益
矣. 今見眞本, 尤覺起敬. 年前覽退溪手勘心經草, 筆畫醇正, 是本亦如此, 可驗
兩先正心畫. 予不可無一言, 仍跋其本而還之."

61 丁若鏞, 『與猶堂全書』 第1集 『詩文集』 卷14 「跋竹南簡牘」(a281_304c), "右竹
南簡牘一卷, 故弘文館提學吳公竣之手墨也. 吳公特以筆翰成名. 然其文詞未始
不瞻博也(…)今所傳簡牘諸書, 皆精沈有法度, 可以模楷後生. 而近世皆習尹淳
簡牘, 尹之書刻削少函蓄, 四十年來書法之淸薄, 皆此祟也. 醫之奈何, 竹南其華
扁也已矣. 然言之以藝則尹爲長."

62 趙龜命, 『東谿集』 卷6 「題白下書帖·六則」(a215_134a), "我朝名筆, 當推三大
家. 安平, 精神超詣, 石峰, 氣力雄渾, 白下, 故當以法與變態敵爾(…)白下, 深於
法矣, 而專取裁於宋明." 참조.

63 李奎象, 『一夢稿』 「書家錄」, "尹書多態." 참조.

64 李匡師, 『圓嶠書訣』 「後編(上)」, "余就白下, 白下抽案上元章書曰, 古人必欲使

結構高逸, 不合俗眼, 此老書, 亦無一字不然. 盖書道, 以齟齬於俗眼爲上乘. 吾亦識此意, 才亦足爲此, 但東人甚陋, 不知筆法, 必姿態極妍. 然後方悅. 故不能不應俗, 作妙媚字, 使吾生中國, 所成就, 當不止此."

65 『老子』41章, "上士聞道, 勤而行之, 中士聞道, 若存若亡, 下士聞道, 大笑之, 不笑不足以爲道."

66 항목은 중화 미학 시각에서 미불을 소식과 더불어 가장 비판하는데, 그 자세한 것은 다음을 참조할 것. 項穆, 『書法雅言』「書統」, "蘇米激厲矜誇, 罕悟其失.", 「中和」, "米芾乃詆其變亂古法(…)米芾乃獨仿之, 亦好奇之病爾.", 「心相」, "他如李邕之挺竦, 蘇軾之肥欹, 米芾之努肆, 亦非純粹貞良之士.", 「取舍」, "蘇米之跡, 世爭臨摹(…)蘇之濃聳棱側, 米之猛放驕淫, 是其短也."

67 趙龜命, 『東谿集』卷6「題從氏家藏遺教經帖五則」(a215_128d), "我朝書法, 大約三變. 國初學蜀, 宣仁以後, 學韓, 近來學晉, 規矱漸勝, 而骨氣耗矣." 참조.

68 金正喜, 『阮堂全集』卷8「雜識」(a301_153c), "白下書出於文衡山, 世皆不知, 且白下亦不自言." 참조.

69 陶潛, 「勸農」, "儼然自足, 抱樸含眞." 참조.

70 『中庸』20章, "誠者, 天道也."에 대한 주희의 주 "誠者, 眞實無妄之謂, 天理之本然也." 참조.

71 朱熹, 『中庸章句序』, "異端之說日新月盛, 以至於老佛之徒出, 則彌近理而大亂眞矣." 참조.

72 『孟子』「離婁章下」, "楊氏曰, 言聖人所爲, 本分之外, 不加毫末. 非孟子眞知孔子, 不能以是稱之." 참조.

73 『老子』21章, "道之爲物, 唯恍唯惚(…)窈兮冥兮 其中有精. 其精甚眞, 其中有信.", 『老子』41章, "質眞若渝." 참조.

74 『莊子』「齊物論」, "若有眞宰, 而特不得其眹(…)其有眞君存焉. 如求得其情與不得, 無益損乎其眞.", 『莊子』「大宗師」, "嗟來桑戶乎, 而已反其眞, 而我猶爲人猗." 참조.

75 진인에 관한 언급은 매우 많은데 그중 하나만 거론하면 『莊子』「大宗師」, "且有眞人而後有眞知, 何謂眞人." 참조.

76 『莊子』「應帝王」, "其知情信, 其德甚眞, 而未始入於非人." 『莊子』「天道」, "極物之眞, 能守其本", 『莊子』「秋水」, "謹守而勿失, 是謂反其眞.", 『莊子』「盜跖」, "子之道, 狂狂汲汲, 詐巧虛僞事也. 非可以全眞也, 奚足論哉.", 『莊子』「漁父」, "孔子愀然曰, 請問何謂眞. 客曰, 眞者, 精誠之至也. 不精不誠, 不能動人. 故强哭者雖悲不哀, 强怒者雖嚴不威, 强親者雖笑不和. 眞悲无聲而哀, 眞怒未發而威,

眞親未笑而和. 眞在內者, 神動於外, 是所以貴眞也." 등 참조.

77 『近思錄』卷3 「致知」, "詩大抵出於人情之眞, 感化之自然者. 學者於詩, 吟哦諷詠其情性, 涵養條暢於道德, 自然有感動興起之意. 此卽曾點浴沂詠歸之氣象."

78 『老子』19章의 "見素抱樸.", 28장의 '復歸於樸', 32장의 "道常無名, 樸." 37장의 "吾將鎭之以無名之樸." 및 장자가 소박을 긍정하는 것(『莊子』「馬蹄」, "同乎无欲, 是謂素樸, 素樸而民性得矣(…)故純樸不殘, 孰爲犧樽(…)夫殘樸以爲器, 工匠之罪也.", 『莊子』「天道」, "樸素而天下莫能與之爭美.")을 비롯하여 『老子』44장의 "大巧若拙.", 『莊子』「達生」, "外重者內拙." 등 참조.

79 조선조에서의 졸에 관한 것은 신두환, 「조선의 도학과 拙樸의 미학 담론」(『유교사상연구』26집, 한국유교학회, 2006.) 및 김우정, 「拙'을 통해 본 문학 담론의 한 양상」(『태동고전연구』24집, 한림대학교 태동고전연구소, 2008.) 참조.

80 周敦頤, 「拙賦」, "巧者言, 拙者默, 巧者勞, 拙者逸, 巧者賊, 拙者德, 巧者凶, 拙者吉. 嗚呼. 天下拙, 刑政徹〔=撤〕, 上安下順, 風淸弊絶."

81 『禮記』「樂記」, "故禮以道其志, 樂以和其聲, 政以一其行, 刑以防其姦. 禮樂刑政, 其極一也, 所以同民心而出治道也." 및 『中庸』1章 '修道之謂教.'에 대한 주회의 주석 "聖人因人物之所當行者而品節之, 以爲法於天下, 則謂之教, 若禮樂刑政之屬是也." 등 참조.

82 朱熹, 『朱子文集』卷78 「拙齋記」, "天下之事不可勝, 窮其理則一而已矣. 君子之學, 所以窮是理而守之也, 其窮之也, 欲其通於一, 其守之也, 欲其安以固. 以其一而固也, 是以近於拙. 盖無所用其巧智之私, 而唯理之從, 極其言, 則正其誼不謀其利, 明其道不計其功, 是亦拙而已矣."

83 班固, 『漢書』卷56 「董仲舒傳」 第二十六 부분 참조.

84 權近, 『陽村集』卷11 「記類・拙齋記」(a107_130a), "若夫惟義而守其眞者, 有以自得而不自失. 故無所望而安焉, 無所愧而泰焉. 是拙者始乎于恥, 而卒乎無所恥, 足以浩然自存而無歉矣. 故養拙所以養德也." 참조.

85 姜世晃, 『豹菴稿』卷5 「題成氏家舊藏松雪書障子」(b080_383b), "古人評趙書曰上下數千年, 縱橫一萬里, 無此筆云. 凡古蹟率多僞贗, 惟趙書不可僞. 盖數千年一萬里所無之蹟, 固不敢爲砆砆亂玉, 更有何人辨此龍騰鳳翥之勢." 참조.

86 李漵, 『弘道遺稿』卷12下 「筆訣」「總論・書家正統」(b054_455d), "異端之萌, 始於獻之, 熾於張長史, 顏魯公, 歐陽詢, 柳公權, 崔孤雲, 米元章, 梅竹軒. 甚者懷素, 蘇東坡, 趙子昂, 張東海, 黃孤山, 韓石峯." 참조.

87 李匡師, 『書訣後編』(上), "下至子昂思白之妖冶, 胎似利口鄭聲之蠱人. 惜乎, 其朱見正於希言大樂, 而誣數百年書道, 莫可救也." 이광사가 말하는 '희언'이나 '대

악을 예술차원에서 말하면, 예술이 추구하는 형이상학적 도, 원리 등을 상징한다.

88 『正祖實錄』卷43, 19年 乙卯 8月 23日, "所謂唐學, 爲弊轉甚, 文體譙殺, 書法頗斜, 請自陛庠, 一切嚴禁." 참조.

89 이런 점과 관련한 것은 項穆, 『書法雅言』「形質」, "是以人之所稟, 上下不齊, 性賦相同, 氣習多異, 不過曰中行, 曰狂, 曰狷而已. 所以人之於書, 得心應手, 千形萬狀, 不過曰中和, 曰肥, 曰瘦而已. 若而書也, 修短合度, 輕重協衡, 陰陽得宜, 剛柔互濟, 猶世之論相者, 不肥不瘦, 不長不短, 爲端美也. 此中行之書也. 若專尙淸勁, 偏乎瘦矣, 瘦則骨氣易勁, 而體態多瘠, 獨工豐豔, 偏乎肥矣." 및 『書法雅言』「心相」, "蓋聞德性根心, 益生色, 得心應手, 書亦云然. 人品旣殊, 性情各異, 筆勢所運, 邪正自形." 참조. 관련된 자세한 것은 조민환, 「項穆『書法雅言』에 나타난 盡善盡美的 書藝美學思想」, 『유교사상문화연구』61호, 한국유교학회, 2015. 참조.

90 『正祖實錄』卷47, 21年 12月 5日, "臣詳見金命壎之券, 非但違簾仄對, 大違程式而已. 又是字體欹斜, 近於筆怪, 而臣乃神精都喪, 混置優等. 當此矯文體正筆之時, 似此試券, 決不可頒示多士, 乞命拔去, 仍勘臣罪."

91 正祖, 『弘齋全書』卷165「日得錄五·文學五」(a267_231d), "小說蠱人心術, 與異端無異, 而一時輕薄才子, 利其捷徑而得之, 多有慕效, 而文風卑弱委靡, 與齊梁間綺語無異. 此如鄭聲伈人, 聖人之所當放遠, 而主試者尤宜詳察而黜陟之. 不但文體之浮靡者, 不置優等, 筆畫之欹斜傾側者, 亦書筆怪, 則不數年當有改觀之效, 文以驗治敎之汙隆, 非細故也. 心正則筆正, 亦不可不愼也."

92 『性理大全』卷55「字學」, "夫字者, 所以傳經, 載道, 述史, 記事, 治百官, 察萬民, 貫通三才, 其爲用大矣. 縮之以簡便, 華之以姿媚, 偏旁點畫, 浸浸失眞, 弗省弗顧, 惟以悅目爲姝, 何其小用之哉." 참조.

93 正祖, 『弘齋全書』卷163「日得錄三·文學三」, "近古吏胥之書, 多可觀嘗取, 見備局謄錄, 其書逾久而逾好, 往往有遒勁絶奇處. 近日司文書之入眼者, 類皆浮輕療率, 而閣吏爲尤甚, 見之不覺嚬蹙. 此雖小事, 不得不一煩辭敎." 참조.

94 正祖, 『弘齋全書』卷165「日得錄五·文學五」, "五經百選將鏤板, 命鑄字小關嶺營, 擇啓書吏之善書者五人, 給鋪馬起送, 使之鏽寫入刊. 敎曰, 書體之浮薄荒率, 不惟士夫爲然, 胥吏薄狀之字, 亦駁駁效尤, 不中式令, 是豈但渠輩之咎(…)嶺營啓書之吏, 獨守古法, 不爲流俗所移, 良足嘉尙. 其字畫. 典實眞撲, 自成一體, 予惟是之取也."

95 正祖, 『弘齋全書』卷163「日得錄三·文學三」(a267_188a), "我朝名書, 當以安平爲第一, 而以狼尾筆, 書白硾紙, 韓濩獨得其妙. 故東國之學操筆者, 皆不出匡

懈, 石峯門戶. 自故判書尹淳之出, 擧一世靡然從之, 書道一大變, 而眞氣索然, 漸啓枯澁之病. 今欲回淳返樸, 宜自爾等先習爲蜀體."

96　朝鮮王朝實錄, 『正祖實錄』卷32「正祖 15년 辛亥(1791) 2월 21일(丙寅)」「正壇配食三十二人」, "安平大君 章昭公 瑢." 참조.

97　正祖, 『弘齋全書』卷22「安平大君瑢致祭文」(a262_350b), "顔筋柳骨, 名達皇明(…)零珠斷幅, 留與後翫."

98　正祖, 『弘齋全書』卷165「日得錄五·文學五」(a267_238a), "(上曰)安平書爲國朝名筆之冠, 無容更評, 而史纂刊本, 卽亦其筆也. 結構古雅, 點畫謹嚴, 遒勁而圓活, 蒼健而婉媚, 鍾楷蔡隷兩美實竝, 此又其書中別是一體. 榟板已無傳, 印本亦絶罕, 在今可珍, 不翅如鴻都之經文. 予甚喜此字, 欲刻鑄活字. 但計其各字頗多闕少, 難於補足耳."

99　李匡師, 『書訣後編』(下), "淸之, 秀媚可愛, 才氣最優, 當與子昂相上下, 而專用子昂法, 未免入俗. 且淸之, 以貴公子, 首唱此法, 眩耀一世. 由是列朝御筆, 皆用此法. 遂成國俗."

100　명나라와 청나라가 바뀌는 즈음에 이른바 '유왕반주由王返朱[양명학으로터 주자학으로 돌아간다]'라는 경향이 나타나게 된다. 그 중심에 제왕으로서는 이른바 "숭유중도崇儒重道[유학의 성인을 숭상하고 유가 성인의 도를 중시함]"라는 것을 국가 기본정책으로 삼은 강희가 있다. 그는 주자학으로 국가를 다스릴 것을 주장하면서 "앞선 유학자들 가운데 오직 주자의 말이 가장 합당하다[『康熙起居注』, 54년 11월 7일, "先儒中, 唯朱子之言最爲確當."]"고 여기고 주자사상을 官方 철학사상으로 확립시킨다.

101　『世宗實錄』卷61, 「세종 15년 윤8월 13일」, "賜《歸去來辭》篆軸于宗親及群臣, 趙孟頫所書刊本也."참조.

102　『世祖實錄』卷2, 「세조 1년 10월 21일」, "傳于鑄字所曰, 校書館所藏《集古帖》, 趙孟頫《證道謌》." 참조.

103　『世祖實錄』권16, 「세조 5년 기묘 6월 24일」, "傳旨禮曹曰, 予欲多印法帖, 廣布國中, 如進趙學士眞筆, 眞草《千字》等書者, 從願厚賞, 又如書屛簇,法帖, 摹刻後還主. 以此曉諭中外." 참조.

104　崔恒, 『太虛亭集』卷1, 「匪懈堂詩軸序」(a009_192c), "余惟書, 心畫也. 心正則筆正, 觀其書, 可知其爲人焉. 大君以英豪之資, 尊富之極, 乃能淡泊自守, 樂於爲善, 依仁遊藝."

105　李瑢, 『玉山詩稿』「雜著·論書法」(a053_019b), "安平之豪逸." 참조.

106　李瑢, 『玉山詩稿』「雜著·論書法」(a053_019b), "余喜觀古人書, 鳥跡雲蹤, 汗

漫莫涯. 就其中世之共知者而論之則右軍之書, 如龍跳天門, 虎臥鳳閣, 卓冠千古, 不可尚已. 鍾繇之書, 如雲鶴遊天. 子敬之書, 如霜鶻橫空. 唐太宗之書, 如河朔義士, 慷慨忘生, 長槍大劍, 戰陣橫行. 顔太師之書, 如珊瑚碧樹, 表裡皆骨. 張旭之書, 如天花散落, 變化不測. 懷素之書, 如夏雲出海, 奇峯聳秀, 因風舒卷, 神氣橫發, 此固表表可稱者. 而或如老虯抉石, 渴驥奔川, 有如驚蛇入草, 飛鳥出林, 何莫非筆法之妙, 而不可盡傳者也." 참조.

107 李瑀, 『玉山詩稿』「雜著・論書法」(a053_019c), "若以吾東國言之, 則金生之金鉤玉索, 孤雲之古鼎石皷, 靈業之雅健, 安平之豪逸, 邈焉寡儔, 其誰間然. 若論近代, 則或如猗蘭舞風, 逸態流動, 或如老松冒雪, 古氣絶俗, 此其拔萃者乎. 至如永初之儒, 外施章甫, 長平之將, 張皇意氣, 或如婢作夫人, 冶容巧粧, 終不似眞, 然豈無一段可採者乎. 或曰, 子欲何居. 曰, 非曰能之, 願學焉. 乃其所願, 則晉唐諸君子乎. 萬曆十七年己丑二月十九日, 玉山, 識." 참조.

108 李裕元, 『林下筆氣』卷12「筆法」, "金生能書, 細而毫忽皆精, 杏村與子昂筆勢與之敵, 柳巷其書遒勁, 所書玄陵碑, 至今猶存, 獨谷縝密, 八十書健元陵碑. 安平之書, 凜凜有飛動意." 성현도 '飛動意'가 있다고 평가한다. 成俔, 『慵齋叢話』卷2, "善書爲難, 而題額尤難(…)庶人瑢書 大慈庵 海藏殿白華閣之字, 蔚然有飛動意, 亦絶寶也." 참조.

109 李漵, 『筆訣』「論我朝筆家」(b054_456d), "安平文而浮." 참조.

110 申翼相, 『醒齋遺稿』冊三「有感」(a146_088b), "國朝王子字淸之, 妙墨天才冠一時, 應與子昂爭俊逸, 龍騰鳳舞意神奇.(右安平大君)" 참조.

111 洪敬謨, 『冠巖全書』冊二十三「四宜堂志・書畵第六〔下〕」(b114_034b), "白下書玉軸: 逮我國初, 匪懈堂才高韻逸, 妙絶天下, 而年壽不永, 猶未能脫松雪轍迹." 참조.

112 成俔, 『慵齋叢話』卷1 "安平之書, 專倣子昂, 而其豪邁相上下, 凜凜有飛動意." 참조.

113 張維, 『谿谷集』卷3「書匪懈堂墨妙神賞卷後」(a092_071a), "卽生長豪貴者, 雖或標名自好, 鮮能造其妙境. 唯匪懈堂, 生而尊貴, 出紫禁入朱邸, 而妙年絶藝, 獨步天下, 一異也." 참조.

114 趙孟頫, 『蘭亭十三跋』, "學書在玩味古人法帖 悉知其用筆之法 乃爲有益."

115 『論語』「述而」, "游於藝."에 대한 주희의 주, "游者, 玩物適情之謂." 참조.

116 揚雄, 『法言』「問神」, "書, 心畵也."

117 項穆, 『書法雅言』「書統」, "柳公權曰, 心正則筆正. 余則曰, 人正則書正."

118 『書經』「舜典」, "詩言志."

119 『禮記』「樂記」, "樂者, 通倫理者也.", 『禮記』「樂記」, "聲音之道, 與政通矣."

120 許愼, 『說文解字』「序」, "蓋文字者, 經藝之本, 王政之始也."

121 項穆, 『書法雅言』「書統」, "然書之作也, 帝王之經綸, 聖賢之學術, 至於玄文內
　　典, 百氏九流, 詩歌之勸懲, 碑銘之訓戒, 不由斯字, 何以紀辭. 故書之爲功, 同流
　　天地, 翼衛敎經者也." 참조.

제11장
유재裕齋 송기면宋基冕: 구체신용舊體新用 지향의 서예미학

1 『論語』「泰伯」, "興於詩, 立於禮, 成於樂."

2 『論語』「述而」, "志於道, 據於德, 依於仁, 遊於藝."

3 송기면의 생애와 학문에 대한 전반적인 사항은 노평규, 「송기면의 학문과 사상」
　　(『艮齋學論叢』10집, 2010.)을 참조할 것.

4 송기면은 서예사를 통관하는 내용을 담은 「필부筆賦」를 써서 필법筆法과 필의
　　筆意가 무엇인지, 서예란 결국 무엇인지를 말한다. 宋基冕, 『裕齋集』卷1「筆賦
　　幷書」참조. 송기면의 셋째 아들은 剛菴 宋成鏞이고, 友山 宋河景은 송성용
　　아들이다. 宋基冕, 『裕齋集』, 여강출판사, 1989.

5 宋基冕, 『裕齋集』卷1「晩步」, "莽蒼之野有菽屋焉, 室安一牀容厥周旋, 儲有書
　　籍幾乎萬編, 藥陳籍溪之庭, 菜蕪廣川之園. 主人生而迂拙不屑俗論, 所欲馳騖者
　　六藝之林, 所欲窺見者夫子之墻, 顧貧病之不相放, 髮紛如而學猶荒, 遭宗社之翻
　　覆, 況敎術之猖狂."

6 宋基冕, 『裕齋集』卷2「病中散筆」, "本體之中, 流行具焉, 流行之中, 本體存焉.
　　是故前賢有理通氣局之說也. 然則南塘人物性偏全之說, 恐未窺道之一原萬殊之
　　界也. 夫仁義禮智性也, 而爲氣之所宰也. 虛靈知覺心也, 而爲理之所載也. 非理
　　則氣無所根柢, 非氣則理無所依著也. 這箇妙合渾淪之中, 無先後無始終, 而元不
　　相離, 或執此而不分賓主, 遽以心性硬做一物, 而却不知渾淪之中, 理自理, 氣自
　　氣, 而不相挾雜也. 明道先生論性不論氣不備, 論氣不論性不明, 二之則不是之訓
　　正, 以此也."

7 宋基冕, 『裕齋集』卷2「雜著」「維新論」, "新以舊爲體, 舊以新爲用, 體存而用無
　　窮也. 蓋新者舊之繼也. 維新云者, 所以繼舊而新之也. 是以改其舊而不離其舊,
　　就其新而不已其新, 革而不離者, 維新之所以爲體也(…)非舊無以爲新, 舊是作
　　新之地也. 非新無以繼舊, 新是改舊之道也. 執其舊而不作新, 則解弛委靡不能保

其舊矣, 騖乎新而不思繼舊, 則橫奔縱逸不能善其新矣."

8 宋基冕, 『裕齋集』卷3 「雜著」「權經」, "經者, 常法也, 正道也, 定理也. 理定矣, 道正矣, 法常矣, 而乃有不能執守, 不能不遷移者, 何也. 時勢不同. 時之所遇者變, 則勢之所趨者亦變. 若泥於常, 泥於正, 泥於定, 不知所以通之, 則常不得其常, 正不得其正, 定不得其定, 然則如之何而得其眞也. 於是有所謂權."

9 宋基冕, 『裕齋集』卷3 「雜著」「權經」, "權者, 譬之於物, 則稱錘是也(…)輕重之來不一, 而旣受焉, 又程焉, 又量焉, 操此數者, 而不失其平, 則物之輕重, 無少差焉. 命之曰經. 其所以得平者, 權中復有經, 亦常法也. 正道也, 定理也. 井然有界限而斷, 斷有不可已者, 雖遷移其稱錘, 而所求者惟平而已. 未嘗乖常, 未嘗背正, 未嘗捨定, 而與經爲體用者, 其惟權乎."

10 『孟子』「梁惠王上」, "王何必曰利, 亦有仁義而已矣."

11 宋基冕, 『裕齋集』卷3 「雜著」「義利」, "利與義相反者, 不義之利也. 利與義相成者, 無往而非義之利也. 不義之利, 小人徇焉, 無往而非義之利, 大人循焉. 小人之所以爲小人, 以其所見者小也, 是以徇焉. 大人則不然, 視義之所宜而循焉而已."

12 宋基冕, 『裕齋集』卷3 「雜著」「義利」, "何謂之循, 講之必熟, 擇之必精, 毋涸其源, 毋閼其流, 利之源出於吾, 而利之流徧被於人, 大哉利乎, 義之府也."

13 宋基冕, 『裕齋集』卷3 「雜著」「義利」, "然則其講之擇之當奈何. 蓋害者利之賊也. 害之所消卽利之所息也. 害於一日而利於百日者, 吾則息之, 利於一日而害於百日者, 吾則消之, 取百日之利以補一日之害, 則利存而害消矣. 捨一日之利以杜百日之害, 則害除而利興矣."

14 宋基冕, 『裕齋集』卷3 「雜著」「義利」, "生於一人供給多人者, 吾則勸以殖之, 築於一時而流幣多時者, 吾則洩而通之. 利於一人而害於多人者, 吾又爲之消之, 害於一人而利於多人者, 吾又爲之息之. 一開一闔, 一弛一張, 而講天下之利無不熟, 擇天下之利無不精, 使天下之人, 均沾其澤, 而其法足以貽諸後世. 夫如是奚往而非義哉, 博哉利也. 信乎其爲義之府也."

15 宋基冕, 『裕齋集』卷3 「雜著」「君民」, "義之與利置諸競爭則相反, 置諸調和則相成. 求其小而不知其大則相反, 求其大而不恤其小則相成. 指其根於人之公心, 而其利徧被於人人者, 名之曰仁."

16 宋基冕, 『裕齋集』卷2 「雜著」「朱子策試諸生之問」, "政無常典, 惟民是便而已, 古者世匈民飢發倉粟而賑之. 歲若荐飢有所不贍, 則必有權宜救時之政, 雖無經典可確據者, 然稽之於書, 則禹之懋遷似或近之, 而至若平糴之說, 做自齊桓魏文之世, 齊桓魏文霸世之君也. 必不能與先王之政, 然其出於救民之飢, 則似亦一矣, 此其常平之所由始也歟. 壽昌之議, 雖非出於先王常典, 而其於一時救民之術

可謂切矣. 特以權糶貴賤之際, 微有商功分銖之漸, 故望之非之, 蓋亦有深謀遠慮
之意也." 참조.

17 宋基冕, 『裕齋集』卷1「筆賦幷書」, "夫筆者, 能述事以書之, 故謂之述. 又以爲能
畢擧萬物之形, 故謂之畢. 士有意於實學, 知所以述之畢之, 則足矣. 不必惑於取
妍而含於喪志. 然書亦六藝之一, 始之操觚也, 不容不以法. 法不備, 則易放意而
荒. 從余遊者, 以余署知古人筆意, 往往問筆法. 若其一一酬應, 乃以所嘗聞於石
亭翁者, 戲擬古賦而發之."

18 『裕齋集』, 卷4, 「題竹谷集遺墨後」, "孟頻書, 余嘗病其專於嫵媚.".

19 趙壹, 「非草書」, "蓋秦之末, 刑峻網密, 官書煩冗, 戰攻並作, 軍書交馳, 羽檄紛飛,
故爲隸草, 趨急速耳, 示簡易之指, 非聖人之業也. 但貴刪難省煩, 損複爲單, 務取
易爲易知, 非常儀也. 故其贊曰, 臨事從宜. 而今之學草書者, 不思其簡易之旨,
直以爲杜·崔之法, 龜龍所見也(…)草本易而速, 今反難而遲, 失指多矣." 참조.

20 이런 점에 대한 것은 이 책의 '이황의 서예미학' 부분을 참조할 것.

21 項穆, 『書法雅言』「中和」, "書有性情, 卽筋力之屬也(…)圓而且方, 方而復圓, 正
能含奇, 奇不失正, 會于中和. 斯爲美善. 中也者, 無過不及, 是也. 和也者, 無乖
無戾, 是也. 然中固不可廢和, 和亦不可離中, 如禮節樂和, 本然之體也. 禮過于
節則嚴矣, 樂純乎和則淫矣. 所以禮尙從容而不迫, 樂戒奪倫而嶔如, 中和一致,
位育可期, 況夫翰墨者哉."

22 宋基冕, 『裕齋集』卷1「筆賦」, "隸楷行草, 廻互折摺, 其用雖殊, 大體相涉. 顧歷
陳之丁寧, 諒前修之眞訣, 敎執斧而伐柯, 何嘗違夫其則."

23 서예의 五體가 각각 다 다르다는 관점도 있다.

24 『詩經』「豳風·伐柯」, "伐柯如何, 匪斧不克. 取妻如何, 匪媒不得. 伐柯伐柯, 其
則不遠. 我覯之子, 籩豆有踐." 참조.

25 『中庸』12장, "子曰, '道不遠人, 人之爲道而遠人, 不可以爲道. 詩云, 伐柯伐柯,
其則不遠. 執柯以伐柯, 睨而視之, 猶以爲遠. 故君子以人治人, 改而止. 忠恕,
違道不遠. 施諸己而不願, 亦勿施於人."

26 송하경, 「김제서예 삼백년」(『서예미학과 신서예정신』, 다운샘, 2003, p.307.)
참조.

27 宋基冕, 『裕齋集』卷1「筆賦」, "至於隨手, 變化層生, 淵巧精密, 有非言語文字,
所可形容告及."

28 王羲之, 「書論」, "夫書者, 玄妙之伎也. 若非通人志士, 學無及之." 이 글은 朱長
文의 『墨池編』卷1에 실려 있다.

29 宋基冕, 『裕齋集』卷4 序「印譜引」, "操刀刑石爲之印章, 亦書家一事, 事若易而

小然, 至理寓甚妙在, 豈坊間徒事彫刻者之所可擬到哉. 必其深得古篆隷之意, 用刀如刷筆直截, 峻猛有同, 斷崖圻壁, 然後渾然天成, 古韻瀏瀏. 如不識此意, 則所挑缺雖效蟲蝕鳥步, 終不離乎人巧, 烏視所謂渾然天成者乎(…)噫此止一書家事, 而見實於人者, 以其有古意."

30 이런 점에 대한 것은 조민환, 『동양 예술미학 산책』(성균관대출판부, 2018) 「제8장 품격론을 통해본 문인전각」 부분을 참조할 것.

31 宋基冕, 『裕齋集』 卷4 「題柳永完醴泉銘帖後」, "書之有醴泉銘, 如孟子之有浩然章, 純以氣力爲之, 餒則未能也. 古今學醴泉銘者甚繁, 鮮有能踐其堂奧者, 皆坐於氣力不逮."

32 黃庭堅, 『山谷題跋』, "余嘗以右軍父子草書比之文章, 右軍似左氏, 大令似莊周也. 由晉以來, 難得脫然都無風塵氣似二王者."

33 康有爲, 『廣藝舟雙楫』 「碑評」, "張猛龍如周公制禮, 事事皆美善." 참조.

34 宋基冕, 『裕齋集』 卷1 「筆賦」, "粵自秦時, 中山之毫始創, 逮夫漢代, 北宮之製告完, 配纖毫以長鋒, 含至剛於極耎."

35 宣州는 安徽省 宣城縣의 舊名으로서, 紙筆의 명산지이다. 흔히 선주에서 나는 붓을 '선주필'이라 한다. 宣毫와 같다. 白居易는 「紫毫筆詩」에서 "紫毫筆尖如錐兮利如刀, 江南石上有老兎, 喫竹飮泉生紫毫, 宣城之人采爲筆."라고 하여 선주필의 특징과 그 붓이 만들어진 내력을 말하고 있다.

36 宋基冕, 『裕齋集』 卷1 「筆賦」, "歎韋昶之絶世, 嘉宣州之二筦, 銅雀瓦硯, 廷珪古墨, 呵潤磨融, 烟雲動色, 爾乃染毫伸紙, 揭腕運指, 縱橫起落, 頃刻千幅."

37 唐 張懷瓘의 『書斷』에 보면 韋昶에 관한 기사가 보인다. 韋昶은 진대 사람으로 字는 文休다. 유명한 서예가인 韋誕의 형이다. 古文을 잘했고, 大篆과 草書에서는 狀貌가 더욱 옛스러웠다. 太元 中 孝武帝가 改治宮室과 廟의 諸門을 개보수할 때 아울러 王獻之로 하여금 隷草書로 題榜하게 했지만 獻之는 固辭했다. 이에 劉環으로 하여금 八分으로 쓰게 했다. 뒤에 또 위창에게 大篆으로써 유경의 八分을 고치게 했다는 일화가 있다. 그만큼 위창의 글씨가 뛰어나다는 것을 방증하는 고사다. 어떤 사람이 위창에게 왕희지와 왕헌지의 글씨에 대해 그대는 어떻게 생각하냐고 물었다. 위창은 대답하여 말하기를, "二王은 스스로 능하다고 말하지만 이들은 서예가 무엇인지를 모르는 말이다"라고 했다는 고사도 있다. 그의 붓놀림이 묘해서 왕헌지는 그 붓놀림을 얻고서 절세라고 일컬어졌다고 한다.

38 智永은 陳과 隋 사이 僧, 名은 法極, 姓은 王, 會稽人. 書法에 능했고, 草書를 더욱 잘했다. 王羲之의 七世孫이다. 王羲之 五子인 徽之의 後이다. 山陰〔오늘

날 浙江 紹興] 永欣寺의 승으로서 사람들은 '永禪師'라고 한다. 항상 永興寺閣에 거처하면서 臨池學書했다. 閉門하고 三十年 동안 서예를 익혔다. 처음에는 蕭子雲을 따라 書法을 배웠지만 후에는 先祖 王羲之를 조종으로 삼았다.

39 宋基冕, 『裕齋集』 卷1 「筆賦」, "會稽之庫已傾, 智永之甕屢溢, 端溪之石幾穿, 許芝之廚亦竭, 然後六書八體, 三品九法, 橫豎句撇, 轉摺波磔, 勒掠策趯, 蟠屈挫衄, 肥瘦濃淡, 分間布白, 心手相應, 靡不賅博, 此世所謂臨池之藝也."

40 宋基冕, 『裕齋集』 卷3 「雜著」, "夫人不學則已, 學則必積習而至於熟, 乃可成也. 心竅靈慧炯然而悟者, 或有之矣. 若其隨遇輒應迅捷如響, 非用工久而得力全莫之能也. 況人之有慧悟者十百而未一二, 豈容分志散精而望其有就乎. 此所以業必專心無它適, 不至於化則不可已也."

41 宋基冕, 『裕齋集』 卷3 「雜著」, "人當於是而法之, 凡志于學者, 毋發燥心, 惟存養而不忘焉. 存養則津液常灌注于表裏, 不忘則靈明常貫徹于上下. 當其養也, 若將忘焉, 當其不忘也, 若將無養焉. 若將無養而未嘗不養, 若將忘也而未之或忘."

42 宋基冕, 『裕齋集』 卷1 「筆賦」, "乃若其法則, 一橫之始, 起止有則, 微逆毫勢, 按腰生力, 從左勒而挺起, 先遲澀而得勢, 至半途焉乍停, 復疾趨而竣厲, 方皆往而載衄宛, 一粒之端凝(…)橫陣雲於千里, 信縹緲而可摹, 直豎之畫, 厥致不忒, 錯綜反對, 同一準的, 氣勢崱載而壁立, 風標昂藏而秀拔, 乘便而順下, 則縣針勁利, 將放而仰收, 則垂露圓結, 譬如萬歲之古藤, 屹然滄海之砥柱, 左植者, 旣止而鋒衄外凝, 右峙則不偏而骨幹直豎. 二者俱得, 衆法可該, 方圓斜側, 按類而推."

43 宋基冕, 『裕齋集』 卷1 「筆賦」, "若其轉摺之術, 實係用筆之要. 橫豎相接而成, 筋骨俱足以妙, 怒張則露, 偏弛則弱. 迨橫畫之方衄, 向下按而乍摺, 整毫鋒而暗起, 趁厥勢而挺. 苟稜隅之圓淨, 認手法之有準, 要不肥而不庾, 貴鋒衄之暗現. 悟玆微眇, 能事過半, 斯而失律, 衆體解散."

44 宋基冕, 『裕齋集』 卷1 「筆賦」, "戈法爲難, 自古有言, 貫上頂而直曳, 及將挑而失便, 若羊途而始彎, 輒慢緩而墮偏, 亮其機之有在, 反諸掌而易就, 量一彎而三分, 迨未半而微轉, 乃于是而努力, 運全臂而健碾, 良痛快而勁險, 類倒松掛崖. 用之有道, 而無一乖. 由此伸縮, 乙亦如焉. 自轉折而向左, 未遽曲而略施, 才一跌而轉筆, 開遠勢而平連, 仍仰鋒而外拂, 送腕力而翩飄."

45 宋基冕, 『裕齋集』 卷1 「筆賦」, "右出爲磔, 行必三過. 微斜則捺, 橫曳曰波, 恒易失於委疲, 故逆拖而頓跌. 狀崩浪之迅奔, 期輪力於磔筆, 遇人大則旣出而重按, 値道送則平過而駭發, 撇是斜送, 專務勁遒. 左掠兮利抽其尾, 右啄兮疾罨其頭, 媲禾頭之平偃, 詑木間之句朗, 神鉖炯其發硎, 快截斷夫犀象, 一剔兮一挑, 總名以趯. 在挑謂挑, 于剔稱剔, 也乙向上而外投, 亭事垂下而左撥. 蹟晉士之舊製, 槪

用是而飄逸. 屈顔柳而始變, 立正鋒而折出, 竪旣下而將捲, 頓復衄而平抽, 斟古今之殊用, 相攸宜而幷收, 總群法而體會, 括樞要於一點."

46 宋基冕, 『裕齋集』卷4「祭艮齋田先生文」, "소자는 어리석고 어리석어 늦게 선생을 모셨으나 지나친 총애를 입어 그 울타리를 엿볼 수 있었다. 나의 글씨를 칭찬하여 큰 비석의 글씨를 쓰도록 명하였다(小子痴頑, 晩時巾帷, 過蒙眷愛, 得寵藩籬, 見賞賤畫, 命題豐碑)." 참조.

47 『월간조선』, 월간조선사, 1991년 9월호, p.470.

48 이상의 서가들에 대한 평가는 송하경, 「김제서예 삼백년」(『서예미학과 신서예정선』, 다운샘, 2003, p.320.)을 참조한 것임.

제12장
추사秋史 김정희金正喜: 군자예술 지향의 서예인식과 구별 짓기

1 『論語』「述而」, "志於道, 據於德, 依於仁, 游於藝."에 대한 주희의 주, "游者, 玩物適情之謂. 藝, 則禮樂之文, 射御書數之法, 皆至理所寓, 而日用之不可闕者也. 朝夕游焉, 以博其義理之趣, 則應務有餘, 而心亦無所放矣." 참조.

2 郭若虛는 『圖畫見聞志』「論氣韻非師」에서 "竊觀自古奇迹, 多是軒冕才賢, 巖穴上士, 依仁游藝, 探賾鉤深, 高雅之情, 一寄於畫. 人品旣已高矣, 氣韻不得不高, 氣韻旣已高矣, 生動不得不至, 所謂神之又神而能精焉."라고 하여 '依仁游藝' 차원의 회화는 대자연에 깃든 심오한 진리를 탐색하고 고아한 정을 깃들게 하는 행위라는 점을 강조하면서 인품과 기운의 상관관계를 말한다. 이런 사유에는 회화가 더 이상 玩物喪志 차원의 예술이 아니라는 선언이 담겨 있다.

3 金正喜, 『阮堂全集』卷5「書牘·與人」(a301_113a), "來要書體, 是初無定則, 筆隨腕變, 怪奇雜出, 是今是古, 吾亦不自知, 人之笑罵從他, 不可解嘲. 不怪, 亦無以爲書耳. 歐書亦未免怪目, 與歐同歸, 復何恤於人耶. 如折釵股坼壁痕, 皆怪之至, 顏書亦怪, 何古之怪, 如是多乎哉."

4 董其昌, 『畫禪室隨筆』「書品」, "故人作書, 必不作正局. 蓋以奇反正." 참조.

5 董其昌, 『畫禪室隨筆』「論用筆」, "作書所最忌者, 位置等勻. 且如一字中, 須有收有放, 有精神相挽處. 王大令之書, 從無左右並頭者. 右軍如鳳翥鸞翔, 似奇反正(…)轉左側右, 乃右軍字勢. 所謂迹似奇而反正者也. 世人不能解也. 書家好觀閣帖, 此正是病. 蓋王著輩, 絶不識晉唐人筆意, 專得其形, 故多正局. 字須奇宕瀟灑, 時出新致, 以奇爲正, 不主故常. 此趙吳興所未嘗夢見者, 惟米癡能會其趣耳

(…)古人作書, 必不作正局, 蓋以奇爲正, 此趙吳興所以不入晉唐門室也. 蘭亭非
不正, 其縱宕用筆處, 無跡可尋."참조.

6　項穆, 『書法雅言』「正奇」, "書法要旨, 有正與奇. 所謂正者, 偃仰頓挫, 揭按照應,
筋骨威儀, 確有節制是也. 所謂奇者, 參差起復, 騰淩射空, 風情姿態, 巧妙多端
是也."참조.

7　項穆, 『書法雅言』「正奇」, "奇卽連於正之內, 正卽列於奇之中. 正而無奇, 雖莊
嚴沉實, 恒樸厚而少文. 奇而弗正, 雖雄爽飛妍, 多譎厲而乏雅. 逸少一出, 揖讓
禮樂, 森嚴有法, 神彩攸煥, 正奇混成也. 書至子敬, 尙奇之門開矣. 嗣後智永專
範右軍, 精熟無奇, 此學其正而不變者也. 羊欣思齊大令, 擧止依樣, 此學其奇而
不變者也."참조.

8　項穆, 『書法雅言』「中和」, "中也者, 無過不及是也. 和也者, 無乖無戾是也. 然中
固不可廢和, 和亦不可離中, 如禮節樂和(…)方圓互成, 正奇相濟, 偏有所著, 卽
非中和(…)不知正奇參用, 斯可與權. 權之謂者, 稱物平施, 卽中和也."

9　項穆, 『書法雅言』「中和」, "書有性情, 卽筋力之屬也. 言乎形質, 卽標格之類也.
眞以方正爲體, 圓奇爲用. 草以圓奇爲體, 方正爲用(…)圓而且方, 方而復圓, 正
能含奇, 奇不失正, 會於中和, 斯爲美善."참조.

10　예를 들면 〈마고선단비麻姑仙檀碑〉는 중화미학보다는 광건미학쪽에 가까운 작
품인데, 〈다보탑비多寶塔碑〉 같은 경우는 중화미학쪽에 가깝다.

11　박규수는 尹士淵에게 김정희 글씨의 粗跡만을 배우는 것을 문제삼고 조맹부
서체를 배우라는 것을 말한 적이 있다. 朴珪壽, 『瓛齋集』 권9 「與尹士淵」
(a312_465d), "令胤書字甚佳, 然嫌涉俗蹊, 所以然者, 以效秋翁也. 此爲不必然,
此公確是自成一大家, 集衆家之長, 鎔鑄一法者也. 今無此公之學而欲效其粗跡,
已是迂計, 而見今京外史胥儕夫無不效之, 吾甚病之. 不如且習松雪字樣, 爲近於
中世以前先輩典型. 幸勿忽之如何."참조.

12　朴珪壽, 『瓛齋集』 권11 「題兪堯仙所藏秋史遺墨」(a312_512d), "阮翁書自少至
老, 其法屢變. 少時專意董玄宰, 中歲從覃溪遊, 極力效其書, 有濃厚少骨之嫌.
旣而從蘇米變李北海, 益蒼蔚勁健, 遂得率更神髓. 晚年渡海還後, 無復拘牽步
趣, 集衆家長, 自成一法, 神來氣來, 如海似潮, 不但文章家爲然, 而不知者或以
爲豪放縱恣, 殊不知其爲謹嚴之極. 是故余嘗言後生少年不宜輕易學阮翁書云
爾. 且余嘗謂公之書, 實從松雪得力, 聞之者皆以爲不然也."

13　박규수의 서화론에 관한 것은 유홍준, 「박규수의 서화론」, 『태동고전연구』 제10
집, 1993. 참조.

14　앞의 朴珪壽, 『瓛齋集』 권9 「與尹士淵」(a312_465d) 내용 참조.

15 張彦遠, 『歷代名畫記』卷1「叙畫之源流」, "夫畫者, 成教化, 助人倫, 窮神變, 測幽微, 與六籍同功, 四時並運, 發於天然, 非繇述作." 참조.

16 위의 책, "自古善畫者, 莫匪衣冠貴冑, 逸士高人, 振妙一時, 傳芳千祀, 非閭閻鄙賤之所能爲也." 참조.

17 피에르 부르디외, 최종철 옮김, 『구별 짓기: 문화와 취향의 사회학』(상, 하), 새물결, 2006.

18 項穆, 『書法雅言』「心相」, "夫經卦, 皆心畫也. 書法, 乃傳心也." 참조

19 이것과 관련된 하나의 예를 들면 韓拙이 『山水純全集』「論古今學者」에서 "蓋前人用此以爲銷日養神之術, 今人反以之爲圖利勞心之苦. 古之學者爲己, 今之學者爲人. 昔人冠冕正士, 晏閑餘暇, 以此爲淸幽自適之樂. 唐張彦遠云, 書畫之術, 非閭閻之子可學也. 奈何今之學者, 往往以畫高業, 以利爲圖金, 自墜九流之風, 不修術士之體, 豈不爲自輕其術者哉. 故不精之由良以此也, 眞所謂棄其本而逐其末矣. 且人之無學者, 謂之無格, 無格者謂之無, 前人之格法也. 豈落格法而自爲超越古今名賢者歟."라고 한 것을 들 수 있다.

20 제임스 케일은 董其昌의 화론을 구별 짓기 차원에서 이해 가능하다는 것을 말하는데, 김정희가 동기창을 높이는 것도 바로 동기창이 제기한 '서화에서의 담의 미학' 등에 담긴 구별 짓기 예술정신을 인정하기 때문이다. 제임스 케일 지음, 장진성 옮김, 『화가의 일상』, 사회평론아카데미, 2019, p.321.의 주42 참조. 동기창의 담의 미학에 관한 것은 서희연, 「董其昌 淡美學의 儒・道 融合的 性格에 관한 연구」(성균관대학교 박사학위논문, 2020.)을 참조할 것.

21 蘇軾, 『東坡全集』권36「寶繪堂記」, "君子可以寓意於物, 而不可以留意於物. 寓意於物, 雖微物足以爲樂, 雖尤物不足以爲病. 留意於物, 雖微物足以爲病, 雖尤物不足以爲樂."

22 陶潛, 『歸去來辭』, "旣自以心爲形役, 奚惆悵而獨悲." 참조.

23 姜希孟, 『私淑齋集』卷7「答李平仲書」(a012_086b), "凡人之技藝雖同, 而用心則異. 君子之於藝, 寓意而已. 小人之於藝, 留意而已. 留意於藝者, 如工師隷匠賣技食力者之所爲也. 寓意於藝者, 如高人雅士心探妙理者之所爲也. 夫子之聖也, 而能鄙事, 稽康之達也, 而好鍛鍊, 此豈留意於彼, 以累其心者哉."

24 李植, 『澤堂集』卷9「頤菴集後敍」(a036_223b), "先生天資英秀, 學問醇篤, 雖游於詞藝, 而不專用工, 聊以寓意而已. 其所出詩文, 明白簡潔, 深靖閑雅, 談理鋪事, 而不流於卑俗, 寫景抒懷, 而不鶩於浮艶, 此豈非有德之言, 治世之音哉." 참조.

25 이런 점에 대한 것은 이미 송수영, 「추사 김정희 연구자료의 고찰과 제언」(『서예

학연구』19집, 한국서예학회, 2011.)에서 잘 정리하고 있다. 나머지는 참고문헌에 기재한다.

26 『四庫全書總目提要』(藝文印書館本) 卷91, "游藝亦學問之餘事, 一技入神, 器或寓道. 故次以藝術. 以上二家, 皆小道之可觀者也."

27 劉熙載, 『藝槪』「自敍」, "藝者, 道之形也."

28 『論語』「述而」, "子曰, 志於道, 據於德, 依於仁, 游於藝." 참조.

29 예를 들면 莊子가 庖丁이 소를 天理에 의거하면서 잡는 기교를 도의 경지에 들어갔다고 하면서 아울러 포정이 解牛한 것을 본 文惠君이 養生의 도리를 깨달았다고 하는 『莊子』「養生主」의 '庖丁解牛' 우화는 이런 점을 잘 보여준다. 『莊子』「養生主」, "庖丁爲文惠君解牛(…)文惠君曰, 嘻, 善哉. 技蓋至此乎. 庖丁釋刀對曰, 臣之所好者道也, 進乎技矣. 始臣之解牛之時(…)依乎天理(…)文惠君曰, 善哉. 吾聞庖丁之言, 得養生焉." 참조.

30 金正喜, 『阮堂全集』 卷2「與石坡」〔二〕(a301_044a), "蘭話一卷, 妄有題記, 順此寄呈, 可蒙領存. 大抵此事直一小技曲藝, 其專心下工, 無異聖門格致之學. 所以君子一擧手一擧足, 無往非道. 若如是, 又何論於玩物之戒. 不如是, 卽不過俗師魔界. 至如胸中五千卷, 腕下金剛, 皆從此入耳."

31 『大學』의 八條目은 주희가 규정한 것〔此八者, 大學之條目也.〕으로서, '格物·致知·誠意·正心·修身·齊家·治國·平天下'가 그것이다. 격물치지는 팔조목에서 맨 첫 번째 단계에 속한다.

32 朱熹가 행한 『大學』의 이른바 '格物致知 補亡章', "所謂致知在格物者, 言欲致吾之知, 在卽物而窮其理也. 蓋人心之靈莫不有知, 而天下之物莫不有理, 惟於理有未窮, 故其知有不盡也. 是以大學始敎, 必使學者卽凡天下之物, 莫不因其已知之理而益窮之, 以求至乎其極. 至於用力之久, 而一旦豁然貫通焉, 則衆物之表裏精粗無不到, 而吾心之全體大用無不明矣. 此謂物格, 此謂知之至也." 참조.

33 許鍊, 『許癡實錄』, "畵道, 難矣哉(…)此仿元人筆法, 習此然後, 有漸悟之道. 每一本十廻, 臨倣可也." 金泳鎬 편역, 『許癡實錄』(瑞文堂, 1976, p.50.) 再引.

34 金正喜, 『阮堂全集』 卷2「題石坡蘭卷」(a301_121b), "寫蘭最難(…)所以鄭趙兩人人品高古特絶, 畵品亦如之, 非凡人可能追躡也. 近代陳元素, 僧白丁, 石濤, 以至如鄭板橋, 錢擇石是專工者, 而人品亦皆高古出群, 畵品亦隨以上下, 不可但以畵品論定也. 且從畵品言之, 不在形似, 不在蹊逕. 又切忌以畵法入之, 又多作然後可, 不可以立地成佛, 又不可以赤手捕龍. 雖到得九十九百九十九分, 其餘一分最難圓. 就九千九百九十九分, 庶皆可能, 此一分非人力可能, 亦不出於人力之外. 今東人所作, 不知此義, 皆妄作耳. 石坡深於蘭, 盖其天機淸妙, 有所近在

耳. 所可進者, 惟此一分之工也."

35 張庚, 『浦山論畫』「論工夫」, "畫雖藝事, 亦有下學上達之工夫. 下學者, 山石水
木有當然之法. 始則求其山石水木之當然, 不敢率意妄作, 不敢師心立異. 循循乎
古人規矩之中, 不失毫芒. 久之而得其當然之故矣. 又久之而得其所以然之故矣.
得其所以然而化可幾焉. 至於能化, 則雖猶是山石水木, 而識者視之, 必曰, 藝也
進乎道矣. 此上達也. 今之學者甫執筆而卽講超脫, 我不知其何說也."

36 金正喜, 『阮堂全集』卷2 「與佑兒」(a301_041a), "蘭法亦與隷近, 必有文字香書
卷氣然後可得. 且蘭法最忌畫法, 若有畫法, 一筆不作可也. 如趙熙龍輩, 學作吾
蘭, 而終未免畫法一路, 此其胸中無文字氣故也. 寫蘭不得過三四紙, 神氣之相
湊, 境遇之相融, 書畫同然, 而寫蘭尤甚."

37 王羲之, 「題衛夫人筆陣圖後」, "夫欲書者, 先幹研墨, 凝神靜思, 預想字形大小,
偃仰平直振動, 令筋脈相連, 意在筆前, 然後作字." 참조.

38 韓拙, 『山水純全集論』「用筆墨格法氣韻之病」, "切要循乎規矩格法, 本乎自然氣
韻, 以全其意. 得於此者備矣, 失於此者病矣. 以是推之, 豈可與俗士論哉. 凡
未操筆間, 當先凝神著思, 預想目前, 所以意在筆先, 用意於內然後用格法以揮
之, 可謂得之於心應之於手也." 참조.

39 張式, 『畫潭』, "言, 身之文, 畫, 心之文也. 學畫當先修身, 身修則心氣和平, 能應
萬物, 未有心不和平而能書畫者. 讀書以養性, 書畫以養心, 不讀書而能臻絶品
者, 未之見也."

40 鄧椿, 『畫繼』「論遠」, "畫者, 文之極也." 참조.

41 『大學』6장, "所謂誠其意者, 毋自欺也, 如惡惡臭, 如好好色, 此之謂自謙, 故君
子必愼其獨也." 참조.

42 華琳, 『南宗抉秘』, "夫作畫而不知用筆, 但求形似, 豈足論畫哉. 作畫與作書相通
(…)若夫南宗之用筆, 似柔非柔, 不剛而剛, 所謂綿裏針是也. 其法不外圓厚, 中
鋒則圓, 出紙卽厚. 初學不能解. 見前人之畫, 秀韻天成, 絶無劍拔弩張之態, 因
而以柔取之. 腕弱筆癡, 殊無生氣, 類小女子描花樣者, 乃自矜其韶秀不減於古.
奚啻翅作夫人耶. 然從此平心靜氣, 純正煉筆, 毋求速成, 其造就亦未可量. 乃不
此之務, 而又自嫌其筆力屑弱, 不足駭衆人之觀瞻." 참조.

43 華琳, 『南宗抉秘』, "惟先不存自欺之心, 亦不存欺人之心, 終日操管作工夫, 執筆
緊, 運腕活, 久之又久, 氣力自然運到筆穎上去, 不覺用力而力自到. 所謂能入紙,
能出紙, 筆筆跳躍起也. 彼歉於用力, 外映中幹, 偏於柔之病也. 猛於用力, 努目
黎顔, 偏於剛之病也. 妙矣, 古人之畫菩薩低眉, 正是全神內斂, 金剛怒目, 迥非
勝氣淩人."

44 『周易』「繫辭傳下」, "損, 先難而後易."

45 金正喜, 『阮堂全集』 卷6 「題君子文情帖」(a301_126c), "寫蘭, 當先左筆一式. 左筆爛熟, 右筆隨順, 此損卦先難後易之義也. 君子於一擧手之間, 不以苟然. 以此左筆一畫, 可以引而伸之於損上蓋下之大義. 旁通消息, 變化不窮, 無往不然. 此所以君子下筆, 動輒寓戒. 不爾, 何貴乎君子之筆. 此鳳眼象眼通行之規, 非此無以爲蘭. 雖此小道, 非規不成, 況進而大於是者乎. 是以一葉一瓣, 自欺不得. 又不可以欺人. 十目所視, 十手所指, 其嚴乎. 是以寫蘭下手, 當自無自欺始."

46 『大學』 6장, "所謂誠其意者, 毋自欺也. 如惡惡臭, 如好好色, 此之謂自謙. 故君子必愼其獨也. 小人閒居爲不善, 無所不至, 見君子而後, 厭然揜其不善, 而著其善. 人之視己, 如見其肺肝然, 則何益矣. 此謂誠於中, 形於外, 故君子必愼其獨也. 曾子曰, 十目所視, 十手所指, 其嚴乎. 富潤屋, 德潤身, 心廣體胖. 故君子必誠其意." 참조.

47 金正喜, 「不欺心蘭圖」, "寫蘭亦當作不欺心始. 一撇葉一點瓣, 內省不疚, 可以示人. 十目所視, 十手所指, 其嚴乎. 雖此小藝, 必自誠意正心中來, 始得爲下手宗旨. 書示佑兒並題."

48 김정희가 畵題에서 말하고 있는 내용은 「題君子文情帖」과 「잡지雜識」 등에도 보인다. 이것을 볼 때 이것은 金正喜가 난치는 것에 관한 기본적인 생각을 말한 것이라고 할 수 있다.

49 『論語』「顏淵」, "司馬牛問君子. 子曰, 君子不憂不懼. 曰, 不憂不懼, 斯謂之君子已乎. 子曰, 內省不疚, 夫何憂何懼." 참조.

50 金正喜, 『阮堂全集』 卷6 「題跋·題趙熙龍畵聯」(a301_123b), "近以乾筆儉墨, 强作元人荒寒簡率者, 皆自欺以欺人也. 如王右丞, 大小李將軍, 趙令穰, 趙承旨, 皆以靑綠見長. 蓋品格之高下, 不在跡而在意. 知其意者, 雖靑綠泥金亦可. 書道同然."

51 張庚, 『浦山論畵』「論品格」, "古人有云, 畵要士夫氣, 此言品格也. 第今之論士夫氣者, 惟此乾筆儉墨當之, 一見設立色者, 卽目之爲畵匠, 此皆强作解事者. 古人如王右丞, 大小李將軍, 王都尉, 文湖州, 趙令穰, 趙承旨俱以靑綠見長, 亦可謂之畵匠耶. 蓋品格之高下, 不在乎跡在乎意. 知其意者雖有靑綠泥金, 亦未可儕之於院體, 況可目之爲匠耶. 不知其意, 則雖出倪入黃, 猶然俗品, 所謂意者若何."

52 項穆, 『書法雅言』「心相」, "蓋聞德性根心, 睟盎生色, 得心應手, 書亦云然(…)所謂有諸中, 必形於外, 觀其相, 可識其心. 柳公權曰, 心正則筆正, 余今曰, 人正則書正."

53 '黃內'는 '黃中'으로, 『周易』「坤卦·文言傳」, "君子黃中通理, 正位居體, 美在其

中, 而暢於四支, 發於事業, 美之至也." 참조.

54 金正喜, 『阮堂全集』 卷4 「與李汝人(最相)」(a301_095d), "但今留心文章者, 有
第一義諦, 當先自無自欺始也. 自無自欺始, 黃內通理, 萬竅玲瓏, 寧有黃內通理,
萬竅玲瓏, 不能文章者乎. 是不可以求之人, 自求有餘者也."

55 董其昌, 『畫禪室隨筆』 卷2, "讀萬卷書, 行萬裏路, 胸中脫去塵俗, 自然丘壑內
營." 참조.

56 趙希鵠, 『洞天淸祿集』 「古畫辨」, "胸中有萬卷書, 目飽前代奇蹟, 又車轍馬迹半
天下, 方可下筆."

57 査禮, 『畫梅題記』, "凡作畫須有書卷氣方佳. 文人作畫, 雖非專家, 而一種高雅超
逸之韻流露於紙上者, 書之氣味也."

58 陳方旣, 『論書卷氣』, "書卷氣, 又稱士氣, 士夫氣, 卷軸氣, 學問文章之氣."

59 李瑞淸, 『淸道人遺集』 「玉梅花庵書斷」, "學書尤貴多讀書, 讀書多則下筆自雅,
故自古來學問家雖不善書, 而其書有書卷氣. 故書以氣味爲第一. 不然, 但成乎
技, 不足貴矣."

60 楊守敬, 『學書邇言』, "一要人品高, 品高則筆姸雅, 不落塵俗. 一要學問富, 胸羅
萬有, 書卷之氣, 自然溢於行間."

61 王槩, 『學畫淺說』 「去俗」, "去俗無他法, 多讀書則書卷之氣上升, 市俗之氣下降
矣." 이 말은 회화에 초점을 맞추어 말한 것이지만 서예에도 그대로 적용된다.

62 黃庭堅, 『山谷文集』 「書繒卷後」, "士大夫處世, 可以百爲, 唯不可俗, 俗便不可
醫矣." 이밖에 『宣和書譜』, "大抵胸中所養非凡, 見之筆下者多超絶. 故善論書
者, 以謂胸中有萬卷書, 下筆無俗氣." 참조.

63 宋 太宗 趙炅의 제 八子인 元儼의 後代다.

64 趙宧光, 『寒山帚談』, "字避筆俗. 俗有多種, 有粗俗, 有惡俗, 有村俗, 有嫵媚俗,
有趨時俗. 惡俗不可, 粗俗猶不可, 嫵媚俗則全無士氣."

65 劉熙載, 『書槪』, "凡論書氣, 以士氣爲上. 若婦氣, 兵氣, 村氣, 市氣, 匠氣, 腐氣,
傖氣, 俳氣, 江湖氣, 門客氣, 酒肉氣, 蔬筍氣, 皆士之棄也." 참조.

66 김정희는 錢選의 화풍에 대해 특이하다고 평한 적이 있다. 金正喜, 『阮堂全集』
卷3 「與權彝齋」(a301_070c), "錢舜擧文姬歸溪圖, 畫品特異. 其上下題疑, 無不
眞確." 참조.

67 董其昌, 『容台集』, "趙文敏問畫道於錢舜擧, 何以稱士氣, 錢曰, 隸體耳. 畫史能
辨之, 卽可無翼而飛, 不爾, 便落邪道. 愈工愈遠. 然又有關棙, 要得無求於世,
不以贊毀撓懷." 참조.

68 전각에서의 서권기에 대한 것은 박정이, 「書藝와 篆刻의 美學的 同一性 硏究」,

성균관대학교 박사학위논문, 2019, pp.56~60. 참조.

69 孫光祖, 『篆印發微』, "書雖一藝, 與人品相關, 資稟清而襟度曠, 心術正而氣骨剛, 胸盈捲軸, 筆自文秀. 印文之中, 一一流露, 勿以爲技能之末而忽之也."

70 孔繼涑, 『篆鏤心得』, "此道雖小技, 而書卷氣斷不可少. 一入俗套, 根牢蒂固, 百藥難療. 學蒼古者, 或僅得其皮毛, 工嫵媚者, 或只傳其形似."

71 이런 점에 관한 것은 앞의 박정이 박사학위논문 참조.

72 袁三俊, 『篆刻十三略』, "黃魯直公, 惟俗不可醫(…)篆刻家諸體皆工(…)惟胸饒捲軸, 遺外勢利, 行墨間自然爾雅."

73 金正喜, 『阮堂全集』 卷7 「書示佑兒」(a301_140a), "隸書是書法祖家, 若欲留心書道, 不可不知隸矣. 隸法必以方勁古拙爲上, 其拙處又未可易得, 漢隸之妙, 專在拙處. 史晨碑固好, 而外此又有禮器孔和孔宙等碑. 然蜀道諸刻甚古, 必先從此入然後, 可無俗隸凡分賦態市氣. 且且隸法非有胸中清高古雅之意, 無以出手, 胸中清高古雅之意, 又非有胸中文字香書卷氣, 不能現發於腕下指頭, 又非如尋常楷書比也. 須於胸中先具文字香書卷氣, 爲隸法張本, 爲寫隸神訣."

74 『周易』 「坤卦·文言傳」 六二爻, "敬以直內, 義以方外."

75 金正喜, 『阮堂全集』 卷4 「與沈桐庵」(a301_080b), "大槪隸法, 寧拙無奇, 古而不怪, 古而不怪, 雖戚伯羊竇之險, 亦不奇不怪. 奇怪二意, 不特書法一截戒之爲佳."

76 金正喜, 『阮堂全集』 卷2 「與佑兒」(a301_041a), "蘭法亦與隸近, 必有文字香書卷氣然後可得. 且蘭法最忌畵法, 若有畵法, 一筆不作可也."

77 金正喜, 『阮堂全集』 卷7 「書示佑兒」(a301_140a), "雖有工於畵者, 未必皆工於蘭. 蘭於畵道, 別具一格, 胸中有書卷氣, 乃可以下筆."

78 중국 향문화에 관한 개략적인 것은 傅京亮, 『中國香文化』, 齊南: 齊魯書社, 2008. 참조.

79 張源, 『茶錄』 「香」, "茶有眞香, 有蘭香, 有淸香, 有純香. 表裏如一純香, 不生不熟日淸香, 火候均停日蘭香, 雨前神具日眞香. 更有含香漏香浮香問香, 此皆不正之氣." 참조.

80 『周易』 「繫辭傳上」, "二人同心, 其利斷金, 同心之言, 其臭如蘭." 金蘭之交'는 여기서 나온 것이다.

81 文震亨, 『長物志』 「香茗」, "香茗之用, 其利最溥. 物外高隱, 坐語道德, 可以淸心悅神. 初陽薄暝, 興味蕭騷, 可以暢懷舒嘯(…)品之最優者, 以沉香岕茶爲首, 第焚煮有法, 必貞夫韻士, 乃能究心耳."

82 金正喜, 『阮堂全集』 卷9 「奇趙君秀三催硯」(a301_160a), "萬里橐中硯, 自呈文字祥, 異紋斑玉帶, 奇品敵香姜." 金正喜, 『阮堂全集』 卷9 「中秋夜戲拈(a301_

838

160d), "竹柯本無易, 拈起文字祥, 一室生虛白, 山海叩崇深." 金正喜, 『阮堂全集』卷9「次韻:答吳蘭雪藁」(a301_164d), "匡君之屐桐君家, 靑眼同岑詩境月, 紫瀾問津淨業槎, 爲補十六年前失, 却於萬里墨緣覓, 蓬萊佇見文字祥." 참조.

83 고연희, 「문자향 서권기, 그 함의와 형상화 문제」, 『美術史學硏究』237호, 한국미술사학회, 2003, p.170. 참조.

84 劉熙載, 『游藝約言』, "書要有金石氣, 有書卷氣, 有天風海濤, 高山深林之氣." 참조.

85 甘中流, 『中國書法批評史』, 北京: 人民美術出版社, 2016, p.532. 참조.

86 劉熙載, 『遊藝約言』, "高山深林, 望之無極, 探之無盡. 書不臻此境, 未善也."

87 康有爲는 북비의 아름다움을 "魄力雄强, 氣象渾穆, 筆法跳躍, 點畫峻厚, 意態奇逸, 精神飛動, 興趣酣足, 骨法洞達, 結構天成, 血肉豐美"라는 十美로 총결하고 있다. 康有爲, 『廣藝舟雙楫』「十六宗」, "學者因於古碑, 亦不失其宗而已. 古今之中, 唯南碑與魏爲可宗. 可宗爲何, 曰, 有十美, 一曰魄力雄强, 二曰氣象渾穆, 三曰筆法跳越, 四曰點畫峻厚, 五曰意態奇逸, 六曰精神飛動, 七曰興趣酣足, 八曰骨法洞達, 九曰結構天成, 十曰血肉豐美. 是十美者, 唯魏碑南碑有之." 참조.

88 정혜린은 오천 자에 대해 儒佛道를 대표하는 경전인 『주역』, 『금강경』, 『도덕경』 등이 모두 대략 오천 자로 써져 있다는 점에서 오천 자로 상징되는 경전에 대한 학습이라고 보는데(정혜린, 「19세기 중반 조선에 등장한 남종문인화론의 새 단계」, 『인문학연구』40호, 경희대학교 인문학연구원, 2019, p.389.), 경전에 대한 학습보다는 직접적인 문자에 대한 지식이 더 타당하지 않은가 한다.

89 金正喜, 『阮堂全集』卷8「雜識」(a301_145a), "胸中有五千字, 始可以下筆, 書品畫品, 皆超出一等, 不然, 只俗匠魔界而已耳."

90 金正喜, 『阮堂全集』卷6「題跋·題彝齋所藏雲從山水幀」(a301_123d), "非以此畫爲過於玄宰諸人也. 玄宰如羚羊掛角, 此畫如香象渡河. 東人不得見大痴眞本, 初學如從此畫入, 可以下手. 然此畫上一半, 又神變不測, 非筆墨蹊逕可及." 참조.

91 金正喜, 『阮堂全集』卷9「雜識」(a301_155b), "嘗於法源寺, 見成邸所書刹那門三大字. 有金翅劈海香象渡河之勢, 在東國, 十石峰不可當. 若復石庵, 覃溪之雄强, 又作何觀, 不覺惘然." 참조.

92 金正喜, 『阮堂全集』卷7「雜著·書示佑兒」(a301_139c), "近日如曺知事兪綺園諸公, 皆深不隸法, 但少文字氣, 爲恨恨處. 李元靈隸法, 畫法皆有文字氣, 試觀於此. 可以悟得其有文字氣然後, 可爲之耳. 家儲隸帖頗具, 如西狹頌, 是蜀道諸刻之極好者也."

93 趙熙龍, 『又峰尺牘』제26글, "詩畫豈易言哉. 書卷滿腹溢而爲詩, 字氣入指發而

爲畫."

94 趙熙龍, 『漢瓦軒題畫雜存』, "欲寫蘭, 讀破萬卷, 文字之氣, 撑腸挂腹, 溢出十指間, 然後可辨. 余未讀天下書, 何以得之, 但畫師魔界則未耳."(실사구시고전문학연구회 국역, 『조희룡전집』(3), 한길아트, 1999, p.30.)

95 김정희가 윤정현(尹定鉉. 1793~1874)이 자신의 호인 '침계梣溪'를 써달라는 부탁을 받은 다음 30년 지난 다음 쓴 〈침계〉에 실린 제발: "梣溪以此二字轉承正囑, 欲以隷寫, 而漢碑無第一字, 不敢妄作, 在心不忘者, 今已三十年矣. 近頗多讀北朝金石, 皆以楷隷合體書之, 隋唐來陳思王, 孟法師諸碑, 又其尤者, 仍仿其意, 寫就. 今可以報命, 而快酬夙志也. 阮堂幷書." 참조.

96 최근 중국 서단에서는 合體字를 새로운 서체로 인정하자는 운동이 일어나고 있다. 張公者, 「合體一種書法第六種字體的客觀存在」, 『中華書畫家雜志』, 2020, 4월 17일 참조.

97 許愼, 『說文解字』, "霙, 雨零也. 從雨, 各聲." 및 "落, 凡艸曰零, 木曰落. 從艸, 洛聲." 참조.

98 『康熙字典』「艸部·十六」, "藸(…)草名."

99 『字彙補』, "古與積字通. 漢隷碑, 藉萬世之基."

100 『양맹문송楊孟文頌』이라고도 한다. 東漢 建和二年(148年) 十一月에 刻한 것으로, 漢中太守 王升이 撰文하였다. 順帝 初年의 司隷校尉 楊孟文이 쓴 한편의 頌詞다.

101 「김병기의 서예·한문 이야기(25) 명선(茗禪): 추사 김정희의 글씨(12)」, 『전북일보』, 2011년 8월 17일자 참조.

102 金正喜, 『阮堂全集』 卷8 「雜識」(a301_145a), "鐘鼎古文, 皆隷法所出來處. 學隷者不知此, 便溯流忘源耳."

103 '斬釘截鐵'에 대해서는 『祖堂集』 卷8 「雲居和尙」, "天復元年辛酉歲秋, 忽有微疾, 至十二月上旬, 累有敎令. 至二十八日夜, 主事及三堂上座參省, 師顧視云, 汝等在此, 粗知遠近, 生死尋常, 勿以憂慮. 斬釘截鐵, 莫違佛法, 出生入死, 莫負如來, 事宜無多, 人各了取." 및 『朱子語類』 卷51 「孟子·梁惠王上」, "見得事只有個是非, 不通去說利害, 看來惟是孟子說得斬釘截鐵." 등 참조.

104 金正喜, 『阮堂全集』 卷8 「雜識」(a301_145a), "書法與詩品畫隨, 同一妙境, 如西京古隷之斬釘截鐵, 凶險可畏, 卽積健爲雄之義, 靑春鸚鵡, 揷花舞女, 援鏡笑春之義. 遊天戱海, 卽前招三辰後引風凰之義, 無不與詩通, 並不外於超以象外, 得其環中一語, 有能妙悟於二十四品, 書境卽詩境耳. 至若羚羊挂角, 無迹可尋, 自有神解在, 神以明之, 又非蹤跡可覓耳."

105 안대회, 『『이십사시품』과 18, 19세기 조선의 사대부 문예」, 한국문화 56권, 서울대 한국문화연구소, 2011, p.92. 참조.

106 袁昂, 『古今書評』에는 "衛恒書, 如挿花美女, 舞笑鏡臺."라고 나온다. 이것은 김정희가 잘못 왼 것을 적은 것이거나 혹은 삽화한 미녀가 자신의 미모에 반해 춤을 추는 나르시스적인 행위를 김정희 나름대로 해석하여 기술한 것이 아닌가 한다.

107 蕭衍, 「古今書人愚劣評」, "鍾繇書法: 鍾繇書如雲鵠游天, 群鴻戲海, 行間茂密, 實亦難過."

108 張懷瓘, 『書議』, "雖妙算不能量其力. 是以無爲而用, 同自然之功, 物類其形, 得造化之理, 皆不知其然也. 可以心契, 不可以言宣."

109 張懷瓘, 『書議』, "夫翰墨及文章之妙者, 皆有深意以見其志, 覽之卽瞭然(…)玄妙之意 出於物類之表, 幽深之理, 伏於杳冥之間, 豈からか情之所能言, 世智之所能測. 非有獨聞之聽, 獨見之明, 不可議無聲之音, 無形之相."

110 『莊子』「齊物論」에서는 미와 추, 시와 비, 선과 악 등과 같이 분별지에 의해 상대되는 짝을 얻지 않는 것을 일러 도추라 하고, 이런 도추는 어느 것에도 치우치지 않는 가운데를 얻은 무차별평등과 무분별의 경지에서 모든 만물과 끝이 없이 응한다(『莊子』「齊物論」, "彼是莫得其偶, 謂之道樞. 樞始得其環中, 以應無窮.")는 것을 말한다.

111 金正喜, 『阮堂全集』卷7「雜著·示雲句」(a301_141d), "畵理通禪, 如王摩詰畵入三昧, 有若盧楞伽巨然貫休之徒, 皆神通遊戱. 其訣云路欲斷而不斷, 水欲流而不流者, 是禪旨之奧妙也. 至於行到水窮處, 坐看雲起時一句, 又境與神融, 詩理畵理禪理, 頭頭圓攝, 華嚴樓閣一指彈出海印影現, 無非畵理之互現耳." 참조.

112 관련된 자세한 것은 안대회, 『궁극의 시학』, 문학동네, 2013. 참조.

113 金正喜, 『阮堂全集』卷2「答趙怡堂(冕鎬)」(a301_045a), "入筆之法, 純用逆勢, 今觀來字, 皆近順勢. 此必從空直劈然後始得其妙, 亦非可以襲而取之, 大下工夫而後得之耳."

114 蔡邕, 『九勢』, "藏鋒, 點劃出入之迹. 欲左先右, 至回左亦爾. 護尾, 劃點勢盡, 力收之." 참조.

115 劉熙載, 『書槪』, "要筆鋒無處不到, 須用逆字訣."

116 周星蓮, 『臨池管見』, "字有解數, 大旨在逆. 逆則緊, 逆則勁. 縮者伸之勢, 鬱者暢之機."

117 金正喜, 『阮堂全集』卷8「雜識」(a301_145a), "古人作書, 最是偶然. 欲書者書候, 如王子猷山陰雪棹, 乘興而往, 興盡而返, 所以作止隨意, 興會無少罣礙, 書趣

亦如天馬行空. 今之要書者, 不算山陰之雪與不雪, 又强邀王子猷, 直向戴安道家中去, 寧不大悶."

118 劉義慶, 『世說新語』「任誕」, "王子猷居山陰, 夜大雪, 眠覺, 開室, 命酌酒. 四望皎然, 因起仿偟, 詠左思招隱詩. 忽憶戴安道, 時戴在剡, 卽便夜乘小船就之. 經宿方至, 造門不前而返. 人問其故, 王曰, 吾本乘興而行, 興盡而返, 何必見戴." 참조.

119 자세한 것은 조민환, 「동양예술 창작론에 나타난 偶然性 연구」, 『동양예술』 45호, 한국동양예술학회, 2019. 참조.

120 金正喜, 『阮堂全集』 卷8 「雜識」(a301_145a), "法可以人人傳, 精神興會, 則人人所自致. 無精神者, 書法雖可觀, 不能耐久索翫. 無興會者, 字體雖佳, 僅稱字匠. 氣勢在胸中, 流露於字裏行間, 或雄壯或紆徐, 不可阻遏. 若僅在點畫上論氣勢, 尙隔一層."

121 華益綸, 「畫說」, "畫無精神, 非但當時不足以動目, 抑且不能歷久."

제13장
추사秋史 김정희金正喜: 동국진체東國眞體 서예가 비판과 변명

1 金正喜, 『阮堂全集』 卷首 「阮堂金公小傳」(a301_007b), "甫弱冠, 貫徹百家之書, 宏深弘博, 淵乎若河海之不可量也. 專心用工, 在十三經, 尤邃於易, 金石圖書, 詩文篆隷之學, 無有不窮其源, 尤以書法聞天下."

2 金正喜, 『阮堂全集』 卷6 「題跋書圓嶠筆訣後」(a301_121a), "噫, 世皆震耀於圓嶠筆名, 又其上左下右, 伸毫筆先諸說, 奉以金科玉條. 一入其迷誤之中, 不可破惑, 不揆僭妄, 大聲疾呼, 極言不諱如是." 및 『阮堂全集』 卷2 「與舍季相喜」 (a301_039b), "古禪伯所云, 屋外靑天, 便復此觀. 東人錮於圓嶠之筆, 不知更有王虛舟, 陳香泉諸巨擘, 妄稱筆, 不覺啞然一笑耳." 참조.

3 김정희의 이광사에 대한 비판은 단순히 서예에 관한 것만은 아니다. 서로 다른 당파성이란 점에서 접근해야 한다. 이런 점에 관한 것은 다른 지면에서 논하고자 한다.

4 虞龢, 「論書表」, "厥後群能間出, 洎乎漢魏鍾張擅美, 晉末二王稱英(…)鍾張方之二王, 可謂古矣. 豈得無姸質之殊, 且二王暮年皆勝於少, 父子之間又爲今古, 子敬窮其姸妙, 固其宜也. 然優劣旣微, 而會美俱深, 故同爲終古之獨絶, 百代之楷式." 참조.

5 袁昂, 『古今書評』, "張芝驚奇, 鍾繇特絶, 逸少鼎能, 獻之冠世. 四賢共類, 洪芳不滅." 참조.

6 李世民, 「王羲之傳贊」, "詳察古今, 研精篆素, 盡善盡美, 其惟王逸少乎." 참조.

7 孫過庭, 『書譜』, "夫自古之善書者, 漢魏有鍾張之絶, 晉末稱二王之妙. 逸少之比鍾張, 則專薄斯別, 子敬之不及逸少, 無惑疑焉." 참조.

8 張懷瓘, 『書斷』, "然子敬可謂武, 盡美矣, 未盡善也. 逸少可謂韶, 盡美矣, 又盡善也." 참조.

9 張懷瓘, 『書議』, "逸少兼眞行之要, 子敬執行草之權, 父之靈和, 子之神駿, 皆古今之獨絶也." 참조.

10 米芾, 「論書」, "子敬天眞超逸, 豈其父可比也." 참조.

11 黃庭堅, 『山谷論書』, "蘭亭雖是眞行書之宗, 然不必一筆一劃以爲準. 譬如周公孔子, 不能無小過, 過而不害其聰明睿聖, 所以爲聖人. 不善學者 卽聖人之過處而學之, 故蔽于一曲." 참조.

12 黃庭堅, 『山谷論書』, "余嘗以右軍父子草書比之文章, 右軍似左氏, 大令似莊周也. 由晋以來, 難得脫然親無風塵氣似二王者." 참조.

13 金正喜, 『阮堂全集』 卷8 「雜識」(a301_155a), "晉宋之間, 世重獻之書, 右軍書反不見重." 참조.

14 項穆, 『書法雅言』 「書統」, "宰我稱仲尼賢于堯舜, 余則謂逸少兼乎鍾張, 大統斯垂, 萬世不易." 참조.

15 項穆, 『書法雅言』 「資學·附評」, "宣尼稱聖時中, 逸少永寶爲訓. 蓋謂通今會古, 集彼大成, 萬億斯年, 不可改易者也." 참조.

16 項穆, 『書法雅言』 「古今」, "是以堯舜禹周皆聖人也, 獨孔子爲聖之大成. 史李蔡杜皆書祖也. 惟右軍爲書之正鵠." 참조.

17 項穆, 『書法雅言』 「資學·附評」, "蓋聞張鍾羲獻, 書家四絶, 良可據爲軌躅, 爰作指南. 彼之四賢, 資學兼至者也. 然細詳其品, 亦有互差. 張之學, 鍾之資不可尙已. 逸少資敏乎張, 而學則稍謙, 學篤乎鍾, 而資則微遜. 伯英學進十矣, 資居七焉. 元常則反乎張, 逸少皆得其九. 子敬資稟英藻, 齊轍元常, 學力未深, 步塵張草." 참조.

18 項穆, 『書法雅言』 「規矩」, "古今論書, 獨推兩晉, 然晉人風氣, 疏宕不羈, 右軍多優. 體裁獨妙, 書不入晉, 固非上流, 法不宗王, 詎稱逸品. 奈自悔素, 降及大年, 變亂古雅之道, 竟爲詭厲之形. 暨夫元章, 以豪逞卓犖之才. 作好鼓弩驚奔之筆. 且曰, 大年之書, 爰其偏側之勢, 出于二王之外. 是謂子貢賢于仲尼, 丘陵高于日月也. 豈有舍仲尼而可以言正道, 異逸少而可以爲法書者哉." 참조.

19 項穆, 『書法雅言』「正奇」, "書至子敬, 尙奇之門開矣." 참조.

20 黃庭堅, 『山谷論書』, "蘭亭書草, 王右軍平生得意書也. 反復觀之, 略無一字一筆, 不可人意." 및 米芾, 「書史」, "樂毅論正書第一, 此乃行書第一也." 참조.

21 이영란, 「조선전기서풍의 변모양상 연구」, 고려대학교 석사학위논문, 2005, p.2. 참조.

22 許傳, 『惺齋集』 卷29 「弘道先生玉洞李漵行狀」(a308_572b), "東國眞體, 實自玉洞始, 而尹恭齋斗緖, 尹白下淳, 李圓嶠匡師, 皆其緖餘." 참조.

23 李漵, 『筆訣』「論古書」(b054_457c), "鍾繇隘, 獻之不恭, 惟右軍爲得中, 右軍之謂集大成也." 참조.

24 李漵, 『筆訣』「論古書」(b054_417c), "夫子可以行則行, 可以止則止, 右軍之謂歟." 참조.

25 李漵, 『筆訣』「書家正統」(b054_455d), "正字始於程邈, 盛於鍾繇衛夫人, 至於王羲之而大成, 自後衰矣. 行書盛於鍾繇, 至義之而亦大成. 又有王治獻之, 又有唐太宗, 虞世南, 褚遂良, 米芾之流. 草書始於張芝, 亦至於羲之而大成, 自後亦衰矣. 一自狂僧亂眞, 草法尤衰矣." 참조.

26 李漵, 『筆訣』「評論書家」(b054_456c), "鍾繇質, 獻之文. 金生僻, 唐太宗浮, 惟義之得中." 참조.

27 李漵, 『筆訣』「論權經」(b054_455c), "嗚呼, 世降俗末, 正法泯而權詐行, 欺世惑民, 無所不至. 古今天下, 皆滔滔趨於邪法. 故曹操, 羅朝崔孤雲, 宋之蘇東坡, 米元章, 元之趙子昂, 明之張弼, 文徵明, 我朝之黃耆老之法盛行. 張芝與右軍之正法, 泯然無傳. 其間或有一二效則者, 或失其心法, 而流於異端. 或有依樣而不得其奧旨, 可勝惜哉." 참조.

28 李漵, 『筆訣』「書家正統」(b054_456a), "異端之萌, 始於獻之, 熾於張長史, 顔魯公, 歐陽詢, 柳公權, 崔孤雲, 米元章, 梅竹軒. 甚者, 懷素, 蘇東坡, 趙子昂, 張東海, 黃孤山, 韓石峯." 참조.

29 李漵, 『弘道遺稿』 卷12(下)「行狀草」(b054_468c), "先生於筆法, 亦深造其妙. 蓋梅山公使燕時, 購王右軍親筆樂毅論以來, 故先生實得力於此也."

30 尹淳, 『白下集』 卷10 「書伊聖所藏自菴帖後」(a192_337d), "昔孔子之門人, 各得其道體之一段, 而末及於楊墨之徒. 甚至李斯而火其書, 乾坤長夜, 斯道遄滅, 而幸有濂洛諸夫子出, 而廓然復明之, 是亦斯文顯晦之期歟. 然則彼顔柳蘇蔡之變王法者, 與旁派別宗之流於後者, 其類孔門之生楊墨, 而若今世所謂王氏之不足爲者, 其爲書家之不幸." 참조.

31 尹淳, 『白下集』 卷10 「書伊聖所藏自菴帖後」(a192_337c), "書貴晉, 晉最王, 欲

書者不取於王, 則豈書也哉. 然而唐之虞褚, 只能直造其關鍵而已. 若顏柳蘇蔡, 雖以筆鳴, 其視王氏本意, 有若風雅之變已. 外此, 才與世下, 法與時淪, 王之筆意, 絶於世來久矣. 雖旁派別宗, 夥然流於後, 而眇有得其不傳之法者. 故皇明諸家染盡千紙, 而陋之乎不欲觀也." 참조.

32 李奎象, 『并世才彦錄』 「書家錄」, "白下始純模於遺教經黃庭經, 其模臨帖者, 莫辨何者王何者尹."

33 吳世昌, 『槿域書畫徵』 「尹淳條」, "文書淸婉勁利, 白下微鈍差肥, 且文之結構, 皆合於歐褚顏柳相傳之舊式, 白下皆漫書之, 一字之內, 逢其橫竪點捺砌湊之."

34 李匡師, 『書訣前編』(a221_551c), "書訣多出唐宋洴洴, 唯王衛之文高妙詳明, 庶可易尋古道." 및 "凡吾詳論七條點畫之法者, 爲學者必由此, 可以入道. 詳準於右軍諸帖, 可知吾言有本." 참조.

35 李匡師, 『書訣後編』(下), "余舊見李察訪潊家樂毅論, 近得閔尙書聖徽家像贊, 皆極高妙. 余平生得力 專在此二帖."

36 李匡師, 『書訣前編』(a221_558b), "羲之小, 學衛夫人書, 將謂大能. 及渡江北遊名山, 比見李斯曹喜等書. 又之許下, 見鍾繇梁鵠書, 又之洛下, 見蔡邕石經三體書. 又於從兄洽處, 見張昶華嶽碑, 始知學衛夫人書, 徒費年月耳." 참조.

37 李匡師, 『書訣後編』(上), "觀右軍諸帖, 雖極舒展嚴勁, 每畫之始末及屈折處, 必兼天然渾厚之意. 此所以涵蓄無限, 曲盡天機." 참조.

38 李匡師, 『書訣後編』(上), "虞伯施曰, 兵無常陣, 字無常體. 此與右軍所謂一紙之書, 須字字意別, 勿使相同之論相符, 甚得作字之理. 而又曰, 心神不正, 卽字欹斜, 却旋失矣. 右軍云, 用筆有偃有仰, 有欹有側有斜, 或小或大, 或長或短. 今觀其書, 信有欹斜不正, 長短逾制, 尤見其鬱拔奇宕, 此皆心神不正之致乎. 今人亦怪吾結構多齟齬欹側, 此非吾欲齟齬欹側也. 造化之妙, 自不容如字字榻出方板也." 참조.

39 李匡師, 『書訣後編』(上), "畫者, 活物也. 運筆者, 行動也. 活物不到僵, 則必蠢動伸屈, 未嘗徒直而已. 行動者無論人物蟲蛇, 其勢固異於侹然直臥, 此蓋自然之天機造化也." 이런 점에서 이광사는 『書訣後編』(下)에서 "觀石鼓文長短闊挾平正敧斜各象本形. 故天然典嚴之中兼盡飄騫活動之妙."라 하여 〈石鼓文〉을 매우 중시한다.

40 吳世昌, 『槿域書畫徵』 「尹淳條」, "大抵劃也者, 非高遠難行者也. 不偏不倚, 中心行之謂之劃. 盖以筆尖之中心行於中, 而兩邊尖毫並隨而行, 則其劃體自圓, 是所謂萬毫齊力者也, 亦所謂心劃者也. 且其行劃也, 必以肩與肱任之而行, 日以計月, 月以計年, 積費心力然後, 乃可成就. 雖得劃意, 意先在於入於俗眼, 則其結

構也自然卑俗. 故意常在於蒼勁拔俗, 然後其成也畢意大進. 蒼勁拔俗, 則其實至嚴密, 而字樣通疎不疊, 以俗眼泛見, 則似或疎闊, 而精而觀之, 久愈多味也. 然後寫小字如寫大字也, 凡於屛簇題額也, 遠見而猶宛然者此也." 참조.

41 李匡師, 『書訣後編』(上), "後世之弊, 在趍末遺本, 競常遒麗, 不務險勁, 遂至託藏鋒, 而行抽採, 厭推展之功也. 蓋非推展, 則無以入險勁, 主險勁, 則眞氣積中, 而溫潤之色, 自滋劃面, 此所謂遒潤加之也." 참조.

42 金正喜, 『阮堂全集』卷1 「墨法辨」(a301_027d), "東人秖於筆致力, 全不知墨法 (…)是以古訣云, 漿深色濃, 萬毫齊力. 卽並擧墨法筆法, 而近日我東書家, 單拈萬毫齊力一句, 以爲妙諦. 不並及其上句之漿深色濃, 不知此兩句之不可離開. 是夢未到墨法, 不覺其自歸偏固妄論." 묵법과 필법 및 만호제력과 관련된 이런식의 비판적 견해는 金正喜, 『阮堂全集』卷6 「題歐書化度寺碑帖後」(a301_121d)에도 보인다. 南朝 齊의 王僧虔은 『筆意贊』에서 "刾之易墨, 心圓管直, 漿深色濃, 萬毫齊力."이라 말한 적이 있다. 淸代 包世臣은 『藝舟雙楫』「論書·歷下筆譚」에서 "北朝人書, 落筆峻而結體莊和, 行墨澀而取勢排宕. 萬毫齊力, 故能峻, 五指齊力, 故能澀."이라 말한 적이 있다.

43 李匡師, 『書訣後編』(上), "子昂思白之妖冶, 殆似利口鄭聲之蠱人." 참조.

44 李匡師, 『書訣後編』(下), "夫古帖皆歷經飜摹, 右軍之本色, 今雖難定. 然漢魏諸碑尙傳原刻, 可見心畫." 참조.

45 金正喜, 『阮堂全集』卷8 「論成親王書」(a301_155a), "東人之以不知來歷之閣帖·蘭亭·樂毅, 欲直溯山陰正脈者, 是三家冬烘, 欲以高頭講章, 傲召陵北海耳." 참조.

46 金正喜, 『阮堂全集』卷6 「題歐書化度寺碑帖後」(a301_121d), "東人最重歐法, 自羅代至於麗中葉, 皆恪遵渤海遺式矣. 麗末曁本朝初, 專習宋雪, 轉失書家舊法, 不知歐書之爲何樣. 其後又高自標致, 乃家家晉體, 戶戶鍾王, 童而習之者, 皆樂毅論, 黃庭經, 遺敎經. 外是, 輒卑而不順. 未知其所習樂毅黃庭遺敎, 竟是何本耶." 참조. 여기서도 이광사의 만호제력을 비판하고 있다.

47 金正喜, 『阮堂全集』卷1에 실려 있는 「書派辨」(a301_027c)의 "書法變遷, 流波混淆, 非溯其源, 曷返于古."라는 말은 阮元의 「南北書派論」의 글을 초록한 것이다.

48 金正喜, 『阮堂全集』卷8 「再論圓嶠論山谷」(a301_152d), "圓嶠書, 何甞有山谷一波折之法耶. 若云圓嶠不知波折, 人必大駭, 而實不知波折之五停古法耳." 참조.

49 金正喜, 『阮堂全集』卷6 「書圓嶠筆訣後」(a301_120d), "自鍾索以下, 至於近日中國書家, 有一定不敢易之結構法." 및 『阮堂全集』卷7 「書贈尹生賢夫」(a301_

139a), "書法自鍾索來, 有一定不易之典." 및 『阮堂全集』卷8「論書法」(a301_
154c), "此鍾索以來, 有不能易之一式, 左右字是耳. 右短下齊, 左短上齊, 間架結
構八十餘格. 不從此入, 妄抾一劃, 盲施一波, 如近日俗匠, 顚倒猖狂, 俱是惡札
耳." 참조.

50　金正喜, 『阮堂全集』卷6「題元王叔明書後」(a301_125a), "東人所習晉體, 可謂
無佛處稱尊, 卽皆天然外道耳." 및 『阮堂全集』卷6「題祝允明秋風辭帖後」
(a301_121d), "書法舍歐不可得耳, 近世之妄稱晉體, 破觚爲圓, 卽無異磨甎作
鏡耳." 참조.

51　金正喜, 『阮堂全集』卷3「與權彛齋敦仁」(a301_069a), "大抵此圖驟看, 未嘗非
佳作, 細看來, 無積墨意. 筆多膚淺處, 無照應結束体式. 書畵鑑賞, 不得不以金
剛眼酷吏手蔽之耳."

52　金正喜, 『阮堂全集』卷8「雜識·論二王書」(a301_153b), "書家必以右軍父子
爲準則. 然二王書, 世無傳本. 眞迹之尙存, 惟快雪時晴與大令送梨帖, 都計不過
百字."

53　金正喜, 『阮堂全集』卷8「雜識·論二王書」(a301_152a), "至於樂毅論, 自唐時
已無眞本, 黃庭經爲六朝人書, 遺敎經爲唐經生書, 東方朔讚曹娥碑等書, 全無來
歷. 閣帖, 爲王著所摹飜, 尤爲紕繆."

54　동양예술작품에서의 진본의 중요성에 관한 것은 曹玟煥, 「東洋藝術의 臨摹 傳統
과 硏究倫理」(『書藝學硏究』17집, 한국서예학회, 2011.)를 참조할 것.

55　金正喜, 『阮堂全集』卷6「書蘭亭後」(a301_123a), "東人所傳摹蘭亭, 謂出定武,
而於定武諸證, 無一合者, 竟是何本歟."

56　金正喜, 『阮堂全集』卷6「題國學本蘭亭帖後」(a301_122a), "蓋蘭亭有二本, 一
是歐摹, 卽定武本也. 一是褚撫, 卽褚本也." 참조.

57　金正喜, 『阮堂全集』卷6「題穎上本蘭亭帖後」(a301_122d), "今天下石本之尙存
者, 惟國學本, 與穎上本而耳. 國學本, 是定武嫡系, 穎本, 是褚摹神髓(…)石本之
可以公之天下者, 只此國學與穎本兩石而已." 참조.

58　『晉書』「王羲之傳」, "嘗詣門生家, 見棐几滑淨, 因書之, 眞草相半." 참조.

59　金正喜, 『阮堂全集』卷8「雜識·論二王書」(a301_154a), "樂毅論之梁摹唐刻,
已自北宋時絶罕, 近世所行俗本, 是王著書也. 東人尤無鑑別, 認以棐几眞影, 童
習白粉, 竟不覺悟, 如蔡九峰所傳書古文, 皆不知爲梅僞也."

60　순화淳化는 북송北宋의 태종太宗인 조광의趙匡義의 치세에 쓰였던 연호로. 990
년에서 994년까지 쓰였다.

61　金正喜, 『阮堂全集』卷6「題跋·書圓嶠筆訣後」(a301_121a), "詳準於右軍諸帖,

可知吾言之有本者. 未知指右軍何帖也. 其云, 東人固陋, 不知攷据者, 秪是筆陣
圖之不能辨, 至於右軍諸帖, 果皆無可攷据者, 而直證以吾言有本耶. 嘗試論之,
樂毅論, 已者唐時難得眞橅本, 黃庭經, 非右軍書, 遺敎經, 卽唐經生書, 東方贊·
曹娥碑, 未知其出於何本, 書家之具眼者, 直以爲有識者, 所不應道. 淳化諸帖,
眞贗混淆, 轉轉翻訛, 最不可爲準. 況右軍從失群告靈以後, 略不復自書, 有代書
一人, 世不能別, 具其緩異, 呼爲末年書. 外此又有右軍何帖, 證以吾言之有本耶.

62 개황開皇은 수隋 문제文帝의 첫 번째 연호로, 수나라 최초의 연호다. 581년
2월에서 600년까지 19년 11개월 동안 사용하였다.

63 金正喜, 『阮堂全集』 卷8 「雜識·論二王書」(a301_154a), "如歐褚皆晉人神髓,
而李圓嶠以方板眇之, 謂之右軍不是書之科, 不自覺其平生所習, 乃王著書樂毅
論也. 董香光, 是書家一大結局, 擧抹倒之. 中國人, 以董臨蘭亭詩, 入於蘭亭,
八柱帖內, 有若嫡派眞脈之相傳, 東人眼光, 有甚過於中國賞鑑而然歟. 多見其不
知量也(…)二王眞迹之至今尙存於中國者, 有若右軍快雪時晴, 袁生等帖, 大令
之送梨帖, 皆其尋常閱過, 尋常摹習. 又如歐摹蘭亭·褚本蘭亭·馮之蘭亭·陸之
蘭亭·開皇蘭亭, 東人何嘗夢及. 不知此個道理, 一以迷悟不返, 執三錢鷄毛, 動
稱晉體, 竟果何本. 不過是王著樂毅論耳, 寧不可歎."

64 金正喜, 『阮堂全集』 卷8 「雜識」(a301_152a), "近日我東所稱書家所謂晉體蜀
體, 皆不知有此, 卽取中國所已棄之笆籬外者, 視之如神物, 奉之如圭臬, 欲以腐
鼠嚇鳳, 寧不可笑."

65 金正喜, 『阮堂全集』 卷6 「題詒晉齋帖」(a301_118a), "趙子固云, 學唐人, 不如晉
人. 皆能言之, 晉豈易學. 學唐, 尙不失規矩, 學晉, 不從唐人, 多見其不知量也."

66 金正喜, 『阮堂全集』 卷8 「雜識」(a301_151d), "伸毫是古今書家所未聞之說, 筆
鋒常在筆劃之內, 一劃之中, 變起伏於鋒秒, 一點之中, 殊衄挫於毫芒, 此是鍾索
以來眞訣, 古今所不易印印相傳者. 近日東人所云伸毫一法, 卽向壁虛造全沒着
落, 至若撇之末筆, 將何以處之. 是說不去者也. 後學皆爲此誤轉入鬼窟耳."

67 金正喜, 『阮堂全集』 卷8 「答朴惠百問書」(a301_152b), "至於圓嶠筆訣, 最不可
爲訓者, 爲伸毫法, 尤是乖盭, 積非勝是. 欲盡空歐褚諸人, 而上接鍾王, 是不由
門逕, 直躐堂奧, 其可得乎. 趙子固云學晉不由唐人, 多見其不知量也. 入道於楷
有三, 化度, 九成, 廟堂三砒耳. 子固之時, 豈無樂毅黃庭, 以此三碑爲言也. 此所
以樂毅黃庭, 有識之所不道耳."

68 山陰은 산의 북쪽이란 뜻으로, 왕희지王羲之가 살던 곳이다

69 金正喜, 『阮堂全集』 卷7 「書贈方老」(a301_140c), "吾輩之於隸書, 平生所心慕
手推, 在西京東京古法, 及其所成就, 纔是唐之韓擇木, 蔡有隣, 曰竆, 至於楷體,

欲探歐褚門逕, 亦不過明沈氏. 則若其上溯, 六朝之刁遵, 高湛, 高貞, 武平, 天統, 始平諸碑, 如天上之難, 又況上溯山陰耶. 山陰最以雄强見長, 此其神髓也. 如非北碑, 無以見其雄强, 是豈今日通行之黃庭樂毅所可得也."

70 金正喜, 『阮堂全集』卷8「雜識」「答朴君蕙百問書」(a301_152a), "漢魏以下, 金石文字爲累千種, 欲溯鍾索以上, 必多見北碑, 始知其祖系源流之所自."

71 金正喜, 『阮堂全集』卷8「雜識」(a301_153b), "今人當從北碑下手, 然後可以入道耳."

72 하지만 후대의 제주도 유배 이후의 김정희는 변화한다. 사실 이런 변화가 없었다면 오늘날의 김정희는 없었을 것이다. 朴珪壽, 『瓛齋集』卷10「一題兪堯仙所藏秋史遺墨」(a312_512d), "阮翁書, 自少至老, 其法屢變. 少時專意董玄宰, 中歲從覃溪遊, 極力效其書, 有濃厚少骨之嫌. 旣而從蘇米變李北海, 益蒼蔚勁健, 遂得率更神髓. 晚年渡海, 還後無復拘牽步趣, 集衆家長, 自成一法, 神來氣來, 如海如潮."참조.

73 임창순은 '진체眞體'라는 서체가 없기 때문에 이것은 서예용어 상 부적절하고, 이서와 윤순이 사승 관계가 아님을 들어 '동국진체'를 맥락으로 연결하는 것이 말이 될 수 없다고 하였다. 임창순의 이런 발언은 결국 동국진체를 어떤 맥락, 관점에서 이해하느냐 하는 질문 및 대답과도 관련이 있다.

74 李匡師, 『斗南集』4冊「天問辨答四條」, "是亦據中國人所見, 九州東偏西長, 南近北遠, 東只有朝鮮. 而卽無涯之大海, 西則自長安, 至于寔國鹽澤五千里, 于寔之西水, 皆西流至西海甚遠. 九州之南, 南海甚近, 北至北極下甚遠, 自北極至北海其遠. … 只其南北中於日月所行之道, 故寒煖適, 而晝夜均, 故上所引地不滿, 東南百川水源歸焉者, 亦中國人所見已. 中國在東南, 故高山皆在西北, 而水流東南也. … 亦必水各流四方之海, 與此地同其執皆自然, 非東南不滿也."참조

75 이것에 관한 자세한 것은 宋河璟, 「圓嶠 李匡師의 美學思想」(『陽明學』13호, 한국양명학회, 2005.) 및 宋河璟, 「秋史의 圓嶠『書訣』비평에 대한 비평」(『서예비평』2호, 서예비평학회, 2008.) 두 논문을 참조할 것.

76 李匡師, 『書訣前編』(a221_556b), "書法貴生活, 生活則無定體."참조.

77 李匡師, 『書訣前編』(a221_560b), "古人云, 得書中法後, 自變其體, 若執法不變, 號爲書奴書."

78 李匡師, 『書訣後編』(上), "劃者活物也. 運筆者行動也(…)此皆自然之天機造化也."참조.

79 宋河璟, 「圓嶠 李匡師의 美學思想」『陽明學』13호, 한국양명학회, 2005, p.305. 참조.

80 李匡師, 『書訣後編』(下), "學貴心得身行, 能辨擇之精也. 余今所論著, 其合意者, 宋元亦取, 不合意者, 雖日出於右軍, 亦不敢信焉. 覆引伸, 務當道理."

81 宋河璟, 「圓嶠 李匡師의 美學思想」, 『陽明學』13호, 한국양명학회, 2005, p.293. 참조.

82 김병기는 동국진체가 조선서예화 운동의 의미를 담고 있고 조선 문화에 대한 자각 운동의 일환으로 전개된 것이라면 동국이란 말 자체가 갖는 중국을 중심으로 하는 지역적 개념이면서 자학적 사대의식이 담겨 있기 때문에 동국진체를 '조선진체'로 하자고 주장한다. 김병기, 「창암 이삼만 서예의 한국성 시탐」, 『창암 이삼만 서예학연구』, 제1호, 창암 이삼만 선생 서예술문화진흥회, 2006, p.126.

제3부 양명학陽明學 · 노장학老莊學과 서예미학

1 자세한 것은 조민환, 『동양 예술미학 산책』(성균관대학교출판부, 2018.), 제3장 「동양의 미학과 예술정신을 이해하는 두 가지 틀: 중화미학과 광견미학」 및 제5장 「노장사상과 예술정신: 광기어린 작품은 무엇을 표현하고자 한 것인가」 등 참조.

2 張維, 『谿谷集』 권1 「漫筆」(a092_573c), "我國學風硬直中國學術多岐, 有正學焉, 有禪學焉, 有丹學焉, 有學程朱者, 學陸氏者, 門徑不一, 而我國則無論有識無識, 挾筴讀書者, 皆稱誦程朱, 未聞有他學焉, 豈我國士習果賢於中國耶, 曰非然也, 中國有學者, 我國無學者." 참조.

제14장
백하白下 윤순尹淳: 외주내양外朱內陽 지향의 서예미학

1 許傳, 『性齋文集』 卷29 「弘道先生玉洞李公行狀」(a308_572b), "國人得之, 字字寶重, 號爲玉洞體. 東國眞體, 先生實刱始, 而其後尹恭齋斗緖, 尹白下淳, 李圓嶠匡師, 皆其緖餘." 참조.

2 李奎象, 『幷世才彦錄』 「書家錄」, "當白下筆之行世, 士大夫閭巷鄕曲人, 無不靡然競從, 名曰, 時體."

3 羅鍾冕, 「18세기 詩書畵論의 美學的 志向」, 성균관대학교 박사학위논문, 1997.

— pp.168~182. 참조.

4 正祖, 『弘齋全書』卷163 「日得錄·文學」(a267_190d), "我朝名書, 當以安平爲第一, 而以狼尾筆, 書白硾紙, 韓濩獨得其妙. 故東國之學操筆者, 皆不出匪懈石峯門戶. 自故判書尹淳之出, 擧一世靡然從之, 書道一大變, 而眞氣索然, 漸啓枯澁之病. 今欲回淳返樸, 宜自爾等先習爲蜀體."

5 李奎象, 『幷世才彦錄』 「書家錄」, "當白下筆之行世, 士大夫閭巷鄕曲人, 無不靡然競從, 名曰, 時體. 場屋筆, 非此體無以自立, 於是遺黃兩經價重於一國."

6 李漵, 『筆訣』 「論我朝筆家」(b054_456d), "安平文而浮(…)石峯野而鈍頑." 및 李漵, 『筆訣』 「論安平」(b054_457a), "若使如此之質, 得聞正法, 則其量何可量哉." 李漵, 『筆訣』 「論石峯」(b054_457b), "資質野鈍, 勤而始得, 稍知運筆作字之法, 而猶未能深通正法之妙." 등 참조.

7 正祖, 『弘齋全書』卷165 「日得錄·文學」(a267_237d), "柳公權曰, 心正筆正, 程子曰, 作字非是要字好. 卽此是學書字, 雖卽技之小者, 亦不可胡亂無法, 只求姸美, 全欠典則, 卽近世所謂善書者, 若論以心正是學之語, 果何如哉." 참조.

8 正祖, 『弘齋全書』卷163 「日得錄2·文學」(a267_174b), "古人謂心正則筆正. 大抵作字後工拙, 雖係生熟, 點畫範圍, 宜令平直典雅"라 하여 平直典雅를 말하고, 『弘齋全書』卷165, 「日得錄·文學」(a267_238a), "五經百選將鏤板, 命鑄字所, 關嶺營擇啓書吏之善書者五人, 給鋪馬起送, 使之鐥寫入刊, 敎曰, 書體之浮薄荒率, 不惟士夫爲然. 胥吏簿狀之字, 亦駸駸效尤, 不中式令, 是豈但渠輩之咎, 亦其所日見以擩渠者, 有以致之耳. 嶺營啓書之吏, 獨守古法, 不爲流俗所移, 良足嘉尙. 其字畫, 典實眞樸, 自成一體, 予惟是之取也. 以世人觀之, 必訑其拙滯少奇, 質鈍無姸, 而令必之剞劂以壽其傳者, 將以示所好之在此而不在彼也. 蓋有微意寓於其間也"라 하여 典實眞樸를 강조하는 것을 볼 수 있다.

9 趙龜命, 『東溪集』卷6 「題白下書帖六則」(a215_134b), "我朝名筆, 當推三大家, 安平精妙超詣, 石峯氣力雄渾, 白下故當以法與變態敵爾. 白下深於法矣, 而專取裁於宋明. 彼文欲漢, 而詩欲唐者, 多見其不自量也. 每見華人筆, 纖長而右實, 百家一律, 尹筆短闊而左嬴, 此其不合處爾. 華人善蹟, 結構緊, 而筆勢便活, 如煙霏雲曳, 白下書雖佳, 竝覽之, 猶似隔塵. 當是風氣之限耳."

10 朴趾源, 『熱河日記』 「徐進士鶴年永平府所藏白下七律」(a252_189d), "尹公我東名筆也. 一點一畫, 無非古法, 而天才華娟, 如雲行水流, 穠纖間出, 肥瘦相稱."

11 洪良浩, 『耳溪集』 「題尹白下淳書軸」(a241_295b), "余觀白下之筆, 過於姿媚, 安得不流於俗也." 참조.

12 吳世昌, 『槿域書畫徵』 「尹淳條」, "大抵劃也者, 非高遠難行者也. 不偏不倚, 中

心行之謂之劃. 盖以筆尖之中心行於中, 而兩邊尖毫並隨而行, 則其劃體自圓, 是所謂萬毫齊力者也, 亦所謂心劃者也. 且其行劃也, 必以肩與肱任之而行, 日以計月, 月以計年, 積費心力然後, 乃可成就. 雖得劃意, 意先在於入於俗眼, 則其結構也自然卑俗, 故意常在於蒼勁拔俗, 然後其成也畢意大進. 蒼勁拔俗, 則其質至嚴密, 而字樣通疎不壘, 以俗眼泛見, 則似或疎闊, 而精而觀之, 久愈多味也. 然後寫小字如寫大字也, 凡於屛簇題額也, 遠見而猶宛然者此也."

13 '만호제력'에 대해 南朝 齊의 王僧虔은 『筆意贊』에서 "剡之易墨, 心圓管直, 漿深色濃, 萬毫齊力."이라 말한 적이 있다. 淸代 包世臣은 『藝舟雙楫』「論書·歷下筆譚」에서 "北朝人書, 落筆峻而結體莊和, 行墨澁而取勢排宕. 萬毫齊力, 故能峻, 五指齊力, 故能澁."이라 말한 적이 있다. 이광사도 만호제력을 강조하는데, 추사 김정희는 이점에 대해 강력 비판하고 있다.

14 吳世昌, 『槿域書畫徵』「尹淳條」, "此世之得劃之人, 作字必先以姸美爲主, 而成家則初見之時, 未嘗不美, 其美也, 不過時刻之入眼, 久見則還甚無味也. 至於大字, 其結構間纔容髮, 以美妙爲主, 則此所謂卑俗而不足稱也. 若其行劃而結構也, 先除獵取之心, 每以入室爲意, 作字先以蒼勁爲本, 則成就之日自然濃熟, 不用力而自至於美麗也."

15 李奎象, 『幷世才彦錄』「書家錄」, "白下始純模於遺敎經黃庭經, 其模臨帖者, 莫辨何者王何者尹."

16 沈鋅, 『松泉筆譚』卷4 「東國書家論」, "尹白下如金針刺繡, 精工入妙, 布帛之文, 莫能疑儀."

17 洪敬謨, 『冠巖全書』「册二十三」「四宜堂志」의 「書畫第六下」〔尹白下筆書軸:白下尹淳書〕(b114_033d), "書爲六藝之一, 不可謂之小道而不習也. 習矣而不能臻其妙, 則亦其才有以限之耳. 近世絶無能精是藝者, 顧不以是歟. 惟白下始集晉以來諸名 家之長, 卓然自成一家. 論者謂前無古人, 非過褒也. 然其行草多學米南宮, 往往怪偉驚人. 獨此軸閑談如高人逸士, 絶無煙火氣, 豈以其謝官歸山後所書, 故筆畫亦類其所以行而然歟. 重可貴也." 丁巳三月二十三日 李仁老題.

18 尹淳, 『白下集』卷10 「書伊聖所藏自菴帖後」(a192_338a), "昔公子之門人, 各得其道體之一段, 而末及於楊墨之徒, 甚至李斯而火其書, 乾坤長夜, 斯道逼滅, 而幸有濂洛諸夫子出, 而廓然復明之, 是亦斯文顯晦之期歟. 然則彼顏柳蘇蔡之變王法者, 與旁派別宗之流於後者, 其類孔門之生楊墨, 而若今世所謂王氏之不足爲者, 其爲書家之不幸."

19 尹淳, 『白下集』卷10 「書伊聖所藏自菴帖後」(a192_337c), "書貴晉, 晉最王, 欲書者不取於王, 則豈書也哉. 然而唐之虞褚, 只能直造其關鍵而已. 若顏柳蘇蔡,

雖以筆鳴, 其視王氏本意, 有若風雅之變已. 外此, 才與世下, 法與時渝, 王之筆
意, 絶於世來久矣. 雖旁派別宗, 夥然流於後, 而尠有得其不傳之法者. 故皇明諸
家染盡千紙, 而陋之乎不欲觀也."

20 宋民 著, 郭魯鳳 譯, 『中國書藝美學』, 서울: 東文選, 1998, pp.144~145. 참조.

21 尹淳, 『白下集』「附錄」(a192_368c), "卿之聰敏才識有餘, 而淸之一字, 是卿病
處. 雖夷惠之淸, 過則失中, 卿之受困, 亦由於淸之過也. 向者下敎, 緣於方寸所
傷, 辭氣誠過. 若以此, 更不欲從仕, 則誠不可. 自今日, 往備局."

22 尹淳, 『白下集』「行狀」(a192_375d), "公於書藝, 妙入三昧, 以魏晉爲準的, 蘇米
爲羽翼, 眞楷行草, 自成一家."

23 洪良浩, 『耳溪集』卷16「題尹白下淳書軸」(a241_295a), "惟白下尹公, 生於千載
之後, 穎脫超邁, 一洗偏方之陋. 盡取金生以下諸家, 而割其榮枯, 咀嚼乎唐宋元
明, 而折衷於永和, 點劃則神氣骨肉俱足, 締構則法象意態咸備, 妙悟神解集成一
家. 夭嬌如行雲游龍, 穠燁如名花好女, 令人目眩而心醉, 可謂人間之絶藝, 天下
之奇才也. 於是乎書家之萬法畢露, 古人之陳跡盡發, 世之操管者靡然宗之, 不復
從事於戈勒波趯之法. 而惟求工於目與腕之間, 其弊也文勝而質喪, 日趨於弱與
俗耳. 夫以羲之之聖於書, 韓昌愈尙有俗筆赴姿媚之譏, 況其下者乎. 余觀白下之
筆過於姿媚, 安得不流於俗也. 然則善學柳惠者, 宜思隨時而損益之也. 今此軸乃
其晚年作也, 各體俱存, 誠可寶重, 而但楷書少古遠, 蓋坐於學顔蘇也. 行書本於
弘福, 而出入於南宮, 奇而有則矣. 草書駸駸乎淳化至矣."

24 朴趾源, 『燕巖集』卷12「熱河日記・關內程史」, "尹公我東名筆也. 一點一劃,
無非古法, 而天才華娟, 如雲行水流, 穠纖間出, 肥瘦相稱."

25 李奎象, 『幷世才彦錄』「書家錄」, "淳書天才, 畫法搆結, 極其媚嫵, 殆若鸞舞珠
燦, 冠東國百餘年之筆(…)其法方法少而圓法多, 動人者全在姿能, 則法主搆結.
由是畫力不多見矣."

26 李奎象, 『幷世才彦錄』「尹淳條」, "蓋其書相上下尹白下, 或曰李勝, 或曰尹勝.
書學於尹而法小異. 尹專主搆結, 李傳主畫. 尹圓法勝於方, 李方法多於圓. 尹書
多態, 李書多氣." 참조.

27 尹淳, 『白下集』卷11「雜識」(a192_339a), "國朝自仁明以前, 雖有士禍, 而能有
用儒之實效. 故立朝者, 以無學爲恥. 雖科目平進之人, 皆有經術學行… 自是厥
後, 山林之士, 雖致位卿相, 而上下相欺, 靡文日盛, 虛僞日滋, 高論大談, 若可以
樹大義陶至治, 而無實見實得之可以經世者. 甚至今日, 適爲黨禍之俑而已(…)
苟非上下惕然改圖, 以實心行實政, 如救焚拯溺, 卒不免於危亡之禍."

제15장
원교圓嶠 이광사李匡師: 심득신행心得身行 지향의 주체적 서예정신

1 李匡師, 『書訣後編』(下), "學貴心得身行, 能辨擇之精也. 余今所論著, 其合意者, 宋元亦取, 不合意者, 雖曰出於右軍, 亦不敢信焉." 참조.

2 『金剛經』의 5장: "凡所有相, 皆是虛妄. 若見諸相非相, 卽見如來." 10장: "不應住色生心, 不應住聲香, 味觸法生心, 應無所住, 以生其心." 26장: "若以色見我, 以音聲求我, 是人行邪道, 不能見如來." 32장: "一切有爲法, 如夢幻泡影, 如露亦如電, 應作如是觀."을 말한다.

3 李匡師, 『斗南集』卷2 「偶題」, "手裏金剛四句, 床頭道德千言, 自稱斗南逸者, 獨掩溪上柴門."

4 나주괘서사건은 나주 객사에 영조의 치세를 비판하는 벽서가 붙으면서 시작된 것으로, 이 사건에 의해 이광사는 함경도 富寧으로 유배되었고, 남편이 극형을 받았다는 헛소문에 그의 아내 柳氏가 목매어 自盡하는 비극이 일어난다.

5 李匡呂, 『李參奉集』卷3 「員嶠先生墓誌」(a237_286c), "員嶠公, 丹家說, 兼究釋典. 乃酷排二氏, 沈潛經義." 참조.

6 鄭道傳, 『三峯集』卷10 「心氣理篇 · 理諭心氣」(a005_467b), "此篇, 主言儒家義理之正. 以曉諭二氏, 使知其非也. 理者, 心之所稟之德而氣之所由生也." 참조.

7 『老子』21장에서는 "孔德之容, 惟道是從. 道之爲物, 惟恍惟惚. 惚兮恍兮, 其中有象, 恍兮惚兮, 其中有物, 窈兮冥兮, 其中有精. 其精甚眞, 其中有信. 自古及今, 其名不去, 以閱衆甫. 吾何以知衆甫之狀哉. 以此."를 말하는데, 이광사의 '道甫'라는 호는 혹 노자가 말하는 '衆甫'라는 의미와 연계하여 이해할 수 있다는 가능성에서 한 말이다.

8 『斗南集』3冊 「寄示令兒二則」, 신편 卷8, 242면, "心則性也."

9 李敬翊, 『先藁』卷3 「辨道甫理氣說」, "人性皆善, 氣亦皆善."

10 李匡師, 『斗南集』卷1 「題赤壁賦後」, "文章之妙, 造化之跡也. 造化之跡, 無物不有, 無事不體, 無時不行, 不可一軌測, 不可一狀論(…)使人心愛憎懽悸爽殯詫懺之情, 造次而變, 此是造化之自然, 而文章亦如是也."

11 李匡師, 『斗南集』卷2 「蘇齋東溟詩說」, "詩貴自得機發." 참조.

12 송하경, 「원교의 심학미학적 서예본질 인식과 비평정신」, 『서예학연구』20호, 한국서예학회, 2012, p.143. 참조.

13 李匡呂, 『李參奉集』卷3 「員嶠先生墓誌」(a237_286d), "尊事鄭霞谷先生, 平日精義異聞, 屢稱鄭先生." 참조.

14 문정자는 玉洞 李漵는 전형적인 성리학자로서 주자학의 체계를 계승하면서 심성 론에서 심층 발전되었던 퇴계 중심의 조선성리학을 수용하여 主理的 성향을 띠고 있는 반면, 이광사는 선진유학을 기반으로 하여 인간 본성에 대한 주체적 자각과 主心的 사상을 결합해 良知·良能을 지닌 인간의 心 존중의식과 현실적 실천성으로 조선 성리학의 배타적 보수성을 초극하는 방법으로 양명학의 실천적 인 측면에 주목한다. 문정자, 「이서와 이광사의 예술론 연구」, 단국대학교 박사 학위논문, 1999, p.2. 참조.

15 이광사의 가계도에 관한 것은 송하경, 『서예미학과 신서예정신』, 다운샘, 2003, p.82. 참조.

16 李匡呂, 『李參奉集』卷3 「員嶠先生墓誌」(a237_285c), "我家先世皆善筆翰, 孝 簡公尤以書名家. 至公而始開用筆於尹白下. 公自言余三十以後, 專學古人. 然 余創知筆意, 得之白下. 公語及白下, 常致敬焉, 不但爲其先友也. 公臨池之學, 度越宋唐, 力追魏晉, 眞草篆隷, 異體而一貫, 數百千年以來, 發之自員嶠公. 世 或謂員嶠公篆隷, 遠過眞草, 公之留心篆隷, 衆碑學習, 亦在四十以後. 蓋書道益 進, 而問學益近古也."

17 李匡師, 『書訣後編』(下), "學貴心得身行, 能辨擇之精也."

18 李匡師, 『斗南集』卷3 「寄示令兒二則」, "養心之道, 當優游活潑, 切不可優游驅 除(…)心不可以執持檢束."

19 王守仁, 『傳習錄』(中) 「答羅整菴少宰書」, "夫學貴得之心, 求之於心而非也, 雖 其言之出於孔子, 不敢以爲是也. 而況其未及孔子者乎. 求之於心而是也, 雖其言 之出於庸常, 不敢以爲非也. 而況其出於孔子者乎. (中略) 夫道, 天下之公道也. 學, 天下之公學也. 非朱子可得而私也, 非孔子可得而私也. 天下之公也, 公言之 而已矣."

20 王守仁, 『傳習錄』(卷下) 「錢德洪錄」, "一日王汝止出遊歸, 先生問曰, 遊何見. 對曰, 見滿街人都是聖人. 先生曰, 你看滿街人是聖人, 滿街人倒看你是聖人在." 참조.

21 王守仁의 「長生」 전문은 다음과 같다. "長生徒有慕, 苦乏大藥資. 名山遍探歷, 悠悠鬢生絲. 微軀一繫念, 去道日遠而. 中歲忽有覺, 九還乃在茲. 非爐亦非鼎, 何坎復何離. 本無終始究, 寧有死生期. 彼哉遊方士, 詭辭反增疑. 紛然諸老翁, 自傳困多岐. 乾坤由我在, 安用他求爲. 千聖皆過影, 良知乃吾師." 참조.

22 유배의 경우 개인적으로는 불행이지만 학문이나 예술 차원에서 볼 때는 도리어 긍정적으로 작용하는 아이러니가 나타난다. 흔히 정약용의 학문도 전남 강진에 서의 오랜 기간 유배 생활의 결과물이고 김정희의 추사체도 제주도 유배 결과물

이라고 말하는 것이 그것이다. 이런 점은 오랜 기간 유배하는 과정에서 어느 한 분야에 집중하는 시간을 확보할 수 있다는 것과 관련이 있다고 할 수 있다.

23 「書訣」은 갑신(1764) 6월 초하루에 薪智島에서 지은 것으로 『圓嶠集選』 卷10에 실려 있다. 「書訣後編」(上·下)는 戊子(1768) 정월에 지었는데, 『圓嶠集選』에는 실려 있지 않고 필사본으로 전한다. 「書訣前編」과 「書訣後編」(上·下)는 총 7,254자에 달하는 필사본이다. 『원교집』에 관한 번역본으로는 심경호·길잔숙·유동환 공편, 『신편 원교 이광사 문집』(시간의 물레, 2005.) 참조.

24 李匡師, 『書訣後編』(下), "夫古帖皆屢經飜摹, 右軍之本色, 今雖難定, 然漢魏諸碑, 尙傳原刻, 可見心畫. 右軍字畫, 想不尙於漢魏碑. 余每以此二帖, 與衆碑較絜, 看習其畫力之勁妙, 殊無上下. 而結構之神奇出人意, 殆欲過之. 此則緣古隷與眞字體勢, 不同故也."

25 李匡師, 『書訣後編』(下), "學貴心得身行, 能辨擇之精也. 余今所論著, 其合意者, 宋元亦取, 不合意者, 雖曰出於右軍, 亦不敢信, 辨覆引伸, 務當道理. 學者不鄙詳究, 而又下硯臼筆塚之功, 古人未必畏也. 雖然字畫源於心術, 意致生於識量, 必待通明正直博學有文之士, 然後可以語道."

26 이 같은 서예에 나타난 구별 짓기 사유에 대한 것은 추사 김정희의 서예미학 부분에서 자세히 다루었다.

27 『老子』 1장의 "道可道, 非常道."를 이렇게 푼 것이다.

28 程頤, 『易傳』 「序」, "易, 變易也, 隨時處變以從道."

29 李匡師, 『書訣前編』(a221_556b), "書法貴生活, 生活則無定體. 譬如墟市之人物牛馬, 容貌各殊, 動止皆別, 故以聖書之右軍, 豫想字形, 意在筆前者, 此也" 참조.

30 李奎象, 『韓山世稿』 卷20 「一夢稿·幷世才彦錄:書家錄」, "其書相上下尹白下. 或曰李勝, 或曰尹勝. 書學於尹而法小異. 尹專主構結, 李專主畫. 尹圓法勝於方, 李方法多於圓. 尹書多態, 李書多氣." 참조.

31 李奎象, 『韓山世稿』 卷20 「一夢稿·幷世才彦錄:書家錄」, "尹雖草書雍容端的, 李雖楷字必拂鬱橫斜."

32 李奎象, 『韓山世稿』 卷20 「一夢稿·幷世才彦錄:書家錄」, "措一畫, 排一字, 無非悍豪而秀拔, 眞是銀鉤鐵索, 龍飛虎跳底氣像. 尹徐之不得意者, 混在他筆, 似難卜其纖碎. 李書雖不得意者, 雖雜置他筆一見, 便拈出李書之軒豁頓挫也."

33 韓愈, 「送孟東野序」, "大凡物不得其平則鳴." 참조.

34 丁若鏞, 『與猶堂全書』 第一集, 詩文集 卷14 「跋夜醉帖」(A281-304d), "右夜醉帖一卷, 員嶠李匡師之書也. 近世書家, 唯李獨步, 而曹參判〔允亨〕姜豹菴〔世晃〕深詆毁之, 不遺餘力, 蓋不量力耳. 然其所以致詆毁則有之. 其細楷行草之繩趨尺

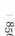

步者, 精深奇妙, 高者出入二王, 卑者不失二張. 然其大字半行, 顚狂敧倒太甚, 不唯其字形可憎, 竝其畫法或鈍滯無神, 以玆而謂亦可法者, 其偏惑者也. 是帖亦 細楷小草爲長耳."

35 송하경, 『서예미학과 신서예정신』, 도서출판 다운샘, 2003, p.111. 참조.

36 이런 점과 관련된 것은 한윤숙, 「圓嶠 李匡師 書藝의 朝鮮風的 傾向에 관한 硏究」, 성균관대학교 박사학위논문, 2019. 참조.

제16장
원교圓嶠 이광사李匡師 : '연정기도緣情棄道' 서풍 비판과 추전推展 서풍

1 이런 점을 사상 측면에서 접근하면, 이광사가 양명학적 사유를 수용하면서 정감 을 진솔하게 표출하고자 한 서풍을 견지한 점과 일정 정도 관련이 있다. 송하경, 문정자 등의 연구업적은 이런 점을 잘 밝히고 있다.

2 『尚書』「虞書」,"帝曰, 夔, 命汝典樂, 敎胄子. 直而溫, 寬而栗, 剛而無虐, 簡而無 傲. 詩言志." 이밖에 『毛詩』「大序」,"詩者, 志之所之也, 在心爲志, 發言爲詩." 참조.

3 朱自淸, 『詩言志辨』, 桂林:廣西師範大學出版社, 2004, pp.1~38. 참조.

4 전후 문맥은 다음과 같다. 陸機, 「文賦」,"每自屬文, 尤見其情(…)佇中區以玄覽, 頤情志於典墳. 遵四時以歎逝, 瞻萬物而思紛, 悲落葉於勁秋, 喜柔條於芳春, 心 懍懍以懷霜, 志眇眇而臨雲. 詠世德之駿烈, 誦先人之淸芬. 遊文章之林府, 嘉麗 藻之彬彬. 慨投篇而援筆, 聊宣之乎斯文(…)詩緣情而綺靡." 참조.

5 劉勰, 『文心雕龍』「明時」,"人稟七情, 應物斯感, 感物吟志, 莫非自然."

6 이우재, 「연정론의 형성과정과 그 실질」, 『중국문학연구』18집, 한국중문학회, 1999, p.21. 참조.

7 李百容, 「從群體意識與個體意識論文學史詩言志與詩緣情之對擧關係:以明代格 調性靈詩學分流起點爲論證核心」, 新竹敎育大學人文社會學報 第二卷第一期, 2009. 참조.

8 揚雄, 『法言』「問神」,"彌綸天下之事, 記久明遠, 著古昔之唔唔, 傳千里之忞忞 者, 莫如書. 故言, 心聲也. 書, 心畫也. 聲畫形, 君子小人見矣. 聲畫者, 君子小 人之所以動情乎." 참조.

9 『管子』「心術」에서 "몸에서 마음은 군주의 지위와 같고, 몸의 아홉 구멍은 관직 의 구분과 같다. 마음이 올바른 도에 처하면 아홉 구멍이 이치를 따르지만,

욕심으로 가득차면 눈이 색을 보지 못하고, 귀가 소리를 듣지 못한다.(心之在體
君之位也. 九竅之有職 官之分也. 心處其道 九竅循理, 嗜欲充益 目不見色 耳不
聞聲."라고 하여 심이 도를 따른 것인지 욕을 따를 것인지 하는 것에 대한 견해는
미학적으로 접근할 수 있다.

10　『禮記』「樂記」, "是故志微噍殺之音作, 而民思憂. 嘽諧慢易繁文簡節之音作, 而民
康樂. 粗厲猛起奮末廣賁之音作, 而民剛毅. 廉直勁正莊誠之音作, 而民肅敬. 寬
裕肉好順成和動之音作, 而民慈愛. 流辟邪散狄成滌濫之音作, 而民淫亂." 참조.

11　『禮記』「樂記」, "故樂行而倫淸, 耳目聰明, 血氣和平, 移風易俗, 天下皆寧. 故曰,
樂者, 樂也. 君子樂得其道, 小人樂得其欲. 以道制欲, 則樂而不亂. 以欲忘道,
則惑而不樂. 是故君子反情以和其志, 廣樂以成其敎, 樂行而民鄉方. 可以觀德
矣." 참조.

12　金正喜, 『阮堂全集』 卷1 「私蔽辨」(a301_027a), "記曰, 夫民有血氣心知之性,
而無喜怒哀樂之常, 應感起物而動, 然後心術形焉. 凡有血氣心知, 於是乎有欲,
性之徵於欲聲色臭味, 而愛畏分. 旣有欲矣, 於是乎有情, 性之徵於情喜怒哀樂而
慘舒分. 旣有欲有情矣, 於是乎有巧與智, 性之徵於巧智美惡是非而好惡分."

13　李匡師, 『書訣前編』(a221_551a), "余自幼學書, 心疑于此, 欲一變俗法, 求究魏
晉, 始得行畫之妙. 然虛名蚤播, 求者以日塡門, 不得已多草率副急, 浮沈於唐宋
下乘者亦多有之. 年五十一, 謫北塞, 中又遷南, 流離十年, 謝絶求者, 專精古法,
心思手追, 甚有進益, 猶自揣未及乎止也. 且余已老, 後來者其誰哉. 余見治藝者
多未易大期者, 患在不學古也, 患在不專精也. 事未有不學古而能得者, 夫'緣情
棄道', 殊不師古', 李衛之世, 猶有此歎, 況在今日乎. 余爲是懼, 欲揀次古訣, 以
示將來, 書訣多出唐宋涔舛, 唯王衛之文, 高妙詳明, 卓然可經, 今就此敷演論著.
學者依此求之, 庶可易尋古道, 然非專精, 終無以成功."

14　王羲之, 「書論」, "夫書者, 玄妙之伎也. 若非通人志士, 學無及之."

15　張懷瓘, 『書議』, "夫翰墨及文章之妙者, 皆有深意以見其志, 覽之卽瞭然. 若與言
面目, 則有智昏菽麥, 混黑白於胸襟, 若心悟精微, 圖古今於掌握. 玄妙之意, 出於
物類之表, 幽深之理, 伏於杳冥之間, 豈常情之所能言, 世智之所能測. 非有獨聞
之聽, 獨見之明, 不可議無聲之音, 無形之相. 夫誦聖人之語, 不如親聞其言, 評先
賢之書, 必不能盡其深意. 有千年明鏡, 可以照之不陂, 琉璃屏風, 可以通徹無涯."

16　張懷瓘, 『六體書論』, "臣聞形見曰象, 書者法象也. 心不能妙深於物, 墨不能曲盡
於心, 慮以圖之, 勢以生之, 氣以和之, 神以肅之, 合而裁成, 隨變所適, 法本無體,
貴乎會通. 觀彼適蹤, 悉其微旨, 雖寂寥千載, 若面奉徽音. 其趣之幽深, 情之比
興, 可以默識, 不可言宣. 亦猶冥密鬼神有矣, 不可見而以知, 啓其玄關, 會其至

理, 卽與大道不殊."

17 『老子』1장, "道可道, 非常道, 名可名, 非常名." 『老子』41章, "大音希聲, 大象無形." 『莊子』「知北遊」, "道不可聞, 聞而非也. 道不可見, 見而非也. 道不可言, 言而非也. 知形形之不形乎. 道不當名." 참조.

18 『莊子』「養生主」, "臣以神遇, 而不以目視." 참조.

19 虞世南, 『筆髓論』「契妙」, "字雖有質, 迹本無爲, 稟陰陽而動靜, 體萬物以成形, 達性通變, 其常不主. 故知書道玄妙, 必資神遇, 不可以力求也. 機巧必須心悟, 不可以目取也(…)學者心悟於至道, 則書契於無爲, 苟涉浮華, 終懵於斯理也."

20 衛夫人, 『筆陣圖』, "近代以來, 殊不師古, 而緣情棄道, 纔記姓名. 或學不該瞻, 聞見又寡, 致使成功不就, 虛費精神. 自非通靈感物, 不可與談斯道矣."

21 金正喜, 『阮堂全集』卷6「書圓嶠筆訣後」(a301_120b), "其天品超異, 有其才而無其學, 無其學又非其過也. 不得見古今法書善本, 又不得就正大方之家. 但以天品之超異, 騁其貢高之傲見, 不知裁量, 此叔季以來所不能免也. 其三, 致意於不學古而緣情棄道者, 殆似自道也. 若使得見善本, 又就有道, 以其天品, 豈局於是而已也."

22 『論語』「公冶長」, "子在陳曰, 歸與, 歸與. 吾黨之小子狂簡, 斐然成章, 不知所以裁之." 참조.

23 李匡師, 『書訣前編』(a221_558c), "自年三十餘, 始專法古人. 然使余創知筆意者, 白下之力. 東方筆法之初開荒者白下也."

24 자세한 것은 조민환, 「正祖의 心畫 차원의 서예인식에 관한 연구」, 『퇴계학보』 149집, 퇴계학연구원, 2021.

25 李匡師, 『書訣前編』(a221_559d), "蘇子瞻亦曰, 吾書自出新意, 不踐古人, 是一快也. 此言甚有弊(…)踐古人者, 未筆遽自處, 以成一家, 出新意也." 참조.

26 李匡師, 『書訣前編』(a221_551b), "余見治藝者多, 未易大期者, 患在不學古也. 患在不專精也. 事未有不學古而能得者." 참조.

27 李匡師, 『書訣前編』(a221_560b), "古人云, 得書中眞法後, 自變其體. 若執法不變, 號爲書奴書, 亦豈守前躅, 而終無所變. 但所謂變, 非改廢規矩之謂, 況法古人, 而中法盡分, 後始變其體也. 蘇黃則未中法, 未盡分, 强爲大言, 奚可也. 且古人學到至處, 妙用在我, 則弗期變而自變, 猶造化隨物成形, 初無定體也. 非有意於避奴書之嫌, 而故欲去前人之法也. 若未中法, 未盡分, 徑懷放傲自大之心, 妄傚通變, 輒棄古法, 是所謂有意於變, 卒爲不善變已矣."

28 李匡師, 『書訣前編』(a221_556c), "逮宋元以來, 并劃意淺俗, 專事柔媚, 書道之僞極矣." 참조.

29 최경춘, 「조선후기 서예론의 일국면」, 『동양한문학연구』 21, 동양한문학회, 2005, p.261.

30 이런 점에 관한 것은 앞의 송하경의 연구를 참조할 것.

31 李匡師, 『書訣前編』(a221_552a), "筆法以用筆爲主, 用筆以筋骨爲本. 筋骨非暫時以才智襲得者, 以透過紙背之意, 積歲月之功而可成. 今人旣不能沈重運畫, 又不肯著力致功, 乃以輭弱妝餙之畫, 附宋人墨豬之餘套, 强儗雲行雨施, 而以爲運畫當如是, 反欲議筋骨之書. 夫若是之畫, 今之新學無不能, 畫果在是. 以李斯之才, 何不能新學所能之畫, 尙患無骨. 此爲近世'緣情棄道'之痼弊, 不可不知也."

32 郭若虛, 『圖畫見聞志』 卷1 「論氣韻非師」, "人品旣已高矣, 氣韻不得不高, 氣韻旣已高矣, 生動不得不至."

33 鄒一桂, 『小山畫譜』 「兩字訣」, "畫有兩字訣, 曰活, 曰脫. 活者, 生動也. 用意用筆用色, 一一生動, 方可謂之寫生."

34 鄒一桂, 『小山論畫』 「花卉」, "要之畫以象形, 取之造物, 不假師傳, 自臨摹家專事粉本, 以生氣索然矣. 今以萬物爲師, 以生氣爲運." 그리고 청대의 方薰은 『山靜居畫論』에서 "氣韻生動, 須將生動二字省悟, 能會生動, 則氣韻自在."라고 하여 생동감이 있으면 기운은 있게 된다고 말한다.

35 李匡師, 『書訣前編』(a221_555a), "凡吾詳論七條點畫之法者, 爲學者必由此可以入道, 詳準於右軍諸帖, 可知吾言有本."

36 李匡師, 『書訣後編』(上), "大抵行劃, 摠有四訣, 一要意裕筆緊而貴遲(…)二要盡力推展而貴勁, 三要大劃小劃相雜(…)四要絀直屈曲相間." 참조.

37 李匡師, 『書訣後編』(上), "謂一字之內, 亦須肥瘦參錯, 不可均如布筭." 참조.

38 李匡師, 『書訣後編』(上), "所以令運筆遲緩, 而力有餘, 得以含蓄外華, 壯其筋骨也. 劃者, 活物也. 運筆者, 行動也. 活物不到僵, 則必蠢動伸屈, 未嘗徒直而已. 行動者, 無論人物蟲蛇, 其勢固異於俛然直臥. 此蓋自然之天機造化也."

39 李匡師, 『書訣前編』(a221_556b), "書法貴生活, 生活則無定態, 譬如墟市之人物牛馬, 容貌各殊, 動止皆別(…)逮宋元以來, 幷劃意淺俗, 專事柔媚, 書道之僞極矣."

40 石濤, 『畫語錄』 「墨章」, "古人有有筆有墨者, 亦有有筆無墨者, 亦有有墨無筆者, 非山川之限於一偏, 而人之賦受不齊也. 墨之濺筆也以靈, 筆之運墨也以神, 墨非蒙養不靈, 筆非生活不神, 能受蒙養之靈而不解生活之神, 是有墨無筆也. 能受生活之神而不變蒙養之靈, 是有筆無墨也. 山川萬物之具體, 有反有正, 有偏有側, 有聚有散, 有近有遠, 有內有外, 有虛有實, 有斷有連, 有層次, 有剝落, 有豐致, 有飄緲, 此生活之大端也. 故山川萬物之薦靈於人, 因人操此蒙養生活之權, 苟非

其然, 焉能使筆墨之下, 有胎有骨, 有開有合, 有體有用, 有形有勢, 有拱有立, 有蹲跳, 有潛伏, 有沖霄, 有崩力, 有磅礴, 有嵯峨, 有奇峭, 有險峻, 一一盡其靈而足其神." 참조.

41 石濤, 『畫語錄』「資任章」, "古之人寄興與於筆墨, 假道於山川, 不化而應化, 無爲而有爲, 身不炫而名立, 因有蒙養之功, 生活之操, 載之寰宇, 已受山川之質也. 以墨運觀之, 則受蒙養之任, 以筆操觀之, 則受生活之任(…)山水之任不著, 則周流環抱無由, 周流環抱不著, 則蒙養生活無方. 蒙養生活有操, 則周流環抱有由, 周流環抱有由, 則山水之任息矣(…)是以古今不亂, 筆墨常存, 因其浹洽斯任而已矣. 然則此任者, 誠蒙養生活之理, 以一治萬, 以萬治一, 不任於山, 不任於水, 不任於筆墨, 不任於古今, 不任於聖人, 是任也, 是有其實. 總而言之, 一畫也, 無極也, 天地之道也." 참조.

42 鄭燮, 『鄭板橋文集』「墨竹圖」, "昔東坡居士作枯木竹石, 使有枯木石而無竹, 則黯然無色矣. 余作竹作石, 固無取于枯木也. 意在畫竹, 則竹爲主, 以石輔之. 今石反大于竹, 多于竹, 又出于格外也. 不泥古法, 不執己見, 惟在活而已矣."

43 雲根: 산의 암석인데, 구름이 山의 岩石 사이에서 생기는 것 같이 느껴지기 때문에 운근이라고 한다.

44 『芥子園畫傳』 卷1 「石譜·畫山石法」, "畫石起手, 當分三面法. 觀人者, 必曰氣骨. 石乃天地之骨, 而氣亦寓焉, 故謂之曰, 雲根. 無氣之石則爲頑石, 猶無氣之骨則爲朽骨, 豈有朽骨而可施於騷人韻士筆下乎? 是畫無氣之石故不可, 而畫有氣之石, 卽覓氣於無可捉摸之中, 尤難乎其難(…)此雖石之勢也. 熟此而氣亦隨勢以生矣. 秘法無多, 請以一字金針相告, 曰活."

45 唐志契, 『繪事微言』「氣韻生動」, "氣韻生動與烟潤不同, 世人妄指烟潤爲生動, 殊爲可笑. 蓋氣者, 有筆氣, 有墨氣, 有色氣, 而又有氣勢, 有氣度, 有氣機, 此間卽謂之韻, 而生動處則又非韻之可代矣. 生者, 生生不窮, 深遠難盡. 動者, 動而不板, 活潑迎人. 要皆可默會而不可名言…至如烟潤不過點墨無痕迹, 皴法不生澀而已, 豈可混而一之哉."

46 唐岱, 『繪事發微』「氣韻」, "畫山水貴乎氣韻, 氣韻者, 非雲烟霧靄也, 是天地間眞氣. 凡物無氣不生, 山氣從石內發出, 以晴明時望山, 其蒼茫潤澤之氣, 騰騰欲動, 故畫山水以氣韻爲先也."

47 邵雍은 『皇極經世書』에서 "一元統十二會, 十二會統三十運, 三十運統十二世, 一世統三十年."이라고 말한다.

48 沈宗騫, 『芥舟學畫編』 卷3 「山水·取勢」, "天下之故, 一開一合盡之矣. 自元會運世以至分刻呼吸之頃, 無往非開合也(…)筆墨相生之道全在於勢, 勢也者往來

順逆而已, 而往來順逆之間卽開合之所寓也(…)天下之物, 本氣之所積而成. 卽如山水自重崗復岑以至一木一石, 無不有生氣貫乎其間. 是以繁而不亂, 少而不枯. 合之則統相聯屬, 分之又各自成形. 萬物不一狀, 萬變不一相, 總之統乎氣以呈其活動之趣者, 是則所謂勢也. 論六法者, 首曰氣韻生動, 蓋卽指此."

49 李匡師, 『書訣前編(a221_551a), "古人筆法, 自篆隸皆直管伸毫而書, 使萬毫齊力, 一畫之內, 無上下內外之殊, 下逮宋明, 雖有勁脆精鈍之差, 運筆大擧皆然, 吾東則麗末來, 皆偃筆端書, 畫之上與左, 毫銳所抹, 故墨濃而滑, 下與右, 毫腰所經, 故淡而澁, 畫皆偏枯不完, 旣團按其筆, 又手先於筆而引之, 畫逾鈍緩無力, 東國善藝之絶罕, 盡坐於此, 雖天才高者, 濡染枯喪, 自趨鄙俗, 不能超拔, 是以臨古法書, 尤無以像, 只傳膽其字, 甚可惜也."

50 李匡師, 『書訣前編』(a221_552d), "執筆必正堅, 雖畫未及屈折處, 不可少側, 每起畫必伸毫下之, 如以利刀橫削, 毋令微有贅累堅築, 筆欲透紙乃行, 令筆先手後, 意以手從筆後, 專心推去, 令畫之表裏上下, 毫過均一, 靡有强弱濃淡之異, 此謂盡一身之力而送之, 如是運畫則畫之兩滂, 潤澀相豪, 溫厚古質之態, 溢於畫面, 若如今人以偃毫偏畫, 引來直過, 則畫傍徒傷平滑, 殊無古色."

51 李匡師, 『書訣後編』(上), "近來中國人, 好用淡墨渴筆, 東人又多深漫毛弱, 皆用筆之病."

52 李匡師, 『書訣前編』(a221_555a), "凡吾詳論七條點畫之法者, 爲學者必由此可以入道. 詳準於右軍諸帖, 可知吾言有本. 然若能由此盡得推送伸展之妙, 雖形狀稍變化, 不害爲不蹂矩." 참조.

53 李匡師, 『書訣前編』(a221_555b), "又有六種用筆, 結構圓備如篆法, 飄揚灑落如章草, 凶險可畏如八分, 窈窕出入如飛白, 耿介特立如鶴頭, 鬱拔縱橫如古隸. 然心存委曲, 每爲一字, 各象其形, 斯造妙矣, 書道畢矣."

54 李匡師, 『書訣前編』(a221_556a), "字以點畫爲本, 而成於結構. 雖得畫意, 結構卑俗, 亦不足稱, 故曰此不是書. 但得點畫也. 是猶作室, 以材木之美爲主, 雖有美材, 堂搆淺陋, 亦不成巨室也. 此文之論筆法訓萬世之要, 專在此段, 此下皆泛論也. 學者深契於此, 可悟書道三昧矣."

55 李匡師, 『書訣後編』(上), "字劃之弊, 專由代趙妍媚, 下至子昂思白之妖冶, 殆似利口鄭聲之蠱人, 惜乎, 其未見正於希言大樂, 而誣數百年書道, 莫可救也." 참조.

56 李匡師, 『書訣前編』(a221_556a), "夫結構以嚴密爲體, 以欹疎鬱拔爲用, 以其蒼勁拔俗. 故雖自有宏潤軒脫之妙, 實則至嚴密(…)書法貴生活, 生活則無定態, 譬如墟市之人物牛馬, 容貌各殊, 動止皆別(…)然唐人畫意, 猶不失勁健. 逮宋元以來, 並畫意淺俗, 專事柔媚, 書道之譌極矣. 此吾所以自唐以後, 不欲稱載者

也." 참조.

57 李匡師, 『書訣前編』(a221_556d), "古之篆隷, 無一畫不佶曲, 長畫或有十餘曲者. 石鼓文禮器受禪諸碑, 此意最著. 古人非徒然作佹奇. 如是而後墨深入紙, 無一畫草率直過, 無一畫意思淺薄, 意氣橫出, 變態不窮, 此爲不可不知之要道也. 若謂不然, 自神禹史籀至邕繇諸人, 皆作背道之書也. 若曰彼篆隷也, 楷草不當然, 是書有二道, 非知書之言."

58 李匡師, 『書訣前編』(a221_553a), "唐人筆說曰大字促令小, 小字放使大, 大字難於結密無間, 小字難於寬綽有餘, 此甚局俗. 書是一道, 安有大小之別." 참조.

59 李匡師, 『書訣前編』(a221_557b), "行書亦具法典嚴, 毋得舉爾, 不甚減於眞書. 是由以篆隷變爲眞, 以眞變爲行爲草, 皆一道故也. 後世眞旣無篆隷法, 行草又與眞判爲二體, 無一畫相類, 只潦率驟急, 矜爲繁麗燦絢, 專失古道也." 참조.

60 李匡師, 『書訣後編』(下), "然書是一道, 雖五者之體勢萬殊, 其所以行之則一也." 참조.

61 包世臣, 『藝舟雙楫』, "北朝人書, 落筆峻而結體莊和, 行墨澀而取勢排宕, 萬毫齊力, 故能峻. 五指齊力, 故能澀."

62 李匡師, 『書訣後編』(上), "後世之弊, 在趁末遺本, 競常遒麗, 不務險勁, 遂至託藏鋒, 而行抽採, 厭推展之功也. 蓋非推展, 則無以入險勁, 主險勁, 則眞氣積中, 而溫潤之色, 自滋劃面, 此所謂遒潤加之也." 참조.

63 李匡師, 『書訣後編』(下), "凡劃法, 無論劃之始終與中間, 只是均用力推去, 方用力到限滿, 自止而已, 篆隷眞諸無異法也. 若或用力於中間, 而輕於始終, 用力於始終, 而輕於中間, 同爲抽發之劃, 非正道也."

64 李匡師, 『書訣後編』(下), "是故古篆如柳葉者, 劃雖有端纖腰大之別, 其用力不以是, 而有緩急緊歇, 自始尖端, 已直豎毫銳, 盡力推去, 以此推去之力, 漸大之爲腰, 又漸殺之, 爲終尖而已, 是猶造物之妙." 참조.

65 李匡師, 『書訣後編』(上), "凡書須意興, 與紙筆相須. 然若紙筆稱意, 雖初無興, 有更挑思合作者, 若紙筆不稱, 雖始有意, 下一二字, 便索然潦率, 則紙筆之功居多."

66 李匡師, 『書訣後編』(上), "近世人喜粗簡而厭精密, 遂以爲臨本, 只要得其意, 不貴形似. 或疑吾事之太局, 而不自知, 別走旁岐, 無以得古人之影響, 復何有得其意哉." 참조.

67 李匡師, 『書訣後編』(序), "今於此書, 致詳於用筆運劃之方者." 참조.

68 李匡師, 『書訣前編』(a221_552c), "余平生非此不書(…)自吾謫來此, 亦難得, 常用敗禿, 安能盡分. 覽者, 宜在恕矣." 참조.

69 李匡師, 『書訣前編』(a221_552c), "先學書字, 先學執筆." 참조.

70 金正喜,『阮堂全集』卷6「書圓嶠筆訣後」(a301_120b), "圓嶠筆訣云吾東麗末來, 皆偃筆書, 畫之上與左, 毫銳所抹, 故墨濃而滑. 下與右, 毫腰所經, 故墨淡而澁, 畫皆偏枯而不完. 其說四破一橫畫, 似剖細析微而最不成說. 上但有左而無右, 下 但有右而無左歟. 毫銳所抹, 不及於下, 毫腰所經, 不及於上歟. 橫畫旣如是, 豎畫 又如何. 濃淡滑澁, 是在用墨之法, 不可責之於用筆之偃與直也. 書家有筆法, 又 有墨法, 而筆訣中無一影響於墨法者. 盖但論筆法, 已是偏枯. 且論筆法而不分於 墨與筆, 囫圇說去, 無所區別, 不知爲何者是墨, 何者是筆, 是可成說乎."

제17장
창암蒼巖 이삼만李三晚 : 광견狂狷서풍 지향과 행운유수체行雲流水體

1 康有爲,『廣藝舟雙楫』「分變」, "文字之變流皆因自然, 非有人造之也. 南北地隔 則音殊, 古今時隔則音亦殊. 蓋無時不變, 無地不變, 此天理然."

2 康有爲,『廣藝舟雙楫』「體系」, "傳曰, 人心不同如其面然. 山川之形亦有然(…) 夫書則亦有然."

3 이폴리트 텐, 정재곤 역,『예술철학』((주)나남출판, 2013.)「제1부 부분」참조.

4 한국미에 관한 대표적인 언급으로는 외국인의 경우 안드레 에카르트(Andre Eckardt, 1884~1971), 야나기 무네요시(Yanagi Muneyoshi, 1889~1961), 에 블린 맥균(Evelyn Becker McCune, 1907~2012), 디트리히 첵켈(Dietrich, Seckel, 1910~2007) 등이 말한 자연성, 생명성, 정직성, 즉흥성을 들 수 있고, 한국인의 경우 고유섭(高裕燮, 1905~1944), 윤희순(尹喜淳, 1902~1947), 최순 우(崔淳雨, 1916~1984), 조요한(趙要翰, 1926~2002) 등이 말한 자연의 미, 신 바람, 무기교의 기교, 비정제성, 구수한 맛 등을 들 수 있다.

5 물론 서예에서는 기와 괴를 어떤 관점에서 보느냐 하는 것에 따라 단순 노장미학 으로만 규정할 수 없는 점이 있다. 이른바 정과 기의 관계에서 규정되는 정기론 에 대한 사유에서 이런 점이 나타나는데, 자세한 것은 조민환,『동양 예술미학 산책』(성균관대학교출판부, 2018.)의「제4장 정기론: 우아한 것이 아름다운가? 기이한 것이 아름다운가?」부분을 참조할 것.

6 예술에서의 '蒼'은 明 李士達이 "산수에는 다섯 가지 맛을 담아내야 하는데, 푸르름, 자유로움, 기이함, 원만함, 운치이다(山水有五美, 蒼也, 逸也, 奇也, 圓 也, 韻也.)"〔이상은 明末 姜紹書가 지은『無聲詩史』卷四에 나오는 말이다.〕라 하듯 逸, 奇, 圓, 韻과 함께 거론되는 개념이다. 중국역대 화론을 보면 宋·元人

은 老를 말하고 蒼은 적게 말했는데, 명대에 이르러 抒情山水를 잘 그린 沈周는 董源, 巨然, 黄公望, 吳鎭 등을 극력 숭상하면서 吳鎭의 「草亭詩意圖」에 대한 跋 중에서 "이 필묵을 닦아 여러 가지로 창윤한 맛을 전한다(修此筆墨緣, 種種傳蒼潤.)"라고 하여 회화에서의 蒼潤한 효과를 강조하였다. 그리고 그 이후에 '蒼'을 말한 것은 더욱 많아졌는데, 예를 들면 蒼老, 蒼古, 蒼秀, 蒼勁, 蒼茫 등이 그것이다. 이런 '창'은 자연의 본색을 드러내는 의미를 가진다는 점에서 유가적이라기보다는 도가적인 성향이 더 강하다.

7 이삼만은 특히 純古함과 자연스러움을 蒼古와 관련지어 말하고 있다. 즉 "그러나 운치가 고상한 것은 마치 죽순의 껍질이 엷고 희며 창고한 것과 같고, 흡사 바위 벼랑에서 짙푸른 빛이 나오는 듯하다. 글자 속에는 금석의 소리가 있고 획 주변에서는 옥처럼 윤택한 기운이 드러나며, 광채가 눈을 찌르고 기염은 사람을 쏜다. 처음에는 이상하고 의아하나 한참 보면 순박하고 예스러우며 자연스러우니, 비로소 천연한 물상이 있게 된다(然韻雅如新竹之衣, 薄紛蒼古, 似巖崖之出深靑, 字裡有金石聲, 劃傍著玉間之氣, 而芒刺眼, 氣燄射人, 初若詭疑, 而諦觀則純古自然, 洒天然有物象焉."[丙午 夏 完山 李三晩, 書于孔洞 山中]라고 하는 것이 그것인데, 여기서 그가 추구한 미의식을 엿볼 수 있다.

8 먼저 이삼만이 자신만의 독특한 서론을 전개하면서 사용하는 '智力', '施爲'라는 단어는 왕필의 다음과 같은 『老子注』에서 그 흔적을 찾을 수 있다는 것이다. 예를 들면 왕필이 『老子』38장의 "夫禮者, 忠信之薄而亂之首. 前識者, 道之華而愚之始."에 대해 "竭其聰明以爲前識, 役其智力以營庶事, 雖德其情, 姦巧彌密."라고 주석하는 것 및 『老子』53장의 "使我介然有知, 行於大道, 唯施是畏."의 '시'에 대해 시위라는 표현을 통하여 "施爲之是畏也."라고 주석하는 것 참조. 여기서 施爲라는 단어는 人爲라는 의미의 다른 표현이다.

9 許筠, 『惺所覆瓿藁』 卷1 「石上有楊蓬萊八大字」(a074_129c), "不待大娘渾脫舞, 已將神翰壓張顚", 李頤命, 『疎齋集』 卷10 「梅鶴亭題詠錄跋」(a172_261d), "孤山有張旭, 懷素之藝.", 李德馨, 『鵝溪遺稿』 年譜 附錄 「祭文」, "張顚醉墨, 龍虎交鬪." 자세한 것은 유지복, 『朝鮮時代 草書風 硏究』, 한국학중앙연구원 박사학위논문, 2010, p.25. 참조.

10 이것에 관한 것은 曺玟煥, 「退溪 李滉의 理發重視的 書藝認識」(『한국사상과문화』, 2012.) 참조.

11 成海應, 『硏經齋全集』 卷31 「皇朝御書畵記」(a274_195a), "幅末有崇禎時閣老王鐸所書竹, 鐸失節於胡虜, 其人無足道者. 何爲而玷汚御畵也."

12 李三晩, 『蒼巖書蹟』, "無自足, 愈狂愈篤也. 山險鬱蒼, 可與嶽勢爭衡, 不顧人之

是非皆豪傑也."

13 이런 점은 이서의 『筆訣』에 잘 나와 있다. 자세한 것은 조민환 역주, 『玉洞李漵『筆訣』』(미술문화원, 2012.) 참조.

14 李三晚, 『蒼巖書蹟』, "蹴海移山, 飜濤破巚, 伯喈骨氣洞達, 元常絶倫多奇. 看晴雪墮松頂, 雲出沒巖扉間, 悠然而自適, 天理流行, 明月自來, 照人物顯, 淨盡白雲, 亦可贈客. 口諷帖乃圓嶠道前書也. 字劃建偉, 氣象雄逸, 一見可想昔人風味, 余非敢並駕肯寫數行聯, 以爲紹後耳." 癸巳 至月 七日 完山 李三晚 書.

15 원문에는 '飜濤簸嶽'이다.

16 黃庭堅, 『山谷論書』, "余嘗以右軍父子草書比之文章, 右軍似左氏, 大令似莊周也. 由晋以來, 難得脫然覩無風塵氣似二王者." 참조.

17 項穆, 『書法雅言』 「正奇」, "孫過庭曰子敬以下, 鼓努爲力, 標置成體, 工用不侔, 神情懸隔, 斯論得之. 書至子敬, 尙奇之門開矣." 참조.

18 李漵, 『筆訣』 「書家正統」(b054_456a), "異端之萌, 始於獻之, 熾於張長史, 顔魯公, 歐陽詢, 柳公權, 崔孤雲, 米元章, 梅竹軒. 甚者, 懷素, 蘇東坡, 趙子昂, 張東海, 黃孤山, 韓石峯." 참조.

19 李三晚, 『蒼巖書訣』, "所以漢之蔡邕, 骨氣洞達, 亦非晉人可及." 참조.

20 李三晚, 『蒼巖書訣』, "書肇於自然, 陰陽生焉, 形勢氣載, 筆惟軟碍奇怪生焉. 得峻疾遲澁二妙, 書法盡矣. 神人授蔡中郞於崇山石室中." 여기서 『蒼巖書訣』의 '碍'자는 蔡邕, 「九勢」, "夫書肇於自然, 自然旣立, 陰陽生矣. 陰陽旣生, 形勢出矣(⋯)故曰, 勢來不可止, 勢去不可遏. 惟筆軟則奇怪生焉."을 참조하면 '得' 자의 誤字로 보인다. '碍' 字 그대로 해석하면 "오직 부드러우면서 거칠면 기이함과 괴상함이 나타난다" 정도가 될 것이다.

21 李三晚, 『蒼巖書訣』, "筆力不得, 則腕力極弱, 布施殘薄. 力多則奇妙能生, 而惟意所從, 結構亦從而成焉. 學者必期於八法, 得其利害, 得其力量也."

22 李三晚, 『蒼巖書訣』, "勢去不可遏, 勢來不可止, 去處去, 來處來, 謂之準程."

23 李三晚, 『蒼巖書訣』, "愚拙爲妙, 智力旣足, 則安可譽人施爲. 每以謹拙之意, 外示不能, 內藏其味, 危而復安, 斷而還連, 意常有餘, 用常不足, 非眞愚也. 大智則似愚, 大膽則似拙, 且勢騰而形弱, 爲之至, 而終成大器."

24 李三晚, 『蒼巖書蹟』, "此則不拘法門, 以禿筆水墨多用, 折拉之勢, 隨意結作, 只求得力, 則及免孤陋之態. 以其勢, 力作行草, 而小無拘束, 則此可謂自然天成, 非俗輩可能窺度也. 至若大字, 亦有於此." 丙午 冬 完山 李三晚 書于孔洞 山中.

25 李三晚, 『蒼巖書蹟』, "此則不拘法門, 只將禿筆水墨, 信手書之, 乃爲天成奇姿. 若一直遵法竟, 趨孤陋也. 以此餘氣, 隨意布置, 了無作爲然後, 方是稱哉." 丙午

春正月 完山人 李三晚 號 蒼巖.

26 이런 글들은 일단 분석 대상에서 제외한다. 김익두·류경호,『蒼巖 李三晚 先生 遺墨帖』(정읍시·전북대학교 인문사회연구소 간, 2005년 도록에는 도연명을 비롯하여 여러 작가의 글귀가 있다. 이삼만이 작품에 인용한 문장이나 글귀의 경우 전문이 있는 경우도 있지만 대부분 중요한 몇 구절만이 인용된 것도 있다. 본 책에서 인용할 경우 참고삼아 전후 관련된 글귀를 다 적는다.

27 陶淵明,「飮酒(五)」,"(結廬在人境, 而無車馬喧, 問君何能爾, (心遠地自偏은 缺) 採菊東籬下, 悠然見南山. 山氣日夕佳, 飛鳥相與還. 此中有(眞意, 欲辨已忘言은 缺)" 蒼巖書蹟.

28 陶淵明,「歸園田居」,"少無適俗韻, 性本愛丘山. 誤落塵網中, 一去三十年. 羈鳥 戀舊林, 池魚思故淵. 開荒南野際, 守拙歸園田. 方宅十餘畝, 草屋八九間. 楡柳 蔭後簷, 桃李羅堂前. 曖曖遠人村, 依依墟裏煙. 狗吠深巷中, 雞鳴桑樹巓. 戶庭 無塵雜, 虛室有餘閑. 久在樊籠裏, 復得返自然."

29 陶淵明,「勸農」,"慘慘寒日 蕭蕭其風. 翻彼方舟, 客商江中. 敬玆良辰, 以保爾躬. 朂哉征人, 在始思終. 悠悠上古, 厥初生人, 智巧旣萌, 資待靡用. 傲然自足, 抱樸 含眞, 惟其瞻之, 實賴哲人."

30 『老子』28장 "樸散則爲器"에 대한 왕필의 "樸, 眞也"라는 주가 그것이다.

31 『老子』21장, "孔德之容, 惟道是從. 道之爲物, 惟恍惟惚. 惚兮恍兮, 其中有象, 恍兮惚兮, 其中有物, 窈兮冥兮, 其中有精, 其精甚眞.",『老子』41장, "質眞若 渝.",『老子』54장, "其德乃眞." 및『莊子』「漁父」의 "眞者, 精誠之至(…)故聖人 法天貴眞."이 그것이다.

32 陶淵明,「時運」,"邁邁時運, 穆穆良朝. 襲我春服, 薄言東郊. 山滌餘靄, 宇曖微霄. 有風自南, 翼彼新苗.". 陶淵明「時運」의 원문, "〔序〕時運, 遊暮春也. 春服旣成, 景物斯和, 偶影獨遊, 欣慨交心. 邁邁時運, 穆穆良朝. 襲我春服, 薄言東郊. 山滌 餘靄, 宇曖微霄. 有風自南, 翼彼新苗. 洋洋平澤, 乃漱乃濯. 邈邈遐景, 載欣載矚. 人亦有言, 稱心易足. 揮玆一觴, 陶然自樂. 延目中流, 悠想淸沂. 童冠齊業, 閑詠 以歸. 我愛其靜, 寤寐交揮. 但恨殊世, 邈不可追. 斯晨斯夕, 言息其廬. 花藥分列, 林竹翳如. 淸琴橫床, 濁酒半壺. 黃唐莫逮, 慨獨在餘." 참조.

33 이삼만은 앞서 인용한 시구까지만 적고 있다.

34 陶淵明,「最佳答案詩四言」의「停雲」,"東園之樹, 枝條再榮. 競用新好, 以招餘 情. 人亦有言, 日月於征. 安得促席, 說彼平生."(「停雲」의 원문은 다음과 같다. "停雲, 思親友也. 罇湛新醪, 園列初榮, 願言不從, 歎息彌襟" "靄靄停雲, 蒙蒙時 雨. 八表同昏, 平路伊阻. 靜寄東軒, 春醪獨撫. 良朋悠邈, 搔首延佇. 停雲靄靄,

時雨蒙蒙. 八表同昏, 平陸成江. 有酒有酒, 閑飲東窓. 願言懷人, 舟車靡從. 東園之樹, 枝條再榮. 競用新好, 以招餘情. 人亦有言, 日月於征. 安得促席, 說彼平生. 翩翩飛鳥, 息我庭柯. 斂翮閑止, 好聲相和. 豈無他人, 念子實多. 願言不獲, 抱恨如何." 김익두 편 창암 도록에는 이 「시운」과 「정운」을 마치 한 작품처럼 한데 싣고 있다.

35 陶淵明, 「酉歲九月九日」, "靡靡秋已夕, 淒淒風露交. 蔓草不復榮, 園木空自凋. 淸氣澄餘滓, 遙然天界高. 哀蟬無留響, 叢雁鳴雲霄. 萬化相尋繹, 人生豈不勞. 從古皆有沒, 念之中心焦."(이 시 뒷 부분의 "何以稱我情, 濁酒且自陶. 千載非所知, 聊以永今朝"는 빠져 있다. 己酉歲는 晉安帝 義熙五年(409년으로 陶淵明의 45歲. 도록의 '誰知次行邁' 이하는 王昌齡의 시구인데, 도록에는 「酉歲九月九日」과 한데 싣고 있다.

36 陶淵明, 「讀山海經」, "孟夏草木長, 繞屋樹扶疏. 衆鳥欣有托, 吾亦愛吾廬. 旣耕亦已種, 時還讀我書. 窮巷隔深轍, 頗回故人車. 歡然酌春酒, 摘我園中蔬. 微雨從東來, 好風與之俱. 泛覽周王傳, 流觀山海圖. 俯仰終宇宙, 不樂復何如."

37 『山海經』은 중국 先秦시대에 저술되었다고 추정되는 대표적인 신화집이면서 지리서로, 郭璞이 기존의 자료를 모아 저술하였다고 전해진다. 본래 산해경은 인문지리지로 분류되었으나, 현대 신화학의 발전과 함께 신화집의 하나로 인식되고 연구되기도 한다. 사마천은 『사기』에서 감히 말할 수 없는 奇書라고 한다.

38 아울러 노자와 장자를 합하여 '老莊'이란 말을 처음 말한 사람으로 알려져 있다.

39 嵆康, 「幽憤詩」, "托好老莊, 賤物貴身, 志在守樸, 養素全眞."

40 嵆康, 「四言贈兄秀才入軍詩十八首」 "旨酒盈樽, 莫與交歡, 誰眞在禦, 鳴琴鼓彈." 이삼만이 쓴 혜강 시의 전후 원문은 다음과 같다. "閑夜肅淸, 朗月照軒, 微風動袿, 組帳高褰. 旨酒盈樽, 莫與交歡 鳴琴在禦, 誰與鼓彈, 仰慕同趣, 其馨若蘭. 佳人不在, 能不永歎."

41 혜강의 琴曲인 〈廣陵散〉은 유명하다.

42 『老子』 48장, "爲學日益, 爲道日損, 損之又損以至於無爲, 無爲而無不爲." 참조.

43 虞世南, 『筆髓論』 「契妙」, "字雖有質, 跡本無爲." 이후 나머지의 말은 "稟陰陽而動靜, 體萬物以成形, 達性通變, 其常不主. 故知書道玄妙, 必資神遇, 不可以力求也. 機巧必須心悟, 不可以目取也(…)學者心悟於至道, 則書契於無爲, 苟涉浮華, 終懵於斯理也."이다.

44 中唐의 皎然은 詩體를 논할 때 이미 逸를 第二位에 놓았지만, 그 후 朱景玄은 『唐朝名畫錄』에서 神,妙,能 三品 이외에 逸品을 더했다.

45 黃休復, 『益州名畫錄』, "畫之逸格, 最難其儔. 拙規矩於方圓, 鄙精硏於彩繪, 筆

簡形具, 得之自然, 莫可楷模, 出於意表, 故目之曰逸格爾." 이 밖에 神格은 "大凡畫藝, 應物象形, 其天機迥高, 思與神合, 創意立體, 妙合化權, 非謂開廚已走、拔壁而飛, 故目之曰神格爾." 妙格은 "畫之於人, 各有本性, 筆精墨妙, 不知所然. 若向投刃於解牛, 類運斤於斲鼻. 自心付手, 曲盡玄微, 故目之曰妙格爾." 能格은 "畫有性周動植, 學侔天功, 乃至結嶽融川, 潛鱗翔羽, 形象生動者, 故目之曰能格爾."이라 말한다.

46 첫째, 能品은 일정하게 사실을 그려내는 능력을 갖고 능히 생동적으로 대상의 바깥에 드러나는 모습을 잘 표현한 작품을 말한다. 둘째, 妙品은 한 걸음 더 나아가 능히 대상의 형상 특징과 그 성정 또는 정신을 표현한 작품이다. 셋째, 神品은 능히 대상의 생기 활력과 개성을 살아있는 것처럼 생동감 있게 그려낼 뿐 아니라 그에 대한 자신의 느낌과 뜻까지도 표현한 작품이다. 하지만 여기까지는 모두 법도와 기교적 차원에서 논의된 것이라 할 수 있다.

47 解縉, 『春雨雜述』 「書學詳說」, "此鍾王之法所以爲盡善盡美也. 且其遺跡偶然之作, 枯燥重濕, 穠澹相間, 蓋不經意肆筆爲之, 適符天巧, 奇妙出焉. 此不可以强爲, 亦不可以强學, (惟目目臨名書, 無恡紙筆, 工夫精熟, 久乃自然(…)切磋之, 琢磨之, 治之已精, 益求其精, 一旦豁然貫通焉, 忘情筆墨之間, 和調心手之用, 不知物我之有間, 體合造化而生成之也, 而後能學書之至爾." 참조.

48 즉 "大令〔十二月帖〕運筆如火筋畫灰, 連屬無端末, 如不經意, 所謂一筆書, 天下子敬第一書也."라고 말하는 것이 그것이다.

49 董其昌, 『畫禪室隨筆』, "古人神氣, 淋漓翰墨間, 妙處在隨意所如, 自成體勢."

50 "蹴海移山, 飜濤破嶽, 伯喈骨氣洞達, 元常絶倫多奇. 看晴雪墮松頂, 雲出沒巖扉間, 悠然而自適. 天理流行, 明月自來, 照人物顯, 淨盡白雲, 亦可贈客. 口諷帖乃圓嶠道前書也. 字劃建偉, 氣象雄逸, 一見可想昔人風味, 余非敢並駕肯寫數行聯, 以爲紹後耳." 癸巳 至月 七日 完山 李三晩 書.

51 이광사의 서예미학에 관한 것은 송하경, 「원교의 서예미학사상」(『서예미학과 신서예정신』, 다운샘, 2003.)을 참조할 것.

52 "淸勁秀健, 雄混絶俗. (蒼巖書蹟). 蒼巖書法, 自其號强齋時, 專意修慕古人, 晚乃自出機軸, 獨開門戶, 改號蒼巖, 遂造神境." 石亭.

53 石濤, 『畫語錄』 「變化章」, "古者, 識之具也. 化者, 識其具而弗爲也. 具古以化, 未見夫人也. 嘗憾其泥古不化者, 是識拘之也. 識拘于似則不廣, 故君子借古以開今也. 又曰, 古人無法, 非無法也, 無法而法, 乃爲至法." 참조.

54 石濤, 『山水冊』 題跋, 「丁酉偶畫漫識於西湖之冷泉」, "畫有南北宗, 書有二王法. 張融有言, 不限臣無二王法, 恨二王無臣法. 今問南北宗, 我宗邪, 宗我邪. 一時

捧腹曰, 我自用我法." 참조.

55 石濤, 『畫語錄』「變化章」, "我之爲我, 自有我在, 古之鬚眉, 不能生在我之面目, 古之肺腑, 不能安入我之腹腸. 我自發我仔肺腑, 揚我之鬚眉. 縱有時觸著某家, 是某家就我也. 非我故爲某家也." 참조.

56 鄭燮, 『鄭板橋文集』「亂蘭亂竹亂石與汪希林」, "掀天揭地之文, 震電驚雷之字, 呵神罵鬼之談, 無古無今之畫. 原不在尋常孔眼中也. 未畫以前, 不立一格, 旣畫以后, 不留一格." 참조.

57 문정자, 「창암 이삼만의 서결 연구」 『창암 이삼만 서예학 연구』 제1집, 창암 이삼만 선생 서예술문화진흥회, 2006, p.109.

제18장
창암蒼巖 이삼만李三晚: 우졸통령愚拙通靈 지향의 서예미학

1 김익두, 류경호, 『창암 이삼만 선생 유묵첩』(정읍시·전북대학교 인문학연구소, 2005, p.40.), "學者當以漢法留心, 則易於得體. 得力輒生, 至若晉體及唐宋, 不求自至. 今人未料其根源, 徑用姸美, 急欲變化, 盡枯生氣, 竟趨鄙陋, 而反議筋骨之法可哀也."〔乙丑 冬 十月 日 完山 李三晚 書于玉流洞 雪窓下〕

2 李三晚, 『書訣』, "愚拙爲妙, 智力旣足, 則安可譽人施爲. 每以謹拙之意, 外示不能, 內藏其味, 危而復安, 斷而還連, 意常有餘, 用常不足, 非眞愚也. 大智則似愚, 大膽則似拙, 且勢騰而形弱, 爲之至, 而終成大器."

3 『老子』 41장, "大道廢, 有仁義, 智慧出, 有大僞."

4 『老子』 41장, "明道若昧, 上德若谷, 廣德若不足, 質德若渝."

5 段玉裁, 『說文解字』, "愚者, 智之反也." 및 『中庸』 12장, "君子之道, 費而隱, 夫婦之愚可以與知焉.", 『論語』 「陽貨」, "子曰, 由也, 女聞六言六蔽矣乎. 對曰, 未也. 居, 吾語女. 好仁不好學, 其蔽也愚." 참조.

6 『老子』 38장, "前識者, 道之華而愚之始也."

7 『老子』 20장에 대한 왕필의 주, "絶愚之人, 無所別析, 無所美惡, 猶然其情不可覩."

8 『老子』 56장, "知者不言, 言者不知. 塞其兌, 閉其門, 挫其銳, 解其分, 和其光, 同其塵, 是謂玄同"과 '知者不言, 言者不知.'에 대한 왕필의 주 "因自然也, 造事端也." 및 『장자』 「胠篋」의 "毁絶鉤繩, 而棄規矩, 攦工倕之指, 而天下始人有其巧矣, 故曰大巧若拙. 削曾史之行, 鉗楊墨之口, 攘棄仁義, 而天下之德玄同矣."

참조.

9 『老子』65장, "古之善爲道者 非以明民, 將以愚之."

10 『老子』65장에 대한 왕필의 주, "明謂多見巧詐, 蔽其樸也. 愚謂無知守眞, 順自然也."

11 『老子』3장, "常使民無知無欲"에 대한 왕필의 주, "守其眞也." 참조.

12 『莊子』「天地」, "垂衣裳, 設采色, 動容貌, 以媚一世, 而不自謂道諛, 與夫人之爲徒, 通是非, 而不自謂衆人, 愚之至也. 知其愚者, 非大愚也." 참조.

13 『莊子』「天運」, "樂也者, 始於懼, 懼故祟, 吾又次之以怠, 怠故遁, 卒之於惑, 惑故愚. 愚故道, 道可載而與之俱也." 이 밖에 노장의 愚에 관한 자세한 것은 조민환, 『유학자들이 보는 노장사상』, 예문서원, pp.88~113. 참조.

14 『老子』56장, "知者不言, 言者不知, 塞其兌 閉其門, 挫其銳, 解其紛, 和其光, 同其塵, 是謂玄同, 不可得而親, 不可得而疏, 不可得而利, 不可得而害, 不可得而貴, 不可得而賤, 故爲天下貴." 참조.

15 『老子』45장, "大巧若拙."

16 『老子』45장, "大巧若拙"에 대한 왕필의 주, "大巧因自然以成器, 不造爲異端, 故若拙也."

17 『老子』45장의 "大成若缺, 其用不弊."에 대한 왕필 주, "隨物而成, 不爲一象, 故若缺也."

18 『老子』45장의 "大盈若沖, 其用不窮"에 대한 왕필의 주, "大盈沖足, 隨物而與, 無所愛矜, 故若沖也."

19 『老子』45장의 "大直若屈"에 대한 왕필의 주, "隨物而直, 直不在一, 故若屈也."

20 『老子』45장의 "大辯若訥"에 대한 왕필의 주, "大辯, 因物而言, 己無所造, 故若訥也."

21 『老子』2장, "是以聖人處無爲之事, 行不言之敎."

22 『老子』2장, "是以聖人處無爲之事, 行不言之敎."에 대한 왕필 주, "自然已足, 爲則敗也. 智慧自備, 爲則僞也."

23 竇蒙, 『述書賦』, "拙, 不依致巧曰拙." 참조.

24 黃庭堅, 『山谷文集』, "凡書要拙多于巧, 近世少年作字, 如新婦子妝梳, 百種點綴, 終無烈婦態也." 참조.

25 『莊子』「達生」, "齊五日, 不敢懷非譽巧拙."

26 朱良志, 『中國美學十五講』, 北京大學出版社, 2006, pp.244~255. 참조.

27 『老子』14장, "視之不見, 名曰夷. 聽之不聞, 名曰希. 博之不得, 名曰微. 此三者, 不可致詰. 故混而爲一. 其上不皦, 其下不昧, 繩繩不可名, 復歸於無物, 是謂無

狀之狀, 無物之象. 是謂惚恍."

28 '大巧若拙'을 서예에 적용하여 말한 張懷瓘이『評書藥石論』에서 "故大巧若拙, 明道若昧, 泛覽則混于愚智, 硏美則駭于心神, 百靈儼其如前, 萬象森其在矚, 雷電興滅, 光陰糾紛, 考無說而究情, 察無形而得相. 隨變恍惚, 窮探杳冥, 金山玉林, 殷于其內, 何奇不有, 何怪不儲"라 하는 것도 바로 이런 점을 말해준다.

29 『老子』45장 '大巧若拙'과 관련된 李息齋 주석, "巧與拙(…)皆物之形似者也, 惟道無名, 以形求之, 皆不可得. 蓋其巧不以心. 故世以形似求之, 皆不可得也."

30 이런 점은 이삼만이 張弼의 서예에 대해 "昔張東海以草書大振, 及其沒後, 有知者評之日, 腕力極弱, 但以繁亂爲務, 斥之無餘, 豈不懼哉"(오민환 소장, 『蒼巖書帖』)라고 하여 장필 초서의 繁亂에 대해 긍정적인 평가를 내리고 있는 점을 참조하면 이삼만의 서예에 대한 열린 입장을 볼 수 있다. 즉 이삼만이 이상 말한 것을 이황이 장필을 부정적으로 말하고 있는 것(李滉,『退溪集』卷3「和鄭子中閑居二十詠」其三「習書」, "장필을 흉내 내는 것은 허를 이룰까 두렵다〔效顰東海恐成虛〕"라고 한 것과 비교하면 이삼만의 서예에 대한 열린 시각을 엿볼 수 있다는 것이다.

31 "余自少時嗜好書法, 出入諸家幾年, 未得眞境, 常自歎恨. 中歲遊湖右, 偶得晉人周珽絹本墨蹟, 非可比擬於唐時諸子, 又於洛下得柳公權眞墨, 亦可見古人用筆之本意. 況於晚歲得新羅金生手書, 尤可見古人心畫之蒼勁矣." 庚寅 秋, 八月, 完山 李三晩 書 (이순상 소장, 『蒼巖書蹟』, pp.112~115.)

32 李三晩,『書訣』, "昔新羅金生, 見牛耕山田, 覺行筆當如是, 其書絶處優於右軍者多矣, 石峰之論如之, 而中州議論亦如是. 故用筆必當推展." 참조.

33 李三晩,『書訣』, "大率歸於自然, 自然者, 有法之極, 歸於無法, 行其無事, 無筆墨機智之狀也. 其易易道耶. 書是一道, 不可驟得, 有非常之功者, 多看古法, 傳授賢師, 一意在玆, 隷行草三法, 俱得入妙, 然後方爲能書."

34 蘇軾,「石蒼舒醉墨堂」, "我書意造本無法, 點畫信手煩推求(…)把筆無定法, 要使虛而寬." 참조.

35 『老子』25장의 '도법자연道法自然'의 자연에 대한 왕필의 주, "自然者, 無稱之言, 窮極之辭."

36 石濤,『畵語錄』「一劃章」, "太古無法, 太樸不散, 太樸一散, 而法立矣. 法于何立, 立于一劃(…)所以一劃之法, 乃自我立. 立一劃之法者, 蓋以無法生有法, 以有法貫衆法也."

37 石濤,『畵語錄』「變化章」, "至人無法, 非無法也, 無法而法乃爲至法."

38 『老子』48장, "取天下常以無事, 及其有事, 不足以取天下." 王弼은『老子』48장

의 문장에 대해 각각 "動常因也, 自己造也, 失統本也"라고 주석하여 무위자연으로서의 因과 인위로서의 造 및 本과 관련지어 주석하고 있다.

39 『老子』63장, "爲無爲, 事無事, 味無味."

40 『老子』27장 "善行無轍迹."

41 『老子』27장 "善行無轍迹."에 대한 蘇轍의 주석, "乘理而行, 故無迹也."

42 『老子』27장에 대한 왕필의 주석, "順自然而行, 不造不施, 故物得至而無轍迹也 (…). 此五者, 皆言不造不施, 因物之性, 不以形制物也."

43 당대 虞世南은 筆迹이 바로 無爲를 근본으로 해야 함을 말하면서 서도의 현묘함을 말하고 있다. 虞世南, 『筆髓論』「契妙」, "然則字雖有質, 迹本無爲, 稟陰陽而動靜, 體萬物以成形. 達性通變, 其常不主. 故知書道玄妙, 筆資神遇, 不可以力求也. 機巧必須心悟, 不可以目取也." 참조.

44 김익두 소장, 『창암서첩』참조.

45 "無心每到多忘了, 着意還應不自然, 緊慢合宜功必至, 奚能餘得妄中緣." 己秋 冬 十月 完山 李三晚 書于玉流洞 雪窓下. 참조.

46 『老子』48장, "爲道日損, 損之又損, 至於無爲."

47 김익두 소장, 『창암서첩』, "夫書一須人品高, 二須師古法, 但無極工不可通靈." 乙丑 春 完山 李三晚 書.

48 "故余日, 以近古生墨, 做漢魏之勁氣, 積久鍊熟, 其秀美不求自至." 乙丑 冬 十月 日完山 李三晚 書于玉流洞 雪窓下.

49 "書道以漢魏爲原, 若專事晉家, 恐或有取姸." 전주 강암서예관 소장 〔이삼만 서첩액자〕

50 "學古得力, 惟意自適." 이삼만이 쓴 글.

51 『莊子』「達生」, "忘足, 履之適也. 忘要, 帶之適也. 知忘是非, 心之適也. 不內變, 不外從, 會事之適也. 始乎適, 而未嘗不適者, 忘適之適也." 참조.

52 蔡邕, 「筆論」, "書者. 散也. 欲書, 先散懷抱, 任情恣性, 然後書之."

53 宋曹는 『書法約言』에서 "必以古人爲法, 而後能悟生于古法之外也. 悟生于古法之外, 而後能自我作古, 以立我法也"라는 것을 말하는데, 이런 견해를 이삼만에 적용할 수 있다고 본다.

54 李三晚, 『書訣』, "大槪字法, 上長下短, 前多後小, 邊上體下, 上圓下方, 象天地也."

55 許愼, 『說文解字』「序」, "倉頡之初作書, 蓋依類象形, 故謂之文. 其後形聲相益, 卽謂之字." 및 唐, 張懷瓘, 『六體書論』, "臣聞, 形見曰象. 書者, 法象也. 心不能妙探於物, 墨不能曲盡於心(…)其趣之幽深, 情之比興, 可以默識, 不可言宣, 亦猶冥密鬼神有矣, 不可見而以知, 啓其玄關, 會其至理, 卽與大道不殊." 참조.

56 王一川, 「中國書法的審美心理根源」, 『書法研究』, 1983, 第3期. 참조.

57 李三晚, 『書訣』, "學者須知書雖小道, 必先有謙厚弘毅之意, 然後可以期遠大有成就也.". 참조.

58 李三晚, 『書訣』, "書非小道, 道本助於人倫, 故每於靜處, 先正其心, 豫想心劃, 然後下筆, 而有心者, 更爲得功."

59 『老子』20장의 '아우인지심我愚人之心'에 대한 왕필의 주석, "絕愚之人心, 無所別析, 意無所美惡, 猶然其情不可覩."

60 『老子』28장에서는 "知其雄, 守其雌, 爲天下谿(…)復歸於嬰兒"와 "知其榮, 守其辱, 爲天下谷(…)復歸於樸"를 말한다. 여기서 영아와 박은 각각 음양, 자웅, 영욕은 물론 노자가 말한 것을 확대하여 말하면 미추, 선악 그 어느 것으로 편향되지 않고 양면성 모두를 체득한 경지를 의미한다.

61 이것과 관련된 것은 曺玟煥, 「창암 이삼만 流水體의 老莊哲學的 考察」(『창암 이삼만 서예학연구』 2호, 창암학회, 2007.) 참조.

보론

양명학·노장학을 통한 한국서예 정체성 모색

1 이폴리트 텐(Hippolyte A. Taine)은 예술작품의 이해를 위한 기본 요건으로 선천적 또는 유전적으로 구비된 인간의 기질과 신체의 소질인 '종족[la race]', 그 종족을 둘러싼 자연적 또는 사회적인 환경인 '외적 상태의 총화[le milieu]', 과거의 작가 또는 사상이 후기의 작가와 사상에 영향을 미치는 '시대[le moment]' 의 문제 등을 말한다. 조요한은 이런 점에 주목한 바가 있다. 조요한, 『한국미의 조명』, 열화당, 1999. 참조. 이폴리트 텐에 관한 자세한 것은 저자 이폴리트 텐, 역자 정재곤, 『예술철학(Philosophie de l'art)』, 나남출판, 2013. 참조.

2 康有爲, 『廣藝舟雙楫』 「體系」, "傳曰, 人心不同如其面, 然山川之形亦有然. 余嘗北出長城而臨大塞, 東泛滄海而觀芝罘, 西窺鄂漢南攬吳越, 所見名山洞壑, 嶔崎嶔崟, 無一同者, 而雄奇秀美, 逋峭淡宕之姿雖不同, 各有其類. 南洋島族, 曁泰西亞非利加之人, 碧睛墨面, 狀大詭異, 與中土人絕殊, 而骨相瑰瑋精緊, 淸奇肥厚仍相同. 夫書則亦有然." 참조.

3 康有爲, 『廣藝舟雙楫』 「體變」, "人限於其俗, 俗各趨於變, 天地江河, 無日不變, 書其至者." 및 康有爲, 『廣藝舟雙楫』 「分變」, "文字流變皆因自然, 非有人造

之也. 南北地隔則音殊, 古今時隔則音亦殊, 蓋無時不變, 無地不變, 此天理然." 참조.

4 담양 瀟灑園 같이 자연을 최대한 손상시키지 않은 범위에서 園林을 조성하는 방식이 평지에 借景을 통해 원림을 조성하는 중국 원림과 다른 점은 이런 점을 잘 반영한다.

5 세종대왕은 우리가 사용한 말이 '中國'과 다르다는 점에서 한글을 창제한 것이 그 하나의 예다. 이 때의 '중국'을 오늘날의 '중국'인지 아니면 당시 '나라 안' 즉 경기 지역인지 하는 논란은 있지만 여기서는 국가로서의 '중국'이란 의미로 사용한다.

6 조민환, 「한국전통미 특질에 대한 제설의 儒家·道家적 고찰」(『한국사상과문화』 65집, 한국사상과문화학회, 2012.) 참조.

7 김수천 논문, 「5·6세기 韓·中 서예사 자료 비교를 통한 한국서예의 정체성 모색」(『서지학연구』 제23집, 2002년 6월.) 및 「미술사와 관련지어 본 한국서예의 독창성」(『書誌學研究』 第42輯, 2009년 6월.) 참조.

8 이런 점은 마치 조선조 5,00여년 동안 주자학이 득세한 상황에서의 한국사상의 고유성 혹은 정체성을 규명하는 것과 일정 정도 유사상을 가질 수 있다.

9 李世民, 「王羲之傳論」, "所以詳察古今, 研精篆素, 盡善盡美, 其惟王逸少乎. 觀其點曳之工, 裁成之妙, 煙霏露結, 狀若斷而還連. 鳳翥龍蟠, 勢如斜而反直. 玩之不覺爲倦, 覽之莫識其端. 心慕手追, 此人而已. 其餘區區之類, 何足論哉." 참조.

10 李世民, 「王羲之傳論」, "書契之興, 肇乎中古, 繩文鳥跡, 不足可觀. 末代去樸歸華, 舒箋點翰, 爭相誇尙, 競其工拙. 伯英臨池之妙, 無復餘蹤. 師宜懸帳之奇, 罕有遺跡. 逮乎鍾王以降, 略可言焉. 鍾雖擅美一時, 亦爲迥絶, 論其盡善, 或有所疑. 至於布纖濃, 分疏密, 霞舒雲卷, 無所間然. 但其體則古而不今, 字則長而逾制, 語其大量, 以此爲瑕. 獻之雖有父風, 殊非新巧. 觀其字勢疏瘦, 如隆冬之枯樹. 覽其筆蹤拘束, 若嚴家之餓隸, 其枯樹也, 雖搓挱而無屈伸, 其餓隸也, 則羈羸而不放縱. 兼斯二者, 固翰墨之病歟. 子雲近世擅名江表, 然僅得成書, 無丈夫之氣. 行行若縈春蚓, 字字如綰秋蛇, 臥王濛於紙中, 坐徐偃於筆下. 雖禿幹兎之翰, 聚無一毫之筋, 窮萬穀之皮, 斂無半分之骨. 以茲播美, 非其濫名耶. 此數子者, 皆譽過其實." 참조. 왕희지 및 왕희지 집안 관련 내용은 『晉書』 「列傳」 50 「王羲之」 부분 참조.

11 이세민이나 이욱이 왕희지 서예를 '진선진미'라고 높이 평가하는 이유 중 하나는 이들이 모두 제왕이란 점을 들 수 있다. 즉 제왕들이 선호하는 서풍은 정치와 관련이 있을 수밖에 없는데, 이런 점에서 바람직한 서풍은 왕희지처럼 진선진미

차원의 중화미학을 실현한 서풍이어야 한다는 것이다.

12 『全唐文』卷128, "(南唐後主李煜評書)善法書者, 各得右軍之一體. 若虞世南, 得其美韻而失其俊邁. 歐陽詢, 得其力而失其溫秀, 褚遂良, 得其意而失其變化, 薛稷, 得其清而失於拘窘, 顔眞卿, 得其筋而失於麤魯, 柳公權得其骨而失於生獷, 徐浩得其肉而失於俗, 李邕得其氣而失於體格, 張旭得其法而失於狂, 獻之俱得之而失於驚急, 無蘊藉態度." 참조.

13 項穆, 『書法雅言』「書統」, "蘇米激厲矜誇, 罕悟其失, 斯風一倡, 靡不可追. 攻乎異端, 害則滋甚, 況學術經綸, 皆由心起, 其心不正, 所動悉邪. 宣聖作春秋, 子輿距楊墨, 懼道將日衰也, 其言豈得已哉. 正書法, 所以正人心也, 正人心, 所以閑聖道也." 참조.

14 項穆, 『書法雅言』「書統」, "宰我稱仲尼賢於堯舜, 余少兼乎鍾張, 大統斯垂, 萬世不易." 참조.

15 項穆, 『書法雅言』「古今」, "是以堯舜禹周, 皆聖人也, 獨孔子爲聖之大成. 史李蔡杜, 皆書祖也. 惟右軍爲書之正鵠, 奈何泥古之徒, 不悟時中之妙, 專以一畫偏長, 一波故壯, 妄誇崇質之風." 참조.

16 項穆, 『書法雅言』「書統」, "宰我稱仲尼賢于堯舜, 余則謂逸少兼乎鍾張. 大統斯垂, 萬世不易." 참조.

17 項穆, 『書法雅言』「資學·附評」, "宣尼稱聖時中, 逸少永寶爲訓, 蓋謂通今會古, 集彼大成, 萬億斯年, 不可改易者也." 참조.

18 項穆, 『書法雅言』「古今」, "矧夫生今之時, 奚必反古之道. 是以堯舜禹周, 皆聖人也, 獨孔子爲聖之大成. 史李蔡杜, 皆書祖也, 惟右軍爲書之正鵠. 奈何泥古之徒, 不悟時中之妙, 專以一畫偏長, 一波故壯, 妄誇崇質之風, 豈知三代後賢, 兩晉前哲, 尙多太朴之意. 宣聖曰, 文質彬彬, 然後君子. 孫過庭云, 古不乖時, 今不同弊。審斯二語, 與世推移. 規矩從心, 中和爲的." 참조.

19 項穆, 『書法雅言』「資學·附評」, "蓋聞張鍾義獻, 書家四絶, 良可據爲軌躅, 爰作指南. 彼之四賢, 資學兼至者也. 然細詳其品, 亦有互差. 張之學, 鍾之資不可尙已. 逸少資敏乎張, 而學則稍謙, 學篤乎鍾, 而資則微遜, 伯英學進十矣, 資居七焉. 元常則反乎張, 逸少皆得其九. 子敬資稟英藻, 齊轍元常, 學力未深, 步塵張草." 참조.

20 項穆, 『書法雅言』「規矩」, "古今論書, 獨推兩晉, 然晉人風氣 疏宕不羈, 右軍多優. 體裁獨妙. 書不入晉, 固非上流, 法不宗王, 詎稱逸品. 奈自悔素, 降及大年, 變亂古雅之道, 竟爲詭屬之形. 暨夫元章, 以豪逞卓犖之才. 作好鼓弩驚奔之筆. 且曰, 大年之書, 愛其偏側之勢, 出于二王之外. 是謂子貢賢于仲尼, 丘陵高于日

月也. 豈有舍仲尼而可以言正道, 異逸少而可以爲法書者哉." 참조.

21 項穆, 『書法雅言』 「品格」, "夫質分高下, 未必皆妙. 攸歸功有淺深, 詎能美善, 咸盡因人而各造其成, 就書而分論其等, 擅長殊技, 署有五焉. 一曰, 正宗, 二曰, 大家, 三曰, 名家, 四曰, 正源, 五曰, 傍流, 並列精鑒, 優劣定矣." 참조.

22 項穆, 『書法雅言』 「品格」, "會古通今, 不激不厲, 規矩諳練, 骨態淸和, 衆體兼能, 天然逸出, 巍然端雅, 奕矣奇鮮, 此謂大成已集, 妙入時中, 繼往開來, 永垂模軌, 一之正宗也." 여기서 '繼往開來'는 朱子, 『中庸章句』 「序文」, "若吾夫子, 則雖不得其位, 而所以繼往聖, 開來學, 其功反有賢於堯舜者."에 그 뿌리가 있다.

23 물론 남공철의 왕희지 작품에 대한 이 같은 평가는 왕희지 진적眞蹟을 보지 못한 상태에서의 평가라는 한계점이 있다.

24 南公轍, 『金陵集』 卷23 「書畫跋尾·王右軍帖墨刻」(a272_446c), "余嘗集錄王右軍筆蹟, 得筆陣圖, 黃庭經, 遺敎經, 蘭亭記, 聖敎序, 合爲一帖. 夫筆陣圖方正有規矩, 以法勝, 黃庭經美麗整雅, 以意勝, 遺敎經尖削細密, 以精神勝, 蘭亭記淋漓動盪, 以趣勝, 聖敎序遒勁雄健, 以氣勝. 所貴乎羲之之書者, 以其各具體格爾. 若拘拘於字畫態色之間者, 不足與語此也." 참조.

25 孫過庭, 『書譜』, "但右軍之書, 代多稱習, 良可據爲宗匠, 取立指歸, 豈惟會古通今, 亦乃情深調合. 致使摹搨日廣, 硏習歲滋, 先後著名, 多從散落, 歷代孤紹, 非其效與. 試言其由, 略陳數意. 止如樂毅論黃庭經東方朔畫贊太史箴蘭亭集序告誓文, 斯竝代俗所傳, 眞行絶致者也. 寫樂毅則情多佛鬱, 書畫贊則意涉瑰奇, 黃庭經則怡懌虛無, 太史箴又縱橫爭折, 暨乎蘭亭興集, 思逸神超, 私門誡誓, 情拘志慘. 所謂涉樂方笑, 言哀已歎. 豈惟駐想流波, 將貽嘽嗳之奏, 馳神睢渙, 方思藻繪之文. 雖其目擊道存, 尙或心迷議舛, 莫不强名爲體, 共習分區. 豈知情動形言, 取會風騷之意, 陽舒陰慘, 本乎天地之心." 참조.

26 원래 북송4 대가로는 蔡京을 꼽는데, 그의 정치적 행위 때문에 蔡襄을 대신 넣기도 한다.

27 尹淳, 『白下集』 권10 「書伊聖所藏自菴帖後」(a192_337c), "書貴晉, 晉最王, 欲書者, 不取於王, 則豈書也哉. 然而唐之虞褚, 只能直造其關鍵而已. 若顏柳蘇蔡, 雖以筆名, 其視王氏本意, 有若風雅之變已, 外此, 才與世下, 法與時淪, 王之筆意, 絶於世來久矣."

28 李漵, 『弘道遺稿』 卷十二下 『筆訣』 「書家正統」(b054_455d), "正字始於程邈, 盛於鍾繇衛夫人, 至於王羲之而大成, 自後衰矣. 行書盛於鍾繇, 至義之而亦大成. 又有王治獻之, 又有唐太宗, 虞世南, 褚遂良, 米芾之流. 草書始於張芝, 亦至於義之而大成, 自後亦衰矣. 一自狂僧亂眞, 草法尤衰矣." 참조.

29 李漵, 『弘道遺稿』 卷十二下 『筆訣』 「論權經」(b054_455c), "嗚呼, 世降俗末, 正法泯而權詐行, 欺世惑民, 無所不至. 古今天下, 皆滔滔趨於邪法. 故曹操, 羅朝崔孤雲, 宋之蘇東坡, 米元章, 元之趙子昂, 明之張弼, 文徵明, 我朝之黃耆老之法盛行, 張芝與右軍之正法, 泯然無傳. 其間或有一二效則者, 戒失其心法, 而流於異端. 戒有依樣而不得其奧旨, 可勝惜哉."

30 李漵, 『弘道遺稿』 卷十二下 『筆訣』 「評論書家·論前朝」(b054_456d), "金生靈業坦然禪坦學右軍, 文公粲雜晉蜀, 金生爲第一." 참조.

31 李漵, 『弘道遺稿』 卷十二下 『筆訣』 「評論書家·正字行書法」(b054_456c), "鍾繇質, 獻之文, 金生僻, 唐太宗浮, 惟義之得中. 鍾繇正而未化, 獻之濫肆, 金生詭.", 『筆訣』 「評論書家·草書法」, "張芝質, 獻之文, 惟義之得中, 張芝正, 獻之金生魯公詭."

32 李漵, 『弘道遺稿』 卷十二下 『筆訣』 「評論書家·論古書」(b054_457d), "金生佛也, 魯公老也, 孟頫曹也." 참조.

33 李漵, 『弘道遺稿』 卷十二下 『筆訣』 「評論書家·論孟頫」(b054_457d), "金顔米則彌近理而大亂眞, 故雖高明, 鮮不爲惑也." 참조.

34 趙龜命, 『東谿集』 권6 「題從氏家藏遺教經教帖」(a215_128d), "近來學晉, 規橅漸勝, 而骨氣耗矣. 今之晉體, 究極變態, 驟見之, 未有不以爲逼肯中華, 而其實摸擬眉髮."

35 趙龜命, 『東谿集』 권6 「題從氏家藏遺教經帖」(a215_128d), "我朝書法, 大約三變, 國初學蜀, 宣仁以後學韓, 近來學晉."

36 李裕元, 『嘉梧藁略』 冊11, 「書家正派說」, "逮吾東, 書學蔚然, 金生之楷, 蓬萊之草, 繼起晉代之衰. 而后有韓石峯得楷之正, 尹白下破東之荒, 而李圓嶠受秦漢衣鉢, 善於大小篆. 曰學書者不從篆隸古碑入者, 未足與議也, 是深歎時人之陋見也. 至於隸書, 尹五耘深得西京法, 是東方之初出也, 五耘後無得其傳焉. 學楷者以篆隸謂之歧沱何也, 東漢唐北海曰, 非隸無以敬碑, 知此則書契傳而石刻不減也."

37 李裕元, 『林下筆記』 권30, 「春明逸史·東國書體」, "我東之書, 必以金生爲本, 而多妍美近於晉. 若朴耕, 成石磷, 朴彭年, 鄭蘭宗, 蘇世讓, 安平大君, 姜希顔, 成守琛, 李濟臣, 成渾, 李瑀, 金麟厚, 李山海, 金玄成, 張維, 李弘胄, 申翊聖, 尹舜擧, 尹宣擧, 金佐明, 朴泰輔, 蜀體. 金球, 李混, 李海龍, 楊士彦, 韓濩, 尹根壽, 許穆, 尹文擧, 尹新之, 李正英, 曺允亨, 晉體也."

38 정혜린, 「橘山 李裕元의 서예사관 연구」, 『대동문화연구』 73집, 성대 대동문화연구원, 2011, pp.189~120. 참조.

39 徐居正, 『筆苑雜記』 권1, "我東國筆法, 金生爲第一, 姚學士克一僧坦然靈業亞
 之, 皆法右軍."

40 최경춘, 『18세기 문인들의 서예론 탐구』, 한국학술정보, 2009, p.27.

41 池斗煥, 『조선시대사상과 문학』, 역사문화, 2001, p.95.

42 金紐, 『璞齋集』 권5 「閒中筆談」, "古今書法, 獨推王逸少, 趙子昂爲第一, 猶李杜
 詩耳. 王則遒媚端勁, 法度森然, 趙則肥健豪邁, 氣格雄麗, 各臻其妙(⋯)新羅時,
 有金生者, 能書, 深得逸少典型, 恨其書跡, 今不多見也. 子昂所書, 則世多有焉,
 至今學書者, 皆法子昂. 高麗時, 得其法而逼眞, 杏村李文貞公嵒一人耳. 我朝善
 書者, 成昌寧任, 鄭東萊蘭宗, 姜仁齋希顔, 皆學趙, 鄭則兼學逸少矣. 安平大君
 書法, 近代無比, 可與子昂, 並驅齊家, 獨步天下, 非諸公所能企及也. 近者, 成處
 士守琛, 亦以善書稱, 頗得趙家體, 姜上舍翰, 自成一家, 筆劃硏妙, 人多寶之. 黃
 上舍耆老, 自少工書, 楷法絶人, 其行草, 神奇豪逸, 多有刊傳, 贖庵宋公寅, 亦學
 子昂, 頗有所得, 黃上舍之後, 稱爲巨擘."

43 金錫龜, 『玄圃集』 권2, 「書富貴筆法帖」(凡八幅, 府使許恒墓文府使孫纘所撰而
 朴慶後書之), "自有字學以來筆家諸子, 各冊體法, 紛紛衒能, 而獨王右軍, 趙松
 雪得其宗, 王以之瘦梗淸雅, 趙以之縱橫奇巧, 皆極其妙. 王居于晉, 趙居于蜀,
 謂之晉體蜀體. 我國有韓石峰者, 含二家特以富贍華麗, 別爲自家法, 名於天下.
 又有白玉峯者, 學王之瘦雅, 加其梗, 益整之, 大擅筆名, 謂之韓體, 白體. 以余論
 四家, 則王一於淸而不周, 趙極於和而不振, 白過於整而不遍, 韓能兼三者之淸和
 整, 而富且贍, 華且麗, 眞可謂富貴之筆也."

44 金正喜, 『阮堂全集』 卷4 「與金君」(a301_092d), "東人羅代書, 可與中國倂稱,
 皆專習歐法, 自入本朝, 謂之晉體者出, 目面大異, 不知晉體者, 竟是李後主所寫
 筆陣圖, 認以羲几眞本, 安得不大異也." 참조.

45 丁若鏞, 『與猶堂全書』 권11, 「技藝論」(2)(a281_237b), "學書而有爲米董者, 曰
 不如羲之之純也. 學醫而有爲薛張者, 曰不如丹溪河間之古也. 隱然倚之爲聲勢,
 而欲號令一世. 彼羲之丹溪河間之屬, 果雞林之安東府人耶. 俗所云羲之, 卽鄕刻
 木板筆陣圖也. 故反不如米董眞蹟."

46 孫過庭, 『書譜』, "代有筆陣圖七行, 中畫執筆三手, 圖貌乖舛, 點畫湮訛. 頃見南
 北流傳, 疑是右軍所制, 雖則未詳眞僞, 尙可發啓童蒙, 旣常俗所存, 不藉編錄.
 至於諸家勢評, 多涉浮華, 莫不外狀其形, 內迷其理, 今之所撰, 亦無取焉."

47 洪敬謨, 『冠巖全書』 冊二十三 「四宜堂志·大東筆宗」(b114_031b), "新羅金生,
 高麗李杏村嵒, 本朝安平大君瑢, 成聽松守琛, 黃孤山耆老, 楊蓬萊士彦, 宋頤庵
 寅, 金自菴絿, 李退溪滉, 白玉峰光勳, 韓石峰濩, 金南窓玄成, 申樂全翊聖, 吳竹

南竢, 尹白下淳, 李圓嶠匡師書, 眞本成帖. 東溟鄭斗卿大東筆宗詩序曰, 海東諸
公筆迹云, 余請識考其世代, 第一金生, 其次李杏村嵒, 其次安平大君, 成聰松守
琛, 黃孤山耆老, 金自菴絿, 宋頤菴寅, 楊蓬來士彥, 白玉峰光勳, 韓石峰濩, 金南
窓玄成, 凡十有一人. 金生書, 宋人見之大驚曰, 不圖今日復見王右軍筆迹, 尙矣
無可論者. 杏村, 安平, 石峯亦名聞中華世所知也. 自菴, 聰松, 孤竹, 蓬萊, 頤菴,
玉峰, 南窓, 體雖不同, 同歸於妙者也. 東善書者多矣, 地偏, 屢經兵火, 古人筆迹
散失不傳, 余常恨之. 今某旁搜幽隱集成一帖, 其用意亦勤矣. 自安平至南窓九人,
本朝人, 得之猶易, 杏村麗朝人, 不其難哉. 至於金生新羅人, 去今千有餘載, 陵谷
亦變, 未知此筆, 歷幾兵火, 尙至今無恙耶. 噫, 此亦奇矣, 苟非篤好, 安能得之."
참조.

48 이 같은 '地偏'이란 사유에는 중국중심주의가 담겨 있거나 혹은 한 수도를 중심으
　　로 한 지역이란 차별화된 사유가 담겨 있지만 논지 전개 상 일단 무시하기로
　　한다.

49 洪敬謨, 『冠巖全書』 冊二十三 「四宜堂志·大東筆宗」(「白下書玉帖」)(b114_
　　034a), "東方之書, 祖於新羅之金生, 金生筆, 奇崛奧妙, 不師古人而自闢門戶, 然
　　其神骨獨詣, 暗合二王. 故大爲趙子昂所推服, 尙矣."

50 李萬敷, 『息山集』 권18 「書金生孤雲帖」(a178_407a), "我東文獻, 在新羅, 惟金
　　生筆孤雲詩, 爲中華所推許, 而孤雲則筆意亦遒奇可貴也. 兩家傳刻, 累易糢本, 今
　　千有餘年, 其侵假失眞多矣, 然大抵言之, 金生量與力俱, 故體執自然流動, 出規
　　矩而成法度, 幾於權者也." 참조.

51 沈鋅, 『松泉筆譚』, "金生, 如聖門狂簡, 斐然成章, 終不知裁."

52 『論語』 「公冶長」, "子在陳, 曰, 歸與, 歸與, 吾黨之小子狂簡, 斐然成章, 不知所
　　以裁之." 참조.

53 『論語』 「公冶長」, "子在陳, 曰, 歸與, 歸與, 吾黨之小子狂簡, 斐然成章, 不知所
　　以裁之."에 대한 주희의 주석, "狂簡, 志大而略於事也. 斐, 文貌. 成章, 言其文理
　　成就, 有可觀者. 裁, 割正也(…)又不得中行之士而思其次, 以爲狂士志意高遠,
　　猶或可與進於道也. 但恐其過中失正, 而或陷於異端耳, 故欲歸而裁之也." 참조.

54 洪敬謨, 『冠巖全書』 冊二十三 「四宜堂志·大東筆宗」(b114_031c), "東溟鄭斗
　　卿大東筆宗詩書曰(…)金生書, 宋人見之大警曰, 不圖今日復見王右軍筆迹."

55 李萬敷, 『息山集』 권18 「書大東書法後」(a178_407b), "書楊蓬萊帖. 主王氏而
　　亦不規規於步趨, 從容自適, 而無所累, 庶幾乎淸而中倫者乎."'中倫'은 『論語』
　　「微子」의 "子曰, 不降其志, 不辱其身, 伯夷, 叔齊與. 謂柳下惠少連. 降志辱身
　　矣, 言中倫, 行中慮, 其斯而已矣."에 나오는 말인데, 주희는 倫을 "義理之次第

也"라고 주석한다.

56 李睟光, 『芝峰類說』 권18 「書」, "我東方以書名者, 新羅時金生, 高麗時姚克一, 文公裕, 文克謙, 李嵒, 僧坦然, 靈業, 我朝安平大君瑢, 姜希顔, 成任, 黃耆老, 其尤也, 金南窓, 玄成, 工於書法, 嘗言東方人筆蹟, 比他技最善, 不減於中朝云." 참조.

57 李滉, 『退溪集』 卷3 「和子中閒居二十詠·習書」(a029_110c), "近世, 趙張書盛行, 皆未免誤後學. 字法從來心法餘, 習書非是要名書, 蒼義制作自神妙, 魏晉風流寧放疎, 學步吳興憂失故, 效顰東海恐成虛, 但令點畫皆存一, 不係人間浪毀譽." 참조.

58 李滉, 『退溪集』 권28 「答金惇敍」(a030_155c), "明道寫字時甚敬, 固非要字好, 亦非要字不好, 但敬於寫字而已. 字之工拙, 隨其才分工力, 而自有所就耳. 此卽必有事焉而勿正,心勿忘,勿助長之見於事者, 乃聖賢心法如此. 不獨寫字爲然也. 故朱子亦曰, 一在其中, 點點畫畫, 放過則荒, 取姸則惑, 所謂一卽敬也. 관련된 자세한 것은 본 책의 '이황의 서예미학' 부분을 참조할 것.

59 全文은 다음과 같다. 丁若鏞, 『與猶堂全書』 제1集 詩文集 第6卷 「老人一快事 (五首)」, "老人一快事, 縱筆寫狂詞, 競到不必拘, 推敲不必遲, 興到卽運意, 意到卽寫之, 我是朝鮮人, 甘作朝鮮詩. 卿當用卿法, 迂哉議者誰, 區區格與律, 遠人何得知." 참조.

60 朴趾源, 『燕巖集』 卷7 別集 「鍾北小選·嬰處稿序」(a252_110c), "今懋官朝鮮人也. 山川風氣地異中華, 言語謠俗世非漢唐. 若乃效法於中華, 襲體於漢唐, 則吾徒見其法益高而意實卑, 體益似而言益僞耳. 左海雖僻國, 亦千乘, 羅麗雖儉, 民多美俗, 則字其方言, 韻其民謠, 自然成章, 眞機發現. 不事沿襲, 無相假貸, 從容現在, 卽事森羅, 惟此詩爲然. 嗚呼! 三百之篇, 無非鳥獸草木之名, 不過閭巷男女之語. 則邶檜之間, 地不同風, 江漢之上, 民各其俗. 故采詩者以爲列國之風, 攷其性情, 驗其謠俗也. 復何疑乎此詩之不古耶. 若使聖人者, 作於諸夏, 而觀風於列國也, 攷諸嬰處之稿, 而三韓之鳥獸艸木, 多識其名矣, 貊男濟婦之性情, 可以觀矣, 雖謂朝鮮之風可也."

61 이 부분은 조민환, 「한국전통미특질과 한국서예」(『서예비평』 13호, 서예비평학회, 2014년, 8월.) 참조한 것임.

62 朴齊家, 『貞蕤閣文集』 卷1 「詩學論」(a261-612a), "文章之道, 在於開其心智, 廣其耳目, 不繫於所學之時代也. 其於書也亦然."

63 朴趾源, 『燕巖集』 卷7 「綠天館集序」(a252-111b), "殷誥周雅, 三代之時文, 丞相右軍, 秦晉之俗筆."

64 李贄, 『焚書』「時文後序」, "然以今視古, 古固非今, 今復爲古."

65 이런 점과 관련된 자세한 것은 張志熏, 「조선후기 문인들의 상예적 서예미학」, 『동양예술』50, 한국동양예술학회, 2021. 참조.

66 洪良浩, 『耳溪外集』卷9「萬物原始·撰德篇」(a242-312d), "人之恒言曰, 古今人之不相及. 然天地之生久矣. 日往則月來, 山峙而水流, 以至鳥獸之飛走, 草木之榮落, 今與古一也. 則天地生物之氣, 未嘗有豐損也, 何獨於人而不古若乎."

67 洪良浩, 『耳溪集』卷13「稽古堂記」(a241-216c), "然古者, 當時之今也, 今者後世之古也, 古之爲古 非年代之謂也. 盖有不可以言傳者, 若夫貴古而賤今者 非知道之言也 世有志於古者 慕其名而泥其迹."

68 朴齊家, 『貞蕤閣文集』卷2, 「六書策」(a261-628b), "自晉以降, 習書之家, 以二王之姿媚, 爲尸祝." 박제가가 '二王'이라고 해도 그 핵심은 왕희지에 초점이 맞추어져 있다. 청대의 金農은 왕희지 서체의 媚俗態에 대한 추종을 書奴 차원에서 비판적으로 말한 적이 있다. 金農, 『冬心先生續集自書手稿』「魯中雜詩」8首, "會稽內史媚俗姿, 書壇荒疎笑騁馳, 恥向書家作奴婢, 華山片石是吾師." 참조.

69 朴齊家, 『貞蕤閣文集』卷1, 「詩學論」(a261-612b), "或曰, 杜詩晉筆, 譬諸人則聖也. 棄聖人而日學於下聖人者耶. 曰, 有異焉. 行與藝之分也. 雖然畫地而爲宮曰, 此孔子之居也, 終身閉目, 不出於斯, 則亦見其廢而已矣."

70 杜甫, 「春望」, "國破山河在, 城春草木深. 感時花濺淚, 恨別鳥驚心. 烽火連三月, 家書抵萬金. 白頭搔更短, 渾欲不勝簪." 참조.

71 黃胤錫, 『頤齋遺稿』, "東人近世稍稍好古, 或集金石文字, 或購前代名畫, 若前古則鮮有留意於此者, 且如金生書, 豈非宋人所訝右軍眞蹟, 而麗初有僧集其字, 刻于白月棲雲塔碑, 世遠寺破, 碑在榮川野草, 而人無過而觀之者. 壬辰東征, 天朝將士始搨傳中國, 熊化明使, 東來方渡鴨江, 先令搨來, 朝廷不知碑所, 廣詢乃知, 自此始寶之, 移碑實本郡字民樓下, 碑已破, 字且缺, 然亦今世所罕見也. 東人之以中國人耳目爲耳目, 豈非可恥."

72 이광사를 비롯한 조선조 후기 서예경향에 대한 것은 문정자, 『한국서예·선인에게 길을 묻다』(도서출판 다운샘, 2013.) 및 문정자, 『玉洞과 圓嶠의 東國眞體 탐구』(도서출판 다운샘, 2001.) 참조.

73 王羲之, 「題筆陣圖后」, "預想字形, 大小偃仰, 平直振動, 令筋脉相連, 意在筆前, 然后作字. 若平直相似, 狀如算子, 上下方整, 前后齊平, 此不是書, 但得其点畫耳." 참조.

74 李匡師, 『書訣前編』(a221_556b), "書法貴生活." 참조.

75 李匡師, 『書訣後編』(上), "畫者, 活物也. 運筆者, 行動也. 活物不到僵, 則必蠢動

伸屈, 未嘗徒直而已. 行動者, 無論人物蟲蛇, 其勢固異於偃然直臥, 此蓋自然之天機造化也."

76 李匡師, 『書訣後編』(上), "姜堯章曰, 書與其工也寧拙. 黃魯直曰, 凡書要拙多於巧. 近世少年作字, 如新婦子粧梳, 百種點綴, 終無烈婦態也." 참조.

77 李匡師, 『書訣前編』(a221_558b), "古人所以貴篆隸八分者, 以其凶險鬱拔佶屈稜側, 伸毫力推, 剛勁如鐵, 使初學先作, 尤引其硬健蒼古之意. 今之書篆隸者, 勿論華人東人, 惟主姿媚, 畫如線裹, 結如衽束, 全無生活意, 何所取於篆隸而書之." 참조.

78 李匡師, 『書訣後篇』(下), "余今所論者, 其合意者, 宋元亦取, 不合者, 雖曰出於右軍, 亦不敢信. 辨覆引伸, 務當道理." 참조.

79 金正喜, 「不二禪蘭圖」(혹은 不作蘭圖), "不作蘭花二十年, 偶然寫出性中天, 閉門覓覓尋尋處, 此是維摩不二禪." 참조.

80 金正喜, 『阮堂全集』卷8 「雜識」(a301_151c), "古人作書, 最是偶然, 欲書者書候, 如王子猷山陰雪棹, 乘興而往, 興盡而返, 所以作止隨意, 興會無少窒礙, 書趣亦如天馬行空." 참조.

81 金正喜, 『阮堂全集』권8 「雜識」(a301_152d), "嘗見李圓嶠論斥山谷書, 不有餘, 卽不過, 掇拾晁美叔之言, 不知美叔此說, 已爲山谷所勘破也. 槩論之, 東人無處不妄自尊大, 如圓嶠直欲超越唐宋六朝, 徑闖山陰棐几, 是不知屋外有靑天耳." 참조.

82 洪大容, 『湛軒書』(內集) 권3 「大東風謠序」(a248_072d), "歌者言其情也. 情動於言, 言成於文, 謂之歌, 舍巧拙忘善惡, 依乎自然, 發乎天機, 歌之善也(…)惟其信口成腔, 而言出衷曲, 不容安排, 而天眞呈露, 則樵歌農謳, 亦出於自然者, 反復勝於士大夫之點竄敲推言, 則古昔而適足以斲喪其天機也." 참조.

83 項穆, 『書法雅言』「功序」, "又書有三要, 第一要淸整, 淸則點畫不混雜, 整則形體不偏邪. 第二要溫潤, 溫則性情不驕怒, 潤則折挫不枯澀. 第三要閑雅, 閑則運用不矜持, 雅則起伏不恣肆. 以斯數語, 愼思篤行, 未必能入上乘, 定可爲卓焉名家矣." 참조.

책을 마치며

1 張維, 『谿谷集』권1 「漫筆」(a092_573c), "我國學風硬直中國學術多岐, 有正學焉, 有禪學焉, 有丹學焉, 有學程朱者, 學陸氏者, 門徑不一, 而我國則無論有識無識, 挾筴讀書者, 皆稱誦程朱, 未聞有他學焉, 豈我國士習果賢於中國耶, 曰非然

也,中國有學者,我國無學者."

2　許愼,『說文解字』, "書, 著也." 이 밖에 같은 시각으로 虞世南,『書旨述』, "書者, 如也. 述事契誓者也", 張懷瓘,『書斷』, "書者, 如也, 舒也, 著也, 氣也." 등 참조.

3　崔瑗의『草書勢』, 蔡邕의『筆論』,『篆書勢』「九勢」등이 해당된다.

4　蔡邕,『筆論』, "書者, 散也. 欲書先散懷抱. 任情恣性, 然後書之."

5　梁巘,『評書帖』, "晉尙韻, 唐尙法, 宋尙意, 元明尙態."

6　項穆,『書法雅言』「書統」, "第唐賢求之筋力軌度, 其過也嚴而謹矣. 宋賢求之意氣精神, 其過也縱而肆矣. 元賢求性情體態, 其過也溫而柔矣." 참조.

7　阮元,「南北書派論」, "書法遷變, 流派混淆, 非溯其源, 曷返於古. 蓋由隸字變爲正書行草, 其轉移皆在漢末魏晉之間, 而正書行草之分爲南北兩派者, 則東晉宋齊梁陳爲南派, 趙燕魏齊周隋爲北派也." 참조.

8　阮元,「南北書派論」, "南派乃江左風流, 疏放姸妙, 長於啓牘, 減筆至不可識. 而篆隸遺法, 東晉已多改變, 無論宋齊矣. 北派則是中原古法, 拘謹拙陋, 長於碑榜." 및 劉熙載,『書槪』, "南書溫雅, 北書雄健", "北書以骨勝, 南書以韻勝." 등 참조.

9　康有爲는『廣藝舟雙楫』「十六宗」에서 북비의 아름다움에 대해 "魄力雄强, 氣象渾穆, 筆法跳躍, 點畫峻厚, 意態奇逸, 精神飛動, 興酣酣足, 骨法洞達, 結構天成, 血肉豐美"라는 十美로 총결하고 있다. 이것은 앞에서 거론한 적이 있다.

10　康有爲,『廣藝舟雙楫』「體變」, "人限於其俗, 俗趨於變, 天地江河, 無日不變. 書其至小者." 참조.

11　康有爲,『廣藝舟雙楫』「原書」, "周以前爲一體勢, 漢爲一體勢, 魏晉至今爲一體勢, 皆千數百年一變, 後之必有變也, 可以前事驗之也." 참조.

12　康有爲,『廣藝舟雙楫』「尊碑」, "物極必反, 天理固然. 道光之後, 碑學中興, 蓋事勢推遷, 不能自已也." 참조.

13　康有爲,『廣藝舟雙楫』「尊碑」, "碑學之興, 乘帖學之壞, 亦因金石之大盛也. 乾嘉之後, 小學最盛, 談者莫不藉金石以爲考經證史之資, 專門搜輯, 著述之人旣多, 出土之碑亦盛. 於是山岩屋壁, 荒野窮郊, 或拾從耕父之鋤, 或搜自官廚之石, 洗濯而發其光采, 摹拓以廣其流傳." 참조.

14　項穆,『書法雅言』「書統」, "宰我稱仲尼賢于堯舜, 余則謂逸少兼乎鍾張, 大統斯垂, 萬世不易." 및『書法雅言』,「規矩」, "豈有舍仲尼而可以言正道, 異逸少而可以爲法書者哉." 참조.

15　項穆,『書法雅言』「古今」, "唯右軍爲書之正鵠." 참조.

16　項穆,『書法雅言』「古今」, "書不入晉, 徒成下品."

17　項穆,『書法雅言』「規矩」, "書不入晉, 固非上流, 法不宗王, 詎稱逸品."

18 서화 매매를 비롯하여 이런 점에 대한 대략적인 것은 배현진, 『중국 근대 슈퍼 컬렉터와 미술사』, 동문선, 2021. 참조.

19 何良俊, 『四友齋叢說』卷27 「書」, "自唐以前, 集書法之大成者, 王右軍也. 自唐以后, 集書法之大成者, 趙集賢也." 조맹부는 集賢直學士를 역임한 적이 있다.

20 康有爲는 조맹부 글씨에 대해 "근대에는 趙孟頫의 글씨를 본받아 그 원만함과 속성을 취하고 있으나 趙孟頫의 서체에는 方筆의 맛이 없다"라고 평가한다. 康有爲, 『廣藝舟雙楫』「干祿」, "近代法趙, 取其圓滿而速成也. 然趙體不方." 참조.

21 鄭麟趾, 『訓民正音』「序」, "有天地自然之聲, 則必有天地自然之文. 所以古人因聲制字, 以通萬物之情, 以載三才之道, 而後世不能易也. 然四方風土區別, 聲氣亦隨而異焉(…)癸亥冬. 我殿下創制正音二十八字, 略揭例義以示之, 名曰訓民正音. 象形而字倣古篆, 因聲而音叶七調. 三極之義, 二氣之妙, 莫不該括." 참조.

22 『訓民正音』「制字解」, "天地之道, 一陰陽五行而已. 坤復之間爲太極, 而動靜之後爲陰陽. 凡有生類在天地之間者, 捨陰陽而何之. 故人之聲音, 皆有陰陽之理, 顧人不察耳. 今正音之作, 初非智營而力索, 但因其聲音而極其理而已. 理旣不二, 則何得不與天地鬼神同其用也." 참조.

23 이런 점과 관련하여 신현애, 「書藝作品의 儒·道 美學的 風格 硏究 : 金學智의 『新二十四書品』을 중심으로」(성균관대학교 박사학위논문, 2019.) 참조.

24 장지훈, 「한글서예의 연구현황과 개선방안」, 『서예학연구』38호, 한국서예학회, 2021, p.112. 참조. 기타 한글서예의 미학적 탐구에 관한 전반적인 것은 장지훈, 「한글 서예의 미학 ─ 서체미를 중심으로 ─」(『서예학연구』34호, 한국서예학회, 2019.)를 참조. 한글 서체에 관한 것으로는 장지훈, 「한글서예 서체명칭의 통일방안 연구」(『서예학연구』27호, 한국서예학회, 2015.) 참조.

25 康有爲, 『廣藝舟雙楫』「體系」, "傳曰, 人心不同如其面. 然山川之形亦有然. 余嘗北出長城而臨大塞, 東泛滄海而觀芝罘, 西窺鄂漢南攬吳越, 所見名山洞壑, 嶔崎嶔崷, 無一同者, 而雄奇秀美, 逋峭淡宕之姿雖不同, 各有其類. 南洋島族, 曁泰西亞非利加之人, 碧睛墨面, 狀大詭異, 與中土人絶殊, 而骨相瑰瑋精緊, 淸奇肥厚仍相同. 夫書則亦有然." 참조.

26 이것에 관한 대략적인 것은 한윤숙, 「圓嶠 李匡師 書藝의 朝鮮風的 傾向에 관한 硏究」, 성균관대학교 박사학위논문, 2019. 참조.

27 한글의 경우에는 손재형, 김기승 등이 자신들만의 독창적인 서풍을 펼치고 있다.

28 『論語』「泰伯」, "曾子曰, 士不可以不弘毅. 任重而道遠, 仁以爲己任, 不亦重乎. 死而後已, 不亦遠乎." 참조.

총서 𝐚𝐫𝐜𝐚𝐝𝐞 𝐨𝐟 𝐤𝐧𝐨𝐰𝐥𝐞𝐝𝐠𝐞 知의회랑 을 기획하며

대학은 지식 생산의 보고입니다. 세상에 바로 쓰이지 않더라도 언젠가는 반드시 인류에 필요할 지식을 생산하고 축적하며 발전시키는 일을 끊임없이 해나갑니다. 오랫동안 대학에서 생산한 지식은 책이란 매체에 담겨 세상의 지성을 이끌어왔습니다. 그 책들은 콘텐츠를 저장하고 유통시키며 활용하게 만드는 매체의 차원을 넘어, 인간의 비판적 사유 능력과 풍부한 감수성을 자극하는 촉매의 역할을 충실히 해왔습니다.

이와 같은 '책을 읽는다'는 것은 단순히 지식과 정보를 습득하는 데 멈추지 않고, 시대와 현실을 응시하고 성찰하면서 다시 그 너머를 사유하고 상상함을 의미합니다. 그러므로 '세상의 밑그림'을 그리는 책무를 지닌 대학에서 책을 펴내는 것은 결코 가벼이 여겨선 안 될 일입니다.

이제 우리는 다양한 방식으로 존재하는 지식과 정보, 그리고 사유와 전망을 담은 책을 엮어 현존하는 삶의 질서와 가치를 새롭게 디자인하고자 합니다. 과거를 풍요롭게 재구성하고 미래를 창의적으로 기획하는 작업이 다채롭게 펼쳐질 것입니다.

대학의 심장부에 해당하는 도서관이 예부터 우주의 축소판이라 여겨져 왔듯이, 그곳에 체계적으로 배치된 다양한 책들이야말로 이른바 학문의 우주를 구성하는 성좌와 다름없습니다. 우리는 그 빛이 의미 없이 사그라들지 않기를, 여전히 어둡고 빈 서가를 차곡차곡 채워가기를 기대합니다.

앎을 쉽게 소비하는 시대를 살고 있지만, 다양한 앎을 되새김함으로써 학문의 회랑에서 거듭나는 지식의 필요성에 우리는 공감합니다. 정보의 홍수와 유행 속에서도 퇴색하지 않을 참된 지식이야말로 인간이 가야 할 길에 불을 밝혀줄 수 있기 때문입니다. 앞으로 대학이란 무엇을 하는 곳이며, 왜 세상에 남아 있어야 하는 곳인지 끊임없이 되물으며, 새로운 지의 총화를 위한 백년 사업을 시작하겠습니다.

총서 '知의회랑' 기획위원

안대회 · 김성돈 · 변혁 · 윤비 · 오제연 · 원병묵

지은이 조민환

성균관대학교 유학과를 졸업하고, 동 대학원에서 석사와 박사학위를 받았다. 춘천교육대학교 교수, 산동사범대학 외국인 교수를 거쳐, 현재 성균관대학교 동아시아학술원 교수 겸 유학대학원장으로 재직하고 있다. 도가·도교학회 회장, 도교문화학회 회장, 서예학회 회장, 동양예술학회 회장, 풍수명리철학회 회장, 간재학회 회장, 한국연구재단 책임전문위원(인문학) 등을 역임했으며, 국제유교연합회 이사 등으로 활동 중이다. 철학연구회 논문상, 원곡 서예학술상 등을 수상했다.

주요 저서로 『동양 문인의 예술적 삶과 철학』(2022), 『동양의 광기와 예술』(2020), 『동양 예술미학 산책』(2018), 『노장철학으로 동아시아 문화를 읽는다』(2002), 『유학자들이 보는 노장철학』(1998), 『중국철학과 예술정신』(1997)이 있으며, 『강좌 한국철학』(1995) 등 20여 권의 책을 함께 썼다. 옮긴 책으로는 『태현집주太玄集註』(2017), 『이서李漵 필결筆訣 역주』(2012), 『도덕지귀道德指歸』(2008) 등이 있다. 「노장의 미학사상 연구」, 「박세당의 장자 이해」, 「주역의 미학사상 연구」 등 150여 편의 학술논문들을 발표했으며, 평론가로서 서화잡지 등에 게재한 소논문과 서화평론이 100여 편에 이른다.

동양의 명화와 명필, 이름 높은 유물과 유적들에는 언제나 유가와 도가의 철학이 담겨 있다는 점에 주목하여 예술과 철학 사이에 놓인 경계 허물기에 주력하면서 예술작품을 새롭게 이해하는 시각을 모색하고 있다

知의회랑
arcade of knowledge
031

조선조 서예미학
서예는 마음의 그림이다

1판 1쇄 인쇄 2022년 12월 20일
1판 1쇄 발행 2022년 12월 30일

지 은 이 조민환
펴 낸 이 신동렬
책임편집 현상철
편 집 신철호·구남희
마 케 팅 박정수·김지현

펴 낸 곳 성균관대학교 출판부
등 록 1975년 5월 21일 제1975-9호
주 소 03063 서울특별시 종로구 성균관로 25-2
전 화 02)760-1253~4 팩스 02)762-7452
홈페이지 http://press.skku.edu

ISBN 979-11-5550-557-1 93640